중국 미학사

동아시아
예술
미학
총서 ——1
중국편

상고 시대부터 명청 시대까지

중국 미학사

中國 美學 史

장파 지음 | 신정근 책임 번역 | 모영환 · 임종수 함께 옮김

성균관대학교
출판부

'동아시아예술미학총서'를 발간하며

동아시아의 학문은 문사철文史哲과 경사자집經史子集의 틀로 분류되었다. 오늘날 학문 활동은 철저하게 서양의 분과 학문 체제에 따라 실행되고 있다. 두 가지 학문 전통의 만남을 생각하면서 우리는 "동아시아에도 서양의 학문 체제에 대응할 만한 분과 연구가 있었을까?" 하는 질문을 던질 수 있다.

우리에게 '동양(동아시아) 철학'이 익숙한 만큼 여타 학문도 있으리라 생각하지만 실상은 그렇지 않다. 원래 '철학'하면 으레 서양 철학을 가리키다가 1970년대 이후 '한국적 민주주의' 이후에 동양 철학이라는 조어가 생겨났다. 그 뒤로 1980~90년대에 이르러 겨우 동양 정치학, 동양 사회학, 동양 심리학 등이 그 존재를 알리기 시작했다. 이처럼 과거 동아시아의 학문 활동과 서양의 분과 학문 체계의 만남이 늘어나는 추세를 보이고 있다.

동아시아의 고전은 여전히 철학과 사상의 관점에서 주로 논의되고 있다. 철학의 한 분야로서 동양 윤리학은 비교적 널리 연구되고 있지만, 동아시아 예술과 동아시아 미학은 극소수의 연구자들에 의해서 이야기되고 있을 뿐이다. 이런 시점에서 '동아시아예술미학총서(중국편)'의 필요성은 절실하다고 할 수 있겠다. 오늘날 동양과 서양의 교류가 날로 깊어지면서 동아시아의 정체성은 다시 문제가 되고 있다. 이 시점에서 동아시아 고전을 철학 사상 일변도의 연구 풍토에서 미학과 예술의 관점을 첨가해서 재조명한다면, 시의가 적절할 뿐만 아니라 연구 영역을 다양화시킬 수도 있을 것이다. 다소 늦은 감이 있지만 힘찬 출발의 걸음을 내딛고자 한다.

동아시아예술미학총서가 발간된다면 학계와 문화예술계 등에 다음과 같은 기여를 할 수 있을 것이다. 첫째, 동아시아의 문화 전통에 바탕을 둔 공연과 전시 등 예술 현상은 있지만 그 현상을 설명할 이론이 부재한 상황을 극복할 수 있을 것이다. 동아시아 예술미학의 창작과 비평 용어가 널리 퍼진다면 다양한 분야의 예술 현상을 과학적으로 설명할 수 있을 것이다.

둘째, 서양의 시각에서 왜곡되고 변형되지 않은 채 한국학의 정체성을 그대로 드러내는 데 일조할 수 있을 것이다. 우리가 자신을 적극적으로 해명하지 못한다면 결국 타자의 시선으로 자신을 해부할 수밖에 없다. 타자의 시선에 대해 '사실과 다르다'는 소극적 변명을 넘어서 적극적 자기규정을 시도해야 할 때이다.

셋째, 동아시아 예술미학의 연구는 오늘날 학문의 융복합 특성에 일조할 수 있을 것이다. 원래 동아시아 학문 전통이 통합 학문의 특성을 지니고 있었던 만큼 동아시아 예술미학총서는 새롭게 '헤쳐 모이는' 21세기의 융복합 기도를 위한 중요한 자원이 될 수 있다.

이 총서는 지금 동아시아 예술미학의 연구 성과가 부족한 만큼 미학사, 예술사, 개념사, 미학적 재해석 등 거시적인 주제에 집중되고 있다. 이 총서를 통해 동아시아 예술미학의 다양한 주제들이 새롭게 발굴되고 깊이 탐구되어 널리 확산됨은 물론, 이를 바탕으로 더욱 심화된 성과가 쏟아져 나오기를 바라마지 않는다.

2013년 새해를 맞이하며
신정근

두 사람이 만나려면 인연이 있어야 합니다. 책도 그냥 읽는 것이 아니라 번역까지 하려면 나름의 인연이 작용하기 마련입니다. 장파의 『중국 미학사』를 번역하기까지 인연은 이러합니다. 성균관대학교 동양철학과 예술철학전공의 강의를 맡으면서 교재를 찾다가 '아름다움을 비추는 두 거울을 찾아서'라는 수식어를 가진 『동양과 서양, 그리고 미학』(푸른숲, 1999)을 먼저 만났습니다. 이 책의 원래 제목은 '중국과 서양의 미학 및 문화 정신(中西美學與文化情神)'입니다. 지은이가 동서양의 미학을 문화 정신에 견주어 설명하고 있습니다. 지은이는 동양과 서양의 대결 의식을 갖지 않지만 서양에서 시작된 미학에 대응하는 중국 미학과 문화 정신을 이론화하는 작업을 공들여 수행했습니다. 그 작업의 방향과 내용은 『중국 미학사』에서도 그대로 이어지고 있습니다. 『중국 미학사』는 '중국과 서양의 미학 및 문화 정신'에서 하고자 하는 작업 중 서양 부분이 빠지고 대신 중국 부분에 집중된 꼴이라고 할 수 있습니다.

이렇게 지은이를 만난 뒤로 한국어판 서문에 나오는 서희정 교수의 도움으로 장파와 장치천章啓群 두 사람을 성균관대학교에 초청할 수 있었습니다. 그 뒤로 베이징 가는 길에 인민(런민)대학에 재직 중인 장파 교수의 연구실을 찾아가서 서로의 관심사를 이야기하기도 하고 그 자리에서 장치천 교수와 함께 사는 이야기와 공부 이야기를 나누기도 했습니다. 그렇게 만나서 중국 미학을 이야기하고 한국 미학의 이론화를 도모하다가 동아시아 미학을 꾸리는 말까지 나왔습니다. 그때 이야기는 아직 현실화되고 있지 않지만 나아가야 할 방향성이라는 점에서 여전히 유효하다고 할 수 있습니다. 공

부하는 사람이라면 책을 통해 늘 새로운 사람을 만나고 그 사람을 통해 늘 새로운 생각을 그리게 되지만 현실에서 실제로 만나기는 쉽지 않습니다. 장파와 장치췬은 연배로 보면 분명 선배이지만 같은 꿈을 그리고 있다는 점에서 국적을 넘어선 동료라고 할 수 있습니다.

장파 교수가 제1장에서 복식을 중국 미학의 출발점으로 강조하고 있어서 그를 만나기 전에 평소 옷을 잘 차려입지 않을까 상상했습니다. 상상은 상상일 뿐 결코 현실이 아니었습니다. 장파를 학술대회에 한 차례 초청하고 베이징의 인민대학 연구실을 찾아 만나보았지만 어디에서나 볼 수 있는 그 흔한 '아저씨' 패션이었습니다. 겨울에 추위를 막느라 두툼한 외투를 걸치고 예의 호감이 가는 미소를 띠며 반갑게 맞이해주었습니다. 장파 교수의 사진을 검색해보면 사실 여부를 확인할 수 있습니다. 베이징대학 철학과 장치췬 교수도 소탈한 옷차림에다 털털한 성격을 보여주었습니다. 교수에다 미학자라면 뭔가 다르리라고 예상했지만 보기 좋게 한 방을 맞은 셈입니다.

『중국 미학사』는 『동양과 서양, 그리고 미학』에서 보여준 예리한 분석력과 다양한 분야를 아우르는 종합력 그리고 쉽게 생각하지 못한 통찰력을 유감없이 보여주고 있습니다. 시대별로 각광을 받은 미학의 장르를 날카롭게 조망하고 미학의 흐름을 주도한 조정·사인·민간·시민 중 사인士人의 특성을 깊이 끄집어내며 심미 태도가 깊어지는 과정을 보기의 관觀, 맛보기의 미味, 깨닫기의 오悟 등으로 포착하기도 했습니다. 또 그는 중국 미학의 근원으로 유가·도가·굴원·선종(불교)·명청 사조를 꼽으면서도 다섯 가지가 분류하고 합류하는 지점과 특성을 파헤치고 있습니다. 『중국 미학사』를 읽는다면 서양 미학과 구별되는 독자적인 중국 미학의 특성을 여실히 파악할 수 있습니다.

이렇게 여러 인연으로 만난 『중국 미학사』를 한국의 여러 사람에게 일찍 소개하고자 했지만 뜻대로 이루어지지 않았습니다. 원고가 글자만 2백 자 원고지 6천3백 매에 달할 정도로 책의 분량이 방대하고 내용이 광범위하기도 하지만, 늦어진 번역 작업은 제대로 수습하지도 못하면서 일을 벌이는 천성이 큰 원인이라고 할 수 있습니다. 그 과정에서 여러 가지 사정이 생겨났습니다. 작업을 한꺼번에 정리하지 못하다보니 이전

의 파일을 잃어버려 몇 차례나 처음부터 다시 번역을 정리할 수밖에 없었습니다. 그리고 장파의 『중국 미학사』 1쇄(2000)가 『장파교수의 중국미학사』(푸른숲, 2012)로 국내에 소개되었습니다. 가뜩이나 출판 시장이 좋지 않은데 같은 책의 출판을 주저하게 되었습니다. 그렇게 원고는 오랜 시간 빛을 보지 못하면서 판권의 유효 기간이 지나 재계약을 하는 등 출판사를 괴롭히게 되었습니다. 출판사와 공역자를 힘들게 했습니다.

이제 드디어 수많은 우여곡절을 겪으며 출간의 가닥이 잡히게 되었습니다. 이 책은 지은이가 한국어판 서문에서 말하고 있듯이 『중국 미학사』의 제1쇄(2000)가 아니라 제1쇄 이후 5년 여의 수정과 보완 작업 끝에 세상에 모습을 드러낸 제2쇄(2006)를 대상으로 번역한 것입니다. 장파가 제2쇄의 지은이 후기에서 밝히고 있듯이 제2쇄는 제1쇄와 크게 다르다는 점에서 나름의 특성을 지니고 있습니다. 우선 전체 분량이 15만 자 가량 늘어났습니다. 또 수정한 부분이 적지 않고 진한 시대의 음악 우주의 내용을 보충하는 등 내용상으로 변화가 많았습니다. 제1쇄와 제2쇄의 출입이 꽤 있었습니다. 보통 제2쇄는 제1쇄의 책이 소진되어 판매 수량을 확보하기 위해 두 번째 찍는 책을 가리킵니다. 『중국 미학사』의 제2쇄는 단순히 같은 책을 다시 찍은 횟수가 아니라 수정 증보판에 해당된다고 할 수 있습니다. 따라서 지은이가 제2쇄의 후기에서 밝히듯이 제2쇄가 제1쇄와 어떤 점에서 다른지 확인하면서 읽는다면 그것도 나름의 흥미가 있다고 할 수 있습니다.

이 책의 번역 과정은 다음과 같습니다. 먼저 모영환 박사가 원서의 1~35, 78~196쪽을, 임종수 박사가 36~77, 196(6절)~305쪽을 번역했습니다. 신정근이 두 사람의 번역에서 빠진 부분을 옮기고 처음부터 끝까지 한 자 한 자를 재검토하면서 통일성을 기하며 번역했습니다. 이때 누락된 부분, 불명확한 부분, 어색하고 부자연스러운 부분, 통일이 안 된 부분 등을 모두 새롭게 가다듬었습니다. 그리고 원고가 책으로 바뀌는 후반 작업을 도맡아 했습니다. 2000년 제1쇄에 없다가 2006년 제2쇄에 추가된 부분 중 내용이 많이 달라진 부분을 각주로 달아서 그 사실을 밝혔고, 내용 이해를 위해서 다양한 각주를 추가했습니다. 이 점은 이미 출간된 '동아시아예술미학총서(중국편)'에서 수행된 원칙대로 진행하여 전체의 일관성을 유지하게 되었습니다. 아울러 원서에 없는 지은이 참고

문헌과 옮긴이 참고문헌을 제시하고 색인을 보충했습니다.

마지막으로 긴 시간을 기다려준 분에게 한편으로 미안하고 다른 한편으로 감사드립니다. 모영환과 임종수 박사는 늦어지는 처지를 이해하지만 출간되지 않은 책을 무한히 기다리는 인내를 견뎌냈습니다. 성균관대학교 출판부는 게으른 옮긴이의 처지를 십분 공감하면서도 느긋하게 채근하는 지혜를 보여주었습니다. 서희정 교수는 일이 생길 때마다 지은이와 옮긴이의 중간에서 정성을 다해 도와주어서 고맙기 그지없습니다. 이제 증보판 『중국 미학사』의 출간으로 시리즈 번역이 일단락을 짓게 되었습니다. 돌아보면 기나긴 여정이었습니다. 한국에서 중국 미학을 이해하고 한국 미학을 밝히고 동아시아 미학의 특성을 규명하는 데 도움이 되기를 바랍니다.

2018년 세밑에
신정근 씁니다

연잎이 무성하게 떠 있는 중국의 강남에서 나는 중산대中山大 서희정 교수로부터 『중국 미학사』(제2쇄)가 곧 한국에서 출판된다는 소식을 듣고서 참으로 기뻤습니다.

『중국 미학사』 제1쇄는 일찍이 2012년에 푸른숲 출판사에서 출간된 적이 있습니다. 이번에 성균관대학교 출판부에서 출간하는 제2쇄는 제1쇄에 비해 대폭 내용을 수정했으며 상당한 분량의 내용을 보완했습니다. 이 때문에 나는 제2쇄가 중국 고대 미학의 본래 모습에 한층 더 가깝다고 생각합니다.

고대의 동아시아 미학은 서양 문화권과 다른 문화권의 미학과 비교해봐도 그 온전한 모습을 지니고 있습니다. 이제 『중국 미학사』 제2쇄가 한국에서 출판되어 한국 학계가 중국 미학을 깊이 이해하는 데에 도움이 되고, 이를 바탕으로 한국 미학을 포함하는 동아시아 미학의 온전한 모습이 새롭게 이해되기를 바랍니다.

서양이 주도하는 현대화의 길로 달려간 이래로 동아시아 모두는 커다란 변화를 겪었습니다. 이러한 역사의 발전 과정에서 전체 동아시아의 변화는 모두 동아시아 전통과 서양 문화가 복잡하게 상호 작용하는 과정에서 일어났습니다. 이러한 맥락에서 동아시아의 전통을 이해하면 동아시아의 현재를 깊이 이해하는 데 도움이 됩니다. 이는 서양 문화를 이해하면 동아시아의 현재를 더 잘 이해하는 데에 도움이 되는 것과 마찬가지입니다.

중국이 현대화의 발전 과정에 들어선 뒤로 현대 중국은 한편으로 고대 중국을 계승하고 있으며, 동시에 다른 한편으로는 고대 중국과 상당한 거리를 보이고 있습니다.

고대 중국을 계승하고 있으므로 고대 중국의 많은 요소가 현재에도 그대로 작용하고 있습니다. 때문에 고대 중국을 이해하는 것은 매우 중요합니다. 반면 고대 중국과 상당한 거리를 두고 있으므로 고대 중국을 원래 있는 그대로 이해하는 것이 결코 쉽지 않습니다. 중국 미학사를 보더라도 중국 학계는 끊임없이 발전하는 과정을 거쳤습니다. 이러한 발전 과정은 지금도 완결되지 않았습니다. 어떻게 해야 고대 중국의 미학을 원래 있는 그대로 또 생생하게 드러낼 수 있을까 하는 문제와 관련해서 나 자신도 아직 여전히 노력하는 중이라고 할 수밖에 없습니다. 『중국 미학사』 제2쇄가 한국에서 출간되어 한국의 관심 있는 독자가 중국 미학, 나아가 동아시아 미학, 훨씬 더 나아가 세계 미학으로 그 사유의 범위를 넓혀가도록 지적 자극을 준다면, 저는 매우 기쁜 위로를 받게 될 것입니다.

마지막으로 신정근 교수와 공역자 그리고 성균관대학교 출판부에게 진심으로 감사드립니다. 이분들 덕분에 『중국 미학사』가 한국의 독자들에게 다가갈 수 있습니다. 이 책에는 동아시아의 은은한 향기가 배어 있습니다.

2018년 8월 16일 중국 강남의 작은 도시에서

장파가 씁니다

《中国美学史》（第二版）韩文版序

在荷叶田田的中国江南，从徐希定女士那儿听到我的《中国美学史》（第二版）即将在韩国出版，分外高兴。

《中国美学史》第一版曾于2012年由韩国青森林出版出版，这次由成均馆出版社译的第二版，起比第一版，作了大幅度修改，增了相当篇幅的内容，自认为，更接近于中国古代美学的原貌。

古代的东亚美学，相对于西方文化圈以及其他文化圈的美学来讲，是一个整体，希望《中国美学史》（第二版）在韩国的出版，有利于韩国学界进一步了解中国美学，以及以之为推动，对包括韩国美学在内的东亚美学整体有一新的理解。

自从东亚走上了由西方主导的世界现代性进程以来，整个东亚发生了巨大的变化，在这一历史进程中，整个东亚的变化，都在东亚传统和西方文化的复杂互动中产生。在这一意义上，了解东亚的传统有助于更深地了解东亚的现在，正如理解西方文化也有利于更好

地了解东亚的现在一样。

自中国进入世界现代进程之后，现代中国，一方面继承古代中国而来，另方面又与古代中国有了相当的距离。由于继承古代中国而来，古代中国的很多因素仍作用于当代，因此，了解古代中国非常重要；又由于与古代中国有相当距离，要原样地理解古代中国又非易事。就中国美学史来讲，中国学界就经历一个认识不断提高的过程。这一过程现在还没有完结，如何把古代中国美学原样地和传神地呈现出来，对我来讲，仍在继续努力之中。《中国美学史》（第二版）在韩国出版，倘能进一步激起韩国同仁对于中国美学，以及对东亚美学，或者更大些，对世界美学思考，我将感到非常欣慰。

最后，对辛正根教授以及他领导的翻译团队和成均馆出版社表示衷心感谢，她（他）们把《中国美学史》带给了韩国读者，这里面内蕴了东亚的香气飘荡。

张法

2018年 8月 16日 写于中国江南小城

『중국 미학사』를 소개하며

미학은 가장 기본적인 뜻에서 말하면 '미美'(아름다움)에 관한 학문이다.

중화(중국) 민족은 기나긴 역사 속에서 찬란한 문화를 이룩해왔다. 중국 미학사는 이러한 민족 문화 가운데 핵심이다. 다시 말해서 중국 미학사는 중국 민족이 일궈온 예술의 역사이자 심미의 역사이자 정신(영혼)의 역사이면서 그 안에 담긴 철학적 인식이자 도덕 관념이자 예술적 견해이므로, 그 내용은 독자의 심리적 인격의 배양과 민족 정신의 형성에 대해 직접적이면서도 깊은 작용을 남겼다.

중국 미학사는 요즘 주목받고 있는 간학문 또는 학제간 연구(interdisciplinary studies) 분야의 새로운 학문이다. 중국 미학사를 체계적으로 연구한 저술은 1980년대 초에야 비로소 첫걸음을 뗐다(옮긴이 주: 이와 관련해서 동아시아예술미학총서 제2권『중국 현대미학사』 참조). 대작이 몇 권 나왔지만 제각각 편중하는 부분이 다르고 부족한 부분이 남아 있었다. 시대가 앞으로 나아가고 인식(지식)이 발전하므로 중국 미학사도 시대와 더불어 좋아지면서 끊임없이 완전해지고 있다.

중국 미학사의 글쓰기는 두 가지 측면을 고려해야 한다. 중국 미학사는 먼저 한편으로 세계의 주류 문화, 즉 서양의 학술을 참조 체계로 삼아 기술하게 된다. 이러한 서양의 학술은 자체적으로 끊임없이 새로워지면서 고전에서 근대로, 근대에서 다시 포스트모던으로 변해왔고, 이는 중국 미학사 연구에도 수평적 충격을 준다. 다른 한편으로 중국 학자들이 세계의 학술을 이해하는 수준도 끊임없이 새로워지고 있으므로 현대화와 다양성에 비추어 전통 문화를 되새겨봐야 한다.

장법(장파)張法 등 일군의 뛰어난 학자들의 생각에 따르면, 중국 학술이 전통에서 현대화로 힘차게 나아가는 과정과 목표는, 세계(서양)의 학술 체계에 따라 중국의 현대 학술 체계를 새롭게 세워 그 틀을 만드는 동시에, 세계의 학술 체계를 더욱 풍부하고

완전하게 하는 데에 있다. 이러한 사상적 지향에서 출발하여 장법(장파)은 21세기의 『중국 미학사』를 썼다.

장법(장파)은 1982년 사천(쓰촨)대학四川大學 중문과를 졸업하며 문학학사 학위를 취득했고, 1984년에 북경(베이징)대학北京大學 철학과의 미학 전공을 졸업하며 석사학위를 취득했다. 그 뒤 오랫동안 중국인민(런민)대학中國人民大學에서 교직을 맡으면서 미학연구소 소장을 맡았다(옮긴이 주: 1984년 12월에 조교, 1986년 12월에 강사, 1990년 7월에 부교수, 1998년 7월에 교수, 1999년 7월에 박사 지도교수〔導師〕가 되었다). 그는 2005년에 학교를 중국인민(런민)대학에서 사천(쓰촨)외국어대학四川外語學院으로 옮겼고, 지금 사천(쓰촨)외국어대학의 중국외국문화비교연구中外文化比較研究센터의 주임 교수와 중국인민(런민)대학 박사 지도교수를 겸하고 있다(옮긴이 주: '지금'은 2006년 연초가 기준이지만 그 뒤 지은이는 중국인민(런민)대학으로 왔다가 정년 무렵 절강(저장)사범대학浙江師範大學 인문학원 교수로 전직했다. 중국은 이중 소속이 가능하고 전직이 자유로워서 우리와 사정이 다르다).

장법(장파)은 미국의 하버드대학(1996~1997)과 캐나다의 토론토대학(2002~2003)에서 방문학자를 지냈고, 제4기 곽영동(훠잉둥)霍英東기금상(1994)을 받았다. 대외적인 학술 활동으로 중화미학학회상무이사회中華美學學會常務理事會 이사(1998~), 중국비교문학학회中國比較文學學會 이사(1998~), 교육부 100대 중점연구기지〔敎育部百所重點基地〕 북경(베이징)사범대학北京師範大學 문예학文藝學센터 학술위원(2004~), 『고등학교문과 학술문적高等學校文科學術文摘』 학술위원(2004~), 『철학동태哲學動態』 편집위원(2002~) 등을 겸임하고 있다(옮긴이 주: '문적'은 긴 글을 독자적인 완결성을 가진 짧은 글로 뽑아낸 초록의 뜻이다).

장법(장파)은 탄탄한 기초와 폭넓은 지식 및 최신의 이론으로 중국의 학계에 잘 알려져 있다. 그의 학문 영역은 중국과 서양의 미학사 · 미학 원리 · 비교 미학, 중국 예술, 중국 현대의 문학 · 영화 예술 · 문예 이론 등을 포괄한다. 그는 이미 14권(공저 3권 포함)의 전문 서적을 출간했고, 100여 편의 논문을 발표했다(옮긴이 주: 장법(장파)은 해마다 많은 연구 업적을 내서 기준 시점에 따라 업적의 집계가 다르다. 2013년 기준으로 그는 단독 저서 18권, 공저 5권, 편집 5권, 논문 200여 편의 업적을 냈다). 그의 글은 9차례나 『신화문적新華文摘』에 전문이 옮겨 실렸고, 2/3는 중국인민(런민)대학 서보자료書報資料센터에서 간행하는 『복인보간(간행물 복제)자료復印報刊資料』의 미학편 · 문예 이론편 · 외국 철학편 · 중국 현대문학편 등에 전재되었다(옮긴이 주: 서보는 책과 신문 · 잡지 등의 출판물을 통칭한다). 또 20여 편의 논문은 『중국사회과학문적中國社會科學文摘』 『고등학교 문과학술문적』 『인민(런민)일보人

民日報』『광명(광밍)일보光明日報』등에 전재되거나 발췌되어 실렸다. 그가 주필을 맡고 있는『중국예술학中國藝術學』(펑길상(펑지샹)彭吉象 주편主編)은 제11회 중국도서상中國圖書獎(1998)과 전국사회기금이등상全國社會基金二等獎(1999)을 받았다.

장법(장파)은 예리한 사고와 꾸준한 학술 연구를 바탕으로 20년 가까이 오늘날 중국 인문학의 틀을 바꾸고 새로이 세우는 작업에 참여해왔으며 현재 중국 학술계의 가장 중요한 학자들 중의 한 명이다. 장법(장파)은 교육부 '구오' 항목敎育部'九五'項目으로 2003년에『20세기 서양 미학사』를 완성한 뒤에 이 책을 우리 출판사에서 출간했다(옮긴이 주: 구오는 중국 정부가 1996~2000년 사이에 추진했던 경제와 사회 발전 아홉 번째 5개년 사업 시기이고, 항목은 프로젝트의 뜻이다. 원서의 뒤표지에 이 사실이 기재되어 있고, 앞표지에 '21世紀高校精品敎材'로 기재되어 있다. 그중 고교는 고등교육기관의 총칭이기도 하고 대학교를 가리키기도 한다). 현재 북경(베이징)대학을 비롯해서 몇몇 대학교에서 이미 이 책을 대학원 시험에 응시하는 학생들의 필독서로 삼고 있다.

최근에 나는『중국 미학사』의 원고 전체를 쭉 읽어보면서 이 책에는 다음의 특징이 있다고 생각했다.

1. 과거의 같은 종류의 책들은 대부분 왕조의 순서를 엄격히 따르면서 인물과 책을 하나하나씩 열거하고 있다. 하지만 이 책에는 다음이 두드러진다. 1) 고전 미학의 발전 과정, 2) 서로 다른 시대의 심미적 취향, 3) 중국의 독특한 이론적 특색. 이 책의 각 부분에는 하나같이 학술적으로 신선한 견해가 담겨 있고, 마지막으로 중국 미학 범주의 체계를 종합하면서 창의성과 깨우침을 주고 있다.

2. 이 책은 중국 미학사의 새로운 차원을 열어젖히고 있다. 지은이가 국제적으로 최신 학술의 동향을 꿰뚫고 있기 때문이다. 그는 중국 미학사를 세계 문화사의 거시적 틀과 상호 작용하는 동서양 문화의 배경 아래에 두고 있다. 이것은 곧 현대 과학(학문) 체계의 요구에 맞추어 고대 미학의 재료를 자세히 새롭게 살피면서 서술해나가는 것이었다. 여기에 이르러서 말하자면, 이 책은 중국에 발붙이고 눈을 세계로 향하는 학문의 지향을 가지면서, 중국 문화 그 자체의 규범이 나타내는 체계를 가장 완전하게 밝혀낸 한 권의 중국 미학사라고 할 수 있다.

편집 책임자 동맹융(둥멍룽)董孟戎
2006년 설날에

차 례

이끄는 글

제1장 원시 미학의 변천

■ 일러두기

1. 이 책은 張法, 『中國美學史』, 四川人民出版社, 2006, 2쇄를 모두 번역했다.
2. 원문을 각주에 제시하는 경우, 전체 문맥의 파악을 위해 인용된 부분보다 더 많이 제시할 때에는 () 표시를 했다.
3. 중국 지명, 인명 등은 '한국어 독음(중국어음)원어'로 병기했다. 반복해서 나오면 원어를 생략했다. 예: 양저(량주)良渚.
4. 가독성을 높이기 위해 인물・사건・개념・작품 등에 대한 대량의 옮긴이 주석을 달았다. | 표시가 없는 경우는 원문 제시와 원저자의 주이고, | 표시가 있는 경우는 옮긴이의 주이다. 용어의 간단한 풀이는 본문에서 ()안에 내용을 보충했는데 옮긴이 주를 밝히기도 하고 생략하기도 했다.
5. 인용된 고전과 자료의 우리말 번역이 있는 경우, 완역본과 최신본을 기준으로 한국어 번역본의 쪽수를 제시했다. 제시한 번역본 목록은 옮긴이 참고문헌에 서지사항을 밝혀두었다. 옮긴이의 참고문헌은 번역하면서 참조한 2차 연구 자료와 원문의 소재를 확인할 수 있도록 한국어 번역본을 소개했다.
6. 원서에 오탈자가 있을 경우 특별한 사례를 제외하고 별도의 언급 없이 바로잡아서 번역했다.
7. 각주에서 원저자가 고전과 연구 성과를 인용했으나 그 출처를 밝히지 않은 경우, 가능한 모두 찾아서 함께 제시했다.
8. 이미지 자료 중에는 옮긴이가 추가한 것도 있다.
9. 중국어 학술 용어는 한국의 학술 용어로 대체하며 원어를 병기했다.
10. 책은 『 』로, 논문과 신문 기사는 「 」로, 그림 제목은 〈 〉로 표기했다.

이끄는 글

1. 중국 미학사: 서언

고대 중국을 다룬 문헌 중에 각양각색의 무슨 무슨 '사史'가 많지만 '미학사美學史'라는 책을 한 권도 찾아볼 수 없다. 미학사가 없는 가장 근본적인 원인은, 고대 중국에 '미학'이 없었던 데에 있다. 여기서 비교 문화학comparative cultural studies의 한 가지 문제가 될 만한 물음이 제기될 만하다. 어떠한 성숙한 문화는 하나같이 모두 풍부한 심미 현상을 다루고 있다. 다만 몇몇 문화에서만 심미 현상을 이론적으로 탐구했고, 심미 현상을 이론적으로 탐구해온 문화 중에서 오직 서양 문화만이 '미학'을 일구어냈다. 중국 문화에서도 서양 미학에 포함된 중요한 문제들을 논의해왔지만, 서양 문화처럼 미학의 형식으로 이론적 내용을 파악한 적은 결코 없었다. 고대 중국에는 미학사 책이 한 권도 없었는데도 우리는 왜 심미 현상을 미학사로 총 정리하려고 할까?

그것은 중국 현대 문화의 요구 사항이다.

중국의 학문이 전통에서부터 현대로 나아가는 과정과 목표는, 세계의 학문 체계에 따라 현대 중국 문화를 다시 세우는 데에 있다. 미학이 세계의 학문 체계 안에 들어 있다면 우리(중국)도 가지고 있어야 하고, 미학사가 서양에 있다면 중국에도 미학사가 있어야 한다. 따라서 한 권의 중국 미학사를 총정리해내는 것은 중국 현대 학계의 분과 학문 체계가 당면하고 있는 요구이다.

현대 사회의 제도와 양식이 서양에서 생겨나 온 세계로 퍼져 나가면서 분산된 세계사가 통일된 세계사로 엮이게 되었고 또 서양 문화를 주류 문화로 삼는 세계사가 나타나게 되었다. 비서양 문화들, 즉 인도·중국·이슬람 더 나아가서 아프리카의 학자들조차 모두 서양 미학을 참조하여 자신들의 미학사를 새롭게 세우며 자기 문화와 관련된 미학사 논저들을 쓰게 되었다. 본래 미학이 없었던 비서양 문화들은 어떻게 해서 자신들의 미학사를 세워야 했는가, 그들이 세운 미학사는 자기 문화의 미래 형태와 세계 문화의 틀거리에 대해 어떠한 의미를 가질까? 이것은 현재와 미래 모두에 있어 매우 의미 있는 주제이다.

이처럼 모든 비서양 문화가 하나씩 자신의 미학사를 새롭게 정립해나가는 조류 속에, 중국 미학은 미학사를 재정립할 수 있는 가장 뛰어난 조건을 갖추고 있다. 이미 있는 중국 미학사의 논저와 기타 비서양 문화권의 미학사 논저들, 예컨대 판디Kanti Chandra Pandey의 『인도 미학Indian Aesthetics』(1959), 아부시프Doris Behrens-Abouseif의 『이슬람 문

화 중의 미*Beauty in Arabic Culture*』(1998), 카리아무 웰쉬Kariamu Welsh-Asante의 『아프리카 미학: 전통의 수호자*The African Aesthetic: Keeper of the Traditions*』(1994) 등과 비교해보면 분명히 알 수 있다.

현대의 학문 체계는 나날이 세분화되는 추세로 전개되고 있다. 분과 학문이 더욱더 세분화되고 현대식의 전문가가 나날이 전문화될수록 전문으로 하는 영역이 더욱더 작아지고 있다. 이러한 세분화·전문화·축소화가 비록 필연적이고 필요하지만, 그것이 가져온 단점도 분명하다. 아울러 현대 학술의 발전은 세분화·전문화·축소화와 긴장을 이루는 다른 추세, 즉 간학문interdisciplinary studies을 낳았다.[1] 예컨대 간학문은 서로 관련된 몇몇 분과 학문 중의 일부를 조합하여 태어난 새로운 학문 분야이다. 이처럼 현대 학문의 발전은 한편으로 끊임없이 '세분화'되고, 다른 한편으로 끊임없이 '종합화'되고 있다.

분과 학문의 특성으로 말하자면, 중국 미학사는 현대 학문 중에 간학문 정신과 서로 일치하는 새로운 학문 분야이다. 이러한 특성을 이해한다면 중국 미학사의 글쓰기는 중국 현대화의 과제일 뿐 아니라 현대의 분과 학문 체계의 최신 동향에 호응하는 작업이라는 점을 알 수 있다.

중국 미학사의 글쓰기는 중국의 학자들이 현대의 지평선 위에서 자신과 세계의 학술 활동을 새롭게 사유하는 것이다.

2. 중국 미학사: 태생적 어려움

중국 미학사는 현대인의 글로 모습을 나타내겠지만, 현대인이 고대 문화의 내용에다 엉뚱한 내용을 억지로 덧보태서도 안 된다. 이것은 중국 미학사가 한편으로 현대 학문 체계의 규범과 요구에 부합해야 하지만, 다른 한편으로 고대 문화에 내재된 고유한 존재 방식을 존중해야 한다는 것을 의미한다.

미학은 다음과 같은 몇 가지 부분들로 구성된다. 1) 생활 심미의 여러 방면: 의,

[1] 중국어 과학과跨學科를 옮긴 말이다. 중국에서 과학과跨學科는 달리 초학과超學科, 교차학과交叉學科라고도 부른다. | 우리도 학제간 연구를 간학문이라 부르기도 하고 달리 초학문transdisciplinary studies, 다학문multidisciplinary studies 등으로 부르기도 한다.

식, 주, 교통, 오락 등. 2) 예술의 여러 영역들: 시, 사詞, 가歌, 부賦, 서예, 회화, 음악, 무용, 건축, 조경(원림) 등. 3) 철학: 우주, 인간, 문화, 역사 등과 관련된 총체적인 논의. 이상의 내용과 관련해서 중국 고대에서부터 문자와 실물(유물) 및 고고학의 자료가 풍부하게 남아 있다. 이들은 중국 미학사의 기본 요소를 이룬다. 중국 문화는 미학 영역과 관련해서 문화적 특성에 의해 결정된 독특한 이론의 파악 방식을 지니고 있으며, 서양 미학의 정통 방식과 큰 차이를 보이고 있다.

서양 미학은 다음의 네 유형의 저작 속에 존재한다.

첫째, 일반적인 미학 이론을 체계적으로 다룬 저작으로, 예컨대 헤겔Hegel(1770~1831)의 『미학』, 산타야나Santayana(1863~1952)의 『미감美感: 미학 이론의 개요The Sense of Beauty: Being the Outline of Aesthetic Theory)』, 이폴리트 텐느H. Taine(1828~1893)의 『예술 철학 Philosophie de l'art』 등을 들 수 있다.

둘째, 한 가지 또는 몇 가지의 주요 개념들을 논의한 저작으로, 예컨대 에드먼드 버크Edmund Burke(1729~1797)의 『숭고와 미의 관념의 기원에 관한 철학적 탐구A Philosophical Enquiry into the Origin of Our Ideas of the Sublime and Beautiful』와 보링거Wilhelm Worringer(1881~1965)의 『추상과 감정 이입Abstraction and Empathy』 등을 들 수 있다.

셋째, 두 가지 또는 여러 예술 분야를 비교한 저작으로, 예컨대 레싱Gotthold Ephraim Lessing(1729~1781)의 『라오콘Laocoon』을 들 수 있다.

넷째, 어느 한 가지 예술 분야에 관한 저작으로, 예컨대 아리스토텔레스의 『시학詩學』, 한슬릭Eduard Hanslick(1825~1904)의 『음악적 아름다움에 관하여Vom Musikalisch-Schonen』 등을 들 수 있다.[2]

중국의 미학 이론도 다음의 네 유형의 저작 속에 들어 있다.

첫째, 몇 가지 심미 영역들을 한꺼번에 논의한 저작으로, 예컨대 유희재(1813~1881)의 『예개藝槪』[3](문학의 유형들과 서예 등을 한 책 속에서 말했다), 이어(1610~1680)의 『한정우기

2 | 번역된 자료를 소개하면 다음과 같다. 헤겔은 두행숙 옮김, 『헤겔미학』 1~3, 나남출판, 1996; 두행숙 옮김, 『헤겔 미학강의』, 은행나무, 2010; 박배형, 『헤겔 미학 개요』, 서울대학교출판문화원, 2014 참조. 버크의 경우 김동훈 옮김, 『숭고와 아름다움의 이념의 기원에 대한 철학적 탐구』, 마티, 2006; 김혜련 옮김, 『숭고와 미의 근원을 찾아서』, 한길사, 2010 참조. 레싱의 경우 윤도중 옮김, 『라오콘―미술과 문학의 경계에 관하여』, 나남, 2008 참조. 아리스토텔레스의 경우 천병희 옮김, 『시학』, 문예출판사, 2002; 이상섭 옮김, 『시학』, 문학과지성사, 2005 참조.

3 | 유희재劉熙載는 청나라 문학자이자 문예 이론가, 언어학자로 자가 백간伯簡, 호가 융재融齋・오애자寤崖 子이다. 『예개』는 문예 이론 분야의 탁월한 저작으로 손꼽히며, 19세기 문예 이론 분야의 대표적 인물이

閑情偶寄』[4](희곡과 건축 및 여러 가지 생활 심미들을 함께 말했다) 등이 있다.

둘째, 예술 분야에 관한 전문 저작으로, 예컨대 순자荀子의 「악론樂論」, 손과정(648~703)의 『서보書譜』[5], 석도(1630~1724)의 『화어록畵語錄』[6] 등이 있다.

셋째, 시품詩品 · 화품畵品 · 서품書品 등 특수한 형식으로 표현된 이론이 있는데, 이는 다시 두 가지 유형이 나뉜다. 하나는 사혁의 『고화품록古畵品錄』[7]처럼 형식은 자유롭지만 논제論題가 집중되어 있다. 이는 전문적인 '품'의 꼴이다.[8] 다른 하나는 구양수(1007~1072)의 『육일시화六一詩話』[9]처럼 형식과 논제가 모두 자유롭다. 이는 한가로운 때의 '화話'(이야기)의 꼴이다.

다. 당시 '동양의 헤겔'로 불리기도 했다. 저작으로 『예개』 이외에도 『작비집昨非集』 『사음정절四音定切』 『설문쌍성說文雙聲』 등이 있다. 한국어 번역본으로 윤호진 · 허권수 옮김, 『역주 예개』, 소명출판, 2010이 있다.

4 | 이어李漁는 명말청초의 문인이자 희곡작가로 『한정우기』를 지었다. 이 책은 양생養生의 관점에서 중국인의 생활 예술을 세밀하게 그리고 있다. 예컨대 부자 · 귀족 · 가난한 사람이 인생을 즐기는 법, 봄 · 여름 · 가을 · 겨울을 즐기는 법, 자고 앉고 걷고 서고 마시는 법 등 일상생활에 대한 중국인들의 기지와 유머가 책 곳곳에 담겨져 있다.

5 | 손과정孫過庭은 당나라의 서예가이자 서예 이론가로 유명하다. 『서보』는 그가 지은 서예 이론서로서 2권이 있다고 하지만 오늘날 그 내용이 전부 전해지지는 않고 『서보서』 일부가 전해지고 있다. 따라서 그의 저작을 말할 때 '서보'와 '서보서'를 혼용하기도 한다. 한국어 번역본으로는 임태승 옮김, 『손과정 서보 역해』, 미술문화, 2009 참조.

6 | 석도石濤는 명말청초의 승려 화가로 자가 석도, 호가 대척자大滌子 · 고과화상苦瓜和尙이고 본명은 주약극朱若極으로 명나라 황실 출신이다. 어렸을 때부터 강남 각지를 떠돌아다니며 선禪을 닦았고, 명나라가 망하자 중이 되어 신분을 감추고 살았다. 그는 사군자와 화조花鳥를 잘 그렸으나, 산수화에 뛰어나 자유롭게 변하는 필치로 기성 화법에 얽매이지 않는 자유롭고 주관적인 문인화를 그렸다. 팔대산인八大山人인 주탑朱耷과 석계石溪, 홍인弘仁과 더불어 이름이 높았고 훗날 양주파(양저우파)揚州派 화가들에게 큰 영향을 끼쳤다. 대표작으로 〈황산도권黃山圖券〉 〈여산관폭도廬山觀瀑圖〉 등이 있다. 화론으로 『고과화상화어록苦瓜和尙畵語錄』(『화어록』으로 약칭함)을 저술했는데, 특히 일획론一劃論은 서화일치書畵一致의 사상을 표현한 핵심적인 화론으로 유명하다. 김용옥 옮김, 『석도화론』, 통나무, 1992; 유검화兪劍華, 조남권 · 김대원 역주, 「고과화상화어록苦瓜和尙畵語錄」 『중국역대화론 I』, 다운샘, 2004 참조.

7 | 사혁謝赫은 남제 말기의 화가이며, 요최姚最의 『속화품續畵品』에 의하면 인물화를 그리는 데 한번 보기만 하고도 생김새나 모습의 세밀한 점까지 상기해가며 똑같이 그려냈다고 한다. 그의 저서로 『고화품록』이 있다.

8 | '품品'은 엄격한 정의에 따라 예술 작품인지 아닌지를 판정하는 방식이 아니라 예술 작품의 다양성을 인정하면서 그 차이를 등급으로 나누는 방식이다. 이와 관련해서 포진원(푸전위안)浦震元, 신정근 외 옮김, 「보론 품品 자 분석」, 『의경 동아시아 미학의 거울』, 성균관대학교 출판부, 2013, 619~659쪽 참조.

9 | 구양수歐陽修는 송나라 정치가이며 문인으로 자가 영숙永叔, 호가 취옹醉翁 · 육일거사六一居士, 시호가 문충文忠이다. 한림원학사翰林院學士의 관직을 거쳤으며, 당송팔대가의 한 사람이었으며, 주요 저서에는 『구양문충공집歐陽文忠公集』이 있다. 인종仁宗과 영종英宗 때 범중엄을 중심으로 활약하였으나, 신종神宗 때 왕안석의 신법新法에 반대하여 관직에서 물러났다. 구양수는 일상에서 쓰지 않는 어렵고 화려한 문체보다 일상적으로 쓰는 쉬운 문체로 시를 지을 것을 주장하면서 시의 창작과 비평에 관련해서 최초로 '시화'를 지었는데, 그것이 바로 『육일시화』이다. 하문환(허원환)何文煥, 김규선 옮김, 『역대시화 3』, 소명출판, 2013, 참조.

넷째, 시로써 시를 논한 저작으로, 예컨대 두보杜甫(712~770)의 「회위육절구」[10]와 사공도(837~908)의 『이십사시품二十四詩品』[11](『시품』으로 약칭함)을 들 수 있다.

서양의 첫 번째와 두 번째 종류의 저작은 서양 학문으로 하여금 '미학'이라는 큰 깃발을 드날리게 했다. 아울러 세 번째와 네 번째 종류의 저작도 모두 명분이 바르고 말이 이치에 맞아서 미학의 깃발 아래로 들어와 미학이 될 수 있었다. 중국에는 서양의 첫 번째와 두 번째 종류의 저작이 없었으므로 과거에 '미학'이라는 큰 깃발을 세울 수가 없었다. 네 가지 유형의 저작으로부터 어떻게 중국 미학사를 정련(추출)해내야만 비로소 현대의 학문 요구에 부합하면서도 중국 고대인의 정신을 잃지 않을 수 있을까? 대답은 이렇다. 우리는 현대 학문 체계의 높이(기준)에서 중국 미학사의 형식과 구조를 종합해 내야 할 뿐만 아니라 중국 고대 문화의 풍부한 심미 내용들을 객관적으로 드러내야 하고, 나아가 고대 문화의 독특한 심미 파악 방식에 포함되어 있는 문화적 의의를 보여 주어야 한다.

이러한 조건으로 인해 중국 미학사의 체계적인 서술은 아주 어려웠다. 1840년에 중국이 현대의 결정적인 충격을 받기 시작한 때[12]부터도 아니고, 1860년에 중국이 서양을 배워서 현대로 나아가는 '양무운동'[13]을 결정한 때부터도 아니라 1905년 청나라 말기의 신정기新政期(1901~1911)[14]에 과거 시험을 폐지하고 신식 학교를 세우며 현대 학문 제도로 전환을 시작한 때부터 비로소 미학이 모습을 드러냈다.

10 | 「회위육절구戲爲六絶句」는 「재미 삼아 절구 여섯 수를 짓다」라는 뜻이다. 두보는 이 시에서 시인들이 서로 헐뜯는 분위기를 지적하면서 뛰어난 시인은 역사적으로 살아남으리라는 평가를 남기고 있다. 두보의 이 작품은 시를 통해 시인을 품평하는 최초의 시도로 여겨진다.

11 | 사공도司空圖는 당나라 시인이자 시 비평가이며 하중河中(지금의 산서(산시)山西 영제(융지)永濟) 출신으로 자가 표성表聖이다. 당나라 말에 환관이 발호하고 당쟁이 극심해지자 887년 관직을 사임하고 중조산 中條山 왕관곡王官谷(오늘날의 산서(산시)성 영제(융지)현에 있음)에 은거하며 시 쓰기에 전력했다. 그의 대표적인 저작 『이십사시품』에서는 웅혼雄渾에서 유동流動까지 24종류의 미적 범주를 4언시로 서술하고 있다. 안대회, 『궁극의 시학: 스물네 개의 시적 풍경』, 문학동네, 2013 참조.

12 | 1840년은 청나라와 영국 사이에 이른바 아편전쟁이 일어난 해이다. 중국인은 아편전쟁으로 서양과 직접적인 무력 충돌을 처음으로 하게 되었고 1842년에 영국의 승리로 끝나면서 문화적 충격을 받았다. 즉 중국인은 무력으로 자신을 이길 수 있는 또 하나의 문화 세계가 있다는 것을 인정하지 않을 수가 없었다. 청나라는 배상금 지불과 함께 홍콩의 할양, 광동(광동) 등의 개항이라는 굴욕적인 난징조약을 체결해야 했다.

13 | 양무운동洋務運動은 19세기 말의 청나라에서 서양 문물의 도입을 통한 자강을 도모했던 개혁 운동이다. 양무운동은 두 차례에 걸친 아편전쟁 이후 관료 계층의 자각에 따라 주로 군사 방면을 중심으로 1860년대 초부터 시작되었다. 중국의 전통과 제도를 유지하면서 서양의 과학기술만을 도입하려던 취지는 점차 한계를 드러내게 되었고, 정치 개혁의 주장이 거세지던 1880년대 후반 이후에는 차츰 쇠퇴하게 되었다.

14 | 청 말 신정기의 교육 개혁과 관련해서 김형종, 『청말 신정기의 연구』, 서울대학교 출판부, 2002 참조.

이 무렵부터 미학은 이미 중국의 현대 학문 체계 속에 들어오게 되었다. "1904년 1월에 장지동(장즈둥, 1837~1909)[15] 등은 '주정대학당장정奏定大學堂章程'을 조직적으로 제정하여 '미학'을 공과工科 '건축학 전공'의 24개 주요 과목 중의 하나로 규정했다.[16] 이것은 '미학'이 정식으로 중국 대학의 교실로 진입하게 된 시초이다(교회의 학교들은 계산에 넣지 않았다). 당시의 대학 문과文科는 오히려 '미학' 과목을 아직 개설하지 않았다. 왕국유(왕궈웨이, 1877~1927)[17]는 대학의 문과 안에 '미학' 전문 과정을 개설할 것을 가장 먼저 공개적으로 요구한 중국인이었다. 그는 1906년 초에 「주정경학과대학문학과대학장정서奏定經學科大學文學科大學章程書」라는 글을 발표하여, 역사학과를 제외한 문과대학에 소속된 모든 학과는 반드시 미학 과정을 설치해야 한다고 주장했다."[18] 그 당시로부터 80년 가까이 지난 1980년대에 와서야 중국 미학사의 성과가 비로소 모습을 보이기 시작했다.[19]

3. 중국 미학사: 학문의 형성

중국 미학사의 쓰기를 좀 멀리부터 말한다면, 만청晚淸 시기에는 왕국유(왕궈웨이)의 작업이 있었고 민국民國 시기에는 종백화(쭝바이화, 1897~1986)[20]의 작업이 있었다. 두 대

15 | 장지동(장즈둥)張之洞은 청나라의 직례直隷 남피南皮(지금의 하북(허베이)河北성 남피(난피)南皮) 출신으로 자가 효달孝達, 호가 향도香濤, 만년의 자호自號가 포빙抱氷이다. 27세이던 1863년에 진사進士가 되어 군기대신軍機大臣에까지 오른 장즈둥은 청 말 양무파洋務派의 대표적인 인물이다. 그는 중국의 학문(정신)과 서양의 기술을 각기 체體와 용用으로 구분하고서 중체서용中體西用의 방향을 제시하며 군제 개편과 철도 건설 등 적극적인 서양 문물의 도입을 주장했으나, 사상적으로 청조淸朝의 보수적 입장을 견지한 인물이기도 했다.

16 | 이 문건은 장지동(장즈둥)이 장백희(장바이시)張百熙, 영경(룽칭)榮慶 등과 함께 서태후에게 대학 제도의 규정을 상주한 글이다. 단과대학별 수학 연한과 전공 등 제반 학사 규정을 입안하고 있다.

17 | 왕국유(왕궈웨이)王國維는 청 말 민국 초의 학자이다. 그는 절강(저장)浙江성 해녕(하이닝)海寧 출신으로 자가 정안靜安 또는 백우伯隅, 호가 관당觀堂이다. 왕국유(왕궈웨이)는 금석학으로 유명하지만 미학과 사학, 고문자학 등에도 조예가 깊었던 학자이다. 왕국유(왕궈웨이)의 미학 사상은 장계군(장치췬)章啓群, 신정근 외 옮김, 『중국현대미학사』, 성균관대학교 출판부, 2013, 51~147쪽 참조.

18 | 황흥도(황싱타오)黃興濤, 「미학 개념과 서양 미학의 중국 최초 전파美學'一詞及西方美學在中國的最早傳播─近代中國新名詞源流漫談之三」, 『文史知識』, 2000年第1期, 77~78쪽.

19 | 중국 근대에서 '미학' 개념의 전래와 정착에 대해 장계군(장치췬), 신정근 외 옮김, 『중국현대미학사』, 성균관대학교 출판부, 2013, 31~35쪽 참조.

20 | 종백화(쭝바이화)宗白華는 중국 현대의 미학자이다. 그의 원적原籍은 강소(장쑤)江蘇성 상숙(창수)常熟

가의 혜안慧眼과 업적은 후배들에게 커다란 시사점을 던져주었다. 하지만 두 사람의 개척은 단지 점點과 면面에 머물렀을 뿐, 각자의 독특한 개척 작업은 아직 체계적인 전체 틀을 마련한 단계에 들어서지 못했다. 중국 미학사를 연구한 체계적인 논저는 1980년대 이후에야 비로소 잇따라 발표되었다. 이는 미성숙한 상태에서 비교적 성숙한 단계에 이르렀다고 말할 수 있다.

선진과 양한의 미학에 관한 시창동(스창둥, 1931~1983)의 두 저작은 '미학'이라는 이름을 달고서 중국 미학과 관련된 가장 빠른 단대사斷代史의 저작이다.[21] 그의 공로는 다음과 같다. 첫째, 중국 미학사 과목의 선구자라는 그의 공로를 없앨 수 없다. 둘째, 그는 고대의 자료들 중에서 미학과 관련된 어휘가 어떻게 사용되었는지를 찾아냈다. 그중 가장 전형적인 실례가 '미美' 자이다. 그는 한 권의 책 속에 있는 몇몇 글자를 비교하고서 그 결과를 가지고 그 책의 미학 사상을 귀납해냈다. 이러한 방법론을 창시한 공로는 무시할 수 없다.

시창동(스창둥)은 어휘 분석의 문에 들어서서 '미'나 그것과 밀접하게 서로 관련된 개념들에 대해 초보적인 통계를 냈지만, 그 다음에 중국 문화와 중국 사유의 관점에서 보면 '미'나 그것과 서로 관련된 개념들에 대해 현대 사유의 수준과 부합시키지도 못했고 또 중국 고대의 실정과 깊이 부합시키지도 못했다. 바로 이렇기 때문에 '어휘의 의미를 찾는' 것이 시창동(스창둥) 저작의 주요한 특색이 되었다. 중국 미학사에서 어휘와 개념의 분석은 확실히 중국 미학사 연구의 아주 중요한 측면이다.

시창동(스창둥)이 먼저 시작한 개념 분석의 길로 인해, 이후 중국 미학사의 저작에서

의 우산(위산)진廈山鎭이지만 안휘(안후이)安徽성 안경(안칭)安慶 출신으로 자가 백화伯華이다. 종백화(쭝바이화)는 1916년 8월에 상해(상하이)의 『시사신보時事新報』에서 간행하던 『학등學燈』의 편집과 주편을 맡아 철학과 신문예의 소개에 일조했다. 1920년에는 독일로 유학을 떠나 베를린대학 등에서 철학과 미학 등을 공부했으며, 1925년 귀국 후에는 북경(베이징) 등에서 강의했다. 중국 현대 미학을 개척한 종백화(쭝바이화)는 흔히 '중서中西'의 예술 이론을 융합했다고 말해진다. 저서로 그의 미학론을 엮은 『미학산보美學散步』, 上海人民出版社, 1981 등이 있다. 그의 미학 사상은 장계군(장치쥔), 신정근 외 옮김, 『중국현대미학사』, 성균관대학교 출판부, 2013, 265~382쪽 참조.

21 ㅣ 시창동(스창둥)施昌東은 절강(저장)성 문성(원청)文成현 출신으로 필명이 구군(어우쥔)甌群이다. 1955년에 상해(상하이)의 복단(푸단)復旦대학 중문과를 졸업하고, 얼마 후부터 그곳에서 강의를 했다. 암으로 사망하게 된 시창동(스창둥)은 병마와 싸우는 와중에도 많은 글을 남겼다. 저술로 『미학탐색美學探索』 『선진제자미학사상평술先秦諸子美學思想評述』 『한대미학사상평술漢代美學思想評述』 『미학 연구의 길에서在美學研究的道路』上 등 4종의 전문서 이외에도 『중국철학논고中國哲學論稿』 등 다수의 연구서가 있다. 두 저작은 『선진제자미학사상평술先秦諸子美學思想評述』, 中華書局, 1979와 『한대미학사상평술漢代美學思想評述』, 中華書局, 1981을 말한다.

이러한 측면이나 다른 측면에서 심화시킨 성과를 볼 수 있었다. 예컨대 이택후(리쩌허우) 李澤厚(1930~)는 『화하미학華夏美學』[22]의 결말에서 주요 미학 개념이 시기별로 발전한 양상을 제시했고, 엽랑(예랑)葉朗(1938~)은 『중국 미학사 대강中國美學史大綱』[23]에서 중요한 테제를 다루었다.

1980년대 이후로 중국 미학사의 연구가 활발하게 일어났다. 중국 고대에 '미美' 자는 있었지만 미학美學은 없었기 때문에, 학자들은 옛 문헌을 연구하면서 현재의 미학 원리들에 맞추어 상관된 내용에다 '미美' '심미審美' '미학美學' 등의 문구를 덧보탰다. 예컨대 문질文質에 관한 문제는 문질에 관한 미학 문제로 바뀌게 되었다. 이때 문文은 형식이므로 미학의 문은 '형식+미'로 덧붙이게 되었고, 질質은 내용이므로 미학의 질은 '내용+미'로 덧붙이게 되었다. 이러한 사례는 하나만이 아니다. 이처럼 그 나름의 합리성을 갖추고 있기도 하고 또 많은 경우에 필요하기는 하지만, 작업이 너무 단순하게 되거나 억지로 갖다 붙이는 식으로 흐를 수 있다.

1980년대 이후에 중국 미학은 세 유형의 저작을 통해, 전체의 틀을 세우는 임무를 완수하게 되었다. 중국 미학의 세 가지 범주인 '신神' '골골骨' '육肉'을 사용하여 이 세 유형의 저작을 개괄할 수 있다.

첫째, '육'(미학의 자료)을 기술한 유형이다. 이택후(리쩌허우)와 유강기(류강지)劉綱紀(1933~)가 주편하여 완성한 『중국미학사』(2권 3책)와 민택(민쩌)敏澤(1927~2004)의 『중국미학 사상사』(3권)가 이러한 유형에 속한다.[24] 이 책들은 온전한 전체 모습을 강조하여,

22 | 한국어 번역본으로 이택후(리쩌허우), 권호 옮김, 『화하미학』, 동문선, 1990; 조송식 옮김, 『화하미학─중국의 전통 미학』, 아카넷, 2016 참조.

23 | 이 책은 1985년 상해인민출판사上海人民出版社에서 출간되었고, 예랑은 이 책으로 1988년 북경(베이징)대학 우수 교재상을 받았다. 한국어 번역본으로 엽랑(예랑), 이건환 옮김, 『중국미학사대강』, 백선문화사, 2000 참조.

24 | 『중국미학사』는 1984년 중국사회과학출판사中國社會科學出版社에서 초판이 나온 뒤에 1999년 안휘문예출판사安徽文藝出版社에서 재출판되었다. 1책은 선진양한편先秦兩漢篇이고, 2책은 위진남북조편魏晉南北朝篇 상이고, 3책은 위진남북조편 하이다. 우리나라는 권덕주·김승심에 의해서 1992년 대한교과서주식회사에서 제1책만 번역되었다. 민택(민쩌)의 책이 원문에 『중국미학사中國美學史』로 되어 있지만 『중국미학사상사中國美學思想史』의 잘못이다. 그의 저작으로 『중국미학사』가 없기 때문이다. 이처럼 명백한 오류는 앞으로 별다른 언급 없이 수정하여 옮긴다. 이 책은 1987년 제노서사齊魯書社에서 초간되었고, 2004년 호남교육출판사湖南教育出版社에서 수정본이 나오고, 2007년 중국사회과학출판사中國社會科學出版社에서 재판이 나왔다. 권수卷數와 책수冊數가 꼭 일치하지 않는다. 이택후(리쩌허우)와 유강기(류강지)의 경우 권수는 3책이지만 2책과 3책이 상하권으로 묶이므로 2권이 된다. 민택(민쩌)의 경우 2권 2책, 3권 3책, 3권 4책 등 다양한 종류가 있다.

대체로 미학의 원리에서 미학의 자료로 여겨지는 것을 하나하나씩 한곳에 모아 무리를 이루게 했다. 아울러 1949년, 즉 신중국 수립 이래로 형성되기 시작한 교과서의 양식을 사용하여 모든 자료를 정리했다. 다시 말해서 각 시대, 각 시대의 중요 인물, 중요 인물의 주요 저작, 주요 저작 속의 주요 사상 등을 쭉 늘어놓았다. 또 각각의 시대와 각각의 개인 및 각각의 관점을 상세하게 기술했다.

둘째, '골'(미학의 범주와 체계)을 기술한 유형이다. 엽랑(예랑)의 『중국 미학사 대강』과 진망형(천왕형, 1944~)의 『중국 고전 미학사中國古典美學史』가 이러한 유형에 속한다.[25] 시대의 순서에 따르고 주요 인물들을 중시하지만 범주와 테제를 한층 더 부각시켰다. 나아가 범주와 테제 및 역사 발전의 통일을 강조했다. 테제로부터 범주와 체계로 나아가는 직선적인 역사 발전을 이루게 되었다. 이는 헤겔로부터 시작되어 레닌에서 완성된, 범주로 세계를 파악하는 저술 양식이다.[26] 근래에는 '키워드' 중심의 저술로 바뀌었다.

셋째, '신'(미학의 구조)을 기술한 유형이다. 이택후(리쩌허우)의 『화하미학』이 바로 이러한 유형에 속한다. 시대의 순서가 있지만 시대의 순서에 얽매이지 않고, 주요 인물들이 있지만 인물에 따라 책의 장절을 나누지 않는다. 반면 관념과 사상의 발생·발전·전환·변화를 부각시키고 역사의 큰 방향을 드러내면서, 호방한 기세로 2천 년에 걸친 심미 문화의 커다란 구조를 써내려갔다.

이상의 저작은 하나의 전체 구조를 가지고서 중국 미학사의 '수립'이라는 과제를 완성했고, 또 중국 미학사의 '학통學統'을 형성했다. 이른바 학통이란 바로 중국 미학사를 공부하는 사람이라면 모두 한 번쯤 언급하고 읽는 책을 뜻한다. 오늘날의 사람들이 학통을 돌이켜 살펴보니, 이러한 저작이 가진 성공한 점과 부족한 점이 들쑥날쑥하므로, 이에 대해 저마다 느끼는 바가 있을 수 있다. 근본적으로 말하면 전체의 틀은 현대 학문의 간학문interdisciplinary studies을 통해 다시 조직되면서 형성되었다.

25 | 진망형(천왕형)陳望衡의 책은 1998년 호남교육출판사湖南教育出版社에서 출간되었다.
26 | 이와 관련해서 미학대계간행회, 『미학의 역사』, 서울대학교 출판부, 2007 중 '사회주의' 부분 참조.

4. 중국 미학사: 변화의 동력

앞에서 말했듯이 중국 미학사는 중국 사람이 세계의 학문 체계에 맞춰서 중국의 현대 문화를 수립하라는 요구로부터 생겨났다. 청 말의 무술변법 또는 백일유신(1898)에서 5·4운동(1919)에 이르는 동안에는 서양의 학술 체계를 세계 최고의 표준으로 여겨왔다.[27] 이러한 학술 체계는 중국 학자들의 서양에 대한 인식이 끊임없이 깊어짐에 따라 차츰차츰 나타난 것이다. 5·4운동 이후에는 두 가지 최고 기준들 사이의 경쟁, 즉 서양 기준과 소련 기준의 경쟁이 생겨나게 되었다.

1949년 이후에 소련의 학술 체계가 중국인들이 생각하는 최고의 기준이 되었으며, 1978년 이후에 서양 학술 체계의 지위가 날로 높아지다가 이내 최고의 기준이 되었다.[28] 이렇게 최고 기준이 변하게 되자 중국 미학사 수립도 이전과 다른 방향을 찾게 되었다. 이를 바탕으로 해서 우리는 왕국유(왕궈웨이)·종백화(쭝바이화)·이택후(리쩌허우) 및 그 밖에 학술 활동을 했던 몇몇 사람들이 중국 미학사를 연구하면서 서로 다른 추세를 취했던 맥락을 이해할 수 있다.

전반적으로 말하면 1백여 년에 걸친 중국 미학사의 수립 과정은 서양의 학술을 최고의 기준으로 삼아왔다. 하지만 한편으로 서양 학술 그 자체도 고대에서 현대modern로 또다시 탈현대post-modern로 끊임없이 탈바꿈을 하고 있는데, 이는 직접적으로 중국 미학사의 탈바꿈에도 그에 상응하는 충격을 던져주었다. 다른 한편으로 중국 학자들의 서양 학술에 대한 이해도 끊임없이 새로워졌고, 또 끊임없이 새로운 관점으로 중국 미학사에 대해 자신들이 원래부터 가지고 있었던 이해를 중시하게 되었다. 바로 이와 같은 이해 방식의 끊임없는 변화로 인해 중국 미학사는 줄곧 아직 정형이 없는 상태에

27 | 무술변법戊戌變法은 강유위(캉유웨이) 등 유신파가 광서제의 지지를 받아서 일본 메이지유신처럼 청나라의 제도를 개혁하여 부강한 나라로 만들려고 했던 운동이다. 서태후 등 보수파의 반발로 이 운동은 1백일 만에 수포로 돌아가고 주동자들은 처형되거나 망명을 떠났다. 백일유신百日維新이라고도 한다. 오사운동은 1차 세계대전 이후 독일이 중국 산동(산둥)성에 대한 권익을 일본에게 양도하자 1919년 5월 4일 북경(베이징)의 대학생들이 항일의 기치를 내걸고 일어난 운동이다. 이후 오사운동은 사회의 각 범위로 확산되면서 신문화 운동의 특성을 지니게 되었다.

28 | 1949년에 중국은 사회주의 국가를 수립한 뒤에 소련이 이론화해온 관념을 받아들여서 '유물론과 관념론의 대립'이라는 관점에서 전통 학문을 정리하고 현대 학문을 규정했다. 1978년은 중국에서 개혁·개방이 시작된 해이다. 중국은 이해 12월에 개최된 중국공산당 제11기 중앙위원회 제3차 전체회의를 통해 중국 국내 체제의 개혁과 대외 개방의 노선을 채택하였고, 이후 등소평(덩샤오핑)鄧小平(1904~1997)의 지도하에 이를 추진하게 된다.

머무르게 되었다.

구세기가 이미 지나가고 신세기가 다가온 뒤, 중국 학자들은 고대 중국의 자료를 파악할 때 이해 방식의 전환을 맞게 되었다. 이러한 전환은 무엇보다도 먼저 세계사와 중국 문화를 새롭게 이해하는 것으로부터 유래하게 되었다.

세계사에는 3대 관건이 있다. 첫째, 기축 시대axial age[29]이다. 1백만 년 사이에 영장류에서 인간으로 진화가 일어나고 수만 년간의 원시 문화가 진행되고 수천 년간의 고급 문화가 나타난 다음에, 기원전 6세기 무렵부터 세계 3대 문화, 즉 지중해 문화·인도 문화·중국 문화가 모습을 드러냈다. 3대 문화는 주술적 사고부터 벗어나는 철학적 돌파(단절)를 이루어내고 독자적인 특성들을 갖추었다. 그들은 아직 철학적 돌파에 들어서지 못한 다른 고급 문화나 원시 문화와 함께 기본적으로 각자 자신의 규칙을 따르며 서로 간섭하지 않고 움직여나갔고, 각자의 독특한 빛과 매력을 뿜어냈다.

둘째, 17세기 서양에서 자본주의가 생겨나 전 세계로 널리 퍼지면서 각각의 문화를 하나의 통일된 세계사 속으로 몰아넣었다. 서양 문화는 세계의 주류 문화가 되어 세계사의 흐름을 앞에서 이끌었다. 여기에는 전 세계 차원의 불균형이 가져온 사납고 세찬 충돌과 고통이 있다.

셋째, 1990년 이후 서양이 탈현대로 들어서서 소련이 해체되고 냉전이 종식되면서 세계화globalization가 일어났다. 특히 경제 세계화와 문화 세계화가 빠르게 진행되었다. 또한 전 세계의 일체화와 다양성을 상호 보완하자는 요구가 제출되었다. 비서양 문화의 입장에서 말하면, 전 세계의 일체화를 향한 '현대화'의 방향과 전 세계의 다양성을 향한 '민족화'의 방향은 반드시 직접 대면해야 하는 변증법적 역설이었다.

한편으로 전 세계의 현대화라는 입장에서 현대성과 다른 전통 문화를 꼼꼼하게 살펴봐야 하는데, 이러한 입장은 전통과 현대의 대립에서 분명하게 드러났다. 다른 한편으로 현대화의 다양성에서 전통 문화를 되새겨봐야 하는데, 이러한 입장은 전통이 어떻게 현대에 융합되고, 어떻게 현대를 새롭게 창조해낼 수 있는가를 더 많이 생각해야 했다.

헌팅턴의 문명 충돌설처럼 부정의 소극적인 방향으로 생각하거나 또는 두유명(두웨

29 | 이 말은 야스퍼스Karl Jaspers가 『역사의 기원과 목표』(1949)에서 제시한 문명사의 개념을 빌려 쓰고 있다.

이밍)杜維明(1940~)의 동아시아 현대성처럼 긍정의 적극적인 방향으로 생각하거나에 관계없이, 통일된 세계사의 새로운 기축 시대에 대한 구상은 이미 지구화 시대의 사고 방식이 되었다.[30] 이 새로운 시대에서, 중국 문화를 새롭게 사고하는 것은 중국 미학사를 새롭게 사고하는 배경이 되었다.

5·4운동 이래로, 전통 문화에 대한 중국 학계의 태도는 대체로 다음의 세 종류로 나눌 수 있다.[31] 첫째, 5·4운동 시기, '문화대혁명' 시기 그리고 1980년대 이후처럼 세 차례에 걸쳐 두드러지게 나타났던 전체 부정의 방향이다. 예컨대 진독수(천두슈, 1879~1942)[32]는 중국의 전통 문화를 봉건 문화로 보아 철저히 부정했고, '문화대혁명'의 와중에는 '봉자수'[33]를 전면적으로 비판했으며, 1980년대 이후에는 전통과 현대의 완전한 대립을 뚜렷하게 나타났다.

둘째, 중국의 학술을 비판적으로 계승한다는 방향이다. 상당히 오랜 시간에 걸쳐서, '비판 계승'은 유심주의와 형이상학을 비판하고 유물주의와 변증법을 계승한다는 방식으로 표현되었다. 1990년대 이후에 비판 계승의 방식은 기준을 유물주의가 아니라 현대화로 슬며시 바꾸었다. 이에 따라 현대화에 유리한 점은 계승하고 현대화에 불리한 점은 비판하면서도, 단지 비판 계승의 말을 더 이상 내걸지 않았다.

셋째, 본위本位(중심) 문화를 기초로 삼고, 민국 시기의 신유학新儒學을 출발점으로 하는 방향이다.[34] 이것은 먼저 대만(타이완)에서 자신의 사상 체계를 형성했고, 해외에서 진일보한 발전을 이루었으며, 1980년대 후반에 중국 대륙에서 전통 문화를 중시하는 일이 새롭게 일어난 현상과 서로 호응하면서 끊임없이 북돋아 높아졌다.

30 | 이 주제와 관련된 두 사람의 새뮤얼 헌팅턴, 이희재 옮김, 『문명의 충돌』(원제: *The Clash of Civilizations and the Remaking of World Order*), 김영사, 1997; 뚜웨이밍, 김태성 옮김, 『문명들의 대화』(원제: 對話與創新), 휴머니스트, 2006 참조.

31 | 이와 관련해서 한국철학사상연구회 편, 『현대 중국의 모색: 문화전통과 현대화 그리고 문화열』, 동녘, 1992; 조경란, 『현대 중국 지식인 지도—신좌파·자유주의·신유가』, 글항아리, 2013 참조.

32 | 진독수(천두슈)陳獨秀는 본명이 진건생(천첸성)陳乾生이고 호가 실암實庵이다. 그는 중국의 전통적 가치를 부정하면서 백화문의 사용이나 『신청년新靑年』의 발간 등 개혁 운동에 앞장섰으며, 급진적인 사상으로 5·4운동에도 참여했다. 진독수(천두슈)는 1920년 5월에 중국공산당을 창당하고 총서기에 선출되기도 했으나, 1929년에는 당에서 추방되었다.

33 | 봉자수封資修는 봉건주의封建主義·자본주의資本主義·수정주의修正主義를 함께 부르는 말이다.

34 | 민국 시기는 1911년 신해혁명으로 청 제국이 망하고 중화민국이 수립된 단계를 말한다. 민국 시기는 넓게는 국민당 정부가 공산당과 대결하여 패한 뒤 대만(타이완)으로 옮겨가기 전까지를 가리킨다. 오늘날 중국 대륙은 민국 시기 이후에 수립된 중화인민공화국을 신중국의 정통으로 인식하는 반면에, 대만(타이완)은 신해혁명 이후에 수립된 중화민국을 정통으로 삼아 계승하고 있다.

이와 같은 세 가지 태도 중 첫째는 이미 그 힘이 약해졌고, 둘째와 셋째는 서로 합류하는 중이다. 세계의 주류 학계에 두 가지 역사 관점이 출현하면서 이러한 합류는 한층 더 심화될 수 있었다. 두 가지 역사관이란 바로 기축 시대관과 세계 체제관이다.

기축 시대관은 문화 유형의 안정적인 요소를 강조한다. 이 관점은 중국, 인도와 지중해 문화로 인해 성장한 이슬람 등의 비서구 문화들이 자신의 규칙에 따라 움직여간다는 점을 강조했다. 서양 문화가 제일 먼저 현대적 전환을 추진하여 세계를 통일된 세계사의 현대화 여정으로 이끌어간 뒤에, 비서구 문화들도 제각각 기축 시대 이래로 형성된 자신의 문화적 특징에 따라 현대성의 도전에 대응하면서, 자신의 방식으로 각자의 특색 있는 현대화의 여정을 보여주었다.

두 번째는 세계 체제의 역사관이다. 이 역사관의 경우 역사가 일단 통일된 세계로 진입한다면 세계는 내재적인 규칙에 따라 해당 세계 속에 있는 각 부분들의 역할을 결정할 수 있다. 이때 각 부분의 의미는 자기 자신에 의해 결정되는 것이 아니라 세계의 체제 전체에 따라 결정되는 것이다.

고대 지중해의 경우 지중해를 둘러싼 주변의 여러 문화가 하나의 세계 체제를 공동으로 형성하였다. 중국의 춘추전국 시대에 각 나라들이 함께 세계 체제를 이루었다. 마찬가지로 서양 문화가 전 세계로 널리 퍼져서 세계를 하나의 통일된 세계사로 바꾼 이래로, 전 세계는 하나의 세계 체제 속에 놓이게 되었다. 이러한 역사관에서는 진화의 단계가 다르고 유형의 성질이 다른 여러 문화 현상들을 공시성을 갖는 총체로 간주한다.

말하자면 19세기 말 이래로 중국의 학자들은 주로 진화론적 역사관을 받아들였다.[35] 이 역사관에서는 인류가 진보하며 진보는 생산력(자원 생산의 수량과 질량의 역량)을 기준으로 삼고 생산력은 물질적 도구를 척도로 삼는다. 이에 따라서 석기·동기銅器·철기·기기機器·전기 등으로 진행되는 역사 발전의 단계 구분을 볼 수 있다. 어떤 이는 생산 방식을 기준으로 삼기도 한다. 이에 따라서 수렵·목축·농업·공업(산업)·탈공업(탈산업)Post-Industrial 등 서로 어슷비슷한 구분을 볼 수 있다. 이러한 역사관에서는 서로 동일한 물질적 지표는 반드시 서로 동일한 제도와 관념의 지표를 동반한다고 본다. 인류

35 ｜ 중국 근대의 진화론 수용과 관련해서 조경란, 『중국 근현대 사상의 탐색—캉유웨이에서 덩샤오핑까지』, 삼인, 2003 참조.

는 반드시 이러한 방식으로 진화하고 진보해야만 한다. 그리고 생산력의 높낮이는 곧 문화 가치의 높낮이가 된다. 그렇다면 기축 사관과 체제 사관은 진화사관에 대한 수정과 보완이 된다.

이러한 세 역사관(진화관 · 중심관 · 체제관)의 결합으로 인해 고대 중국 문화를 새롭고도 꼼꼼히 살펴볼 수 있는 바탕을 이루게 되었다. 이렇게 되자 중국 역사에 대한 새로운 해석과 세계의 미래에 대한 새로운 상상은 중국 미학사를 다시 생각하게 하는 중요한 언어 환경이 되었다. 이러한 새로운 관념은 중국 미학사 서술의 전체 짜임새를 바꾸고 있다.

5. 중국 미학사: 원칙과 구조

중국 미학사를 어떻게 써야 할까? 이 물음을 풀려면 먼저 미학이 무엇인지 이해해야만 한다.

미학美學은 이름에 담긴 뜻을 살피면 미(아름다움)에 관한 학문이다.

나는 『미학 입문〔美學導論〕』에서 말한 적이 있다.[36] "한 사람이 어떤 대상과 만나서 심미審美의 '느낌'을 통해 대상의 미(아름다움)를 체득하고, 다음에 또 같은 대상을 만나서 심미의 '느낌'을 되풀이할 때, 그는 이 대상을 미의 대상으로 인정하고 미는 이 대상의 고유한 성질로 인정할 수 있다. 이론 용어로 말하자면, 이렇게 확인된 미와 명명된 대상은 곧 '미감의 객관화'와 '미감의 기호화'라 할 수 있다. 객관화는 감각과 이론에서 모두 미가 한 객체의 고유한 성질로 여겨지는 것을 가리킨다. 기호화는 실재에서 객체가 아름답게 여겨지는 것을 가리키지 주관과 객관 사이의 심미 활동으로 인해 만들어지는 것이 아니다."

한 개인이 생각하는 미는 이렇게 생겨나고, 한 민족 · 한 문화 · 한 시대의 미도 이렇게 생겨난다. 다만 민족 · 문화 · 시대의 경우 개인에 비해 미학의 부호화 과정은 한층 더 복잡하다. 심미 현상학과 심미 현상학으로 인해 생겨난 미의 기호화를 알게 되면, 서로 다른 민족 · 문화 · 시대마다 서로 다른 미가 있다는 것을 이해할 수 있게 된

36 ㅣ 장법(장파)張法, 『미학도론美學導論』(第2版), 中國人民大學出版社, 2004 참조.

다. 또 어떤 객체가 한 민족·문화·시대에서 미로 인정되지만 다른 민족·문화·시대에서 오히려 미로 인정되지 않거나 심지어 추하다고 인정되는 일도 이해할 수 있게 된다.

미의 복잡성은 중국 미학사에서 다룰 내용의 다양성을 결정한다. 미는 형이상의 내용과 서로 관련이 있다. 예컨대 장자가 말했다. "천지는 큰 아름다움을 가지고 있지만 직접 말하지 않는다."[37] 미는 정치 제도와도 관련이 있다. 공자의 제자 유약有若이 말했다. "예의 작용은 어울림을 소중하게 여겼다. 고대의 모범적인 왕들의 길도 이와 같아서 아름다웠다."[38] 미는 조정의 물질적 장식(디자인)과 관련이 있다. 순자에 따르면 제왕은 "아름답지 않고 꾸미지 않는다면 백성들을 하나로 묶을 수 없다."[39] 미는 서민(시민)의 일상적 향락과 관련이 있다. 묵자가 말했다. "사람은 꼭 늘 배가 부른 다음에야 아름다움을 찾는다."[40] 이 외에도 많은 사례들이 있다.

중국 미학사는 무엇에 대한 '감感'(느낌)을 핵심으로 삼고 이와 관련된 여러 방면의 내용을 파악하는 것이다. 원시 시대에서 청 제국에 이르는 심미 이론사가 중국이 통일된 세계사로 들어서기 이전에 끝나버렸다. 중국 미학사에서는 중국사의 서로 다른 역사적 단계를 강조할 뿐만 아니라 '기축 시대'와 '분산된 세계사'의 관념으로 중국 고대 문화의 독특한 취지를 강조하게 된다. 예컨대 다음과 같다.

1. 중국 미학이 생겨난 바탕, 중국 문화에서 다루는 자연과 사회의 생존 방식, 이러한 방식과 서로 호응하는 우주관, 이러한 우주에서 생겨난 문화의 이상과 목적 등을 드러내고, 중국 문화의 독특한 성격이 형성되고 발전하면서 내재적 모순을 보이는 점을 분명히 보여준다.

2. 중국적 심미의 독특한 풍모를 드러낸다.

3. 중국적 사유가 심미 과정에서 드러나는 독특한 파악 방식과 이론적인 형태를 밝힌다.

37 『장자』「지북유」: 天地有大美而不言.(안동림, 537)
38 『논어』「학이」 12(012): 禮之用, 和爲貴. 先王之道, 斯爲美.(신정근, 65) l 이하 『논어』의 전체 맥락은 신정근, 『공자씨의 유쾌한 논어』, 사계절, 2009; 류종목, 『논어의 문법적 이해』, 문학과지성사, 2000 참조.
39 『순자』「부국富國」: 不美不飾不足以一民也.(이운구, 1: 255)
40 l 이 말은 오늘날 전해지는 『묵자』에는 실려 있지 않지만 다른 책에 전해진다. 이를 『묵자일문墨子佚文』이라고 한다. 『설원說苑』에서는 제자인 금활리禽滑釐의 질문에 묵자가 답한 말로 기술하고 있다. 유향劉向, 『설원』 권20 「반질反質」: 食必常飽, 然後求美.

중국 문화와 중국 미학에는 같은 점도 있고 다른 점도 있다. 종합하면 다음처럼 따로따로 논술할 수 있다.

1) 문화의 큰 갈래

중국 문화는 대체로 다음의 네 단계로 나눌 수 있다.

1. 원시 문화(세계 각지의 원시 문화에 대응된다)

2. 하夏·상商·주周 문화(고이집트 등의 고급 문화에 대응된다)

3. 진秦 제국에서 청淸 제국까지(분산된 세계사 속의 기축 시대에 대응된다)

4. 현대(통일된 세계사 속의 현대 문화에 대응된다)

중국의 원시 문화는 불을 쓸 수 있었던 북경(베이징) 원인으로부터 따지면 50만 년에 이르고, 의식儀式을 갖고 있던 산정동(산딩둥)인山頂洞人으로부터 따지면 1만 8천 년에 이른다.[41] 하지만 중대한 의미를 갖는 것은 8천 년 전(옛날 문헌에서는 여와女媧와 복희伏羲를 기호(상징)로 삼고, 고고학에서는 자산磁山·배리강裴李崗·사해査海·하모도河姆渡 문화를 대표로 삼는다)에 암각화·채도彩陶·옥기玉器·악기樂器 등이 모습을 보이고 농경 문화의 시기로 들어서서 중국이 그 밖의 원시 문화와 견주어서 보면 같음 속에 다름의 몇몇 특징을 뚜렷하게 드러내는 데에 있다.[42]

또 다른 의미 있는 핵심은 6천 년 전(옛날 문헌에서 염황炎皇·오제五帝를 상징으로 삼고 고고학에서 앙소(양사오)仰韶 문화·홍산(훙산)紅山 문화·대문구(다원커우)大汶口 문화·양저(량주)良渚 문화 등을 대표로 삼는다)에 채도·옥기·단대壇臺·성읍城邑 등이 찬란한 예술적 성취를 보이며, 중국의 원시 문화는 자신의 뚜렷한 특색을 드러냈고 후대에 깊은 영향을 미친

41 ǀ 북경(베이징)원인北京原人은 1923년 북경(베이징)의 주구점(저우커우뎬)周口店에서 발견된 화석인류化石人類를 말한다. 베이징원인은 현생 인류의 직접적인 초상이 아니라 호모 에렉투스Homo erectus에 속하고, 약 20~70만 년 전에 생존했던 것으로 추정되고 있다. 학명은 호모 에렉투스 페키넨시스homo erectus pekinensis이다. 한·중 수교 20주년을 기념해서 베이징원인과 관련 유물이 국내에서 처음 전시되기도 했다. 산정동(산딩둥)인은 1933~1934년에 북경(베이징)원인이 발견된 주구점(저우커우뎬) 용골산龍骨山 정상의 동굴에서 세 개의 온전한 머리뼈와 몇 개의 뼈 파편, 치아와 일부 다른 부분의 뼈가 발견되었다. 산정동(산딩중)인은 약 2만 년 전에 생존한 것으로 추정되며 유인원의 꼴을 벗어나 현생인류와 비슷하고 골기骨器 등 도구를 사용하며 생활했다.

42 ǀ 중국의 원시 시대와 관련해서 조춘청(자오춘칭)趙春靑·진문생(친원성)秦文生, 조영현 옮김,『문명의 새벽: 원시시대』, 시공사, 2003; 양선군(양산췬)楊善群·정가융(정자룽)鄭嘉融, 김봉술·남홍화 옮김,『중국을 말한다: 원시시대·하·상』, 신원문화사, 2010 참조.

데에 있다. 4천 년 전에 이르러 하夏 왕조가 수립되면서 중국은 가국家國(가문과 나라)이 합일된 고급 문화의 시기로 접어들었다. 하·상·주 세 왕조는 세계사의 모든 발전 과정과 마찬가지로 원시 문화에서 기축 시대로 나아가는 과도기로 볼 수 있다.

기원전 770년의 춘추 시대 초기부터 기원전 221년 진秦 제국의 수립에 이르는 시기는 중국에서 기축 시대의 확립기이다. 공자와 노자로 대표되는 사상가들은 각기 자기의 주장을 펼치고 논쟁하는 백가쟁명百家爭鳴 속에서 중국 문화의 사상적 틀을 완성했다. 진한秦漢의 황제들은 정치적 실천 과정에서 유가와 도가가 서로 보완하거나 유가와 법가가 서로 이용하거나 유가와 묵가가 서로 이루어주는 가家—국國—천하天下의 구조를 완성시켰다.

중국의 기축 시대는 두 단계로 나눌 수 있다. 진 제국에서 당唐 제국까지는 전기이다. 기축 시대의 중국은 당 제국에서 세계의 어떠한 문화와도 견주기 어려운 번영과 영광에 도달했다. 송에서 청까지는 기축 시대의 후기이다. 이때 중국 문화는 새로운 성격을 가진 도시와 새로운 성격을 지닌 시민들로 인해 전환이 생겨난 시기이다. 이러한 전환은 청 제국에 이르러서도 여전히 완성되지 못했다. 현대 사회가 서양에서 일어나서 전 세계로 널리 퍼짐으로 인해, 중국도 아편전쟁과 양무洋武운동을 계기로 전 세계의 현대화 여정에 들어서게 되었다. 이 책과 관련이 있는 중국 문화는 주로 현대화의 과정에 들어서기 이전의 중국 문화 3단계이다.

2) 미학의 요점

중국 미학에 대해 말하면, 시대의 경과에 따라 매번 달라지고 바뀌면서 자신의 논리를 드러냈다.

1. 중국 미학은 원시 시대에서 선진 시대로 진화하면서, 중국의 심미 의식과 관련된 문화의 중요 개념들이 원시 사유에서 어떻게 이성 사유로 나아가게 되었는가를 알려준다.

2. 선진 시대에는 중국 미학과 서로 관련된 문화 구조가 모습을 드러내서, 미학이 어떻게 철학과 문화 사상의 한 부분이 되고, 또 철학이나 문화 사상과 서로 뗄 수 없고 함께 연결되는가를 보여준다.

3. 양한兩漢 시대에는 중국 미학의 3대 유형이 모습을 나타냈다. 중국 우주관의 기

본 형식은 모든 존재를 끌어안는 '대大'의 미학 이상으로 체현되고, 중국 우주관의 기초 위에서 '음악 우주音樂宇宙'가 보편 미감으로 체현되고, 유가 사상은 문화 주체로서 자신의 기본적인 틀을 일구어내면서 『시경』「대아大雅」를 핵심으로 하는 미학을 표현해 냈다.

4. 위진魏晉 시대에 중국 미학은 이론 형태를 정식으로 갖추었다. 이는 다음처럼 표현될 수 있다. 서예 · 회화 · 조경(원림) 예술을 계기로 삼아서 미와 문화의 관련성은 미학의 이론을 철학의 봉우리로 올라가도록 만들고, 인체학人體學을 기초로 삼는 중국식 심미 대상 이론을 형성시켰다. 또 다른 영역(분야)에 대한 미의 독립성은 '려麗'로 하여금 유미적이면서도 우주적 의미를 지닌 수준에 도달하도록 하여, 유협劉勰(465~521)의 『문심조룡』과 같은 규모가 크고 사려가 주밀한 미학의 전문 저술로 응축되었다.[43]

5. 당 제국의 미학은 중국 문화 전기의 찬란한 빛을 만들어냈으며, 전기에서 후기로 향하는 전환의 싹을 드러냈다. 이백 · 두보 · 왕유王維(701~761)를 대표로 하는 세 가지 예술 양식은 육조 시대의 화려함에서 탈바꿈한 세 갈래로 서로 다르지만 서로 비춰주고 (어울리고), 가까이 다가갈 수 없는 미학의 큰 봉우리이다. 미학 이론은 인체 구조의 기초 위에서 격格의 이론과 의경의 이론을 낳았고, 중국 미학사에서 전무후무한 이정표가 된 저작인 사공도司空圖(837~908)의 『이십사시품二十四詩品』을 태어나게 했다.[44]

6. 송나라에서는 문화 전환으로 인해 복잡하고도 새로운 형태가 뚜렷하게 나타났다. 백거이白居易(772~846)의 '중은中隱' 이론이 정형화되어 사대부들에 의해 널리 받아들여지면서, 평담平淡 · 이취理趣 · 운미韻味의 경지를 강조했고, 수많은 논쟁과 충돌이 여러 방면에서 펼쳐졌다. 예컨대 회화에서는 신神과 일逸의 경계 논쟁, 기술과 예술의 이론 논쟁이 있었다. 사詞에서는 음률과 사상의 논쟁, 호방豪放(웅장)과 완약婉弱(유약)의 논쟁이 있었다. 시에서 점철성금點鐵成金과 면향생활面向生活의 차이가 있었으며,[45] 각 영역

43 | 『문심조룡文心雕龍』은 독특한 표현, 압축적 의미 전달 등으로 인해 번역하기가 참으로 어려워 보인다. 자칫 번역본이 원문보다 어렵게 느껴질 때도 있다. 지금까지 세 가지 번역본이 나와 있다. 최동호 옮김, 민음사, 1994; 연변인민출판사 편집부, 연변인민출판사, 2007; 성기옥 옮김, 커뮤니케이션북스, 2010. 기본 내용과 원문의 소개로는 김민나, 『문심조룡』, 살림, 2005 참조.

44 | 의경意境과 관련해서 포진원(푸전위안), 신정근 외, 『의경, 동아시아 미학의 거울』, 성균관대학교 출판부, 2013 참조. 『이십사시품』과 관련해서 안대회, 『궁극의 시학: 스물네 개의 시적 풍경』, 문학동네, 2013 참조.

45 | 점철성금點鐵成金은 사전적으로 쇳덩이를 다루어 황금을 만든다는 뜻이다. 송나라 황정견黃庭堅은 옛사람의 글을 활용하여 자신의 글을 새롭게 창조해낸다는 시작의 방법을 나타낸다(「답홍구부서答洪駒父書」). 그의 논리는 언어의 유래를 살피고 우아한 표현을 가다듬게 했지만 고인의 시구에 지나치게 의지하는 폐단

마다 모두 아雅와 속俗의 논쟁이 있었다. 모든 분야에는 선종 사상의 거대한 영향이 휩쓸고 지나가서, 구체적으로 '오悟'(깨달음)의 이론으로 체현되었다.

7. 원 제국의 미학은 심한 기복을 보여준다. 예컨대 문인화의 이론에서는 소식(1037~1101)을 받아들이면서도 조맹부趙孟頫(1254~1322)의 그림에서 정형定型을 찾았다. 원 제국의 4대가, 즉 오진吳鎭(1280~1354)・황공망黃公望(1269~1354?)・예찬倪瓚(1301~1374)・왕몽王蒙(1308?~1385)은 은일隱逸의 산수라는 새로운 풍경을 널리 알렸고, 매화・난초・국화・대나무라는 4군자의 출현은 독특한 시대적 의미를 분명하게 담아냈다. 원호문元好問(1190~1257)의 시가詩歌 이론은 미학의 불균형과 복잡성을 보여주었다.

8. 명 제국과 청 제국에는 중국 미학의 복잡성이 가장 뚜렷하게 나타났다. 명 제국에 나타난 심미의 새로운 조류는 송나라 이래 문화와 미학의 전환이 최고조에 이르렀다. 새로운 사상도 전체 문화의 큰 배경으로 인해 청 제국에 들어서서 크게 탈바꿈하게 되었다. 즉 이지李贄(1527~1602)를 대표로 하는 명의 후기 사상이 이어李漁(1611~1680?)・원매袁枚(1716~1797)를 대표로 하는 조화론調和論으로 변하였다. 명에서 청에 이르기까지 미학 이론에는 소설과 희곡 이론의 큰 충격을 받아서 새로운 특성이 나타났는데, 그것은 중국 미학의 모든 이론에 영향을 주었다.

종합적으로 말해서 중국 미학은 전기와 후기의 충돌 속에서 조정과 일치로 나아갔다. 이러한 조정과 일치 속에서 번뜩이는 이질감과 역사의 새로운 동향이 나타났다.

이 책의 중국 미학사는 왕조의 순서를 엄격하게 따르지 않고, 인물과 논저를 하나하나씩 열거하면서 다음을 부각시키는 데 초점을 두었다. 1. 고전 미학의 발전 과정, 2. 서로 다른 시대의 심미와 취향, 3. 이론의 특색.

3) 서술 방식

분과 학문으로서 현대 미학의 사고와 관점으로 고대의 자료를 다룰 때, 현대 미학의 술어와 개념을 고대에 억지로 덧붙여서도 안 되지만 현대의 구성 방식으로 고대 자료의 특성을 드러나도록 해야 한다.

을 낳았다. 면향생활面向生活은 사전적으로 관심을 일상생활의 언어에 두라는 뜻이다. 범성대范成大는 시어가 평이하고 전원과 농촌생활을 소재로 삼아 훗날 전원시의 집대성자로 불리었다. 점철성금과 면향생활은 시에 대한 상이한 두 입장을 나타낸다.

고대 예술의 개별 분야는 통일적으로 논술된 적이 거의 없지만 개별적인 논술 속에도 통일된 방식이 확실히 있다. 예컨대 예술은 근원적으로 모두 기氣를 핵심으로 삼았다. 예술은 구조적으로 모두 '신神' '골骨' '육肉'을 구조의 개념으로 삼았다. 조직에서 모두 '시품詩品' '화품畵品' '서품書品' '문품文品' '부품賦品' 등 '품品'의 방식을 썼다.[46] 한편으로 현대 미학의 안목에 따라서 고대 예술의 미학적 통일성이 드러나고, 다른 한편으로 이러한 통일성은 철저히 개별 문화 자체의 방식에 따라 드러나도록 해야 한다.

46 ㅣ 품품은 다양한 예술 영역에서 작품을 비평하고 창작할 때 적용되는 용어로, 시품詩品·사품詞品·곡품曲品·부품賦品·화품畵品 등을 오품학五品學으로 부른다. 오품五品은 예품藝品과 같은 뜻이다. 사람마다 오품을 분류하는 방식이 다르다.

제1장

원시 * 미학의 변천

중국의 심미 문화는 의식儀式을 치르고 장식품도 있었던 산정동(산딩둥)인山頂洞人으로부터 따져보면 시간적으로 2만 년에 가깝다. 암각화와 도기·옥기의 출현으로부터 따져보면 8천 년에 이르고, 고대 문헌에서 황제黃帝로 대표되는 삼황오제三皇五帝의 시기(대체로 서안(시안)西安의 반파(반포) 문화[1]와 대등하다)로부터 따져보면 6천 년에 이른다. 하夏 왕조의 수립(청동기 시대의 시작)으로부터 따져보면 4천 년에 이른다. 하지만 '미학 사상'을 체계적으로 말할 수 있는 것은 춘추 시대, 즉 노자老子와 공자孔子의 시대인 2천여 년 전이다.

비록 현대의 고고학이 노자와 공자 이전에 이미 풍부한 심미 문화의 내용이 있었다는 것을 증명해주고 있지만, 춘추 시대에 시작된 선진 시대의 이성화(합리화)rationalization 과정은 1만여 년간에 걸친 역사의 지위(특성)를 매우 모호하게 만들어버렸다. 하지만 원시 시대로부터 이야기해야만 노자와 공자의 사상은 깊고 두터운 역사적 배경을 밝혀낼 수 있다.

더 중요한 것은 원시 시대로부터 이야기해야만 노자와 공자의 사상을 특색 있는 중국 문화의 기초 위에 자리 매김할 수 있다는 점이다. 따라서 우리들은 제1장에서 중국 문화가 원시 시대로부터 선진 시대에 이르기까지 일구어낸 기나긴 발전을 논의하

* | '원고遠古'를 옮긴 말이다. 장파는 '원고'를 2만 년 전의 산 정상의 동굴에 살던 사람이 암각화를 그리던 시절부터 선진 시대 이전까지 포괄하고 있다. '원고'가 익숙하지 않으므로 '원시'로 옮기고 막연히 역사 이전의 시대를 말하면 '상고'로 옮긴다. 원시는 문명 이전의 미개 문화를 멸시하는 의미가 아니라 시간적으로 가장 앞선 시기라는 뜻과 이후 중국 문화의 방향을 개척했다는 두 가지 뜻을 포함하고 있다.

1 | 반파(반포)半坡 유적지는 중국 섬서(산시)陝西성 시안의 동쪽에 있으며, 1953~1957년에 발굴되었다. 앙소(앙사오)仰韶 문화 시기의 집단적 거주지로서, 40여 곳의 수혈豎穴 주거지와 200여 곳의 무덤에서 1만 점에 가까운 석기·골각기·토기 등이 발굴되었다. 1957년에 박물관(半坡遺跡博物館)이 준공되었고, 1958년부터 정식 관람이 시작되었다. 1994년에는 씨족촌이 세워져 대외에 개방되었는데 관광객들에게 반파(반포)인들의 부락 생활을 실제에 가깝게 보여준다. 앙소(앙사오) 문화의 채도彩陶, 즉 채문토기彩文土器는 여러 가지 유형으로 나뉘는데, 예술적인 면에서 뛰어난 것으로 묘저구(먀오디거우)廟底溝(허난성河南省 산셴陝縣) 유형과 함께 반파(반포) 유형이 꼽힌다. 반파(반포) 유형을 포함하여 앙소(앙사오) 문화의 채도에 관한 더 구체적인 내용은 다음을 참조. 북경 중앙미술학원 미술사계 중국미술사교연실 엮음, 박은화 옮김, 『간추린 중국 미술의 역사』, 시공사, 1998, 19~20쪽; 중국사학회 엮음, 강영매 옮김, 『중국 역사 박물관』 1, 범우사, 2004, 20쪽 참조.

면서, 주로 고고학의 유물과 고대의 문헌 그리고 중국 문자라는 세 가지 자료data를 재료로 삼아 진행할 것이다.

고문자古文字가 비록 3천여 년 전 상商나라에서 생겨났지만, 이는 수천 년에 걸친 역사 발전의 결정체이다. 고대의 문헌들은 문자에 비해 늦게 나타났지만 역시 수천 년간 끊임없이 이야기되고 덧보태고 바뀌면서 완성된 것이기 때문에 문자학에 참조가 된다. 또 고고학은 지난 1백 년간 진전을 이루면서 이미 1만 년 전에서 2천 년 전에 이르는 역사에 대해 상대적으로 체계적인 큰 틀을 그리고 있다. 따라서 이 세 가지 자료(유물·문헌·문자)를 합하면 원시 시대 미학의 특색을 비교적 체계적으로 드러내 보일 수 있다.

이 책에서는 이 세 가지 자료를 충분히 이해하여 확실하게 밝혀낸 바탕 위에, 다시 첫째로 인류의 문화 발전이 보이는 일반적인 규칙을 참조 체계reference system로 삼으면서 중국 문화 자체의 특징을 결합시켜 사고를 진행하고, 둘째로 선진 시대 이후에 정형화된 미학 사상을 그 이전으로 거슬러 올라가는 출발점(참조 체계)으로 삼을 것이다. 이상의 '다섯 가지의 결합'(세 가지의 자료와 두 가지의 참조)을 통해 원시 시대의 미학이 발전해나간 대략적인 여정을 그려보려고 한다.

두 가지의 참조 사항에 근거하면, 원시 시대 문화 발전의 몇몇 핵심 요소를 다음처럼 그릴 수 있다.

1. 생산 방식과 사회 조직을 기초로 하는 사회 구조의 발전

1) 수렵−채집 문화(대략 2만 년 전의 산정동(산딩동)인으로부터 계산함)는 여와女媧를 상징으로 한다.

2) 농경 문화는 8천 년 전을 출발점으로 삼는데, 채도彩陶·암각화·옥기의 출현, 여와와 복희를 상징으로 한다. 또 6천 년 전에 틀을 갖추었는데, 고고학에서 발견된 채도와 옥기가 눈부시게 빛나고 옛 문헌에서 나온 삼황오제가 각각의 영광을 겨루며 중국 문화의 시초를 이루었다. 이로써 이른바 '보편적으로 공감하는 중국'이 출현하게 되었다.

3) 대일통[2]은 하夏 왕조를 출발점으로 하며, 중국 문화가 제일 처음으로 하나의 틀을

2 ｜ 대일통大一統은 원래 『공양전』 은공隱公 원년 조목의 "何言乎王正月? 大一統也."라는 말에서 유래하였다.

갖춘 것이다. 이는 곧 역사가들이 말하는 하 · 은 · 주의 세 왕조이며, 사회 구조는 가문과 나라가 분리되지 않는 '가국합일家國合一'이었다.

4) 신新 대일통은 춘추전국 시대의 전환기로부터 진秦 제국의 수립에 이르는 시기로, 중국 문화가 두 번째로 틀을 갖춘 때이며, 사회 구조는 가문(대가족)과 나라가 같은 구조를 이룬 '가국동구家國同構'였다.[3]

2. 사회 관념의 발전[4]

1) 토템Totem 시기: 토템 시기의 사람들은 자신들이 동물 · 식물 · 기상 등 사람 이외의 어떤 것에서 유래했다고 생각하고, 어떤 것을 사람과 우주의 주재자로 여겨 숭배했다. 토템은 조상과 자연의 주재(운행)가 합일되는 기능을 갖고 있다. 토템 시기의 특징은 사람과 토템이 일체를 이루면서 '토템'을 위주로 삼는 점이다.

2) 귀鬼-신神 시기: 귀-신 시기는 토템이 신으로 발전되었다. 토템은 사람의 조상이지만 신은 반드시 사람의 조상이 아니다. 신의 출현은 자연의 주재(운행)와 사람의 조상이 분리된 것을 의미한다. 중국에서 귀鬼는 특별한 의미를 지닌다. 사람이 죽으면 귀가되므로 귀는 곧 조상이며, 조상은 신의 기능을 가지고 있기 때문에 귀와 신은 서로 통용될 수 있었다.

이론적으로 분명하게 하고 세분한다면 귀는 조상의 신이지만 신은 조상의 귀가 아니라고 말해도 괜찮다. 귀-신 시기는 사람과 신이 분리되어 상호 작용한다는 것을 의미한다. 이는 중국 문화에서 귀신이 똑같이 중요하다는 것을 보여주고 또 천天과 인人사이의 특수한 관계, 즉 천신天神/조귀祖鬼와 사람의 관계를 보여주고 있다. 귀신의 중

이는 천하의 제후들이 모두 주나라 천자의 통치하에 있음을 소중히 여긴다는 뜻이다. 후대에는 봉건 왕조가 전국을 통치하는 일을 '대일통'이라 지칭하게 되었다. 한 제국의 동중서董仲舒는 대일통을 중화주의의 맥락에서 재해석했다. 이로부터 대일통은 현 지배 집단이 지금까지 전승되어온 문화적 전통을 계승할 만한 정통이라는 점을 동시에 나타내게 되었다. 신정근, 『동중서: 중화주의의 개막』, 태학사, 2004 참조.

3 | 이러한 사고는 천하를 한 집단의 소유물로 보는 '천하위가天下爲家'의 사고를 반영하고 있다. 역중천(이중톈)易中天은 대가족과 국가의 관계를 가국동구만이 아니라 가국동원家國同源 · 가국동체家國同體의 특성을 갖는다고 주장하고 있다. 심규호 옮김, 『이중톈 제국을 말하다』, 에버리치홀딩스, 2008 참조. 우리나라 사회학자들은 한국 사회가 가족을 모델로 하는 정치 체제로 보며 그것을 '가국 체제'로 부른다. 이에 대한 반론으로 신정근, 「공자의 인문주의 국가」, 『중국학보』 44집, 2001 참조.

4 | 2000년 1쇄에는 3단계만 서술되어 있다. 2006년 2쇄에서 천도天道가 추가되어 4단계로 서술되고 있다. 1쇄의 3단계는 장법(장파)張法 지음, 백승도 옮김, 『장파교수의 중국미학사』, 푸른숲, 2012, 25~26쪽 참조.

시는 중국 문화에서 사회 형태로서 '가家'의 중요성을 구현하고 있을 뿐만 아니라 종교 관념의 독특성을 구현하고 있다.

3) 제帝-천天 시기: 제帝의 출현은 신의 다양화와 계층화를 의미한다. 최고신인 제는 처음에 씨족 연맹의 제였다가 넓은 지역의 제로 되었고, 다시 천하의 제로 되었다. 하나라의 건립으로 제의 통일이 이루어졌으며 제는 '천제天帝'라 불리게 되었다. 상나라에서 주나라로 넘어오면서 제帝가 천天으로 탈바꿈하게 되었고 천은 자연 개념으로 신의 기능을 가지게 되었다. 이로써 사람은 자연 현상과 신이 분리되면서 상호 작용한다는 인식을 가지고 되었고 아울러 현상의 본질적 관계에 대한 중국인의 독특한 이해의 틀을 갖추게 되었다. 상나라의 제(천제天帝)로부터 서주의 제(제천帝天)에 바뀌고, 다시 선진의 천天(도道)에 이르면서 중국의 우주 관념이 이성화(합리화)되었다.

4) 천도天道 시기: 이 시기의 천은 여전히 신성을 지니고 있지만, 자연으로서 천과 이성의 측면을 더 많이 드러냈다. '천도'의 출현은 중국 문화의 관념에 자리한 기본적인 정형(틀)을 분명하게 보여주었다. 중국 원시 시대의 관념은, 토템에서 귀신을 거쳐서 천제에 이르고, 하·상의 천제에서 서주의 제천을 거쳐서 선진의 천도에 이르는 발전의 두 단계로 구분할 수 있다.

하지만 중국식의 진화(발달)는 진화 이후의 관념이 결코 진화 이전의 관념을 부정하지 않고 그 안에 포함해나간다. 이 때문에 천도 안에는 여전히 제와 토템을 포함하고 있는데, 이 세 가지가 하나의 새로운 틀을 이루고 천도가 주도적인 자리를 차지하고 있을 따름이다.

3. 원시 문화의 핵심으로서 의식의 발전

의식의 발전은 대체로 다음의 네 단계로 구분할 수 있다. 1) 최초의 씨족 의식(여와의 춤), 2) 부락 연맹의 의식(여와와 복희의 합무合舞), 3) 중심의 대大지역 의식(삼황오제), 4) 천하관이 생겨난 하·상·주의 조정 의식儀式.[5]

선진 시대의 문헌은 이성화의 과정에서 네 단계를 하나로 뒤섞어놓았다. 이로 인한

5 ㅣ 2000년 1쇄에는 3과 4가 구분되지 않고 하나로 분류되고 있다. 2006년 2쇄에서는 이를 분류하여 의식을 4단계로 구분하고 있다. 장법(장파)의 2000년 1쇄를 기준으로 번역했던 백승도 옮김, 『장파교수의 중국미학사』, 푸른숲, 2012, 25~26쪽 참조.

장점은 우리로 하여금 네 단계의 개별 단계가 서로 연결된 측면을 볼 수 있고, 아울러 앞에서 말한 세 가지의 분류(옮긴이 주: 사회 구조, 사회 관념, 문화 의식)에 따라 원시 시대에서 선진 시대에 이르는 발전 논리를 다시 다듬을 수 있다는 데에 있다. 이러한 관점에서 보면 중국 심미 문화는 원시 시대의 발전, 곧 원시 시대의 단순한 의식이 조정朝廷 미학의 체계로 발전해나가는 과정이었다.

조정 미학의 체계는 하夏나라와 상商나라를 거치면서, 특히 주周나라에서 완성되었다. 『주례周禮』는 비록 후대 사람의 손질과 정리를 거치기는 했지만, 여전히 주나라 조정 체제의 특징들을 간직하고 있다. 조정 미학의 체계는 건축·기구·복식·문물 제도 등을 하나의 덩어리로 녹여내고 있으므로 중국 사회 구조의 주된 기초이자 중국적 지혜의 결정結晶이다.

조정 미학의 특징은 어떻게 소농 경제를 긴밀한 대일통의 왕조로 조직해내느냐에 있다. 조정 미학의 체계는 어떤 특정한 경제 토대라든가 어떤 특정한 사회 구조나 이데올로기에 매여 있다는 단순한 이론을 초월하여, 경제 토대·사회 구조·정치 제도·이데올로기·미학 체계 등이 고도로 일체화된 동양의 문화 형태를 보여준다.

하·상·주의 조정 미학 체계는, 춘추전국 시대에 역사를 자기 시대의 말로 다시 쓰면서 이미 그 전모를 알아차리기 어렵게 되었다. 하지만 중요한 틀은 진秦 제국의 대일통으로 인해 이어지게 되었다. 중요한 틀은 건축과 복식을 핵심으로 하는 정치-심미의 세계이자 우러러보고 굽어 살피기를 중심으로 하는 심미 관조의 방식이며, 보고 듣고 맛보기가 겹쳐져서 정합성을 지닌 심미 감수(감상)이다. 이 틀은 진에서 청에 이르는 전 역사에 걸쳐서 영향을 끼쳤고, 또 중국 미학 특징을 이루는 중요 부분들 중 하나가 되었다.

이 1장의 주요 내용은 조정 미학의 체계가 어떻게 발전해갔고, 또 어떻게 중요한 정형을 갖추게 되었고, 중국 문화의 미학 체계는 어떻게 조정 미학 속에 깃들어서 체계로 모습을 드러나게 되었는지를 풀어내는 데 있다.

제1절

예禮: 원시적 정합성과 아름다움

원시 시대의 문화에는 훗날처럼 사회와 문화가 분화된 뒤 생겨난 미美가 없었으므로 당연히 미학도 없었다. 훗날의 미는 원시 시대의 미분화된 형태로부터 서서히 진화해 나온 것이다. 이 때문에 미학의 시각에서 보면 원시 시대에서 선진 시대에 이르는 과정은 미가 발생하고 형성된 역사를 풀어내는 것이다.

원시 시대의 중국은 1만 8천 년 전의 산정동(산딩둥)인으로부터 시작하여 여러 가지의 문화를 시간과 공간의 순서에 따라 죽 벌려 놓을 수 있었다. 6천 년 전의 채도彩陶(옮긴이 주: 아름답게 색칠한 도기) 문화에서 은상殷商의 갑골문甲骨文에 이르기까지 여러 가지의 문자 자료는 미로와도 같은 복잡한 구조로 펼쳐질 수 있었다. 이러한 것들의 핵심은 바로 '예禮'이다. 우리는 예를 중심에 놓고서, 가장 간명한 방식으로 원시 시대 중국 문화의 핵심과 그 발전을 드러내 보일 수 있다.

예는 선진 시대의 이성화(합리화) 과정 중에 이미 종교 제사·조정 의식·일상 예절·행위 규범을 통일시켰다. 원시 시대의 예는 원시 의식이었다. 원시 시대의 예는 고고학의 유물과 문헌으로 보면 장구한 세월을 거치면서 그 종류가 아주 많아졌다. 문자를 깊이 파고 들면 예의 의미를 간단명료하게 파악할 수 있다. '예禮'의 고문자는 〈그림 1-1〉과 같다. 아래쪽의 '두豆'는 제사를 지낼 때에 쓰는 물건이다. 구체적으로 말하면 마침 왕국유(왕궈웨이)가 「석례釋禮」에서 풀이한 것처럼

〈그림 1-1〉

음식을 담는 그릇이다.[6]

　음식을 담는 그릇으로 예를 상형한 사실은 몇 가지 중요한 의의를 지니고 있다. 첫째는 중국의 예는 처음부터 음식과 관련이 있다는 점이고, 둘째는 음식이 중국 문화에서 특별히 중요한 의미를 지닌다는 점이다.

> 최초의 예는 음식에서 시작되었다. 당시 소박하게 기장쌀을 굽고 돼지고기를 찢어서 익혔으며, 땅을 파서 웅덩이를 만들어 손으로 물을 퍼 마셨고, 흙을 뭉쳐서 북채를 만들고 흙을 쌓아서 북으로 삼았지만, 오히려 귀신에게 어울리는 공경을 바칠 수 있었다. (지재희, 중: 23)

> 부 예 지 초　시 저 음 식　기 번 서 패 돈　오 존 이 부 음　괴 부 이 토 고　유 약 가 이 치 기 경 어 귀 신
> 夫禮之初, 始諸飮食. 其燔黍捭豚, 汙尊而抔飮, 蕢桴而土鼓, 猶若可以致其敬於鬼神.
>
> 　　　　　　　　　　　　　　　　　　　　　　　　　　　　　　（『예기』「예운禮運」）

　여기서 먼저 중국의 예가 음식에서 기원한 점을 긍정하고 있다. 다음으로 식물의 유형, 즉 농작물·동물·음료를 말하고 있는데, 모두 그릇으로 담아야 하는 것이다. 세 번째로 예가 실행되도록 하는 두 가지 요소, 즉 음식과 악무樂舞를 말하고 있다. 네 번째로 "귀신에게 어울리는 공경을 바친다."라는 예의 기능을 풀이하고 있다. 음식이 예의 기원이라는 점은 가장 일상적인 것을 신성한 것으로 여기는 것이다. 이는 중국 문화가 처음부터 실용성을 갖추고 있었다는 점을 분명하게 보여준다. 음식은 신과 소통하는 가장 중요한 요소가 되었고, 신성한 예의 중요한 내용이 되었다.

　『주례』의 기록으로부터 청 제국에서 시행했던 남교의 천제(하늘 제사)[7]에 이르기까지 각종 음식물로 차리는 제물祭物은 상당한 수량과 비중을 차지했다.[8] 일상생활에서 중국인이 경의를 표현할 때 손님을 청해 식사(맛있는 음식)의 대접으로 나타낸다. 이로부터 중국 예술의 찬란한 시작이 음식을 담는 그릇, 채도彩陶로 상징된다는 점을 이해할 수 있다. 채도는 흔해빠진 생활 용구가 아니라 신성한 예기禮器이다. 채도에 그려진 도안

6 ｜왕국유(왕궈웨이)王國維, 『왕국유선생전집王國維先生全集 初編 1』, 大通書局, 1976, 288~289쪽.
7 ｜남교南郊의 천제天祭는 교사郊祀에 속한다. 교사는 고대에 제왕이 교외에서 하늘과 땅에 제사를 드리던 의식이다. 이때 남쪽 교외에서는 하늘에 제사를 지냈고, 북쪽 교외에서는 땅에 제사를 지냈다. 청 제국에서 남교를 지내던 천단天壇이 현재 북경(베이징) 외성外城 남동쪽에 남아 있다.
8 ｜방광화(팡광화)方光華, 『제기의 향기組豆馨香』, 陝西人民敎育出版社, 2000.

은 단순히 심미적 감상이 아니라 후대의 경서經書와 같은 사상 관념과 유사했다.

음식과 신의 관계로부터 우리는 어째서 원시 시대의 중국에 찬란한 채도 문화와 청동기 문화가 있었는지 이해할 수 있게 되었다. 나아가 음식이 중국 문화에서 세계의 다른 어떠한 문화와 비교할 수 없는 중요한 위치를 차지하고 있으며,[9] 각각의 다른 영역들로 확장되는 범주의 역량을 지니고 있다는 것을 발견할 수 있다.

중국에서 백성의 생존 본능은 음식과 관련이 있다. "백성들은 먹는 음식을 하늘로 여겼다."[10] 국가의 안녕과 제왕의 음식이 서로 관련이 있다. 나라의 통치를 요리로 비유하여 "큰 나라를 다스리는 것은 작은 생선을 삶는(굽는) 것과 같다."[11]고 보았다. 원시 시대 관료와 귀족의 중요한 자격과 경력은 바로 음식에 대한 지식과 요리 솜씨였다. 예컨대 상商나라 탕湯 임금의 재상인 이윤은 요리사였다. 상나라 탕이 이윤을 기용했던 중요한 이유는 그의 요리 지식에 있었다.[12] 『주례』의 모든 관직 중에서 총재冢宰(즉 재상)는 천관天官의 우두머리이고 또 주방장의 형상이기도 하다.[13]

음식 담는 그릇은 예를 거행하는 물건이다. 만약 음식만 있고 그릇이 없다면, 중국의 예는 너무나도 현실적이다. 예禮 자 중의 '두豆' 모양의 위에 담긴 것은 옥이다.

왕국유(왕궈웨이)는 「석례」에서 말했다.

두 개의 옥이 그릇에 담겨 있는 모습을 본떴다. 옛날에는 옥을 가지고 예를 치렀다.

(「석례釋禮」)[14]

9 | 이 문장은 중국 문화에서 음식이 차지하는 큰 비중을 수사적으로 강조한 표현이지 근거를 가진 주장이라고 할 수가 없다.

10 | 『한서漢書』 권43 「역이기열전酈食其列傳」: 王者以民爲天, 而民以食爲天.

11 | 『노자』 60장: 治大國若烹小鮮.(최진석, 436)

12 | 이윤伊尹의 요리사설은 찬반이 팽팽하게 맞서고 있다. 사마천은 이윤이 요리사 신분에서 탕 임금의 눈에 들어 재상으로 발탁되었다고 보았다.(『사기』「은본기」) 맹자는 이윤이 요리사로서 실력을 발휘하여 탕 임금을 만났다는 이야기를 부정했다.(「만장」상7)

13 | 『주례周禮』는 주나라의 관직 제도를 규정한 책으로 알려져 있다. 관직은 천관天官 · 지관地官 · 춘관春官 · 하관夏官 · 추관秋官 · 동관冬官의 여섯으로 분류되고 그 아래에 제각각 개별적인 관직과 직무가 있다. 총재는 육관 중 천관의 수장이면서 육관의 수장이기도 하다. 『주례』를 보면 천관에 대재大宰 이하 63관직, 지관에 대사도大司徒 이하 78관직, 춘관에 대종백大宗伯 이하 69관직, 하관에 대사마大司馬 이하 67관직, 추관에 대사구大司寇 이하 64관직, 동관에 수인輸人 이하 31관직 등 모두 372관직을 아우르고 있다. 번역본으로 지재희 · 이준녕 옮김, 『주례』, 자유문고, 2002 참조.

14 | 이글은 처음에 『관당집림觀堂集林』 권6, 上海書店, 1992에 수록되었다.

음식이 예에서 아주 중요한 것처럼, 옥도 예에서 아주 중요하다. 중국의 채도가 세계에서 가장 뛰어난 것처럼, 중국의 옥도 세계 제일이다.

고고학의 유물로 보면 중국의 채도는 8천여 년 전에 나타나기 시작했고 중국의 옥도 8천여 년 전에 나타나기 시작했다. 채도의 중요성은 음식과 관련이 있고, 옥의 중요성은 성령性靈과 관련이 있다. 중국의 오래된 관념에서 옥은 신령과 소통할 수 있으며 '영靈' 자 자체가 옥과 관련이 있다. 옥은 예기 안에 있을 뿐만 아니라 의식을 치르는 사람의 몸에도 달려 있다.

갑골문甲骨文		금문金文		전문篆文

〈그림 1-2〉 '무巫' 자 갑골문과 자형 변화

'무巫'의 자형은 곧 '두 개의 옥이 수직으로(十 자의 꼴로) 맞물려 있어서' 무당의 장식을 본뜬 꼴로 풀이된다.(〈그림 1-2〉) 이성화된 조정에서 관리들은 옥을 몸에 차고서 권력자의 훌륭한 인품을 대변하고자 했다. 요하(랴오허)遼河 유역 · 황하(황허) 유역 · 장강 중하류와 영남[15] 등 광대한 지역의 원시 시대 유적에는 모두 옥이 출토되어, 빛나는 옥 문화 지대를 형성했다. 양저(량주)良渚 문화에서 옥도끼는 왕권의 상징이었고, 옥종[16]은 하늘을 관찰하는 도구로 쓰였다.

원시 의식은 당연히 가장 먼저 신과 관련되어 있으므로, 바로 옥으로 신과 소통했던 것이다.

옥으로 여섯 가지 예기를 만들어 천지와 사방의 신에게 예를 올린다. 창벽으로 하늘

15 | 영남嶺南은 월성越城 · 도방都龐 · 맹저萌渚 · 기전騎田 · 대유大庾 등 오령五嶺의 남쪽 일대의 땅으로 주로 광동(광둥)廣東 · 광서(광시)廣西성을 가리킨다.

16 | 옥종玉琮은 하늘에 제사지낼 때에 사용하던 옥기로, 외면은 방형 기둥의 형태이고 그 속은 원형 기둥처럼 위아래로 뚫려 있다. 장강 하류의 양저(량주) 문화 유적지에서는 외면의 네 벽에 문양이 조각된 정교한 옥종이 출토되었다.

에 예를 올리고, 황종으로 땅에 예를 올린다. 청규로 동쪽에 예를 올리고, 적장으로 남방에 예를 올리고, 백호로 서쪽에 예를 올리고, 현황으로 북쪽에 예를 올린다.(지재희·이준녕, 226)[17]

이 옥 작 육 기　이 례 천 지 사 방　이 창 벽 례 천　이 황 종 례 지　이 청 규 례 동 방　이 적 장 례 남 방
以玉作六器, 以禮天地四方. 以蒼璧禮天, 以黃琮禮地. 以靑圭禮東方, 以赤璋禮南方.

이 백 호 례 서 방　이 현 황 례 북 방
以白琥禮西方, 以玄璜禮北方.(『주례』 「춘관종백春官宗伯·대종백大宗伯」)

옥은 이와 같은 예식의 상징물이 될 수 있기 때문에, 바로 수천 년간의 역사에서 옥과 신이 본질적 연관을 맺게 되었다. 원시 시대로부터 오늘날에 이르기까지 옥은 계속해서 중국 문화와 함께 눈부시게 빛났다.

유가는 옥을 덕에 비유했고 시인은 옥을 마음에 비유했지만 속인은 옥을 보배로 여겼다. 쉽게 풀어서 잘 말하면 '옥언玉言'이라 하고 사람의 생김새와 마음씨가 맑고 아름다우면 '옥인玉人'이라고 한다. 일을 함께 하여 잘하면 '주련벽합'[18]이라고 하는데, 여기서 벽璧은 곧 벽옥璧玉이다. 아름다운 혼인은 '금과 옥이 만나 만드는 좋은 인연'이고, 미인의 정취는 '옥처럼 깨끗하고 얼음처럼 맑다', 벗이 나를 알아주면, "한 조각 얼음과도 같은 마음 옥항아리에 담겨 있네."[19]라고 말한다. 가장 중요한 것은 옥이 중국인이 추구하는 도덕적 이상과 인격적 이상이 순결하다는 점을 의미한다는 데에 있다. 문학으로부터 회화까지 또 서예로부터 원림까지 중국 예술의 이상 경계는 그 안에 모두 옥의 정취를 담고 있다.

예는 일종의 의식이다. 이러한 의식은 문화의 핵심을 구성할 뿐 아니라 가장 중요한 실천 활동이기도 하다. 『설문해자』에서 "예는 밟다는 뜻이다."라고 풀이했다. 이는 중

17 | 창벽蒼璧은 둥글납작하며 중앙에 둥근 구멍이 있는 옥이고, 황종黃琮은 겉에 각이 지고 안에 원형으로 된 노란색의 옥이고, 청규靑圭는 위가 뾰족하고 아래가 사각인 푸른 옥이고, 적장赤璋은 홀[圭]의 반쪽 모양으로 된 붉은 옥이고, 백호白琥는 용맹한 호랑이 모양의 하얀색 옥이고, 현황玄璜은 반원 모양으로 만든 검은색 옥이다.

18 | 주련벽합珠聯璧合은 진주가 하나로 꿰이고 좋은 옥이 한 곳에 모인다는 말로, 좋은 것들이 모두 모여 더욱 밝아진다는 의미로 사용된다. 『한서』 권21상 「율력지律歷志」 제일상第一上: 日月如合璧, 五星如連珠.

19 | "一片氷心在玉壺"는 당나라 왕창령王昌齡(698~755)이 지은 「부용루송신점芙蓉樓送辛漸」이라는 시의 한 구절이다. 이 시는 왕창령이 변방에서 근무하고 있을 때에 그를 찾아 이곳까지 방문한 친구 신점辛漸을 부용루에서 전송하며 지은 것이다. 「芙蓉樓送辛漸」: 寒雨連江夜入吳, 平明送客楚山孤, 洛陽親友如相問, 一片氷心在玉壺.

국의 예가 시작부터 실천의 특성을 지니고 있었다는 점을 강조했다.[20] 실천이라는 예의 특성을 통해, 음식과 예의 관계를 이해할 수 있고, 옥이 신기神器(신령한 물건)에서 의복과 장신구로까지 널리 쓰이는 점을 이해할 수 있으며 나아가 중국의 종교 관념과 가家(가족)의 관념이 서로 긴밀하게 연결되는 독특한 성격을 깨달을 수 있다.

오늘날 우리는 박물관 등에서 여전히 처음 만들었을 때처럼 온전한 모습으로 보존된 예기禮器, 즉 채도·옥종·청동을 볼 수 있다. 하지만 예는 하나의 총체로서 (1) 예기, (2) 예를 실행하는 사람, (3) 예를 실행하는 장소, (4) 예를 실행하는 과정 등 네 가지 요소를 포함하고 있다. 뒤의 세 가지 요소는 모두 온전히 살펴볼 수가 없지만, 고대 문헌들과 고고학 자료를 통해 묶어낼 수는 있다. 우리는 예의 총체적인 모습을 이해해야만 비로소 예의 본질과 예의 중국적 특색을 진정으로 이해할 수 있다. 나아가 원시 문화의 핵심으로서의 예가 간직하고 있는 구체적인 내용과 중국 미학과 중국 문화가 예의 발전과 변화 과정에서 어떻게 선진 시대의 이성화 시대로 나아갔는지도 이해할 수 있다.

20 | 『설문해자說文解字』: 禮, 履也. 所以事神致福也. 從示從豊. 허신許慎 찬撰, 단옥재段玉裁 주注, 『설문해자주說文解字注』, 上海古籍出版社, 1988, 2쪽.

제2절

문文: 심미 대상의 총칭

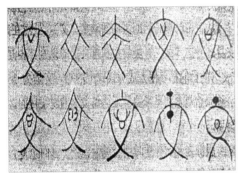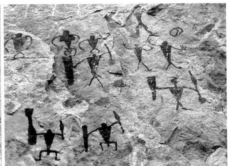

〈그림 1-3〉 **창원(창위안) 암각화**

원시 의식을 치르는 사람의 모습이 문자에 반영되어 있는데, 이것이 곧 '문文'이다. '문'의 본뜻은 몸에 무늬를 새기는 문신tattoo이다. 의식을 치르는 사람은 곧 의식에 참여하거나 의식을 위해 문신을 한 사람이다. 창원(창위안)滄源 암각화[21]로부터 '문'은 곧 의식을 치르는 중에 문신을 하고 있는 사람이라는 것을 식별할 수 있다.(〈그림 1-3〉)

21 | 창원(창위안)滄源현은 운남(윈난)雲南 서남부에 위치해 있으며, 중국의 소수민족 중 하나인 와족佤族의 자치현이다. 이곳의 암각화는 와족의 선민先民들이 약 3천 년 전인 신석기 시대 후기에 남긴 것들로, 창원(창위안) 와족 자치현의 맹성(멍성)勐省 · 만파(만파)彄帕 · 정래(딩라이)丁來 · 오량(우량)吳良 등 10여 곳과 인근의 경마(징마)耿馬현 등에 걸쳐 해발 1천5백 미터 이상에 위치한 석벽 위에 그려져 있다. 이 그림들은 붉은색 안료를 사용하여 그렸으며, 주로 수렵과 채집 등의 생산 활동 및 종교 활동과 관련된 모습을 묘사해 놓았다. 그 밖에 전쟁에서의 승리를 표현한 그림에는 병기를 들거나 전리품인 가축들을 몰고 돌아오는 사람들의 모습을 묘사하기도 했다. 창원(창위안)의 암각화는 중국 남부의 고대 민족의 생활상을 알 수 있는 중요한 자료이며, 현재는 중국의 '국가급 문물 보호 단위'로 지정되어 있다.

현대인들은 중요한 의식(행사)에 참석하려면 반드시 옷차림에 신경 써야 하는데 원시 시대는 애초에 옷이 없었으므로 문신이 곧 옷과 같았다. 원시 문화의 문신과 현대의 복식 사이의 본질적인 차이는, 문신을 한 사람이 인간이자 신이라는 데에 있다. 사람이 의식에서 하는 역할은 신이고, 신은 의식을 치르는 중에 사람에게 강림한다. 문文은, 신과 소통하는 기능으로 말하면 '무巫'(신의 대리인)이고, 사회적 역할로 말하면 '왕王'(씨족의 수령)이며, '형상'으로 말하면 '문'에 해당된다. 문이 의식을 치르는 사람을 가리키는 것은, 중국 문화가 의식을 치르는 사람의 중요성과 사람의 미학적 외관의 중요성을 중시한다는 점을 보여주고 있다.

문文, 즉 원시 문화 속의 문신은 사회·의식·관념 등의 요구에 따라 자연 상태의 사람 몸에 변화를 준다는 것을 의미하고, 자연인이 사회인(씨족인·문화인)으로 재탄생된다는 것을 분명하게 나타낸다. 더 중요한 것은 문이 있어야만 비로소 사람이 자기 신분의 정체성을 인정받을 수 있고 사회인(씨족인)으로서의 완성을 기호로 나타낼 수 있다는 점이다.

원시 문화의 의식은 시·음악·춤·연극 등이 하나로 합쳐져 있다. 이러한 종합은 문신을 한 사람에 의해 진행된다. 문신을 한 사람이 먼저 춤을 추고 음악이 춤의 진흥을 돕고, 다른 사람은 시를 읊조리고 연극을 공연하게 된다. 따라서 문신을 한 사람이 모든 진행 과정의 핵심적인 위치에 놓이게 된다. 의식을 치르는 중에, 사람의 몸에 그려진 부호 형상은 물건 위와 건물 중에 새긴 부호 형상과 일치하고, 의식에 쓰이는 악樂과 동질적이다. 이 때문에 문은 의식의 전체 과정을 대표할 수 있다.

예禮는 기물器物의 관점에서, 문은 의식의 주체(무巫)의 관점에서 의식의 상징성을 나타낸다. 문이 원시 문화의 의식에서 중심의 자리를 차지해야만 비로소 문과 예가 소통할 수 있고, 의식의 전체를 대표할 수 있다. 문이 곧 예이다. 문은 외관(문신)의 형식으로 사람을 나타내고 또 예를 나타낸다. 이 때문에 의식 전체의 외관도 문으로 부르게 되면서 의식으로서의 문이라는 중심 역할이 생겨나고, 이어서 그 범위가 전 씨족 사회가 지키는 의식의 특성과 유형으로 넓혀지면서 예기禮器·명당[22]·묘지·촌락의 건축 형식과 그 장식물도 모두 문에 속하게 되었다. "예가 문의 특성을 띠지 않는 경우가

22 ┃ 명당明堂은 보통 풍수지리에서 아주 좋은 묏자리나 집터를 말한다. 여기서 명당은 고대 제왕이 가장 성대하고 장중하게 지은 건물이다. 이곳에서 천자가 제후를 조회하고 정령을 발표하고 하늘 제사를 지내고 조상에게 제사를 지낸다.

없다[無禮不文]." 한 걸음 더 나아가 온 씨족의 외관이 모두 '문'과 관련되므로, 이것이 곧 중국적 의미의 문화가 되었다.

문은 사회에서 보편화되었고, 그 실질은 자연의 인간화와 인간의 문화화이다. 이처럼 문은 협의와 광의의 두 가지 의미를 갖게 되었다. 협의의 문은 곧 의식을 치르고 있는 사람(문신을 한 사람)이고, 광의의 문은 첫째로 예禮를 갖춘 외관(문물文物·문식文飾·문장文章)과 둘째로 사회의 외관("문장은 예악의 다른 이름이다."[23])을 뜻한다. 이처럼 문에는 두 가지 발전의 길이 있었다. 첫째로 사람 몸의 '문(=미美)'의 발전이고, 둘째로 문화 전체의 '문(=미美)'의 발전이다.

먼저 첫 번째 길을 살펴보자. 문의 본뜻은 몸에 무늬를 그리는 문신文身이다. 여기서 사람의 문[人文]으로의 발전은 문이 발전해나가는 핵심이자 주제이다. 이것이 곧 의식을 치르는 사람이 꾸미는 문식文飾의 발전이다.

'문' 자의 함의는 세 가지(모식류[24]·교착류[25]·직물류[26])로 분류되는데, 이는 곧 문신의 3단계 역사이다.

1. 문신文身 + 모식毛飾 → 2. 화신畵身 + 모식 → 3. 복식 + 도안

3단계 중에서 문신과 화신은 모두 사람 몸의 자연적인 형체를 중심으로 하고 있다. 품이 넓은 중국식의 복식은 사람의 자연적인 형체를 바꾸게 되었다. 이처럼 자연적인 형체의 중심에서 비자연적인 형체의 중심으로 바뀌게 되는데, 이는 질적인 변화이다. 문헌에 따르면 이러한 변화는 대체로 6천 년 전 황제黃帝 때에 일어났다.

> 황제 및 요와 순 임금은 앞에 나서지 않고 옷을 늘어뜨리고 가만히 있었지만 천하가 안정되었다.(성백효, 하: 573)[27]
>
> 황 제 요 순 수 의 상 이 천 하 치
> 黃帝·堯·舜, 垂衣裳而天下治.(『주역』「계사전」하)

23 | 장병린(장빙린)章炳麟, 『국고논형國故論衡』 「문학총략文學總略」: 文章者, 禮樂之殊稱也.
24 | 모식류毛飾類는 깃털 등으로 장식하거나 치장하는 유형을 뜻한다.
25 | 교착류交錯類는 여러 가지 색깔이 어우러지도록 무늬를 그려 넣거나 치장하는 유형을 뜻한다.
26 | 직물류織物類는 수를 놓은 비단과도 같이 직물에 치장하는 유형을 뜻한다.
27 | 성백효, 『주역전의』 상·하, 전통문화연구회, 1998.

황제 때에 시작된 복식·가면의 '문'은 인간의 자연적인 형체와 복희伏羲 시대의 문신·화신畵身의 '문'을 초월하여 미학과 의미의 차원에서 차이점을 가지고 있지만 둘다 원시 문화의 시대로서 공통점도 있다. 즉 이러한 '문'의 목적은 모두 사람으로 하여금 의식을 치르는 중에 신이 되도록 하는 데에 있다. 문은 사람의 신성화·신비화·신력화神力化를 위한 것이다. 원시 문화의 관념과 무술巫術의 역량을 통해 문화의 현실적인 목적을 이루게 된다. 따라서 이 시기를 '복식으로서 문文의 신성神性 시기'라고 불러도 좋을 것이다.

'복식으로서 문의 신성 시기'는 황제, 요와 순 임금을 지나 하나라에 이르러, 신성한 복식은 마침내 사람의 중요성을 부각시키는 조정의 면복[28]으로 진화하게 되었다. 네 얼굴을 가진 황제는 그 스스로 용이었지만, 사람의 역량이 부각된 하나라의 수립자 하계[29]는 스스로 용을 탔다. 이처럼 용은 여전히 제왕의 상징이었지만, 황제에서 하계에 이르면 상징 방식에는 '신제神帝'에서 '인왕人王'으로 바뀌는 본질적인 구별이 생겨나게 되었다.

조정 면복은 원시 시대의 '문'이 최종 단계의 발전에 이른 형태이다. 면복을 통해, 사람의 형상은 더 이상 사람이 아닌 새·짐승·물고기·곤충으로 나타나지 않고, 네 얼굴과 머리 아홉 달린 괴이한 형상으로 나타나지 않으며, 진짜 사람의 모습으로 나타나게 되었다. 면복은 원시 사회의 '무巫'가 조정의 '왕王'으로 바뀐 것을 상징했다. 따라서 의식을 치르는 사람으로서 '문'은 원시 시대로부터 발전하면서 두 차례의 중요한 비약을 겪었다. 첫째로 문신에서 복식으로 비약이고, 둘째로 신의 복식에서 왕의 복식으로 비약이다. 조정의 왕이 입는 면복과 그 면복 체계는 중국 복식 문화의 기본적인 문화 원칙과 미학 원칙을 마련했다.

이제 제왕의 면복〈그림 1-4〉을 통해 중국 문화가 원시 시대의 '문'에서 점차 발전하여 정형에 이르게 된 의의를 살펴보고자 한다. 면복과 함께 관冠(모자)을 쓰는데, 면류관의 면판冕板은 사람 머리를 크게 하고 넓히는 시각적 효과를 거둔다. 오채관五彩串과 오채

28 | 면복冕服은 고대에 대부大夫 이상이 착용하던 예관禮冠과 복식을 뜻한다. 일반적으로 길례吉禮에는 모두 '면룡'을 착용했으며, 복식은 일의 종류에 따라 달랐다.

29 | 하계夏啓는 '하후계夏后啓'라고도 적으며, 우禹 임금의 아들인 계啓를 가리킨다. 하계가 우를 계승하면서 현자끼리 왕위를 계승하는 선양이 없어지고 부자간의 세습이 시작되었다. 계는 '열다, 시작하다'의 뜻이므로 지은이는 하계를 하나라의 수립자로 보고 있다. 계의 성은 '사姒'이다. 우 임금이 죽은 후에 백익伯益에게 양위하도록 하였으나, 백익이 기산箕山에 숨어 은거하자 계가 왕위를 이어 하나라를 세우게 되었다.

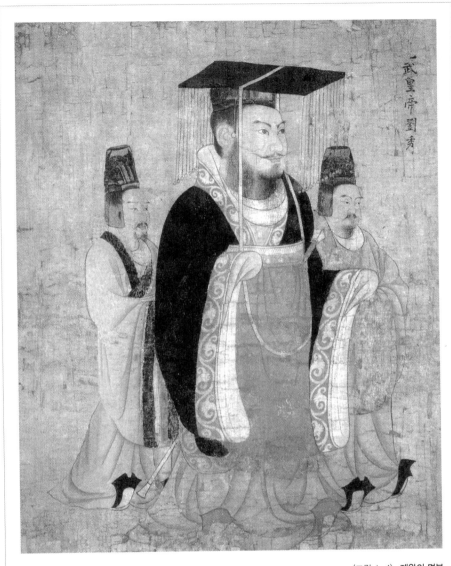

〈그림 1-4〉 **제왕의 면복**
자료 출처: 주석보(저우시바오)周錫保, 『중국고대복식사中國古代服飾史』[30]

30 | 이 책은 주석보(저우시바오)가 편집하여 중국희극출판사中國戲劇出版社에서 1984년에 출간했다가 그 뒤
　　중앙편역출판사中央編譯出版社에서 2011년에 재출간했다. 이 초상화는 염립본閻立本의 『역대제왕도歷代
　　帝王圖』에 실린 후한 광무제光武帝(재위 25~57)의 모습이다. 그림은 실물의 형태와 달리 중요한 인물인
　　황제를 크게 그리는 반면 시종을 작게 그리고 있다. 역할에 따라 사람의 크기를 위계적으로 나타내고 있다.

옥五彩玉으로 만든 12면류冕旒는 어깨까지 길게 드리워지는데, 사람의 움직임에 따라 흔들리게 한다.[31] 이러한 효과는 머리 부분에 권력의 매력을 덧보태기 위한 것인데, 이는 바로 원시 시대의 가면이 무술의 매력을 갖는 것과 비슷하다. 이러한 매력을 갖는 머리 부분은 정상적인 사람의 머리이지 괴상한 귀신의 얼굴은 아니었다.

면복 위에는 해·달·별·용·산·화충華蟲(꿩)·불꽃·종이宗彝(술잔의 호랑이와 원숭이 무늬)·조藻(물풀)·분미粉米(흰쌀)·보黼(흑백색 도끼 모양 장식)·불黻(검정과 파란색 아亞 자형 장식) 등의 12가지의 문양(십이장十二章)들을 수놓았다.[32] 이러한 도안과 장식은 왕자王者가 천하를 소유하고 있다는 상징을 나타낸다. 면복 위에는 또 불·혁대·대대·패수·석 등과 같은 매달아서 길게 늘어뜨리는 물건을 갖춘다.[33] 이처럼 몸에 두르고 늘어뜨리는 장식물은 원시 시대의 의식에서 무사巫師가 신과 소통하기 위해 착용하던 물건, 예컨대 돌칼이나 옥도끼 등이 진화한 것이다. 마침 원시 시대의 복식과 가면이 착용자로 하여금 일종의 신성神性을 갖고 최고의 권력을 쥐도록 했던 것과 마찬가지로, 면복의 착용자도 이로 인해 왕성王性을 얻고 최고의 권력을 쥐게 되었다. 조정의 면복은 원시 무술의 장식에 쓰인 복식과 가면에서 유래했지만, 그것을 다시 제왕帝王에게 어울리게 변화시켰다. 하지만 제왕의 군권신수설[34]처럼 여전히 신의 흔적을 담고 있었다.

3단계에 걸친 문의 발전을 통해, 중국에서는 사람에 대해 외관과 치장의 아름다움을 중시했다는 점을 알 수 있다. 외관과 치장의 아름다움은 사회의 질서와 우주의 상징과도 서로 긴밀하게 연결되어 있다. 이것은 중국의 인체미(몸의 아름다움)가 다른 문화의

31 ｜ 면류관은 고대에 대부 이상이 머리에 착용하던 예관禮冠이다. 관 윗부분에 있는 직사각형의 큰 판을 '연綖'이라 하고, 연의 앞뒤로 길게 늘어뜨린 옥장식의 술을 '류旒'라 한다. 천자의 '면'에는 12줄의 '류'를 장식했고, 제후는 9류, 상대부는 7류, 하대부는 5류를 사용했다.

32 ｜ 면복(곤룡포)에는 12가지의 상징적인 문양을 수놓았다. 이와 관련된 내용이 『서경』「익직益稷」에 기술되어 있다. 천자·황태자·제후 등의 신분에 따라서 십이장 문양의 수는 차등을 두었다. 십이장 무늬의 실제 모양은 W.H. Hawley, 『중국 전통문양(화양)』, 이종, 1999; 2쇄 2006, 7~8쪽; 임영주, 『전통문양자료집』, 미진사, 2000; 김주언, 「朝鮮時代 宮中儀禮美術의 十二章 圖像 연구」, 이화여자대학교 박사학위논문, 2012 참조.

33 ｜ 불市은 용도상 무릎 덮개와 비슷하지만 하의에 껴입는 덧옷이다. 관복에는 오늘날 허리띠로 걸치는 혁대革帶와 매는 대대를 함께 했다. 대대大帶는 비단으로 만들며 허리에 두르는 부분과 아래로 늘어뜨리는 부분으로 되어 있다. 패수佩綬는 혁대에 옥 장식을 매달아 늘어뜨리는 장식물이다. 석舃은 이履와 같이 오늘날의 신발인데, 바닥이 겹창으로 되어 있고 용도에 따라 색깔이 달랐다.

34 ｜ 군권신수설君權神授說은 신이 지상의 인간 중에 뛰어난 인물을 왕으로 선택하여 권력을 부여했다는 이론을 말한다. 예컨대 '천자天子'는 왕이 하늘(하느님)의 아들로 불리는 점에서 군권신수설의 영향을 받고 있는 셈이다.

특색과 구별되는 점이다.

다시 말해서 문은 의식 전체에 해당되는 예禮의 맥락으로 여겨졌다. 의식에서 문신을 한 사람의 발전은 동시에 사람의 외관을 꾸미는 형식과 서로 관련된 의식 전체 외관의 발전이며, 또한 의식의 네 가지 요소가 외관의 형식에서 미학적으로 이룬 발전이다. 먼저 기물의 측면에서 암각화·채도·옥기·청동기가 선진 시대의 잘 갖추어진 문물과 제도·기물·정기旌旗·수레와 말로 발전했다. 사람의 측면에서 간단한 문신으로부터 등급이 명확하게 드러나는 조정의 면복 체계로 발전했다. 음악의 측면에서 보잘것없이 '돌을 치거나 두드려 소리를 내던'[35] 음악과 간단한 주문으로부터 다양한 등급의 신분을 나타내는 화려하고 아름다운 필법과 말씨의 체계, 굽어보고 우러러보며 나아가고 물러나는 신체 언어의 법식, 곡조가 다양한 의식 음악의 체계로 발전했다. 마지막으로 건축의 측면에서 간단한 집과 제단이 궁실·성읍城邑·종묘·능묘로 발전했다.

이와 같은 원시 시대의 단순한 형태에서 선진 시대의 풍부한 체계로 나아가는 구체적인 문의 발전 과정을 밝히려고 해도, 채도·옥기·청동기의 문양 등 고고학적 자료들과 문헌 자료들 속에 흩어져 보이거나 또는 복잡하게 나타나는 것들을 제외하고서 심지어 발전의 중요한 고리까지도 확실하게 고증하기가 곤란하다. 하지만 언어학상으로 보면 오히려 '문文'이 ─ 1만 8천 년 전의 산정동(산딩둥)인의 의식에서 하·상·주 삼대 및 춘추전국 시대에 이르는 ─ 약 1만여 년의 발전 속에서 전체 중국 사회와 우주를 포괄하게 되면서 결국 '미'의 총괄적인 호칭이 되었음을 알 수 있다.

선진 시대 문헌에 보이는 언어의 용례 속에서 문은 사람의 복식과 의관·신체 예절·언어와 수사(말은 몸의 문이다) 등을 가리킬 수도 있었고, 사회적으로 조정·궁실·종묘·능묘 등의 제도적 성격을 지닌 건축물들을 가리킬 수도 있었다. 또 깃발·거마·기물·의식儀式 등(문물文物은 덕德을 밝힌다)을 가리킬 수도 있었고, 이데올로기 속의 문자·저서·시가·음악·회화·춤(음악은 소리의 문이다: 종횡으로 맞닿거나 엇갈리는 자취가 문(문자)이며 오색이 문(무늬)을 이룬다.[36]) 등을 가리킬 수도 있었다. 사람은 사회의 문을 창조하는 동시에 이와 동일한 시선으로 자연을 바라보았다. 예컨대 일日·월月·성星은 하

35 | 격석부석擊石拊石은 원래 『서경』「순전舜典」에 나온다. 夔曰: 於! 予擊石拊石, 百獸率舞.(김학주, 69) 「순전」에서는 경磬을 연주하는 것을 가리킨다. 여기서 돌은 악기라기보다 주위에서 쉽게 구할 수 있는 자연물을 가리킨다.

36 | 『설문해자』에서 "文, 錯畫"로 문을 풀이한다. 『예기』「악기樂記」에서 "五色成文而不亂."이라고 한다. 오색에 대해 공영달은 청靑·적赤·황黃·백白·흑黑으로 풀이했다.

늘〔天〕의 문이고, 산山·하河·동물·식물은 땅〔地〕의 문이다.

공자는 요와 순 임금에 대해 "밝게 빛나는 문장文章이여!"[37]라 하였고, 서주西周에 대해 "성대한 그 문장이여!"[38]라고 찬양했다. 명나라 송렴(1310~1381)[39]은 "하늘과 땅 사이에 존재하는 만물이 조리를 갖추고 뒤죽박죽되지 않은데, 이는 모두 문과 이어져 있기 때문이다."[40]라고 말했다. 중국 문화에서 우주는 이러한 문(미美)의 우주이다.

유협劉勰은 아래처럼 우주를 잘 묘사한 적이 있다.

> 검은 하늘 빛과 누런 땅 빛이 뒤섞이고, 네모난 땅과 둥근 하늘이 전체를 나누며, 해와 달은 포개어놓은 옥처럼 하늘에 여러 형상을 드리우고, 산과 내는 빛나는 비단처럼 땅의 형상을 펼치니, 이것은 바로 도道의 문文이다. …… 두루 만물까지 넓히면 동식물에도 모두 문文이 있다. 예컨대 용과 봉황은 무늬와 색채로 길조를 나타내고, 호랑이와 표범은 선명한 털 무늬로 자태를 만들며, 구름과 노을이 빚어내는 빛깔은 화공의 오묘한 솜씨를 뛰어넘고, 풀과 나무가 길러낸 화려한 꽃은 자수 장인의 기이한 솜씨를 기다릴 게 없다. 어찌 밖에서 꾸민 것이겠는가? 모두 스스로 그런 자연일 뿐이다.(최동호, 31)
>
> 부현황잡색　방원체분　일월첩벽　이수려천지상　산천환기　이포리지지형　차개도지
> 夫玄黃雜色, 方圓體分, 日月疊璧, 以垂麗天之象, 山川煥綺, 以鋪理地之形, 此蓋道之
> 문야　　방급만품　동식개문　용봉이조회정서　호표이병울응자　운하조색　유유화
> 文也. …… 傍及萬品, 動植皆文, 龍鳳以藻繪呈瑞, 虎豹以炳蔚凝姿, 雲霞雕色, 有踰畫
> 공지묘　초목분화　무대금장지기　부기외식　개자연이
> 工之妙, 草木賁華, 無待錦匠之奇, 夫豈外飾? 蓋自然耳.(『문심조룡』「원도原道」)

종합하면 문은 중국에서 심미 대상의 총칭이 되었으니, 문은 곧 미이자 중국 문화의 특유한 미인 것이다.

그러나 이 문(미美)의 우주는 사람의 문을 핵심으로 삼는다. 여기서 사람이란 곧 제왕이고, 문이란 곧 제왕의 면복이다. 따라서 원시 시대로부터 이성 시대에 이르기까지

37 『논어』「태백泰伯」19(208): 煥乎, 其有文章!(신정근, 335)
38 『논어』「팔일八佾」14(054): 郁郁乎文哉!(신정근, 132)
39 ㅣ송렴宋濂은 포강(푸장)浦江(지금의 절강(저장)성 금화(진화)金華) 출신으로 자가 경렴景濂, 호가 잠계潛溪, 별호가 현진자玄眞子이다. 송렴은 명 초의 대표적 학자이자 시인이며, 『원사元史』의 편수에도 참여했다. 저술로 『문헌집文憲集』 등이 있다.
40 송렴, 『문헌집文憲集』 권7 「서序·증조교문집서曾助敎文集序」: 天地之間, 萬物有條理而弗紊者, 莫非文.

중국 문화의 문(미)의 세계의 핵심과 제왕의 문, 즉 면복에 대해 분석하고자 한다.

면복으로 대표되는 왕조는 무술巫術의 장식으로 대표되는 마을에 비해 훨씬 크고 풍부한 사회 구조를 갖춰야 했다. 이 때문에 면복 체계는 엄격한 구분과 구체적인 규정들을 포함하는 등급 체계를 구현해냈다. 이것은 원시 의식의 '문'이 충분히 발전하고 등급화한 역사적 결과이다. 같은 등급이라 하더라도 서로 다른 의식에서 서로 다른 복식을 갖추었고, 서로 다른 등급은 아예 서로 다른 복식을 갖추었다. 또한 역대로 구체적인 규정에 다른 점이 있었지만 일반적인 원칙은 줄곧 변하지 않았다.

예컨대 당唐나라에서는 다음과 같았다.

> 여러 신하의 곤면[41]은 다음과 같다. 1품品의 복식은 9류旒로 청기青璂를 구슬로 사용하고 3채采이며 의복은 9장章이다. 별면[42]은 2품의 복식으로 8류이며 의복은 7장이다. 취면毳冕은 3품의 복식으로 7류이며, 의복은 5장이다. 희면希冕은 4품의 복식으로 6류이며, 의복은 3장이다. 현면玄冕은 5품의 복식으로 5류이며, 상의와 보黼에는 수장繡章을 하지 않고 하의는 불黻 1장으로 한다. 그 밖의 대대大帶·옥패玉佩·수綬 등은 관품官品이 낮아짐에 따라 색깔로 구분한다.[43]

면복은 등급의 지표로서, 그 도안이 아주 뚜렷하여 쉽게 판별할 수 있는 점이 중요하다. 면복은 또 사람이 등급의 규정을 직관적으로 지각하여 예정된 효과가 일어나도록 하므로, 그 형상과 장식 역시 중요하게 되었다. 이 두 가지 점은 복식을 만드는 중요한 동기가 되어 면복 또는 중국 전체 복식들의 독특한 심미적 풍모를 구성하게 되었다. 면복의 기본 원칙은 중국의 모든 예술에 중요한 영향을 미쳤다.

면복은 복식에 나타난 중국 문화의 표징으로서, 문화의 두 가지 요구에 이바지하는

41 ㅣ 곤면衮冕은 고대에 제왕과 상공上公이 예를 행할 때에 착용하던 의복과 관, 즉 복장을 뜻한다. '곤'은 예복禮服이고 '면'은 예관禮冠을 가리킨다.

42 ㅣ 별면鷩冕은 이품관二品官이 그들의 복식인 별의鷩衣에 착용하는 면冕이다. 별의와 별면은 주나라에서는 천자와 제후의 명복命服이었으나, 당나라에서는 2품관의 복식이 되었다. 송나라 때는 신료들의 제복祭服에 별면을 착용하기도 했으나, 송나라 이후에 별면은 차츰 사라졌다.

43 주석보(저우스바오)周錫保, 『중국고대복식사中國古代服飾史』, 中國戲劇出版社, 1984, 176쪽. ㅣ청기青璂는 파란색을 띠는 아름다운 옥을 가리킨다. 수장繡章은 헝겊에 색실로 그림이나 글자 따위를 바늘로 떠서 놓는 작업을 말한다. 곤면마다 장식의 종류가 다른데, 취면은 상에 종이宗彝·조藻·분미粉米를 수놓고 하의에 보黼·불黻을 수놓아 5장이 된다.

동시에 이를 실제로 구현했다. 첫째, 복식이 어떻게 사람의 자연적인 형체를 문화의 본질로 변모시키고, 또 어떻게 사람으로 하여금 고급스런 사람 또는 저급한 인간이 되도록 하는가이다. 둘째, 복식이 어떻게 등급이 다르고 본질이 다른 사람을 정확하고 분명하게 구별해내는가이다. 이러한 점들은 복식의 차별성을 동일성보다 더 중시하도록 결정하게 되었다. 조정의 면복 체계는 이 두 가지의 문화적 요구를 부각시켜야 했기 때문에 다음과 같은 3대 미학 특징을 갖추게 되었다.

1. 복식 본질의 원칙은 복식을 통해 자연적인 인체를 가다듬고 꾸미도록 하는 것이며, 이에 따라 중국의 복식은 넉넉한 품을 갖게 되었다. 품이 넉넉해야 사람의 자연적인 형체를 가릴 수 있고 자유자재로 변신하는 효과도 갖게 된다. 면류관은 얼굴 부위의 면적을 늘리는데, 이는 다른 사람들에게 면류관 쓴 사람의 머리 면적이 보통 사람들보다 크게 느끼도록 한다. 옷소매와 바지저고리도 품이 넉넉해야 하는데, 한 번 팔을 들면 팔에 거대한 공간이 생긴다. 만약 두 팔을 내젓는다면 2개의 거대한 공간이 거듭해서 겹쳐져 위엄이 넘치는 기세가 만들어진다. 걸음을 내디디면 상체의 소매와 하체의 바지저고리가 펄럭이며 펼쳐져, 팔을 내저을 때와 마찬가지로 넉넉한 기상을 내보이게 된다. 이러한 높은 관과 넉넉한 옷 그리고 큰 띠 등은 복식의 본질이 잘 구현되도록 했다.

2. 부호 구분의 원칙은 색채·도안·장식물이 복식에서 중요한 역할을 하도록 만들었다. 색채와 도안이 서로 달라야만 등급과 본질이 서로 다른 사람들을 바로 알아보고 분명하게 구별할 수 있게 된다. 다양성의 측면에서 색채는 상대적으로 다소 적어서, 한눈에 5색인지 또는 7색인지 바로 분간할 수 있다. 반면에 도안은 상대적으로 다소 많아서, 도안의 차이를 부각시키는 데에 더 큰 중요성이 있다.

등급은 복장의 평면화를 찾게 되었다. 입체적인 인체의 복장에서 도안들을 부각시키려면, 먼저 본래의 입체적인 경향의 복장들을 최대한 평면적으로 바꿔주어야 한다. 이것은 복장 그 자체가 도안을 도와주기 위한 것이며 도안은 평면 상태에서 더 쉽게 부각되기 때문이다. 다음으로 도안 자체가 장식성을 갖도록 하는 것인데, 장식성을 갖춘 도안은 한눈에 쉽게 알아볼 수 있다. 그리고 복장 위에 규圭·장璋·혁華·대帶·철緩 등의 장신구들을 더하는 것이다. 복장의 구성 요소들이 많을수록 구분하기는 더 쉬워진다. 따라서 면복이 지닌 부호 구분의 원칙으로 인해 중국 복식은 평면성·도안성·장식성을 갖게 되었다.

3. 복식의 본질과 부호의 구분은 모두 각 등급이 지닌 권력을 부각시키게 된다. 권력은 사람의 자연적인 형체로부터 생겨나지 않고 사람의 문화적 정의로부터 유래한다. 권력은 이데올로기로서 신성神聖한 원칙을 필요로 한다. 이것은 조정의 면복에서 색채 · 도안 · 장신구 등이 어떤 상징적인 의의를 갖게 되는지를 결정한다. 바로 이와 같은 상징성으로 인해 조정의 면복은 문화의 신성한 후광을 갖출 수 있다. 이러한 상징성은 면복이 유래한 원시 무술의 복장이 지닌 신성神性과 다르고, 완전히 과학적인 이성과 다르다. 면복은 이미 이성적 형태를 담아낼 뿐 아니라 신성의 내재적 의의를 지니고 있다.

이상의 미학적인 특징들(넉넉한 품, 평면성, 도안, 장신구, 상징 등)은 모두 중국 문화의 성격과 긴밀한 연관이 있다. 또한 이러한 특징들을 통해 순수한 미학의 특성을 구성하게 되었는데, 그중 가장 중요한 것이 중국 복식에 나타난 미학적 특징이다. 넉넉한 품, 평면성, 도안, 장신구, 상징 등은 모두 정태적이지만, 중국 미학에서 강조하는 것은 동태적인 것이다. 면복은 분명히 인체보다 품이 넉넉하여 복장을 늘릴 수도 있고 줄일 수도 있으며 행동거지가 정적일 수도 있고 동적일 수도 있어서 풍부한 변화를 나타낼 수 있다. 긴 소매는 춤추기에 좋고 넉넉한 옷은 변화를 연출하기 좋다. 앉아 있거나 서 있을 때 옷에 수놓은 도안이 정적으로 보이지만, 일단 쭉 펼치거나 걸을 때 한 가닥 선의 움직임으로 바뀌게 된다. 여기에 반짝거리는 색깔과 장신구들이 내는 자연적 소리, 손발의 움직임에 따른 소매의 변화 등이 더해져 중국의 복식은 선의 예술이 되었다.

정靜은 선線의 명시이고 동動은 선의 변화이다. 선은 중국 미학의 기본 원칙이자 중국 복식의 기본 원칙이다. 중국의 복식에 잠재되어 있는 다양성은 입는 사람의 형체에 따르지 않고 복식 그 자체에 따라 남김없이 다 발휘될 수 있게 된다. 기운생동[44]이라는 중국 미학의 한 가지 기본 원칙은 일찍부터 면복의 제작 원리 속에 내포되어 있었던

44 | 기운생동氣韻生動은 사혁謝赫이 『고화품록古畵品錄』에서 제기한 고대의 인물화를 품평하는 여섯 가지 기준, 즉 6법 중의 하나이다. 육법에는 기운생동 · 골법용필骨法用筆 · 응물상형應物象形 · 수류부채隨類賦彩 · 경영위치經營位置 · 전이모사傳移模寫가 있다. 사혁은 당시 화가를 품평하기 위한 규칙으로 이것을 말했는데, 이후에는 점차 산수화를 비롯한 기타 그림들의 품평에도 사용되었다. 당나라의 장언원은 『역대명화기』에서 '기운생동'과 '골법용필'을 주요한 규칙으로 삼았으며, 이것은 이후의 화론에 커다란 영향을 주었다. 이중 기운생동은 다양하게 풀이되고 있지만 객관적 묘사의 정확성을 뛰어넘어서 화가가 그림에 정신적 기상을 생생하게 드러내고 감상자가 그렇게 느낄 수 있는 것을 말한다.

것이다.

문은 원시 시대에 3갈래로 발전하게 되는데, 그 실질적인 내용은 다음과 같다.

1. 원시 의식의 문을 중심으로 하던 원시 미학 체계로부터 조정의 면복을 중심으로 하는 조정 미학 체계로의 발전.

2. 원시적인 토템으로 바라본 우주의 미美로부터 이성적인 천하 왕조로 바라본 우주의 미美로 발전.

3. 원시 의식의 무巫로부터 조정의 왕王으로 발전.

몸에 조정의 면복을 입은 제왕은 중국 문화가 원시 시대로부터 발전해온 최종 귀착이었다. 이른바 원시에서 이성으로 발전과 신에서 인간으로 발전이 있었는데, 그 실질은 '왕화王化'에 있다. 중국 문화는 기축 시대의 정형 중에서 세계의 다른 문화들과 차이를 보인다. 중국 문화의 사람은 다른 문화들의 사람들과 차이를 보이고, 중국 미학 또한 다른 문화들의 미학과 차이를 보이는데, 이는 먼저 왕으로서 사람을 통해 이해하고 왕의 면복을 통해 체득해야 한다.

중국의 문文이 곧 미美라는 점에 입각해서, 중국의 미가 다른 문화의 미와 구별되는 특색을 구체적으로 드러낼 수 있다. 문은 곧 미이고 장식이고 우아함이다. 이론상으로 말하면 문은 상고에서 선진에 이르기까지 세 가지의 함의로 귀결될 수 있다.

1. 우주의 문: 이 문은 원시 시대에서 선진 시대까지 기나긴 시간에 걸쳐 중국 문화에서 다룰 만한 심미 대상의 총칭이다.

2. 단일한 사물은 문하지 않다(物一不文): 문은 중국 문화의 '화和'의 원칙(즉 두 가지 이상의 서로 다른 요소)에 따라 구성되었다. 다섯 가지 색이 모여 회화의 문을 이루고, 다섯 가지 음이 모여 음악의 문을 이루며, 한 번은 음이 되고 한 번은 양이 되는 것을 도라고 불렀다.

3. 등급의 문: 주로 조정 미학 체계의 문을 구현했는데, 주된 기능은 등급을 구분하고 명확하게 구분된 등급을 기초로 하여 미적인 조화에 이르렀다.

이상의 세 가지를 핵심으로 하여, 문이 중국의 미학 이론에서 갖는 정체성을 일련의 개념으로 표현할 수 있다.

1. 문질文質: 문과 내질內質(사람의 본질과 우주의 본질)의 관계를 표현하는데, 문은 내질이 밖으로 드러난 것이다.

2. 문식文飾: 문은 곧 꾸밈이며, 꾸미기는 아름답고 화려한 외관이다. 문이 밖으로

드러나는 것은 꽃처럼 밖으로 피므로, "문은 바탕〔質〕의 꽃이다."고 할 수 있다. 모든 문화가 겉으로 보이는 모양은 모두 문화를 널리 알리어 세상에 드러내는 것이고, 문화 중에서 가장 중요한 '자字'(글자)가 곧 문자를 이루게 되었다.

3. 문자文字: 문자의 '문文'은 곧 자字의 아름다움을 강조한다. 중국의 문자는 심미적 의미를 갖는 서법書法(서예)이 되었다. 아름다운 예술은 문자가 '문'이라는 데에 달려 있다. 문화를 가장 잘 전승할 수 있는 것은 사상적 전통의 '학學'이다. 이에 '학'도 문학이 되었다. 우리는 중국 사상과 중국 철학이 모두 시적인 의취〔詩意〕를 띠고 있고 예술적 의경意境을 지니고 있다고 말한다. 이것은 근원적으로 말해서 중국의 사상과 철학이 모두 '문'의 특성을 갖고 있기 때문이다. 사상과 철학의 정수인 소위 '도道'는 사인士人에 의해 확산되고 발전되었다. 중국 문화의 사인들에 대한 가장 중요한 요구는 바로 문인文人이 되라는 것이다. 중국에서 사상가나 철학자이든 정치가나 학자이든 모두 문인이 기를 요구한다. 사람이 문을 지녀야 다른 사람들의 존경을 받는 사인이 된다. 바로 일련의 문화가 서로 연관된 틀에서 문이 중국의 미가 가진 특색을 구현하고 있다는 점을 깨달을 수 있다.

중中: 문화의 핵심과 심미 원칙

원시 시대의 문신으로부터 조정의 면복에 이르기까지 의식에 참여하고 있는 사람을 위주로, 상고 시대에서 문의 변천 과정을 살펴보았다. 문신을 한 사람은 일정한 장소에서 의식을 진행했다. 사람의 문과 동시에 진화하면서 의식 장소가 진화한 것이 바로 건축의 진화이다. 의식 장소의 진화를 위주로 하여 중국 문화와 중국 미학의 중요한 개념이 떠오르게 되는데, 그것이 바로 '중中'이다.

건축하는 사람은 터를 잡고 살아갈 곳을 선택한다. 이와 관련해서 고고학은 다른 어떠한 영역에 비해 훨씬 유구한 역사를 우리에게 보여주는 동시에 아주 중요한 특징들을 알려준다. 가장 빠른 원모(위안머우) 원인猿人[45](1백70만 년 전)이 깃들여 살던 원모(위안머우) 분지로부터 남전(란톈) 원인[46](1백만 년 전)이 깃들여 살던 파하(바허)[47]의 골짜기, 북경(베이징) 원인(50만 년 전)이 살던 주구점(저우커우뎬)周口店, 마파(마바)인(10만 년 전)[48]이 살던 마파(마바) 활석산滑石山의 분지, 북경(베이징) 원인과 동일한 지점에서 나름대로의

45 | 원모(위안머우)元謀 원인 또는 원모(위안머우)인(학명: Homo erectus yuanmouensis)은 중국에서 발견된 최초의 원시 인류이다. 원모(위안머우) 원인의 치아 화석은 1965년에 운남(윈난) 원모(위안머우)현에서 2개가 발견되었으며, 직립 보행을 하는 1백70만 년 전의 원시 인류로 밝혀졌다.

46 | 남전(란톈)藍田 원인은 산서(산시)陝西 남전(란톈)藍田현 동쪽 15킬로미터 지점의 공왕령(궁왕링)公王嶺과 남전(란톈)현 서북쪽 10킬로미터 지점의 진가와촌(천자워춘)陳家窩村 등에서 발견된 직립 보행을 하는 원시 인류의 화석이다. 1963년에 시작된 남전(란톈) 원인의 발굴은 1964년에 구석기 유물과 함께 약 1백만 년 전에 살았던 중년 여성의 완전한 두개골이 발굴됨으로써 그 실체가 드러나게 되었다.

47 | 파하(바허)灞河는 산서(산시)陝西 서안(시안)西安시 동쪽에 위치한 강으로, 공왕령(궁왕링) 유적지가 파하(바허)의 왼편 기슭에 위치해 있다.

48 | 마파(마바)馬壩인은 1958년에 광동(광둥)廣東 소관(사오관)韶關시의 마파(마바)馬壩진에 있는 동굴에서 화석으로 발견된 구석기 중기의 인류이다.

의식을 치른 모습이 드러난 산정동(산딩둥)인(1만 8천 년 전), 염황 오제[49] 시대의 앙소(양사오) 문화(6천 년 전)가 발견된 관중關中 지역, 주周나라(3천 년 전)의 문왕과 주공이 골랐던 터 등 약 2백만 년에 걸쳐 거주지는 대체로 서로 동일한 특징들을 갖추고 있다. 즉 산으로 둘러싸이고 물가에 연해 있다는 환산임수環山臨水이다.[50]

이와 같은 공통된 특징 중에 오랫동안 축적되고 발전하여 인간·건축·우주에 관한 통일 이론이 나오게 되었으니, 이것이 곧 후세에 하나의 체계로 총결산된 풍수風水 이론이다. 이것은 중국의 우주관이 만들어낸 이론이기도 하다. 2백만 년 동안 서로 비슷하게 중국 사유의 두 가지 특징을 드러냈는데, 하나가 전통성(어떻게 진보해가면서 원래의 핵심을 보존하는가)이고 다른 하나가 시대와 병진성竝進性이다(전통의 기점은 늘 새로운 환경 속에서 창조적으로 전환한다).

사람·건축·우주에 관한 중국 문화의 통일된 관념은 적어도 산정동(산딩둥)인이 의식儀式을 치르기 시작한 뒤에 나타났다. 통일된 관념은 의식과 연관되어 다양한 의식 속에서 구현되었으며, 의식을 통한 사유와 형태를 통해 표현되었다. 이와 같은 의식의 형태와 관념이 바로 '중中'이다.

상고 시대의 의식이 치러지던 장소는 어떤 특징을 가지고 있는가? 수많은 상고 시대의 유적지들 중에서 세 가지 전형을 고를 수 있다. 첫째로 약 7천 년 전인 대지만(다디완)大地灣 유적지의 사당(큰 방)이고, 둘째로 약 6천 년 전인 앙소(양사오) 문화에 속하는 강채(장자이)姜寨 유적의 중앙에 있는 빈터이며, 셋째로 6천 년 전인 홍산(홍산)紅山 문화의 우하량(뉴허량)牛河梁 유적에 있는 제단祭壇이다. 이 세 가지 유형은 풍부한 문화적 함의를 담고 있다. 가장 먼저 말해야 할 사항은 세 가지 유형의 의식 장소는 반드시 하나의 공통된 특징을 가지고 있다는 점이다. 그것은 바로 신령과 가장 가깝고 신령이 강림할 수 있는 장소라는 점이다. 이것이 곧 '중中'이다.

중은 어떻게 모습을 드러내게 되었는가? 이것은 중국 상고 시대의 생존 방식과 환경

49 | 염황炎黃 오제五帝는 중국인의 시조로 간주되는 인물로 염제炎帝와 황제黃帝 그리고 소호少昊, 전욱顓頊, 곡嚳, 요, 순 임금을 가리킨다. '염황이제상炎黃二帝像'이 하남(허난) 정주(정저우)鄭州에 2007년에 세워졌다. 바위산을 깎아 만든 이 조각성은 높이가 106미터에 이를 정도이다(실제 조각상은 51미터이고 나머지는 조각상 아래의 원래 산 높이다). 미국의 '자유의 여신상'보다 8미터가 높고 코만 8미터 한쪽 눈의 길이가 3미터에 달한다.

50 유공견(위콩젠)俞孔堅, 『이상적 경관 탐구: 풍수의 문화 의의理想景觀探索: 風水的文化意義』, 商務印書館, 2000, 69~88쪽. | 조춘청(자오춘칭)趙春青·진문생(친원성)秦文生, 조영현 옮김, 『문명의 새벽―원시시대 중국의 문명 1』, 시공사, 2003 참조.

의 특징을 통해 이해할 수 있다. 상고 시대 중국의 경우 농업 문화는 8천 년 전(복희伏羲)에서 6천 년 전(황제)에 이르러 이미 주류가 되었다. 인류학에서는 종합적인 통계를 통해 구석기 시대에 세계적으로 채집-수렵을 하던 집단의 평균 규모가 50~1백 명이며, 신석기 시대 농업 집단의 평균 규모는 1백~1백50명이고 상한선은 3백50~4백 명에 이른다고 한다. 중국 문화는 8천 년 전에 농경 사회로 들어섰는데, 이 시기 황하(황허) 유역에 있는 하북(허베이)성 자산(츠산磁山) 유적지의 취락 인구는 2백50~3백 명이었다. 또 6천 년 전인 앙소(앙사오) 문화에 속하는 강채(장자이) 유적지의 인구는 총 4백~5백 명에 이른다. 토템 시대에서 신제神帝 시대와 하 왕조에 이르기까지 이렇게 작은 규모의 개별 씨족 부락들은 영토가 드넓은 중화中華의 대지 위에서 사방에 분포되어 있었는데, 어떻게 문화의 공통 인식cultural consensus을 가질 수 있었을까?

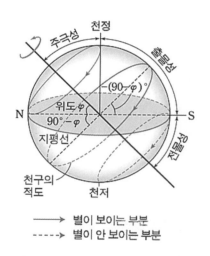

〈그림 1-5〉 **주극성, 출몰성과 전몰성의 위치**

지상은 바탕이고 천상은 핵심이다. 땅의 농업 방식은 사람들로 하여금 더욱더 하늘에 관심을 갖도록 만들었고, 하늘의 통일성은 땅도 통일을 향해 나아가도록 했다. 바로 이러한 의미에서 중국 문화의 문화적 공통 인식은 땅이 아니라 하늘로부터 유래했다고 말할 수 있다. 북위 36도 좌우의 황하(황허) 유역에서는 천구celestial sphere의 북극이 지면에서 36도 솟아 있으므로(옮긴이 주: 북극고도를 말함), 천구의 북극을 중심으로 하고 36도를 반경으로 하는 원형 천구를 형성하게 된다. 이 원형 천구는 일 년 내내 지평선 아래로 내려가지 않아 사람의 눈에 늘 보이는 구역, 즉 항현구恒顯區이다.[51] 북두칠성은 항현구에서 가장 중요한 현상인데, 세차歲差로 인해 오늘날에 비해 수천 년 전인 상고 시대에는 그 위치가 천구의 북극에 더욱 근접해 있었다. 따라서 일 년 내내 오랫동안 보이며 사라지지

51 | 별자리를 기준으로 하면 중국에서는 항현성恒顯星·출몰성出沒星·항은성恒隱星으로 분류되는데 각각 한국어의 주극성周極星·출몰성·전몰성에 대응한다. 천구상에서 주극성circumpolar star은 하루 종일 지평선 아래로 지지 않고, 출몰성equatorial stars은 동쪽에서 떠서 서쪽으로 지고, 전몰성은 하루 종일 지평선 위로 뜨지 않는다. 우리나라에서는 큰곰자리·작은곰자리·카시오페아자리·케페우스자리 등이 주극성에 속한다.

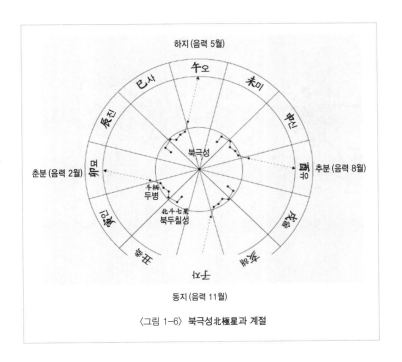

하지 (음력 5월)

巳사

午오

未미

辰진

申신

춘분 (음력 2월)

卯묘

북극성

酉유

추분 (음력 8월)

斗柄
두병

寅인

北斗七星
북두칠성

戌술

丑축

子자

亥해

동지 (음력 11월)

〈그림 1-6〉 **북극성北極星과 계절**

않아 관측하기가 쉬웠기 때문에, 매일 매월 매년 늘 시간을 알려주는 별자리가 되었다.

지구의 자전에 따라 북두칠성은 천구의 북극 둘레를 하루에 일주하며, 지구의 공전에 따라 북극 둘레를 1년에 걸쳐 돌게 된다. 사람들은 두병[52] 또는 두괴[53]가 북극을 돌며 다른 방향으로 향한다는 점에 근거해서 네 계절의 변화를 알아차리고 시간의 체계를 세우게 되었다.[54] 앞에서 말했듯이[55] 중국의 인간과 신이 서로 연관된 '시示'는 바로 인간과 천상天象의 관계를 포함한다. 천구의 북극이라는 천상의 중中은 중화 문화의 핵심이 되었다.

52 | 두병斗柄은 북두칠성에서 국자 모양의 손잡이가 되는 세 개의 별, 즉 옥형玉衡·개양開陽·요광搖光을 한꺼번에 가리킨다.

53 | 두괴斗魁는 북두칠성의 국자 모양에 해당하는 네 개의 별, 즉 천추天樞·천선天璇·천기天璣·천권天權을 한꺼번에 가리킨다.

54 풍시(펑스)馮時, 『중국 천문 고고학中國天文考古學』, 社會科學文獻出版社, 2001.

55 | 장법(장파)은 제1장 제1절에서 예禮를 다루며 글꼴의 변화를 설명하고 있다. 그는 2쇄에서 예의 가장 초기 글꼴 豊만 다루므로 앞에서 말했다는 것은 지은이의 착각이다. 반면 1쇄에서 풍豐·예禮·예醴·체醴 등 예 자의 자형 변화를 설명하며 시示를 부수로 하는 글자가 모두 신과 관련이 있고, 예 자에 들어 있는 옥玉이 신령과 소통할 수 있다는 점을 설명하고 있다. 장법(장파) 지음, 백승도 옮김, 『장파교수의 중국미학사』, 푸른숲, 2012, 29~31쪽 참조.

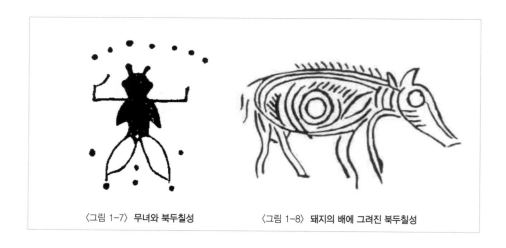

〈그림 1-7〉 무녀와 북두칠성 〈그림 1-8〉 돼지의 배에 그려진 북두칠성

1만 년 전 산서(산시)山西 길현(지셴)吉縣의 시자탄(스즈탄)柿子灘 유적지에 붉은 칠을 한 암각화를 보면 머리에 우관狷冠을 쓴 한 명의 무녀巫女가 두 팔을 위로 쭉 뻗고 있고 머리 위에는 북두칠성이 있다.〈(그림 1-7)〉 7천 년 전 내몽고(네이멍구) 오한기(아오한치)敖漢 旗의 소산(샤오산)小山 유적지에서 발굴된 술잔형〔尊形〕 채도를 보면 구름 속에 새·사 슴·돼지 등을 그려놓았다.[56] 이것은 하늘에 있는 사령[57]의 상고 시대 버전이다. 그러나 돼지는 북두칠성과 관련이 있다. 대략 같은 시기에 해당되는데 절강(저장)浙江 여요(위야 오)餘姚현 하모도(허무두)河姆渡 문화의 흑도黑陶에 그림으로 새겨져 있는 돼지는 곧 북두 칠성이며, 돼지의 배 중앙에 있는 별 하나가 바로 북극성이다.〈(그림 1-8)〉 자리가 변하지 않는 북극성은 제성帝星이 되었다. 6천 년 전 하남(허난) 복양(푸양)濮陽시의 서수파(시수이 포)西水坡 유적지에서는 두병斗柄이 있는 북두칠성 모양을 한 인골이 발견되었다. 5천 년 전인 홍산(훙산) 문화의 저룡[58]은 천문天文으로 북두칠성을 가리킨다. 5천 년 전 안휘

56 | 동물 무늬와 관련해서 마해옥(마하이위)馬海玉, 「자오바오거우 문화의 존형 그릇상의 동물 도안 연구趙寶 溝文化兩件尊形器上的動物形圖案硏究」, 『遼寧師範大學學報(社會科學版)』, 第40卷 第3期. 2017. 5 참조.
57 | 사령四靈은 두 가지 방식으로 쓰인다. 첫째로 기린·봉황·거북·용 등의 네 가지 신령한 동물을 가리킨 다. 보통 동물과 다른 특별한 능력을 가졌다고 여겨졌다. 이들 중 거북을 제외한 세 동물은 전설상의 상상 의 동물이며, 태평한 시대에 나타난다고 한다. 둘째로 사령은 또 고대의 신화에서 동서남북을 관장하는 사방의 신, 즉 사신四神을 가리키기도 한다. 동서남북을 관장하는 사신은 각기 청룡靑龍·백호白虎·주작 朱雀·현무玄武 등이다. 이러한 사령은 후대에 나타난 사고이고 여기서는 후대 사고의 초기 형태라고 할 수 있다.
58 | 저룡猪龍은 돼지의 머리에 용의 몸을 지닌 동물로, 홍산(훙산) 문화에서는 옥으로 만든 저룡이 폭넓게 출토되었다.

(안후이)安徽 잠산(첸산)潛山현 설가강(쉐자강)薛家崗 유적지에서 발견된 일곱 개의 구멍이 뚫린 칠공석도七孔石刀도 북두칠성이다. 북극성의 불변성과 그 숭고한 지위는 한결같이 고대의 문헌들과 고고학 자료들에 나타난다.

씨족이 다르면 북극성의 형상에 대한 관념도 서로 달랐다. 대체로 다음의 네 가지 유형으로 귀납할 수 있다. 첫째는 별의 자연스러운 본래 모습이고, 둘째는 돼지의 형상(토템에서 연원하여 훗날 저룡猪龍으로 발전했다.)이며, 셋째는 칼 모양과 도끼 모양(무기와 서로 관련되며 힘의 근원이 되었다.)이고, 넷째는 음악(봉황과 관련되며 악樂의 신비한 기원이 되었다.)이다. 이처럼 각 씨족 공동체는 북극성에 대한 관념을 달리했지만, 북극성의 숭배는 모두 일치했다.

북극성은 하늘의 중심이 되었는데, 한나라의 화상석畵像石에서 사람 모양을 한 천제天帝가 되었다. 두보는 「누대에 올라〔登樓〕」라는 시에서 "조정은 북극성과 같아 바뀔 리 없으니, 서쪽 도적들은 쳐들어오지 마라."[59]라고 읊었다. 이러한 관념의 유래는 상고 시대 이래로 북극성이 가진 최고 권위의 영원성에서 비롯했다. 중국의 여러 씨족들은 커다란 차이점을 가지고 있음에도 모두 천상天象을 관찰할 때 북극성을 중심으로 삼아 하나의 통일된 천상의 세계를 세웠다. 바로 이와 같은 천상에 대한 공통 인식, 하늘의 중심(북극성)에 대한 공통 인식은 지상의 공통 인식을 길러냈고, 지상의 사방팔방에 있는 수많은 씨족 공동체들이 통일로 나아가게 하여 천하를 공유하고 천하를 하나로 합치도록 했다. 중국어의 '천天'은 '사람 인人'이 '한 일一'의 아래에 있는 꼴이다. 이 '일'은 곧 통일의 '천'이다. 사람은 동서남북에 상관하지 않고 모두가 하늘 아래, 즉 천하天下의 사람이다.

이렇게 천상天象을 중심으로 놓고 그 중심을 신성시하는 관점은 지리 조건에서 생겨났을 뿐만 아니라 중국 문화의 독특한 내용이다. 북반구에 위치한 지역(유럽·북미·중국 등)에서 하늘을 보면 모든 천체 운동이 북극성을 둘러싸고 일어난다. 열대 지역의 하늘

59 | 두보, 「등루登樓」: (花近高樓傷客心, 萬方多難此登臨. 錦江春色來天地, 玉壘浮雲變古今.) 北極朝廷終不改, 西山寇盜莫相侵. (可憐後主還祠廟, 日暮聊爲梁父吟.) | 서산西山은 토번吐蕃(Ancient Tibet)과 경계를 이루고 있던 사천(쓰촨)四川 서쪽 설산雪山을 가리키고, 서산 구도寇盜는 토번의 침략 사건을 가리킨다. 보응寶應 원년(762) 토번이 서산의 합수성合水城을 뚫고 들어와 이듬해인 광덕廣德 원년(763) 10월에 장안(창안)長安을 점령한 뒤에 도주한 대종代宗을 대신하여 광무왕廣武王 이승굉李承宏을 세우고 15일 만에 물러났다가, 다시 12월에 송주松州·유주維州·보주保州 등 사천(쓰촨)성 일대를 점령한 일련의 사건을 말한다. 한국어 번역으로 김달진 역해, 『당시 전서』, 민음사, 1987, 438쪽 참조.

은 또 다른 현상을 보이는데, 별들의 움직임은 지구의 자전을 반영하고 적도 지역에서는 북극성이 지평선 아래로 사라진다고 하더라도 사람들은 늘 별을 볼 수 있다. 별은 떠올라 하늘 중앙인 천정天頂에 이르고 그 다음에 아래로 떨어지다가 결국 지평선 아래로 사라지는데, 드물게 천체가 수평 운동하기도 한다.[60] 아프리카인들의 입장에서 말하면 하늘에는 명확한 천축天軸이 존재하지 않고 별들은 마치 자신의 머리 위를 지나가는 듯하여, 그들은 자신들이 세계의 중심에 자리한다고 느낀다. 오세아니아 대륙의 많은 문명은 별이 떠오르는 길을 표시하는 선형의 별자리 모양을 그려냈다. 인류가 적도에서 북반구로 이동할 때, 별자리 운동은 수직과 수평 방향의 운동이 점차 증가하는 조합을 보였다. 이러한 천상天象의 차이는 위도 0도에서 북위 50도를 지나고 다시 북위 90도에 이르면 더욱 뚜렷하게 볼 수 있다.((그림 1-9))

지금 문제는 북위도에서 형성된 문화들이 대체로 서로 같은 하늘을 마주하지만 그 하늘을 서로 다르게 이해했다는 점이다. 예컨대 고이집트인들은 북극성이 영생으로 통하는 천도天道(하늘 길)라고 보았다. 스칸디나비아반도를 비롯한 많은 북유럽 문화에서는 북극성을 못별polestar이라고 불렀는데, 이것은 북극성이 하늘에 붙박여서 제자리에 고정되어 움직이지 않는다고 본 것이다. 마야 문명에서는 어두운 밤에도 언제나 밝게 빛나기 때문에 북극성은 길을 알려주는 별로 여겨졌고, 또 지혜를 열어주는 신이자 재앙을 물리치는 신으로도 생각했다. 오직 중국에서 북극성은 자신을 둘러싸고 운동하는 뭇 별과 긴밀하게 관련을 맺으면서 천상의 제성帝星이 되었다. 여기서 중국인의 실천 방식과 사유 방식을 드러내고 있다.

중국의 상고 문화가 이성화되면서 토템에서 신제神帝와 천天으로 바뀌게 되었다. 중국의 농업 문화는 8천 년 전 복희와 여와女媧에 의해 시작되었고, 2천 년간에 걸친 생산 활동의 경험과 천문 관찰을 거쳐, 6천 년 전 염황 오제의 시기에 이르러 중국을 공통으로 인식하는 관념이 생겨났다. 중국의 공통 인식으로서 '중中'은 천상에 있는 북두칠성

60 | 실제로 하늘의 별들은 고정되어 있는데 지구가 매일 한 바퀴씩 회전하는 자전을 하기 때문에 북극성을 포함한 모든 별은 지구 자전축을 중심으로 동심원을 그리게 된다. 이때 천구에 그려지는 원을 일주권이라고 한다. 일주권의 크기는 별의 위치가 천구의 남극이나 북극에 가까울수록 작아진다. 북반구 별들은 천구의 북극을 중심으로 시간당 15°(또는 분당 15')씩 동에서 서로 일주운동을 한다. 따라서 어느 방향을 촬영하느냐에 따라 일주운동의 방향은 다르게 나타난다. 동쪽 하늘에서는 별들이 대각선 위(↗)로 이동하고, 남쪽 하늘에서는 좌에서 우(→)로, 서쪽 하늘에서는 대각선 아래(↘) 방향으로 이동한다. 북쪽 하늘의 별들은 천구의 북극을 중심으로 시계 반대 방향으로 회전한다.

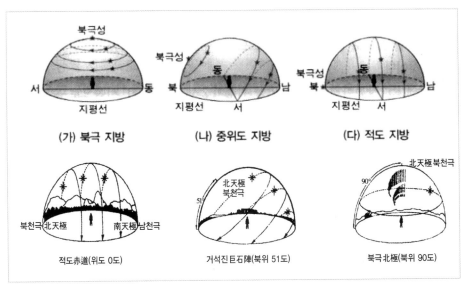

<그림 1-9> 천상삼도天象三圖

자료 출처: John Barrow, 『예술과 우주』[61]

의 중심에서 유래했다. 북두칠성이 중심으로 정착된 것은 천상天象의 체계에 대한 몇 천 년에 걸친 관찰의 결과이며, 천상을 관찰하는 가장 중요한 방식은 중심 세우는 입중立中이다.

상고 시대의 하늘에서 해와 달이 운행하고 별자리가 바뀌며 바람과 구름 그리고 번개와 비의 기상 현상이 생겨났다 사라질 때 사람들은 하늘의 법칙을 어떻게 인식했을 까? 이것이 바로 원시 사회의 '중심 세우기'이다. 땅 위에 하나의 막대 기둥을 세웠는데, 그 막대가 곧 '중中'이다. 막대 기둥을 세워놓으면 태양이 동쪽에서 떠올라 서쪽으로 질 때 막대 기둥에 태양의 그림자가 생긴다. 막대 기둥의 그림자를 통해 태양이 하루의 아침·점심·저녁에 보이는 변화와 1년의 봄·여름·가을·겨울에 보이는 변화가 규 칙적으로 분명하게 나타난다. 태양은 단지 공중에 떠 있는 둥근 물체일 뿐만 아니라 살아 있는 하나의 생명체이고 한 마리의 천조天鳥이다. 태양의 생명력은 빛을 통해 드

61 | 이 책은 두 차례 번역되었는데 출간 일자를 고려하면 장파는 2001년의 책을 보았다. 서운상(수원시앙)舒 運祥 譯, 『예술과 우주藝術與宇宙』, 上海科學技術出版社, 2001; 서빈(쉬빈)徐彬 譯, 『예술우주藝術宇宙』, 湖南科技出版社, 2010. 지금 구할 수 있는 원서는 *The Artful Universe Expanded*, 2nd edition, Oxford University Press, 2011이다.

러나는데, 기둥에 닿아서 붙잡힌 것은 빛이자 빛의 규칙이다. 또 기둥으로 붙잡은 것은 볼 수 있는 빛도 있고 볼 수 없는 바람도 있다.

태양은 새이고 새는 바람인데 바람에는 여덟 방향에서 불어오는 팔풍八風이 있다. 태양·새·빛·바람의 개별적 기능과 상호간의 총체성을 이해해야만 중국적 사유의 특징을 이해할 수 있고 중심 세우기의 '중'이 지닌 의의를 이해할 수 있다. 막대를 세워 그림자를 측정하면서, 낮에 나타난 태양만이 아니라 밤에 뜨는 달에도 관심을 보이게 되었다. 상고 시대 이래로 중국인의 사상은 『주역』에 응결되어 있다. 역易 자는 고문자 일日(태양)과 월月(달)이 결합된 꼴로 하늘에서 가장 중요한 두 성상星象으로 역의 정신을 형상화시키고 있다.[62] 채도 중에 해와 달이 합쳐진 도안이 있고, 『산해경』「대황동경」에는 해와 달이 뜨는(돈는) 여섯 곳의 전설(장소)이 소개되어 있다.[63]

기둥을 세워 그림자를 측정하는 것은 해와 달뿐 아니라 별 전체나 천지의 모든 기상 현상과 관련이 된다. 신과 관련된 '시示' 자는 갑골문에서 "장대를 세워 하늘에 제사지낸다〔設杆祭天〕."(정산丁山)는 맥락으로 해석된다.[64] 중심 세우기와 서로 관련되는 범위는 전체 하늘이다. 일월성신日月星辰과 춘하추동은 모두 규칙적으로 운행된다. 두 가지가 변하지 않는데, 지상의 중심 기둥과 하늘의 북극성이다. 천·지·인의 변화는 모두 규칙을 보이는데, 하나같이 중심 기둥과 북극성을 둘러싸고 움직인다. 중국 문화의 '천인합일' 사상은 가장 먼저 상고 시대에 '중中'을 통해 구현되었다.

산정동(산딩둥)인으로부터 헤아리면 2만 년에 이르고 여와와 복희로부터 헤아리면 8천 년이나 되는데, 기나긴 시간과 드넓은 공간을 가진 중국 대륙에서 중심 세우기의 '중'은 다양성을 보인다. 예컨대 반파(반포) 유적에는 양의 뿔 모양의 기둥인 양각주羊角柱가 있고 양저(량주) 문화에는 하늘을 나는 새로 된 기둥인 조주鳥柱가 있다. 중中의

62 | 역易의 어원과 관련해서 장상평(장시양핑)張祥平, 박정철 옮김, 『역과 인류 사유: 인류 사유의 만리장성』, 이학사, 2007, 33~40쪽 참조.

63 | 『산해경』 권14 「대황동경大荒東經」에서는 동해 밖 대황大荒에 있는 여섯 곳의 산에 대해 말하고 있다. 그 산들은 각기 대언산大言山·합허산合虛山·명성산明星山·국릉어천산鞠陵於天山(또는 동극산東極山이나 이무산离瞀山이라고도 한다)·의천소문산猗天蘇門山·학명준질산壑明俊疾山 등이며, 이 모두는 해와 달이 나오는 곳이기도 하다. 전설이라고 해서 특별한 내용이 있지 않고 '일월소출日月所出'의 장소가 여섯 차례에 걸쳐 소개되고 있다.(정재서, 285~294)

64 | 지은이가 참고 자료의 세부 출처를 밝히지 않아 다음을 참조하라. 정산(딩산)丁山, 『갑골문에 보이는 민족과 그 제도甲骨文所見民族及其制度』, 中華書局, 1988, 3~4쪽. 이와 관련해서 자세한 논의는 이쌍분(리수앙펀)李雙芬, 「복사 '시'와 후세 '주'의 분석卜辭'示'與後世'主'之辨析」, 『殷都學刊』, 2016年 02期 참조.

〈그림 1-10〉 중간中杆

글꼴로 보면 바람에 흩날리는 깃발로 보이는 '중'도 있다. '중' 자 자체에는 여러 갈래의 기원과 상관성이 분명히 나타나지만, 하나의 공통성은 바로 중간中杆이다.《그림 1-10》

농경 시대로 들어선 뒤에 태양의 작용이 분명해지고 '중'은 '기둥을 세워 그림자를 측정하는' 구체적인 실천과 더 많은 상관성을 갖게 되었다. 본래부터 있던 본질로서 천상天象과 우주의 통일성이 여전히 존재한다. 기둥을 세워서 하늘을 알게 되면 '기둥' 은 신성神性을 갖게 된다. 이러한 기둥은 일종의 토템 특성을 가진 막대기로 오늘날의 국기國旗와 비슷하다. 오직 이성적 사유 맥락에서만 국기는 상징적 의의를 지니지만, 이처럼 아직 고정적이지 않은 융즉 (또는 감응) 사유[65]에서 원시의 깃대는 실질적 내용을 담고 있다. 토템(조상·신·제帝 등)이 바로 여기로 강림하고 여기에 영험을 나타낸다. 따라서 제帝·신神·영靈 등의 글자들은 모두 중간中杆과 서로 관련이 있다. 제·신· 영은 곧 중中이고 중을 구하는 것은 곧 천인합일이다. 무巫로 인해 합일되는데, 무는 의식을 치르는 과정에 제·신·영으로 된다. 중으로서의 간杆·주柱·기旗 등에는 모 두 토템(제·신·영 등)을 새기거나 그려넣고 있다.

장대 세우기는 사람의 사회 문화적 행위이다. 장대 세우기는 사람이 토템(신·제· 조상)의 이름 아래에서 본질(뿌리)을 갖게 되고 중심을 찾게 된다는 것을 의미한다. 이 때문에 고문자에서 성姓·씨氏·종宗·족族 등은 사람들을 한마음으로 모으는 맥락의 글자이고 모두 중간中杆과 관련이 있다. 족族은 사람이 깃발 아래에 모여 있는 모습이 고, 이 깃발에는 당연히 자신의 토템(신·제·조상)의 휘장(표식)을 그려넣었다. 간주杆柱

65 │ 융즉融卽은 호삼(후선)互滲을 옮긴 말인데, 이 말은 원래 프랑스 인류학자 레비-브륄이 원시 사유의 특징 을 해명하기 위해 쓴 '융즉률loi de participation'에 바탕을 두고 있다. 자세한 설명은 1장 4절 각주 92번 참조.

의 중심은 늘 촌락의 지리적 중심에 자리한다. 땅에서 중심(기둥) 세우기는 동시에 하늘에서 중심 세우기와 이어져서, 위의 하늘과 아래의 땅은 '중'에서 합일을 이룬다. 마찬가지로 중간中杆의 외관 형식은 간杆·주柱·기旗를 가리지 않고 모두 '문文'이라 한다. 문의 특성은 '중'에 의해 결정된다. '중'은 문이 우주론(천문학)·문화학·정치학·미학 등을 융합하여 일체화한 원시 문화의 내용을 구성했다. 따라서 원시 문화로 말하면 의식을 치르던 장소는 빈터·사당·제단과 누대가 아니라 바로 '중간'을 본질로 보았다.

빈터를 의식의 장소로 삼는다면 그곳에 세운 중간이 핵심이 된다. 제단과 높은 누대를 의식의 장소로 삼는다면 그 위에 세운 중간中杆이 핵심이 된다. 묘당을 의식의 장소로 삼는다면 그곳에 세운 중간이 핵심이 된다. 문자 중에 의식을 치르는 장소와 관련이 있는 글자로는 재在·토土·사社·봉封·풍豐·방邦·방方·읍邑·국國·도都·시市·교郊·악岳·하河 등이 있다. 다만 '중'을 핵심으로 한다는 점을 이해해야만 논리적으로 복잡하지 않고 간단히 '중'의 발전 논리를 풀어낼 수 있다.

가장 단순한 형식인 빈터로부터 시작해보자. 강채(장자이)姜寨의 촌락 유적((그림 1-11))에서 거주 구역의 집은 모두 다섯 구역(그룹)으로 나누어져 있으며, 각 구역은 모두 큰 집을 중심으로 배치되어 있고 그 밖의 비교적 작은 집들은 하나씩 중앙의 빈터를 둘러싸고 있다. 이러한 촌락 배치에는 분명히 복판을 향한 구도와 일종의 중심의 관념을 반영하고 있다. 사람들은 이곳에 모여서 일을 논의하여 결정하고 군중(군사)과 맹세하며

〈그림 1-11〉 강채(장자이) 취락지

결의를 북돋우었다. 중심에 있는 토템 간주杆柱 아래에 모이는 것은 토템의 깃발 아래에 모이는 것이다. 이때 중은 종교적으로 신성한 의의를 지닌 '중'으로 신神과 서로 닮았다.

신과 유사성은 씨족의 수령과 서로 어울리는 방식으로 표현된다. 수령은 신의 대리인이고 신의 뜻은 그를 통해 구성원들에게 전달된다. 이때의 '중'은 정치의 중이다. 모든 중요한 일들은 신성한 기둥 아래에서 진행되면서 신의 공정성을 갖추게 된다. 이때의 '중'은 씨족 전체의 심리적 중이다. '족族' 자는 사람이 깃발 아래에 늘어서 있는 모습이다.(《그림 1-12》) 같은 깃발 아래에 있으면 같은 '족'이 된다. '중'은 종족 전체의 중심이다. 따라서 모든 일들은 '중'에 맞아야만 하는데, 모든 일이 '중'에 맞을 때에 중으로 인정된다.

〈그림 1-12〉 **족族의 갑골문**

중은 많은 기능을 가지고 있다. 그중 가장 중요한 것은 천상天象을 살피는 그림자 측정이라는 '측영測影'이다. 막대기로 해의 그림자를 재는 일을 실례로 살펴보면, '중'은 물체의 그림자를 막대기에 온전히 비추는 투영이다. 중간中杆의 신성성은 그것이 하루·한 달·한 해의 시간을 알려주는 데에 있다. 이처럼 기둥은 세 가지 의미를 갖는다. 첫째로 위의 하늘(하느님)과 아래의 땅(사람) 사이의 관계를 맺어주고, 둘째로 동서남북 사방으로 펼쳐진 공간을 확정하고, 셋째로 네 계절로 순환하는 시간을 확정한다. 이 세 가지 측면은 함께 어우러져 공동으로 원시 문화의 천하라는 개념을 만들어냈다. 이러한 천하 개념에는 중앙과 사방 사이의 공간 의미, 네 계절의 순환을 통한 시간 의식, 사람이 천지의 가운데에 있다는 천인 관계의 의식 등을 포함하고 있다. 이와 동시에 기둥을 통해 하늘을 바라보면서 감성적 직관을 생동감 넘치게 구성하여, 중간中杆을 천지의 중심이 되게 했다. 사람이 천지와 시공간의 중에 산다는 관념은 중간(기둥)으로

인해 한층 더 구체화되고 감성화되고 신성화되었다.

이와 같은 의미 맥락에서 6천 년 전에 처음으로 나타난 '공통 인식으로서 중국'은 생존의 실천(농경)과 천상天象의 관찰이라는 바탕 위에서 수립되어, 사람과 신 그리고 천지를 모아 일체로 모은 중中을 통해 나타나게 되었다. 따라서 중은 중간으로부터 시작하여 종교 · 정치 · 지리 · 심리 등의 중中을 통일시키고 시간 · 공간 · 하늘 · 땅 등을 통일시켰다. 사람은 하늘과 땅 사이에 사는데 감각적으로 대지 위의 어떠한 지점도 모두 '중'이 될 수 있으며, 몇 가지 '기술'을 통해 누구나 중을 세울 수 있다. 따라서 오제五帝와 신제神帝의 시대에 이르러 서로 '제帝의 자리를 다투었으며' 모두 자신이 있는 곳이 우주의 중심이라고 믿었다.

이론상으로 무엇이 중인가? 먼저 몇 가지 감성적 조건(예컨대 여러 산 중에 높은 산, 산이 없는 평원에 쌓은 높은 누대)과 관념적 조건(의식儀式을 통해 한 곳을 우주의 중심으로 확신시키기 등)을 만족시킨 뒤에, 대체로 다음의 두 가지 중요한 요소에 의거해서 중을 선택한다. 하나는 철학적으로 모든 존재를 포용하는 원칙이고, 다른 하나는 현실에 작용하는 정치-지리의 원칙이다.

중화 민족이 작은 규모에서 큰 규모로 바뀌는 과정을 보면 한 차례의 큰 변동마다 늘 정치-지리의 변동을 수반했는데, 이것은 결국 우주 중심의 변동을 의미한다. 실용적으로 대일통大一統의 합법성은 관념적인 합천성合天性(옮긴이 주: 사람이 천의 요구에 부합한다는 뜻으로 합법성에 짝하여 새롭게 만든 말이다)에 의한 뒷받침을 필요로 했다. 바로 이 두 가지의 긴장된 관계로 인해 '대일통'의 하 · 상 · 주 세 왕조가 각각 서로 다른 세 가지의 중심을 나타나게 했다.

소병(샤오빙)의 주장[66]에 따르면 하나라 사람들의 마음속에 있는 우주 중심은 곤륜산(쿤룬산)崑崙山이고, 상나라 사람들 마음속의 우주 중심은 태산(타이산)泰山이다. 주周나라가 상나라를 이긴 뒤 정치-지리 측면의 고려에 따라 현실의 정치 중심과 관념의 우주 중심을 반드시 다시 세워야 했다. 이에 주나라는 이락伊洛에 새로운 우주 중심을 세우

66 | 출처를 밝히지 않지만 권말의 참고문헌을 보면 다음의 책으로 보인다. 소병(샤오빙)蕭兵, 『중용의 문화성찰中庸的文化省察』, 湖北人民出版社, 1997. 소병(샤오빙, 1933~)은 중국의 대표적인 인류학 학자인데 학제간 연구로 민속학과 신화학 분야에서 커다란 업적을 냈다. 그는 『초사』 『산해경』 등을 대상으로 신화연구에 발군의 성과를 거두었다. 그는 1978년 이래로 3백여 편의 논문을 발표하여 '샤오빙 현상蕭兵現象'으로 불릴 정도로 학계에 진동을 일으켰다. 그리하여 "세상의 서명은 궈모뤄가 다하고 천하의 출판은 샤오빙이 없으면 안 된다〔世上有簽皆沫若, 天下无刊不蕭兵〕."는 유행어를 낳을 정도였다.

게 되었다.[67] 따라서 중국 건축의 발전은 곧 '중'을 내용으로 하는 의식 장소와 그 미학의 형식에 따라 발전했다.

앞에서 말한 강채(장자이)의 빈터, 우하량(뉴허량)의 제단, 대지만(다디완)의 사당 등은 상고 시대 건축의 세 가지 초기 형태로 볼 수 있다. 또한 3단계 발전의 논리적 연결점으로 볼 수도 있다. 강채(장자이)형姜寨型의 빈터에 있는 토템 기둥[柱, 간杆]은 당연히 가장 일찍 의식을 치르던 장소이다. 이곳은 하늘과 가장 직접적인 관계를 맺으면서도 가장 자연스러운 형식이기도 하다. 이와 같은 빈터 형식으로 진행되는 하늘과 사람의 소통 중에 비어 있는 공空의 의의가 특별히 풍부하면서도 깊게 보인다.

『노자』철학에서 '무無'의 터득을 말하고 '박樸'을 찬미하는데,[68] 이는 산정동(산딩둥) 인이 의식을 치르기 시작한 이래로 거의 2만 년에 이르는 경험의 여과와 축적이랑 관련이 없을까? 강채(장자이) 주거 지역의 집들은 모두 다섯 구역(그룹)으로 나누어져 있는데, 한 구역마다 모두 큰 집을 중심에 두고 있으며, 다섯 구역의 집들은 공통적으로 중간(중앙)의 빈터를 둘러싸고 있다. 이러한 배치는 『노자』에서 찬미하는 "삼십 개의 바큇살이 하나의 곡(바퀴통)에 모인다. 빈틈을 내버려두므로 수레의 기능이 있게(생겨나게) 된다."[69]라는 말과 같고, 중앙의 빈터는 우주가 운행하는 핵심을 이루고 천지의 법칙을 구현하고 있다. 물론 강채(장자이) 중심의 빈터는 텅 빈 땅이 아니며 빈터에 '중간中杆'을 세우고 있다. 이 중간은 천지와 사방에 대해 빈 터로 맞이하면서 진정으로 문화와 사상의 의미를 갖추게 되었다.

'공空'은 문화와 사상의 지도 원칙으로서 제단이나 누대 그리고 사당에도 작용되고 있을 뿐 아니라 중국의 제단이나 누대 그리고 사당 등이 다른 문화권의 사례와 다른 특징을 갖추게 만들었다. 아울러 문화와 사상의 핵심 가치로서 건축에도 작용하여 중국의 건축이 다른 문화권의 건축과 다른 특색을 갖추게 만들었다. 제단과 누대는 재료와 경관의 각도에서 보면 빈 터를 정치하게 꾸미고 관념화시킨 꼴이다. 빈터는 자연적인

67 | 이락의 건설은 주나라가 이미 호경鎬京에 도읍을 가지고 있었지만 낙양(뤄양)洛陽에 제2의 도읍을 세웠던 일을 가리킨다. 이락伊洛은 원래 이수伊水와 낙수洛水를 가리키지만 넓게 두 강이 흐르는 지역을 가리킨다. 이로 인해 이락은 낙양의 별칭으로 쓰인다.

68 | 이와 관련해서 『노자』 1장의 "無, 名天地之始. 有, 名萬物之母. 故常無, 欲以觀其妙. 常有, 欲以觀其徼." (최진석, 21), 19장의 "見素抱樸." (최진석, 175), 32장의 "道常無名, 樸, 雖小, 天下莫能臣也." (최진석, 261) 등을 살펴볼 만하다.

69 | 『노자』 11장: 三十輻共一轂, 當其無, 有車之用.(최진석, 96)

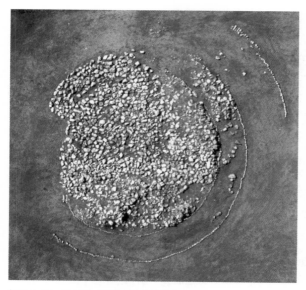

〈그림 1-13〉 **우하량(뉴허량)牛河梁 삼환 원단**

마당으로 형성된 반면 제단과 누대는 관념적인 형식으로 만들어진 곳이기 때문이다.

우하량(뉴허량)牛河梁의 삼환三環으로 된 원형의 제단과 삼중으로 된 방형의 제단은 하늘은 둥글고 땅은 모난 '천원지방天圓地方'을 상징한다. 원형 제단의 아치형 외양은 하늘을 상징하고 삼환은 이분二分(춘분과 추분)과 이지二至(동지와 하지)에 태양 운행이 보이는 궤적을 나타낸다. 또 세 개의 동심원은 각각 분지일分至日(분지일은 곧 춘분·추분과 동지·하지의 날을 가리킨다.)에 태양이 일주하며 겉보기 운동을 하는 궤적을 표시한다. 석단石壇의 삼형三衡(옮긴이 주: 별 이름)은 담홍색의 규상석주[70]로 만들어졌는데, 이는 고대에 황도黃道를 표현하던 관용적인 상징이다. 6천 년 전 우하량(뉴허량)의 원형과 방형의 두 제단의 경우, 그 상징 수법이 『주례』와 이후의 문헌에서 말하는 천단天壇과 지단地壇에 관한 규정과 대체로 부합하고 또 명청 시대 북경(베이징)에 세운 천단·지단과 대체로 부합한다. 이로써 제단은 우주의 상징 형식으로 출현했으며, 제주祭主가 제단에 오르는 일은 마치 우주의 중심에 가서 하늘(하느님)과 소통하여 하늘의 명령을 받는 것과 같음을 알 수 있다.

제단의 또 다른 형식이 누대이다. 제단이 좀 더 엄격한 건축 양식으로 천지를 상징한다고 말하면, 누대는 유연한 원칙으로 사람과 하늘(하느님)의 소통을 구현하고 있다. 단은 오로지 사람과 신이 대화를 하는 장소이고, 대는 사람이 하늘에 의지하여 정치를 하는 곳이다. 대와 단은 모두 직접적으로 하늘을 마주하는 건축 양식이어서 하나의 같은 종류로 묶을 수 있고, 유형학類型學에서 봐도 모두 빈터를 정치하게 가공하여 생겨났

70 | 규상석주圭狀石柱는 모서리를 각이 진 형태로 깎아낸 돌기둥이다.

다. 한편으로 아마 대가 단에 비해 상대적으로 융통성을 가지고 있어서 훗날 여러 방향으로 널리 발전하게 되었다. 다른 한편으로 고대의 문헌에서 아마 대가 사람의 능동성을 나타내면서 단보다 더 중요한 위치를 차지하여 하나의 기본 유형이자 일종의 진화 논리로서 대가 단에 비해 더욱 중요한 의의를 차지하게 되었다. 그러므로 우리는 대에 주목하여 상고 시대 건축의 발전 과정을 이야기해보자.

대는 중국의 독특한 건축 양식으로, 역사 자료와 고고학의 발굴을 통해 살펴보면 상고 시대에 모두 흙을 쌓아 만들었다. 그 특징을 말하면 첫째로 높다는 점이고, 둘째로 대의 윗부분에 꼭대기가 없다. 대는 중간中杆의 중요한 작용을 한다고 할 수 있다. 즉 하늘을 통해 천명을 얻는 형식이 발전한 꼴이다. 대는 높아서, 평지에서 곧바로 올라가서 하늘을 향해 솟구친다. 대의 우뚝 솟은 외형과 의의는 신성시된 존재와 상징이 얼비치게 하려고 한다. 대는 꼭대기가 없이 비어 있어서 건축 양식으로 보면 사람이 신과 교제하는 기능을 명확하게 나타낸다. 즉 사람이 대에 올라 신성神性을 획득하거나 신이 강림하여 사람에게 신성을 부여한다. 따라서 "대에 올라 제帝가 된다[登臺爲帝]."는 이야기는 고대의 신화에서 결코 빠질 수 없는 구성 요소가 되었다. 주周나라가 상나라를 멸망시키려 했을 때 문왕은 서둘러 영대[71]를 세웠다. 대의 기능은 하늘의 신과 소통하는 것이며, 신과 소통하는 목적은 지상에서 '제帝가 되는' 합법성을 얻어 정치적으로 왕위 경쟁을 벌이는 과정에서 천명의 신성한 색깔을 입히기 위한 것이다.

대의 형태를 보면 사면이 모두 비어 있어서, 신과 소통하는 과정에 중국인 특유의 관찰과 사유의 논리 및 심미의 시선을 길러내서 키우며 구성하게 된다. 즉 하늘을 쳐다보아 천문을 보고 땅을 굽어보아 지리地理를 살피는 앙관부찰仰觀俯察과 멀고 가까운 곳을 두루 조망하는 원근유목遠近遊目이다.[72] 만약 채도의 문양이 예기禮器의 형식을 통해 중국적 심미와 사유로서 눈을 돌리는 '유목遊目'의 특징을 두드러지게 나타냈다고 한다면, 대는 의식을 치르는 장소의 건축물이라는 형식을 통해 중국적 사유와 심미의 시선으로서 '유목'을 두드러지게 드러냈다고 할 수 있다.

71 | 주희朱熹의 『시집전詩集傳』에서는 『시경』「대아・영대」에서 '영대靈臺'에 대해 주석하여, "영대는 문왕이 만든 것이니, '영'이라고 부른 이유는 순식간에 완성되어서 신령이 만든 것과도 같음을 말한 것이다〔靈臺, 文王所作, 謂之'靈'者, 言其倏然而成, 如神靈之所爲也〕."라고 설명했다.

72 | 두 가지는 전체적으로 왕희지王羲之의 「난정집서蘭亭集序」의 "仰觀宇宙之大, 俯察品類之盛, 所以遊目騁懷, 足以极視聽之娛, 信可樂也."라는 구절에 나온다. 그중 앙관부찰은 특히 『주역』「계사전」상 4장에 나오는 "仰以觀於天文, 俯以察於地理, 是故知幽明之故."(정병석, 2: 529)의 구절을 재조합한 꼴이다.

대는 원시적 사유에서 이성적 사유로 발전해가는 과정에서 두 가지 방향에 따라 달라졌다. 첫째는 사람이 신과 소통하는 기능을 유지하면서도 여전히 때에 맞춰 제사를 지내는 장소였다. 바로 천단·지단·사직단 등의 부류이다. 이러한 단의 외관상 형식과 신령은 이성화된 전체 문화 속에서 차지하는 지위와 서로 일치하게끔 좀 작게 바뀌었으며, 황궁과 함께 천하의 중심에 있는 황성 체제의 한 부분을 이루게 되었다. 둘째는 순수한 심미적 쾌락으로 전환이다. 춘추전국 시대에 대량으로 만들어진 대는 향락을 누리는 한 방향의 산물이다. 제齊나라에 환공대[73]가 있고, 초楚나라에 장화대[74]가 있고, 조趙나라에 총대[75]가 있고, 위衛나라에 신대[76]가 있었고, 진秦 목공穆公에게는 영대靈臺가 있었고, 오吳나라에 고소대[77]가 있었다.

대 위에 서면 위로 하늘을 볼 수도 있고 아래로 땅을 살필 수도 있다. 또 우주와 인생의 심오한 의식을 불러일으킬 수 있을 뿐 아니라 사람이 천지의 중심에 자리한 친화감도 느낄 수 있다. 대는 사면이 모두 텅 비어 있어, 사람이 대 위에 오르면 자리를 옮겨가면서 주위를 바라보며 편하게 사방을 두루 살필 수 있다. 이렇게 중국 특유의 심미적 시선으로 바라볼 수 있는데, 이에 관련해서 앞으로 제1장 제5절에서 자세히 다루려고 한다.

건축의 유형학이 아니라 건축 발전의 논리에 따라 살펴보면, 대는 복희의 '앙관부찰仰觀俯察'로부터 건축의 중심에 자리 잡기 시작했다. 또 염황 오제 때에 제위帝位를 경쟁하는 사람들이 쉴 사이 없이 '대에 올라 제帝가 되면서〔登臺爲帝〕' 가장 찬란하게 빛난 다음에 문화의 부차적인 지위로 물러나게 되었다.

대지만(다디완) 유적지의 큰 집은 비교적 성숙한 양식을 갖춘 사당의 전형적인 사례이다.《그림 1-14》 이곳의 집은 2백90제곱미터에 달했다. 앞에 전당殿堂이 있고 뒤에 거실

73 │ 환공대桓公臺는 산동(산둥)성 임치(린쯔)臨淄구 제도(치두)齊都진에 남아 있는 전국 시대의 대이다. 환공 대는 높이 14미터에 하단부의 상하 폭은 86미터에 달한다. 보통 '소장대梳妝臺' 또는 '점장대點將臺'라고도 불리는 환공대는 진한 시대에는 '환대環臺', 위진 시대에는 '영구營丘' 등으로 불리다 당나라 때에 누대의 상단에 제齊 환공桓公과 관자管子의 사당을 세운 뒤로 '환공대桓公臺'라 불리게 되었다.

74 │ 장화대章華臺는 춘추 시대 초나라의 영왕靈王이 만들었다는 거대하고 화려한 누대이다.

75 │ 총대叢臺는 본래 전국 시대 조趙나라에 있던 누대의 명칭으로, 여러 개의 누대가 서로 이어져 있어 이러한 명칭으로 불리게 되었다. 따라서 총대는 장대한 누대를 가리키는 말로도 사용된다.

76 │ 신대新臺는 춘추 시대 위衛 선공宣公이 본래 자기 아들의 신부감이자 자신의 며느리감인 제齊의 미녀를 자신이 취하고자 하여 그녀를 맞이하기 위해 지은 누대라고 한다. 『시경』「패풍邶風·신대新臺」는 선공의 행위를 풍자한 시이다.

77 │ 고소대姑蘇臺는 춘추 시대에 오吳나라의 부차夫差가 고소산姑蘇山 위에 축조했다.

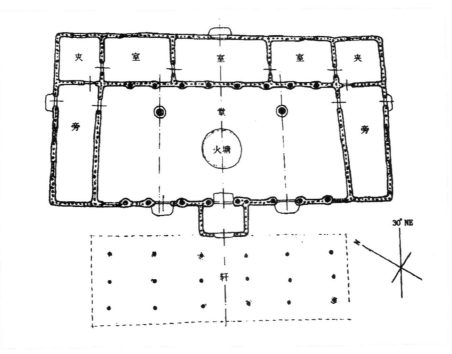

〈그림 1-14〉 대지만(다디완) 평면도

居室이 있으며, 좌우에 각각 상방[78]을 두었다. 전당前堂에는 세 곳의 정실正室이 있고, 당 안에는 직경 90센티미터의 커다란 원형의 기둥이 좌우 대칭으로 세워져 있고 정중앙에 직경이 2.5미터가 넘는 화당[79]이 있다. 전당에서 4미터 가량 떨어진 곳에 두 줄로 기둥이 서 있는데, 기둥 앞에 청석판青石板이 있어 당 안으로 들어설 때의 위엄을 더하고 있다.

큰 집(건물)은 거의 1천 제곱미터에 달하는 광장 위에 자리 잡고 있다. 유적지 전체로 보면 빈터는 하늘을 향해 있는 중심부이다. 이러한 빈터에 기둥이나 장대 또는 깃발 등을 세울 수 있는데, 그러면 강채(장자이) 유형이 된다. 또 단이나 대를 지을 수 있는데, 그러면 우하량(뉴허량)과 비슷하지만 그것보다 전형적인 별도의 유형이 된다. 또 사당을 세울 수 있는데, 그러면 대지만(다디완) 유형이 된다. 중국의 원시 문화는 촌락에서 종읍

78 | 상방廂房은 중앙의 정방正房 좌우에 있는 방들을 가리킨다.
79 | 화당火塘은 방바닥을 파서 둘레를 벽돌로 쌓고 그 안에다가 불을 피워 따뜻하게 하는 구덩이를 가리킨다. 요즘으로 보면 일종의 난방 장치라고 할 수 있다.

제1장 원시 미학의 변천

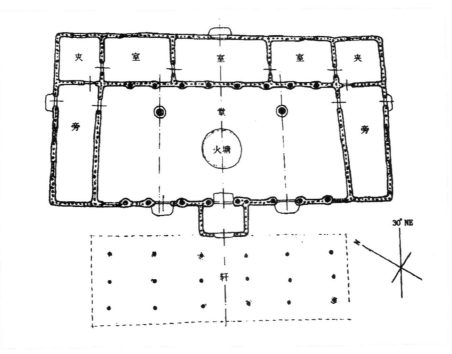

〈그림 1-14〉 대지만(다디완) 평면도

居室이 있으며, 좌우에 각각 상방[78]을 두었다. 전당前堂에는 세 곳의 정실正室이 있고, 당 안에는 직경 90센티미터의 커다란 원형의 기둥이 좌우 대칭으로 세워져 있고 정중앙에 직경이 2.5미터가 넘는 화당[79]이 있다. 전당에서 4미터 가량 떨어진 곳에 두 줄로 기둥이 서 있는데, 기둥 앞에 청석판青石板이 있어 당 안으로 들어설 때의 위엄을 더하고 있다.

큰 집(건물)은 거의 1천 제곱미터에 달하는 광장 위에 자리 잡고 있다. 유적지 전체로 보면 빈터는 하늘을 향해 있는 중심부이다. 이러한 빈터에 기둥이나 장대 또는 깃발 등을 세울 수 있는데, 그러면 강채(장자이) 유형이 된다. 또 단이나 대를 지을 수 있는데, 그러면 우하량(뉴허량)과 비슷하지만 그것보다 전형적인 별도의 유형이 된다. 또 사당을 세울 수 있는데, 그러면 대지만(다디완) 유형이 된다. 중국의 원시 문화는 촌락에서 종읍

78 | 상방廂房은 중앙의 정방正房 좌우에 있는 방들을 가리킨다.
79 | 화당火塘은 방바닥을 파서 둘레를 벽돌로 쌓고 그 안에다가 불을 피워 따뜻하게 하는 구덩이를 가리킨다. 요즘으로 보면 일종의 난방 장치라고 할 수 있다.

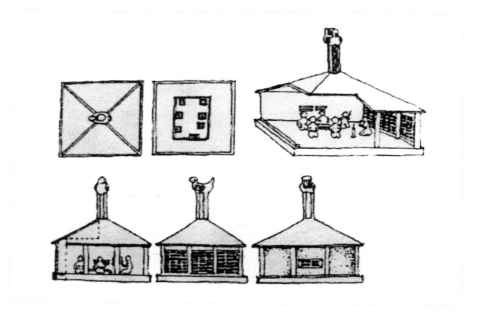

<그림 1-15> 전국 시대 건축 모형

宗邑에 이르기까지 빈터의 주제는 하늘을 향해 중심 세우기이다. 빈터의 광장에 지은 사당이 어떻게 하늘을 향해 '중'을 세우게 될까?

구리를 재질로 쓴 전국 시대 후기의 건축 모형이 출토되었는데, 이러한 의문의 해결을 위한 귀중한 단서를 제공해준다. 이 모형은 "전체 높이가 17센티미터이고 평면상 네모난 방형에 가깝다. 집의 넓이(좌우의 정면)는 13센티미터이고 깊이(전후의 측면)는 11.5센티미터이다. 정면과 측면 모두 3칸으로 되어 있으며, 정면의 명간明間(옮긴이 주: 바깥과 직접 통하는 방)은 다소 널찍하다. 남쪽은 활짝 개방되어 있으며, 원형의 기둥 두 개가 세워져 있다. 동서 양면은 장방형의 격자 방식이고 가구가 붙은 벽이 세워져 있다. 북쪽 담장은 중앙에 장방형의 작은 창문 하나만 열려 있다. 천정은 사각찬첨형四角攢尖形, 즉 피라미드 모양의 방형方形 지붕pavilion roof으로 되어 있으며, 천정의 중앙에는 팔각형의 단면을 가진 기둥이 하나 세워져 있는데, 높이가 7센티미터이고 기둥 꼭대기에는 커다란 새 한 마리가 웅크리고 있으며 기둥의 각 면은 S형로 이어진 구름 문양으로 장식되어 있다."[80](〈그림 1-15〉)

80 왕노민(왕루민)王魯民, 『중국 고대 건축문화 탐구中國古代建築文化探微』, 同濟大學出版社, 1997 참조.

이 방의 천정 한가운데에 있는 큰 기둥은 현대의 건축학으로 보면 구성 기능상의 필요성이 전혀 없지만, 상고 시대의 문화적 논리로 보면 바로 기둥을 세워 그림자를 측정하던 '중'인 것이다. 팔각 기둥은 곧 팔방八方이고, 기둥 꼭대기의 새는 태양을 형상화하며, 기둥의 S형 문양들은 바로 중국에서 우주를 상징하던 것이다. 따라서 대지만(다디완) 유적에서와 같이 빈터에 사당을 세워야 할 때에는 중간中杆이 건물 꼭대기로 옮겨졌던 것이다. 그리고 이러한 사당은 문화적 의의로서의 '중'을 여전히 엄격하게 지켜나갔다.

이상의 논의를 통해 건축의 세 가지 기본 유형에는 전체를 관통하는 한 가지 핵심으로서 '중'이 있다는 것을 알 수 있다. 사당은 빈터나 대와 다르지만, '중'을 바탕으로 하는 동시에 사람이 거주하는 곳이기도 하다. 사람은 빈터의 중간中杆과 단 · 대 위에서 모자를 쓰고 옷을 입고 가면으로 장식하여 신과 소통을 통해 신성을 얻지만, 빈터나 단 · 대를 떠나게 되면 그 신성은 뚜렷하지 않다. 일단 '중' 안에 거주하면 사람의 몸에는 계속해서 신의 빛이 반짝이게 된다. 따라서 빈터와 단 · 대 그리고 사당을 중심으로 하는 세 가지 유형의 건축물이 서로 경쟁하는 속에서, 최후에 사당이 승리를 거두었다는 점을 쉽게 상상할 수 있다.

사당 중심은 한편으로 사람에게 신성을 증가시켰으나 다른 측면에서 보면 신에게 인성人性을 증가시켰다. 즉 한편으로 사람이 신을 닮은 인신화가 나타나서, 이후의 발전 과정에서 사람의 왕은 결국 하늘과 동일한 '제帝'가 되었다. 다른 측면에서 신이 사람을 닮은 신인화가 나타나서, 이후의 발전 과정에서 천상의 '제'가 최후에 결국 인간의 '제'가 되고 말았다. 사당 중심은 일련의 발전 과정을 거치게 되는데, 이러한 발전은 '상보상성相輔相成'의 논리에 의해 추진되었다. 사당 중심은 본래 사람을 지향했다. 사람을 지향하기 위해 오히려 한층 더 신을 향해 나아가야 했다. 이 방향은 사당에 모신 사람을 신격화시켜서 사당 전체가 우주를 상징하도록 했다. 이렇게 우주의 상징은 또 사람이 머무는 곳이기도 하다. 사당의 신격화 방향이 더 완전하여 흠 잡을 데가 없으면 없을수록, 사당의 신에서 인간으로의 전환도 더욱 성공적이게 되었다.

빈터, 단과 대, 대실大室[81]의 세 가지 기본 건축형이 경쟁하는 중에 비록 대실 중심

81 | 장법(장파)은 세 가지 건축 양식을 말하며 이전에 사당으로 옮긴 묘당廟堂을 주로 사용하고 그 묘당을 큰 집 또는 큰 건물[大房子]으로 풀이했다. 여기서 그는 묘당을 대실大室로 바꾸고 있는데 큰 집 또는 큰 건물로 같은 뜻으로 보인다. 나아가 그는 묘당이 사당(종묘)과 궁궐로 분화된다고 정리하고 있다.

이 중국 문화의 수도 건축 양식에서 최후의 승리를 거두었지만, 대실 중심은 빈터와 단·대를 결코 배척하지 않고 오히려 양자를 자신의 체제 속에 받아들였다. 수도의 구조물 중 화표[82]는 본래 빈터에 세워져 있던 '중간'이고, 천지일월단[83]·사직단·관상대觀象臺와 궁전 앞에 놓인 일구日晷(해시계)는 이전의 단과 대에 해당되는데, 이들의 작용은 변함없이 아주 중요했다. 이와 마찬가지로 사당(종묘) 중심과 궁궐 중심 중 하나를 선택하는 과정에서 비록 궁궐 중심이 승리를 거두었지만 사당도 여전히 크게 중시되어 수도 건축 양식의 중요한 구성 요소가 되었다.

장구한 역사를 도식적으로 정리하여 번잡하거나 반복되는 부분을 걷어내면, 의식을 치르던 장소로서 중국 건축의 발전은 다음과 같은 내용으로 귀납할 수 있다. 빈터 중심에서 단과 대 중심을 거쳐 다시 대실大室 중심으로, 대실 중심은 또 종묘 중심에서 왕궁 중심으로 발전하였다. 이러한 건축 형식의 변화와 발전 중에, 의식을 치르는 사람들의 변천, 즉 신을 주체로 삼던 무사巫師/수령으로부터 귀鬼(조종祖宗)를 주체로 삼는 무사/수령으로 변천과, 다시 사람을 주체로 삼는 제왕帝王으로 변천을 살펴볼 수가 있다. 이와 같은 전환 과정에서 천신天神·조귀祖鬼(조상신)·인주人主(제왕)가 세 가지 주체이다. 상고 시대에 진행되었던 이성화의 과정은 세 가지 주체의 무게 중심이 옮겨가는 과정이기는 했지만, 이러한 전환은 결코 어느 하나가 다른 하나를 부정하는 것이 아니었다. 뒤의 것이 중심적인 지위에 차지할 때마다 앞의 것에 대해 최대한의 존경을 나타내고 앞의 것에 기대어 자신의 권위를 강화시켰다.

이것은 문화의 확대·발전과 서로 관련된다. 즉 빈터, 단과 대, 대실大室 그리고 종묘 중심과 궁전 중심으로의 발전은, 동시에 가家에서 가족을 거쳐 다시 종족으로, 씨족에서 연맹〔酋邦〕을 거쳐 다시 국가로, 고국古國에서 방국方國(사방의 나라들)을 거쳐 조정으로, 촌락에서 종읍宗邑을 거쳐 다시 왕성王城으로 발전하는 과정이기도 하다. 중심적

82 | 화표華表는 고대에 궁전이나 능묘 등의 대형 건축물 앞에 세워 장식해두었던 커다란 돌기둥이며, 능묘 앞에 세운 것은 '묘표墓表'라고도 한다. 화표에는 흔히 문양을 조각해 넣기도 하는데, 현재 북경(베이징)의 천안문(톈안먼)天安門에는 돌기둥에 조각을 새겨 넣은 두 개의 화표가 앞뒤로 세워져 있다.

83 | 천지일월단天地日月壇은 천단·지단·일단·월단 등 네 개의 제단을 병칭한 것이다. 이들은 각각 제왕이 하늘·땅·해·달에 제사를 지내던 곳이다. 현재 북경(베이징)에는 명청 시대에 만들어진 네 개의 단이 모두 남아 있다. 이 중 천단은 명나라 영락永樂 18년(1420)에 만들어졌으며, 제사 용도로는 현재 중국에 남아 있는 가장 큰 규모의 건축물이다. 지단은 명나라 가정嘉靖 9년(1530)에 만들어져 청나라 시대에 보수한 것이다. 일단에서는 명청 시대에 모두 매년 춘분春分에 관리를 보내 제사를 지내게 했으며, 월단에서는 본래 추분秋分에 제사를 지냈다.

인 지위를 차지한 가家·족族·국國은 자신의 지혜와 역량에 의지하고 선조가 역대로 쌓아온 기반에 기대고 천명의 보호에 기대야 했다. 따라서 천天(신神)·조祖(귀鬼)·인人(왕王)의 세 가지가 하나로 결합하여 현실적인 영향력을 부각시켰을 뿐만 아니라 역사(조祖)와 천명(신神)도 강조해야 했다. 곧 천·조·왕의 역사적 변천 관계와 동일한 시기의 권력 구조가 중국 문화의 커다란 특징을 구성했다고 말할 수 있다. 이러한 특색은 각 왕조 수도의 건축 양식에서 구체적으로 나타난다.

원시적 사유에서 이성적 사고에 이르는 종착역으로서 수도의 건축 양식에는 다음의 특징이 있다.

1. 천하의 한가운데에 자리 잡은 우주적 포부: 『여씨춘추』 「신세」에 "천하의 중심을 골라 나라를 세운다."[84]라고 한다. 이 말에서 이미 수도가 천하의 중심에 자리해야 한다는 것을 설명하고 있다. 이는 사방에서 올라오는 공물과 세금 운송에 편리할 뿐 아니라 사방의 통제에도 유리하다. 또 『순자』 「대략」에서는 "왕이 반드시 천하의 중심을 차지하고 있는 것이 예禮이다."[85]라고 했고, 『한비자』 「양권」에서는 "구체적인 일은 사방의 신하들에게 맡겨두지만 요체는 중앙의 군주에게 달려 있다."[86]라고 하였다.

2. 궁전을 중심으로 하는 제왕의 기상: 수도의 건축 양식은 이미 『고공기』[87]의 문자에 구체적으로 설명되고 있는데 명청 시대에 수도를 건설하면서 전조후침前朝後寢·좌조(묘)우사左祖(廟)右社·전관후시前官後市·단대사환壇臺四環 등으로 현실화되었다.[88] 제왕이 조회를 보는 궁전이 중앙에 자리하여, 전조前朝(대청문大淸門에서 태화전太和殿까지)가 군신 관계를 구체화하고 있다. 후침後寢인 3궁 6원[89]은 제왕의 가족 관계를 구체적으로 보여준다. 전조후침은 가와 국의 통일이자 거주(일상)와 정치의 통일인 것이다.

84 | 『여씨춘추』 「신세愼勢」: 擇天下之中而立國.

85 | 『순자』 「대략大略」: 王者必居天下之中, 禮也.(이운구, 2: 275)

86 | 『한비자』 「양권揚權」: 事在四方, 要在中央.(이운구, Ⅰ: 115)

87 | 『고공기考工記』는 궁전·도성·무기 등 중국 고대 관영 수공업의 규범과 공예工藝 등을 기술한 문헌으로, 선진 시대 수공업의 생산 기법과 관리 등의 정보가 담겨 있다. 『고공기』는 대체로 춘추 시대에 만들어진 것으로 추정되며, 『주례』의 육관六官(天·地·春·夏·秋·冬) 중 일찍 사라진 동관冬官을 대신하여 전한 때에 『주례』에 편입된 후 현재에 이르고 있다.

88 | 자금성의 구조와 특성에 대해 질 베갱·도미니크 모렐, 김주경 옮김, 『자금성 금지된 도시』, 시공사, 1999; 2004 9쇄 참조. 태청문은 태양을 마주 보는 정양문正陽門과 천안문 사이에 있던 문이지만 지금은 철거되고 없다. 대청문은 명나라 시절에 대명문大明門으로, 중화민국 시절에 중화문中華門으로 불리었다.

89 | 3궁宮 6원院은 보통 제왕의 비빈妃嬪을 지칭하는 용어로 사용된다. 3궁은 고대에 제후들의 부인이 거처하던 궁을 가리키던 말이었다.

좌조우사는 제왕이 천하를 소유할 수 있도록 돕는 가장 가까운 존재인 조종祖宗(귀鬼)과 사직社稷(토지 신과 곡식 신)을 구체화하고 있다. 천지일월의 사단四壇은 제왕이 천하를 소유할 수 있도록 돕는 가장 높은 존재이다. 제왕의 행정을 돕는 관서는 천안문(톈안먼) 바깥의 좌우 양측에 대칭으로 세워져 있었다. 대신들과 시민들의 거주지는 후궁 바깥의 북쪽에 있었다. 수도의 전체 모습은 중국 문화에서 빼놓을 수 없는 천 · 지 · 인, 신神 · 조祖 · 왕王, 군君 · 신臣 · 민民의 구조적 관계를 하나의 엄정한 건축 형식으로 표현해내고 있다. 황성皇城은 남북의 종축선을 중심으로 대칭을 보이고, 좌조우사와 전조후시의 배치와 함께, 변화와 리듬을 갖추어 빈틈없고 엄숙하고 경건한 전체를 구성하고 있다.

3. 천하의 견본이 되는 건축의 법도로서 중中: 중이 황성의 건축 양식으로 응결된 뒤에 황성을 어떤 곳에 건설하는지에 상관없이 그 땅은 모두 '중'이 되었다. 이렇게 된 중요한 원인은 황성이 세상에 있는 건축 양식의 '중'이기도 하고 천하의 축소판(견본)인 데에 있다. 『고공기』「장인匠人」에서는 성읍城邑을 세 등급으로 분류했다. 첫째는 왕성王城으로 천자의 수도이고, 둘째는 제후의 성읍으로 제후가 분봉받은 나라의 수도이고, 셋째는 '도都'로 종실宗室과 경대부卿大夫들의 채읍이다.[90]

왕성 이하의 성읍들은 작위의 높고 낮음에 따라 수도를 기준으로 삼아 일정한 비율로 규모가 순차적으로 줄어든다. 등급의 규정에 따라 전국의 도시와 건축은 모두 통일화되고 표준화되어, 어긋버긋한 배열로 정취가 있으면서도 존비의 서열이 드러나는 전국적인 건축망을 형성하게 되었다. 비유하자면 작은 뭇별들이 달을 에워싸고 있는 수많은 그림이 모여서 전국의 뭇별이 달을 에워싸고 있는 한 폭의 거대한 그림을 완성한다. 천하의 모든 건축물들은 제한을 둔 등급의 형식에 따라 '중', 즉 황성을 둘러싸고 있다.

상고 시대에 의식을 치르던 장소는 오랜 시간에 걸친 변화를 거쳐 최후에 제왕이 천하에 군림하는 행정의 중심이 되었다. 중국 문화의 관념적인 내용과 형식적인 특징은 모두 이러한 수도의 양식을 통해 체득할 수 있다. 빈터에서 제단과 누대에 이르고 다시 종묘와 궁전에 이르는 과정은 중中의 발전 과정이고 동시에 문文의 발전 과정이다. 천자가 황궁에 자리 잡고 있는 것은 중국의 중中(문화 관념)의 핵심이자 중국의 문文(즉 미학 형식)의 핵심이다. '중'은 중국 문화의 핵심을 이루므로, 천인합일의 중국적 우주관, 음양

90 | 채읍采邑은 고대에 제후가 경대부들에게 분봉分封해주던 봉읍封邑을 가리킨다.

상보관陰陽相補觀, 오행 상극과 상생의 철학관, 화이華夷 질서의 천하 구조, 군신과 부자와 부부로 이루어진 사회 구조 등은 모두 '중'을 둘러싸고 전개되었다.

중국의 '문'도 중국의 '중'을 둘러싸고 전개되며 빛을 발했다. 따라서 이론적으로 종합해보면 중의 관념은 일련의 체계이다. '중'은 중심과 사방으로 이루어진 천하 관념을 의미하는데, 이때의 '중'은 중국식의 공간 도식이다. '중'은 해와 달의 운행에 하나의 중심이 있고 춘하추동이 하나의 중심을 둘러싸고 되풀이되고 역사의 흥망성쇠가 하나의 중심을 갖고 순환하는 것을 의미하는데, 이때의 '중'은 중국식의 시간 도식이다. '중'은 정치 · 지리 · 시간과 공간의 중심을 의미하는데, 이때의 '중'은 제왕과 제왕을 중심으로 하는 중국식의 등급 제도(천자/제후/대부/사/민)이다. 또 '중'은 중심에 자리한 주체를 의미하는데, 이때의 '중'은 중심에 자리하고서 천지를 살피고 사방을 다스려서 천지인天地人이 합일되는 중국적 양식을 나타낸다. '중'은 제도를 표준으로 삼아, 치우치거나 기울어지지 않고 지나치거나 모자라지도 않는 중정中正의 사회 · 정치 사상을 나타내고, 자연(스스로 그러함)을 규칙으로 삼아 음양 상생과 오행 상성五行相成의 중화中和적 우주관과 철학관을 나타낸다. 따라서 '중'은 중국 미학의 핵심이다.

시공과 우주의 양식에 보면 '중'은 곧 '무無(천도天道)'이지만 정치와 사회의 측면에서 보면 '중'은 '유有(성왕聖王)'로 구현된다. '중'은 또 유무상생有無相生으로 드러난다. '중'이 미학 형식으로 구체화될 때에 유무상생의 '중'이 지닌 문화적 함의를 가장 잘 드러낸다.

제4절

화和: 문화의 이상과 심미 원칙

원시 의식은 제도의 실질로 보면 예禮이며, 의식에서 예기禮器를 핵심으로 상징적 도상으로 표현되었다. 또 심미 형식으로 보면 '문文'이며, 사람에서 시작하여 기물과 건축 양식과 주위 환경에 이르기까지 모든 형식의 외관으로 표현되었다. 조직의 원칙과 문화의 이상으로 보면, 바로 '화和'이다.

화和는 원시 의식 중에 예를 실행하는 과정을 통해 가장 전형적으로 드러난다. 이것은 곧 『상서』「순전」에 나오는 대로 기夔가 악樂을 짓자 "온갖 짐승들이 덩실덩실 춤추고" "이로 인해 귀신과 인간이 서로 조화를 이루었다."[91]

의식儀式을 치를 때 사람〔巫〕이 주체지만 사람〔巫〕의 활동은 악곡의 리듬에 맞춰 진행된다. 이 때문에 악은 의식 활동을 주도하는 가장 중요한 기능을 담당하게 되었다. 악이 예禮(의식儀式)에서 대단히 중요한 작용을 하는 까닭은 루시앙 레비-브륄Lucien Lvy-Bruhl(1857~1939)이 『원시 사유』라는 책에서 밝혀낸 원시 사회에서 인류의 사유 방식인 융즉률과 비슷하다.[92] 원시인이 보기에 세계의 모든 것들은 서로 연관되어 있고 서

91 『상서尚書』「순전舜典」: 帝曰: 夔, 命汝典樂, 敎胄子, …… 八音克諧, 無相奪倫, 神人以和. 夔曰: 於予擊石拊石, 百獸率舞.(김학주, 68~69) | '백수솔무'는 신화적으로 보면 실제 동물이 춤을 추었다고 볼 수 있지만 무용의 역사를 보면 일종의 동물 가장 가면회이라고 할 수 있다. 가면회는 연회자들이 각종 동물을 형상화한 가면을 쓰고 동물로 분장하여 극적인 장면을 연출하는 전통 연회를 가리킨다.

92 | 융즉률融卽律은 원래 La mentalité primitive인데 중국에서 '원시 사유'로 옮겼다(列維-布留爾, 丁由 譯, 『原始思惟』, 商務印書館出版, 1981). 브륄은 원시 사유의 특성을 'loi de participation'으로 규정했는데, 중국에서 호삼률互滲律로 옮기고 한국에서 융즉률로 옮겼다. 융즉은 '참여'나 '관여' 또는 '융합' 등으로 번역할 수 있다. 이처럼 현대인과 구분되는 고대 인류의 사고 방식에는 사람과 대상 간의 상호 작용이 전제되어 있다. 예를 들어 고대인들은 맹수를 잡아먹음으로써 강인함과 같은 그 맹수의 속성이 자신의 몸에 들어온

로에게 스며든다. 원시 사회 사람의 능력은 매우 미약했다. 그러나 사람들은 토템 관념을 통해 스스로 강하고 힘센 토템에 귀속시켜서, 자신이 강해져야 할 때 토템과 서로 스며들어(즉 자신이 토템의 일부분이 되어 토템의 신묘한 힘이 사람의 몸에 달라붙게 한다) 비범한 신념과 능력을 얻었다.

상호 삼투하는 주된 방식이 의식이며, 의식에서 상호 삼투를 촉진하는 수단이 악樂(음악·주문·무용의 합일)이다. 음악은 청각에 의지하므로 볼 수는 없지만 느낄 수 있어, 직접 감정을 자극하고 흔들어 순식간에 사람의 심리 상태를 바꾸어 신비화되기에 쉬웠다.

세계의 여러 신화 중에는 하나같이 모두 음악과 관련하여 기적을 만들어낸 이야기가 있다. 고대 그리스 신화에서는 아폴론이 리라를 연주하여 미치광이, 즉 오레스테스Orestes를 치료하고, 오르페우스Orpheus가 나팔을 불어 성벽을 무너뜨렸다.[93] 중국에는 "호파[94]가 금瑟을 연주하자 물고기가 물 밖으로 고개를 내밀어 듣고, 백아[95]가 금을 연주하자 말들이 여물을 먹다가 고개를 길게 빼들었다."[96]라는 이야기가 있는데, 이는 모두 원시 신화의 흔적이다. 그러나 음악의 신비한 효능은 확실히 상고 시대 중국에서의 일관된 관념이었다. 음악의 신비함 이외에, 악에 따라 춤을 추는 의식 무용儀式舞踊의 신비함에도 악은 있다. 춤은 사람들이 대상을 모방할 때에 대상과 유사하게 바뀌도록 만들고, 춤의 리듬 또한 사람의 심리 상태를 바꿀 수 있다. 의식에서 추는 악무樂舞 속에서 사람들은 신과 인간의 상호 소통을 매우 분명하게 느끼게 된다.

다고 생각했는데, 이것이 곧 융즉률이며 여기에 나와 맹수와의 상호 작용이 전제되어 있는 것이다. 융즉률은 동아시아의 감응론과 상통하는 측면이 있다. 한국어 번역본으로 레비-브륄, 김종우 옮김, 『원시인의 정신 세계』, 나남, 2011 참조.

93 | 음악의 신인 아폴로가 리라를 연주하게 된 신화가 있다. 헤르메스가 아폴로의 소를 훔쳤다 걸렸을 때 헤르메스가 소 내장과 거북이 등껍질로 만든 리라(모양이 하프를 닮아 하프로 번역되기도 한다)를 내밀었다. 아폴로는 리라에 완전히 반해 헤르메스의 도둑질을 용서하게 된다. 오레스테스는 아폴로의 조언에 따라 아버지 아가멤논Agamemnon에 대한 복수로 어머니 클리템네스트라Clytemnestra를 살해한다. 오레스테스는 어머니를 살해한 근친살로 인해 고통 겪었다. 오레스테스는 에우리피데스Euripides의 고대 그리스 회곡으로 오레스테스가 그의 어머니를 살해한 후에 일어난 이야기를 다루고 있다.

94 | 호파孤巴는 춘추 시대 초나라의 유명한 금 연주가라고 한다. 그에 관한 이야기는 『열자列子』「탕문湯問」, 『회남자』「설산훈說山訓」에 기록되어 있다.

95 | 백아伯牙 역시 춘추 시대의 뛰어난 금 연주가이다. 백아는 늘 자신의 금 연주에 담긴 뜻을 알아차리던 친우 종자기鍾子期가 죽자 더 이상 자신의 음악을 알아주는 이가 없음을 한탄하며 금의 줄을 끊어버렸고, 이는 '백아절현伯牙絶絃'의 고사로 남아 있다.

96 『순자』「권학勸學」: 瓠巴鼓瑟而流魚出聽, 伯牙鼓琴而六馬仰秣.(이운구, 1: 40) | 유어流魚는 물속 깊이 헤엄치던 물고기를 가리키고, 육마六馬는 제후의 수레를 끌던 여섯 마리의 말 또는 많은 말을 가리킨다.

순 임금 때에는 "묘족苗族들이 명을 따르지 않았다. …… 순 임금께서 문덕文德을 크게 펴시고 두 섬돌 사이에서 방패와 새깃을 들고 춤을 추시니, 70일 만에 묘족이 감복한"[97] 적이 있다. 순 임금이 '방패와 새 깃으로 추는 춤'은 후세 사람들이 억지로 갖다 붙이듯이 '문덕文德을 크게 펼치는' 어떤 것이 결코 아니라 신비한 힘을 얻고자 하는 의식儀式의 무용이었다. 『산해경』에도 관련된 이야기가 나온다.

> 형천形天과 황제皇帝가 여기서 최고신의 자리를 두고 서로 다투었는데, 황제는 형천의 머리를 베어 상양산常羊山에 묻었다. 이에 형천은 젖꼭지를 눈으로, 배꼽을 입으로 변신시켜, 방패와 큰 도끼를 손에 쥐고 춤을 추었다.(정재서, 237)
>
> 형천여제지차쟁신 제단기수 장지상양지산 내이유위목 이제위구 조간척이무
> 形天與帝至此爭神, 帝斷其首, 葬之常羊之山. 乃以乳爲目, 以臍爲口, 操干戚以舞.
>
> (『산해경』「해외서경海外西經」)

형천도 악무를 추는 중에 신비한 힘의 삼투를 받아 자신감과 신의 힘을 다시 얻고자 했다. 따라서 악은 의식의 영혼이었다. '예禮가 즐거움과 떼려야 뗄 수 없었던〔無禮不樂〕' 상고 시대는 예와 악이 구분되지 않았는데, 이러한 맥락에서 악은 예를 대표할 수 있었고 악은 곧 예였다. 이처럼 의식의 화和는 가장 먼저 음악의 화和로 표현되었는데, 이는 바로 『예기』「악기」에서 말하는 "악樂은 천지의 조화이다."[98]와 같은 맥락이다.

먼저 첫 번째로 음악의 화和를 살펴보자. 음악의 화는 상고에서 선진에 이르기까지 대체로 다음처럼 세 가지의 발전 단계를 거쳤다고 말할 수 있다. 1. 사람과 신이 조화를 이루는 인신이화人神以和. 2. 악무로 풍속(바람)을 길들이는 악이조풍樂以調風. 3. 하늘과 사람이 하나로 되는 천인합일天人合一. 이 세 단계는 사람이 함께 조화해야 할 대상(객체-자연-우주)이 음악의 실천 과정에서 끊임없이 이성화되었다는 점을 분명히 보여준다. 사람과 신이 조화할 때 신은 자연의 대표자이자 주재자이고, 사람은 의식을 통해 신과 조화하고 자연과 조화하게 된다. 인신이화는 모든 원시 문화의 공통 현상이어서 이해하기가 쉽다.

97 『서경』「대우모大禹謀」: 苗民逆命. …… 帝乃誕敷文德, 舞干羽于兩階, 七旬有苗格.(김학주, 87~89) | 간우干羽는 각각 방패나 도끼를 들고 춤추는 무무武舞와 꿩의 깃처럼 새의 깃을 들고 춤추는 문무文舞를 가리킨다.

98 『예기』「악기」: 樂者, 天地之和也.

〈그림 1-16〉 사시일조도가 그려진 하모도 유적지 입구

　　악이조풍은 중국 문화의 특징으로 좀 자세히 설명할 필요가 있다. 일찍이 농경 사회에 진입한 고대 중국인들은 자연을 체험하며 면밀히 관찰하여 음악과 기후 사이에 있는 모종의 대응 관계를 확실히 깨달았다. 농업 사회에서 기후는 자연의 변화·운동·규칙과 위력 등을 집중적으로 드러낸다. 사람들의 관찰이 실천하는 역량의 증가에 따라 차츰 이성화되어가자, '신을 대표로 하는 자연계'도 '풍風을 대표로 하는 자연계'로 변화되었다. 음악의 기능도 '신인이화'에서 '악이조풍'으로 바뀌게 되었다.

　　상고 시대의 관념이 신에서 풍으로 나아간 발전은 자료에서 그 흔적을 찾아볼 수 있다. 『좌씨전』에는 큰 규모의 풍씨風氏 마을, 즉 풍을 토템으로 삼은 마을을 기록하고 있다. 또한 갑골문에도 네 방향의 풍과 관련된 기록이 있다. 7천여 년 전의 하모도(허무두)河姆渡 문화에 보이는 사시일조도四時日鳥圖, 초楚 지역의 백서帛書, 『산해경』 등의 자료에 따르면, 사방을 나누어 지키는 네 마리의 새는 곧 네 방위의 신이고 또 네 계절의 신이며 복희와 여와의 네 아들이기도 하다. 이 자료를 보면 춘분·추분·하지·동지는 마침 태양의 움직임에서 비롯된 듯하고, 네 아들의 사자四子 개념은 황금 새가

태양을 짊어지는 금조부일金鳥負日의 신화[99]에서 유래된 듯한데, 그렇다면 복희는 곧 태양신이다.

'풍風'과 '봉鳳'의 고문자는 동일하다. '봉'과 관련된 범위가 아주 넓어서, 요 임금에서 순 임금에 이르기까지, 또 소호少昊·후예后羿·치우蚩尤로부터 상나라의 설契에 이르기까지 모두 봉조鳳鳥와 관련이 있다. '풍'과 '봉'의 일체화로부터 이전의 '풍'은 곧 신(토템·신·제帝)으로 상징되었음을 알 수 있다. 신의 체제(계보)가 한층 풍부하게 발전하게 되자 '봉'은 천제天帝의 사자가 되었다(『순자』「해폐」에서는 "봉이여 황이여, 제왕의 마음을 즐겁게 하는구나!"[100]라고 하였고, 『좌씨전』 소공 17년 조목에서는 "봉조씨鳳鳥氏는 천문 역법을 관장하는 관리이다."[101]라고 하였다). 『산해경』에서 풍과 신은 일체화되었지만, 후대에 풍은 점차 신에서 분리되어 자연화되었다. 그러나 이처럼 자연화된 풍은 여전히 비자연적인 신성神性을 지니고 있었으며, 이는 줄곧 중국적 사유의 특징이자 의미를 지닌 소재가 되었다.

풍은 자연의 기후를 좌우할 뿐 아니라 자연 환경 속에서 살아가는 사람들의 생활을 결정짓는다. 풍속風俗의 경우, 어떠한 풍이 있으면 곧 어떠한 속이 생기므로 누군가가 속을 고치려면 먼저 풍을 고쳐야 하는데, 풍을 바꿔야 속을 고칠 수 있다. 감성으로 보면 악樂은 볼 수는 없지만 느낄 수는 있으므로 풍을 통해 널리 퍼진다. 자연의 풍도 마찬가지로 볼 수는 없지만 느낄 수는 있으므로 이르는(부는) 곳의 사물이 움직임에 따라 드러나게 된다. 둘의 유사성으로 인해 사람들을 소통시키는 악과 기후(풍風)로 대표되는 자연이 갖는 관계의 중요성이 의미를 갖게 되었다.

악이조풍으로 인한 원시와 이성, 신성과 자연의 이중적 합일은 중국 문화의 중요한 특징을 보여준다. 1. 풍은 이성理性이 나아갈 길을 뚜렷하게 보여주었다(결국 신의 우주를

99 | 사천(쓰촨)성 성도(청두)成都에서 고촉古蜀 문명으로 출토된 금사金沙 유적의 '태양신조太陽神鳥 금장식' 문양이 이를 잘 보여주고 있다. 이 금장식 문양에서는 대칭적으로 형상된 네 마리의 새가 서로의 머리와 꼬리를 뒤따르며 원형을 만들고 있으며, 이 네 마리의 새가 만든 원의 안쪽에는 다시 톱니 모양의 작은 원이 있다. 네 마리의 새는 네 계절을 상징하는 것이고, 안쪽의 원은 곧 네 마리의 새가 감싸며 돌고 있는 태양이다.

100 | 『순자』에서는 『시경』을 인용하여 말하고 있는데, 이 시는 현재의 『시경』에는 전해지지 않는 일시逸詩이다. 『순자』「해폐解蔽」: 詩曰: "鳳凰秋秋, 其翼若干, 其聲若簫. 有鳳有凰, 樂帝之心", 此不蔽之福也.(이운구, 2: 167)

101 | 『좌씨전』 소공昭公 17년: "鳳鳥氏, 曆正也."(신동준, 3: 207) 공영달의 소疏에서 "역정曆正은 역수曆數를 주관하고 천시天時를 관장하는 관직이다."라고 풀이했다. 이하 『좌씨전』의 전체 맥락은 좌구명, 신동준 옮김, 『춘추좌전』 1~3, 한길사, 2006 참조.

기氣의 우주로 바꿔놓았다). 2. 풍과 봉의 관계는 중국인들에게 있어 주재자(천天)가 지닌 자연과 신성의 합일된 힘이 상황에 따라 드러나고 숨으며 또 서로 호환할 수 있는 특성을 이해할 수 있는 관건이다. 3. 풍은 자연과 신성의 합일이라는 범례 속에 네 방위의 공간과 네 계절의 시간을 조정하여 일치시키는 시공합일時空合一의 내용을 담고 있다. 여기에 중국적 화和가 지닌 특별한 내용을 포함하고 있다. 그 배후를 살펴보면 기초는 역시 농경 문화이다.

세 번째 단계에서, "악樂은 천지의 조화이다."라는 말은 음악의 조화를 통해 천지의 조화를 표현하는데, 이는 완전히 이성화된 천인합일의 관계를 나타낸다. 이것은 악이조 풍에 의한 이성과 신성의 이중적 합일에서 신성의 요소를 크게 낮추고 이성의 요소를 크게 증가시켰다. 더욱 중요한 것은, 이때 상고 시대의 의식이 이미 조정의 전장典章 제도로 발전하여 예도 이미 예禮·악樂·형刑·정政으로 발전적으로 분화되었다는 점이다. 천인합일의 문화적 이상 중에 발휘했던 악의 효용은 이미 원시 의식을 치르던 때의 중심적 지위로부터 상대적으로 주변으로 밀려나게 되었다. 중국 문화에서 조화 사상의 중요한 담당자는 이미 더 이상 악이 아니라 악을 포함하는 더 큰 사회-문화 체제가 되었다.

의식의 조화가 또 다른 중요한 의미 맥락을 갖는데, 그것이 바로 음식이다. 오늘날 우리는 음식 그릇의 중요성을 쉽사리 이해할 수 있는데, 채도 문화로부터 청동기 문화에 이르기까지 모두 음식 그릇을 기호로 삼았기 때문이다. 예컨대 정鼎은 국가의 상징이 되었다. 하지만 음식의 조화는 음식 자체로 할 수 있는 복잡하고 미묘한 각양각색의 배합 이외에, 음식의 의식에 참여하는 주인공 사람(무당·제사장)이 조화에서 한층 더 중요하다. 선진 시대의 문헌을 통해 알 수 있듯이, 제왕이 식사할 때에 반드시 악이 있어야했다. 즉 매번 식사할 때마다 반드시 음악과 가무가 뒤따랐으며, 이것은 원시의 의식에서 유래했다. 제왕이 식사를 할 때의 상황 구성은 원시 의식의 구성과 서로 같았는데, 제왕이 바로 원시 시대의 제사장으로부터 진화해왔기 때문이다.

음악의 조화에서는 신인이화에서 악이조풍에 이르고 다시 천인합일에 이르기까지 '천天'(신·풍·천)에 대한 중시가 두드러져 보인다. 이 천은 농경 문화의 천이다. 이 천에는 시간성과 순환성이 통일되고 봄과 여름에 만물을 낳고 기르는 자애로움과 가을과 겨울에 만물을 없애서 사라지게 하는 위엄이 통일되어 있다. 또 사람이 하늘에 순종함과 부득이함, 하늘에 의지하여 행동함과 하늘의 뜻에 따라 다스림이 통일되어 있다.

음식의 조화는 지상 정치의 권위를 부각시킨다는 방점이 있다. 천자를 최고의 표준으로 삼는 사회 계급의 조화를 강조한다. 또 예禮·음식·음악·복식·궁궐 등 일련의 제도로 갖추어진 등급 질서의 조화이다. 여기에 두 가지 중점이 있다. 첫째로 음식을 조리하는 방식이 사회의 조화를 위해 방법론상의 시범 작용을 한다. 둘째로 연악宴樂은 사회의 조화 기능을 실현할 때 중요한 작용을 한다.

음악과 음식의 조화는 모두 고정된 주체의 입장에서 조화를 말한다. 중국 문화는 황하(황허) 유역을 중심으로 하고(황하黃河·황토黃土·황제黃帝) 다양한 문화들(예컨대 황하의 앙소(앙사오) 문화, 장강(창장)長江의 양저(량주) 문화, 요하(랴오허)遼河의 홍산(홍산) 문화 등)을 배경으로 삼아 끊임없이 작은 것에서 큰 것으로 외연을 넓혀가는 융합의 과정을 통해 형성되었다. 또한 음식의 조화는 물론이고 음악의 조화도 모두 우주론의 큰 배경 속에서 확립되었다. 이것은 민족의 발전이 여전히 우주적 포부를 가진 조화로 진행되었고, 발전적인 조화와 조화로운 발전관이 중국 문화를 이해하는 가장 중요한 측면이라는 것을 의미한다. 상고 시대에 거두었던 발전은 이미 시간의 흐름 속에서 사라졌지만, 여기에서 청동기의 도안(문양)으로부터 추론하고 연역해보고자 한다.

중국의 청동기 시대는 기원전 2000년경에 모습을 드러내서, 하·상·서주西周를 거쳐 춘추와 전국 시대까지 1천5백여 년을 거치게 되는데, 이 중 상과 서주의 청동기는 문화 이데올로기의 중심에 자리했고 또 중요한 이론적 의미를 지니고 있다. 청동기는 수량·유형·문양 등 세 가지 측면에서 매우 풍부하다. 청동기에 장식된 문양의 핵심은 도철饕餮의 형상에 집중되어 있으며, 이는 두 가지의 중요한 현상을 포함하고 있다. 첫째는 종이 퍼즐처럼 다양하게 재조합하여 변형시키는, 반복되는 조합이 모습을 바꾸는 중조변형重組變形의 도철 제작의 원칙이고, 둘째는 도철 형상의 역사적인 변화 속에서 사람과 짐승의 관계 변화이다. 첫 번째 현상은 조화의 구성 원칙 및 그 구체적인 현현顯現과 관련이 있고, 두 번째 현상은 조화의 추상적인 핵심 및 역사 속의 변화와 관련이 있다.

도철은 대단히 탐욕스럽고 잔인한 맹수의 두상이다. 도철이 도대체 어떠한 짐승인가를 두고 학자들은 논쟁을 벌이지만 아직 끝나지 않았다. 사실 도철은 문화적 상상의 산물이어서 생물학적 원형을 끝까지 확인할 필요도 없고 그럴 수도 없다. 글꼴(두 글자 모두 의부意符는 '식食'이다.)과 도형(쫙 벌린 큰 입) 그리고 문헌의 해석(『여씨춘추』「선식」의 "주나라의 세발솥 정鼎은 도철 문양으로 주조했는데, 머리는 있지만 몸은 없다. 도철이 사람을 잡아 아직

〈그림 1-17〉 청동기 도철 문양의 진화

삼키지 않았지만 해가 온 몸에 미친다."[102] 등의 세 가지 측면에서 보면, 도철은 먹는 것 또는 잔인하게 먹는 것과 관련이 있다. 따라서 도철의 의미 심장한 내용은 마침 정鼎이 본래 음식 그릇인 것과 마찬가지로 문화의 핵심에 자리하게 되었다. 이번 절의 주제로 말하면 도철은 문화적 상상의 산물로서 구상具象의 불확정성을 분명히 보여주고 있으며, 다양하게 반복되는 조합이 모습을 바꾸는 예술적 사유를 남김없이 모두 발휘하여, 상고시대 '화和' 사상 형성의 비밀을 충분히 드러냈다.

이제(리지)李濟(1896~1979)는 도철 형성의 논리적 순서를 매겼다.[103] 좌우로 나누어져 나란히 놓인 기룡문夔龍紋[104]이 차츰 가까이 다가서다가 양쪽의 머리 부분이 한 곳에 합쳐지게 되었고, 마지막으로 합쳐진 흔적이 전혀 없는 도철의 도형이 되었다. 〈그림 1-17〉에서는 이제(리지)가 나열한 여덟 가지 중에서 두 기룡이 가까이 다가가는 첫 번째 형태와 두 기룡의 머리가 도철의 머리로 합쳐진 여덟 번째 형태를 분명히 보여주

102 『여씨춘추』「선식先識」: 周鼎鑄饕餮, 有首無身, 食人未咽, 害及其身.(김근, 2: 273)

103 ┃ 지은이가 참고문헌에 소개하지 않았지만 연구 주제로 보면 다음의 책을 참조한 듯하다. 이제(리지)李濟, 『은허 출토 청동예기의 총검토殷虛出土靑銅禮器之總檢討』, 中央硏究院歷史語言硏究所集刊(四十七本四分), 1976. 이와 관련해서 장이국(장얼궈)張二國, 「상주 신의 모습商周的神形」, 『海南師範學院學報(人文社會科學版)』 2001年 第4期 第14卷(總54期), 42~50쪽 참조.

104 ┃ 기룡문은 기문夔紋 또는 용문龍紋이라고도 하며, 주로 상·서주 시대 청동 기물의 표면에 새긴 기형夔形의 문양을 가리킨다. 기夔는 고대 전설 속의 동물로, 『설문해자』에 따르면 용과 비슷하며 다리가 하나뿐이라고 한다. 기문은 상나라에서 처음 시작되어 청동기와 옥기 등에 사용되었고, 명나라와 청나라에서는 자기에 사용하여 굽기도 했다.

고 있다. 현재 섬서(산시)陝西성 박물관에 소장된 서주 시대 청동기에 있는 도철 문양은 네 개의 부분으로 구성되어 있음을 분명히 보여주고 있다. 즉 호랑이의 머리 하나는 도철의 뺨 부위 윗부분을 나타내고, 두 마리 기룡은 양쪽 가장자리를 향해 뻗어 있고, 두 마리 기룡의 두부頭部 측면은 도철 얼굴 윤곽의 양쪽 가장자리를 나타내고, 소의 머리 하나가 도철의 아래턱을 나타낸다. 이로부터 도철은 두 가지 또는 두 가지 이상의 동물들이 재조합되어 형태를 바꾸면서 이루어졌다는 것을 알 수 있다.

도철 문양의 장식에는 하나의 기본적인 핵심 도안이 있다. 구체적으로 말하면 도안의 기본적인 틀은 다음과 같다.

> 콧대를 중심선으로 삼아 좌우 양측을 대칭으로 배열했으며, 상단의 첫 번째 줄은 뿔이고 뿔 아래에 눈이 있다. 형상이 비교적 구체적인 수면문獸面紋은 눈 위에 눈썹이 있고 눈의 양 옆에 어떤 경우 귀가 있다. 다수의 수면문에는 구부러진 채 길게 펼쳐진 발톱이 있고 양옆에는 몸이나 꼬리가 좌우로 길게 펼쳐져 있다.[105]

이러한 기본적인 구성은 완전히 한데 섞어서 하나로 된 동물의 전체 형상일 수 있고, 여러 종류의 동물을 조합해서 만든 짐승의 전체 형상일 수도 있다. 정황이 어떠한가에 관계없이 도안의 핵심은 모두 흉악하고 두려워할 만하고 위엄스러운 점을 부각시키려고 한다. 도철의 도안이 발전해간 역사를 보면 각 부분이 점차 한데 섞어서 하나의 전체를 이루게 되었거나 또는 한데 섞어서 하나로 된 전체가 차츰 각 부분으로 분화된 것이 아니라 단지 중국의 사유를 따른 것이었다. 핵심은 하나이지만 도안은 여러 가지이다. 도철이 완전히 하나로 섞인 전체의 구상물로 출현했을 때에 사람들은 그것이 각 부분들로 조합된 것을 알았고, 또 각각의 부분으로 전체를 조합한 구상물로 출현했을 때에도 사람들은 그것이 핵심적으로 완전히 하나로 섞인 전체라는 것을 알았다.

도철의 다양한 재조합에 의한 변형은 완전히 하나로 뒤섞여 있는 전체와 부분의 조합으로 이루어진 전체라는 두 가지 현상을 포함했다. 양자의 합일은 바로 상고 시대의 '화和' 사상의 발전에 잘 대응한다. 조화의 사상은 장기간의 발전을 거친 뒤에 정형화된 오행의 도식과 팔괘八卦의 도식 중에 가장 집약적으로 구현되었다. 오행은 세계의 다섯

105 마승원(마청위안)馬承源, 『중국 청동기中國靑銅器』, 上海古籍出版社, 1988 참조.

가지 기본 원소로 나무·불·흙·쇠·물 등이다. 오행은 온 우주의 모든 사물을 포함한다. 모든 사물들은 오행을 벼리로 삼아, 상극과 상생에 의한 동태적 평형을 통해 생동감 있고 활기찬 조화의 도식으로 밝게 드러냈다. 8괘는 세계의 여덟 가지 기본 원소로 건乾〔하늘〕·곤坤〔땅〕·진震〔우레〕·리离〔불〕·손巽〔바람〕·태兌〔못〕·감坎〔물〕·간艮〔산〕 등이다. 8괘가 확장하여 64괘로 분화되고 다시 우주 만물로 추론되었다. 8괘가 응집하면 음양陰陽으로 정밀하고 간결하게 된다. 8괘의 조화 사상은 음양의 이치를 그린 〈태극도太極圖〉에서 음양이 서로를 포함하고 있는 도상으로 드러나고(옮긴이 주: 제2장 제4절 참조), 〈선천팔괘도先天八卦圖〉에서 여덟 가지의 기질이 조화롭게 작용하여 '맞서지만 서로 다투지 않는' 관계로 드러난다.

여기서 오행과 팔괘가 중국 철학사와 연관되는 내용을 상세하게 설명하지 않고 먼저 곧바로 결론을 내리고자 한다. 중국의 조화 사상은 세 가지로 요약해서 말할 수 있다. 1. 모든 존재를 끌어안아서 규범에 맞는 우주의 기백을 갖게 하는데, 이것은 이미 음악의 조화에서 뚜렷이 드러났다. 2. 대립 관계의 운용을 처리하는 것은 '맞서지만 서로 다투지 않는' 사이좋게 어울림, 제자리 잡기, 상호 보완의 원칙이다. 맞서지만 서로 다투지 않는데, 그 핵심은 상대를 소멸시키거나 먹어치우지 않고 상대를 보존하고 상대에게 출로를 열어줘서 자신의 일부가 되도록 하여 새로운 거대한 전체 속에서 일정한 지위를 갖는 것이다. 구체적인 조작 과정에 당연히 위엄스럽고 격렬하고 피비린내가 나는 일면이 있지만, 이것은 모두 '화'를 위해 봉사하는 것이다. 전설에 따르면 황제黃帝는 여러 차례의 전쟁을 치렀다. 어떤 전설에서 황제와 거루었던 적이 다른 전설에서는 황제의 부하가 되어 있다. 이것은 정확하게 조화의 역량을 보여준다. 이른바 "성인이 한 번 성을 내자 천하가 안정된 셈이다."[106]

3. 하나의 중심이 있는데, 팔괘의 중심은 태극이고 오행의 중심은 토土이고 천문天文의 중심은 북극성이고 사회의 중심은 군주이다. 중화 민족은 작은 규모에서 큰 규모에 이르기까지 모두 한 종족이 중심이 되어 다른 종족과 연합하여 포용했다. 이것은 마치 눈덩이를 굴리는 것처럼 굴릴수록 크게 불어나듯이 마침내 화하華夏의 우주적 도식을 이루어, 특색을 가진 중국의 조화의 사상과 떨어지려야 떨어질 수가 없다.

106 │ 지은이는 "聖人一怒而天下安."이라고 하였는데, 이는 『맹자』 「양혜왕」 하3의 "文王一怒而安天下之民." (박경환, 56)의 구절을 조금 바꾼 것 같다. 이하 『맹자』의 전체 맥락은 박경환, 『맹자』, 홍익출판사, 1999, 초판, 2008, 개정판 10쇄 참조.

도철의 다양한 재조합에 의한 변형은 바로 예술 형식의 측면에서 '화'의 사상을 나타낸다. 완전히 하나로 섞인 도철의 형상은 중심화中心化의 사상을 은근히 담고 있고, 두 가지 또는 두 가지 이상의 동물로 조합한 도철의 형상도 포용과 융합의 원칙을 은근히 담고 있다. 도철 형상의 구성 성분이 된 동물이 끊임없이 바뀌었는데, 이는 '화'의 사상이 지닌 포용의 융통성과 다양성을 보여준다. 이런 현상은 마치 오행과 팔괘가 여러 가지 방식에 따라 배열될 수도 있고 또 다양한 구체적인 내용으로 확장될 수 있다는 점과 닮았다.

　　작은 규모에서 큰 규모로 중화 민족의 확장은 부락에서 부락 연맹으로, 다시 대연맹으로 끊임없이 다른 민족을 융합해나간 과정이다. 새로운 융합은 새로운 것이 더해지는 것을 의미하고, 새로운 것의 추가는 전체가 새로운 구성 성분과 성질을 갖게 됨을 의미한다. 새로운 구성 성분과 성질을 갖게 된 전체는 전체를 상징하는 부호를 변화시켜 자신의 새로운 내용에 적용할 필요가 있다. 하나라에서 서주에 이르기까지 청동기의 문양은 민족의 가장 중요한 상징 부호, 즉 국가와 왕권의 상징이었다.

　　『좌씨전』 선공 3년 조목에서는 다음과 같이 말하고 있다.

> 하 왕조가 덕이 있을 때에 먼 곳의 나라들이 자국의 산천과 명물을 그림으로 그려서 보내고 9주의 수령들이 동銅을 진상했다. 하나라는 세발 솥 정鼎을 만들어 표면에 사물의 형상을 새겨 넣으며 온갖 물상을 빠짐없이 수록하여 백성들로 하여금 신물神物과 괴물怪物을 구분하여 알도록 했다. 따라서 백성들이 천택川澤이나 산림에 들어가도 불약[107]과 같은 것들을 만나지 않게 되었다. 이매螭魅나 망량罔兩을 만나 해를 당하지 않자, 세상의 위아래 사람이 서로 화합하여 하늘의 복(보살핌)을 받게 되었다. (신동준, 1: 445)

> 하 지 방 유 덕 야　원 방 도 물　공 금 구 목　주 정 상 물　백 물 이 위 지 비　사 민 지 신 간　고 민 입 천
> 夏之方有德也, 遠方圖物, 貢金九牧, 鑄鼎象物, 百物而爲之備, 使民知神姦, 故民入川
> 택 산 림　불 봉 불 약　이 매 망 량　막 능 봉 지　용 능 협 우 상 하　이 승 천 휴
> 澤山林, 不逢不若. 螭魅罔兩, 莫能逢之, 用能協于上下, 以承天休.

<div align="right">(『좌씨전』 선공宣公 3년)</div>

107 ㅣ 불약不若은 이매螭魅나 망량魍魎 등 사람을 해친다는 전설 속의 괴물이다. 『좌씨전』 선공 3년 조목의 이 구절에 대하여 두예杜預의 주석에서 "약若은 따른다는 것이다[若, 順也]."라고 하였고, 양백준(양보쥔)楊伯峻의 주석에서 "불약不若은 따르지 않는다는 것이니, 그 뜻은 자신에게 이롭지 않은 사물을 가리킨다[不若, 不順, 意指不利於己之物]."라고 하였다.

선진 시대에 이성화된 부분을 걷어내고 상고 시대의 분위기로 돌아가보면 이 구절의 뜻은 다음과 같다. 하 왕조가 천하의 통치권을 얻은 뒤 각 부락의 토템에게 새로운 성질을 규정하여 하나의 새로운 상징 부호 체계로 녹여냈음을 의미한다. 상고 시대 중화의 개별 씨족 부락이 융합되는 과정은 상징 부호의 측면에서 보면 비현실적인 동물의 형상, 즉 용龍의 형성 과정이다.

학자들은 도철이 용으로 발전해나가는 하나의 단계 또는 한 갈래의 기원 또는 하나의 유형이라고 생각한다. 도철을 구성하는 주요한 방식 중의 하나가 두 마리의 기룡夔龍으로 조합되는 것이므로, 이는 도철과 용의 대단히 밀접한 관계를 나타낸다. 무엇때문에 결국 도철이 아니라 용이 민족의 상징이 되었을까? 이 주제는 아주 복잡하면서도 흥미진진한 문제이다. 이 절의 주제로 말하면 용의 형성은 참으로 도철의 형성과 비슷하게도 동일한 사유 방식과 예술의 원칙인 '화'의 사상이 주도하여 다양한 재조합에 의한 변형시킨 결과이다.

허신의 『설문해자』에 따르면 용은 "비늘 달린 동물의 우두머리이다."[108] 나원(1136~1184)의 『이아익』에서는 후한 말에 활약한 왕부王符의 말을 인용하여 용의 형상을 아홉 가지 동물을 닮았다고 묘사했다.

> 뿔은 사슴과 닮았고 머리는 낙타와 닮았고 눈은 토끼와 닮았고 목은 뱀과 닮았고 배는 대합조개와 닮았고 비늘은 물고기와 닮았고 발톱은 매와 닮았고 발바닥은 호랑이와 닮았고 귀는 소와 닮았다.[109]
>
> 각 사 록　두 사 타　안 사 귀　항 사 사　복 사 신　인 사 어　조 사 응　장 사 호　이 사 우
> 角似鹿, 頭似駝, 眼似鬼, 項似蛇, 腹似蜃, 鱗似魚, 爪似鷹, 掌似虎, 耳似牛.
>
> (나원羅願, 『이아익爾雅翼』 권28 「석어釋魚 · 용龍」)

비록 여기서 묘사하는 용이 이미 당 제국 이후의 황룡黃龍이지만 상주商周에서 진한

108 『설문해자』 권11하: 鱗蟲之長.
109 ┃ 나원羅願은 송나라 학자 · 관료이며 휘주徽州 흡현歙縣 출신으로 자가 단량端良, 호가 존재存齋이다. 그는 박식하고 옛 학문을 좋아했고 고증에 뛰어났다. 저서로 『이아익爾雅翼』과 『신안지新安志』『악주소집鄂州小集』 등이 있다. 신진蜃은 조개와 이무기로 풀이될 수 있다. 대합이 신기루를 일으키는 동물로 널리 간주되고 이무기가 용과 관련되므로 전자로 옮긴다. 구사노 다쿠미草野 巧, 송현아 옮김, 『환상동물사전』, 들녘, 2001 참조.

〈그림 1-18〉 **사람을 잡아먹는 도철**
자료출처: 장광직(장광즈)張光直, 『美術, 神話與祭祀』

에 이르기까지 이른바 기룡과 응룡[110]도 여전히 다양한 재조합에 의한 변형의 산물이었다. 용뿐 아니라 중국 문화에서 다른 중요한 형상들, 예컨대 봉鳳·기린·사자도 재조합에 의해 변형되었다. 동물의 세계에만 재조합에 의한 변형의 사례가 가득하지 않고, 천궁天宮·선도仙島(옮긴이 주: 신선이 사는 섬)·지옥 등도 신神·귀鬼·마魔 등의 재조합에 의한 변형의 사례가 수두룩하다. 사실 원시 의식에 쓰인 복식과 가면에는 재조합에 의한 변형의 싹이 포함되어 있었지만, 오랜 청동기 시대를 거치면서 재조합에 의한 변형이 중국적 예술 사유의 한 가지 방식으로 응결되었다.

이성화가 진행된 뒤에 제왕들은 자신의 권위를 내세우기 위해 천명天命과 천리天理의 도움이 필요했고, 매우 구체적일 뿐 아니라 현실에 존재하지 않는 상징을 만들어내야 할 필요가 있었다. 따라서 청동기 문화에서 배양되어왔던 재조합에 의한 변형은 용과 봉鳳의 형상을 만들어내게 되었다. 재조합 변형은 중국 문화의 '화' 사상이 예술적 사유에 구현된 성과이다.

도철이 왜 중국 문화의 상징이 되지 못했을까? 이 문제는 당연히 도철의 흉악한 모습과 관련지어서 생각해야 한다. 이는 특히 '도철이 사람을 잡아먹는' 도철흘인饕餮吃人의 형상에 구현되어 있다.〈〈그림 1-18〉〉

110 | 응룡應龍은 전설상의 날개 달린 용으로, 우禹가 홍수를 다스릴 때에 그를 도와 물길이 바다로 빠져나가도록 했다고 한다.

사모무정[111]에 새겨진 도철의 커다란 입을 보면 그 안에 사람의 머리 하나가 들어 있다. 도철뿐 아니라 그 밖의 다른 동물의 부류도 이와 같아서 한 동물은 입속에 사람의 머리를 물고 있기도 하고, 두 마리 동물이 나란히 늘어서서 커다란 입을 가지고 있는데 두 동물의 입 사이에 사람의 머리 하나가 달려 있기도 하고 또 두 동물이 온전한 사람의 몸을 함께 물고 있기도 하다. 장광직(장광즈)은 여러 방면에서 증거를 제시하며, 이는 동물이 사람을 잡아먹는 모습이 아니라, 입속의 사람 또는 사람 머리가 무사巫師로서 사람과 신계神界를 소통시키는 작용을 하고 동물은 사람과 신을 소통시키는 조수에 해당된다고 주장했다.[112] 사람과 신을 소통시키는 장식 문양이 청동기 문화에서 왜 이와 같은 구도를 채택했을까? 그 이전과 이후에는 왜 이러한 유형의 구도가 드물었을까? 이러한 물음은 우리의 관심을 중국 문화가 원시적 사유에서 이성적 사유로 발전해나간 논리적 연쇄로 끌어가기에 알맞다.

원시 토템 문화의 단계에서 사람과 동물(토템)은 동질적이어서 원시의 복식과 가면 그리고 채도에서 사람과 동물이 합쳐져 하나가 된 모습이 나타나곤 했다. 서안(시안)의 반파(반포)에서 출토된 인면어문채도분人面魚文彩陶盆에 그려진 인면어人面魚는 사람과 물고기가 하나로 합쳐져서 구분하기가 어려울 정도였다. 양저(량주) 문화의 옥종玉琮에서 사람과 괴수가 하나의 완전한 일체로 조합되어 있어, 여러 도형을 비교하고 자세히 살피지 않으면 알아차릴 수가 없다.

청동기 문화의 단계에서 사람과 동물의 구별이 생겼고 사람과 신·상제의 구별도 사람의 의식에서 나날이 갈수록 더욱 분명해졌다. 의식儀式(점복占卜을 포함하여)에서 사람과 신의 소통을 중시하게 되었다. 이 단계에서 동물의 신비한 힘이 명백히 사람보다 크게 나타났는데, 이는 위엄스럽고 두려워할 만한 도철의 형상에 나타날 뿐만 아니라 '도철이 사람을 잡아먹는' 도철흘인에도 나타난다. 이론적으로 말하면 구체적인 사람과 구체적인 동물은 함께 신비의 세계와 소통하려면, 소통 방식은 다양해야 하므로, '사람

111 | 사모무정司母戊鼎은 사모무대방정司母戊大方鼎이라고도 한다. 사모무정은 상나라 후기에 왕실에서 사용하던 제기로, 1939년에 하남(허난)성 안양(안양)安陽 무관(우관)武官촌에서 출토되었다. 이 정의 모양은 방형方形이며 4개의 발이 달렸다. 높이는 133센티미터이고 길이는 110센티미터이며 무게는 875킬로그램에 달하는 중국에서 발견된 가장 큰 청동기이다. 또 정의 몸체와 네 발은 모두 주조로 만들어져, 상나라 후기의 청동기 제조술의 정도를 알 수 있다. 정의 안쪽 벽면에는 '사모무司母戊'라는 명문이 새겨져 있어, 상나라 왕이 그의 모친인 무戊를 제사지내기 위해 만들었음을 알 수 있다.

112 장광직(장광즈)張光直, 『미술, 신화와 제사美術, 神話與祭祀』, 遼寧人民出版社, 1988.

을 잡아먹는' 방식을 포함할 만하다. 전국 시대의 서문표[113]가 활약할 때 여성 무녀가 소녀를 강에 빠뜨려 하백河伯의 처로 삼게 한 일도 있었다. 물론 청동기의 장식 문양이 구체적으로 가리키는 대상이 무엇인지 이미 알 수 없게 되었지만, 동물이 신비한 능력을 지니고 있고 사람보다 강하다는 점은 분명하다.

청동기 시대 후기, 곧 춘추전국 시대에 이르러 옥기·백화帛畵·신화·문헌을 보면 사람과 동물의 관계가 사람이 동물 위에 올라탄 모습으로 변하게 되었다.

『산해경』에서 사람은 용이나 뱀에 올라타고 있다.

서남해의 바깥, 적수赤水의 남쪽, 유사流沙의 서쪽에 두 마리의 푸른 뱀을 귀에 걸고 두 마리의 용에 올라탄 사람이 있는데, 그의 이름은 하후개라고 한다. (정재서, 315)

<div style="text-align:center">

서 남 해 지 외　적 수 지 남　유 사 지 서　유 인 이 량 청 사　승 양 룡　명 왈 하 후 개
西南海之外, 赤水之南, 流沙之西, 有人珥兩靑蛇, 乘兩龍, 名曰夏后開.

(『산해경』「대황서경大荒西經」)

</div>

동방에 있는 구망[114]은 새의 몸에 사람의 얼굴을 하고 두 마리의 용을 타고 다닌다. (정재서, 256)

동 방 구 망　조 신 인 면　승 양 룡
東方句芒, 鳥身人面, 乘兩龍. (『산해경』「해외동경海外東經」)

서방에 있는 욕수[115]는 왼쪽 귀에 뱀을 걸고 두 마리의 용을 타고 다닌다. (정재서, 242)

서 방 욕 수　좌 이 유 사　승 양 룡
西方蓐收, 左耳有蛇, 乘兩龍. (『산해경』「해외서경海外西經」)

남방에 있는 축융[116]은 짐승의 몸에 사람의 얼굴을 하고 두 마리의 용을 타고 다닌다. (정재서, 234)

113 │ 서문표西門豹는 전국 시대 위魏나라의 인물로, 위 문후文侯(BC 446~BC 396) 때에 업鄴(지금의 하남(허난)성 안양(안양)安陽시 북쪽)의 영令을 지냈다. 『사기』「골계滑稽열전」을 보면 서문표는 이곳에서 관개 사업을 통해 농업을 안정시키는 등 선정을 베풀었다. 특히 이 고장 사람들이 해마다 하백河伯이라는 강의 신을 위해 처녀를 강물에 던지던 풍습을 일소한 일로 유명하다.

114 │ 구망句芒은 고대에 나무를 주관하던 관직을 가리키거나 혹은 목신木神의 명칭으로 사용되었다. 여기서는 후자의 의미이다.

115 │ 욕수蓐收는 고대 전설에서 서쪽 신의 이름이며, 가을을 관장한다고 한다. 욕수의 형상은 정재서 번역본 참조.

116 │ 축융祝融은 불의 신이다.

남방축융　수신인면　승양룡
南方祝融, 獸身人面, 乘兩龍.(『산해경』「해외남경海外南經」)

북방에 있는 우강[117]은 사람의 얼굴에 새의 몸을 하고 있으며, 귀에 두 마리의 푸른
뱀을 걸고 발로 두 마리의 푸른 뱀을 밟고 있다.(정재서, 250)

북방우강　인면조신　이양청사　천양청사
北方禺强, 人面鳥身, 珥兩靑蛇, 踐兩靑蛇.(『산해경』「해외북경海外北經」)

　　이러한 몇몇 인물들은 상고 시대의 신인神人을 기록하고 있다. 이들의 몸에는 사람
과 동물이 하나로 합쳐진 특징이 있지만 그들은 모두 동물 등에 올라타 있어서 사람과
동물의 새로운 관계 도식을 분명하게 보여주고 있다.(《그림 1-19》) 이것은 옛 이야기(신화
전설)에 대한 새로운 해석이다.
　　「이소」와 「원유」에서 굴원은 스스로 신성神性을 지녔다고 여기며 하늘을 날며 사방
을 두루 돌아다닐 때에 "여덟 마리 용이 끄는 수레에 올라타 구불구불 나아간다."[118]
이는 당시 상황을 묘사하고 있고 사람은 완전히 사람의 꼴을 하고 있다. 초楚나라의
백화[119]에는 사람이 용을 올라타고 있고, 전국 시대에는 사람이 동물을 올라탄 형태의
조소가 많다.(《그림 1-20》)

〈그림 1-19〉 용을 올라탄 모습

〈그림 1-20〉 동물을 올라탄 모습

117 ｜ 우강禺强은 물의 신이다.
118 『초사楚辭』「이소離騷」, 「원유遠游」: 駕八龍之婉婉兮.(권용호, 54, 207)
119 ｜ 백화帛畵는 비단에 그린 그림을 말한다.

이러한 것들은 모두 청동기 시대 후기의 사람과 동물의 관계를 반영하고, 동물의 역량은 분명히 사람보다 낮아 보인다. 이와 같은 관계의 도식은 두 가지 의의를 갖는다. 1. 신령의 세계에서 동물은 이미 사람에게 정복되었다. 이것은 이후에 신을 만들어 내는 신앙 활동, 예컨대 여래如來와 옥황상제에서부터 신군神軍과 신장神將 또 염라대왕의 판관判官(옮긴이 주: 사람의 생사부生死簿를 맡은 관리)과 선인仙人에 이르기까지 모두 순전히 사람의 형상대로 빚어내고, 여러 종류의 동물이 신선이 되는 과정도 동물의 형상에서 사람의 형상으로 바뀌리라는 것을 예시한다. 2. 사람의 세계에서 사람이 맹수를 올라타게 되면서 짐승이 지닌 신성神性은 사람의 신성을 돋보이게 해주었다. 만약 동물이 없다면 사람이 신성을 가질 수 있을지 없을지 확실히 단정하기 어렵다. 동물이 있다면 사람의 신성은 곧 구체적이고 실제적인 감성을 분명히 가지게 되었다.

'온갖 짐승들이 덩실덩실 춤추는'(『서경』「순전」) 토템 문화와 사람과 동물이 하나로 합쳐져 있는 채도와 옥종으로부터 맹수가 사람을 잡아먹는 청동기 문화에 이르고, 다시 사람이 맹수의 등을 올라타는 춘추전국 시대에 이르렀다. 세 가지 예술 형태의 발전 과정은 바로 원시적 사유에서 이성적 사유에 이르는 중국 문화의 논리적 과정이다. 그런데 사람이 짐승을 올라타는 것은 결국 현실에 대한 이데올로기적인 상상이다. 이러한 주류 의식이 문화적 수요로 말미암아 진정한 현실적 감성으로 꼭 바뀌어야 할 때가 되자, 이것은 조정朝廷 전체의 미학적 구상으로 변하게 되었다. 제왕은 조정의 주인이다. 그는 사람의 모습이지만 그의 복식에 용이 있고 그의 옥좌에 용이 있다. 대전의 기둥에는 용이 휘감고 있고 대전 앞 계단의 중간에는 용이 조각되어 있다.[120] 이러한 구상의 사상과 실제의 효과는 모두 위에서 설명했던 사람이 맹수에 올라탄 인승맹수人乘猛獸의 문양에 담긴 두 가지 의의와 서로 같다.

사람과 동물의 합일, 사람을 잡아먹는 맹수, 맹수에 올라탄 사람은 다음을 분명하게 보여준다. 1. 사람과 원시 종교의 대상인 자연의 발전 관계를 보면 혼일渾一(화해)에서 분리(모순)를 거쳐 승리의 과정을 거친다. 이러한 승리는 '화和'의 방식으로 진행되었다. 인간이 자연에 대한 원시적 사유를 극복하여 승리를 거둔 것은 사람과 자연의 새로운 관계의 수립을 가리킨다. 이것이 바로 선진 시대의 이성 정신이다. 2. 사람은 자연의

120 | 앞 계단의 중간은 세 갈래의 길 중 임금이 다니는 어도御道 중 가마를 타고 오르는 답도踏道를 가리킨다. 조선시대의 궁전에는 제후의 나라에 맞게 봉황이 조각되었지만 고종이 1897년에 대한제국의 황제로 등극했기 때문에 경운궁의 답도에는 용이 조각되어 있다.

일원(사람과 동물의 합일)으로부터 만물의 영장(사람이 맹수에 올라탐)이 됨에 따라, 하늘은 위대하고 땅도 위대하며 사람도 위대하다.[121] 3. 동물은 우주의 대표로부터 만물 중의 일원이자 사람에 비해 낮은 지위로 추락하게 되었다. 4. 선진의 이성 정신은 새로운 우주의 수립을 의미하며, 이것은 천天·도道·기氣·성聖·제帝 등 일련의 개념들로 표현되었다.

121 ㅣ 이 구절은 『노자』 25장의 "故道大, 天大, 地大, 王亦大. 城中有四大, 而王居其一焉."(최진석, 215)을 차용하여 임금 왕王 자를 사람 인人 자로 바꾸었다.

관觀: 심미 방식의 기초

중국의 심미 방식은 문화의 관조觀照 방식에서 유래했다. 이것이 선진의 문헌에서 보편적으로 사용되는 '관觀'이다.

'관'은 두루 눈을 돌리는 유목遊目의 방식으로 서양 문화의 초점을 응시하는 방식과 대조되며 중국의 특색을 뚜렷하게 보여준다. 중국은 대臺로부터 이성화가 시작되어 정亭·대臺·누樓·각閣의 체계로 발전하게 되었는데, 이것은 두루 바라보기 위해 새롭게 지어졌다(옮긴이 주: 제1장 제3절 참조). 돌이켜 생각하면 두루 바라보는 방식이 정·대·누·각의 체계를 창조했다고 말할 수 있다.

두루 바라보기에는 두 가지 의미가 내포되어 있다. 첫째, 사람이 한가로이 노닌다는 것이다. 사람이 하나의 정해진 지점에서 움직이지 않고 주위를 감상하는 것이 아니라 왔다갔다 자유로이 움직이며 감상한다. 산수화의 '삼원'[122], 즉 평원平遠·고원高遠·심원深遠은 사람들이 "산꼭대기를 올려다보고, 산의 뒷면을 들여다보고, 먼 산을 바라보도록" 한다. 이것은 사람이 이리저리 움직이며 '관觀'하는 것으로 이른바 산의 모습이 "걸음마다 달라지고, 면마다 두루 살핀다."[123]

[122] 仰山顚, 窺山後, 望遠山. | 장법(장파)은 삼원三遠의 필요한 부분만 인용하므로 전체 맥락을 소개하고자 한다. 곽희郭熙는 『임천고치林泉高致』「산수훈山水訓」에서 중국화에서 대상을 바라보는 '고원高遠' '심원深遠' '평원平遠' 등의 세 가지 기법을 말하고 있다. 삼원은 초점을 전제로 하는 서양화의 원근법과 다르다. "산에는 삼원이 있으니, 산 아래에서 산꼭대기를 올려다보는 것을 고원이라 하고, 산 앞에서 산의 뒷면을 들여다보는 것을 심원이라 하며, 가까운 곳에 있는 산에서 먼 산을 바라보는 것을 평원이라 한다〔山有三遠, 自山下而仰山顚, 謂之高遠, 自山前而窺山後, 謂之深遠, 自近山而望遠山, 謂之平遠〕."(신영주, 38)

[123] 步步移, 面面看. | 장법(장파)은 「산수훈」의 구절을 단장취의하므로 전체 맥락을 소개하면 다음과 같고 밑줄친 부분이 원서에 인용되었다. 『임천고치』「산수훈」: 山近看如此, 遠數里看又如此, 遠十數里看又如此,

왕유는 「종남산」 시에서 사람이 이리저리 움직이며 바라보기를 읊고 있다.

뒤돌아보면 흰 구름 모여 있는데, 들어가 보면 구름 한 줄기 보이지 않네.

봉우리마다 비추는 별자리 바뀌고, 골짜기마다 그늘지거나 활짝 개이네.(박삼수, 63)

백 운 회 망 합　 청 애 입 간 무　 분 야 중 봉 변　 음 청 중 학 수
白雲迴望合, 靑靄入看無. 分野中峯變, 陰晴衆壑殊.(「종남산終南山」)

정·대·누·각에서 감상하기는 일정한 범위를 지정하지만 사람은 왔다갔다 자유로이 움직일 수 있고 응당 움직여야 한다. 정亭과 대臺는 사면이 모두 트여 있고, 누樓와 각閣의 난간과 창도 사면이 모두 트여 있다.[124] 사면으로 경치를 마주하는 것은 사람으로 하여금 천천히(여유 있게) 옮겨 다니고 천천히 둘러보도록 한다.

소식이 "높은 누대에 의지해야 먼 풍광들을 모을 수 있으니, 한 순간에 내게로 수렴된다."[125]라고 읊었고, 장선이 "강산의 무한한 풍경이, 모두 이 정자에 모여 있네."[126]라고 읊었다. 두 경우 모두 주위의 사면을 두루 바라본다는 의미를 담고 있다.

두루 바라본다는 유목遊目의 다른 의미는 사람은 움직이지 않으면서 시선이 이동하는 것이다. 고대 서양인의 심미 추구는 마치 사진기의 파인더finder처럼 가리키는 범위안의 경물로 한정했고, 사람의 시선은 초점을 맞추어 대상이 되는 경물을 향해 곧바로 뻗어나가게 된다. 반면 중국인이 주위를 감상할 때 사람이 움직이지 않는다면 반드시 문화의 감상 방식에 따라 시선을 위로 아래로 이동시키고 먼 곳으로 갔다가 가까운 곳으로 돌아온다. 몇몇의 시에서 위로 올려다보고 아래로 내려다보는 앙부仰俯와 거리에 따라 멀리 갔다가 가까이 돌아오는 원근遠近의 사례를 살펴보고자 한다(옮긴이 주: 문맥을 순조롭게 하기 위해 한 문장을 추가함).

每遠每異, 所謂山形步步移也. 山正面如此, 側面又如此, 背面又如此, 每看每異, 所謂山形<u>面面看也</u>.(신영주, 23)

124 | 정亭·대臺·누樓·각閣 본래의 의미는 다음과 같다. 정은 천정에 칸을 나누지 않은 건물이다. 이러한 구조에서는 천정을 원추형으로 만들기도 하며, 여러 칸이 아니어서 자연히 규모가 작게 된다. 대는 본래 흙으로 쌓아 올린 높은 단壇을 뜻한다. 누는 여러 칸으로 되어 여러 개의 방을 가질 수 있는 건물이고, 각은 누를 기둥으로 받쳐 공중에 떠 있게 만든 것이다.

125 소식, 「단동연구덕흥유씨취원루시삼수單同年求德興兪氏聚遠樓詩三首」 중 제1수: (雲山烟水苦難親, 野草幽花各自春.) 賴有高樓能聚遠, 一時收拾與閒人.

126 장선張宣, 「제냉기경산정題冷起敬山亭」: (石滑巖前雨, 茶香樹杪風.) 江山無限景, 都在一亭中. | 장선은 명나라 문인으로 자가 조중藻仲이고 강음江陰 출신이며 『원사元史』의 편찬에 참여했다.

희미한 반딧불은 가을날 밤이슬에 드리우고,(내려다보기)

새벽녘 기러기는 금하[127]를 스쳐 지난다.(올려다보기)

높은 나무는 동틀 녘에 더욱 푸르고(가까이 보기)

먼 산은 비 갠 뒤에 더욱 많아진다.(멀리 보기)

잔 형 서 옥 로　조 안 불 금 하　고 수 효 환 밀　원 산 청 경 다
殘螢栖玉露, 早鴈拂金河. 高樹曉還密, 遠山晴更多.(허혼許渾, 「조추早秋」의 일부)[128]

하늘은 높고 바람은 빠르며 원숭이 울음소리 슬픈데,(올려다보기)

흰 모래 맑은 물가엔 새가 돌아오는구나.(내려다보기)

나뭇잎은 끝없이 쓸쓸히 떨어지고,(가까운 곳에서 먼 곳으로 보기)

다함이 없는 장강은 세차게 흘러오네.(먼 곳에서 가까운 곳으로 보기)

풍 급 천 고 원 소 애　저 청 사 백 조 비 회　무 변 락 목 소 소 하　부 진 장 강 곤 곤 래
風急天高猿嘯哀, 渚淸沙白鳥飛回. 無邊落木蕭蕭下, 不盡長江滾滾來.

(두보, 「등고登高」의 일부)[129]

　　중국의 시어에는 사람이 이리저리 움직이면서 두루 바라보는 경우가 많고 마찬가지로 사람이 움직이지 않고 두루 바라보는 경우도 그만큼 많다. 동태적 체제의 시공간 문화에서 위를 쳐다보고 아래를 굽어보며 가까운 곳과 먼 곳을 두루 바라보는 것은 우주의 진리를 얻기 위해서이다. 이것은 "만물이 서로 해치지 않고 서로 나란히 자라나니 나는 그것을 통해 되돌아가는 작용을 본다."[130]라는 『노자』의 천도관天道觀에 해당된다. 이와 마찬가지로 이성화된 이후의 시문들에서 위를 우러러보고 아래를 굽어보며 가까운 곳과 먼 곳을 두루 바라보는 양상은 유한한 시공간에서 우주의 의식(진리)을 체득하려고 했다.

127 ㅣ 금하金河는 지금의 내몽고자치구에 위치한 대흑하大黑河의 옛 명칭이다. '금하'는 또 출전에 따라 '은하銀河'로 적혀 있기도 하다. 여기서는 후자의 의미이다.

128 ㅣ 이 시의 전문은 다음과 같다. "遙夜汎淸瑟, 西風生翠蘿. 殘螢栖玉露, 早鴈拂金河. 高樹曉還密, 遠山晴更多. 淮南一葉下, 自覺洞庭波." 허혼은 당나라 문인 관료이며 윤주潤州 단양丹陽 출신으로 자가 용회用晦 또는 중회仲晦이다. 젊어서부터 고학하고 병이 많았지만 임천林泉을 애호했다. 만당 시대의 명사였다.

129 ㅣ 이 시의 전문은 다음과 같다. "風急天高猿嘯哀, 渚淸沙白鳥飛回. 無邊落木蕭蕭下, 不盡長江滾滾來. 萬里悲秋常作客, 百年多病獨登臺. 艱難苦恨繁霜鬢, 潦倒新停濁酒杯."

130 『노자』 16장: 萬物竝作, 吾以觀復. (최진석, 144)

즐겨 거니는 길 따라.¹³¹

이끼 위에는 발자국 보이네.(사람이 움직이며 두루 바라보기)

흰 구름은 조용한 물가에 몸을 맡기고,(멀리 보기)

향기로운 풀들은 한적한 문을 가렸네.(가까이 보기)

비 온 뒤에 소나무의 빛깔을 보며,(올려다보기)

산길 따라 걷다보니 발원하는 샘에 닿았네.(내려다보기)

개울에 핀 꽃과 선禪의 마음,

서로 마주하며 말을 잊었네.(최후의 깨달음)

일 로 경 행 처 매 태 견 리 흔 백 운 의 정 저 방 초 폐 한 문 과 우 간 송 색 수 산 도 수 원 계 화 여
一路經行處, 苺苔見履痕, 白雲依靜渚, 芳草閉閑門. 過雨看松色, 隨山到水源, 谿花與

선 의 상 대 역 망 언
禪意, 相對亦忘言.(유장경劉長卿, 「심남계상도사尋南溪常道士」)¹³²

　유가의 시인들은 감각으로 경관을 두루 바라보았을 뿐만 아니라 내면에서 역사를 두루 살펴보았다. 그들이 우주를 바라보는 의식에는 흥망성쇠를 보였던 역사를 포함한다. 두루 바라보기는 감정을 산수에 담아낼 뿐만 아니라 옛일을 돌아보며 당시의 삶을 아파한다. 두보는 「등고」에서 "다함이 없는 장강은 세차게 흘러오네."라는 구절을 읊고 난 뒤에 곧바로 마음의 흐름을 풀어놓는다. "만 리 타향에서 늘 나그네 되어 가을을 슬퍼하며, 평생 병이 많은 몸으로 홀로 대에 올라라." ¹³³

　두보의 「추흥秋興」 8수 중 제3수도 위와 마찬가지이다.

수많은 가구의 산골 마을에 아침 햇살 고요한데,

날마다 강가 누각에 앉아 청산을 바라본다.(고정된 지점 바라보기)

밤을 지새운 어부는 아직 배 위에 있고,(내려다보기)

맑은 가을 하늘의 제비는 놀리듯 날아다니네.(올려다보기)

131 ｜ 경행經行은 불교 용어로 좌선을 할 때에 피로를 풀고 졸음을 쫓기 위하여 일정한 곳을 천천히 거닌다는 뜻이다.

132 ｜ 당 제국 유장경의 이 시가 원문에는 당나라 중기의 시인으로 오언율시에 뛰어난 전기錢起의 시로 잘못 적혀 있다. 유장경은 당나라의 문인 관료이며 선성宣城 출신으로 자가 문방文房이다. 시 중에 특히 5언시에 뛰어나 스스로 오언장성五言長城으로 일컬었다. 문집으로 『유수주집劉隨州集』이 있다.

133 ｜ 두보, 「등고登高」: 萬里悲秋常作客, 百年多病獨登臺.

千家山郭靜朝暉, 日日江樓坐翠微. 信宿漁人還汎汎, 淸秋燕子故飛飛.

뒤이어 두보는 곧바로 역사와 현재에 대한 자기 마음의 움직임으로 넘어간다.

광형처럼 간언해도 공명을 얻지 못하고,[134]

유향劉向처럼 학문을 전하려 해도 여의치가 않구나.

함께 배우던 소년들은 출세한 이 많으니,

귀하신 몸으로 오릉[135]을 휘젓는다.

광 형 항 소 공 명 박 유 향 전 경 심 사 위 동 학 소 년 다 불 천 오 릉 의 마 자 경 비
匡衡抗疏功名薄, 劉向傳經心事違. 同學少年多不賤, 五陵衣馬自輕肥.

우주와 인생에 대한 감탄이 옛일을 돌아보며 당시의 삶을 아파하는 시에 이미 담겨 있다. 위를 우러러보고 아래를 굽어보며 가까운 곳과 먼 곳을 두루 바라보기는 중국 문화의 공통된 심미적 시선이다. 이로 인해 자아낸 우주와 인생에 대한 느낌이 유가에 기울면 두보의 "천지의 머나먼 곳을 보는 눈, 계절의 순서는 백 년을 지녀온 마음이어라."[136]로 드러나고, 도가에 기울면 혜강(223~262)[137]의 "우러러보고 굽어보며 스스로 깨닫고, 마음은 태현太玄에서 노닌다."[138]로 드러나며, 불가에 기울면 왕유의 "산하는 천안 속에 있고, 우주는 법신 안에 있다."[139]로 드러난다.

134 | 광형匡衡은 전한 원제元帝(BC 49~BC 33) 때의 인물로, 직언을 잘했고 재상의 지위에까지 올랐다. 이에 반해 두보는 좌습유左拾遺로 있던 숙종肅宗(756~762) 건원乾元 원년(758)에 재상인 방관房琯의 파직에 반대하는 상소를 올렸다가 파직된 일이 있다.

135 | 오릉五陵은 한 고조高祖의 장릉長陵을 비롯하여 혜제惠帝의 안릉安陵, 경제景帝의 양릉陽陵, 무제武帝의 무릉茂陵, 소제昭帝의 평릉平陵 등 다섯 곳을 합쳐 부르는 호칭이다. 오릉은 모두 위수渭水 북쪽에 있다.

136 두보, 「춘일강촌春日江村」 5수 중 제1수: 乾坤萬里眼, 時序百年心. | 이 구절에서 건곤은 공간, 시서는 시간을 나타내며 눈으로 만 리를 넘어 보고 마음으로 백 년을 헤아린다는 맥락으로 풀이될 수 있다.

137 | 혜강嵇康은 초국譙國 질현銍縣(지금의 안휘(안후이)安徽성 북부) 출신으로 자가 숙야叔夜이다. 혜강은 정시正始 연간(240~248)에 완적 등과 죽림에서 노닐며 현학을 이야기했다. 이들은 이른바 '죽림칠현'으로 불렸으며, 혜강은 중심 인물이었다. 혜강은 금琴에 일가견이 있었고 음률에도 뛰어났으며, 그의 인격과 사상은 죽림칠현뿐 아니라 이후의 많은 이들에게 큰 영향을 미쳤다. 저술로 「성무애락론聲無哀樂論」「양생론養生論」『고사전高士傳』 등이 있다.

138 혜강, 「형수재공목입군증시兄秀才公穆入軍贈詩」 19수 중 제14수: 俯仰自得, 遊心太玄. (한흥섭, 24)

139 왕유, 「하일과청룡사알조선사夏日過靑龍寺謁操禪師」: 山河天眼裏, 世界法身中. (박삼수, 531) | 천안天眼은 불교에서 말하는 오안五眼 중의 하나로, 육도六道·원근·상하·전후·내외와 미래까지도 자유자재로 볼

다시 선진 시대로 돌아가보자. 관은 위를 우러러보고 아래를 굽어보며 먼 곳과 가까운 곳을 두루 바라보는데, 이는 시공간을 동태적 체제로 파악하여 사물의 본질에 도달하기 위한 것이다. 이와 마찬가지로 시공간을 동태적 체계로 이미 파악했다면 관觀은 하나의 사물로부터 그것과 관련된 다른 사물을 꿰뚫어볼 수 있다. 『좌씨전』 양공 29년에서 오吳나라의 공자公子 계찰季札은 노나라에서 음악 공연을 관람하고서 다음의 말을 남겼다.

> 오나라의 공자 계찰이 노나라를 방문했다. …… 계찰은 주 왕실의 음악을 들려줄 것을 요청했다. 양공이 악공을 시켜 『시경』의 「주남周南」과 「소남召南」을 부르게 하자, 계찰은 다음처럼 말했다. "아름답습니다! 주 왕실의 터전을 다지기 시작했으니, 아직 완성된 것이 아닙니다. 그러나 부지런히 일하면서 윗사람을 원망하지 않았습니다." 다시 그를 위해 『시경』의 「패풍邶風」 「용풍鄘風」 「위풍衛風」을 부르게 하자 다음처럼 말했다. "아름답습니다! 담긴 뜻이 매우 깊습니다. 근심이 있기는 하지만 괴로워하는 기색이 없으니, 제가 듣기로는 위衛나라의 강숙[140]과 무공[141]의 덕이 이와 같았다고 합니다. 이것은 「위풍」입니까?" 그를 위해 「왕풍王風」을 부르게 하자 다음처럼 말했다. "아름답습니다! 근심이 있으면서도 두려워하지 않으니, 이것은 주나라가 동천東遷한 이후의 노래입니까?" 그를 위해 「정풍鄭風」을 부르게 하자 다음처럼 말했다. "아름답습니다! 그렇지만 지나치게 섬세하고 백성들이 견디기 힘들어하니, 다른 나라들보다 먼저 망하지 않겠습니까?" 그를 위해 「제풍齊風」을 부르게 하자 다음처럼 말했다. "아름답습니다! 광대하니 대국의 풍모입니다! 동해 일대를 대표하는 이는 태공太公이 아니겠습니까? 나라의 기세가 한량없습니다."(신동준, 2: 393)
>
> 오 공 자 찰 래 빙　　　청 관 어 주 악　사 공 위 지 가　주 남　소 남　왈　미 재　시 기 지 의
> 吳公子札來聘 …… 請觀於周樂. 使工爲之歌「周南」「召南」, 曰, "美哉! 始基之矣,
>
> 유 미 야　　연 근 이 불 원 의　　위 지 가　패　용　위　왈　미 재　연 호　우 이 불 곤 자 야
> 猶未也. 然勤而不怨矣." 爲之歌「邶」「鄘」「衛」, 曰, "未哉! 淵乎. 憂而不困者也,

수 있다고 한다. 법신法身은 곧 불신佛身으로, 불교에서 청정한 자성自性을 체현하여 일체의 공덕을 이룬 몸을 가리키는 용어이다.

140 ⎟ 강숙康叔은 주 무왕의 아홉째 동생으로, 이름은 봉封이다. 섭정을 하던 주공周公은 옛 상商 지역의 반란을 진압한 후 그 영역을 송宋과 위衛로 나누어 아우인 희봉姬封을 위나라에 분봉했다. '강康'은 그의 시호인데, 그가 죽은 후에는 이를 성씨로 삼게 되었다.

141 ⎟ 무공武公은 강숙의 9대손인 위나라의 무공을 가리킨다.

오문위강숙무공지덕여시　시기 위풍　호　위지가 왕　왈　미재　사이불구　기주지
吾聞衛康叔武公之德如是. 是其「衛風」乎? 爲之歌「王」, 曰, "美哉! 思而不懼, 其周之

동호　위지가 정　왈　미재　기세이심　민불감야　시기선망호　위지가 제　왈
東乎?" 爲之歌「鄭」, 曰, "美哉! 其細已甚, 民不堪也, 是其先亡乎?" 爲之歌「齊」, 曰,

미재　앙앙호　대풍야재　표동해자　기대공호　국미가량야
"美哉! 泱泱乎, 大風也哉! 表東海者, 其大公乎? 國未可量也.(『좌씨전』 양공襄公 29년)

　　계찰은 어떤 나라의 음악을 한 번 들으면 바로 그 음악의 특징을 이야기했고, 나아
가 음악에 나타나는 그 나라의 성격과 인심의 상태까지도 말했다. 앞서 말했듯이 옛사
람들의 마음속에서 악(음악) – 풍風(기후) – 속俗(풍속) – 심心(여론) 등은 서로 연관되어 있
다. 예컨대 어떤 풍속이 있으면 그와 닮은 기후가 나타나고 그와 닮은 음악이 나타난
다. 어떤 지역의 음악을 통해 그 지역의 풍속·여론·국정 동향을 알 수 있다. 이것이
바로 유가가 말하는 "시가를 통해 풍속의 성쇠를 살펴볼 수 있다."라는 주장에 해당된
다.[142] 이러한 연관은 한 번 보거나 한 번 들어서 알 수 있지 않고 '관觀', 즉 깊이 있는
본질적인 통찰을 통해서 알 수 있다. 이러한 본질적인 통찰을 얻으려면, 즉 관의 능력을
갖추고 관의 결과를 얻으려면 반드시 문화 시공간의 동태적 구조에서 상호 연관된 악–
풍–속의 지식을 갖추어야 한다. 관은 마음에 전체를 품는 전제 아래에서 진행되어 "이
것을 통해 저것을 아는[由此知彼]" 본질적인 인식이다. 예컨대 한의학에서 진맥을 통해
병세를 알고, 예술에서 글씨나 그림으로 사람의 됨됨이를 알 듯이 마찬가지로 철학의
관물취상觀物取象·징회관도澄懷觀道도 모두 같은 이치이다.

　　사람의 경우 관은 사람의 겉모습과 말씨를 통해 그 사람의 내면까지도 알 수 있다.
예컨대 맹자는 눈동자를 통해 사람의 진실을 알 수 있다고 했다.[143] 공자는 『논어』 「선
진」에서 제자와 이야기를 나누며 말을 들어보고 당사자의 뜻(포부)을 살폈다.[144] 모두

142 　觀風俗之盛衰.｜이 구절은 『논어』 「양화」 9(460)의 "詩, …… 可以觀."(신정근, 687)에 대해 정현鄭玄이
　　"觀, 觀風俗之盛衰也."로 풀이한 주석에서 유래한다.

143 ｜『맹자』 「이루」 상15: 孟子曰: "存乎人者, 莫良於眸子. 眸子不能掩其惡. 胸中正, 則眸子瞭焉, 胸中不正,
　　則眸子眊焉. 聽其言也, 觀其眸子, 人焉廋哉?"(맹자가 말했다. "사람을 살펴보는 것으로는 눈동자보다 더
　　좋은 것이 없다. 눈동자는 그의 악함을 가릴 수가 없다. 가슴속이 바르면 눈동자도 밝고, 가슴속이 바르지
　　못하면 눈동자가 흐리다. 그의 말을 들어보고 그의 눈동자를 살펴본다면 사람이 어떻게 자신을 숨기겠는
　　가?")(박경환, 183)

144 ｜『논어』 「선진」 26(244)을 보면 공자는 자로子路·증석曾晳·염유冉有·공서화公西華와 함께 있다가
　　선생님을 어려워하지 말고 각자의 포부를 말하게 했다. 다른 제자들이 정치·행정·군사 분야의 포부를
　　말했지만 마지막으로 증석이 아이들과 강가에서 산책하겠다는 뜻을 비치자 공자도 그에 동조했다.(신정
　　근, 419) 증석과 관련해서 임종진, 『증점, 그는 누구인가』, 역락, 2014 참조.

관의 방식을 말하고 있다. 이처럼 겉으로 속을 들여다보고 말로 뜻을 살피는 이론적 기초는 바로 말은 그 사람을 나타낸다는 '언여기인言如其人'의 사고에 있다.

관의 세 가지 방식, 즉 우러러보고 굽어보고 먼 곳과 가까운 곳을 두루 바라보기, 이것으로 저것을 살피기, 겉으로 속을 들여다보기는 모두 시공간의 동태적 구조를 바탕으로 하고 사물과 우주에 대한 본질을 얻기 위한 것이다. 즉 사람을 알고 일을 알고 때를 알고 나라를 알고 우주를 아는 것이다. 이처럼 관에 세 가지 방식이 있고, 이에 따라서 관은 상고 시대로부터 선진 시대에 이르는 과정에서 심미 방식의 개념이 되었다. 어휘 계열로 보면 관觀은, 현상을 보는 시각 활동에 중점을 두는 간看·망望·초瞧·조眺 등의 어휘 군과 다르고, 인식을 목적으로 하는 정신 활동에 중점을 두는 찰察·견見·각覺·식識 등의 어휘 군과 다르며, 두 가지 어휘 군을 결합하여 하나로 통합한 본질 직관의 활동이다. 관 개념은 의미상으로 현상 직관을 하는 간看·망望 등과 결합하여 관간觀看·관망觀望의 복합어를 만들 수 있고 또 본질 직관을 하는 찰察·견見 등과 결합하여 관찰觀察·관견觀見의 복합어를 만들 수 있을 뿐 아니라 관의 미학적 확장에 따라 심미 감상의 상賞·완玩·유遊 등과 결합할 수도 있다.

제6절

악樂: 심미 주체의 구성

중국 문화에서 미감美感과 가장 가까운 글자는 바로 '악樂'이다. '악'의 고문자는 악기의 모양을 본뜬 글꼴로 음악을 뜻한다. 앞에서 말했듯이 악은 원시 의식(예禮)과 함께 연결되어 있어 "예가 즐거움과 떼려야 뗄 수 없었다." 『예기』 「예운」의 "예의 시초는 음식에서 비롯되었다."[145]라고 말한 단락에서 "흙을 뭉쳐서 북채를 만들고 흙을 빚어 북을 만들었다〔蕢桴而土鼓〕."는 구절이 나오는데 이것이 곧 원시 음악에 해당된다. 음악은 사람을 즐겁게 만들므로 "악樂(음악)은 낙樂(즐거움)이다."[146]로 규정된다. 따라서 '악' 자는 음악으로 인해 생겨난 심리적 쾌감을 가리킬 때 쓰였다.

앞서 말했듯이 원시 의식은 시詩·악樂·무舞(춤)·극劇(잡극)·음식의 통일체이다. 의식 전체에서 음악의 리듬과 선율은 진행 과정 중에 우러러보고 굽어보며 나아가고 물러나거나 느리고 빠르게 전환되거나 순서에 따라 끊어지는 활동을 이끌어가는 작용을 한다. 의식을 치르며 느끼는 음악의 쾌감은 단지 음악만의 쾌감이 아니라 의식 전체의 쾌감이다.

원시 의식이 정합성整合性을 갖고 의식에서 음악이 중요성을 가지므로, 음악으로 인해 생겨난 마음속의 즐거움도 정합성을 갖는다. 이것은 낙樂(쾌감)의 보편성을 가리킨다. 이 쾌감은 청각의 쾌감뿐 아니라 시각·미각·후각·부각(피부감)[147]의 쾌감을 포함

145 『예기』 「예운禮運」: 夫禮之初, 始諸飲食, (基燔黍捄豚, 汗尊而抔飲,) 蕢桴而土鼓.(지재희, 중: 23)
146 『순자』 「악론樂論」: 樂者, 樂也.(이운구, 2: 151)
147 | 부각膚覺은 피부가 느끼는 감각의 총칭으로, 신체가 외물과 직접적인 접촉에 의해 느끼는 '촉각觸角' 뿐 아니라 직접적인 접촉 없이 느끼는 온도의 변화까지도 포함하는 개념이다.

한다. 이는 실용적이고 공리적인 쾌감을 지니고 있다는 측면에서 종교적이고 신비한 쾌감도 있다. 모든 의식은 현실과 관련되기도 하고 또 신령神靈과 관련되기도 한다.

악樂(음악)이 예의 활동에서 중요하기 때문에 악이 예를 대표할 수 있는 것과 마찬가지로 낙樂(청각 쾌감)이 의식의 미감 중에 중요하기 때문에 악이 쾌감 전체의 총칭으로 간주될 수 있었다. 일단 총칭이 되면 악은 종합물의 전체를 가리킬 수 있을 뿐 아니라 전체 중 임의의 일부분을 가리킬 수도 있다. 이는 '악'의 보편적 타당성을 만들어냈다.

시가詩歌와 음식으로 인해 생기는 즐거움은 모두 '악'이라고 말할 수 있다. 중국적 쾌감의 구체적인 발전과 그 과정은 이미 그 자취를 찾기가 어렵다. '악' 자는 확실히 운용 범주가 가장 광범위한 어휘가 되었다. 예컨대 음식의 즐거움은 입과 배가 누리는 구복지락口腹之樂이고, 남녀의 성적 즐거움은 잠자리에서 느끼는 상자지락牀第之樂[148]이고, 도덕의 즐거움은 인의지락仁義之樂이 되는 식이다. 이처럼 어떠한 즐거움도 모두 '악(락)'이라 할 수 있다. 다만 여러 가지 즐거움이 모두 다 갖추어졌을 때에 악은 음악적 쾌감의 본래 모습을 드러낸다.

묵자는 다음처럼 말했다.

> 몸은 편안함을 알고 입은 단 것을 알고 눈은 미美를 알고 귀는 즐거움을 안다.(김학주, 상: 380)
>
> 신 지 기 안 야 구 지 기 감 야 목 지 기 미 야 이 지 기 락 야
> 身知其安也, 口知其甘也, 目知其美也, 耳知其樂也.(『묵자』 「비악非樂」)

중국적 미감의 주체는 오관五官의 종합으로 구성된다. 이것은 원시 시대에서부터 주나라의 조정 미학 체계까지 적용되는 관념이다. 춘추전국 시대에 사士의 독립성이 뚜렷해진 뒤에 맹자는 '심心'의 주체를 꺼내들고 장자는 '기氣'의 주체를 꺼내들었는데, 이는 오관에 의한 즐거움보다 더 좋고 더 의미 있는 즐거움이 되었고, 이에 따라 오관에 의한 즐거움은 낮게 평가되게 되었다. 진한 시대의 종합을 거치면서 중국 미학은 심心·기氣·오관五官의 원동력을 구조로 하는 심미 주체를 구성하게 되었다. 이에 따라 중국의 미감도 심·기·오관이 심미 대상에 대해 진행하는 전면적인 감상의 미감을

148 | 상자牀第는 곧 평상과 돗자리로, 규방의 부녀자를 가리키거나 남녀 사이의 연애를 가리키는 말로 사용된다. 여기에서는 후자의 의미로 말하였다.

뜻하게 되었다. 이것은 중국적 우주 구조의 성격으로 인해 결정되었다.

중국의 우주는 기의 우주이며, 광대한 세계의 모든 변화는 기가 규칙을 가지고 변화하며 만들어낸 것들이다. "기는 만물을 움직이게(바뀌게) 하고 만물은 사람을 자극한다."[149] "계절이 서로 번갈아들면 음기가 가라앉고 양기는 펼쳐진다. 만물의 때깔이 바뀌면 사람의 마음도 흔들린다."[150] 옛사람들이 흔히 경물景物을 말할 때 대체로 두 가지 층위를 나누었다. 첫째는 만물의 모습 그 자체이고, 둘째는 만물의 모습과 생기를 결정짓는 우주의 기이다. 문학의 경우 가장 먼저 "글은 기질을 위주로 하고" 그 다음에야 "구절의 길고 짧음과 성운의 높고 낮음"을 따진다.[151] 그림의 경우 가장 먼저 '기운생동氣韻生動'을 갖추고 그 다음에야 용필用筆 · 위치 · 색채를 갖춘다. 서예의 경우도 첫 번째가 필묵筆墨 · 형색 · 자구字句이고 두 번째가 필묵 · 형색 · 자구의 생기를 불어넣는 신神 · 정情 · 기氣 · 운韻이다.

심미 과정에는 사물 · 예술 · 세계는 형색의 층위가 있고, 미감 주체의 구성에는 오관의 층위가 있다. 객체가 여러 방면에 걸쳐 있으므로 주체의 수용도 눈 · 귀 · 코 · 혀 · 몸 등 오관을 통해 일어난다. 말이 나온 김에 좀 더 말하면 서양에서는 눈 · 귀 · 코 · 혀 · 몸이 처음에 아리스토텔레스에 의해 정식으로 시각 · 청각 · 후각 · 미각味覺 · 촉각의 다섯 가지 감각으로 구체화되었다. 서양의 문화는 실체를 중시하므로 촉각은 오감 중에 몸이 가장 절실히 느끼는 감수 작용이다.

중국에서는 몸이 부각膚覺으로 구체화되었다. 중국의 우주는 기의 우주이므로, 몸의 감지 기능은 서양에 비교해서 무형의 기氣에 대한 부각의 감수만큼 더 중요한 것이 없었다. 따라서 중국의 경우 다섯 가지 감각이라면 일반적으로 시각 · 청각 · 후각 · 미각 · 부각을 말한다. 중국의 심미는 오관五官에 의한 전면적인 느낌을 한층 더 강조하지만 오관 중에 높고 낮음의 구별은 전혀 없다. 다만 자연의 예술에서 혀, 즉 미각味覺이 재능을 발휘할 곳은 많지 않지만, 대상에 그럴 만한 일면이 있어 혀가 쓸모가 있다면

149 종영, 「시품서」: 氣之動物, 物之感人.(이철리, 72)

150 유협, 『문심조룡』 「물색物色」: 春秋代序, 陰陽慘舒, 物色之動, 心亦搖焉.(최동호, 534)

151 조비, 『전론』 「논문論文」: 文以氣爲主.(氣之淸濁有體, 不可力强而致.) 한유韓愈, 「답이익서答李翊書」: 氣盛, 則言之短長與聲之高下者, 皆宜也.| 장법(장파)는 한유의 글에서 '언언' 자를 '구句' 자로 바꾸고 있다. 조비는 문학이 작가의 타고난 기질, 기운에 좌우된다는 문기론文氣論을 주장했다. 한유는 작가의 도덕적 기개가 중요하다면 '기성언의氣盛言宜'를 주장했다. 장파는 한유의 문장을 단장취의하여 기성언의보다 문장의 형식적 측면에 초점을 맞추고 있다.

얼마든지 쓰일 수 있다. 하지만 예술은 결국 의식과 달라서 음식을 마주하는 상황은 그리 많지 않다. 이 때문에 미각은 양적으로 비교적 적게 쓰이는 반면 후각은 도리어 무척 많다.

작은 뜰 향기 나는 좁은 길을 홀로 배회하네.

소 원 향 경 독 배 회
小園香徑獨徘徊.[152]

그윽한 향기는 어스름 달빛 속에 번져오네.

암 향 부 동 월 황 혼
暗香浮動月黃昏.[153]

연꽃 수놓은 휘장에는 사향 연기 배어든다.

사 훈 미 도 수 부 용
麝熏微度繡芙蓉.[154]

신체의 부각(피부감)도 후각과 마찬가지로 늘 활용된다.

바위에 비 내리니 돌덩이 미끄럽다.

석 활 암 전 우
石滑巖前雨.[155]

칼날 같은 바람에 얼굴이 갈라지는 듯.

풍 두 여 도 면 여 할
風頭如刀面如割.[156]

152 | 안수晏殊, 「완계사浣溪沙」: (一曲新詞酒一杯, 去年天氣舊亭臺. 夕陽西下幾時迴, 無可奈何花落去. 似曾相識燕歸來.) 小園香徑獨徘徊.

153 | 임포林逋, 「산원소매山園小梅」: (衆芳搖落獨暄妍, 占盡風情向小園. 疎影橫斜水淸淺,) 暗香浮動月黃昏. (霜禽欲下先偸眼, 粉蝶如知合斷魂. 幸有微吟可相狎, 不湏檀板共金尊.)

154 | 이상은李商隱, 「무제無題」: (來是空言去絕蹤, 月斜樓上五更鐘. 夢爲遠別啼難喚, 書被催成墨未濃. 蠟照半籠金翡翠,) 麝熏微度繡芙蓉. (劉郎已恨蓬山遠, 更隔蓬山一萬重.)

155 | 장선張宣, 「제냉기경산정題冷起敬山亭」: 石滑巖前雨, (茶香樹杪風, 江山無限景, 都在一亭中.)

156 | 잠삼岑參, 「주마천행봉송출사서정走馬川行奉送出師西征」: (君不見, 走馬川行, 雪海邊, 平沙莽莽黃入天. 輪臺九月風夜吼, 一川碎石大如斗, 隨風滿地石亂走. 匈奴草黃馬正肥, 金山西見煙塵飛, 漢家大將西出師.

꾀꼬리 울음에도 눈물이 있다면, 날 위해 제일 높이 핀 꽃을 적셔다오.

앵 제 여 유 루 위 습 최 고 화
鶯啼如有淚, 爲濕最高花.[157]

중국 문화에서 부각은 기氣와 서로 통하므로 더욱더 운치가 있다.

샘물은 높은 바위 위에서 흐느끼고, 햇살은 푸른 소나무 사이에서 서늘하다.

천 성 인 위 석 일 색 랭 청 송
泉聲咽危石, 日色冷青松.[158]

남수藍水는 먼 데서 와 계곡마다 떨어져 내리고, 옥산의 높다란 두 봉우리는 말이 없다.

남 수 원 종 천 간 락 옥 산 고 병 량 봉 한
藍水遠從千澗落, 玉山高竝兩峰寒.[159]

　　종합하면 중국 미감의 주체를 구성하는 측면에서 오관은 서로 동등하다. 비록 구체
적인 대상의 성질 또는 각 예술 분야의 구체적인 소재의 성질이 서로 다르기 때문에
구체적인 상황에서 어떤 감각에 치우칠 수도 있지만 옛사람들은 도리어 오관을 아우르
는 ‘공감각’의 방식으로 감수하는 쪽으로 쏠렸다. 종병은 산수화를 두고 "금琴을 뜯어
가락을 타서 모든 산이 메아리치게 하련다."[160]라고 말했다. 또 상건(708~765?)[161]은 "강
가에서 옥금玉琴을 뜯지만", 효과는 "강에 뜬 달을 희게 만들고, 강물을 깊게 만드는"[162]
데에 있었다.
　　오관은 서로 평등하지만 심心·기氣와 서로 통해야만 한다. 이를 하나씩 말하면 다

將軍金甲夜不脫, 半夜軍行戈相撥,) 風頭如刀面如割. (馬毛帶雪汗氣蒸, 五花連錢旋作冰, 幕中草檄硯水凝.
敵騎聞之應膽懾, 料知短兵不敢接, 車師西門佇獻捷.)

157 | 이상은, 「천애天涯」: (春日在天涯, 天涯日又斜.) 鶯啼如有淚, 爲濕最高花.

158 | 왕유, 「과향적사過香積寺」: (不知香積寺, 數里入雲峯. 古木無人逕, 深山何處鍾.) 泉聲咽危石, 日色冷青
松. (薄暮空潭曲, 安禪制毒龍.)(박삼수, 567)

159 | 두보, 「구일남전최씨장九日藍田崔氏莊」: (老去悲秋强自寬, 興來今日盡君歡. 羞將短髮還吹帽, 笑倩傍人
爲整冠.) 藍水遠從千澗落, 玉山高竝兩峯寒. (明年此會知誰健, 醉把茱萸仔細看.)

160 | 심약沈約, 『송서宋書』 권93 「은일전隱逸傳·종병宗炳」: 撫琴動操, 欲令衆山皆響.

161 | 상건常建은 당나라의 시인으로, 장안長安 사람이었다고 한다. 그는 개원開元 15년(727)에 진사가 되었
으나, 후에 산중에서 은거하며 생애를 마쳤다.

162 | 상건, 『상건시常建詩』 권1 「오언고시五言古詩·강상금흥江上琴興」: 江上調玉琴, (一絃清一心. 泠泠七
絃遍, 萬木澄幽陰.) 能使江月白, 又令江水深. (始知梧桐枝, 可以徽黃金.)

음과 같다.

사물은 모습(외관)에 따라 눈에 들고, 마음은 이치에 반응한다.(최동호, 333)

물 이 모 구　심 이 리 승
物以貌求, 心以理勝.(유협, 『문심조룡』「신사神思」)

눈으로 호응하고 마음으로 이해한다. …… 곧 눈으로 호응하는 동시에 마음으로도

이해하게 된다. 호응과 이해를 통해 우주의 신묘함에 감응하게 되고, 신묘함을 초월하

여 이치를 터득하게 된다.

부 이 응 목 회 심　　　　즉 목 역 동 응　심 역 구 회　응 회 감 신　신 초 리 득
夫以應目會心. …… 則目亦同應, 心亦俱會. 應會感神, 神超理得.

(종병, 「화산수서畵山水序」)

또 최종의 결과로 말하자면 다음과 같다.

성정을 들여다볼 뿐 문자는 보지 않는다.

단 견 정 성　부 도 문 자
但見情性, 不睹文字.(석교연釋皎然, 『시식詩式』「중의시례重意詩例」)

우러러보고 굽어보며 스스로 깨닫고, 마음은 태현太玄에서 노닌다.(한흥섭, 24)

부 앙 자 득　유 심 태 현
俯仰自得, 遊心太玄.(혜강, 「형수재공목입군증시兄秀才公穆入軍贈詩」19수 중 제14수)

선진과 진한의 미학

이 장은 춘추 시대·전국 시대·진 제국·양한 제국 등의 네 시기를 포함한다. 여기서 대체로 다음의 네 가지 문제를 이야기하고자 한다. 1. 하·상·주 삼대의 정합적인 조정 미학 체계가 어떻게 진 제국 이후의 조정 미학 체계로 전환되었는가. 2. 선진 시대의 이성 정신이 이러한 전환 과정에서 했던 작용 및 이후의 중국 문화와 미학 사상에 대해 기초를 다지는 작용을 살피는데, 그것은 주로 우주 모델, 사회 구조와 인격 유형의 형성에 구현되었다. 3. 선진 시대의 사상이 발전하다 한 제국에 이르자 새로운 대일통大一統의 사상 구조를 형성했고, 또 미학에서 음악적 우주를 형성했다. 4. 양한에서는 『시경』의 해석을 대표로 하는 정치 미학이 미학의 핵심을 차지하면서 체계적인 구조를 형성했고, 이는 이후의 정치적 미학 사상에 큰 영향을 미쳤다.

하·상·주 삼대의 조정 미학은 춘추 시대부터 변하기 시작했다. 만약 미美가 종교의 신성성sacredness 의미, 정치의 권위 의미, 미학의 감성 형식 등 세 측면을 포함한다면, 이 세 가지 의미는 상고 시대부터 삼대에 이르기까지 예禮(원시의 의식부터 조정의 제도까지)의 체제와 정확히 들어맞았다. 예가 지닌 신성神性이 사라지자 정합적이던 심미 객체에 의미의 혼란이 생겨났다. 이를 정치의 관점에서 보면 심미 객체가 지닌 정치 윤리의 의의가 함부로 쓰이면서 예가 허물어지고 악樂이 무너지게 되었다. 이를 미학의 관점에서 보면 심미 객체가 주는 감성적 쾌감의 일면이 다른 두 측면, 즉 정치의 권위, 종교의 신성성과 분리되기 시작했다.

춘추 시대를 통틀어 미학사의 문제는 다음의 질문으로 드러났다. 예를 파괴하면서 이러한 분리를 가속화할 것인가? 아니면 예를 유지하면서 분리를 막을 것인가? 중국적 전통의 특성은 두 명의 가장 위대한 인물, 즉 노자와 공자를 낳았다. 두 사람은 모두 가장 보수적인 형식 속에서 혁신을 실현해냈다. 두 사람은 심미 객체의 기호화를 해체하고 재건하는 작업을 위해 중요한 사상 자원을 제공하여 중국 미학이 질적인 도약을 이루게 했다.

전국 시대에는 이와 같은 분리가 완성되어 삼대의 심미 객체가 해체되고 단지 오락 성질의 객체를 즐기게 되었다. 심미 속에 원래 있던 '신성성' 의미는 인격(맹자와 묵자)과

자연(장자)으로 옮겨가게 되었다. 새로운 대일통의 추세가 나타나자, 순자는 실용 정치의 관점에서 미감 형식과 정치 제도를 재차 새롭게 결합하여 새로운 조정 미학을 구성했다. 그의 주된 성취는 새로운 대일통의 제왕을 위해 완정完整한 정치 미학의 모델을 설계한 데에 있다. 굴원과 한비자는 이러한 조정 미학을 보완하여 완전해지게 했다.

굴원은 맹자와 장자가 조정 미학을 비난하던 시대를 살면서 조정을 떠나지도 않고 가국家國을 떠나지도 않는 새로운 사인士人의 형상을 빚어냈다. 이러한 사인의 위풍은 유자儒者의 충실과 가족의 온정을 모두 품었다. 한비자는 한편으로 제왕 형상을 설계하는 점에서 순자에게 부족하던 심리적 측면을 나무랄 데 없이 보완했고, 다른 한편으로 사인의 형상에서 순종하는 관리, 즉 순리[1]의 형상을 창조해냈다. 묵자는 사인의 형상에서 또 다른 측면을 개척하여 협사俠士의 이미지를 만들어냈다.

춘추전국 시대와 진한을 하나의 전체로 보면 전국 시대 후기에 『순자』『여씨춘추』『역전易傳』으로부터 철학적 종교적 함의를 지닌 정합적 문화가 새로이 출현하기 시작하여, 『회남자』『황제내경黃帝內經』『춘추번로』『사기』에 이르면 이러한 정합적인 문화가 한나라의 사상적 구조를 수립하게 된다. 조정 미학을 핵심으로 삼으면서 우주의 정체성을 내용으로 하는 한나라 미학이 등장하게 되었다. 이는 주로 다음과 같은 두 가지 측면에서 나타났다. 첫째로 음양 오행을 바탕으로 하여 음악화된 우주이고, 둘째로 「시대서詩大序」를 핵심으로 삼는 조정 미학 사상이다. 이들은 다른 사상, 특히 순자, 『예기』「악기」및 사마천 등의 미학 사상과 함께 상호 보완적인 한나라 미학의 구조를 형성했다.

이처럼 전국 시대와 진·한을 거치며 형성된 미학 구조는 한편으로 원칙과 이론의 측면에서 보편성을 갖추며 진에서 청淸에 이르는 모든 시대를 꿰뚫었다. 다른 한편으로 나름의 특수성을 가지며 전무후무한 진한의 기백을 드러내어 진한 미학의 특징을 구현했다.

선진의 이성 정신은 미학의 측면에서 볼 때 여러 방면과 관련되어 있다. 1. 조정 미학 체계가 삼대(하·상·주)의 유형에서 진한의 유형으로 넘어가는 전환을 결정지었

1 | 순리循吏는 원칙에 따라 법을 준수하는 관리를 뜻한다. 사마천司馬遷(BC 145?~BC 86?)은 『사기』를 지으면서 「열전」에 별도로 '순리'와 '혹리酷吏' 항목을 만들었다. 「태사공자서太史公自序」에서는 다음과 같이 말하고 있다. "법을 받들고 이치를 따르는 관리는 공을 뽐내고 능력을 자랑하지 않아서, 백성들이 칭찬하지는 않으나 또한 잘못을 저지르지도 않는다. 이에 「순리열전」제59를 지었다〔奉法循理之吏, 不伐功矜能, 百姓無稱, 亦無過行. 作「循吏列傳」第五十九〕."

다. 2. 사인士人 미학을 위해 문화·철학·사상의 기초를 다졌다. 3. 이후 중국 미학의 체계적인 전개를 위한 구조를 쌓았다. 선진의 이성 정신은 복잡하고도 상호 작용하는 몇몇 기초를 포함하고 있다. 1. 조정 미학과 사인 미학. 2. 조정 미학과 사인 미학의 사이에 자리한 유가 미학 '및' 사인 미학과 민간 미학 그리고 종교 미학의 사이에 자리한 도가 미학. 3. 춘추 시대에서 전국 시대에 이르기까지 심미 대상을 극단화하고 공리화功利化시킨 법가 미학. 4. 유가 미학과 도가 미학을 쌍방향으로 보완한 굴원(BC 340~BC 278)[2] 미학. 5. 유가·도가·법가·굴원 미학이 형성한 기본 구조에 대해 체제 외적으로 보완한 묵자 미학. 주로 중국의 사회 문화 구조의 보완재로 작동한 협의俠義 정신 등등.

사람들은 일반적으로 춘추전국 시대를 새로운 대일통의 이성화 과정으로 통한다고 말한다. 이것이 곧 선진 시대의 이성 정신이다. 선진 시대의 이성이란 무엇인가? 선진 시대의 이성은 세계의 차축 시대Axial Age(Achsenzeit)[3]에 발생했던 다른 문화의 이성과 달리 대체로 세 측면으로 드러났다. 즉 도道의 우주, 인仁의 인성, 법의 정치.[4] 이는 천도天道와 자연의 측면에서 도를 핵심으로 하는 천天·무無·기氣 등의 근본 개념과 음양 오행의 망상網狀(그물) 구조이다. 인성의 측면에서 이는 인仁을 핵심으로 하는 효孝·제悌·충忠·신信의 덕목이다. 정치의 측면에서 제왕을 핵심으로 하는 예禮(의식 체계)와 법(법률 체계)이다. 세 가지는 서로 통일되어 있는 일면도 있고 서로 충돌하는 일면도 있으며, 삼자의 관계는 하나의 형식적 논리 체계가 아니라 여러 가지의 중심이 상호 보완적으로 움직이는 망상 구조이다. 통일과 충돌이 빚어낸 복잡성으로 인해 중국 문화

2 ㅣ 굴원屈原은 전국 시대 초楚나라 학자 정치인으로 이름이 평平, 자가 원原이다. 성은 초나라 왕실과 같다. 회왕懷王을 섬겨 세 왕족을 관리하는 삼려대부三閭大夫가 되었다. 당시 상관대부인 근상靳尙 등이 굴원의 재능을 질투하여 참소함으로써 유배를 가게 되었다. 굴원은 뒤에 다시 경양왕頃襄王에 의해 양자강 남쪽으로까지 내쫓긴 몸이 되었다. 굴원은 강가를 거닐며 슬픔을 읊조리다가 돌을 껴안고 멱라수에 빠져 죽었다고 한다. 굴원의 대표작 「이소離騷」는 그러한 굴원 자신의 개인적 불운과 비통함을 토로한 작품이다. 「이소」는 무가巫歌의 형식으로 지은 우수 가득한 긴 서정시이다. '이離'는 만나다, '소騷'는 근심이란 뜻이다. 즉 '근심을 만나다'란 의미로 풀이된다. 후대 사람들이 굴원의 이 작품을 높여 '경經' 자를 붙여 「이소경」이라고 하였다. 굴원에게는 「이소」 외에 「어부사漁父辭」「회사부懷沙賦」 등의 작품이 있다.

3 ㅣ 차축시대車軸時代는 독일의 철학자 칼 야스퍼스Karl Theodor Jaspers(1883~1969)가 『역사의 기원과 목표』에서 기원전 800~200년 사이의 약 5백 년 동안을 가리킨 개념이다. 동양과 서양에서 위대한 현자들이 나타났던 시기를 가리키는 말로 널리 쓰이고 있다. 칼 야스퍼스, 백승균 옮김, 『역사의 기원과 목표』, 이화여자대학교 출판부, 1987, 21쪽 참조.

4 선진의 이성 정신에 관한 구체적인 내용은 장법(장파)張法, 『중국예술: 역정과 정신中國藝術: 歷程與精神』, 中國人民大學, 2003의 관련 내용 참조.

의 근원성과 풍부성이 생겨났다.

중국 미학은 조정 미학 체계 이외에 사인 미학 체계를 낳을 수밖에 없었다. 사인 미학 체계는 위진 시대에 이르러서야 독립된 지위를 갖게 되었지만, 일단 독립되고 나서는 중국 미학을 주도하게 되었다. 대체로 선진 시대에 사인이 생겨나면서 사인 의식이 나타나게 되었는데, 그중에서도 유가·도가·묵가·법가·굴원 등의 사상이 미학에 큰 영향을 주었다. 이들의 사상은 미학과 관련해서 두 가지 측면에서 의의를 갖는다. 첫째는 중국 문화의 전체 구조 속에 담긴 근본 사상에 대한 공헌이다. 가령 공자의 '인仁'은 가家에서 국國에 이르기까지 여러 가지 사람들의 심리를 빚어냈다. 노자의 '도道'는 사인들이 갖는 형이상의 심경을 키워냈다. 왕후의 권세에 기죽지 않는 맹자의 '심心'과 형체를 초월하는 장자의 '기氣'는 사인들의 독립된 정신을 세우게 했다. 순자의 '예법'은 조정 미학 체계를 재건했다. 한비자의 법률은 조정의 위엄을 수립했다. 묵자의 '겸애兼愛'는 가국家國을 뛰어넘는 협사俠士의 기풍을 고양시켰다. 선진 시대 제자백가의 사상은 이후의 중국 미학이 체계적으로 전개되는 철학적 기초를 구성했다고 말할 수 있다.

둘째는 몇몇 사상가들이 자신의 사상을 상세히 밝힐 때 심미 현상과 관련된 현상들을 말하여 문화 대구조의 일부분으로 거시적으로 설명했다. 예컨대 "외양과 본바탕이 적절히 배합된 후에야 군자이다."(공자)[5] "큰 소리는 들리는 소리가 없고, 큰 형상은 보이는 모습이 없다."(노자)[6] "허실이 없이 알찬 것을 아름답다고 하고, 허실이 없이 알차서 광채가 있는 것을 크다고 말한다."(맹자)[7] 장자가 언급한 포정해우庖丁解牛에서의 "내가 좋아하는 것은 도道로, 이것은 기술에서 더 나아갔다."(『장자』에서 포정이 소를 잡을 때)[8] "유자는 문(글)으로 법을 어지럽히고 협객은 무(힘)로 금령을 어긴다."(한비자)[9] "비록 아

5 『논어』「옹야雍也」 18(139): 文質彬彬, 然後君子.(신정근, 245)

6 『노자』 41장: 大音希聲, 大象無形.(최진석, 328) l 이하 『노자』의 전체 맥락은 최진석, 『노자의 목소리로 듣는 도덕경』, 소나무, 2001 1판, 2006, 6쇄 참조.

7 『맹자』「진심盡心」 하25: 充實之謂美, 充實而有光輝之謂大.(박경환, 372) l 이하 『맹자』의 전체 맥락은 박경환, 『맹자』, 홍익출판사, 1999 초판, 2008 개정판 10쇄 참조.

8 『장자』「양생주養生主」: (庖丁爲文惠君解牛. …… 文惠君曰: 譆, 善哉! 技蓋至此乎? 庖丁釋刀對曰:) 臣之所好者道也, 進乎技矣.(안동림, 93; 안병주·전호근, 1: 133) l 이하 『장자』의 전체 맥락은 안병주·전호근 『장자』 1~4, 전통문화연구회, 2006; 안동림, 『장자』, 현암사, 1999 초판, 2003 개정판 4쇄 참조.

9 『한비자』「오두五蠹」: 儒以文亂法, 俠以武犯禁.(이운구, Ⅱ: 897) l 이하 『한비자』의 전체 맥락은 한비, 이운구 옮김, 『한비자』 1~2, 한길사, 2002 제1판, 2004 제4쇄 참조.

홉 번 거듭 죽을지언정 오히려 후회 없다네."라는 향초미인의 풍미(굴원)[10] 겸애로 말미암아 길에서 억울함을 당하는 사람을 보면 서슴없이 칼을 뽑아 돕는 의협심과 당당한 풍모(묵자) 등등. 이 주장은 이후의 중국 미학이 체계적으로 전개될 수 있는 이론적 기점이 되었다. 따라서 두 가지 측면에서 선진 제자백가의 사상을 서술한다면 그것은 선진 미학에 반드시 갖추어야 할 구성 부분이 되었다.

선진 제자의 백가쟁명百家爭鳴은 한나라에 창조적으로 종합되어 중국 문화의 중요한 사상적 얼개를 이루었다. 이러한 얼개는 기氣·음양·오행으로 짜인 우주 구조에 집중적으로 구현되었다. 이러한 구조는 중국 문화가 낳은 모든 학설들의 배경이자 기초라고 할 수 있다. 마찬가지로 미학의 배경이자 기초라고 할 수 있다. 다만 한나라에서 그것은 주로 조정 미학, 즉 모든 존재를 포용하는 웅대한 기백으로 표현되었다.

10 굴원, 『초사楚辭』「이소離騷」: 雖九死其猶未悔.(이장우·우재호·박세욱, 47)ㅣ향초미인香草美人은 왕일王逸의 「이소서離騷序」에 나오는 말로 충성스러운 절개와 함께 현명하고 어진 품성을 지닌 선비를 가리킨다. 離騷之文, 依詩取興, 引類譬諭, 故善寫香草, 以配忠貞, …… 靈修善于美人, 以譬于君. 이하 「이소」의 전체 맥락은 류성준, 『초사』, 혜원출판사, 1999; 황건 엮음, 이장우·우재호·박세욱 옮김, 『고문진보』『초사』, 을유문화사, 2003 초판 1쇄, 2007 2판 1쇄 참조.

제1절

공자와 노자

1. 춘추 시대와 사인士人의 부상

공자와 노자는 중국 문화에서 가장 대표적인 사상가이다. 중국 사상은 기본적으로 유가와 도가로 대표되며 공자와 노자는 그 두 학파의 창시자이다. 인물의 활동 연대로 말하면 노자가 공자보다 앞선다. 그러나 두 사상가의 사상이 영글어 무르익은 저작 체계로 보면 『논어』가 『노자』보다 앞선다. 인물과 사상을 종합하면 두 사람은 모두 사회의 시스템이 전환되던 춘추 시대에 활동하며 독창적 사상을 일군 위대한 스승이다.

역사의 기원과 발전으로 보면 공자는 유자이고 유는 사제〔무巫〕에 뿌리를 두고 있다. 노자는 사관史官에 뿌리를 두고 사史도 무巫에서 생겨났다. 중국 원시 사회의 변화와 발전을 보면 원시 사제(무)가 역사 발전의 첫 번째 전환점, 즉 공통 인식으로서 중국 관념이 나타나기 6천 년 전에 중심의 관념을 갖춘 제왕이 되었다. 이때의 제왕은 아직 짙은 무풍巫風의 특색을 가지고 있는데, 황제는 네 얼굴을 가진 탈을 쓰고(황제의 네 얼굴) 용 모양의 옷을 입었다. 역사의 두 번째 전환점은 대일통의 세습 왕조 하夏가 생겨난 4천 년 전, 즉 '중국' 관념이 첫째로 현실의 정치 형식으로 되었을 때 원시 사제가 '제왕'으로 바뀌게 된다. 이는 가천하家天下, 즉 왕권을 세습한 제왕이며 이성화된 제왕이기도 하다. 하 왕조의 첫 번째 제왕 하계夏啓[11]는 조정에서 입는 면복을 입고 등장했다. 황제

11 | 계啓는 하계夏啓로 지칭되며, 우禹의 아들이다. 우가 죽자 왕위를 계승함으로써 선양제禪讓制가 세습제로 바뀌는 과정에서 첫 번째 왕이 되었다고 전해진다.

黃帝는 본래 용이지만 하계는 "두 마리의 용을 탔다[乘兩龍]." 이 때문에 '무사巫師'는 '제왕'으로 진화되었는데 이는 중국사의 첫 번째 흐름이다. 또 이는 조정 미학 체계의 확립을 나타낸다.

춘추전국 시대에 사인士人은 조정에 혼자의 힘으로 나타났다. 물론 사도 무巫이다. 바로 유가와 도가가 모두 무에 뿌리를 두고 있는 것과 같다. '사士' 자의 본래 의미는 세습적인 조정의 계통과 다르며 자격(능력)이 풍부한 '신인新人'의 성격을 가진다. 사士 · 사事 · 리吏 · 사史는 모두 같은 뿌리에서 나왔다. 사의 형상을 취한 것은 정직한 법관과 공정한 판사인데,[12] 이것은 원시 사회의 무巫가 가진 기능 중 하나이다. 춘추 시대는 중국 역사의 세 번째 중요한 시기로, 이때 사는 왕조의 관료 계통에서 벗어나 순수하게 지식의 소유자로 나타나 독립된 계층을 형성했다. 이탈의 이러한 특수한 형식은 중국 문화 속의 새로운 사회 구조의 형성과 서로 연관된다.

만약 원시의 무巫에서 정치 권위와 지식 권위가 한 사람에게 집중되었다고 한다면, 하 · 상 · 주 삼대는 정치 권위가 상대적으로 두드러졌고 춘추시대는 지식 권위가 뚜렷하게 성장한 시기라고 할 수 있다. 춘추 시대 이래로 2천여 년의 역사에서 '사'는 가장 중요한 배역을 맡아 수행해왔다. 공자와 노자의 가장 중요한 의의는 두 인물이 중국에 필요한 '사'의 가장 기본적인 구성 요소, 즉 인성과 우주에 관한 지식에 가장 근본적인 밑그림(전제)을 그렸다는 데에 있다.

산동(산둥)山東 공묘(콩먀오)孔廟의 입구에 〈태극도〉가 높이 걸려 있는데, 도교의 도관道觀의 중심에서도 〈태극도〉는 분명 핵심적 위치를 차지한다. 유가와 도가 모두 〈태극도〉를 숭배하면서 묘하게도 공자와 노자의 지위 그리고 서로의 관계를 암시한다. 이는 〈태극도〉에 담긴 하나의 음과 하나의 양이 서로 다르지만 서로 낳아주는 상이상생相異相生과 서로 어긋나지만 서로 이루어주는 상반상성相反相成의 특성과 같다. 중국의 사회와 역사도 서로 도우면서 이루어주는 두 가지의 측면을 포함한다. 하나는 공시성을 지니는 인도와 천도이고, 다른 하나는 통시성을 갖는 융성한 세상과 쇠퇴한 세상이다. 공자가 인도와 번영하는 세상의 관점에서 사상의 체계를 세운 반면, 노자는 천도와 쇠퇴하는 세상의 관점에서 사상의 체계를 세웠다.

가家와 국國이 같은 구조로 된 천하에서 나라를 다스리고 천하를 평화롭게 하려면

12 장극화(짱커허)臧克和, 『중국 문자와 유가사상中國文字與儒家思想』, 廣西教育出版社, 1996 참조.

'사인'은 가와 국 사이에서 옮겨 다녀야 했다. 즉 사인은 가에서 집안을 다스리는 동시에 관료로 나설 뜻을 지니고, 어떤 나라에 들어가 나라를 다스리는 동시에 천하를 생각하는 포부를 가져야 한다. 사인은 이러한 역할을 제대로 수행하는 사인이 되려면, 반드시 이런 사회와 문화적 수요에 들어맞는 소질을 갖추어야 한다. 공자는 사가 사회와 정치에서 짊어져야 하는 현실적 책임의 의미에서 사인을 위해 이러한 소질, 즉 인仁을 핵심으로 하는 완전한 체계의 사상을 마련했다.

공자의 사상은 천하가 장기간 태평하고 안정을 누리는 방향을 목적으로 삼았다. 중국 문화의 이상은 태평한 천하와 잘 정돈된 질서이다. 공자의 사는 이러한 문화적 이상에서 서로 연계된 가·국·천하 질서의 수립자이자 수호자이다. 거시적 관점에서 역사를 보면 모든 왕조는 모두 흥성과 쇠퇴의 순환을 보여주었다. 쇠퇴의 필연성으로 보면 도대체 어떻게 해야 참으로 장기간에 걸쳐 태평과 안정을 누릴 수 있을까, 도대체 우주와 인생의 진리란 무엇일까? 노자는 사가 '도道'를 파악한 사람〔史〕이자 밝히는 사람〔智〕이라는 사변적 의미에서 사인이 난세의 아둔한 군주를 만나 살아가는 때를 위해, 우주와 인생의 의의를 지닌 별도의 초세간적 사상을 마련하게 되었다. 이러한 설계가 바로 '도'를 핵심으로 하는 완전한 체계를 갖춘 사상인 것이다.

역사가 안정과 혼란을 보이고 왕조가 흥성과 쇠퇴를 보이는데 하늘(하느님)과 인간은 그 과정에 서로 호응한다. 공자와 노자는 각각 하나의 단서를 얻어 자신의 자리를 찾아 태극의 대단원을 완성시켰다.

2. 공자의 미학

하·상·주 3대에 가(집안)와 국(나라)이 하나의 덩어리로 된 사회 질서는 신성한 '천天'과 정치의 '왕王'(천자)에 의해 보증된다. 천자의 정치 권위가 서주 말에 상실되고 난 뒤에 천의 신성한 권위는 춘추 시대의 혼란을 거치며 의심을 받은 뒤에 천도天道〔神界〕와 인도〔사회〕의 거리가 너무 멀어져서 서로 호응하기가 어려워졌다. 이에 실용 이성으로 혼란한 세상을 풀어가려는 사상이 주된 흐름을 이루었다. 공자는 '인仁'으로 '천'의 공백을 메우고자 했다.

선진 시대에 이성 정신은 최초로 두 가지 중요한 일을 해냈다. 첫째가 천인天人 분리

〈그림 2-1〉 **공자상**

이고 둘째가 인仁의 인성人性이다. 하늘과 사람의 떨어뜨림이 파괴라면 인의 인성은 수립이다. 이론의 체계로 보면 공자는 선진 시대 이성 정신의 첫 번째 창립자이다. 인仁과 천은 동일한 신성성을 갖고 있다. 이러한 신성성은 하늘에서 생겨나지 않고 바로 사람에게 자리하고 있고, 외적인 위협이 아니라 영혼의 자각으로 생겨난다.

인이란 무엇인가? 인은 주위 사람을 사랑하는 것이다.[13] 사랑의 기초는 가정에서 이루어지는 부모와 자식 간의 사랑이다. 이 때문에 '효孝'는 인의 출발점이 된다. 가家는 중국 사회의 기본 요소이고 가의 화해는 사회 화해의 바탕이다. 사람은 부모에게서 나왔고 부모가 있어야 내가 있으니 효란 이치상 당연하다. 공자가 더욱 강조한 것은 효가 본성〔性〕에 따라 그렇게 되고 정감〔情〕에 따라 반드시 그렇게 되는 덕목이다.

효는 심리 원칙에 뿌리를 두고 있으며 심리 원칙에 호소하기도 한다. 예컨대 부모님이 돌아가시면 자식은 삼년상을 지켜야 한다. 왜냐하면 아이가 태어나면 부모의 품에 3년간 있기 때문이다. 삼년상을 지키지 않으면 부모가 자식을 애지중지 기른 은혜를 갚을 수 없다.[14] 자식은 부모가 낳고 기르고 사랑하고 키운다. 따라서 부모에게 효도하고 공경하는 것은 가장 자연스런 사람의 본성이자 정감이다.

이러한 바탕에서 조정으로 나가 헌신하면 효가 나라로 퍼지게 되고(신하와 군주의 관계가 자식과 부모의 관계와 같다. 효와 '충忠'은 동질적이다), 사회로 나가 업무를 하면 효가 지역 사회에 퍼지게 되고[15](관리와 백성의 관계는 부모와 자식의 관계와 같으므로 관리를 이른바 부모관[16]이라고 부른다.), 친구로 퍼지게 되는(친구는 형제와 같아 친구끼리 호형호제한다.) 방식이다.

13 ｜『논어』「안연」22(316): 樊遲問仁. 子曰: 愛人.(신정근, 487) 장법(장파)은 원전을 인용할 때 출처를 표시하지 않고 간접 인용하는 방식으로 논지를 전개한다. 이 경우 원문과 출처를 밝힌다.

14 ｜『논어』「양화」21(472): 子曰: 予之不仁也. 子生三年, 然後免於父母之懷. 夫三年之喪, 天下之通喪也. 予也有三年之愛於其父母乎?(신정근, 701)

15 ｜문맥상 흐름이 자연스럽지 않아 한 구절을 보충하여 옮겼다.

16 ｜부모관父母官이란 중국 전통사회에서 지부知府·지현知縣 등 직접 백성을 다스리는 지방 장관에 대한

이로 인해 사람은 타고난 본성으로서 사랑과 따뜻한 정감으로서 사랑을 지니지 않는다면 화해의 열매를 맺을 수 없다. 인자仁者의 사랑은 가정에서 실천되는 효로 말미암아 밖으로 나라와 천하 그리고 사회의 각 영역으로 넓혀간다. 이에 인은 인仁·의義·예禮·지智·신信 등 다양한 덕목으로 확대된다.

삶의 온갖 일을 응대하는 다양한 소질(덕목)은 또 인을 핵심으로 한다. 이러한 인이 공자의 학설 체계를 형성하게 되었다. 천하에 질서를 부여하는 예禮는 외재적인 사회 규범이고, 인은 인성의 내재적인 요구이다. 인심仁心으로 예를 돌보고 가꾸고 지키면 사람은 예를 스스로 깨달아서 준수할 수 있다. 이에 온 세상 사람들이 모두 임금은 임금답고 신하는 신하답고 부모는 부모답고 자식은 자식답게 굴어서 세상이 태평 무사하게 되고, 세상이 안정되어 골치 아픈 일이 없으며 오래도록 잘 다스려지고 편안하게 된다.

인자는 사람을 사랑하지만 이 사랑에는 차등差等이 있다. 즉 가까운 사람으로부터 먼 사람에 이르고 집안사람에서 바깥 사람으로 이른다. 사인의 경우 가에서 국으로 나아가고 효에서 충을 하게 된다. 군왕의 경우 황실에서 천하에 이르게 되는데, 구체적으로 말하면 먼저 가까운 이를 가깝게 여기고 다음으로 백성을 사랑하며 먼저 백성을 사랑하여 다음으로 만물을 아끼게 된다.[17] 공자가 말한 인자애인仁者愛人은 관계의 가까움과 멂, 지위의 귀하고 천함을 따지지 않는 묵자의 겸애兼愛가 아니라 말하자면 조금 이기적인 듯하다.

하지만 먼저 자기의 집안사람을 사랑하고 다음에 다른 사람을 사랑하여 가까운 사람에서 먼 사람에 이르는 사랑은 도리어 참으로 조정에서 향촌으로 나아가고 제왕에서 백성 모든 사람들로 나아가는 사람의 본성, 마음, 감성에 들어맞는다. 다른 문화에서 모두 종교가 다루는 도덕 문제와 의지의 문제를 중국에서는 모두 유가적 형태의 집안 일로 바꿔버렸다.

공자는 인을 내세워 주관적으로 당시 흔들리며 추락하고 있던 가국일체家國一體의 주나라의 예를 지키려고 했다. 이 점에서 그는 완전히 망쳤다. 왜냐하면 객관적으로 공자의 인은 이미 신학적 요소로 가득 찬 주나라 시대의 덕을 철학적 '인'으로 이성화하

존칭이다.

17 ｜『맹자』「진심」 상45: 親親而仁民, 仁民而愛物.(박경환, 353) 장법(장파)은 공자의 차등애를 설명하기 위해 맹자의 단계별 사랑의 논리를 인용하고 논거를 제시하고 있다.

였고, 신학이 주도하던 주나라 시대의 예禮를 정치가 주도하는 예로 바꾸어놓았기 때문이다. 춘추전국 시대의 문화적 전환이 새로운 가국 동형의 대일통으로 나아가면서 여전히 가를 기초로 하고 조정의 권위를 필요로 했다. 공자의 학설은 가국 동형을 공고히 하는 데에 가장 크게 힘을 발휘했다. 더욱 중요한 점은 새로운 가국 동형이 사인의 유동성에 따라 더욱 견고해진 것이다. 공자의 학설은 바로 사인이 어떻게 해야만 가와 국에 있으면서 가와 국을 이롭게 할 수 있는가에 관한 학설이다. 이 때문에 공자의 학설은 가국 동형의 대일통을 이끌어가는 사상이 되었다.

이러한 배경에서 형성된 공자의 미학 사상은 어떤 관점을 갖고 있는가? 공자의 미학 사상에는 아래의 네 가지 관점이 있다.

첫째, 현실 정치의 관점이다. 공자는 가·국·천하가 연결된 사회 질서의 관점으로부터 주나라 이래로 '예'를 핵심으로 하는 조정 미학 체계를 대면하고서 "본바탕과 꾸밈이 조화를 이룬 뒤에야 군자답다."라고 하는 인심仁心·정치·미학이 하나의 덩어리가 된 사상을 내놓았다. 공자는 군자의 도덕적 인격과 미학적 감화력을 통해 사회 정치의 질서를 재건하려고 꾀했다.

둘째, 역사의 관점이다. 공자는 역사와 우주의 신성을 대면하고서 상고 시대 이래로 형이상학의 측면에 대해 천天을 '대大'로 보는 우주론적 미학 사상을 내놓았다. 이 점은 그의 실천 이성과 거리가 있기 때문에 더 이상 전개되지 못했다.

셋째, 사인의 주체적 자각을 둘러싸고 사인에 대해 인격적 독립과 도덕적 순수성을 요구했다. 이것은 정치적 타락과 사회적 혼란을 겨냥하여 심미적으로 공자와 안회가 즐거워한 경계인 '공안낙처孔顔樂處'[18]로 표현되었다.

18 | 공안낙처는 장법(장파)이 설명한 대로 『논어』에 나오는 공자와 안회가 즐거워한 경지를 말한다. 주돈이周敦頤가 이정二程 형제에게 "매번 공자와 안자顔子의 즐거움이 있는 곳을 찾아보도록 하였거늘, 그 즐거움은 무엇일까?〔每令尋仲尼顔子, 樂處, 所樂何事?〕"라고 한 이후 송명 이학의 문헌에서 자주 언급되었고 유가의 핵심 탐구 주제가 되었다. 주돈이 자신은 『통서通書』「안자顔子」에서 이에 대한 나름의 주장을 내놓았다. "부귀는 사람들이 누구나 좋아하는 것이다. 안자는 부귀를 좋아하지도 않고 추구하지도 않으며 가난을 즐겼는데 어떤 마음에서 그랬을까? 천지 사이에 가장 귀하고 가장 부유하며 아낄 만하고 추구할 만한 것이 있으니, 다른 사람들과 다른 점은 큰 것을 보고 작은 것을 잊어버리는 것이다. 큰 것을 보면 마음이 편해지고, 마음이 편안해지면 부족한 것이 없어진다. 부족한 것이 없어지면 부귀와 빈천이 한 곳에 있다. 한 곳에 있으면 동화되어 나란해질 수 있다. 그런 연유로 안자는 아성이다〔夫富貴, 人所愛也. 顔子不愛不求, 而樂乎貧者, 獨何心哉? 天地間, 有至貴至富, 可愛可求, 而異乎彼者, 見其大而忘其小焉爾. 見大則心泰, 心泰則無不足. 無不足則富貴貧賤處之一也. 處之一則能化而齊, 故顔子亞聖〕."라고 말했다. 주돈이, 주희 주석, 권정안·김상래 역주, 『통서해通書解』, 청계, 2004 참조. 밑줄 친 구절이 "至貴至愛可求者"로 된 경우도 있다.

넷째, 사인 그 자신의 내재적 요구에서 출발하여 "나는 증점과 뜻을 같이한다[吾與點也]."라는 자유 경계를 내놓았다. 이상의 네 관점은 모두 인심仁心으로부터 전개된 내용이다.

1) 문질빈빈 文質彬彬

공자는 인仁으로 천天을 대체하고 예禮를 옹호했다. 예는 조정 체계 중에 문文·시詩·악樂·궁궐·거마·행위·언어·몸가짐 등 사회 질서와 서로 관련된 모든 방면을 포함한다. 서주 시대에 예는 신학·정치·미학을 아우른 총체였다. 춘추 시대에는 신학의 천天이 부정되었다. 공자는 인심仁心으로 천신天神을 대체하여 인심仁心·정치·미학의 정체성을 굳게 지켰다. 미감 형식은 반드시 주례周禮에서 확정된 정치 규정에 부합해야 하고 반드시 내재적인 인심仁心에 부합해야 한다. 공자는 정치 규정을 따르지 않으면서 미감 형식을 사용하던 사람을 예의 혼란자로 엄격하게 성토했다.

예컨대 공자는 당시 노나라의 실력자 대부大夫 계씨季氏가 '자기 사당의 뜰에서 팔일무八佾舞를 추게 하자'[19] 분노했고, 복식에서 '자주색(간색)이 붉은색(정색)의 자리를 차지하는'[20] 현상을 수용하지 않았고, 관자管子가 관사 앞에 반점[21]을 설치한 일에도 반감을 드러냈다. 또 공자는 미감 형식과 정치 규정의 통일을 말하며 미감 형식과 내재적 정신의 통일을 소홀히 여기는 사람도 엄정하게 비판했다. "사람인데도 사람답지[仁] 않다면 예가 무슨 소용이 있겠는가? 사람인데도 사람답지 않다면 악이 무슨 소용이 있겠는가?"[22] 공자는 덕을 갖춘 다음에 무슨 말을 하는 쪽을 주장하고, 주장만 있고 덕을 갖추지 않고 "듣기에 솔깃한 말이나 유들유들 웃는 얼굴"을 반대했다.[23] 두 가지 방면을 종합하면 공자 미학 사상의 첫 번째 측면, 즉 "꾸밈새와 본바탕이 유기적으로 어울린 뒤에야 군자답다."[24]는 주장을 구성하게 된다.

19 『논어』「팔일」 1(041): 孔子謂季氏, 八佾舞於庭, 是可忍也, 孰不可忍也?(신정근, 114) | 팔일무八佾舞는 천자의 주재 아래에서만 거행되는 춤으로 무용수가 8명씩 8줄로 구성된 춤을 말한다. 따라서 사일무四佾舞를 공연하게 할 수 있는 대부大夫 신분인 계씨는 거행할 수 없는 춤이다.
20 『논어』「양화」 18(469): 惡紫之奪朱也.(신정근, 698)
21 | 반점反坫은 군자가 다른 나라의 군주와 화합을 가질 때 다 마신 술잔을 내려놓도록 흙으로 쌓은 대이다.(신정근, 143)
22 『논어』「팔일」 3(043): 子曰, 仁而不仁, 如禮何. 仁而不仁, 如樂何.(신정근, 116)
23 『논어』「학이」 3(003) 巧言令色, 鮮矣仁.(신정근, 52)

이 '문질빈빈, 연후군자'라는 여덟 글자는 세 가지 층위에서 공자의 특색을 드러내는 내용을 포함하고 있다. 첫째, 군자 개념을 제시하고 있다. 공자는 사를 바탕으로 하여 군자의 중요성을 강조했다. 군자는 이상적인 사라고 말할 수 있다. 둘째, 군자의 기본적인 소양이다. 『논어』의 첫 문장은 서로 의미를 보충하고 호응하는[25] 세 구절로 되어 있으며 군자가 마땅히 어떻게 해야 하는가를 말하고 있다.

배우고 지금에 맞게 이해하면 기쁘지 않겠는가?

친구가 먼 곳으로부터 나를 찾아온다면 즐겁지 않겠는가?

주위 사람들이 나를 알아주지 않더라도 성내지 않는다면 군자답지 않겠는가?(신정근, 46)

학 이 시 습 지　불 역 열 호
學而時習之, 不亦說乎?

유 붕 자 원 방 래　불 역 낙 호
有朋自遠方來, 不亦樂乎?

인 부 지 이 불 온　불 역 군 자 호
人不知而不慍, 不亦君子乎?(『논어』「학이」1(001))

첫 번째 구절의 '학學'은 고대 문헌을 배운다는 뜻이고 '습習'은 현대적으로 이해한다는 뜻이다. 이 구절은 전통의 계승을 말한다. 두 번째 구절은 우주적 포부를 가리킨다. 세 번째 구절은 독립적인 사상을 말한다.

셋째, 인심仁心·정치·미감의 통일이다. 춘추 시대 이래로 정치의 혼란은 동시에 사의 어수선하고 소란스러움을 나타낸다. 다양한 부류의 사들이 생겨나자 공자는 군자의 상을 제시하여 일반적인 사와 구별하고자 했다. 인심·정치·미학의 세 박자가 통일된 사가 될 수 있어야 군자가 되며, 군자는 인심·정치·미학의 통일을 이루어야 한다. '문文'은 예(정치 규정)를 내용으로 삼는 모든 미감 형식이다. '질質'(본바탕)은 출신·집안·정치 지위를 갖고 그것과 서로 호응하는 덕행이다.

굴원屈原의 「이소」에서 '질'의 정의를 볼 수 있다. "고양[26] 임금의 먼 자손이며, 나의

24 『논어』「옹야」 18(139) (質勝文則野, 文勝質則史.) 文質彬彬, 然後君子.(신정근, 245)

25 | 이 구절은 호문견의互文見義를 옮긴 말로 줄여서 호문互文이라고 한다. 두 구절 이상이 의미와 구문상으로 서로 짝을 이루기도 하고 서로 보충하여 전체의 뜻을 나타내는 조어법을 가리킨다.

26 | 고양高陽은 고대 중국의 제왕 전욱顓頊의 호로 전욱의 후손 웅역熊繹이 초나라 무왕武王에 이르렀고,

선친은 백용伯庸이라네. 범의 해 바로 첫 정월, 경인 날에 나는 태어났다. 선친은 내가 처음 태어날 때를 헤아려서, 비로소 내게 아름다운 이름을 주셨네. 이름을 정칙[27]이라 부르고, 자를 영균[28]이라 지었네.[29] 굴원은 이처럼 황족 혈통, 귀족의 자손으로 길일[30]에 태어나서 또 좋은 이름을 가지게 되었는데, 이것이 바로 '내미'요,[31] '질質'이다. '질'은 공자 사상에서 새로운 의미 요소와 어울리게 되는데, 그것이 '인仁'의 내용이다.

문文은 군자의 인심仁心과 서로 통일될 뿐만 아니라 정치 규정과 서로 일치하는 미감 형식이기도 하다. 우리는 「향당」에서 공자가 스스로 꾸밈새와 본바탕이 유기적으로 어울리는 군자의 형상을 몸으로 힘써 실행하는 모습을 볼 수 있다. 일거수일투족이 모두 예에 들어맞는다. 예컨대 정치의 경우 궁문을 들어설 때 두려워하고 신중하게 굴었고, 당에 오를 때 옷의 밑자락을 들어 올리며 공경하고 신중하게 굴었는데 숨을 참아 마치 숨을 쉴 수 없는 듯했고, 조정을 나서면 비로소 얼굴빛이 펴지고 편안하게 즐거워 흡족해했다.(「향당」 4(245))

조정에서 간결하고 분명하게 말했는데, 하대부下大夫와 대화할 때는 온화하고 즐겁게 나누고, 상대부上大夫와 대화할 때는 공경하며 엄숙하게 나누었다(「향당」 2(243)). 일상생활에서 밥을 먹을 때는 말을 하지 않고 잠을 잘 때에도 말하지 않았다(「향당」 10(251)). 자리에 앉을 때는 바르지 않으면 앉지 않았다(「향당」 12(253)). 수레에 올랐을 때는 반드시 먼저 단정하게 서서 손잡이를 잡았다. 수레 안에서 이리저리 둘러보지 않고 말을 해도 빨리 하지 않으며 손가락으로 무엇을 가리키지 않았다.[32] 여기서 보이는

무왕의 아들 하假가 굴씨屈氏의 선조가 된다. 굴원은 바로 굴하屈瑕의 자손이다.(이장우 · 우재호 · 박세욱 옮김, 36)

27 | 정칙正則은 굴원의 은유적인 이름으로 자신의 이름인 평平의 뜻을 두 글자로 푼 것이다. '정正'은 공평, '칙則'은 법칙을 가리킨다.(이장우 · 우재호 · 박세욱 옮김, 37)

28 | 영균靈均은 굴원 자신의 은유적인 애칭이다. 그의 자字인 원原의 의미를 두 글자로 풀었다. 영靈은 신령스러움, 균均은 공평함이란 뜻이다.(이장우 · 우재호 · 박세욱 옮김, 37)

29 「이소」: 帝高陽之苗裔兮, 朕皇考曰伯庸. 攝提貞于孟陬兮, 惟庚寅吾以降. 皇覽揆余于初度兮, 肇錫予以嘉名. 名余曰正則兮, 字余曰靈均.(이장우 · 우재호 · 박세욱, 36~37)

30 | 길일吉日은 황도길일黃道吉日을 옮긴 말로 둘은 같은 뜻으로 쓰인다. 고대에 별자리를 통해 길흉을 점쳤다. 이때 청룡靑龍 · 명당明堂 · 금궤金匱 · 천덕天德 · 옥당玉堂 · 사명司命 등 여섯 개 별자리를 길신吉神으로 간주했는데, 이 여섯 개의 별자리가 해의 경로와 일치할 때는 모든 일이 뜻대로 풀리기 때문에 따로 기피해야 할 흉험한 것이 없다고 해서 '황도길일'이라고 불렀다. 일반적으로 이 말은 어떤 일을 처리하기에 좋은 날짜를 가리킨다.

31 | 내미內美는 내재된 아름다운 자질이란 뜻으로 「이소」의 "紛吾既有此內美兮, 又重之以修能."이라는 구절에 나오는 말이다. 주희는 "生得日月之良, 是天賦我美質於內也."라고 풀이했다.

32 | 지금까지 내용은 「향당」의 원문을 직접 인용하지 않고 원문의 상황을 내용별로 분류하여 재서술하고 있

공자의 '문'은 특별히 그 안의 예술적 요소를 강조한다.

공자는 시·악·문이 인성과 인격의 완성에 영향을 준다고 말했다. 따라서 군자의 완성은 "시로 흥취를 돋우고 예로 제자리를 지키고 악으로 자신의 품격을 일군다."[33] 이처럼 군자의 풍부한 인성을 통해 공자는 결국 예술의 경계를 사람의 마지막 완성으로 보고 있으며, 인성의 전면성과 정합성을 권위 있게 설명하고 있다. 공자는 군자가 시를 배우면 자신의 일에 큰 도움이 된다고 강조했다. 구체적으로 보면 아름다운 말을 멋지게 할 수 있고, 두 가지 뜻을 가진 우의寓意를 지혜롭게 구사할 수 있고, 경전을 인용하여 권위를 내세울 수 있으므로, '사방으로 사신을 가서' 각양각색의 상황을 만나 독자적으로 응대할 수 있다.[34] 그가 늘 시를 배우는 장점을 일러줄 때 가장 유명한 구절을 남겼는데, 그 말은 훗날 조정 미학 체계에서 문예 교화의 기능을 강조하는 명언이 되었다. "『시경』 속에 담긴 시들을 읽으면 연상 능력을 키울 수 있고, 관찰하는 눈을 틔울 수 있고, 어울려 길들여질 수 있고, 풍자하는 방법을 배울 수 있다."[35]

2) 유천위대唯天爲大

춘추전국 시대의 문화 전환은 하늘과 인간의 분리로부터 시작된다. 『시경』의 「절남산節南山」「우무정雨無正」「운한雲漢」「소민召旻」 등의 시에서 '하늘'에 대한 회의와 풍자, 저주를 볼 수 있다. 춘추 말기에 정나라 자산[36]은 간결하고 함축적으로 말한 적이 있다. "하늘의 길은 멀고 사람의 길은 가까우니, 전자의 힘이 후자에 미치지 않는다."[37] 이러한 하늘의 길과 사람의 길의 분리가 생겨나자 사람을 중시하고 백성을 중시하고 세상을 중시하는 사상이 세차게 일어났다.

다. 원문을 각주에 제시하지 않고 본문에 출처를 표시한다.

33 『논어』 「태백」 8(197): 子曰: 興於詩, 立於禮, 成於樂.(신정근, 326) | 이 맥락에서 악樂은 음악에 국한되지 않고 예술 일반을 가리키는 것으로 볼 수 있다.(신정근, 326)

34 『논어』 「자로」 5(323): 子曰: 誦詩三百, 授之以政, 不達, 使於四方, 不能專對, 雖多, 亦奚以爲?(신정근, 503)

35 『논어』 「양화」 9(460): 子曰: 詩可以興, 可以觀, 可以群, 可以怨.(신정근, 687)

36 | 자산子産은 춘추 시대 정鄭나라의 명재상으로 이름은 교僑이고, 자산은 자字이다. 탁월한 정치적 수완으로 국정을 주재하여 대내적으로 귀족간의 분쟁을 조정하면서 대외적으로 진晉과 초楚 두 나라 사이에 개입하여 자주 정나라를 전화에서 구했다. 세제와 토지 제도의 개혁을 실행하고 처음으로 성문법을 제정하는 등 제정일치적인 통치에서 법치주의적인 성격의 통치로 바꾸어 국내뿐 아니라 국제적으로도 커다란 영향을 주었다.

37 『좌씨전』 소공 18년: 天道遠, 人道邇, 非所及也.(신동준, 3: 213)

노나라 환공 6년에 수隨나라 계량季梁이 말했다. "백성은 귀신의 주인이다."[38] 노나라 장공 32년에 내사內史가 말했다. "나라가 흥성하려면 백성에게 귀를 기울이고 멸망하려면 귀신에게 귀를 기울인다."[39] 하늘과 인간의 분리가 일어난 지적 배경에서 공자는 신학神學의 하늘을 부정하지 않지만 거부한다. 하늘은 분명히 말하지 않지만 존재한다. 이 때문에 공자는 현실의 상황에 부딪쳐서 하늘의 신비성을 접촉하고 감수할 때마다 그도 하늘에 대한 경외감을 드러내었다. 위衛나라에서 아랫목 신을 공경할까 아니면 부뚜막 신을 공경할까라는 이야기가 나왔을 때 공자는 "하늘에 죄를 지으면 기도할 곳이 없다."[40]라고 말했다. 제자 안회가 일찍 죽었을 때 공자는 "하늘이 나의 뒤를 끊어버리는구나, 나의 뒤를 끊어버리는구나."[41]라고 탄식했다. 광匡 지역 사람에게 포위당해 곤경에 처했을 때도 공자는 "하늘이 이 문화를 없애려고 하지 않는다면 광 지역 사람들이 도대체 나를 어떻게 하겠는가?"[42]라고 말했다. 자신이 지향했던 이상은 실현되지 않고 나이가 많아지자 공자는 "봉황도 날아오지 않고 황하에서 도판도 나오지 않는구나, 나의 삶도 끝났나보다!"[43]라고 탄식했다.

하늘은 말하려 들지 않고 분명히 말하지도 않지만 확실히 존재한다. 이런 의미 맥락에서 공자에게 '하늘의 명을 두려워하는'[44] 강렬한 감성이 생겨나게 된다. 이러한 '하늘'의 존재에 대한 사상으로 인해 공자는 하늘에 대해 형이상학적 존재로 거룩하게 우러러보게 되었다. "하늘(하느님)이 무슨 말을 하던가. 네 계절은 때가 되면 바뀌고 만물은 때에 따라 자라난다."[45] 이러한 하늘에 대한 우러러보기는 공자 미학의 두 번째 측면인 숭고한 하늘, 즉 대大의 관념을 낳았다. 성왕이 하늘을 본받기 때문에 역시 대大하다. 공자는 "크구나(거룩하다), 요 임금이 자기 역할을 하는 것이! 우뚝 솟아 있구나, 우뚝

38 『좌씨전』 환공 6년: 夫民, 神之主也.(신동준, 1: 92)
39 『좌씨전』 장공 32년: 國將興, 聽於民, 將亡, 聽於神.(신동준, 1: 172)|이 기사는 주周나라 혜왕惠王과 내사 內史 과過의 대화로 시작되지만 이어서 괵공虢公의 상황이 나오고 이에 대해 사은史嚚이 평가하고 있다. 이 주장의 발언자는 내사 과가 아니라 사은이다. 앞으로 지은이의 명백한 오류는 별다른 언급 없이 고쳐서 옮긴다.
40 『논어』「팔일」 13(053): 子曰: 獲罪於天, 無所禱也.(신정근, 131)
41 『논어』「선진」 9(277): 顏淵死. 子曰: 噫. 天喪子. 天喪子.(신정근, 422)
42 『논어』「자한」 5(215): 子曰: 天之未喪斯文也, 匡人其予如何.(신정근, 348)
43 『논어』「자한」 9(219): 子曰: 鳳凰不至, 河不出圖, 我已矣夫.(신정근, 354)
44 『논어』「계씨」 8(445): 孔子曰. 君子有三畏, 畏天命, 畏大人, 畏聖人之言. 小人不知天命而不畏也, 狎大人, 侮聖人之言.(신정근, 660)
45 『논어』「양화」 19(470): 子曰. 天何言哉, 四時行焉, 百物生焉.(신정근, 699)

솟아 있구나, 하늘(하느님)만이 크구나, 요 임금이 본을 받는구나. 넓고도 넓구나, 사람들이 요 임금을 기릴 이름을 찾지 못하는구나."[46]

고대의 성왕은 모두 공자에 의해 '대大'로 칭송되었는데, 요·순·우 임금이 그랬고 또 주나라 문왕의 백부 태백[47]도 그랬다. '대'는 바로 비교할 바 없이 높고 크다, 거룩하다는 뜻이다. 이러한 거룩한 존재에 대한 감성은 말로 표현할 길이 없다. 이 때문에 '대'에 대해 심미 대상이든 심미 감수성이든 무엇으로 말하더라도 모두 형이상학적인 특성을 가지므로 언어로 묘사할 수 없는 가장 높은 경계의 체험이다. 요는 위대하고, 요가 창조한 음악 〈소악韶樂〉도 마찬가지로 가장 높은 경지에 이르렀다. 그래서 공자는 〈소악〉을 "더 말할 나위 없이 아름다울 뿐만 아니라 좋기까지 하다."[48]고 말했다. 공자는 〈소악〉을 감상하고 나서 "세 달 동안 고기 맛 모른"[49] 경계에 이른 적이 있다.

공자는 상고 시대 이래의 신학의 하늘(하느님)을 이성의 하늘로 바꾸었을 뿐만 아니라 상고 시대 이래의 무巫와 왕王을 이성화된 성인으로 변모시켰다. 상고 시대 이래의 의례儀禮 예술(악樂)을 이성 시대의 심미 경계로 바꾸었다. 만약 군자의 문질빈빈이 정치 현실에 밀착된 정치 미학이라면, 하늘(하느님)과 성聖의 대大는 현실에서 멀리 떨어지지만 현실을 되비추는 역할을 하는 철학 미학이다.

3) 공안낙처孔顏樂處

공자는 분명 난세에 살았다. 그는 "군주라면 군주의 이름에 걸맞게 살고 신하라면 신하의 이름에 걸맞게 살고 아버지라면 아버지의 이름에 걸맞게 살고 자식이라면 자식의 이름에 걸맞게 살아야 한다."[50]는 큰 바람을 일신하고자 했지만 거듭 수포로 돌아갔다. 반대로 신하가 군주를 대상으로 벌이는 시해·찬탈·혼란·탈취가 곳곳에서 잇달아 일어났다. 따라서 공자는 가家에서 국國까지, 효에서 충까지 덕목을 제창했지만 실

46 『논어』「태백」19(208): 子曰: 大哉, 堯之爲君也. 巍巍乎, 唯天爲大, 唯堯則之. 蕩蕩乎, 民無能名言.(신정근, 335)
47 ㅣ 태백泰伯은 성이 희姬씨고 주나라 고공단보古公亶父의 큰아들이다. 자기 대신 동생 계력季歷에게 지위를 넘기려는 아버지의 뜻을 알아채고 동생 중옹仲雍과 함께 강남江南으로 달아나 스스로 구오句吳라 불렀다. 태백이 아들 없이 죽자 동생 중옹이 부족의 수령이 되어 뒷날 오吳나라의 개창자가 되었다.
48 『논어』「팔일」25(065): 子謂韶, 盡美矣, 又盡善也. 謂武, 盡美矣, 未盡善也.(신정근, 146)
49 『논어』「술이」14(165): 子在齊聞韶, 三月不知肉味. 曰: 不圖爲樂之至於斯也.(신정근, 278)
50 『논어』「안연」11(305): 齊景公問政於孔子, 孔子對曰: 君君, 臣臣, 父父, 子子.(신정근, 471)

행하기가 아주 어려웠다. 많은 경우 실행하기 어려울 뿐만 아니라 심지어 정치판에 들어가면 아주 더러운 곳에 들어가는 꼴이었다.

공자의 '인仁'과 실천은 번성하는 세상과 안정된 세상을 위해 마련되었다. 역사는 필연적으로 쇠퇴하는 세상과 혼란한 세상이 있기 마련이다. 자신이 난세를 만나고 마주하는 것은 중국 문화에서 사인이 반드시 씨름해야 할 문제였다. 난세를 마주하면 어떻게 살아가야 할까? 공자가 제시한 대답은 참 고통스럽다.

위험한 나라에는 들어가지 않고 혼란스런 나라에는 머물지 않는다. 나라가 제 갈 길을 가면 사회 활동을 하고, 국가가 제 갈 길을 완전히 잃어버리면 은거의 삶을 산다. (신정근, 331)

위 방 불 입　난 방 불 거　천 하 유 도 즉 현　무 도 즉 은
危邦不入, 亂邦不居, 天下有道則見, 無道則隱.(『논어』「태백」 13(202))

공자가 안연을 두고 한마디 했다. 자신을 써주면 생각하던 이상을 실행하고, 세상이 내버려두면 자신의 존재를 묻어두면 된다. 오직 나랑 너랑 이럴 수 있겠지!(신정근, 274)

자 위 안 연 왈　용 지 즉 행　사 지 즉 장　유 아 여 이 유 시 호
子謂顏淵曰: 用之則行, 舍之則藏, 唯我與爾有是乎!(『논어』「술이」 11(162))

공자가 이야기했다. 영무자란 사람은 나라가 제 갈 길로 나아갈 때 지혜를 발휘했고, 나라가 제 갈 길을 잃었을 때 참으로 어수룩하게 굴었다. 그의 지혜는 좇아갈 수 있겠지만 그의 어수룩함은 도무지 따라갈 수 없다.(신정근, 209)

자 왈　영 무 자　방 유 도 즉 지　방 무 도 즉 우　기 지 가 급 야　기 우 불 급 야
子曰: 寧武子, 邦有道則知. 邦無道則愚. 其知可及也, 其愚不及也.

(『논어』「공야장」 22(114))

길을 잃은 쇠세衰世와 난세를 마주하여 공자는 자취를 감추고 숨는 '은隱', 능력을 숨기는 '장藏', 어수룩하게 처신하는 '우愚'의 처방을 내놓았다. 두 가지 정도는 분명하다. 첫째로 지켜야 할 인격의 문화적 의의이고, 둘째로 순결한 도덕의 문화적 의의이다. 전자에서 공자는 문화에 대해 인간의 주체적인 능동성이 갖는 의미를 강조했다. "사람이 길을 넓힐 수 있지, 길이 사람을 넓힐 수 없다."[51] 사람이 길을 넓힌다는 말은 사람

에게 인심仁心이 있으면 사람다운 사람, 즉 인인仁人이 된다는 맥락이다.

"뜻을 세운 지식인과 사람다운 사람은 생명을 구걸하느라 인을 해치지 않고, 몸을 바쳐 인을 완성하고자 한다."[52] 폭력의 위협 앞에 사람은 능동성과 확실성을 보이는데, 이는 사람에게 인仁이 있고 그 인이 사람의 풍채를 이루게 한다. "세 부대로 편성된 군대의 장수를 포로로 잡을 수 있지만, 하찮은 사내의 뜻을 꺾을 수는 없다."[53]

지식의 권위에 맞서 "인과 관련해서는 스승에게도 자신의 뜻을 굽히지 않는다."[54] 이러한 인자의 굳건한 일면의 의미를 이해하면 인자의 '은隱' '장藏' '우愚'의 부드러운 일면의 의미를 이해할 수 있다. '은' '장' '우'는 인자의 능동적인 선택이다. 희생의 선택은 위대하고 가난의 선택도 위대하다. 이러한 위대함은 가난에 편안해하고 도리를 즐기는 '안빈安貧' 두 글자에 나타날 뿐만 아니라 '낙도樂道' 두 글자에도 나타난다. 바로 이런 점에서 '꾸밈새와 본바탕의 유기적 결합'이라는 문질빈빈과 다른 미학으로 드러나는데, 후대 송나라 유학자들이 힘써 내세운 '공자와 안회가 즐거워한 경지'의 공안낙처로 이어진다.

> 안회는 대그릇에 담은 밥 한 그릇을 먹고 표주박에 담긴 물 한 모금을 마시면서 가난
> 한 동네에 살고 있구나. 내로라하는 사람들도 그런 생활의 고통을 견디지 못할 터인
> 데, 오히려 안회는 그 생활의 즐거움을 바꾸려 들지 않는구나.(신정근, 237)
> <small>회야 일단사 일표음 재누항 인불감기우 회야불개기락</small>
> 回也, 一簞食, 一瓢飮, 在陋港, 人不堪其憂, 回夜不改其樂.(『논어』「옹야」11(132))

> 공자가 말했다. 싸구려 음식을 먹고 맹물을 마시며 팔뚝을 구부려 베개를 삼을지라도,
> 즐거움이 바로 그런 생활 속에 있지. 정의롭지 않으며 부유하고 출세한다고 하더라도
> 내게 흘러가는 뜬구름처럼 보이네.(신정근, 282)

51 『논어』「위령공」29(424): 子曰: 人能弘道, 非道弘人.(신정근, 627)
52 『논어』「위령공」9(404): 子曰: 志士仁人, 無求生以害仁, 有殺身以成仁.(신정근, 606)
53 『논어』「자한」26(236): 子曰: 三軍可脫帥也, 匹夫不可脫志也.(신정근, 374)
54 『논어』「위령공」36(431): 子曰: 當仁, 不讓於師.(신정근, 635)

자왈 반소사 음수 곡굉이침지 낙역재기중의 불의이부차귀 어아여부운
子曰: 飯疏食, 飮水, 曲肱而枕之, 樂亦在其中矣. 不義而富且貴, 於我如浮雲.

인용문은 훗날 중국 문화에서 보편성을 가진 '사'의 정신이 뚜렷하게 드러나 있다. 이 정신은 '사' 계층이 크게 일어난 이래 중국의 문화 구조에서 중요한 역할을 했다. "부귀로도 마음이 흘리지 않고 빈천으로도 흔들리지 않는다."[55] 이것이 바로 사인에 대한 요구이다.

공자로 말하자면 빈천으로 흔들리지 않을 뿐만 아니라 빈천에도 즐거워하기를 요구하고 있다. 또한 즐거워해야 비로소 인자의 우주적 포부를 구체적으로 풀어낼 수 있다. 즐거움은 앞에서 말한 대로 원시 의례의 악무樂舞 과정에서 시詩·무·악을 통해 '신과 인간의 화합'에 도달하여 최고의 쾌락을 낳았다. 바꿔 말하면 어떠한 일을 하든 최고의 쾌락에 이르러야 최고의 경계에 이를 수 있다. 공자가 "아는 자는 좋아하는 자만 못하고 좋아하는 자는 즐기는 자만 못하다."[56]라고 말한 적이 있다. 이것은 이러한 이치를 말한 셈이다.

공자가 "시로 흥취를 돋우며 예로 제자리를 지키며 악(예술 일반)으로 품격을 이룬다."[57]라고 말했다. 이도 이러한 이치를 말한 셈이다. '악'은 공자의 사상에서 중요한 의미를 가지며 그것은 최고의 경계와 서로 연관된다. '악'의 최고 경계에서 이해하여야만 '공자와 안연의 즐거움'에서 '즐거움'의 미학 의미가 뚜렷해진다. 춘추 시대의 신학·정치·심미의 분리는 '악'도 분리되도록 하였고, 공자가 다시 인심仁心·정치·미학의 통일체를 세울 때 '악'도 이전의 일체화한 신성神性에서 공학孔學 일체화의 인심仁心으로 바뀌게 되었다. 공자가 희망한 것은 인심·정치·미학의 통일이다. 현실이 이러한 통일을 부정할 때 인심이 지지하는 최고의 악은 정치 체계를 벗어나서 자신의 논리에 따라 북돋워진다. 일단 인심이 정치를 핵심으로 삼는 구조를 벗어나 인생의 실제로 들어가면 인심은 자신의 최고 경계, 즉 일종의 진정한 자유 경계로 올라가게 된다. 이것이 바로 공자 미학의 네 번째 측면이다.

55 『맹자』「등문공」하2: 富貴不能淫, 貧賤不能移.(박경환, 148)
56 『논어』「옹야」20(141): 知之者, 不如好之者. 好之者, 不如樂之者.(신정근, 248)
57 『논어』「태백」8(197): 興於詩, 立於禮, 成於樂.(신정근, 326)

4) 오여점야吾與點也

오여점야라는 구절은 공자와 네 제자의 대화에서 나온다.

자로·증석·염유·공서화가 공자를 모시고 앉아 있었다. 공자가 운을 뗐다. "내가 여러분들보다 좀 더 살았지만 그걸로 이유 삼지 마시게. 여러분들은 평소에 늘 '세상이 나를 알아주지 않는구나.' 하고 푸념을 하지. 만약 누군가가 여러분들을 알아준다면 스스로 어디에서 무엇을 하겠느냐?" 자로가 불쑥 나서서 대꾸했다. "가령 전차 천대를 동원할 수 있는 천승지국이 큰 나라들 사이에 끼어서 전쟁으로 피해를 당하고 게다가 식량 부족까지 겪는다고 칩시다. 제가 그런 나라를 다스린다면 3년 정도 지나서 백성들로 하여금 용맹을 떨치게 하고 나아갈 도의를 깨치도록 할 수 있습니다." 공자가 허허 하며 웃었다. "염유, 자네는 어떻게 하겠는가?" 염유가 대답했다. "사방 60~70리 아니면 50~60리를 말입니다. 제가 맡아서 다스린다면 3년 정도 지나 백성들의 생활을 풍족하게 할 수 있습니다. 예와 악은 군자가 나타나기를 기다리겠습니다." "공서화, 자네는 어떻게 하겠는가?" 공서화가 대답했다. "저는 '무엇을 할 수 있다'고 말하기보다 좀 더 제대로 배우고 싶습니다. 종묘 제례의 일, 아니면 제후들의 회동 현장에서 현단과 장보관을 갖춰 입고서 작은 진행 요원이 되고 싶습니다." "증석, 자네는 어떻게 하겠느냐?" 증석은 슬을 켜는 소리를 줄이더니 '쨍' 하고 내려놓고 벌떡 일어섰다. "저는 말입니다. 앞의 세 사람이 품은 것과 다릅니다." 공자가 말했다. "무슨 상관이 있는가? 각자 자신의 품은 뜻을 말하는 것인데." 증석이 말을 꺼냈다. "늦은 봄이 되면 말입니다. 곱게 봄옷을 지어 입고서 어른 대여섯, 어린이 예닐곱과 무리지어 기수에 가 목욕하고 무우대 근처에서 바람을 쐰 뒤 노래를 흥얼거리며 집으로 돌아오고 싶습니다." 공자가 깊게 '아' 하는 신음 소리를 낸 뒤에 "나는 증석과 뜻을 같이하련다!"(신정근, 443~445)

자로 증석 염유 공서화 시좌　　자왈　　이오일일장호이　　무오이야　　거즉왈　　불오지
子路曾晳冉有公西華侍坐．　子曰："爾吾一日長乎爾，毋吾以也．居則曰：'不吾知

야　여혹지이　즉하이재　자로솔이이대왈　천승지국　섭호대국지간　가지이사　려
也．'如或知爾，則何以哉."子路率爾而對曰："千乘之國，攝乎大國之間，加之以師旅，

인지이기근　곡야위지　비급삼년　가사유용　차지방야　부자신지　구　이하여　대왈
因之以飢饉，曲也爲之，比及三年，可使有勇，且知方也."夫子哂之．"求，爾何如."對曰：

방육칠십　여오육십　구야위지　비급삼년　가사족민　여기예악　이사군자　적　이하
"方六七十，如五六十，求也爲之，比及三年，可使足民．如其禮樂，以俟君子.""赤，爾何

146

여 대왈 비왈능지 원학언 종묘지사 여회동 단장보 원위소상언 점 이하여
如." 對曰: "非曰能之, 願學焉. 宗廟之事, 如會同, 端章甫, 願爲小相焉." "點, 爾何如."

고 슬 희 갱 이 사 슬 이 작 대 왈 이 호 호 삼 자 자 지 찬 자 왈 하 상 호 역 각 언 기 지 야
鼓瑟希, 鏗爾, 舍瑟而作, 對曰: "異乎乎三子者之撰." 子曰: "何傷乎. 亦各言其志也."

왈 모 춘 자 춘 복 기 성 관 자 오 육 인 동 자 육 칠 인 욕 호 기 풍 호 무 우 영 이 귀 부 자 위 연
曰: "莫春者, 春服旣成, 冠者五六人, 童子六七人, 浴乎沂, 風乎舞雩, 詠而歸." 夫子喟然

탄 왈 오 여 점 야
嘆曰: "吾與點也."(『논어』 「선진」 26(294))

공자가 마음에 든 것은 자로가 천승지국을 다스리는 정치의 공업이 아니고, 염유가 백성으로 하여금 모두 문명과 예의를 알게 하는 교화의 위업도 아니며, 공서화가 종묘 의식을 흠 잡을 데 없이 좋고 아름답게 지내는 전문 분야의 성공이 아니라 증석(점)의 자유 경계이다. 바로 여기서 공자 인학仁學의 초월적인 특성이 나타나며 공자의 인생 경계에 대한 가장 깊은 통찰과 가장 높은 깨달음이 드러난다. 참으로 인에 도달하려면 반드시 이성을 감성으로 구체화시켜야 한다. 인이 진정한 높은 수준에 도달하려면 반드시 감성에서 자유로운 경계여야 한다. 이 점을 이해하는 것도 실제로 해보는 것도 아주 어렵다. 이러한 자유로운 경계로서 인은 단순히 자신을 극복하여 예로 돌아가는 "극기·복례克己復禮"가 아니라 자유로운 본체에서 나오는 정신의 즐거움이다.

공자 미학에는 위에서 살펴본 대로 네 가지 경계가 있다. 먼저 하늘이 거룩하다는 '유천위대'의 천지 경계와 천에 의지하여 실행하는 성인 경계는 '대'로 집약된다. 이러한 경계는 다만 역사의 빛나는 고리로서 사람들로 하여금 느끼는 바가 있게 하고, 현실의 정치와 대비를 이룬다. 사람은 경외해야 하지만 따라잡을 수 없을 뿐만 아니라 당시 분명히 말할 수도 없다. 사람이 절실하게 파악해낸 인仁으로부터 출발하여 세 가지 경계로 펼쳐진다. 정치 인생 속으로 들어서서 꾸밈새와 본바탕이 유기적으로 어울리는 '문질빈빈'과 정치 인생으로부터 멀리 떨어져서 공자와 안연이 즐거워하던 '공안낙처', 모든 것을 초월하는 '오여점야'가 있다. 세 경계 중에 '문질빈빈'과 '공안낙처'는 현상적으로 서로 반대되는 듯이 보이지만 내재적으로 서로 일치한다. 이러한 일치는 중국 문화에서 사인이 자리 매김할 수 있는 길을 터주었다.

전자(문질빈빈)는 사인의 수신·제가·치국·평천하의 정치 미학의 풍채와 도량을 가리킨다. 후자는 사인이 국國을 떠나 가家로 돌아오는 도덕 인격의 본보기를 가리킨다. 전자는 정치 실천의 성공이고 후자는 도덕적 본보기의 드러남이다. 양자는 서로

다른 방면에서 전 사회에 거대한 영향을 미쳤다. 이 두 방면은 공교롭게도 중국 문화에서 사인 인생의 길의 두 가지 가능성, 즉 출세와 곤궁, 부귀와 빈천, 출사와 낙향, 사회적 층위와 개인적 층위 등을 가리켰다.

공자 미학이 두 가지 경계를 분명히 드러내게 되면서 완전히 체계적인 사인 학설을 완성했고 이상적인 사인 형상을 빚어냈다. 바로 이러한 방면의 품격과 자질을 갖춘 사인은 가국家國 공형의 대일통 사회에 꼭 필요로 한다. '문질빈빈'과 '공안낙처'의 두 경계는 구체적인 일을 하는 중이나 구체적인 생활 중에 실현되지만 아직 최고의 경계는 아니다. 천지 경계와 성인 경계가 가장 높다. 사람이 도달하지 못하거나 도달할 수 있는 최고의 경계는 '나는 증점과 뜻을 같이하련다'라는 자유 경계이다. 자유 경계는 구체적인 일을 하는 식으로 드러나지 않고 어떤 일을 해야 한다고 고집하지도 않는데, 이는 일종의 '유遊'의 경계와 '완玩'의 경계이다. 그러나 바로 이러한 경계가 가장 높기 때문에 공자는 결코 이러한 경계를 이야기하지 않았다. 늘 했던 이야기는 앞의 두 경계이고, 이는 모두 구체적인 일로 드러나서 쉽게 볼 수 있고 잘 해낼 수 있다.

위의 네 가지 경계는 인성이 펼쳐지는 네 방면이다. 이 네 방면은 중국적 사유의 '융통성'으로 잘 드러난다. 이 네 방면 중에 '문질빈빈'과 '공안낙처'는 사인의 생활과 가장 관련이 깊고 공자 사상의 요점이기도 하며 인성人性을 기초로 하는 가·국·천하를 품는 포부와 서로 가장 많이 연관된다.

'문질빈빈'은 인성에서 출발하여 가·국·천하를 품은 포부의 긍정적인 측면이다. 이 긍정적인 측면과 서로 연관되며 미학과 관련된 네 가지 학설을 내놓았다. 첫 번째는 제자리를 지키는 정위설正位說이다. 사인의 이상적 질서가 군주라면 군주의 이름에 걸맞게 살고 신하라면 신하의 이름에 걸맞게 살고 아버지라면 아버지의 이름에 걸맞게 살고 자식이라면 자식의 이름에 걸맞게 사는 삶이다. 이것이 바로 사회의 구성원이 모두 제자리에 머무르는 정위이다. 이러한 정위를 지키기 위해 공자는 다음처럼 말했다. "천하가 제 갈 길로 나아가고 있으면 예악과 정벌의 권한이 천자에게서 나온다."[58] 여기서 제 갈 길로 나아가는 '유도有道'란 번성한 시대로서 하·은·주 삼대에 나타난 정치 미학의 질서를 말한다.

두 번째는 명분을 바로잡는 정명설正名說이다. 정명은 일련의 개념적 규정으로 명실

[58] 『논어』「계씨」 2(439): 孔子曰: 天下有道, 禮樂征伐, 自天子出.(신정근, 650)

名實을 유지하는 것이다. 공자에 의하면 "명명이 정확하지 않으면 오고 가는 말이 순조롭지 않게 되고, 말이 순조롭지 않으면 하는 일이 제대로 풀리지 않는다."[59] 여기서 명名·언言·사事 세 가지가 서로 연계된 구조를 제시했다. '정명'의 중요성은 가장 중요한 위치를 차지하게 되었다.

정명을 정치의 시각에서 말하면 정치의 기초는 인성人性과 인심人心이다. 이 때문에 인성과 인심의 시각에서 공자는 덕언설德言說을 제시했다. "고상한 덕이 있으면 반드시 말(명언)을 남기지만 말을 한다고 해서 반드시 고상한 덕이 있지 않다."[60] 덕이 있으면 말이 더욱 중요해진다. 그래서 공자는 '시언설詩言說'과 '낙지자樂之者'설을 내놓았다. 이것이 바로 앞에서 말했던 시를 배우는 정치적 작용과 '아는 자'와 '좋아하는 자'만 아니라 '즐기는 자'가 되어야 진정한 진보 사상이 나올 수 있다는 것이다.

'공안낙처'는 얼핏 봐도 인仁의 완성이면서도 인으로부터의 벗어남이다. 완성으로 보면, 한편으로 자유로 인의 경계로 끌어올리고, 다른 한편으로 지사志士와 인인仁人이 인의 가장 커다란 이상(치국평천하)을 실현할 수 없을 때 어떻게 마땅히 인을 지켜야 하는가를 제시했다. 벗어남으로 보면, 지사와 인인이 인을 지킬 때 그것은 그가 인을 통해 긍정적인 '치국평천하'의 이상을 현실적으로 실현시키지 못했다는 점을 의미한다. 사실 공안낙처야말로 인의 본래 목표이다. 공자의 '인'이야말로 비로소 새롭게 나타난 사인의 의의와 새로운 대일통의 시대적 의의를 담아내게 되었다. 이로써 사는 꼭 두 가지 가능성을 갖게 되었다. 즉 '문질빈빈'에서 '공안낙처'까지 종합하면 공자의 두 가지 면모가 드러난다고 할 수 있다.

이러한 양면의 문화적 배경은 중국에서 역사의 흥성과 쇠퇴 그리고 시대의 안정과 혼란과 더불어 필연적으로 교체하며 순환한다. 하지만 공자가 치세와 성세를 위해 설계한 '인'의 사상 체계는 쇠세와 난세를 다스리는 데에는 적합하지 않다. 인의 출발점과 핵심은 현세적이고 심리적이며 경험적이므로 사인이 그만큼 쇠세와 난세도 피하지 못하고 필연적으로 마주해야 한다. 따라서 공자는 인학仁學의 완성을 위해 필수적이고 필연적으로 '은隱·장藏·우憂'와 '공안낙처'를 제시해야 했다. 사인과 문화의 시각에서 말하면 이것은 결코 가장 좋은 이론과 방법으로 보이지 않는다. 그래서 우리는 이 두

59 『논어』 「자로」 3(321): 名不正, 則言不順. 言不順, 則事不成.(신정근, 498)
60 『논어』 「헌문」 5(353): 子曰: 有德者必有言, 有言者不必有德.(신정근, 537)

방면에 대한 보충에 주목하게 되었다.

하나는 유학적 기초에서 출발하는 보충이다. 첫째, 맹자는 사인과 왕조의 불화라는 일면('사-대부' 중의 '사'의 일면을 강조한다)을 통해 사인의 인격을 한층 더 널리 떨치게 되었다. 둘째, 순자는 사인과 왕조의 정합이라는 일면을 통해 '문질빈빈'을 체계적인 조정 미학 체계로 완성하였다. 셋째, 굴원은 맹자 방식의 사인 인격과 순자 방식의 조정 정합을 함께 고집하여 유학의 충신忠臣 형상을 창조해냈다.

다른 하나는 유학과 완전히 다른 사상에서 출발하여 쇠세와 난세를 마주한 사인에 대한 새로운 사유를 펼쳤다. 이러한 사유가 바로 노자의 학설이다.

3. 노자의 미학

『노자』는 먼저 사상사의 발전이라는 측면에서 해석할 수 있다. 서주 시대에는 '천天'은 신성한 존재였다. 사상가들이 천의 권위 그리고 하늘과 사람 사이의 상호 관계를 회의하면서 '천'을 거부하는 사상적 흐름이 나타났다. 이러한 흐름은 공자의 '인'이 나타날 수 있는 바탕이 되었다. 현실적이고 경험적이고 가정적인 사람과 그러한 사람의 기초이자 이상으로 인仁은 공자 사상에서 핵심 자리를 차지했으며 동시대 사람으로부터 인정을 받아서 선진 시대 이성 정신의 첫 번째 빛이었다.

'도道'는 『노자』에서 핵심 자리를 차지하고 또 사상계의 인정을 받았는데, 이는 선진 시대의 사상이 이성으로 신神을 전 우주에서 몰아내었음을 보여준다. '도'는 우주의 근본과 우주의 규칙을 전체로 통틀어 부르는 이름으로서 선진 시대에 진행된 이성화된 완성을 보여준다. 도가 우주를 통섭하게 되자 천도 신의 천에서 자연의 천으로 바뀌었다. 공자의 계승자인 맹자와 순자도 이성의 기초 위에 공자가 이야기하지 않은 인간의 성性과 천도天道를 크게 이야기했다.

도라는 개념은 분명히 공자보다 시기적으로 앞선 노자가 새롭게 의미를 부여하여 우주 규칙의 근본 개념이 되었다. 노자의 도 개념은 대체로 형이상학을 배척하고 방치하는 주된 흐름에서 사람들의 인정을 미처 받지 못하여 당시 보편화되지 못했다. 사상가들은 각자 여전히 자신들의 방식대로 '도'를 이해하고 운용했다. 노자가 개척해낸 도의 중요한 의미로 인해 생겨난 사상적 성취는 『노자』라는 텍스트 안에서 결국 하나의

틀을 갖추어 세상의 공인을 받게 되었다.
발견의 시간이 아니라 사상적 완성의 시간
으로 보면 『노자』의 도는 선진 시대 사상적
전환이 완성되었음을 보여주는 표지라고
할 수 있다. '천(신神)·인仁·도道(천)'는 춘
추전국 시대의 사상적 전환을 보여주는 논
리적 관건이다.

〈그림 2-2〉 **노자상**

　　노자는 '도'를 이성으로 인식한 다음에
다시 모든 대상으로 범위를 넓히는데 특히
상고 시대로 확장해간다. 이는 마치 공자가
"천하가 모두를 위해 공정하게 운영된〔天下
爲公〕"**61** 삼대로 거슬러 올라갔던 것처럼
노자는 "나라의 규모가 작고 백성의 수가 적은〔小國寡民〕"**62** 상고 시대로 거슬러 올라갔
다. 노자는 현실의 기본적인 단위인 '가家'의 경험에서 출발하지 않고 우주의 가장 높은
지평인 '도'의 규칙에서 모든 것을 바라보고 사고했다. 노자는 공자와 완전히 다른 눈과
관점을 가졌다.

　　『논어』와 마찬가지로 『노자』는 무엇보다도 정치 철학을 담은 텍스트이다. 직접 성
인을 이야기하는 경우는 전체 81장 중 16장이 있다. 이 때문에 『노자』는 제왕학이 될
수 있다. 한비자의 「해로解老」와 「유로喩老」부터 한나라 초기의 황로학黃老學**63**까지 모
두 『노자』의 이런 측면과 관계를 맺고 있다. 『노자』는 우주의 도를 통하여 정치를 말한

61 ｜'천하위공'은 『예기』 「예운」에서 공자의 말로 나온다. 이러한 천하위공, 즉 천하에 정의가 구현된 상태로
　　달리 말해서 대동大同이다. 『예기』 「예운禮運」: 昔者仲尼與於蜡賓, 事畢, 出遊於觀之上. 喟然而嘆. 仲尼之
　　嘆, 蓋嘆魯也. 言偃在側, 曰: "君子何嘆?" 孔子曰: "大道之行也, 與三代之英丘未之逮也, 而有志焉. 大道之
　　行也, 天下爲公, 選賢與能, 講信, 修睦. 故人不獨親其親, 不獨子其子, 使老有所終, 壯有所用, 幼有所長, 矜
　　寡孤獨廢疾者皆有所養. 男有分, 女有歸. 貨惡其弃 力惡其不出於身也, 不必爲己. 是故謀閉而不興, 盜竊亂
　　賊而不作, 故外戶而不閉, 是謂大同."(이상옥 상, 456~457) ｜이하 『예기』의 전체 맥락은 이상옥 옮김, 『예
　　기』 상·중·하, 명문당, 1993 참조.
62 ｜『노자』 80장: 小國寡民.(최진석, 539)
63 ｜황로학黃老學은 한나라 초기에 지배 계층을 중심으로 유행한 사상으로 그 연원이 황제黃帝와 노자로
　　거슬러 올라간다. 대체로 세 가지 학설이 있다. 첫째, 『노자』에 근거를 둔 일종의 자유방임적 통치술이라고
　　보는 입장이 있다. 진秦의 엄격한 법제도가 남긴 정치 사회적 유산의 청산을 위해 무위無爲의 정치가 필요
　　하였다는 맥락에서 나온 견해이다. 둘째, 『노자』의 현실적 응용, 처세술, 권모술수로 보는 입장이 있다.
　　셋째, 한나라에 성립된 새로운 과학과 세계관을 담은 문화 현상으로 보아야 한다는 입장이 있다.

다. 오로지 도를 이야기하는 경우로 17장, 먼저 도를 말하고 이어서 성인을 말하는 경우로 7장, 거기에다 철학적 이치를 더한 경우로 3장이 있는데, 모두 합치면 27장이 된다. 이처럼 공교롭게 텍스트의 3분의 1이 도에 대한 이론적 기초를 단단하게 구성할 뿐만 아니라 도가 모든 장절의 내용을 꿰뚫도록 했다.

『노자』는 정치 철학의 특성이 있기 때문에 사인이 나라와 세상을 다스리는 내용이 26장을 차지한다. 사인도 자신의 세계에서 홀로 선을 실현할 수 있다. 『노자』에는 우주 차원의 논의로부터 도의 최고 경계를 다룬 경우가 4장, 아울러 도를 다룬 경우가 27장, 모두 합쳐서 31장이 된다. 여기서부터 훗날 도가와 도교가 생겨나게 되었다.

도의 우주

『노자』 첫 장을 살펴보자.

> 도가 말할 수 있으면 진실한 도가 아니고, 이름이 불릴 수 있다면 진실한 이름이 아니다.(최진석, 21)
>
> 도 가 도　비 상 도　명 가 명　비 상 명
> 道可道, 非常道. 名可名, 非常名.(『노자』 01장)

존재하는 것, 말할 수 있는 것은 모두 유한하다. 이들은 모두 영원한 도의 표현이지 도 자체는 아니다. 이 때문에 공자의 예와 인은 지금 이 세상의 존재로서 유한하다. "도를 잃은 뒤에 덕을 찾게 되고, 덕을 잃은 뒤에 인을 찾게 된다."[64] 따라서 지금 이 세상의 사물에 대한 사유는 유한한 예와 인으로부터 착안하면 안 되고 마땅히 우주의 도로부터 출발해야 한다. '도'는 신神도 아니고 종교적 정감의 숭배 대상도 아니라 철학의 냉정한 사유 대상이기 때문이다.

지금 이 세상의 가家에서 통용되는 온정(인仁·효孝) 아니면 초월적 우주의 지혜로부터 사유하는 방법은 유가와 도가의 기본적인 차이를 이루게 되었다. 유가가 인정이 두텁고 정의감이 강한 반면, 도가는 차가운 마음과 고요한 지혜를 나타냈다. 그래서 노자는 말했다. "천지는 만물을 사랑하지 않는다. 만물을 모두 풀 강아지로 여긴다. 성인은

64 『노자』 38장: 失道而後德, 失德而後仁.(최진석, 305)

사람을 사랑하지 않는다. 백성을 모두 풀 강아지로 여긴다."[65]

도의 높은 차원에서 현실 세계를 보자. 첫째 현실의 사물은 늘 끊임없이 운동하는데, 이는 유가의 관점과 마찬가지이다. 둘째, 운동은 자신의 대립면으로 서로 뒤바뀐다. "불행은 행복이 깃드는 곳이고 행복은 재앙이 엎드려 있는 곳이다."[66] 이것이 바로 유가의 사유와 다르다.

셋째, 이러한 전화(뒤바뀜)는 하나의 중심을 축으로 삼고 순환하는 식으로 일어난다. "돌아감은 도의 움직임이다."[67] "만물이 서로 해치지 않고 서로 나란히 자라나니 나는 그것을 통해 되돌아가는 작용을 본다."[68] 이것은 중국 문화가 공유하는 내용이지만 『노자』는 그중에서 반대 방향으로 운동하는 보편적인 규칙과 실용적 장점을 사유했다. 이러한 세 측면을 보면 공자의 예와 인에 집착하는 방식이 낡아빠졌음을 알 수 있다.

성인은 현실 세계에서 도의 규칙에 따라 살려면 다음 두 가지를 유의해야 한다.[69]

첫째 자신을 좋은 방향으로 전화해야 한다. 좋은 방향으로 전화한다 해서 그 움직임이 유가처럼 직선으로 자기의 목표를 향해 달려가지 않고 서로 반대되는 방향에서 목표로 나아간다. "접으려고 하면 반드시 먼저 펴주고, 약하게 하려면 반드시 먼저 강하게 해주고, 없애려고 하면 반드시 먼저 잘 되게 해주고, 뺏으려면 반드시 먼저 주어라."[70] 이것이 바로 이른바 "굽으면 온전해지고 구부리면 곧아지고 파이면 고이고 낡으면 새로워진다."[71]는 말이다.

둘째, 자신이 나쁜 방향으로 전화하는 것을 막아야 한다. 여기서 첫째와 마찬가지로 유가처럼 특정한 입장을 확고히 하고 군건히 지키는 방향과 달리 어디에도 서 있지 않지만 오히려 자신으로 하여금 영원히 어디에나 서 있을 수 있게 한다. "수컷을 알고 암컷을 지키면 천하의 계곡이 된다. …… 하양을 알고 검정을 지키면 천하의 모범이 된다. …… 영예를 알고 치욕을 지키면 천하의 골짜기가 된다."[72]

65 『노자』 05장: 天地不仁, 以萬物爲芻狗, 聖人不仁, 以百姓爲芻狗.(최진석, 65)
66 『노자』 58장: 禍兮福之所倚, 福兮禍之所伏.(최진석, 425)
67 『노자』 40장: 反者, 道之動.(최진석, 323)
68 『노자』 16장: 萬物並作, 吾以觀其復.(최진석, 145)
69 ┃ 위의 세 가지 사항과 아래 두 가지 사항의 연관성이 불분명하다. 이에 1쇄를 참조하여 이 구절을 보충했다. 전자는 도의 규칙이고, 후자는 성인이 도의 규칙을 실천하는 문맥으로 구분된다.
70 『노자』 36장: 將欲歙之, 必固張之. 將欲弱之, 必固强之. 將欲廢之, 必固興之, 將欲奪之, 必固與之.(최진석, 35)
71 『노자』 22장: 曲則全, 枉則直. 窪則盈, 敝則新.(최진석, 199)

유가는 꾸미는 예와 그 예를 지키는 인仁으로 나라를 다스리므로 의지를 드러내는 유위의 정치를 한다. 도가는 예식·명분·사치·욕망을 버리고 "나는 나서서 설치지 않지만 백성들은 스스로(저절로) 바뀌고, 나는 조용히 머물지만 백성들은 스스로(저절로) 제 앞가림을 하고, 나는 일을 벌이지 않지만 백성들은 스스로(저절로) 넉넉하게 살고, 나는 욕망을 드러내지 않지만 백성들은 스스로(저절로) 소박해진다."[73]는 방식에 따르므로 의지를 드러내지 않는 무위의 정치이다.

공자는 일상의 눈으로 보고 일반적인 사고를 한다. 반면 노자는 일상을 초월한 눈으로 보고 일반을 초월한 사고를 펼친다. 공자가 인지상정을 붙잡으려고 한 반면, 노자는 지혜를 얻고자 했다. 이 때문에 쇠퇴와 혼란의 세상을 마주하고서 공자가 사랑하지만 어쩔 수 없이 보내야 하고 비극 앞에 슬퍼하는 연인의 태도를 보인다면, 노자는 상황을 냉정하게 바라보며 이해하는 미소를 보이는 지자智者의 태도를 보인다.

노자의 사상은 직접적으로 미학의 주제를 언급하여 후대에 깊은 영향을 미쳤다. 그 영향을 정리하면 다음과 같다.

(1) 아름다움과 추함의 공존

『노자』는 추함을 부정하고 아름다움을 긍정하는 것이 아니라 아름다움과 추함이 서로 비춰주는 미추호현美醜互顯의 의존 관계에 있다고 본다.

> 세상 사람들이 모두 아름다움을 아름다움으로 아는 것은 추함이 있기 때문이다. 모두 선을 선으로 아는 것은 선하지 않음이 있기 때문이다. 그러므로 있음과 없음이 서로 살아가게 하고, 어려움과 쉬움이 서로 이루게 하고, 긺과 짧음은 서로 견주게 하고, 높음과 낮음은 서로 기울이게 하고, 음과 소리는 서로 어울리게 하고, 앞과 뒤도 서로 뒤따르게 한다.(최진석, 35)
>
> 천하개지미지위미 사악야 개지선지위선 기불선야 고유무상생 난이상성 장단상
> 天下皆知美之爲美, 斯惡也, 皆知善之爲善, 其不善也. 故有無相生, 難易相成, 長短相
>
> 형 고하상경 음성상화 전후상수
> 形, 高下相傾, 音聲相和, 前後相隨.(『노자』 2장)

72 『노자』 28장: 知其雄, 守其雌, 爲天下溪. …… 知其白, 守其黑, 爲天下式. …… 知其榮, 守其辱, 爲天下谷. (최진석, 239)
73 『노자』 57장: 我無爲而民自化, 我好靜而民自正, 我無事而民自富, 我無欲而民自樸.(최진석, 419)

지금 이 세상의 사물은 늘 상대적으로 나타난다. 당신이 아름다움을 알고 있다면 동시에 추함을 알고 있다는 점을 의미한다. 추함이 있어야 아름다움이 있을 수 있으므로 상대적으로 보면 아름다움은 추함을 창조한다. 아름다움을 추구하는 사람은 자신이 좋은 일을 한다고 생각하지만 실제로 그는 동시에 나쁜 일을 하기도 하니 추함을 가져(데리고)오는 셈이 된다. 문제의 실질은 아름다움과 추함이 모두 동일하게 모두 현실적이고 유한하며 변화한다는 데에 있다. 문제의 핵심은 현실의 아름다움을 추구하고 현실의 추함을 회피하는 데에 있지 않고 현실의 아름다움과 추함을 추월하여 진정한 아름다움을 추구하는 데에 있다.

(2) 대미무미 大美無美

진정한 아름다움이란 무엇인가? 노자는 구체적인 사물을 가지고 다음처럼 설명한다.

> 삼십 개의 바큇살이 하나의 곡(바퀴통)에 모인다. 빈틈을 내버려두므로 수레의 기능이 있게(생겨나게) 된다. 찰흙을 빚어 그릇을 만든다. 빈틈을 내버려두므로 그릇의 기능이 있게 된다. 문과 창을 내어 방을 만든다. 빈 곳을 내버려두므로 방의 기능이 있게 된다. 그러므로 유는 기능의 이로움을 만들어주고, 무는 쓰임의 기능을 만든다.(최진석, 97)
>
> 삼십폭 공일곡 당기무 유거지용 연치이위기 당기무 유기지용 착호유이위실
> 三十輻, 共一轂, 當其無, 有車之用, 埏埴以爲器, 當其無, 有器之用. 鑿戶牖以爲室,
>
> 당기무 유실지용 고유지이위리 무지이위용
> 當其無, 有室之用. 故有之以爲利, 無之以爲用.(『노자』 11장)

수레·그릇·방은 바로 텅 빈 곳이 있기 때문에 비로소 수레·그릇·방으로 쓰일 수 있다. 사물에서 가장 핵심이 되는 것은 텅 빔, 즉 무無(없음)이다. 사물을 감상하며 이 점을 깨달을 수 있으면 많은 이치가 분명해진다. '도'의 관점에서 보면 무엇이 가장 아름다운가? "큰 소리는 드러날 소리가 없고 큰 형상은 드러날 모습이 없다."[74] 풀이해 보면 가장 아름다운 음악은 음악을 들을 수 없고 가장 아름다운 형상은 형상이 없다. 일단 소리와 형상이 있으면 의심할 여지 없이 현실에 존재하여 구체적이며 유한한 특성

74 『노자』 41장: 大音希聲, 大象無形.(최진석, 329)

을 가지므로 일정한 시공간에 규정되는 아름다움과 추함의 틀에 갇히게 된다. 따라서 무엇이 진정한 아름다움인가? 『노자』의 언어를 빌린다면 반드시 큰 아름다움은 아름다움이 없다[大美無美]라고 할 수밖에 없다.

(3) 아름다움과 본성

지금 이 세상에서 사람이 보는 것, 생각하는 것은 항상 현실 세계의 제한에 규정되고 현실 세계의 아름다움과 추함의 체계(틀)에 의해 좌우되는 현실적 아름다움에 갇힌다. 따라서 심미의 영역을 현실에 한정시키고 심미의 추구를 현실에 고정시키면 인간의 본성을 잃어버리게 된다. 이 때문에 『노자』에서는 다음처럼 말한다.

> 다섯 가지의 색깔은 사람의 눈을 멀게 하고, 다섯 가지의 소리(음악)는 사람의 귀를 멀게 하고, 다섯 가지의 맛(음식)은 사람의 입을 버리게 한다. 말 타기와 사냥은 사람의 마음을 미치게 만들고, 얻기 어려운 재화는 사람의 마음을 미치게 한다.(최진석, 103)
>
> 오색령인목맹 오음령인이농 오미령인구상 치빙전렵 령인심발광
> 五色令人目盲, 五音令人耳聾, 五味令人口爽, 馳騁田獵, 令人心發狂.(『노자』 12장)

이러한 상황은 근대에 중국과 서양이 충돌하기 시작했을 때, 중국인은 서양화가 아주 형편없다고 생각하고 서양인은 중국화가 아주 형편없다고 생각한 것과 같다. 이러한 현상은 중국인과 서양인이 오랫동안 각자의 문화적 영향을 받았기 때문에 회화를 제대로 감상하는 눈을 잃어버리고, 자신의 그림만이 아름다운 줄 알고 다른 사람의 그림도 아름다운 줄은 모르게 된 것이다. 노자가 말하는 아름다움의 이상과 도의 이상은 서로 일치하므로, 현실 세계의 성스러움과 지혜를 끊어버리고 천도天道의 공평함[平] · 담담함[淡] · 소박함[素] · 질박함[樸]을 터득하는 방식으로 나타난다. 노자는 우주의 도가 가리키는 고도에서 사람들에게 제한된 구체적인 아름다움에 사로잡혀 흘러서 근본적으로 아름다움의 본성에 대한 감상을 잊어서는 안 된다고 경고했다.

우주의 큰 변화라는 관점에서 보면 현실 세계의 모든 것은 보잘 것이 없어 현실감이 있을 리가 없고 다만 세상을 초월한 냉정한 지혜만 남게 된다. 사회에 대한 열정적인 헌신은 없고 어떻게 해야 영원성을 터득할까라는 합리적 계산만 남게 된다. 따라서 노자의 사상은 초세간 · 지혜 · 계산 · 변증법을 특징으로 한다. 이는 기나긴 역사와 무정한 사회가 빚어낸 냉혹한 마음의 지혜라고 할 수 있다.

『노자』 자체는 네 가지 측면의 내용을 담고 있는데, 후대에도 이 네 가지 측면이 크게 힘을 떨쳤다. 첫째, 노자는 세상을 초월하는 도를 추구하여 현실에서 물러나 은거하려는 마음을 낳을 수 있었다. 이것이 바로 푸른 소의 등을 타고 함곡관函谷關을 지나는 위대한 은사隱士의 형상이다.[75] 이러한 은사의 형상은 장자를 통해 철학과 미학 두 분야에서 크게 발전하게 되었다. 둘째, 기공氣功을 내용으로 하는 양생養生 사상이다. 이는 훗날 도교에게 사상적 자원을 제공했고 노자도 태상노군太上老君처럼 신으로 바뀌게 되었다. 셋째, 성인聖人은 마땅히 어떻게 해야 하는가에 관한 변증법적 사상이다. 이는 무위의 다스림을 말하는 황로학의 정치적 책략으로 확대되었고 노자도 제왕의 스승이 되었다. 넷째, 냉정하고 음침한 계산은 병가兵家의 커다란 자원이 되었다. 그리하여 『노자』도 병서兵書로 간주되기도 했다. 사인의 관점에서 보면 가장 큰 영향을 끼친 것은 장자의 은隱(은거)이라는 측면이다. 유가와 도가가 상호 보완한다는 유도호보儒道互補 그리고 사변과 형상의 통일의 관점에서 도를 말하면 노자가 아니라 주로 장자를 두고 가리키는 주장이다.

75 ㅣ 이 모티프는 수많은 화가에 의해 동양화에서 〈청우두〉 〈출관도〉 등으로 작품화되었다. 이와 관련해서 신정근, 『노자와 묵자, 자유를 찾고 평화를 넓히다』, 성균관대학교 출판부, 2015 참조.

맹자와 장자

1. 윤리와 쾌감의 분리

사인이 가국家國 동형의 대일통 사회에서 맡았던 기능의 관점에서 보면 유가와 도가에서 가장 큰 영향을 미친 인물은 맹자와 장자이다. 두 사상가는 유가와 도가 두 학파가 사인 사상에 가장 잘 어울리는 문화 구조로 나아가도록 그 방향을 결정했다. 이러한 방향은 주로 다음처럼 나타났다. 첫째, 사인이 제도를 비판하는 기능을 강조한다. 이것은 대의로 보아 안정을 찾는 대일통 사회가 어떻게 활력으로 가득 찰 것인가와 관련해서 매우 중요하다. 둘째, 사인의 주체성을 강조한다. 상대적으로 독립적인 인격의 추구와 자아의 심리적 세계를 형상화했다. 셋째, 고차원적인 형이상학의 의미 맥락에서 인간의 진정성을 드러냈다. 이러한 세 측면은 사인 미학 사상의 밑바탕을 깔아놓았다.

맹자와 장자의 사상적 배경은 삼대의 조정 미학 체계(예의 문)가 춘추 시대에 변화가 시작되어 전국 시대에 이르러 질적인 변화를 보인 데에 있었다. 삼대 조정의 문文이 갖춘 정합성(신神-천-덕-예-악)의 전환이 일어날 때 아름다움의 구성 요소 중 정치적·윤리적 의미와 생리적·심리적 쾌감 체험의 분화를 통해 구체적으로 드러났다. 즉 미를 예(정치 윤리의 질서)의 상징으로 보는가, 아니면 미를 사람이 생리적·심리적 쾌감을 향유하는 대상으로 보는가? 춘추 시대의 많은 지사志士와 인인仁人, 예컨대 장애백[76]·위

76 | 장애백臧哀伯은 춘추 시대 노나라의 대부이다. 노나라가 송나라의 화보독華父督에게서 고郜나라의 대정大鼎을 받은 일이 있었다. 그러자 노 환공은 대정을 태묘에 바쳤는데 이는 예禮에 부합하지 않는 일이었

강[77] · 의사 화[78] · 음식 주관하는 관리〔宰〕 도괴[79] · 안자[80] · 자산[81] · 선 목공[82] · 악공 주구[83] · 사백[84] 등등과 같은 인물들은 미의 정합성을 지켜내기 위해 힘든 투쟁을 벌였

다. 군주된 자의 덕은 절검의 덕을 밝혀 법도를 세우는 데에 있다고 한 장애백은 뇌물로 받은 대정大鼎은 덕德을 없애고 사악한 자가 설 자리를 세워주는 것이라며 나라의 멸망은 관리의 부정에서 비롯되고 관리가 덕을 잃는 것은 군주의 총신이 뇌물을 받는 데서 비롯하는 것이라고 간언하였다.(『좌씨전』환공 2년. 신동준, 1: 80~81쪽 참조.)

77 | 위강魏絳은 노나라 중군中軍 사마司馬이다. 노나라의 숙손표叔孫豹와 제후들의 대부들은 진陳나라의 원교袁僑와 결맹을 하였다. 이때 진晉 도공悼公의 동생 양간揚干이 곡량曲梁에서 군사를 통솔하여 군대 행렬을 어지럽게 만든 일이 생겼다. 그러자 중군 사마였던 위강은 양간의 시종을 처형했고, 도공은 크게 노하여 양설적羊舌赤에게 자신이 모욕받은 것에 분개해 위강을 죽여야 한다고 하였다. 그러나 중군위中軍尉 기오祁午의 보좌관 양설적은 위강은 두 마음이 없이 군주를 섬기며 어려운 일을 피하지 않은 인물이라고 하면서 신뢰를 표명했다. 위강은 곧 찾아와 진도공의 관원에게 자신의 뜻이 담긴 서신을 전달했다. 위강은 상관에게 복종하지 않은 죄를 범하였다며 자살하고자 했다. 위강은 서신 속에서 군사가 무武와 경敬을 다하지 못하는 것이 가장 큰 죄라면서 군령을 어긴 자신 자신이 형을 받아야 한다고 하였다. 서신을 읽고 난 도공은 자신이 아우 양간을 가르치지 못해 위강에게 군령을 어기게 하였다며 사과했다. 도공은 이 일을 계기로 위강이 형벌을 공정하게 시행한다고 여기게 되었다.(『좌씨전』양공 3년. 신동준, 2: 151~152쪽 참조.)

78 | 화和는 진秦나라의 명의이다. 의화는 진晉 평공平公이 여색女色에 빠진 것은 약으로 고칠 수 없다면서 절제할 것을 간언했다. 음악의 절도, 자연의 조화와 부조화로 인한 재해를 예로 들면서 진 평공에게 여색에 절제를 해야 한다고 하였다.(『좌씨전』소공 원년. 신동준, 3: 38~39쪽 참조.)

79 | 도괴屠蒯는 음식을 주관한 진陳나라 관원이다. 진나라 대부 순영荀盈이 제나라로 가 아내를 맞은 뒤에 희양戲陽에서 죽고 말았다. 도성인 강絳에 빈소만 차려놓고 아직 안장을 하지 않고 있었을 때 진 평공이 술을 마시며 악공에게 음악을 연주하게 한 일이 있었다. 자신의 직책은 군주가 세상일을 조화롭게 처리하도록 돕는 것이라면서 악공에게는 순영이 세상 떠난 사실을 듣지 못한 채 연주하고 있다며 불총不聰하다고 하고, 평공의 총신 대부 폐숙嬖叔에게는 군주의 복식이 정해진 예를 따르지 않음을 못 본다면서 불명不明하다고 하였다. 그런데 자신의 직책은 사미, 즉 군주가 세상일을 조화롭게 처리하도록 돕는 것이라면서 이 두 사람이 맡은 직책을 시행하지 않는데 죄를 묻지 않는 것은 자신의 죄라고 하였다.(『좌씨전』소공 9년. 신동준, 3: 130~131쪽 참조.)

80 | 안자晏子는 기원전 6세기 후반 춘추 시대 제齊나라의 정치가로 본명은 안영晏嬰이고 자는 중仲이다. 관중管仲과 함께 제나라의 명신으로 이름이 높았다. 그에 관한 설화를 모은 『안자춘추晏子春秋』가 전해지고 있다. 안자는 화和와 동同(군주의 비위를 맞춤)의 차이에 대한 물음에 대해 단호하게 화는 국을 만드는 것과 같다고 하면서 군주와 신하 사이의 관계를 음식 맛과 성음의 조화에 비유한다.(『좌씨전』소공 20년. 신동준, 3: 241~242쪽 참조.)

81 | 자산子産은 춘추 시대 정鄭나라의 명재상으로 이름은 교僑이고, 자산은 자이다. 정나라 대부 자태숙子大叔이 조간자趙簡子를 배견하자 조간자가 읍양揖讓과 주선周旋에 관한 예를 물었다. 자태숙은 그것을 의식이지 예가 아니라고 보는데, 그 근거로 선대부 자산의 말을 인용한다. 자산에 따르면 예는 천지의 변함없는 도이고, 사람들이 본받아야 할 것이다. 일정한 기준을 벗어나면 혼란스러워져 본성을 잃으므로 예를 제정한 것이다. 이를 확장하여 천지만물, 화복상벌禍福賞罰에까지 미치는 영향을 말하고 있다.(『좌씨전』소공 25년. 신동준, 3: 279~280쪽 참조.)

82 | 선單 목공穆公은 주周 경왕景王이 대종大鐘을 주조하고자 하였을 때 다음과 같이 간언했다. 사람의 귀와 눈은 마음의 지도리이고, 귀와 눈의 느낌이 사람의 심리와 정신 상태에 영향을 준다고 본 선 목공은 음악은 귀에 들리면 되고, 아름다움은 눈에 보이면 그만이지 음악을 듣고 떨리거나 아름다운 것을 보고 눈이 어지러우면 우환이 이보다 더 심한 것이 없다고 하였다. 즉 지나치게 인간의 감각 기관을 자극하면 생리적으로 불쾌감을 일으켜 참된 아름다움을 느낄 수 없다고 하고, 나아가 정치를 음악 연주와 흡사하다고 하였다. 이에 대해 신동준 옮김, 『좌구명의 국어』「주어周語」하, 인간사랑, 2005, 121~123쪽 참조.

다.[85] 그중 뛰어난 대표적 인물이 바로 공자이다.

그러나 역사적 실제 상황은 심미 객체가 향락의 방향으로 치달았다. 다양한 색·소리·맛이 옛날부터 내려오는 신성한 의미의 함축을 완전히 잃어버리고 향락의 성질만 남게 되었다. 각 지역의 제후들은 천자의 관리 감독을 받지 않을 뿐만 아니라 천의 위협을 느끼지 않는 난세 속에 목숨 걸고 향락을 추구하려고 했다. 이것은 주로 두 가지 방면에서 나타났다.

첫째, 그들은 옛날의 향락 방식을 따르지만 자기의 신분과 지위에서 해서는 안 되는 규모와 형식을 채용했다. 예컨대 진晉나라 제후는 천자가 제후들의 수장인 원후元侯를 맞이할 때에 사용한 음악으로 목숙穆叔을 초대했다. 둘째, 옛날의 예제에 없던 방식으로 향락을 벌였다. 예컨대 제후들이 민간에서 흥행하는 속악俗樂과 새로운 형식의 신성新聲을 좋아하는 경우가 그러하다. 아악雅樂의 정치 윤리적 함의는 아주 분명하다. 예컨대 목숙이 진나라 제후의 초대를 받았을 때 공연 악곡을 보면 〈삼하三夏〉[86]는 천자가 원후를 맞이할 때 쓰는 악장이고, 〈문왕文王〉[87]은 두 나라의 군주가 상견할 때 쓰는 악장이며 〈사무四牡〉는 군주가 사신을 위로할 때 쓰는 악장이다.[88]

그렇다면 속악은 어떠한가? 속악은 원래 민간에서 백성들의 마음에서 우러나온 소

83 | 악공 주구州鳩는 악樂은 천자가 관장하는 것이며 성음은 음악을 싣는 본체이고 좋은 소리 내는 기물이라고 하였다. 소리가 조화를 이루어야 좋은 음악이 완성된다고 하였다. 중화의 적절한 음악만이 사람들에게 진정한 즐거움을 줄 수 있다고 주장하였다. 주구에 따르면 정치는 음악과 유사하며, 천지만물의 음양이 순서를 이루어 만물이 잘 자라고 백성은 화목하게 되며 만물이 갖추어지고 음악이 이루어진다.(『좌씨전』 소공21년. 신동준, 3: 245~246쪽 참조.)

84 | 사백史伯은 다섯 가지 맛을 조화시켜 입맛에 맞게 하며, 여섯 가지 음률을 조화시켜 귀를 밝게 한다고 하면서 같은 것[同]을 고집하지 말 것을 요구하면서 다른 것으로 다른 것을 고르게 하는 것을 화和라고 하였다. 신동준 옮김, 『좌구명의 국어』「정어鄭語」, 478쪽 참조.

85 | 이상의 인물들의 주장에 대해 살펴보려면 유위림(류웨이린)劉偉林, 심규호 옮김, 『중국 문예 심리학사』, 동문선, 1999, 27~35쪽; 장법(장파), 유중하 외 옮김, 『동양과 서양, 그리고 미학』, 푸른숲, 1999 초판 1쇄, 2004 10쇄, 119~133쪽 참조.

86 | 중국 고대의 악곡樂曲으로 「사하肆夏」「소하韶夏」「납하納夏」의 총칭이다.

87 | 『좌씨전』 양공襄公 4년: 文王, 兩君相見之稱.(신동준, 2: 154)

88 | 이러한 저자의 설명은 『좌씨전』 양공 20년에 노나라 대부 목숙穆叔(숙손표)이 진晉나라로 답방을 가서 답배한 기사에 보인다. 답방을 온 목숙을 위해 진 도공은 향례를 베풀며 편종을 치고 연주하는 삼하三夏(「사하肆夏」「소하韶夏」「납하納夏」)의 곡을 들려주었으나 목숙은 답배하지 않았다. 또 『시경』「대아大雅」에 나오는 시「문왕文王」「대명大明」「면緜」을 노래했는데도 역시 답배하지 않았다. 왜냐하면 3하의 곡과 『시경』「대아」의 세 수는 천자와 군주를 위한 것이고, 제후의 사자가 들을 수 있는 곡이 아니었기 때문이다. 그러나 『시경』「소아」에 나오는 「녹명鹿鳴」「사무四牡」「황황자화皇皇者華」 등 세 곡은 사신 자신이 속한 노나라의 군주를 위하고(「녹명」), 또 사신을 위한 노래(「사무」「황황자화」)이므로 삼배三拜를 했다.(신동준, 2: 154)

리를 담아낸 민속악의 본뜻을 갖고 있다. 속악이 궁정에 들어갈 때 속악에 원래 담겨 있던 의미가 모호해지거나 사라지고, 옛날의 제도와 사상의 재료에서도 속악이 정치 윤리와 맺는 관계를 더 이상 찾아볼 수 없게 된다. 더욱 중요한 것은 왕과 제후가 속악을 궁정에 들여오면 속악 자체가 바로 향락을 위한 용도로 쓰이게 된다. 따라서 속악과 신성은 그들의 수중에서 자극적인 향락의 특성만 드러날 뿐이다.

묵자의 「비악非樂」에서는 전 사회가 심미 객체를 정치 윤리와 무관하고 순전히 향락의 대상으로만 간주하는 미학관을 갖게 된 상황을 분명하게 보여준다. 묵자의 '악'은 내용면에서 음악·무용·맛 좋은 음식·복식·미남 미녀·궁실 등을 아우른다. 그 효과를 찾는다면 겨우 "몸은 편안함을 알고 입은 단맛을 알고 눈은 아름다운 것을 알고 귀는 음악을 알 뿐이다."[89] 이것을 한마디로 말하면 향락享樂이다.

하·상·주 삼대의 '문'에서 묵자의 '악'으로의 전환은 시대적으로 보면 선진 시대 심미관이 춘추 시대에서 전국 시대로의 변화인데, 마침내 삼대 조정 미학의 체계에 철저한 질적 변화가 일어났다고 할 수 있다. 『좌씨전』『국어』『전국책』에 나타난 심미 객체의 성질·기능·효과를 비교해보면 변화의 차이를 분명하게 알 수 있다.

예컨대 『좌씨전』과 『국어』에 보이는 지사와 인인은 모두 미의 정합성을 지키고자 투쟁하지만 『전국책』에서는 더 이상 이런 투쟁이 없다. 『좌씨전』과 『국어』에서 미를 다룰 때 색·소리·맛과 궁실·의식을 나란히 거론하지만 『전국책』에서는 색·소리·맛과 미남 미녀·진귀한 보물·좋은 말·황금을 나란히 거론한다. 춘추 시대의 미는 늘 예와 연관되지만 전국 시대의 미는 예와 거의 연관되지 않고 주로 향락으로 여겨지고 있다.

유가의 가장 우수한 대표적 사상가인 맹자조차도 상황이 비슷하다. 그가 미를 구별하는 방식을 보면 『좌씨전』『국어』『논어』 등과 다르지만 『전국책』과 같다. 예컨대 『맹자』「양혜왕」 상7을 살펴보면 확인할 수 있다.

기름지고 단 음식이 입에 부족하기 때문입니까? 가볍고 따뜻한 옷이 몸에 부족하기 때문입니까? 아니면 아름다운 색채가 눈으로 보기에 부족하기 때문입니까? 음악이 귀

89 『묵자』「비악」: 身知其安也, 口之其甘也, 目之其味也, 耳知其樂也. ㅣ이하 『묵자』의 전체 맥락은 박재범 옮김, 『묵자』, 홍익출판사, 1999 참조.

로 듣기에 부족하기 때문입니까? 주위의 측근들이 눈앞에서 부리기에 부족하기 때문입니까?(박경환, 45)

위 비 감 부 족 어 구 여 경 난 부 족 어 체 여 억 위 채 색 부 족 시 어 목 여 성 음 부 족 청 어 이 여
爲肥甘不足於口與? 輕煖不足於體與? 抑爲采色不足視於目與? 聲音不足聽於耳與?

편 폐 부 족 사 령 어 전 여
便嬖不足使令於前與?(『맹자』「양혜왕」상7)

맹자의 물음은 모두 향락의 측면에서 말하고 있을 뿐 정치적 · 윤리적 의미가 조금도 들어 있지 않다. 같은 장에서 제 선왕이 맹자에게 음악을 좋아하지만 "선왕의 악을 좋아하지 않고 다만 세속의 음악을 좋아할 뿐입니다."라고 변명했다. 이에 맹자는 "오늘날의 음악은 옛날의 음악과 같습니다."[90]라고 대답했다. 여기서 맹자는 속악俗樂에게 고악古樂과 같은 정치적 함의를 부여하지 않고, 고악도 속악과 마찬가지로 향락의 성질을 가지고 있다고 보았다.

마침 맹자의 시대는 심미 객체를 다만 향락의 대상으로 승인하는 공통 인식을 보였다. 맹자와 장자는 완전히 조정 미학 체계가 아니라 순수한 사인 사상의 관점으로부터 중국 미학에서 주체의 차원이라는 새로운 영역을 열어놓았다.

2. 맹자의 미학

전국 시대에 상층 계급과 하층 계급을 가릴 것 없이 온 사회가 모두 색 · 소리 · 맛의 심미 객체를 오락거리로 여겼다. 이러한 현상은 미의 사회 정치적 기능과 미의 심층적 의미를 굳게 지키는 유가 사상에 대한 심각한 도전이었다. 맹자는 유가의 대표적 인물로서 한편으로 역사의 조류에 순응하여 색 · 소리 · 맛 등의 심미 객체를 순전히 오락의 대상으로 보는 현실을 승인하면서도, 다른 한편으로 심미의 심층적 의미를 결코 내버리지 않았다. 때마침 어쩔 수 없이 버려야 하면서도 어쩔 수 없이 지켜야 하는 이중성의

90 『맹자』「양혜왕」하1: (孟子曰: 王之好樂甚, 則齊國其庶幾乎! …… 王變乎色, 曰: 寡人)非能好先王之樂也, 直好世俗之樂耳. …… 今之樂, 由古之樂也.(박경환, 58) | 장법(장파)은 이 구절이 맹자가 양 혜왕에게 한 말로 보고 있지만 앞의 말은 제 선왕이 맹자에게 한 말이다. 또 원문을 다소 틀리게 인용하여 바로잡는다. 아마 외워서 집필한 탓에 오류가 발생한 모양이다.

상황을 맞이하고서 맹자孟子(BC 372~BC 289)는 유가 미학을 위해 새로운 지평을 열어젖혔다.

맹자는 공자처럼 색·소리·맛 등의 심미 객체가 가진 정치적 의미를 유지하면서 그 정합성을 지키려 하지 않고 색·소리·맛과 인의仁義의 경계를 엄격하게 구분했다. 심지어 아예 색·소리·맛을 인의의 밖으로 배제하여 인의의 순수성을 지키고, 색·소리·맛이 인간에게 갖는 의미를 깎아내려 인의의 신성성을 유지하려고 했다. 맹자는 인의를 드

〈그림 2-3〉 **맹자상**

높일 뿐만 아니라 심미 감성의 특징을 지키려고 했다. 그는 주체에서 객체로 유도해내는 방식을 사용하여 먼저 무엇이 진정한 아름다움〔美〕인지를 구분하지 않고 무엇이 진정한 즐거움〔樂〕인지를 구분했다.

무엇이 진정한 즐거움일까? 원시 의례에서 삼대의 조정 미학 체계에 이르기까지 미로서 '문文'은 정합적이고 미감으로서 '락樂'도 정합적이다. 춘추 시대 이후로 미의 정합성이 분열되기 시작하면서 미감(樂)의 정합성도 분열되기 시작했다. 무엇이 즐거움〔樂〕인가와 관련해서 토론이 아주 뜨겁게 진행되었다.

『좌씨전』에 수록된 양공襄公 재위 기간의 기사를 살펴보자.

> 진 도공悼公은 악기와 악공의 절반을 위강魏絳에게 하사했다.[91] …… 위강은 이를 사양하며 대답했다. …… 악으로 덕행을 편안하게 하고 의로 몸가짐이나 행동을 취하고 예로 구체적으로 실행하고 신으로 사람 사이를 지키고 인으로 일을 애써서 해야 합니다. 그런 다음에라야 나라를 안정시킬 수 있고 복록을 함께 누리고 먼 곳에 있던 사람

91 | 정나라가 진나라와 동맹을 맺으면서 악사를 파견하고 수레를 보낼 때 종鐘·경磬의 악기와 악공을 함께 딸려 보냈다. 진나라 도공은 위강의 공로를 치하하며 예물의 절반을 그에게 하사했던 것이다. 위강은 처음에 하사품을 사양했다가 도공이 이미 결정된 일이라고 강권하자 예물을 받았다.

들이 자신을 찾아오게 할 수 있으니, 이것이 바로 이른바 즐거움[樂]입니다.(신동준, 2: 207~208)

진 후 이 악 지 반 사 위 강　　위 강 사 왈　　부 악 이 안 덕　의 이 처 지　예 이 행 지　신 이 수
晉侯以樂之半賜魏絳, …… 魏絳辭曰: …… 夫樂以安德, 義以處之, 禮以行之, 信以守

지　인 이 려 지　이 후 가 이 전 방 국　동 복 록　내 원 인　소 위 악 야
之, 仁以勵之. 而後可以殿邦國, 同福祿, 來遠人, 所謂樂也.(『좌씨전』 양공 11년)

범선자范宣子가 집정하자 진나라에 바치는 다른 제후들의 공납이 매우 많아졌다. …… 자산이 자서子西 편에 범선자에게 편지를 보내며 자신의 생각을 알렸다. 덕행이 있어야 함께 즐거울 수 있고 함께 즐거울 수 있어야 지위가 오래 갈 수 있습니다.(신동준, 2: 304~305)

범 선 자 위 정　제 후 지 폐 중　　자 산 우 서 우 자 서　이 고 선 자　유 덕 즉 락　락 즉 능 구
范宣子爲政, 諸侯之幣重. …… 子産寓書于子西, 以告宣子. 有德則樂, 樂則能久.

(『좌씨전』 양공 24년)

『국어』「초어」 상에 보면 오거伍擧는 "백성을 편안히 하는 일을 즐거움으로 삼는다"[92]와 "쇠·돌·박·대로 만든 다양한 악기의 화려함으로 즐거움을 삼는다"[93]는 입장을 대비시키고 있다. 『국어』「진어晉語」에서 사마후司馬侯도 대臺에 올라 먼 곳을 바라보면서 '높은 곳에서 아래를 내려다보는 즐거움'과 '덕의德義에 부합하는 즐거움'을 구별하고 있다.[94]

전국 시대에 이르러 미의 분열이 이미 완결되고 색·소리·맛 등의 심미 객체에 담겼던 모든 신성한 의미가 이미 사라져버렸다. 이러한 상황에서 맹자는 유가 사상에서 출발하여 락樂(미감) 중 고상한 정감을 지키면서 아울러 이러한 바탕에서 유가 미학을 다시 세우려고 했다.

즐거움[樂]은 사람의 욕구가 만족될 때에 생겨나는 심리 상태이다. 즐거움의 종류를 세분하면 먼저 몸의 감각 기관의 종류에 따른 구별을 세분할 수 있다. 맹자는 몸을 눈·귀·코·혀·몸(사지와 피부)·마음 여섯 가지로 나누었다. 눈의 욕구는 아름다운

92 『국어』「초어」 상: 安民以爲樂.(신동준, 497)
93 『국어』「초어」 상: 金石匏竹之昌大囂庶爲樂.(신동준, 497)
94 『국어』「진어」 7: 悼公與司馬侯升臺而望曰: 樂夫, 對曰: 臨下之樂則樂矣, 德義之樂則未也.(신동준, 410)

색채이고 귀의 욕구는 미묘한 음악이고 입의 욕구는 맛있는 음식 섭취이고 코의 욕구는 향기이고 몸의 욕구는 편안함을 주는 집·침대·의자·옷·장신구이고 마음의 욕구는 인의仁義 좋아하기이다.

맹자는 당시 모든 사람과 마찬가지로 눈·귀·코·입·몸의 색·소리·맛에 대한 추구가 사람들이 태어나면서부터 갖는 것이어서 이른바 '본성'이라고 생각했다. 반면 그는 다른 사람들과 달리 마음이 인의를 기뻐하는 경향도 사람들이 태어나면서부터 갖는 것이어서 인간의 본성이라고 생각했다.

> 가엾고 안타까워하는 마음은 사람이면 누구나 갖고 있고, 부끄러워하는 마음은 사람이면 누구나 갖고 있고, 공경하는 마음은 사람이면 누구나 갖고 있고, 옳고 그름을 가리는 마음은 사람이면 누구나 갖고 있다. 가엾고 안타까워하는 마음은 인(사랑)이고, 부끄러워하는 마음은 의(옳음)이고, 공경하는 마음은 예(예절)이고, 옳고 그름을 가리는 마음은 지(지혜)이다. 이러한 인의예지는 밖으로부터 나에게 억지로 주어지는 것이 아니라 내가 본래부터 가지고 있는 마음이다. (박경환, 275)
>
> 측은지심 인개유지 수오지심 인개유지 공경지심 인개유지 시비지심 인개유지
> 惻隱之心, 人皆有之. 羞惡之心, 人皆有之. 恭敬之心, 人皆有之. 是非之心, 人皆有之.
> 측은지심 인야 수오지심 의야 공경지심 예야 시비지심 지야 인의예지 비유외삭
> 惻隱之心, 仁也. 羞惡之心, 義也. 恭敬之心, 禮也. 是非之心, 智也. 仁義禮智, 非由外鑠
> 아야 아고유지야
> 我也, 我固有之也. (『맹자』「고자」상6)

이렇게 귀·눈·입·코·몸의 감각 기관과 마음의 관계는 외부와 내부의 관계, 감각과 정신의 관계가 아니라 병렬 관계로 되어 있다. 맹자는 감성과 이성, 감각과 사유의 모순을 감각 기관과 그 감각 기관이 제각각 지니고 있는 개별적 속성의 관계로 돌렸는데, 이는 현대의 심리 과학으로 보면 성립하기 어려울 듯하다. 반면 맹자가 종합하려고 하는 미감의 범주로 보면 오히려 상당한 이점이 있다. 과거 정합성을 띤 악樂에서 내용〔質〕은 형식〔文〕 안에 포함되고 인仁은 미 안에 포함되며 인에 대한 쾌락은 바로 미에 대한 쾌락이고 미에 대한 감수성은 바로 인에 대한 감수성이 되었다. 이와 달리 당시 분열을 보이던 악에서 미에 대한 감수성과 인仁에 대한 감수성의 경계가 분명했다.

맹자는 주체의 여러 감각 기관을 구분함으로써 '마음이 인의를 기뻐하는' 심열인의心悅仁義에 깃든 사회성을 찾아냈고, 이를 인간의 선천적이고 생리적인 본성으로 간주하

여 인성론의 차원으로 끌어올렸다. 맹자는 '마음이 인의를 기뻐하는' 사회성이 이목구
비나 몸의 욕구와 마찬가지로 인성의 최종 근거를 갖추게 했다. 색·소리·맛의 추구
는 다만 다섯 감각 기관과 대응하므로 순전히 감각 기관의 쾌락이라면, 인의는 마음과
대응하므로 정신의 즐거움이 된다.

맹자가 '심열인의'를 인성 본체론에 터를 마련했는데, 이는 그가 인의의 위상을 높이
는 첫걸음이다. 이렇게 한 뒤에 이어서 이목구비와 몸 그리고 마음의 자리를 정하고
고하를 나누었다. "몸에는 귀한 부분과 천한 부분이 있고, 큰 부분과 작은 부분이 있
다."[95] 마음은 큰 몸[大體]으로 귀한 반면에 이목구비와 몸 등의 감각 기관은 작은 몸
[小體]으로 천하다. 이렇게 이목구비와 몸 그리고 마음이 똑같이 인간의 본성에 따라
즐거워하지만 마음이 인의를 기뻐하는 쾌락이 당연히 여러 감각 기관의 쾌락보다 높다.

맹자의 말에 따르면 마음과 감각 기관의 쾌락은 하나같이 인간이 본성적으로 바라
는 것이므로, 사람이라면 '모두 아울러 사랑하고', '모두 아울러 돌볼(기를) 수' 있고 또
마땅히 그래야 한다.[96] 그러나 전국 시대의 현실적 환경에서 감각 기관의 향락 추구와
인의의 실천은 완전히 모순되고 동떨어진 일이었다. 당시의 풍토라면 감각 기관의 향락
을 추구하려면 인의를 등져야 했다. 인의를 추구하려면 인의를 뚜렷하게 드러내서 가끔
감각 기관의 향락을 내버려야 한다. 감각의 쾌락과 인의의 즐거움이 서로 충돌하고 양
자를 한꺼번에 만족할 수 없는 현실에 처했을 때 맹자는 사람들에게 인의의 즐거움을
용감하게 선택하라고 요구한다.

> 작은 것 때문에 큰 것을 해쳐서 안 되고 천한 것 때문에 귀한 것을 해쳐서 안 된다.
> 작은 것을 키우는(기르는) 자는 소인이고 큰 것을 키우는 자는 대인이다.(박경환, 286)
> 무 이 소 해 대　무 이 천 해 귀　양 기 소 자 위 소 인　양 기 대 자 위 대 인
> 無以小害大, 無以賤害貴. 養其小者爲小人, 養其大者爲大人.(『맹자』「고자」상14)

> 생선 요리도 내가 먹고 싶고 곰 발바닥 요리도 내가 먹고 싶지만 둘 다 함께 먹을
> 수 없다면 생선 요리를 버리고 곰 발바닥 요리를 선택한다. 삶도 내가 바라고 도의
> 실현도 내가 바라지만 둘 다 함께 추구할 수 없다면 삶을 버리고 도의를 선택한다.(박

95 『맹자』「고자」상14: 體有貴賤, 有大小.(박경환, 286)
96 『맹자』「고자」상14: 人之於身也, 兼所愛. 兼所愛, 則兼所養也.(박경환, 286)

경환, 282)

맹자왈 어 아소욕야 웅장 역아소욕야 이자불가득겸 사어이취웅장자야 생 역아
孟子曰: 魚, 我所欲也. 熊掌, 亦我所欲也. 二者不可得兼, 舍魚而取熊掌者也. 生, 亦我

소욕야 의 역아소욕야 이자불가득겸 사생이취 의자야
所欲也. 義, 亦我所欲也. 二者不可得兼, 舍生而取義者也.(『맹자』「고자」상10)

현실 속에서 사람들은 종종 감각의 쾌락을 좇을 줄만 알고 인의의 즐거움을 소홀히
여기거나 돌아보지 않는다. 그래서 맹자는 마음이 인의를 기뻐하는 중요성을 되풀이하
여 강조한다.

배고픈 자는 무엇이든 달게 퍼먹고 목마른 자는 무엇이든 달게 퍼마시는데, 이는 마시
는 음료와 먹는 식사의 제 맛을 음미하지 못하는 상태로 지나친 배고픔과 목마름이
그것을 방해한 결과이다. 어찌 입과 배에만 배고픔과 목마름의 해가 있겠는가? 사람
의 마음에도 마찬가지로 같은 해가 있다.(박경환, 338)

기자감식 갈자감음 시미득음식지정야 기갈해지야 개유구복유기갈지해 인심역
饑者甘食, 渴者甘飮, 是未得飮食之正也. 饑渴害之也. 豈惟口腹有饑渴之害. 人心亦

개유해
皆有害.(『맹자』「진심」상27)

마음이 인의를 기뻐하는 현상은 사람의 '밖으로부터 나에게 억지로 주어지는 것이
아니라 내가 본래부터 가지고 있는' 선천적인 본성이다. 하지만 사람이 본래부터 가지
고 있는 것은 일종의 싹, 즉 '선한 실마리〔善端〕'이다. 사람이 전체의 성장 과정에서
그러한 선한 실마리를 지키고 간직하며 길러서 키우며 떨쳐 일어나게 할 수 있다면
선한 사람이 되고 반대가 되면 악한 사람이 된다.

네 가지의 실마리로 사단四端을 경험하지만 스스로 그에 따를 수 없다면 스스로를
해치는 자이다. 자신이 섬기는 임금이 실마리대로 따를 수 없다면 자신의 임금을 해
치는 자이다. 네 가지의 실마리가 나에게 나타나면 모두 적용 범위를 넓혀서 충실하
게 할 줄 안다. 이는 마치 불이 타오르기 시작하고 샘이 솟아나기 시작하여 이어지는
것과 같다.(박경환, 94)

인지유시사단야 유기유사체야 유시사단이자위불능자 자적자야 위기군불능자
人之有是四端也, 猶其有四體也. 有是四端而自謂不能者, 自賊者也. 謂其君不能者,

<div align="center">

적 기 군 자 야　　범 유 사 단 어 아 자　　지 개 확 이 충 지 의　　약 화 지 시 연　　천 지 시 달
賊其君者也. 凡有四端於我者, 知皆擴而充之矣, 若火之始然, 泉之始達.

</div>

<div align="right">

(『맹자』「공손추」상6)

</div>

그러므로 찾으면 얻고 놓으면 잃어버린다고 한다.(박경환, 275~276)

고 왈　　구 즉 득 지　　사 즉 실 지
故曰: 求則得之, 舍則失之.(『맹자』「고자」상6)[97]

　　인간이 본래부터 갖고 있는 선의 실마리를 잃어버릴 수 있고, 인간이 모든 노력을
들여야 선의 실마리를 잃어버리지 않을 수 있는데, 그 이유는 무엇일까? 그것은 바로
감관의 쾌락이 늘 선의 실마리가 자라나서 떨쳐 일어나는 것을 훼방하기 때문이다.

　　귀와 눈의 기관은 생각할 수 없어서 사물의 힘에 눌리게 된다. 감관이 사물과 접촉하
면 끌려가게 된다. 마음의 기관은 생각할 수 있다. 생각하면 도리를 터득할 수 있고
생각하지 않으면 도리를 터득할 수 없다. 이러한 마음은 하늘이 나에게 부여한 것이
다. 제일 먼저 큰 것을 굳건히 세우면 작은 것이 큰 것의 역할을 빼앗을 수 없다.(박경
환, 287)

이 목 지 관　　불 사 이 폐 어 물　　물 교 물　　즉 인 지 이 이 의　　심 지 관 즉 사　　사 즉 득 지　　불 사 즉 부 득
耳目之官, 不思而蔽於物. 物交物, 則引之而已矣. 心之官則思, 思則得之, 不思則不得

야　　차 천 지 소 여 아 자　　선 립 호 기 대 자　　즉 기 소 자 불 능 탈 야
也. 此天之所與我者, 先立乎其大者, 則其小者不能奪也.(『맹자』「고자」상15)

맹자는 심지어 한 걸음 더 나아가 다음과 같이 주장했다.

　　마음 기르기는 욕심 줄이기보다 더 좋은 것이 없다. 사람됨이 욕심이 적으면 선의
실마리를 잘 보존하지 못하더라도 그런 일이 드물고 사람됨이 욕심이 많으면 선의
실마리를 보존하더라도 그런 일이 드물기 때문이다.(박경환, 382)

양 심　　막 선 어 과 욕　　기 위 인 야 과 욕　　수 유 불 존 언 자　　과 의　　기 위 인 야 다 욕　　수 유 존 언 자
養心, 莫善於寡欲. 其爲人也寡欲, 雖有不存焉者, 寡矣. 其爲人也多欲, 雖有存焉者,

97 │ 같은 구절이 『맹자』「진심」상3(박경환, 321)에도 나온다. 「고자」상6은 공자의 말을 인용한 형식으로
되어 있고 「진심」상3은 맹자의 말로 되어 있다. 맹자가 당시 전해지던 공자의 책 또는 말을 읽고 들은
증거라고 할 수 있다.

과 의
寡矣.(『맹자』「진심」하35)

이렇게 맹자는 감각 기관의 즐거움과 마음의 즐거움을 분별하고 마음이 인의를 기뻐하는 현상을 인성 본체론의 높은 경지로 끌어올렸다. 또 감각 기관의 즐거움과 인의의 즐거움 사이의 고하와 귀천 그리고 모순 충돌을 비교하고서 인의의 즐거움을 드높여 내세우고 감각 기관의 즐거움을 깎아내리고 무시했다. 바꿔 말하면 맹자는 두 가지 심미적 쾌감, 즉 색·소리·맛을 감상하며 느끼는 감각의 쾌락과 인의를 좋아하며 느끼는 마음의 쾌락을 구분했다. 앞의 쾌감의 객체(색·소리·맛)는 본질로 따지면 개인의 기나긴 목표나 사회와 국가의 중대사에 종종 해로운 결과를 낳는다. 이러한 쾌감은 '백성과 함께 즐거워할' 때에만 비로소 좋은 결과가 나타난다. 반면 후자의 쾌락은 사람이 사람 노릇을 제대로 하는 진정한 쾌락이자 심미의 최고 경계이다.

인의에 만족하므로 어느 사람이 부러워하는 맛 좋은 고기와 기름진 밥을 바라지 않는다. 아름다운 명성과 명예가 자신에게 갖추어져 있으므로 어느 사람들이 부러워하는 아름다운 무늬로 꾸민 옷을 바라지 않는다.(박경환, 289)

포 호 인 의 야 소 이 불 원 인 지 고 량 지 미 야 영 문 광 예 시 어 신 소 이 불 원 인 지 문 수 야
飽乎仁義也, 所以不願人之膏粱之味也. 令聞廣譽施於身, 所以不願人之文繡也.

(『맹자』「고자」상17)

군자에게 세 가지 즐거움이 있다. 천하에 왕 노릇 하는 것은 그 안에 끼지 못한다. 부모가 모두 살아 계시고 형제가 아무 탈이 없는 것이 첫 번째 즐거움이다. 우러러봐도 하늘에 부끄러움이 없고 굽어보아도 사람에게 부끄러움이 없는 것이 두 번째 즐거움이다. 천하의 뛰어난 인재를 찾아 가르쳐서 길러내는 것이 세 번째 즐거움이다.(박경환, 333)

군 자 유 삼 락 이 왕 천 하 불 여 존 언 부 모 구 존 형 제 무 고 일 락 야 앙 불 괴 어 천 부 불 작 어
君子有三樂, 而王天下, 不與存焉. 父母俱存, 兄弟無故, 一樂也. 仰不愧於天, 俯不怍於

인 이 락 야 득 천 하 영 재 이 교 육 지 삼 락 야 군 자 유 삼 락 이 왕 천 하 불 여 존 언
人, 二樂也. 得天下英才, 而敎育之, 三樂也. 君子有三樂, 而王天下, 不與存焉.

(『맹자』「진심」상20)

맹자는 주체가 느끼는 즐거움의 종류와 그 고하를 확정했을 뿐만 아니라 또 객체가 지닌 아름다움의 종류와 그 고하를 확정했다. 공자는 색·소리·맛의 정치적·윤리적 의미를 공고히 하려 했지만 맹자는 그와 달리 색·소리·맛의 정치 윤리적 의미를 철저하게 부정했다. 색·소리·맛은 사람에게 단지 저급한 감각 기관의 쾌락을 줄 뿐이고 심미의 고상한 정감情感은 색·소리·맛으로 환기될 수 없다. 또 색·소리·맛은 그 자체로 심미의 대상으로 긍정될 수도 없고 도덕 영역의 인의와 결부되어야만 긍정될 수 있기 때문이다. 맹자는 주체로부터 객체를 나누는 추론을 통해 색·소리·맛을 심미의 고상한 차원에서 내쫓은 반면에 심미의 고상한 측면을 도덕의 차원으로 끌어들였다. 이전에는 색·소리·맛의 객체를 통해 고상한 정감을 일으킬 수 있었지만 지금은 도덕 영역에서야 정감이 환기되고 체험될 수 있다.

하지만 심미는 결국 감성感性일 수밖에 없다. 마음이 인을 기뻐한다는 주장은 마음이 추상 개념으로서 인의를 기뻐하는 것이 아니라 자체에 인의를 포함하고 있는 감성적 사물을 기뻐한다는 것이다. 이것이 바로 인성의 영역이다. 맹자는 색·소리·맛의 순정한 심미적 의미를 내버리고 도리어 인격의 아름다움이 펼쳐내는 영역을 크게 넓혀놓았다. 맹자가 말하는 인물의 아름다움은 세속에서 밝히는 색色의 범주에 속하는 미인美人이 아니라 가슴에 인의를 품은 지사志士이다. "허실이 없이 알찬 것을 아름다움이라 한다."[98]

이로 인해 우리는 전국 시대에 나타난 미학의 두 가지 경향을 볼 수 있다. 첫째, 조정 미학 체계가 신성성을 상실한 뒤에 순전히 오락적 쾌감의 대상물로 떨어졌다. 둘째, 원래 있던 심미의 심층적 의미가 사인에게 옮겨졌다. 맹자는 어떠한 방법으로 마음이 인의를 기뻐하는 것을 참으로 미학적 현상으로 조명할 수 있었을까?

"허실이 없이 알찬 것을 아름다움이라 한다."는 것은 도덕적 자아 완성이다. 맹자는 도덕 심령의 선으로 빚어진 인격이 미학의 감성적 빛 속으로 스며들도록 한다. 이것은 마음이 인의를 기뻐하는 인성 본체론에서 유래한 '양기설養氣說'로 완성된다. 중국 문화에서 기氣 이론은 원시 의례와 신성神性을 중시한 삼대를 거치고 선진 시대의 이성화를 통해 송윤학파[99]와 노장학파의 글에서 집중적으로 나타났다. 기 이론에 따르면 천지

98 『맹자』「진심」하25: 充實之謂美.(박경환, 372)
99 ㅣ 송윤학파宋尹學派는 송견宋鈃과 윤문尹文의 사상을 중심으로 삼고 있다. 송견은 송나라 사람으로 반전反戰과 평화, 과욕寡欲, 무저항주의 등으로 유명하다. 윤문은 제齊나라의 사상가로 사상적으로는 도가에 가깝

우주는 정기精氣로 이루어져 있고, 인간은 천지의 기를 받아 태어나므로 가장 근본적인 것도 정기이다.

맹자의 심리학에 따르면 사람의 몸 안에는 기가 가득 차 있다. 따라서 인간의 사상과 정감은 말라서 딱딱하지 않고 기와 함께 하나로 녹아 있으며 양자가 긴밀하게 상호작용한다. 따라서 "뜻이 먼저 이르고 기가 그를 따라가며"[100] "뜻이 한결같으면(집중되면) 기를 움직이게 된다. 반대로 기가 한결같으면 뜻을 움직이게 된다."[101] 이렇게 도덕의 배양과 완성은 지식의 학습, 선악의 분별, 정신의 단련이 필요할 뿐만 아니라 생리의 배양, 즉 한없이 드넓고 큰 "호연지기浩然之氣를 길러야 한다." 이러한 인의나 도와 어울리는 기는 '올곧게 기르고 해 끼지 않는다면 하늘과 땅 사이를 가득 매울' 정도로 "더 말할 나위 없이 크고 굳건하다."[102]

따라서 맹자의 "허실이 없이 알찬 것을 아름다움이라 한다."는 말은 도덕이 순수하고 인의가 완전할 뿐만 아니라 기가 가득 차 넘치는 것을 나타낸 말이다. 도덕과 인의는 기 속에서 서로 딱 들어맞아 빈틈이 조금도 없다. 인의가 내재적인 인식의 대상인 반면에 기는 외재적인 관조의 대상이다. 도덕이 이성 정신인 반면에 기는 감성적 힘이다. 도덕과 인의가 기와 결합하여 하나가 될 때, 도덕은 감성의 성질을 지니게 되어 사람을 감동시키는 매력을 갖추게 되고 정감의 열기로 가득 차서 심미적 정취가 흘러넘치게 된다.

> 인(사람다움)의 실질은 어버이를 모시는 것이고 의(의리)의 실질은 형(어른)을 따르는 것이다. 지(지혜)의 실질은 이 두 가지를 잘 알아서 잠깐이라도 벗어나지 않는 것이고 예의 실질은 이 두 가지를 상황에 따라 어울리게 표현하는 것이다. 악(예술)의 실질은 이 두 가지를 즐거워하는 것으로, 즐거워하면 두 가지의 마음이 생겨나고 두 가지의 마음이 생겨나면 어떻게 그만둘 수 있겠는가? 그만둘 수 없다면 자신도 모르는 사이에 덩실덩실 발로 뛰고 손으로 춤을 추게 될 것이다.(박경환, 192~193)

고, 전쟁을 부정한 것은 묵자의 사상을 수용하고, 천하에 두루 돌아다니는 것은 종횡가에 가깝다. 『장자』「천하天下」에는 송견과 윤문의 이름이 나란히 나오는데, 두 사상가 모두 제나라 선왕宣王 때의 인물들로 함께 직하稷下에서 교유하였다.

100 『맹자』「공손추」 상2: 夫志至焉, 氣次焉.(박경환, 83)

101 『맹자』「공손추」 상2: 志壹則動氣, 氣壹則動志也.(박경환, 83)

102 『맹자』「공손추」 상2: (其爲氣也,) 志大志剛, 以直養而無害, 則塞于天地間.(박경환, 84)

인지실　사친시야　의지실　종형시야　지지실　지사이자　불거시야　예지실　절문사이
仁之實, 事親是也. 義之實, 從兄是也. 智之實, 知斯二者, 弗去是也. 禮之實, 節文斯二

자　시야　악지실　락사이자　락즉생의　생즉오가야이　오가이　즉부지족지도지　수지
者, 是也. 樂之實, 樂斯二者, 樂則生矣, 生則惡可已也. 惡可已, 則不知足之蹈之, 手之

무지
舞之.(『맹자』「이루」상27)

이것이 바로 "허실이 없이 알찬 것을 아름다움이라 한다."는 것이다. 충실의 아름다
움은 맹자 미학의 기반이다. 이보다 한층 더 높은 경계는 "허실이 없이 알차서 환히
빛나는 것을 위대함〔大〕이라고 한다." 전국 시대의 현실 상황에서 호연지기가 사그라지
지 않으려면 감각의 유혹을 막아야 한다. 인의예지가 마음에 굳게 뿌리내리고 더 말할
나위가 없이 크고 굳건한 호연지기가 충만하면 물론 조정 미학 전 체계에서 색·소리·
맛의 쾌락을 하찮게 여길 수가 있다.

대인大人[103]에게 유세할 때는 그를 내려다봐야지 그의 드높은 위세에 주눅 들어서는
안 된다. 집의 높이가 몇 길(미터)이나 되고 서까래가 몇 자나 되어 어리어리하다고
하더라도, 내가 뜻을 이룬다면 그렇게 살지 않겠다. 음식이 사방 열 자가 되는 상에
가득차려 있고 시중드는 여자가 수백 명이 있어 대단해 보이더라도, 내가 뜻을 이룬다
면 그렇게 살지 않겠다. 술을 마시며 인생을 즐기고 교외에서 말을 몰아 사냥하고
어디 행차하면 뒤에 천 승(대)의 수레가 따라 폼이 나더라도, 내가 뜻을 이룬다면 그렇
게 살지 않겠다. 저들에게 있는(중요한) 것은 모두 내가 하려는 일이 아니다. 나에게
있는 것은 모두 옛날부터 전해오는 법도(제도)이다. 내가 무엇 때문에 저들을 두려워
하겠는가!(박경환, 381)

설대인즉막지　물시기외외연　당고수인　최제수척　아득지　불위야　식전방장　시첩수
說大人則藐之, 勿視其巍巍然. 堂高數仞, 榱題數尺, 我得志, 弗爲也. 食前方丈, 侍妾數

백인　아득지　불위야　반락음주　구빙전렵　후거천승　아득지　불위야　재피자　개아소
百人, 我得志, 弗爲也. 般樂飮酒, 驅騁田獵, 後車千乘, 我得志, 弗爲也. 在彼者, 皆我所

불위야　재아자　개고지제야　오하외피재
不爲也. 在我者, 皆古之制也. 吾何畏彼哉!(『맹자』「진심」하34)

103 │ 대인大人은 소인小人의 반대 개념으로 도덕적 인격이 뛰어난 사람을 가리킨다. 이때 대인은 군자君子와
　　　같은 뜻이다. 여기서 대인은 제후나 귀족처럼 신분이 높은 사람을 가리킨다. 문맥이 사인士人이 대인을
　　　찾아 자신의 식견과 치국방략治國方略을 유세하는 문맥이기 때문이다.

인의예지는 마음에 굳게 뿌리내리고 더 말할 나위가 없이 크고 군건한 호연지기가 충만하면 "천하의 올바른 자리에 서고 천하의 큰 길을 걸어간다. 뜻을 얻으면 백성들과 함께 그 길을 걸어가고, 뜻을 얻지 못하면 홀로 그 길을 걸어간다. 경제적 부와 높은 신분도 마음을 흔들지 못하고 경제적 가난과 낮은 지위도 뜻을 옮기지 못하고 위세와 무력도 지조를 굽히지 못한다."[104] 이것이 바로 허실이 없이 알차서 환히 빛나는 위대함이다.

"꾸밈새와 본바탕이 유기적으로 어울린 뒤에야 군자답다."[105]는 말에서 "허실이 없이 알찬 것을 아름다움이라 한다."는 말에 이르는 과정을 유가 미학이 심미의 차원에서 도덕의 차원으로 들어섰다고 말할 수 있다면, 다시 "허실이 없이 알찬 것을 아름다움이라 한다."는 말에서 "허실이 없이 알차서 환히 빛나는 것을 위대함이라고 한다."는 말에 이르는 과정을 심미적 정조를 갖춘 도덕의 차원이 미학의 숭고로 승화되었다고 할 수 있다. 선진 시대의 '대大'는 미학 원리에서 말하는 '숭고崇高'에 해당한다.

원시 의례에서 하·상·주 삼대에 이르기까지 '대(숭고)'에는 건축물, 높은 산과 큰 강, 제왕의 숭고 등 세 가지 형태가 있다. 이 셋은 모두 하늘(신)과 상관성이 있다. 이 점은 선진 시대의 문헌에도 나타난다. 『논어』「태백」에서 "우뚝 솟아 있구나! 하늘(하느님)이 위대하다."[106]고 하고, 『장자』「천도」에서 "천지는 옛날부터 위대하다고 여기고 황제黃帝만이 아니라 요 임금과 순 임금 모두 아름답다고 여겼다."[107]고 했다. 제왕은 하늘(하느님)의 자식이고 하늘로부터 명령을 받아 하늘을 본받으며 하늘에 의지하여 일을 치르므로 '대'의 존재이다. 공자는 "위대하구나! 요 임금이 자기 역할을 하는 것이. 우뚝 솟아 있구나! 하늘(하느님)이 위대하다. 요 임금이 하늘을 본받는구나."[108]라고 말했다.

대大에는 세 가지 형태가 있지만 그 핵심은 제왕 하나일 뿐이다. 공자에게 대란 오로지 요라는 성왕을 가리키는 데에 쓰인다. 한편으로 다른 사람에게 성왕은 미칠 수 없는 대상이며, 다른 한편으로 공자가 지사志士와 인인仁人에게 주로 분수를 편안히 여기고 예를 지키며 가족의 효를 바탕으로 공동체의 충으로 나아가며 자기가 서고자 하면

104 『맹자』「등문공」하2: (居天下之廣居), 立天下之正位, 行天下之大道, 得志, 與民由之. 不得志, 獨行其道. 富貴不能淫, 貧賤不能移, 威武不能屈.(박경환, 148)
105 『논어』「옹야」18(139) (質勝文則野, 文勝質則史.) 文質彬彬, 然後君子.(신정근, 245)
106 『논어』「태백」19(208): 巍巍乎, 唯天爲大.(신정근, 335)
107 『장자』「천도」: 夫天地者, 古之所大也, 而黃帝堯舜所共美也.(안동림, 357)
108 『논어』「태백」19(208): 大哉. 堯之爲君也. 巍巍乎, 唯天爲大, 唯堯則之.(신정근, 335)

다른 사람을 세워주고 윗사람에게 대들어 혼란을 일으키지 말며 '대'를 바라서도 안 되고 '대'여서도 안 되며 다만 '꾸밈새와 본바탕이 유기적으로 어울리는' 군자여야 한다고 요구했다.[109]

맹자 시대에는 주나라 천자의 위세가 이미 땅에 떨어졌고 7대 강국이 패권을 다투었고 군웅들이 정권을 쟁탈하는 상황에서 인재들이 잇따라 나타났다. 공자가 한사코 주나라 천자의 권위를 지켜내려고 "예악의 제정과 정벌의 권한은 천자에서 나온다."[110]고 했지만 맹자는 그와 달리 제후 중에 누구라도 인정仁政을 실행하면 그 누구든 충분히 천하를 얻을 만하고 천하를 얻을 수 있다고 주창했다. 사인 중에 지사와 인인은 각자 떨쳐 일어나서 천하를 안정시키기 위해 노력해야 한다.

> 문왕文王 같은 인물이 나타난 다음에야 기지개를 켤 수 있는 자는 보통 백성이다. 호걸의 선비라면 문왕 같은 인물이 없더라도 스스로 기지개를 켤 수 있다.(박경환, 326)
>
> 대문왕이후흥자 범민야 약부호걸지사 수무문왕유흥
> 待文王而後興者, 凡民也. 若夫豪傑之士, 雖無文王猶興.(『맹자』「진심」상10)

맹자 사상에서 인성은 선천적으로 선하고 인성은 평등하다. "사람은 누구나 요 임금과 순 임금이 될 수 있다."[111] 따라서 대는 더 이상 제왕과 성인만이 이를 수 있는 경계가 아니라 사람이면 누구나 이를 수 있게 되었다. 이전의 제왕의 대는 하늘(하느님)로부터 명령을 받았다. 맹자는 사인에게 대의 자격을 부여했다. 사람의 본성은 하늘로부터 부여받아 똑같이 선하므로 사람은 똑같이 성인에 이를 수 있는 내재적 근거를 갖춘 셈이다.

> 자신의 마음을 남김없이 다하는 자는 자신의 본성을 알게 된다. 자신의 본성을 알면

109 | 오늘의 관점에서 보면 이 군자와 성왕의 차이가 크게 느껴지지 않을 수 있다. 하지만 공자는 요 임금 같은 성왕과 군자 사이에는 극복할 수 없는 질적 비약이 있다고 보았다. 맹자처럼 후대로 갈수록 성왕은 초월적 존재에서 이상적 모델로 바뀌게 되고 송나라에 이르러 후천적 학습을 통해 사람이 성인이 될 수 있다고 주장하기에 이르렀다.

110 『논어』「계씨」 2(439): 孔子曰: 天下有道則禮樂征伐 自天子出.(신정근, 650)

111 『맹자』「고자」 하2: (曹交問曰:) 人皆可以爲堯舜, (有諸?) 孟子曰: 然.)(박경환, 295) | 문맥을 보면 "人皆可以爲堯舜"은 맹자의 주장이 아니라 조교의 질문에 나온다. 두 사람의 대화에서 맹자가 조교의 물음에 동의했으므로 맹자의 주장으로 간주해도 무방하다.

하늘(하느님)의 뜻을 알게 된다. 자신의 마음을 간직하고 자신의 본성을 기르는 것은
하늘을 섬기는 길이다.(박경환, 357)

<small>진 기 심 자　지 기 성 야　지 기 성　즉 지 천 의　존 기 심　양 기 성　소 이 사 천 야</small>
盡其心者, 知其性也. 知其性, 則知天矣. 存其心, 養其性, 所以事天也.

<div align="right">(『맹자』「진심」상1)</div>

　　사람이 다만 자기의 선한 실마리를 지키고 호연지기를 잘 기르기만 하면 누구나
숭고한 인물이 될 수 있다. "허실이 없이 알차서 환히 빛나는 것을 위대함이라고 한다."
그래서 '대'에서 한 걸음 더 나아가 거룩함〔聖〕에 이르고 또 성에서 최고의 경계인 신묘
함〔神〕에 들어갈 수 있다. "위대하게 되고 세상을 바꿀 수 있는 것을 거룩하다〔聖〕고
하고 거룩하여 자취를 알 수 없는 것을 신묘하다〔神〕고 한다."[112]

　　공자는 '꾸밈새와 본바탕이 유기적으로 어울리는' 이상 인격을 요구하며 예악禮樂과
시서詩書을 통한 사람의 훈육과 교육을 중시했다. 시서와 예악은 당시 정치 윤리와 밀
접한 관계를 유지하고 있었기 때문에 분명히 선을 지향하는 교육적 기능이 있었다. 맹
자의 이상 인격은 허실이 없이 알차서 환히 빛나는 대였다. 당시 색·소리·맛이 이미
감각적 향락의 대상으로 떨어졌기 때문에 영웅이나 성인과 같은 모범이 지닌 힘을 중
시했다.

　　대인이란 스스로 올바르게 처신하여 관련된 영역이 저절로 올바르게 되게 한다.(박경
환, 332)

<small>유 대 인 자　정 기 이 물 정 자 야</small>
有大人者, 正己而物正者也.(『맹자』「진심」상19)

　　"성인은 백 세대에 걸쳐 영원한 스승이다. 백이伯夷·류하혜柳下惠가 그런 사람이다.
그러므로 백이의 기풍을 들으면 욕심 많은 사람은 청렴해지고 나약한 사람은 뜻을
세우게 된다. 류하혜의 기풍을 들은 사람은 가벼운 사람은 두터워지고 쪼잔한 사람은
너그러워진다. 백 세 이전에도 사람이 떨쳐 일어나게 했고 백 세 이후에도 기풍을
들으면 떨치고 일어나지 않을 사람이 없으리라."(박경환, 365)

112 『맹자』「진심」하25: 大而化之之謂聖, 聖而不可知之之謂神.(박경환, 372)

성인백세지사야 백이류하혜시야 고문백이지풍자 완부렴 나부유립지 문류하혜
聖人百世之師也. 伯夷柳下惠是也. 故聞伯夷之風者, 頑夫廉, 懦夫有立志. 聞柳下惠

지풍자 박부돈 비부관 분호백세지상 백세지하 문자막불흥기야
之風者, 薄夫敦, 鄙夫寬, 奮乎百世之上, 百世之下, 聞者莫不興起也.

<div align="right">(『맹자』「진심」하15)</div>

사람마다 모두 성인에 도달할 수 있는 내재적 잠재 능력을 가지고 있으며 성인의
모범은 성인의 경계에 도달하지 못한 사람에게 커다란 격려가 된다.

> 순 임금도 사람이고, 나도 사람이다. 순 임금은 온 세상의 모범이 되어 후세에 그
> 명성이 전해지지만 나는 다른 사람이 잘 모르는 시골 사람에서 벗어나지 못했다. 이
> 것이야말로 걱정거리이다. 그것을 걱정한다면 어떻게 해야 할까? 순 임금처럼 할 뿐
> 이다.(박경환, 214)

순 인야 아 역인야 순위법어천하 가전어후세 아유미면위향인야 시즉가우야
舜, 人也. 我, 亦人也. 舜爲法於天下, 可傳於後世. 我由未免爲鄕人也. 是則可憂也.

우지여하 여순이이의
憂之如何? 如舜而已矣.(『맹자』「이루」하28)

순 임금과 같은 경계에 도달하는 것은 모두 자신에게 달려 있다. 사람은 하늘이
자신에게 준 명령을 굳게 믿고서 버거운 현실의 단련과 고통스러운 현실의 시험을 버텨
낼 수 있어야 한다.

> 하늘이 앞으로 이 사람에게 큰 일을 맡기려고 할 때 반드시 그이의 심지를 괴롭게
> 하고 뼈마디를 수고롭게 하며 몸을 굶주리게 하고 신세를 가난하게 하며, 그이가 무엇
> 을 하면 하려는 바를 망쳐서 불안하게 한다. 이것은 그이의 마음을 꿈틀거리게 하고
> 내성을 길러서 할 수 없었던 능력을 키우기 위한 것이다.(박경환, 316)

천장강대임어시인야 필선고기심지 노기근골 아기체부 공핍기신 행불란기소위
天將降大任於是人也, 必先苦其心志, 勞其筋骨, 餓其體膚, 空乏其身, 行拂亂其所爲,

소이동심인성 증익기소불능
所以動心忍性, 曾益其所不能.(『맹자』「고자」하15)

맹자가 허실이 없이 알차서 환히 빛나는 숭고의 경계를 요구했는데, 이는 시대정신
의 반영이다. 만약 꾸밈새와 본바탕이 조화를 이룬 군자는 춘추 시대의 인격을 바탕으

로 하여 유가 사상에서 제기한 규범적 요구라고 한다면, 허실이 없이 알차서 환히 빛나는 '대'는 전국 시대의 인격을 바탕으로 하여 유가의 이상적 인격에서 제기된 규범적 요구라고 할 수 있다.

　전국 시대는 사士가 참으로 자신의 힘을 발휘하여 정국을 좌우하던 시대였다. 정치에서는 서문표[113]·인상여[114]·범저[115] 등 다양한 인물이 활동했다. 외교에서는 소진[116]과 장의[117]가 각각 합종과 연횡[118]을 추진했다. 군사에서는 손빈[119]·오기[120]·악의[121]·백

113 | 서문표西文豹는 전국 시대 위魏나라의 명신으로 위魏 문후文侯에 의해 업군鄴郡의 태수로 임명되었다. 『사기』「골계열전」에 따르면 이때 업군의 삼로三老와 아전들이 무당과 모의하여 하백에게 부인을 보낸다는 명목으로 백성들의 고혈을 짜고 있었다. 태수로 부임한 서문표는 하백이 부인을 취한다는 미신을 타파하고 무당과 삼로를 처벌했다. 이어서 백성들을 이끌고 구거溝渠 20여 개를 건설하여 매년 홍수로 범람하고 있던 장수의 물을 끌어들여 관개灌溉에 이용했다. 이로써 매년 풍년이 들게 하여 업군이 잘 다스려지도록 하였다.

114 | 인상여繭相如는 전국 시대 조趙나라의 명신으로 처음에는 유현繆賢의 사인舍人이었다가 뒤에 혜문왕惠文王·효성왕孝星王을 섬겼다. 『사기』「인상여열전」에 따르면 진秦나라 소왕昭王이 조나라의 화씨벽和氏璧을 탐내어 15개 성城과 바꾸기를 청하였을 때 진나라에 사신으로 갔다가 진왕의 속임수를 간파하여, 화씨벽을 온전하게 가지고 돌아왔다. 그 뒤 상경上卿이 되어 장군 염파廉頗와 함께 조나라의 중흥에 힘썼다.

115 | 범저范雎는 전국 시대 위魏나라 사람으로, 자는 숙叔이다. 정치가이자 군사 전략가로 유명하다. 『사기』「범저열전」에 따르면 진秦나라의 부국강병과 통일에 중요한 역할을 하였다.

116 | 소진蘇秦은 전국 시대의 책사로 낙양洛陽 사람이고 자가 계자季子이다. 귀곡자鬼谷子에게서 배웠고 합종책合縱策을 주장하여 연횡책連橫策을 취하는 장의와 함께 종횡가라 불리는 일파를 형성했다. 『사기』「소진열전」에 따르면 처음에 진의 혜왕惠王에게 유세했으나 실패했고, 후에 연燕의 문후文侯에게 조趙·한漢·위魏·제齊·초楚 등 동방의 제국을 설득하여 스스로 6국의 재상의 인장을 지니고, 6국 동맹을 내세워 진에 대항하게 하였다.

117 | 장의張儀는 하남성 위魏 사람으로 소진과 같이 귀곡자에게 배웠다. 『사기』「장의열전」에 따르면 소진의 합종책에 대하여 연횡책을 주장했다. 처음 산동의 제후들을 설득하다 실패하고 후에 진나라에 들어가 혜왕의 재상이 되었다. 조趙·한漢·위魏·제齊·초楚 등 6국과 패권을 다투게 하기 위해 소진의 합종은 한때의 허식에 지나지 않는다고 말하며 6국의 왕을 설득하여 합종을 깨트리려고 했다.

118 | 합종合縱과 연횡連橫은 전국 시대 말기에 강대국 진나라와 다른 나라 사이에 추진된 외교 정책이다. 서쪽의 진나라가 점차 세력이 확장되자, 동쪽의 연·초·한·위·조·제 등 6국이 종縱으로 동맹하여 진에 대항하는 합종책과 진이 6국의 각국과 단독으로 동맹하는 연횡책이 2대 외교 정책으로 등장했다. 이러한 계책으로 제후들 사이에 유세하고 다닌 이들을 종횡가縱橫家라고 하는데, 전자에는 소진, 후자에는 장의가 유명하다.

119 | 손빈孫臏은 제齊나라 사람으로 손무孫武의 후손이다. 『사기』「손자열전」에 따르면 방연과 함께 귀곡자鬼谷子에게 병법을 배웠고, 후에 위魏나라의 재상이 된 방연에게 월형刖刑을 당하였다. 기원전 367년 위나라 군사를 계릉桂陵에서 크게 이기고, 기원전 353년 조趙나라를 도와 위나라 군사를 다시 하남河南에서 격파하여 명성을 떨쳤다.

120 | 오기吳起는 전국 시대의 정치가이자 병법가로 위魏나라 사람이다. 『사기』「오기열전」에 따르면 노魯나라에서 종사해 제齊나라를 멸망시키는 데에 참여했으나 모함을 받았고, 후에 위 문후에게 발탁되어 진秦나라를 쳐부수고 서하西河의 태수가 되었다. 그러나 대신 전문田文과 싸운 후 쫓겨나 초楚나라 도왕悼王의 대신이 되었다. 불필요한 관청을 폐지하고 법령을 개조하였으며 부국강병책을 취한 까닭에 귀족들의 반발을 사 도왕이 죽자 살해되었다.

121 | 악의樂毅는 전국 시대 연燕나라의 명장군이다. 『사기』「악의열전」에 따르면 연나라 소왕昭王의 신임을

기[122] 등이 한껏 실력을 펼쳤다. 이 외에도 노중련[123] · 당저[124]는 대단히 영민하고 용맹스러웠다. 섭정[125] · 형가[126]는 기꺼이 목숨을 바쳐 약속을 지키며 기백이 하늘을 찔렀다. 이처럼 인재들이 자유롭게 기량을 펼치던 전국 시대에 맹자는 '문왕과 같은 인물이 없더라도 스스로 기지개를 켜서' 허실이 없이 알차서 환히 빛나고 진보를 위해 떨쳐 일어나는 시대정신을 구현했다. 맹자는 또 이러한 정신에다 도덕적 요구를 추가하여 유가의 풍모를 드러냈다.

따라서 맹자의 도덕적 요구는 당시 많은 영웅의 풍모와 달랐다. 예컨대 소진은 자신의 허벅지를 찔러 졸음을 참아가며 힘들게 공부하여 개인의 사회적 지위와 경제적 풍요만을 꾀했다. 또 방연龐涓[127]은 자신이 높은 자리에 올라가기 위해 동문수학했던 친구 손빈을 잔인하게 해쳤다.

그 이유는 다음과 같다. "천하의 올바른 자리에 서고 천하의 큰 길을 걸어간다. 뜻을 얻으면 백성들과 함께 그 길을 걸어가고, 뜻을 얻지 못하면 홀로 그 길을 걸어간다. 경제적 부와 높은 신분도 마음을 흔들지 못하고 경제적 가난과 낮은 지위도 뜻을 옮기지 못하고 위세와 무력도 지조를 굽히지 못한다."[128]

받았으며 초楚 · 한韓 · 위魏 · 조趙 · 제齊의 군사를 거느리고 제나라를 멸망 직전으로 몰아넣어 큰 공을 세운 인물이다.
122 ㅣ 백기白起는 전국 시대 진秦나라의 탁월한 군사 전략가로 손무孫武 · 오기吳起 이후에 가장 뛰어난 군사 전략가로 이름을 떨쳤다.
123 ㅣ 노중련魯仲連은 전국 시대 말기 제齊나라의 책략가로 노련魯連이라고도 한다.
124 ㅣ 당저唐雎는 전국 시대 위魏나라의 유명한 책략가이다.
125 ㅣ 섭정聶政은 전국 시대 한韓나라 사람이다. 『사기』 「자객열전」에 따르면 한나라의 경卿인 엄수嚴遂는 개인적인 원한을 풀기 위해 섭정에게 한나라 재상 협루의 살해를 의뢰했지만 섭정은 어머니를 모셔야 한다는 이유로 거절하였다. 그 뒤에 어머니가 돌아가시자 섭정은 혼자 가서 협루를 죽이고 자살했다.
126 ㅣ 형가荊軻는 전국 시대 제齊나라 사람이다. 『사기』 「자객열전」에 따르면 연燕나라 태자 단丹의 객이 되어 태자의 명령으로 진秦나라의 팽창 정책을 저지하고자 진秦 왕을 암살하려고 했지만 실패하고 죽임을 당했다.
127 ㅣ 방연龐涓은 전국 시대 위魏나라 사람으로 제齊나라 손빈孫臏과 함께 귀곡자鬼谷子에게 병법을 공부했지만 손빈에게는 미치지 못하였다. 『사기』 「손자열전」에 따르면 방연은 위나라의 장군이 되자 손빈을 위나라로 불러들여 월형에 처하였으나, 뒤에 손빈은 계책을 내어 되돌아와 제나라 위왕威王의 선생이 되었다. 위나라가 조趙나라 수도 한단邯鄲을 포위하자 제나라는 전기田忌와 손빈을 장수로 삼아 위나라를 정벌하여 조나라를 구하였는데, 전기와 손빈은 계략을 세워 위나라 군사를 마릉馬陵(지금의 하남(허난)성 범(판)范현 서남쪽)에서 대패시키고 방연은 죽임을 당했다.
128 『맹자』 「등문공」 하2: (居天下之廣居), 立天下之正位, 行天下之大道, 得志, 與民由之. 不得志, 獨行其道. 富貴不能淫, 貧賤不能移, 威武不能屈.(박경환, 148)

3. 장자의 미학

전국 시대에 조정 미학 체계가 이미 향락 일변도의 대상으로 빠져들어갔지만 맹자는 사士 계층의 사람을 발판으로 삼아 심미의 심층적 의의를 다시 세우려고 했다. 하지만 맹자도 사회적 존재이므로 인심과 사회 실천을 연결시켰다.[129] 그의 본체론은 사람의 마음에 하늘로부터 부여받은 인의仁義를 선천적으로 지니고 있다는 것이고 이상은 그 인의를 천하에 널리 펼치는 것이다. 맹자의 미학은 인심仁心, 즉 사랑의 마음으로부터 감성의 빛을 뿜어내고 인의에 의거하여 사회 현실과 서로 맞서면서 숭고한 정신을 밝게 드러내는 것이다.

장자莊子(BC 약 369~286년)와 맹자는 마찬가지로 기둥을 사 계층의 사람을 발판으로 세웠다. 장자가 전제로 하는 사람은 도가에서 말하는 우주의 도를 출발점과 기초로 삼는다. 장자가 말하는 우주의 도는 노자와 마찬가지로 사회를 뚜렷하게 나타내 보이는 커다란 지혜이다. 그의 도는 노자를 발판으로 삼아 한 걸음 더 나아가는 발전을 거두었다.

1) 도를 체득한 언어

노자는 "도가 말할 수 있으면 진실한 도가 아니다."[130]라는 주장으로 언어의 한계를 지적했다. "아는 자는 말하지 않고 말하는 자는 알지 못한다."[131]라는 주장으로 언어를 초월하여 도를 알 수 있는 가능성을 제시했다. 아울러 노자는 자신의 5천 글자를 통해 일반적인 말이나 격언과 다른 방식으로 도의 이야기를 빚어내어 말로 표현할 수 없는 도를 전달하려고 했다.

장자에 이르러 도의 이야기는 '우언' '중언' '치언'[132]의 유형으로 발전하여 중국 문화

129 | 원문은 '맹자는 사회적 존재이다.'라고만 되어 있어 전후 맥락이 연결되지 않으므로 이하 부분을 보충했다.
130 『노자』 1장: 道可道, 非常道.(최진석, 21)
131 『노자』 56장: 知者不言, 言者不知.(최진석, 413)
132 | 우언寓言은 다른 사물에 가탁해서 서술하는 말로서 전달하고자 하는 뜻을 직접 표현하지 않고 여러 가지 비유나 상징, 암시 등 간접적인 방법을 써서 상대방에게 언어를 넘어서 있는 전달자의 전달 의도를 알아차리도록 하는 화술이다. 중언重言은 자기가 주장하고 싶은 말을 세상 사람들이 누구나 따를 수 있도록 권위자가 한 말인 듯 꾸며서 무게를 더한 말로 상대방에게 전달하는 방법이다. 치언巵言은 앞뒤 맥락이 맞지 않는 엉터리 같은 말로, 밑 빠진 독에 물 붓기처럼 그대로 흘려보내는, 아무런 성견도 갖지 않은

에서 언어와 언어를 초월한 사상의 문제를 체계적으로 설명하게 되었다. 우언·중언·치언은 세계와 인심人心의 삼중 구조에 대응한다. 장자는 「추수」에서 세계가 세 층위의 구조, 즉 '말로 다룰 수 있는 층위는 만물 중에 큰 것'이 있고 '뜻(마음)으로 살필 수 있는 층위는 만물 중에 그윽한(작은) 것'이 있으며 '말로도 다룰 수 없고 뜻으로도 살필 수 없는 층위는 크다거나 작다고 규정할 수 없는 것'의 심층 구조로 되어 있다고 주장했다.[133]

장자는 「인간세」에서 인심이 삼중 구조, 즉 감각 기관의 '귀'와 이성적 판단의 '마음' 그리고 사람에게 내재된 '기氣'로 되어 있다고 했다.[134] 언어는 다만 '만물 중에 큰 것'만을 드러낼 수 있고 마음은 겨우 '만물 중에 작은 것'을 드러낼 수 있을 뿐이다. '크다거나 작다고 규정할 수 없는' 심층은 언어로 도달할 수 있는 경계가 아니다. 이렇게 보면 언어(말)로 도(진리)에 다가갈 수 없고 언어로 도에 다가가서도 안 된다. 그래서 장자는 우언·중언·치언의 새로운 길을 제시했다.

우언寓言은 이야기를 통해 도(진리)를 이야기한다. 『장자』는 다음과 같은 이야기로 시작된다. "북쪽의 큰 바다에 물고기가 살고 있으니 그 이름을 곤이라고 한다. 곤의 크기는 몇천 리가 되는지 알 수 없다."[135] 이처럼 『장자』는 처음부터 끝까지 상황에 맞는 각각의 이야기로 가득 차 있다. 이야기는 논리를 따지는 언어를 벗어나 언어의 밖을 가리킨다. 우언은 이야기 형식의 언어에 담아 사람들로 하여금 언어를 통해 그 안과 밖을 몸소 체험하여 터득하게 한다.

그러나 형상화는 사상보다 다채롭고 이야기는 다의성(모호성)을 갖는다. 장자는 이야기로 풀어가더라도 초점은 이야기 자체에 있지 않고 이야기에 담긴 의미에 있다. 이야기가 사람을 다른 엉뚱한 의미로 끌어가지 않도록 하려면 중언重言을 필요로 한다. 중언은 두 가지 의미를 포함하고 있다. 하나는 사회적으로나 역사적으로 중요한 인물의

말이다. 장자에 따르면 이것은 아집과 성견을 버리고 자연의 본래 모습으로 돌아가 통달된 경지에서 대자연을 대변하는 이른바 자연의 소리[천뢰天籟]이다. 『장자』 잡편에 속하는 「우언寓言」 첫 장에는 이 세 가지 화법이 소개되어 있다. 이에 대해서는 김충렬, 『노장사상 강의』, 예문서원, 1995, 236~237쪽 참조.

133 『장자』「추수秋水」: (可以言論者,) 物之粗也. (可以意致者,) 物之精也. (言之所不能論, 意之所不能察致者,) 不期精粗焉.(안동림, 423; 안병주·전호근, 3: 70)l괄호 안은 원문에 인용되지 않았지만 문맥 전달을 위해 보충한 부분이다.

134 l『장자』「인간세人間世」: 若一志, 無聽之以耳, 而聽之以心, 無聽之以心, 而聽之以氣. 聽止於耳, 心止於符. 氣也者, 虛而待物者也. 唯道集虛, 虛者, 心齋也.(안동림, 114; 안병주·전호근, 1: 161)

135 『장자』「소요유」: 北冥有魚, 其名爲鯤. 鯤之大, 不知其幾千里也.(안동림, 27; 안병주·전호근, 1: 26)

말이고, 다른 하나는 말을 되풀이하는 것이다. 『장자』에서는 중요한 말을 역사 또는 특정 시대의 중요한 인물(예컨대 황제와 노자)로 하여금 끄집어내게 한다. 인물의 중요성은 이야기하는 말의 중요성을 명백히 드러낸다. 이처럼 몇몇 중요한 인물의 말은 이야기에 담긴 의미를 한데로 묶어서 매듭을 짓는다.

『장자』에는 종종 똑같은 이야기가 끊임없이 되풀이된다. 「소요유」의 첫머리는 "북쪽 바다에 물고기가 있다"[136]로 시작하고, 곧바로 "제해란 사람은 괴이한 일을 잘 알고 있는 사람이다. 제해는 이렇게 말하고 있다. 붕이 남쪽 바다로 날아 옮겨 갈 때"[137]로 이어진다. 이처럼 똑같은 물고기와 새 이야기가 한 차례 나오고 다시 되풀이되고 있다. 그 목적은 이야기가 원래 갖고 있는 다의성을 한정시켜서 그 안에 자기가 표현하고자 하는 의미 안에 집어넣는 데에 있다.

치언卮言은 진리가 직접 드러나게 한다. 예컨대 인물의 사실을 그대로 적는 가운데에 나타날 수 있고, 이야기를 펼쳐가는 사람의 방식으로 나타날 수도 있고, 이야기를 펼치기 이전에 간단히 주제를 제시하거나 이야기를 펼치는 도중의 삽화와 이야기를 펼친 뒤의 총결로 나타날 수도 한다. 치언 자체는 융통성이 있으면서도 자유롭다. 장자는 이러한 세 가지 기본적인 방식, 즉 우언의 이야기, 중언의 강조, 치언의 융통성을 적절히 활용했는데, 이것은 도구적 언어와 구별되는 장자의 독특한 시적 화법을 구성하며 중국 미학에서 나타나는 언어 운용 방식의 중요한 근원이 되기도 했다.

2) 도의 우주를 논하다

장자는 노자가 앞서 제기한 도의 우주를 한 걸음 더 심화시켰다. 이것은 주로 세 가지 논점을 대표로 나타낸다. 첫째, 태초의 유무有無이다. 노자는 "도가 말할 수 있으면 진실한 도가 아니다."라고 말했는데, 이는 현상의 유有와 본체의 무無 사이의 관계를 포착하고 있다. 이 관계를 본체로 귀납시키면 "유는 무에서 생겨난다."[138]고 할 수 있다.

136 『장자』「소요유」: 北冥有魚.(안동림, 27; 안병주 · 전호근, 1: 26)
137 『장자』「소요유」: 齊諧者, 志怪者也. 諧之言曰, 鵬之徙於南冥也.(안동림, 28; 안병주 · 전호근, 1: 28~29) ┃제해는 장자의 말처럼 괴이한 이야기를 수록한 책을 가리키지만 현재 전해지지 않는다. 제해는 유송劉宋의 동양무의東陽無疑가 편찬한 위진남북조 시대의 지괴소설집志怪小說集을 가리키는 『제해기齊諧記』 제목의 근원이 되었다.
138 『노자』 40장: 有生於無.(최진석, 323)

둘째, 천하가 하나의 기이다[天下一氣]. 첫째에서 말한 본체의 '무'는 아무것도 없다는 것이 아니다. 그렇다면 무는 무엇을 가리킬까? 장자는 당시의 사상 발전에 입각해서 이 '무'가 '기氣'라고 주장했다. 이것이 바로 장자가 「지북유」에서 "천하는 일기一氣로 통한다."[139]라고 말하는 데에서 확인할 수 있다.

'기가 우주의 근본이라는 점은 전국 시대 사상가의 공통된 인식이었다. 송윤학파(『관자』)·맹자·순자도 각각 '기'를 특징적으로 다루었다. 장자는 '기'를 사람에서 생리의 근본일 뿐만 아니라 이상 상태로 간주했다. 맹자의 '기'는 인의를 뒤따르므로 그 자체가 바로 인의의 마음이 겉으로 드러난 결과이다. 장자의 '기'는 우주의 근본이어서 자연히 인간의 근본이 되므로 인간이 구체적인 시공간의 제한을 초월하여 실현하고 '심'을 초월한다. 만약 '무의 본체화[體無]'가 노자로부터 시작해서 중국 미학에 영향을 끼쳤다면 '기의 중시[重氣]'는 장자로부터 시작해서 미학에서 도가적 취지(색채)를 보전하여 간직하게 되었다고 할 수 있다.

셋째, 도에 입각해서 만물을 바라본다[以道觀物]. 노자는 "도가 말할 수 있으면 진실한 도가 아니다."라고 말했는데, 이는 이미 구체적인 시공간의 유한성을 포함하고 있다. 이것은 개체의 시점에서 바라보는 유한성이다. 장자는 이에 대한 사변을 한층 더 심화시켰다. 장자에 따르면 작은 것은 큰 것을 알 수 없고, 같음[同]의 입장에서 보면 같지 않은 게 없고, 다름[異]의 입장에서 보면 다르지 않은 게 없다.

> 도의 입장에서 보면 사물에 귀천의 차이가 없다. 사물의 입장에서 보면 각자 스스로 귀하게 보고 상대를 얕잡아 본다. 세속의 입장에서 보면 귀천의 구별은 자기에게 있지 않다. 차이의 관점에서 보면 각기 상대적으로 큰 것에 따라 크다고 한다면 만물에는 크지 않은 게 없고, 각기 상대적으로 작은 것에 따라 작다고 한다면 만물에는 작지 않은 것이 없다. 예컨대 천지도 3밀리미터 가량의 돌피마냥 작게 되고 가느다란 털끝도 언덕이나 산마냥 크게 된다는 것을 안다면 차이의 이치가 분명해진다. 효용의 입장에서 보면 각기 상대적으로 쓸모 있음에 대해 쓸모 있다면 만물에는 쓸모없는 것이 없고 각기 상대적인 쓸모없음에 대해 쓸모없다고 하면 만물에는 쓸모 있는 것이 없다. 동쪽과 서쪽의 방향이 반대되지만 서로 없을 수 없다는 사실을 안다면 효용의 경계가

139 『장자』 「지북유」: 通天下一氣.(안동림, 535; 안병주·전호근, 3: 257)

분명해진다. 취향(목적)의 입장에서 보면 각기 상대적으로 옳은 것에 대해 옳다고 하면 만물에는 옳지 않은 것이 없고 각기 상대적으로 옳지 않은 것에 대해 옳지 않다고 하면 만물에는 옳은 것이 없다. 성왕 요와 폭군 걸이 자신이 옳고 상대가 틀렸다고 하는 상황을 안다면 취향의 품행이 분명해진다.(안동림, 425; 안병주·전호근, 3: 76)

이 도 관 지 물 무 귀 천 이 물 관 지 자 귀 이 상 천 이 속 관 지 귀 천 부 재 기 이 차 관 지 인 기
以道觀之, 物無貴賤, 以物觀之, 自貴而相賤, 以俗觀之, 貴賤不在己. 以差觀之, 因其

소 대 이 대 지 즉 만 물 막 부 대 인 기 소 소 이 소 지 즉 만 물 막 불 소 지 천 지 지 위 제 미 야 지
所大而大之, 則萬物莫不大. 因其所小而小之, 則萬物莫不小, 知天地之爲稊米也, 知

호 말 지 위 구 산 야 즉 차 수 도 의 이 공 관 지 인 기 소 유 이 유 지 즉 만 물 막 불 유 인 기 소 무
毫末之爲丘山也, 則差數覩矣. 以功觀之, 因其所有而有之, 則萬物莫不有, 因其所無

이 무 지 즉 만 물 막 불 무 지 동 서 지 상 반 이 불 가 이 상 무 즉 공 분 정 의 이 취 관 지 인 기 소
而無之, 則萬物莫不無, 知東西之相反而不可以相無, 則功分定矣. 以趣觀之, 因其所

연 이 연 지 즉 만 물 막 불 연 인 기 소 비 이 비 지 즉 만 물 막 불 비 지 요 걸 지 자 연 이 상 비 즉
然而然之, 則萬物莫不然, 因其所非而非之, 則萬物莫不非, 知堯桀之自然而相非, 則

취 조 도 의
趣操覩矣.(『장자』「추수」)

여기서 중요한 것은 관점의 전환이다. 더욱 중요한 것은 한 사물의 입장에서 다른 사물을 볼 뿐만 아니라 도의 입장에서 사물을 본다는 점이다. 노자가 우주의 도라는 입장에서 천하를 보자고 제안하면서 당시 미학을 근본적으로 뒤집어놓았다. 장자도 노자와 마찬가지로 우주의 도라는 입장에서 만물을 보며 노자의 미학을 더욱 깊이 파고들었다.

사물과 사물이 서로 각자의 입장에서 살펴봄으로써 장자는 현실의 미美에 관련해서 필연적으로 상대적 관점이 있을 수밖에 없다는 주장을 끌어냈다.

미인은 스스로 아름답다고 여기지만 나는 아름다운 줄을 모르겠다.(안동림, 505; 안병주·전호근, 3: 221)

미 자 자 미 오 부 지 기 미 야
美者自美, 吾不知其美也.(『장자』「산목」)[140]

140 ㅣ 양자陽子가 송나라로 가서 한 객사에 머물렀을 때 주인이 두 명의 첩 중에 못생긴 첩이 사랑을 받고 예쁜 첩이 괄시를 받았다. 양자가 주인에게 그 이유를 묻자 인용문처럼 대답했다. 사실 이 주장은 일반적인 진술이 아니라 특수한 사례와 관련된 이야기에 한정되는데, 장파는 이를 일반적인 진술로 처리하고 있다.

또 사람과 다른 존재의 상호 대립으로부터 미의 상대성을 포착하고 있다.

모장과 여희[141]는 사람들이 아름답다고 여기지만 물고기가 그들을 보면 물속으로 깊이 들어가고 새가 보면 높이 날아간다.(안동림, 76; 안병주·전호근, 1: 109~110)

모 장 여 희 인 지 소 미 야 어 견 지 심 입 조 견 지 고 비
毛嬙·麗姬, 人之所美也, 魚見之深入, 鳥見之高飛.(『장자』「제물론」)

요 임금의 「함지」와 순 임금의 「구소」 음악이 궁전이 아니라 동정의 들판에서 연주되면 새가 듣고 날아가고 짐승들이 듣고 달아난다.(안동림, 456; 안병주·전호근, 3: 139)

함 지 구 소 지 악 장 지 우 동 정 지 야 조 문 지 이 비 수 문 지 이 주
咸池·九韶之樂, 張之于洞庭之野, 鳥聞之而飛, 獸聞之而走.(『장자』「지락」)

도의 입장에서 사물을 보면서 현실의 미가 사실 본성의 미를 잃어버렸다는 관점을 끌어냈다. 말이 야외에 있을 때 가장 자유롭고 즐거워한다. 일단 사람에 의해 말안장을 씌우고 말굽에 편자를 박으면 자유로운 본성을 잃어버린다. 이 외에 사람에 의해 코뚜레를 뚫은 소, 아름다운 새장 속에 갇힌 새, 화려하게 장식된 거북이가 있다. 이 경우 소·새·거북이는 모두 자신의 본성을 잃어버리게 된다. 이 때문에 장자는 사회 문화에서 강조하는 예악과 인의도 인간의 천성을 속박한다는 결론을 내리게 된다.

성인은 "예악에 따라 몸을 구부리고 허리를 꺾어서 천하 사람들의 몸가짐을 바로잡으려 하고 인의를 내걸어 천하 사람들의 마음을 어르고 달랜다."[142] 이것은 분명 성인聖人이 잘못을 저지르는 일이다. 이 때문에 장자의 미학에 이르러 원시 의례로부터 조정 체계의 예악과 이로부터 크게 넓혀진 색·소리·맛의 심미 객체에 대해 그대로 믿어야 되는지 하나같이 물음표를 찍을 수밖에 없게 되었다.

3) 장자의 인물 형상

장자는 노자와 마찬가지로 우주론의 바탕 위에서 역사론을 펼쳤다. 유가는 요·순

141 ｜ 모장毛嬙은 월越나라 왕의 미희美姬라고도 하고 송나라 평공平公의 부인이라고 한다. 여희麗姬는 춘추 시대 진晉나라 헌공獻公의 부인이다. 두 사람은 모두 중국 고대의 대표적 미인으로 널리 알려져 있다.
142 『장자』「마제」: 屈折禮樂, 以匡天下之形. 懸跂仁義, 以慰天下之心.(안동림, 262; 안병주·전호근, 2: 50~51)

임금에서 시작되는 성인의 계보를 나열하는 방식으로 역사를 재구성했다. 즉 요·순·우·탕·문·무·주공의 순서이다. 장자는 이보다 훨씬 더 오래된 전통으로 거슬러 올라간다. 예컨대 「거협」에는 용성씨容成氏·대정씨大庭氏·백황씨伯皇氏·중앙씨中央氏·율륙씨栗陸氏·여축씨驪畜氏·헌원씨軒轅氏·혁서씨赫胥氏·존로씨尊盧氏·축융씨祝融氏·복희씨伏羲氏·신농씨神農氏 등이 보인다. 「선성」에는 혼망混芒·수인燧人·복희·신농·황제黃帝·당우唐虞 등이 보인다. 「대종사」에는 시위씨狶韋氏(천지天地)·복희씨(기모氣母)·일월日月(종고終古)·감괴堪壞(곤륜崑崙)·풍이馮夷(대천大川)·견오肩吾(대산大山)·황제黃帝(운천雲天)·전욱顓頊(현궁玄宮)·우강禺强(북극北極)·서왕모西王母(소광少廣)·팽조彭祖(장수長壽) 등이 보인다.[143]

이러한 몇몇 인물은 일종의 관념 구조와 서로 연관이 된다. 이것은 장자가 찾고 있는 것을 설명해주거나 장자가 하나의 고대 전통을 세우려고 한다는 점을 말해준다. 이러한 전통은 유가에서 세운 성인 전통과 다르고 도가의 우주 모델로 드러난다. 그러나 이후의 글에서 장자가 세운 전통은 나름의 여과와 타협을 거치게 되었다. 그 결과 『장자』와 『주역』 등이 사상적으로 결합하면서 여러 인물 중에서 복희가 높은 자리를 차지하는 전통을 확립시켰고, 장자와 노자 등이 사상적으로 결합하면서 황제가 높은 자리를 차지하는 전통을 세우게 되었다.

장자가 유가보다 더 이전으로 거슬러 올라간 역사 전통은 하나의 인물마다 형상의 체계를 이루지 못했지만 이러한 인물들이 대변하는 관념은 오히려 이론과 형상의 두 측면에서 모두 뚜렷한 특징을 드러냈다. 이것이 바로 『장자』에서 거듭 나오는 지인至人·진인眞人·신인神人·성인聖人이다. 네 용어는 장자가 세 측면의 기원과 세 방향의 사고를 어떻게 마주보는지 보여주고 있다. 즉 지인과 진인은 장자의 이상이고, 신인은 상고 시대의 전통이며 성인은 여러 방면의 종합이다.

지인·진인·신인의 특성은 모두 장자 특유의 방식으로 정리된다.

막고야산에 신인神人이 살고 있다. 피부는 얼음이나 눈처럼 희고 몸은 처녀같이 부드

143 ┃ 「거협胠篋」과 「선성繕性」에서는 인물의 이름이 제시되고 있지만 「대종사大宗師」에서는 이름과 함께 한 일을 제시하고 있다.(안동림, 192) 「대종사」의 내용을 간단히 소개할 필요가 있다. 원문에 "狶韋氏得之, 以挈天地."라고 되어 있는데, 이는 시위씨는 도를 터득하여 손에 천지를 들고 다녔다는 점을 나타낸다. 원서의 '시위씨狶韋氏(천지天地)'는 이 내용을 압축적으로 전달하고 있다. 시위씨 이하로 복희씨도 모두 도를 터득하고 어느 곳에 살며 그곳을 주관하게 되었다는 맥락을 나타낸다.

러우며 곡식을 먹지 않고 바람과 이슬을 마시며 구름을 타고 용을 몰아 천지의 바깥에서 노닌다.(안동림, 37; 안병주 · 전호근, 1: 49~50)

막고야지산 유신인거언 기부약빙설 작약여처자 불식오곡 흡풍음로 승운기 어
藐姑射之山, 有神人居焉. 肌膚若氷雪, 綽約如處子, 不食五穀, 吸風飮露, 乘雲氣, 御
비룡 이유호사해지외
飛龍, 而游乎四海之外.(『장자』「소요유」)

일의 책임자가 되지 말라, 지혜의 주인공이 되지 말라. 무궁한 도를 제대로 터득하고 자취 없는 흐름에 따르며 자연으로부터 받은 본성을 온전하게 하고 스스로 보고 얻으려 하지 않으며 다만 비울 뿐이다. 지인의 마음 씀씀이는 거울과 같다. 사물을 내보내지도 맞아들이지도 않고 변화에 호응하되 간직하지 않는다. 따라서 사물에 대응하며 견뎌내고 자신을 손상시키지 않을 수 있다.(안동림, 234; 안병주 · 전호근, 1: 341)

무위사임 무위지주 체진무궁 이유무짐 진기소수호천 이무견득 역허이이 지인
無爲事任, 無爲知主. 體盡無窮, 而有無朕, 盡其所受乎天, 而無見得, 亦虛而已. 至人
지용심약경 부장불역 응이부장 고능승물이불상
之用心若鏡. 不將不逆, 應而不藏, 故能勝物而不傷.(『장자』「응제왕應帝王」)

순수하고 이것저것과 뒤섞이지 않고 고요하고 한결같아 이랬다저랬다 바뀌지 않고 늘 담담하여 일을 만들지 않지만 움직이게 되면 자연스레 움직인다. 이것이 정신을 제대로 기르는 방법이다. …… 그러므로 소박함은 이것저것과 조금도 섞이지 않은 것을 말하고, 순수함은 정신이 조금도 일그러지지 않은 것을 말한다. 순수하고 소박함을 제대로 터득해야 진인眞人이라 할 수 있다.(안동림, 401~402; 안병주 · 전호근, 3: 26)[144]

순수이부잡 정일이불변 담이무위 동이천행 차양신지도야 고소야자 위기무
純粹而不雜, 靜一而不變, 淡而無爲, 動而天行, 此養神之道也. …… 故素也者, 謂其無
소여잡야 순야자 위기불휴기신야 능체순소 시위진인
所與雜也, 純也者, 謂其不虧其神也. 能體純素, 是謂眞人.(『장자』「각의刻意」)

하지만 성인은 『장자』에서 복잡하게 표현되고 있다. 어떤 때는 지인 · 진인 · 신인의 형상과 서로 같고 어떤 때는 노자가 말하는 제왕의 스승과 서로 통하고 어떤 때는 공자가 받드는 성인과 서로 비슷하다. 세 가지 중 앞의 두 가지 성인 형상이 나타났을 때

144 | 원래 이 구절은 물의 성질〔水之性〕을 착안하여 자연스런 덕의 형상〔天德之象也〕을 끌어내는 맥락인 반면 장법(장파)의 인용에서 정신을 기르는 방법〔養神之道〕으로만 읽히고 있다.

이상적 형상으로 보였지만 마지막 한 가지 형상이 나타났을 때 비판·풍자·조소의 대상이 되었다. 장자의 지인·진인·신인은 도와 하나로 녹아든 형상이다. "고요할 때는 음기陰氣와 덕德(힘)을 함께하고 움직일 때는 양기陽氣와 움직임을 함께하고"[145], "하늘과 땅의 바른 기를 타고 육기六氣의 변화를 조종하여 끝없는 경지에 노닌다."[146] 이러한 지인·진인·신인은 이미 훗날 도가의 삶을 사는 은자隱者 형상의 기원이며 도교에서 숭배하는 신선 형상의 기원이기도 하다.

장자의 이상적 형상은 지인·진인·신인뿐 아니라 혹은 불구자 혹은 선천적 후천적 기형畸形 혹은 외모가 아주 추하지만 덕행이 뛰어난 인물로 나타난다. 예컨대 「덕충부」의 왕태王駘와 애태타哀駘它가 있다. 전자가 기형의 대표라면 후자는 추한 외모의 전형이라 할 수 있다. 왕태는 형벌로 다리가 잘렸지만 오히려 사회에서 높은 명성을 얻었고 많은 사람들을 매료시켜 스스로 찾아와 배우려고 했다. 그는 학생을 가르치며 말을 사용하지 않았고 학생은 별다른 생각 없이 왕태를 찾았다가 가득 얻어서 돌아갔다.[147]

애태타는 얼굴이 기이하면서 못생겼는데도 세상에 이름이 알려졌다. 남성은 그를 만나 시간을 함께하면 모두 헤어지기 아쉬워하고, 여성은 다른 사람의 본처가 되려 하지 않고 그의 첩이 되고자 했다. 노나라 군주, 즉 애공哀公은 공자와 이야기를 나눈 뒤에 애태타를 만나고자 했던 모양이다. 애공은 애태타의 못생긴 외모에 대해 미리 마음의 준비를 했지만 그를 보자마자 그 추한 모습에 깜짝 놀랐다. 애공은 오래지 않아 그에게 깊이 매료되었다. 애공이 애태타에게 국가의 요직을 맡기려 했으나 그는 관리가 되길 원치 않아 애공을 떠나갔다. 그가 떠난 뒤에 애공은 곧 아주 우울해졌다.[148] 장자

145 『장자』「천도」: 靜而與陰同德, 動而與陽同波.(안동림, 348; 안병주·전호근, 2: 234)

146 『장자』「소요유」: 乘天地之正, 而御六氣之辯, 以遊無窮.(안동림, 34; 안병주·전호근, 1: 39) | 육기는 육덕 명陸德明의 『경전석문經典釋文』에 소개된 사마표司馬彪의 주석에 의하면 햇볕이 없고 있는 음양陰陽, 바람과 비가 오는 풍우風雨, 날씨가 흐리고 맑은 회명晦明 등 변화무쌍하게 나타나는 날씨를 가리킨다.

147 | 『장자』「덕충부」: 魯有兀者王駘, 從之遊者, 與仲尼相若. …… 立不教, 坐不議, 虛而往, 實而歸.(안동림, 147) 인용문을 보면 왕태는 교육 효과를 크게 냈을 뿐만 아니라 노나라에서 공자와 학생을 반분할 정도로 영향력이 컸다고 할 수 있다.

148 | 『장자』「덕충부」: 魯哀公問於仲尼曰: 衛有惡人焉, 曰哀駘它. 丈夫與之處者, 思而不能去也. 婦人見之, 請於父母曰: '與爲人妻, 寧爲夫子妾'者, 十數而未止也. 未嘗有聞其唱者也, 常和而已矣. 無君人之位, 以濟乎人之死, 無聚祿, 以望人之腹. 又以惡駭天下. …… 與寡人處, 不至以月數, 而寡人有意乎其爲人也. 不至乎期年, 而寡人信之. 國無宰, 寡人傳國焉. 悶然而後應, 氾而若辭. 寡人醜乎, 卒授之國. 無幾何也, 去寡人而行, 寡人衉焉若有亡也. 若無與樂是國也.(안동림, 159; 안병주·전호근, 1: 159~229)

의 결론은 이렇다. 즉 "덕으로 뛰어난 점이 있으면 외형은 묻혀 보이지 않는 대상이
된다."[149]

여기서 매우 중요한 미학 문제를 다루고 있다. 하나는 "미감美感이란 도대체 어디에
서 오는가?"이고 , 다른 하나는 "어떻게 해야 추를 미로 변화시킬 수 있는가?"이다. 장자
의 미학으로 말해서 가장 중요한 것은 기형畸形과 추형醜形을 이상적 형상으로 삼아서
나타내게 되었고 또 그것이 훗날 도교와 불교에 나오는 추악하고 괴이한 형상의 기초
중 하나가 되었다. 기畸와 추醜는 여러 갈래로 사람을 깜짝 놀라게 하고 기대와 달라
뜻밖으로 느끼게 되고 많이 생각하게 된다.

미학으로 말하면 장자와 맹자는 둘 다 똑같이 외형을 초월하는 인격의 힘을 강조한
다. 맹자의 사인士人은 허실이 없이 알차서 환히 빛나는 위대함을 갖추고 인의예지가
마음에 뿌리내려서 신체에 그대로 반영된다. 이 때문에 사인은 인격의 빛을 더욱 밝게
해야 한다. 장자의 인물은 지인·진인·신인은 말할 것도 없고 잔인殘人(장애인)·기인
畸人(기형)·추인醜人의 미는 모두 각각에 내재된 덕성에 있다. 「지락」에서 장자는 색·
소리·맛 등 다섯 가지 감각 기관의 쾌락을 추구하는 것이 현세의 세속적 즐거움이라고
말한다.(안동림, 447~449) 「변무」에서 장자는 다섯 가지의 맛에 정통한 유아兪兒, 다섯
가지의 소리(음)에 정통한 사광師曠, 다섯 가지의 색을 잘 다루는 이주離朱를 거론하며
그들은 진정한 본성에 결코 이를 수 없다고 한다.(안동림, 252)

맹자는 사람들에게 색·소리·맛으로 다섯 가지 기관을 돌볼(만족시킬) 줄만 알면 안
되고 인의로 마음을 돌볼 줄 알아야 한다고 권유했다. 장자는 시각장애인이 아름답고
화려한 색깔을 볼 수 없고 청각장애인이 아름답고 미묘한 음악을 들을 수 없지만 설마
장애인만 제대로 즐길 수 없겠느냐고 반문했다. 맹자는 다섯 가지 감각 기관의 가치를
줄이고 마음의 가치를 키우려고 했다. 장자는 사람들이 다섯 가지 감각 기관을 내버려
두고 기氣를 따라야 한다고 보았다. 이것이 유명한 '마음의 재계'를 뜻하는 '심재心齋'
이론이다. 일반 사람이 제사를 지낼 때 재계를 중시하는 것처럼 세속을 초월한 사람은
마음의 재계를 중시한다.

149 『장자』「덕충부」: 德有所長, 而形有所忘.(안동림, 166; 안병주·전호근, 1: 238) | 위衛나라 영공靈公과 제
나라 환공이 각각 인기지리무신闉跂支離無脤(절름발이에 꼽추에 언청이)과 옹앙대영甕盎大癭(항아리만한
혹이 달린 사람)에게 의견을 구했다가 만족스런 대답을 얻자 두 사람의 외모에 신경 쓰지 않게 되고 오히
려 장애가 없는 사람이 비정상으로 보였다고 한다. 이 구절은 두 사람의 경험을 바탕으로 내린 결론이다.

너는 뜻을 하나로 하라. 먼저 귀로 듣지 말고 마음으로 듣고, 다음으로 마음으로 듣지 말고 기로 들어라. 귀는 소리를 들을 뿐이고 마음은 틀에 맞출 뿐이다. 기는 텅 비어 사태를 있는 대로 받아들인다. 도는 오직 비어야 모인다. 이 텅 빎이 곧 마음의 재계이다.[150](안동림, 114; 안병주·전호근, 1: 160)

若一志, 無聽之以耳, 而聽之以心, 無聽之以心, 而聽之以氣. 耳止於聽, 心止於符. 氣

也者, 虛而待物者也. 唯道集虛, 虛者, 心齋也.(『장자』「인간세」)

귀·마음·기는 세 가지 층위로 되어 있어서 기에 도달해야 도에 이르게 된다. '심재'와 마찬가지로 유명한 개념으로 조용히 앉아서 일을 만드는 욕망을 잊어버리는 '좌망坐忘'이 있다.

안회가 말했다. "저는 깨우침을 얻었습니다." 중니가 "무엇을 말인가?"라고 묻자 안회가 "저는 예악을 잊었습니다."라고 대답했다. 중니가 말했다. "괜찮네, 하지만 아직 완전하지 않네." 시간이 흘러 다른 날 안회가 공자를 만났다. 안회가 "저는 깨우침을 얻었습니다." 하니 중니가 물었다. "무엇을 말인가?" 안회가 "저는 인의를 잊었습니다." 하니 중니가 말했다. "괜찮네, 하지만 아직 완전하지 않네." 시간이 흘러 다른 날 또 안회가 공자를 만났다. 안회가 말했다. "저는 깨우침을 얻었습니다." 중니가 "무엇을 말인가?" 하고 묻자 안회가 "저는 조용히 앉아서 일을 만드는 욕망을 잊어버리게 되었습니다."라고 대답했다. 중니가 깜짝 놀라서 물었다. "좌망이 무엇인가?" 안회는 이렇게 말했다. "손발과 몸을 늘어뜨리고 귀와 눈을 닫고 외형을 거들떠보지 않고 지식을 내버리고 위대한 소통과 동화됩니다. 이것이 좌망입니다."(안동림, 215~216; 안병주·전호근, 1: 308)

顔回曰: 回益矣. 仲尼曰: 何謂也? 曰: 回忘禮樂矣. 曰: 可矣, 猶未也. 他日復見, 曰:

回益矣. 曰: 何謂也? 曰: 回忘仁義矣. 曰: 可矣, 猶未也. 他日復見, 曰: 回益矣. 曰:

150 | 이 구절은 심재에 대해 안회가 묻고 공자가 대답하는 형식으로 되어 있기 때문에 이 상황을 살려 원문을 옮겼다.

하 위 야　왈　회 좌 망 의　　중 니 축 연 왈　　하 위 좌 망　　안 회 왈　　타 지 체　　출 총 명　　이 형 거 지
何謂也. 曰: 回坐忘矣. 仲尼蹴然曰: 何謂坐忘, 顔回曰: 墮肢體, 黜聰明, 離形去知,

동 어 대 통　　차 위 좌 망
同於大通, 此謂坐忘.151 (『장자』 「대종사」)

안회는 세 단계의 과정을 보여주고 있다. 먼저 사회적 삶의 형식(예악)에서 사회적 심리 양식(인의)으로 이르고 가장 마지막으로 사회를 초월하는 도(모든 장애가 없는 큰 도)에 이르는 과정을 말하고 있다. 사람이 예악으로 상대하는 것은 신체의 오관이고 인의로 상대하는 것은 심지心知이지만 도로 상대하는 것은 기이다. '기로 들으면' '세상의 자연 본성과 나의 자연 본성이 합치되는 상황'에 이르게 된다.152

4) 음악 우주

우주의 각도에서 문제를 살펴보면 사회의 미는 참된 미가 아니고 사회를 초월하는 천지(자연)의 미라야 참된 미이다. 장자는 끊임없이 이러한 미를 이야기했다.

천지에 대미가 있지만 말로 드러내지 않는다.(안동림, 537; 안병주·전호근, 3: 262)

천 지 유 대 미 이 불 언
天地有大美而不言.(『장자』 「지북유知北遊」)

천지는 옛날부터 위대하다고 여기고 황제와 요·순 임금이 함께 아름답다고 여겼다.

(안동림, 356; 안병주·전호근, 2: 254)

부 천 지 자　　고 지 소 대 야　　이 황 제 요 순 지 소 공 미 야
夫天地者, 古之所大也, 而黃帝堯舜之所共美也.(『장자』 「천도」)

천지(자연)의 미는 천지가 저절로 그렇게(자연스럽게) 운동하는 그 자체로 우주적 음악성을 그대로 드러내고 있다. 이 때문에 『장자』에는 음악에 대한 이야기가 끊이지

151 | 판본에 따라 예악과 인의의 위치가 다른데, 원서에 따라 예악을 앞에 두었다.

152 『장자』 「달생」: 以天合天.(안동림, 479) 이 구절은 노나라의 목수 재경梓慶이 악기를 매다는 틀을 제작하여 노나라 군주가 그 비밀을 묻자 대답한 말에 나온다. 재경은 재료인 나무를 인위로 변형시키고 않고 자신이 만들고자 하는 구상과 나무의 원래 특성을 잘 맞추는 '자연'의 솜씨를 보였다.

않고 나온다. 「천운天運」에 보면 황제가 "함지咸池의 음악을 동정의 들판에서 연주하게 했는데" 그 원리는 "인간의 규정에 따라 연주하고 자연의 흐름에 따라 소리를 내는 것"[153]이다.

「양생주」에는 포정이 소를 잡는데 그 과정에 나는 소리와 동작이 상림의 무악舞樂에 합치했다. 이것은 상고 시대에 하늘에 의지하며 거행하던 의식 악무이다.[154] 「제물론」에는 인뢰人籟·지뢰地籟·천뢰天籟의 구별을 이야기한다. 인뢰는 사람이 악기로 연주하는 음악이고, 지뢰는 지상의 산과 내, 숲과 나무에 있는 각양각색의 구멍에서 나는 음향이고, 천뢰는 바람이 불어 지상의 여러 가지의 구멍을 움직여서 나는 음향이다.[155] 인뢰는 인공이고 지뢰는 자연이다. 천뢰는 자연을 바탕으로 하지만 때와 인연이 따라야 하므로 억지로 구해서는 안 된다. 이러한 맥락에 상응하여 「천도天道」에서는 사람의 즐거움〔人樂〕과 자연의 즐거움〔天樂〕을 이야기한다. "사람들과 잘 어울리는 것을 사람의 즐거움〔人樂〕이라 한다."[156] 이것은 세속의 경계이다.

그렇다면 세속을 초월한 경계란 어떠할까?

자연과 잘 어울리는 것을 자연의 즐거움이라고 한다. …… 자연의 즐거움을 아는 사람은 살아서 자연 그대로 움직이고 죽어서는 사물과 더불어 변화되며, 고요할 때는 음기陰氣와 덕德(힘)을 함께하고 움직일 때는 양기陽氣와 움직임을 함께한다. …… 텅 비고 고요한 태도로 하늘과 땅까지 미루어 나가서 만물과 두루 소통하게 한다.(안동림, 348; 안병주·전호근, 2: 232)

여 천 화 자　위 지 천 락　　　지 천 락 자　기 생 야 천 행　기 사 야 물 화　정 이 여 음 동 덕　동 이 여
與天和者, 謂之天樂. …… 知天樂者, 其生也天行, 其死也物化. 靜而與陰同德, 動而與

양 동 파　　　이 허 정 추 어 천 지　통 어 만 물
陽同波. …… 以虛靜推於天地, 通於萬物.(『장자』「천도」)

153 『장자』「천운」: 張咸池之樂於洞庭之野. …… 奏之以人, 徵之以天.(안동림, 373; 안병주·전호근, 2: 300~301)

154 | 상림桑林은 은나라 탕왕이 상산商山에서 기우제를 지낼 때 만들었다는 전설이 전해지는 명곡을 말한다.

155 | 인뢰·지뢰·천뢰는 사람 통소, 땅 통소, 하늘 통소라고 할 수 있다. 인뢰와 지뢰에 대한 장파의 설명은 일반적이므로 문제될 게 없지만 천뢰는 지뢰와 차이가 없을 뿐만 아니라 지나치게 구분하여 원문의 취지와 부합하지 않는다. 천뢰는 하늘과 땅 자체를 하나의 통소로 볼 수도 있고 모든 존재가 개별적인 특성을 드러내는 것으로 볼 수도 있다. 천뢰와 관련해서 신정근, 『맹자와 장자, 희망을 세우고 변신을 꿈꾸다』, 사람의무늬, 2014 참조.

156 『장자』「천도」: 與人和者, 謂之人樂.(안동림, 348; 안병주·전호근, 2: 232)

천天 · 도道 · 무無 · 기氣는 장자의 대미무미大美無美, 즉 위대한 미에는 미가 없다는 미학관을 구성하게 했다. 인위를 덧보태지 않고 "수수하고 소박하면 천하에서 그것과 아름다움을 다툴 일이 없고",[157] "차분하고 침착하게 쭉 나아가면 모든 아름다움이 따르게 된다."[158]

공자는 진취적 인생을 위해 부득이하게 '공자와 안회가 즐거워한 경지'(공안낙처)를 향해 나아갔고, 나아가 '나는 증석과 뜻을 같이하련다!'는 자유의 지향에 이르렀다. 맹자는 인의를 마음에 뿌리 내려 '허실이 없이 알차서 광채가 나는' 데에 이르니 모두 사회의 '가家'로부터 진보하고 승화한 결과이다. 장자는 우주의 높은 경지와 도의 깊은 경지로부터 선진 시대에 아직 미학이라 불릴 것은 아니지만 후세의 미학에 중요하고 영향을 미친 사상을 낳았다. 이러한 사상은 바로 도道로부터 기로 나아갔다.

5) 도道로부터 기技로

장자는 독자에게 이런저런 많은 이야기들을 들려주었다. 예컨대 「양생주」의 '포정庖丁(도살자)의 소 잡기'(안동림, 92~96), 「달생達生」의 '곱사등이의 매미 잡기'(안동림, 468), '공수工倕의 기술'(안동림, 481),[159] '재경梓慶(목수)의 나무를 깎아 거鐻(악기 받침대) 만들기'(478), 「천도」의 '윤편輪扁의 수레바퀴 깎기'(안동림, 364), 「전자방田子方」의 '송나라 원군元君 소속 화공畵公의 자유로운 그림 그리기'(안동림, 521), 「산목山木」의 '북궁사北宮奢의 종鐘 만들기'(안동림, 493) 등이 있다.

이러한 이야기들은 주로 예술 창작이 아니라 장인匠人(기술자)이 기물을 제작하는 내용이다. 장자는 내재적인 것을 중시하는데 기술과 예술은 이러한 내재적인 측면에서 서로 통한다. 이 때문에 장자의 이러한 이야기는 더욱 훗날 심미와 예술에 중요한 영감의 소재를 밝혀주는 기원이 되었다.

이 이야기들은 모두 영감의 상태를 강조하고 있다. 예컨대 화공(화가)은 "옷을 훌훌 벗고 두 다리를 쭉 뻗은"[160] 자유로운 마음 상태를, 곱사등이는 "뜻을 여러 곳으로 흐트

157 『장자』「천도」: 樸素而天下莫能與之爭美.(안동림, 347; 안병주 · 전호근, 2: 230)
158 『장자』「각의」: 澹然無極而衆美從之.(안동림, 399; 안병주 · 전호근, 3: 14)
159 | 공수는 요 임금 때 기술이 뛰어난 장인으로 도구를 사용하지 않고 도면을 그리거나 재료를 재단해도 치수에 한 치의 오차가 없었다.
160 『장자』「전자방」: 解衣槃礴.(안동림, 521; 안병주 · 전호근, 3: 242)

러뜨리지 않아 신에 견줄 만한"[161] 집중의 정신을, 윤편은 "신묘한 기술이 말로 나타낼 수 없는 사이에 있어"[162] 손과 마음이 척척 맞아떨어지는 고도의 솜씨를, 포정은 소를 "정신으로 대하고 눈으로 보지 않는"[163] 영감 상태를 보이고 있다. 관건은 "세상의 자연 본성과 나의 자연 본성이 합치되는"[164] 내재적 본질과 북궁사처럼 "거칠게 깎고 세밀히 다듬어 자연의 순박함으로 돌아가는"[165] 득도의 경계에 있다. 이러한 '기技'의 경계는 바로 '도'의 경계를 표현하고 있는 셈이다. 바로 이러한 경계는 후세에 모두 심미와 예술의 최고 경계로 널리 인용되기에 이르렀다.

그러면 '포정해우'의 이야기를 살펴보자.

포정이 문혜군文惠君을 위해 소를 잡았다. 포정은 소에다 손을 대고 어깨를 기울이고 발로 누르고 무릎을 구부렸는데 그때 뼈와 살이 갈라지면서 서걱서걱, 빠극빠극 소리가 나고 칼이 지나가는 대로 싹둑싹둑 소리가 울렸다. 그 소리는 모두 음률에 들어맞는데, 심지어 은나라 탕왕 때의 명곡인 상림桑林의 무악舞樂에도 합치되고 또 요임금 때의 명곡인 경수經首의 음절에도 맞았다. 문혜군이 감탄했다. "아, 훌륭하구나. 기술도 어찌 이런 경계에 이를 수가 있는가?" 포정은 칼을 내려놓고 말했다. "제가 즐기는 것은 도어서 손끝의 기술보다 뛰어납니다. 제가 처음 소를 잡을 때 보이는 것은 모두 소뿐이지만 3년이 지나자 이제 소의 큰 덩치는 눈에 들어오지 않게 되었습니다. 요즘 저는 정신으로 소를 대하고 있고 눈으로 보지 않습니다. 눈이 멎으니 정신이 자연스럽게 움직입니다. 자연스런 결[天理]을 따라 살과 뼈 사이의 커다란 틈새와 빈 곳에 칼을 놀리고 움직여 소에 원래 있는 조직 그대로 따라갑니다. 아직 살이나 뼈가 엉긴 곳을 건드린 일이 없습니다. 하물며 큰 뼈야 더 말할 나위 있겠습니까? 솜씨 좋은 도살자[良庖]는 1년 안에 칼을 바꾸는데, 살을 가르기 때문입니다. 보통의 도살자[族庖]는 달마다 칼을 바꾸는데, 무리하게 뼈를 자르기 때문입니다. 제 칼은 19년이나 썼고 수천 마리의 소를 잡았지만 칼날은 방금 숫돌에 간 칼 같습니다. 소의 뼈마디에는 틈새가 있고 제 칼날에는 두께가 없습니다. 두께 없는 칼을 틈새에 넣으

161 『장자』「달생」: 用志不分, 乃凝於神.(안동림, 468; 안병주 · 전호근, 3: 159)
162 『장자』「천도」: 有數存焉於其間.(안동림, 365; 안병주 · 전호근, 2: 281)
163 『장자』「양생주」: 神遇而不以目視.(안동림, 93; 안병주 · 전호근, 1: 133)
164 『장자』「달생」: 以天合天.(안동림, 479; 안병주 · 전호근, 3: 178)
165 『장자』「산목」: 旣彫旣琢, 復歸於朴.(안동림, 493; 안병주 · 전호근, 3: 200)

니, 널찍하여 칼을 움직이는 데도 여유가 있습니다. 이러니 19년을 써도 칼날이 방금 숫돌에 간 것 같습니다. 저 뼈마디에는 틈새가 있고 칼날에는 두께가 없습니다. 두께 없는 것을 틈새에 넣으니, 널찍하여 칼날을 움직이는 데도 여유가 있습니다. 그러니까 19년이 되었어도 칼날이 방금 숫돌에 간 것 같죠. 하지만 근육과 뼈가 엉긴 곳에 이를 때마다 저는 일의 어려움을 느끼고 긴장하고 조심한 채, 눈길을 거기 모으고 천천히 손을 움직여서 칼의 움직임을 아주 미묘하게 합니다. 살이 뼈에서 털썩하고 떨어지는 소리가 마치 흙덩이가 땅에 떨어지는 것 같습니다. 칼을 든 채 일어나서 둘레를 살펴보며 그 자리에서 잠시 머뭇거리다 마음이 흐뭇해지면 칼을 씻어 챙겨 넣습니다." 문혜군은 칭찬했다. "훌륭하구나! 나는 포정의 말을 듣고 양생의 도를 터 득했다."(안동림, 92~97; 안병주 · 전호근, 1: 131~135)

포정위문혜군해우 수지소촉 견지소의 족지소리 슬지소기 획연향연 주도획연
庖丁爲文惠君解牛, 手之所觸, 肩之所倚, 足之所履, 膝之所踦, 砉然嚮然, 奏刀騞然,

막불중음 합우상림지무 내중경수지회 문혜군왈 희 선재 기개지차호 포정석도
莫不中音. 合于桑林之舞, 乃中經首之會. 文惠君曰: 譆, 善哉, 技蓋至此乎. 庖丁釋刀

대왈 신지소호자 도야 진호기야 시신지해우지시 소견무비전우자 삼년이후 미
對曰: 臣之所好者, 道也, 進乎技也. 始臣之解牛之時, 所見無非全牛者. 三年以後, 未

상견전우야 방금지시 신이신우이불이목시 관지지이신욕행 의호천리 비대극 도
嘗見全牛也. 方今之時, 臣以神遇而不以目視, 官知止而神欲行. 依乎天理, 非大郤, 導

대관 인기고연 기경긍계지미상 이황대고호 양포세경도 할야 족포월경도 절야
大窾, 因其固然. 技經肯綮之未嘗, 而況大軱乎. 良庖歲更刀, 割也, 族庖月更刀, 折也.

금신지도십구년의 소해수천우의 이도인약신발어형 피절자유간 이도인자무후
今臣之刀十九年矣, 所解數千牛矣, 而刀刃若新發於硎. 彼節者有間, 而刀刃者無厚,

이무후입유간 회회호기어유인필유여지의 시이십구년이도인신발어형 수연매지
以無厚入有間, 恢恢乎其於遊刃必有餘地矣, 是以十九年而刀刃新發於硎. 雖然每至

어족 오견기난위 출연위계 시위지 행위지 동도심미 획연이해 여토위지 제도이
於族, 吾見其難爲, 怵然爲戒, 視爲遲, 行爲遲. 動刀甚微, 謋然已解, 如土委地. 提刀而

립 위지사고 위지주저만지 선도이장지 문혜군왈 선재 오문포정지언 득양생
立, 爲之四顧, 爲之躊躇滿志, 善刀而藏之. 文惠君曰: 善哉! 吾聞庖丁之言, 得養生

언
焉.(『장자』「양생주」)

포정해우의 이야기는 세 가지를 말하고 있다. 첫째, 현상의 차원에서 사물은 하나하 나 구별이 되지만 최고의 차원에서 모든 것은 동일하다. 예컨대 소를 잡는 행위와 의식 에서 추는 춤과 우주 음악은 도의 차원에서 하나로 통한다. 이것이 도로 말미암아 기술 로 나아가면서 모든 것이 소통되는 이유이고 다음으로 개별적인 것들이 각각 서로 감응

하는 기초이기도 하고 외재적인 개별 현상에서 본체로 나아가는 길이기도 하다.

둘째, 규칙〔道〕을 터득하려면 반드시 눈으로부터 정신으로 나아가야 한다. 그래서 "소를 정신으로 대하고 눈으로 보지 않는다." 이것은 주체의 차원에서 표층에서 심층으로 나아가는 길이다. 셋째, 규칙〔도〕의 파악은 한 가지에 정통하면 백 가지를 알게 되는 것이 아니다. 행위마다 매번 하나하나 새로운 도의 체험이기 때문이다. (이는 불교에서 말하는 '일기일회**166**의 의미와 같다.) 이처럼 가장 높은 차원의 통일을 체험하게 되면 문혜군처럼 포정해우의 이야기로부터 양생의 도를 터득할 수 있고 후세의 문학가와 예술가들은 예술과 심미를 깨달을 수 있다.

지금까지 논의를 요약하면 다음과 같다. 장자는 노자의 초세간의 차원을 발전시켜서 노자보다 더 깊은 철학적 의미와 사람의 지극한 정〔至情〕 그리고 더 풍부한 지혜와 상상을 펼치게 되었다. 노자가 도를 인간의 지혜로 바꾸었다면 장자는 도를 초세간적인 지극한 정으로 바꾸었다. 또한 노자가 조심스럽고 딱딱하다면 장자는 활발하고 씩씩하다.(아내가 죽어도 술동이를 두드리며 노래하는 등**167**) 노자가 냉정한 큰 지혜라면 장자는 잔정(애정)이 없는〔無情〕 큰 정〔大情〕이다. 노자가 자세하고 치밀하게 변증법적으로 사고하며 엄숙하고 정밀하게 사유한다면 장자는 마음으로 천지를 거닐며 변증법적으로 사고하여 상상력이 풍부하다.

166 | 일기일회一期一會는 보통 일생의 단 한 번뿐인 기회라는 뜻으로 인연의 소중함을 가리킨다. 여기서는 인생의 단 한 번이라는 엄중함보다 여러 번 만나더라도 그때마다 달라서 같은 인연이 되풀이되는 것은 없다는 뜻이다.

167 | 이 이야기는 고분이가盆鼓而歌를 가리킨다. 『장자』 「지락」에 보면 장자는 아내가 죽자 처음에 애도의 태도를 취하다가 죽음이 영원한 소멸로 볼 수 없다는 자각을 한다. 즉 삶과 죽음은 기氣의 모임과 흩어짐에 불과하며 끊임없이 변화만 있을 뿐이라고 깨우쳤다. 이에 장자는 슬픔을 멈추고 술동이를 두드리며 노래를 불렀는데, 그의 친구 혜시惠施가 조문 왔다가 이 광경을 보고 깜짝 놀라 항의를 했다고 한다.(안동림, 451)

순자 · 굴원 · 한비자 · 묵자

1. 순자의 미학

공자와 맹자의 미학 사상은 그들의 저작에 단편적인 말들이 여기저기에 흩어져 있다. 이와 달리 순자荀子(BC 약 313~238)는 미학을 전문적으로 다룬 글인 「예론禮論」「악론樂論」을 남겼을 뿐만 아니라 「부국富國」「왕패王覇」 등의 편에도 미학의 색채가 상당히 뚜렷한 내용을 담고 있다. 순자는 전국 시대 후기 유학의 대표적인 학자로 그의 사상은 먼저 공자와 맹자를 이어받았다. 춘추 시대의 초기에는 천天 · 덕德 · 예禮가 합일된 서주의 조정 미학이 예를 핵심으로 하는 정합성의 미학과 격렬한 변혁을 추구하는 향락형의 미학으로 분화되면서 양자가 뚜렷하게 대립하고 격렬하게 다투었다.

정합성의 미학은 자각적 의식을 나타내고 있어 사상계의 주도적 위치를 차지했다. 반면 향락형의 미학은 사상계에서 변방에 위치했지만 사회 변동에서 앞으로 나아갈 역량을 대표하고 감성적 · 자발적 · 맹목적 특성을 지니고 있었지만 오히려 가로막을 수 없는 세력의 파도로 세차게 치솟았다. 전국 시대에 이르러 향락성의 미학이 정합성의 심미를 넘어섰다. 맹자의 미학은 유가 미학이 색 · 소리 · 맛의 미 영역에서 더 이상 지탱할 수 없다는 점을 보여준다. 물론 앞에서 말했듯이 맹자는 인격미人格美의 영역에서 든든한 새로운 방어선을 쳤다. 만약 맹자의 미학이 유가 미학의 퇴각이라고 한다면 순자 미학은 유가 미학의 반격이라고 할 수 있다.

순자는 대일통大一統의 추세가 이미 나타난 시대에 살았던 터라 사상 분야에서 여러 학파를 비판적으로 수용하고 하나의 체계를 집대성했고 미학 분야에서도 마찬가지

였다. 그는 맹자처럼 좁고 작은 인격미의 영역에서 몸을 닦고 기를 기르는 수신양기修身養氣를 통해 '허실이 없이 알차서 광채가 나기'를 기약하지 않았고, 공자처럼 향락성의 심미와 절대로 양립할 수 없다고 보지 않았다. 순자는 시대의 흐름을 받아들여 색·소리·맛에 대한 향락의 가치를 인정하는 바탕 위에 예禮를 핵심으로 하는 정합성의 미학을 다시 세우려고 했다. "완전하지도 못하고 순전하지도 못하면 아름답다고 할 수 없다."[168]

정합성 미학의 기본적인 특징은 미가 예에 의해 통제되고 예의 성질이 미의 성질을 결정하며 미의 기능이 바로 예의 기능이고 미가 낳은 효과가 바로 예가 요구하는 효과라는 데 있다. 순자의 예는 공자와 달리 서주의 등급 제도와 도덕 규범 그리고 예절 의식을 주요 내용으로 하는 조정 미학을 참조 체계로 간주하지 않고 당시 막 형성되던 새로운 대일통의 조정 체계를 배경으로 삼았다. 순자의 예는 '인간의 본성은 악하다'는 성악性惡을 기본으로 하고 '천명을 통제하여 사용하기[制天命而用之]'를 주장으로 삼고 통일적 화해를 이루는 대일통 등급 제도 세우기를 목적으로 삼았다. 바로 이 때문에 선진 시대 정합성의 심미 관념 중에서 순자의 「예론」은 한 편의 미학 논문이 될 수 있었다.

순자의 미학에서 미는 기르기[養]·가르기[別]·정감[情]의 통일이다. 색·소리·맛을 주된 대상으로 하여 '미는 향락이다'는 관점은 전국 시대 이래로 지배적 지위를 차지한 심미관이다. 맹자는 이러한 심미관을 승인하지 않고 경멸한 결과, 색·소리·맛의 영역으로부터 더 이상 지탱할 수 없게 되었다. 반면 순자는 인간의 본성은 악하다는 자신의 철학적 인성론에서 출발하여 향락성 심미관을 승인함으로써 정합성 미학이 다시금 회복될 수 있도록 했다.

순자의 미학에서 '기르기[養]'는 미의 첫 번째 특징이다. 순자의 '기르기'는 공개적인 선언이다. 미는 사람에게 즐거움을 누리게 하고 사람의 욕망을 만족시켜준다. 이것도 미의 근본으로서 예의 성질이다.

그러므로 예란 기르는 일이다. 쇠고기·돼지고기·쌀·기장 등의 음식 재료와 맵고

168 『순자』「권학勸學」: 不全不粹之不足以爲美.(이운구, 1: 48)l 이하 본문에 인용되는 『순자』의 전체 맥락은 순자, 이운구 옮김, 『순자』 1·2, 한길사, 2006 참조.

시고 쓰고 달고 짠 다섯 가지 맛의 조화는 입맛(미감)을 기르기(돋우기) 위한 일이다. 산초, 난 그리고 향기 나는 풀은 코의 후감을 기르는 일이다. 새기고 깎은 여러 가지의 금옥 조각의 장식과 수놓은 비단, 산뜻한 색채 문양은 눈의 시감을 기르는 일이다. 종·북·피리·경쇠·거문고·비파·우箏·생笙은 귀의 청감을 기르는 일이다. 툭트인 방·아늑한 집·보드라운 창포 방석·삿자리·안석은 체감을 기르는 일이다. 그러므로 예란 기르는 일이다.(이운구, 2: 117)

고예자 양야 추환도량 오미조향 소이양구야 초란분필 소이양비야 조탁각루보
故禮者, 養也. 芻豢稻粱, 五味調香, 所以養口也, 椒蘭芬苾, 所以養鼻也, 雕琢刻鏤黼

불문장 소이양목야 종고관경금슬우생 소이양이야 소방수모월석상제궤연 소이
黻文章, 所以養目也, 鐘鼓管磬琴瑟竽笙, 所以養耳也, 疏房檖貌越席床第几筵, 所以

양체야 고예자 양야
養體也. 故禮者, 養也.(『순자』「예론禮論」)

공자의 경우 문文은 내재된 좋은 본질이 필연적으로 겉으로 드러나므로 반드시 수식과 상징을 필요로 한다. 순자의 경우 미는 먼저 사람의 본능과 욕망을 만족시켜준다. 인간의 본성은 원래 악하고 타고난 대로 향락을 추구하며 색·소리·맛을 원한다.

사람의 정情을 보면 눈은 끝없이 미색을 바라고 귀는 끝없이 소리(음악)를 바라며 입은 끝없이 맛 좋은 음식을 바라고 코는 끝없이 좋은 냄새를 바라며 마음은 끝없이 편하기를 바란다. 이 다섯 가지 끝없는 욕망이란 인간의 감정에서 결코 벗어날 수 없다. (이운구, 1: 287)

부인지정 목욕기색 이욕기성 구욕기미 비욕기취 심욕기일 차오기자 인정지소필
夫人之情, 目欲綦色, 耳欲綦聲, 口欲綦味, 鼻欲綦臭, 心欲綦佚, 此五綦者, 人情之所必

불면야
不免也.(『순자』「왕패王覇」)

맹자가 생각하기에 사람의 감각 기관은 하나같이 향락을 추구하지만 마음은 인의를 추구한다. 그래서 그는 감각 기관의 쾌락을 가볍게 보고 있는 힘을 다해 선한 마음을 발전시키고 미를 덕德의 영역으로 끌어들여 다만 인격미만을 진정한 미로 승인했다. 순자의 경우 '마음은 이익을 좋아하고' '마음은 끝없이 편하기를 바라므로' 마음과 감각 기관은 마찬가지로 향락을 추구한다.

마음의 본성을 감각 기관과 같은 '악惡'의 경지로 내려놓으면, 순수하고도 비좁은

마음으로 미학의 입각점을 찾아서 전반적인 성악의 기초에서 미학을 고찰하여 유가 미학을 발전시킬 줄도 모르고 또 그럴 수도 없다. 향락을 미로 삼은 시대의 흐름에서 순자는 그 현실을 마주하여 용감하게 미의 향락성을 인정했고 나아가 미학 이론에서도 미의 향락성을 논증하고 지지했다. 그러나 향락의 심미관과 달리 순자는 향락성〔養〕이 다만 미의 한 가지 특징이지 미의 전부는 아니라고 생각했다. 향락성은 미의 기초일 뿐이지 미의 전모가 아니다. 그가 미의 향락성을 인정한 것은 미의 향락성을 정합성의 규범 가운데에 집어넣기 위해서였다. 즉 순자는 미의 향락성을 인정하는 동시에 미에 중요한 사회적 기능을 부여했다.

전국 시대 후기에 이르러 새로운 대일통의 추세가 이미 분명해졌다. 이때 가장 중요한 것은 순자 구상의 기점(토대)이 이미 공자와 맹자의 가家에서 국國·천하로 옮아가는 사상의 전변轉變에 있다. 이처럼 순자는 국·천하의 차원에서 이론을 수립하려고 했던 만큼 사회 질서의 중요성을 강조했다. 맹자의 성선에서 순자의 성악에 이르기까지 이론 수립은 법률과 제도에 따른 조정의 국정 관리를 위해 이론적 기초를 제공했다. 순자는 분명 유가여서 법제를 강조했지만 그것이 예의 틀 안에 놓여야 한다고 명백히 논술했다. 한비에 이르러야 비로소 법法의 정신이 공개적으로 선명하게 나타났다. 따라서 순자의 경우 사회의 정합성과 서로 관련된 미의 두 번째 특징은 바로 '가르기〔別〕'이다.

어찌하여 가르기(구별)라고 하는가? 신분의 귀천에 등급이 있고 나이의 장유에 차등이 있고 소유의 빈부와 지위의 경중에 모두 어울림이 있다.(이운구, 1: 117)

갈 위 별 왈 귀 천 유 등 장 유 유 차 빈 부 경 중 개 유 칭 자 야
曷謂別? 曰: 貴賤有等, 長幼有差, 貧富輕重皆有稱者也.(『순자』「예론」)

가르는 '별別'은 기르는 '양養'과 마찬가지로 인간의 욕구에 뿌리를 두고 있다. 가르기는 인간의 욕구에 대한 일종의 바로잡기이기도 하다. '구별'은 바로 자신의 사회적 지위·등급·장유·존비에 따라 누릴 수 있는 향락을 규정한다. 이를 통해 사람의 욕망이 사회적으로 승화하게 된다. 구별은 사람이 가진 욕망의 만족뿐 아니라 더욱 중요하게도 일정한 사회적 규범·질서·방식에 따라 만족하게 된다.

'기르기'(만족)와 '가르기'(구별)는 동일한 문제의 두 측면, 즉 동전의 양면이다. '기르기'의 중점은 욕망의 만족에 있고 '가르기'의 중점은 만족의 방식에 있기 때문이다. '기

르기'가 만족의 그 자체, 만족의 일반 성질을 강조한다면 '가르기'는 만족의 사회적 내용, 만족 수량의 차이와 질서의 의의를 강조한다. '가르기'는 '기르기'의 사회적 완성이다. '가르기'가 있어야만 사람의 욕망은 사회적 목적에 부합하는 만족에 이를 수 있다. 예의 규정이 없거나 무시하거나 또는 위반하여 향락을 추구하게 되면 반드시 다툼을 일으키거나 사회적 제재를 받아 마음의 두려움을 갖게 된다. 개인의 향락을 사회적 규범 속에 가두어야만 가장 적당하면서도 목적에 잘 이를 수 있다.

미는 기르기와 가르기(구별)의 통일로 인간의 본성에서 욕망[欲]과 절제[節]의 통일에서 기원한다. 욕망이 인간의 생리적 측면이라면 구별은 인간의 사회적인 측면이고, 절제는 이익을 좇고 손해를 피하려는 인간 이성이 균형을 찾아낸 결과이다. 구별은 사회 전체의 화해와 안정을 위하고 인간의 욕망과 욕망의 만족이라는 한 쌍의 모순이 대립하지만 서로 대항하지 않기 위해 생겨난 사회 규범이다.

맹자는 시대의 흐름을 따라 색·소리·맛 등 심미 객체의 정치 윤리적 기능을 미학의 영역에서 골라냈지만 순자는 미학의 영역으로 불러들이려고 했다. 맹자는 예악이 붕괴되어 사람들이 어찌할 바를 모르는 상황을 마주했고 예의 내용과 형식이 따로 나뉘고 아무런 방법이 없는 상황을 보고 놀랐다. 이에 그는 인정仁政을 대대적으로 내세웠지만 예의 담론은 가능한 피했고 자신을 닦고 기氣를 기르는 수양을 강조했지만 문식文飾을 적게 말했다. 순자는 인간의 자연성과 사회성의 통일, 욕망과 절제의 통일, 기르기와 가르기(구별)의 통일로부터 예를 처음부터 다시 해석하여 미의 내용과 형식을 예의 지배 아래에서 다시금 새롭게 통일시키려고 했다. 이러한 예는 이미 따뜻한 정감이 넘쳐흐르는 사랑의 발현이 아니라 성악과 욕망을 규제하는 외재적 규범, 즉 '위僞'[169]이다.

'위'는 성악을 다듬어 바로잡아 자연인에서 사회인으로 완성되어가게 한다. 순자의 본성은 오늘날 우리가 말하는 인간의 본질과 결코 같지 않다. 순자의 성은 첫째 발생학으로 보아 사람이 가장 먼저 갖추는 것이고, 둘째 인성론으로 보아 사람이 원래부터 가진 자연 상태의 본능적 욕구에 불과하다. 따라서 순자가 생각하기에 이러한 '성性'만으로 온전한 사람이 결코 될 수 없으며 반드시 후천적 교육과 예의 규범을 통해 온전한

169 | 순자에 따르면 '위僞'는 문식文飾과 조리條理, 즉 꾸미는 일의 융성한 상태[僞者, 文理隆盛也.]를 가리킨다. '위'는 인人과 위爲의 복합문자로 인위人爲라는 뜻이다. 순자는 위僞를 인간의 후천적 공작 기능으로 해석하며, 자연과 대칭되는 개념으로 사용한다.(이운구, 2: 135)

사람이 될 수 있다. 사람의 본성이 악하므로 예가 사람을 사람답게 만드는 데에 특별히 중요하다.

미는 예의 형식으로서 '기르기'와 '가르기'의 통일이다. 인간과 자연의 상관적 관계로 보면 미는 기르기, 즉 욕망의 만족으로 나타난다. 인간과 사회의 상관적 관계로 보면 미는 가르기, 즉 등급의 표시와 상징으로 나타난다. 이러한 등급의 표시, 규정과 상징은 기능의 측면에서 심리 정감의 요소를 담고 있다. 이러한 정감은 자연의 본성이 아니라 성性과 위僞의 합일이라는 사회적 측면에 관련이 있다.

사회적 정감의 작용은 다음과 같다.

> 예란 산 자를 섬길 경우 즐거움을 꾸미고 죽은 자를 보낼 경우 슬픔을 꾸미며 제사를 지낼 경우 공경을 꾸미고 군사에 관한 경우 위엄을 꾸민다. 이러한 표현은 모든 왕이 다 같고 옛날과 오늘이 한결같다.(이운구, 2: 137)
>
> 범예 사생 식환야 송사 식애야 제사 식경야 사려 식위야 시백왕지소동 고금지
> 凡禮, 事生, 節歡也, 送死, 節哀也, 祭祀, 節敬也, 師旅, 節威也. 是百王之所同, 古今之
> 소일야
> 所一也.(『순자』「예론」)

이 밖에도 순자의 미학은 두 가지 중요한 측면이 남아 있다. 하나는 악론樂論이고 다른 하나는 제왕의 위엄이다. 이 두 가지 측면은 모두 예를 핵심으로 하는 미의 확장된 형태이다.

순자의 악론 역시 성악을 기초로 삼고 '천명을 통제하여 사용하는' 정신을 주장으로 삼고 새로운 대일통 질서의 수립을 목표로 삼았다. 순자는 상고 시대 의례의 악과 도가의 우주 차원의 도를 유가의 방향으로 전환시켰다. 그 결과 악樂의 우주적 본성을 인정한 바탕 위에서 악의 인성 기초를 부각시키고 악의 사회적 기능을 더 발전시켜서, 악이 직접적으로 사회 질서의 구성 요소가 되게 했다. 악의 근원은 인간의 욕망에 달려 있다.

> 악(음악)이란 락(쾌락)이다. 인간의 감정에서 결코 벗어날 수 없기 때문에 사람은 즐거움이 없을 수가 없다.(이운구, 2: 151)
>
> 부악자 락야 인정지소필불면야 고인불능무락
> 夫樂者, 樂也, 人情之所必不免也, 故人不能無樂.(『순자』「악론樂論」)

다음으로 순자가 제기한 제왕의 위엄은 유가 미학이 시대와 걸음을 같이하며 진일보한 발전을 보여준다. 이상 인격은 종래 유가 미학의 한 가지 중요한 내용이었다. 유가의 이상 인격은 나라를 다스리고 천하를 안정시키는 사업과 관련된다. 공자의 시대는 세상이 초기의 혼란에서 점차 대란으로 향해가고 있었다. 공자는 사람들이 효에서 충으로 나아가고 관심을 가에서 국으로 다시 천하로 향하여, 자각적으로 예의 규범을 지켜서 혼란과 찬탈의 가능성을 없애고 천하를 안정시키고자 희망했다. 따라서 그의 이상은 꾸밈새와 본바탕이 유기적으로 조화된 문질빈빈文質彬彬의 군자였다.

맹자의 시대는 책사策士와 훌륭한 장수가 실력을 한껏 드러낸 시대이다. 구체적으로 말하면 다음과 같았다. 또는 제후에게 유세하여 진나라를 배제하는 합종과 진나라와 손잡는 연횡 전략을 구사하느라 흉금을 털어놓고 이야기하고 이 지역 저 지역을 손으로 가리키며 왈가왈부하고 정치적 상황을 쥐고 흔들었다. 혹은 도성을 공략하여 나라를 멸망시키고 기름진 들판을 피로 물들여서 천하에 명성을 떨쳤다. 이처럼 시대의 패자가 "한번 노하면 약소국의 제후들이 두려워하고 편안히 머물면 세상 사람들이 숨을 돌렸다."[170] 맹자는 재능 있는 사람이 일어나서 천하에 인정仁政을 펼치기를 바랐기 때문에 그의 이상 인격은 '허실이 없이 알차서 광채가 나는' '대大'였다.

순자의 시대에는 통일의 추세가 이미 출현하였고 법치 사상이 날로 힘을 얻으면서 제왕의 영향이 더욱 뚜렷해졌다. 따라서 천하를 통일시키고 사방을 안정시키려면 강하고 힘 있는 제왕에 의지해야만 했다. 이 때문에 순자는 제왕의 미를 구상해냈다. 기르기와 가르기의 통일을 통해 제왕은 천하의 가장 높은 자리에 있으니 당연히 천하 최고의 미를 제왕의 한 몸에 집중시키게 되었다.

천자는 권세가 있는 지위가 더없이 무겁고 몸이 가장 편안하며 마음은 더없이 즐겁고 의지는 굽힐 곳이 없으니 몸은 고되지 않고 존엄은 그 위에 더할 것이 없이 가장 높고 좋다. 입는 의복은 다섯 가지 색깔에 간색을 섞어 물들였고 여러 가지 무늬의 수를 놓고 진주와 옥으로 장식을 더했다. 먹고 마시는 음식은 소·양·돼지고기를 갖가지로 요리하고 여러 가지 진귀한 요리를 다 갖추어 냄새와 맛으로 입맛을 끝없이 돋우고 만룡을 연주하며 상을 올리고 북을 두들기며 식사하고 옹雍을 연주하며 주방

170 『맹자』「등문공」하2: 一怒而諸侯懼, 安居而天下熄.(박경환, 166)

으로 상을 물린다.¹⁷¹ 음식 나르는 집천자執薦者가 백 사람이 되며 서쪽 행랑에 있으면서 시중 든다. 정사 보는 자리는 장막과 병풍을 치고 칸막이를 등지고 자리 잡으면 제후들이 당 아래로 종종걸음을 치며 명령을 따른다. 궁 밖을 나서면 무당이 재앙을 물리치고 안전을 비는 불제祓除 의식을 치르고 도성 문을 나서면 대종백大宗伯과 대축大祝이 같은 의식을 치른다. 큰 수레를 탈 때는 부들을 자리에 깔아 몸을 편안케 하고 곁에는 향초를 두어 코를 즐겁게 하며 앞에는 채색 가로대가 있어 눈을 즐겁게 하고 방울 소리는 천천히 걸으면 무武·상象 곡조에 알맞고 빨리 달리면 소韶·호護 곡조에 알맞아 귀를 즐겁게 한다.¹⁷²(이운구, 2: 100)

천자자　세지중이형지일　심지유이지무소굴　이형불위로　존무상의　의피즉복오채
天子者, 勢至重而形至佚, 心至愉而志無所詘, 而形不爲勞, 尊無上矣. 衣被則服五彩,

잡간색　중문수　가식지이주옥　식음즉중대뢰이비진괴　기취미　만이궤　벌고이식
雜間色, 重文繡, 加飾之以珠玉. 食飲則重大牢而備珍怪, 期臭味, 曼而饋, 伐皐而食,

옹이철호오사　집천자백인시서방　거즉설장용　부의이립　제후추주호당하　출호이
雍而徹乎五祀, 執薦者百人侍西房. 居則設張容, 負依而立, 諸侯趨走乎堂下. 出戶而

무격유사　출문이종축유사　승대로추월석이양안　측재택지이양비　전유착형이양
巫覡有事, 出門而宗祝有事. 乘大路趨越席以養安, 側載澤芷以養鼻, 前有錯衡以養

목　화란지성　보중무상　추중소호이양이
目, 和鸞之聲, 步中武象, 騶中韶護以養耳.(『순자』「정론正論」)

　　순자는 새로운 시대적 요구에 근거하여 예를 핵심으로 하는 조정 미학의 체계를 다시 세웠다. 즉 지위의 등급에 따라 색·소리·맛을 누릴 수 있는 다과多寡를 결정하고, 또 예의 정치 윤리적 의의를 색·소리·맛의 형식 미감 속에 부여했다. 순자는 이론과 실천 두 가지 측면에서 모두 성공했다고 할 수 있다. 성공의 주요한 측면은 확실히 조정 미학의 지도 원칙을 형성했다. 하지만 문제의 관건은 순자의 미학이 이미 미학의 주류를 대표할 수 없게 되었으며 의식의 미가 천하의 모범(기준)이 되는 시대는 이미 지나가버렸다는 데에 있다. 어째서 이렇게 되었는가? 다름 아니라 형식 미감이 예를 벗어난 뒤에 이미 자기 나름의 방식으로 크게 발전했기 때문이다.

171 | 만萬은 만악縵樂을 가리키는데 다름 음악에 맞춰 연주하여 화음을 이룬다. 벌고伐皐에서 벌은 치다 또는 두드린다는 뜻이고 고는 큰북 고鼖와 통한다. 옹雍은 천자가 제사를 끝내고 상을 치울 때 연주하는 음악을 가리킨다. 오사五祀는 문門·행行·호戶·조竈·중류中霤 다섯 가지의 제사를 말하는데 여기서는 음식과 관련되므로 부엌신 조竈로 볼 수 있다.

172 | 무武와 상象은 둘 다 무왕 시절에 쓰이던 음악이고, 소韶와 호護는 각각 순 임금과 탕 임금 시절에 쓰이던 음악을 가리킨다.

예를 들면 다음과 같다. 한아의 "남아 있는 소리가 기둥과 대들보를 감싸 돌고",[173] 백아의 높은 산 계곡 사이로 흐르는 맑은 시내,[174] 자객 형가의 "바람은 쓸쓸하고 역수는 차갑구나!",[175] 초楚나라 민간 가곡의 "한 사람이 노래 부르면 만인이 화답한다."[176] 각국의 제후들은 경쟁적으로 높은 누대를 짓고 아래를 내려다보며 즐거움을 찾다가 "산수의 즐거움에 빠져 자신이 죽음을 맞이하리라는 걸 잊었다."[177]

가장 중요한 것은 굴원의 「이소」가 출현하고 제자백가의 산문이 나타난 점이다. 이처럼 미학의 발전 방향을 대표하는 것은 이미 조정 미학의 체계 속에 들어 있지 않았다.

2. 굴원의 미학

굴원屈原의 출현으로 인해 선진 시대의 미학은 다방면의 개척을 일구어내게 되었다. 그는 순자의 조정 미학과 서로 보완하는 측면도 있고 순자와 다른 측면도 있다. 순자와 비교해보면 굴원은 사인士人 형상의 마음 상태를 훨씬 두드러지게 나타냈다. 이 때문에 아마도 굴원을 맹자나 장자와 연관시키게 된다. 맹자와 장자는 모두 사인의 마음 상태, 즉 일종의 인격미를 제기했다. 맹자와 장자의 인격미는 모두 조정의 형식미와 서로 대립하며 순수한 심령의 방향으로 나아갔다.

굴원의 인격미는 조정의 형식미와 함께한다. 여기서 조정은 구체적으로 말해서 초

173 | 한아韓娥는 춘추 시대 한韓나라에서 노래를 잘 불러 이름이 널리 알려진 인물이다. 『열자』「탕문湯問」: 昔, 韓娥東之齊, 匱粮, 過雍門, 鬻歌假食, 旣去而餘音繞梁, 三日不絶.(김학주, 168) 전체 맥락은 김학주 옮김, 『열자』, 명문당, 1991 참조.

174 | 백아伯牙는 금琴을 잘 연주했는데 자신의 음악 세계를 이해하는 종자기種子期가 죽자 연주를 그만두었다는 고사의 주인공이다. 『열자』「탕문」: 伯牙善鼓琴, 種子期善聽. 伯牙鼓琴, 志在登高山. 種子期曰: 善哉, 峩峩乎, 若泰山. 志在流水.(김학주, 169)

175 | 형가荊軻는 연燕나라 태자 단丹의 부탁으로 당시 다른 나라의 안전을 위협하던 진시황을 살해하는 암살의 임무를 맡았다. 이 구절은 형가 일행이 태자 단과 역수에서 헤어지며 부른 노래이다. 『사기』「자객열전刺客列傳」: 風蕭蕭兮易水寒.

176 一人唱, 萬人和. | 하리파인下里巴人은 전국 시대 초楚나라에 유행했던 민간 가곡歌曲을 가리킨다. 달리 파인조巴人調·파인하리巴人下里·동야파인東野巴人으로 불린다. 『문선文選』에 실린 송옥宋玉의 「대초왕문對楚王問」에서 하리파인의 실체를 확인할 수 있다. "客有歌於郢中者, 其始曰下里巴人, 國中屬而和者數千人." 이 구절은 훗날에 한漢나라 사마상여司馬相如의 「상림부上林賦」에 약간 변형되어 널리 알려지게 되었다. "千人唱, 萬人和. 山林爲之震動, 川谷爲之蕩波."

177 其樂忘死. | 『전국책』「위책魏策」2에 초나라 장왕莊王이 대를 짓고 그곳에 올라 풍경을 즐기니 왼쪽에 강이 있고 오른쪽에 호수가 있었다. 이 상황에서 "其樂忘死"라는 주장이 나왔다.

나라이다. 초나라 조정의 미에는 초나라 문화의 독특한 낭만의 아름다움이 넘치는 풍속의 분위기가 그 안에 담겨 있다. 이것은 바로 굴원 미학의 다양성으로 뚜렷하게 나타났다. 현실의 조정 형식미라는 방면에서 굴원에게는 "내 관을 우뚝 높이고 내 칼 길게 늘어뜨리리."[178]라는 장군과 무사의 웅장한 기풍이 있다. 초나라 지역의 신화적 분위기에서 그는 "마름과 연잎을 마름질해 저고리 만들고 연꽃을 엮어 치마를 만드네."[179]라고 노래한다. 이는 초나라 신무神巫의 분장이다. 신들의 음식으로 "제육祭肉을 혜초로 쪄서 난초를 깔

〈그림 2-4〉 **굴원상**

고 계수나무와 산초나무로 빚은 술을 차려 바친다."[180] 굴원도 "아침은 목란에서 떨어지는 이슬 마시고 저녁은 국화에서 떨어지는 꽃잎 먹는다."[181]

굴원은 상상 속에서 여기저기 거닐며 신화 속의 신처럼 용과 난새를 타고, 망서와 비렴이 앞뒤로 달리게 하고 따르게 한다.[182] 굴원의 작품에 나타난 이러한 두 가지 형상은 선진 시대의 형상학形象學에서 세 가지 방면으로 전개되었다. 첫째, 사인 미학에서 굴원은 맹자와 장자처럼 조정에 비판적 태도를 취하지 않고, 조정과 한 곳에 긴밀하게 연결되어 있었다. 그는 사인 정신에 대한 발전을 모두 조정의 미에서 세우고, 조정의 미에서만 바탕을 두었기 때문에 조정의 미를 가장 높은 단계로 끌어올렸다.

178 「이소離騷」: 高余冠之岌岌兮, 長余佩之陸離.(권용호, 31) | 전체 맥락은 굴원·송옥, 권용호 옮김, 『초사』, 글항아리, 2015 참조. 칼을 노리개로 보는 풀이도 있지만 장파가 맥락을 장군과 무사의 묘사로 보고 있으므로 칼로 옮겼다.

179 「이소」: 制芰荷以爲衣兮, 集芙蓉以爲裳.(권용호, 31)

180 「구가九歌·동황태일東皇太一」: 蕙肴蒸兮蘭藉, 奠桂酒兮椒漿.(권용호, 62)

181 「이소」: 朝飲木蘭之墜露兮, 夕餐秋菊之落英.(권용호, 27)

182 | 난새는 봉황의 일종이고 망서望舒는 달을 끄는 신이고 비렴飛廉은 바람을 맡은 신이다. 「이소」: 前望舒使先驅兮, 後飛廉使奔屬.(권용호, 37) 왕일王逸의 주에 따르면 망서는 달을 끄는 신 월어月御이고 달리 명서明舒·소서素舒·원서圓舒로도 불린다.

둘째, 조정의 미에서 보면 굴원은 순자처럼 제도 전체의 측면에서 조정의 미를 파악하여 최고의 미를 제왕에게 부여하지 않았다. 사인의 입장에 서서 조정의 사인에 대해 뜨겁게 찬미하고 좋다고 여겼다. 셋째, 장자의 말에서 신선의 색채를 지닌 진인眞人·지인至人·신인神人에 대해 여러 방면으로 보완했다. 총체적 형상으로 보면 장자의 형상은 모두 남성이지만 굴원의 형상은 여성이다. 이때 장자의 남신은 조정에서 멀리 벗어나서 세속의 일을 잊어버리고 자유롭게 거니는 소요와 유유자적하게 사는 삶을 나타내지만 굴원의 남신은 다른 인물과 함께 조정에 있고 사회에 뛰어들어 위풍당당하고 웅장한 기세를 나타낸다. 장자는 우주의 본체를 추구하여 그의 형상은 구체적인 정감을 초월했다. 굴원은 세상에 뛰어들어 공명을 추구하여 그의 형상은 정감 속에 깊이 빠져 들어 있다. 한 마디로 말하면 신인神人·사인士人·관료 등 세 가지 방면에서 굴원은 중국 미학의 형상학과 관련해서 커다란 공헌을 하였다.

굴원으로 말하면 그가 중국 미학의 형상학에 공헌한 점은 외재적인 형식의 풍격뿐 아니라 이러한 풍격이 초나라 사람의 특성이기에 모두 기여할 수 있었다. 굴원의 의의는 앞에서 말한 대로 그가 독특한 사인의 심리 상태의 형상화에 공헌한 데에 있다. 굴원에게는 조정의 형식미를 내세우는 측면이 있기 때문에 그가 사인의 심리 상태의 형상화에 공헌할 때에 바로 형식미를 내치고 낮게 보는 반면, 전적으로 내재미를 중시하는 맹자나 장자와 뚜렷하게 구별되어 자신의 독특한 의의를 크게 부각시켰다.

굴원의 공헌은 어떤 심리 상태인가? 다시 조정 미학으로부터 이야기해보자. 조정 미학은 사회 질서를 지키는 구성 요소 중의 하나이다. 조정 형식은 하·상·주 세 왕조로부터 진秦나라가 부상한 뒤의 춘추전국 시대로 옮겨가며 조정의 구조에 이미 변화가 생겨났다. 그 결과 군신 관계는 가족 공동체의 관계에서 공공公共의 관계로 바뀌고 사는 관료제의 신하로서 개별 국가의 정치 무대에 모습을 드러냈다.

사는 독립성을 지니고 있기 때문에 이 나라에서 쓰이지 않으면 다른 나라로 갈 수 있어서 여러 나라를 두루 돌아다니며 임용의 기회를 찾았다. 이것이 선진 시대의 사의 일반적인 형태를 이루었다. 초나라 사람은 조국이 아니라 도리어 다른 국가에 가서 재능을 발휘했는데, 그러한 사례는 아주 많다. 예컨대 초나라 재목(인재)을 진나라 사람들이 가져다 쓴다는 '초재진용楚材晉用'[183]은 하나의 고사성어가 되었다. 사실 초나라 사람

183 | '초재진용楚材晉用'의 고사는 『좌씨전』 양공 26년에 나오는 "雖楚有材, 晉實用之"의 구절을 압축한 형태

이 자신의 나라 밖에서 성공을 거두고 영예를 얻었는데, 그 일이 어찌 진나라 한 나라뿐이었겠는가.

물론 사를 관료제의 신하로 전환한 구체적 상황에는 상당한 차이가 있지만 하나의 공동의 문제가 반드시 제기되어야 한다. "문화의 측면에서 어떤 사인의 인격이 이상 인격인가?" 당시 여러 유형의 사인이 있었다. 첫째는 소진蘇秦·장의張儀의 유형으로 이상적인 포부는 없고 다만 자신이 일할 수 있는 관직을 찾아 개인의 지위와 부귀를 누리려고 했다. 둘째는 오기吳起의 유형으로 이 나라든 저 나라든 관계가 친하든 멀든 따지지 않고 또 영화와 부귀를 꾀하려 하지 않으며 자기의 재능을 최대로 발휘하려고 했다. 셋째는 관중管仲의 유형으로 세상의 도덕에 신경 쓰지 않고 가슴에 크고 뛰어난 지략을 품고 업적을 쌓아 명예를 떨치고자 했다.

이처럼 여러 유형의 사인의 인격 중에 공자와 안회가 즐거워한 경지를 강조하는 유가의 '공안낙처'와 세상과 거리를 유지하는 도가의 소요유는 도덕의 순결성을 가장 잘 갖추고 있으며 중국 사회의 구조적 수요에 부합하기도 한다. 조정 형식은 하·은·주 세 왕조의 시대는 더 말할 것도 없고 또 진나라 이후에도 실질적으로 모두 천하를 일가의 소유로 여기는 '가천하家天下'의 형태를 띠었다. 제왕은 모두 하나의 커다란 가장의 형상을 보였다.

가천하의 문화에서 한편으로 가장은 선택할 수도 없고 거역할 수도 없으며 다만 권유하거나 복종할 뿐이었다. 다른 한편으로 제왕은 실제로 가장이 아니다. 따라서 제왕이 멍청하여 시비를 가리지 못하지만 결코 설득할 수 없을 경우에 신하도 같은 패거리가 되어 나쁜 짓을 할 수는 없다. 사는 한편으로 원래 하·은·주 세 왕조의 가신家臣과 달라 스스로 자신의 선택을 내릴 수 있었다. 다른 한편으로 이러한 사의 선택권이 사회 전체의 이익에도 최대한 부합해야 했다.

공자는 "세상이 제 갈 길을 가면 사회 활동을 하고 제 갈 길을 잃어버리면 은거의 삶을 산다."[184]고 말했고, 맹자는 상황이 "꼭 막히면 홀로 자신의 몸을 선하게 하고 잘 풀리면 함께 세상의 문제(고통)를 해결한다."[185]고 말했는데, 이것이 가장 합당한 선

이다. 이야기의 대상은 원래 목재와 피혁을 가리키지만 인재로 확대되어 초나라를 비롯하여 자국의 인재를 적재적소에 쓰지 못하여 다른 나라 떠나보내는 인재 유출을 의미하게 되었다.

184 『논어』「태백」13(202): 天下有道則見, 無道則隱.(신정근, 331)

185 『맹자』「진심」상9: 窮則獨善其身, 達則兼善天下.(박경환, 364)

택이다. 이러한 유가의 권위 있는 선택은 대가장(제왕)의 권위를 유지하고 또 자기의 생명과 몸가짐을 온전하게 지킬 수 있었다. 노자와 장자의 선택은 철저하게 세상의 혼란을 피해 몸(생명)을 온전히 지키는 데 있다. 노자와 장자는 대가장의 현실적 권위에 맞부딪치지 않고 자기의 생명 보전을 제일로 삼기 때문에 사회적 책임감이 없거나 모자랐다.

굴원은 이러한 두 가지 선택 이외에 대가장의 권위를 옹호하면서도 거역하지 않는 제3의 선택을 제시했다. 즉 굴원은 관직에서 물러나 은거하지 않으면서도 기어코 스스로 제왕과 다른 입장을 굳게 지키고자 했다. 이 때문에 그는 공자의 논리에서 사회적 참여를 향해 한 걸음 더 성큼 나아가고 더욱 강렬한 사회적 관심을 가지고서 자신의 생명을 내걸고 제왕이 지녀야 할 각오를 일깨워주었다.

세 가지 선택지는 모두 문화의 기본 구조에 내재한 모순에서 생겨났다. 즉 대가장의 권위를 옹호해야 하기도 하고 또 사인의 덕성을 유지해야 한다. 세 가지 선택지는 모두 자신의 이론을 갖추었다. 굴원의 이론은 다음과 같다.

첫째, 제왕은 본질적으로 훌륭하다. 굴원은 작품 속에서 자신과 초나라 왕의 관계를 거듭 연예나 혼인 관계에 비유한다. 예컨대 다음과 같다.

> 옛날 군주께서 나와 언약하며 해질 무렵 혼례를 치르자고 했습니다. 아 중도에 언약을 저버리시고 도리어 다른 마음을 가지시나요?(권용호, 158)[186]
>
> 석 군 여 아 성 언 혜　　왈 황 혼 이 위 기　　강 중 도 이 회 반 혜　　반 기 유 차 타 지
> 昔君余我成言兮, 曰黃昏以爲期. 羌中道而回畔兮, 反其有此他志?
>
> (『초사楚辭』「구장九章·추사抽思」)

둘째, 제왕은 일시적으로 나쁜 상태에 빠진다. 원인은 나쁜 사람에게 기만을 당했기 때문이다. 굴원의 작품에서 바로 당인黨人과 군소群小 무리들이 그들이다.[187] 굴원은 작품에서 여러 차례 그들을 시기와 질투를 일삼는 여인에 비유하고 있다. 예컨대 다음과 같다.

186 ㅣ 황혼黃昏은 기본적으로 저녁 무렵을 가리키지만 고대 사회에서 황혼에 혼례를 치렀기 때문에 결혼의 문맥으로 풀이할 수 있다. 결혼과 혼례에 쓰이는 혼婚 자는 초기에 혼昏 자와 혼용되었다. 강羌은 보통 종족 이름으로 쓰이지만 여기서는 발어사로서 특별한 뜻을 나타내지 않는다.

187 ㅣ 당인黨人의 용례는 「이소」의 "惟夫黨人之偸樂兮, 路幽昧以險隘"(저 당파를 짓는 무리들 향락을 넘보니 그들의 길은 어둡고 좁아 아찔하고 위험합니다)에서 확인할 수 있다.(권용호, 25)

여러 궁녀들이 나의 아름다움을 시샘하여 유언비어로 날더러 음탕하다고 하네.(권용
호, 28)**188**

중 여 질 여 지 아 미 혜 　 요 착 위 여 이 선 음
衆女嫉余之蛾眉兮, 謠諑謂余以善淫.(「이소」)

셋째, 제왕은 늘 하루 종일 깨어 있는 상태로 보내야 한다. 여기서 굴원은 실제로
춘추 시대 이래의 사신士臣 역할을 하·은·주 세 왕조의 가신 역할로 전환시켰다. 하
지만 사신은 이미 더 이상 가신이 아니고 군신 관계는 더 이상 바꿀 수 없이 정해진
부모와 자식의 관계가 아니라 인연에 따라 만나고 헤어지는 남녀 사이의 연애 관계가
되었다. 다만 남녀가 불평등한 중국 문화에서 제왕은 남성으로 주도적인 자리를 차지하
고 신하는 여성으로 피동적인 자리에 놓일 뿐이다. 이 때문에 굴원이 사士를 사랑에
빠진 여성으로 바꾸어놓자 복잡하고도 풍부한 정감의 모델이 생겨나고 독특한 미학 형
태가 나타났다. 문화의 기본적인 모순에서 충정을 바치지만 억울함을 겪으며 사랑에
빠진 여인과 같은 사가 바로 초나라 「이소」 미학의 주제이다.

요약하면 이렇게 말할 수 있다. 순자가 제왕을 중심으로 하는 조정 미학을 세웠다면
굴원은 충신을 중심으로 하는 조정 미학을 세웠다. 이러한 충忠은 제왕에게 비판적 태
도를 취하면서도 순종적 태도를 취한다. 비판의 측면에서 말하면 충은 공자나 맹자와
연관되지만 그들과 완전히 같지 않고 내심의 무거운 부담과 숭고를 많이 나타낸다. 순
종의 측면에서 말하면 충은 한비자의 순리循吏와 연관되지만 그와 완전히 같지 않고
독립의 정신을 많이 나타낸다. 이처럼 굴원의 중요성은 다름 아니라 바로 양자가 서로
비슷해 보이지만 사실 완전히 다르다는 중도에 있다.

3. 한비자 미학

유가가 가家를 중심에 두고 국國·천하·우주를 사유한다면 도가는 우주를 중심에
두고 가·국·천하를 사유한다. 한비자(BC 280~BC 233)는 조정(국과 천하)을 중심에 두고

188 ｜아미蛾眉는 원래 여성의 아름다운 눈썹을 가리키지만 여기서 굴원 자신의 출중한 능력과 아름다움을
　　 나타낸다. 요착謠諑은 상대를 해칠 목적으로 아무런 근거 없이 지어낸 풍문이나 참언을 가리킨다.

가와 우주를 사유한다. 선진 시대에 보편적으로 진행된 이성화의 시대 중에 가 중심의 사유로부터 인仁의 인성이 나오고 우주 중심의 사유로부터 도의 우주가 나오며 조정 중심의 사유로부터 행정의 효율이 나오게 되었다.

이를 핵심으로 하여 한비자의 사상과 미학의 관계는 다음의 네 가지 측면을 포함한다. 첫째, 새로운 제도를 이론적으로 뒷받침하기 위해 역사적 형상의 다시 쓰기이다. 둘째, 행정의 공리성을 핵심으로 삼아 형식 미감(쾌락 객체)의 가치를 깎아내리기이다. 셋째, 대일통 조정의 중심에 자리한 제왕 형상을 설계하며 순자의 사상으로 보충하고 풍부하게 만들기이다. 넷째, 행정의 효율성을 출발점으로 삼아 사士의 형상에 순리循吏의 형상이라는 새로운 측면을 제공하기이다.

1) 역사 형상

전국 시대의 역사 발전에서 중앙집권의 통일 조정(왕조)은 이미 현실의 커다란 추세로 자리 잡았다. 이러한 추세가 모습을 드러내는 중에 중앙집권의 왕조란 당시로서 완전히 새로운 정치 제도였다. 이러한 새로운 제도는 역사에서 비슷한 이론적 자원(근거)을 찾을 수가 없었다. 이 때문에 한비자는 선진 시대의 제자백가와 다르게 역사의 다시 쓰기를 시도했고 이로 인해 유가·도가·묵가와 다른 역사 형상이 모습을 나타냈다.

한비자의 시각에서 선진 시대 이전의 역사는 이상적 형상의 역사가 아니라 발달되지 않은 빈곤의 상태에서 차츰차츰 발전되고 부유한 역사로 나아갔다. 상고 시대는 결코 유가가 말하는 천하위공[189]의 태평성세도 아니고 도가가 말하는 편안하고 고요한 안락의 향촌도 아니라 힘겹고 고통스러운 시대이다.

요가 천하에 다스릴 때 때로 이은 지붕의 처마 끝을 가지런히 자르지 않고 통나무 서까래를 반듯하게 깎지 않았으며 현미나 기장밥을 먹고 명아주나 콩잎 국을 마셨으며 겨울에 새끼 사슴의 갖옷을 입고 여름에 갈포 옷을 입었는데, 비록 문지기의 생활일지라도 그의 경우보다 덜하지 않았다. 우가 천하를 다스릴 때 몸소 쟁기나 괭이를

189 | 천하위공天下爲公은 천하를 개인의 소유물이 아니라 만인의 공유물로 본다는 뜻을 나타낸다. 이 구절은 『예기』「예기」에 "大道之行也, 天下爲公"으로 쓰이고 있다.

들고 백성들에 앞장서서 일하느라 다리에 흰 살이 없고 정강이에 털이 나지 않았는데, 비록 종이나 노예들의 노동일지라도 그의 경우보다 힘들지 않았다.(이운구, 2: 887~888)

요 지 왕 천 하 야　모 자 부 전　채 연 불 착　려 자 지 식　려 곽 지 갱　동 일 예 구　하 일 갈 의　수 감
堯之王天下也, 茅茨不翦, 采椽不斲, 糲粢之食, 藜藿之羹, 冬日麑裘, 夏日葛衣, 雖監

문 지 복 양　불 휴 어 차 의　우 지 왕 천 하 야　신 집 뢰 삽 이 위 민 선　고 무 발　경 불 생 모　수 신 로
門之服養, 不虧於此矣. 禹之王天下也, 身執未臿以爲民先, 股無胈, 脛不生毛, 雖臣虜

지 로　불 고 어 차 의
之勞, 不苦於此矣.(『한비자』「오두五蠹」)

인류 역사는 진화의 역사이면서 투쟁의 역사이다. 한비자는 역사를 상고上古・중고中古・근고近古・금세今世 등 네 시대로 구분했다.[190] 상고 시대는 사람을 해치는 적이라면 날짐승과 들짐승 그리고 벌레와 뱀 정도로 한정되었고 그 피해도 대부분 그들로 인해 생겨났다. 당시 사람들은 불에 익히지 않은 날 것을 먹은 탓에 위가 상해 병을 많이 앓았다. 동굴과 움집처럼 사람이 살 곳을 지은 유소씨有巢氏와 불을 발명한 수인씨燧人氏는 상고 시대의 성왕聖王이 되었다. 중고 시대는 홍수로 인해 재난이 되풀이되던 시기였다. 치수 사업을 이끌었던 제왕 곤鯀(실패)과 우禹(성공) 임금은 중고 시대의 상징이 되었다. 상고와 중고 두 시대는 인간과 자연의 투쟁이 시대의 주제를 이루었다.

근고 시대는 인류 내부의 정치 투쟁이 주제가 되었다. 하나라의 걸왕桀王과 상나라의 주왕紂王이 시대의 혼란을 낳은 장본인이라면 상나라의 탕왕湯王과 주나라의 무왕武王은 질서를 가져온 상징이다. 이러한 투쟁은 성인聖人이라는 주제를 둘러싸고 전개되었다. 따라서 한비자가 내놓은 역사 형상은 인류가 성인의 인도를 받으면서 끊임없이 투쟁하고 진화하는 한 폭의 그림이라고 할 수 있다. 이처럼 다시 쓰인 그림 속 경관으로서 역사는 순자가 처음으로 불러들인 새로운 성인(대일통의 제왕)을 위해 도움을 주었다.[191]

190 | 한비자는 「오두」에서 네 시대의 특징과 영웅의 활약상을 자세하게 설명하고 있다.(이운구, 2: 885~896 쪽 참조)

191 | 순자 이전의 사상가들은 역사와 제도를 정비한 주제로 선왕先王 또는 성왕을 강조했지만 순자는 후왕後王을 강조하는 법후왕法後王을 주장했다. 후왕은 선왕보다 순자가 마주하는 시대와 가까울 뿐만 아니라 '지금 여기'에 유효한 제도를 제공할 수 있기 때문이다. 이와 관련해서 『순자』「유효儒效」: "逢衣淺帶, 解果其冠, 略法先王而足亂世, 術謬學雜, 不知法後王而一制度, 不知隆禮義, 而殺『詩』『書』."(김학주, 200) 참조.

2) 행정의 효율성이 이론의 핵심

성인은 시대의 대표자이다. 시대의 형세에 부합해야만 성인이 될 수 있다. 춘추 시대에서 전국 시대까지 5백 년에 가까운 역사가 이미 보여주고 있듯이 이때는 무력을 중시하여 성공하면 왕이 되고 패배하면 역적이 되는 시대이다. 이 때문에 한비자는 다음처럼 말했다.

> 상고 시대에는 도덕을 다투었고 중세에는 지혜와 모략을 좇았고 지금은 기력을 다투었다.(이운구, 2: 890)
>
> 상 고 경 어 도 덕 중 세 축 어 지 모 당 금 쟁 우 기 력
> 上古競於道德, 中世逐於智謀, 當今爭于氣力.(『한비자』「오두」)

새로운 시대의 성인은 가장 중요한 특징으로서 누구보다도 뛰어난 행정의 효율성을 갖추었다. 천하의 질서는 주로 제왕 한 명의 통치에 의존하고 제왕은 중앙집권적 관료 기구를 통해 다스린다. 이때 행정의 효율성이 발휘되어야 명령이 지켜지고 금지 사항은 위반하지 않아 천하 모든 사람의 행동이 일치하고 마음이 하나가 되어 질서정연해질 수 있다.

한비자의 입장에서 보면 유가의 인의仁義·도가의 전신全身(생명의 보전)·묵가의 겸애兼愛는 좋지 않은 것은 아니지만 그것의 추구가 행정의 효율성을 방해한다면 반드시 반대할 수밖에 없다. 행정의 효율성에 이론적 합법성을 부여하기 위해 한비자는 이익 인성론을 제시했다. 이론적 배경을 살펴보면 한비자는 순자의 성악설에 담긴 핵심적 내용을 받아들였다. 하지만 그는 순자처럼 사회 교육과 질서 규범을 통해 본성이 악한 사람이 선하게 바뀌게 된다고 생각하지 않았고, 이러한 논리의 연장선상에서 후천적 교육과 사회 규범도 모두 이익의 원칙에 따라 진행된다고 생각했다. 인성은 선천적 측면에서 후천적 측면에 이르기까지 모두 이익의 원칙으로 일관되어 있으므로, 선과 악으로 말할 것이 없고 이익과 손해의 구분만 있을 뿐이다.

사람들은 누구나 이익을 추구하지만 조절하고 통제하는 자는 제왕뿐이다. 제왕도 이익을 추구하지만 제왕이라는 위치는 자신이 거두어야 할 최대 이익, 즉 어떻게 천하를 안정시킬 수 있느냐에 따라 결정한다. 따라서 제왕은 필연적으로 천하 전체의 관점에서 검토하므로 공공성(公)을 갖게 된다. 제왕이 천하를 통제하는 행정의 효율성은

곧 천하의 최대 이익을 낳았다.

따라서 한비자의 이론은 제왕을 위해 어떻게 가장 뛰어난 행정의 효율성을 담아내는가라는 이론을 설계한다. 역사적으로 유구한 성인 전통의 뒷받침이 없다면 제왕의 위엄은 자신이 가진 '세勢'에 의존하게 된다. 군주와 신하의 이익은 근본적으로 서로 충돌한다. 제왕이 신하를 부리는 방식은 주로 '술術'에 의존한다. 아울러 제왕과 민중의 이익도 서로 충돌한다. 이 때문에 제왕이 천하를 다스리는 방식은 주로 '법法'에 의존한다.

3) 심미 객체의 변질

행정의 효율성을 중요한 기준으로 삼는 이론에서 미학의 모든 대상이 형상·내용·의미·색·소리·맛·궁실·복식服飾 등의 미감 객체로 변화되었다. 춘추 시대의 미의 심층적 의의를 지닌 예의 상징에서 전국 시대의 미의 감성적 의미만을 갖는 쾌락(즐거움)의 객체[192]와 한비자의 이론에 이르기까지 적극적이고 소극적인 두 가지 함의를 포함한 다양한 객체가 되었다. 제왕의 권위와 등급의 서열로 말하면 여러 가지 형상과 황금 등은 질서의 구조·지위의 상징·부귀의 기호를 나타내는 구성 요소를 이루게 되었다.

이 점은 순자에서 이미 충분하게 논의했고(옮긴이 주: 제2장 제3절 제1항) 한비자에게 하나의 기정사실이 되었으므로 이와 관련해서 행정의 효율성이라는 각도에서 수정하여 한 걸음 더 나아갈 필요가 있다. 이것은 주로 다음처럼 제기되었다. 첫째, 미감 객체는 행정의 효율성을 북돋워주는 상벌의 일부분으로서 사람의 욕망에서 갖고자 하는 대상이고 물질적 이익을 구체적으로 실현하는 대상이다. 이 때문에 그것은 공로를 세운 사람이 받는 표창의 일부분이 되기도 하고 죄 지은 사람이 받는 처벌의 일부분이 되기도 한다.[193] 둘째, 이러한 미감 객체는 사람이 바라는 대상이므로 신하도 이를 이용하여 제왕의 행정 행위를 방해할 수 있었다. 이것은 분명 놀랄 만한 일인데, 실례로 「팔간八姦」[194]을 살펴보자. 제1간은 '동상同床', 즉 잠자리를 함께하는 후궁의 미인에 대한 경계

192 이때에 앞서 열거한 형상 이외에 미인과 황금 그리고 화려한 수레와 훌륭한 말 등이 더해졌다.

193 전자는 금전·미인·궁실·보물 등을 상으로 받는 일이고 후자는 재산을 몰수하면 보물을 얻게 되고 재산을 차압하면 가옥을 얻게 되며 사람을 체포하면 미인을 얻게 된다.

194 | 간姦은 군주의 권한을 침해하는 악이란 뜻이다. '팔간八姦'은 군주의 지위를 가장 크게 위협할 수 있는 여덟 가지 사례를 가리키는데 「팔간」은 그 요인을 제거하는 방법을 제시하고 있다. 팔간은 순서대로 동상

이다. 제2간은 '재방在旁', 즉 군주 가까이에 있을 수 있으며 유흥 거리를 제공하는 광대나 난장이에 대한 경계이다. 제4간[195]은 '양앙養殃'은 기호와 취미에 빠져서 재앙을 일으키는 일로 군주가 아름답고 화려한 '궁실과 대지'[196]를 짓고 자녀가 개와 말을 잘 꾸미는 활동에 대한 경계이다. 사광에 따르면 음악은 바로 사람들의 감각 기관을 즐겁게 할 수 있는 심미 객체이기 때문에 행정의 효율성을 방해하기 가장 쉽다.[197]

셋째, 유가의 문文은 이론·담론·시가·문장·복식과 세세하여 복잡하기까지 한 의례 절차 등을 아우르는데 정치의 효율성에 방해와 혼란을 끼칠 뿐이다. 이 때문에 "유는 문(문화)으로 법을 어지럽힌다."[198]라고 하는데, 현실에서 이들의 작용을 마땅히 금지해야 한다. 넷째, 행정의 효율성은 실질을 긴밀하게 파악하게 하는 반면 일체의 꾸밈은 모두 내용의 포장에 불과하고 심지어 사람이 실질을 인식하는 데에 방해가 되기도 한다. 한비자는 이를 「해로解老」에서 아주 날카롭게 지적했다.

예는 실정(마음)을 외형으로 나타내고 문은 실질을 장식으로 꾸민다. 군자는 실정을 취하고 외형을 버리며 실질을 좋아하고 장식을 싫어한다. 외형에 의지하여 실정을 운운하는 것은 실정이 좋지 않기 때문이며 장식에 기대서 실질을 운운하는 것은 실질이 뒤떨어지기 때문이다. 왜 그렇게 말하는가? 화씨의 벽옥은 원래 화려한 오색으로 꾸미지 않았고 수후의 진주는 원래 금이나 은으로 꾸미지 않았다.[199] 그 실질이 더

同床·재방在旁·부형父兄·양앙養殃·민맹民萌·유행流行·위강威强·사방四方이다.(이운구, 1: 129~133쪽 참조)

195 | 지은이는 제3간이라고 말하지만 원문에 따르면 제4간에 해당된다. 참고로 제3간은 부형父兄이다. 부형은 방계傍系의 숙부叔父나 서형제庶兄弟인 공자公子로서 군주가 아끼는 이들과 조정의 중신, 고위 관리로서 군주가 함께 일을 도모하는 이들을 가리킨다.(이운구, 1: 130~131쪽 참조)

196 | 대지臺池는 높은 곳에서 주위를 바라보는 전망과 풍광을 즐기기 위해 만든 고대高臺와 온갖 꽃과 물고기를 기르는 연못을 가리키는데, 이들로 인해 사람은 일상과 다른 선계仙界의 분위기를 느낄 수 있다.

197 | 사광師曠은 춘추 시대를 대표하는 진晉나라의 악사이자 군주의 참모 역할을 수행했다. 이 내용은 「팔간」이 아니라 「팔간」에 이어서 군주가 저지르기 쉬운 열 가지 과실을 설명하는 「십과十過」에 나온다. 한비자는 십과 중 네 번째로 '정치를 돌보지 않고 음악만을 즐기다가 개인적·국가적으로 궁지에 몰린 사례[不務聽治, 而好五音, 則窮身之事也]'를 설명하면서 사광과 진 평공의 일화를 소개하고 있다.(이운구, 1: 146~149쪽 참조.)

198 | 『한비자』「오두」: 儒以文亂法.(이운구, 2: 897)

199 | 화씨의 벽옥은 초나라 화씨和氏가 형산荊山에서 발견하여 어렵사리 진품으로 인정을 받은 뒤 모두가 갖고자 하는 진귀한 보물이 되었다. 화씨지벽和氏之璧 이야기는 한비자가 「화씨」에서 자세하게 소개하고 있다.(이운구, 1: 199~201) 수후의 진주는 한수漢水 동쪽에 희성姬姓을 가진 제후가 큰 뱀의 상처를 고쳐 준 보답으로 받았다고 전해지는 진주를 가리킨다.

말할 나위 없이 아름다워 다른 것으로 더 이상 꾸밀 수 없다. 어떤 사물이 장식의 작업을 거친 다음에 통용된다면 그 실질이 원래 아름답지 않은 것이다.(이운구, 1: 282~283)

예 위 정 모 자 야　문 위 질 식 자 야　부 군 자 취 정 이 거 모　호 질 이 오 식　부 시 모 이 론 정 자　기
禮爲情貌者也, 文爲質飾者也. 夫君子取情而去貌, 好質而惡飾. 夫恃貌而論情者, 其

정 악 야　수 식 이 론 질 자　기 질 쇠 야　하 이 론 지　화 씨 지 벽　불 식 이 오 채　수 후 지 주　불 식
情惡也. 須飾而論質者, 其質衰也. 何以論之? 和氏之璧, 不飾以五采, 隋侯之珠, 不飾

이 은 황　기 질 지 미　물 부 족 이 식 지　부 물 지 대 식 이 후 행 자　기 질 불 미 야
以銀黃, 其質至美, 物不足以飾之. 夫物之待飾而後行者, 其質不美也.(『한비자』「해로」)

한비자는 「외저설外儲說 좌상左上」에서 정나라 사람이 상자만 사고 그 안에 담긴 진주는 돌려준 '매독환주買櫝還珠'[200] 이야기를 통해 아름다운 꾸밈이 본질의 가치를 드러내는 데에 오히려 방해된다고 설명하고 있다. 행정의 효율성이 실제를 중시하면서 실속 없이 겉만 꾸미기와 근거 없는 상상을 반대하게 되는데, 이는 사실 중요하면서도 가장 어려운 일이다. 「외저설 좌상」에 나오는 이야기를 살펴보자.

식객들 중에 제나라 왕을 위해 그림을 그리는 화가가 있었다. 왕이 화가에게 무엇을 그리기가 가장 어려운지 물었다. 화가가 대답하기를, "개나 말을 그리기가 가장 어렵다" 했다. 다시 왕이 무엇을 그리기가 가장 쉬운지 물었다. 대답하기를, "도깨비 그리기가 가장 쉽습니다. 개나 말은 일반 사람들이 다 알고 있는 대상으로 아침저녁으로 늘 눈앞에 보므로 그것을 똑같게 그릴 수 없으므로 어려운 반면 도깨비는 원래 정해진 형체가 없고 눈앞에 보이지도 않기 때문에 쉽습니다." 했다.(이운구, 2: 566)

객 유 위 제 왕 화 자　제 왕 문 왈　화 숙 최 난 자　왈　견 마 최 난　숙 최 이 자　왈　귀 매 최 이
客有爲齊王畫者, 齊王問曰: 畫孰最難者? 曰: 犬馬最難. 孰最易者? 曰: 鬼魅最易.

부 견 마　인 소 지 야　단 모 경 어 전　불 가 류 지　고 난　귀 매　무 형 자　불 경 어 전　고 이 지 야
夫犬馬, 人所知也, 旦暮罄於前, 不可類之, 故難. 鬼魅, 無形者, 不罄於前, 故易之也.

(『한비자』「외저설 좌상」)

200 ｜ 초나라 상인이 진주를 정나라 사람에게 팔려고 했다. 그는 목란木蘭 상자를 만들어 계桂와 초椒를 피우고 주옥을 매달아 붉은 보석으로 장식한 다음 물총새 깃털을 모아 상자 속에 진주를 넣었다. 정나라 사람은 상자만 사고 진주는 돌려주었다. 상인은 상자를 잘 팔았지만 진주를 잘 팔았다고 할 수는 없다. 전구田鳩는 이 이야기를 통해 지금 세상의 담론이란 모두 교묘하게 꾸민 말을 입에 올리는 것이라고 하였다. 즉 군주들이 꾸민 쪽만 보고 실용과 실질을 잊어버리는 측면을 비판했다.(이운구, 2: 556~557쪽 참조)

4) 제왕 형상

순자가 그린 제왕의 위엄은 주로 하나의 온전한 미감의 외재적 형식을 제공했다. 순자의 이론 체계에서 제왕과 신하는 모두 후천적 교화를 통해 성인과 군자가 되었다. 이처럼 이미 군주는 거룩하고 신하는 충실하여 둘의 내재적인 관계는 더 이상 말할 필요가 없었다. 하지만 한비자의 이론에서 군주와 신하, 군주와 백성의 사이는 기본적으로 이익으로 결합한 관계이므로 양자의 이익은 본질적으로 충돌하기 마련이다.

한비자는 먼저 순자가 제시한 제왕의 위엄 이론을 '최고로 고귀한 군주의 몸', '최고로 존엄한 군주의 지위', '최고로 중요한 군주의 권위', '최대로 강대한 군주의 권세' 등의 네 가지 아름다움, 즉 '사미四美'[201]로 정리해냈다. 다음으로 그는 제왕이 어떻게 신하의 함정에 빠지지도 속임수에 걸려들지도 않은 채 능숙하게 신하를 다루면서 신하를 중앙의 행정 효율을 위해 힘써 일하도록 할지 중요하게 논의했다.

여기서 한비자는 『노자』의 이론에서 완전한 틀을 갖춘 방법론을 끌어냈다. 즉 우주의 도가 운행하는 규칙을 제왕이 신하를 이끌어가는 정치적 술수로 삼는다. 군주는 무위無爲하여 뒤에 있고 신하는 유위有爲하여 앞에 나서므로 어떤 사안에 대해 군주가 자기의 욕망과 의견을 일절 드러내지 않으면 신하는 아무리 머리를 써도 군주의 의지에 아첨할 길이 없다. 이러한 논리를 따라가다 보면 한비자의 사상은 구체적이면서 세사하고 깊이 있으면서 교묘한 이론이며, 제왕 정치의 운영 방향과 구체적 조작의 세목을 빠짐없이 전면적으로 논의하고 있다.

이러한 운영의 방향과 조작의 세목들은 미학이 결코 아니다. 하지만 그러한 내용이 있어야 중국 문화에 내재된 제왕 형상은 비로소 풍부해지고 완전하게 된다. 제왕의 위엄을 형상의 완전성에서 보면 미학과 긴밀하게 연계된다.

5) 순리循吏 형상

제왕 형상과 마찬가지로 사인士人 형상에 관한 한비자의 이론 자체도 미학이 결코

201 『한비자』「애신愛臣」: 萬物莫如身之至貴也, 位之至尊也, 主威之重, 主勢之隆也, 此四美者.(이운구, 1: 76) | 이때 미는 제왕이란 존재가 다른 사람과 구별된다는 점을 부각시키고 있으므로 빛나다, 돋보인다는 기본적인 의미에서 아름다움의 뜻을 전달한다고 할 수 있다.

아니다. 한비자의 이론을 중국의 사인 형상에 끼친 중요한 영향에서 보면 역시 미학과 밀접하게 관련된다. 행정의 효율성을 제일 원칙으로 삼는 한비자의 이론적 틀 안에서 사인은 맹자가 설계한 이론처럼 정치를 비평하지 않는다. 이러한 비평은 법령의 추진을 방해할 수 있기 때문이다. 또 공자가 설계한 이론, 즉 마음이 따뜻하고 예의가 바르며 학문이 깊고 태도가 의젓한 온문유아溫文儒雅, 시와 문장 그리고 노래와 예식의 중시도 일 처리의 효율성을 방해할 수 있다. 또 묵자처럼 공의公義의 수호자로 자처하고 사적으로 의협심을 발휘하여 정의를 좇아 행동하면 공적 사법의 집행을 방해할 수 있다. "협은 무(무력)로 금령을 어긴다."[202]고 한다. 더더욱 장자처럼 사회를 벗어나 오로지 자신만을 돌볼 수도 없다.

한비자가 보기에 굴원이 정치에서 떠나지 않은 측면은 옳지만 그가 시가詩歌로 조정을 비판한 측면은 실행할 수 없다. 가장 바람직한 길은 법에 따라 일을 처리하고 단호하게 명령을 집행하며 윗사람의 의도를 관철시키고 정치적 법령을 확실하게 하는 순리循吏이다. 한비자가 정치에 참여했던 자신의 경력으로부터 사인의 쓰디쓴 아픔과 고통을 몸서리치게 이해하여 「세난」과 「고분」[203]을 썼더라도, 그의 이론에 따르면 시종일관 사인이 마땅히 되어야 하는 존재는 순리일 뿐이다.

4. 묵자 미학

우리는 묵자(BC 480~BC 390)를 앞이 아니라 여기에서 다루고자 한다. 제자백가가 활약했던 시간 순서에 따르지 않고 논리적 순서에 따르기 때문에 묵자의 위치가 뒤에 놓이게 되었다. 조정 미학과 사인 미학처럼 온전한 문화의 전체 구조와 그 내재적 모

202 『한비자』「오두」: 俠以武犯禁.(이운구, 2: 897)
203 ㅣ'세난說難'은 유세의 어려움이란 뜻이다. 전국 시대에 사인은 여러 나라를 돌아다니면서 군주에게 자신의 치국방략을 제시하여 수용되기를 바라는 유세를 펼쳤다. 유세의 기회가 주어진다고 하더라도 설득은 군주의 식견과 현실 정치의 역관계 등으로 인해 쉽지 않다.(이운구, 1: 188쪽 참조.) '고분孤憤'은 한비자가 법의 정치를 실현하고자 하더라도 군주의 측근 세력에 의해 뜻을 이루기 어려운 현실 정치의 상황에 대해 혼자서 분격해함을 말한다. 군주의 주변 인물이 법의 정치를 실현할 온전한 법술지사法術之士의 길을 막아 그들이 인정받지 못했는데, 한비자는 이러한 현실에 대해 강한 분노를 드러내고 있다. 『사기』에 따르면 진시황이 「고분」을 읽고 감탄해마지 않으며 한번 만났으면 좋겠다는 의사를 피력한 일로 유명하다.(이운구, 1: 176쪽 참조.)

〈그림 2-5〉 묵자상

순을 이해해야 묵자 미학의 의의가 잘 드러날 수 있다. 유가의 이론적 출발점이 가家(가족)의 인仁이고 도가의 이론적 출발점이 우주의 도라고 한다면, 묵가의 이론적 출발점은 천하의 약자 부류에 대한 적극적인 관심이다. 묵자의 가장 핵심적인 이론인 '겸애兼愛'는 바로 사회의 관심을 받지 못한 채 고생하는 많은 대중에 대한 사랑이다.

1) 겸애의 긍정과 악(예술)의 비판

묵자 미학이 사람에게 가장 잘 알려진 주제는 비악非樂, 즉 악樂에 대한 비판이다. 악은 앞에서 이미 말했듯이 음악뿐 아니라 모든 색·소리·맛을 아우르는 조정 미학의 체계이다. 많은 대중의 경우 굶주리는 자는 먹을 수 없고 추위에 떠는 자가 옷 입을 수 없고 일하는 자가 쉴 수 없는 현실 상황[204]에서 비단 위에 꽃을 더하는 식으로 추구하는 모든 아름다움이 다 좋지 않다고 생각했다.

그의 원칙은 다음과 같다.

먹는 음식은 반드시 늘 배부른 다음에라야 미를 추구한다. 입는 옷은 반드시 늘 따뜻한 다음에라야 화려함을 추구한다. 사는 집은 반드시 늘 편안한 다음에라야 즐거움을 추구한다.

식 필 상 포　　연 후 구 미　　의 필 상 난　　연 후 구 려　　거 필 상 안　　연 후 구 락
食必常飽, 然後求美. 衣必常暖, 然後求麗. 居必常安, 然後求樂.(『묵자』 일문[205])

204 ｜ 이 부분은 묵자가 백성이 겪는 세 가지 고통, 즉 삼환三患을 설명하는 부분이다. 「비악」 상: 民有三患: 飢者不得食, 寒者不得衣, 勞者不得息.(박재범, 219) 자세한 논의는 신정근, 『노자와 묵자, 자유를 찾고 평화를 넓히다』, 성균관대학교 출판부, 2015 참조.

205 ｜ 일문佚文은 현재 『묵자』의 원문에 수록되어 있지 않지만 다른 문헌 자료에 묵자의 주장으로 나오는 내용을 가리킨다.

이 인용문을 통해 미에 대한 묵자의 이해가 두 가지 바탕에서 수립되었다는 점을 알 수 있다. 첫째, 전국 시대의 주류적 이해에 따르면 미는 색·소리·맛의 쾌락이며 형이상학의 의미를 담고 있지 않다. 즉 미에는 정치 윤리와 상징 기호의 기능조차 없다. 이런 점에서 묵가는 도가나 법가와 일치한다. 도가의 경우 조정과 사회에서 쓰는 색·소리·맛에 형이상학의 의미를 부여하지 않기 때문에 조정과 사회에서 쓰는 색·소리·맛의 밖에서 형이상학의 의미를 찾았다. 법가는 색·소리·맛에 정치 실용의 의미가 없다고 생각하고 색·소리·맛이 정치 윤리의 측면에서 갖는 기능을 무시했다.

묵자가 색·소리·맛의 미를 반대했는데, 이는 색·소리·맛이 좋지 않다고 생각한 것이 아니라 도가처럼 철학의 차원에서 반대했으며, 법가처럼 정치의 차원에서 반대한 것이 아니라 인민 대중의 현실적 수요의 차원에서 반대했다. 이로부터 우리는 묵자 미학의 두 번째 측면으로 들어서게 된다. 묵자의 가슴속에 품은 생각은 모든 사람이 평등하다는 겸애의 사상이다.

중국의 사상적 주류는 가에서 국으로, 가까운 사이에서 먼 사이로, 안에서 밖으로 넓혀가는 유가의 사랑이다. 이것은 일반 사람의 심리와 부합하기도 하고 권력자의 이익에 부합하기도 한다. 제왕의 입장에서 말하면 가까운 사람을 가깝게 여기고서 백성을 사랑하고 백성을 사랑하고서 사물을 두루 돌본다.[206] 먼저 자신과 자신의 황자 황손을 사랑하고 다시 다른 사람과 다른 사람의 자손을 사랑한다. 일반 백성의 입장에서 말하면 "우리 집의 어르신을 공경하고서 이 태도를 남의 어르신에게 넓히고 우리 집의 아이를 사랑하고서 이 태도를 남의 아이에게 넓힌다."[207] 미의 소유, 분배와 향수는 정치 등급에 따라 진행되고 결과적으로 정치의 등급 질서를 유지시킨다. 이것은 사회 분업과 계급 차별의 관점에서 세워진 이론이다. 묵자는 사람 사이의 평등과 친소의 차별이 없는 사랑이라는 범애汎愛로부터 문제를 바라본다.

이 두 가지 측면에서 말하면 묵자 미학에는 더 깊은 의미가 없다. 게다가 겸애는 이상이기 때문에 묵자는 사회의 현실을 똑똑히 보지 못했다. 권세가 있고 돈이 있는 자에 대해 미를 추구하는 저항의 논의는 이론적으로 별 힘이 없다. 묵자 미학의 의의는

206 『맹자』 「진심」 상45: 親親而仁民, 仁民而愛物.(박경환, 354)
207 『맹자』 「양혜왕」 상7: 老吾老, 以及人之老. 幼吾幼, 以及人之幼.(박경환, 44)

그가 색·소리·맛의 무가치를 공격한 데에 있지 않고 겸애에서 생겨난 협의 정의와 영웅적 기풍이 중국 사회에서 끼친 의의에 있다.

2) 겸애에서 의협심으로

묵자는 겸애의 이상을 품었다. 그는 양주楊朱와 도가처럼 개인의 이익과 생명만을 중시하지 않고 모든 사람의 이익과 생명을 중시했다. 유가처럼 먼저 자신의 집안과 나라의 입장에 선 다음에 다른 사람과 다른 나라의 이익을 돌아보지 않고 처음부터 천하의 입장에 섰다. 또 법가처럼 가장 먼저 정치의 실용을 고려하여 행정의 공리적 효율성을 요구하지 않고 가장 먼저 민중의 이익을 고려했다.

이처럼 묵자는 선진 사상의 발전을 위해 별도로 논의가 필요한 또 다른 차원, 즉 의義의 천하를 내놓았다. 묵자의 겸애는 본래 마음을 가장 넓게 펼쳐서 세상 모든 사람을 사랑하는 것이다. 춘추 시대에서 전국 시대에 이르기까지 반란과 찬탈, 시해와 정벌이 끊임없이 이어졌고 점차 격렬해져 마치 묵자 앞에 하나의 커다란 산이 가로놓여 있는 듯하였다.

이러한 현실 속에서 묵자의 겸애는 기본적으로 원망하고 한탄하는 '겸한兼恨'으로 바뀔 수 있는데, 인류를 위해 실행할 겸애를 방해할 수 있는 편애偏愛의 사람과 일을 한탄하기 때문이다. 이러한 이론과 현실의 논리는 묵자로 하여금 겸애로 말미암아 침략을 비판하는 비공으로 나아가고, 비공으로 말미암아 맞서서 싸우는 항쟁으로 나아가고, 항쟁으로 말미암아 적으로 상대하고 마주하고 서로 찌르고 죽이며 결국 칼에 피를 묻히게 한다. 겸애의 사상적 영향은 한 사람의 힘으로 사회의 공정을 실현하고자 했던 협사俠士로 인해 더욱더 많이 나타났다. "길에서 부당한 일을 목격하면 기꺼이 칼을 뽑아 약자를 도왔다."[208]

맹자는 인의의 기상을 펼치는 호연지기浩然之氣를 길러서 유자의 인격미를 창조했고 장자는 천지의 기氣와 호응하여 도가의 변화무쌍하고 생동적인 공령미空靈美를 창

208 路見不平, 拔劍相助. | 이 구절은 『묵자』가 아니라 훗날 소설에 나오면서 널리 쓰이게 되었다. 유협遊俠이 자신과 아무런 관련이 없어도 약한 사람이 어려움에 처하면 도와서 문제를 해결하는 전국 시대의 민간 질서를 대변하고 있다. 뒤에 이 구절은 '부당하게 취급받는 약자의 편을 들다' 또는 '불공평한 일을 보고 나서 피해자를 돕는다'는 뜻으로 널리 쓰이게 되었다. 홍편洪楩, 『양온란로호전楊溫攔路虎傳』: 今見將軍, 乃是我恩人, 却在此被劫, 自當效力相助! 路見不平, 拔劍相助.

조했고 한비자는 법에 따라 일을 시행하여 법가의 법도미法度美를 창조했다고 한다면, 묵자는 겸애의 포부를 품고 비공을 요구하여 천하 대협大俠의 영웅적 기풍을 창조했다고 할 수 있다. 협은 대체로 이전에도 존재했지만 춘추전국 시대에 이르러 한층 더 많아졌다.

협의 보편적인 신조는 아주 분명하다. "사士는 자기를 알아주는 사람을 위해 목숨을 바친다."[209] 협은 자신을 알아주는 사람을 도우며 상대가 아무리 부귀하거나 호걸이라도 전혀 신경 쓰지 않고 법률 제도와 사회 규범을 조금도 돌아보지 않았다. 협이 사람의 존경받는 이유는 두 가지이다. 첫째는 깊은 애정(굴원의 표현과 거의 같다)이고, 둘째는 호방한 기상(맹자의 주장과 거의 같다)이다. 차별 없이 사랑하고 자신의 이해를 돌보지 않고 용감하게 실천하는 묵자의 사상을 통해 어떤 사람의 어떤 일에 자신을 알아주는 사람을 위해 목숨을 바칠 수 있는 구체적 정감을 '길에서 만난 부당한 일을 돕는' 세상의 보편적인 도의道義의 높은 차원으로 끌어올렸고, 친구를 위해 은인과 원수 때문에 죽는 소협小俠을 온 세상의 정의라는 신념을 위해 몸을 던지는 대협大俠으로 승화시켰다.

중국의 대일통은 한 명의 대가장이 통치하는 체제인데, 경쟁으로 인한 내적 소모에서 벗어나기 위해 대가장에게 하늘이 훌륭한 사람에게 지배권을 위임한다는 천명 관념은 필수적이다. 하지만 아둔하여 시비를 가리지 못한 어리석은 제왕의 출현은 이 체제에서 피하기 어려우므로 이러한 병폐를 조절하기 위해 사회의 상층, 즉 사대부 계층에서는 유가와 도가의 상호 보완, 다시 말해서 유가·굴원·도가의 세 가지 인격을 갖추게 되었다.

이 세 가지 인격의 유형은 천하의 도의를 지킨다는 측면에서 보면 모두 나름의 한계가 있다. 굴원의 방식으로 '도를 지키며 정치를 논의하는' 충신은 반대자와 항쟁하다 죽고, 공자와 장자의 방식으로 '도를 지키며 좋은 정치를 기다리던' 지사智士는 잇달아 벼슬에서 물러나 은거하여, 사회는 윗사람이나 아랫사람이나 모두 부패하고 캄캄하여 밝은 날이 없게 되었다. 이때에 협은 사회 전체에 평형을 잡을 수 있는 기능을 수행했다. 의협심을 발휘하여 의로운 일을 하고 포악한 자를 제거하고 선량한 백성을 안정시

209 사마천, 『사기』「자객열전」: 士爲知己者死. | 사마천은 보통 역사 기술의 대상에 포함되지 않을 자객을 서술하여 훗날 비판을 받기도 했다. 「자객열전」에는 형가를 비롯하여 협사로서 당시 사람들에게 충격을 주었던 인물을 수록하여 실제로 있었던 역사를 고스란히 전하고 있다.

키니 모든 백성들, 특히 신분이 낮아 고통을 겪는 일반 서민들이 어둡고 밝은 날이 없는 시대에서도 천도天道의 정의가 살아 있다는 사실을 느끼게 되었다.

예법이 아닌 다른 방법으로 백성을 위해 해악을 제거하고 하늘을 대신하여 도의를 실행하여 협俠의 밝고 선명한 면모를 일구어냈다. 협은 중국 문화가 번성과 쇠퇴를 보이는 역사의 순환을 통해 해마다 이어져 무궁하게 보완해야 할 필요가 있지만 협의 기본적 이론은 묵자가 터를 잡았던 것이다.

제4절

중국 미학의 새로운 기초: 인물 형상과 문화 우주

선진 시대의 이성 정신은 각각 일파를 이루어 서로 대립하는 백가쟁명의 모습으로 나타났다. 이렇게 상호 대립하는 개별 학파들이 또 상호 보완하는 양상을 보였는데, 이는 중국 문화 전체 구조의 밑바탕을 이루었다. 인仁의 인성(유가), 도道의 우주(도가), 법法의 정치(법가), 의義의 사회(묵가)는 중국 문화이론 구조의 밑바탕을 이루었다.

이후의 발전은 이러한 구조의 밑바탕과 연관되지 않은 것이 없었다. 인물의 형상에서 두 가지 중요한 형상이 나타났다. 하나는 가-국-천하가 한 몸으로 된 제왕이고 다른 하나는 가-국-천하의 전체를 위해 일하는 사인士人이다. 제왕 형상은 하·상·주 3대에 모두 이미 나타났지만 선진 시대에 이성화를 통해 리모델링되었다. 도리어 사의 형상은 선진 시대의 이성화 과정에서야 처음으로 생겨났다. 이런 의미에서 이성화된 왕과 사는 선진 시대에 출현한 이성 정신이 인물 형상에 응축된 결과이다.

1) 제왕 형상

백가쟁명의 현상은 제왕의 형상화에 중요한 특징을 제공했다. 공자와 맹자 그리고 묵자는 역사 다시 쓰기의 방식을 통해 자신이 이상으로 여기는 제왕의 형상을 내놓았다. 유가와 묵가가 숭상한 성왕은 모두 요·순·우·탕·문·무·주공이었다. 공자와 맹자의 경우 이러한 성왕들은 인애仁愛를 바탕으로 하여 자신을 수양하고 집안을 가지런하게 하고 나라를 다스리고 천하를 안정시킨 왕이다. 묵자의 경우에는 모두 겸애를 바탕으로 하여 현자를 숭상하고 아랫사람이 윗사람에게 동의하고 비용을 절약하고 무

력 침공을 비판한 왕이다.[210]

『주역』과 도가도 역사 다시 쓰기를 통해 그 나름의 성왕을 내놓았다. 전자가 복희를 내세웠다면 후자는 황제를 굳건히 세웠다. 순자와 한비자는 자신의 시대를 마주하고서 대일통의 새로운 성왕을 설계했다. 즉 신성新聖은 도를 바탕으로 하고 예를 작용으로 삼으며 제왕의 위세를 가지고 관료를 이끄는 리더십을 품고 천하를 태평하게 하는 법도를 갖추었다.

이러한 제자백가가 빚어낸 제왕 형상은 이후에 나타난 제왕 형상의 토대가 되었다. 종합해서 말하면 제왕 형상은 다음으로 나뉠 수 있다. 공자와 맹자는 제왕의 거룩함〔王道〕, 순자는 제왕의 위엄〔覇道〕, 한비자는 제왕의 지모〔權術〕를 논술했다.

2) 사인士人 형상

백가쟁명의 현상은 사인 형상에도 중요한 특징을 제공했다. 공자는 '꾸밈새와 본바탕이 조화되는' 문질빈빈을 말하면서도 '사회 정치로부터 물러나서도 즐거워할 수 있는' 두 가지 특성을 지닌 사인 형상, 즉 군자君子를 제공했다. 맹자는 스스로 스승으로 자리매김하고서 '도를 지키며 정치를 논의하는' 사인 형상, 즉 대인大人을 제공했다. 장자는 사회를 거부하고 자연과 합일된 사인 형상, 즉 은사隱士를 제공했다. 굴원은 자신에게 닥친 고난을 돌아보지 않고 정치하려는 마음을 그만두지 않는 사인 형상, 즉 충신을 제공했다. 한비자는 권력을 잡고서 왕을 도우며 법에 따라 일을 처리하는 사인 형상, 즉 순리循吏를 제공했다. 묵자는 길에서 부당한 일을 목격하면 기꺼이 칼을 뽑아 약자를 돕는 사인 형상, 즉 협사俠士을 제공했다.

종합하면 사인의 핵심은 천하를 늘 고민하는 포부이다. 이러한 포부의 구체적 형태는 두 가지로 나타난다. 첫째는 조정에서 자리를 차지하고 있는 사仕이고, 둘째는 재야에 물러나 있는 퇴退이다. 이 중 재야의 형상은 네 가지로 나타난다. 정치 현실로부터 물러나서 즐거울 수 있는 공자, 도를 지키며 정치를 논의하는 맹자, 자유롭게 소요하는 장자, 개인적으로 의협을 발휘하는 공동체를 일군 묵자 등이 있다. 그리고 조정에서

210 | 여기서 열거한 공자와 맹자의 사상은 차례로 수신修身 · 제가齊家 · 치국治國 · 평천하平天下이고, 묵자의 사상은 차례로 상현尙賢 · 상동上同 · 절용節用 · 비공非攻을 가리킨다.

자리를 차지하고 있는 형상은 세 가지로 나타난다. 꾸밈새와 본바탕의 조화를 이룬 군자로 나타난 공자형, 법을 집행하여 왕을 돕는 순리로 나타난 한비자형, 듣기에 거북한 간언(반대)을 하며 맡은 직무에 최선을 다하는 충신으로 나타난 굴원형 등이다.

3) 신인神人 형상

이성화는 원시 시대와 하·상·주 세 왕조에 걸쳐 정치·종교·철학·미학이 본래 일체를 이루었던 사회 체제와 사상 형태가 분리되기 시작되었다는 것을 의미한다. 이성화된 제왕과 사인은 이러한 분리의 결과이다. 철학의 이성화가 이미 뚜렷해진 뒤에 종교 사상도 그에 따라 점점 바뀌게 되었다. 이러한 전환은 '예禮'의 총체적인 변화 속에서 일어났다. 구체적으로 말하면 본래 이성의 정치를 위해 기여하는 측면이 조정에 의해 통제되는 국가 종교의 계열[211]로 전화되었고 본래부터 있던 사상·철학·미학의 요소는 직접 철학 형식(장자), 미학 형식(굴원)과 신화 형식(『산해경』)으로 전화되었다. 이후에 이러한 전환의 한 방면이 중국 문화 속의 신인 형상으로 형성되었다.

바로 이러한 신인 형상 중에 장자는 한편으로 지인·진인·신인의 변화무쌍하고 생동적이며 얽매이지 않고 자유로움을, 다른 한편으로 장애와 괴짜의 특성을 보이는 기인畸人·추인醜人의 빛나는 덕성을 표현하고 있다.[212] 굴원은 한편으로 활기를 띤 무사武士처럼 위풍당당함을, 다른 한편으로 정이 깊어 헤어지기 어려워하고 아름다워서 사람의 마음을 흔들어놓는 여신女神을 나타내고 있다. 그리고 『산해경』에는 사람 얼굴에 짐승의 몸을 한 인면수신人面獸身, 보통과 다른 꼴과 괴이한 모습을 나타내고 있다. 전체적으로 보면 선진 시대 이성화의 지배적 흐름에서 신인 형상들은 체계적으로 발전하지 못했지만 중국의 독특한 신선 형상 중 초기 형태를 차지했고 뒷날 중국의 종교 형상에 중요한 영향을 끼쳤다.

4) 문화 종합

공자의 인과 노자의 도에 바탕을 두고 인성과 우주 두 측면 모두 이성의 관점에서

211 예컨대 천天·지地·일日·월月·산山·천川을 대상으로 하는 제사 제도를 가리킨다.
212 | 이와 관련해서 김희, 「기추인畸醜人'을 통해 본 장자의 사유방식」, 『동양철학』 20권, 2006 참조.

세계를 재해석하게 되었다. 공자와 노자가 자신의 이상을 상고 시대에 둔다고 했을 때 그들이 이야기한 것은 신성한, 즉 타락하지 않은 상고 시대가 아니라 이성의 논리와 시대의 이상에 따라 구상된 사유물이다. 공자는 "위대한 도가 제대로 실행되면 천하가 개인의 사유물이 아니라 모두 만인의 것으로 된다."[213]고 말했는데, 이는 이성화된 이상 사회를 가리킨다. 노자는 "비록 편리한 배와 수레가 있더라도 그걸 타는 사람이 없고 날카로운 무기가 있어도 그걸 써먹는 사람이 없다. 사람들로 하여금 다시 노끈을 묶어 의사를 전달하여 안정되게 한다."[214]는 작은 나라와 적은 백성으로 이루어진 '소국과민小國寡民'을 말했는데, 이도 공자와 마찬가지로 이성화된 이상 사회를 가리킨다.

전국 시대 후기 이래에 새로운 대일통에 대응해서 천天·지地·인人의 새로운 종합이 나타나기 시작하다가 진 제국을 거쳐 한 제국에 이르러 동중서(BC 198~BC 106)[215]에 의해 완성되었다. 이와 관련된 역사 발전의 경로는 다음과 같다.

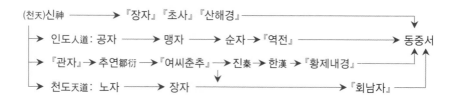

『관자』에 나오는 송윤宋尹 학파와 『장자』에서 자세히 논의한 기론氣論, 『역경』과 『역전』[216]에서 자세히 설명된 음양 학설, 『서경』 「홍범洪範」과 추연鄒衍의 학설에서 자세하

213 『예기』 「예운」: 大道之行也, 天下爲公.(이상옥, 상: 456)
214 『노자』 80장: 雖有舟輿, 無所乘之, 雖有甲兵, 無所陳之, 使人復結繩而治之.(최진석, 539)
215 ㅣ동중서董仲舒는 경제景帝(BC 156~BC 141) 때에 『공양전』으로 박사가 되었고, 무제(BC 140~BC 87) 때에는 대책문對策文으로 인정을 받았으며, 이후 유학의 관학화를 주도하였다. 젊은 시절 『공양전公羊傳』을 배웠고, 집에서 나가지 않고 제자들을 가르쳐 명성이 높았다. 무제 때에 현량대책賢良對策을 상주하여 강도왕江都王의 재상이 되었으나 재상을 그만두고 중대부中大夫가 되었다가 재이災異를 상주하여 투옥되었다. 이후 사면되어 교서왕膠西王 유단劉端의 재상이 되었으나 관직에 있으면서 죄를 짓는 것이 두려워 병을 칭탁, 사임한 뒤로 학문과 강학에만 전념하였다. 조정에 큰 일이 있을 때면 왕은 사자를 통해 자문을 하곤 하였다. 동중서는 유학이 한 왕조의 정치적 지도 원리가 되기를 기대하였다. 저서로 『춘추번로春秋繁露』가 있다. 동중서의 사상과 『춘추번로』의 내용에 대해 신정근, 『동중서: 중화주의 개막』, 태학사, 2004 참조.
216 ㅣ『역경』과 『역전』은 통칭해서 『주역』으로 불리지만 둘은 성격과 성립 시기가 다르다. 『역경』이 효사와 괘사의 위치에 따라 길흉을 예시하고 있다면, 『역전』은 「계사전」 등 모두 10편의 십익十翼으로 되어 있으며 『역경』의 원리와 순서 등을 설명하고 있다. 따라서 『역전』은 『역경』보다 후대에 나타난 문헌으로 볼

게 설명된 오행 학설, 『여씨춘추』와 『회남자』 『황제내경』 그리고 동중서에 이르러 마침내 기-음양-오행을 핵심 구조로 하며 그 안에 천·지·인을 포괄하는 체계적인 우주 정체整體의 학설을 형성했다.

춘추전국 시대에 인仁·도道·법法이라는 세 가지 핵심 용어는 모든 관념을 이성화의 방향으로 이끌었고 또 그 안에 기·음양·오행을 포괄했다. 이는 진한 시대의 새로운 우주 모델을 완전히 매듭지을 수 있는 사상적 원인이다. 소농小農 경제와 대일통이 시대의 내재적 모순을 보이는 중에 이성화는 새롭게 등장한 사 계층에 의해 완성되었다. 가와 국 사이를 결합시키는 기능은 중국 문화에서 사 계층에 집중되었다면 통일에 이르는 결정적 역량은 제왕을 우두머리로 하는 관료 시스템에 의해 완성되었다. 광대한 민간 사회와 제왕 조정 사이의 신성한 구조의 확립은 새로운 통일 과정에서 필연적으로 분출되었고 또 가국家國의 실용 이성과 결합했다. 이러한 구조는 구체적으로 동중서에서 기·음양·오행으로 구축된 천·지·인의 합일 이론으로 표현되었다. 이 이론은 그 안에 내재한 신비한 요소를 줄이면 중국 문화 전체를 꿰뚫는 기초 이론이 된다고 할 수 있다. 그것은 민간 이론의 기초이면서 조정 이론의 기초이기도 하며 또 사인 이론의 배경이기도 했다.

점성(천문학)·지망地望(지리학)·풍수風水(건축학)·생활生活(기거·외출·혼례·상례·시집·장가 등등)·의료(중의학中醫學)·보건(기공학氣功學)뿐 아니라 유가의 마음을 올바로 하고 뜻을 진실하게 하는 '정심성의正心誠意'[217]와 "가까이는 아버지를 섬기고 멀리는 임금을 섬기는"[218] 일도 모두 이 이론을 바탕으로 하여 수립되었다. 이 때문에 기·음양·오행의 천·지·인의 합일 이론은 조정 미학 체계의 기초이자 사인 미학의 기초이며 또 송나라 이후 생겨난 시민 미학의 기초이기도 하다. 따라서 반드시 그 이론의 중요한 요점을 다룰 필요가 있다.

기는 중국적 우주와 사유를 대표하는 특징이다. 기가 변화하고 널리 퍼져서 만물을 낳고 불어나게 하는데, 기가 모이고 뭉치면 하나의 실체를 이루고 그 실체의 기가 흩어지면 형체가 없어지고 또다시 우주에서 유행하는 기로 돌아간다. 하늘의 해·달·별·

수 있다.

217 | 『대학』: 欲修其身者, 先正其心, 欲正其心者, 先誠其意. (김미영, 62) | 『대학』의 전체 맥락은 주희 엮음, 김미영 옮김, 『대학·중용』, 홍익출판사, 1999 초판 제1쇄, 2010 개정판 제8쇄 참조.
218 『논어』「양화」 09(460): 邇之事父, 遠之事君.(신정근, 687)

별자리, 땅의 산·바다·동물·식물 그리고 날짐승·벌레·길짐승, 수많은 사물이 모두 기로부터 생겨난다. 사람은 만물의 영장이고 천지天地의 기를 향유하며 살아간다.

> 사람이란 덮어주는 하늘과 실어주는 땅의 덕을 받고 음과 양이 서로 뒤섞이고 형체의 귀와 정령의 신이 서로 모이고 오행 중에 빼어난 기를 받아 태어난다.[219](이상옥, 상: 473)
>
> 인 자 기 천 지 지 덕 음 양 지 교 귀 신 지 회 오 행 지 수 기 야
> 人者, 其天地之德, 陰陽之交, 鬼神之會, 五行之秀氣也.(『예기』「예운」)

선진 시대의 철학은 중국 문화에서 중요한 '기'의 우주를 창조해냈다. 기의 우주는 반드시 중국 미학으로 확대되고 중국 미학은 문화의 차원에 이르게 되고 나아가 반드시 철학으로 상승하기 마련이다. 중국 미학의 주체로서 사인 미학이 위진남북조 시대에 형성될 때 '기운생동'은 중국 미학의 최고 기준을 이루게 되었다. 이 때문에 중국 미학의 형성 과정은 중국 문화의 기론이 철학에서 미학으로 확대되어갔음을 의미한다.

기는 느낄 수는 있지만 볼 수 없으므로 '허'이고 '무'이며 『노자』에서 말할 수 없다고 한 '도'이다. 기는 중국 문화와 미학의 특징을 구성했다. 기는 근원적이므로 우주의 기이기도 하고, 구체적이므로 개별적 사물의 기로 바뀌기도 한다. 따라서 기는 현상과 본질, 특수와 보편, 구체와 전체의 통일이다. 근원의 차원에서 보면 기가 곧 도道이고 또 리理이다. 기는 도를 떠날 수 없고 도는 기를 떠날 수 없으므로 기가 곧 리이고 리가 곧 기이다. 구체의 차원에서 보면 도가 한층 더 근원적이고 기는 도의 작용이며 리는 한층 더 추상적이고 형이상학의 개념인 반면 기는 형체를 이루고 형이하의 그릇에 해당된다고 할 수 있다. 바로 이처럼 근원과 구체를 넘나드는 기의 변화무쌍한 특성은 중국적 사유의 특징을 구성하고 또 중국 미학의 특징이기도 하다.

종합하면 기는 중국적 우주에 특수한 통일성 방식을 제공했다. 음양은 우주의 가장 개괄적이고 기본적인 구분이다. 이는 "태극太極이 양의兩儀를 낳는다."[220]에서 확인할

219 | 공영달의 소를 반영하여 원문을 번역했다. 「故人者, 其天地之德」者, 天以覆爲德, 地以載爲德, 人感覆載而生, 是天地之德也. 「陰陽之交」者, 陰陽, 則天地也. 據其氣謂之陰陽, 據其形謂之天地. 獨陽不生, 獨陰不成, 二氣相交乃生, 故云「陰陽之交」也. 「鬼神之會」者, 鬼謂形體, 神謂精靈. 「祭義」云:「氣也者, 神之盛也. 魄也者, 鬼之盛也.」必形體精靈相會, 然後物生, 故云「鬼神之會」. 「五行之秀氣也」者, 秀, 謂秀異. 言人感五行秀異之氣, 故有仁義禮知信, 是五行之秀氣也.

220 「태극도설太極圖說」: 太極生兩儀.

〈그림 2-6〉 태극도 太極圖

수 있다. 태극이 곧 도이고 양의가 곧 음양이다. 이 과정이 어떻게 일어나는가. 바로 기로 말미암아 생겨난다. 세계의 모든 사물은 전부 음양으로 구성된다. 한 번 음이 주도하고 한 번 양이 주도하는 것을 도라고 한다.[221] 중국의 음양은 서양의 대립하다 통일되는 관계가 아니다. 음양은 사상四象·8괘·64괘로부터 우주 만물로 확대될 수 있으며 확대의 원리는 오행과 마찬가지이다. 음양의 관계는 가장 간단한 언어화(도식)를 쓴다면 바로 〈후천팔괘도後天八卦圖〉와 〈태극도太極圖〉이다.

〈후천팔괘도〉는 「설괘전說卦傳」의 다음 구절에서 비롯되었다.

"하늘과 땅이 제자리를 잡고 산과 못이 서로 기를 통하며 천둥과 바람이 서로 부딪치고 물과 불이 서로 겨냥하지 않으므로 팔괘가 서로 뒤섞이게 된다. 과거를 헤아리는 것이 순방향이라면 미래를 아는 것은 역방향이다."(이기동, 하: 418)

천 지 정 위　　산 택 통 기　　뇌 풍 상 박　　수 화 불 상 사　　팔 괘 상 착　　수 왕 자 순　　지 래 자 역
天地定位, 山澤通氣, 雷風相薄, 水火不相射, 八卦相錯. 數往者順, 知來者逆.

(『주역』 「설괘전」 3장)

221 『주역』 「계사전」 상: 一陰一陽之謂道.(이기동, 상: 321)

팔괘의 운행은 건일乾一·태삼兌二·리삼離三·진사震四로 진행한 뒤에 손오巽五·
감육坎六·간칠艮七·곤팔坤八로 돌아서 하나의 S자 곡선을 이룬다. 운행은 천(하늘)과
지(땅), 산과 택(연못), 뇌(천둥)와 풍(바람), 수(물)와 화(불)가 각각 음양으로 상대를 이루어
'서로 맞서지만 겨루지 않는' 중국적 화해의 원칙을 잘 보여주고 있다. 이 원칙을 오행
의 상극相克과 상생相生 도식은 아주 잘 설명해주는데, 여기서 먼저 오행에 적용해볼
수 있다.

S자 곡선은 용의 형상을 본뜬 도형이 아닌가? 그것은 〈태극도〉로 구체화되었다.
〈태극도〉는 중국의 천도天道, 즉 쉼 없이 순환하는 원圓이다. 이 순환은 음과 양이 서로
움직이게 하는 방식으로 추진된다. 이때 흑색이 음에 백색이 양에 해당되는데, 한 번
음이 주도하고 한 번 양이 주도하는 것을 도라고 부른다. 흑색의 음은 왕성한 대大의
상태에서 미약한 소小의 상태로 변하여 백색의 양으로 바뀌게 된다. 백색의 양은 미약
한 소의 상태에서 왕성한 대의 상태로 변하여 흑색의 음으로 바뀐다.

음과 양이 반대 상태로 전화하면서 운동이 끝없이 펼쳐진다.

> 한쪽으로 나아가서 되돌아오지 않는 경우가 없는데, 하늘과 땅이 맞닿아 사귀기 때문
> 이다.(이기동, 상: 180)
>
> 무 왕 불 복 천 지 제 야
> 無往不復, 天地際也.(『주역』「태괘泰卦·구삼九三」)

이것이 바로 중국의 시에 나오는 구절과 비슷하다. 예컨대 "거닐다가 물이 끝나는
곳, 앉아서 구름이 피어날 적에 하늘을 바라보네",[222] "밝은 달이 스러져도 걱정 없네,
야광주가 비춰주리니",[223] "바다의 해는 밤이 채 새기 전에 떠오르고, 강남의 봄은 해가
다 가기 전에 찾아온다."[224]라고 읊은 경계에 잘 나타난다. 중국 문화의 근본적인 불변

222 왕유王維, 「종남산 별장[終南別業]」: 行到水窮處, 坐看雲起時. | 이 시는 왕유의 산수시山水詩 계열에 속
 한다. 번역은 박삼수 역주, 『왕유시전집』, 현암사, 2008, 62쪽 참조.
223 송지문宋之問, 「봉화회일행곤명지응제奉和晦日幸昆明池應制」: 不愁明月盡, 自有夜珠來. | 이 시는 송지문
 (656~712)이 정월 그믐날에 당나라 중종을 모시고 곤명지에서 노닐다가 지어 바친 작품으로 당시 최우수
 작이다. 곤명지는 당시 경치 좋은 곳이기도 하고 한 무제가 판 연못이기도 하다. 한 무제가 곤명지에서
 대어大魚의 생명을 구해주자 대어가 야광주로 보답했다는 일화가 있다.
224 왕만王灣, 「북고산 아래에서 묵다[大北固山下]」: 海日升殘夜, 江春入舊年. | 북고산은 지금의 강소(장쑤)
 江蘇성 진강(전장)鎭江시 북쪽 장강長江 남쪽에 있는 산이다. 시의 번역과 해설은 이병한·이영주 역해,
 『당시선』, 서울대학교 출판부, 1998 초판1쇄, 2006 5쇄, 29~30쪽 참조.

성, 본질적인 연속성, 발전적인 생동성은 바로 이러한 생동적인 S자형의 순환과 서로 관련된다.

백색이 무에, 흑색이 유에 해당된다. 위에서 말한 음과 양의 상대相對는 또 동시에 유와 무의 상생이 된다. 대립과 통일을 말한다면 중국 철학에는 두 가지가 있다. 하나는 음과 양의 상대이고 다른 하나는 유와 무의 상생이다. 전자가 서로 다른 두 가지의 실체를 강조한다면 후자는 하나의 실체(채운 상태)와 하나의 허체虛體(텅 빈 상태)를 강조한다. 음양의 두 실체를 강조하는 경우에 구체적 사물에서 주목하면 실례로 하늘과 땅, 물과 불, 군주와 신하, 남자와 여자 등을 들 수 있다.

다음으로 일실일허一實一虛의 강조는 구체적인 사물과 우주의 위대한 변화 사이의 직접적인 관계에 주목한다. 예컨대 그릇 테두리의 꽉 찬 부분(실체)과 중앙의 빈 부분(허체), 건축의 담장과 창문, 사람의 형체와 정치 등을 들 수 있다. 이러한 유와 무를 연결하는 것이 다름 아닌 기이다. 기는 유와 무를 하나로 꿰뚫는다. 이처럼 유무상생의 중시는 중국 철학과 사유의 특징이기도 하고 중국 미학의 특징이기도 하다.

〈태극도〉는 절반의 흑색(음)과 절반의 백색(양)으로 되어 있다. 흑색 속에 작은 백색의 원이 있고 백색 속에 작은 흑색의 원이 있는데, 이는 양 속에 음이 있고 음 속에 양이 있다는 것이다. 이것은 중국 철학에 나타난 대립과 통일의 가장 커다란 특징이다. 이것을 이해하면 중국적 화해의 내재적 근거와 대립의 양측이 내재적 공통성을 가지고 있다는 점을 이해할 수 있으며 아울러 어떠한 사물도 모두 커다란 그물의 연결 맥락 안에 있다는 것을 알게 된다. 즉 어떠한 사물도 완전히 분리될 수도 없고 하나의 고정 불변한 성질을 지닐 수도 없다. 예컨대 마치 한 남자가 집에서 아내의 상대가 될 때 남편이고 양에 해당되지만 국정에서 군주의 상대가 될 때 신하이고 음에 해당된다.

오행, 즉 목·화·토·금·수는 원래 독립적으로 발전한 사상 체계이다. 오행은 한 제국에서 기, 음양과 하나의 이론으로 종합된 뒤에 음양에 바탕을 두고 이론적으로 전개(확대)되었다고 할 수 있다. 팔괘도 음양에 바탕을 둔 전개라고 할 수 있다. 이처럼 음양에는 두 가지의 전개 방식이 있고, 두 방식은 많은 경우에 서로 소통할 수 있다. 이 점은 하나의 사유 원칙과 모형으로서도 마찬가지이다. 음양이 오행과 팔괘로 전개되는 방식은 원시 시대에서 하·은·주의 삼대에 이르기까지 시공의 동태적 구조를 기초로 삼았고 다양한 특성을 지닌 정합적인 대일통에 부합하는 문화적 실제이기도 했다.

제5절

진한 시대의 음악 우주

1. 음악 우주의 이론적 기원

앞에서 설명했듯이 상고 시대 문화에서 의식儀式을 중심으로 한 음악은 하 · 상 · 주 삼대를 거쳐 선진 시대에 이르러 이론화되었고, 마침내 양한 시대에는 가정 · 사회 · 조정 · 우주를 결합하여 일체가 된 음악 우주를 형성하게 되었다. 이러한 음악 우주는 다방면의 이론이 만나고 합하여 이루어졌다. 먼저 철학 관념에서 보면 풍風에서 기氣로 전환이 있었다.

상고 시대 문화의 '풍'은 토템 관념, 악기 연주, 자연의 공기 등 세 요소의 결합으로 생겨났다. 이성화의 과정에서 풍이 기로 변하면서 기는 우주의 근원이 되었다. 기는 작용의 측면에서 풍의 세 요소와 음악이 서로 연관된 기능을 아우르며 음악을 우주 전체로 확장시키고 우주 전체를 흥겨운 음악의 분위기로 가득 차게 했다. 다음으로 장자는 우주의 운행 자체를 천악天樂, 즉 자연의 음악으로 간주하고 천악을 인악人樂, 즉 인간의 음악과 대비시켜 전자가 후자보다 뛰어나다고 보았다. 이를 통해 그는 우주 자체의 음악성을 찾아내서 사람들로 하여금 음악성의 우주를 직접 깨닫도록 했다.

선진 시대의 이성화는 우주 · 인성 · 정치 · 사회의 각 영역에서 동시에 나란히 진전되었다. 마지막으로 유가는 가 · 국 · 천하 질서를 음악의 이론화와 결합시켜서 중국적 음악 우주의 중요한 구성 요소를 구성했다. 공자가 말한 간결하나 뜻은 완전하게 내리는 음악에 대한 평가로부터 『순자』「악론」, 『예기』「악기」에 이르기까지 유가의 이론은 중국 음악 이론의 주류를 차지했다.

진한 시대의 음악 우주는 주로 세 가지 방면을 포괄한다. 첫째는 음악의 기본 개념을 형성하고 그에 따라 음악의 사회성에 관한 구조의 기초를 완성했다. 이것은 주로 유가 이론이 기여하는 부분이다. 둘째는 사회−정치의 관점에서 음악으로 이어진 사회−정치−우주의 전체를 본다. 구체적으로 말하면 새로운 우주론의 기초 위에 예악 문화를 재해석하는 작업이다. 이 또한 주로 유가가 일구어낸 부분이다. 이러한 두 부분은 대체로 『순자』와 『예기』「악기」에 의해 제공되었고, 훗날 사마천은 『사기』「악서」에서 이 두 문헌을 바탕으로 하여 결론을 내렸다.

셋째는 우주의 관점에서 음악으로 이어진 사회−정치−우주의 전체를 파악한다. 이는 유가를 비롯하여 개별 학파들의 협력으로 가능했는데, 그중에 『회남자』와 『예기』「월령」이 중요한 자리를 차지했다. 종합해서 말하면 진한 시대에 음악·사회·우주는 함께 하나의 전체를 이루었다. 세 가지는 또한 제각각 하나의 전체를 바라보는 세 가지 시각을 나타낸다. 한 시각으로 보면 둘 중 어떤 것은 전경前景이 되고 다른 것은 배경이 된다.

다음 절에서는 음악·사회·우주로 구분하여 세 가지의 서로 다른 시각에서 하나의 통일된 전체를 보려고 한다. 먼저 음악의 시각을 살펴보자.

2. 음악 이론의 기본 개념

성聲·음音·악樂은 음악 객체와 관련된 세 가지 기본 개념이다. 성은 일반적인 음향을 가리키는데 주로 자연 원인으로 인해 저절로 생겨나는 음향이다. 음은 악의 음을 가리키는데 일반적인 음향과 음악성의 조합으로 생겨난다.

> 성聲이 문文을 이루는 것을 음音이라고 한다. (조남권·김종수, 30)[225]
>
> 성 성 문 위 지 음
> 聲成文, 謂之音. (『예기』「악기」)

225 ㅣ 이하 『예기』「악기」의 한국어 번역은 조남권·김종수 공역, 『동양의 음악사상 악기樂記』, 2001 1판, 2005 3판 참조.

제2장 선진과 진한의 미학 | 233

여기서 성은 앞서 말한 대로 자연 음향을 가리킨다. 문은 음악의 규칙(형식)에 따라 구성되어 아름다움을 나타낸다. 음은 음악을 가리킨다.

> 자연 음향이 서로 호응하므로 변變이 생겨나고 그 변이 방方을 이루는 것을 음악이라
> 고 한다.(조남권·김종수, 23)
>
> 성 상 응 고 생 변 변 성 방 위 지 음
> 聲相應, 故生變, 變成方, 謂之音.(『예기』「악기」)

변은 구성을 가리키고 성방은 음악의 요구를 충족시키는 것을 말한다.

> 오음五音이 비比하여 〈소韶〉 〈하夏〉[226]가 된다.(최동호, 379)[227]
>
> 오 음 비 이 성 소 하
> 五音比而成韶夏.(『문심조룡』「정채情采」)

오음은 악음의 오음계를 가리킨다. 비는 음악의 규칙에 따라 구성되는 것을 말한다. 〈소〉와 〈하〉는 모두 특정 시대에 쓰인 구체적인 음악을 말한다. 인용문에서 말하는 악은 사회적 특성을 담아 사회·정치·우주의 본질을 구현한 음악을 가리키는데 의례의 특성을 지닌 악이 대표가 될 만하다. 음을 구성하고 악기로 연주하며 간干·척戚·우羽·모旄 등을 가지고 춤출 정도로 된 것을 악이라고 한다.[228]

> 악은 성음으로 나타내고 금슬 악기로 듣기 좋게 꾸미고 간척 무구로 움직임을 돋보이
> 게 하고 우모로 보기 좋게 치장하고 소관簫管으로 반주한다. 완전한 덕의 영광을 떨치
> 고 사기四氣[229]의 조화를 살려내고 만물의 이치를 두드러지게 한다.[230]

226 | 〈소韶〉는 순 임금 시대에 공연된 악곡이고, 〈하夏〉는 우 임금의 시대에 공연된 악곡이다. 이 악곡은 근대 국가의 상징에 속하는 국가에 해당된다고 볼 수 있다.

227 | 이하 『문심조룡』 번역은 최동호 외 옮김, 『문심조룡』, 민음사, 1994, 2005 1판 6쇄와 성기옥 옮김, 『문심조룡』, 지만지, 2010 참조.

228 『예기』「악기」: 比音而樂之, 及干戚羽旄, 謂之樂也.(조남권·김종수, 23) 간척우모干戚羽旄는 춤을 출 때 사용되는 무구를 가리키는데, 구체적으로 말하면 차례대로 방패, 도끼, 새의 깃, 깃대 장식 등을 가리킨다.

229 | 사기四氣는 봄·여름·가을·겨울 네 계절의 온열냉한溫熱冷寒의 기운을 말한다.

230 『사기』「악서樂書」: 發以聲音, 文以琴瑟, 動以干戚, 飾以羽旄, 從以簫管, 奮至德之光, 動四氣之和, 以著萬物之理.

〈그림 2-7〉 성에서 음으로

정리하면 성이 자연 음향이라면 음은 구체적인 음악이다.《《그림 2-7》) 악은 우주 본질을
밝히는 음악이다. 이 때문에 『예기』「악기」에서는 다음과 같이 설명하고 있다.

성을 알지만 음을 모르면 날짐승이나 들짐승과 같다. 음을 알지만 악을 모르면 일반
백성이다. 오직 군자라야 악을 알 수 있다.[231] 옛사람은 나쁜 소리의 간성姦聲이 사람
을 자극하면 거슬리는 기운의 역기逆氣가 호응하게 된다.[232] 멸망한 망국亡國의 음이
슬프고 시름에 잠기는데 그 나라의 백성이 고통스럽기 때문이다.[233]

단지 사람만이 개별적 음악을 창작할 수 있다. 같은 사람이라도 일반인은 구체적인
음악만을 알 뿐이다. 사인士人 중에 우수한 자라야 음악의 본질을 안다. 본질을 드러내
야만 비로소 악, 즉 본질을 지닌 음악이라 부를 수 있다. 따라서 나쁜 간악과 망국의
악은 공연으로 쓰일 수 없다.

231 『예기』「악기」: 知聲而不知音者,禽獸是也. 知音而不知樂者, 衆庶是也. 唯君子爲能知樂.(조남권 · 김종수,
39)
232 『예기』「악기」: 凡姦聲感人而逆氣應之.(조남권 · 김종수, 111)
233 『예기』「악기」: 亡國之音, 哀以思, 其民困.(조남권 · 김종수, 30)

다음으로 옛사람이 "악이란 천지의 조화이다."[234]라고 말했는데, 같은 방식으로 "음이란 천지의 조화이다."라고 말할 수는 없다. 음은 구체적인 음악으로 다만 개별성을 가질 뿐 본질을 반영할 수는 없다. 따라서 진한 시대의 세 가지 음악 저작 『예기』「악기」, 『순자』「악론」, 『사기』「악서」 등은 의미상으로 모두 '음악의 본질'을 논의하고 있다.

성(음향)은 음(음악)을 구성하고 성(음악)은 또한 음(음성)의 형식으로 표현된다. 다시 말해서 음은 악으로 완성되고 악은 성음의 형식으로 표현된다. 음과 성이 음성音聲으로 연용連用되어 구체적인 음(음악)을 가리킬 수 있다. 이러한 연용 때문에 실제로 구체적인 위아래의 문장에서 성 또는 음으로 구체적인 음악을 가리킬 수 있다. 같은 이치로 음과 악이 음악音樂의 연용으로 본질적인 음악을 가리킬 수 있다. 이후의 역사 발전 과정에서 악도 구체적인 음악(음)을 가리키는 방식으로 쓰였다.

3. 물物 · 심心 · 정情

사물[物] · 마음[心] · 감정[情]은 음악의 주체와 객체의 상호 작용에 연관되는 세 가지 기본 개념이다: 물은 구체적인 음악이 생겨나게 하는 구체적인 사물이므로 본질로서의 천지와 구별된다. 심은 음악을 낳는 주체이다. 심이 사물에 감응하여 움직이면 음악이 생겨난다. 마음은 음악이 생겨날 수 있는 내재적 조건이다. 구체적인 음악을 생성하는 것은 일반적인 마음이 아니라 마음이 사물에 감응한 뒤에 경험하는 구체적인 상태이다. 정은 마음이 사물에 감응한 뒤에 움직이는 구체적인 상태이다. 구체적인 감정은 구체적인 음악을 낳게 된다.

정리하면 음(음악)의 탄생은 이러하다. 객체의 사물과 주체의 마음이 서로 감응하여 구체적인 '정情'을 형성하고 이 정으로 말미암아 음(음악)이 생겨난다. 『예기』「악기」의 말로 표현하면 다음과 같다.

음의 기동은 사람의 마음으로 인해 생겨난다. 사람 마음의 움직임은 사물이 그렇게

234 『예기』「악기」: 樂者, 天地之和也.(조남권 · 김종수, 82)

되도록 한다. 사물에 감응하여 움직이므로 성(음향)으로 나타난다. 성(자연 음향)이 서로 호응하여 변(구성)이 생겨난다. 변이 음악의 요구를 충족하는 것을 음(음악)이라고 한다.(조남권·김종수, 23)

범음지기 유인심생야 인심지동 물사지연야 감어물이동 고형어성 성상응 고생
凡音之起, 由人心生也. 人心之動, 物使之然也. 感於物而動, 故形於聲. 聲相應, 故生
변 변성방 위지음
變, 變成方, 謂之音.(『예기』「악기」)

음은 사람의 마음에서 생기는 것이다. 감정이 마음속에서 움직이므로 성(음향)으로 나타난다. 성이 문(음악의 형식에 맞는 아름다움)을 이루는 것을 음(음악)이라고 한다.(조남권·김종수, 30)

범음자 생어인심자야 정동어중 고형어성 성성문 위지음
凡音者, 生於人心者也. 情動於中, 故形於聲. 聲成文, 謂之音.(『예기』「악기」)

첫 번째 인용문은 사물이 외물에 감응하는 측면을, 두 번째는 감정이 마음속에서 움직이는 측면을 말한다. 음악이 예술 형식으로서 갖추어야 할 선결 조건으로서 물감物感(사물과 감응)과 정동情動(감정의 움직임)의 두 가지가 서로 결합하여 음이 생겨난다.

4. 예악 사회의 악

성·음·악이 점차 발전하는 구조에서 '악'은 우주의 본질에 맞닿아 있기 때문에 음악의 총칭이 되었다. 이는 우주 본질과 연결된 존재의 사회성을 반영하고 있는데, 사회에서 어떠한 틀로 나타날까. 그 구조는 예와 함께 드러난다. 중국의 우주 성질과 사회의 구조적 성질을 결합하여 이러한 문화를 총체적으로 서술했는데, 그 내용이 『순자』「악론」, 『예기』「악기」의 중요한 문제이다. 악은 천을 상징하고 예는 땅을 상징한다. 땅 위에 있는 사물 그리고 산과 강에 사는 동식물은 분야별·종류별로 나뉘고 그 자체로 일종의 질서를 보여준다. 예는 '별別'을 강조하여 이 사물을 다른 사물과 구별할 뿐만 아니라 하나하나의 사물마다 가치상의 등급을 매긴다.

천의 운동은 기로 시작해서 매듭지어 하나로 엮이며 아무런 분별이 없다. 다만 기가 땅 위에서 응결되어 특정한 사물로 나타나야 비로소 분별이 생겨난다. 사물이 생명을

잃은 다음에야 다시 우주의 유행하는 기로 돌아가서 통일성을 이루게 된다. 이 때문에 악은 동질성의 동同을 강조한다. 하늘과 땅 사이에는 반드시 구별이 있고 세계에는 다양성이 있는데, 이것은 예의 기초이다. 다양한 사물 사이에 질서가 있는데, 이것은 악의 기초이다. 예는 서로 구별하고 악은 서로 조화롭게 한다.

> 예를 실행하여 마땅함을 얻으면 고귀한 지위와 비천한 지위가 계급으로 나뉘고 악을 실행하여 형식을 공감하면 윗사람과 아랫사람이 화합하게 된다.(조남권 · 김종수, 53)[235]
>
> 예 의 립 즉 귀 천 등 의 악 문 동 즉 상 하 화 의
> 禮義立, 則貴賤等矣, 樂文同, 則上下和矣.(『예기』「악기」)

예가 있으면 사람은 자신이 바로 사회와 우주 속에서 어떤 위치에 있는지를 알게 된다. 악이 있으면 사람이 이러한 위치에 놓인 자신이 어떻게 사회 · 우주와 합일하는지를 알게 된다. 이처럼 사람은 사회의 운영과 우주의 운행에 정확하게 들어가 자기의 생명 가치를 온전히 실현한다. 땅 위의 사물은 실재하는데, 이것은 예와 마찬가지로 구체적인 것을 분명하게 규정한다. 하늘에서 유행하는 기는 변화무쌍하고 신통한데, 이것은 악과 마찬가지로 느낄 수 있지만 닿거나 잡을 수 없다. 따라서 천지가 만물의 질서를 형성하듯이 예악은 사회의 질서를 구성한다. 이는 『예기』「악기」에서 다음처럼 나타난다.

> 악이란 하늘과 땅의 조화이다. 예란 하늘과 땅의 질서이다. 조화를 이루므로 온갖 사물이 생겨나고 질서를 이루므로 온갖 사물이 모두 구별된다. 악은 하늘로 말미암아 생겨나고 예는 땅에 따라 만들어진다. 지나치게 만들면 오히려 어지러워지고 지나치게 생겨나면 오히려 해롭게 된다. 하늘과 땅의 이치에 밝은 다음에 예악을 떨쳐 일으킬 수 있다.(조남권 · 김종수, 66~68)
>
> 악 자 천 지 지 화 야 예 야 자 천 지 지 서 야 화 고 백 물 개 화 서 고 군 물 개 별 악 유 천 작
> 樂者, 天地之和也. 禮也者. 天地之序也. 和, 故百物皆化, 序, 故群物皆別. 樂由天作,
>
> 예 이 지 제 과 제 즉 란 과 작 즉 포 명 어 천 지 연 후 능 흥 예 악 야
> 禮以地制. 過制則亂, 過作則暴. 明於天地, 然後能興禮樂也.(『예기』「악기」)

235 | 예의禮義와 악문樂文은 『십삼경주소』본의 『예기정의』에 따라 옮긴다. 若行禮得其宜, 則貴賤各有階級矣. …… 若行樂文采諧同, 則上下各自和好也.

하늘은 높고 땅은 낮아 위치가 다르며 그 사이의 만물도 제각각 달라서 차이의 예제
가 실행된다. 천지 사이의 만물이 이리저리 옮겨 다니며 쉬지 않고 함께 모여서 닮아
가며 변화되므로 동화의 악이 번영하게 된다. 봄에 생겨나고 여름에 자르니 이는 인
이다. 가을에 거두고 겨울에 감추니 이는 의다. 인은 악에 가깝고 의는 예에 가깝다.
악이란 조화를 중시하므로 신神을 뒤따라서 하늘을 따른다. 예란 마땅함을 구별하므
로 귀鬼를 모범으로 삼아 땅을 따른다.[236] 그러므로 성인은 악을 지어 하늘에 호응하
고 예를 만들어 땅에 짝한다. 예악이 분명하게 갖추어지면 하늘과 땅 사이의 모든
일이 잘 풀려나간다.(조남권·김종수, 66~68)

천지고하 만물산수 이예제행의 류이불식 합동이화 이악흥언 춘작하장 인야
天地高下, 萬物散殊, 而禮制行矣. 流而不息, 合同而化, 而樂興焉. 春作夏長, 仁也.

추렴동장 의야 인근어악 의근어례 악자돈화 솔신이종천 예자별의 거귀이종지
秋斂冬藏, 義也. 仁近於樂, 義近於禮. 樂者敦和, 率神而從天. 禮者別宜, 居鬼而從地.

고 성 인 작 악 이 응 천 제 례 이 배 지 예 악 명 비 천 지 관 의
故聖人作樂以應天, 制禮以配之. 禮樂明備, 天地官矣.(『예기』「악기」)

악은 예악 사회의 중요한 부분이다. 예악 사회가 전체로 존재해야만 비로소 악의
의의가 드러날 수 있다. 예악 사회는 천지의 이치를 바탕으로 하므로 예악과 천지는
공동으로 우주 전체를 구성했다. 예는 사람 사이의 차이가 환히 드러나게 하고 악은
사람으로 하여금 차별을 바탕으로 하면서 통일을 느끼게 한다. 따라서 악은 세 가지
의의를 갖고 있다. 첫째, 소리·음·악을 통해 음악의 본질에 도달할 수 있다. 둘째,
사람이 음성의 악에서 쾌락을 느낄 수 있다. 셋째, 이러한 음악의 쾌락에서 사람의 본
질, 즉 천지성天之性과 우주의 본질, 즉 천지화天地和를 느낄 수 있다.

5. 우주 질서와 악樂

음악·사회·우주[237]는 하나의 전체이다. 우주의 관점에서 보면 음악과 결합된 우

236 | 『십삼경주소』본의 『예기정의』에 따르면 신과 귀는 각각 과거 성인과 현인의 혼을 가리킨다. 성인은
영혼이 강하여 신묘한 변화를 낳을 수 있으므로 동화를 말하는 악과 상통한다. 반면 현인은 영혼이 약하여
특정한 꼴을 지닌 사물에 깃들 수 있으므로 차이를 말하는 예과 상통한다.

237 | 중국 고대에 세계의 전체를 가리킬 때 보통 천하天下·천지天地를 가리킨다. 장법(장파)은 음악이 세계

주론이 쫙 펼쳐지고 있다. 우주 차원에서 음악을 바라보는 논의라면 『여씨춘추』에서 시작하여 다양한 방면의 통합을 거쳐 『예기』「월령月令」, 『회남자』「시칙훈時則訓」에 이르러 기본적으로 전체상의 전개를 잘 보여주고 있다.

『예기』「월령」을 실례로 들어 설명해보자. 이 편에서는 1년 중 맹춘孟春·중춘仲春·계춘季春·맹하·중하·계하·맹추·중추·계추·맹동·중동·계동 등 모두 12개월 동안의 천문·지리·인사 사이의 상관적 현상을 자세하게 보여주고 있다. 음악은 천·지·인의 사이를 상징한다. 이를 통해 천·지·인이 하나의 전체로서 음악성을 갖추게 되었다. 아래에는 맹춘의 상황만을 열거한다. 다른 달은 기본적으로 서로 같은데, 이는 맹춘을 바탕으로 유추할 수 있다.

먼저 1월의 우주에 핵심을 이루는 여러 가지 내용을 살펴보자.

> 봄의 첫 번째 달인 맹춘의 달에 태양과 달이 영실營實 자리에 있고, 저녁 무렵에 삼성參星이 남쪽 하늘의 중앙에 있고 동틀 무렵에 미성尾星이 남쪽 하늘의 중앙에 자리한다.[238] 맹춘의 달에 해당되는 천간天干은 갑과 을이고 이때를 주관하는 상제는 태호太皞이고 신神은 구망句芒이다.[239] 맹춘에 해당되는 벌레(동물)는 비늘이 달린 인족〔鱗〕에, 음은 오음 중 각조〔角〕에, 음률은 12율 중 태주太簇에 해당한다. 맹춘에 해당되는 수는 8에, 맛은 신맛에, 냄새는 비린내에 해당한다. 제사의 대상은 호신戶神이며, 제사 때는 먼저 비장脾臟을 바친다. (이상옥, 상: 338; 정병섭, 45~70)
>
> 맹 춘 지 월 일 재 영 실 혼 삼 중 단 미 중 기 일 갑 을 기 제 대 호 기 신 구 망 기 충 린 기 음
> 孟春之月, 日在營室, 昏參中, 旦尾中. 其日甲乙, 其帝大皞, 其神句芒. 其蟲鱗. 其音
>
> 각 율 중 대 주 기 수 팔 기 미 산 기 취 전 기 사 호 제 선 비
> 角, 律中大簇, 其數八. 其味酸, 其臭膻, 其祀戶, 祭先脾. (『예기』「월령」[240])

그 다음에 다음과 같은 현상이 나타난다.

의 근원과 맞닿아 있다고 생각하므로 그 범위를 천지에서 우주로 확장시키고 있다. 그리고 장법(장파)은 제2장 제6절에서 천天과 우주宇宙를 동일시하기도 한다.

238 ㅣ 영실營實·삼성參星·미성尾星은 모두 고대 중국의 별자리를 나타내는 28수宿에 속한다.

239 ㅣ 태호太皞는 복희伏羲이고 목덕木德을 주관한다. 구망句芒은 소호씨少皞氏의 아들이고 이름이 중重으로 알려져 있다.

240 ㅣ 「월령」내용에 대한 상세한 주석은 정병석 옮김, 『역주 예기집설대전 월령』, 학고방, 2010 참조.

동풍이 불어서 얼음이 풀리고 칩거했던 벌레가 비로소 움직이고 물고기가 얼음 위로 떠오른다. 수달이 물고기를 제사지냈고,[241] 기러기가 남쪽에서 날아온다. (이상옥, 상: 338~339; 정병섭, 70~75)

동풍해동　칩충시진　어상빙　달제어　홍안래
東風解凍, 蟄蟲始振, 魚上氷, 獺祭魚, 鴻雁來.(『예기』「월령」)

이때에 조정은 천지의 변화에 따라 행사를 벌인다. 예컨대 천자 개인의 활동도 있고 천자가 중요한 관리를 거느리고 진행하는 활동도 있고 관리들이 진행하는 활동도 있다.

이달 중 천자는 원일을 가려서 상제께 오곡이 풍성하게 해달라고 빈다. 이어 원신을 가려서 천자가 직접 쟁기를 수레에 실을 때 참승하는 보개와 수레를 모는 어자御者 사이에 두었다.[242] 그리고 삼공三公과 구경九卿 및 제후와 대부를 이끌고 임금의 적전 에 가서 밭갈이를 하는데 천자는 세 번, 삼공은 다섯 번, 경과 제후는 아홉 번 갈았다. 밭갈이를 끝내고 돌아와 천자는 정무를 보는 대침大寢에서 술잔을 잡고 연례를 연다. 여기에 삼공·구경·제후·대부들이 모두 연례에 모이는데, 이때 따라주는 술을 노주 라고 부른다.[243](이상옥, 상: 342; 정병섭, 102~107)

시 월 야　천 자 내 이 원 일 기 곡 어 상 제　　내 택 원 진　천 자 친 재 뢰 사　조 지 어 참 보 개 어 지 간
是月也, 天子乃以元日祈穀於上帝, 乃擇元辰, 天子親載未耜, 措之於參保介御之間,

솔 삼 공 구 경 제 후 대 부　궁 경 제 적　천 자 삼 추　삼 공 오 추　경 제 후 구 추　반　집 작 어 대 침
率三公九卿諸侯大夫, 躬耕帝藉, 天子三推, 三公五推, 卿諸侯九推, 反, 執爵於大寢,

삼 공 구 경 제 후 대 부 개 어　명 왈　노 주
三公九卿諸侯大夫皆御, 命曰: 勞酒.(『예기』「월령」)

이어서 전국에 걸쳐 농사 작업이 시작된다.

241 ㅣ 고대인의 관찰에 따르면 수달은 잉어나 물고기를 잡아 바로 먹지 않고 물가에 두며 사방에 펼쳐두었다. 이 때문에 고대인은 수달이 제사를 지낸다고 유추했다.

242 ㅣ 원일元日은 길일로 맹춘의 초순 중에 천간에 신辛 자가 처음으로 들어가는 상신일上辛日을 가리킨다. 원신元辰은 교郊 제사를 지낸 다음에 찾아온 길일을 가리킨다. 참승參乘은 수레에 타는 사람을 가리키고 보개保介는 수레의 오른쪽에 타는 사람을 가리킨다. 당시 수레를 탈 때 중요 인물은 왼쪽에, 조종하는 사람은 중앙에, 방어하는 사람은 오른쪽에 탔다.

243 ㅣ 적전藉田은 백성들의 농사를 권장하기 위해 천자가 상징적으로 경작 의식을 치르는 토지를 가리킨다. 노주勞酒는 적전 의식에 참가한 사람을 위로한다는 뜻을 담고 있다.

이달에 하늘의 기운은 아래로 내려오고 땅의 기운은 위로 올라가니 하늘과 땅이 하나로 조화되고 초목이 싹이 터서 움직이기 시작한다. 왕명으로 전국에 농사의 시작을 선포한다. 전준에게 명령하여 동교東郊에 머물면서 토지의 경계를 바로잡고 밭 사이의 작은 길과 도랑을 바르게 정리하게 한다.[244] 또 구릉·산기슭·습지 등의 토양상태, 토질에 무엇을 하기에 맞는지와 오곡 중 무엇을 심어야 할지 잘 살펴서 백성에게 농사를 가르치고 이끌며 반드시 몸소 실행하여 보여준다. 이처럼 농사 업무가 잘 정리되고 먼저 농정의 기준을 미리 확정하면 농부는 헷갈리지 않는다. (이상옥, 상: 342; 정병섭, 108~116)

시월야　천기하강　지기상등　천지화동　초목맹동　왕명포농사　명전사동교　개수봉
是月也, 天氣下降, 地氣上騰, 天地和同, 草木萌動. 王命布農事, 命田舍東郊, 皆修封

강　심단경술　선상구릉판습　토지소의　오곡소식　이교도민　필궁친지　전사기칙
疆, 審端經術. 善相丘陵阪隰, 土地所宜, 五穀所殖, 以敎道民, 必躬親之. 田事旣飭,

선정준직　농내불혹
先定准直, 農乃不惑.(『예기』「월령」)

다음으로 직접 천지와 서로 관련되는 의식을 거행하고 또 의식과 서로 맞물리는 각종 금기를 지킨다.

이달에 악정에게 명령하여 국학國學(태학太學)에 가서 국자國子(주자胄子)에게 문무文舞와 무무武舞 등 춤을 배워 몸에 익히게 한다.[245] 또 제사지내는 전례典禮를 정비하고 주관자에게 명령하여 산림山林과 천택川澤 등의 신에게 제사지내게 하는데, 봄이므로 희생은 암컷을 쓰지 못하게 한다. 산림에 들어가 나무 베기를 금지한다. 둥우리를 뒤집어서 새를 잡지 못하게 하고 애벌레, 새끼를 밴 짐승, 갓 태어난 어린 새끼, 막 날기 시작하는 새를 죽이지 못하게 한다. 어린 새끼와 달걀을 제물과 음식으로 쓰지 못하게 한다.[246] 토목 공사를 일으켜서 민중을 모으지 못하게 하고 성곽을 쌓느라 백성을 노역에 부리는 일이 없도록 한다. 무덤이 무너져 뼈가 드러나면 흙으로 가리

244 ┃ 전준田畯은 색부嗇夫·전색田嗇으로도 불리며 특정 지역의 농정을 맡고 있는 관리로 세금과 요역 관련 업무를 담당한다.
245 ┃ 악정樂正은 음악 관련 업무를 맡은 관리의 우두머리를 가리킨다. 관직명에서 정은 오늘날 장長과 같이 보통 책임자를 가리킨다. 국학 또는 태학은 일반인이 아니라 왕족과 귀족 자제를 지도자로 양성하는 왕실 교육기관이다.
246 ┃ 미麛는 사슴의 새끼를 특칭하기도 하지만 여기서는 짐승의 모든 새끼를 통칭한다.

고 살집이 남은 시신은 묻어준다.[247](이상옥, 상: 343~344; 정병섭, 116~141)

시월야　명악정입학습무　내수제전　명사산림천택　희생무용빈　금지벌목　무복소
是月也, 命樂正入學習舞. 乃修祭典, 命祀山林川澤, 犧牲毋用牝. 禁止伐木. 毋覆巢,

무살해충　태요　비조　무미　무란　무취대중　무치성곽　엄격매자
毋殺孩蟲·胎夭·飛鳥, 毋𪊨, 毋卵. 無聚大衆, 毋置城郭. 掩骼埋胔.(『예기』「월령」)

이달에 전쟁을 일으켜서는 안 되므로 전쟁을 일으키면 반드시 하늘의 재앙을 받는다.
군사를 벌여서는 안 되므로 우리가 선수를 쳐서는 안 된다.[248] 만물이 소생하는 하늘
의 도리를 어기지 말고 땅의 이치를 끊지 말고[249] 사람의 기강을 어지럽혀서는 안
된다.(이상옥, 상: 343~344; 정병섭, 116~141)

시월야　불가이칭병　칭병필천앙　병융불기　불가종아시　무변천지도　무절지지리
是月也, 不可以稱兵, 稱兵必天殃. 兵戎不起, 不可從我始. 毋變天之道, 毋絶地之理,

무란인지기
毋亂人之氣.(『예기』「월령」)

맹춘에 여름의 정령政令을 실행하면 천시天時를 어겨 비가 때를 맞추지 못하고 초목이
일찍 말라 떨어지며 국내 사람들이 때로 흉한 일로 두려워하게 된다. 이달에 가을의
정령을 실행하면 백성들에게 전염병이 크게 돌고 회오리바람과 폭우가 한꺼번에 이르
며 여유와 봉호 등 독초가 무성하게 된다.[250] 이달에 겨울의 정령을 실행하면 폭우와
그로 인한 홍수가 피해를 가져오고 눈과 서리가 곡물을 크게 상하게 하고 일찍 심는
곡식은 수확할 수 없게 된다.(이상옥, 상: 343~344; 정병섭, 116~141)

맹춘행하령　즉우수불시　초목조락　국시유공　행추령　즉민기대역　표풍폭우총지
孟春行夏令, 則雨水不時, 草木蚤落, 國時有恐. 行秋令, 則民其大疫, 猋風暴雨總至,

려유봉호병흥　행동령　즉수료위패　설상대지　수종불입
藜莠蓬蒿竝興. 行冬令, 則水潦爲敗, 雪霜大摯, 首種不入.(『예기』「월령」)

247 ┃ 격해骼는 해골에 해당되는 말로 시체가 뼈만 남은 상태이다. 자胔는 시체가 완전히 부패하지 않아 아직
　살이 붙어 있는 상태를 가리킨다.
248 ┃ 앞 문장은 만물이 소생하는 자연의 주기에 맞추기 위해 전쟁을 해서 안 된다는 일반적인 원칙을 말한다.
　이 문장은 상대가 우리를 공격했을 때 어쩔 수 없이 응전해야 하는 예외적 상황을 말한다. 이 경우에도
　공격에 맞서 수비를 할 수 있지만 선공을 취하면 안 된다는 취지를 말하고 있다.
249 ┃ 천지도天之道와 지지리地之理는 『주역』「계사전」 하에 나오는 "天地之大德曰生"과 관련이 된다.
250 ┃ 봄에 일기가 고르지 않으면 사람에게 먹을 수 있는 초목이 제대로 자라지 못하고 독초가 끈질기게 살아
　남게 된다.

천지의 운행이 시작되면서 자연 현상에서 인간 사회로, 조정에서 나라 전체로 자연과 사람이 서로 감응하는 천인상감天人相感과 자연과 사람이 상호 작용하는 천인호동天人互動의 그림을 보여주고 있다. 이러한 자연과 인간의 상호 작용은 그 자체로 음악적 특성을 지닌 활동이다.

중국적 우주는 바람으로 말미암아 생기는 기이고 음악성을 갖고 있다. 음악의 오음은 직접적으로 우주 만물과 서로 관련되어 있다.

> 오음과 사물의 상관성을 보면 궁은 임금에, 상은 신하에, 각은 민에, 치는 사에, 우는 사물에 해당된다. 오음이 뒤죽박죽되지 않으면 가락에 맞지 않은 음이 없고 잘 조화된다.(조남권·김종수, 33)
>
> 궁위군 상위신 각위민 치위사 우위물 오자불란 즉무첩체지음의
> 宮爲君, 商爲臣, 角爲民, 徵爲事, 羽爲物. 五者不亂, 則無怗懘之音矣.(『예기』「악기」)

> 각角이란 뛰어오르다는 뜻이다. 이때 양기가 움직여 뛰어오른다. 치란 그치다는 뜻이다. 이때 양기가 정점에 이르러 그치게 된다. 상은 펼치다는 뜻이다. 이때 음기가 나와서 펼쳐지고 양기가 내려가기 시작한다. 우는 구부리다, 얽히다는 뜻이다. 이때 음기가 위에 있고, 양기가 아래에 있다. 궁은 안에 넣다, 머금다는 뜻이다. 토가 사시를 품어서 담고 있는 것을 말한다.(신정근, 116)[251]
>
> 각자 약야 양기동약 치자 지야 양기지 상자 장야 음기개장 양기시강야 우자
> 角者, 躍也, 陽氣動躍. 徵者, 止也, 陽氣止. 商者, 張也, 陰氣開張, 陽氣始降也. 羽者,
> 우야 음기재상 양기재하 궁자 용야 함야 함용사시자야
> 紆也, 陰氣在上, 陽氣在下. 宮者, 容也, 含也. 含容四時者也.
>
> (반고, 『백호통의白虎通義』「예악禮樂」)

우주가 음악적 특성을 지니고 있으므로 자연 현상도 음악성을 보이고 나아가 사회의 군주와 신하, 즉 관리자의 행위에도 일종의 음악적 특성을 지닌 행위를 드러내게 되었다. 이러한 음악의 운율이 이끌어가자 백성의 생산과 생활 행위도 음악성을 띤 행위로 표현하게 되었다. 조정에서 민간에 이르기까지 사람의 행위는 모두 우주 음악에 호응하고 참여하는 활동이다. 이처럼 천·지·인의 움직임이 모두 음악성을 지니고 있

251 | 전체 맥락은 반고, 신정근 역주, 『백호통의』, 소명출판, 2005, 116쪽 참조.

기 때문에 음악 자체도 중요성을 얻게 되었다.

악은 성음으로 나타내고 금슬 악기로 듣기 좋게 꾸미고 간척 무구로 움직임을 돋보이게 하고 우모로 보기 좋게 치장하고 소관簫管으로 반주한다. 완전한 덕의 영광을 떨치고 사기四氣의 조화를 살려내고 만물의 이치를 두드러지게 한다. 그러므로 맑고 밝은 것은 하늘을 본뜨고 넓고 큰 것은 땅을 본뜨며 끝나고 시작하는 것은 네 계절을 본뜨고 빙글빙글 도는 것은 바람과 비를 본뜬 것이다. 오색[252]이 무늬를 이루면서도 어지럽지 않고 팔풍[253]이 성률을 따르면서도 간사하지 않으며 모든 상황이 적도를 얻어서 일정함을 유지한다.[254] (정범진 외, 82)[255]

발 이 성 음 문 이 금 슬 동 이 간 척 식 이 우 모 종 이 소 관 분 지 덕 지 광 동 사 기 지 화 이 저
發以聲音, 文以琴瑟, 動以干戚, 飾以羽旄, 從以簫管, 奮至德之光, 動四氣之和, 以著

만 물 지 리 시 고 청 명 상 천 광 대 상 지 종 시 상 사 시 주 선 상 풍 우 오 색 성 문 이 불 란 팔
萬物之理. 是故淸明象天, 廣大象地, 終始象四時, 周旋象風雨. 五色成文而不亂, 八

풍 종 률 이 불 간 백 도 득 수 이 유 상
風從律而不姦, 百度得數而有常. (『사기』「악서」)

이러한 음악 우주는 중국 미학을 이해하는 데에 매우 중요한 의의를 가지고 있다.

252 | 오색五色은 오음五音과 그에 상응하는 오행五行을 포괄적으로 가리킨다.

253 | 팔풍八風은 팔음八音, 즉 금金·석石·사絲·죽竹·포匏·토土·혁革·목木 등 재료가 다른 8종류의 악기와 팔풍八風, 즉 염炎·도滔·훈熏·거巨·처凄·구飀·려厲·한寒 등 팔방八方의 바람을 통칭한다.

254 | 마지막의 백도득수百度得數는 날·달·낮·밤의 달력이 실제로 자연의 주기와 일치한다는 맥락으로 풀이하기도 하고, 일반 상황이 천지의 주기와 잘 호응하여 진행된다는 맥락으로 풀이하기도 한다. 여기서는 후자에 따라 옮겼다.

255 | 『사기』「악서樂書」의 전체 맥락은 정범진 외 옮김, 『사기 표서·서』, 까치, 1996 참조.

제6절

'대大'와 세 부류의 작가

진한 시대의 미학은 대체로 보면 두 가지 방면을 포함하고 있다. 하나는 가슴에 품은 포부와 우주의 대大의 추구이고, 다른 하나는 대大에 대한 유가의 규범이 곧 시인詩人의 이상으로 표현되었다는 점이다.

 대大가 진한 시대에 나타나게 되는 데에는 두 갈래의 흐름을 그 배경으로 간주할 수 있다. 하나는 선진 시대에서 한 제국에 이르는 주류 사상의 발전이고, 다른 하나는 대 개념의 내재적 발전이다. 선진 시대의 주류 사상의 발전은 간단히 말해 다음과 같다. 공자가 말한 인仁의 인성人性으로부터 노자의 도의 우주와 한비의 법의 정치로 이어져서, 즉 유가에서 도가와 법가로 전개되었는데, 최종적으로 한비자의 법가 정치는 진시황이 천하의 패권을 차지하게 했다. 진 제국의 수립과 진시황의 천하 통일은 이전 시대의 옛사람들에게 없었던 '대大'의 천하였다. 진시황의 통일 제국은 하·상·주의 종법에 바탕을 둔 봉건제와 전혀 다른 고도의 중앙집권 체제를 수립했고 중앙의 행정 명령을 전국 각지에 관철시킬 수 있는 힘을 갖고 있었다.

 대는 하나의 미학 개념으로서 앞에서 이미 말했듯이 맨 처음에는 천(우주)을 가리켰다. 예컨대 공자는 "오직 천만이 대하다."[256]고 했고, 노자는 "하늘도 크고 땅도 크다."[257]고 했고, 장자는 "천지란 예로부터 큰 것이다."[258]고 했다. 이를 통해 대와 천의 상관성을 알 수 있다. 그 뒤로 성인인 제왕이 하늘을 본받아 위대하므로 공자는 요가 하늘을

256 『논어』「태백」 19(208): (大哉堯之爲君也! 巍巍乎!) 唯天爲大. (唯堯則之, 蕩蕩乎.)(신정근, 335)
257 『노자』 25장: 道大, 天大, 地大, (王亦大. 國中有四大, 而王居其一焉.)(최진석, 215)
258 『장자』「천도」: 夫天地, 古之所大也.(안동림, 356; 안병주·전호근, 2: 254)

본받아 위대하다고 말하고, 노자도 사람은 하늘을 본받아 네 가지의 '대' 가운데 하나에 속한다고 말한다.[259] 맹자에 이르러 대는 도道에 확고히 근거하여 정치를 논의한 사인을 상징했다. "허실이 없이 알차서 광채가 있는 것을 대라고 말한다."[260] 제왕과 사인은 춘추전국 시대 수백 년의 발전을 거쳐 함께 진시황의 통일 세계를 창조해냈다.

이때의 대는 세 방향으로 전개되었다. 첫째로 제왕이 가슴에 품은 포부의 대, 둘째로 제왕이 품은 포부의 대에서 실현된 우주의 대, 셋째로 사인이 문예(문학과 예술)로 대의 우주를 표현하여 일구어낸 문인 포부의 대와 그들의 문예에 드러난 우주의 대이다. 진한 시대의 '대'는 다음의 유명한 세 구절 속에 직접적으로 나타난다.

태산은 한 줌의 흙을 사양하지 않아 거대한 위상을 이룰 수 있고, 강과 바다는 작은 물을 가리지 않아 깊은 위상을 이룩할 수 있다.[261]

태 산 불 양 토 양　고 능 성 기 대　하 해 불 택 세 류　고 능 취 기 심
泰山不讓土壤, 故能成其大. 河海不擇細流, 故能就其深.(이사李斯,「간축객서諫逐客書」)

천하를 차지하고 온 세상을 하나로 감싸며 사해를 주머니 속에 넣으려는 뜻과 팔황을 아울러 집어삼키려는 마음이 있었다.[262]

석 권 천 하　포 거 우 내　낭 괄 사 해 지 의　병 탄 팔 황 지 심
席卷天下, 包擧宇內, 囊括四海之意, 幷呑八荒之心.(가의,「과진론」)

부를 창작하는 시인의 마음은 우주를 감싸 안는다.

부 가 지 심　포 괄 우 주
賦家之心, 包括宇宙.(사마상여司馬相如의 말)[263]

259 | 이 부분은 위의 각주에 소개된「태백」19(208)와『노자』25장의 원문 중 팔호 안의 내용을 가리킨다.
260 『맹자』「진심」하25: 充實而有光輝之謂大.(박경환, 372)
261 | 태산泰山은 중국의 산을 대표하는 오악五嶽 중 동악東嶽에 해당되고 높이는 해발 1천5백45미터이다. 태산은 높이로 보면 중국의 최고봉이 아니지만 오늘날 중국 문명의 발상 지역으로 널리 숭배되고 있다.
262 | 천하天下·우내宇內·사해四海·팔황八荒은 공통적으로 온 세상을 가리킨다. 사해는 중국을 둘러싸고 있는 바다에 초점을 두고 있다. 팔황은 방위에 초점을 두고 여덟 방향의 모든 것을 나타낸다.「과진론過秦論」은 가의賈誼가 진 제국이 붕괴하게 된 원인을 밝힌 글이다. 전체 내용은 허부문 옮김,『과진론·치안책』, 책세상, 2004 참조.
263 | 부賦는 당 제국에서 서정시가 크게 발전하기에 앞서 한 제국에서 성행한 운문을 가리킨다. 이 말은 유흠의『서경잡기西京雜記』「백일성부百日成賦」에 인용된 "賦家之心, 包括宇宙, 總攬人物, 斯乃得之于內, 不可得而傳."이라는 사마상여의 말 중의 일부이다. 유흠 지음, 갈홍 엮음, 김장환 옮김,『서경잡기』, 예문서원, 1998, 131쪽.

이사(?~BC 208)[264]의 말에 따르면 제왕은 마땅히 태산과 같고 강이나 바다와 같은 넓은 포부를 지녀서 어떤 땅이든 어떤 물이든 가리지 않고 모두 받아들여야 비로소 자신의 대大를 이룰 수 있다. 가의(BC 200~BC 168)[265]는 진왕秦王이 가슴에 품었던 포부를 말하지만 동시에 전 우주에 대한 포용을 한층 더 강조하고 있다. 이 우주의 특징은 바로 대大이다. 사마상여(BC 179~BC 118)[266]는 한 제국의 주요한 예술 형식으로서 부賦가 마땅히 이처럼 큰 우주를 반영해야 하고 이처럼 큰 우주를 반영하려면 시인의 마음도 우주처럼 커야 한다는 것을 강조하고 있다.

한부漢賦에서 말하는 대는 선진 시대에서 강조한 대와 다른데, 천하 만물과 우주 시공을 그 안에 모두 받아들이는 '거려巨麗', 즉 엄청나게 크고 번화함으로 표현되었다. 거巨는 대大의 극치에서 생겨난다. 려麗는 사물의 드넓고 번잡함으로 말미암아 드러난다. 대는 진한 시대의 총체적 풍격으로서 진 제국의 만리장성과 진시황릉의 병마용, 진한 시대 궁궐 건축, 한나라의 화상석畵像石에서 구체적으로 나타난다. 한 제국의 부는 이러한 대를 가장 뛰어나고 종합적으로 가장 높은 경지로 표현해냈다.

그중에 사마상여의 「자허부」[267]와 「상림부」[268]는 대의 거려를 표현한 대표작이라고

264 | 이사李斯는 전국 시대 초楚나라 상채上蔡(지금의 하남(허난)성 상채(상차이)上蔡현) 출신이다. 한비자와 함께 순자에게 제왕지술帝王之術을 배운 뒤에 천하 통일의 대업을 이룰 가능성이 있는 진나라로 갔다. 여불위呂不韋의 사인舍人이 되었다가 낭중郎中이 되었다가 진왕 정政에게 유세하여 크게 인정을 받아 장사長史에 제수되었고, 곧 객경客卿이 되었다. 기원전 237년 진왕이 축객령을 내려 이사는 축객의 불합리성을 비판하는 「간축객서諫逐客書」를 올려 간언했다. 진왕은 축객령을 취소하고 그를 복직시키고, 곧 정위廷尉에 임명했다. 바위에 새긴 글이나 비문으로 「낭야대琅琊臺」「태산泰山」「갈석碣石」 등이 있고, 문자학 저술로 「창힐편蒼頡篇」이 있다.

265 | 가의는 전한 시대 낙양洛陽(지금의 하남(허난)성, 낙양(뤄양)시) 사람으로 세상에서는 가장사賈長沙 또는 가태부賈太傅라고 하였다. 20여 세에 제자백가의 서書에 정통하여 한 문제의 부름을 받아 박사博士가 되고 곧 태중대부太中大夫가 되었다. 각종 율령과 개혁방안을 제언했으나 대신들의 참소로 유배되어 장사왕長沙王의 태부太傅가 되었다. 상수湘水를 건너면서 부를 지어 굴원에 조의를 표하며 실의와 근심과 분노의 감정을 노래했다. 당시 양梁나라 회왕懷王의 태부로 전임되었으나 회왕이 말에서 떨어져 죽자 상심하다 1년 뒤에 서른셋으로 삶을 마쳤다. 저술로 『신서新書』가 전하고, 그의 글을 모아 명나라 때 편집된 『가장사집賈長沙集』이 남아 있다.

266 | 사마상여는 전한 시대 촉군蜀郡 성도成都(지금의 사천(쓰촨)성 성도(청두)시) 출신으로 자는 장경長卿이다. 전국 시대 조趙나라의 유명한 정치가이자 외교가였던 인상여藺相如(BC 329~BC 259)의 인품을 흠모하여 상여相如로 개명하였다. 한 무제는 사마상여의 「자허부」를 보고 찬탄했고, 그 뒤 「상림부」를 읽고는 기뻐하여 낭郎에 임명하였다. 사마상여는 서남에 사신으로 나갔을 때 한과 서남西南 소수민족의 교류에도 공헌하였다. 이후 효문원령孝文園令이 되었고 만년에는 병을 이유로 관직에서 물러났다. 그의 남은 글들이 명나라 때 『사마문원집司馬文園集』으로 편집되었다. 『한서』「예문지」에는 그의 부가 29편으로 기록되어 있으나 6편만 현존하며 「자허부」와 「상림부」가 그의 대표작이다.

267 | 「자허부子虛賦」는 자허子虛라는 인물이 초楚 왕을 위해 제齊나라 사신으로 가는 상황을 가정하고 있다. 자허가 운몽雲夢의 거대함과 초왕이 거행한 수렵의 성대함을 과장하면서 초나라 풍물의 아름다움을 자세

간주된다. 「자허부」는 사방 9백 리나 되는 운몽택雲夢澤을 묘사하여 그 규모가 이미 어마어마하게 크지만 「상림부」는 천자의 상림원上林苑을 묘사하며 그보다 더 거대한 규모를 자랑하고 있다. 「상림부」는 천자 상림원의 거려를 묘사하고 있는데, 묘사의 순서는 물 → 산 → 건축 → 식물 → 동물 → 사냥 → 누대에 올라 즐거움을 누리는 식이다.

이것은 천하의 사물·사람·일·쾌락을 모두 포용하는 구도라고 할 수 있으며 묘사하는 소재마다 그 안에 다루는 대상이 모두 많고 온전하며 아름답고 기이하게 묘사되고 있다. 한마디로 말해서 거려를 두드러지게 나타내고 있다. 예컨대 물을 묘사할 때 상림원에 여덟 줄기의 물이 있는데, 물길은 각양각색으로 생긴 상태와 흘러가는 모습을 보이고 있다. 물속에 물고기가 있어도 수많은 물고기들이 헤엄치고 있고, 풀이 있어도 온갖 종류의 풀이 자라고 있으며, 보석이 있어도 각양각색의 보석이 빛나고 있는데 이를 하나하나 세세하게 말하고 있다. 또 산을 묘사할 때 산은 다른 자연물보다 가장 좋고 크며 웅장한 형상을 보인다. 산에 흙이 있어도 그 흙이 가장 좋고, 돌이 있어도 그 돌이 가장 좋다. 물이나 산과 마찬가지로 다양한 방면의 소재로 가장 좋다는 식으로 묘사된다.

산수를 묘사할 때 우주의 시야를 드러내는데, 산 자체에만 한정되지 않고 그 동쪽은 어떻고 그 남쪽은 어떠하며 그 서쪽은 어떠하고 그 북쪽은 어떠한지 묘사한다. 식물을 묘사하면 천하의 식물이 그 안에 다 들어 있고, 동물을 묘사하면 천하의 동물이 그 안에 다 들어 있다. 사람을 묘사하면 가장 멋진 신사와 가장 아름다운 미녀가 나오고 그들은 가장 좋고 아름다운 물건을 가지고 또 몸의 장식도 가장 훌륭하게 한다. 무슨 물건을 가지고, 무슨 장식을 하고 사냥하러 간다면 그 과정은 어떻게 묘사해야 할까?

하게 표현하여 초 왕의 행락行樂을 제나라 왕 앞에서 자랑하고 있다. 오유선생烏有先生이라는 인물이 자허를 반박하며 제나라의 바닷가인 맹저孟諸는 운몽을 8~9개 삼킨다 해도 가시 하나를 삼킨 규모와 같다고 말하며 자허의 자랑을 압도하려고 했다. 자허는 그 말이 내용이 없고 사실을 과장한다면서 비꼬았다. 오유선생은 제나라 토지의 광대함을 제기하면서도 자신을 뽐내지 않음으로써 다시 자허의 기세를 눌렀다. 「상림부上林賦」는 「자허부」와 내용면에서 긴밀하게 연관된 작품이다. 『한서』「사마상여전」에는 「자허부」만 남아 있는 것으로 보아 후대 사람들이 「자허부」와 「상림부」를 억지로 나눈 듯하다고 하였다. 망시공亡是公이라는 가상 인물은 자허와 오유의 언쟁을 듣고 나서 이 두 사람에 대해 한漢 제국 천자가 상림에서 유렵遊獵하는 장대한 경관은 제·초의 제후와 비교할 바가 아니라면서 천자가 스스로 유렵을 절제하여 멈출 줄 안다는 미덕을 상술하고 있다. 두 작품의 주요 내용은 사실상 제왕의 규모가 넓고 큰 정원과 유렵의 성대함을 묘사하는 데 주력하였으나 풍자의 의미도 다소 담겨 있다.

268 |

여기서 물론 이 '무슨'과 '어떻게'는 모두 가장 좋게 묘사되고 있다.

마지막으로 높은 누대에서 즐겁게 노는 여흥은 우주적 감수성을 가장 잘 느낄 수 있는 공간(지점)이다. 이 때문에 천자의 거려는 시공간 안에 있는 모든 것을 포함한다. 이처럼 하늘 위와 땅 아래에 걸쳐 만물을 남김없이 모두 곳곳에 배치(묘사)하는데, 이를 문자文字의 표현을 통해 실현한다. 따라서 한부漢賦가 만물을 점유하는 방식은 문자의 점유로 표현되고 있다. 예컨대 사마상여가 「상림부」에서 상림원에 흐르는 물을 묘사할 때 글자의 형태에 삼수三水 변(氵)를 가진 글자가 가장 많이 보인다. 특히 물의 형용을 자세하게 묘사할 때 거의 4글자로 된 한 구절마다 모두 삼수 변의 글자가 둘씩 들어 있고 심지어 네 글자가 전부 삼수 변인 경우도 있다.

중국의 문자, 즉 한자에는 사물의 속성을 나타내는 문자도 있고, 사물의 상태와 모양 그리고 소리를 나타내는 문자도 있다. 전자의 문자가 많아질수록 종류가 더 많아졌고 후자의 문자가 많아질수록 형태도 더 많아졌다. 물수 변을 가진 한 자 한 자의 글자는 아직 꼼꼼하게 읽지 못하더라도 사람들에게 물이 흘러가는 여러 가지 모양과 다양하게 나는 수많은 소리를 느끼게 한다. 물이 흐르는 모습과 소리를 거침없이 척척 다 써내려가면 곧 물속의 동물이 나오는데, 여기서 우리는 또 물고기 변(魚)을 가진 문자가 줄지어 나타나는 문장을 볼 수 있다.

물고기를 다 묘사하고 나면 바로 물속의 진귀한 보배와 기이한 돌을 묘사하고 그 다음에는 물새를 묘사하게 되는데, 이때 돌 석石, 구슬 옥玉과 새 조鳥를 변으로 가진 글자가 줄지어 나온다. 한부를 읽으면 마치 백과자전을 읽는 듯하고 박물관을 관람하는 듯하여 정말로 눈앞이 아름다운 볼거리로 가득하여 눈을 다른 곳으로 돌릴 틈이 없다. 이러한 묘사 방식은 한 제국의 사람들이 만물을 소유하고 우주 모든 것을 남김없이 다 담아내 구체적으로 표현해내려고 하는 것이다. 이러한 소유는 추상적인 파악이나 철학의 음미가 아니라 구체적으로 확실히 점유하고 천천히 맛을 보며 자세하게 감상하는 것이다. 바로 이렇게 구체적이며 아주 많기 때문에 '거巨'를 환히 드러내고 또 이렇게 아주 많으며 구체적이기 때문에 '려麗'하다고 느끼게 된다.((그림 2-8))

이렇게 거려한 세계를 마주하고서 한 제국 미학의 주된 관심은 두 가지 방면에 집중되어 있었다. 하나는 거려의 세계를 마땅히 어떻게 표현해야 문화와 시대의 기준에 들어맞을까? 다른 하나는 문학가로서 어떻게 하는 사람이 문화와 시대의 이상에 들어맞을까? 이러한 두 가지 질문과 관련해서 양웅(BC 53~AD 18)**269**의 이론은 모두 대표성을

〈그림 2-8〉 한나라 화상석에 보이는 수레와 말

갖고 있다.

진한 시대는 진시황에서 한 무제에 이르러 법가의 웅雄(강력함)에서 유가의 대大로 무게를 옮겨간다. 이때 한 무제가 유가를 위주로 종합화를 진행하여 거려의 극치를 일구어냈고 동중서의 금문 경학[270]과 사마상여의 대부大賦가 사상과 문학 두 분야의 정점을 대표했다면, 유가는 주류 이데올로기의 위상을 차지한 뒤에 오경五經에 의지하여 이론을 세우고 공자의 경전으로 돌아가자는 사상 조류가 세차게 몰아치기 시작했다고

269 ｜ 양웅揚雄은 전한 시대의 촉군蜀郡(지금의 사천(쓰촨) 성도(청두)) 사람으로 자는 자운子雲이다. 사부詞賦를 잘 지었고 한 성제成帝를 따라 부賦를 지어 바친 후 급사황문랑給事黃門郎에 임명되었다. 대표적인 부로 「감천甘泉」 「우렵羽獵」 「장양長楊」 「하동河東」 등이 있다. 부의 풍격이 사마상여와 일치하여 '양마揚馬'라고도 불리었다. 저술로 『논어』를 모방한 『법언法言』, 『주역』을 모방한 『태현太玄』, 고대 언어의 중요한 자료인 『방언方言』 등이 있다.

270 ｜ 금문 경학今文經學은 천인상관설天人相關說에 입각하여 경문經文을 신비적으로 해석하여 한 왕조의 출현을 정당화한, 정치적인 경향이 짙은 경학이다. 여기서 금문은 한나라 때의 문자로 진시황이 제정한 예서隸書를 말한다. 따라서 금문 경학이란 금문으로 쓰인 문헌을 연구하는 학문이다.

할 수 있다. 이것이 훗날 고문 경학[271]의 발생으로 이어졌다.

양웅은 바로 이러한 전환기의 결정적 상황에서 스스로 사마상여를 추종하여 부를 창작했다. 이 때문에 그는 한부漢賦를 비교적 깊이 인식하게 되었고 동시에 경전도 비교적 깊이 파악하게 되었다. 이로 인해 양웅은 자신의 작품에서 다양한 한 제국의 미학 사상이 모여들어 만날 수 있는 결정적 역할을 하게 되었다.

다시 본론으로 돌아가보자. 거려의 세계가 어떻게 표현되어야 비로소 문화와 시대의 기준에 부합할 수 있을까? 이에 대해 양웅은 『법언法言』「오자吾子」에서 자신의 견해를 다음처럼 내놓았다.

> 어떤 이가 물었다. 군자도 문사文辭를 숭상합니까? 양웅이 대답했다. 군자는 사실을 귀중히 여긴다. 사실이 문사를 이기면 너무 강직해지고, 문사가 사실을 이기면 부賦처럼 화려하게 된다. 사실과 문사가 서로 어울리면 경經처럼 법도가 되어 충분히 말할 만하고 쓸 만하므로 훌륭한 덕행을 아름답게 꾸미게 된다.[272] (최형주, 40; 이연승, 39)
>
> 혹문 군자상사호 왈 군자사지위상 사승사즉항 사승사즉부 사사칭즉경 족언족
> 或問: 君子尙辭乎? 曰: 君子事之爲尙. 事勝辭則伉, 辭勝事則賦. 事辭稱則經, 足言足
>
> 용 덕지조야
> 用, 德之藻也.

사실과 문사의 관계 문제를 제기하고 있다. 우리가 이 문제를 선진 시대 공자의 꾸밈새〔文〕와 본바탕〔質〕의 주제에 연계해보면 선진 시대와 양한 시대 사이에 주제가 전환되었다는 점을 느낄 수 있다. 문과 질은 원래 주로 사람 됨됨이의 문제와 연관되었다. 물론 글쓰기도 사람 됨됨이의 한 측면이지만 여기서는 주로 사람의 총체성 문제를 이야기해보자.

사事와 사辭는 원래 글쓰기, 문예 창작의 문제이다. 한 제국에서는 글쓰기가 이미 전문 영역이 되었다. 한 제국의 글쓰기는 우주가 얼마나 큰지, 품평(비평)이 얼마나 성대한지, 구경이 얼마나 아름다운지를 묘사한 부賦로 창작되었다. 이 때문에 객관 세계를

271 | 고문古文은 진나라 이전에 쓰이던 문자를 뜻하며 구체적으로 한나라 중엽인 무제 때 공벽, 즉 공자의 자손 집 벽에서 발견된 문헌에 나타난 문자를 말한다. 이러한 고문으로 쓰인 경전을 진실한 자료로 간주하고 이를 연구하는 학문을 고문 경학이라고 한다.

272 | 양웅이 쓴 『법언』의 번역은 양웅, 최형주 역해, 『법언』, 자유문고, 1996; 이연승 옮김, 『법언』, 지식을만드는지식, 2010 참조.

중심으로 한 '사事'는 중요하게 여겨졌다. 공자의 '질質'은 사람에게 내재하는 실질적인 것을 가리킨다. 양웅의 '사事'는 우주 안에 있는 사물이 역동적으로 펼쳐지는 현상을 가리킨다. 공자의 '문文'은 사람의 내재적 바탕이 밖으로 환히 드러나는 현상을 가리키는데, 복식·행위·언어로 표현된다. 양웅의 '사辭'는 우주의 사물이 동태적으로 펼쳐지는 현상을 문학적으로 묘사하는 작업을 가리킨다.

따라서 양웅의 사事와 사辭는 바로 공자의 문과 질 이론에 담긴 사람 됨됨이의 기본 원칙을 글쓰기에 운용하고 있다. 양웅의 이론에서 중요한 것은 이론적 방법이 아니라 지시指示 대상이고 이러한 지시 대상에 따라 제시된 개념이다. 객관 세계의 측면에서 사용된 개념은 '사事'이지 '물物'이 아니고, 강조한 것은 세계의 동태성이고 사물이 동태적으로 펼쳐지는 현상이다. 반영 형식의 측면에서 사용된 개념도 '사辭'이지 '문文'이 아니고 두 가지 측면을 강조했다. 첫째, 사辭는 구체적이어서 한 제국의 사람들이 하나하나 세밀하게 살피고 손에 쥐고 감상하는 심미와 서로 관련된다. 둘째, 사辭는 문文에서 떨어져 나와 문학 형식이 사辭에 끼치는 작용을 최대한으로 축소시킨다.

이러한 사事와 사辭의 대응을 굳게 지키는 입장은 동한 때에 왕충(27~97)[273]이 현실 세계를 본위本位로 삼고 헛되고 근거 없는 것을 싫어하는 '질허망疾虛妄'의 사상으로 발전시킨다. 왕충은 『논형』「대작對作」에서 다음처럼 말했다.

> 따라서 『논형』을 지은 까닭은 여러 서적을 들춰보면 모두 진실을 잃어버리고 헛되고 근거 없는 말이 참과 아름다움을 뭉개고 있는 데에 있다. 헛되고 근거 없는 말이 물러나지 않으면 화려하게 꾸민 문장이 사라지지 않는다. 화려하게 꾸민 문장이 널리 퍼지면 사실(현실 세계)이 통용되지 않게 된다. 그러므로 『논형』이란 말의 경중을 정확하게 저울질하고 평가의 진위眞僞를 확실히 세우는 데에 있지 구차하게 문사를 다듬고 꾸며 기이하고 광장한 볼거리로 만드는 데에 있지 않다.

273 | 왕충王充은 동한 때 회계會稽 상우上虞(지금의 절강(저장)성 상우(상위)上虞시) 출신으로 자는 중임仲任이다. 집안이 가난하여 서적이 없어 항상 낙양의 책방을 돌며 책을 읽었는데 한번 보면 암송하여 제자백가의 문장에 두루 정통하게 되었다. 만물은 기氣를 통해 형성되지 신神의 지배를 받지 않는다고 주장함으로써 동중서를 대표로 하는 한 제국의 천인감응설天人感應說과 참위설讖緯說, 미신을 비판했다. 문예 이론에서는 문장의 실용성을 중시하고, 문장은 세상을 보필하며 내용과 형식이 통일되어야 한다고 했다. 서면어書面語와 구어口語의 일치, 통속적이고도 명료한 글쓰기를 주장했으며 '부질없이 아름답거나 거짓에 찬 말'을 반대했다. 저술로 『논형論衡』 외에 『기속譏俗』 『정무政務』 『양성養性』이 있었다고 하나 지금은 『논형』만 남아 있다.

시 고 논 형 지 조 야 기 중 서 병 실 실 허 망 지 언 승 진 미 야 고 허 망 지 어 불 출 즉 화 문 불 견
是故『論衡』之造也, 起衆書幷失實, 虛妄之言勝眞美也. 故虛妄之語不黜, 則華文不見

식 화 문 방 류 즉 실 사 불 견 용 고 논 형 자 소 이 전 경 중 지 언 입 진 위 지 평 비 구 조 문 식
息. 華文放流, 則實事不見用. 故『論衡』者, 所以銓輕重之言, 立眞僞之平, 非苟調文飾

사 위 기 위 지 관 야
辭, 爲奇偉之觀也.(『논형』「대작對作」 *밑줄은 옮긴이가 함)

현실 세계(實事)의 '진미眞美'와 '조문식사調文飾辭'의 '기위奇偉'가 서로 대립하고 모두 전자로 후자를 부정한다. 이러한 부정은 양한 사상의 발전을 드러내고 금문 경학과 고문 경학 사이에서 벌어진 투쟁의 실질을 보여준다. 금문 경학이 온 우주를 모두 휩싸서 하나로 묶어 총체를 그려냈다면, 고문 경학은 공자로 돌아가서[274] 형이상학을 배척하고 이상한 일, 힘을 앞세우는 일, 사회 질서를 무너뜨리는 일, 귀신과 관련되는 문제를 내버려두고 논의하지 않으며 귀신을 공경하지만 멀리하는 입장을 취했다.[275]

양웅의 사상은 양한 시대의 사상이 미학에서 보이는 전환을 대표한다고 말할 수 있다. 양웅은 두 가지 오류의 경향, 즉 사승사事勝辭와 사승사辭勝事를 반대했다. 둘 중 중요한 경향은 금문 경학이 거창함을 내세우는 굉위宏偉 체계와 간접적으로 관련되고, 한 제국의 대부大賦와 직접적으로 관련된 '사승사辭勝事' 현상이다. 앞에서 인용한 사마 상여의 「상림부」는 식물을 묘사할 때 자전에 있으면 그만이지 현실에 있는지 여부를 따지지 않고 식물을 모두 벌여놓고 있다.

거려巨麗는 엄청나게 크고 번잡하지만 도리어 현실과 부합하지 않는다. 이는 부賦라는 문체(형식)가 늘 드러낼 수밖에 없는 문제였다. 당시 사람들은 시인詩人·사인辭人·소인騷人 등 세 부류의 작가가 있다고 생각했다. 양웅의 『법언』「오자」에는 다음과 같은 대화가 나온다.

어떤 이가 물었다. "경차[276]·당륵(약 BC 290(?)~BC 223)[277]·송옥[278]·매승(?~BC 140)[279]

274 | 이 구절은 『논어』에 나오는 원문에 바탕을 두고 서술되고 있다. 「술이」 21(172): 子不語怪力亂神.(신정근, 289); 「옹야」 22(143): 樊遲問知. 子曰: 務民之義, 敬鬼神而遠之, 可謂知矣.(신정근, 250)

275 | 경학사에서 금고문 논쟁과 관련해서 서복관(쉬푸관), 고재욱 외 2명 옮김, 『중국경학사의 기초』, 강원대학교 출판부, 2007 참조.

276 | 경차景差는 전국 시대 초楚나라 사부가辭賦家이다. 굴원보다 시대적으로 뒤에 활동했고, 송옥과 대략 비슷한 시대에 살았던 듯하다. 초나라 경양왕頃襄王 때 대부를 지내기도 했다. 『사기』「굴원·가생열전」에 따르면 굴원 사후에 송옥宋玉·당륵唐勒·경차景差의 무리가 있었는데 모두 사辭를 좋아하고 부賦로 이름

등이 지은 부는 유익한가요?"

양웅이 대답했다. "꼭 자극시키려고 합니다."

또 물었다. "자극적이면 무슨 문제가 있는가요?"

대답했다. "시인의 부는 화려하지만 법도가 있고, 사인辭人의 부는 화려하고 자극시키려고 합니다. 만약 공자의 문하에서 부를 가르쳤다면 가의는 집의 당에 오르고 사마상여는 방에 들어갔을 것입니다.[280] 공자의 문하에서 부를 가르치지 않았으니 어찌하겠습니까?"(최형주, 35~36; 이연승, 37)

혹왈　경차　당륵　송옥　매승지부야　익호　왈　필야음　음즉내하
或曰: 景差·唐勒·宋玉·枚乘之賦也, 益乎? 曰: 必也淫. 淫則奈何?

왈　시인지부려이칙　사인지부려이음　여공씨지문용부야　즉가의승당　상여입실의
曰: 詩人之賦麗以則, 辭人之賦麗以淫. 如孔氏之門用賦也, 則賈誼升堂, 相如入室矣.

여기불용하
如其不用何?(『법언』「오자」)

시인은 『시경』의 작자이다. 공자는 이미 "『시경』에 든 300편의 시를 한마디로 묶으면 생각하는 것이 꼬여 있지 않고 순수하다."고 말한 적이 있다.[281] 『시경』의 작자는 바로 이상적인 작자의 모범이 되었다. 물론 초사楚辭나 한부漢賦는 『시경』과 다르지만 『시경』의 작자처럼 사와 부를 써서 미학의 수요를 충족시키자고 요구했다. 통속적인

이 났지만, 굴원의 완곡한 표현만을 본받았을 뿐 감히 직간하지는 못하였다고 한다.(정범진 외, 5: 362)

277 ┃ 당륵唐勒은 경차景差와 같이 전국 시대 초나라 사부가이다.

278 ┃ 송옥宋玉은 전국 시대 초나라 사부가이다. 굴원보다 조금 후대 사람으로 혹자는 굴원의 제자라고도 한다. 경양왕 때에 초나라 대부가 되어 문학시종文學侍從이란 작은 벼슬을 지냈다. 후에 참소로 관직을 그만두게 되었다. 송옥은 굴원에게 배웠고, 초사를 짓는 데 종사하였다. 굴원 예술의 뛰어난 계승자로 평가되어 '굴송屈宋'으로 지칭되었다. 그러나 그의 품격과 작품은 실제에서는 굴원에 미치지 못한다고 한다. 전하는 작품에 「구변九辯」이 가장 신빙성이 있다고 한다. 굴원의 초사체를 모방하여 쓴 장편 서정시로 주로 가난한 선비가 관직을 잃은 비분을 토로한 작품이다.

279 ┃ 매승枚乘은 회음淮陰(지금의 강소(장쑤)성 회음(화이인)淮陰시) 출신으로 자가 숙叔이다. 처음에는 오吳나라 유비劉濞의 낭중郎中이 되었다가 양梁나라 효왕孝王의 문학시종이 되었다. 양나라는 당시 제후국 중에서 문학이 가장 번성하여 빈객들이 모두 문장을 좋아하였으므로 매승 역시 더욱 이름이 알려졌다. 그가 지은 것으로 알려진 「칠발七發」은 부賦라는 문학 양식의 역사에서 매우 중요하게 평가된다. 『초사』를 계승하여 새로운 표현 방식을 창조하였고 한부漢賦의 발전을 촉진하여 그의 표현 방식을 모방하였기 때문에 「칠발」을 '칠림七林'이라고도 한다. 저술로 『매승집枚乘集』이 있다.

280 ┃ 승당升堂과 입실入室은 학문과 예술이 깊고 높은 경지로 들어서는 상태를 가리킨다. 이 말은 『논어』에 공자가 자로를 두고 한 말에서 비롯됐다. 「선진」15(283): 子曰: 由之瑟, 奚爲於丘之門. 門人不敬子路. 子曰: 由也升堂矣, 未入於室也.(신정근, 430)

281 ┃ 『논어』「위정」2(018): 『詩』三百, 一言以蔽之, 曰: 思無邪.(신정근, 79)

말로 하면 시인은 바로 유가의 원칙으로 부를 창작하는 사람이다. 여기서 양웅이 말하는 시인의 부란 굴원의 작품을 가리킨다.

굴원의 문예 창작은 한 제국의 사람이 부를 짓는 방식과 크게 다르다. 한 제국에서 적지 않은 사람들이 굴원의 작품이 진정한 시의 정신을 간직하고 있다고 생각했다. 가령 유안(BC 179~BC 122)[282]은 「이소전」에서 말했다.

> 『시경』의 「국풍國風」은 미색을 좋아하지만 빠지지 않고, 「소아小雅」는 원망하고 비방하지만 어지럽지 않다. 「이소」는 그 둘을 아우른다고 할 만하다.
>
> 국 풍 호 색 이 불 음　　소 아 원 비 이 불 란　　약 이 소 자 가 위 겸 지
> 國風好色而不淫, 小雅怨誹而不亂, 若離騷者可謂兼之. (「이소전離騷傳」)

여기서 사인辭人은 부賦의 문체의 형식과 정신에 따라 부를 창작하는 사람이다. 예컨대 양웅이 실례로 들고 있는 경차·당륵·송옥·매승 등이 그런 인물들이다.

양한 사상은 시인詩人과 사인辭人이 두 가지 대립하는 미학의 입장을 대표하는 현상 이외에도 작자가 이론가의 보편적인 흥취(관심)를 끌어내었는데 이것이 다름 아닌 소인騷人이다. 굴원은 이러한 소인의 전형이다. 소인은 세 가지 특징을 갖고 있다. 첫째는 사회적 책임감이고, 둘째는 몽매한 군주에 대한 비판, 셋째는 자신의 불행한 상황에 대한 직언과 호소이다. 세 특징으로 소인이 문예를 창작하는 심리를 종합하면 애원哀怨이다. 이는 "슬픔과 원망의 소리는 이소의 시인, 즉 굴원에 의해 일어났네."[283]에서 그대로 나타나고 있다.

「이소」의 작자로서 굴원은 실제로 정치와 사회에 관심을 지닌 시인, 현실을 초월하는 상상 및 아름다운 형상과 언어를 갖춘 사인, 큰 원망을 가슴에 품고 스스로 슬픔을

282 | 유안劉安은 패沛(지금의 강소(장쑤)성 패(페이)沛현) 사람으로 고조 유방의 손자이고, 회남왕淮南王 유장劉長의 아들이다. 한 문제 때에 부친을 계승하여 회남왕이 되었다. 독서와 금琴 타기를 즐겨하였다. 한 무제도 그를 상당히 존중하여 유안과 방술方術과 부송賦頌 등을 강론하였다. 뒤에 반란을 도모하였으나 이루어지지 않자 자살했다. 이에 연루된 사람이 수천 명을 헤아렸다. 그의 부는 82편이라고 하나 대부분 없어지고 지금은 「병풍부屛風賦」 한 편만 남아 있다. 그가 지은 「이소전離騷傳」은 굴원과 「이소」를 최초로 높이 평가한 작품이다. 집체적集體的인 편저로 『회남자』가 있는데, 주로 도가 사상을 반영하면서도 다양한 사상가들의 견해가 담겨 잡가雜家로 분류되고 있다.

283 哀怨起騷人. | 이 구절은 이백李白의 무제시 「고풍古風」의 첫 번째 시에 나온다. 이백은 『시경』의 시가 사라져가지만 자신이 공자의 뜻을 이어서 부활시키겠다는 의지를 읊고 있다. 먼저 『시경』의 대아大雅와 왕풍王風이 문단에서 잊히는 상황을 비판하고 초사가 등장한 배경을 읊고 있다. "大雅久不作, 吾衰竟誰陳.王風委蔓草, 戰國多荊榛.龍虎相啖食, 兵戈逮狂秦. 正聲何微茫, 哀怨起騷人."

호소하는 소인의 세 가지 요소를 아우르고 있다. 굴원의 작품이 원래 들어 있는 종합적 특성은 평론의 대상으로서 앞서 말한 세 요소로 분석되기도 했다. 이것은 한 제국 사람들의 사유 방식과 서로 연관되어 있다. 한 제국 사람들의 삼분법은 실제로 굴원의 작품과 완전히 대응하지 않는다. 이로 인해 세 측면에서 격렬한 논쟁이 생겨났다.

첫째, 예컨대 양웅·유안·왕일[284]은 굴원이 시인이라고 보았고, 반고는 굴원이 시인이 아니라고 보았다. 반고는 「이소서」에서 굴원을 "재주를 뽐내고 자신을 드높이고", "울분과 원망을 가라앉히지 못하며" "남을 깎아내리고 스스로 고결한 척하고 과격하고 고집이 세서 극단적이며 큰 길을 고수하는 선비"로 보았다.[285]

둘째, 사람들은 모두 굴원의 '넓고 크며 화려하고 단아한[弘博麗雅]' '문장의 재능'을 칭찬했는데,[286] 예컨대 왕일도 시인詩人의 관점에서 이런 칭찬을 긍정하며 오경五經에 의탁하여 뜻을 세웠다고 생각했다.[287] 이러한 관점에는 특별히 의미가 있는데 다음 절에서 상세하게 논의하고자 한다. 예컨대 반고는 사인辭人의 관점에서 두 가지 이유를 제시하면서 이런 칭찬을 부정한다. 하나는 경사經史에 나오는 인물을 살펴보면 예컨대 후예와 소강少康(요요의 오기)[288]은 단지 자신의 유한한 지식(재능)을 믿다가 "올바름을 얻지

284 | 왕일王逸은 동한 시대 남군南郡 의성宜城(지금의 호북(후베이)湖北성 양양(양양)襄陽 의성(이청)宜城) 출신으로 자가 숙사叔師이다. 안제安帝 때에 교서랑校書郎이 되었고, 순제順帝 때에 시중侍中을 지냈다. 관직은 예주자사豫州刺史·예장태수豫章太守에 이르렀다. 『동관한기東觀漢紀』 편수에 참여했다. 문학에 탁월하여 그가 남긴 여러 글들을 후대 사람들이 편집하여 『왕일집王逸集』으로 이름 붙였으나 대부분 망실되어 지금은 『초사장구』만 남아 있다. 『초사장구』는 『초사』에 대한 최초의 온전한 주석으로 후대 학자들에게 중시되었다.

285 반고, 「이소서離騷序」: 露才揚己 …… 忿懟不容 …… 貶潔狂狷景行之士.

286 | 이 구절도 굴원의 창작 세계를 비판했던 반고의 글에 나온다. 「이소서離騷序」: 然其文弘博麗雅, 爲辭賦宗, 後世莫不斟酌其英華, 則象其從容.

287 | 왕일, 「이소경서離騷經序」: 離騷之文, 依詩取興, 引類譬喩. 故善鳥香草以配忠貞, 惡禽臭物以比讒佞, 靈修美人以媲於君, 宓妃佚女以譬賢臣, 虬龍鸞鳳以托君子, 飄風云霓以爲小人. 其辭溫而雅, 其義皎而朗, 凡百君子, 莫不慕其淸高, 嘉其文彩, 哀其不遇, 而愍其志焉.

288 | 후예后羿는 유궁씨有窮氏 부락의 수령으로 요堯 임금의 신하였다. 하나라 임금 태강太康을 내쫓고 그 땅을 점령했는데, 나중에 그는 활 쏘는 재간을 믿고 마음대로 위세를 부리고 부귀를 누리다가 한착寒浞에게 살해당했다. 전설에 따르면 요 임금 때 하늘에 해가 열 개나 나타나서 곡식과 초목이 다 말라죽어 사람들이 굶주리게 되었다. 게다가 맹수와 긴 뱀까지 나타나 해를 끼쳤다. 요 임금이 그에게 활로 아홉 개의 해를 떨어뜨리게 하고 맹수와 긴 뱀도 죽이게 하자 백성들이 모두 기뻐했다. 즉 '후예가 태양을 쏘다 [后羿射日]'의 주인공이다. 소강少康은 유궁씨에게 빼앗겼던 권력을 되찾아 하나라를 부흥시킨 군주이므로 문맥과 맞지 않다. 원문을 보면 '소강' 앞에 나오는 땅에서 배를 끌었다는 힘이 센 장사였던 요澆, 즉 오奡의 오기로 보인다. 특히 『논어』에 보면 예와 오는 뛰어난 재주로 인해 제 명에 죽지 못하는 불행한 인물로 거론되고 있다. 「헌문」6(354): 南宮适問於孔子曰: 羿善射, 奡盪舟, 俱不得其死然. 禹·稷躬稼而有天下. 夫子不答. 南宮适出, 子曰: 君子哉若人! 尙德哉若人!(신정근, 538)

못했다."[289]는 것이고, 다른 하나는 대체로 "곤륜, 영혼 결혼, 복비[290] 등 아무런 근거가 없는 허황한 언어는 모두 법도에 맞는 정치나 경전에 실릴 내용에 어울리지 않는다."[291] 는 것이다.

셋째, 예컨대 유안은 정치의 관점에서 시인으로 간주하는 주장을 긍정하여 굴원을 시인의 성질을 지닌 소인騷人이라고 보았다. 예컨대 사마천은 개인 심리의 관점에서 시인으로 보는 점을 긍정한다. 이런 주장은 상당히 의미 있는 관점이고 다음 절에서 자세하게 논의하고자 한다. 예컨대 반고는 정치의 관점에서 시인으로 보는 점을 부정했다. 굴원이 자신의 불행을 호소하고 원망하며 당시 초나라 "회왕懷王을 여러 차례에 걸쳐 일일이 책망하고 자초와 자란을 원망하고 미워하였으며 정신을 고달프게 하고 생각을 괴롭게 하여 사람들을 강력히 비난했다."[292]

이 세 가지 측면의 비평은 대부분 정치학 맥락의 비평이다. 우리의 입장에서 보면 주로 이 세 가지 측면의 비평을 통해 한 제국의 사람들이 작가를 시인·사인·소인처럼 세 가지로 분류했다는 점을 알 수 있다. 시인은 이상적인 작가이고 사인은 그다지 훌륭하지 않은 작가이다. 소인에 대해 한 제국의 이론가들도 아직 확실히 결론내리지 못했다. 여기서 한 걸음 더 나아가 한 제국의 정치 미학을 이해하려면 다음 절에서 다룰 「시대서詩大序」를 통해 비교적 전체적으로 파악할 수 있을 것이다.

289 반고, 「이소서」: 及至羿·澆(鼻)·少康·貳姚·有娥氏佚女, 皆各以所識, 有所增損, 然猶未得其正也. ┃'미 득기정未得其正'은 「헌문」6(354)의 '구부득기사俱不得其死'와 연결해서 보면 제 명에 죽지 못하고 비명횡 사했다는 뜻을 나타낸다고 볼 수도 있다.

290 ┃ 복비宓妃는 낙수의 신洛神인데, 원래 복희씨伏羲氏의 딸이다. 낙수洛水 양안兩岸의 아름다운 풍경에 홀려 인간 세상으로 내려와 낙수 언덕에 살았다. 그때 낙수 유역에는 낙씨洛氏라는 용감한 민족이 거주했 는데, 복비는 그들을 위해 그물을 만들어주고 고기 잡는 법도 가르쳐주었다. 수렵·목축·방목의 기술들 또한 낙씨 부족에게 전수해주었다고 한다.

291 반고, 「이소서」: 崑崙冥婚, 宓妃虛無之語, 皆非法度之政, 經義所載.(이병한·이영주, 31)┃반고의 「이소서」 에 대한 이해와 번역은 이병한·이영주 공편, 『중국고전문학이론비평사』, 방송통신대학교 출판부, 1988, 2001 12쇄, 31쪽 참조.

292 「이소서」: 責數懷王, 怨惡椒蘭, 愁神苦思, 强非其人.(이병한·이영주, 31)┃초란椒蘭은 초나라 대부 자초 子椒와 초나라 회왕의 동생 사마자란司馬子蘭 두 사람을 가리킨다. 두 사람은 당시 회왕에게 아첨을 하여 잘못된 정책을 추진하게 함으로써 회왕을 사지로 몰아넣어 영인佞人으로 알려졌다. 자초와 자란은 『초사』 에 다음 맥락으로 나온다. 「이소」: 覽椒蘭其若玆兮, 又況揭車與江蘺. 이에 대해 왕일은 다음처럼 풀이했 다. "言觀子椒·子蘭變節若此."

제7절

「시대서詩大序」와 정치 미학

기-음양-오행의 대체계에서 조정은 중심이다. 동중서 이래로 유가 사상은 통치의 지위를 차지했다. 『시경』에 대한 해설은 주류 사상의 중요한 측면을 이룬다. 모장[293]의 『시경』 해석, 특히 「시대서」[294]는 『시경』에 수록된 첫 번째 시에 『시경』 전체의 개요를 나타내는 서문을 말하는데, 이는 한 제국의 유가 사상을 대표할 뿐만 아니라 그 안에 제시된 정치 미학의 원칙은 중국 고대 미학에 중요한 영향을 끼쳤다.

시언지詩言志의 새로운 해석은 다음과 같다.

시란 사람의 뜻이 나아가는 방향이다. 마음에 있으면 뜻이 되고 말로 드러나면 시가 된다. 감정이 마음에서 움직여 말로 드러나게 되는데, 말로 모자라면 탄식하게 되고 탄식으로 모자라면 읊조리며 노래 부르게 되고 읊조리며 노래 부르기로 모자라면 자

293 ㅣ 모장毛萇은 서한 시대 조趙(지금의 하북(허베이)성 한단(한단)邯鄲) 땅 사람으로 모시학毛詩學의 전수자로 알려져 있다. 세상에서 '소모공小毛公'이라고 불리었다. 그의 시경학은 모형毛亨으로부터 전수받았으며 당시 하간헌왕河間獻王의 박사博士를 지냈다.

294 ㅣ 한 제국에는 『시경』에 제齊·노魯·한韓·모毛의 사가四家가 있었다. 앞의 삼가三家는 일실되고 모시만 남게 되었는데, 모시는 『시경』 각 편 아래에 소서小序를 붙여 시의 주제와 사상 등에 대해 해석을 하였다. 첫 번째 시인 「관저關雎」 뒤에 총론식으로 된 서론이 있는데 이를 「시대서」라고 한다. 「시대서」의 저자가 누구인가에 대해서 아직까지 정설이 없다. 공자의 제자인 자하子夏에게서 나왔다고도 하고, 동한東漢의 위굉衛宏이 썼다고도 하는 등 여러 설들이 있다. 분명 한 제국 시대에 완성되었을 것으로 보이지만 한 사람의 작가가 쓰지는 않았을 것으로 여겨진다. 「시대서」는 중국 시가 이론과 관련하여 가장 먼저 나온 저술로 선진 유가의 시론詩論을 포괄적으로 정리했다는 데 의의를 가진다. 민택(민쩌)敏澤, 성신중국어문연구회 옮김, 『중국문학이론비평사: 양한편』, 성신여자대학교 출판부, 2001, 77~78쪽 참조. 이하 「시대서」의 번역은 최재혁 편저, 『중국고전문학이론』, 역락, 2005 중 「모시서毛詩序」 참조.

신도 모르는 사이 손으로 휘휘 저으며 춤추고 발로 구르며 밟는다.

시자 지지소지야 재심위지 발언위시 정동어중이형어언 언지부족 고차탄지 차
詩者, 志之所之也, 在心爲志, 發言爲詩. 情動於中而形於言, 言之不足, 故嗟嘆之, 嗟

탄지부족 고영가지 영가지부족 부지수지무지 족지도지야
嘆之不足, 故咏歌之, 咏歌之不足, 不知手之舞之, 足之蹈之也.[295]

선진 시대의 문헌 중에 시는 뜻을 말한다는 '시언지詩言志'가 자주 쓰인다. 예컨대 『서경』에는 원시 무악(의식)으로 사회 집단을 말한다. 『좌씨전』에는 사람이 교제에서 시를 건네며(지어) 뜻을 전한다는 '부시언지賦詩言志'가 자주 보인다. 『장자』「천하天下」에 시로 뜻을 말한다는 '시이도지詩以道志'가 나오고 『순자』「유효儒效」에 시가 사람의 뜻을 말한다는 '시언기지詩言其志'가 나온다. 이처럼 시를 빌려 사람의 뜻을 전달하기는 이야기하는 행위와 비슷한데, 시의 형상화와 화자의 마음은 별개의 것이 된다.

「시대서」는 마음속의 감정·뜻과 말로 표현된 시를 연계시켜서 『시경』의 시와 작가의 관계를 해석하고 이를 통해 시의 특징을 파악했다. 더욱 중요한 점은 시를 개인화시켰다는 것이다. 시는 개인이 자신의 뜻을 전달하고 감정을 드러내는 것이기 때문이다. 이러한 사상은 중국 미학을 좌지우지하게 되었다.

지志과 정情에 대해 각 시대마다 각 개인마다 자신의 수요에 근거하여 지에 치우치기도 하고 정을 강조하기도 했다. 「시대서」에서는 지와 정이 의미 맥락에서 서로 호응하고 보완하면서 고대 중국인이 주체 심리를 정체 공능의 틀로 파악하고 있는 특징을 서술하고 있다.

시는 원시 시대에서 선진 시대에 이르기까지 모두 시詩·악樂·무舞가 합일된 형태로 운용되었다. 이러한 정감과 경물의 맥락은 「악기」의 단계에서 시와 악이 모두 공유하고 있다. 「시대서」가 '개인의 정감을 표현하는' 언어 환경에 놓이게 되면서 시는 단순히 악이나 무와 합일할 수 없고 '부득이후언不得已而後言', 즉 달리 어찌할 수 없어 말하고, '언부진정言不盡情', 즉 그렇게 한 말은 감정을 온전히 담아내지 못하게 되었다. 이로 인해 시인의 내면 정감이 이전보다 훨씬 더 깊어지고 두터워지면서 시가詩歌 창작에서 개인성을 더욱 뚜렷하게 드러내게 되었다.

295 | '언지부족言之不足' 이하는 차탄嗟嘆 부분이 첨가된 점 이외에 『예기』「악기」에도 그대로 나온다. 두 문헌 사이의 연속성과 차별성을 확인할 수 있다.

1. 정에서 드러나서 예에서 그치다[296]

「시대서」는 감정과 뜻의 개인성을 뚜렷하게 드러냈지만 한 제국의 정체 미학과 마찬가지로 총체성을 한층 더 강조한다. 시는 우선 정치적 교화의 기능을 가진다.

> 그러므로 이익과 손실을 바로잡고 하늘과 땅을 움직이고 귀신을 감동시키려면 시보다 나은 것이 없다. 선왕은 시를 통해 부부의 기준을 세우고 효도와 공경을 제대로 하여 인륜을 두텁게 하고 교화를 아름답게 하고 풍속을 좋게 변화시켰다.
>
> 고정득실 동천지 감귀신 막근우시 선왕이시경부부 성효경 후인륜 미교화 이풍
> 故正得失, 動天地, 感鬼神, 莫近于詩. 先王以是經夫婦, 成孝敬, 厚人倫, 美敎化, 移風
> 속
> 俗.(「시대서」)

이 구절의 배경은 한 제국 화상전과 비슷하게 하늘과 땅, 옛날과 오늘, 신과 인간, 선왕, 성현, 충효, 사회, 풍속 등이 일체화된 구조이다. 이 구절의 의미도 한 제국 화상전과 마찬가지로 천·지·인의 총체적 화해를 중시한다. 한 제국 화상전의 사상이 가족에 방점이 있다면 시의 감정과 뜻은 개인에 비중이 있다. 하지만 개인의 감정과 뜻은 반드시 천·지·인의 도에 부합해야 한다.

『시경』의 풍·아·송은 세 가지 종류의 시가를 가리킨다. 세 종류는 선진 시대와 비교하면 개인성이 드러나지만 위진 시대와 비교하면 개인성이 없는 셈이다. 세 종류는 개인과 전체의 화해를 중시한다. 그 핵심은 「시대서」의 "감정에서 드러나서 예에서 그친다."는 데 있다. 발호정發乎情은 개인성에 대한 긍정이고 지호례止乎禮는 개인성에 대한 규제이며 동시에 총체성에 대한 부각이다.

「시대서」의 핵심은 개인성과 총체성 양쪽을 모두 긍정한다. 이러한 긍정은 양쪽의 충돌을 야기하지 않고 화해에 도달하여 중국 미학에 중요한 '화和'의 정수를 구현하고 있으며 『시경』에 대한 재해석이기도 했다. 그 경전적 성격은 고대 사회의 전반에 걸쳐 깊은 영향을 미쳤다.

296 發乎情, 止乎禮 | 이 구절은 「시대서」의 "故變風發乎情, 止乎禮義. 發乎情, 民之性也. 止乎礼義, 先王之澤也."에 바탕을 두고 있다.

2. 육의, 사시四始와 정변正變

「시대서」는 변화의 역사와 불변의 원칙이라는 두 측면에서 시를 파악한다. 먼저 불변의 원칙에서 말하면 시의 육의六義는 풍風·부賦·비比·흥興·아雅·송頌이다. 이러한 배열 순서는 『주례』로부터 유래했다. 『주례』「춘관春官」에 보면 "대사大師는 육시六詩, 즉 풍·부·비·흥·아·송을 가르친다."[297]라고 한다.

육시는 원시 사회의 분위기를 풍기고 있는 『시경』의 총체성을 반영하고 있다. 풍은 기氣가 사람을 자극하는 것을, 부는 가슴에 담긴 마음을 직접 드러내는 것을, 비는 시적 정감이 하나의 대상에서 다른 대상으로 확대되어가는 것을, 흥은 시적 정감이 최고조에 이르는 것을, 아는 사회의 본질에 부합하는 것을, 송은 우주의 본질로 승화되는 것을 가리킨다. 「시대서」는 『주례』의 육시를 육예六藝(육의六義)로 바꾸고, 원래 횡적 정체성을 횡(사회의 정태적 특성)과 종(역사 발전)이 합일된 정체성으로 전환시켰다.(〈그림 2-9〉)

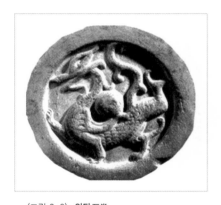

〈그림 2-9〉 와당瓦當

육예는 사시四始로 구체화된다.[298]

풍風(부, 비, 흥) ─────── (여러) 나라

소아小雅 ─────── 소정小政

대아大雅 ─────── 대정大政

송頌 ─────── 신명神明

개인은 신분제에 따라 등급의 차이가 있고 개인의 정情이 정체성을 갖는다고 해도 일정한 범위가 있다. 이것은 변하지 않는 원칙이다. 반면 사회는 우주 역사의 시간 속에서 계속 변동한다. 이때 본질로 말하면 시는

297 『주례』「춘관春官」: 大師教六詩, 曰風, 曰賦, 曰比, 曰興, 曰雅, 曰頌.

298 ㅣ 이 도식은 「시대서」의 다음 내용을 재구성하고 있다. "是以一國之事, 系一人之本, 謂之風. 言天下之事, 形四方之風, 謂之雅. 雅者, 正也, 言王政之所由廢興也. 政有大小, 故有小雅焉, 有大雅焉. 頌者, 美盛德之形容, 以其成功告于神明者也. 是謂四始, 詩之至也." 인용문에서 밑줄 친 부분이 이 도식의 개념에 해당된다. 원문은 일국一國으로 되어 있지만 이는 하나의 나라가 아니라 하나하나의 모든 나라의 뜻이므로 도식에서 제국諸國으로 바뀌어 있다.

변하지 않는다. 시는 육예(풍·부·비·홍·아·송)와 사시(제국諸國·소정·대정·신명)의 구조로 되어 있고, 이 불변의 구조에서 가장 중요한 것은 '풍'이다. 이 때문에 「시대서」에서 육예를 말하며 '풍'만을 자세히 이야기했다. 풍은 명사로서 각국의 민가를 말하고 동사로서 민가가 생겨난 뿌리를 말하며, 또 풍은 시가가 작용하는 방식을 설명한다. 작용 방식과 사회 기능으로 말하면 두 가지가 가장 중요하다.

> 윗사람은 풍으로 아랫사람을 교화시키고 아랫사람은 풍으로 윗사람을 풍자한다.
>
> 상 이 풍 화 하 하 이 풍 자 상
> 上以風化下, 下以風刺上.(「시대서」)

신분의 존비를 따지는 계급 사회에서 윗사람이 풍으로 아랫사람을 교화하는 일은 자연스럽다. 조정이 시가를 교화의 방식으로 삼아 정치적 역량을 잘 운용하여 풍을 사방으로 미루어 확대할 수 있는데, 이도 별다른 문제가 없다. 아랫사람이 풍으로 윗사람을 풍자하면 곤란한 일이 생길 수 있다. 중국 문화에서 아랫사람이 윗사람을 존경해야 상층자의 권위를 유지할 수 있다. 상층자의 결점을 마주하면 반드시 지적해야 하면서도 상층자의 위신을 고려해야 한다.

가장 좋은 방식은 바로 '수사修辭를 발휘하여 넌지시 반대 의견을 나타내기'[299] 즉 지도자를 비판하더라도 직설적으로 지적해서는 안 되고 마땅히 완곡하게 표현해야 한다는 것이다. 자신의 의견을 제시하면서도 또 지도자의 체면을 깎아내리는 일도 없어야 한다. 윗사람의 입장에서 말하면 "말하는 자는 죄가 없고 듣는 자는 충분히 경계할 만해야 한다."[300] 아랫사람의 입장에서 말하면 "수사修辭를 발휘하여 넌지시 반대 의견을 나타내야 한다." 이 때문에 부, 특히 비·홍의 예술 기법을 필요로 한다.

3. 발정지례發情止禮와 발분저서發憤著書

「시대서」에서는 정에서 드러나서 예에서 그친다는 '발정지례'를 통해 사인을 위해

299 「시대서」: 主文而譎諫.
300 「시대서」: 言之者無罪, 聞之者足以戒.

'중화中和'의 기준을 제공했다. 이 기준은 사회의 관점에서 전체를 고려하여 고안한 셈이다. 이는 정상 상태의 일면으로 고대 사회의 한 측면이다. 고대 사회에는 또 다른 측면이 있다. 즉 고대 사회의 구조에서 정상 상태로 풀 수 없는 문제가 발생하는 측면이 있는데, 이 경우 왕왕 사인으로 하여금 이러한 중화의 기준을 뛰어넘게 만든다. 일단 이러한 중화의 기준을 확실히 넘어서야 하고 또 넘어서야 할 필연성을 강하게 느끼게 되면 다른 이론이 필요하게 된다. 이것이 바로 사마천이 분노를 드러내며 글을 쓴다고 말한 '발분저서發憤著書' 설이다.[301] 사마천은 자신의 직접적인 경험과 감수성으로 기존에 있었던 세계의 우수한 작품을 깨닫게 되었는데, 이들도 모두 발분의 결과이다.

> 옛날 서백[302]은 유리에 구금되었지만 『주역』의 64괘卦를 풀어냈고, 공자는 천하를 돌아다니던 중에 진과 채 지역에서 죽음의 고비를 당했지만 『춘추』를 지었다. 굴원은 의견 차이로 초나라 조정에서 쫓겨났지만 『이소』를 지었고, 좌구명은 눈의 시력을 잃었지만 『국어』를 지었다. 손자는 다리가 잘렸지만 병법을 논의했고, 여불위는 진시황과 대립으로 촉 땅으로 쫓겨났지만 『여람』이 세상에 전한다.[303] 한비자는 모함으로 진나라에 갇히게 되었지만 「세난」과 「고분」을 지었다. 『시경』에 수록된 삼백 편은 대개 성현이 울분을 드러내서 지은 시이다. 지금 소개한 인물들은 모두 품은 뜻이 가슴에 가득 맺힌 일이 있지만 풀 길을 찾지 못했기 때문에 지난 일을 서술하여 다가올 미래를 생각했다.[304] (정범진 외, 1215~1216)
>
> 석 서백 구 유리 연 주역 공자 액 진채 작 춘추 굴원 방축 저 이소 좌구 실명 궐
> 昔西伯拘羑里, 演『周易』. 孔子厄陳蔡, 作『春秋』. 屈原放逐, 著「離騷」. 左丘失明, 闕

301 | 사마천의 생애와 관련해서 계진회(지전화이)季鎭淮, 김이식·박정숙, 『사마천 평전: 가장 낮은 곳에서 가장 높이 보다』, 글항아리, 2012 참조.

302 | 서백西伯은 주나라의 문왕을 가리킨다. 당시 은나라가 천자의 나라였지만 주나라의 세력이 날로 커지자 이를 견제하고자 은의 걸왕이 문왕을 유리에 구금시켰다. 문왕이 유리에 구금되었을 때 실의와 좌절에 빠지지 않고 『주역』의 괘卦를 연구했다고 한다.

303 | 손자孫子는 역사적으로 손무孫武와 손빈孫臏 두 사람이 있다. 둘 다 병법에 뛰어나 오늘날 그들의 책이 전해지고 있다. 다리 형벌을 받은 대상은 손빈이다. 『여람』은 여불위가 편집한 『여씨춘추』의 다른 이름이다.

304 | 소개된 인물과 저서가 반드시 선후의 인과관계를 갖지 않는다. 따라서 누가 무엇을 겪은 뒤에 글을 짓게 되었다는 식으로 옮길 수 없다. 예컨대 한비자는 「세난」과 「고분」을 저술한 뒤에 이사의 모함으로 진나라에 입국했다가 거기에 구금되어 불행한 최후를 맞이했다. 인용문은 고대의 위인이 다 안락하고 평온한 삶을 산 게 아니라 고난의 시절을 보냈지만 이에 굴하지 않고 업적을 냈다는 정도로 받아들이면 충분하다.

유 국 어 손자빈각 이론병법 불위천촉 세전 여람 한비수진 세난 고분 시
有『國語』. 孫子臏脚, 而論兵法, 不韋遷蜀, 世傳『呂覽』. 韓非囚秦, 「說難」「孤憤」. 詩

삼백편 대저현성발분지소위작야 차 인 개 의 유 소 울 결 부 득 통 기 도 고 술 왕 사 사 래
三百篇, 大抵賢聖發憤之所爲作也, 此人皆意有所鬱結, 不得通其道, 故述往事, 思來

자
者.(『사기』「태사공자서太史公自序」)

　　여기서 『시경』도 많은 저술과 마찬가지로 '발분', 즉 가슴에 가득 맺힌 울분을 토로
하여 나왔다. 「시대서」의 '정에서 드러나서 예에서 그친다'는 주장은 주로 개인과 사회
의 관계를 고려했다. 사마천의 '발분'은 개인 자신의 문제, 즉 어떻게 발분을 통해 자기
의 가슴에 �꽉 맺힌 것을 풀어내서 마음이 평정에 이르게 하는가에 주의를 기울이고
있다. 사인 그 자체에 주목하면 문제는 바로 사회 전체가 바라는 '지호례止乎禮'에 부합
하는가 여부가 아니라 개인의 마음이 '발분'에서 평정으로 이를 수 있는가 여부에 있다.
문제가 개인의 문제와 심리 문제로 바뀌게 되면 정감 유형이 무엇이든 감정 토로(표출)
의 강도가 어떠하든 개인의 가슴에 꽉 맺힌 길을 소통시킬 수 있는 목적에 도달할 수
있어야만 사상과 예술의 저서로 모두 가능하게 된다.
　　사마천은 바로 이러한 입장에서 굴원을 변호하고 있다.

　　이소란 근심에 걸려 있다는 뜻이다.[305] 천이란 사람의 시작이고 부모란 인간의 근본
　　이다. 사람이 곤궁해지면 자신의 근본을 돌아보게 된다. 그러므로 사람이 힘들고 괴
　　로워하다 극도에 이르면 하늘에게 호소하지 않은 적이 없다. 아프고 비참하다가 극도
　　에 이르면 부모에게 호소하지 않은 적이 없다. 굴원은 바른 길을 가고 곧은 행실을
　　보이며 충성을 바치고 지혜를 다하여 자신의 임금을 섬겼다. 간신이 임금과 굴원의
　　사이를 이간질하였으니 곤궁에 처했다고 할 만하다. 믿음직스럽지만 의심하고 진실하
　　지만 비방하니 어찌 원망이 없겠는가? 굴원의 「이소」 창작은 원망으로부터 비롯됐
　　다.(정범진 외, 5: 54)

　　이 소 자 유 리 우 야 부천자 인 지 시 야 부모자 인 지 본 야 인 궁 즉 반 본 고 노 고 권 극
　　離騷者, 猶離憂也. 夫天者, 人之始也. 父母者, 人之本也. 人窮則反本, 故勞苦倦極,

305 ｜ '이소離騷'는 주로 두 가지로 풀이된다. 이離를 떠나다로 보면 근심 걱정에서 풀려나다를 뜻하고 매여
　　있다로 보면 근심 걱정에 싸여 있다는 뜻이다. 둘 다 가능하지만 발분저서의 맥락을 고려하여 후자로
　　풀이하고자 한다.

미상불호천야　질통참달　미상불호부모야　굴평정도직행　갈충진지　이사기군　참인
未嘗不呼天也. 疾痛慘怛, 未嘗不呼父母也. 屈平正道直行, 竭忠盡智, 以事其君. 讒人
간지　가위궁의　신이견의　충이피방　능무원호　굴평지작　이소　개자원생야
間之, 可謂窮矣. 信而見疑, 忠而被謗, 能無怨乎. 屈平之作「離騷」, 蓋自怨生也.

(『사기』「굴원 · 가생열전屈原賈生列傳」)

하늘, 사람, 마음의 논리로부터 굴원이 하늘에 호소하고 부모를 향해 울부짖는 '원망'을 설명하는 방식은 대단히 자연스럽고 합리적이다. '울분을 드러내며 글을 쓰기'와 감정의 '원망'이 하나로 연결된다. 공자가 말한 적이 있다. "시는 감흥을 일으킬 수 있고 관찰하는 눈을 틔울 수 있고 서로 어울릴 수 있고 원망할 수 있다."[306] 만약 정에서 드러나서 예에서 그치는 '발정지례發情止禮' 공자의 '군群'과 서로 연결될 수 있다면 '발분저서'는 바로 '원망'과 서로 통하게 된다. 아울러 대단히 중요하면서 흥미로운 사실 하나를 알아차릴 수 있다. 사마천이 명확하게 이야기한 적은 없지만 소개한 실례를 통해 이미 드러났듯이 우수한 작품은 울분을 드러내서 감정을 표출해야만 비로소 탄생할 수 있다는 것이다.

사마천이 '발분저서' 사상을 펼친 뒤로 몇 가지 요점은 후세에 이르러 한층 더 뚜렷하게 되었다. 한유는「송맹동야서送孟東野序」에서 울분(감정)의 표출을 우주에 존재하는 인간과 자연의 보편적인 현상으로 해석했다. 유명한 기울어지면 울게 된다는 '불평즉명不平則鳴'이 바로 그 실례이다.

대체로 사물은 평형을 이루지 못하면 울게 된다. 풀과 나무는 스스로 소리를 내지 않지만 바람이 흔들면 울게 된다. 물은 소리를 내지 않지만 바람이 흔들면 울게 된다. 쇠로 만든 종鐘과 돌로 만든 경磬은 스스로 소리를 내지 않지만 누군가 두드리면 울게 된다. 사람이 하는 말도 그러하다. 달리 어찌할 수 없는 다음에야 말하게 된다. 노래에는 그리움이 담겨 있고 울음에는 회포가 들어 있다. 입에서 새어 나와 소리가 되는 것은 모두 불평, 평형을 이루지 못하기 때문이리라!

대범물　부득기평즉명　초목지무성　풍요지명　수지무성　풍탕지명　금석지무성　혹
大凡物, 不得其平則鳴. 草木之無聲, 風擾之鳴, 水之無聲. 風蕩之鳴. 金石之無聲, 或

306 『논어』「양화」9(460): 詩可以興, 可以觀, 可以群, 可以怨.(신정근, 687)

격 지 명　인 지 어 언 야 역 연　유 부 득 이 자 이 후 언　기 가 야 유 사　기 곡 야 유 회　범 출 호 구 이
擊之鳴. 人之於言也亦然, 有不得已者而後言, 其歌也有思, 其哭也有懷. 凡出乎口而

위 성 자　기 개 유 불 호 자 호
爲聲者, 其皆有弗乎者乎!(「송맹동야서送孟東野序」)

'평형하지 못하면 울게 된다'는 보편 원리에 바탕을 두고 한유는 두 가지 측면에서
논의를 진전시켰다. 하나는 하늘이 무엇이라도 가장 잘 우는 것을 선택하여 제각각 울
게 한다. 그러므로 "새는 봄에 잘 울고 우레는 여름에 잘 울고 벌레는 가을에 잘 울고
바람은 겨울에 잘 운다."[307]

다른 하나는 한 시대의 가장 이름난 문학 작품은 모두 가장 잘 운 경우이고 가장
잘 운 작품은 모두 평형하지 못하여 울게 된 경우이다. 이는 기본적으로 사마천의 이론
을 계승하고 있으며, 평형하지 못하면 좋은 시가 나오고 평형하면 좋은 시가 나오지
않는 것이다.

> 화평한 마음에서 나는 소리는 담담하지만 근심 걱정하는 마음에서 나는 소리는 오묘
> 하며, 즐거운 상황에서 나는 글은 뛰어나기 어렵지만 갑갑하고 괴로운 상황에서 나온
> 말은 좋아하기 쉽다.
> 부 화 평 지 성 담 박　이 추 사 지 성 요 묘　환 오 지 사 난 공　궁 고 지 언 이 호
> 夫和平之聲淡薄, 而秋思之聲要妙, 歡娛之辭難工, 窮苦之言易好.
>
> (한유, 「형담창화집荊譚唱和集」)

한유는 중심을 평안하고 고요한 상태에서 울분을 표출하는 상태로 전환시키고 있는
데, 이로 인해 무엇이 좋은 문예 작품이 나올 수 있는 규칙인가의 문제로 등장하게
되었다. 바로 이러한 생각의 길을 따라 구양수는 곤궁한 다음에 공교하게(뛰어나게) 된다
는 '궁이후공窮而後工'의 주장을 내놓았다.

> 내가 듣자니 세상 사람들이 시인은 출세한 경우가 적고 곤궁한 경우가 많다고 말한다.
> 어째서 그러한가? 세상에 전하는 시는 대부분 옛날에 곤궁했던 사람의 글에서 나오기

307 한유, 「송맹동야서」: 以鳥鳴春, 以雷鳴夏, 以虫鳴秋, 以風鳴冬. | 새가 봄에만 운다는 뜻이 아니라 사계절
　　중에 봄의 소리를 대표로 한다는 맥락이다.

때문이다. 선비가 자신의 재능을 쌓아서 세상에 펼칠 수 없으면 대부분 스스로 산이
며 물을 이리저리 돌아다니길 좋아하며 벌레나 물고기, 풀과 나무, 바람과 구름, 새와
짐승의 특징을 잘 살펴서 종종 그 기괴함을 밝힌다. 또 마음속에 근심과 그리움, 감동
과 분노가 쌓이면 원망과 풍자를 써서 떠도는 신하나 홀로 된 과부의 한탄하는 말로
현실에서 인정상 말하기 어려운 속내를 글로 써낸다. 사람이 곤궁하면 곤궁할수록
글이 더욱 공교해진다. 그렇다면 시가 사람을 곤궁하게 할 수 있지 않고 아마도 사람
이 곤궁해진 뒤라야 글이 더욱 공교해진다.[308]

여 문 세 위 시 인 소 달 이 다 궁　 부 기 연 재　 개 세 소 전 시 자　 다 출 어 고 궁 인 지 사 야　 범 사 지 온
予聞世謂詩人所達而多窮. 夫豈然哉. 蓋世所傳詩者, 多出於古窮人之辭也. 凡士之蘊

기 소 유　 이 부 득 시 어 세 자　 다 희 자 방 어 산 전 수 애 지 외　 견 충 어 초 목 풍 운 조 수 지 상 류　 왕
其所有, 而不得施於世者, 多喜自放於山巓水涯之外, 見蟲魚草木風雲鳥獸之狀類, 往

왕 탐 기 기 괴　 내 유 우 사 감 분 지 울 적　 기 흥 어 원 자　 이 도 패 신 과 부 지 소 탄　 이 사 인 정 지 난
往探其奇怪, 內有憂思感憤之鬱積, 其興於怨刺, 以道覉臣寡婦之所嘆, 而寫人情之難

언　 개 유 궁 이 유 공　 연 즉 비 시 지 능 궁 인　 태 궁 자 이 후 공 야
言. 蓋愈窮而愈工. 然則非詩之能窮人, 殆窮者而後工也.

（구양수, 「매성유시집서」）

4. 작품의 정의

「시대서」의 첫 부분에서 『시경』의 첫째 편 「관저」의 주제가 무엇인지 규정하고 있
다. "「관저」는 후비后妃의 덕을 읊고 있다."[309] 오늘날 우리는 이미 「관저」가 한 편의
연애시라는 점을 알고 있다. "구욱구욱 물수리는 강가의 모래톱에 있네. 아리따운 아가
씨는 대장부의 좋은 짝이라네."[310] 특히 이 첫 구절에 이어서 다음 세 단락이 이어진다.

올망졸망 마름 풀을 이리저리 헤치며 뜯노라니,

308　구양수歐陽修, 「매성유시집서梅聖兪詩集序」: 予聞世謂詩人所達而多窮. 夫豈然哉. 蓋世所傳詩者, 多出于
　　古窮人之辭也. 凡士之蘊其所有, 而不得施于世者, 多喜自放於山巓水涯之外, 見蟲魚草木風雲鳥獸之狀類,
　　往往探其奇怪, 內有憂思感憤之鬱積, 其興於怨刺, 以道覉臣寡婦之所嘆, 而寫人情之難言. 蓋愈窮則愈工.
　　然則非詩之能窮人, 殆窮者而後工也.

309　「시대서」: 關雎, 后妃之德也.

310　「관저關雎」: 關關雎鳩, 在河之洲, 窈窕淑女, 君子好逑.(김학주, 48)|『시경』의 번역은 김학주 옮김, 『시경』,
　　명문당, 2002 참조.

아리따운 고운 아가씨, 자나 깨나 찾는다네.

찾아도 얻지 못해 자나 깨나 생각하며,

아득하고 아득하여 밤새 이리저리 뒤척이네.

올망졸망 마름 풀을 여기저기 가려 뜯노라니,

아리따운 고운 아가씨와 금슬 즐기며 함께하고 싶네.

올망졸망 마름 풀을 여기저기 뜯노라니,

아리따운 고운 아가씨와 종고(풍악) 울리며 즐기고 싶네.[311]

<div style="text-align:center">

참 차 행 채　　좌 우 유 지　　요 조 숙 녀　　오 매 구 지　　구 지 부 득　　오 매 사 복　　유 재 유 재　　전 전 반 측
參差荇菜, 左右流之. 窈窕淑女, 寤寐求之. 求之不得, 寤寐思服. 悠哉悠哉, 輾轉反側.

참 차 행 채　　좌 우 채 지　　요 조 숙 녀　　금 슬 우 지　　참 차 행 채　　좌 우 모 지　　요 조 숙 녀　　종 고 낙 지
參差荇菜, 左右採之. 窈窕淑女, 琴瑟友之. 參差荇菜, 左右芼之. 窈窕淑女, 鍾鼓樂之.

</div>

<div style="text-align:right">

(『시경』 「관저」)

</div>

시에는 군자가 숙녀의 '찾아도 얻지 못해' 사무친 그리움으로부터 '풍악을 울리며
즐겁게' 혼례를 치르려는 과정을 묘사하고 있다. 따라서 시의 내용은 실제로 '후비의
덕'과는 거리가 매우 멀다. 「시대서」의 마지막 대목은 다음과 같다.

그렇다면 「관저」 「인지麟趾」의 교화는 왕자에 어울리는 기풍이므로 주공周公과 관련된
다. 남南은 교화가 북쪽으로부터 남쪽에까지 미쳤다는 것을 말한다. 「작소鵲巢」「추우
騶虞」의 덕화는 제후에 어울리는 기풍이고 선왕이 교화하려는 내용이므로 소공召公과
관련된다. 「주남周南」 「소남召南」은 바르게 시작하는 길이고 왕도로 교화하는 바탕이
다. 이 때문에 「관저」는 숙녀를 즐겁게 얻어 군자와 짝을 이루는 내용을 다루었으니,
현자를 등용하느라 골몰하지 미색에 빠지지 않았다. 요조숙녀를 애틋하게 바라고 현
자를 그리워하지만 선한 마음을 다치게 하지 않았다. 이것이 「관저」의 취지이다.

연 즉　관 저　인 지　지 화　왕 자 지 풍　고 계 지 주 공　남　언 화 자 북 이 남 야　작 소　추 우
然則「關雎」「麟趾」之化, 王者之風, 故繫之周公. 南, 言化自北而南也. 「鵲巢」「騶虞」

311 『시경』「관저」: 關關雎鳩, 在河之洲, 窈窕淑女, 君子好逑. 參差荇菜, 左右流之, 窈窕淑女, 寤寐求之. 求之
不得, 寤寐思服, 悠哉悠哉, 輾轉反側. 參差荇菜, 左右采之,, 窈窕淑女, 琴瑟友之. 參差荇菜, 左右芼之, 窈
窕淑女, 鐘鼓樂之.(김학주, 49)

지덕 제후지풍야 선왕지소이교 고계지소공 주남 소남 정시지도 왕화지기
之德, 諸侯之風也, 先王之所以教, 故繫之召公. 「周南」「召南」正始之道, 王化之基.

시이 관저 락득숙녀 이배군자 우재진현 불음기색 애요조 사현재 이무상선지심
是以「關雎」樂得淑女, 以配君子, 憂在進賢, 不淫其色. 哀窈窕, 思賢才, 而無傷善之心

언 시 관저 지의야
焉. 是「關雎」之義也.

인용문은 크게 두 가지 내용을 말하고 있다. 첫째는 몇몇 작품을 주공에게 귀속시키
고 또 몇몇 작품을 소공에게 귀속시키고 있는데, 이것이 성명한 군주 시대에 창작된
작품이라는 점을 말해준다. 둘째는 또 『시경』「관저」가 읊고 있는 주제를 한층 더 이론
적으로 논증하고 「관저」를 읽고 감상하는 문제에 정확한 방향을 제시하고 있다. 여기
서 정치 미학의 주요한 방법을 보여주고 있다. 그 내용은 다음과 같다.

첫째, 작품 자체가 도대체 무엇을 말하려고 하는가가 중요하지 않다. 작품을 어떠한
주제로 정의하느냐와 어떠한 메시지로 정리하는지 그리고 사회에 이로운가와 정치에
이로운지 등이 중요하다. 둘째, 문예 작품의 주요한 특징은 사상보다 형상이 중요하므
로 전자가 후자를 다양한 측면에서 해설하고 확장할 수 있다는 점이다. 한 작품에 대해
일단 어떤 고정된 성격을 규정하게 되면 독자에게 지배적인 영향력을 미칠 수 있고
독자를 확실히 이러한 방향에 따라 읽고 감상하도록 이끌어서 이러한 작품이 사회와
정치의 요구에 부합하는 긍정적인 작용을 낳게 할 수 있다.

「시대서」는 정치 미학이 가지고 있는 가장 중요한 특징을 보여주고 있다. 즉 어떻게
문예 작품이 정치와 사회에 유리한 공리성을 끌어내는가를 보여주고 있다. 아울러 이러
한 특성은 이후의 중국의 정치 미학에 상당히 심원한 영향을 미쳤다.

위진남북조의 미학

이 장에서 우리는 '육조'[1]를 위진남북조 시대를 가리키는 말로 쓰려고 한다. 종백화(쭝바이화)가 일찍이 말했듯이 중국 미학은 위진 시대부터 시작되었다. 이러한 주장의 기초는 원시 시대의 의식으로부터 하·은·주의 삼대와 진한 제국의 조정 미학 체계에 이르기까지 미학과 정치─사회─윤리가 하나로 긴밀하게 결합된 미학 체계에 있다. 이때의 미학은 주로 문화로 인식된다. 위진 시대는 상대적으로 독립된 형태를 지닌 사인士人의 미학 체계를 탄생시켰다. 사인 미학은 기본적으로 미학을 본질적으로 정치나 사상과 구별되는 미로 인식하고 창작하고 감상한다. 바로 이와 같은 의미 맥락에서 중국 미학이 위진 시대에 비로소 시작되었다는 주장이 성립될 수 있다.

사인 미학이 모습을 드러낸 뒤에 조정 미학은 새로운 자극을 받아 자신의 면모를 바꾸게 되었다. 이 때문에 중국 미학은 새로운 시대로 접어들게 되었다. 위진 시대 이래로 미는 상대적으로 독립된 영역에서 나타나게 되는데, 이 점은 자료로도 파악할 수 있다. 위진 시대 이전에는 미학과 문예 이론이 전반적으로 문화와 문예 작품 속에 포함되어 있다.[2] 따라서 문화 관련 텍스트를 더 많이 이용해야만 비로소 미학이나 심미와 관련된 기초 상황을 얻을 수가 있다. 위진남북조 시대의 여러 가지 문예 이론은 모두 전문적인 이론을 다룬 텍스트의 형태로 나타났으며 미학의 기초 자료를 구성했다.

예를 들면 다음과 같다.

1. 문론文論: (1) 저작류 ─ 조비曹丕의 『전론』「논문論文」, 육기의 「문부文賦」, 유협의 『문심조룡』, 종영의 『시품詩品』.

 (2) 산론散論 ─ 심약沈約, 소강蕭綱, 소통蕭統, 소역蕭繹.

2. 화론畵論: 고개지, 종병宗炳의 「화산수서畵山水序」, 왕미王微의 『서화敍畵』, 사혁謝

1 | 육조六朝라는 명칭은 전통적으로 금릉金陵(지금의 남경(난징)南京)에 수도를 세웠던 여섯 왕조인 동오東吳·동진東晉·송宋·제齊·양梁·진陳을 지칭할 때 사용하며, 이는 남북조 시대의 남조南朝에 해당한다.

2 | 비록 『순자』「악론」과 『예기』「악기」 등이 악을 전문적으로 논의하고 있지만 이는 정치학의 구성 부분으로서 논술하고 있다.

赫의 『고화품록古畫品錄』, 소역의 『산수송석격山水松石格』, 요최姚最의 『속고화품록續古畫品錄』.

3. 서론書論: 채옹蔡邕(132~192)의 『필론筆論』『구세九勢』, 성공수成公綏의 『예서체隷書體』, 위항衛恒의 『사서체세四書體勢』, 색정索靖의 『초서세草書勢』, 위삭衛鑠의 『필진도筆陣圖』, 왕희지의 「제위부인題衛夫人'필진도筆陣圖'후後」『서론書論』『필세론십이장筆勢論十二章』『용필부用筆賦』『기백운선생서결記白雲先生書訣』, 왕음王愔의 『고금문자지목古今文字志目』, 양흔羊欣의 『채고래능서인명采古來能書人名』, 우화虞龢의 『논서표論書表』, 왕승건王僧虔의 『서론書論』『필의찬筆意贊』, 강식江式의 『논서표論書表』, 도홍경陶弘景의 「여양무제논서계與梁武帝論書啓」「논서계論書啓」, 원앙袁昻의 『고금서평古今書評』, 소연蕭衍의 『관종요서법십이의觀鐘繇書法十二意』『초서장草書狀』「답도은거론서答陶隱居論書」『고금시인우열평古今詩人優劣評』, 유견오庾肩吾의 『서품書品』.

4. 악론樂論: 완적의 「악론」, 혜강의 「성무애락론聲無哀樂論」, 음악과 관련된 일련의 부부賦.

이상에서 알 수 있듯이 이 시대에 중국의 주요 문예 장르, 예컨대 문학·서예·회화 등에는 모두 서로 엇비슷한 논저가 출현했다. 반면 음악은 위진 시대 이후로 정치와 결합된 전체 구조에서 분리되어 각종 구체적인 음악 유형, 예컨대 금琴·생笙·소嘯 등과 그 밖의 심미 분야, 예컨대 산수·시·문文 등으로 침투했던 반면에 전문적인 논술이 적다. 원림園林은 위진 시대 이래로 대단히 중요한 위치와 의의를 가지는데, 이는 시문 속에서도 아주 풍부하게 표현되고 있지만 심미의 각 영역과 서로 맞물리기 때문에 전문적인 이론의 논저가 없다.

따라서 전반적인 중국 미학과 마찬가지로 위진 시대 미학 연구의 시각은 마땅히 이론적 논저의 범위를 뛰어넘어야만 비로소 중국 미학의 전모를 파악할 수 있다.

육조 시대 미학의 주요 내용은 다음의 네 가지 방면에서 나타난다.

1. 철학: 현학과 불교가 우주와 인생에 대한 새로운 구조를 정립했으며, 이는 훗날 중국의 심미 구조의 기틀을 다지게 되었다.

2. 사인: 사인은 새로운 문화 현실이 자리 잡는 과정에서 자신의 문화적 이상에 들어맞고 생존에 적합한 사회적 지위를 탐색했는데, 이 탐색 과정에서 독특한 심미 경계를 창조해냈다.

3. 사인과 궁정의 결합: 육조 시대 특유의 다채로운 심미를 낳았다.

4. 민간: 민간의 참신하고 직설적이고 고생스러운 특징 여러 방면에 걸쳐, 예컨대 사인(도연명의 시)과 궁정(궁체宮體)에 많은 영향을 주었고, 또 자신만의 예술 형태(불교 예술)를 일구어냈다. 민간은 이론적으로 심미 이론을 세우지 않았기 때문에 육조 미학은 기본적으로 사인의 미학이다.

사인 미학은 바로 위진 시대부터 자신의 체계를 갖추기 시작하여 위진 시대에서 명청 시대에 이르기까지 장기간에 걸쳐 중국 미학의 중심 역할을 수행했다. 조정 미학도 사인 미학의 출현으로 인해 진한 제국과 다른 새로운 형태를 취하고 그 꼴을 드러냈다. 따라서 사인을 이해할 수 있는 그들의 철학적 분위기, 삶의 태도와 개인적 정감 등이 육조 시대의 미학을 이해하는 배경이자 기초가 되었다. 우리는 위진 시대를 '문예(문화)'의 자각 시대로 간주하기도 하고 또 '인간'의 자각 시대라고도 생각한다. 여기서 말한 인간은 곧 사인이고 문은 곧 사인의 문이다. 미학으로 말하자면 곧 심미의 자각 시대라고 할 수 있다.

제1절

미학의 문화적 기초

1. 우주 본체의 허령화虛靈化[3]

한 제국의 사상이 비록 기氣를 근본으로 한다고 인정한다 하더라도, 천지상통天地相通과 천인감응天人感應 그리고 우주 각 부분의 상호 대응과 감응을 한층 더 강조한다. 이 시대는 현존 질서와 사물이 우주 가운데에서 차지하는 자리매김을 더욱 중시했다. 기는 중국 문화에서 본래 유有와 무無의 두 가지 속성을 함께 가지며 느낄 수는 있지만 볼 수는 없고 어떤 것으로 고정시킬 수도 없어 마치 무를 닮았다. 기가 확실히 존재하므로 유를 닮았다. 한 제국의 사상은 현존 질서와 구체적인 사물을 중시했는데, 이는 강상 윤리의 강조로 표현되었을 뿐만 아니라 예술의 품격에서 가득 차 있는 포만飽滿의 특징으로 표현되었다.

어떠한 사상이 우주 전체를 파악하려고 한다면 현실의 경험에 기초해야 할 뿐만 아니라 반드시 사유 논리를 조직해야 한다. 일단 이러한 '조직의 특성'은 사회 구조의 붕괴와 더불어 그 한계가 더 많이 드러나게 되고 결국 사상이 우주를 설명하는 전체적인 틀로서 파국을 맞이하게 되었다. 위진 현학은 한 제국의 관념이 파산한 뒤의 사상적 진공을 메우게 되었다. 네트워크와 구체적인 사물의 관계를 중시했던 한 제국의 우주관

3 ㅣ 허령虛靈은 변화가 많아 쉽게 무엇으로 특칭하여 포착할 수는 없지만 효과가 분명해도 작용을 인과적으로 설명할 수 없다는 뜻이다. 허령은 신비하고 불가지의 특성을 나타낸다. 우리말로 정확하게 대응하는 말이 없어 옮기기가 쉽지 않아 그대로 사용하지만 '신통하다'와 비슷하다.

과 달리, 위진 현학은 유와 무의 쌍 개념을 사용하여 구체적인 사물과 사물 이면의
본체 그리고 양자의 상호 관계를 종합하려고 했다.

> 천하의 만물은 모두 유에서 생겨나고 유의 시작은 무를 근원으로 삼는다.(김학목,
> 213~214)
>
> 천 하 지 물　개 이 유 위 생　유 지 소 시　이 무 위 본
> 天下之物, 皆以有爲生, 有之所始, 以無爲本.(왕필, 『노자주老子注』 40장)

> 모든 사물과 형체는 일一(하나)로 돌아간다. 무엇으로 말미암아 일에 이르는가? 무로
> 말미암는다. 무로 말미암아 일이 되니, 이 일은 무라고 말할 수 있다.(김학목, 222)
>
> 만 물 만 형 귀 어 일 야　하 유 치 일　유 어 무 야　유 무 내 일　일 가 위 무
> 萬物萬形歸於一也. 何由致一? 由於無也. 由無乃一, 一可謂無.(왕필, 『노자주』 42장)

 사회가 끊임없이 변화하고 사물이 생성과 소멸을 되풀이하고 인생의 행복과 불행이
일정하지 않은 상황을 맞이하고서 한편으로 '유'는 구체적인 사물과 생명으로서 특별히
그 유한성을 뚜렷이 드러내게 되었다.

> 백 년도 못 살면서 늘 천 년의 근심을 안고 사는구나. 낮은 짧고 밤은 길어 괴로우니,
> 어찌 촛불을 밝혀 놀지 않는가?
>
> 생 년 불 만 백　상 회 천 세 우　주 단 고 야 장　하 부 병 촉 유
> 生年不滿百, 常懷千歲憂. 晝短苦夜長, 何不秉觸遊?(『고시십구수古詩十九首』)

> 술이 있으면 노래를 불러야 하리. 우리 인생이 얼마나 되는가? 아침 이슬처럼, 지나간
> 날들 얼마나 많이 힘들었나! 탄식하다 끓어오르기 마련이니, 근심은 잊기 어려워라.
> 무엇으로 이 시름 풀어야 하나? 오직 술이 있을 뿐이라네.[4]
>
> 대 주 당 가　인 생 기 하　비 여 조 로　거 일 고 다　개 당 이 강　우 사 난 망　하 이 해 우　유 유 두 강
> 對酒當歌, 人生幾何? 譬如朝露, 去日苦多! 慨當以慷, 憂思難忘, 何以解憂? 唯有杜康.
>
> (조조曹操, 「단가행短歌行」)

4 | 두강杜康은 주周나라에서 양조 기술이 뛰어났던 사람을 가리키는데, 여기서는 술의 별칭으로 쓰이고 있다.

다른 한편으로 본체로서 무는 특별히 두드러지게 허령虛靈하게 보인다. 훗날 불교의 공空도 현학의 '무'와 마찬가지로 우주의 허령성을 강화하였다. 승조(384~414)[5]가 쓴 「부진공론不眞空論」의 첫머리는 다음처럼 시작된다.

지극히 텅 비고 생성과 소멸이 없으니, 이는 반야의 지혜가 현묘한 거울처럼 비춰주는 미묘한 정취이고 만물이 존재하게 하는 궁극적인 본원이다.

부 지 허 무 생 자　개 시 반 야 현 감 지 묘 취　유 물 지 종 극 자 야
夫至虛無生者, 蓋是般若玄鑑之妙趣, 有物之宗極者也.

우주가 본래 공하고 사대(지地·수水·화火·풍風)가 모두 공하므로 이 세상의 일체가 모두 공이다.[6] 물론 자신의 유한한 생명이 두드러지게 보일 때 사람은 이론적으로 개체 생명이 얼마나 존귀하고 개체 생명과 서로 관련된 나의 시간이 얼마나 소중한지 인식하게 된다. 반면 무의 본체가 두드러지게 보일 때 사람은 소멸할 뿐 후세로 넘어갈 수 있는 연속성이 없다. 이것은 바로 도연명(365~427)[7]이 비통하면서도 차분하게 읊조린 것이다.

인생살이가 허깨비 같아,[8] 결국 공과 무로 돌아가리.(이성호, 72)

인 생 사 환 화　종 당 귀 공 무
人生似幻化, 終當歸空無.(『도연명집』 권2 「귀원전거歸園田居」 6수 중 제4수)

또 다른 한편으로 우주의 허령화는 사람이 이론적으로 영원과 무한의 새로운 형식

5 ｜ 승조僧肇는 동진東晉(316~420)의 승려로 속성은 장씨張氏이고 경조京兆(지금의 섬서(산시)陝西성 서안(시안)西安) 출신이다. 승조는 3천 명이 넘었다는 구마라집鳩摩羅什(344~413)의 제자들 중에서도 4대 제자로 불릴 정도로 뛰어났으며, 특히 반야학般若學으로 이름이 높았다. 저술로 『조론肇論』 등이 있으며, 「부진공론」은 이후의 삼론종三論宗에 영향을 미치기도 하였다.

6 ｜ 사대四大는 불교에서 세상 만물을 구성하는 땅·물·불·바람의 네 가지 요소를 가리킨다. 사람과 만물이 사대의 배합으로 생겨난다고 하더라도 영원히 지속되지 않으므로 변하지 않는 실체가 없다.

7 ｜ 도연명陶淵明은 동진東晉의 심양潯陽 시상柴桑(지금의 강서(장시)성 구강(주장)九江시) 출신으로 자가 원량元亮, 호가 오류선생五柳先生, 시호가 정절靖節이다. 본래 이름이 '연명淵明'이었으나 송宋(420~479)이 들어선 이후에 '잠潛'으로 바꿨다. 도잠은 팽택彭澤의 영令을 지내기도 했으나 곧 그만두고 전원에서 은거하였으며, 그의 시와 산문은 이러한 삶과 정신을 반영한 것들이다. 대표적 작품으로 「귀거래사歸去來辭」 「도화원기桃花源記」 「음주飮酒」 「귀원전거歸園田居」 등을 들 수 있다.

8 ｜ 환화幻化는 인생과 만사가 실체가 없이 끊임없이 변화하는 점을 나타내며 환은 가치를 부여하여 추구할 것이 아니라 덧없다는 의미를 나타낸다.

을 추구하게 만들었다. 현학의 유와 무에 관한 논변과 불교의 색色과 공空에 관한 토론
은 여러 방면에 걸쳐 육조 시대의 미학에 중대한 영향을 미쳤다.

1. 심미 대상의 이론이 신神·정情·기氣·운韻 등의 방향으로 깊이를 더하게 되었다.

2. 심미 파악의 두 가지 근본 양식, 즉 정련된 언어 표현과 유사성 비유를 뒷받침하
였다.

3. 사인의 심미 의식이 원림園林으로 확정하는 데에 도움을 주었다.

4. 사회 각 계층이 생명 존중의 의식을 굳게 가졌다.

5. '유有'와 실實과 가득 차는 만滿을 중시하던 한 제국의 예술이 무無를 체험하고
도道를 맛보고 운치를 중시하는 육조 시대의 예술로 바뀌도록 하였다.

정리하면 허령화된 우주는 심미의 내재적 의미와 서로 잘 결합했다. 심미는 무無의
우주에서 정치−계급−윤리 등의 사회적 측면에서 근거를 찾지 못하고 미학 자체로부
터 깨달음을 얻게 되었다.

2. 개성의 자각

한 제국 말기 이래로 인생의 고달픔과 생명의 소중함을 의식하게 되면서 정감 어린
문예 작품들이 나오게 되었다. 유협은 『문심조룡』「시서時序」에서 건안(196~220)[9] 문학
이 꽃핀 시대를 다음처럼 말했다.

> 이 시대의 문장을 살펴보면 강개를 무척 좋아했다. 여러 세대에 걸쳐 오랫동안 전쟁
> 으로 혼란하고 뿔뿔이 흩어지고 풍습이 쇠퇴해지고 백성들이 불만을 쏟아내게 되었으
> 며, 이러한 심지가 깊어지자 줄곧 붓을 놀리게 되었다. 따라서 이 시대의 작품은 강개
> 하면서도 활기차게 되었다.(최동호, 521)[10]

9 ｜ 건안建安은 후한 헌제(189~220)의 연호이다. 이 시기는 정치적으로 혼란했지만 문학사에 있어선 새로운
기풍이 일어난 중요한 시기이다. 이 시기의 대표적인 문인인 공융孔融 등은 흔히 '건안칠자建安七子'라
불리고, 이들과 조조 부자 등의 시체詩體를 '건안체建安體'라 부른다.

10 ｜ 강개慷慨와 경개梗槪는 같이 불의에 대하여 의기가 복받쳐 원통하고 슬픔을 가리키는데, 둘 다 사회적
현실을 주목하는 특징을 나타내고 있다.

관기시문　아호강개　양유세적난리　풍쇠속원　병지심이필장　고경개이다기야
觀其時文, 雅好慷慨. 良由世積亂離, 風衰俗怨, 幷志深而筆長. 故梗槪而多氣也.

<div align="right">(『문심조룡』「시서」)</div>

인생의 고달픔과 생명의 소중함이 현학의 발전에 반영되었다. 현학의 현玄은『주역』
『노자』『장자』등의 세 가지 심오한 책의 뜻인 '현서玄書'를 경전으로 삼는다. 한 말의
현학은『주역』을 위주로 하며 우번虞翻·송충宋忠·순융荀融 등을 대표자로 간주했고,
정시(240~249) 연간[11]의 현학은『노자』를 모두 중시하며 왕필과 하안을 주류로 삼았고,
원강元康 연간의 현학은『노자』와『장자』를 중시하며 혜강과 완적을 영수로 삼았고,
영가永嘉(307~312) 연간의 현학은『장자』를 위주로 하며 곽상과 상수向秀를 대표 인물로
삼았다.

현학은『주역』으로부터『노자』를 거쳐『장자』에 이르는데, 왕필과 하안이『노자』를
중시하던 정시 연간에 이르러서 무를 근원으로 하는 허령虛靈의 우주론을 완성했고『장
자』를 중시하던 영가 연간에 이르러 사인을 모델로 한 주체 인격을 완성시켰다. 죽림칠
현竹林七賢의 '임달'[12]로부터 곽상의 '독화'[13]에 이르기까지 모두 장자가 추구했던 정신
의 구체화로 간주할 수 있다. 장자는 선진 시대가 아니라 위진 시대에 와서야 비로소
중국 문화의 중요한 형상을 이루게 된다.

하지만 위진 시대의 사인으로 말하자면 그들의 이상적 형상(인물)으로는 장자 이외
에도 굴원이 있다. 만약 장자가 정치와 사회를 거절하며 독립 정신을 드러냈다고 말한
다면, 굴원은 정치와 사회에 집착을 보이며 독립의 기상을 드러냈다고 할 수 있다. 장자
와 굴원의 세계는 한편으로 철학의 극치이기도 하고 다른 한편으로 문예의 극치이기도
하다. 장자는 정서적 유대를 부정하는 무정無情을 말하지만 우주 차원의 대정大情을 담
아내려고 했다. 이것은 바로 초세간의 태도를 드러내면서 세상에 뛰어들려는 마음을
가진 현학과 부합한다. 반면 굴원은 현세에 대해 깊은 정감을 가졌지만 스스로 헤어나

11 ｜ 정시正始는 삼국 시대 위나라의 제왕齊王인 조방曹芳의 연호이다. 이 시기에는 사회적으로 현학의 풍조
　　가 일어나고 청담淸談이 유행하여, 이를 흔히 '정시지풍正始之風'이라고 한다. 또 당시의 시인인 혜강과
　　완적 등의 시는 '정시체正始體'라 부른다.
12 ｜ 임달任達이란 세간의 예법을 무시하고 개인의 감흥을 중시하여 제멋대로 행동함을 뜻한다.『진서晉書』
　　「완함전阮咸傳」: 咸任達不拘, 與叔父籍爲竹林之遊, 當世禮法者譏其所爲.
13 ｜ 독화獨化란 세계가 외부의 영향이나 내부적인 동인動因 없이 그 자체로써 존재하고 변화함을 뜻한다.

지 못하였고, 불가능한 줄 알지만 애정을 드러내며 비록 아홉 번 죽더라도 후회하지 않는 한결같은 순정한 마음을 지녔다. 이것은 바로 사인들이 난세에 닥쳐도 자신의 개성을 실현하려는 포부를 직시하는 것과 서로 들어맞는다.

> 왕효백[14]이 말했다. "명사名士는 반드시 기이한 재능을 가질 필요가 없다. 그냥 늘 일을 만들지 않고 실컷 술을 마시며 「이소」를 숙독하기만 한다면, 곧 명사라고 부를 만하다."(안길환, 하: 267)
>
> 왕 효 백 언　명 사 불 필 수 기 재　단 사 상 득 무 사　통 음 주　숙 독　이 소　편 가 칭 명 사
> 王孝伯言: 名士不必須奇才, 但使常得無事, 痛飮酒, 孰讀「離騷」, 便可稱名士.
>
> (『세설신어』「임탄任誕」)

굴원이 위진 시대에 큰 영향을 끼쳤다는 것을 알 수 있다. 굴원이 「이소」에서 세상에 대한 깊은 감정을 드러내는 전통을 읊었고 그것이 노장老莊의 사상에 스며들어 위진 시대의 기풍을 조성했다고 말할 수 있다. 어떤 이는 노장에 굴원의 「이소」가 더해져 현학의 미학을 구성했는데, 굴원의 「이소」가 없었다면 도가는 단지 몸을 온전히 보존하고 피해를 멀리하는 형이상으로의 초월만 있었겠지만, 굴원의 「이소」가 더해져서 형이상의 초월은 조정으로부터 독립되고 향촌(공동체)으로부터 독립된 위진 시대 사인의 감성으로 전화될 수 있었다고 말한다.

「이소」가 보여준 세상에 대한 깊은 감정은 "일체의 곡식을 먹지 않고 바람을 들이쉬고 이슬을 마시는"[15] 노장의 지인至人·진인眞人·신인神人을 혜강처럼 강직하고 악을 미워하며 변화무쌍한 환경에 놓여도 놀라지 않는 풍모로 변화시켰다. 또 완적처럼 예법에 얽매이지 않고 갈림길에서 크게 우는 풍모와 도연명처럼 "동쪽 울타리 아래에서 국화를 따다가, 느긋하게 남산을 바라보는"[16] 전원의 경계로 전화시켰다. 따라서 위진

14 ｜ 왕공王恭(?~398)은 자가 효백孝伯이고 태원太原 진양晉陽(오늘날 산서(산시) 태원(타이위안)太原) 출신으로 동진의 대신이자 외척이었다.

15 ｜ 『장자』「소요유」: 不食五穀, 吸風飮露.(안동림, 37)이 구절은 훗날 신선이 되는 양생술養生術의 벽곡辟穀으로 발전하게 된다. 달리 절곡絶穀·휴량休糧·단곡斷穀·각립却粒이라고도 한다. 음지에서 얻는 오곡은 탁한 기운으로 이루어졌으므로 섭취하는 것을 피하고, 청정한 하늘의 기운으로 이루어진 식물을 취하여, 자기 신체를 순수화하고 가볍게 하는 원리이다. 벽곡은 훗날 호흡법과 함께 양생술의 중요한 수행법이 되었다.

16 ｜ 『도연명집』 권3 「음주飮酒」 12수 중 제5수: 採菊東籬下, 悠然見南山.(이성호, 144)

시대에 나타난 인격의 자각은 장자와 굴원의 합일이자 장자의 자유 및 망정忘情과 굴원의 낭만 및 심정深情의 합일이라고 말할 수 있다.

노장과 굴원의 충돌[17]은 위진 시대 청담淸談의 화제 중에 '유정有情'과 '무정無情'의 논쟁으로 표출되었다.

> 하안은 성인이 희로애락의 감정을 느끼지 않는다고 말했는데, 논의가 상당히 정밀하여 종회鍾會 등이 이를 기술하였다. 왕필은 하안과 달리 성인이 보통 사람보다 뛰어난 분야는 신명神明이고 보통 사람과 같은 분야는 오정[18]이라고 하였다. 신명이 보통 사람보다 뛰어나기 때문에 충화의 원기[19]를 체득하여 무無와 소통하고, 오정이 보통 사람과 같기 때문에 감정이 없이 사물과 호응할 수 없다. 그렇다면 성인의 감정은 사물과 호응하지만 사물에 얽매이지는 않는다. 얽매이지 않는다는 이유로 다시 사물과 감정으로 호응하지 않는다고 말한다면 논리적 잘못이 아주 크다.
>
> 하 안 이 위 성 인 무 희 노 애 락　　기 론 심 정　　종 회 등 술 지　　필 여 부 동　　이 위 성 인 무 어 인 자 신 명
> 何晏以爲聖人無喜怒哀樂, 其論甚精, 鍾會等述之. 弼與不同, 以爲聖人茂於人者神明
>
> 야　　동 어 인 자　　오 정 야　　신 명 무　　고 능 체 충 화 이 통 무　　오 정 동　　고 불 능 무 애 락 이 응 물　　연
> 也, 同於人者, 五情也. 神明茂, 故能體沖和以通無, 五情同, 故不能無哀樂以應物. 然
>
> 즉 성 인 지 정 응 물 이 무 루 어 물 자 야　　금 이 기 무 루　　편 위 불 부 응 물　　실 지 다 의
> 則聖人之情應物而無累於物者也. 今以其無累, 便謂不復應物, 失之多矣.
>
> (『삼국지三國志』 「위지魏志」 권28, 「종회전鍾會傳」 주注)

현학에서 성인이 감정을 느끼지만 겉으로 드러내지 않는다는 유정무표有情無表와 관

17 ｜ 장법(장파)은 앞에서 노장과 굴원의 합일을 말하고 여기서 충돌을 말하여 얼핏 모순된 주장을 펼치는 인상을 준다. 노장과 굴원은 선진 시대를 대표하는 사상과 심미 세계이지만 위진 시대에 이르러 겹치는 측면에서 합일하지만 다른 측면에서 충돌하는 두 가지 양상을 보여준다고 보면 문맥에서 큰 문제가 없다. 아울러 장법(장파)은 지인至人·진인眞人·신인神人을 장자만이 아니라 노자와 연결시킨다. 『장자』 「소요유」의 "至人無己, 神人無功, 聖人無名."(안동림, 34)을 보면 원문만 지인은 장자와 연결된다고 할 수 있다. 장법(장파)은 노자와 장자를 도가의 일원으로 보아 양자를 엄밀하게 구별하지 않고 용어를 사용하고 있는 셈이다.

18 ｜ 오정五情은 앞부분의 희·노·애·락과 같은 뜻이다. 『문선』 「조식曹植」에 나오는 "形影相吊, 五情愧赧."에 대해 유량劉良은 "五情: 喜·怒·哀·樂·怨."으로 풀이하고 있다. 따라서 앞의 사정에다 원怨을 추가하여 오정으로 쓰인다고 할 수 있다. 비슷한 시대의 유협劉勰의 『문심조룡文心雕龍』 「정채情采」에도 "五情(性)發而爲辭章, 神理之數也."(최동호, 379, 382~383)처럼 오정이 쓰이고 있다.

19 ｜ 충화沖和는 『노자』 42장의 "沖氣以爲和."에 바탕을 둔 말이다. 충화는 형용사로 부드럽고 온화하다는 뜻이지만 여기서는 무無와 관련이 되므로 원기元氣와 진기眞氣의 문맥으로 쓰인다.

련해서 논쟁이 펼쳐졌는데, 이는 실제로 정감이 많은 개성의 심리 상태를 중시한 위진 시대를 위해 최후의 철학적 근거를 찾는 과정이었다. 성인도 유정의 존재라는 주장을 긍정한다면 보통 사람의 다정多情도 신성하다(거룩하다)고 인정을 받게 된다. 성인과 보통 사람의 정감 표현에 차이가 있지만 정은 기본적으로 긍정되고 있다. 또 다른 한편으로 성인 무정론無情論도 줄곧 상당한 영향을 끼쳐왔다. 이러한 주장을 믿으면 논리적으로 결국 보통 사람과 성인의 경계를 명확하게 긋고서 대담하게 자신을 긍정하게 된다.

> 왕융王戎이 아들인 왕수[20]를 잃자, 산간山簡이 그를 찾아 위로했다. 왕융이 슬픔을 이기지 못하자 산간이 말했다. "품속에 안았던 아이인데 어찌 이다지도 슬퍼하는가?" 왕융이 말했다. "성인은 소소한 정감을 아예 잊고 가장 하류의 인간은 정감을 돌아보지 않지만, 정감이 모이고 공감하는 점은 바로 우리들이지요." 산간이 이 말에 감복하여 다시 그를 위해 애도했다.(안길환, 하: 60)
>
> 왕 융 상 아 만 자　산 간 왕 성 지　왕 비 불 자 승　간 왈　해 포 중 물　하 지 어 차　왕 왈　성 인 망 정
> 王戎喪兒萬子, 山簡往省之, 王悲不自勝. 簡曰: 孩抱中物, 何至於此? 王曰: 聖人忘情,
>
> 최 하 불 급 정　정 지 소 종　정 재 아 배　간 복 기 언　갱 위 지 통
> 最下不及情, 情之所鍾, 正在我輩. 簡服其言, 更爲之慟.(『세설신어』「상서傷逝」)

성인과 속인이 다르다고 하더라도 정감이 모이고 공감하는 점을 내세우는 '정지소종情之所鍾'은 이 시대에 개성 자각을 선언하는 것과 다를 바가 없다. 육조 시대 예술의 자각은 무엇보다도 개성 자각이라는 바탕 위에서 세워졌다.

성복왕(청푸왕)成復旺은 다음처럼 말했다.

> 선진 시대와 양한 시대의 경우 우리는 많은 사람들의 이름·직업·학설·업적·이력 등을 알고 있지만 오히려 그들의 성격·기호·일상생활 등을 그다지 분명하게 알지 못한다. 그들은 분명 개체로서 인간이지만 그들 스스로 자신을 개체의 인간으로 의식하지 못한 듯하다. 그들은 자신의 직업·학설·업적 이외에 마땅히 독립적인 취미와 성격을 가져야 한다고 생각하지 못했고 공공 생활 이외에 또 자신만의 사적 일상생활

20 | 왕수王綏는 자가 만자萬子이고 왕만王萬으로 불리었다. 왕융王戎의 아들로 어릴 때 주위의 귀여움을 받았지만 살이 많이 쪘다. 아버지가 영양가 없는 쌀겨를 먹게 했지만 여전히 살이 쪘다. 왕수는 태위연太尉掾에 제수되었지만 임명장을 받지도 못하고 19세에 세상을 떠났다.

을 가져야 한다고 생각하지 못했다. 일반인도 이러했고 시인도 이와 같았다. 예컨대 굴원의 경우 그는 임금에게 충실하고 나라를 사랑하는 일과 정치에 관심을 두는 것 이외에 무엇을 해야 한다고 생각해본 적이 없었다. 위진 시대 이후는 이와 달라서 우리는 수많은 사람들이 모두 각자 자기 나름의 천성과 취미를 가지고 있고 자신이 대중과 다른 일상생활을 보내고 있다는 것을 확인할 수 있다. 따라서 우리는 아마도 그들의 사회적 역할과 사회 활동을 그다지 많이 알지 못하지만 도리어 그들의 용모와 멋, 개성과 특징 등을 분명히 알고 있다. 이 시대에 이르러서야 우리는 비로소 생동감 넘치고 피와 살이 가득한 개체로서 수많은 인간을 보게 된다.[21]

성복왕(청푸왕)의 주장에서 몇몇 부분은 논의할 여지가 있지만 개성의 자각은 확실히 위진 시대에 문화의 고유한 특성으로 두드러지게 나타났다. 개성 자각의 고유한 특성은 대체 어떻게 나타나는가? 여영시(위잉스)余英時는 두 가지 측면을 말했다. 한편으로 후한後漢 말기 사대부가 환관 · 외척과 투쟁하던 과정에서 집단의식을 공유하게 되었고 그렇게 해서 생겨난 집단은 자신들의 역량과 명망을 끌어올려서 그중 몇몇 자신을 거물로 표방했다. 여기서 영수(지도자)급 인물의 특수한 소질과 개인의 풍모가 부각되었다. 다른 한편으로 한 제국에서 관리를 선발하던 추천 제도가 사람으로 하여금 다른 사람의 주의를 끌어모으고 자신의 재능을 전부 드러내려면 자신만의 개인 풍격을 필요로 했다.[22]

후한 말의 이러한 현상은 다만 정치 또는 개인의 목적을 위해 개성을 부각시켰는데 개성의 부각은 단지 하나의 방식일 뿐이었다. 위진 시대와 한 제국 말기는 사정이 본질적으로 다르다. 위진 시대의 사람은 개성을 위한 개성을 추구했다. 이는 자각된 개성이자 개성의 자각이다. 다른 사람이 무어라 말하든 사회에서 어떻게 보든 신경 쓰지 않고 자신의 감수성에 충실하고 자신의 정감에 충실하며 자신의 개성에 충실하여, 육조 시대 사인의 사상 · 행위 · 생활의 특색을 이루었다.

환공이 젊을 때에 은후[23]와 명성을 나란히 했지만 서로에게 늘 경쟁심이 있었다. 환공

21 성복왕(청푸왕)成復旺, 『중국 고대의 인학과 미학中國古代的人學與美學』, 中國人民大學出版社, 1992.
22 여영시(위잉스)余英時, 『사와 중국문화士與中國文化』, 上海人民出版社, 1987.
23 ㅣ 환공桓公과 은후殷侯는 각각 동진東晉의 유력한 정치가였던 환온桓溫(312~373)과 은호殷浩를 가리킨다.

이 은후에게 물었다. "당신은 나와 비교하여 어떠한가?" 은후가 대답했다. "나는 나와 오랫동안 사귀었으니 차라리 계속 내가 되겠소!"(안길환, 중: 418)

환공소여은후제명　상유경심　환문은　경하여아　은운　아여아주선구　영작아
桓公少與殷侯齊名, 常有競心. 桓問殷, 卿何如我? 殷云: 我與我周旋久, 寧作我!

(『세설신어』「품조品藻」)

영작아寧作我, 차라리 계속 내가 되겠다! 사회적 명성과 지위의 고하가 그리 중요하지 않다. 하나의 독특한 사람이 되고 자기 스스로를 찾아야만 비로소 중요해진다.

개성 · 취미 · 풍격 등의 일상적 추구와 자연스러운 표출이 문예에 반영되어 문장이 그 사람과 같다는 '문여기인文如其人', 글씨가 그 사람과 같다는 '서여기인書如其人', 그림이 그 사람과 같다는 '화여기인畵如其人'의 주장으로 나타났다. 한 제국의 문예는 기본적으로 유형화의 특징을 보여 매우 적은 사람이 특별한 풍격으로 고정화되었다. 한 제국의 부賦가 개인의 이름으로 창작되었다고 하더라도 문장을 짓고 단어를 구사하며 개인적 방식을 드러내기가 쉽지 않았다.

육조 시대의 문예는 조비曹丕(187~226)로부터 시작해서 개성의 뚜렷한 표출을 느낄 수 있다.

문장은 기를 위주로 한다.[24] 그 기의 맑고 탁함에 따라 문제가 달라지니 억지로 해서 이룰 수는 없다. …… 비록 부모나 형이 어떤 기를 가졌다고 하더라도 자제에게 물려줄 수가 없다.(이규일, 248)

문이기위주　기지청탁유체　불가력강이치　　수재부형　불능이이자제
文以氣爲主. 氣之淸濁有體, 不可力强而致. …… 雖在父兄, 不能以移子弟.

(조비, 『전론』「논문」)

왕찬王粲은 사부辭賦를 잘했고 서간徐幹은 때때로 제기[25]가 있다. …… 응창應瑒의 문장은 조화롭지만 씩씩하지 못하고 유정劉楨의 문장은 씩씩하나 세밀하지 못하다.(이규일, 245)

24 | 이 구절은 조비의 문론을 문기론文氣論으로 규정하는 근거가 된다.
25 | 제기齊氣의 풀이는 「논문」에 대한 이선李善의 주注에 따른다. "제나라 민간의 문체가 느슨하고 완만한데 서간의 글에도 이러한 문제가 있다[齊俗文体舒緩, 而徐幹亦有斯累]."

왕찬장어사부　서간시유제기　　　응창화이부장　유정장이불밀
王粲長於辭賦, 徐幹時有齊氣, …… 應瑒和而不壯, 劉楨壯而不密.(조비, 『전론』「논문」)

환자야는 매번 만가輓歌를 들을 때마다 문득 외쳤다. "어찌할까!" 사공이 이를 듣고
말했다.[26] 환자야는 한결같이 애정이 깊다고 할 만하다!(안길환, 하: 251)

환자야매문청가　첩환　내하　사공문지왈　자야가위일왕유심정
桓子野每聞淸歌, 輒喚"奈何!" 謝公聞之曰: "子野可謂一往有深情!"(『세설신어』「임탄」)

위세마[27]가 처음 장강長江을 건너려 할 적에 심신이 초췌하여 좌우의 사람들에게 말했
다. 이 망망한 장강을 보니 나도 모르게 온갖 생각이 교차하네. 참으로 이런 정감을
떨쳐내지 못한다면 다시 어느 누가 이런 처지를 벗어날까!(안길환, 상: 148)

위세마초욕도강　형신참췌　어좌우운　견차망망　불각백단교집　구미면유정　역부
衛洗馬初欲渡江, 形神慘悴, 語左右云, "見此茫茫, 不覺百端交集. 苟未免有情, 亦復
수능견차
誰能遣此!"(『세설신어』「언어言語」)

왕자경[28]이 말했다. 산음山陰의 길을 따라 올라가면 산천이 서로 비추어 반짝반짝 빛
이 나서 지나가는 사람이 그 광경을 찬찬히 살펴볼 겨를을 주지 않는다. 가을에서
겨울로 접어드는 무렵에는 마음속의 소회를 글로 엮기가 더욱 어렵다.(안길환, 상: 240)

왕자경운　종산음도상행　산천자상영발　사인응접불가　약추동지제　우난위회
王子敬云: 從山陰道上行, 山川自相映發, 使人應接不暇. 若秋冬之際, 尤難爲懷.

(『세설신어』「언어」)

환공(환온)이 북쪽을 정벌할 때 금성金城을 지나가다 지난날 낭야琅邪에 재직할 때 심
어놓은 버드나무를 보았는데, 모두 열 아름이 넘는 것을 보고 감개에 젖어 말했다.[29]
"나무도 오히려 이와 같거늘, 사람이 어찌 세월을 견딜 수 있겠는가!" 나뭇가지를 붙

26 | 환자야桓子野와 사공謝公은 각각 동진에서 활약했던 환윤桓尹과 사안謝安을 가리킨다.
27 | 위세마衛洗馬는 관직이 태자세마太子洗馬였고 중국 고대 4개 미남으로 알려졌던 위개衛玠(286~312)를
　　가리킨다. 위개는 자가 숙보叔寶이고 위진 시대를 대표하는 현학자로 유명한데 27세에 요절했다.
28 | 왕자경王子敬은 왕희지王義之의 일곱 번째 아들 왕헌지王獻之를 가리킨다. 왕헌지는 자가 자경이고 회계
　　산음에서 태어났다. 관직은 중서령까지 지냈다.
29 | 환온桓溫은 343년에 낭야태수琅邪太守로 재직한 적이 있다. 환온은 동진 정부에서 북벌에 공을 세워
　　출세 가도를 달리다가 실패하여 자립을 도모했으나 또 실패하는 등 파란만장한 삶을 살았다.

잡고 눈물을 연이어 흘렸다.(안길환, 상: 185)

환공북정경금성　견전위랑사시종류　개이십위　개연왈　목유여차　인하이감　반지집
桓公北征經金城, 見前爲琅邪時種柳, 皆已十圍, 慨然曰: 木猶如此, 人何以堪! 攀枝執

조　현연유루
條, 泫然流淚.(『세설신어』「언어」)

사람과 세계에 대한 한결같이 깊은 감정, 아름다운 사물에 대한 절실한 이해, 유한
한 인생살이에 대한 사무친 파악 등은 육조 시대의 심미와 예술의 외적 조형과 내적
함의에 직접적 영향을 주었다. 또 집단의식으로 대표되는 한 제국의 유형화된 심미 형
태가 끝나고 개성의 색채를 드러내는 육조 시대의 정취가 넘치는 심미와 예술을 활짝
열어젖히게 되었다. 개성의 자각은 육조 시대에 이룩한 미학 발전에서 가장 중요한 문
화적 기초를 구성했다.

3. 심미 체계의 확대와 발전

한 제국 말기와 위진 시대의 인물 품평과 회화 · 시문 등은 모두 이전보다 더욱 심미
화되고 개인화되었다. 서예 · 원림 · 사묘寺廟(건축) · 석굴(조형) 등이 새로운 예술 형태
로 등장하여 예술 체계와 미학 영역에서 거대한 변화가 생겨났다. 위진 시대의 미학
사상은 미학 자체로 말하면 바로 이와 같은 새로운 심미 현실에서 수립되어 현실과
상호 작용을 하며 태어나게 되었다.

한위漢魏 교체 시대는 조씨 부자[30]를 핵심으로 하고 건안칠자[31]를 바탕으로 하여 당
시 심미 세계의 주류를 이루었다. 조씨는 사대부 출신으로 황제의 자리에 올랐기 때문
에 조정과 사인의 양쪽 관심사를 다 갖추었다. 그들은 조정을 좌지우지했기 때문에 조
조부터 동작대[32]와 금호대[33] 등을 건립하기 시작했다. 요컨대 그들은 진한 제국의 궁전

30 | 조씨 부자는 아버지 조조曹操 및 아들 형제 조비曹丕와 조식曹植을 말한다. 삼부자는 창작시와 시 이론에
　도 커다란 공을 세웠다.
31 | 건안칠자建安七子는 후한 말의 건안建安 연간(196~220)에 공융孔融 · 진림陳琳 · 왕찬王粲 · 서간徐幹 ·
　완우阮瑀 · 응창應瑒 · 유정劉楨 등의 7인이 함께 문학으로 명성이 높아, 조비가 『전론』「논문」에서 "斯七子
　者, 於學無所遺, 於辭無所假, 咸以自騁騄驥於千里, 仰齊足而幷馳."라고 말한 데에서 유래했다.
32 | 동작대銅雀臺는 조조가 후한 말인 건안建安 15년(210) 겨울에 업성鄴城(지금의 하북(허베이)성 임장(린

과 원림 양식을 본받았고 왕궁의 풍족하고 호화로운 향락을 실제로 누렸다.

> 격조 높은 담론이 마음을 즐겁게 하고, 구슬픈 쟁箏의 가락이 귀에 듣기 좋다. ……
> 함께 수레에 올라 후원에서 노닌다.
>
> 고담오심 애쟁순이 동승병재 이유후원
> 高談娛心, 哀箏順耳. …… 同乘並載, 以遊後園.(조비, 「여조가령오질서與朝歌令吳質書」)[34]

> 공자가 손님을 공경하여, 잔치가 끝나도록 피곤한 줄 모르네. 맑은 밤에 서쪽 정원에
> 서 노니는데, 가벼운 수레가 서로 뒤를 따르네.(이종진, 52)
>
> 공자애경객 종연불지피 청야유서원 비개상추수
> 公子愛敬客, 終宴不知疲. 淸夜遊西園, 飛蓋相追隨.(조식, 「공연公宴」)

후세 사람들은 당시의 정경을 다음처럼 묘사했다. "문제文帝 조비와 진사왕 조식[35]
의 문장은 말고삐를 부여잡고 마구 달리는 듯하나 절제가 있었고, 왕찬王粲·서간徐
幹·응창應瑒·유정劉楨 등의 문장은 같은 길을 바라보며 서로 다투듯이 질주하는 형세
이다. 모두 풍월을 애달파하고 연못과 동산에 친숙하며, 황제의 은혜를 입은 영광을
기술하고 즐거운 연회를 서술했다."[36]

다른 한편으로 조씨는 사인 출신으로 짙은 사인의 정서를 지니고 있었다. 조조는
「단가행短歌行」에서 "술이 있으면 노래를 불러야 하리. 우리 인생이 얼마나 되는가?"라
했다. 조비는 제왕의 신분을 돌아보지 않고 당나귀 울음소리를 흉내 내어 죽은 친구의

장)臨漳현 부근)의 서북쪽에 세운 누대이다. 동작대 주위에는 120간의 방실傍室을 만들어 서로 연결시켰으
며 누대의 정상에는 공작을 주조해 세워놓았다.

33 │ 금호대金虎臺는 조조가 건안 18년(213) 9월에 다시 업성의 서북쪽에 세운 누대이다. 흔히 '금호'라고도
부른다.

34 │ 조비가 자신의 책사에 해당되는 오질에게 두 사람이 함께했던 시간을 추억하며 보내는 편지이다. 편지를
보낼 당시 오질이 조가朝歌 현령을 맡고 있었다.

35 │ 조식曹植(192~232)은 조조의 아들이자 위魏 문제文帝(재위 220~226) 조비의 동생으로 자는 자건子建이
다. 조식은 살아 있을 적에 진왕陳王이었고 사후의 시호는 사思이기 때문에 흔히 진사왕陳思王이라 불린
다. 조식은 중국 오언시의 완성자로 인정받는 등 문학적 재능이 탁월하여 중국 문학사에 있어 조조·조비
와 함께 '삼조三曹'로 불린다. 사령운은 "천하의 재주가 한 말이라면, 조자건이 여덟 되를 갖고 있고, 내가
한 되를 갖고 있고, 천하가 함께 한 되를 나눠 가졌다〔天下才有一石, 曹子建獨占八斗, 我得一斗, 天下共分
一斗〕."라고까지 하였다. 저술로 『조자건집曹子建集』이 있으며, 「낙신부洛神賦」 등이 유명하다.

36 『문심조룡』「명시明詩」: 文帝, 陳思, 縱轡以騁節, 王, 徐, 應, 劉, 望路而爭驅. 幷憐風月, 狎池苑, 述恩榮,
敍酣宴.(최동호, 94)

장례를 치렀다.[37] 조비의「연가행」[38]은 참으로 구슬프고 은은하여 사람의 마음을 움직인다. 조식의 오언시는 "수식이 화려하면서도 풍부할"[39] 뿐 아니라 처량하고 애절하기도 하다.

위진의 교체 시대에 정치가 한층 험악했는데 죽림칠현은 그 시대 사인들의 심미 취향을 대표한다. 지향이 서로 들어맞는 사람의 상징으로서 죽림竹林이 당시에 실제로 있었는지 아니면 후세 사람의 허구인지에 상관없이 혜강과 완적 등이 궁정이 아닌 곳에서 함께 술을 마시고 한담을 나누며 시를 읊조리고 음악을 연주하며 형성한 분위기를 늘 푸르면서도 고결한 대나무 숲으로 상징하는 것은 매우 합당하다. 죽림은 사인의 심미 흥취를 대표하는데, 조정을 벗어나고 또 조정의 밖에서 스스로 기쁨을 느끼는 것은 특별하게 대단한 운치가 있다.

이와 같은 사인 미학의 흥취가 동진 시대에 한층 더 발전하게 된다. 이것이 바로 난정蘭亭의 즐거움(유희)이다. 왕희지(321~375, 일설에 303~361)를 위시한 일군의 사대부들이 난정에 모여 풍경을 감상하고 술을 마시며 시를 짓고 유희를 즐겼다. 여기서 심미의 장소가 이전보다 진일보하여 궁정을 벗어나 자연 속으로 이르게 되었다. 여기서 다시 한 걸음 더 나아가게 되는데 바로 진송晉宋 시대 사령운謝靈運(385~433)은 진정으로 산수(자연)로 들어갔고 도연명은 진정으로 전원에서 살았다. 이때에 공자의 "나도 증점曾點과 뜻을 같이하련다."[40]라는 바람, 맹자의 "꽉 막히면 홀로 자신의 몸을 선하게 한다."[41]라는 자세 그리고 노장의 평안하고 소박한 태도 등이 진정한 의미에서 미학으로 실현되게 되었다. 그리고 중국의 사회 구조로 인해 규정을 받아 사인이 문화 영역에서 할 수 있는 역할로 보면 이것은 곧 그들이 갈 수 있는 가장 먼 지점이자 도달할 수 있는 가장 높은 경지로 결정되었다. 이후로 심미의 주된 흐름은 거꾸로 궁정을 향해

37 | 건안칠자 중의 한 명인 왕찬은 평소에 당나귀 울음소리를 좋아했다고 한다. 그가 피살되자, 신하들을 이끌고 문상을 온 조비는 죽은 이가 생전에 좋아하던 당나귀 울음소리를 내어 영결하자고 하였다.

38 |「연가행燕歌行」은 현존하는 최초의 칠언시로,『문선』에도 실려 있다. 시적 화자가 여성으로 젊은 나이에 남편과 생이별을 하고 전쟁이 끝나 남편이 돌아올 날을 그리워하고 있다.『문선』권27「연가행」: 秋風蕭瑟天氣涼, 草木搖落露爲霜. 群燕辭歸鴈南翔, 念君客遊多思腸. 慊慊思歸戀故鄕, 君何淹留寄他方? 賤妾煢煢守空房, 憂來思君不敢忘, 不覺淚下沾衣裳. 援瑟鳴絃發淸商, 短歌微吟不能長. 明月皎皎照我床, 星漢西流夜未央. 牽牛織女遙相望, 爾獨何辜限河梁?

39 | 이는 조식의 시에 대한 종영의 평가이다. 종영,『시품』권1: 骨氣奇高, 詞彩華茂. 情兼雅怨, 體被文質.

40 |『논어』「선진」26(294): 吾與點也.(신정근, 444)

41 |『맹자』「진심盡心」상9: 窮則獨善其身, 達則兼善天下.(박경환, 364)

전환되기 시작했다.

소연(464~549)[42]이 세운 양梁나라에 이르자 소통(501~531)[43]·소강(503~551)[44]·소역(508~554)[45] 등이 황족의 신분으로 당시의 문예를 주도했고 심약沈約·사조謝朓·왕융王融·주옹周顒 등은 사인 엘리트의 신분으로 시세를 조장했으며 궁정과 왕부王府는 심미의 중심이 되었다. 형식미의 추구는 기세가 점점 더 높아져 음운을 따지고 고사를 갖다 붙이며 학식을 뽐내고 대우對偶를 추구하게 되었다. 형식미가 한 걸음 더 발전하여 궁체시宮體詩가 되었다. 궁체시는 궁정의 건축·장식·기물·가구 등을 감상하는 데 푹 빠졌다. 특히 매우 훌륭한 환경에서 생활하는 미인을 중심으로 미인의 몸·의복·자태 등을 시로 읊었다.

이처럼 심미 취향이 변해가는 중에 각 영역의 심미 취향도 모두 엄청난 발전을 보이게 되었다. 사인의 취향이 주도권을 차지할 때 그 영향을 받아 조정의 취향도 사인화되었고, 조정의 취향이 주류를 이루었을 때 그 영향을 받아 사인의 취향이 더 정교해졌다. 일찍이 동진 시대에 조정 미학이 사인 미학과 서로 급격하게 움직일 때에도 이러한 현상들을 겪었다.

> 동진의 간문제簡文帝 사마욱司馬昱이 화림원에 들어가 좌우의 신하들을 둘러보며 말했다. "마음에 꼭 드는 곳이 꼭 먼 곳에 있지 않고 수풀과 개울의 자연에 은거해도 저절로 호·복[46]에 있는 듯한 생각이 든다. 또 어느새 날짐승과 길짐승, 물고기까지도 찾아와 사람과 친해지는 느낌이 든다."(안길환, 상: 193)

42 | 소연蕭衍은 남조의 양梁나라를 세운 무제武帝(502~549)로 자는 숙달叔達이고 묘호는 고조高祖이다.

43 | 소통蕭統은 양 무제의 장남이며, 황태자로 있다가 젊은 나이에 죽었다. 자가 덕시德施이고 시호가 소명昭明이며 흔히 소명태자昭明太子로 불린다. 소통이 편찬한 『문선文選』 또한 『소명문선昭明文選』으로 불리곤 한다.

44 | 소강蕭綱은 남조 양나라의 제2대 황제인 간문제簡文帝(재위 550~551)로 무제의 셋째 아들이고 자가 세찬世纘이다. 소강은 후경侯景에 의해 쫓겨난 양 무제가 굶어 죽은 후 즉위했으나, 얼마 후 후경에 의해 살해되었다. 소강은 즉위하기 전에 유견오庾肩吾 등의 문인들과 함께 많은 시를 지었다. 그의 시는 궁체시의 일종이라 할 수 있어 아름답고 여성적인 묘사의 작품들이 많다.

45 | 소역蕭繹은 남조 양나라의 제3대 황제인 원제元帝(재위 552~554)로 무제의 일곱 번째 아들이고 자가 세성世誠이며 자호가 금루자金樓子이다. 소역 역시 문학적 재능이 있어 『금루자金樓子』를 지었으며, 수도가 함락되기 직전에 10만 권이 넘는 고서들을 불태웠다고 한다.

46 | 호濠와 복濮은 『장자』 「추수秋水」에 나오는 두 강의 이름이다.(안동림, 443, 441) 호수濠水는 오늘날 안휘(안후이)성 봉양(펑양)鳳陽현 동북쪽으로 흐르고, 복수濮水는 하남(허난)성 봉구(펑치우)封丘현에 흐른다.

간 문 입 화 림 원　고 위 좌 우 왈　회 심 처 불 필 재 원　예 연 임 수　변 자 유 호 복 간 상 야　각 조 수
簡文入華林園, 顧謂左右曰: 會心處不必在遠, 翳然林水, 便自有濠濮間想也. 覺鳥獸

금 어　자 래 친 인
禽魚, 自來親人.(『세설신어』「언어」)

　　인용문은 비록 동진 황제의 말이지만 오히려 이 말을 통해 동진 이래 남조南朝(송
宋·제齊·양梁·진陳) 전체의 심미 지향과 심리 상태의 주조를 종합할 수 있다. 이것은
조정의 취향이 사인의 경계(의경)로 가까이 다가섰고, 동시에 조정의 취향이 사인의 심
미 양식을 흡수한 뒤에 사인의 취향과 달라지는 일면을 드러내고 있다. 몸은 궁궐 안에
있어도 마음을 강호江湖에 남겨둘 수 있으니 하필 꼭 조정에서 멀리 떨어진 산수나 정
원으로 달려갈 필요가 있겠는가?

　　간문제의 말에는 자신과 사인의 심미 인식을 동일시하는 측면도 있고 스스로 사인
의 심미 인식을 비판하는 측면도 있다. 시대가 양나라에 이르러 심미의 전환점이 나타
나면서 화려한 '려麗'의 추구가 최고조에 이르게 되었다. 문예 사조에서 사인이 핵심을
이루었던 '영명체'[47]도 세밀히 훌륭한 묘사로 나아가서 '청려淸麗'를 높이 내세웠다. 궁
정을 창작의 내용으로 하는 '궁체宮體'는 '염려艶麗'를 숭상했다.

　　문예의 절정은 변문騈文(변려문)의 성숙으로 구체화되었다. 변문은 보편적인 심리 풍
조가 되어 육조 시대 미학의 전형적인 틀이 되었다. 어떤 의미에서 보면 변문을 이해하
면 육조 시대 전체의 미학을 이해한다고 할 수 있다. 오균(469~520)[48]은 참신하고 수려
하며 맑고 아름다운 청려명미淸麗明媚의 산수시를 창작할 때, 성률聲律과 대우의 문채를
강조하는 변문을 사용했다. 유협이 규모가 크고 내용이 세밀한 『문심조룡』을 쓸 때
성률과 대우의 문채를 강조하는 변문을 사용했다. 변문은 시대의 정신을 담은 형식미의
전형이 되었다. 아울러 역사의 진보로 보면 변문을 통해 우주를 표현하는 육조 시대의
미학은 음악을 통해 우주를 표현하는 진한 미학의 계승이자 발전이었다. 이러한 몇몇
사항을 이해해야만 『문심조룡』의 참된 의의가 드러나게 된다.

47 ｜ 영명체永明體란 남조 제齊나라 무제武帝 때의 영명永明(483~493) 연간에 형성된 시 작법상의 체제를
　　말한다.
48 ｜ 오균吳均은 '오균吳筠'으로도 적는다. 오흥吳興(지금의 절강(저장)성 호주(후저우)湖州시) 사람으로 자는
　　숙상叔庠이다. 오균은 시에 뛰어나, 당시에 '오균체吳均體'라 불리던 시풍을 유행시켰다. 또 역사에도 조예가
　　있어 『제서齊書』를 편찬하려 했으나 양 무제가 허락하지 않아 그만두었고, 대신 『제춘추齊春秋』를 지었다.

제2절

인물 품평과 심미 대상 구조의 정형화

종백화(쫑바이화)는 중국 미학이 위진 시대의 인물 품평에서 시작되었다고 말했다. 이 말은 주로 인물 품평으로 시작해서 중국 미학이 두 가지의 큰 성취를 거두었다는 점을 지적하고 있다. 첫째, 심미 대상의 구조가 정형화되었다. 즉 문화 구조와 서로 일치하는 심미 대상의 구조가 나타났다. 둘째, 심미 대상을 파악하는 독특한 이론 방식이 형성되었다. 이러한 심미 파악 방식은 문화 본질의 파악 방식과 서로 일치한다. 두 가지 성취는 문화의 성격이 심미 영역에서 완전히 구체화되었고 심미 활동이 높은 문화의 경지에 올랐다는 점을 나타낸다. 두 가지 측면은 바로 미학의 성숙을 상징한다.

이 절에서는 심미 대상의 구조라는 한 측면만을 다루겠다.

먼저 인물 품평의 근원부터 이야기해보자. 인물 품평은 한 제국에서 시작되었는데, 이는 두 가지 요소와 관련이 있다. 첫째는 정상적인 정치 제도이고, 둘째는 비정상적인 정치 투쟁이다. 정상적인 제도란 찰거察擧와 징벽徵辟을 포함하여 한 제국에서 관리를 선발하던 추천 제도이다. 찰거는 조정에서 조서를 내려 필요한 인재의 조건을 규정하면 지방 정부는 관할 지역에서 해당 인재를 찾아내 조정에 추천하는 제도이다. 징벽은 각 지방 정부가 필요한 인재를 선발하여 자체적으로 쓰거나 조정이 직접 포의布衣(옮긴이 주: 재야의 인재) 또는 지방의 하급 관료 중에 명망 있는 인물을 발탁하여 높은 관직을 내리는 제도이다. 어떤 사람이 찾는 인재인지 아닌지를 어떻게 감별할 수 있을까? 여기서 인재를 감별하는 일련의 이론이 필요했고 이에 정치 인재학의 인물 품평이 등장하게 되었다. 한 제국의 철학자들은 선진 시대의 사상을 계승하여 사람이 주로 기에 의해 결정되고 그 다음에 선악의 가장 기본적인 구분이 생겨난다고 생각했다

동중서는 사람에게 사랑과 탐욕의 두 가지 기가 있는데 그것이 인성의 선악을 결정한다고 말했다.[49] 왕충은 "사람이 품부 받은 기에는 짙고 옅은 차이가 있다. 본성에도 선악이 생겨난다."[50]고 말했다. 구체적인 인물을 감별하려면 이런 추상적 설명으로는 턱없이 부족하다. 인물 감별이 관료 진출과 관계를 가지면서 인물 품평은 보편적인 사회 풍조가 되었다. 예컨대 사회적으로 명망이 높았던 허소와 허정은 매월 첫째 날에 현지의 인물이 어떠어떠한지 품평하여 그 내용을 중요한 뉴스로 발표하였고, 이는 광범위한 사회적 영향을 낳았다.[51]

정치 인재학은 생리生理와 심리 그리고 자연성과 사회성이 통일되는 학설이다. 인체학과 달리 정치 인재학의 인물 품평은 기·음양·오행 등의 문화 구조의 도움을 받아 사람의 자질을 일련의 유형으로 분류하고 또 품평을 실시할 때 감성적 직관에 따른 묘사를 중시했다. 구징九徵, 즉 아홉 가지 측면은 다시 세 유형으로 귀결시킬 수 있다. 신神과 정精이 한 유형으로 이는 신에 속한다. 근筋과 골骨이 한 유형으로 이는 골에 속한다. 색色·의儀·용容·기氣·언言 등이 한 유형으로 이는 육肉에 속한다. 신과 골과 육은 다시 신神과 형形으로 요약될 수 있다.[52] 인물 품평은 구징처럼 다층 구조를 이루고 상호 영향을 주는 동태적 기능 체계를 형성했다. 또 품평은 단순에서 복잡에 이르기까지 여러 단계와 여러 측면으로 파악할 수 있다.

위진 교체기에 권력이 서로 배척하게 되자 정치의 분위기가 날로 혹독해지고 사대부는 각자 자신이 안전하지 못하다고 느꼈다. 철학에서는 현학玄學이 경학經學을 대신하게 되었고 생명의 의미가 중시되었다. 학술 담론은 정치의 청의로부터 형이상의 청

49 『춘추번로』「심찰명호深察名號」: 人之誠, 有貪有仁. 仁貪之氣. 兩在於身.

50 『논형』「솔성率性」: 稟氣有厚泊, 故性有善惡也. | 한국어 번역으로 왕충, 이주행 옮김, 『논형』, 1996, 115쪽 참조.

51 | 이 이야기는 월단평月旦評 고사로, 줄여서 월단이라고도 한다. 『후한서』「허소전」에 따르면 후한 말 허소 許邵와 그의 사촌 형인 허정許靖이 여남汝南에 살았다. 두 사람은 여남 지방의 인물들을 자세히 관찰하여 매월 초하룻날이면 허소의 집에서 당시 인물을 비평했다. 둘의 비평이 매우 솔직하고 적절하여 당시 평판이 높았다. 조조도 월단평을 받고자 하니 허소는 선뜻 대답하지 않고 머뭇거리다가 그의 재촉을 받고서 "당신은 태평 시대에는 유능한 신하요 난세에는 간웅奸雄이 될 인물이요."라고 대답하여 동의를 얻었다고 한다.

52 | 이 부분은 유소의 『인물지』에 나오는 내용이다. 「구징九徵」: 性之所盡, 九質之徵也. 然則平陂之質在於 神, 明暗之實在於精, 勇怯之勢在於筋, 彊弱之植在於骨, 躁靜之決在於氣, 慘懌之情在於色, 衰正之形在於儀, 態度之動在於容, 緩急之狀在於言, 其爲人也: 質素平澹, 中叡外朗, 筋勁植固, 聲清色懌, 儀正容直, 則九徵 皆至, 則純粹之德也. (이승환, 37~45) 전체 내용은 이승환 옮김, 『인물지』, 홍익출판사, 1999; 공원국·박찬 철 옮김, 『인물지』, 위즈덤하우스, 2009 참조.

<그림 3-1〉 **죽림칠현도**

담[53]으로 바뀌었다. 인물 품평의 주된 흐름도 정치학의 함의로부터 미학의 인물 감상으로 바뀌게 되었다.

심미의 인물 품평을 보면 하나같이 똑같지 않았다. 인물의 자태·용모·풍채·신기神氣·풍채·도량 등의 감상을 강조한다.(〈그림 3-1〉)

왕융王戎이 평가했다. 태위(왕연)[54]는 정신과 자태가 고결하여 아름다운 옥으로 만든

53 | 청의淸議는 정파의 이해에 매이지 않고 깨끗하고 공정한 언론을 가리킨다. 청담淸談은 삼국 시대 위나라의 하안과 하후현夏侯玄·왕필 등으로부터 시작되어 위진 시대 진晉의 왕연王衍 등에 의해 크게 성행하였으나, 남조의 제齊·진陳 무렵에는 쇠퇴하기 시작했다. 철학적인 면에서 청담은 주로 유有와 무無의 문제 및 본본과 말末에 관한 논변에 집중되었다.

54 | 태위太尉는 서진西晉의 고사高士 왕연王衍을 가리킨다. 그는 죽림칠현의 한 명인 왕융王戎의 종제로 청담을 좋아하고 노장에 심취했으며 풍채가 수려하고 청고했다. 그가 태위겸상서령太尉兼尚書令을 역임했기

나무⁵⁵ 같으니, 본래 세속에서 벗어난 인물이다.(안길환, 중: 246)

왕용운 태위신자고철 여요림경수 자연시풍진외물
王戎云: "太尉神姿高徹, 如瑤林瓊樹, 自然是風塵外物."(『세설신어』「상예賞譽」)

왕공(왕도)⁵⁶이 태위(왕연)를 품평했다. 험준한 바위가 깨끗이 우뚝 솟아 천 길 벼랑으로 선 듯하다.(안길환, 중: 279)

왕공목태위 암암청치 벽립천인
王公目太尉, 巖巖淸峙, 壁立千仞.(『세설신어』「상예」)

어떤 사람이 왕공王恭의 훌륭한 용모에 감탄하며 말했다. "봄날의 버들잎처럼 빛나는구나."(안길환, 하: 41)

유인탄왕공형무자운 탁탁여춘월류
有人歎王恭形茂者云: 濯濯如春月柳.(『세설신어』「용지容止」)

은중군(은호)이 한태상(한백)을 두고 말했다.⁵⁷ 강백康伯(한백)은 젊어서부터 스스로 자신을 대단하게 여기더니 확실히 특출한 인재가 되었으며, 그가 건네는 말과 구사하는 표현에는 종종 정취가 담겨 있다.(안길환, 중: 328)

은중군도한태상왈 강백소자표치 거연시출군기 급기발언견사 왕왕유정치
殷中軍道韓太常曰: 康伯少自標置, 居然是出群器, 及其發言遺辭, 往往有情致.

(『세설신어』「상예」)

때문에 왕연을 태위의 관직으로 대신 불렀다.

55 | 이 부분은 요림경수瑤林瓊樹를 옮긴 말로 요림옥수瑤林玉樹라고도 하며 선계仙界에 있다는 전설상의 옥화수玉花樹를 가리킨다. 요림경수는 원래 아름다운 옥으로 만든 나무를 말하지만 사람의 용모와 지력이 뛰어나고 품격이 고결한 점을 나타낸다.

56 | 왕공王公은 동진의 초대 재상을 지낸 왕도王導를 말한다. 290년 서진의 황제 무제가 죽은 후 약 16년간 왕족들 사이에 내분이 일어났을 때 사마예를 지지하여 강남 지역에 근거지를 마련했다. 316년 서진이 멸망하고 민제가 죽은 뒤에 사마예를 옹립해 317년 동진을 건국했다.

57 | 은중군殷中軍과 한태상韓太常은 관직으로 불린 이름이고 원명은 각각 은호殷浩와 한백韓伯을 가리킨다. 은호는 동진東晉 진군陳郡 출신으로 자가 연원淵源인데, 당나라 사람들이 피휘하여 심원深源이라 했다. 현언玄言을 잘했다. 349년 석호石虎가 죽자 후조後趙가 크게 어지러워졌다. 그가 중군장군이 되어 양揚·예豫·서徐·연兗·청靑 다섯 주의 군사 일을 감독하면서 군대를 이끌고 북벌北伐에 나섰지만 연전연패했다. 환온이 글을 올려 문책하니 강등되어 서인庶人이 되었다. 폐출廢黜되었으면서도 입으로 원망하는 말을 하지 않고 종일 허공에 돌돌괴사咄咄怪事 네 글자만 그렸다. 한백은 동진 영천潁川 출신으로 자가 강백康伯이고 은호의 조카다. 사마욱司馬昱, 훗날의 간문제簡文帝가 번저에 있을 때 불려 담객談客이 되었다. 예장태수豫章太守·이부상서吏部尙書·시중侍中·태상太常 등을 역임했다. 학문을 좋아했고 현리玄理를 잘 말했다.

구징과 인용문을 연결하면 첫째는 신을, 둘째는 골을, 셋째는 형을, 넷째는 언사言辭를 뚜렷하게 내세우고 있다. 네 가지는 모두 인물의 특징을 부각시킬 뿐만 아니라 전체 형상에 대한 품평까지도 포함하고 있다. 심미의 인물 품평은 구체적인 느낌과 체득을 중시한다.

> 사람은 하나의 근원을 품어 바탕으로 삼고 음양을 나누어 가져 본성을 이루고 오행을 몸으로 갖춰 형체를 드러낸다.(이승환, 37~38)
>
> 함 원 일 이 위 질 품 음 양 이 립 성 체 오 행 이 저 형
> 含元一以爲質, 稟陰陽以立性, 體五行以著形.(유소劉邵, 『인물지』「구징九徵」)

유소는 본래 사람을 정체 기능으로 바라보고 있다. 사람은 기하학처럼 층이나 면으로 명확히 나눠지지 않고 다만 전체로 파악할 뿐이다. 인체의 가장 기본인 기氣와 신神은 유기적 기능을 한다. 이것은 비록 형체로 드러나지만 특정한 꼴로 파악할 수 없고 몸으로 깨달을 수 있지만 위치를 측정할 수 없으며 마음으로 터득할 수 있지만 말로 표현하기가 어렵다. 인물 품평이 심미의 영역으로 들어선 뒤로 중국 미학에서 심미 대상을 파악할 수 있는 일련의 이론적인 틀을 내놓았고 아울러 모든 방면에 활용되기에 이르렀다. 인물 품평은 중국 미학의 심미 대상을 인체 구조의 심미 대상으로 만들어, 두세 영역으로부터 많은 영역에서 정체 기능의 심미 대상이 되었다.

서예에서는 왕승건이 「필의찬」에서 말했다. "서예의 정묘한 이치는 고상한 기품을 으뜸으로 여기고 형질은 부차적으로 본다."[58] 이것은 신과 형의 두 가지 차원을 말하고 있다. 위부인(272~349)[59]은 의意·골·육의 문제를 제기했다.

> 굵고 가느다란 필획이 서로 조화를 이루고 뼈대와 힘이 서로 어우러진다. …… 늠름하고 위세가 있어 늘 생기가 있게 된다.

58 왕승건王僧虔, 「필의찬筆意贊」: 書之妙道, 神彩爲上, 形質次之.
59 ㅣ위부인衛夫人은 동진의 여류 화가이자 서예가로 이름이 삭鑠이고 자가 무의茂猗이다. 위전衛展의 누이동생이며 여음태수汝陰太守 이구李矩의 부인이다. 위부인의 아버지는 위항이라는 인물인데, 이 사람은 글씨를 잘 쓰기로 유명했다. 위부인도 그러한 가풍에 따라 글씨를 배웠는데, 남편인 이구가 적군을 막다가 낙마해서 졸지에 미망인이 된 뒤로 글 쓰는 일에 집중했다. 종요의 필적을 본받아 자신의 글씨를 완성했고 제자로 왕희지가 있다. 위부인이 쓴 글로 「필진도筆陣圖」가 있다.

비 수 상 화　골 력 상 칭　　　능 릉 름 름　상 유 생 색
肥瘦相和, 骨力相稱 …… 稜稜凜凜, 常有生色.

<div align="right">(소연蕭衍(양무제), 「답도은거론서答陶隱居論書」)</div>

이것은 곧 생기生氣 · 골력骨力 · 기부肌膚 등의 세 가지 차원을 지적한 것이다. 소식은 「논서」에서 말했다. "서예에는 반드시 신神 · 기 · 골 · 육 · 혈血의 다섯 가지를 갖춰야 한다."[60] 이것은 곧 신 · 골 · 육을 한 걸음 더 발전시킨 것이라고 할 수 있다.

회화에서 고개지는 신神을 강조했다.

사지(신체)의 아름답고 추함은 절묘한 묘사와 상관이 없고 생동감 있게 인물의 형상을 그리기는 바로 눈동자에 달려 있다.[61]

사 체 연 치　본 무 관 어 묘 처　전 신 사 조　정 재 아 도 중
四體妍媸, 本無關於妙處, 傳神寫照, 正在阿堵中.

사혁은 진晉 명제의 그림을 논평했다. "비록 외형의 묘사는 꼼꼼하지 않고 줄여서 간단하지만 자못 신기神氣가 많다."[62] 이것은 형과 신의 두 차원을 말하고 있다. 장회관은 세 사람의 그림을 논평했다. "장승요張僧繇는 육肉의 묘사에, 육탐미陸探微는 골骨의 묘사에, 고개지는 신神의 묘사에 뛰어나다."[63] 이것은 세 차원을 말하고 있다. 형호는 「필법기」에서 그림을 논평했다. "그림에는 근筋 · 육肉 · 골骨 · 기氣라는 네 가지의 기세가 있다."[64] 지금까지 가장 많은 차원을 말하고 있다. 사혁은 육법六法 중 '전이모사傳移模寫'를 제외하고 기운생동氣韻生動 · 골법용필骨法用筆 · 응물상형應物象形 · 수류부채隨類賦彩 · 경영위치經營位置 등의 다섯 가지에 기운 · 골법 · 형색의 세 가지 차원을 말한다고 할 수 있을 뿐만 아니라 기 · 운 · 골 · 형 · 색 · 근 등 가장 많은 차원을 말한다고 할 수 있다.

60 소식蘇軾, 「논서論書」: 書必有神氣骨肉血.
61 ㅣ이 구절은 고개지와 관련해서 널리 알려진 고사로 『진서晉書』「문원전文苑傳 · 고개지顧愷之」와 『세설신어』「교예巧藝」 등에 나온다.
62 사혁謝赫: 雖略於形色, 但頗多神氣, (筆迹超越.) ㅣ출처는 장언원, 『역대명화기』 권5의 '명제사마소明帝司馬紹' 부분으로 여기에 사혁의 말로 인용되어 있다.
63 장회관張懷瓘: (顧陸及張僧繇評者, 各重其一, 皆爲當矣. …… 張得其肉, 陸得其骨, 顧得其神. ㅣ출처는 장언원, 『역대명화기』 권6으로 여기에 장회관의 말로 인용되어 있다.
64 형호荊浩, 「필법기筆法記」: 筆有四勢, 謂筋肉骨氣.

문학에서 유협은 정情과 문文, 풍風과 골骨의 두 가지 차원에서 말하고 있다.

> 글이 골을 갖추는 것은 몸이 지탱하는 뼈대를 세우는 것과 같고 정감이 풍취를 담은
> 것은 형체가 기를 감싸는 것과 같다.(최동호, 351)**65**
>
> 사 지 대 골　여 체 지 수 해　정 지 함 풍　유 형 지 포 기
> 辭之待骨, 如體之樹骸, 情之含風, 猶形之包氣.(『문심조룡』「풍골風骨」)

왕국유(왕궈웨이)는 『인간사화人間詞話』에서 논평했다. "온정균의 사詞는 구句가 빼어
나고 위장의 사는 골이 빼어나고 후주後主의 사는 신이 빼어나다."**66** 여기서 세 가지
차원을 말하고 있다.

유협은 문장을 논하며 다음처럼 말했다.

> 감정과 사상을 신명으로 삼고 사실과 의미를 골수로 삼고 구사하는 문사를 피부로
> 삼고 성률聲律을 목소리로 삼는다.(최동호, 495)
>
> 이 정 지 위 신 명　사 의 위 골 수　사 채 위 기 부　궁 상 위 성 기
> 以情志爲神明, 事義爲骨髓, 辭采爲肌膚, 宮商爲聲氣.(『문심조룡』「부회附會」)

호응린胡應麟은 『시수詩藪』에서 시에 골육·기운·의상意象·성색聲色 등이 있다고
지적했다. 이것은 모두 다면적으로 포착하고 있다.

인체의 구조는 예술의 심미 대상일 뿐만 아니라 모든 심미 대상을 논의하면서 하나
의 모델로 두루 활용할 수 있다. 곽희郭熙는 『임천고치林泉高致』에서 산수를 논할 때에
다음처럼 말했다.

> 산을 그릴 때 물은 그 혈관이 되고 초목은 그 머리털이 되고 안개와 구름은 그 풍채
> 가 된다. 따라서 산은 물로 인해 생동감 있고 초목으로 인해 무성해지고 안개와 구름

65 『문심조룡』「풍골風骨」: 辭之待骨, 如體之樹骸, 情之含風, 猶形之包氣.(최동호, 351)
66 飛卿之詞, 句秀也, 端己之詞, 骨秀也, 後主之詞, 神秀也. | 비경飛卿은 당나라 때 시인이자 사인詞人 온정균
溫庭筠의 자이고, 단기端己는 당말오대唐末五代 때 사詞를 잘 지어 화간파花間派 사인에 속한 위장韋莊의
자이다. 후주는 5대 10국 남당南唐의 후주後主로 이후주李後主로도 불린다. 이름은 이욱李煜이고 자가
중광重光이다. 번역으로는 류창교 옮김, 『세상의 노래비평, 인간사화』, 소명출판, 2004; 조성천 옮김, 『인간
사화』, 지식을만드는지식, 2009 참조.

으로 인해 아름다워진다. 물을 그릴 때 산은 얼굴이 되고 물가의 정자는 눈썹과 눈이 되고 어부와 나무꾼은 정신이 된다. 따라서 물은 산으로 인해 아름다워지고 정자로 인해 명쾌해지고 어부와 나무꾼으로 인해 탁 트인다. 이것이 산수화의 구도이다.(신 영주, 35)

산 이 수 위 혈 맥　이 초 목 위 모 발　이 연 운 위 신 채　고 산 득 수 이 활　득 초 목 이 화　득 연 운 이
山以水爲血脈, 以草木爲毛髮, 以烟雲爲神采, 故山得水而活, 得草木而華, 得烟雲而

수 미　수 이 산 위 면　이 정 사 위 미 목　이 어 초 위 정 신　고 수 득 산 이 미　득 정 사 이 명 쾌　득 어
秀媚. 水以山爲面, 以亭榭爲眉目, 以漁樵爲情神, 故水得山而媚, 得亭榭而明快, 得漁

조 이 광 락　차 산 수 지 포 치 야
釣而曠落. 此山水之布置也.(『임천고치』 「산수훈」)

심미 대상뿐 아니라 모든 대상도 인체의 구조를 활용하여 이해할 수 있다. 『오등회 원五燈會元』에 보면 달마 조사가 중원을 떠나 서쪽으로 돌아가려 할 때 제자들에게 불법의 깨달음을 강론하도록 하였다. 첫 번째 사람이 말을 마치자 달마는 "너는 나의 피부를 얻었다."고 말했다. 두 번째 사람이 말을 마치자 달마는 "너는 나의 살을 얻었다."고 말했다. 세 번째 사람이 말을 마치자 달마는 "너는 나의 뼈를 얻었다."고 말했다. 마지막으로 혜가慧可의 차례가 되자 혜가는 앞으로 나가 예를 차리고는 한 마디도 하지 않고 서 있다가 제자리로 돌아왔다. 달마는 "너는 나의 골수를 얻었다."고 말했다. 이윽고 혜가에게 조사의 자리를 물려주었다. 여기서 피부·살·뼈·골수 등은 신神·골·육의 구조와 같다.

이로부터 기·음양·오행으로 생겨난 인체 구조가 발전하여 중국 미학에서 다루는 심미 대상의 구조를 형성하게 되었다. 이와 같은 구조는 심미의 인물 품평을 따라 확립되어 그 밖의 심미 영역으로 넓혀졌는데, 이는 중국 미학의 성숙을 상징한다. 또 중국 문화의 근본, 즉 기氣가 선진 시대와 양한 시대 그리고 위진 시대로 이어지는 역사의 발전 과정에서 선진의 철학에서 양한의 인체학으로 다시 양한과 삼국의 정치 인재학으로 전개되었다가 마지막에 미학의 영역으로 진입하여 위진의 인물 품평의 심미로부터 시작하여 그 밖의 심미 영역으로 확대 발전하기에 이르렀다. 이것은 문화의 전체적인 언어 환경에서도 바라볼 수 있다. 미학 자체로 보면 선진 시대 공자의 꾸밈새와 본바탕이 조화되는 '문질빈빈文質彬彬'과 덕행이 있어야 그에 상응하는 말이 있다는 '유덕유언有德有言'이 한 제국 양웅揚雄의 대상과 표현이 서로 적절히 어울린다는 '사사상칭事辭相稱'과 시인의 부는 화려하지만 법도가 있다는 '시인지부려이칙詩人之賦麗以則'이라는 말

로 되었다. 이 과정에서 줄곧 중시한 사항은 문예 작품의 내용 중 한 측면이며 기의 이론과 무관하다.

위진 시대에 이르러 조비의 『전론』「논문」에서 문장은 기를 위주로 한다는 '문이기 위주文以氣爲主'의 구호를 내놓았다. 이것은 기로 문장을 논의하고 있으며 아울러 문의 기가 사람의 기에 유래하고 사람의 기가 하늘의 기에서 유래했다는 것을 강조하고 있다. 육기는 「문부」에서 "시는 정에 따르며 아름답다〔詩緣情而綺靡〕."라고 제시했다.[67] 이는 정으로 시를 논의하고 있는데, 정에 나타난 허虛의 일면을 강조하고 있다. 고개지는 그림을 그릴 때 형태를 그려 신을 묘사한다는 '이형사신以形寫神'을 말하여 신神으로 그림을 논의하는데, 신은 형태로 찾기 어려운 허령성을 지니고 있다. 왕희지는 서예를 말할 때 뜻이 붓보다 먼저 있어야 한다는 '의재필선意在筆先'이라고 주장했는데, 여기서 뜻〔意〕이란 마음에서 생겨난 뜻〔心意〕이 아니라 서예의 형상이 갖춘 뜻을 가리킨다.

지금까지 기・신・정・의 등은 모두 문예 작품 속에서 자리 매김하기와 실체를 지시하기가 어렵지만 가장 근본이 되는 것이다. 따라서 왕승건은 「필의찬」에서 고상한 기품을 으뜸으로 여기는 '신채위상神采爲上'을 말하고 종병宗炳은 「화산수서」에서 신묘함을 초월하여 이치를 터득하게 된다는 '신초리득神超理得'을 말했으며 마지막으로 사혁은 육법에서 '기운생동'을 으뜸으로 간주하기에 이르렀다. 중국 미학은 위진 시대에 완전히 문화의 높은 수준으로 올라섰고 중국 철학은 완전히 중국 미학과 같은 방향으로 나아가게 되었다. 이 두 갈래의 발전에 나타난 이론적 지표는 인체 구조가 심미 대상으로 형성되고 그 특성이 모든 심미 영역으로 파급되었다는 점이다.

67 육기陸機, 『문부』: 詩緣情而綺靡. ┃육기의 『문부』 번역은 이규일 역해, 『문부역해文賦譯解』, 한국학술정보, 2010, 62, 66쪽 참조. 이하 『문부』의 번역은 이규일 역해, 『문부역해』를 주로 참조하고, 최재혁 편저, 『중국 고전문학이론』, 역락, 2005에 실린 『문부』 번역도 참조했다.

제3절

인물 품평과 두 가지 심미 파악 방식

인물 품평은 후한 말기까지도 또 다른 작용을 했다. 사대부는 당시 환관과 투쟁에서 열세에 놓이자 자신들이 가진 지식의 힘을 발휘하여 사회 여론에 호소했다. 인물 품평은 당시 글들이 도덕 이상과 고상한 인격을 소리 높여 외칠 수 있는 가장 좋은 형식이었다. 그래서 우리는 다양한 종류의 인물 품평을 볼 수 있다.

오경에 아무런 거침없이 뛰어난 주선광.[68]

오 경 종 횡 주 선 광
五經縱橫周宣光.

도와 덕을 두루 갖춘 풍중문馮仲文.[69]

도 덕 빈 빈 풍 중 문
道德彬彬馮仲文.

천하의 모범이 되는 이원례李元禮.[70]

천 하 해 모 이 원 례
天下楷模李元禮.

68 | 주거周擧(105~149)는 후한의 관료이며 여남汝南 출신으로 자가 선강宣光이다. 박학다식하여 유가의 선망을 받았고 관직이 광록대부光祿大夫에 이르렀다.

69 | 풍표馮豹(?~102)는 후한 경조京兆 두릉杜陵 출신으로 자가 중문仲文이고 풍연馮衍의 아들이다. 효렴孝廉으로 천거되어 상서랑尚書郎를 지냈다. 여산驪山 밑에서 『시경』과 『춘추』를 가르쳐 학자로 일컬어졌다.

70 | 이응李膺(110~169)은 후한 영천穎川 양성襄城 출신으로 자가 원례元禮이다. 효렴으로 천거되어 출사했고 그가 『세설신어』에 5차례로 거론될 정도로 당시 신망이 두터웠다.

강요와 폭압을 두려워하지 않는 진중거陳仲擧.[71]

불 외 강 폭 진 중 거
不畏强暴陳仲擧.

온 세상에서 학식이 아주 빼어난 왕숙무王叔茂.[72]

천 하 준 수 왕 숙 무
天下俊秀王叔茂.

여기서 미학의 입장에서 보면 '목目'이라는 품평 방식이 중요하다. '목'의 품평은 어떤 한 사람이 지닌 특징을 가장 간결한 말을 써서 전반적으로 개괄하는 방식이다. '목'은 두 가지의 측면으로 풀이할 수 있다. 첫째는 동사처럼 쓰여서 눈으로 직접 관찰하여 인식하는 맥락으로 이른바 눈으로 살핀다는 목관目觀의 '목'이다. 둘째는 이러한 관찰에 의한 인식이 본질적인 특성으로 규정되는 맥락으로 이른바 강목의 '목'이다. 특성으로서 목은 유형과 범주의 의의를 갖는다. 이는 인물 품평에서 보이듯 순도 높게 정련된 말이나 문구로 나타난다.

유소는 『인물지』에서 사람을 강의强毅 · 유순柔順 · 웅한雄悍 · 구신懼愼 · 능해凌楷 · 변박辯博 · 홍보弘普 · 견개狷介 · 휴동休動 · 침정沈靜 · 박로朴露 · 도흌韜譎 등 순도 높게 정련된 문구를 사용하여 열두 가지로 분류했다.[73] 정치학의 논평으로부터 『인물지』의 유형에 이르기까지 모두 정치 인재학의 인물 품평에 속한다. 위진 시대에 이르러 인물 품평은 정치학의 인물 품평이 미학의 인물 감상으로 바뀌었다. 이는 인물 품평의 '목'에 특성의 측면에서 커다란 변화가 일어나게 만들었다.

무원하武元夏(무해)가 배해와 왕융을 품평했다.[74] 왕융은 요약함을 숭상하고 배해는 깨

71 | 진번陳蕃(?~168)은 후한 여남汝南 평여平輿 출신으로 자가 중거仲擧다. 환제桓帝 때 거듭 승진하여 태위까지 올랐다. 대장군 양기梁冀의 청탁을 사절하고 왕래를 끊었고 당시 발호하던 환관의 전횡을 규탄했다.

72 | 왕표지王彪之(305~377)는 동진 낭야鄕邪 임기臨沂 출신으로 자가 숙무叔武, 소자小字가 호독虎犢이다. 20세 때 머리카락이 하얗게 세어 왕백수王白鬚로 불렸다. 경전에 정통했고 고사를 많이 알아 항상 조정의 예의를 정하는 일을 이끌었다. 기록한 의규儀規는 푸른 상자에 보관하여 대대로 전해졌는데, 이를 일러 왕씨청상학王氏青箱學이라 불렸다.

73 | 이와 관련해서 이승환 옮김, 『인물지』, 홍익출판사, 1999; 공원국 · 박찬철 옮김, 『인물지』, 위즈덤하우스, 2009 참조

74 | 무해武陔(?~266)는 서진 시대 패국沛國 죽읍竹邑 출신으로 자가 원하元夏이다. 무해는 젊을 적부터 인물 품평하기를 좋아했다. 배해裴楷는 서진 시대 인물로 자가 숙칙叔則이다. 풍채와 정신이 고매하면서 생김새

곧하게 이치를 꿰뚫었다.[75] (안길환, 중: 244)

<div style="text-align:center">

무 원 하 목 배　왕 왈　융 상 약　해 청 통
武元夏目裴·王曰: 戎尙約, 楷清通.(『세설신어』「상예」)

</div>

어떤 사람이 두홍치杜弘治(두예)를 품평했다.[76] 풍채가 준수하고 기품이 청아하니 융성한 덕의 풍모를 즐거이 노래할 만하다.(안길환, 중: 313)

<div style="text-align:center">

유 인 목 두 홍 치　표 선 청 령　성 덕 지 풍　가 악 영 야
有人目杜弘治, 標鮮淸令, 盛德之風, 可樂詠也.(『세설신어』「상예」)

</div>

위진 시대에 인물 품평을 할 경우 어떤 때는 '목' 자를 사용하지 않지만 실제로 '목'에 해당된다.

은중군殷中軍(은호)이 우군(왕희지)을 논평했다.[77] 고명한 식견을 가진 귀한 인물이다.(안길환, 중: 335)

<div style="text-align:center">

은 중 군 도 우 군 운　청 감 귀 요
殷中軍道右軍云, 淸鑒貴要.(『세설신어』「상예」)

</div>

무군撫軍(사마욱)이 손홍공孫興公(손작)에게 물었다.[78] "류진장劉眞長, 즉 류담劉惔은 어떻습니까?" 손홍공이 대답했다. "청신하고 재능이 많으며 단정하고 훌륭합니다." 이

가 빼어나 훤칠했다고 한다.

75 | 상약尙約은 간결하고 요령을 밝힌다는 맥락이다. 진진 무제武帝가 종회鍾會에게 왕융과 배해 두 사람의 자질을 질문하자 "왕융간요王戎簡要, 배해청통裴楷淸通."이라고 대답한 적이 있다. 상약과 간요는 비슷한 맥락으로 볼 수 있다.

76 | 두예杜乂는 진진나라 출신으로 성공황후成恭皇后의 아버지이고, 진남장군鎭南將軍 두예杜預의 손자이다. 성품은 부드럽고 풍채가 뛰어나서 당시 이름이 널리 알려졌다.

77 | 우군右軍은 서예로 유명한 왕희지를 가리킨다. 그가 우군장군右軍將軍 벼슬을 하였으므로 세상 사람들이 왕우군으로도 불렀다.

78 | 사마욱司馬昱(320~372)은 동진의 간문제簡文帝로 자가 도만道萬이다. 간문제는 아버지 사마예가 동진을 세우고 왕으로 즉위한 뒤인 320년에 태어났다. 322년에 낭야왕琅邪王으로 봉해졌으나 조카인 성제成帝가 즉위한 뒤인 327년에는 회계왕會稽王으로 봉해졌다. 목제穆帝의 재위 기간에 섭정을 맡은 저태후褚太后의 아버지 저부褚裒의 추천으로 무군대장군撫軍大將軍으로 중용되었기 때문에 무군으로 불린다. 손작孫綽(314~371)은 동진 태원太原 중도中都(지금의 산서(산시)성 평요(평야오)平遙) 출신으로 자가 홍공興公이다. 어릴 때부터 높은 뜻을 품었고 박학博學했으며 시문詩文에 뛰어났다. 처음에 은거할 뜻을 품고 널리 산수를 유람하다가 나중에 벼슬길에 나아가 정위경廷尉卿에 올랐다. 고승高僧들과 교유하기를 즐겼고 불법佛法을 독실하게 믿었으며 유·불·도의 합일을 주장했다. 그가 임해臨海의 장안령章安令을 지낼 때에 지은 「천태산부天台山賦」가 유명하다.

어서 무군이 물었다. "왕중조王仲祖, 즉 왕몽王濛은 어떻습니까?" 손흥공이 대답했다. "온화하고 유순하며 차분하고 부드럽습니다." 무군이 물었다. "환온桓溫은 어떻습니까?" 대답했다. "고결하고 호탕하며 기상이 높아 뛰어납니다." 무군이 물었다. "사인조謝仁祖, 즉 사상謝尙은 어떻습니까?" 대답했다. "청신하고 순수하며 활달합니다."

<div align="right">(안길환, 중: 419)</div>

무 군 문 손 흥 공 류 진 장 하 여 왈 청 울 간 령 왕 중 조 하 여 왈 온 윤 념 화 환 온 하 여 왈
撫軍問孫興公, 劉眞長何如? 曰: 淸蔚簡令. 王仲祖何如? 曰: 溫潤恬和. 桓溫何如? 曰:
고 상 매 출 사 인 조 하 여 왈 청 령 이 달
高爽邁出. 謝仁祖何如? 曰: 淸令易達.(『세설신어』「품조」)

여기서 품평은 이미 인물의 정치적 재능과 도덕적 정조를 평가하는 맥락이 아니라 인물의 개성·기질·인격·풍모의 감상을 나타내고 있다.

간결한 말로 인식 대상을 개괄하는 활동은 중국 문화의 사유 방식과 언어관이 필연적으로 낳게 되는 중국 문화에서 볼 수 있는 특유의 방식이다. 『논어』에서 공자는 "『시경』에 든 3백 편의 시를 한마디로 묶으면 생각하는 것이 꼬여 있지 않고 순수하다."고 말한 적이 있다.[79] 인물 품평은 공자의 주장을 인물에 집중하여 '목'의 형식으로 정형화시켰다. '목'의 방식은 특성상 미학과 예술의 본질에 가장 적합하다. '목'은 정치 도덕에서 심미로 옮겨온 뒤에 곧장 고정된 심미 파악 방식이 되었다. 심미의 인물 품평으로 인해 생겨난 순도 높게 정련된 어휘·문구·구절 등을 사용하여 심미 대상을 개괄하는 방식은 직접적으로 각각의 예술 분야에서 수용되고 활용되었다. 그 결과 이는 중국 미학의 전형적인 방식을 이루었다.

회화의 경우 사혁은 육탐미와 육수의 그림을 다음처럼 논평했다.

이치를 다 밝히고 본성을 완전히 실현하여 그림이 언어와 형상을 넘어섰고, 앞 시대의 화풍을 간직하면서 다음 세대의 화풍을 품고 있으니 고금을 통틀어 홀로 우뚝 섰다.

궁 리 진 성 사 절 언 상 포 전 잉 후 고 금 독 립
窮理盡性, 事絶言象, 包前孕後, 古今獨立.

<div align="right">(사혁, 『고화품록』「제일품第一品·육탐미陸探微」)</div>

79 『논어』「위정」2(018): 『詩』三百, 一言以蔽之, 曰: 思無邪.(신정근, 79)

형체의 운치는 힘차고 고상하며 풍채가 매이지 않아 매우 가벼우며, 점 찍고 추어올리는 하나하나 붓놀림이 모두 기이하다.

체 운 주 거 풍 채 표 연 일 점 일 불 동 필 개 기
體韻遒擧, 風采飄然, 一點一拂, 動筆皆奇.(사혁, 『고화품록』「제이품第二品·육수陸綏」)

문학의 경우 종영은 조식과 장화張華의 시를 다음처럼 논평했다.

웅건한 필세가 기특하며 고상하고 수식이 화려하면서도 풍부하다. 감정은 우아하면서 원망이 함께 담겨 있고 문체는 문文과 질質을 두루 갖추었다.(이철리, 198)[80]

골 기 기 고 사 채 화 무 정 겸 아 원 체 피 문 질
骨氣奇高, 詞彩華茂. 情兼雅怨, 體被文質.(종영, 『시품』 권1)

체제(문체)는 곱고 화려하지만 비유에 의지한 것은 뛰어나지 못하다. 문자의 사용이 교묘하고 곱고 예쁘게 꾸미는 데 힘썼다.(이철리, 279)

기 체 화 염 흥 탁 불 기 교 용 문 자 무 위 연 야
其體華艶, 興託不奇. 巧用文字, 務爲姸冶.(종영, 『시품』 권2)

이상의 각 사례들에는 이미 '목'의 몇 가지 층위가 잘 드러난다. 중국 미학의 전반적인 발전 과정에서 보면 층위를 더욱 분명하게 정리할 수 있다. 가장 자주 활용되는 세 가지는 다음과 같다.

1. 한 글자로 대상을 형용한다. 예컨대 교연皎然의 『시식詩式』에서 문체를 변별하느라 19자가 쓰이고 있는데, 한 글자가 하나의 문체를 형용한다. 즉 고高·일逸·정貞·충忠·절節·지志·기氣·정情·사思·덕德·성誠·한閑·달達·비悲·원怨·의意·역力·정靜·원遠이 있다.[81] 서상영[82]은 『계산금황』에서 금琴을 24품品(옮긴이 주: 실제로 24황況)으로 논평했는데, 각 품마다 한 글자를 썼다.[83] 즉 화和·정靜·청淸·원遠·고古·

80 ┃ 문과 질은 맥락에 따라 다양한 의미를 가리키는데, 여기서는 형식과 내용을 나타낸다. 이와 관련해서 이병해(리빙하이)李炳海, 신정근 옮김, 『동아시아 미학: 동아시아 정신과 문화를 꿰뚫는 핵심키워드 24』, 동아시아, 2010 참조.

81 ┃ 이와 관련해서 주기평, 「역대시화歷代詩話본 교연皎然 시식詩式 역주」, 『중국어문학지』 34권, 2010 참조.

82 ┃ 서상영徐上瀛은 강소江蘇 누동婁東(지금의 태창(타이창)太倉) 출신으로 다른 이름이 청산靑山, 호가 석범산인石泛山人이다. 명 말의 저명한 금琴 연주가이며 우산파虞山派의 대표적 인물이다. 저서로 『대환각금보大還閣琴譜』 『계산금황溪山琴況』 『만봉각지법민전萬峰閣指法憫箋』 등이 있다.

담淡 · 염恬 · 일逸 · 아雅 · 려麗 · 량亮 · 채采 · 결潔 · 윤潤 · 원圓 · 견堅 · 굉宏 · 세細 · 류溜 · 건健 · 경輕 · 중重 · 지遲 · 속速. 두몽實蒙은 『술서부어례述書賦語例』에서 모두 120개의 격格을 다루는데, 그중 110격은 한 자로 예술의 풍격을 묘사하고 있다. 예컨대 정正 · 행行 · 초草 · 장章 · 신神 · 성聖 · 문文 · 무武 · 능能 · 묘妙 · 정精 · 고古 등이 있다. 황휴복은 『익주명화록』[84]에서 위와 마찬가지로 신神 · 일逸 · 묘妙 · 능能 등처럼 한 자로 품격을 나누고 있다.

2. 두 글자로 대상을 형용한다. 유협은 『문심조룡』「체성體性」에서 전아典雅 · 원오遠奧 · 정약精約 · 현부顯附 · 번욕繁縟 · 장려壯麗 · 신기新奇 · 경미輕靡 등 여덟 가지의 용어를 사용했다.[85] 또 사공도는 『시품』에서 웅혼雄渾 · 충담沖淡 · 섬농纖穠 · 침저沈著 등의 24품을 사용했고,[86] 요내姚鼐는 양강陽剛과 음유陰柔의 두 가지를 사용했다.[87]

3. 네 글자로 대상을 형용한다. 예컨대 이백의 시를 '호방표일豪放飄逸'로 형용하고 두보의 시를 '침울돈좌沈鬱頓挫'로 형용한다.[88]

이처럼 순도 높게 정련된 문구는 오늘날 말로 개념 또는 범주라고 부를 수 있다. 여기서 분명히 할 점이 있다. 이러한 용어는 전체적인 깨달음을 나타내지 객관적 정의가 아니다.

순도 높게 정련된 문구를 사용하면 예컨대 황휴복의 '신 · 일 · 묘 · 능'과 사공도의 24품처럼 대상의 전반적인 풍격을 나타낼 수 있다. 또 신리준철神理雋徹(생기와 이치가

83 | 이와 관련해서 손가빈(쑨자빈)孫佳賓, 「계산금황 음악 미학 사상 연구溪山琴況音樂美學思想研究」, 『中國音樂』, 1999 참조.

84 | 황휴복黃休復은 북송 초의 화가로 촉蜀(지금의 사천(쓰촨)성 일대) 지역 출신으로 자가 귀본歸本 또는 단본端本이다. 황휴복은 『춘추』에도 일가견이 있었고 도술道術에 빠지기도 했지만, 인물화를 잘 그리고 『익주명화록益州名畫錄』을 편찬하는 등 중국 회화사에서 중요한 업적을 남겼다. 『익주명화록』은 북송 경덕景德(1004~1007) 연간에 황휴복이 3권으로 편찬했다. 이 책은 당에서 송 초에 이르는 시기 성도(청두)成都 지역의 화가와 작품을 58명의 소전小傳과 4품(일품逸品 · 신품神品 · 묘품妙品 · 능품能品)의 분류 등을 통해 평가했다.

85 | 이와 관련해서 배득렬, 「문심조룡 체성 연구」, 『인문학지』, 2009; 성기옥, 「문심조룡의 문학창작론 연구」, 경상대학교 박사학위논문, 2009 참조.

86 | 이와 관련해서 안대회, 『궁극의 시학: 스물네 개의 시적 풍경』, 문학동네, 2013 참조.

87 | 이와 관련해서 왕은근(왕인건)汪銀根, 「요내 '양강음유'설 탐색姚鼐'陽剛陰柔'說探微」, 『安徽文學』下半月, 2011 참조.

88 | 전자는 왕약허王若虛의 『호남시화滹南詩話』 권1 "荊公云: 李白歌詩, 豪放飄逸, 人固莫及, 然其格止于此而已, 不知變也."로 보이며 탁 트여서 내키는 대로 행동한다는 뜻이다. 후자는 『신당서新唐書』「문예전상文藝傳上 · 두보杜甫」에 보이며 내면이 가라앉아 침울하면서 감정이 분출되지 않고 억양抑揚으로 대비되고 있다는 뜻이다.

빼어나고 환하다) · 골기기고骨氣奇高(웅건한 필세가 기특하며 고상하다) · 문채화려文彩華麗(글의 표현이 화려하다)처럼 대상의 어떤 한 부분을 나타낼 수 있다. 후자의 경우 각각 준철雋徹 · 기고奇高 · 화려華麗 등의 용어를 통해 신리 · 골기 · 문채를 형용할 수 있다.

이러한 두 가지 사례를 통해 다음을 알 수 있다. 첫째, 전반적인 풍격을 형용할 때 공자처럼 "한 마디로 전체를 묶는다〔一言以蔽之〕."로 한다. 둘째, 전체 중의 일부분을 형용할 때 글의 구조를 나타내는 실사實詞[89]에 성질을 묘사하는 형용사를 짝으로 배치한다.

순도 높게 정련된 문구는 심미 대상의 특징을 파악할 때 대상의 신神 · 정情 · 기氣 · 운韻 등을 포착하고자 한다. 하지만 심미 대상의 신 · 정 · 기 · 운 등은 특정한 용어나 개념으로 온전히 포착할 수 없는 측면이 있다. 용어와 개념이 아닌 방식으로 온전히 포착할 수 있는 측면을 한층 더 제대로 표현하기 위해 중국 미학에서는 '유사성 인상(느낌)'이라는 다른 방식을 사용한다. 이러한 방식은 심미의 인물 품평이 시작될 때부터 여전히 사용되었다.

> 세상 사람들이 이원례李元禮, 즉 이응李膺을 품평했다. 엄숙하기가 마치 곧은 소나무 아래에 이는 바람과 같다.(안길환, 중: 226)
>
> 세 목 이 원 례　　속 속 여 경 송 하 풍
> 世目李元禮, 謖謖如勁松下風.(『세설신어』「상예」)

> 배령공裴令公, 즉 배해裴楷가 하후태초夏侯太初(하후현)를 품평했다.[90] 엄정하기가 마치 사당에 들어선 듯하여 예의를 경건하게 갖추지 않아도 사람들이 저절로 공경하게 된다.(안길환, 중: 237)
>
> 배 령 공 목 하 후 태 초　　숙 숙 여 입 랑 묘 중　　불 수 경 이 인 자 경
> 裴令公目夏侯太初, 蕭蕭如入廊廟中, 不修敬而人自敬.(『세설신어』「상예」)

89 ｜ 문법에서 실사는 명사 · 동사 · 형용사 · 수사 · 양사처럼 의미를 전달하는 용어를 가리킨다. 여기서 실사는 신리神理 · 골기骨氣 · 문채文彩처럼 예술 작품을 창작하고 감상할 때 빼놓을 수 없는 구조적 특성을 가리킨다.

90 ｜ 하후현夏侯玄(209~254)은 삼국 시대 위나라 패국沛國 초현譙縣 출신으로 자가 태초太初이다. 명리名理를 잘 말했고 정시正始 연간의 명사가 되어 하안 · 왕필 등과 함께 현학玄學을 창도해 초기 현학의 영수로 명성을 떨쳤다.

변령卞令(변호)이 숙향叔向을 품평했다.[91] 밝고 분명하기가 마치 백 칸짜리 집과도 같다.(안길환, 중: 292)

변 령 목 숙 향　　낭 랑 여 백 간 옥
卞令目叔向, 郎郎如百間屋.(『세설신어』「상예」)

여기서 '목'은 전적으로 '유사성 인상'을 활용하고 있다. '유사성 인상'이란 어떤 사람의 형상·풍모·운치 등이 다른 사람에 주는 인상(느낌)이 어떤 자연물, 자연의 풍경, 어떤 사물이나 한 장면 등이 사람에게 주는 인상(느낌)과 유사하기 때문에 사물이나 풍경으로 인물을 품평하는 방식이다. 풍風·신神·기氣·운韻 등에 대한 느낌은 말로 전달하기 어렵다. 유사성 인상의 묘사를 통해 풍·신·기·운에 대한 느낌을 진실하고도 깊이 있게 전달해 낼 수 있다. 이러한 방식은 다른 예술 분야로 퍼져나갔다. 유사성 인상은 시각적 구상具象을 위주로 표현된다. 회화는 본래 시각적 구상에 바탕을 두고 있다. 이 때문에 회화에서 유사성 인상이 덜 쓰이고 있다.

시의 경우를 살펴보자.

종영이 시를 품평했다. 범운의 시는 맑으면서도 변화가 많아 마치 바람이 이리저리 불고 눈발이 흩날리는 듯하다. 구지의 시는 군데군데 점을 찍어놓은 듯 떨어져 있지만 서로 비춰주어 마치 풀 위에 떨어진 꽃잎과도 같다.[92](이철리, 360)

종 영 평 시　범 시 청 편 완 전　여 류 풍 회 설　구 시 점 철 영 미　사 낙 화 의 초
鐘嶸評詩, 范詩淸便宛轉, 如流風迴雪. 丘詩點綴暎媚, 似落花依草.(『시품』)

서예의 경우를 살펴보자.

소연蕭衍, 즉 양 무제가 서예를 논평했다. 공림지의 글씨는 마치 허공에 흩날리는 꽃잎과 같아 흘러넘치면서도 저절로 이루어진다. 박소지의 글씨는 마치 용이 선계에서

91 | 변호卞壺(281~328)는 동진 제음濟陰 원구寃句 출신이고 자가 망지望之다. 회제懷帝 영가永嘉 연간에 저작랑著作郎으로 벼슬을 시작했다. 명제明帝 때 상서령尙書令에 올라 왕도王導 등과 유조遺詔를 받들어 어린 군주를 도왔다.

92 | 범운范雲(451~503)은 양梁나라 시인으로 하남(허난)성 무양(우양)舞陽 출신으로 자가 언룡彦龍이다. 시는 증답贈答한 작품이 많고 성실한 우정이 넘쳐흐른다. 구지丘遲(463~508)는 오흥吳興 오정烏程(지금의 절강(저장)성 오흥(우싱)吳興) 출신이고 자가 희범希范이다. 어려서부터 총명하여 시문詩文에 능하였다.

노니는 듯 헤어지기 아쉬워 사랑할 만하다.[93]

<div align="center">소 연 논 서 법　공 림 지 서 여 산 화 공 중　유 연 자 득　박 소 지 서 여 용 유 구 소　견 권 가 애
蕭衍論書法, 孔琳之書如散花空中, 流衍自得. 薄紹之書如龍遊九霄, 繾綣可愛.</div>

<div align="right">(『평서評書』)</div>

유사성 인상은 순도 높게 정련된 문구와 마찬가지로 짧을 수도 있고 길 수도 있다. 짧으면 앞에서 든 실례처럼 네 글자로 구성되어 형상을 전달한다. 길면 한 수의 시가 될 수도 있다. 사공도의 『시품』은 하나의 품마다 모두 유사성 인상을 사용하여 각 품의 의미를 설명하고 있다.

유사성 인상의 운용 범위는 다양하다. 먼저 앞에서 다루었듯이 한 개인의 인물 품평처럼 하나의 심미 대상을 해설할 수 있다. 또 앞서 인용했듯이 어떤 한 사람의 모든 서예와 시가詩歌를 평가하는 것처럼 또는 사공도의 『시품』에서 하나하나의 품이 모두 한 가지 풍격을 총결산하는 것처럼 한 가지 조합의 심미 대상을 설명할 수 있다. 나아가 한 시대의 전반적인 풍모를 총괄할 수도 있다.[94] 심지어 고대 사회 전체의 기본 유형을 송두리째 파악할 수도 있다. 예컨대 종백화(쭝바이화)는 '부용출수芙蓉出水'(연못에 핀 연꽃)와 '착채루금錯彩鏤金'(화려하고 정교한 장식)이라는 두 구절로 된 유사성 인상을 통해 고대 사회의 심미 내용을 해설하고 있다.[95]

유사성 인상의 구조는 순도 높게 정련된 문구와 마찬가지로 구체적인 대상에 대해 신·골·육의 구조에 따라 조성된다. 앞에서 든 네 가지 사례 중 앞의 세 가지는 모두 전체 중에 두드러진 신 또는 골 또는 육에 따라 구성되었다.

93 | 공림지孔琳之는 공자의 27세 후손으로 회계會稽 산음山陰 출신이며 자가 언림彦琳이다. 어릴 때부터 문장을 좋아했고 초서와 예서에 뛰어났다. 진晉 안제安帝 원흥元興 연간에 환현桓玄이 정권을 잡자 서합쇄주西閣祭酒가 되어 곡백穀帛으로 대신한 뒤 육형肉刑을 가하는 논의에 반대했다. 박소지薄紹之는 남북조 시대 유송(420~475)의 서예가로 단양丹陽(지금의 안휘(안후이)성) 출신이고 자가 경숙敬叔이다. 양흔·공림지 등과 왕헌지를 배워 예서·행서·초서 모두 잘하고 특히 행서와 초서에는 독특한 풍격이 있었다.

94 | 호응린이 『시수』에서 당 제국의 시를 초당·성당·중당·만당 등으로 나누어 설명하고 있는데, 이 경우에 해당된다고 할 수 있다. 기태완 외 옮김, 『호응린의 역대한시 비평: 중국시학 이론서』, 성균관대학교 출판부, 2005 참조.

95 | 원래 이 구절은 종영의 『시품詩品』 권중의 "謝(靈運)詩如芙蓉出水, 顔(延之)詩如錯采鏤金."에서 보이듯 사령운과 안연지의 시를 비평하는 말로 쓰였다. 쭝바이화는 『미학산보美學散步』에서 이 문구를 사용하여 미를 인공미와 자연미로 나누었다. 그는 초사楚辭, 한부漢賦, 변려문騈儷文, 안연지의 시, 명청 시대의 자기와 자수 그리고 경극의 무대 복장은 '鏤金錯采, 雕繢滿眼'의 미로 간주했다. 반면 한 제국의 동기와 도기, 왕희지의 글씨, 고개지의 그림, 도연명의 시, 송나라의 백자 등은 '初發芙蓉, 自然可愛'의 미를 나타낸다고 보았다.

더 큰 범위, 즉 문화의 거시 구조에 따라 구성되면 예컨대 '부용출수'나 '착채루금'처럼 조정 미학의 풍모나 사인의 취미와 서로 연결되기도 하고, 유가 미학이나 도가 미학과도 서로 연결되기도 한다. 또 사공도의 『시품』처럼 다양한 문화의 거시 구조와 서로 연결될 수 있다. 이와 관련해서 뒤에서 상술할 예정이다.(옮긴이 주: 제4장 제7절 참조)

순도 높게 정련된 문구는 심미 세계로 전향하고 또 심미에서 유사성 인상이 나타나게 되었는데, 이러한 원인은 현학에서 '무無'의 강조에 있다. 우주의 허령화, 인체의 허령화, 만물의 허령화로 인해 인체의 신·골·육 구조에서 신의 허령성이 두드러지게 되었다. 순도 높게 정련된 문구와 유사성 인상은 모두 심미 대상의 본질을 정확히 포착하고자 했다. 두 방식은 모두 '목'에 해당되고 각각 개념과 범주의 기능을 갖고 있고 또 각기 장점이 있으면서도 서로 보완적이기도 하다.

인물을 품평할 때에도 이와 마찬가지이다.

> 손흥공(손작)이 평했다. 반악[96]의 문장은 깊이가 얕지만 깨끗하고, 육기의 문장은 깊지만 거칠다.(안길환, 상: 424)
>
> 손 흥 공 운　반 문 천 이 정　륙 문 심 이 무
> 孫興公云: 潘文淺而淨, 陸文深而蕪.(『세설신어』「문학」)

> 손흥공(손작)이 평했다. 반악의 문장은 비단을 걸친 것처럼 현란하여 아름답지 않은 곳이 없고, 육기의 문장은 모래를 헤치며 금을 찾아내는 것과 같아서 종종 보물이 보인다.(안길환, 상: 419)
>
> 손 흥 공 운　반 문 란 약 피 금　무 처 불 선　륙 문 약 배 사 간 금　왕 왕 견 보
> 孫興公云: 潘文爛若披錦, 無處不善, 陸文若排沙簡金, 往往見寶.(『세설신어』「문학」)

한 사람이 두 가지 방식으로 동일한 대상을 평가하여 각자 지닌 장점을 드러내 상호 보완하고 있다. 두몽[97]은 『술서부어례자격述書賦語例字格』에서 위의 방식을 구현하고 있다. 그는 사공도의 『시품』처럼 많은 논저들 속에서 이 두 가지 방식을 질서정연하게

96 | 반악潘岳(247~300)은 서진西晋의 중모中牟 출신으로 자가 안인安仁이다. 그는 서진의 대표적인 문인으로 육기와 함께 '반육潘陸'이라 불렸다. 특히 죽은 처를 추모하며 지은 「도망시悼亡詩」로 유명하다.

97 | 두몽竇蒙은 당나라 부풍扶風(지금의 섬서(산시)陝西성 인유(린여우)麟游현 부근) 출신으로 자가 자전子全이다. 두몽은 글씨로 유명했으며 관직은 국자사업國子司業에 이르렀다. 그의 문장으로 넷째 동생인 두기竇臮의 「술서부述書賦」를 주석한 「술서부주述書賦注」와 『술서부어례자격述書賦語例字格』 등이 있다.

상호 보완하며 설명하고 있다.

결론적으로 말해서 '목'은 두 가지 방식을 포괄하면서 중국의 미학이 심미 대상을 파악하는 기본적인 방식이다. '목'은 구체적인 정론定論으로 자리 잡았고 육조 시대에 결국 '품品'으로 보편화되었다. 이에 대해서 제6절에서 상세히 논의하고자 한다.

제4절

사인士人의 심미 의식

육조 시대의 심미 풍조가 발전해나간 큰 줄기는 위진 시대의 풍격에서 진송晉宋의 운치로, 다시 제량齊梁의 미묘한 정취로 이어졌다. 육조 시대의 미학 이론이 발전해나간 큰 줄기는 언론·문장·작품 가운데에 표명된 주요 명제에서 문학·회화·서예 분야의 전면적인 종합으로 이어졌다. 위진 시대에서 진송 시대까지는 사인 미학이 중심을 차지했고 진송 시대에 전환이 나타나 제량齊梁 시대에 이르기까지는 조정 미학이 중심을 차지했다. 이 절에서는 사인 미학만을 다루고자 한다.

사인 미학은 심미 풍조의 중요한 마디로 보면 죽림의 광기〔狂〕로부터 난정蘭亭의 정감〔情〕과 산수의 즐거움〔樂〕 등이 있다. 예술의 중요한 마디로 보면 시가의 경우 세속적인 정감에서 현언시[98]와 산수시로 바뀌고, 회화의 경우 인물화에서 산수화로 바뀌고, 건축의 경우 궁정의 정원에서 자연 속의 원림으로 바뀌었다. 또 이론의 중요한 마디로 보면 소리에는 슬픔과 즐거움의 감정이 없다는 '성무애락聲無哀樂', 생명을 탄식하는 '생명지탄生命之嘆', 형형形形으로 정신을 그려내는 '이형사신以形寫神', 마음을 깨끗이 하여 상을 음미하는 '징회미상澄懷味象' 등에서 원림에서 자적하게 보내는 '원림적심園林適心'으로 바뀌었다.

여기서 각 명제는 모두 일련의 중요한 심미 현상과 이론을 포함하고 있다. 이것은 육조 시대에 펼쳐졌던 사인 미학의 전반적인 맥락의 벼리를 파악하는 일이므로 핵심을

98 | 현언시玄言詩는 노장의 사상과 불교의 교리를 나타내는 것을 중요 내용으로 하는 시가詩歌로 서진西晉 말기에 일어나서 동진 시대에 성행하였다.

파악하면 그 밖의 것은 이에 따라 해결된다. 아래에서 이러한 명제를 중심으로 하여 사인의 심미 의식이 전개된 과정과 그 구조를 논의해보고자 한다.

1. 소리에는 슬픔과 즐거움이 없다

앞에서 말했듯이 '죽림칠현'은 사인이 조정을 떠났다는 것을 의미한다. 그들은 통음痛飮과 방랑의 형식과 곡절로 자신들의 새로운 정신을 드러냈다. 혜강의 「성무애락론」은 보기에 황당한 논조를 펼치며 일종의 새로운 미학관을 선보였다. 혜강(224~263)은 현학의 발전 과정에서 중요한 고리이다. 왕필과 하안이 『노자』를 위주로 했고 이어서 상수와 곽상이 『장자』를 중시하며 현학이 발전하던 중에 혜강과 완적阮籍(210~263)을 대표로 하는 원강[99] 현학은 『노자』와 『장자』를 나란히 중시했다. 이에 장자가 사인에게 영향을 미치기 시작했는데, 혜강과 완적은 이러한 변화를 위해 핵심적인 작용을 했다고 할 수 있다.

장자의 출현은 정치와 철학을 중시하던 현학이 철학과 미학을 중시하는 현학으로 전환되었음을 의미한다. 혜강과 완적을 대표로 하는 '죽림칠현'은 사인이 새로운 시대에서 진화할 수 있는 관건이자 사인이 인격적으로 끌리는 매력이었다. 이러한 위진 시대의 풍격은 사회에서 보편적인 풍조가 되었다.

혜강은 "요 임금과 순 임금을 깔보고 위대한 우 임금을 비웃는다."[100]거나 "탕 임금과 무 임금을 비난하고 주공周公을 가볍게 여긴다."[101]라는 주장을 서슴지 않아, 역사적으로 존경의 대상이었던 유가의 성인은 땅바닥에 내동댕이쳐졌다. 성고成皐는 유방이

99 | 원강元康은 서진西晉 혜제惠帝(290~306) 시기의 연호로, 291년부터 299년까지 사용되었다.

100 혜강, 『혜중산집稽中散集』 권3 「복의집卜疑集」: 輕賤唐虞而賤唐虞.(한흥섭, 164) | '복의卜疑'는 의심스러운 것에 대해 점을 친다는 뜻이다. 「복의집」에서 의심스러운 내용이란, 성정이 바른 굉달선생宏達先生의 입을 빌려 설명하는 삶을 살아가는 방식에 대한 것이다. 굉달선생은 세상과 타협해야 하는지 자신의 지조를 지키며 살아야 하는지에 대한 고민을 토로하고 있다.

101 혜강, 『혜중산집』 권2 「여산거원절교서與山巨源絶交書」: 非湯武而薄周公.(한흥섭, 143) | 이 글은 혜강이 친우이자 같은 죽림칠현의 한 사람인 산도山濤(205~283)를 나무라며 절교를 선언하는 내용의 편지이다. 산도는 사마소司馬昭(211~265) 정권에서 이부상서로 있다가 산기상시散騎常侍로 승진하면서 혜강을 자신의 후임으로 추천했다. 이에 혜강은 자신의 마음을 몰라주는 산도를 책망하며 이 편지를 보냈다. 이 일은 261년에 있었던 일이며, 이처럼 사마소 정권에 등을 돌렸던 혜강은 결국 얼마 후에 일어난 여안呂安의 일에 연루되어 다음 해인 262년에 처형당하게 된다.

항우와 싸워서 승리하여 한나라가 천하의 패권을 차지하는 결정적인 전투가 벌어졌던 땅이다. 완적은 이 성고를 지날 때 탄식하며 말했다. "그때에 영웅이 없어, 풋내기가 이름을 날리게 되었구나." 이것은 개국 황제 유방을 전혀 안중에 두지 않는 태도이다. 바로 이러한 '죽림칠현'의 언행이 풍조를 이뤄 영향을 끼치는 상황에서, 복약과 음주 등이 문화의 새로운 조류와 개성을 발휘하는 사회의 의의를 갖추게 되었다.

「성무애락론」의 출현은 예술 이론의 독립 선언이었다. 음악 이론은 상고 시대로부터 한 제국에 이르기까지 줄곧 정치-사회-우주의 총체적인 구조 가운데에서 정치 교화의 중요한 구성 부분이었다. 완적의 「악론樂論」과 혜강의 「성무애락론」은 고대의 악론에 직접 공격을 가했다. 또 음악을 정치-사회-우주의 엄밀한 총체로부터 끌어내어, 중국 미학 이론을 전환시키는 데에 커다란 기여를 했다. 완적과 혜강의 글이 순차적 발전 관계라는 논리적 연관의 총체성을 갖고 있다고 봐도 무방하다. 완적은 악론을 유가에서 현학으로 전환시켰고 혜강은 다시 현학의 바탕에서 전통 악론을 격렬하게 때려 부수었다.

완적의 「악론」과 혜강의 「성무애락론」은 모두 문답의 형식으로 되어 있으며, 위진 시대 이래의 변론 정신을 구현하고 있다.

완적은 「악론」에서 전통적인 음악 자원을 통해 현학의 근본을 논술하고 있다. 그는 어느 정도 문제의식을 가졌지만 전통 악론에 이론적 충격을 가하지는 못했다. 혜강이 「성무애락론」을 통해 강력한 비판의 태도를 분명하게 드러냈다. 이것은 바로 완적이 술에 취하는 방식으로 현실의 모순과 곤경에 대응했지만 혜강은 "성격이 고집스럽고 남의 악을 몹시 미워하는데다 직언도 앞뒤 가리지 않고 가볍게 내뱉었는데 무슨 일마다 이런 성향이 그대로 표출되었던"[102] 방식과 닮았다. 「성무애락론」은 모두가 이전부터 공리公理로 인정해오던 이론을 부정하는 방식으로 자신의 이론을 전개해나갔다.

혜강은 '소리에는 슬픔과 즐거움이 없다'는 글의 주제를 던져서 음악과 감정의 관계 문제를 제기하고자 했다. 이것은 동서고금에서 모두 논쟁이 벌어졌고 지금도 쟁론하고 있는 문제이다. 원강 연간의 혜강으로 말하면 그는 강력한 부정의 자세로 이러한 문제를 제기했다. 현실의 구체적인 음악 문제를 겨냥하는 측면 이외에도 그가 제기한 문제의 이면에는 예술의 자율성이라는 중요한 문제가 깔려 있다. 또 예술의 자율성이라는

102 「여산거원절교서」: 剛腸疾惡, 輕肆直言, 遇事便發.(한흥섭, 144)

문제의 이면에는 사회와 예술에 대한 인간의 초월성이라는 철학적 문제가 포함되어 있다. 이 철학적 문제의 이면에는 사인의 독립 정신이라는 문제가 깔려 있다. 이러한 의의에 비춰보면 '성무애락론'은 곧 위진 시대 사인이 개성 정신과 사회적 효용 사이에 깔린 문제를 풀어가려는 발단이라고 말할 수 있다.

「성무애락론」은 진객秦客과 동야주인東野主人 사이의 여덟 차례에 걸친 문답으로 구성되어 있다. 형식으로 보면 이것은 음악의 8음에 대한 반응일 뿐 아니라 마음의 8정情 (희喜·노怒·애哀·락樂·애愛·증憎·참慚·구懼)에 대한 반응이며 또한 천하 지리의 8방方에 대한 반응으로 모든 것을 쓸어 담아 아우르는 구조이다.

「성무애락론」의 주요 사상은, "소리와 마음은 서로 길과 궤도를 달리하여 서로 날줄과 씨줄을 공유하지 않는다."[103]라고 말하는 것이다. 음악은 성음聲音으로 구성되고 애락은 심리 현상이므로 이 두 가지는 본질적으로 서로 관련이 없다.

> 성음은 자체적으로 소리의 좋고 나쁨을 위주로 하니 슬픔이나 즐거움과 관계가 없고, 슬픔이나 즐거움은 자체적으로 정서로 반응하므로 성음과 관계가 없다.(한흥섭, 242)
>
> 성 음 자 당 이 선 악 위 주　 즉 무 관 어 애 악　 애 악 자 당 이 정 감 이 후 발　 즉 무 계 어 성 음
> 聲音自當以善惡爲主, 則無關於哀樂, 哀樂自當以情感而後發, 則無係於聲音.
>
> (「성무애락론」)

첫 번째 논변 과정에서 혜강은 먼저 진객의 전통도 유행하여 공유된다는 관점, 즉 음악과 시대 감정은 서로 연관되어 상호 작용한다는 관점을 반박했다. '소리에 슬픔과 즐거움이 없다'는 세상이 깜짝 놀랄 만한 주제를 제시하여 전통과 현실을 향해 직접적으로 싸움을 시작했다. 이어서 진객이 고대의 명언을 이용하여 이론을 입증하는 방식이 잘못되었다고 반박했다.

> 비슷한 유형을 미루어 사물을 분석하려면 반드시 먼저 자연의 도리를 찾아야 한다. 이치에 충분한 뒤에야 옛 의미를 빌려 분명히 밝힐 수 있다. 지금 이치를 마음으로 터득하지도 못하고서 걸핏하면 옛말만을 믿고 증거로 삼고 있다.(한흥섭, 250)

103 「성무애락론」: 聲之與心, 殊塗異軌, 不相經緯.(한흥섭, 274)

추류변물 당선구지자연지도 리이족 연후차고의이명지이 금미득지어심 이다시
推類辨物, 當先求之自然之道. 理已足, 然後借古義以明之耳. 今未得之於心, 而多恃

전언이위담증
前言以爲談證.(「성무애락론」)

혜강은 진객이 펼치는 논변의 방법론이 잘못이라고 보고 있다. 이것은 옛 의미를 부정하고 있는 것이다. 세 번째의 문답에서 혜강은 소리에 슬픔과 즐거움이 담겨 있음에도 수준이 떨어지는 사람은 이를 알아차릴 수 없다는 진객의 관점을 반박했다. "소리를 들을 줄 아는 사람은 소리의 적고 많음으로 인해 판별하는 생각이 바뀌지 않고, 감정을 살피는 사람은 감정의 크고 작음으로 인해 판단이 달라지지 않는다."[104]는 주장이 깔려 있기 때문이다. 이론 그 자체가 중요하다는 말이다. 혜강은 자신의 이론에 대한 자신감이 가득 차 있다.

네 번째의 문답에서 진객은 성유애락을 사실로 입증하느라 역대 경전에서 갈로葛盧가 소의 울음을 듣고 송아지의 상태를 알고 사광이 피리를 불고서 전쟁의 승패를 예측했다는 등 사례를 제시했지만 혜강은 그를 반박했다.[105] 혜강은 역사적 실례 중 어떤 것은 그 자체로 신빙성의 문제가 있고 또 어떤 것은 본래 문제가 없지만 이의 해석에 문제가 있다고 보았다. 이것은 역사 전통과 해석 전통을 부정하고 있다.

다섯 번째의 문답에서 혜강은 서로 다른 악기(쟁箏·비파琵琶·적笛 등)가 서로 다른 감정을 낳을 수 있다는 진객의 주장을 반박했다. 이것은 악기의 차이 문제이지 감정의 차이 문제가 아니라고 주장했다.

여섯 번째의 문답에서 진객은 사람이 기쁠 때에도 슬픈 음악을 들으면 어느 정도 슬퍼지고 슬플 때에도 즐거운 음악을 들으면 어느 정도 즐거워지는데 이를 어떻게 설명할 수 있느냐고 물었다. 동야주인은 사람이 기쁘다가도 슬퍼할 수 있고 슬프다가도 즐거워할 수 있는데, 이는 자신의 감정에 원인이 있다고 보았다. 한 사람의 슬픔은 서로 관련된 많은 요소들로 인해 촉발되는데, 음악도 단지 촉발 요인들 중의 하나일 뿐이다. 오로지 음악으로 인해 감정이 촉발되지 않으니 슬픈 감정의 원인을 음악에만 귀결시킬

104 「성무애락론」: 聽聲音者不以寡衆易思, 察情者不以大小爲異.(한흥섭, 255)
105 |『좌씨전』소공 25년의 기사에 보면 개갈로介葛盧는 소의 울음을 듣고서 새끼 세 마리가 모두 희생 제물로 쓰였다는 점을 알아차렸다. 사광師曠은 율관을 불어보고 남풍南風에 강한 느낌이 없어 남쪽에 있는 초나라가 전쟁에 패하리라고 예상했다.

수는 없다는 것이다.

일곱 번째의 문답에서 진객에 따르면 사람의 감정은 크게 슬픔과 즐거움이라는 두 가지 유형이 아닌 것이 없어서 사람이라면 누구나 슬픔과 즐거움을 갖고 있다. 사람들이 제齊와 초楚나라의 노래를 들으면 즐거워하지 않고 슬퍼하니 제와 초나라의 노래 자체가 곧 슬픔의 특성을 가지고 있지 않느냐고 진객이 물었다. 동야주인에 따르면 노래를 들어도 즐거워하지 않을 수 있으므로 제와 초나라의 노래만이 그렇다고 할 수 없다. 따라서 그는 제와 초나라의 음악을 들어서 슬픔이 생겨난다고 하여 슬픔이 음악 안에 내재해 있다고 단정지을 수는 없다.

마지막으로 여덟 번째 문답에서 진객은 공자의 "풍속을 바꾸는 것으로는 음악만큼 좋은 것이 없다."[106]라는 말을 꺼냈다. 이를 받아들일 경우 소리에 슬픔과 즐거움이 없다면 어떻게 풍속을 바꿀 수 있겠느냐고 물었다. 이것은 결국 음악을 들어서 감정의 변화가 생겨나기 마련이므로 어떻게 음악에 감정이 없다고 말할 수 있겠느냐는 것이다. 동야주인은, 풍속을 바꾼다는 '이풍역속'은 성인이 실행한 사회 전체의 사업이고 여러 방면에서 단합한 결과라고 대답한다. 음악은 전체 사회의 사업 중 일부분이므로 단지 이러한 이유로 성유애락이라고 귀결짓는다면 당연히 옳지 않다는 것이다.

「성무애락론」은 현장에서 변론을 펼치는 형식이고 내용의 측면에서 두 가지 문제를 포함하고 있다. 첫째는 음악과 감정의 본질−현상 관계이고, 둘째는 음악의 우주성과 자주성의 문제이다.

첫 번째 문제에서 성무애락은 본질−현상 관계에서 비대칭성을 드러낸다. 음악의 측면에서 말하면 음악은 천지의 본질을 반영하고 체현하고 있다.

하늘과 땅이 각자의 덕(능력)을 합치고 만물의 생명이 소중해지고 추위와 더위가 번갈아 찾아오며 오행五行이 제 역할을 완수했다. 이로부터 청靑·적赤·백白·흑黑·황黃의 오색五色으로 밝게 드러나고 궁宮·상商·각角·치徵·우羽의 오음五音으로 나타나게 되었다. 이렇게 각종 음과 성의 생성은 마치 각종 냄새와 맛이 천지 사이에 내재해 있는 것과 같다. 음성의 좋고 나쁨은 비록 더럽고 혼란한 세상을 만난다고 하더라도

106 『효경』「광요도장廣要道章」: 移風易俗, 莫善於樂. '이풍역속'이란 구절은 『예기』「악기」에도 보인다. "其感人深, 其移風易俗, 故先王著其敎焉. …… 故樂行而倫淸, 耳目聰明, 血氣和平, 移風易俗, 天下皆寧."

그 자체의 성질은 그대로여서 조금도 변하지 않는다.(한흥섭, 237)

천지합덕 만물귀생 한서대왕 오행이성 고장위오색 발위오음 음성지작 기유취
天地合德, 萬物貴生, 寒暑代往, 五行以成, 故章爲五色, 發爲五音. 音聲之作, 其猶臭
미 재어천지지간 기선여불선 수조우탁란 기체자약 이불변야
味, 在於天地之間. 其善與不善, 雖遭遇濁亂, 其體自若, 而不變也.(「성무애락론」)

음악의 근본적인 성질은 조화이고, 오음과 다양한 악기나 악곡 등은 현상이다. 현상이 어떻게 변하더라도 조화의 본질은 변하지 않는다. 사람의 측면에서 말하면 사람의 마음은 하늘(자연)의 본성에서 유래하고 그 본질도 조화이다. 슬픔과 즐거움의 감정은 심리의 현상이다. 본질적인 것과 현상적인 것을 같은 곳에 두고서 같다고 말하면 이는 분명히 논리적 오류이다.

두 번째 문제의 경우 혜강은 음악 우주의 기초에 서서 음악은 그 나름의 자주성을 갖는다고 분명히 주장했다. 음악은 우주 전체에서 다양한 사물 및 사람의 마음과 상호 작용의 관계를 갖는다. 음악 자체의 구성에서 구체적인 악기와 악곡으로 말하면 음악은 음향 형식 그 자체이다. 만약 우리가 음악을 말한다면 음향 형식은 음악의 본질이며, 음향과 기타 방면(자연·사회·인심 등)이 상호 작용을 하며 음악을 구성하게 된다.

혜강은 두 가지를 반대하려고 했다. 하나는 유가 음악의 이론 전통이다. 유가에 따르면 "음악은 천지의 조화이다."[107] 이것 자체는 문제될 것이 없다. 문제가 되는 것은 천지의 조화에서 한 걸음 더 나아가서 음악과 특정한 시대의 사회·정치·인심 등과 동일성과 공명성共鳴性을 갖는다고 생각한다는 점이다.

안정된 세상의 음악은 편안하고 즐거우니 그 정치가 조화롭다. 어지러운 세상의 음악은 원망하고 노여워하니 그 정치가 어그러진다. 멸망한 나라의 음악은 애처롭고 그리워하니 그 백성들이 고달프다.

치세지음 안이락 기정화 난세지음 원이노 기정괴 망국지음 애이사 기민곤
治世之音, 安以樂, 其政和. 亂世之音, 怨以怒, 其政乖. 亡國之音, 哀以思, 其民困.

(『모시毛詩』「대서大序」)

이것은 음악을 전적으로 사회 상황 및 사람의 심리와 함께 연계시켜서 설명하고

107 『예기』「악기」: 樂者天地之和也.(지재희, 중: 311)

있다. 이 세 가지가 현상적으로 아무런 관련성이 없는 것은 아니다. 하지만 관련이 있다고 해도 주로 개별적 현상 차원의 연계이지 본질과 논리 차원의 연계가 아니다.

유가에 따르면 음악에는 간성姦聲(간사한 소리)과 정성正聲(올바른 소리) 두 가지가 있고 인심에는 순기順氣와 역기逆氣 두 가지가 있다. 간성이 사람의 역기를 늘리면 사람이 그로 인해 나쁜 사람으로 변할 수 있다. 정성이 사람의 정기正氣를 늘리면 사람이 그로 인해 좋은 사람으로 바뀔 수 있다. 이것이 현상적으로 아무런 근거가 없는 것은 결코 아니다. 하지만 중요한 것은 이러한 설명이 작품과 감상자의 관계를 규정하는 이론이 된다는 점이다. 첫째, 음악이 능동적이고 결정의 특성을 갖는 반면, 음악의 청중은 피동적이고 결정에 좌우될 뿐이다. 둘째, 음악의 작용이 단순하여 좋은 음악은 필연적으로 좋은 작용을 낳고 나쁜 음악은 필연적으로 나쁜 작용을 낳게 된다. 이처럼 음악과 인심이 일대일의 대응 관계에 놓이게 된다. 혜강이 보기에 이러한 이론은 본체론의 차원에서도 잘못일 뿐 아니라 현상으로 말해도 부분으로 전체를 설명하는 오류에 불과하다.

혜강이 두 번째로 비판하려고 한 점은 바로 완적이 「악론」에서 오로지 반대하고자 제기한 내용이다. 즉 한 제국 이래로 음악이 슬픔을 아름다움으로 간주한다는 이비위미以悲爲美의 전통이다.

> 후한의 환제桓帝(147~167)가 초楚 지역 금琴 연주를 듣자 몹시 마음이 쓰라리고 아파 문에 기대어 슬퍼하다 감정이 격앙되자 길게 탄식했다. "참 좋구나! 금 연주가 이 정도라니. 금 하나만 있어도 충분하구나!" 순제順帝(126~144)가 공릉에 행차할 적에 새들을 팔고 있는 길[번구樊衢]을 지나다가,[108] 새의 울음 소리를 듣자 슬퍼져 눈물을 주룩 흘리며 말했다. "참 좋구나, 새의 울음 소리가." 순제가 좌우의 신하들에게 시를 짓도록 하고 한마디 했다. "실과 대나무의 악기가 이런 소리를 낸다면 어찌 즐겁지 않겠는가!"[109]

108 ㅣ 공릉恭陵은 후한 안제安帝(106~125) 유호劉祜의 무덤으로 하남(허난)성 낙양(뤄양)시 맹진(멍진)孟津현 부근에 있다.

109 「악론」: 桓帝聞楚琴, 悽愴傷心, 倚房而悲, 慷慨長息曰: "善哉乎! 爲琴若此, 一而已足矣!" 順帝上恭陵, 過樊衢, 聞鳥鳴而悲, 泣下橫流曰: "善哉, 鳥聲." 使左右吟之. 曰: "使絲聲若是, 豈不樂哉."

미인의 얼굴은 생김새가 달라도 눈에 모두 아름답게 보이고, 슬픈 음악은 곡조가 달라도 귀에 모두 좋게 들린다.(이주행, 32)[110]

미 색 부 동 면 개 가 어 목 비 음 부 공 성 개 쾌 어 이
美色不同面, 皆佳於目. 悲音不共聲, 皆快於耳.(왕충, 『논형』「자기自紀」)

전종서(첸중수, 1910~1999)가 이 시대의 음악을 논평한 적이 있다. "음악을 연주할 때 슬픈 감정이 생기면 좋은 음악이고 음악을 들을 때 슬퍼할 수 있으면 음악을 아는 것이다. 한위漢魏와 육조 시대의 풍조가 이와 같았다."[111] 혜강이 생각하기에 이처럼 슬픔을 아름다움으로 여기는 주장은 결코 음악의 본질을 반영하거나 체현할 수 없다. 성무애락의 논지는 한편으로 사람으로 하여금 현상계의 슬픔과 즐거움으로부터 벗어나서 음악 자체의 본질 추구로 돌아가라고 하고, 다른 한편으로 현행의 사회 정치 현상에서 벗어나서 사람의 본성으로 돌아가라는 데에 있다. 혜강의 주된 논지는, 사인 정신의 능동성이 외적 현상의 간섭을 받지 않고 그 현상이 사회적이든 정치적이든 심리적이든 개의치 말라고 요구하는 데에 있다. 정신은 외재적 음악에 의해 방해받지 말아야 할 뿐 아니라 자신의 감정에 의해 방해받지 말아야 한다.

혜강은 음악-마음-정치가 상호 작용한다는 전통에 반대했을 뿐 아니라 슬픔을 아름다움으로 여기는 통속 또는 미학의 배경에도 반대했다. 이는 위진 시대 이래로 부각되어온 예술 그 자체의 의미에 주목하는 것이다. 조비曹丕(187~226)는 『전론』「논문」에서 다음처럼 말했다.

수명은 때가 되면 끝나고 영화와 즐거움도 내 한 몸에 미친다. 두 가지는 반드시 기한이 있으므로 이는 영원히 지속하는 문장과 다르다. 이 때문에 옛날에 작가는 자신의 몸을 문필文筆에 맡기고 자신의 뜻을 서적에 드러내서 충실한 역사가의 글을 빌리지 않고도, 잘 나가는 세도가의 위세에 의지하지 않고도 명성이 저절로 다음 세대까지 전해졌다.(이규일, 250)

연 수 유 시 이 진 영 악 지 호 기 신 이 자 필 지 지 상 기 미 약 문 장 지 무 궁 시 이 고 지 작 자 기
年壽有時而盡, 榮樂止乎其身. 二者必至之常期, 未若文章之無窮. 是以古之作者, 寄

110 | 한국어 번역으로 왕충, 이주행 옮김, 『논형』, 1996 참조.
111 전종서(첸중수)錢鍾書, 『관추편管錐篇』 제3권.

신 어 한 묵 견 의 어 편 적 불 가 량 사 지 사 불 탁 비 치 지 세 이 성 명 자 전 어 후
身於翰墨, 見意於篇籍, 不假良史之辭, 不託飛馳之勢, 而聲名自傳於後.

(조비, 『전론』「논문」)

생명도 짧고 부귀도 잠깐이지만 문장만은 오래도록 살아남는다. 불사의 신선이 되
기를 바랄 수 없고 사후의 천국은 아득하며 시간은 쏜살같이 흐르고 하나뿐인 생명은
소중하다고 느끼는 분위기에서, 좋은 문장을 지으면 사람이 짧은 생명을 살면서 영원을
누릴 수 있는 일대 사건이 된다. 예술은 이처럼 중요한 의의가 있으므로 예술을 중시하
고 예술의 규범을 탐구하다보면 예술의 자주성이 부각되게 된다.

중국 미학으로 보면 「성무애락론」을 대표로 하여 음악의 자주성 문제가 출현한 현
상은 더욱 중대한 의의를 지닌다. 상고 시대 이래로 있어왔고 한 제국에서 체계화된
정치 −사회−우주가 일체화된 음악 우주론이 사라지게 되었기 때문이다. 음악은 본질
적으로 감정과 무관하고 사회와 무관하며 단지 음악 자체와 서로 관련된다. 이처럼 진
한 시대 이래의 예악 구조가 학술 시장을 상실하자 음악은 참으로 이론적 분화가 시작
되었다. 구체적으로 다음과 같이 나타났다. 첫째, 조정의 음악과 민간의 음악은 향락을
꾀하게 되었고 여기에 정치와 우주의 신성한 의미가 없어졌다. 그 결과 전국 시대 이래
의 예술 향락론이 다시금 두 영역 안에서 주류로 등장했다. 다만 희곡은 송·원·명·
청 시대에 이르러서야 속악俗樂의 주류가 되었다. 희곡이 다시 사회 전체에서 상당한
영향력을 갖춘 뒤에야 이론의 총결산이 정식으로 진행되었다.

둘째, 예술의 자주성과 관련하여 각종 악기의 특성과 효용이 연구되었다. 이러한
연구는 대부분 사인의 취향과 서로 관련된다. 예술의 자주성은 사인의 자주성과 긴밀
하게 관련된다. 따라서 우리가 알고 있듯이 위진 시대 이래로 채옹·부현·혜강·완적
등은 모두 「금부琴賦」[112]를 지었다. 후근侯瑾·완우阮禹·가빈賈彬·진요陳窈 등은 모두
「쟁부箏賦」를 지었다. 손해孫該·부현·반악 등은 각기 「비파부琵琶賦」를 썼다. 두지杜
摯와 손초孫楚는 각기 「가부笳賦」를 지었다.[113] 또한 마융馬融은 「장적부長笛賦」를, 곡

112 이들 이전에 부의傅毅는 「아금부雅琴賦」를 지었다. I 부의는 후한 시대 부풍扶風 무릉茂陵 출신이고 자가
무중武仲이다. 시·부賦·뇌誄·송頌 등 모두 28편을 지었다. 원래는 5권의 문집이 있었지만 없어졌다.
현존하는 것으로 「무부舞賦」와 「칠격七激」이 비교적 유명하다. 부현傅玄(217~278)은 서진西晉 북지北地
니양泥陽 출신이고 자가 휴혁休奕이다. 어려서 고아가 되어 가난했지만 박학했고 글을 잘 지었다. 일생
동안 저술에 힘써 『부자傅子』를 편찬했다. 지금은 편집된 『부순고집傅鶉觚集』이 있다.
113 하후담夏侯湛(243~291)은 「야청가부夜聽笳賦」를 지었다. I 가笳는 갈잎피리를 가리킨다. 하후담은 서진西

검곡혜鈐谷儉은 「각부角賦」를, 왕포王褒는 「통소부洞簫賦」를, 육기陸機는 「고취부鼓吹賦」를 지었다.

이처럼 다양한 부는 한편으로 작가 자신이 악기의 특성을 나름대로 이해한 내용을 담고 있으며, 다른 한편으로 구체적인 악기를 통해 사인의 감정과 우주적인 포부를 표현하고 있다. 둘 중 후자가 좀 더 강조되었다. 이러한 부의 표현을 통해 진한 시대의 음악 우주가 전환을 맞이하면서도 계승되고 있다는 점을 알 수 있다. 몇몇 부 가운데에는 우주적인 포부를 읊기도 한다. 하지만 이것은 다시 정치─사회─우주가 일체화된 정체성을 되풀이하지 않고 사대부 개인과 우주의 관계를 표현하고 있다. 따라서 유가적 우주 의식이 현학적 우주 의식으로 바뀌었다고 말할 수 있다. 현학은 이치를 터득하고서 말을 잊는 득의망언得意忘言을 중시한다. 이러한 부류에 속한 사인의 음악은 비록 기예를 지니고 있지만 이치를 중시하여, "원래 음률을 이해하지 못하면서도 늘 곁에 금 한 대를 두었는데, 줄도 없고 휘도 없었다. 벗들과 술자리를 가질 때마다 금을 어루만지며 노래를 불렀다."[114]는 도연명을 닮고자 했다. 음악을 알지도 못하면서 왜 금을 만지려 하는가? 음악 우주가 그런 행위의 배경에 자리하고 있다.

현학의 음악 우주 중에 두 가지 음악 형식이 사상(현학)과 가장 밀접하게 관련되면서 크게 부각되었다. 하나가 금琴이고 다른 하나가 소嘯(휘파람)다. 금은 그 자신의 특성으로 인해 당시 현학의 취지에 부합될 뿐 아니라 사인의 총체적 성격과 꼭 들어맞았다. 마침내 금은 사대부의 미학 체계로 굳건하고 깊숙이 파고들어, 금·기棋(바둑)·서書·화畵라는 사인의 '사미四美'를 이루게 되었다. 소는 휘파람을 부는 음악으로, 진한을 거치며 민간에 퍼졌고 위진 시대에 이르러 현학 사상과 서로 들어맞는다는 이유로 사인 집단에 유입되어 감정을 펼치는 독특한 방식으로 승화되었다. 원나라 이후에 소(휘파람)는 점차 사인에게서 멀어졌고 소가 도대체 어떤 것인지조차 돌아보지 않아 오늘날 정통한 사람이 없게 되었다. 위진 시대 이래로 사인은 소를 통해 감정을 표현하는 보편적인 풍조를 만들었다.

晉 초국譙國 초현譙縣 출신이고 자가 효약孝若이다. 어려서부터 문학적 재능을 가지고 있었으며 문장이 풍부하고 새로운 단어를 잘 만들어냈고 용모가 아름다웠다. 원래 문집 10권이 있었지만 이미 전하지 않고 명나라 사람이 편집한 『하후상시집夏侯常詩集』이 있다.

114 性不解音, 而蓄素琴一張, 弦徽不具, 每朋酒之會, 則撫而和之曰: (但識琴中趣, 何勞弦上聲!)『진서晉書』「도잠전陶潛傳」| 휘徽는 거문고의 줄을 고르는 자리를 나타내기 위해 거문고의 앞쪽에 둥근 모양으로 박아 놓은 조각들을 가리킨다.

날갯짓하며 바람 따라 춤추고 길게 휘파람 불어 맑은 노래 분다.(이종진, 46)

고 익 무 시 풍 장 소 격 청 가
鼓翼舞時風, 長嘯激淸歌.(조식, 「원유편遠遊篇」)**115**

베개를 어루만지며 홀로 휘파람 불어 한탄하며, 사무쳐서 마음이 쓰라리구나.

부 침 독 소 탄 감 개 심 내 상
拊枕獨嘯嘆, 感慨心內傷.(장화張華, 「정시情詩」)

깊은 골짜기에서 차분히 생각하고, 높은 산줄기에서 긴 휘파람 분다.

정 언 유 곡 저 장 소 고 산 령
靜言幽谷底, 長嘯高山嶺.(육기, 「맹호행猛虎行」)

봄날의 언덕에 올라 휘파람 불고, 맑은 물가에서 시를 짓는다.(이성호, 271)

등 동 고 이 서 소 임 청 류 이 부 시
登東皐以舒嘯, 臨淸流而賦詩.(도연명, 「귀거래혜사歸去來兮辭」)

　　조曹씨의 위나라로부터 소蕭씨의 양나라에 이르기까지 저명한 작가는 하나같이 시에서 소를 이야기했다. 소는 서양의 음악 이론에서 보면 일종의 휘파람 소리로 만들어내는 음악인데, 중국의 음악 이론으로 말하면 소는 밖에 있는 입뿐 아니라 안에서 나오는 기氣와 연관된다. 휘파람은 내적인 기·심心·정情 등이 혀 위치의 조절과 입술 움직임이 짝을 이루어 만들어내는 음악적 음향이다. 내적인 기·심·정 등이 근본이 되므로 소는 현학에 담긴 내용과 잘 통하는 면이 있다. 휘파람은 신체의 입 부분을 빌어 소리를 내기 때문에 현학의 이론 중에서 악기의 도움으로 소리를 내는 음악 행위보다도 더 뛰어나다.

　　『진서』「맹가전」을 보면 악기 관련 이야기가 나온다. 용산龍山의 연회에서 환온桓溫이 맹가에게 물었다. "연주를 들어보니 현악기가 관악기만 못하고 관악기는 사람의 성악만 못하다. 무엇 때문인가?" 이것은 중국 문화에서 보편적 의의를 갖는 중요한 질문

115 ｜ 이 시의 전문은 다음과 같다. 조식, 『조자건집曹子建集』 권6 「원유편」: 遠遊臨四海, 俯仰觀洪波. 大魚若曲陵, 乘浪相經過. 靈鼇戴方丈, 神嶽儼嵯峨. 僊人翔其隅, 玉女戲其阿. 瓊蕋可療飢, 仰首吸朝霞. 崑崙本吾宅, 中州非我家. 將歸謁東父, 一擧超流沙. 鼓翼舞時風, 長嘯激淸歌. 金石固易弊, 日月同光華. 齊年與天地, 萬乘安足多.

이다. 이에 대해 맹가가 대답했다. "앞쪽보다 뒤쪽이 점차 자연에 가까워지기 때문이다."[116] 성악聲樂은 인체 기관을 수단으로 삼으므로 가장 자연스럽다. 관악기는 입과 짝을 이루어야 하므로, 악기를 사용하여 자연으로부터 조금 멀어진다. 현악기는 전적으로 기교를 부려야 하는 악기이므로 자연과 가장 멀리 떨어져 있다.

중국의 우주는 기의 우주이고 인체도 기의 흐름이며 음악도 기를 바탕으로 한다. 휘파람은 기를 바탕으로 할 뿐만 아니라 성악과 마찬가지로 인체의 입을 수단으로 삼으니 자연에 속한다. 성악은 여건에 따라 종종 악기의 반주에 맞춰 노래하여 기교와 밀접하게 연관되지만, 휘파람은 악기로 반주할 수 없으므로 기교의 얽매임에서 완전히 벗어나 가장 자연스럽고 가장 자유롭다. 따라서 휘파람은 현학의 이상에 가장 부합하고 또 사인들의 개성 표현에도 가장 적합하다.

성공수(231~273)[117]가 「소부」에서 말했다.

> 참으로 자연의 지음至音은 악기로는 흉내 낼 수 없다. …… 순 임금의 소韶, 우 임금의 하夏, 황제黃帝의 함지咸池 등을 뛰어넘고 정위의 소리와 다르지 않겠는가![118]

이는 자연의 음이 사회의 음과 서로 대립될 뿐 아니라 사회의 음을 초월한다는 뜻이다. 이 점은 자연의 음이 「소부」의 끝부분에 나오는 성왕의 음악이나 정위의 음악과 비교할 수 없다는 말에서 잘 드러난다. 성인의 음악과 비교해서도 뛰어나고, 면구綿駒・왕표王豹・우공虞公・영자甯子・공보孔父 등 역대로 유명한 음악가도 휘파람 소리를 들은 뒤에 모두가 자신의 부족함을 탄식했다. 사람은 "온갖 짐승들이 몰려와 춤추면서 손발을 구르고, 봉황이 찾아와 춤을 추면서 날개를 두드리는" 모습을 본다면

116 『진서晉書』「맹가전孟嘉傳」: 聽伎, 絲不如竹, 竹不如肉, 何謂也? 漸近自然. ㅣ용산은 용산낙모龍山落帽로 널리 알려진 고사가 생긴 지명이다. 진晉나라 맹가孟嘉는 정서대장군征西大將軍 환온桓溫의 참군參軍이다. 환온이 9월 9일 중양절에 용산에서 귀빈들과 막료들을 모아 연회를 열었다. 연회 중에 바람이 불자 맹가의 모자가 떨어졌지만 그는 알아차리지 못했다. 환온은 손성孫盛에게 글을 짓게 하여 맹가를 조롱했다. 맹가가 즉시 대응하는 문장을 짓자 모두들 탄복했다. 후대의 시인은 용산에서 모자가 떨어진 일을 들어 사람의 풍도가 호방하고 고상한 일로 즐겨 인용했다.

117 ㅣ 성공수成公綏는 삼국 시대의 위나라에서 진晉 무제武帝(265~290) 때까지 활동했던 인물로, 자는 자안子安이다. 성공수는 경전과 사부辭賦에 재주가 있어 장화張華에게 인정을 받기도 했고, 관직은 중서랑中書郎 등을 지냈다.

118 성공수, 「소부嘯賦」: 良自然之至音, 非絲竹之所擬. …… 越韶夏與咸池, 何徒取異乎鄭衛! ㅣ정위鄭衛는 춘추전국 시대의 정鄭나라와 위衛나라이며, 흔히 두 나라의 속되고 음란한 음악을 가리키는 말로 사용된다.

"긴 휘파람의 기묘함을 알게 되니, 성음聲音이 더할 나위 없는 경지에 이르렀기 때문이다."[119]

소는 형식으로 보면 자연적이고 내용으로 보면 중국의 음악 우주와 서로 일치한다. 이러한 일치로 인해 소는 위진 시대의 약 먹고 술 마시는 것처럼 사인의 경계를 구현하게 되었다. 육조 시대의 사인으로 말하면 보통 이러한 소의 형식을 활용하여 자신의 개성과 감정을 자유롭게 드러내고 자신의 풍격과 운치를 뚜렷하게 내보였다. 이는 주로 장소長嘯와 음소吟嘯의 두 형식으로 표현되었다.

장소의 소리는 크고 우렁차서 유쾌하거나 격앙되거나 답답한 감정을 그대로 쏟아내거나 풀어냈다. 『태평어람太平御覽』 권579에는 「손등별전孫登別傳」을 인용하여 장소의 고사를 소개하고 있다. 완적이 소문산蘇門山에 들어갔을 때 손등진인孫登眞人이 머리를 풀어헤치고 바위 위에 앉아 느긋하게 금을 타고 있는 장면을 보았다. 완적은 바위 아래에서 천천히 올라가 그에게 말을 걸고 싶었다. 어떻게 해야 그에게 인사를 건넬 수 있을까? 이에 완적은 장소를 불기 시작했고, 휘파람 소리는 손등의 금 소리와 서로 어울렸다. 손등도 장소를 불기 시작하자 깊은 산 속에서 두 사람의 휘파람 소리가 울려 퍼졌다.[120] 이것은 서로간에 감정을 표현하는 휘파람이다.

음소는 휘파람을 부는 도중에 시를 읊조리는데, 휘파람을 불다가 시를 읊조려 서로 교차하는 방식이다. 음소는 생각에 잠기거나 사색할 때에 풍격을 지키는 방식이 될 수 있고, 기분이 다소 좋지 못한 상황에서 풍격을 드러내는 방식이 될 수도 있다. 『세설신어』「문학」에 나오는 환현桓玄의 고사는 전자의 사례에 속하고, 『세설신어』「언어言語」에 나오는 주백인周伯仁의 고사는 후자의 사례에 속한다.

환현桓玄이 일찍이 강릉성江陵城의 남루南樓에 올라 말했다. 지금 나는 왕효백을 위해

119 성공수, 「소부」: 于時綿駒結舌而喪精, 王豹杜口而失色, 虞公輟聲而止歌, 寧子檢手而嘆息, 鐘期棄琴而改聽, 孔父忘味而不食. 百獸率舞而抃足, 鳳皇來儀而拊翼. 乃知長嘯之奇妙, 盖亦音聲之至极. | 「소부」는 『문선文選』, 『예문유취藝文類聚』 권18, 『진서』「성공수전」에 보인다.

120 | 손등孫登은 위진 시대의 은사隱士로 자가 공화公和이고 호가 소문선생蘇門先生이다. 오랫동안 소문산蘇門山에 은거했고 박학다식하여 『역경』『노자』『장자』 등을 숙독했다. 금을 잘 연주하고 장소에 뛰어났다. 완적과 혜강이 손등에게 가르침을 청한 적이 있다. 저서로 『노자주老子注』『노자음老子音』이 있다고 하지만 지금 전해지지 않는다. 『진서』「완적전」에 두 사람이 장소를 통해 만나는 일화를 소개하고 있다. "籍嘗于蘇門山遇孫登, 與商略終古及栖神導气之術, 登皆不應, 籍因長嘯而退. 至半嶺, 聞有聲若鸞鳳之音, 響乎岩谷, 乃登之嘯也."

뇌문을 짓고 싶다.**[121]** 그리고 오랫동안 음소를 하다가, 붓을 들어 휘두르니 순식간에
뇌문이 완성되었다.(안길환, 상: 440)

환현상등강릉성남루운 아금욕위왕효백작뢰 인음소량구 수이하필 일좌지간 뇌
桓玄嘗登江陵城南樓云, 我今欲爲王孝伯作誄. 因吟嘯良久, 隨而下筆, 一坐之間, 誄
이 지 성
以之成.(『세설신어』「문학」)

주복야周僕射, 즉 주의周顗는 용모가 온화하고 거동이 아름다웠다. 왕공王公(王導)을 방
문하여 수레에서 내릴 때 여러 시종의 부축을 받았다. 왕공이 웃으면서 그를 바라보
았다. 주복야는 자리에 앉자 도도하게 소영했다.(안길환, 상: 161)

주복사옹용호의형 예왕공 초하거 은 수인 왕공함소간지 기좌 오연소영
周僕射雍容好儀形, 詣王公, 初下車, 隱**[122]**數人. 王公含笑看之. 旣坐, 傲然嘯詠.

(『세설신어』「언어」)

소의 두 형식은 모두 「성무애락론」에서 드러낸 음악의 자주성 문제를 보여줄 수
있다. 휘파람은 우주 음악, 자연의 풍경, 개인의 자유, 미학의 풍모 등을 한 곳에 결합하
여, 위진 시대 사인이 미학을 표현하는 한 가지 형식을 이루었다. 그러나 소는 음악
우주가 해체된 뒤의 문화적 효용까지 감당하지 못했고 단지 위진 시대의 풍모 중에서
음악의 자주성을 가장 잘 드러낼 수 있는 표현 방식이었다.

예컨대 '난간에 기대어 장소 불며 신기神氣가 매우 뛰어난' 왕이王廙(276~322)는 음률
에 정통하고 휘파람을 잘 불었을 뿐 아니라 '동진의 서화 분야의 제일인'으로 칭송되었
다. 그가 「화공자십제자찬畵孔子十弟子贊」에서 썼던 한 마디는 공교롭게도 혜강의 「성무
애락론」에 나타난 예술 자주성의 사상과 꼭 들어맞는다.

그림은 나 스스로 그리는 것이고 글씨는 나 스스로 쓰는 것이다.

화 내 오 자 화 서 내 오 자 서
畵乃吾自畵, 書乃吾自書.(왕이, 「화공자십제자찬」)**[123]**

121 뇌문誄文은 죽은 이를 조문하는 글의 일종이다.
122 여가석(위자스)余嘉錫의 주에 따르면 은隱은 '기대다'는 의의倚의 뜻이다. 『세설신어전소世說新語箋疏』, 中
華書局, 1983.
123 ㅣ왕이王廙는 동진의 화가로 낭야琅邪 왕씨의 일가이고 왕희지의 숙부이며 자가 세장世將이다. 그는 젊었

내가 있는 '유아有我'는 예술의 생명력이다. 예술은 정치─사회─우주가 일체화된 정체 구조에서 벗어나기 시작하여, 사인의 개성 속에서 자신의 자주성과 생명력을 획득하게 되었다. 따라서 예술의 자주성과 긴밀한 연계는 육조 시대 사인 미학의 또 다른 큰 주제가 되었다.

2. 인생을 한탄하다

생명에 대한 탄식은 한 제국 말기의 고시에 보이기 시작한다. 한 제국의 말기에 개인 · 사회 · 정치 · 우주를 일체로 보는 이데올로기가 무너졌다. 그로 인해 이데올로기가 말하던 천당 · 내세 · 신선 등은 이미 허황되고 거짓임이 드러났다. '생명은 단지 한 번뿐'이라는 인식이 아주 강한 느낌표로 사람들의 마음속에 찍혔다. 인생의 의의는 어디에 있는가? 한 번뿐인 사람의 짧은 일생을 어떻게 보내야 하는가?

> 백 년도 채 못 살면서 늘 천 년의 근심을 안고 사는구나.
>
> 낮은 짧고 밤은 길어 괴로운데 어찌 촛불을 밝히고 놀지 않으랴.
>
> 생년부만백　상회천세우　주단고야장　하부병촉유
> 生年不滿百, 常懷千歲憂. 晝短苦夜長, 何不秉燭遊.(『문선文選』「고시십구수古詩十九首」)

> 어찌 치닫는 말에 채찍질하여 먼저 좋은 목을 잡지 않고,
>
> 하릴없이 궁핍함을 지키며 괴로움을 오래 견디는가.
>
> 하불책고족　선거요로진　무위수궁천　감가장고신
> 何不策高足, 先據要路津. 無爲守窮賤, 轗軻長苦辛.(『문선』「고시십구수」)

고시에서는 가장 진솔한 감정을 드러내서 짧은 생명을 다그쳐 놀려 다니고 부귀를 누리며 때때로 즐겁게 지내라고 부르짖는다. 유한한 생명을 끌어안고 삶의 방식을 탐구하게 되자, 사람은 "어떻게 해야 내가 떳떳해지는가?"와 "어떻게 나를 찾는가?"라는 물음을 둘러싸고 갖가지의 형태로 흔들리게 되었다. 여기에 청담의 길도 있고 약을 먹는

을 때부터 서화 · 음악 · 사어射御 · 박돌博突 등 여러 기능에 능했고 서예에서는 초서 · 예서 · 비백飛白을 잘했다.

길도 있고 술을 마시는 길도 있고 옷을 벗어던지고 발가벗고 사는 길도 있었다.

앞에서 언급했듯이 위진 시대의 사상 중 장자와 굴원이 가장 중요하다. 장자는 정치에 초월한 반면 굴원은 정치에 집착했다. 위진 시대 이래의 사람에게 장자의 초월도 있고 굴원의 집착도 있는데, 두 형상은 마치 두 장소의 힘이 한 곳에서 모이듯, 앞에서 말한 여러 형태를 빚어냈다. 몇몇 형태 중에 청담은 일종의 지혜의 추구이다. 하안과 왕필이 이러한 흐름을 이끌기 시작했고, 청담은 미학적 취미와 한 곳에서 서로 이어지게 되었다.

하안은 "용모가 준수하고 얼굴이 몹시 하얬다."[124] 이 멋들어지게 꾸민 인물은 "부인 복장 입기"[125]를 좋아했고 또 "움직이거나 머물거나 백분(화장품)이 손을 떠나지 않고 걸을 때 자신의 그림자를 돌아보았다."[126] 그는 지혜를 찾는 애지愛智와 아름다움을 찾는 애미愛美를 자신의 한 몸에서 하나로 연결시켰다.

지와 미는 생명의 가장 중요한 부분이다. 현학의 지혜는 생명에 대한 탄식이 위진 시대에 철학적으로 승화한 것이고, 풍채의 아름다움은 위진 시대의 생명에 대한 탄식이 위진 시대에 미학적으로 표현된 것이다. 풍채의 아름다움이란 어떠한 아름다움인가? 여인의 아름다움을 말하는 것처럼 보이지만 실제로 현학의 아름다움이다. 이러한 아름다움에는 두 가지 방면이 있다. 하나는 굴원식의 향초香草 미인이고, 다른 하나는 장자식의 고야신인姑射神人이다.[127] 하안이 부인의 복장을 입고 피부가 희고 부드러웠던 이면에는 이러한 두 가지의 아름다움이 내포되어 있다. 위진 시대에 장자식의 아름다움은 좀 더 깊이 있는 전통과 하나로 결합하여 보편적인 아름다움을 이루게 된다. 이러한 미를 대략 한 글자로 종합한다면 그것은 곧 옥玉이다.

> 배령공裴令公, 즉 배해裴楷는 용모와 거동이 준수했다. 관을 벗어 허름한 옷을 입고 머리를 풀어헤쳐도 늘 보기 좋았다. 당시 사람들은 그를 '옥인玉人'이라고 불렀다. 어떤 사람이 말했다. 배숙裴叔(배해)을 보면 옥으로 된 산 위를 걷는 것 같아서, 광채가

124 『세설신어』「용지容止」: 美姿儀, 面至白.(안길환, 하: 10)
125 『송서』「오행지五行志」: 服婦人之服.
126 『삼국지三國志』「위지魏志·조상전曹爽傳」에서 『위략魏略』을 인용한 주석: 動靜粉白不去手, 行步顧影.
127 |『장자』「소요유」에 보면 막고야산에 사는 신인을 다음처럼 묘사하고 있다. "藐姑射之山, 有神人居焉, 肌膚若氷雪, 綽約若處子. 不食五穀, 吸風飮露. 乘雲氣, 御飛龍, 而遊乎四海之外. 其神凝, 使物不疵癘而年穀熟."(안동림, 37)

사람들을 비춘다.(안길환, 하: 18)

배령공유준용의　탈관면　추복　난두개호　시인이위옥인　견자왈　견배숙즉여옥산상
裴令公有儁容儀. 脫冠冕, 麤服, 亂頭皆好. 時人以爲玉人. 見者曰: 見裴叔則如玉山上

행　광영조인
行, 光映照人.(『세설신어』「용지」)

앞에서 말했듯이 옥은 오랜 전통을 갖고 있다. 군자는 옥을 덕에 비유했는데, 위진
시대의 '옥인玉人'은 순결한 아름다움과 현학의 취향이 한 곳에서 결합한 말이다. 옥은
여리고 신선하며 청춘이고 귀중하며 순결하고 맑고 지극한 덕이자 천리天理이다. 『장
자』에 묘사된 신인의 형상을 보면 "피부는 얼음과 눈처럼 희고 부드러운 몸매는 처녀
처럼 가냘프고 아리땁다." 우리는 위진 시대에 옥인의 미를 감상하는 것과 신선의 자
태를 감상하는 것이 하나로 이어져 있다는 점을 어렵지 않게 이해할 수 있다.

왕우군王右軍, 즉 왕희지가 두홍치杜弘治, 즉 두예杜乂를 보고 감탄하며 말했다. "낯빛
은 기름이 흐르는 듯 윤기가 흐르고 눈동자가 옻칠한 듯 검었으니[128] 이 사람은 신선
계의 인물이다."(안길환, 하: 31)

왕우군견두홍치　탄왈　면여응지　안여점칠　차신선중인
王右軍見杜弘治, 歎曰: 面如凝脂, 眼如點漆, 此神仙中人.(『세설신어』「용지」)

왕융王戎이 말했다. "태위太尉, 즉 왕연王衍은 정신과 자태가 고결하여 아름다운 옥으
로 만든 나무 같으니, 본래 세속에서 벗어난 인물이다."(안길환, 중: 246)

왕융운　태위신자고철　여요림경수　자연시풍진외물
王戎云: 太尉神姿高徹, 如瑤林瓊樹, 自然是風塵外物.(『세설신어』「상예」)

당시의 사람들이 왕우군, 즉 왕희지의 필세를 품평하여 말했다. "자유로운 기세는 떠
다니는 구름과 같고 경쾌한 끝맺음은 놀란 용과 같다."(안길환, 하: 35)

시인목왕우군　표약유운　교약경룡
時人目王右軍, 飄若遊雲, 矯若驚龍.(『세설신어』「용지」)

128 ㅣ 관상에서는 점칠안點漆眼으로 부르는 묘사이다. 점칠안은 검은 눈동자가 옻칠한 듯 검고 작다는 뜻이
다. 점칠안의 눈은 귀한 상으로 여겨 재복이 많고 어떤 어려운 일이라도 반드시 성취한다고 여겨졌다.

이러한 미에 내포된 의미를 이해하는 것도 물론 중요하다. 그보다 더 중요한 것은 이러한 미에 대한 감상 그 자체가 가져온 문화의 새로운 성질이다.

이어서 현학에서 즐겨한 청담의 풍모를 한번 살펴보자.

> 하안이 이부상서가 되어 위세와 명망을 떨치자 언제나 내방객이 만남의 자리로 붐볐다. 당시 왕필이 아직 약관의 나이도 못 되었지만 하안을 만나러 찾아왔다. 하안이 평소 왕필의 명성을 들었던 터라 이전에 이겼던 이치를 들어 왕필에게 말했다. "이 이치가 내게는 지극하다고 여겨지는데, 당신이 다시 반론을 펼칠 수 있을까요?" 왕필이 곧장 반론을 제기하자, 자리에 있던 모든 사람이 하안이 졌다고 생각했다. 이에 왕필이 스스로 주인이 되고 손님이 되어 수차례 논변을 펼쳤는데, 모두 참석자들이 미칠 수 있는 수준이 아니었다.(안길환, 상: 311)
>
> 하안위이부상서 유위망 시담객영좌 왕필미약관 왕견지 안문필명 인조향자
> 何晏爲吏部尚書, 有位望. 時談客盈坐, 王弼未弱冠, 往見之. 晏聞弼名, 因條向者
>
> 승리어필왈 차리복이위극 내가득부난부 필변작난 일좌인변이위굴 어시필자위
> 勝理語弼曰: 此理僕以爲極, 迺可得復難不? 弼便作難, 一坐人便以爲屈. 於是弼自爲
>
> 객주수번 개일좌소불급
> 客主數番, 皆一座所不及.(『세설신어』 「문학」)

청담의 변론에서 생명력은 지혜에 대한 집착으로 구체화되었다. 지혜의 획득은 동시에 가치의 획득인 것이다. 동진 이래로 청담이 발전하면서 다시 정시 현학에서 논변을 벌인 청담에 깊은 지혜를 다루고 있다는 것을 살펴볼 수 있다.

> 지도림(지둔)과 허연(허순) 등이 모두 회계왕, 즉 간문제簡文帝가 주최한 재회齋會에 참석했다.[129] 지도림이 법사가 되고 허순이 도강이 되었다.[130] 지둔이 한 가지를 해설할

[129] | 지둔(314~366)은 동진 시대의 고승高僧이자 문학가로 본래 성이 관關이고 자가 도림道林, 호가 지공支公·임공林公·지형支硎 등이다. 허순許詢은 동진 고양高陽 출신이고 자가 현도玄度이고 회계會稽에서 우거했다. 황로黃老를 좋아해 명리名理에 정통했고 청담淸談에도 뛰어났다. 산수를 즐겨 찾았으며, 등산을 잘했다. 현언시玄言詩를 지어 손작孫綽과 이름을 나란히 했다. 처음에 사도연사徒掾이라는 벼슬로 부름을 받았지만 나가지 않고, 영흥永興 서산西山에 은거하면서 사안謝安·지둔 등과 어울리다가 일찍 죽었다. 간문제簡文帝가 그의 5언시를 두고 절묘하다고 칭송했다.

[130] | 위진 시대 이후 불교에서는 경전을 강설할 때 한 사람이 독경하고 다른 한 사람이 해설하는 방식을 사용하였다. 이때 불경을 읽는 사람을 '도강都講'이라 하였고 이를 해설하는 사람을 '법사法師'라고 하였다.

때마다 좌중에 탄복하지 않는 사람이 없었다. 허순이 하나씩 반박할 때마다 기뻐하지 않는 사람이 없었다. 참석자 모두 두 사람의 뛰어남에 감탄할 뿐이었지 누가 이치에 맞는가는 가리지 못했다.(안길환, 상: 359)

지 도 림 허 연 제 인 공 재 회 계 왕 재 두 지 위 법 사 허 위 도 강 지 통 일 의 사 좌 막 불 염 심
支道林·許掾諸人, 共在會稽王齋頭. 支爲法師, 許爲都講. 支通一義, 四坐莫不厭心,

허 송 일 난 중 인 막 불 변 무 단 공 차 영 이 가 지 미 불 변 기 리 지 소 재
許送一難, 衆人莫不抃舞. 但共嗟詠二家之美, 不辯其理之所在.(『세설신어』「문학」)

손님이 악령樂令(악광)[131]에게 개념(이해)이 다가오지 않는다는 '지부지旨不至'에 대해 물었다.[132] 악광은 다시 그 문구를 나누어서 자세히 풀지 않고 단지 먼지떨이의 자루를 들어 책상을 두드리며 "다가오지 않았는가?"라고 말했다. 손님이 "이르렀다."라고 말하자 악광은 다시 먼지떨이를 들면서 "다가왔다면 또 어디로 가겠는가?"라고 말했다. 이에 손님은 자신의 질문에 대해 깨달음을 얻었다. 악광의 말이 간결하고 요지가 잘 통했는데 모두 이런 식이었다.(안길환, 상: 323)

객 문 악 령 지 부 지 자 악 역 불 복 부 석 문 구 직 이 주 미 병 학 궤 왈 지 부 객 왈 지 악 인 우 거
客問樂令'旨不至'者. 樂亦不復剖析文句, 直以塵尾柄确几曰: 至不? 客曰: 至. 樂因又擧

주 미 왈 악 지 자 나 득 거 어 시 객 내 오 복 악 사 악 이 지 달 개 차 류
塵尾曰: 若至者, 那得去? 於是客乃悟服. 樂辭約而旨達, 皆此類.(『세설신어』「문학」)

가장 전형적인 문제는 위개衛玠와 악광이 꿈을 토론했던 사례이다.[133] 위개는 옥과 같이 빛나는 미남이었는데, "꿈을 꾸는 원인을 며칠 동안 생각을 거듭하였으나 실마리를 찾지 못하자 마침내 병이 생겼다."[134] 이것은 바로 종백화(쫑바이화)가 말했듯이 '애지愛智'의 열정을 분명히 보여주고 있다. 짧은 생명이 괴롭더라도 하나의 아름다움을

131 | 악광樂廣(?~304)은 서진 시대 청담에 뛰어난 명사로 남양南陽 육양淯陽(오늘날 하남(허난)성 남양(난양)南陽) 출신으로 자가 언보彦輔이다. 일찍이 상서령尚書令에 임명된 적이 있기 때문에 후인에 의해 악령樂令으로 불리었다.

132 | 지부지旨不至 구절은 그 자체로 의미가 분명하지 않지만 『장자』「천하」의 "指不至, 至不絕"에 바탕을 두고 나름의 의미 맥락을 가지고 있다. 지旨는 지指와 마찬가지로 사물의 명칭, 개념의 뜻이다. 손님이 악광에게 『장자』「천하」의 구절을 해석해달라고 요청했지만 악광이 문자적 해석을 하지 않고 선문답을 펼쳐서 그 의미를 깨닫게 하고 있다.

133 | 위개는 젊었을 적에 사람이 꿈을 꾸는 현상에 의문을 품어 악광에게 물은 적이 있다. 악광은 꿈을 다양한 원인으로 일어나는 의식 현상으로 설명했다. 위개는 설명을 듣고도 형신形神이 서로 접촉하지 않는데 꿈을 꾸는 것을 이해하지 못해 병이 날 정도였다.

134 『세설신어』「문학」: 思因經日不得, 遂成病.(안길환, 상: 320)

맛보아도 평생을 위로받을 수 있고 하나의 지혜를 얻어도 평생을 위로받을 수 있다.

여러 가지 내용을 담은 우의寓意를 통해 청담에서 지혜를 추구하는 풍조와 아름다운 외모를 중시하는 시대의 유행을 낳았다. 이러한 유행을 둘러싸고 다시 여러 가지 현상들이 나타났다. 그중 하나가 바로 약의 복용이다. 현학의 주역인 하안 역시 약의 복용자였다. 그의 아름다운 외모는 복약과 관련이 있다. 하안이 스스로 한 말에 따르면 복약하면 사람이 "신명이 확 트여 명랑해진다."[135] 이것은 미용 효과이다. 어떤 사람의 말에 따르면 복약한 뒤에 "몸이 가벼워져 마치 나는 듯이 움직이게 되었다."[136] 이것은 날아다니는 신선의 모습과 같아지는 효과이다. 또 어떤 사람의 말에 따르면 "약을 오래 복용하면 몸이 가벼워지고 수명이 늘어난다."[137] 이것은 장수 효과이다. 그 밖에 치료의 효능도 있다. 이처럼 복약은 미용·신선 느낌·장수·치료 등의 여러 효능을 가지고 있으며, 의료·양생·미학 등 여러 방면의 전통과 연결되어 있다. 한층 흥미로운 점은 약의 복용이 심미의 유행을 낳은 데에 있다.

하안이 복용한 '오석산五石散'은 자석영紫石英·백석영白石英·적석지赤石脂·종유鐘乳·유황 등을 주성분으로 한다. 이러한 단약에는 독성이 있어서 복용한 뒤에 묶은 머리를 풀어헤쳐야 한다. 약을 먹은 동안 몸에는 열이 나는데, 옷을 갈아입지도 못하고 외출도 못하고 냉풍과 냉기로 인한 감기를 조심해야 한다. 자칫 잘못했다가 생명이 위험해질 수도 있다. 약을 복용하고 나면 품이 넓은 의복과 느슨한 띠가 도움이 된다. 따라서 이러한 복식이 진나라 사람들 사이에 유행하는 복장이 되었다. 약을 복용하여 피부가 예민해지고 몸이 따뜻해지는 약효가 퍼질 때 오랫동안 옷을 갈아입지 않아 몸에 이가 생겨난다.

135 『세설신어』「언어」: 何平叔云: "(服五石散, 非唯治病, 亦覺)神明開朗."(안길환, 상: 115) l 평숙平叔은 하안의 자이다. 오석산五石散은 다섯 가지 돌로 만든 가루약(散)으로 후한에서 당나라에 걸쳐 유통된 일종의 단약丹藥이다. 한식산寒食散이라고도 한다. 허약 체질의 개선에 효과가 있다고 하여 중국에서 널리 유통되었다. 오석산을 복용하면 피부가 민감해지고 몸이 따뜻해진다. 이를 산발散發이라고 한다. 만약 산발이 일어나지 않고 약이 몸 속에 머무르면 중독을 일으켜 죽는다. 산발 상태를 유지하기 위해 끊임없이 돌아다녀야 했고, 이 행위를 행산行散이라고 했다. 이 행산이 산책이라는 말의 어원이 되었다고도 한다. 일반적으로 위나라의 하안이 만들었다고 알려져 있지만, 『제병원후론諸病源候論』 등에 따르면 후한 시대에 이미 복용하고 있었음을 알 수 있다.

136 왕희지王羲之, 「잡첩雜帖」 五: 服足下五色石膏散, 身輕行動如飛也. 같은 구절이 『한위육조백삼가집漢魏六朝百三家集』 권59 「동서당첩東書堂帖」에도 보인다. l 옮긴이의 출처 조사에 따르면 본문의 어떤 사람은 왕희지라고 할 수 있다.

137 久服身輕延年. l 이 약효는 위진 시대의 복약 효과에 한정되지 않고 이제 인삼 등을 비롯하여 일반적인 약효로 널리 쓰이는 말이 되었다.

이처럼 약효가 퍼져나가 예절을 던져버릴 수 있기 때문에 명사들이 마음 내키는 대로 행동하는 분위기를 조장하게 되었다. 예컨대 윗사람을 보아도 인사를 하지 않고 '태연히 이를 잡았고', 공공장소에서 길손이 오고 가더라도 '옷을 벗고 이를 잡았다.' 몸에 이가 있다는 것은 그가 복약으로 약효가 난다는 점을 설명한다. 이런 일은 하안에서 혜강에 이르기까지 모두가 했던 일이다. 이들은 공공장소에서 정치적 사안을 논의하거나 철학적 청담을 펼치면서도 이를 잡아야 했다. 이것은 이른바 이를 잡으면서 이야기한다는 '문슬이언捫蝨而言'[138]의 풍격을 이루게 되었다. 우리는 현학이 왕필과 하안의 '명교名敎가 자연에 바탕을 두고 있다'는 입장에서 혜강과 완적의 '명교를 뛰어넘어 자연에 맡긴다'로 발전해가는 것을 알 수 있다. 복약이 가져온 '마음 내키는 대로 행동한다'와 '이를 잡으면서 이야기한다'가 마침 이러한 발전과 잘 들어맞아서 '명교를 뛰어넘어' 자연에 내맡기는 미를 이루게 되었다.

자연에 내맡기는 미의 또 다른 형식은 음주이다. 혜강과 완적을 대표로 하는 죽림칠현의 중요한 특징은 바로 마음껏 술을 마시는 '통음주痛飲酒'이다. 『세설신어』「임탄」을 보면 혜강·완적·산도·상수·완함阮咸·왕융·유령劉伶 등 "일곱 사람은 늘 대나무숲 아래에 모여 마음껏 술을 마셨다. 그래서 세상에서는 이들을 죽림칠현이라고 불렀다."[139] 현대의 학자들은 이미 이들 칠현七賢이 함께 죽림에 모인 적은 결코 없었다고 고증해냈다. 물론 칠현 중에 이렇게 저렇게 두세 명끼리 몇 차례 죽림에 모인 적은 있었다.

산도는 먼저 혜강·여안(?~262)[140] 등과 잘 어울렸고 나중에 완적을 만나게 되었는데 곧 죽림에서 노닐며 말이 필요 없이 서로 이해할 수 있는 교분을 맺었다.

138 ㅣ 오호십육국 시대에 전진前秦(351~394)의 뛰어난 재상이었던 왕맹王猛(325~375)은 젊은 시절에 동진東晉(316~420)의 대장군 환온桓溫(313~373)이 관중으로 진격하자 그를 찾아가 만난 적이 있었다. 왕맹은 환온과 천하사를 이야기하면서도 손으로는 태연하게 이를 잡고 있었다. 환온이 천자의 명으로 토벌에 나선 자신을 관중의 인사들이 찾아오지 않는 이유를 묻자 왕맹은 넌지시 토벌보다는 황제의 지위를 꿈꾸는 환온의 속마음을 지적하였고 이에 환온은 아무 말도 하지 못했다고 한다. 이후로 이처럼 구속받지 않고 꿋꿋하게 자신의 의견을 말하는 것을 '문슬이언捫蝨而言'이라 말하게 되었다.

139 ㅣ 『세설신어』「임탄」: 七人常集于竹林之下, 肆意酣暢, 故世謂竹林七賢.(안길환, 하: 202)

140 ㅣ 여안呂安은 산동(산둥) 동평(둥핑)東平 사람으로 자는 중제仲悌이다. 여안은 혜강과 친하여 "서로가 생각날 때마다 천 리를 마다않고 달려가 만나던[每一相思, 千里命駕]" 사이였다. 뒤에 여안이 자신의 형인 여손呂巽과 불화로 인해 변방으로 추방되자 혜강은 그를 위해 상소를 올렸고, 이로 인해 여안과 혜강은 함께 처형당하게 된다.

여 혜 강　여 안 선　후 우 완 적　편 위 죽 림 지 유　저 망 언 지 계
與嵆康·呂安善, 後遇阮籍, 便爲竹林之遊, 著忘言之契.(『진서晉書』「산도열전山濤列傳」)

혜강·완정·산도·유령劉伶이 죽림에서 한창 술을 마시고 있었는데, 왕융이 뒤늦게
오자 보병(완적)[141]이 말했다. "속물이 또 늦게 와서 사람들의 흥을 깨는구나." 왕융은
웃으면서 말했다. "그대들의 흥도 깨질 수 있소?"(안길환, 하:296)

혜　완　산　류 재 죽 림 감 음　왕 융 후 왕　보 병 왈　속 물 이 복 래　패 인 의　왕 소 왈　경 배
嵆·阮·山·劉在竹林酣飮, 王戎後往, 步兵曰: 俗物已復來, 敗人意. 王笑曰: 卿輩
의 역 복 가 패 사
意亦復可敗邪?(『세설신어』「배조排調」)

기억이 중첩되면서 사람의 심리 구조 속에서 재조합이 일어나는데, 칠현·죽림·통
음痛飮 등이 하나로 연결되어 본질성과 상징성을 갖는 하나의 기호가 되었다. 한 제국
말기 이래로 음주는 생명을 탄식하는 하나의 형식이 되었다.
조조의 시에는 이런 구절이 있다.

술이 있으면 노래를 불러야지, 우리 인생이 얼마나 되는가? 아침 이슬과도 같은 인생,
많은 날들이 힘들게 지나갔구나. 원통하고 서글퍼서, 근심은 잊기 어려워. 이 시름
무엇으로 풀어야 하나? 오직 술이 있을 뿐이라네.
대 주 당 가　인 생 기 하　비 여 조 로　거 일 고 다　개 당 이 강　우 사 난 망　하 이 해 우　유 유 두 강
對酒當歌, 人生幾何? 譬如朝露, 去日苦多. 慨當以慷, 憂思難忘. 何以解憂? 唯有杜康.

(조조, 「단가행短歌行」)

취중의 감흥은 확실히 사람에게 돌아오지 않는 시간과 짧은 인생이 어쩔 수 없다는
것을 느끼게 만든다. 진나라 사람은 술을 굴원과 연관 짓기 시작했다. "왕효백이 말했
다. 명사名士는 기이한 재능을 반드시 가질 필요가 없다. 그냥 늘 일을 만들지 않고
실컷 술을 마시며 「이소」를 숙독하기만 한다면, 곧 명사라고 부를 만하다."[142] 또 "왕위
군이 말했다. 술이야말로 사람을 이끌어 미묘한 경지에 빠지게 한다."[143] 이때의 '미묘

141 ㅣ완적은 일찍이 보병교위步兵校尉를 지냈기 때문에 완보병阮步兵으로 불리기도 했다.
142 『세설신어』「임탄」: 王孝伯言: 名士不必須奇才, 但使常得無事, 痛飮酒, 熟讀「離騷」, 便可稱名士.(안길환,
　　하: 267)

한 경지에 빠진다'는 『장자』「달생」에서 말한 현실의 감각을 초월하여 정신이 온전히
보존되는 '신전神全' 경지를 가리킨다.[144] 술을 마시고 「이소」를 읽으면 현실에 뛰어들
려는 두터운 열정을 더욱 굳건하게 만들지만, 술을 마시고 장자를 생각하면 현실을 초
월하는 심원한 경계를 느끼게 된다. 이처럼 굴원과 장자의 풍모는 죽림칠현이 각별히
'짧은 인생을 탄식하는' 중에 더욱 우아하고 너그러우며 몰입하고 방랑하는 모습으로
나타났다.

> 혜강이 술에 취해 비틀거리다 쓰러졌는데, 그 모습이 마치 옥산玉山이 무너지는 듯했
> 다.(안길환, 상: 14)
>
> 기 취 야 괴 아 약 옥 산 지 장 붕
> 其醉也, 傀俄若玉山之將崩.(『세설신어』「용지」)

　한나라 말기부터 인생을 한탄하는 데 함께했던 술은 여러 방면의 문화적 내용 및
여러 갈래의 심경과 관련을 맺었다. 죽림칠현은 술을 성정·포부·철학·미학 등과 하
나로 결합하여 술의 심층적 의의를 독자적으로 개척했다. 주로 술을 퍼마시는 '통음주
痛飲酒'의 감성적 형태와 명교를 넘어서 자연에 내맡기는 '월명교이임자연越名教而任自然'
의 현학적인 내용에 관련된다.

　생명(인생)의 한탄은 인물 품평, 단약의 복용, 술 마시기, 나체로 지내기 등 여러 가지
형식으로 구체화되었다. 이러한 형식에는 생명의 활력을 구현하는 동시에 사회·정
치·문화에서 이러저러하게 서로 전도되고 모순되며 충돌하는 많은 요소를 포함하고
있다. 몇몇 형식으로 구현되고 표현되는 생명의 한탄 그 자체는 갖가지 방식으로 분출
되는 중에 마지막으로 이러한 형식을 찾아낸 것이다. 이를 통해 생명의 탄식을 더 높였
을 뿐만 아니라 정화시킬 수도 있었고, 또 여러 가지 방면에서 모두 받아들일 수 있고
모두 감상할 수 있는 형식으로 나타났다.

143 『세설신어』「임탄」: 王衛軍云: 酒, 正自引人箸勝地.(안길환, 하: 260)ㅣ저箸는 명사로 젓가락의 뜻이지만
　여기서는 착着의 맥락으로 상태의 지속을 나타내어 빠져든다는 어감을 나타낸다. 왕회王薈는 낭야琅琊
　임기臨沂(오늘날 산동(산둥)성 임기(린이)) 출신으로 동진의 대신이자 서예가로 유명하며 경문敬文이다.
　그는 승상 왕도王導의 여섯 번째 아들이고 관직으로 회계내사會稽內史·진호장군鎭軍將軍을 지냈고 사후
　에 위장군衛將軍으로 추증되어 왕위군으로 불린다.
144 『장자』「달생達生」: 夫醉者之墜車, 雖疾不死. 骨節與人同而犯害與人異, 其神全也. 乘亦不知也, 墜亦不知
　也, 死生驚懼不入乎其胸中, 是故遻物而不慴. 彼得全於酒而猶若是, 而況全於天乎?(안동림, 466~467)

자연에 내맡긴다는 '임자연任自然'의 사상 맥락에서 본다면 죽림칠현이 모였던 장소는 산음山陰의 동북방 30리에 있는 혜강의 고향[145]은 물론이고 그 밖의 다른 지역도 모두 교외이다. 한나라 말기와 위나라 초기의 사회적·정치적 명사가 모두 도시에 있었던 점과 비교해보면 교외의 출현은 1차 장소가 도시에서 자연으로 옮겨갔다고 말할 수 있다. 장소의 지표로서 죽림은 도시에 있는 궁전과 원림에 비해 여러 겹의 상징적 의의들을 지닌다. 죽림이 덕성을 기치로 내거는 것과 마찬가지로 이와 연결된 통음痛飲도 성정을 그대로 펼치게 되었다.

시간의 진행에 따라 난정 모임은 상징으로 거듭나게 되었다. 난정은 죽림에 비해 한층 더 자연 속으로 들어갔다. 죽림은 현학의 작은 풍경화이고 마음껏 술 마시기는 몇몇 개인의 침통한 심리 상태를 구체적으로 나타내고 있다. 난정은 자연의 커다란 풍경화이고 산수가 빼어나게 아름다운 회계會稽 지역에 있었다. 당시 사회·정치·문화계의 명사들, 즉 사안·손작·이충李充·허순許詢·지둔支遁(314~366) 등이 모두 이 일대에 살고 있었다. 왕희지를 대표로 하여 고상하고 멋진 문사 42명은 난정에 모였다.

〈그림 3-2〉 **왕희지의 초상**

왕희지의 「난정집서蘭亭集序」를 읽어보면 그는 글을 시작하자마자 혜강과 마찬가지로 위로 하늘을 쳐다보고 아래로 땅을 살펴보며 가깝고 먼 곳을 두루 훑는다. 글에는 혜강과 완적의 침통함은 없지만 혜강과 완적처럼 고단한 삶을 한탄하고 있다. 이러한 한탄은 후한 말의 조조 부자와 건안칠자로부터 시작되었고 그 색채가 끊임없이 변했다고 하더라도 줄곧 존재해왔다. 예컨대 양흔羊欣(370~442)에게는 사람을 감동시키는 표현이 있고 도연명에게는 사람을 움직이는 읊조리기가 있다.

145 | 혜강은 초국譙國 질현銍縣(지금의 안휘(안후이)성 북부)에서 태어났지만, 사마의司馬懿(179~251)가 정권을 잡은 249년 이후에는 하내河內의 산양山陽(지금의 하남(허난)성 수무(슈우)修武현 서북쪽)에 은거하였고, 죽림칠현의 다른 인물들도 혜강이 은거한 산양을 중심으로 모여들었다. 『진서晉書』권49에 실려 있는 혜강의 전기에는 "혜강과 함께 산양에 머문 20년간 그가 기뻐하거나 성내는 모습을 본 적이 없었다[與康居山陽二十年, 未嘗見其喜慍之色]."라는 왕융의 말이 실려 있다.

난정의 모임은 오랜 풍속에서 유래했다. 고대의 풍속에서 3월 상순 사일[146]에 관민 官民이 함께 동쪽으로 흐르는 물에 몸을 씻어 부정을 없애는 행사를 치렀다. 훗날 이러한 의식은 음력 3월 초에 강가에서 연회를 벌이며 즐겁게 노는 활동으로 발전했다. 왕희지 등 사인의 모임은 민간에서 떠들썩하게 벌이던 잔치를 이미 사인이 감흥을 펼치는 형식으로 바꾸었다.

> 왕희지는 평소 단약의 복용과 양생술의 단련을 좋아하여 서울 생활을 그다지 달가워하지 않아 애초부터 절강 지역으로 건너가 평생을 보낼 뜻을 가지고 있었다. 회계에는 아름다운 산과 물이 있고 명사도 많이 살았다. 예컨대 사안이 아직 출사하지 않았을 때 이곳에서 살았다. 손작·이충·허순·지둔 등은 모두 문장으로 세상에 이름을 알렸는데 함께 동토, 즉 절강 일대에 집을 짓고 왕희지와 잘 지냈다. 왕희지는 일찍이 뜻이 같은 이와 회계 산음[147]의 난정에서 주연酒宴을 가진 적이 있다.
>
> 아 호 복 식 양 성 불 락 재 경 사 초 도 절 강 편 유 종 언 지 지 회 계 유 가 산 수 명 사 다 거 지
> 雅好服食養性, 不樂在京師, 初渡浙江, 便有終焉之志. 會稽有佳山水, 名士多居之,
>
> 사 안 미 사 시 역 거 언 손 작 이 충 허 순 지 둔 등 개 이 문 의 관 세 병 축 실 동 토 여 희 지
> 謝安未仕時亦居焉. 孫綽·李充·許詢·支遁等, 皆以文義冠世, 竝築室東土與羲之
>
> 동 호 상 여 동 지 연 집 어 회 계 산 음 지 란 정
> 同好. 嘗與同志宴集於會稽山陰之蘭亭. (『진서晉書』 권80 「왕희지열전」)

왕희지의 「난정집서」는 난정에 모인 문사의 운치를 잘 표현하고 있다.

> 이곳에는 높은 산과 가파른 고개가 있고 울창한 숲과 곧게 뻗은 대나무가 있다('위로 봄'과 '멀리 봄'이 나타난다). 또 맑은 시내와 세찬 여울이 서로 비추며 좌우를 둘러 흐르고 있다('아래로 봄'과 '가까이 봄'이 나타난다).[148]
> 시냇물을 끌어와 구불구불 흐르는 물에 술잔을 띄워서 사람이 그 주위에 차례대로 벌려 앉는다. 비록 관악기와 현악기의 성대한 음악은 없지만 술 한 잔에 시 한 수를

146 ǀ 상순上旬은 한 달 30일을 10일 단위로 나눌 때 초하루부터 열흘까지를 가리킨다. 사일巳日은 시간을 나타내는 자축인묘진사오미신유술해의 십이지지 중 사자로 시작되는 상순의 날을 가리킨다.
147 ǀ 산음山陰은 회계군에 있는 현으로, 회계산의 북쪽에 있어서 산음이라 하였다.
148 난정의 경관은 정취에서 죽림과 서로 같다. 묘사를 보면 위를 올려다보고 아래를 살펴보고 가깝고 먼 곳을 두루 훑는 심미 시선을 쓰고 있다. 그 경관이 죽림보다 훨씬 광대하고 자연스럽다.

읊조리니 그윽한 속내를 마음껏 풀어놓기에 충분하리라.[149]

위로 우러러 우주의 광대함을 보고 아래로 고개 숙여 만물의 성대함을 살피며 두루 훑어보고 소회를 펼쳐내어 보고 듣는 기쁨을 제대로 다할 수 있으니 참으로 즐겁다고 할 수 있다(위로 올려다보고 아래로 굽어보는 대상이 여전히 하늘과 땅이기는 하지만 여기서 바로 산수가 두드러지고 있다). 사람들은 함께 어울려 한 세상을 살아가며 어떤 이는 소회를 내보이며 한 방안에서 얼굴을 마주하여 이야기하고(이는 위진 시대의 청담淸談에서 왕필과 하안을 대표로 진행된 방식이고 지혜를 찾는 즐거움을 생명의 한탄에 기탁다), 어떤 이는 마음이 흘러가는 바에 맡겨 몸을 돌보지 않고 제멋대로 하니(이는 죽림칠현이 술을 마음껏 마시는 형식으로 자신을 드러냈던 위진 시대의 풍격을 말한다), 비록 취하고 버리는 방향이 갖가지로 다르고 고요하고 떠들썩한 성격이 같지 않지만, 각자 뜻이 맞는 일에 기뻐하며 잠시 자신을 가지고 해맑게 스스로 만족하여 일찍이 장차 노화가 찾아오는 걸 의식하지 못했다.[150]

놀던 일이 시시해지면 정취가 일에 따라 변하고 감흥도 함께 오르내린다. 이전에 좋아하고 기뻐하던 일도 눈 깜짝할 사이에 다 식상해지니 이에 대해 괜한 감회가 일어나지 않을 수 없다(첫 번째 본질적인 특징은 기쁨과 즐거움은 무척이나 짧다는 것이다). 하물며 생명이 길든 짧든 조화에 따라 결국 기한이 다다르게 된다. 옛사람은 "죽고 사는 일이 큰 일이다."[151]고 말했으니 어찌 애통하지 않겠는가?(두 번째 본질적인 특징은 인생이 왜 이렇게 유한한가이고 세 번째 본질적인 특징은 생사에 대해 어찌할 수 없고 침통해짐이다) 매번 옛사람이 마음으로 느끼는 까닭을 살펴보면 마치 부계[152]를 맞춘 듯 모두 일치

149 난정의 술 모임에는 죽림 사인의 침통함이 없고 우아함이 뚜렷하게 보인다. 관악기와 현악기의 성대한 연주가 없으니 조정의 취미와 구별된다. 사인들은 시냇물이 구불구불 흐르는 물가에 둘러앉아 있고 흐르는 시냇물에 술잔을 띄워놓았다. 술잔이 물길을 따라 내려오는데 술잔이 어떤 사람 앞에 다가오면 그 사람은 술잔을 집어 들고 마시고는 곧바로 시 한 수를 읊조렸다. 이때 시를 짓지 못한 사람은 세 잔의 벌주를 마셔야 했다. 당시 술잔을 잡고 시를 짓던 사람은 26명이었다.

150 난정의 오락은 이전에 있었던 왕필과 하안식의 청담과 죽림칠현식의 방랑을 잇고 있다. 세 경우 표현 방식이 각각 다르지만 내적 핵심에 사인이 생명을 한탄하는 소회를 지닌다는 점에서 마찬가지이다.

151 死生亦大矣. 이 구절은 장자에서 진인眞人을 움직이게 할 수 없는 사례로 소개되고 있다. 『장자』 「전자방田子方」: 古之眞人, 知者不得說, 美人不得濫, 盜人不得劫, 伏戲黃帝不得友. 死生亦大矣, 而無變乎己, 況爵祿乎! 若然者, 其神經乎大山而無介, 入乎淵泉而不濡, 處卑細而不憊, 充滿天地, 旣以與人己愈有.(안동림, 527)

152 ㅣ부계符契는 부절符節과 같은 것으로, 글을 적은 옥이나 대나무 등을 둘로 쪼개어 한 쪽씩 보관한 후 이를 맞춰봄으로써 서로를 확인하는 용도로 사용했다. 주로 관리의 파견이나 군대의 동원 등 공적 임무에 사용하였다.

하여, 일찍이 옛사람들의 글을 보고 탄식하지 않은 적이 없지만 이를 마음속에서 똑같이 깨우칠 수는 없다. 참으로 삶과 죽음을 하나로 여기는 말도 황당하고 장수와 요절〔팽상〕[153]을 같게 보는 말도 거짓이라는 걸 안다(신선 되기가 불가능하니 짧은 생명을 한탄하는 침울함이 점점 더해간다). 후세 사람이 오늘 우리를 보는 것이 오늘 우리가 옛날 사람을 보는 것이나 마찬가지이다. 슬프다! 그래서 여기 모인 사람의 이름을 차례대로 적고 이들이 지은 글을 기록한다. 비록 세상이 바뀌고 사정이 달라져도 감흥이 일어나서 그 흥미는 같으리라. 후손이 이 글을 본다면 우리의 문장에서 느끼는 바가 있으리라.

차 지 유 숭 산 준 령 무 림 수 죽 우 유 청 류 격 단 영 대 좌 우
此地有崇山峻嶺, 茂林修竹, 又有淸流激湍, 映帶左右.

인 이 위 유 상 곡 수 열 좌 기 차 수 무 사 죽 관 현 지 성 일 상 일 영 역 족 이 창 서 유 정
引以爲流觴曲水, 列坐其次. 雖無絲竹管絃之盛, 一觴一詠, 亦足以暢敍幽情.

앙 관 우 주 지 대 부 찰 품 류 지 성 소 이 유 목 빙 회 족 이 극 시 청 지 오 신 가 락 야 부 인 지 상
仰觀宇宙之大, 俯察品類之盛, 所以遊目騁懷, 足以極視聽之娛, 信可樂也. 夫人之相

여 부 앙 일 세 혹 취 제 회 포 오 언 일 실 지 내 혹 인 기 소 탁 방 랑 형 해 지 외 수 취 사 만 수
與, 俯仰一世, 或取諸懷抱, 晤言一室之內, 或因寄所託, 放浪形骸之外, 雖趣舍萬殊,

정 조 부 동 당 기 흔 우 소 우 잠 득 어 이 쾌 연 자 족 증 부 지 노 지 장 지 급 기 소 지 기 권 정
靜躁不同, 當其欣于所遇, 暫得於已, 快然自足, 曾不知老之將至. 及其所之旣倦, 情

수 사 천 감 개 계 지 의 향 지 소 흔 부 앙 지 간 이 위 진 적 유 불 능 불 이 지 흥 회 황 수 단 수
隨事遷, 感慨係之矣. 向之所欣, 俯仰之間, 已爲陳迹, 猶不能不以之興懷. 況修短隨

화 종 기 우 진 고 인 운 사 생 역 대 의 기 불 통 재 매 람 석 인 흥 감 지 요 약 합 일 계 미 상 불
化, 終期于盡! 古人云"死生亦大矣", 豈不痛哉? 每覽昔人興感之繇, 若合一契, 未嘗不

림 문 차 도 불 능 유 지 어 회 고 지 일 사 생 위 허 탄 제 팽 상 위 망 작 후 지 시 금 역 유 금 지 시
臨文嗟悼, 不能喻之於懷. 固知一死生爲虛誕, 齊彭殤爲妄作. 後之視今, 亦猶今之視

석 . 비 부 고 열 서 시 인 록 기 소 술 수 세 수 사 이 소 이 흥 회 기 치 일 야 후 지 람 자 역 장
昔. 悲夫! 故列敍時人, 錄其所述, 雖世殊事異, 所以興懷, 其致一也. 後之覽者, 亦將

유 감 어 사 문
有感於斯文.

한 제국 말기 이래로 짧은 인생에서 줄어드는 생명의 한탄은 난정의 모임에서도 이전과 똑같이 깊숙하게 나타나지만, 이미 대자연을 찾아 사회와 멀리 떨어져 천지를

153 | 팽상彭殤은 장수와 요절을 뜻하는 말이다. '팽彭'은 곧 양생에 능하여 8백 세까지 살았다는 팽조彭祖이고, '상殤'은 성인이 되지 못하고 요절한 사람을 가리킨다. 『장자』「제물론」에서는 "일찍 죽은 아이보다 장수한 사람이 없고, 팽조는 요절한 것이다〔莫壽於殤子, 而彭祖爲夭〕."라고 하여, 오래 산다는 것이 중요한 일이 아님을 말하고 있다.(안동림, 70)

조망하면서 같은 한탄을 하더라도 침통함이 줄어들고 자제력은 더욱 커져갔다.

난정의 정취와 서로 일치하는 분야로 서예 이론이 있다. 서예는 은상殷商의 갑골문으로부터 주나라의 금문金文과 진秦의 전서篆書, 한漢의 예서隸書에 이르기까지 줄곧 조정의 정치와 긴밀하게 관련되어 있었다. 서예는 또한 한나라 말기에 이르러서야 비로소 예술화되었고, 진晉나라 사람의 서예는 참신한 최고 경지에 도달하게 되었다. 진나라 사람들이 이룬 서예의 성취는 자연에 대한 세밀한 관찰 및 깨달음과 연관된다.

위부인은 「필진도筆陣圖」[154]에서 서예의 기본 필획을 다음처럼 말했다.

횡橫 一: 천 리에 진을 치고 늘어선 구름처럼 흐릿하여 없는 듯 보이지만 실제로 형태가 있다.

여 천 리 진 운 은 은 연 기 실 유 형
如千里陣雲, 隱隱然其實有形.

점點 ﹅: 높은 봉우리에서 바위가 굴러 떨어지며 쿵쾅거리듯 실제로 무너지는 소리가 나는 듯하다.

여 고 봉 추 석 개 개 연 실 여 붕 야
如高峰墜石, 磕磕然實如崩也.

별撇 丿: 날카롭게 물소의 뿔이나 코끼리의 상아를 잘라내듯이 힘이 있다.

육 단 서 상
陸斷犀象.

도挑 乀: 100균鈞[155]의 힘으로 쇠뇌를 쏘듯 굳세다.

백 균 노 발
百鈞弩發.

수竪 ㅣ: 만년 묵은 등나무처럼 고아하고 힘차다.

만 세 고 등
萬歲枯藤.

날捺 乀: 파도처럼 내리치고 천둥처럼 울리듯 기세가 보통이 아니다.

붕 랑 뇌 분
崩浪雷奔

만구彎鉤 ㄱ: 강한 쇠뇌처럼 단단한 대나무처럼 힘차다.

경 노 근 절
勁弩筋節.

154 | 「필진도」와 관련해서 자세한 사항은 곽노봉 역주, 『중국역대서론』, 동문선, 2000, 14~20쪽 참조.
155 | 고대의 도량형에서 1균은 30근斤이었고, 4균은 1석石이라 하였다.

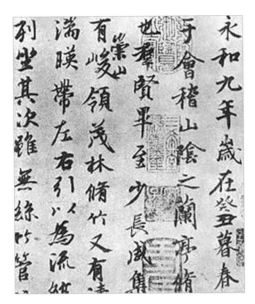

〈그림 3-3〉 왕희지의 글씨

서예는 하나의 소우주이고 우주는 커다란 서예이다. 서예가가 글씨를 쓸 때 그 과정에서 자연을 이해하고 또 자연 속에서 서예의 이치를 깨닫는다. "마음속에 자세한 사정을 잘 갈무리하여 한 글자를 쓸 때마다 각기 그 형태를 본뜬다."[156] 왕희지가 행서의 기법으로 미문美文의 「난정집서」를 쓰자 그 필적은 천하제일의 행서가 되었다.(《그림 3-3》) 따라서 난정의 정취는 서법·시가·산수의 통일이고 이 셋을 하나로 꿰뚫는 것이 진晉나라 사람의 운치라고 말할 수 있다.

이와 관련해서 종백화(쭝바이화)는 다음처럼 말한 적이 있다.

진나라 사람의 풍채는 맑고 깨끗하여 사물에 얽매이지 않는다. 이처럼 아름다운 자유의 정신이 그들 자신을 드러내기에 가장 적합한 예술을 찾아냈는데, 그것이 바로 서예 중의 행서와 초서이다. 행서와 초서의 예술은 순전히 신령한 기예로 기법이 없으면서도 기법이 있다. 이는 전적으로 붓을 놀릴 때 점획을 자유자재로 쓰는 데에 있는데, 찍는 점 하나에 올리는 획 하나에 모두 정취가 담겨 있다. 또 처음부터 끝까지 글을 막힘없이 단숨에 써내려가는데, 마치 천마天馬가 허공을 날며 자유로이 노니는 듯하다. …… 이처럼 지극히 미묘한 예술은 진나라 사람의 초탈한 정신이 있기에 비로소 마음먹은 대로 손이 나가서 최고의 수준에 이르도록 할 수 있다.[157]

여기서 강조하는 사항은 사인의 심미 정신이 글씨를 써가는 중에 글씨와 함께 우뚝

156 위부인, 「필진도」: 心存委曲, 每爲一字, 各象其形.

157 종백화(쭝바이화), 「『세설신어』와 진나라 사람의 미 논의論『世說新語』和晉人的美」, 『미학산보美學散步』, 上海人民出版社, 1981.

서게 된다. 서예에는 산수에 대한 감상과 이 감상을 통한 우주와 인생에 대한 이해가 녹아 있으며, 이처럼 정치와 세속 모두 초월한 심미 정신은 한나라 말기와 위진 시대를 거치며 줄곧 찾는 과정에 점차 모습을 드러내게 되었다. 나종강(루어쭝장)이 말했듯이[158] 이러한 심리 상태를 이해해야만 위진 시대 미학의 가치가 비로소 그 깊이를 나타내고 위진 시대 풍격의 의의가 비로소 심오하게 드러나게 된다.

3. 이형사신以形寫神

'이형사신以形寫神'은 고개지顧愷之(346?~407?)가 회화에서 제시했던 개념으로 위진 육조 시대의 보편 사상이다. 이는 신기神氣를 위주로 하는 신神·골骨·육肉의 인체 구조가 심미 대상의 기초 위에서 수립되었을 뿐만 아니라 사인이 '인간의 자각'이라는 시대적 흐름 속에서 사람의 개성을 추구하던 배경 속에서 수립되었다.

'이형사신'의 '신'은 다음의 내용을 포함한다.

첫째, 예술은 신체처럼 생명을 가지고 있어서 순전히 물질적 존재일 뿐만 아니라 생명의 존재는 신체와 마찬가지로 신·골·육의 구조로 되어 있다.

둘째, 신·골·육의 구조에서 허령화의 '신'이 가장 관건이 된다.

셋째, 구체적으로 회화 작품에서 사신寫神은 대상의 개별적 특징과 풍채를 그림으로 그려내야 한다.

'이형사신'의 '사'는 작품을 마주할 때 허령성의 신神을 가장 중시해야 한다고 강조한다. 예술가는 단지 기술의 차원에서 볼 수 있는 형形의 '회繪'만을 의지해서는 안 되고 객체의 신神과 서로 대응하는 주체의 심心 중의 영靈을 활용해야만 한다. 심은 본질적으로 허령하다.

158 | 나종강(루어쭝장)羅宗强은 당나라 문학, 중국 문학 비평 등에 많은 연구와 성과를 남겼다. 위의 내용과 관련된 저술로 『수당오대 문학사상사隋唐五代文學思想史』『현학과 위진사인의 심리玄學與魏晉士人心態』『도가도교 고문론의 단편적 논의道家道教古文論談片』『위진남북조 문학사상사魏晉南北朝文學思想史』등이 있다.

왕미는 「화서」에서 말했다. "신령하면서도 변화하는 것이 마음이다."[159] 심령의 허로 작품에 담을 신의 허를 구하기 때문에 '사寫'라고 한다. 회화가 자각하는 예술의 형태를 갖추기 시작하자 고개지가 강조했던 것은 신을 중시하는 '사'이지 형을 중시하는 '회'가 아니라고 말할 수 있다.

앞에서 말했듯이 위진 시대 작품에서 신이란 작품의 개성화를 가리킨다. 즉 신·골·육으로 된 구조 속의 신으로부터 개별적 특성을 나타내는 신으로 나아갔다. 예술 창작에서 제기된 두 측면의 요구는 창작의 영혼으로 하여금 신과 상응하는 주체의 능력을 낳게 했다. 이것이 곧 상상想像이다. 상상할 수 있는 영혼이 있어야만 비로소 외재의 형상을 통해 대상의 '신'에 들어설 수 있고, 또 대상의 생동하는 기운을 얻어낼 수 있다.

회화에서 고개지는 상상의 지위를 옮겨 다니며 대상의 오묘함을 터득한다는 '천상묘득遷想妙得'의 이론을 제시했다. '천상'은 자신의 상상을 대상으로 삼고 그 상상 속에서 자신을 대상화시키는 방식이다. 이를 통해 원래 대상의 성질에 주목하여 그 대상의 신神을 터득하고 최종적으로 대상의 신을 예술로 표현해내게 되는데, 이것이 바로 '묘득'이다.

'이형사신'의 '신'이 중국 문화에 자리하여 그 밖의 다른 문화들과 다르고 위진 시대의 배경에서 생겨나서 선진이나 양한과 다른데, 이는 대상의 허령성을 특별히 강조한다는 데에 있다. 이 때문에 어떻게 해야만 신을 표현해낼 수 있는가의 문제는 쉽게 파악할 수 없는 일이다. 강조하는 초점이 서로 다른 '예상像想' '천상遷想' '심유心游' '신여물유神與物遊' 등을 포함해서 표현하고자 하는 것은 모두 허령의 심이 허령의 신을 파악해야 하는 어려움이다. 상상은 심리적인 기능이고 이러한 기능을 추동하기만 하면 신의 파악으로 나아갈 수 있다. 상상을 통해 창작의 목적에 도달하고 대상의 신을 포착하려고 하지만 이게 결코 쉽지 않다.

고개지가 한번은 사람을 그리면서 이미 형체를 완성하고 여러 해가 지났는데도 여전히 눈동자를 그리지 않았다. 어떤 이가 고개지에게 그 까닭을 묻자 그는 다음처럼 대답했다.[160]

159 왕미王微, 「화서畫敍」: 靈而動變者, 心也.
160 『세설신어』「교예」: 顧長康畫人, 或數年不點目精. 人問其故.(안길환, 하: 194)

몸을 곱게 그리느냐 엉성하게 그리느냐는 본래 살려야 할 오묘함과 아무런 관련이 없고 형상을 그려 정신을 전달하는 것은 바로 눈동자에 달려 있다.(안길환, 하: 194)

사 체 연 파　　본 무 관 묘 처　　전 신 사 조　　정 재 아 도 중
四體姸破, 本無關妙處, 傳神寫照, 正在阿堵中.(『세설신어』「교예」)

몸을 잘 그리느냐 그렇지 않느냐는 것은 그다지 큰 문제가 되지 않는다. 눈동자는 신을 전달하는 관건이므로 반드시 제대로 파악해야만 붓을 들 수 있다. 눈동자로 신을 전달하는 것은 눈동자의 외적 형태가 아니라 외적 형태 속에 담겨 있는 생동감 넘치는 어떤 것이다. 사람마다 각기 다르고 한 사람의 신은 그 나름대로 특수하게 표현될 측면이 있다.

고개지가 배해裴楷(237~291)를 그리면서 뺨 위에 터럭 세 가닥을 더 그렸다. 어떤 사람이 고개지에게 그 이유를 묻자 그는 다음처럼 설명했다. 즉 배해의 가장 큰 특징은 그가 남다른 식견을 지녔다는 점이다. 자신이 세 가닥의 터럭을 더 그려서 바로 그가 남다른 식견을 가진 특징을 표현하고자 했다는 것이다. 질문자가 재차 같은 그림을 감상해보니 확실히 세 가닥의 터럭이 더해진 뒤에 배해의 특징이 매우 충분하게 표현되어 마치 신명이 들어 있는 듯한 '여유신명如有神明'의 느낌을 갖게 되었다.(『세설신어』「교예」)

고개지가 사곤謝鯤을 그리면서 그를 산수 속에 배치하자 어떤 사람이 이를 이해하지 못했다.(『세설신어』「교예」) 사곤은 세속에 구애받지 않는 무리로 알려진 '강좌팔달'[161]에 속하기 때문이다. 이들 8인은 머리를 풀어헤치고 옷을 모두 벗은 채 문을 걸어 잠그고 며칠 동안이나 마음껏 술을 마신 적도 있다. 고개지가 보기에 세속에 구애받지 않는 특징은 정신의 자유를 추구하는 것이다. 정신의 자유는 술을 즐겁게 마시고 예속에 얽매이지 않고 옷을 벗고 산수에 노니는 태도에 깃들 수 있다. 위진 시대의 유행에 따르면 이 세 가지 중에 산수가 최고로 여겨졌다.

앞에서 말했듯이 결국 난정의 유희는 사인이 최고로 숭상하는 심미 형식이 되었다. 진晉 명제明帝(322~325)가 일찍이 사곤에게 다음의 질문을 한 적이 있다. "인물 품평가들

161 | 강좌팔달江左八達은 동진 시대에 동오東吳 지역에서 활약했던 사곤謝鯤·필탁畢卓·왕니王尼·완방阮放·양만羊曼·환이桓彝·완부阮孚·호무보胡毋輔 등 8명의 명사를 가리킨다. 동오 지역은 강동江東·강좌江左로도 불리었다. 오늘날 지역으로 보면 강좌는 장강長江 하류에 위치한 강소(장쑤)와 장강 하류의 남부에 있는 절강(저장)에 해당된다. 사곤을 필두로 한 8명의 명사는 노장 사상의 특징을 보였다.

이 당신과 유량庾亮을 비교하기를 좋아하는데, 당신은 어떻게 생각하는가?" 사곤은 대답했다. "조정에서 위풍당당하고 고상한 몸가짐으로 백관의 귀감이 되는 일은 제가 유량보다 못합니다. 언덕과 골짜기로 된 자연에서 산수의 참된 맛을 터득하는 일은 제가 유량보다 낫다고 생각합니다."[162] 고개지는 사곤이 진 명제와 나눈 문답을 가져와서 자신의 질문자에게 다음처럼 대답했다. "사곤은 '산수에서 노니는 것은 제가 낫다고 생각합니다.'라고 말하였으니, 이 사람은 산수 속에 그려두어야 합니다."[163]

신神의 허령성을 파악하기 어렵다는 점은 당시의 모든 심미 영역에서 깊이 체감하고 강조하던 내용이다.

먼저 서예를 살펴보자.

> 글 쓰는 뜻이 깊어지도록 꼭 터득해야 한다. 점을 찍고 획을 긋는 사이에도 모두 글 쓰는 뜻이 담겨 있다. 말로 다 표현하지 못할 오묘함을 터득할 바가 있다.
>
> 수 득 서 의 전 심 점 화 지 간 개 유 의 자 유 언 소 부 진 득 기 묘 자
> 須得書意轉深, 點畫之間皆有意. 自有言所不盡, 得其妙者.(왕희지,「서론書論」)[164]

> 글자 너머의 기이함은 글로 적을 수 없다.
>
> 자 외 지 기 문 소 불 서
> 字外之奇, 文所不書.(소연蘇衍, 「관종요서법십이필의觀鍾繇書法十二筆意」)

이처럼 '말로 다 표현하지 못하고' '글로 적을 수 없는' 글자에 담긴 오묘함과 글자 너머의 기이함은 신神이 갖는 허령성의 특징을 아주 잘 표현해내고 있다.

문학의 경우 유협은 『문심조룡』「은수」에서 은隱에 대해 다음처럼 말했다.

> 은이란 문장 너머에 내포된 뜻이다. …… 은의 문체는 의미가 문장 너머에 있어 신비한 소리가 옆에서 전해오고 숨겨진 문채가 뻗어 나오는 듯하다. …… 깊이 있는 문장

162 『세설신어』「품조」: 明帝問謝鯤, 君自謂何如庾亮? 答曰: 端委廟堂, 使百僚準則, 臣不如亮. 一丘一壑, 自謂過之.(안길환, 중: 402)

163 『세설신어』「교예」: 顧長康畵謝幼輿在巖石裏. 人問其所以. 顧曰: 謝云: 一丘一壑, 自謂過之. 此子宜置丘壑中.(안길환, 하: 193)

164 Ⅰ 이 내용은 장언원張彦遠의 『법서요록法書要錄』에 소개된 왕희지의 「자논서自論書」에 보인다. 왕희지의 「서론」 내용은 곽노봉 역주, 『중국역대서론』, 동문선, 2000, 21~26쪽 참조.

은 넉넉하게 감추고 있기에 남는 맛(여운)이 은은하게 담겨 있다.(최동호, 469)

은 야 자 문 외 지 중 지 자 야 부 은 지 위 체 의 생 문 외 비 향 방 통 복 채 잠 발 심
隱也者, 文外之重旨者也. …… 夫隱之爲體, 義生文外, 秘響傍通, 伏采潛發 …… 深

문 은 울 여 미 곡 포
文隱蔚, 餘味曲包.(『문심조룡』「은수隱秀」)

처음에 이것은 은隱과 수秀라는 두 가지 문체 중에 '은' 한 가지를 강조하는 듯이 보인다. 실제로 현상적 측면에서 '의미가 문장 너머에 있다'와 '남는 맛(여운)이 은은하게 담겨 있다'는 말은 '은'을 한층 더 분명하게 드러내지만 본질적 측면에서 '문장 너머에 담긴 은은한 운치〔文外曲致〕'는 모든 문체의 특징이다.

「신사」에서 유협은 이를 명확하게 표현한다.

생각 너머의 미세한 뜻과 문장 너머에 담긴 은은한 운치는 말로 따라갈 수 없고 붓도 멈출 줄 알아야 한다. 정밀함에 이른 다음에야 오묘함을 드러낼 수 있고 자유로운 변화에 이른 다음에야 이치를 통할 수 있다. 이윤도 요리할 때 솥 안의 상태를 말로 표현할 수 없었고 윤편도 도끼를 다루는 기술을 말로 설명할 수 없었다.[165] 그 얼마나 미묘한가!(최동호, 333)

지 어 사 표 섬 지 문 외 곡 치 언 소 불 추 필 고 지 지 지 정 이 후 천 기 묘 지 변 이 후 통 기 수
至於思表纖旨, 文外曲致, 言所不追, 筆固知止. 至精而後闡其妙, 至變而後通其數.

이 지 불 능 언 정 윤 편 불 능 어 근 기 미 의 호
伊摯不能言鼎, 輪扁不能語斤, 其微矣乎!(『문심조룡』「신사神思」)

이것이 종영의 「시품서詩品序」에서 말한 대로 문장은 끝났지만 뜻은 남아 있다는 '문이진이의유여文已盡而意有餘'에 해당된다. 신神의 허령성이 건축에서 적용되어 사인의 원림에서 "길이 꾸불꾸불하게 꺾여서 앞에 무엇이 나올지 헤아릴 수 없는"[166] 경관으로

165 | 이윤伊尹은 이름이 지摯이고 탕湯 임금의 신하이고 정鼎은 고대에 음식을 삶는 도구이다. 이윤과 탕은 이상적인 신하와 임금의 관계로 알려져 있는데, 이윤이 처음에 요리 기술을 발휘하여 탕의 신뢰를 얻었다는 고사가 전해진다. 『여씨춘추』「본미本味」에 보면 이윤이 음식을 삶는 기술로 국정 운영을 비유하고 있다. 윤편은 『장자』「천도天道」에 나오는 수레바퀴를 깎는 기술자이다. 윤편은 환공桓公과 대화를 나누며, 수레바퀴를 치수에 알맞게 깎는 기술을 자식에게도 말로 전해줄 수는 없어 자신이 늙어도 작업을 계속할 수밖에 없다고 말했다. 따라서 문자로 전해진 글도 진리를 담은 보고가 아니라 옛사람들의 찌꺼기일 따름이다.

166 『세설신어』「언어」: 紆餘委曲, 若不可測.(안길환, 상: 254)

구현되었다. 신의 허령성을 중시하지만 그 허령성을 파악하기 어렵기 때문에 미학에서 '영감'을 일으키는 여러 가지 이론이 출현했다.

육기는 문학 창작을 다음처럼 말했다.

> 자극과 호응의 일치 및 통합과 막힘의 실마리는 온다고 막을 수 없고 간다고 멈출 수 없다. 빛이 잦아들듯 숨기도 하고 메아리가 일어나듯 웅웅 울린다. …… 이 때문에 때로 감정을 쏟아내 후회가 많기도 하고 때로는 성의를 다하여 허물이 적기도 하다. 그러므로 비록 글 쓰는 일은 나에게 달려 있지만 내 힘만으로 좌우할 게 아니다. 때로는 공허한 마음을 달래며 스스로 한탄해보아도 내 아직 영감이 열리고 닫히는 까닭을 알지 못하겠다. (이규일, 129)
>
> 약부응감지회 통색지기 내불가알 거불가지 장약경멸 행유향기 시이혹갈정
> 若夫應感之會, 通塞之紀, 來不可遏, 去不可止. 藏若景滅, 行猶響起 …… 是以或竭情
> 이다회 혹솔의이과우 수자물지재아 비여력지소예 고시무공회이자완 오미식부
> 而多悔, 或率意而寡尤, 雖玆物之在我, 非余力之所勠. 故時撫空懷而自惋, 吾未識夫
> 개새지유야
> 開塞之由也. (육기, 「문부文賦」)

서예의 경우 왕승건(426~485)은 「필의찬」에서 글을 쓸 때 글씨와 붓이 서로 잊어야 한다며 '서필상망書筆相忘'을 말했다. 그는 형形과 신神이 겸비된 오묘한 경계에 이르기 위해 다음처럼 해야 한다고 보았다.

> 반드시 마음은 붓을 잊고 손은 글씨를 잊어야 한다. 마음과 손은 감정(미련)을 버리고 글씨와 붓이 서로 잊어야 한다.
>
> 필사심망어필 수망어서 심수유정 서필상망
> 必使心忘於筆, 手忘於書. 心手遺情, 書筆相忘. (왕승건王僧虔, 「필의찬筆意贊」)

이는 마음에 든 지혜를 쓰지 말라고 한다. 마음에 든 지혜를 잊어버려야 가장 높은 마음의 새로운 지혜, 즉 신神의 허령성에 이를 수 있다.

회화의 경우 왕미는 「서화」에서 그림은 눈으로 본 것만이 아니라 영혼으로 이해한 것까지 그려야 한다고 강조했다. 화가가 "붓 한 자루로 태허太虛의 본모습을 본뜨는" 효과에 이르려면 "신령스러우면서도 움직이며 바뀌는 것이 마음이다. 신령한 마음으로 본 것을 잃으면 그림으로 그린 것이 생동하지 않는다."에 주의해야 한다. 따라서 회화

는 "어찌 홀로 손바닥 안에 물건을 굴리듯 쉽겠는가, 역시 신명이 내려야 한다."[167]

신神의 허령성에 대한 위진 육조 시대의 논술은 중국 미학에서 대단히 중요한 의의를 갖는다.

4. 징회미상澄懷味象

'징회미상澄懷味象'이란 말은 남조南朝 송나라 때에 종병宗炳(375~443)의 「화산수서」에서 나왔다. 이 테제는 위진 육조 시대에서 심미 방식의 새로운 경계를 대변하게 되었다. 앞서 말했듯이 원시 시대의 의식으로부터 선진과 양한 시대에 이르기까지 심미 방식은 '관觀'이다. 관은 형식의 측면에서 위로 하늘을 쳐다보고 아래로 땅을 살펴보며 가깝고 먼 곳을 두루 훑으며 내용의 측면에서 시대를 이성적으로 바라보는 것인데, 유가와 도가의 차이가 있다. 유가는 현실 세계의 관점에서 살펴보는 관觀으로, 사람을 살펴보고〔觀人〕뜻을 살펴보고〔觀志〕풍속을 살펴보아〔觀風俗〕실질적인 측면을 중시한다. 도가는 우주의 관점에서 살펴보는 관으로, 한편으로 도로 세상을 살펴보기도 하고 다른 한편으로 세상으로 도를 바라보기도 한다.

선진 시대의 관은 위와 아래 그리고 먼 곳과 가까운 곳을 두루 살피는 관찰 방식을 제외하고 내용의 측면에서 말하면 참으로 심미적이라고 말할 수는 없다. 위진 시대의 인물 품평, 즉 '목目'은 눈으로 본다는 점에서 이전의 살펴보는 관觀에 해당된다. 이때의 대상은 신神·골골骨·육육肉의 인체 구조로 된 대상이다. 사람의 풍채와 운치가 가장 중시되었는데, 이는 실질적이지 않고 허령성을 갖는다. 여기서 심미 대상의 신神·정情·기氣·운운韻 등을 인식하려면 살펴보는 관觀에다 반드시 맛보는 미味를 덧보태서 자세히 음미해야 한다. 위진 시대의 심미관의 변화는 유가의 현실 세계 차원의 관이 심미화되고 허령화되었으며 도가의 우주 차원의 관이 심미화되었다. 이처럼 심미화되고 허령화된 '관'의 살펴보기가 바로 '미味'의 맛보기이다.

미味는 '상象'을 음미하지 '형形'을 음미하지 않는다. 중국 문화에서는 형과 상이 명확

167 왕미王微, 「서화敍畫」: 靈而動變者, 心也. 靈無所見, 故所託不動. …… 以一管之筆, 擬太虛之體. …… 豈獨運諸指掌, 亦以神明降之.

히 구별된다. 『주역』「계사전」에서 "하늘에서 상이 이루어지고 땅에서 형이 이루어진다."라고 한다.[168] 여기서 형의 중점은 사물의 실질에 있고 상의 중점은 실질에 있지 않다. 형은 한 번 보기만 해도 알 수 있지만 음미할 필요가 없다. 상은 느낄 수는 있지만 실제로 가리키기가 어려워서 '품평과 음미〔品味〕'를 통해 얻을 수 있다. 예컨대 신·골·육의 인체 구조로 된 심미 대상은 '형'과 '상'의 통일이다. 여기서 중요한 것은 '상'에 속하는 신神·정情·기氣·운韻이다. 상을 살펴보는 관상觀象과 상을 음미하는 미상味象은 위진 시대 이래로 생겨난 새로운 개념이다. 사실 위진 시대의 심미 방식 중에 대상의 허령화된 부분을 중시하는 심미를 가리키는 데에 두 개념이 있다. 이것이 음미하는 '미味'와 품평하는 '품品'이다.

미味가 동사로 쓰이면 음미하다의 뜻이고 명사로 쓰이면 대상 속에 갖춘 필요로 하는 품성과 재능을 알아내야 하는 대상의 맛, 즉 신·정·기·운 등의 뜻이다. 품品이 동사로 쓰이면 품평하다의 뜻이고 명사로 쓰이면 대상의 성질을 규정하는 뜻이다. '품'과 '미'의 두 개념은 서로 바꾸어 쓸 수 있지만 구분한다면 품은 대상의 등급을 가리키는 데 미보다 더 적합하다. 등급이 품평으로 나눠지지만 일단 품평으로 정해지면 고정되어진다. 미는 음미의 활동을 가리키는 데 품보다 더 적합하다. 예컨대 깊이 맛보는 심미深味, 자세하게 맛보는 세미細味, 곱씹으며 맛보는 완미玩味 등으로 나뉜다. 이 때문에 미味를 사용하여 위진 시대 이래의 심미 방식을 대표하는 것이 품보다 더 적합하다. 이렇게 보면 미味는 관觀의 진일보된 심화이다.

맛보는 '미味'가 없으면 살펴보는 관觀은 '미味'의 내용을 포괄할 수 있다. 미가 있으면 관과 미의 분화가 일어난다. 관은 실체적인 부분을 가리키고 미는 비실체적인 부분을 가리킨다.

> 문장의 실정을 살피려면 먼저 여섯 가지를 따져야 한다. 첫째로 작품의 체제를 살펴보고, 둘째로 말의 배치를 살펴보고, 셋째로 시대의 통용과 변화를 살펴보고, 넷째로 표현의 기이함과 아정함을 살펴보고, 다섯째로 문장의 의미를 살펴보고, 여섯째로 성률을 살펴보아야 한다. (최동호, 561)

168 『주역』「계사전」상 1장: 在天成象, 在地成形.(정병석, 508) | 이때의 상과 형은 각각 현상現象과 형상形象으로 이해할 수 있다.

장열문정 선표육관 일관위체 이관치사 삼관통변 사관기정 오관사의 육관궁상
將閱文情, 先標六觀. 一觀位體, 二觀置辭, 三觀通變, 四觀奇正, 五觀事義, 六觀宮商.

<div align="right">(『문심조룡』「지음知音」)</div>

　　유협이 말한 이야기는 모두 실질적 내용이다. 앞서 살펴본 『문심조룡』「은수」의 "깊이 있는 문장은 넉넉하게 감추고 있기에 남는 맛(여운)이 은은하게 담겨 있다."는 내용에 연결되는 「신사」의 "문장 너머에 담긴 은은한 운치[文外曲致]"에는 품이 나오지 않고 단지 '미味'만 나온다. 따라서 심미 그 자체로 말하면 '품'의 동태화가 '미味'이고, 심미의 결과로 말하면 '미'의 응결화가 '품'이다. 위진 육조 3백여 년에 걸쳐 풍부한 심미 활동은 적지 않은 시품詩品·화품畵品·서품書品 등으로 응결되었다.

　　'미味'는 또 다른 심미 특징을 포함하고 있다. 이는 심미 주체와 심미 대상의 대화라는 특징이다. 어떻게 사람은 상을 음미할 수 있는가? 사람은 규칙적이면서 끊임없이 변화하는 우주에서 생활하기 때문이다. 이것이 하늘(자연)과 사람이 같은 천인동일天人同一, 하늘과 사람이 서로 통하는 천인상통天人相通, 하늘과 사람이 서로 감응하는 천인상감天人相感의 세계이다. 심미 감상의 음미는 본질적으로 하늘(자연)과 사람이 상호 작용한다는 것이다.

　　유협은 이를 명확히 설명하고 있다.

　　봄과 가을이 차례로 바뀌고 음기는 애처롭고 양기는 즐겁게 느껴진다. 경물의 때깔이 변하면 사람의 마음도 흔들리기 마련이다. …… 따라서 새해가 되어 봄이 오면 유쾌한 감정이 피어난다. 초여름이 되면 더워서 답답한 마음이 맺혀 있다. 하늘이 높고 기운이 청명한 가을이 오면 분위기가 가라앉으면서 뜻은 커져간다. 끝없는 눈발이 날리는 겨울이 오면 무겁고 엄숙한 사색이 깊어진다. 계절마다 그에 맞는 경물이 있고 경물마다 그에 맞는 얼굴(특색)이 있다. 사람의 감정은 경물을 따라 옮겨가고 글은 그 감정에 따라 나오게 된다. 나뭇잎 하나도 때로는 뜻을 반기고 풀벌레 소리도 마음을 이끌 때가 있다. 하물며 맑은 바람이 불고 밝은 달이 떠 있는 밤이며 환한 해와 봄날의 수풀이 어우러진 아침은 더 말할 것이 있으랴! 시인은 경물에 자극받아 연상과 유추를 끝없이 펼치며 우주 만상萬象의 경계에 빠져서 보고 들은 경험을 읊조린다. 기운을 묘사하고 모습을 그려내며 대상에 따라 이리저리 바뀌고 다양한 형상과 소리를 덧붙이는 것 또한 마음과 함께 돌고 돈다. …… 비록 경물의 때깔이 복잡하지만

언어의 배치는 간결함을 높이 친다. 글은 자유롭고 가볍게 맛보게 하고 정감은 풍부하면서도 더욱 새로워야 한다. …… 경물의 때깔이 다하여도 사람의 감정에 여운이 남아 있으니, 여러 요소의 소통을 깨달아야 한다.(최동호, 534)

춘추대서 음양참서 물색지동 심역요언 시이헌세발춘 열예지정창 도도맹
春秋代序, 陰陽慘舒. 物色之動, 心亦搖焉. …… 是以獻歲發春, 悅豫之情暢. 滔滔孟

하 울도지심응 천고기청 음심지지원 산설무은 긍숙지려심 세유기물 물유기
夏, 鬱陶之心凝. 天高氣清, 陰沈之志遠. 霰雪無垠, 矜肅之慮深. 歲有其物, 物有其

용 정이물천 사이정발 일엽차혹영의 충성유족인심 황청풍여명월동야 백일여
容, 情以物遷, 辭以情發. 一葉且或迎意, 蟲聲有足引心, 況清風與明月同夜, 白日與

춘림공조재 시이시인감물 연류부궁 유련만상지제 침음시청지구 사기도모 기
春林共朝哉! 是以詩人感物, 聯類不窮, 流連萬象之際, 沈吟視聽之區. 寫氣圖貌, 旣

수물이완전 속채부성 역여심이배회 물색수번 이석사상간 사미표표이경
隨物以宛轉, 屬采附聲, 亦與心而徘徊. …… 物色雖繁, 而析辭尚簡. 使味飄飄而輕

거 정엽엽이갱신 물색진이정유여자 효회통야
舉, 情曄曄而更新. …… 物色盡而情有餘者, 曉會通也.(『문심조룡』「물색物色」)

　　여기서 마음과 경물 사이에는 본질적으로 음양이 전환하는 상호 작용이 있고 현상적으로 봄·여름·가을·겨울이 바뀌는 상호 작용이 있다. 온 우주는 계속 변하면서 나름의 규칙을 보이며 생동적이면서 허령적이기도 하다. 따라서 작가(시인)는 문학을 통해 이처럼 기운생동의 세계를 반영하고 사물에 대해 느끼고 마음으로 음미해보아야 한다.

　　이러한 상호 작용에서 시인이 아름다움을 살펴본 '미味'는 가장 간명한 말로 이야기하게 되는데, 이것이 바로 「물색」에 있는 '찬어贊語'이다.

　　　눈을 들어 경물을 살피고 돌아오니 마음이 받아들여 토해낸다. 봄날의 태양은 느릿느릿 움직이고 가을 바람은 너울너울 불어댄다. 감정이 선물인 양 일어나고 감흥이 답례인 양 찾아온다.(최동호, 538~539)

　　목기왕환 심역토납 춘일지지 추풍삽삽 정왕사증 흥내여답
　　目旣往還, 心亦吐納. 春日遲遲, 秋風颯颯. 情往似贈, 興來如答.

　　종병은 「화산수서」[169]에서 이러한 심미 주체와 심미 대상의 대화를 특별히 강조한다.

169 | 원문은 권덕주, 「종병의 「화산수서」고석」, 『논문집』(숙명여자대학교) 19, 1979, 1~16쪽 참조.

몸은 두루 돌아다니고 눈은 하나하나에 꽂혀서 살피고, 대상의 형태에 따라 그림의
형태를 그리고 대상의 빛깔에 따라 그림의 빛깔을 본뜬다. …… 눈으로 호응하고 마
음으로 이해한다. …… 눈이 같이 호응하면, 마음도 함께 이해하게 된다. 호응과 이해
를 통해 우주의 신묘함에 감응하고 신묘함을 초월하여 이치를 터득하게 된다.

신소반환 목소주무 이형사형 이색모색 이응목회심 목역동응 심역구
身所盤桓, 目所綢繆, 以形寫形, 以色貌色 …… 以應目會心 …… 目亦同應, 心亦俱

회 응회감신 신초리득
會. 應會感神, 神超理得.(종병宗炳, 「화산수서」)

가슴(마음)을 씻고 상을 맛본다는 '징회미상澄懷味象'에서 '징회'는 대상을 음미하는
주체의 심리가 지녀야 할 전제이자 상태를 말한다. '마음을 깨끗이 씻어내야만' 대상을
제대로 음미할' 수 있다. 『노자』에서 "현묘한 거울을 깨끗이 닦는다."[170]고 하고, 『장자』
에서 말하는 마음을 비우고 고요하게 한다는 '허정虛靜'[171]을 강조하고, 『순자』에서 말하
는 선입견을 비우고 하나로 집중하여 마음을 고요하게 한다는 '허일이정虛一而靜'[172]을
강조했다. 선진 시대의 제자백가는 '징회澄懷'를 강조했는데 이는 모두 우주의 도를 살펴
보기 위해서였고 기본적으로 철학 맥락의 징회이다. 위진 시대 이래의 '징회'는 심미
영역의 '대상 음미하기'이다. 이는 다음 두 가지를 말해준다. 첫째로 우주의 도가 이미
심미 영역으로 파고들었다는 것을 보여주고, 둘째로 심미 영역이 이미 철학의 차원으로
사승했다는 것을 나타낸다. 위진 육조 시대의 '징회미상'은 구체적인 심미 대상에 대한
감상일 뿐 아니라 구체적인 심미 대상을 감상하는 동시에 우주의 도에 대한 깨달음에
이르는 것이기도 하다.

문학에서 육기의 「문부」에서 보기를 거두고 듣기를 그만둔다는 '수시반청收視反聽'도
'징회'이다.

녹로를 돌려 도자기를 만들 듯이 문학적 상상력을 길러야 하는데, 마음이 텅 비고
고요한 상태를 귀중하게 여긴다. 가슴을 틔어 통하게 하고 정신을 말끔히 씻어낸다.
(최동호, 330; 성기옥, 189)

170 『노자』 10장: 滌除玄覽.(최진석, 88)
171 ㅣ『장자』「천도」: 夫虛靜恬淡寂漠無爲者, 天地之平而道德之至也.(안동림, 346)
172 『순자』「해폐解蔽」: 虛壹而靜.(이운구, 2: 173)

도 균 문 사　귀 재 허 정　소 약 오 장　조 설 정 신
陶鈞文思, 貴在虛靜, 疏瀹五藏. 澡雪精神.(유협, 『문심조룡』 「신사神思」)

글씨 쓰기는 풀어놓기이다. 글씨를 쓰기에 앞서서 마음의 소회를 풀어놓아야 한
다. …… 말없이 앉아 고요히 생각하고 뜻이 가는 바에 따르고 말을 입 밖으로 내지
않고 기(호흡)가 숨차지 않게 하고 풍채를 엄밀하게 하여 마치 지존至尊(임금)을 대하
듯이 한다.

서 자　산 야　욕 서 선 산 회 포　　　묵 좌 정 사　수 의 소 적　언 불 출 구　기 불 영 식　침 밀 신
書者, 散也. 欲書先散懷抱. …… 默坐靜思, 隨意所適, 言不出口, 氣不盈息, 沈密神

채　여 대 지 존
彩, 如對至尊.(채옹, 『필론筆論』)

　　채옹의 주장도 '징회'이다. 가슴(마음)을 씻고 상을 맛본다는 '징회미상'은 본래 종병
이 「화산수서」에서 제기했다. 따라서 '징회미상'은 위진 육조 시대에 진행된 심미 방식
의 특징과 중국 심미 역사의 발전을 분명하게 보여주고 있다.
　　남조 송나라의 종병이 제시한 '징회미상'은 또 다른 층위의 역사적 의의를 지니고
있다. 이것이 곧 위진 시대 이래로 심미 중심의 변화이다. 종병의 '징회미상'은 산수에
대한 감상을 강조하고 있다. "산수는 형체로 도를 아름답게 표현하고 사람다운 사람이
즐거워하는 대상이다."[173] 이것은 심미의 중심이 이미 궁정으로부터 죽림으로 다시 난
정으로 옮겨간 뒤에 더욱 순수한 자연 산수로 나아갔다는 것을 의미한다. 이것이 바로
다음의 소절에서 상세히 다룰 내용이다.

5. 원림적심園林適心

　　위진 시대의 독특한 분위기 속에서 사대부의 심미 취향은 조정으로부터 벗어나게
되었다. 전형적인 장소는 죽림竹林에서 시작하여 난정蘭亭으로 다시 산수로 옮겨가면
갈수록 점점 더 도시—조정으로부터 멀어지게 되었다. 심미 대상도 인물로부터 풍광이
수려한 경물로 다시 자연 산수로 옮겨가면 갈수록 점점 더 사회—정치—문화로부터 멀

173 종병, 「화산수서」: 山水以形媚道, 而仁者樂.

어지게 되었다. 취미 방식은 술을 마시며 자유로운 대화 나누기에서 경관을 감상하며 즐거운 마음을 느끼기로 다시 산수에 정감을 맡기기로 바뀌었다.

동진에 이르자 '현학으로 산수를 마주하기'와 '선禪으로 산수를 마주하기'가 시대의 유행으로 자리 잡게 되었다. 산수는 이미 사인들의 눈앞에 자연의 감성과 철학의 이성이 서로 통일된 형상으로 드러나게 되었다. 사인은 결국 산수 속으로 녹아들어 소멸한 것은 결코 아니고 스스로 원림 속에 머무르며 원림의 형식으로 산수를 정의하는 동시에 사인 자신을 정의하게 되었다. 따라서 원림의 출현은 육조 시대 미학의 가장 중요한 사건이다. 한 걸음 나아가서 말하면 그것은 중국의 사인 입장에서도 가장 중요한 사건이라고 할 수 있다.

사인은 일찍이 청담을 통해 지혜를 구하거나 인물 품평으로 아름다움을 구하거나 약을 복용하여 몸을 기르거나 술을 마시며 소회를 펼치거나 나체로 참된 것을 드러내는 등 좌충우돌하며 불안을 겪었는데 원림이 나타나자 그들은 마음의 안정을 얻게 되었다. 이와 같은 의의에 주목할 경우 원림을 이해하면 육조 사인의 심리 태도가 하나의 종지부를 찍게 되었다고 말할 수 있다. 이처럼 원림은 육조 시대 미학의 대단히 중요한 부분을 차지하게 되었다. 원림은 각각의 심미 형태를 연결하는 종합체이자 사인의 심리 태도를 반영하는 전형이다.

여기서 원림은 주로 개인 소유의 원림을 가리키는데, 위진 시대 사람이 새로이 조성한 경우이다. 원림과 관련된 건축 문화는 발전의 큰 틀을 말하면 상고 시대의 유囿에서 진한 시대의 원苑을 거쳐 다시 위진 시대의 원園에 이르렀다고 말할 수 있다. 상고 시대에 이미 원園·포圃·유囿 등 세 가지 형태의 인공 공간이 출현했다. 원에서 과일 나무를 키웠고 포에서 채소를 키우고 유에서 동물을 가두어놓았는데 각양각색의 동물이 있었다. 동물은 조정의 제사와 관련해서 신성성을 가지고 있었고 수렵의 행락과 관련해서 고귀성을 지니고 있었다. 따라서 상고 시대의 유는 훗날에 나타난 원림의 기능을 지니고 있었다.

천자의 유는 8백 리이고 제후의 유는 6백 리이고 대부의 유는 4백 리이다. 진한 시대가 되자 유의 기능은 원苑에 의해 대체되었다. 원苑에서 동물을 방목할 뿐 아니라 과일 나무와 채소도 있었다. 더욱 중요하게도 원의 공간 사이에 궁전이 뒤섞여 있어서 원이 모든 것을 수용하고 있는 제왕의 장소가 되었다. 양한 시대에 성 안의 궁에는 원苑이 없고 도리어 성 밖의 원苑에 궁이 있었다. 이전의 왕조와 서로 비교하면 궁과

원苑은 일체가 되었고, 성 안의 궁과 성 밖의 원을 비교하면 원은 이궁離宮과 별원別苑으로 오락과 휴식을 제공하는 공간이었다.

유囿든 원苑이든 모두 체제 내적 특징을 가지고 있지만 위진 시대에 출현한 원園은 체제 외적인 특징을 가지고 있는데, 이것이 개인의 원림園林이다. 여개량(위카이량)의 연구에 따르면 육조 시대에는 다음처럼 원림의 명칭이 다양했다. 원림園林·임원林園·원사園舍·산지山池·원전園田·정원庭院·원택園宅·원려園廬·별관別館·별택別宅·별업別業·행택行宅·서사墅舍·산재山齋·산저山邸·산택山宅·산거山居 등등이 있다.[174] 명칭에 쓰인 주요한 용어는 첫째로 원園·원院·택宅·관館·여廬 등이 있는데, 그들이 거주하던 장소라는 것을 알 수 있다. 둘째로 야墅·별別·산山 등이 있는데, 위치가 도시 밖에 있다는 것을 알 수 있다. 이 두 가지 사항은 육조 시대 원림의 기본적인 특징을 보여준다.

역사적으로 육조 시대에 성행한 원림의 또 다른 유래를 찾으면 동한의 장원莊園과 저택이 있다. 둘의 차이는 다음에 있다. 동한의 장원은 조정의 궁원宮苑을 모방하여 기본적으로 과수를 키우던 원園과 채소를 심던 포圃를 배치하고 더 나아가 농업·어업·목축·양잠 등이 종합된 경제 장원이었다. 한 제국의 장원은 풍수 이론을 중시하고 또 일정한 미학적인 요소를 갖추었다.

이에 비해 육조의 장원에서는 경제의 기본적 요소가 은연중에 사라지고 동물 종류도 거의 없어졌지만 식물의 이미지가 부각되었다. 육조 시대의 '원園'은 이미 경제적 목적의 과수에 주의하지 않고 심미적 의의를 지닌 산림을 강조했다. '임林'자는 산수의 아름다움을 대표하게 되었다.

위진 시대 이후에 '원苑'이 쇠퇴하여 자취를 감추고 '원園'이 등장하게 되면서 중국의 원림 시대가 열리게 되었다. 또 위진 시대 이전에도 비록 원園이 있었지만 그 구조는 원苑과 같았으며, 위진 시대 이후에도 원苑은 있었지만 그 실상은 원園과 유사했다고 말할 수 있다. 원림은 출현하자 예술의 한 장르가 되었고 심미 문화에서 중요한 위치로 올라섰다. 원림은 사인의 개성 자각과 연계되어 있으며 처음부터 사대부의 정취와 서로 연관되어 있었다.

174 여개량(위카이량)余開亮, 「회심의 장소: 육조 원림 연구會心之處: 六朝園林研究」, 미간행 박사논문. | 박사 논문과 관련된 저서는 다음과 같다. 『육조 원림 미학六朝園林美學』, 重慶出版社, 2007; 『원림의 자취: 원림 감상園林的印迹: 品味園林』(共著), 中國發展出版社, 2009.

위진 시대 이래로 심미 풍조가 변하면서 정취와 풍모와 개성 등을 중시했고, 황실의 원원園苑도 위진 시대의 풍모를 많이 닮았다.

> 위魏나라 때에 문제文帝(조비曹丕)와 진사왕陳思王(조식曹植)의 글은 말고삐를 늦추어 말을 내달리나 절제의 맛이 있다. 왕찬王燦·서간徐幹·응창應瑒·유정劉楨 등의 글은 같은 길을 바라보며 서로 다투며 질주하는 맛이 있다. 이들은 모두 바람과 달을 애달파하고 못과 원苑에 노닐며 황제의 은혜를 입은 영광을 서술하고 즐거운 연회를 묘사했다. (최동호, 94)
>
> 문제　진사　종비이빙절　왕　서　응　유　망로이쟁구　병련풍월　압지원　술은영
> 文帝·陳思, 縱轡以騁節. 王·徐·應·劉, 望路而爭驅. 竝憐風月, 狎池苑, 述恩榮,
> 서 감 연
> 敍酣宴.(『문심조룡』「명시」)

'황제의 은혜를 입은 영광을 서술했다'는 말은 정치적 특성을 보이지만 정치를 심미 형식과 오락 방식으로 바꾸어놓고 있다. '풍월을 애달파하고 못과 원에 노닌다'는 말은 순전히 오락적인 정서를 나타내고 있다. 원원園苑은 성정을 즐겁게 만드는 장소가 되었다. 물질적 구성을 보면 음악·음식·시문詩文·경물景物 등이 다양하게 통일되고 있고 정신적 구성을 보면 조정의 호화롭고 사치스런 즐거움과 사인의 우아한 심경이 하나로 결합되어 있다.

시간이 흐름에 따라 사인의 취미가 점차 커져갔고 아울러 조정의 취미로부터 점차 떨어져 나오게 되었다. 위나라 때의 응거(190~252)는 「종제인 군묘君苗와 군주君胄에게 보내는 편지」에서 다음처럼 말했다.

> 못가에서 한가로이 거닐고 무성한 버드나무 아래에서 읊조린다. 봄꽃을 엮어 몸을 치장하고 약화[175]를 꺾어 해를 가린다. 화살을 쏘아 높은 구름 위의 새를 사냥하고 미끼를 써서 깊은 연못 속의 물고기를 낚는다. …… 이 얼마나 즐거운가! 비록 중니仲尼(공자)는 순 임금의 소 음악을 들은 뒤에 고기 맛을 잊었고[176] 초나라 사람은 경대京

175 | 약화若華는 약목若木의 꽃이다. 약목은 고대의 신화에 나오는 신목神木으로 붉은 색의 약화를 피워 대지를 밝힌다고 한다.
176 | 우소虞韶의 우虞는 순 임금이 다스린 나라의 이름이고 소韶는 음악의 명칭이다. 따라서 '우소'는 순 임금

臺에서 흥겹게 놀았다고 하지만[177] 그 즐거움이 이보다 더하지는 않으리라.

소요피당지상 음영울류지하 결춘방이숭패 절약화이예일 익하고운지조 이출심
逍遙陂塘之上, 吟詠菀柳之下. 結春芳以崇佩, 折若華以翳日. 弋下高雲之鳥, 餌出深

연지어 하기락재 수중니망미어우소 초인류둔어경대 무이과야
淵之魚 …… 何其樂哉! 雖仲尼忘味於虞韶, 楚人流遁於京臺, 無以過也

<div align="right">(응거應璩, 『문선文選』「여종제군묘군주서與從弟君苗君胄書」)</div>

산수를 한가로이 거니는 즐거움은 이미 성인聖人의 전형으로서 공자가 순 임금의 음악을 들었던 즐거움과 제왕의 전형으로서 초나라 군주가 높은 대臺에 오른 즐거움보다 낫게 되었다. 이것은 사회의 즐거움과 자연의 즐거움이 고하로 다시 나누어지고 등급으로 다시 규정되는 전환을 보여주고 있다. 물론 이것은 여전히 개별적인 사인이 생각하는 방식이다.

이후로 혜강 등이 죽림을 표방하던 일부터 왕희지 등이 난정에 모여 즐기던 일까지 산수의 즐거움이 갖는 중요성은 사인의 집단적 관념이 되었다. 이러한 기세가 점차 강해졌는데 남조의 송나라에 이르자 왕미의 말에서 그 일면을 살펴볼 수 있다.

가을 구름을 멀리 바라보면 정신이 날아오르고 봄바람을 맞으면 생각이 호탕해진다. 비록 갖가지 음악의 즐거움과 훌륭한 옥의 보배가 있다손 치더라도 어찌 구름과 바람에 맞먹을 수 있겠는가?(조송식, 하: 149)[178]

망추운 신비양 임춘풍 사호탕 수유금석지악 규장지침 기능방불지재
望秋雲, 神飛揚, 臨春風, 思浩蕩. 雖有金石之樂, 珪璋之琛, 豈能髣髴之哉!

<div align="right">(왕미王微, 『서화敍畫』)</div>

여기서 표현하는 자연의 즐거움과 조정의 즐거움 사이의 심미 등급의 구분은 이미

이 만든 소악韶樂을 뜻한다. 공자는 제齊나라에서 우소를 들은 후 3개월간 고기 맛을 잊었다고 한다. 『논어』「술이」14(165): 子在齊聞韶, 三月不知肉味.(신정근, 278)

177 | 초나라 사람이란 춘추 시대의 초나라 장왕莊王으로 특칭할 수도 있고 일반 사람의 범칭으로 볼 수도 있다. 경대는 초나라에 있었다는 높은 누대이다. 『회남자』「도응훈道應訓」에 따르면 초나라의 영윤令尹인 자패子佩가 주연을 열어 장왕을 경대로 초대했다. 장왕은 처음에 승낙했으나 주연의 장소가 경대라는 말을 듣고는 가지 않았다. 장왕은 그 이유가 경대 주변의 풍경이 '죽음을 잊을 만큼 즐겁기[其樂忘死]' 때문에 다시 돌아오지 못할까 두려워서라고 말했다. 이처럼 초인을 장왕으로 특칭하면 흥겹게 놀았다는 '류둔流遁'에 어울리지 않아서 범칭으로 풀이한다.

178 | 번역과 전체 맥락은 장언원, 조송식 옮김, 『역대명화기』하 권6 「송·왕미」, 시공아트, 2008, 147쪽 참조.

사인 집단에서 보편적인 사상이 되었다. 자연과 산수가 사회적 대상보다 심미의 높은 위치에 놓이게 된 것은 여러 가지 요인들이 합쳐진 결과이다.

사상적으로 보면 현학·도교·불교는 산수를 중심으로 서로 합해진다. 산수 현학 사상의 발전은 『주역』 중심에서 『노자』 중심으로, 다시 『장자』 중심으로 나아갔다. 앞의 두 가지에 비해 『장자』에는 산림의 정취가 가장 많고 그 속의 산수는 말없는 천지의 대미大美를 가장 잘 구현해낼 수 있다. 앞에서 보았듯이 종병은 「화산수서」에서 "산수는 형체로 도를 아름답게 표현하고 있다."고 했는데, 이는 현학의 관념이 산수에 응결되어 있다는 것을 마침 잘 말하고 있다.

도교는 한 제국 말기에 사상이 분열하면서 생겨났다. 또한 도교 중에서 태평도太平道식과 천사도天師道식의 정치—사회 위주의 형태에서 갈홍葛洪과 육수정陸修靜 식의 사상—종교 위주의 형태로 발전해가면서 산수에서 스스로 중국 문화의 전체 구조 중에서도 가장 좋은 위치를 차지하게 되었다. 예컨대 제량齊梁 시대에 산속에서 살던 도홍경陶弘景이 대표적인 인물이라고 할 수 있다.[179]

불교는 위진 시대에 자신의 독특한 면모로 점차 흥성해지기 시작했고 동시에 중국의 문화에 적응하게 되었다. 이러한 과정은 도교와 마찬가지로 산수를 통해 표현되었다. 예컨대 여산廬山에 사찰을 세웠던 혜원慧遠이 대표적인 인물이라고 할 수 있다.

현학·도교·불교는 모두 산수에 의지하여 자신을 한 차원 높이게 되었다. 세 가지 사상은 '현학으로 산수를 마주하고'(손작孫綽), '도교로 산수를 마주하고'(도홍경), '불교로 산수를 마주하는'(혜원) 상황에서 3대 사상은 한편으로 구체적으로 자신의 자리를 갖고 있었는데, 현학의 자리는 원림이고 도교의 자리는 도관道觀이고 불교의 자리는 사찰이다. 다른 한편으로 산수의 즐거움 중에 공통의 시대적 특징이 있는데, 이러한 특징은 사인의 원림에서 가장 잘 구현될 수 있었다.

예술로 보면 회화·시가·음악·서예 등이 모두 산수에서 합쳐지는데, 원림은 이러한 합류의 취합 지점이다. 회화는 인물화에서 산수화로 바뀌었는데, 그 과정에 현학·도교·불교의 배경이 내재되어 있다. 시가도 회화와 마찬가지여서 건안칠자建安七子의 사

179 ∣ 도교의 기원과 전개에 대해서는 모종감(머우종지엔)牟鐘鑒, 이봉호 옮김, 『중국 도교사: 신선을 꿈꾼 사람들의 이야기』, 예문서원, 2015 참조.

회적 비탄에서부터 혜강과 완적의 개인적 비탄으로 이어지고 다시 현언시玄言詩와 산수시山水詩로 바뀌어갔다. 산수시 속에 현학·도교·불교 사상이 가장 잘 구현되어 있다.

사인의 입장에서 보면 산수는 진한 시대 이래의 은일隱逸의 문화를 미학의 방식으로 드러냈다. 은일은 중국 문화의 전체 구도와 관련된 중요한 구성 요소이다. 사대부는 신성한 혈연을 기초로 한 황실과 종법의 혈연을 기초로 한 향촌 사이에 자리 잡고서 대일통과 소농 경제가 서로 결합된 고대 사회에서 사회의 통합 역량을 발휘했다. 사인의 모토인 '수신·제가·치국·평천하'는 자신의 노력을 통해 가家(향촌의 종법)와 국國(황실의 혈연)을 하나로 묶어주어 군주와 신하 및 부모와 자식 사이의 동일한 조직화와 천하의 화해를 달성하고자 했다.

문화의 안정 구조는 현명한 임금과 충직한 신하로 이루어진 이상적 모델로 묘사된다. 현실에서 군주가 모두 현명하지 않을 뿐만 아니라 심지어 대부분 현명함과 거리가 멀어 신하도 어찌할 수 없는 정도였다. 고대의 관념에 따르면 군왕은 천명을 받은 몸이어서 군왕을 배반하거나 전복시키는 일은 부도덕한 짓이고 전제 집권의 정점에 있는 군왕은 사인에 비해 큰 힘을 가지고 있었다.

사인은 한편으로 군왕에 반대할 수 없는데, 이는 충忠의 도덕이다. 다른 한편으로 천하를 통합하는 이상도 어길 수 없는데, 이는 사인의 사회적 기능이다. 따라서 사인은 생겨날 때부터 벼슬에 나가는 '사仕'와 산림에 자취를 감추는 '은隱'의 양면성을 지니게 되었다. 출사와 은일의 순환은 실제로 전 사회를 통합하는 힘을 가진 사인 계층으로서 그들이 구체적인 상황에서 자신의 사회적 기능을 정상적으로 발휘할 수 있는지 그 정도에 따라 선택하는 일반적인 대응 방식이었다. 출사할 수 있으면 사인은 치국평천하의 사회 통합의 기능을 발휘하고, 은거하게 되면 정치가 쇠퇴할 때 사회에서 발을 빼서 사인 이미지의 이상과 순결을 지킬 수 있다.

선진 시대 이래로 은隱은 곤궁한 생활 방식에 빠져 있다는 것을 의미한다. 공자에 따르면 제자 안회는 "대그릇에 담은 밥 한 그릇을 먹고 표주박에 담긴 물 한 모금을 마시면서 달동네에 살았고",[180] 『장자』에 따르면 "노나라에 선표單豹라는 사람이 있었는데 그는 바위굴에 거처하며 골짜기 물을 마시며 살았다."[181]

180 『논어』「옹야」 11(132): 一簞食, 一瓢飮, 在陋巷.(신정근, 237)
181 『장자』「달생達生」: 魯有單豹者, 巖居而水飮.(안동림, 471)

한 제국의 은사隱士인 동방삭東方朔도 비슷한 상황에서 살았고 양웅의 글에도 같은 정황이 보인다.

> 깊은 산속에 살며 흙을 쌓아 집을 짓고 쑥을 엮어 문을 달았다.
>
> 수 거 심 산 지 간 적 토 위 실 편 봉 위 호
> 遂居深山之間, 積土爲室, 編蓬爲戶.(『한서』「동방삭전」)

> 세속을 떠나 홀로 거처하며 왼편으로 숭산과 이웃하고 오른편으로 광야와 이웃하네.
> 이웃집의 구걸하는 아이는 내내 가난하고 헐벗었구나.[182]
>
> 리 속 독 처 좌 린 숭 산 우 접 광 야 린 원 걸 아 종 빈 차 구
> 離俗獨處, 左鄰崇山, 右接曠野. 鄰垣乞兒, 終貧且寠.
>
> (양웅揚雄, 『양자운집揚子雲集』 권5 「부賦 · 축빈부逐貧賦」)

결론적으로 먹고 마시고 입고 자는 등의 기본적인 생활 조건이 아주 열악했다. 옛사람들이 보기에 보통 사람의 심성은 "부유하고 잘나가면 음탕한 욕심을 생각하고 춥고 배고프면 도둑질할 마음이 일어난다."[183] 반면에 선비라면 맹자가 말했듯이 "경제적 부와 높은 신분도 마음을 흔들지 못하고 경제적 가난과 낮은 지위도 뜻을 옮기지 못한다."[184] 확률로 말하면 빈궁한 생활 상황으로 인해 진심으로 은隱을 결심하는 사람은 매우 적다. 상당 부분의 사람들이 은隱의 가난을 견디지 못하고 혹은 권세에 영합하여 더러움에 물들고 혹은 정치의 투쟁과 알력에 뛰어들게 된다. 위진 시대 이래로 개인의 원림이 흥기했는데, 이는 은隱의 생활 조건이 매우 크게 바뀌었기 때문이다.

경제의 측면에서 말하면 동한 이래의 사인은 이미 선진 시대의 항산恒産은 없고 겨우 항심恒心만 있는 '유사遊士'가 아니라 상당한 경제적 실력을 지닌 사족士族으로 바뀌어

182 | 숭산崇山은 중국 하남(허난)성 등봉(덩펑)登封시 북쪽에 있는 산으로 최고봉은 어채산(위자이산)御寨山으로 해발 1천5백12미터이다. 중국 5대 명산, 즉 5악岳의 하나로 꼽히며, 당나라 때인 688년에 신악神嶽으로 지정되었다. 또한 남북조 시대부터 종교와 문화의 중심지로 유명하다. 산중에는 승려와 도사의 수업 도량修業道場이 되었던 사찰이 있다. 그중 소림사(샤오린쓰)少林寺는 선종의 시조 달마 대사가 면벽 9년의 좌선을 했던 곳으로 알려져 있다.

183 富貴思淫欲, 飢寒起盜心. | 부귀富貴를 포난飽暖으로 바꿔서 많이 쓰이므로 장법(장파)의 착각으로 보인다. 포난은 기한과 대구가 되어 의미를 더 정확하게 전달한다. 『명심보감明心寶鑑』「성심성심省心」상: 飽煖思淫慾, 飢寒發道心.

184 『맹자』「등문공」하2: 富貴不能淫, 貧賤不能移.(박경환, 148)

있었다.[185] 그들의 은隱은 단지 권세에 영합하지 않고 절조를 지킬 뿐만 아니라 이처럼 고결한 마음을 건축의 예술적 창조로 전환시키는 능력, 즉 조원造園 활동과 이어져 있다.

원림은 은隱을 완전히 사仕와 서로 대비되는 미美의 생활 방식으로 바꾸었다. 현학과 불교의 지원을 받아서 원림의 은은 심지어 묘당廟堂의 사에 비해서도 더 큰 의미를 갖게 되었고 더욱 자연의 정취를 얻게 되었다.

우주의 입장에서 보면 진한 시대의 음악 우주가 한 제국 말기에 산산조각이 난 뒤로 줄곧 자신의 새로운 위치를 찾고 있었다. 앞서 말했듯이 금琴과 소嘯는 모두 음악 우주가 파괴된 뒤에 사인의 성정을 기초로 새로운 틀을 빚어냈으며 동시에 산수도 음악 우주의 의의를 짊어지게 되었다. 금과 소가 모두 사람과 밀접하게 관련된 음악 형식으로 음악 우주 중의 형이상적인 의의를 계승했다고 말한다면, 산수는 자연 그 자체의 형식으로 음악 우주 중의 형이상적인 의의를 계승한 것이다. 좌사(250?~305?)는 「초은시」에서 한 가지 대단히 중요한 개념을 설명했다.

어찌 꼭 악기여야 하는가, 산수에 맑은 음악이 있는 걸.

하 필 사 여 죽 산 수 유 청 음
何必絲與竹, 山水有淸音.(좌사左思, 「초은시招隱詩」)

산수의 음악은 자연일 뿐 아니라 이상에 부합되기도 한다. 청淸은 위진 시대 이래의 이상적 개념이다. 인물 품평과 문예 평가는 모두 '청'을 써서 이상을 표현했다. 이는 마침 모청貌淸과 신청神淸이 인물 품평에서 높은 경계이고 청담淸談과 청오淸悟가 언어 활동에서 높은 경계라는 점에서 잘 나타난다. '산수에 맑은 음악이 있다'는 말을 이해하면 위진 시대 이래로 심미의 주류가 도시에서 산림으로 나아가는 방향을 좀 더 깊이 이해할 수 있다.

원림의 조성은 사상·예술·사인·우주 등 다방면의 요소를 한 곳에 모으는 역할을 하고 육조 시대 사대부의 보편적인 생명 활동을 나타냈다. 여개량(위카이량)의 통계에 따르면 역사 자료에 나타난 육조 시대의 원림은 도시가 27곳이고 산림이 40곳이다.[186]

185 | 소농 경제에서 항산과 항심의 긴장 관계에 대해 신정근, 『맹자와 장자, 희망을 세우고 변신을 꿈꾸다』, 성균관대학교 출판부, 2014 참조.
186 여개량(위카이량), 「會心之處: 六朝園林研究」, 미간행 박사논문.

육조 시대 원림의 유형은 여개량(위카이량)에 의해 비교적 상세하게 분류되고 있다. 본문에서는 이를 바탕으로 조금 수정을 가했다. 도시의 원[城市園]과 산림의 원[山林園]은 가장 기본적인 구별이다. 여기서 분명한 것은 조정 취미와 사인 취미의 구별이고 심미의 주류가 이미 앞서 서술했듯이 조위曹魏의 궁원宮苑에서 죽림의 원園으로 다시 난정의 경景으로 바뀌어 결국 산림의 원으로 나아가는 점이다.

산림의 원을 기초로 하여 다시 부귀의 원[富貴園]과 자연의 원[自然園]이라는 구별이 있다. 부귀의 원이란 조정의 원園에 있던 주요 요소를 산림의 원으로 옮긴 것으로, 지리적 공간상으로 이미 산림에 있지만 이를 즐기는 활동은 여전히 도시적인 것이다. 따라서 원림을 감상하는 흥취는 도시성이 자연성을 압도한다. 반면 자연의 원은 자연 경관을 중심으로 하여 기본적으로 인공적인 것은 사용하지 않고, 도시성이 아니라 자연성을 추구한다. 예컨대 난정의 모임은 "관악기와 현악기의 성대한 음악이 없지만" "봄바람이 부드럽게 불어대고" "맑은 시내와 세찬 여울이 흐르는"[187] 산수의 맑은 음악[淸音]이 있었다.

여개량(위카이량)의 통계에 따르면 부귀원은 37곳이지만 이 중에 산림원의 사례는 석숭石崇(249~300)의 금곡원金谷園, 사안謝安(320~385)의 토산지서土山之墅, 공영부孔靈符의 영흥지서永興之墅 등 겨우 세 곳뿐이다. 자연원은 45곳이 있었는데,[188] 위진 시대 이래로 사회의 저명 인사들은 대부분 그중 하나를 가졌다. 예컨대 유천庾闡·사안·왕희지·허순許詢·손작孫綽·치초郗超·사령운 등이 그런 실례이다.

산림원의 기초에서 다시 대원大園과 소원小園을 나눌 수 있다. 여개량(위카이량)의 통계에 따르면 대원은 28곳이 있는데, 이 중 산림원에 속하는 경우는 많지 않다. 소원은 17곳인데, 대부분 산림에 자리했다. 이와 같이 위진 시대 이래로 원림의 추이를 살펴보면 대체로 다음처럼 파악할 수 있다. 성시원에서 산림원으로 바뀌고, 산림원 중에 부귀원에서 자연원으로 바뀌고, 자연원 중에 대원에서 소원으로 바뀌갔다. 이러한 발전은 직선으로 뻗어가지 않고 끊임없이 선회하며 왕복했다. 즉 성시원에서 산림원으로 발전했지만 산림원은 신기한 장소로서 성시원의 요소를 끌어들이기도 하고 또 성시원을 산림으로 옮겨와서 산림 속의 부귀원을 만들었다. 이처럼 성시원에서 산림원으로 나아가

187 「난정집서」: 淸流激湍 …… 無絲竹管絃之聲 …… 惠風和暢.
188 여개량(위카이량), 「會心之處: 六朝園林硏究」, 미간행 박사논문. 본서의 '자연원自然園'은 원래 글에 '사의 원寫意園'으로 되어 있다.

는 방향이 하나의 추세였지만 산림원이 형성된 뒤에도 다시 거꾸로 성시원의 형태에
영향을 주기도 했다.

　산림의 자연원 중에 대원과 소원의 구분이 있는데 여기에 심미의 정취뿐 아니라
경제적 제한의 차이가 있었다. 무슨 이유인지 따지지 않더라도 단지 소원을 지을 때에
본래 소원에서는 구현해낼 수 없지만 원림의 주인이 구현하려는 포부와 정취를 소원에
서 어떻게 구현해내는가가 예술의 창조를 촉진시키는 새로운 문제가 되었다. 소원의
미학 경험(실험)은 원림을 조성했던 모든 시대에 보편적 영향을 끼쳤다. 성시원과 산림
원, 부귀원과 자연원, 대원과 소원의 상호 영향이 각양각색의 긴장감을 조성했고 또
함께 육조 시대 원림의 다양한 발전을 빚어냈다고 할 수 있다.

　성시원에서 산림원으로, 산림원 중에서 부귀원에서 자연원으로, 자연원 중에서 대
원에서 소원으로의 발전 방향은 육조 시대 미학 발전의 관건을 이룬다. 아래에서 세
곳의 산림원, 즉 부귀원의 대표로서 석숭의 금곡원과 대원의 대표로서 사령운의 시녕
서始寧墅, 소원의 대표로서 도연명의 전원田園을 통해 심미 관념의 발전 과정을 살펴보
고자 한다.

　석숭의 금곡원은 산수로 이루어진 원림이므로 당연히 자연 속에 자리하고 있었다.
하남河南의 금곡간金谷澗에 있었지만 도시 호족 가문의 기상을 지니고 있었다. 원내는
거대한 공간으로 이루어져 있고 물품이 많이 갖추어졌다.

> 맑은 샘과 우거진 산림에 여러 가지의 과수와 대나무와 잣나무 그리고 약초 종류라면
> 없는 것이 없다. 또 물레방아와 연못과 동굴이 있어, 눈을 즐겁게 하고 마음을 들뜨게
> 할 사물이 잘 갖추어져 있다.
>
> 유 청 천 무 림　중 과 죽 백　약 초 지 속　막 불 필 비　우 유 수 대　어 지　토 굴　기 위 오 목 환 심
> 有淸泉茂林, 衆果竹柏, 藥草之屬, 莫不畢備. 又有水碓·魚池·土窟, 其爲娛目歡心
> 지 물 비 의
> 之物備矣.(석숭, 「금곡시서金谷詩序」)

　금곡원에서 볼 수 있는 자연물은 사인의 고상한 상징과 관련 있는 '맑은 샘과 우거
진 산림' 및 '대나무와 잣나무'가 있고 또 보고 즐기며 먹을 수도 있는 '여러 가지의
과수'도 있고 보고 즐기며 마음을 즐겁게 해주는 각종 '초목'들도 있었다. 뿐만 아니라
도시의 오락 요소도 적지 않았다. "운각雲閣에 올라 미녀들을 거느리고 악기를 타며

가락을 연주하였다."[189]

『통지通志』의 「석포전石苞傳」에 부기되어 있는 「석숭전」을 보면 당시의 미인이었던 녹주綠珠가 금곡원에 있었다는 것을 알 수 있다. "석숭에게는 녹주라는 기녀妓女가 있었는데 아름답고도 고왔으며 피리를 잘 불었다. …… 당시 석숭이 금곡의 별관別館에 머무르며 누대에 올라 흐르는 맑은 물을 바라보았으며 부인이 곁에서 모시고 있었다."[190] 이처럼 도시와 산수의 미를 두루 갖춘 환경에서 오락 방식은 물론 호화로운 형태를 나타냈다.

> 밤낮으로 연회를 즐기며 여러 차례 자리를 옮겨 다녔다. 때로는 높은 곳에 올라 아래를 바라보기도 하였고 때로는 물가에 차례대로 둘러앉기도 하였다. 어떤 때는 금琴·슬瑟·생笙·축筑[191]을 모두 수레에 싣고 길을 가면서 합주했다. 놀 곳에 도착하면 북과 피리를 번갈아 불고 두드리도록 했다.
>
> 주 야 유 연　루 천 기 좌　혹 등 고 림 하　혹 렬 좌 수 빈　시 금 슬 생 축　합 재 거 중　도 로 병 작　급
> 晝夜遊宴, 屢遷其坐. 或登高臨下, 或列坐水濱. 時琴瑟笙筑, 合載車中, 道路並作. 及
>
> 주　령 여 고 취 체 주
> 住, 令與鼓吹遞奏.(석숭, 「금곡시서」)

원림에서 노닐 때에 사인이 가기歌妓와 희첩이랑 서로 어우러져 있고 갖가지 음악이 이들을 둘러싸고 울려 퍼지니, 눈에 보이는 것은 자연의 아름다운 풍광이고 귀에 들리는 것은 사람이 연주하는 음악이다. 이러한 연회 자리에서 맛있는 음식과 좋은 안주도 당시의 유행과 보조를 맞췄다. "화지에서 잔치를 벌여 옥으로 된 잔에 술을 따랐다."[192] 이는 푸른 물과 수려함을 갖춘 풍경이 맑고 아름다운 술잔과 서로 빛나게 도왔다.

시를 짓고 술을 마시기 위한 일련의 유희 규칙도 만들었다. "각자 시를 지어 마음의 소회를 풀어내고 혹 시를 짓지 못하는 이는 벌로 술 석 잔을 마셨다."[193] 이처럼 '금곡주

189 석숭, 「사귀인思歸引」: (思歸引, 歸河陽. 假余翼, 鴻鶴高飛翔. 經芒皐, 濟河梁. 聖我舊館心悅康. 清渠激, 魚彷徨, 鷹鷲泝波群相將, 終日周覽樂無方.) 登雲閣, 列姬姜, 拊絲竹, 叩宮商, (宴華池, 酌玉觴).

190 『통지』 「석포전」: 崇有妓曰綠珠, 美而艷, 善吹笛 …… 崇時在金谷別館, 方登涼臺, 臨清流, 婦人侍側. | 석포는 석숭의 부친이다.

191 | 축筑은 금琴과 유사한 악기로, 13개의 현弦을 가지고 있다.

192 석숭, 「사귀인」: 宴華池, 酌玉觴. | 화지華池는 곤륜산에 있다고 하는 전설상의 연못으로, 보통 풍광이 수려한 연못을 가리키곤 한다.

193 석숭, 「금곡시서」: 遂各賦詩, 以敍中懷, 或不能者, 罰酒三斗.

수'[194]는 당시에 널리 알려져 통용되었다. 앞서 언급했던 왕희지 등의 난정 모임에서 도시적 요소인 음악은 이미 사라졌지만 이들이 실행했던 일은 이 '금곡주수'였다. 당나라의 이백도 금곡주수를 실제로 수행했다.[195] 위진 시대의 사람으로 석숭 등이 시를 짓고 술을 마시며 표현하려던 것은 여전히 위진 시대 이래의 생명(인생)의 한탄이었다. "성명(생명)이 영원하지 못함을 느끼고 시들어 떨어짐이 언제로 기약 없음을 걱정했다."[196] 따라서 이 시대의 즐거움은 대단히 값지고 귀하다. 금곡의 연회와 유희에 참여했던 저명한 인물로 석숭·소소蘇紹·반악潘岳·두육杜育·조터曹攄·구양건歐陽建·유곤劉琨 등이 있다.

사령운은 "회계會稽로 주거지를 옮기고 별장을 지었다." 시녕서始寧墅는 석숭의 금곡원과 마찬가지로 자연의 산수 속에 있었다. 시녕서는 "산을 곁에 두었고 강이 둘러싸고 있어 은거할 만한 곳의 아름다움을 다 갖추고 있어"[197] 이미 도시의 번화함을 벗어버렸다. "장형과 좌사[198]의 듣기 좋은 말을 없애고 대효위와 상산사호[199]의 깊은 뜻을 찾는다."[200]

사령운이 선택했던 환경을 살펴보자.

왼쪽에 호수가 오른쪽에 강이 있고 물이 나아가는 곳의 모래섬이 돌아나가는 곳에 여울이 있다. 산을 마주하고 언덕을 등지고 있으며 동쪽은 험하고 서쪽은 깎아질러 다니기 어렵다. 강과 물이 서로 끌어안아 서로 받아들였다 내뿜으며 막힌 곳을 뛰어넘고 굽은 곳을 감돌아나간다. 산세가 끊임없이 굽이치기도 하고 평탄하여 길게 쭉

194 │ 금곡주수金谷酒數는 석숭이 금곡원에서 갖던 유희에서 유래했으며 이후로 연회에서 석 잔의 벌주를 가리키는 말로 널리 사용되었다.

195 │ 이백, 「춘야연도리원서春夜宴桃李園序」: 如詩不成, 罰依金谷酒數.

196 석숭, 「금곡시서」: 感性命之不永, 懼凋落之無期.

197 『남사南史 송서宋書』「사령운전謝運傳」: 移籍會稽, 修營舊業 傍山帶江, 盡幽居之美. (與隱士王弘之, 孔淳之等縱放爲娛, 有終焉之志. 每有一詩至都邑, 貴賤莫不競寫, 宿昔之間, 士庶皆遍, 遠近欽慕, 名動京師. 作山居賦幷自注, 以言其事.)

198 │ 장형張衡과 좌사左思는 모두 부를 잘 지어 유명해진 사람들로, 장형의 「이경부二京賦」와 좌사의 「삼도부三都賦」는 번영하는 도성을 화려한 문채로 묘사했다.

199 │ 대효위臺孝威와 상산사호商山四皓는 모두 고대의 은자들이다. 대효위는 후한 때에 살았으며, 무안武安의 산중에 굴을 파서 거처로 삼고 약초를 캐어 생계를 유지했다. 상산사호는 진시황 때에 난리를 피해 섬서성의 상산商山으로 숨어들어간 동원공·기리계·하황공·각리 등의 네 사람을 가리킨다. 이들 모두가 눈썹과 수염이 흰 노인이었기에 호皓라는 글자를 써서 이들을 지칭하였다.

200 사령운, 「산거부서山居賦序」: 廢張·左之艷辭, 尋臺·皓之深意.

뻗기도 한다.

<div align="center">

좌호우강 왕저환정 면산배부 동조서경 포함흡토 관과우영 면련사긍 측직제평
左湖右江, 往渚還汀. 面山背皁, 東阻西傾. 抱含吸吐, 款跨紆縈. 緜聯邪亘, 側直齊平.

(사령운, 「산거부」)

</div>

어떤 경우 오로지 산과 물의 아름다움을 묘사하고 있다. "자연이 신묘하게 아름다운 곳을 골라서 은거의 뜻을 다 이루어 만족해한다."[201] 여기에 근동近東·근남近南·근서近西·근북近北과 원동遠東·원남遠南·원서遠西·원북遠北 각각에 그 나름의 아름다움이 있고, 또 그 안에 여러 가지 물풀·대나무·수목·어류·조류·동물이 있었다. 다시 그가 은거하던 곳의 건물을 살펴보자.

산기슭에 들보를 얹고 지붕을 이어 강이 시작되는 곳의 외딴 집에 산다. 남쪽 문을 높이 달아 멀리 고개를 마주하고 동쪽 창을 활짝 열어 가까운 밭을 바라본다. 야트막이 이어진 언덕들을 일구어 이랑을 만들고 고개의 물을 대어 두렁을 채운다.

<div align="center">

즙병량어암록 서고동어강원 창남호이대원령 벽동창이촉근전 전련강이영주 영
葺騈梁於巖麓, 棲孤棟於江源. 敞南戶以對遠嶺, 闢東窓以矚近田. 田連岡而盈疇, 嶺

침수이통천
枕水而通阡.(사령운, 「산거부」)

</div>

여기가 한 곳의 묘사이고 다시 다른 장소를 살펴보자.

북쪽 산 꼭대기 마주하고 누대와 건물을 짓고 남쪽 봉우리가 보이도록 회랑과 작은 집을 만든다. 집 앞에 겹겹이 산기슭들이 늘어서 있고 창 앞에 맑고 깨끗한 세상이 펼쳐진다. 붉은 노을이 드리우면 처마도 붉게 물들고 푸른 구름이 가까이 오면 서까래는 파랗게 물든다.

<div align="center">

항북정이즙관 감남봉이계헌 나증애어호리 열경란어창전 인단하이정미 부벽운
抗北頂以葺館, 瞰南峯以啓軒. 羅曾崖於戶裏, 列鏡瀾於窓前. 因丹霞以赬楣, 附碧雲

이취연
以翠椽.(사령운, 「산거부」)

</div>

201 사령운, 「산거부」: 選自然之神麗, 盡高棲之得意.

다음으로 어떻게 산중에서 노는지, 터를 잡아 건물을 지어 그 속에서 어떻게 종지·체험·사상·포부 등을 구현하려고 했는지를 살펴보기로 한다. 또 자연 속에서 어떻게 인문의 색채를 돋보이게 하고 자연 속에서 어떻게 인생의 의의를 깨닫게 되는지를 살펴보고자 한다.

애초의 계획은 지팡이 하나 들고 혼자서 이곳저곳 둘러보는 일이었다. 계곡에 들어서면 물길을 건너고 고개에 올라서 산길을 걸었다. 산꼭대기에 올라서도 쉬지 않았고 깊숙한 곳의 샘에 이르러도 걸음을 멈추지 않았다. 바람에 머리를 빗고 빗줄기에 몸을 씻으며 이슬을 헤치고 별들과 함께 나아갔다. 처음의 얕은 생각도 쥐어짜내고 짧은 계획도 모두 끄집어냈다. 거북점과 시초점으로 길흉을 따지지 않고 그냥 아름답고 신기한(뛰어난) 곳을 골랐다. 잡목을 잘라내 길을 내고 돌을 구해 벼랑을 찾아 나섰다. 사방은 산으로 둘러싸이고 쌍류雙流가 굽이치며 흘러간다. 남쪽으로 고개를 마주하고 경대202를 세우며 북쪽으로 언덕에 기대어 강당講堂을 쌓았다. 뾰족한 산봉우리 옆에 선실禪室을 짓고, 물길을 잘 정비하고 강가에는 승방僧房을 줄지어 지었다. 몇백 년 된 높은 나무를 마주하고 만대萬代에 걸쳐 풍기는 향기를 맡는다. 물이 쉼 없이 솟아나는 오랜 샘을 끌어안고서 맑고도 담백한 진수를 즐긴다. 교외의 아름다운 불탑을 찾아 감사의 기도를 드리니 성 주변의 화려한 세간과 다르다. 즐거이 본연의 모습으로 소박함을 지키면서 수행하는 도량의 감로를 마시리.203

원 초 경 략　장 책 고 정　입 간 수 섭　등 령 산 행　능 정 불 식　궁 천 부 정　즐 풍 목 우　범 로 승 성
爰初經略, 杖策孤征, 入澗水涉, 登嶺山行. 陵頂不息, 窮泉不停. 櫛風沐雨, 氾露乘星.

연 기 천 사　경 기 단 규　비 귀 비 서　택 량 선 기　전 진 개 경　심 석 멱 애　사 산 주 회　쌍 류 위 이
研其淺思, 罄其短規. 非龜非筮, 擇良選奇. 翦榛開逕, 尋石覓崖. 四山周回, 雙流透迤.

면 남 령　건 경 대　의 북 부　축 강 당　방 위 봉　입 선 실　임 준 류　열 승 방　대 백 년 지 고 목
面南嶺, 建經臺, 倚北阜, 築講堂, 傍危峯, 立禪室, 臨浚流, 列僧房. 對百年之高木,

202 ｜ 경대經臺는 불경을 읽던 평평한 누대를 말한다. 곧 독경을 위해 만든 공간이다.

203 ｜ 견소포박見素抱樸은 소사과욕少私寡欲과 함께 『노자』 19장에 나오는 말로 이항대립의 사고에 따라 경쟁적 욕망을 줄이고 소박한 상태를 유지하라는 맥락이다. 감로甘露는 천상의 신이 항상 마시는 영묘한 술 또는 약으로 산스크리트어로 아므리따amṛta, 팔리어로 아마따amata를 한역漢譯의 불교 문헌에서는 단 이슬 즉 감로甘露로 옮겼다. 이 술을 마시면 늙지도 않고 죽지도 않는다고 하여 불사不死라고 번역하기도 하였다. 붓다의 말씀을 감로에 비유하기도 하는데 붓다의 말씀이 중생의 몸과 마음을 기르는 묘한 맛을 지녔다는 의미가 있다. 사령운은 『대반열반경大般涅槃經』을 번역하는 등 불경을 깊이 연구하기도 했다.

납 만 대 지 분 방 포 종 고 지 천 원 미 고 액 지 청 장 사 려 탑 어 교 곽 수 세 간 어 성 방 흔 견 소
納萬代之芬芳. 抱終古之泉源, 美膏液之淸長. 謝麗塔於郊郭, 殊世間於城傍. 欣見素

이 포 박 과 감 로 어 도 장
以抱樸, 果甘露於道場.(사령운, 「산거부」)

노닌다는 유遊는 개인이 감흥에 따라 아무런 구속 없이 자유로이 즐기는 것이고 건축은 개인의 뜻과 감흥에 따라 건물을 지은 것이다. 「산거부」에 설령 "귀밑머리 어루만지니 슬픔이 일어나고 얼굴을 바라보다 스스로 상심한다."[204]는 생명의 한탄이 여전히 나타나고 또 여전히 현학과 불교의 사색을 통해 고통을 스스로 구원한다고 하더라도, 산수의 아름다움과 자연의 정취는 이미 일종의 우주 음악이라는 방식을 통해 모습을 드러내고 있다.

사령운의 「산거부」는 장편의 부賦라는 형식과 산수에 자리한 대원大園의 내용을 종합하는 동시에 장편의 부 속에 담긴 음악 우주와 산수 원림 속에 내포된 위진 시대의 관념을 결합해냈다. 사령운이 장편의 부를 운용하지 않고 오언시의 형식을 써서 산수 대원에 대한 자신의 정감을 표현할 때 불교를 통해 산수의 이치를 더 잘 표현해냈다. 그가 지은 산수시의 글 짜임새는 산수에서 노닐던 감정 흐름을 따라갔는데, 마침 불교의 선수[205]와 암암리에 상통한다.

선법에서는 참선에 앞서 심리의 요구가 있어야 한다고 생각했다. 이른바 "법은 홀로 일어나지 않고 경境에 기대서 생겨나기"[206] 때문이다. 사령운 시의 첫머리에는 적극적인 탐색이 많이 나타나고 있는데, 이는 선법에서 산수의 경계를 빌려 참선하는 선방禪房으로 들어가는 것과 닮았다.

새벽에 지팡이를 짚고 절벽을 찾아 나선다.(김만원, 78)[207]

신 책 심 절 벽
晨策尋絶壁.(사령운, 「등석문최고정登石門最高頂」)

204 사령운, 「산거부」: 撫鬢生悲, 視顔自傷.
205 ┃ 선수禪數는 선법禪法과 수법數法을 아울러 가리키는 말이다. 선법禪法은 정학定學에 속하는 것으로, 좌선에 들어 호흡을 조절하며 고요한 상태에 이르도록 한다. 수법은 혜학慧學에 속하는 것으로, 대체로 교학教學의 입장에서 진리를 추구하는 방식이다. 선법과 수법은 선종과 교종이라는 불교 수행법의 두 가지 입장을 대변한다.
206 사령운, 「잡아함경雜阿含經」: 法不孤起, 仗境方生. (道不虛行, 遇緣則應.)
207 ┃ 사령운, 김만원 옮김, 『사령운 시선』, 문이재, 2002 참조.

말을 채찍질하며 난초 피어난 언덕으로 들어선다.

<ruby>策<rt>책</rt></ruby><ruby>馬<rt>마</rt></ruby><ruby>步<rt>보</rt></ruby><ruby>蘭<rt>란</rt></ruby><ruby>皐<rt>고</rt></ruby>.(사령운, 「군동산망명해시郡東山望溟海詩」)

양식을 꾸려 가벼운 지팡이에 달아매고, 구불구불 산길 올라 동굴바위 찾는다.(김만원, 29)

<ruby>裹<rt>과</rt></ruby><ruby>糧<rt>량</rt></ruby><ruby>杖<rt>장</rt></ruby><ruby>輕<rt>경</rt></ruby><ruby>策<rt>책</rt></ruby>, <ruby>懷<rt>회</rt></ruby><ruby>遲<rt>지</rt></ruby><ruby>上<rt>상</rt></ruby><ruby>幽<rt>유</rt></ruby><ruby>室<rt>실</rt></ruby>.(사령운, 「등영가록장산登永嘉綠嶂山」)

내 하루를 다하여, 배 띄워놓고 둥근 달을 기다린다.

<ruby>我<rt>아</rt></ruby><ruby>行<rt>행</rt></ruby><ruby>乘<rt>승</rt></ruby><ruby>日<rt>일</rt></ruby><ruby>垂<rt>수</rt></ruby>, <ruby>放<rt>방</rt></ruby><ruby>舟<rt>주</rt></ruby><ruby>候<rt>후</rt></ruby><ruby>月<rt>월</rt></ruby><ruby>圓<rt>원</rt></ruby>.(사령운, 「발귀뢰삼폭포망량계發歸瀨三瀑布望兩溪」)

참선하러 선방에 들어선 뒤에 바로 외물에 대한 관조와 이해를 시도한다. 사령운은 산수에 들어선 뒤에 반드시 좌우를 둘러보고 위아래를 살피며 가깝고 먼 곳을 두루 훑었다.

개복숭아나무는 붉은 꽃받침을 피우고, 야생 고사리는 자줏빛 밑동이 늘어간다.

<ruby>山<rt>산</rt></ruby><ruby>桃<rt>도</rt></ruby><ruby>發<rt>발</rt></ruby><ruby>紅<rt>홍</rt></ruby><ruby>萼<rt>악</rt></ruby>, <ruby>野<rt>야</rt></ruby><ruby>蕨<rt>궐</rt></ruby><ruby>漸<rt>점</rt></ruby><ruby>紫<rt>자</rt></ruby><ruby>苞<rt>포</rt></ruby>.(사령운, 「수종제혜련酬從弟惠連」)

고개 숙여 높다란 나무의 끝을 보고, 머리 들어 큰 골짜기의 물소리를 듣는다.

<ruby>俛<rt>면</rt></ruby><ruby>視<rt>시</rt></ruby><ruby>喬<rt>교</rt></ruby><ruby>木<rt>목</rt></ruby><ruby>杪<rt>초</rt></ruby>, <ruby>仰<rt>앙</rt></ruby><ruby>聆<rt>령</rt></ruby><ruby>大<rt>대</rt></ruby><ruby>壑<rt>학</rt></ruby><ruby>淙<rt>종</rt></ruby>.(사령운, 「어남산왕북산경호중첨조於南山往北山經湖中瞻眺」)

빽빽한 바위 사이로 계곡 물이 흐르고, 듬성한 나무 사이로는 먼 산이 비친다.

<ruby>近<rt>근</rt></ruby><ruby>澗<rt>간</rt></ruby><ruby>涓<rt>연</rt></ruby><ruby>密<rt>밀</rt></ruby><ruby>石<rt>석</rt></ruby>, <ruby>遠<rt>원</rt></ruby><ruby>山<rt>산</rt></ruby><ruby>映<rt>영</rt></ruby><ruby>疏<rt>소</rt></ruby><ruby>木<rt>목</rt></ruby>.(사령운, 「과백안정過白岸亭」)

이처럼 마음을 비우고 사물을 관조하는 속에서, 사령운은 산수의 아름다움을 읊은 시구를 적지 않게 남겼다. 이에 대해 종영은 다음처럼 표현했다. "유명한 문장과 뛰어난 구절이 곳곳에 수시로 나타나고, 전아하고 아름다우며 새로운 구절이 끊임없이 솟아난다."[208]

해질녘과 새벽녘에 일기가 바뀌니, 산수는 맑은 광택을 머금었다.

혼 단 변 기 후 산 수 함 청 휘
昏旦變氣候, 山水含淸暉.(사령운, 「석벽정사환호중작石壁精舍還湖中作」)

울창한 숲에는 청량한 기운이 서리고, 멀리 산봉우리에는 해가 반쯤 숨었다.

밀 림 함 여 청 원 봉 은 반 규
密林含餘淸, 遠峯隱半規.(사령운, 「유남정遊南亭」)

막 솟아난 대는 검푸른 껍질에 싸여 있고, 새로 자란 부들은 자줏빛 꽃망울을 머금었다.

초 황 포 록 탁 신 포 함 자 용
初篁苞綠籜, 新蒲含紫茸.(사령운, 「어남산왕북산경호중첨조」)

흰 구름은 외진 곳의 바위를 휘감고, 푸른 세죽細竹은 물 위에 드리워 있네.(김만원, 20)

백 운 포 유 석 녹 소 미 청 련
白雲抱幽石, 綠篠媚淸漣.(사령운, 「과시녕서過始寧墅」)

이처럼 순수하게 객관적으로 묘사하는 시를 보면 그 안에 산수 속의 색채·시간·
생명·기운 등의 자연적인 발생과 흐름 및 변화가 나타난다. 청아한 말과 수려한 어구
는 마음이 자연에 따라 움직이는 감정적 기쁨과 선정禪定에 따른 희열을 드러낸다. 선
법禪法에 따르면, "외물을 관조하여 얻은 지식은 여전히 분명치 않은 것을 한데 모아서
이해하는 것이니, 완전한 반야[209]에 도달하려면 인식을 추상적 이념으로 끌어올려려
한다. '리理가 곧 부처이다〔理者是佛〕.'[210]라는 언명은 이념이 곧 이른바 '법상法相을 드
러내어 근본을 밝힌다.'는 것으로 바뀌었다.[211] 나아가 '반야바라밀'−'지도'의 공부[212]로

208 종영, 『시품』: 名章迥句, 處處間起. 典麗新聲, 絡繹奔會.
209 | 반야般若는 산스크리트어 프라즈나prajna를 음역한 불교 용어로 '지혜'를 뜻한다. 인간이 진실한 생명을
 깨달았을 때 나타나는 근원적인 지혜를 말한다. 보통 말하는 판단 능력인 분별지分別智vijnana와 구별하
 기 위해 반야의 음역을 그대로 사용하며 달리 무분별지無分別智라고도 한다.
210 | '리자시불理者是佛'은 양梁나라의 보량寶亮 등이 지은 『대반열반경집해大般涅槃經集解』 권21 「문자품
 제십삼文字品第十三」에서 인용한 축도생竺道生(355~434)의 말로 원문은 다음과 같다. "案, 道生曰: 因上
 所言, 凡夫所謂我者, 本出於佛. 今明外道所說, 亦皆如是. 然則文字語言當, 理者是佛, 乖則凡夫. 於佛皆成
 眞實, 於凡皆成俗諦也."
211 「아비담심론서阿毘曇心論序」: 顯法相以明本.
212 | 반야바라밀般若波羅蜜은 산스크리트어 prajñā-pāramitā의 음역으로 분별과 집착이 끊어진 완전한 지혜
 를 성취한다는 뜻이다. 지혜바라밀智慧波羅蜜과 같다. 여기서 반야는 지혜, 바라밀은 피안으로 간다는

스스로를 되돌아보아 '원상대각'[213]을 터득하여 결국 해탈에 이르게 된다."[214]

동시에 사령운의 시는 늘 사람의 눈과 마음을 즐겁게 하는 풍경을 묘사한 뒤에 두 구(어떤 경우에 네 구)를 사용하여 '현玄' 또는 '선禪'으로 매듭짓는다.

여기 바라보며 물욕을 버리고, 크게 깨달으면 버릴 걸 터득하네.(김만원, 72)

관 차 유 물 려 일 오 득 소 견
觀此遺物慮, 一悟得所遣.(사령운, 「종근죽간월령계행從斤竹澗越嶺溪行」)

염담과 지혜 이제 주고받으니, 본성의 함양은 여기서 시작되리.[215]

념 여 기 이 교 선 성 자 차 출
恬如旣已交, 繕性自此出.(사령운, 「등영가록장산」)

늘 무엇에 구애되지 않고, 모든 일 소박하게 대하느니만 못하네.

미 약 장 소 산 만 사 항 포 박
未若長疏散, 萬事恒抱朴.(사령운, 「과백안정」)

생각이 담담하면 외물도 절로 가볍고, 마음이 흡족하여 어긋날 일 없다.(김만원, 68)

여 담 물 자 경 의 협 리 무 위
慮澹物自輕, 意愜理無違.(사령운, 「석벽정사환호중작」)

이처럼 결론을 내리는 시구로부터 육조 시대의 사인은 불교 · 도가 · 현학을 중국 문화의 사유와 육조 시대 사인의 사유로 파악하고 활용하고 있다는 것을 알 수 있다. 사령운은 산수의 감상과 현학의 이치와 선학禪學의 의미를 깨달아서 사인의 산림에 대한 마음과 은일隱逸의 뜻을 펼치고 찬미하고 굳게 하고 음시하고 심화시켰다. 이와 동

뜻이므로 도를 깨달은 지혜로 생사의 바다를 건너서 열반으로 가는 것을 의미한다. 지도智度는 반야바라밀 또는 지혜바라밀의 줄임말이다. 지智는 산스크리트어 prajñā의 번역, 도度는 산스크리트어 pāramitā의 번역이다.

213 | 원상圓常은 자타自他와 인과因果의 아집을 깨뜨려 원만하고 변치 않는 상도常道로 돌아감을 뜻하는 불교 용어이다. 대각大覺은 올바른 깨우침을 나타내는 정각正覺과 같은 뜻이기도 하고 깨달음을 얻은 부처를 가리키기도 한다.

214 장국성(장궈싱)張國星, 「불교와 사령운의 산수시佛學與謝靈運的山水詩」, 『學術月刊』, 1986年 第11期.

215 | 이 구절은 『장자』「선성繕性」에 나오는 "古之治道者, 以恬養知. 知生而无以知爲也, 謂之以知養恬, 知與恬交相養, 而和理出其性."의 내용과 겹쳐진다. 두 문장을 대조해보면 시의 '여如' 자가 「선성」의 '지知' 자에 대응하거나 오자로 보인다.

시에 이러한 자연의 원림은 이미 부귀원富貴園과 본질적으로 구별되게 되었다.

자연원의 산수 대원이 비록 도시와 이미 질적 차이를 가지지만 거대한 규모로 인해 사람은 자연을 더 많이 알게 되었다. 또 산수 대원은 한 제국의 부賦와 같이 사상 구조를 통해 파악을 시도하여 원림·자연·우주를 관념적 구조 안에서 하나로 결합하는 이지理智의 유형이었다. 대원에서 소원으로 나아갈 때 규모의 작음으로 인해 자연·원림·사람이 생활의 전체를 구성하게 되었다. 도연명(그림 3-4)의 전원은 소원의 전형이다. 이는 여전히 자연 속에 있지만 보통의 일반적인 전원田園의 모습이었다.

> 택지는 사방 십여 무요, 초가집은 아홉 칸이라. 느릅나무·버드나무는 후원後園에 그늘을 드리우고, 복사꽃·오얏꽃 대청 앞에 널려 있네.(이성호, 68)[216]
>
> 방 댁 십 여 무 초 옥 팔 구 간 유 류 음 후 원 도 리 라 당 전
> 方宅十餘畝, 草屋八九間, 楡柳蔭後園, 桃李羅堂前.(도연명, 「귀원전거」)

생김새가 평범하지만 오히려 사인의 정취가 담겨 있다. 원은 비록 작지만 원내 출입문과 창문의 적절한 위치, 원과 주변 환경의 예술적 관계 등에 주의를 기울였고, 나아가 원내 사람이 심미적 마음(흥취)을 품고 있다. 즉 소원이 이미 자연 전체에 녹아들고 있을 뿐만 아니라 자연 전체를 자신의 소원에 받아들이고 있다.

도연명은 자신의 원 안에서 "슬며시 뜰의 나뭇가지 바라보며 얼굴 펴고 …… 날마다 정원을 걷다보니 취미가 될"[217] 수 있다. 원은 비록 작지만 집의 문과 창은 탁 트인 원이나 외부의 경물과 서로 맞닿아 있어서, "동쪽 울타리 아래에서 국화를 따다가 느긋하게 남산을 볼"[218] 수도 있다. 또 "가물가물 멀리 인가가 보이고, 어렴풋이 촌락에 연기가 피어나는"[219] 걸 볼 수도 있고, "구름이 무심히 산봉우리에서 피어나고, 새가 맘껏 날다가 지쳐 돌아오는"[220] 걸 바라볼 수도 있다. 원은 비록 작지만 사대부의 인격과 취미는 오히려 이로부터 완전하게 드러나게 되었다. "남창에 몸을 기대고 멋대로

216 | 이 시는 『도연명집』 권2에 나오는 「귀원전거歸園田居」 6수 중 제1수이다. 전체 문맥은 이성호 옮김, 『도연명 전집』, 문자향, 2001, 68쪽 참조.
217 『도연명집』 권5 「귀거래혜사歸去來兮辭」: 眄庭柯以怡顔 …… 園日涉以成趣.(이성호, 269)
218 『도연명집』 권3 「음주飮酒」 12수 중 제5수: 採菊東籬下, 悠然見南山.(이성호, 144)
219 『도연명집』 권2 「귀원전거」 6수 중 제1수: 曖曖遠人村, 依依墟里烟.(이성호, 68)
220 『도연명집』 권5 「귀거래혜사」: 雲無心而出岫, 鳥倦飛而知還.(이성호, 270)

〈그림 3-4〉 명나라 장붕張鵬, 〈연명취귀도淵明醉歸圖〉

있으니, 무릇 들일 좁다란 집의 편안함을 알"²²¹ 수 있다. 따라서 이러한 도연명에 이르러서야 위진 시대 이래의 생명(인생)에 대한 한탄은 대체로 정신적인 안정에 이르게 되었다.

> 나무는 무럭무럭 자라고, 시냇물이 졸졸 흐르기 시작한다. 만물이 제때를 만나 살맛났지만, 내 삶은 쉬어갈 때가 절실하네. 그만두어라! 세상에 이 한 몸 기대서 다시 얼마나 가능할지. 어찌 마음을 머무르고 떠나는 때에 맡기지 않으리오? 무엇 하러 바삐 어디로 가는가? 부귀는 내 바라는 바 아니요, 신선이 사는 땅²²²은 기약할 수도 없어라. 좋은 때를 그리며 홀로 거닐며, 때로 지팡이나 꽂아두고 김을 매노라. 동쪽 언덕에 올라 휘파람을 불고, 맑은 물가에 나아가 시도 짓노라. 애오라지 조화에 따라 죽어 돌아가리니, 저 천명을 즐기며 다시 무엇을 의심하리요?
>
> 목흔흔이향영　천연연이시류　선만물지득시　감오생지행휴　이의호　우형우내부기
> 木欣欣以向榮, 泉涓涓而始流. 善萬物之得時, 感吾生之行休. 已矣乎! 寓形宇內復幾
> 시　갈불위심임거류　호위황황욕하지　부귀비오원　제향불가기　회량진이고왕　혹
> 時. 曷不委心任去留? 胡爲遑遑欲何之? 富貴非吾願, 帝鄕不可期. 懷良辰以孤往, 或
> 식장이운자　등동고이서소　임청류이부시　료승화이귀진　낙부천명부해의
> 植杖而耘耔. 登東皋以舒嘯, 臨淸流而賦詩. 聊乘化以歸盡, 樂夫天命復奚疑?
>
> (「귀거래혜사歸去來兮辭」)

사령운의 대원에서 도연명의 소원에 이르는 과정을 통해 동진 시대 이래로 사가私家의 원림이 진한 시대 궁정의 원원園苑으로부터 완전히 벗어나서 또 다른 심미의 세계를 새롭게 창출했다는 것을 알 수 있다. 사가의 원림은 자연에 의지하고 천연의 정취를 얻었으며, 이러한 자연과 천연의 정취로부터 우주의 운치를 구현해냈다. 사가 원림의 구조와 배치는 조정의 예제가 정한 등급 규정에 따르지 않아, 크게 만들 수 있으면 크게 만들고 작게 만들 수 있으면 작게 만들어 일정한 격식에 구애받지 않았다. 크기의 대소에 관계없이 모두 천연의 정취와 취미를 강조했다. 사가의 원림은 오락을 위해 제도나 위세를 따지고 사치를 부리는 황실의 원원園苑과 달랐다. 사가 원림의 즐거움은 사대부의 성격을 표현하고 그들의 인격을 꾸밈없이 드러냈다.

221 『도연명집』 권5 「귀거래혜사」: 倚南窓以寄傲, 審容膝之易安.(이성호, 269)
222 ㅣ제향帝鄕은 천제가 머무는 곳이다. 이 천제는 장생불사의 상징인 도교의 신선과 관련이 된다.

왕의(왕이)王毅는 『원림과 중국 문화』에서 위진남북조 시대 사인의 원림이 지닌 특징을 다음의 세 가지로 정리했다.[223] 1. 산수와 식물 등 자연의 형태를 중심으로 원림 경관의 틀을 세웠다. 2. 꾸불꾸불하게 구부러진 공간 조형. 3. 시가 · 회화 등 사인 예술과 원림의 결합. 이러한 사인 원림의 특징은 확실히 여러 가지 요인이 서로 결합하여 생겨났다. 동진이 북쪽 이민족의 점령을 피해 장강을 건너면서 문화의 중심이 남쪽으로 옮겨지게 되었다. 사인은 북쪽과 전혀 다른 강남의 산수를 마주하게 되었다. 이 때문에 원림을 조성하며 인공의 조형물을 많이 쓰지 않았고 종종 자연의 산세와 물길을 존중했다. 이처럼 지형의 사정에 따라 아주 조금씩 보완하니 일단의 "길이 꾸불꾸불하게 꺾여서 앞에 무엇이 나올지 헤아릴 수 없는"[224] 운치 있는 공간을 창조해냈다.

강남의 산은 서로 이어진 봉우리를 타고 고개와 골짜기가 쭉 뻗어 자연스럽게 원림 안팎의 풍경에 자연 그대로의 풍광을 덧보탰다. 강남의 물은 못과 시내 및 샘과 계곡을 흐르는 물로 인해 자연스럽게 원림의 조경에 부드러운 이미지를 가져다주었다. 아울러 터를 잡고서 갖가지 식물을 심고 지형의 고하에 따라 집이며 정자며 누대를 지었다. 인공은 자연의 아름다움을 두드러지게 하는 동시에 인공을 들인 뒤에 사인의 현학적 산수관과 일체가 된 자연에 더욱 가까워지게 되었다.

원림 안의 식물은 한편으로 어떤 정조를 나타내는 비덕比德의 이미지를 가지고 있는데, 소나무 · 대나무 · 측백나무 · 국화가 대표적이다. "푸르고 우뚝 솟은 봉우리 사이로 대나무와 측백나무가 제 모습을 얻었다."[225] 또 "가을 국화는 빛깔이 아름다워, 이슬 머금은 꽃잎을 따네. 꽃잎을 시름 잊는 술에 띄우니, 세상에 둔 정을 멀리 버리려 하네."[226] 다른 한편으로 식물은 경물을 갈라놓아 환경을 새롭게 창조하는 예술의 수단이 된다. 동진의 허순은 "나무에 덧대어 집을 지어, 외로이 모든 걸 스스로 충당하고,"[227] 남조 송나라의 왕경홍이 "살던 사정산舍亭山에는 숲과 골짜기가 사방을 둘러싸고 있었다."[228] 사조謝脁의 소원小園은 "못 북쪽의 나무는 물에 떠 있는 듯하고, 대

223 | 왕의(왕이)王毅, 『園林與中國文化』, 上海人民出版社出版, 1990. | 이 외에도 같은 저자의 성과로 『中國園林文化史』, 上海人民出版社, 2014; 『翳然林水: 棲心中國園林之境』, 北京大學出版社, 2017 참조.
224 『세설신어』 「언어」: 紆餘委曲, 若不可測. (안길환, 상: 254)
225 좌사, 「초은招隱」: 峭倩靑葱間, 竹柏得其眞.
226 『도연명집』 권3 「음주」 12수 중 제7수: 秋菊有佳色, 裛露掇其英. 汎此忘憂物, 遠我遺世情. (이성호, 146)
227 허순許詢, 『건강실록建康實錄』 권8 「효종목황제孝宗穆皇帝」: 憑樹構堂, 蕭然自致.
228 『송서』 권66 「왕경홍王敬弘 열전」: 所居舍亭山, 林澗環周.

숲 너머의 산은 마침 그림자 같다."[229]

원림의 건축물, 특히 문과 창문도 식물과 마찬가지로 자연과 호응을 강조했다. "들보와 기둥 사이로 구름이 피어나고, 창문 안에서 바람이 불어나온다."[230] "창밖으로 먼 산골짝 늘어서 있고, 정원 끝자락에 큰 나무가 가지를 드리운다."[231] 식물과 건물은 모두 자연의 경관을 더욱 아름답고 이상적인 형식으로 뚜렷하게 보여주고 있고 모두 자연의 참맛을 향한다는 목적을 갖고 있었다. 이처럼 진한 시대의 원원園苑과 다른 자연의 아름다움은 사인의 새로운 자연관을 반영한다. 원림은 조정과 산수의 사이에 자리하고 일종의 건축에 해당되지만 궁전과 민가에 적용되는 등급의 차별적 기준을 따르지 않았다. 원림은 자연의 특성을 갖지만 인문의 색채를 지닌 건축도 분명히 갖고 있다.

원림의 예술적 구상은 원림 안에 깃든 자연의 정취 이외에 늘 원림 밖의 자연을 안으로 끌어들이려고 노력하여 조정과 상대되는 산림(자연)의 심미 경계를 창조한 것이다. 위진 시대 이래로 명교名教와 자연의 논쟁과 조정의 지배적 사상과 사인의 상대적으로 독립된 의식의 충돌은 사인의 원림이 생겨나면서 마침내 해결을 보게 되었다. 원림의 조성은 자연에 기대려는 사인의 심미 취향에 의해 창조되었다. 이렇게 보면 시·그림·음악이 원림 안에서 어떻게 융합될 수 있었는가를 이해할 수가 있다.

산수의 아름다움이 명시名詩의 아름다운 구절을 낳는 터전이듯이 아름다운 원림도 마찬가지로 작용했다.

연못가에 봄풀이 돋아나고, 정원 버드나무의 새소리 달라졌네.

지 당 생 춘 초　원 류 변 명 금
池塘生春草, 園柳變鳴禽.(사령운, 「등지상루登池上樓」)

붉은 꽃은 새 줄기 피워내고, 나는 새는 하늘 높이 노닌다.

홍 파 탁 신 경　상 금 무 한 유
紅葩擢新莖, 翔禽撫翰游.(사만謝萬, 『난정집시』 중에서)

소용돌이 연못 중앙에서 물결이 일고, 성긴 대숲 사이 긴 오동나무 서 있다.

229 『고시기古詩紀』 권70 「사조謝朓·신치북창화하종사新治北窗和何從事」: 池北樹如浮, 竹外山猶影.

230 곽박郭璞, 「유선시遊仙詩」: 雲生梁棟間, 風出窗戶裏.

231 『고시기』 권69 「사조·군내고재한망답려법조郡內高齋閒望答呂法曹」: 牕中列遠岫, 庭際俯喬林.

回沼激中逵, 疏竹間修桐.(손통孫統, 『난정집시』 중에서)

시로 원림을 표현할 때에 중요한 것은 원림의 자연미이다. 원림의 경물과 산수시를
비교하면 거의 차이가 없다고 말할 수 있다. 아래에 진晉 나라의 담방생湛方生이 지은
「유원영遊園詠」을 살펴보도록 하자.

　　이곳의 형세를 살펴보니, 물과 언덕의 절경을 다하였다. 물은 더없이 맑아 환히 비쳐

　　보이고, 산은 하늘과 이웃하여 끝이 없다. 비가 막 개인 뒤 새로운 풍경 시작되면,

　　북관北館에 올라 한가로이 바라본다. 형문荊門의 높은 언덕을 마주하고, 어양魚陽의

　　빼어난 산을 곁에 두었다. 해질 무렵이면 시를 읊조리고, 가벼운 지팡이 짚고 길을

　　나선다. 가을날의 난초 향내 그윽이 밀려오고, 빽빽한 숲속에 어둠이 내린다. 천천히

　　걸어 오르내리며, 황량해진 옛 땅 사방으로 둘러본다.

　　양 자 경 지 가 회　구 천 부 지 기 세　수 궁 청 이 철 감　산 린 천 이 무 제　승 초 제 지 신 경　등 북 관
　　諒玆境之可懷, 究川阜之奇勢. 水窮淸以澈鑒, 山隣天而無際. 乘初霽之新景, 登北館

　　이 유 촉　대 형 문 지 고 부　방 어 양 지 수 악　승 석 양 이 함 영　장 경 책 이 행 유　습 추 란 지 류 분
　　以悠矚, 對荊門之孤阜, 傍魚陽之秀岳. 乘夕陽而含詠, 杖輕策以行遊. 襲秋蘭之流芬,

　　막 장 의 지 삼 수　임 완 보 이 승 강　역 구 허 이 사 주
　　幙長猗之森修. 任緩步以升降, 歷丘墟而四周.(담방생, 「유원영」)

　본래 원림의 묘미는 산수의 정취를 담아서 자연의 이치를 살려냈다는 점에 있다.
원림의 창조는 필연적으로 산수시를 많아지게 할 수 있다. 시와 원림이 결합하게 되면
서 원림과 사인의 취향이 한층 더 어울리도록 만들었다. 더 중요한 의의를 찾는다면
원림의 즐거움은 본질적으로 악기 연주의 즐거움과 다르다는 데에 있다. 앞서 말했듯이
진한 시대의 음악 우주가 무너진 뒤에 위진 시대의 사인은 우주의 소리를 새롭게 탐구
하기 시작했다. 음악은 사인이 현학의 이치를 체험하고 인격을 빚어내는 하나의 방식이
되었다.

　죽림칠현은 대부분 음악 마니아였다. 완적은 휘파람을 잘 불었고 금을 잘 연주했으
며, 「악론樂論」도 지었다. 완함은 "음률의 이해에 뛰어났고 비파를 잘 연주했고"[232] 『율

232 『진서』권49 「완적열전阮籍列傳」: 妙解音律, 善彈琵琶. ｜완함은 완적의 형의 아들, 즉 조카이다. 『진서』
　　「열전」에는 완적의 전기만 별도의 항목으로 실려 있고, 완함에 관하여는 그 뒷부분에 부기되어 있다.

의律議』를 지었다. 혜강도 음악에 정통했고 "눈으로 돌아가는 기러기 전송하고, 손으로 오현금을 타네. 천지를 살펴서 스스로 깨달으니, 마음은 태현太玄에서 노니네."[233]라는 시를 남겼다. 그는 처형당할 때조차도 음악으로 사인의 정신 경계를 보여주었다.[234]

> 혜중산嵇中散(혜강)은 낙양(뤄양)의 동시東市에서 처형당할 때에 기색이 조금도 변하지 않고 집행관에게 금을 달라고 하여 「광릉산廣陵散」을 연주했다. 곡이 끝나자 다음과 같이 말했다. "원효니袁孝尼(원준)[235]가 이 곡을 배우겠다고 부탁한 적이 있었는데, 내가 내놓기가 아까워서 가르치기를 허락하지 않았지. 오늘로 「광릉산」이 끊기는구나!"
>
> (안길환, 중:122)
>
> 혜 중 산 림 형 동 시　신 기 불 변　색 금 탄 지　주　광 릉 산　　곡 종 왈　원 효 니 상 청 학 차 산　오
> 嵇中散臨刑東市, 神氣不變, 索琴彈之, 奏「廣陵散」. 曲終曰: 袁孝尼嘗請學此散, 吾
> 근 고 불 여　　광 릉 산　어 금 절 의
> 靳固不與. 「廣陵散」於今絶矣!(『세설신어』「아량雅量」)

죽림은 칠현이 모이는 무대이고 처음부터 음악과 함께했다. 사인의 음악은 이미 조정의 종묘나 제례 의식의 음악도 아니고 궁정의 연회나 민간 축일의 질펀하고 떠들썩한 음악도 아니었으며, 사인의 성정을 표현하고 형이상의 경계를 다시 세우는 음악이었다. 그래서 "마음은 태현에서 노닌다."라고 할 수 있었다. 앞에서 말했듯이 이러한 새로운 음악 우주의 탐구는 음악 자체의 형식에서 금이나 휘파람을 통해 나타나기도 했다. 금

233　目送歸鴻, 手揮五絃. 俯仰自得, 遊心太玄. | 시의 출처와 제목은 『혜중산집』 권1 「형수재공목입군증시십구수兄秀才公穆入軍贈詩十九首」 중 제15수이다.

234　| 혜강의 죽음은 친구와 우정, 권력자와 구원이 얽혀서 일어났다. 친구 여안은 아내의 용모가 매우 뛰어났는데, 여안의 형 여손呂巽이 술에 취하여 제수씨를 범했다. 여안은 이 사실을 알고 혜강에게 도움을 청했다. 중재가 성공하는 듯했지만 여손은 자신이 사과와 반성을 한다고 해도 여안이 과연 어떻게 할지 몰라 여안이 집안에서 모친에게 불효막심한 일을 저질렀다고 관아에 고발했다. 사마소는 일전에 혜강이 자신의 관직 제의를 무시하고 은거한 일을 떠올렸고, 여안의 구명을 위해 백방으로 노력하는 혜강을 하옥시켰다. 혜강이 하옥되자 사회의 걸출한 인사들이 감옥에 찾아와서 위로하는 한편 그를 석방해줄 것을 요구했다. 3천여 명에 달하는 태학생도 연명으로 청원을 하고 그를 죽이지 말고 스승으로 모시게 해달라고 항의했다. 이 사태를 지켜본 사마소는 혜강에게 큰 위험을 느끼고 이 기회에 그를 반드시 죽여야겠다고 결심했다. 그리하여 혜강은 여안과 함께 낙양洛陽(지금의 하남(허난)성 낙양(뤄양)시)의 시장에서 처형을 당했다. 당시 혜강의 나이는 40세였다.

235　| 원준袁準은 서진 진군陳郡 양하陽夏 출신이고 자가 효니孝尼고 원환袁渙의 아들이다. 충성스럽고 신망이 높았으며 공정했을 뿐만 아니라 아랫사람에게 묻기를 부끄러워하지 않았다. 관직에 뜻이 없어 저서에만 전념해 10만여 언에 달하는 저술을 남겼다. 저서에 『주역전周易傳』과 『시전詩傳』 『주관전周官傳』 『상복경喪服經』 등이 있다.

과 휘파람이 음악 우주 그 자체는 아니어서 "산수에 맑은 음악이 있다."[236]라는 점을 알아야 비로소 현학·도가·불교의 사상적 분위기 속에서 음악 우주가 드러날 수 있다. 그래서 유가 전통의 "대악大樂은 천지와 함께 조화를 이룬다."[237]고 하는 것, 장자 전통의 '천지가 가진 큼의 아름다움'[238]이라는 '하늘의 즐거움〔天樂〕'[239] 등은 모두 산수의 맑은 음악에서 구체화된다.

사인의 원림이 자연과 인문의 합일로서 출현했을 때 원림의 즐거움은 늘 사람의 즐거움으로 하늘의 즐거움을 직접 느끼게 된다.

> 소사화(406~455)[240]가 일찍이 태조[241]를 따라 종산鍾山의 북령北嶺에 오른 적이 있었다. 중도에 널찍하고 반듯한 바위와 맑은 샘이 나오자 황제는 소사화에게 바위 위에서 금을 연주하게 하고서 상으로 은잔에 술을 따라 하사했다. "우리 서로 송석松石의 정취를 즐겨봅시다."
>
> 상 종 태 조 등 종 산 북 령　중 도 유 반 석 청 천　상 사 어 석 상 탄 금　인 사 이 은 종 주 위 왈　상 상 유
> 嘗從太祖登鍾山北嶺. 中道有磐石清泉, 上使於石上彈琴, 因賜以銀鍾酒謂曰: "相賞有
> 송 석 간 의
> 松石間意."(『송서』 권78 「소사화蕭思話 열전」)

이것은 사람의 즐거움을 통해 하늘의 즐거움을 깨닫는 것이다.

236 ㅣ 좌사, 『문선』 권22 「초은시招隱詩」: 非必絲與竹, 山水有清音. 何事待嘯歌, 灌木自悲吟(어찌 꼭 피리나 금과 같은 악기여야 하는가, 산수에 맑은 음악이 있는 걸. 어찌 통소소리 기다리랴, 키 작은 나무숲이 스스로 슬피 노래하는데).

237 ㅣ 『예기』 「악기樂記」: 大樂與天地同和.(지재희, 중: 310)

238 『장자』 「지북유知北遊」: 天地有大美而不言, (四時有明法而不議, 萬物有成理而不說). ㅣ 전체를 번역하면 다음과 같다. "천지는 큼의 아름다움을 지니고 있지만 이를 말로 표현하지 않고, 네 계절은 밝은 법칙을 지니고 있지만 이를 따지지 않으며, 만물은 이치를 지니고 있지만 이를 말해주지 않는다."(안동림, 537)

239 ㅣ 천락天樂은 인락人樂과 대비되어 『장자』 「천도天道」에 나오는 내용이다. 夫明白於天地之德者, 此之謂大本大宗, 與天和者也. 所以均調天下, 與人和者也. 與人和者, 謂之人樂, 與天和者, 謂之天樂.

240 ㅣ 소사화蕭思話는 남조 시대 난릉蘭陵 출신이고 자가 문휴文休이다. 젊을 때부터 책은 알지 못하고 허랑하게 노니는 것만 일삼았으며, 말 타기를 좋아해 세요고細腰鼓를 치면서 이웃 밭을 엉망으로 만들어 사람들을 화나게 했다. 나중에 반성하여 책과 역사를 좋아했는데, 무제武帝가 한번 보고 나라의 그릇이 될 사람이라 인정했다. 글씨는 양흔羊欣에게 배워 모든 체를 잘 썼으나 특히 행서가 우수했고 이왕二王 이후의 제 1인자라 한다. 『순화각첩淳化閣帖』에 척독 『일월첩一月帖』이 있다.

241 ㅣ 태조太祖는 육조 송나라의 제3대 황제인 문제文帝 유의륭劉義隆(424~453)을 가리킨다. 태조는 그의 묘호廟號이다.

종병은 자신이 직접 돌아다녔던 곳을 모두 방안에 그려두고는 사람에게 이렇게 말했다. "금을 어루만지며 곡조를 타서 뭇 산들이 모두 메아리치도록 하련다."

범 소 유 리 개 도 지 어 실 위 인 왈 무 금 동 조 욕 령 중 산 개 향
凡所游履, 皆圖之於室, 謂人曰: "撫琴動操, 欲令衆山皆響."

(『송서』 권93 「은일열전隱逸列傳」)

이것도 사람의 즐거움을 통해 하늘의 즐거움을 느끼는 것이다. 원림에서 휘파람은 일정한 작용을 수행하여 사람의 즐거움을 통해 하늘의 즐거움을 체득하게 했다.

산림 속에 고요히 숨어 사는 은자 있어, 나지막이 휘파람 불며 금琴을 탄다.

중 유 명 적 사 정 소 무 청 현
中有冥寂士, 靜嘯撫淸絃.(곽박, 「유선시遊仙詩」)

동쪽 언덕에 올라 휘파람을 불고, 맑은 시냇가에서 시를 짓는다.(이성호, 271)

등 동 고 이 서 소 임 청 류 이 부 시
登東皐以舒嘯, 臨淸流而賦詩.(『도연명집』 권5 「귀거래혜사」)

산수의 중요한 기능인 동시에 원림의 중요한 기능은 우주 음악이 바로 여기서 새롭게 드러나는 데 있다.
음악 우주는 산수와 원림에서 먼저 일 년 사계절의 운율로 표현되고 있다.

봄물이 사방의 못에 가득하고, 여름 구름에 기이한 봉우리가 많네. 가을 달은 밝은 빛을 흩뿌리고, 겨울 고개엔 한그루 소나무 빼어나네.

춘 수 만 사 택 하 운 다 기 봉 추 월 양 명 휘 동 령 수 고 송
春水滿四澤, 夏雲多奇峯. 秋月揚明輝, 冬嶺秀孤松.(도연명, 「사시」)[242]

242 | 「사시四時」가 도연명의 작품이 아니라 동시대의 고개지의 작품이라는 견해도 있으며, 근래의 『도연명집』
에는 대부분 이 시가 빠져 있다. 옛 『도연명집』에는 "이 시는 고개지의 「신정神情」으로, 『유문類文』에
전편이 실려 있다. 그러나 고개지의 시는 전체가 단정하지 못한 채, 이 구절만이 뛰어나다[此顧愷之「神情」
詩, 『類文』有全篇. 然顧詩首尾不類, 獨此警絶]."라는 주석이 달려 있다. 또 『예문유취藝文類聚』 권3의
「세시부상歲時部上·춘春」에서도 고개지의 「신정」을 다음과 같이 적고 있다. "春水滿四澤, 夏雲多奇峰.
秋月揚明輝, 冬嶺秀寒松." 창경궁 함인정涵仁亭에 이 시가 쓰여 있다.

봄 · 여름 · 가을 · 겨울의 운행은 본래 하늘의 즐거움이고 각 계절의 물상物象들은 자연 음악의 음표이다. 다음으로 하루라는 시간의 운율을 표현하기도 한다.

> 아침저녁으로 기후가 바뀌고, 산수는 늘 맑은 빛을 머금는다. 맑은 빛이 사람을 즐겁
> 게 하니, 노니는 이들은 돌아갈 것을 잊는다. 골짜기 나설 때는 아직 해가 남았는데,
> 배에 오르니 어느새 햇살이 희미하다. 골짜기 수풀에 어스름이 깔리고, 금빛 저녁놀엔
> 저녁 안개 흘러든다. 마름과 수련은 서로 비춰 반짝이고, 부들과 피는 서로 의지하며
> 흔들린다. 수풀을 헤치며 남쪽 길을 서둘러, 편안히 내 집 동쪽 문간에 눕는다.
>
> 혼 단 변 기 후 산 수 함 청 휘 청 휘 능 오 인 유 자 담 망 귀 출 곡 일 상 조 입 주 양 이 미 임 학 감
> 昏旦變氣候, 山水含淸暉. 淸暉能娛人, 遊子憺忘歸. 出谷日尚早, 入舟陽已微. 林壑歛
>
> 명 색 운 하 수 석 비 기 하 질 영 울 포 패 상 인 의 피 불 추 남 경 유 열 언 동 비
> 暝色, 雲霞收夕霏. 芰荷迭映蔚, 蒲稗相因依. 披拂趨南逕, 愉悅偃東扉.
>
> (사령운, 「석벽정사환호중작石壁精舍還湖中作」)

아침부터 저녁까지 하루라는 시간의 운행 역시 하늘의 즐거움이다. 하루라는 시간 속의 실물과 허상, 경물의 움직임과 햇살의 변화 등은 모두 음악을 이루는 요소와 같아서, 시간의 선율 속에서 움직이고 변해간다. 세 번째로 산수를 주제로 하여 자연의 구성을 표현한다. 산은 높고 물은 낮으며, 산에 다양한 모습이 있고 물은 수많은 자태를 보여준다. 천지의 기가 모이고 뒤섞여서 바람과 구름이 생기며 비와 눈이 내리고 낮과 밤이 교차하고 만물의 빛깔이 바뀌게 되는데, 여기에도 하늘의 즐거움이 나타난다. 네 번째로 분명하게 들리는 물소리와 새소리, 어둠 속에서 산과 사물이 내는 소리 등은 자연의 음향을 이루는데, 이러한 음향은 음악을 닮지 않았지만 음악보다 훨씬 좋다.

> 매미 소리 요란할수록 숲은 더 고요해지고, 새가 울어대면 산은 더욱 조용하다.
>
> 선 조 림 유 정 조 명 산 경 유
> 蟬噪林逾靜, 鳥鳴山更幽.(왕적王籍, 「입약사계入若邪溪」)

> 산기운이 해질녘에 아름다우니, 날던 새도 짝지어 돌아오네.(이성호, 144)
>
> 산 기 일 석 가 비 조 상 여 환
> 山氣日夕佳, 飛鳥相與還.(도연명, 「음주飮酒」 20수 중 제5수)

못에 가득한 연꽃에 휘익 바람 불고, 창을 가린 대는 쏴아 울어댄다.

삽 삽 만 지 하　소 소 음 창 죽
颯颯滿池荷, 脩脩蔭牕竹.(사조謝脁, 「동일만군사극冬日晩郡事隙」)

다섯 번째로 자연의 음은 산수나 천지 사이에서 자연의 색, 자연의 맛과 혼연일체가 되어 나타난다. 사람이 자연의 음에 귀를 기울일 때 그는 눈앞의 모든 사물들의 형상뿐 아니라 사물과 함께 있는 전체 풍경을 느낄 수 있고, 또 천지 사이에서 보는 이러한 풍경의 전체를 혼연일체를 이룬 천지의 음으로 느끼게 된다.

남은 노을 흩어지니 비단을 이루고, 맑은 강물 고요히 흐르면 명주실과 같아라. 지저 귀는 새소리 봄 모래섬 뒤덮고, 온갖 꽃 피어 들판에 향기 가득 채우네.

여 하 산 성 기　징 강 정 여 련　훤 조 복 춘 주　잡 영 만 방 전
餘霞散成綺, 澄江靜如練. 喧鳥覆春洲, 雜英滿芳甸.

(사조, 「만등삼산환경읍晩登三山還京邑」)

원수는 복사꽃 빛깔이고, 상수[243]에 두약[244]의 향기 넘치네. 동굴을 지나 모산에 가까워지면, 강줄기는 무협[245]으로 길게 이어지네. 강물은 하늘을 둘러 맑고도 푸른데, 햇살은 물결 위에서 일렁인다. 떠가는 배는 먼 나무에 걸려 있고, 강을 건너던 새 높은 돛대 위에서 숨을 고른다.

원 수 도 화 색　상 류 두 약 향　혈 거 모 산 근　강 련 무 협 장　대 천 징 형 벽　영 일 동 부 광　행 주 두
沅水桃花色, 湘流杜若香. 穴去茅山近, 江連巫峽長. 帶天澄逈碧, 映日動浮光. 行舟逗

원 수　도 조 식 위 장
遠樹, 度鳥息危檣.(음갱,[246] 「도청초호渡青草湖[247]」)

243 ｜ 원수沅水는 동정호에서 남쪽으로 흐르는 강이고, 상수湘水는 남쪽으로 동정호로 흘러 들어가는 강이다.

244 ｜ 두약杜若은 다년생 향초의 일종이다. 여름에 흰색의 꽃을 피우고, 흑색의 열매를 맺는다.

245 ｜ 무협巫峽은 장강長江 삼협三峽 중의 하나로, '대협大峽'이라고도 부른다. 무협은 서쪽의 사천(쓰촨)성 무산(우산)巫山현에서 시작하여 동쪽의 호북(후베이)성 파동(바둥)巴東현에까지 이르는 45킬로미터 길이의 협곡이다.

246 ｜ 음갱陰鏗은 남조 진陳나라 무위武威 고장姑藏 출신으로 자가 자견子堅이고 음자춘陰子春의 아들이다. 사전史傳에 정통했고, 5언시를 잘 지어 당시 인정을 받았다.

247 ｜ 청초호青草湖는 서새산西塞山 앞의 호수로 옛 5호湖의 하나인데 남으로 상수湘水로 흐르고 북으로 동정호洞庭湖와 통한다.

사인은 산수의 감상을 통해 음악 우주를 다시 얻게 되자 이제 산수를 끌어안은 원림에서 음악 우주를 터득하게 되었다. 원림은 성시원에서 산수원으로, 부귀원에서 자연원으로, 대원에서 소원으로 전개되는 일종의 흐름을 보여주고 있다. 이러한 흐름대로 전개될 수 있다면 마찬가지로 이전으로 돌아갈 수도 있다. 즉 자연원과 소원에서 얻은 심미 구조로부터 원림의 흐름을 거슬러 올라가 성시원으로 돌아가 볼 수도 있다. 이렇게 보면 성시원에서도 산수원에 나타나는 음악 우주의 경계를 유사하게 보여주고 있다.

총대叢臺에서 날을 보내니, 어둠이 내린 객사엔 구름만 가득하다. 아름다운 담장 화려하게 늘어서, 문채文彩를 이루어 땅을 수놓는다. 우리 왕은 탁월하니, 보통 사람을 뛰어넘네. 고급스런 대들보에 화려한 문설주요,**248** 화려한 집에 고급스런 마룻대라.**249** 무성한 대나무는 비를 막아주고, 어둠이 내린 바위에는 석양이 찾아드네. 세찬 물살 멀리 흐르는 것 같고, 조성한 봉우리는 깎아지른 듯하네. 이끼는 높은 산비탈에서 미끄럽고, 등나무는 우뚝 솟은 벼랑에 매달려 있다. 나무 그림자는 창가에서 아른거리고, 못 위의 달빛은 휘장처럼 흔들린다. 달은 멀리 서강潊江에서 빛나고, 바람은 가까운 골짜기에서 맑다. 언덕에 쌓인 눈은 녹기 어렵고, 동산의 꽃은 지기 쉬워라. 오동나무는 높이가 백 척이요, 수양버들은 다섯 그루라. 꽃은 구원九畹**250**에 피었는데 결실은 세 그루라. 산길 따라 자줏빛 연밥**251** 피어 있고, 물풀에는 붉은 꽃술 달렸네. 산길 가파른 곳에서 꽃 한 송이 꺾어들고, 푸르른 물 만나면 갈림길 나타난다. 정자 앞 두루미는 무리지어 소란스럽고, 놀란 물오리 떼 물가에서 떠들어댄다.

총 대 조 일　치 관 련 운　금 장 렬 궤　수 지 성 문　오 왕 탁 이　일 취 불 군　매 량 혜 각　계 동 난 분
叢臺造日,　淄館連雲.　錦牆列續,　繡地成文.　吾王卓爾,　逸趣不群.　梅梁蕙閣,　桂棟蘭枌.

죽 심 개 우　석 암 영 훈　격 류 의 소　구 봉 사 삭　태 활 위 등　등 반 용 악　수 영 요 창　지 광 동 막
竹深蓋雨,　石暗迎曛.　激流疑疏,　搆峰似削.　苔滑危磴,　藤攀聳崿.　樹影搖窗,　池光動幕.

248 | 매량梅梁은 본래 회계會稽(지금의 절강(저장)성 소흥(샤오싱)紹興)에 있는 사당의 대들보를 가리키며, 보통 궁전 등 고급스런 건물의 대들보를 지칭하는 말로 사용된다. 혜각蕙閣은 화려한 문설주를 말한다.

249 | 계동桂棟은 계수나무로 만든 커다란 대들보이며, 보통 화려한 집이나 방을 지칭하는 말로 사용된다. 난분蘭枌은 고급스런 마룻대를 말한다.

250 | 『초사』「이소」에서 굴원은 "내 이미 구원이나 되는 넓은 땅에 난초를 심었고, 또 백무의 땅에 혜초를 심었노라[余旣滋蘭之九畹兮, 又樹蕙之百畝]."라고 하였고, '원畹'에 대해 왕일王逸은 "12무를 1원이라 한다[十二畝曰畹]."라고 주석하였다. 이후 '구원'은 난초를 심은 넓은 밭을 의미하게 되었다.

251 | 자적紫的은 본래 자적紫芍인데 함께 사용되며, 자줏빛 연밥을 뜻한다.

월징요서　풍청근학　설안난소　화원이락　고동백척　수양오주　개영구원　결수삼주
月澄遙澈, 風淸近壑. 雪岸難消, 花園易落. 高桐百尺, 垂楊五株. 開榮九畹, 結秀三珠.

산조자적　수엽홍수　추방요류　접취분구　정환려학　포조경부
山條紫的, 水葉紅鬚. 抽芳繞霤, 接翠分衢. 亭謹旅鶴, 浦噪驚鳧.

(강총江總, 「영양왕재후산정명永陽王齋後山亭銘」)

　　산수 원림의 음악 우주가 원림의 틀을 통해 문화 전반으로 널리 퍼져나갈 때 산수 원림과 같은 걸음으로 발전하여 정형화된 사인의 심리 정조와 심미 취향도 이미 보편적 영향을 주었다. 조정의 묘당과 자연의 산수와 원림이라는 삼자의 관계에서 원림은 자연의 산수에 가까이 다가갔다. 종병은 산수를 실컷 유람하고 마지막에 원림으로 돌아왔으며, 사령운은 본성적으로 산수를 좋아했고 원림에서 휴식했다. 원림은 자연이자 머무는 곳이다. 이처럼 사람이 머무는 곳에서 다시 자연을 받아들였다. 원림의 창조는 하나의 예술 형태의 창조일 뿐만 아니라 이념의 창조이다.

　　첫째, 완전히 무너졌던 진한 시대의 음악 우주는 원림 안에서 새로운 형식으로 다시 태어났다. 둘째, 선진 시대 이래로 줄곧 사대부 계층을 괴롭혔던 출사와 은일을 둘러싼 내면의 모순은 원림 안에서 원만하게 해결되었다. 셋째, 위진 시대 이래로 사인의 개성 자각과 예술 자각으로부터 생겨난 일련의 새로운 미학 원칙이 원림을 통해 정형화를 이룰 수 있었다. 원림은 세 가지 측면에서 위진 시대 이래로 동요가 그치지 않았던 사인들의 마음을 안정시킬 수 있었다.

궁정의 심미 취향

1. 궁정의 흐름: 미려함에서 화려함과 풍부함으로

조씨曹氏 부자는 사족士族의 신분으로 우뚝 일어선 탓에 그들의 시는 뜻이 깊고 언어가 비장하며 격앙되면서도 기운찬 건안 연간(196~220)의 풍골을 표현하고 있다. 조비(187~226)는 황제이자 궁정 심미의 주창자로서 『전론』「논문」에서 "나라를 경영하는 큰 사업이며 영원히 사라지지 않을 성대한 일"[252]로서 주의奏議·서론書論·명뢰銘誄·시부詩賦의 4대 문체에 대해 '아雅' '리理' '실實' '려麗'라는 미학적 요구를 제시했다.

> 문장은 근본이 같지만 양식이 다르다. 상주하고 의론하는 글은 전아典雅해야 하고, 편지와 논설의 글은 이치에 합당해야 하고, 찬양과 애도하는 글은 진실해야 하고, 시·부의 운문은 아름다워야 한다.(이규일, 247)
>
> 부문 본동이말이 개주 의의아 서 론의리 명 뢰상실 시 부욕려
> 夫文, 本同而末異. 蓋奏·議宜雅, 書·論宜理, 銘·誄尚實, 詩·賦欲麗.(『전론』「논문」)

여기서 '려'는 심미성이 가장 강한 '시부'를 대상으로 제시되고 있다. '려' 자 한 자는 육조 시대 전체의 궁정 미학을 규정했다. 「논문」에서 각종 문체의 근본이 같다는 '문동文同' 관념은 매우 중요하다. 양식이 다르지만 근본이 같다면 시부의 려는 각종 문체에

252 | 조비, 『전론』「논문」: 蓋文章, 經國之大業, 不朽之盛事. (年壽有時而盡, 榮樂止乎其身, 二者必至之常期, 未若文章之無窮.)(이규일, 250)

영향을 미칠 수 있을 뿐 아니라 심지어 '문文' 전체의 특징이 될 수도 있다. 시부는 정감과 가장 많이 연관되면서도 또 가장 크게 중시되며, 불후와 관계 있으면서도 사람이 창작하려고 노력하는 장르다. 시부의 '려'는 '문'의 중심을 차지하게 되었다. 육조 시대의 문학은 바로 이와 같이 발전하여, 시부의 '려'로부터 최종적으로 어떠한 글도 아름답지 않은 것이 없는 무문불려無文不麗로 바뀌게 되었다. 따라서 시부의 '려'의 발전을 통해 육조 관념의 발전을 살펴볼 수 있는데 이는 비교적 좋은 시각이 된다.

조식의 시는 건안建安 문학을 대표한다.

> 기골이 뛰어나게 높고 수식이 화려하면서도 다채롭다. 정서는 우아함과 원망을 두루
> 갖추고 문체는 문(형식)과 질(내용)을 모두 채웠다."(이철리, 198)
>
> 골 기 기 고 사 체 화 무 정 겸 아 원 체 피 문 질
> 骨氣奇高, 詞體華茂, 情兼雅怨, 體被文質.(종영, 『시품』)

조비는 사인의 골骨 · 기氣 · 원怨 · 질質을 갖추었을 뿐만 아니라 궁정의 우아함 · 세련됨(형식) · 화려함 · 다채로움까지 지녀서 '려'의 추구를 나타내고 있다. 이로부터 진晉나라의 가장 뛰어난 시인, 즉 삼장三張[253] · 이륙二陸[254] · 양반兩潘[255] · 일좌一左[256]가 나오게 되었다.

삼장 중에서 가장 뛰어난 이장二張(장협과 장화)은 모두 '려'를 추구했다.

> 장협은 문체가 화려하고 깨끗했다. …… 실제 형상과 닮은 표현을 재치 있게 꾸며냈
> 다. …… 풍류로 잘 이끌어 실로 세상에 다시없는 고수이다. 어구는 화려하고 무성
> 하며 음운은 리듬감이 있어, 사람으로 하여금 재미가 있어 지루하지 않도록 한다.(이

253 삼장三張은 장협張協 · 장화張華 · 장항張亢을 가리킨다. | 삼장은 일반적으로 장화(232~300) 대신 장재張載로 보는 쪽이 많다. 진晉의 삼장이라고 하면 바로 장재를 위시한 장협 · 장항 삼형제를 가리킨다. 장화는 박식하여 『박물지博物誌』를 남긴 인물이다. 삼장은 안평安平(지금의 하북(허베이)성 안평(안핑)현) 출신으로 장재가 맏형이고 장항이 막내이다. 장재는 자가 맹양孟陽이고, 중서시랑中書侍郎 등을 지냈으나 서진 말엽에는 전란을 피해 은거하였다. 장재는 시풍이 장협과 가까웠고 장항과는 차이가 있었다. 따라서 명의 장부張溥는 장재와 장협의 작품을 모아 『장맹양경양집張孟陽景陽集』을 편찬하기도 하였다. 둘째인 장협은 자가 경양景陽이며, 형과 마찬가지로 혜제惠帝(290~306) 말엽에 전란을 피해 은거하였다. 현재 장협의 시는 13수가 전한다. 장항은 자가 계양季陽이다.

254 이륙은 육기陸機와 육운陸雲을 가리킨다.

255 양반은 반악潘岳과 반니潘尼를 가리킨다.

256 일좌는 좌사左思를 가리킨다.

철리, 243)[257]

文體華淨 …… 又巧構形似之言. …… 風流調達, 實曠代之高手. 調采蒽菁, 音韻鏗
鏘, 使人味之亹亹不倦.(종영, 『시품』)

장화의 문체는 화려하고 곱지만 흥취와 비유가 그리 뛰어나지 않다. 문자를 재치 있게 활용하여 아름답게 꾸미는 데에 힘썼다.(이철리, 279)[258]

其體華艷, 興托不奇. 巧用文字, 務爲妍治.(종영, 『시품』)

이반二潘 중에 유명했던 반악潘岳도 '려'를 추구했다. "훨훨 경쾌하여 날짐승에 달린 깃털 같고 의복에 꾸민 얇고 고운 주름비단과 같다."[259] 이륙 중 진晉나라 최고의 시인으로 인정받는 육기陸機(261~303)는 더욱 "재능이 뛰어나고 어휘가 넉넉하며, 모든 문체가 화려하고 아름다웠다."[260]

이처럼 '려'를 부각시킨 것은 모두 고관高官과 명사名士로 한 시대의 명망이 높은 인물이었다. 육기는 「문부」에서 이론적으로 "시부는 아름다워야 한다."는 조비의 주장에서 한 걸음 더 나아가 "시는 감정에 따르며 아름다워야 하고, 부는 사물을 묘사하면서 맑아야 한다."[261]고 재해석했다. 여기서 시에 대해 뜻을 말한다는 '언지言志'[262]가 아니라 감정에 따른다는 '연정緣情'을 중시하고 있다. 이는 후세 정통 유학자가 보기에 '시인의 맛을 잃었다〔失詩人之旨〕'(심덕잠沈德潛, 1673~1769)거나 사람을 '잘못된 샛길로 이끈다〔引人歧途〕'(기윤紀昀, 1724~1805)는 비판을 받았다. 당시로서는 이것이 아주 정상적인 일이었다. 감정은 시의 개성을 결정짓고 시를 잘 쓰느냐 못 쓰느냐를 결정지었다.

미학의 발전으로 말하면 여기서 관건은 '정情'으로 말미암아 '기미綺靡'의 아름다움을 이끌어낸다는 점이다. 기綺는 세릉[263]으로 비단으로 짠 아름다운 직물이다. 미靡는 많

257 | 이 평가의 출처는 종영, 『시품』 권1 「진황문랑장협晉黃門郎張協」이다.
258 | 이 평가의 출처는 종영, 『시품』 권2 「진사공장화晉司空張華」이다.
259 | 종영, 『시품』 권1 「진황문랑반악晉黃門郎潘岳」: 翩翩然如翔禽之有羽毛, 衣服之有綃縠.(이철리, 236)
260 | 종영, 『시품』 권1 「진평원상육기晉平原相陸機」: 才高辭贍, 擧體華美.(이철리, 229)
261 『문선文選』 권17 「논문論文・문부文賦」: 詩緣情而綺靡, 賦體物而瀏亮.(이규일, 62)
262 |『서경』「순전舜典」: 詩言志.
263 | 세릉細綾은 무늬가 있는 얇고 고운 비단이다.

386

다 또는 풍성하다는 뜻이다. 기미綺靡는 아름답고 번성하다는 뜻이다. 문장의 아름다움은 사람의 감정으로부터 연원하고 사람의 감정은 아름다운 문장으로 승화되어야 한다. 이처럼 아름답고 번성함은 풍부한 내용을 가리킨다. 육기는 「문부」에서 문학 작품이 어떻게 해야 낮은 수준에서 높은 수준에 이르는가를 이야기하며 다음의 다섯 가지를 다루고 있다.

(1) 때로는 짧은 분량으로 글을 지으니 텅 빈 곳을 마주하며 홀로 흥취를 내는 격이다. 내려다봐도 적막하여 짝을 이룰 말이 없고 올려다봐도 막막하여 이어받을 내용이 없다. 비유하면 금을 외로이 연주하여 맑은 소리를 담아내도 호응이 없는 것과 같다. (2) 때로는 힘없는 어조로 글을 지으니 말이 예쁘기만 하고 화려하지 못하다. 좋은 점과 나쁜 점이 섞여서 일체를 이루니 훌륭한 바탕을 더럽혀 흠을 만든 것이다. 느린 노래를 부르는데 당하堂下에서 피리의 곡조가 너무 빠른 격이니, 비록 호응하기는 하지만 조화를 이루지는 못하는 것과 같다. (3) 때로는 이치는 버려두고 기이한 표현만 남으니 공허함만을 추구하면서 글이 자질구레해진다. 말에 감정이 실려 있지 않으면 좋아해주는 이가 없고, 언사가 형식적이고 공허하면 발붙일 곳이 없다. 마치 거문고의 줄이 짧고 연주가 빨라서 비록 조화는 이루지만 슬픔(비애)이 없는 것과 같다. (4) 때로는 법도를 무시하고 시류에 영합하는 글을 지어, 애써 요란한 어구를 쓰지만 저속한 문장이 되고 만다. 보기에는 좋지만 너무 천박하고 높은 소리를 내어 노래하지만 노래의 품격은 낮다. 「방로」²⁶⁴나 「상간」²⁶⁵을 대한 격이니, 마음을 슬프게만 하고 정확하지 못하다. (5) 때로는 맑고 담백하고자 해서 간략하게 글을 지어, 늘 잡다한 수식들을 없애고 군더더기를 덜어낸다. 대갱²⁶⁶의 희미한 뒷맛조차 없고 제사에 연주

264 ㅣ 「방로防露」는 옛 악곡이며, 쫓겨난 신하의 마음을 노래한 것이라고 하는데 그 상세한 내용은 알 수 없다. 『문선』 권13의 사회일謝希逸의 「월부月賦」 중 '徘徊「房露」'라는 구절에 대해 이선李善은, "방로防露는 옛 악곡이다. …… 방房과 방防의 옛 글자는 통용되었다〔防露蓋古曲也. …… 房與防古字通〕."라고 주석했다. 또 『문선』 권17의 육기의 「문부」 중 '「防露」與桑間'에 대해 이선은 다음과 같이 주석했다. "「防露」, 未詳. 一曰, 謝靈運「山居賦」曰, 楚客放而防露作, 注曰, 楚人放逐, 東方朔感江潭而作七諫. 然靈運有七諫, 有防露之言, 遂以七諫爲防露也."

265 ㅣ 「상간桑間」은 하夏나라 걸왕桀王 때의 음란한 음악이었다고도 한다. 일반적으로 남녀의 애정을 묘사한 시가를 가리키며, 망국亡國의 음악을 뜻하는 말로 사용되어 왔다. 『예기』 「악기樂記」: 桑間濮上之音, 亡國之音也.

266 ㅣ 대갱大羹은 고대에 제사를 지낼 때에 사용했던 고깃국이다. 대갱에는 쓴맛·신맛·매운맛·짠맛·단맛 등의 오미五味를 넣지 않기 때문에 그 맛이 싱겁고 무미건조하여 나중에야 희미한 맛이 느껴진다는 것이다.

하는 음악과 같이 단조롭기만 하다. 비록 한 사람이 노래하자 세 사람이 찬탄했다[267]

고는 하지만 고상하기는 하나 아름답지는 않다.(이규일, 101)

<div align="center">

혹 탁 언 어 단 운　대 궁 적 이 고 흥　부 적 막 이 무 우　앙 요 곽 이 막 승　비 편 현 지 독 장　함 청 창
或託言於短韻, 對窮迹而孤興. 俯寂莫而無友, 仰寥廓而莫承. 譬偏絃之獨張, 含淸唱

이 미 응　혹 기 사 어 췌 음　언 도 미 이 불 화　혼 연 치 이 성 체　누 양 질 이 위 하　상 하 관 지 편 질
而靡應. 或寄辭於瘁音, 言徒靡而弗華. 混姸蚩而成體, 累良質而爲瑕. 象下管之偏疾,

고 수 응 이 불 화　혹 유 리 이 존 이　도 심 허 이 축 미　언 과 정 이 선 애　사 부 표 이 불 귀　유 현 요
故雖應而不和. 或遺理而存異, 徒尋虛而逐微. 言寡情而鮮愛, 辭浮漂而不歸. 猶弦幺

이 휘 급　고 수 화 이 불 비　혹 분 방 이 해 합　무 조 찬 이 요 야　도 열 목 이 우 속　고 고 성 이 곡 하
而徽急, 故雖和而不悲. 或奔放而諧合, 務嘈囋而妖冶. 徒悅目而偶俗, 固高聲而曲下.

오 방 로 여 상 간　우 수 비 이 불 아　혹 청 허 이 완 약　매 제 번 이 거 람　궐 대 갱 지 유 미　동
寤「防露」與「桑間」, 又雖悲而不雅. 或淸虛而婉約, 每除煩而去濫. 闕大羹之遺味, 同

주 현 지 청 사　수 일 창 이 삼 탄　고 기 아 이 불 염
朱玄之淸氾. 雖一唱而三歎, 固旣雅而不艶.

</div>

첫째로 '응應'은 서로 같은 요소의 호응이다. 호응이 미적 감각을 낳는다. 호응의
기교가 있은 뒤에야 한 걸음 더 나아가 다음을 고려하게 된다. 둘째로 '화和'는 서로
다른 요소의 조화이다. 조화는 호응에 비해 더 복잡한 미적 감각이다. 호응과 조화로
최고의 지점에 도달할 수 있다. 셋째로 '비悲'는 음악에 비유하면 음악에서 사람을 가장
감동시키는 힘을 대표된다. 호응과 조화가 최고조에 이르면 그 안에 응당 사람의 마음
을 움직여서 감동시킬 수 있는 가장 깊은 힘을 가지고 있다. 호응과 조화가 작문의
구조나 조직에서 기교를 더 강조한다면 슬픔(비애)은 작문 안에 담겨진 정감의 역량이
다. 가장 강력한 정감의 힘이 있은 뒤에 한 걸음 더 나아가 다음을 고려해야 한다.
넷째로 정확성의 '아雅'이다. 사람을 감동시키는 슬픔은 응당 아정雅正해야 하는데,
이는 조정이 요구하는 예禮의 질서이다. 아는 정치적으로 정확성이다. 정치적으로 정확
한 다음에 다음을 강조할 수 있다. 다섯 번째로 아름다움의 '염艶'이다. 예술적으로 조
화로운 것(응과 화), 감정이 충만한 것(비), 정치적으로 정확한 것(아)의 작품은 대단히
아름다운 것이 된다. 이는 궁정 취미에서 찾는 본연의 모습이다. 염은 가장 높은 단계
의 요구이다. 하지만 이것은 단순한 아름다움이 아니라 호응에서 조화로 다시 슬픔으로
다시 정확으로 한 걸음 한 걸음씩 나아가서 최종적으로 이루어낸 아름다움이다. 이것은

267 | 일창삼탄一唱三歎 또는 일창삼탄一倡三歎은 한 사람이 노래하자 세 사람이 화답한다는 것으로, 음악이
나 시문詩文이 훌륭하여 상찬할 만하다는 의미로 사용된다. 『예기』「악기」: 淸廟之瑟朱弦而疏越, 一倡而
三歎, 有遺音者矣. 『순자』「예론禮論」: 淸廟之歌, 一倡而三歎也.

'감정에 따르며 아름다워야 한다'는 테제의 주석이라 할 수 있다. 아주 깊은 감정(예컨대 음악에서 슬픔)으로부터 예술적으로 완미完美한 형식, 즉 '응應'과 '화和'를 표현해낼 수 있다. 이러한 완미한 형식은 조정의 아정에 부합하고 이러한 아정은 최종적으로 아름다운 전체 또는 아름다운 품격을 만들어낸다.

'려'와 '염'의 추구는 공자의 사상과 부합하지 않고 장자의 정신과 어울리지 않지만 굴원과 서로 통한다. 굴원의 깊은 정감과 놀랍도록 아름다운 어구는 마침 위진 시대 사람의 '감정에 따르며 아름다워야 한다'는 당시의 풍조와 호응하는 것일 뿐만 아니라 굴원 작품의 풍부한 내용 또한 위진 시대 사람을 위해 본보기가 되었다. 따라서 유협은 『문심조룡』「원도原道」「징성徵聖」「종경宗經」「정위正緯」의 다음 편에 가장 첫 번째의 문체로 「변소辨騷」를 배치했다.

> 문장이 아름답고 우아하여 사부詞賦(운문)의 으뜸이 되었다. …… 굴원의 글에서 재능이 뛰어난 이는 대문장을 얻고 사고가 기민한 이[268]는 아름다운 문장을 갖게 되며 시를 읊조리는 이는 산천을 기억하게 되고 아동은 향초香草의 명칭을 알게 되었다.
>
> (최동호, 77, 80)
>
> 문 사 려 아 위 사 부 지 종 재 고 자 울 기 홍 재 중 교 자 렵 기 염 사 음 풍 자 함 기 산 천 동
> 文辭麗雅, 爲詞賦之宗. …… 才高者苑其鴻裁, 中巧者獵其艷辭, 吟諷者銜其山川, 童
>
> 몽 자 습 기 향 초
> 蒙者拾其香草.(『문심조룡』「변소」)

굴원 문장의 내용이 얼마나 풍부한지 알 수 있다. 물론 '려'와 '염'은 합리성을 갖추고 있어야 하지만 굴원에게 다소 부족했다. 이에 갈홍葛洪(283?~363)은 역사의 발전 관점에 따라 '려'와 '염'의 필연성과 '합리성'을 입증했다.

> 옛날에는 모든 일이 순박했지만 오늘날 고쳐서 꾸미지 않은 것이 없다. 시대가 달라져 세상이 바뀌는 것이니 이는 이치상 자연스럽다. 모직과 비단으로 짠 옷은 아름답고도 견고하니 짚으로 짠 옷보다 못하다고 말할 수 없고, 덮개가 달린 수레는 아름답고도 튼튼하니 통나무 바퀴로 된 수레만 못하다고 말할 수 없다.

268 | 중교中巧는 범문란(판원란)范文瀾에 따르면 심교心巧의 뜻이다.

고 자 사 사 순 소　금 칙 막 불 조 식　시 이 세 개　리 자 연 야　지 어 궐 금 려 이 차 견　미 가 위 지 감
古者事事醇素, 今則莫不雕飾. 時移世改, 理自然也. 至於闕錦麗而且堅, 未可謂之減

어 사 의　치 거 병 연 이 우 뇌　미 가 위 지 불 급 추 거 야
於蓑衣. 輜車幷姸而又牢, 未可謂之不及椎車也.(『포박자』「균세鈞世」)

생활 세계가 이와 같고 문자(문학) 세계도 이와 같으니 진晉나라에 이르러 풍성하고
아름다운 문학의 등장은 응당 이치상으로 당연하다. "여러 빛깔이 모여서 곤의[269]의
치장이 아름답고, 많은 소리들이 한데 섞여야 소호韶濩의 음악이 조화롭게 된다."[270]
"오색五色이 모이니 비단이 어여쁘고, 팔음八音이 어울리니 소소가 아름다웠다."[271]

갈홍은 풍성하고 아름다움은 인공의 노력을 거쳐야 한다는 보편성을 특별히 강조했
다. 보석을 실례로 이야기했다. "요화도 가공하지 않으면 찬란하게 빛나지 못한다."[272]
또 미인을 실례로 이야기했다. "남위와 청금은 지극히 어여쁘지만 반드시 화려하게 치
장하여 아름다움을 덧보태게 된다."[273]

문장을 창작할 때 당연히 인공을 부가해야 한다.

풍부한 수식을 통해 모범이 될 만한 글을 남기고 표현은 화려하면서도 정확하고 합당
하다.

리 예 조 이 립 언　사 병 울 이 청 윤
摛銳藻以立言, 辭炳蔚而淸允.(『포박자』「행품行品」)

이러한 문장의 발전관은 육조 시대 중 미학이 가장 흥성했던 양나라 때에 여러 방면
에서 승인을 받게 되었다.

269 ㅣ 곤의袞衣는 제왕이나 고관들이 입던 예복禮服으로 곤룡포로 부르기도 한다.
270 『포박자』「상박尙博」: 群色會而袞藻麗, 衆音雜而韶濩和也. ㅣ 소호는 '소호韶護' 또는 '소호韶濩'로도 적으며,
　　 탕 임금의 음악을 가리킨다. '소韶'는 공자가 듣고서 고기 맛을 잊을 정도로 빠졌다는 순 임금의 음악을
　　 가리킨다.
271 『포박자』「유폐喩蔽」: 五色聚而錦繡麗, 八音諧而簫韶美. ㅣ 소소簫韶는 순 임금이 지었다고 하는 음악이다.
272 『포박자』「욱학勖學」: 故瑤華不琢, 則耀夜之景不發. (丹鍔不淬, 則純鉤之勁不就.) ㅣ 요화瑤華는 미옥美玉
　　 의 명칭이다.
273 『포박자』「박유博喩」: 南威·靑琴, 姣冶之極, 而必俟盛飾以增麗. ㅣ 남위南威는 춘추 시대 진晉나라의 미녀
　　 로, '남지위南之威'로도 적는다. 진의 문공文公은 남위를 얻은 후 3일간 조회를 게을리하였고, 결국 남회를
　　 멀리 쫓아낸 후에는 "후세에 반드시 색色으로 인해 나라를 망하게 하는 자가 있을 것이다."라고 말했다고
　　 한다. 청금靑琴은 중국 고대의 전설에 등장하는 여신의 이름이다.

2. 흐름의 변화: '사신寫神'에서 '중골重骨'과 '승골崇骨'로

회화에서 역사 발전을 통해 궁정의 '려' 추구가 문화의 지류로부터 주류로 변하는 것을 가장 잘 확인할 수 있다. 이는 고개지(348?~409?)로부터 육탐미陸探微로 다시 장승요에 이르기까지 나타난 회화 풍격의 변화에서 나타나고 있다.

앞서 말했듯이 고개지의 그림은 인물의 신운神韻을 중시하여((그림 3-5)) 회화사가로부터 "고개지는 신神을 터득했다"[274]는 평가를 받았다. 남조 송나라 때의 육탐미에 이르러서 노력의 방향이 신에서 '골골'의 집중으로 바뀌었다. 육탐미는 이러한 흐름에서 "봄누에가 실을 토해내는 듯한"[275] 고개지의 화법을 날렵하고도 굳센 형상으로 바꾸었다. 인물의 조형에서 "비범한 기질과 맑은 모습"[276]이라는 사대부의 이상적 형상을 확립했다. 작품의 대상(이상적 형상)과 방법(군건한 필치)이 서로 꼭 들어맞아서 육탐미의 화풍을 계승한 이들로 하여금 특히 '필법筆法'의 작용을 부각시키게 되었다. 이 때문에 회화사 학자는 "육탐미가 골골을 터득했다"[277]고 평가하게 되었다.

육탐미의 계승자들 중 강승보[278]는 "붓을 다루는 필력筆力이 군세었고"[279] 모혜원은 "붓을 자유자재로 다루었고 필력이 힘차고 운치가 있었으며"[280] 장칙은 "붓의 운용이 새롭고 기이했으며"[281] 유소조는 "붓이 지나간 자취가 끊임없이 이어졌고"[282] 육수는 "인물의 정취가 씩씩하고 그 풍모가 초연했다."[283] 이들은 모두 골을 중시한 중골重骨의 공통된 특징을 보여주었다.

274 장언원, 『역대명화기』 권6 「송宋」: 顧得其神.(조송식, 하: 122)

275 l 『화감畵鑒』「진화晉畵」: 顧愷之畵如春蠶吐絲.

276 장언원, 『역대명화기』 권6 「송」: 陸公參靈酌妙, 動與神會, 筆迹勁利, 如錐刀焉. 秀骨淸相, 似覺生動.(조송식, 하: 121)

277 장언원, 『역대명화기』 권6 「송」: 陸得其骨.(조송식, 하: 122)

278 l 강승보江僧寶는 남조 양梁나라 사람으로 그림에 조예가 있다. 사혁의 『고화품록』에서 강승보에 대해 원천袁蒨과 육탐미의 화풍을 적절히 조화시켰고 필법은 강경했다고 말하고 있다. 작품으로는 「임헌도臨軒圖」 「직공도職貢圖」 등이 있다. 『고화품록』「강승보」: 甚酌袁 · 陸, 親漸朱藍, 用筆骨梗. 甚有師法, 像人之外非其所長也.

279 사혁, 『고화품록』「강승보」: 用筆骨梗.

280 사혁, 『고화품록』「모혜원毛惠遠」: 縱橫逸筆, 力遒韻雅.

281 사혁, 『고화품록』「장칙張則」: 動筆新奇.

282 사혁, 『고화품록』「유소조劉紹祖」: 筆迹歷落.

283 사혁, 『고화품록』「육수陸綏」: 體韻遒擧, 風彩飄然.

〈그림 3-5〉 고개지, 〈낙신부도洛神賦圖〉 부분

신神은 허령으로 뜻을 알 수 있지만 파악하기 어렵다. 고개지는 3년을 노력해도 한 사람을 제대로 그릴 수 없는 시간을 겪을 수밖에 없었다.[284] 골骨은 실질적이어서 파악하기가 비교적 좋고 중골重骨은 예술 형식 자체의 중시를 의미한다. 따라서 고개지의 신 중시는 대상의 신에 중점을 두었다면 육탐미의 골 중시는 예술 형식의 아름다움에 중점을 두었다고 말할 수 있다. 육탐미가 바로 이처럼 예술 양식에서 공헌을 했기 때문에 사혁(479?~502?)은 『고화품록』에서 그를 제1품의 첫 번째 인물에 배치했다.[285]

> 사물의 이치를 철저히 파헤치고 본성을 완전히 이루며 사물을 철저히 이해하여 형상으로 전달한다.[286] 앞의 화법을 간직하며 뒤의 화법을 낳았으니 옛날과 오늘을 통틀어 독보적이다.
>
> 궁 리 진 성　　사 절 언 상　　포 전 잉 후　　고 금 독 립
> 窮理盡性, 事絶言象. 包前孕後, 古今獨立.(사혁, 『고화품록』「육탐미」)

육탐미의 골은 사물의 표면에 해당하는 '육肉'과 다른데, 이로부터 말하면 '사절언상事絶言象'이라고 할 수 있다. 허령한 '신'에 대비해서 말하면 골은 파악할 수 있다. 따라서 육탐미는 '이치〔理〕'와 '본성〔性〕'을 가장 깊이 탐구하여 최고의 성취, 즉 '궁리진성窮理盡性'을 거두어냈다. 바로 이러한 두 측면을 종합하면 육탐미는 중국의 회화사에서 '고금독립古今獨立'의 지위를 차지하게 된다. 이는 곧 과거를 계승하여 미래를 여는 지위이다.

남조의 제齊·양梁에 이르러 화가 사혁은 고개지 이래로 사인의 회화 관념을 궁정으로 끌어들였다. 처음부터 다시 말하면 위진 시대 이래로 제왕도 사인의 영향을 크게 받아 취미에 있어서 정도야 다를지언정 사대부화가 되었다. 두 가지 관념 체계의 상호영향으로 인해 궁정은 '기려綺麗'의 아름다움을 추구하는 길로 달려가게 되었다. 사혁은 궁정 화가로서 특별히 천부적 자질을 지니고 있었다.

284 ㅣ『세설신어』와 『진서晉書』에 보면 고개지가 사람을 그려놓고 수년간 눈동자를 그려 넣지 않았다는 이야기가 실려 있다. 이때 수년을 기다렸다고 말하고 있지 3년이라는 말은 없다. 『진서』 권92 「고개지전」: 愷가每畵人成, 或數年不點目睛. 人間其故, 答曰: 四體妍蚩, 本無闕少於妙處. 傳神寫照, 正在阿堵中.

285 ㅣ『고화품록』에서는 제1품으로 육탐미·조불흥曹不興·위협衛協·장묵張墨·순욱荀勖 등의 5인을 열거하고 그중에서도 육탐미가 가장 첫 번째로 기술되어 있다.

286 ㅣ 이 구절의 번역과 관련하여 포강화(바오장화)鮑江華, 「'사절언상'의 의미'事絶言象'義正」, 『浙江大學學報』 (人文社會科學版) 第32卷 第6期, 2002.11 참조.

인물을 그릴 때에 대상을 마주 보면서 그리지 않았다. 쓱 한 번 훑어보고는 바로 능숙

하게 붓을 잡고 그렸다.(조송식, 하: 175)[287]

<div style="text-align:center;">
사 모 인 물　불 사 대 간　소 회 일 람　편 공 조 필

寫貌人物, 不俟對看. 所需一覽, 便工操筆.
</div>

아울러 궁정의 복식이 빠르게 변해가자 사혁은 그림에서 이를 따라잡을 수 있었다.

점 하나도 필치를 정밀하게 다듬었는데, 형상과 흡사하게 그리는 데에 뜻을 두었다.

눈을 감고 세밀한 부분까지 곰곰이 생각하며 그래서 틀리거나 빠뜨리는 부분이 전혀

없었다. 아름다운 복장과 몸단장은 시대에 따라 바꾸었으며 곧게 선 눈썹과 휘어진

귀밑머리는 시대의 변화와 함께 새롭게 시도했다. 이처럼 이전과 다른 용모와 세밀한

묘사는 대부분 사혁으로부터 시작된 것이다.[288]

<div style="text-align:center;">
점 쇄 연 정　의 재 절 사　목 상 호 발　개 무 유 실　려 복 정 장　수 시 변 개　직 미 곡 빈　여 세 사 신

點刷硏精, 意在切似, 目想毫髮, 皆無遺失. 麗服靚粧, 隨時變改, 直眉曲鬢, 與世事新.
</div>

<div style="text-align:center;">
별 체 세 미　다 자 혁 시

別體細微, 多自赫始.(요최姚最, 『속화품續畫品』「사혁」)
</div>

　　사혁의 더 눈부신 성취는 이론적인 측면에 있는데, 바로 앞서 말했던 회화 '육법六法'

의 제시이다. 진정으로 새로운 사조의 대표는 장승요이다. 장승요는 고개지와 육탐미의

양식을 중대하게 변화시켰다. 양梁나라(502~557)의 심미 경향은 주로 궁정의 창신과 불

교의 새로운 흐름이라는 두 측면에서 기원했다. 장승요는 궁정 화가일 뿐만 아니라 불

교 벽화의 명인이기도 했다. "양 무제(502~549)는 사찰의 단장을 중시하여, 여러 차례에

걸쳐 장승요에게 명령을 내려 사찰에 그림을 그리게 했다."[289] 장승요의 그림은 육탐미

와 마찬가지로 이미 진본은 사라졌지만 장승요와 관련해서 '화룡점정'[290]과 같은 멋진

287 ㅣ 이 구절의 출처는 장언원, 『역대명화기』 권7 「남제南齊·사혁謝赫」이다.

288 ㅣ 이 구절은 『역대명화기』 권7 「사혁」의 항목에서도 요최의 말로 인용되어 있다.(조송식, 하: 175)

289 『역대명화기』 권7 「양梁·장승요張僧繇」: 武帝崇飾佛寺, 多命僧繇畫之.(조송식, 하: 197)

290 ㅣ 화룡점정畵龍點睛은 장승요의 그림에 관한 이야기에서 유래했다. 장승요가 사찰에 용을 그리면서 눈동자
　　를 그려 넣지 않았다가 어느 날 눈동자를 찍어 그리자 용이 벽에서 나와 날아갔다고 한다. 이로부터 흔히
　　예술작품의 관건이 되는 중요한 부분을 비유할 때 이 말을 사용한다. 장언원, 『역대명화기』 권7 「양梁·장승
　　요」: 金陵安樂寺四白龍不點眼睛, 每云: "點睛卽飛去." 人以爲妄誕, 固請點之. 須臾雷電破壁, 兩龍乘雲騰去
　　上天, 二龍未點眼者見在.(조송식, 하: 197)

일화가 적지 않게 남아 있다.

심미 사조의 진화로 말하면 가장 중요한 것은 그가 새로운 화풍을 열었다는 점이다. 현실에서 궁중의 미녀 그리고 불교 사찰의 보살상菩薩像과 비천상飛天像이라는 두 가지의 신기한 자극으로 인해 고개지와 육탐미의 바싹 야위고 마른 형의 인물화를 풍만하고 넉넉한 형의 인물화로 바꾸어놓았다.

> 장승요가 천녀와 궁녀를 그릴 때 얼굴은 짧지만 풍만하여 도리어 깊이가 있고 평온하여 천상의 사람 모습이다.
>
> 장필천녀　궁녀　면단이염　고내심정　위천인상
> 張筆天女·宮女, 面短而艷, 顧乃深靚, 爲天人相. (미불米芾, 『화사畵史』「육조화六朝畵」)

이는 "사람의 아름다움을 형상화하며 장승요는 육肉을 터득했다."[291]라는 평가와 이어진다. 장승요는 일승사一乘寺에서 문을 그릴 때에 인도의 화법을 모방하여 붉은색과 파란색과 초록색의 삼색으로 입체감이 있는 꽃무늬를 그려 넣었다. 전하는 이야기에 따르면 그는 무골화법,[292] 즉 윤곽선을 드러내지 않고 오로지 색깔을 입히는 화법을 창조했다고 한다.

고개지의 '신'으로부터 육탐미의 '골'을 거쳐 다시 장승요의 '육'에 이르는 발전 과정을 보면 시대의 심미 이상이 사대부의 '신' 중시로부터 궁정의 '육' 숭상으로 전환되었다는 점을 보여준다. 이러한 시대 변화의 가장 중요한 이론적 요소는 성률론의 발견이다.

3. 새로운 사조의 핵심: 성률, 예사,[293] 변려체

위진 시대 이래로 미학에는 대체로 사인의 취미를 중심으로 하는 방향과 조정의 취미를 중심으로 하는 두 가지 방향이 있다고 말할 수 있다. 또한 이 두 방향은 서로 관련되기도 하고 서로 구별되기도 한다. 신神·골骨·육肉의 인체 구조에 기원한 심미

291 『역대명화기』 권5 「진晉·고개지」: 象人之美, 張得其肉.(조송식, 하: 76)
292 ㅣ 무골화법無骨畵法은 보통 '몰골화법沒骨畵法' 또는 '몰골법沒骨法'이라고 한다. 이는 윤곽선을 그리지 않고 바로 먹이나 채색을 사용하여 그리는 방식이다.
293 ㅣ 예사隸事는 전고典故를 인용하여 문장을 기술하거나 설명하는 방식을 가리킨다.

대상이 육조 시대의 보편적 인식이라고 한다면, 사인의 방향에서 신·골·육 중 신의 탐구를 중시했다고 할 수 있다. 여기서 한편으로 예술의 개별 부문은 모두 미학과 문화의 깊이에 도달하여, 기氣·신神·운韻·정情은 미학과 문예에서 중요한 작용을 하면서 그 이전까지 없었던 중시를 받았고 세심하게 연구되었다. "문장은 기를 위주로 하고"[294] 그림은 '기운생동'을 첫 번째로 삼고 서예는 "글자 너머의 기이함"[295]을 중시하는데, 이는 최고의 성취로 간주할 수 있다. 다른 한편으로 신·정·기·운의 탐구를 통해 산수와 원림에서 음악 우주의 경지를 터득하게 되었다. 여기서 사인 미학은 자신의 진정한 승리를 분명하게 보여주는데, 이는 문화와 미학의 절정인 것이다.

사령운(385~433)이 활동할 때 시대의 모든 사람들에게서 갈채를 받았지만 도연명이 활동할 때 그를 이해할 수 있는 사람이 매우 적었다. 이것은 사인 미학의 진전이 이미 시대가 도달할 수 있는 최고 수준에 도달했다면 다시 앞으로 나아가기가 매우 힘들다는 것을 의미한다. 이때 조정의 취미인 '려'의 추구는 결정적인 돌파구를 낳았다. 신·골·육의 심미 대상의 관점에서 보면 이러한 돌파는 '육'의 돌파, 즉 '려'를 바탕으로 한 대돌파이다. 미학 전체로 보면 단지 '려'라는 한 글자로 개괄할 수 있다. 이는 가장 심원한 우주론과 서로 관련된다. 이러한 돌파가 있은 다음에 조정 미학은 이 지점으로부터 미학과 문화의 주인 자리를 차지하게 되었다. 이러한 돌파는 바로 성률론聲律論의 발견이다.

성률론은 시의 격률格律에 관한 문제이지만 육조 시대에는 도리어 여러 방면과 관련되었다. 첫째로 시가의 아름다움을 추구하면서 언어의 음률에 대한 주의가 생겨났다. 둘째로 불교 경전을 번역하는 과정에서 중국어의 특성에 관심을 가지게 되었다. 셋째로 진한 시대의 음악 우주가 사라진 뒤에 새로운 음악 우주를 중건하게 되었다. 여기서 려의 추구는 시의 성률이 전면에 등장하는 계기가 되었다. 성률론이 생겨난 문제를 구체적으로 이야기하면 두 가지 측면에서 따져볼 수 있다. 첫째는 중국어 사성四聲의 발견이고, 둘째는 사성을 바탕으로 하여 시구詩句를 대상으로 중국어 성조가 지닌 본연에 부합하는 음악성 조합이다. 전자는 발견이고 후자는 창조이다. 후자의 창조는 전자의 발견을 바탕으로 이루어졌다.

294 | 『문심조룡』「풍골風骨」: 文以氣爲主.(최동호, 352)
295 | 『육예지일록六藝之一錄』「양무제관종요서법십이의梁武帝觀鍾繇書法十二意」: 字外之奇.

위진 시대 이래로 시문의 음악미에 대한 중시는 곧 '려'의 측면에서 진행되었고 음악미의 '려'는 사성과 음률의 연구를 낳았다. 후대 사람의 기록을 보면 "조식曹植은 성률을 깊이 애호하여 경전 어휘의 발음에 관심을 가졌다."[296] 이는 주로 성조와 관련된다. 위나라의 이등[297]은 『성류聲類』에서 궁宮·상商·각角·치徵·우羽를 기준으로 하여 글자의 음을 구별했는데, 이는 위에서 말한 두 가지의 관계로 들어서게 되었다. 손염[298]은 『이아음의』에서 반절[299]을 사용하여 음의 주를 달았는데, 불경 번역의 도움을 받아 작업했다.

뜻을 드러낼 때 기교를 숭상하고 말을 내놓을 때 아름다움을 중시해야 한다. 글에서 성음이 번갈아 쓰이는데, 이는 오색이 서로 대비되어 드러나는 것과 같다.(이규일, 75)

$$\underset{\text{기 회 의 야 상 교}}{其會意也尚巧,}\ \underset{\text{기 견 언 야 귀 연}}{其遣言也貴妍.}\ \underset{\text{기 음 성 지 질 대}}{曁音聲之迭代,}\ \underset{\text{약 오 색 지 상 선}}{若五色之相宣.}(육기, 「문부」)$$

이는 언어가 지닌 음조音調의 아름다움을 강조하고 있다. 남조 송나라의 범엽范曄(398~445)은 "음의 개별적 특성에 따라 궁성의 음률을 구별하고 청탁淸濁을 식별하는 것은 자연스러운 일이다."[300]라고 했다. 이는 모두 몇 가지 측면을 종합하여 연구한 것이다. 정식으로 사성을 발견한 것은 학술상의 언어학자가 아니라 려를 추구했던 '구려求麗'의 문학가였다.

영명 연간(483~493)의 말기에 문장이 흥성했다. 오흥吳興의 심약(441~513), 진군陳郡의

296 석혜교釋慧皎, 『고승전高僧傳』 권13 「경사經師」: 曹植深愛聲律, 屬意經音.

297 ┃ 이등李登은 삼국 시대 위나라의 음악가로 좌교령左校令을 지냈다. 이등은 중국 최초의 운서韻書로 알려진 『성류聲類』 10권을 지었는데 지금은 전하지 않는다.

298 ┃ 손염孫炎은 낙안樂安(지금의 산둥(산동)성 박흥(보싱)博興) 출신으로 자는 숙연叔然이다. 삼국 시대 위나라의 경학가이며, 정현의 재전 제자이기도 하다. 손염은 반절주음半切主音의 시초인 『이아음의爾雅音義』를 편찬한 일로 잘 알려져 있으며, 그 밖의 저서로는 『주역례周易例』 『춘추례春秋例』 『모시주毛詩注』 등이 있다.

299 ┃ 반절反切은 한자의 독음을 표기하기 위한 주석의 방법으로 손염이 처음 고안하였다고 한다. 반절은 다른 두 개의 글자를 사용하여 한 글자의 정확한 독음을 표기하는데, 첫 번째 글자는 반절상자反切上字라 하며, 대상이 되는 글자의 성모聲母가 되고, 두 번째 글자는 반절하자反切下字라 하여 대상이 되는 글자의 운모韻母가 된다. 예컨대 '東 德紅反' 또는 '東 德紅切'은 '東'의 발음을 표시하기 위하여 '덕德'과 '홍紅'을 나란히 써놓고 '덕'에서 성모 ㄷ만 취하고 '홍'에서 옹만 취하여 그 둘을 합쳐서 동이 된다.

300 범엽范曄, 『후한서後漢書』 「자서自序」: 性別宮商, 識淸濁, 斯自然也.

사조(464~499), 낭야琅邪의 왕융(467~493) 등은 비슷한 기운으로 서로 밀거니 당기거니 했다. 또 여남汝南의 주옹은 성운을 잘 알았다. 주옹은 글을 창작할 때 모두 궁·상·각·치·우의 음률을 사용하고 평平·상上·거去·입入을 사성으로 삼아 이로써 운韻을 넣었는데, 평두·상미·봉요·학슬의 운용법이 있었다.[301] 다섯 글자 가운데에 음운이 모두 다르고 두 구절 사이에 음률이 달라서 여기서 더 보태거나 뺄 수가 없었다. 세상에서는 이를 영명체永明體라 불렀다.

영명말 성위문장 오흥심약 진군사조 랑야왕융이기류상추곡 여남주옹 선식성
永明末, 盛爲文章, 吳興沈約·陳郡謝朓·琅邪王融以氣類相推轂. 汝南周顒, 善識聲

운 위문개용궁상 이평상거입위사성 이차제운 유평두 상미 봉요 학슬 오자
韻. 爲文皆用宮商, 以平上去入爲四聲, 以此制韻, 有平頭·上尾·蜂腰·鶴膝. 五字

지중 음운실이 양구지내 각징부동 불가증감 세호위 영명체
之中, 音韻悉異, 兩句之內, 角徵不同, 不可增減. 世呼爲'永明體.'

<div align="right">(『남제서南齊書』 권52 「육궐열전陸厥列傳」)</div>

앞 구절은 사성의 발견으로 인해 려의 추구가 결정적인 수준에 이르게 되었다는 것을 말하고, 뒷 구절은 사성을 기초로 시가가 갖는 음악미의 규칙을 창안하게 되었다는 것을 말한다. 사성의 발견과 성률의 형성은 중국 시가의 일대 사건이다. 중국의 시가는 중국 문학의 핵심이므로 이는 곧 중국 문학의 일대 사건이다. 나아가 중국의 예술은 문학을 제일로 여기므로 이는 다시 중국 예술의 일대 사건이다. 사성은 한편으로 언어에 해당되므로 이는 다시 중국 언어학의 일대 사건이다. 언어는 문화에서 가장 중요한 지위를 차지하므로 이는 다시 중국 문화의 일대 사건이다.

이러한 의미는 더 말하지 않더라도 유미주의唯美主義의 육조에서 사신寫神에서 숭육崇肉으로 이르는 전환 과정에서 려를 추구하는 구려求麗의 사조가 사회 전체에서 나날이 고조되어갔다. 당시 이와 같은 발견으로 생겨난 흥분과 자긍심은 충분히 미루어 알 수 있다. 가장 중요한 점은, 사성과 사성의 기초 위에서 세워진 성률이 생겨나고 다시 이처럼 새롭게 발견되고 발명된 이론으로 과거 역사를 돌이켜보자, 앞사람의 위대했던 것이 이미 더 이상 위대하지 않고 심지어 단점으로 가득 찬 것으로 드러난 데에 있다.

301 | 평두平頭는 한 연 가운데 상구上句의 첫 2자와 아래 구의 2자가 같은 성조가 되는 경우이고, 상미上尾는 같은 상구의 끝 2자와 하구下句의 끝 2자가 같은 성조가 되는 경우이고, 봉요蜂腰는 5언구의 두 번째 글자와 다섯 번째 글자가 같은 성조가 되는 경우이고, 학슬鶴膝은 첫째 구의 끝 자(다섯번 째 글자)와 세 번째 구의 끝 자(15번째 글자)가 같은 성조가 되는 경우이다.

이처럼 려의 추구에는 이론적으로 군건한 기초가 있으며, 시대를 주도하는 사조의 전환은 이미 확정적이었다.

> 굴원의 『이소』 이래로 아직 이러한 비밀을 찾지 못했다. 수준 높은 말과 오묘한 구절은 음운이 자연스럽게 이루어져 모두 은연중에 이치에 들어맞으니 이는 생각을 짜내서 이른 것이 아니다. 장형張衡(78~139)·채옹·조식·왕찬王粲 등은 일찍이 이러한 이치를 먼저 깨닫지 못했고 반악潘岳·육기·사령운·안연지顔延之 등은 더욱 거리가 멀었다.
>
> 자소인이래 차비미도 지어고언묘구 음운천성 개암여리합 비유사지 장 채
> 自騷人以來, 此秘未睹. 至於高言妙句, 音韻天成, 皆闇與理合, 匪由思至. 張·蔡·
> 조 왕 증무선각 반 육 사 안 거지미원
> 曹·王, 曾無先覺, 潘·陸·謝·顔, 去之彌遠.(『송서宋書』 권67, 「사령운열전謝靈運列傳」)

"굴원의 『이소』 이래로 아직 이러한 비밀을 찾지 못했다."는 한 마디로 충분하다! 선진 시대의 굴원으로부터 한 제국의 장형·채옹을 거치고 다시 건안 연간의 조식·왕찬을 거쳐 남조 진晉·송宋의 사령운과 안연지에 이르기까지 고금의 저명한 대가는 모두 바로 여기서 좌절하게 된다. 사람들은 오랜 기간에 걸쳐 '영명체'란 무엇인가라는 물음을 두고 늘 논쟁하고 의문을 품었다.

영명체의 관건은 내용에 있지도 풍격에 있지도 않고 성률에 달려 있다. 엄격하게 성률의 요구에 맞추어 써내려간 시일진저! 당시 이것은 대단히 뚜렷하고 명백하게 유행하던 사정이다. 육조 전체의 심미 문화로 이야기하면 성률론이 한번 등장하자 죽림에서 난정을 거쳐 산수에 이르면서 성정性情을 읊고 현묘한 사유를 앞세우던 사대부의 주류적 사조는 완전히 '패배'하게 되었다. 성률의 기준은 이제 미학의 제1기준이 되었다.

> 오색이 서로 펼쳐주고 팔음이 어울려 통하는 것은 색깔과 음률을 각각의 사물에 적합하게 했기 때문이다. 성조(사성)를 서로 변화시키고 음절의 높낮이를 맞출 경우 앞에 평성平聲을 두었다면 그 뒤는 측성仄聲이 되어야 한다.[302] 한 구절 안에서 음운이 모두

302 | 부성浮聲은 소리가 부웅 뜬 듯한 느낌의 소리로 평성을 가리키고 절향切響은 소리가 뚝 끊어지는 느낌의 소리로 측성을 가리킨다.

달라야 하고, 두 구절 사이에서 경중이 모두 달라져야 한다. 이러한 취지에 빼어나게 익숙해야 비로소 문장을 말할 수 있게 된다.

부오색상선 팔음협창 유호현황률려 각적물의 욕사궁우상변 저앙호절 약전유부
夫五色相宣, 八音協暢, 由乎玄黃律呂, 各適物宜. 欲使宮羽相變, 低昂互節, 若前有浮

성 즉후수절향 일간지내 음운진수 양구지중 경중실이 묘달차지 시가언문
聲, 則後須切響. 一簡之內, 音韻盡殊, 兩句之中, 輕重悉異. 妙達此旨, 始可言文.

<div align="right">(『송서』 권67, 「사령운열전」)</div>

이것은 시대의 사조를 좌우하는 이론이고 성률론의 이론적 의의와 현실적 의의이기도 하다. 성률을 이해하지 못하면 당신은 '문'을 이해할 수 없고, 당신은 아름다운 문장을 쓸 수 없고(운이 좋아서 생각지도 않게 규범에 맞는 경우를 제외하고), 당신은 '문'을 말할 자격도 없다! 굴원 이래로 남조 송나라의 사령운과 안연지에 이르기까지 그들 모두는 음률을 몰랐기 때문에 모두 문장을 말할 자격이 없는 셈이다. 육조 시대 미학의 주류는 사인의 소회로부터 궁정의 취미로 바뀌어가면서 신을 중시하는 중신重神에서 '려'를 높이는 숭려崇麗로 전환되었고, 성률론의 큰 깃발을 높이 내거는 영명체가 출현하면서 대체로 완성되었다.

가령 역사서에서 다음처럼 이야기한다.

남조 제나라의 영명 연간에 문사文士 왕융·사조謝朓·심약 등이 문장에서 처음으로 사성을 사용하여 새로운 변화를 일으켰다. 이 무렵 성운을 조절하여 사용하자 글이 더욱 우아하게 되어 이전을 훨씬 넘어서게 되었다.[303]

제영명중문사왕융 사조 심약 문장시용사성이위신변 지시전구성운 미상려미
齊永明中文士王融·謝朓·沈約, 文章始用四聲以爲新變. 至是轉拘聲韻, 彌尙麗靡,

부유어왕시
復踰於往時.

성률론의 주장이자 문단의 영수였던 심약이 제·양 두 왕조에서 줄곧 시단을 이끌었고 '세련되고 아름다운' 기려綺麗의 문풍이 주류를 차지하는 하나의 상징이라고 할 수 있다.

303 이 글의 출처는 『양서梁書』 권49 「유오릉열전庾於陵列傳」에 부기된 유견오庾肩吾의 전기이다.

성률론에서 가장 중요한 사항은 중국어의 사성(평·상·거·입)을 명확하게 하는 일이다. 이것은 한편으로 언어는 음악의 오성五聲에 비해 이전까지 음운이 모호했는데 언어 그 자체의 규칙을 뚜렷하게 하는 수준을 제시하고 나아가 언어 자체의 규칙을 바탕으로 시문의 음악성을 세웠다. 산수에 맑은 음악이 있다는 '산수유청음山水有淸音'의 사인 관념 체제에서 사람의 즐거움과 자연의 즐거움은 자연과 원림 속에서 이루어진다고 말한다면, 도시-조정의 성률론은 문학 속에서 우주의 음악을 발견하는 것이다. 나아가 이러한 음악성은 단지 구체적으로 느낄 수 있을 뿐만 아니라 명석한 언어로 표현해낼 수도 있다.

도연명은 금琴을 끌어안고 연주하며 우주의 음악을 느꼈지만 이를 다른 사람들에게 전달할 수 없었다. 심약도 한 수의 영명체로 된 시를 적으며 우주의 음악을 느꼈지만 이 시에 담긴 음악미를 어떠한 사람에게도 들려줄 수 없었다. 앞서 보았듯이 "오색이 서로 펼쳐주고 팔음이 어울려 통하는 것은 색깔과 음률을 각각의 사물에 적합하게 했기 때문이다."라고 하는데, 이는 시문과 성률이 우주 음악의 기초라고 강조하고 있다. 또한 이러한 취지에 빼어나게 익숙하다는 '묘달차지妙達此旨'의 '묘妙'는 단지 시문과 성률의 문제만이 아니라 시문과 성률이 우주 음악의 전형으로 구체화되는 문제이기도 하다. 따라서 조정 미학이 성률을 발견하고 발명한 것은 마치 사인 미학이 자연을 발견하고 원림을 창조했던 일과 같다. 육조 시대의 미학 또는 중국 미학 전체에서 말하면 그 의의는 모두 획기적이다.

성률의 발견과 발명은 영명 연간 말기에 '문장이 흥성했던' 배경하에서 성립되었다고 말한다. 실제로 작문에서 려를 추구하던 시대 조류 속에서 모든 문체는 전부 음악적 미를 추구했다. 따라서 성률론의 성공은 문학 전체에 걸쳐 미문美文을 추구하는 열풍을 정착시켰다.

모두 아름다운 글을 추구하는 배경이 있어야 성률론과 마찬가지로 중요했던 당시 풍조, 즉 '예사隸事'를 이해할 수 있다. 성률에서 음악성이 중요하다고 한다면 예사에서는 이야기의 특성이 중요하다. 성률이 우주의 운행을 드러낸다고 한다면 예사는 역사의 풍부한 이야기를 보여준다. 예사가 '려'의 중요한 측면으로서 시문에서 최소한의 글자로 가능한 많은 내용을 표현해낼 수 있는가에 달려 있다. 전고[304]의 활용은 좋은 방법이

304 | 전고典故는 전제典制와 장고掌故를 합쳐서 부르는 용어이다. 원래 한 제국 때 예악 제도 등 역사적

되므로 전고의 인용이 곧 '예사'이다. 예사는 단지 몇 안 되는 글자에 고사를 담고 있다. 시문에서 예사의 내용과 시문 문장의 내용이 많고 적은 차이와 편차가 있는데, 시문은 양자의 긴장감으로 인해 더욱 풍부한 의의를 지니게 된다. 육조 시대의 사람으로 보면 더 중요한 것은 예사가 고금의 지식을 담고 있는 매력을 지니고 있다는 점이다. 지식의 장악을 통해 세계의 장악에 이르고 지식의 과시를 통해 스스로를 빛나게 하면서 '숭육崇肉'의 측면을 완성시켰다.

이처럼 지식 · 전고 · 고사성어 · 새로운 일을 활용하는 방식으로 복잡하고 화려함을 추구했던 심미 풍조로 인해 시와 문장을 짓는 작업에서 제도나 사적을 열거하고 전고를 인용하는 것을 재주로 삼게 되었다. 신을 중시하던 사인의 취미에서 신神 · 정情 · 기氣 · 운韻을 근본적인 것으로 여겼다면 육을 숭상하는 조정의 기호에서 예사가 가장 근본적인 것이 된다. 전자에서 신 · 정 · 기 · 운이 '무無'라면 이 '무'는 허령적인(정신적) 방식으로 존재한다. 후자에서 예사도 '무'로 나타나지만 이때의 '무'는 실질적인 방식으로 존재한다. 숭육의 사조는 음악적 측면에서 성률론을 창조하고 서사敍事적 측면에서 예사를 창조했으며, 이 두 가지가 결합하여 최종적으로 육조 시대의 미학을 가장 잘 대표할 수 있는 문체—변려문—로 꽃을 피우게 되었다.

변려문은 성률을 중시하므로 여기서 음악 우주가 시와 마찬가지로 완벽하게 드러나게 되고, 예사를 중시하므로 여기서 풍부한 역사가 독특한 미학으로 구체화되고, 미문美文을 중시하므로 언어의 아름다움을 독립적으로 표현하게 되고, 대구對句를 중시하므로 우주의 철학적 이치를 문학의 형식으로 풍부하게 표현할 수 있게 되었다. 왕요(왕야오, 1914~1989)는 변려문에 재대裁對 · 예사隸事 · 부조敷藻 · 조성調聲 등의 네 가지 요소가 있다고 말했다.[305] 왕요(왕야오)가 말한 내용은 바로 위에서 설명한 네 가지 측면이다. 둘은 다만 논리 순서와 구조에서 의미는 같지만 표현만 다를 뿐이다. 즉 우주의 철학적 이치(재대)로부터 역사(예사)와 문학(부조)을 거쳐 음악 우주(조성)에 이르는 우주의 대단

사실을 담당하는 관리를 일컬었는데, 후세에 일반적으로 역사적 인물이나 전장典章 제도와 관련된 이야기 또는 전설을 가리키는 뜻으로 썼다. 또한 시나 산문을 지을 때 고대의 역사적 사실이나 어떤 유래가 있는 어휘를 인용하는 것을 가리켜 용전用典, 즉 전고를 사용한다고 표현한다. 여기서는 후자의 의미로 쓰인다.

305 | 왕요(왕야오)王瑤는 중국 중고문학 연구의 개척자이고 현대 문학 연구의 기초를 다진 사람으로 평가받는다. 젊은 시절 주자청(주쯔칭)朱自清에게 배우고 중고 문학사 연구에 매진하여 큰 영향을 끼친 『중고문학사론中古文學史論』를 지었고 『중국 신문학사고中國新文學史稿』를 지어 현대 문학의 기초를 다졌다.

원을 말하고 있다. 육조 시대의 사람으로 이야기하면 시는 문의 한 종류이고 문의 극치는 변려문이다. 이 때문에 변려문의 발명을 육조 시대 사람이 자랑스럽게 생각했다. 변려문을 이해해야만 육조 시대 사람의 '미美'를 진정으로 이해할 수 있고 또 육조 미학이 왜 이러한지도 이해할 수 있다고 말할 수 있다.

한 편의 변려문을 완성하는 것은 작가가 시대와 우주의 높이에 서서 대구에 담긴 우주 철학의 함의, 예사에 필수적인 역사의 넓이, 미문으로 대표되는 시대의 정신, 성률로 표현되는 음악 우주 등을 통해 하나의 전면적인 양상을 펼쳐낸다는 뜻이다.

육조 시대의 아름다움은 변려문을 통해 자신의 역사적 높이를 끌어올리고 미의 예술 형식을 응취하게 된다. 이는 모든 문체로 두루 퍼져 모든 문체를 전부 변려문으로 바꾸고 모두 아름다운 글로 변화시킬 수 있었다. 육기가 「문부」에서 말한 모든 문체의 공통된 규범은 하나같이 변려문의 완성에서 실현되고 육조 시대의 미도 변려문의 완성에서 최고봉에 도달하게 되었다. 유신(513~581)[306]이 지은 명[307]을 보면 이처럼 아름답게 쓰였다는 것을 알 수 있다.

산의 이름은 행우行雨라 하고, 땅은 뛰어나 양대[308]이다. 아름다운 이는 헤아릴 수가 없고, 신녀神女가 다가오기를 부끄러워한다. 푸른빛이 퍼져 하루가 열리면, 고운 단장으로 아침을 맞이한다. 나뭇가지는 침상 머리맡을 파고들고, 꽃송이는 거울 안으로 찾아온다. 풀빛은 저고리처럼 녹색이고, 꽃은 얼굴과 같이 붉게 빛난다. 한 해가 열리면 추위가 다하니, 정월이면 봄빛이 노닌다. 다 함께 비단 치마를 걷고, 모두 붉은 장식 수건을 벗는다. 천사[309]는 연뿌리를 희롱하고, 접분[310]은 먼지처럼 날린다. 가로

306 | 유신庚信은 남양南陽 신야新野(지금의 하남(허난)성에 속함) 출신으로 자는 자산子山이다. 유신은 양梁나라의 시인인 유견오庚肩吾의 아들이며, 저술로 『유자산문집庚子山文集』 20권이 있다.

307 | 명銘은 한문 문체의 한 형식으로, 본래는 정鼎·반盤 등 고대의 기물器物에 새겨진 글을 지칭한다. 이러한 글들은 기물의 표면에 새겨서 기물의 내력이나 찬양, 경계의 글 등을 널리 알리기 위한 것이었다. 또한 흔히 개인들이 자신이나 다른 사람들에게 경계와 다짐의 뜻을 보이기 위해 짓는 운문체의 명칭으로도 사용된다.

308 | 양대陽臺는 사천(쓰촨)성 봉절(펑제)奉節에 있는 무산巫山 무협巫峽의 지명이다. 전국 시대 초나라의 송옥宋玉이 지은 「고당부高唐賦」에서는 초나라 회왕懷王이 고당高唐의 양대陽臺에 사는 무산의 신녀神女와 동침한 일을 적고 있으며, 이후로 양대는 남녀가 만나 즐기는 장소를 가리키는 말로 사용되었다.

309 | 천사天絲는 거미줄 등 곤충에게서 나와 공중에 걸쳐 있거나 바람에 날리는 가느다란 실을 가리킨다.

310 | 접분蝶粉은 나비의 날개에 붙어 있는 흰 가루를 가리킨다.

놓인 등나무는 길을 막아서고, 드리워진 버드나무 사람들에게 이른다. 누가 낙신[311]을 말해, 일개 하천의 신이라 하였나?

산명행우　지이양대　가인무수　신녀수래　취만조개　신장단기　수입상두　화래경리
山名行雨, 地異陽臺. 佳人無數, 神女羞來. 翠幔朝開, 新妝旦起, 樹入床頭, 花來鏡裏.

초록삼동　화홍면사　개년한진　정월유춘　구제금피　병탈홍륜　천사극우　접분생진
草綠衫同, 花紅面似. 開年寒盡, 正月遊春. 俱除錦帔, 倂脫紅綸. 天絲劇藕, 蹀粉生塵.

횡등애로　수류저인　수언락포　일개하신
橫藤礙路, 垂柳低人. 誰言洛浦, 一個河神?

(『문장변체휘선文章辨體彙選』 권452 「명육명六 · 동궁행우산명東宮行雨山銘」)

오균吳均의 편지를 보면 이처럼 아름답게 쓰였다는 것을 알 수 있다.

바람과 먼지가 모두 가라앉아 온통 깨끗하고 하늘과 산이 함께 푸릅니다. 물결 따라 이리저리 흘러 동쪽이든 서쪽이든 아무 곳으로나 몸을 맡깁니다. 부양에서 동려까지 1백여 리는 산도 기이하고 물도 특이하니, 천하에 둘도 없는 절경입니다. 물은 모두 옥빛으로 푸르고 천 길 바닥까지 보이는데, 노니는 물고기와 자잘한 돌멩이도 막힘없이 훤히 보입니다. 급류는 화살보다 빠르고, 사나운 물결은 마치 달리는 듯합니다. 좁은 봉우리와 높은 산에는 모두 이파리 하나 없는 나무가 서 있습니다. 지세에 기대어 위를 향해, 서로 멀리 하늘로 뻗었습니다. 높이를 다투며 곧게 내달아, 천백千百의 봉우리를 이루었습니다. 샘물은 돌에 부딪쳐 콸콸 맑은 소리를 만들어내고, 사랑스런 새가 서로 지저귀는 소리는 재잘재잘 운韻을 이룹니다. 매미는 끊임없이 울어대고, 원숭이의 외침은 그치질 않습니다. 하늘까지 날아오른 솔개는 봉우리를 바라보며 마음을 쉬게 하고, 천하를 꿈꿔 세상사에 힘쓰던 이는 골짜기를 내려다보며 돌아갈 곳을 잊습니다. 사방으로 뻗은 나무줄기가 하늘을 가리면 대낮에도 마치 해질녘인 듯하지만, 나뭇가지 틈새마다 햇빛이 반짝이면 틈틈이 해가 보입니다.

풍연구정　천산공색　종류표탕　임의동서　자부양지동려　일백허리　기산이수　천하
風煙俱淨, 天山共色. 從流飄蕩, 任意東西. 自富陽至桐廬, 一百許里, 奇山異水, 天下

독절　수개표벽　천장견저　유어세석　직시무애　급단심전　맹랑약분　협봉고산　개생
獨絶. 水皆縹碧, 千丈見底, 游漁細石, 直視無礙. 急湍甚箭, 猛浪若奔. 夾峰高山, 皆生

311 | 낙신洛神은 낙수에 산다는 전설상의 여신으로 복비宓妃를 가리킨다. 본래 복희씨의 딸이며 미모가 빼어 났던 복비는 낙수를 건너다가 물에 빠져 죽은 뒤에 낙수의 신이 되었다고 한다. 예로부터 많은 문인들이 시 등을 통해 낙신을 언급했는데, 그 대표적인 예가 조식의 「낙신부洛神賦」이다.

<div style="text-align: center">

한수　부세경상　호상헌막　쟁고직지　천백성봉　천수격석　령령작향　호조상명　앵앵
寒樹. 負勢競上, 互相軒邈. 爭高直指, 千百成峰. 泉水激石, 泠泠作響, 好鳥相鳴, 嚶嚶

성운　선즉천전불궁　원즉백규무절　연비려천자　망봉식심　경륜세무자　규곡망반
成韻. 蟬則千轉不窮, 猿則百叫無絶. 鳶飛戾天者, 望峰息心, 經綸世務者, 窺谷忘反.

횡가상폐　재주유혼　소조교영　유시견일
橫柯上蔽, 在晝猶昏, 疏條交映, 有時見日.

</div>

(『한위육조백삼가집漢魏六朝百三家集』 권101 「오균집吳均集·서書·여주원사서與朱元思書」)

가장 성공한 이론서인 유협의 『문심조룡』도 전부 변려체로 씌어졌다.[312]

312 | 예사와 변려문 부분은 이 책에서 간략하게 서술되고 있지만 백승도가 옮긴 1쇄 번역본에서 훨씬 자세하
게 논의되고 있다.

제6절

품평의 등급, 심미의 삼경三境과 『문심조룡』

인물 품평은 여러 심미 영역에서 뭔가를 추진하게 만들었는데, 마침내 구조적 성과는 '품品'으로 나타났다. '품'은 동태적 측면에서 말하면 맛을 품평하다(감상하다)는 뜻이고 동태의 결과로 말하면 정론定論(품격品格)이다. 정론은 두 가지 측면을 포함하는데, 하나가 풍격風格이고 다른 하나가 등급이다. 전자는 품의 사실의 층위이고 후자는 품의 가치의 층위이다. 육조 시대의 품은 가치의 층위를 더욱 중시했다. 가치의 층위는 당시 심미 취향의 주류를 반영하고 있다. 육조 시대의 미학은 가장 중요한 예술의 세 장르에서 '품'에 관한 3종의 저작을 남겼다. 바로 종영(466~518)의 『시품』, 사혁의 『화품』,[313] 유견오庾肩吾(487~551)의 『서품書品』이 있다.

이들 삼품三品은 모두 공통된 구조를 가지고 있다. 앞부분의 1편(옮긴이 주: 제3장 제3절)에서 예술의 각 분야가 어떠한 본질적 특성을 가지고 있는지 논의하였다. 다음으로 예술가의 등급을 확정하는 동시에 예술가의 개성과 작품의 특징에 대해 필요한 해설을 하였다. 이들은 앞부분의 이론적인 설명에서 모두 대단히 중요한 사상을 제시했다. 종영은 『시품』「서문」에서 시가와 관련된 4대 중요 문제를 제시했다. 첫째는 사람이 천지 사이에서 살아가며 환경과 상호 감응하여 시詩를 쓴다는 '물감설物感說'이다.

기는 사물을 움직이고, 사물은 사람의 마음에 감흥을 일으킨다. 따라서 사람의 성정이 흔들리고 움직여서 시나 노래의 꼴로 나타난다. 이는 천·지·인 삼재를 밝게 비추고

313 학자의 고증에 따르면 『고화품록古畵品錄』의 명칭은 후대의 사람들이 덧붙인 결과이고 원본은 『화품』이다.

모든 존재를 찬란하게 만든다.

기 지 동 물　물 지 감 인　　고 요 탕 성 정　형 제 가 영　　조 촉 삼 재　　휘 려 만 유
氣之動物, 物之感人. 故搖蕩性情, 形諸歌詠. 照燭三才, 暉麗萬有.

<div align="right">(종영, 「시품서詩品序」)</div>

천지의 기가 운행하여 사물의 변화를 낳고 사물의 변화는 사람의 마음을 감동시켜서 시가가 생겨나게 된다. 여기서 사물은 춘·하·추·동 사계절의 변화뿐 아니라 사람이 사회에서 겪게 되는 기쁨과 즐거움의 변화이기도 하다. 이처럼 시가 사물과 감응하여 만들어진다는 '물감物感'을 말하고 두 번째로 종영은 '직심설直尋說'을 제시한다.

성정을 시로 읊을 때 어찌 전고의 활용을 중시했겠는가? "그대를 향한 그리움은 흐르는 물과 같네."라는 구절은 눈에 보이는 대로 읊었고, "높은 누대에 슬픈 바람이 많다."는 구절 역시 오직 보이는 대로 읊었다. "이른 새벽에 농산隴山 정상에 올라"라는 구절에는 전고가 쓰이질 않았고,[314] "밝은 달빛이 쌓인 눈을 비춘다."라는 구절이 어찌 경전과 역사에서 나왔겠는가? 고금의 빼어난 말들을 보면 대부분 전고를 빌려 덧보태지 않았으니, 모두 직접 보고 느낀 바에서 찾는다.

지 호 음 영 정 성　　　역 하 귀 어 용 사　　사 군 여 류 수　　기 시 즉 목　　고 대 다 비 풍　　역 유 소 견　　청
至乎吟詠情性, 亦何貴於用事? "思君如流水", 旣是卽目. "高臺多悲風", 亦唯所見. "淸

신 등 롱 수　　강 무 고 실　　명 월 조 적 설　　거 출 경 사　　관 고 금 승 어　　다 비 보 가　　개 유 직 심
晨登隴首", 羌無故實, "明月照積雪", 詎出經史? 觀古今勝語, 多非補假, 皆由直尋.

<div align="right">(종영, 『시품』 권2)</div>

이는 제·양의 시단이 전고를 인용하여 베껴 적는 방식에 빠져 있는 것을 비판하는 동시에 시의 가장 중요한 특질을 지적하고 있다. 이를 이론으로 삼아 종영은 세 번째 문제를 제시하여, 전통적 시학의 원칙인 부賦·비比·흥興을 새롭게 해석하고자 했다.

시에는 세 가지 이치, 즉 삼의三義가 있다. 첫째 흥興이요, 둘째 비比요, 셋째 부賦이다. 글이 끝났지만 뜻(여운)이 남아 있는 것은 흥이다. 다른 사물로 인해 의향을 깨우쳐주는 것은 비이다. 사실을 있는 그대로 적으면서 언어를 빌어 사물을 묘사하는 것

314 | '강무고실羌無故實'은 시를 지으며 전고나 고사를 사용하지 않았음을 뜻하는 말이며, 이때의 '강羌'은 의미가 없는 발어사이다.

은 부이다. 이 세 가지 이치를 널리 적용하여 상황에 맞게 적절하게 사용하며 풍격과 필력을 줄기로 삼고 미문美文으로 빛나게 꾸미면, 시를 맛보는 이는 끝이 없고 듣는 이는 마음이 움직이게 되니, 이것이 시의 지극함이다.

시유삼의언 일왈흥 이왈비 삼왈부 문이진이의유여 흥야 인물유지 비야 직서기
詩有三義焉, 一曰興, 二曰比, 三曰賦. 文已盡而意有餘, 興也. 因物喩志, 比也. 直書其

사 우언사물 부야 홍사삼의 작이용지 간지이풍력 윤지이단채 사미지자무극
事, 寓言寫物, 賦也. 弘斯三義, 酌而用之, 幹之以風力, 潤之以丹彩, 使味之者無極,

문지자동심 시시지지야
聞之者動心, 是詩之至也.(종영, 「시품서」)

종영은 시의 육의六義를 말하지 않고 삼의三義만을 말하며 예술성을 중시하고 있다. 삼의 중에서 '흥'을 으뜸으로 쳤다. 나아가 '흥'으로부터 직접 시의 특질을 제시했다. "글이 끝났지만 뜻(여운)이 남아 있다." 이로부터 종영 시학의 네 번째 사항이자 가장 중요한 사항, 즉 시의 자미설滋味說을 제시하고 있다. 당시의 관념에서 『시경』은 사언시이고 정치의 정확성과 예술의 고전성을 지니고 있다. 오언시는 한 말, 위진 시대에 와서야 비로소 출현한 새로운 흐름이었다. 유협은 『문심조룡』에서 지적했다. "사언시는 정통의 문체이고 오언시는 유행에 맞춘 틀이다."[315] 오언시는 단지 당시 유행일 뿐이다.

종영은 예술성의 관점에서 오언시를 사언시보다 높게 보았다. 이러한 예술성이 바로 예술의 자미滋味(재미)이다. "오언시는 문사文詞의 핵심을 차지하며 많은 작품 중에 재미있는 것이 있다."[316] 그는 시의 삼의 중에 흥을 가장 우위에 놓고 시의 특질이 "시를 맛보는 이는 끝이 없고 듣는 이는 마음이 움직이게 한다."는 데에 있다고 보았다. 자미설로 인해 종영의 『시품』은 육조 시대 이론의 최고봉에 올랐으며 중국 미학사에 있어 중요한 지위를 갖게 되었다.

사혁은 『화품』에서 본격적인 품평에 앞서 한 단락의 글자들을 사용하여 회화의 6법을 제시했다.

육법이란 무엇인가? 첫째는 대상이 갖고 있는 생명을 생생하게 그려내는 기운생동이요, 둘째는 형상을 묘사하는 데 있어서 필치와 선線을 적절하게 사용하는 골법용필이

315 『문심조룡』「명시」: 若夫四言正體, 則雅潤爲本, 五言流調, 則淸麗居宗, 華實異用, 惟才所安.(최동호, 96)
316 「시품서」: 五言居文詞之要, 是衆作之有滋味者也.(이철리, 101)

요, 셋째는 대상의 실제 모양을 충실하게 사실적으로 그리는 응물상형이요, 넷째는 사물의 종류에 따라 정확하고 필요한 색을 칠하는 수류부채요, 다섯째는 제재의 취사 선택과 화면의 구도와 위치 설정을 잘하는 경영위치요, 여섯째는 옛 그림의 모사를 통해 우수한 전통을 더욱 발전시키는 전이모사이다.

육법자하 일 기운생동시야 이 골법용필시야 삼 응물상형시야 사 수류부채시
六法者何? 一, 氣韻生動是也. 二, 骨法用筆是也. 三, 應物象形是也. 四, 隨類賦彩是

야 오 경영위치시야 육 전이모사시야
也. 五, 經營位置是也. 六, 傳移模寫是也. (사혁, 『화품畫品』)

육법에서 '기운생동'을 첫째로 꼽는데, 이는 바로 시가의 삼의에서 '글이 끝났지만 뜻(여운)이 남아 있다'는 '재미'를 우선으로 삼았던 것과 같이 예술의 실질을 붙잡는 것이다. '골법용필'은 중국화의 선이 지닌 특성을 분명하게 보여준다. '응물상형'의 '상象'은 중국화에서 형상 구성의 특징을 말하는데, 이는 유화油畫의 소묘처럼 대상의 모방이 아니라 정신을 붙잡아낸다. '수류부채'는 중국화의 색채를 말하는데, 이는 평면 색채가 약간 비슷한 것을 부류별로 색을 달리하고 시점의 변화에 따라 먹의 농담濃淡과 고습枯濕의 효과를 보인다. '경영위치'는 중국식의 구도를 중시하고 종병(375~443)이 「화산수서」에서 말한 내용과 비슷하다.

곤륜산은 크고 보는 사람의 눈동자는 작아서, 한 치 앞에서 산의 형상을 볼 수 없지만 멀리 몇 리 밖에서 보면 한눈에 모두 들어온다.[317]

차부곤륜산지대 동자지소 박목이촌 즉기형막도 형이수리 즉가위어촌모
且夫崑崙山之大, 瞳子之小, 迫目以寸, 則其形莫覩, 迥以數里, 則可圍於寸眸.

'전이모사'는 중국화의 기법을 이해하는 지침을 알려주는데, 필묵筆墨의 특수한 표현이 회화의 창작 과정에서 중요하다. 회화의 육법은 사혁이 육조 시대 이론의 최고봉에 오르도록 했으며, 중국 미학사에서 중요한 지위를 차지하게 했다.

유견오는 『서품』에서 첫 시작부터 문자의 기원, 문자와 중국적 우주관의 관계, 서예와 육서六書의 관계, 서예의 사회적 효용과 관련해서 하나의 의견을 내놓고 있다. 중요한 것은 이러한 내용이 육조 시대의 두 종류의 심미 경계에 근거해서 두 가지의

317 | 이 글의 전체 맥락은 『역대명화기』 권6 「송·종병宗炳」(조송식, 하: 139) 참조.

기본 개념, 즉 공부工夫와 천연天然을 제시하고 있다는 점이다. 두 가지 개념을 기초로 하여 그는 자신이 가장 수준이 높다고 생각하는 세 명의 서예가, 즉 장지張芝(?~192)·종요鍾繇(151~230)·왕희지를 설명했다. 초서를 썼던 장지는 '공부가 제일이고 천연은 그 다음'이고, 해서를 썼던 종요는 '천연이 제일이고 공부는 그 다음'이며, 행서를 썼던 왕희지는 '공부는 장지만 못했지만 천연은 그를 넘어섰고, 천연은 종요만 못했지만 공부는 그를 넘어섰다.'

아래에서 세 가지 예술 분야에서 세 사람이 자기 영역의 예술 등급을 어떻게 구분했는지 살펴보도록 하자. 『시품』은 한漢에서 양梁까지 123명을 상·중·하로 구분했다.

등급	상품上品	중품中品	하품下品
사람 수	12	39	72

다음으로 사혁은 『화품』에서 27명을 6품으로 나누었다.

등급	제1품	제2품	제3품	제4품	제5품	제6품
사람 수	5	3	9	5	3	2

유견오는 『서품』에서 상·중·하의 3품을 구분한 뒤에 3품을 각각 다시 상·중·하로 나누어 모두 9품이 되었으며, 대상은 모두 123명이다.

등급	상상품	상중품	상하품	중상품	중중품	중하품	하상품	하중품	하하품
사람수	3	5	9	15	15	18	20	15	23

비록 사혁이 나눈 6품에는 진秦나라에서 '6'이라는 숫자를 중시했던 문화 배경[318]이 있기는 하지만, 『시품』『화품』『서품』을 하나의 계통으로 봐도 무방하다. 3품·6품·9품이 숫자상 배수의 관계이므로 육조 시대 사람의 심미 품평에 나타난 통일성을 알

318 | 이는 전국 시대에 널리 유행했던 오행설에 기인한 것이다. 중국을 통일한 진 시황제는 오행설에 따라, '화덕火德'을 지닌 주周를 꺾기 위해 진을 '수덕水德'에 비정하였다. '수'는 숫자로 1과 6에 해당하고 색으로 검은색, 방위로는 북쪽에 해당한다. 시황제는 중국을 통일한 후 일상생활과 법제 등에 이러한 믿음을 반영하였다. 예를 들어 의복과 깃발 등의 진나라를 상징하는 색을 검은색으로 정했고, 도량형은 6촌과 6척 등으로 통일하였다. 오행설에 기초한 이러한 믿음은 그 뒤로 이어져, 진 이후의 한나라 역시 '수덕'을 대체하기 위해 '토덕土德'을 내세웠다.

수 있다. 어떤 숫자로 등급을 나누고 다시 등급의 품을 구분했는지 관계없이, 3품과 배수로 구분을 시도한 것은 이미 하나의 고정된 틀을 갖춘 셈이다. 인물 품평으로 인해 생겨나고 널리 퍼진 심미적 영향은 '품'에서 정형화되었다. 『시품』『화품』『서품』은 편폭篇幅·방법·경향 등에서 많은 차이가 있음에도 공통점이 뚜렷하다.

첫째, 심미 취향에 있어 『시품』은 조식을 제일로 치고 『화품』은 육탐미를 제일로 치고 『서품』은 왕희지를 제일로 치지만 모두 내용과 형식, 정기와 외면의 통일에 주의하며 육조 시대의 취향을 대표한다. 둘째, 3품은 모두 신·골·육의 인체 구조를 배경과 기초로 하여 대상을 품평한다. 셋째, 모두 정련된 낱말 조합으로 유사한 감수성을 나타내는 방식으로 대상을 품평하였다.

인체 구조의 심미 객체화, 정련된 낱말 조합과 유사한 감수성의 방식 그리고 '품'의 등급 규정은 육조 시대의 미학이 출현하여 이후의 중국 미학에 오랜 기간 영향을 주어서 '원형原型'의 특성을 지닌 세 가지 이론이다.

통일된 추상의 층위가 아니라 취향이 서로 다른 관점에서 보면 위진·육조 시대의 심미 유형은 당시 사람에 의해 '부용출수芙蓉出水'와 '착채루금'[319] 두 종류로 귀결될 수 있다. 전자는 사령운으로 대표되고, 후자는 안연지로 대표된다.

〈그림 3-6〉 **사령운**

사령운의 시는 물에서 피어난 연꽃과 같고, 안연지의 시는 색깔을 칠하고 금박을 입힌 쇠와 같다.(이철리, 328; 임동석, 144)

사 시 여 부 용 출 수　　안 여 착 채 루 금
謝詩如芙蓉出水, 顔如錯彩鏤金

(종영, 『시품』 권2에서 탕혜휴湯惠休의 말을 인용하여 기술함.)

319 | 착채루금錯釆鏤金은 그림을 그리는 데에 정밀하게 공을 들여 수식하고 조탁하는 것을 가리킨다. 본래 조각과 회화에서 다섯 가지 색채를 사용하고, 금은색으로 조각한다는 뜻으로 사용하였으나 후에는 시문詩文의 화려함을 형용한 것을 가리키게 되었다. 이에 대해 구명정(치우밍정)邱明正·주립원(주리위안)朱立元 主編, 『미학소사전美學小辭典』, 上海辭書出版社, 2007, 179쪽 참조.

전자는 사인의 미이고 후자는 조정의 미이다. 안연지의 시로 대표되는 후자의 평가는 아무런 문제가 없다. 안연지의 시는 다음과 같다. "체재가 훌륭하고 세밀한데다 감정의 비유가 심오하며", "한 구절 한 글자가 모두 의미가 분명하고", "전고 인용하기를 좋아하고", "경륜과 고상한 재능을 발휘했다."[320] 이는 조정의 아름다움에 추구하는 전형이다.

사령운에 대해 '부용출수'라는 평가는 당시 사람으로 보면 아무런 문제가 없지만 후대 사람의 해석에는 문제가 있다. '부용출수'에는 두 층위의 함의가 있다. 첫째는 이 구절 전체가 표현하는 '자연의 미'이다. 예컨대 사령운의 많은 아름다운 구절이 그러한 예에 해당된다.

연못가에 봄풀이 돋아나고, 정원 버드나무의 새소리 달라졌네.[321]

지 당 생 춘 초　 원 류 변 명 금
池塘生春草, 園柳變鳴禽.

아침저녁으로 날씨 바뀌고, 산수는 맑은 광채를 머금는다.[322]

혼 단 변 기 후　 산 수 함 청 휘
昏旦變氣候, 山水含淸暉.

흰 구름은 깊은 계곡의 바위를 품고, 조릿대 맑은 수면 위에서 아롱거린다.[323]

백 운 포 유 석　 녹 소 미 청 련
白雲抱幽石, 綠篠媚淸漣.

320 │『시품』권2「송광록대부안연지시宋光祿大夫顏延之詩」: 體裁綺密, 情喩淵深, (動無許散,) 一句一字, 皆致意焉. 又喜用古事, (彌見拘束, 雖乖秀逸,) 是經綸文雅才. (雅才減若人, 則蹈於困躓矣.) 湯惠休曰: "謝詩如芙蓉出水, 顏如錯彩鏤金." 顏終身病之.

321 │『문선』권22「등지상루登池上樓」: 潛虯媚幽姿, 飛鴻響遠音. 薄霄愧雲浮, 棲川怍淵沈. 進德智所拙, 退耕力不任. 徇祿反窮海, 臥痾對空林. 傾耳聆波瀾, 擧目眺嶇嶔. 初景革緖風, 新陽改故陰. 池塘生春草, 園柳變鳴禽. 祁祁傷豳歌, 萋萋感楚吟. 索居易永久, 離群難處心. 持操豈獨古, 無悶徵在今. 인용문은 전체 중 밑줄 친 구절이다.

322 │『문선』권22「석벽정사환호중작石壁精舍還湖中作」: 昏旦變氣候, 山水含淸暉, 淸暉能娛人, 遊子憺忘歸. 出谷日尙早, 入舟陽已微. 林壑斂暝色, 雲霞收夕霏. 芰荷迭映蔚, 蒲稗相因依. 披拂趨南逕, 愉悅偃東扉. 慮澹物自輕, 意愜理無違. 寄言攝生客, 試用此道推. 인용문은 전체 중 밑줄 친 구절이다.

323 │『문선』권26「과시녕서過始寧墅」: 束髮懷耿介, 逐物遂推遷. 違志似如昨, 二紀及玆年. 緇磷謝淸曠, 疲薾慚貞堅. 拙疾相倚薄, 還得靜者便. 剖竹守滄海, 枉帆過舊山. 山行窮登頓, 水涉盡洄沿. 巖峭嶺稠疊, 洲縈渚連緜. 白雲抱幽石, 綠篠媚淸漣. 葺宇臨廻江, 築觀基曾巓. 揮手告鄕曲, 三載期歸旋. 且爲樹枌檟, 無令孤願言. 인용문은 전체 중 밑줄 친 구절이다.

둘째는 '부용(연꽃)'으로 표현되는 '매력적인' 아름다움[麗]이다. 육조 시대 사람의 말로 이야기하면 청려[324]이다. 사령운 시의 특징은 '화려하고 정교하다[富麗精工]'고 정평이 나 있다. 종영은 그의 시를 다음처럼 평가했다.

> 뛰어난 문장과 절묘한 구절 곳곳에 보이고, 훌륭한 전고와 새로운 표현 끊임없이 이어진다.(이철리, 254)[325]
>
> 명 장 형 구　처 처 간 기　려 전 신 성　낙 역 분 회
> 名章迥句, 處處間起, 麗典新聲, 絡繹奔會.

사령운의 시는 자연스러우면서 수식이 풍부하고 화려하다. 진정으로 '부용출수'에 말하는 자연의 미에 담긴 경계를 얻은 인물은 바로 도연명이다. 도연명의 시는 '려'하지 않아 육조 시대 평가가 그다지 높지 않았다. 종영은 "세상 사람은 도연명의 소박하고 솔직함에 감탄한다."[326]고 말했다. 소박하고 솔직하다는 질직質直은 곱고 화려하지 않다는 뜻으로, 그의 시에는 확실히 시골 사람의 '시골말'처럼 투박하고 꾸밈이 없다.

당 제국 때 두몽이 지은 『술서부어례자격』에서 '천연'과 '질박質朴'의 주를 달았는데, 이는 우리가 사령운의 시와 도연명의 시를 좀 더 깊이 있게 이해하도록 해준다.

> 천연: 원앙과 기러기가 수면을 박차고 오르니 그 자태가 더욱 아름답구나.
>
> 천 연　원 홍 출 수　경 호 의 용
> 天然, 鴛鴻出水, 更好儀容.(두몽, 『술서부어례자격述書賦語例字格』)

천연에는 화려하다는 '려麗'의 의미가 들어 있다.

> 질박: 하늘의 신선이고 선녀이니 무엇하러 몸단장을 하리오?
>
> 질 박　천 선 옥 녀　분 대 하 시
> 質朴, 天仙玉女, 粉黛何施.(두몽, 『술서부어례자격』)

324 ㅣ 청려清麗는 맑으면서도 화려함을 뜻하며, 육기의 「문부」에서는 "或藻思綺合, 清麗千眠, 炳若縟繡, 悽若繁絃."이라고 하였다.

325 ㅣ 이 시의 출처와 이름은 『시품』 권1 「송임천태수사령운시宋臨川太守謝靈運詩」이다.

326 『시품』 권2 「송징사도잠시宋徵士陶潛詩」: 世歎其質直.(이철리, 321)

질박에는 인공의 화려함이 없다는 것을 강조한다. 이후 송나라 사람의 이론과 연계되면서 도연명 시의 경계를 더 잘 나타내는 말로 평담平淡이 있다. 이처럼 육조 시대에는 실제로 세 가지의 경계가 있었다. 첫째는 조정의 미가 보여준 '착채루금(안연지의 시)'이고, 둘째는 산수와 전원을 통해 나타난 자연의 운韻(도연명의 시)이다. 셋째는 앞에서 말한 두 가지 사이에 자리하여 자연의 아름다움〔淸麗〕을 간직하면서 조정의 화려함〔富麗〕도 지녀 도연명의 시에 비해 화려하고 안연지의 시에 비해 자연스러우니 이를 임시로 '부용(려)'과 '출수(자연)'의 결합이라 부르자. 사령운 시의 경계는 이처럼 두 가지 경계 사이에 있으니, 당연히 가장 많은 사람들의 공감을 얻어 제고의 대시인이 되었다. 안연지의 시와 도연명의 시는 양극단에 자리하여, 상당한 사람들로부터 공감을 받지도 못하고 감상이 되지도 못하고 종영의 『시품』에서 두 사람 모두 중품中品에 나열되었다.

도연명의 시가 당시 미학의 주류로부터 크게 주목받지 못했지만 도연명 본인은 이를 조금도 개의치 않았다. 그는 자신이 인생과 자연에서 터득한 '참된 의미'를 스스로 감상하며 "단지 잘못되지 않기를 바랄 뿐"[327]이었으며, 다른 사람이 좋아하든 말든 전혀 신경 쓰지 않았다. 안연지는 이와 달랐다. 다른 사람이 안연지와 사령운의 작품을 앞서 비교했듯이 자신의 시가 사령운의 시만 못하다고 생각하자 그는 마음속으로 몹시 불쾌해했을 뿐 아니라 "죽을 때까지 괴로워하여"[328] 한평생 이 일로 편치 못했다. 이상의 세 가지 경계로부터 세 사람이 당시 심미 평론계에서 차지한 지위를 살펴보면 이는 육조 시대 미학의 풍조를 반영하고 있다.

도연명의 시는 미학에 있어 최고의 경계로 인정받지 못할지라도, 인격에서 최고의 경계로 인정받았다.

> 뜻이 독실하여 참으로 예스러우며, 말의 흥취는 편안하면서도 합당하다. 매번 그의 글을 볼 때마다 그 사람의 덕을 상상하게 된다.(이철리, 321)[329]

327 | 『도연명집』 권2 「귀원전거歸園田居」 5수 중 제3수: 種豆南山下, 草盛豆苗稀. 晨興理荒穢, 帶月荷鋤歸. 道狹草木長, 夕露霑我衣. 衣霑不足惜, 但使願無違(남산 아래에 콩을 심었는데, 잡초만 무성하고 콩 싹은 드물다. 새벽같이 일어나 거친 밭을 일구고, 달빛을 이고 호미 매달고 돌아오네. 길은 좁고 잡초는 무성하니, 저녁 이슬이 옷을 적신다. 젖은 옷은 걱정할 것 없으니, 다만 잘못되지 않기를 바랄 뿐).(이성호, 70)

328 | 『시품』 권2 「송광록대부안연지시宋光祿大夫顏延之詩」: 湯惠休曰: "謝詩如芙蓉出水, 顏如錯彩鏤金." 顏終身病之.

329 | 이 구절의 출처는 『시품』 권2 「송징사도잠시宋徵士陶潛詩」이다.

독 의 진 고 사 홍 완 협 매 관 기 문 상 기 인 덕
篤意眞古, 辭興婉愜. 每觀其文, 想其人德.(종영, 『시품』)

일찍이 도연명의 글을 볼 수 있는 이는 명리(경쟁)를 추구하는 마음을 내려놓게 되고,
속이 좁아 인색한 속내를 버리게 되며, 탐욕스러운 이는 청렴하게 되고, 나약한 이는
의지를 세울 수 있게 된다고 한다.(이성호, 8)

상 위 유 능 관 연 명 지 문 자 치 경 지 정 견 비 린 지 의 거 탐 부 가 이 렴 나 부 가 이 립
嘗謂有能觀淵明之文者, 馳競之情遣, 鄙吝之意祛, 貪夫可以廉, 懦夫可以立.

(소통蕭統(501~531), 「도연명집서陶淵明集序」)

　　도연명의 시는 높은 인격의 경계를 널리 인정받기는 했지만 끝내 가장 높은 예술의
경계로 인정받지 못했다. 도연명의 시가 예술의 높은 지위에 오르게 된 것은 오랜 시간
이 흐른 뒤, 송나라 시대의 일이다.

　　육조 시대의 안연지·사령운·도연명이 보여준 세 가지 심미 경계는 바로 사대부의
세 가지 측면이다. 안연지의 시가 보여준 경계는 사인이 조정에 들어서서 대부大夫가
되었을 때의 모습이고, 도연명의 시가 보여준 경계는 사인이 조정에서 물러나 산수와
전원에서 은사隱士가 되었을 때의 모습이고, 사령운의 시가 보여준 경계는 출사와 은거,
나아감과 물러남, 조정과 산림 사이를 왕래하는 또 하나의 모습이다. 중국의 사인은
선진 시대에 유가·도가를 통해 철학 사상의 두 측면의 기초를 다지고, 육조 시대에
성숙한 미학의 경계로 발전시켰다.

　　세 가지의 경계는 시가에서 안연지·사령운·도연명을 통해 전형적으로 나타나게
되지만 이는 실제로 일종의 보편적 경계이다. 서예에서 장지·종요·왕희지, 회화에서
고개지·육탐미·장승요, 원림에서 석숭·사령운·도연명 등은 모두 상통하는 지점이
있다. 공부功夫가 제일인 장지와 숭육崇肉의 장승요와 겉치장을 강조하는 석숭의 원림
등은 안연지의 시와 닮았다. 천연(자연)이 제일인 종요와 중신重神의 고개지와 평담이
특징인 도연명의 전원 등은 도연명의 시와 닮았다. 천연과 공부를 겸했던 왕희지와 중
골重骨의 육탐미와 자연스럽고 화려한 사가謝家의 원림 등은 사령운의 시와 닮았다.

　　미학 자체로 말하면 유협의 『문심조룡』은 육조 시대에서 거둔 최고의 성취를 대표
한다. 이 저작이 지닌 방대한 체계는 중국 미학사에 있어 전무후무하다. 『문심조룡』의
특징은 장학성(장쉐청, 1738~1801)에 의해 "체제가 방대하고 사고가 면밀하다〔體大而慮

周]."는 평가를 받았다.[330] 유협은 바로 중국 미학의 발전사에서 문학과 잡문학雜文學을 구분하던 조류, 즉 당시 논쟁의 주제인 '문필지변文筆之辯'[331]이 한창일 때 활약했다. 『문심조룡』은 문학과 잡문학을 구분하지 않고 각종 문체를 모두 자신의 저작 속에 받아들여 35종의 문체로 배열함으로써 체제가 방대하다는 '체대體大'의 일면을 이루었다. 이처럼 많은 문체를 마주하여 공통된 '문文'의 규칙을 도출하려면 반드시 많은 힘을 들여야 하고, 「신사神思」에서 「정기程器」에 이르는 24편의 전문적인 논술은 체대의 또 다른 일면을 이루었다.

유협 이후에 문학과 잡문학은 기본적으로 완전히 구분되었고, 이처럼 구분된 뒤에 문학에 일가견이 있는 사람은 더 이상 여러 문체를 유협처럼 한 곳에 모을 수는 없었다. 청 제국의 유희재(1813~1881)[332]는 『예개』에서 문文·시詩·부賦·사곡詞曲·경의經義 등으로 구분하고 각각을 기술하고 있지만 서로 상관이 없다. 문학에 일가견이 없는 소수의 사람은 유협의 시도를 배워 여러 종류의 문체를 하나로 꿰어서 한 책으로 완성하려고 했다. 가령 명 제국의 오납吳訥의 『문장변체서설文章辨體序說』과 서사증徐師曾(1517~1580)의 『문체명변서설文體明辨序說』과 같은 경우, 전자는 모두 51종류의 문체를 다루고 후자는 모두 121종류의 문체를 다루었다.

그러나 두 사람은 첫째로 유협만큼 논술 재능이 없고, 둘째로 많은 문체를 총체적으로 파악하고 한 층 한 층씩 깊이 파고들어가며 논술할 길이 없었다. 이들의 '체제'가 많지만 '방대하지' 못했으며, '사고'가 넓지도 못하고 깊지도 못했다. 어떤 의미에서 말하면 바로 순문학純文學과 잡문학을 나누려고 했지만 아직 나눠지지 않았던 시대에 체제가 방대하고 사고가 면밀한 『문심조룡』을 낳았다고 할 수 있다. 본래 문학의 체제가 아니었던 송頌·찬贊·축祝·명銘의 종류를 문학성이 강한 시詩·소騷·부賦·악부樂府 등과 한데 모아 공통된 규칙을 총괄해내려 했으니 그 결과는 미루어 알 수 있다.

330 | 이 주장은 장학성(장쉐청)章學誠, 『문사통의文史通義·시화편詩話篇』에 보인다. 한국어 번역본으로 임형석 옮김, 『문사통의교주』(전5권), 소명출판, 2011 참조.

331 | 문장文章은 육조 시대에 문文과 필筆로 구분되었다. 유협에 따르면 '문'은 곧 운韻이 있는 것이고, '필'은 운이 없는 것이었다. 『문심조룡』 「총술總術」: 今之常言, 有文有筆, 以爲無韻者筆也, 有韻者文也.

332 | 유희재劉熙載는 청나라 강소(장쑤)省 흥화(싱화)興化 출신으로 자가 백간伯簡, 호가 융재融齋이다. 도광道光 연간(1821~1850)에 진사가 되어 광동학정廣東學政 등을 지냈다. 그는 문예 이론과 언어학·음운학 등에도 뛰어났다. 저술로 『예개藝槪』 『작비집昨非集』 『사음정절四音定切』 『설문쌍성說文雙聲』 등이 있는데, 이 중에서 문학 비평서인 『예개』가 특히 유명하다. 『예개』는 국내에 다음과 같이 번역되어 소개되었다. 유희재, 윤호진·허권수 옮김, 『역주 예개』, 소명출판, 2010.

문학적 특징은 비문학의 영향(구속)을 받게 되자 깊이 파고들기가 한층 더 어려웠다. 문학성의 관점에서 말하면 종영의 『시품』은 시만을 다루어서 몇몇 핵심적인 지점에서 유협보다 더 높은 차원에 이를 수 있었다. 미학의 깊이로 말하면 같은 시대의 종영은 이미 유협과 우열을 겨룰 수 있었으며, 나아가 당 제국의 의경意境 이론, 송나라의 문인화 이론, 명청 시대의 소설과 희곡 이론 등 후대의 이론은 더 말할 필요가 없다. 『문심조룡』은 오히려 중국 미학이 어떻게 심미 대상을 총체적으로 파악하고 어떻게 중국식 이론의 형태를 구성하는가에 대해 훌륭한 범례를 제공했다. 어쩌면 이것이야말로 『문심조룡』의 가장 빛나는 지점일 것이다.

중국 문화에서 사물의 근본은 기氣-음양-오행으로 된 우주 가운데에서 생성된다. 이것은 모든 논의의 대전제이자 밑바탕이다. 간단히 말해 사물의 구성은 주로 형形과 기의 두 가지 측면을 포함한다. 눈으로 볼 수 있는 형체의 측면에서 말하면 사물에는 발생과 발전의 과정이 있다. 첫째는 시간의 측면에서 보면 예컨대 시가가 어떻게 『시경』에서 한 걸음씩 착실하게 발전했는지에 대해 분명한 역사적 맥락이 있다. 둘째는 문체의 종류로 보면 예컨대 여러 문체의 유형은 다르지만 장르별로 구분할 수 있는데, 이는 공간 측면의 전개를 나타낸다. 형체는 없지만 느낄 수도 있고 또 근본적인 작용인 신神·정情·기氣·운韻의 관점에서 말하면 앞서 말했듯이 중국 미학은 정련된 낱말 조합과 유사한 감수성이라는 두 가지의 서로 보완적인 방식을 갖추었다.

이상의 몇몇 논의를 종합하면 중국 미학의 이론 체계는 일반적으로 세 가지 측면의 구조로 짜인다. 1. 중국 문화의 기본 성질, 즉 도-기-음양-오행으로 된 우주와 그 운행, 2. 시간과 공간의 서열로 표현되는 구체적인 연구 대상의 발생과 발전, 3. 전체 속의 개체를 개괄할 때 사용하는 두 가지 방식, 즉 정련된 낱말 조합과 유사한 감수성. 바로 『문심조룡』에서는 세 가지 측면을 전면적으로 활용했다.

『문심조룡』의 체계성은 다음의 네 가지 측면으로 구현되었다.

1. 문장의 본체론: 『문심조룡』은 「원도原道」로부터 시작하는데, 이는 도道의 문장에서 사람의 문장을 끌어내기 때문이다. 중국의 우주는 그 자체로 아름답다.

> 하늘의 검은색과 땅의 누른색이 뒤섞여서 네모나고 둥근 형태가 구분된다. 해와 달은 옥구슬을 꿰어놓은 듯 빛나는 하늘의 형상을 드리우고, 산과 물은 빛나는 비단과 같아

서 반듯한 땅의 형상을 펼쳐놓았다.(최동호, 31)

부현황색잡 방원체분 일월첩벽 이수려천지상 산천환기 이포리지지형
夫玄黃色雜, 方圓體分. 日月疊璧, 以垂麗天之象, 山川煥綺, 以鋪理地之形.

(『문심조룡』 「원도」)

바로 이와 같은 우주 속에 자리 잡고 있는 사람은 "오행 중에서 빼어난 존재이고
실로 천지의 마음이다. 마음이 생겨나면서 언어가 세워졌고, 언어가 세워지면서 문장이
분명해졌다."[333] 사람 중에 특별히 성인은 "도리의 근원을 규명해서 문장으로 펼쳐내
어"[334] 사회의 미와 문학의 미를 창조하여 문인과 학사學士의 모범이 된다.

『문심조룡』 각 편의 순서는 「원도」 「징성徵聖」 「종경宗經」으로부터 시작하고 이어서
여러 가지의 문장 체제의 설명을 펼쳐 보인다. 이것은 중국 문화에서 미의 기원·발
전·규칙을 밝히는 통상적인 길이다. 우주의 차원에서 어떤 하나의 예술을 담론할 때
모두 이러한 통상적인 길을 쓴다.

음악의 유래는 오래되었으니, 도량에서 생겨나고 태일[335]에 근원을 두었다.

음악지소유래자원의 생어도량 본어태일
音樂之所由來者遠矣, 生於度量, 本於太一.(『여씨춘추』 권5 「중하기仲夏紀·대악大樂」)

그림이란 교화를 이루고 인륜을 도우며 신기한 변화를 궁구하고 미세한 기미를 헤아
리고, 육경六經과 공을 함께하고 사계절과 나란히 운행한다.(조송식, 상: 10)

부화자 성교화 조인륜 궁신변 측유미 여륙적동공 사시병운
夫畵者, 成敎化, 助人倫, 窮神變, 測幽微, 與六籍同功, 四時竝運.

(『역대명화기』 권1 「서화지원류敍畵之源流」)

2. 체제(문체)의 나열: 서양 철학자 헤겔의 절대 이념이 예술의 각 장르에서 전개되듯
이 『문심조룡』에서는 도의 글에서 시작하여 그로부터 생겨난 사람의 글로 전개된다.
구체적으로 살펴보면 소騷·시詩·악부樂府·부賦·송頌·찬贊·축祝·맹盟·뇌誄·비

333 『문심조룡』 「원도」: 爲五行之秀, 實天地之心. 心生而言立, 言立而文明.(최동호, 31)
334 『문심조룡』 「원도」: 原道心以敷章.(최동호, 34)
335 l 태일太一은 중국 고대 사상으로 천지만물의 출현 또는 성립의 근원인 우주의 본체 또는 이를 인격화한
 천제天帝를 가리킨다. 도교에서는 천제가 머문다고 믿는 태일성太一星, 즉 북극성北極星을 말한다.

碑・애애哀・조弔・잡문雜文・해諧・은隱・사史・전傳・제자諸子・논論・설說・조詔・책策・격檄・이移・봉선封禪・장章・표表・주奏・계啓・의議・대對・서書・기記 등 35종의 문체가 나열되는데, 공간적 웅장함을 분명하게 보여준다.

3. 역사의 조목별 분석: 도의 글에는 역사적 전개가 들어 있다. 시·소·부 등의 각 문체에도 개별적 역사의 전개와 발전이 담겨 있다. 이러한 몇몇 문체의 역사적 전형에서 유협은 각 시대마다 미학적 풍모, 문체의 변화와 발전 역정, 작가의 변화 등을 특징적으로 개괄하고 강렬한 역사 의식을 전달하며 『문심조룡』에 시간의 순서에 따라 체계성이 분명히 드러나게 하였다.

4. 총체적 구조: 체제(공간)와 역사(시간)는 결국 외재적 구조이다. 체제와 역사의 다양성을 연결하여 하나의 완전한 것으로 만들려면 그 둘을 꿰뚫는 미학의 기본 원리에 의지해야 한다. 도의 글(우주 구조)에서 시작해서 그로부터 생겨난 사람의 글(심미 구조)에 이르기까지 내재적 기제(시스템)가 어떤 것인지 말해야 한다. 『문심조룡』「신사神思」에서 「정기程器」에 이르는 24편은 사람의 글에 담긴 기본 원칙을 각각의 측면별로 층위별로 말하고 있다. 하지만 여기에 이르면 체제와 역사를 다룰 때 있던 엄밀한 논리는 찾아볼 수가 없다.

예컨대 「정채情采」「풍골風骨」「체성體性」「재략才略」「시서時序」「은수隱秀」 등의 6편은 모두 작품의 구조와 풍격의 유형을 다루고 있는데, 응당 하나의 통일된 핵심이 있어야 할 듯하다. 그러나 이들 6편은 당시와 후대에 대량으로 모습을 선보인 시화[336]나 사화[337]의 비평 방식과 꼭 마찬가지로 분명히 서로 아무런 관련이 없고, 좀 더 높고 통일된 시각에서 추가적인 논술도 이루어지지 않는다. 이러한 현상을 이해할 수 있는

336 | 시화詩話는 시 전반에 걸친 평론의 글로, 시와 시인 및 시파 등에 대해 평론하고 전고 등을 고증한 것이다. 처음으로 '시화'라는 명칭을 사용한 것은 북송 구양수의 일종의 수필인 『육일시화六一詩話』이지만, 청나라의 장학성(장쉐청)은 종영의 『시품』을 기원으로 제시했다.

337 | 사화詞話는 사인詞人과 사파詞派를 설명하고 사의 내용을 고증하는 등 사 전반에 걸친 평론의 글이다. 사화는 사가 크게 유행했던 송나라에 시작되었으며, 사화의 내용을 담은 최초의 저술은 양회楊繪 (1032~1116)의 『시현본사곡자집時賢本事曲子集』이었으나 지금은 전하지 않는다. 초기의 작품으로 진사 도陳師道(1053~1102)의 『후산시화後山詩話』에 담긴 일부 작품들을 말하기도 하고, 유명한 작품으로는 청 제국 진정작陳廷焯(1853~1892)의 『백우재사화白雨齋詞話』, 왕국유(왕궈웨이)의 『인간사화人間詞話』 등을 들 수 있다.

유일한 해석은 이러하다. 중국 문화에서 사물의 기능적 특성을 가장 본질적인 것으로 간주하기 때문에, 일단 가장 본질적인 것을 말하려고 하면『문심조룡』처럼 어쩔 수 없이 그리고 마땅히 시화나 사화의 비평 방식을 채택해야 한다. 즉 정련된 낱말 조합과 유사한 감수성이 가득 나타나게 되었다.

『문심조룡』에서 작가와 작품을 평가할 때 종영의 『시품』과 동일한 언어·어투·방식 등을 활용했다.

> 가의賈誼(BC 200~BC 168)는 재능이 뛰어나기 때문에 문장이 깨끗하고 풍격이 맑다. …… 유정(?~217)[338]은 기질이 편협한 탓에 말이 강렬하고 사람이 감정으로 놀라게 된다.(최동호, 344)
>
> 가생준발　고문결이체청　　　공간기편　고언장이정해
> 賈生俊發, 故文潔而體清. …… 公幹氣褊, 故言壯而情駭.(『문심조룡』「체성體性」)

> 왕찬王粲(177~217)은 재능이 넘치고 사고가 민첩하면서도 면밀하여, 글에 장점이 많고 흠은 적었다. 그의 시나 부를 골라내보면 칠자七子 중에 으뜸이다!(최동호, 548)
>
> 중선일재　첩이능밀　문다겸선　사소하루　적기시부　즉칠자지관면호
> 仲宣溢才, 捷而能密, 文多兼善, 辭少瑕累. 摘其詩賦, 則七子之冠冕乎!
>
> (『문심조룡』「재략才略」)

한편 종영은 『시품』에서 유정을 다음처럼 평가했다.

> 시의 기원은 고시古詩에 있고, 기세가 다부지고 기이한 것을 좋아하여, 행동이 동떨어진 바가 많았다. 기개가 서릿발 같아 모든 걸 견디고, 성정이 높아 세속을 넘어선 것 같다. 그러나 기세가 문장에 앞서고, 안타깝게도 수사가 부족하다.(이철리, 205)
>
> 기원출어고시　장기애기　동다진절　진골릉상　고풍과속　단기과기문　조윤한소
> 其源出於古詩, 仗氣愛奇, 動多振絶. 眞骨凌霜, 高風跨俗. 但氣過其文, 雕潤恨少.
>
> (『시품』 권1「위문학유정시魏文學劉楨詩」)

338 ｜유정劉楨은 후한 말의 영양寧陽(지금의 산동(산둥)성 영양(닝양)현) 출신이고 자가 공간公幹이다. 유정은 건안칠자 중의 한 명이며 특히 오언시에 뛰어나서 조식과 함께 '조유曹劉'라 불렸다. 그의 문집인『유공간집劉公幹集』이 전한다.

외적 구조(체제와 역사)는 분명하고 내적 구조는 '모호'한데, 이게 바로 중국 미학 이론의 특징이다. 이것은 중국의 우주 · 천지 · 만물 · 군신 · 부자 관계는 명료하지만 내재된 음양의 기화氣化가 '모호하게' 전개되기 때문이다. 이에 대해 유협이 스스로 매우 분명히 다음처럼 말했다.

사고 너머의 미묘한 의미와 문장 밖의 곡진한 이치는 말로 따라갈 수 없고 붓도 참으로 멈출 곳이 있다.(최동호, 333)

<div align="center">
사 표 섬 지　 문 외 곡 치　 언 소 불 추　 필 고 지 지

思表纖旨, 文外曲致, 言所不追, 筆固知止.(『문심조룡』「신사」)
</div>

유협이 이러한 방대한 체계를 구축할 수 있었던 원인은 앞에서 이야기한 것보다 더 중요하지만 줄곧 사람들이 소홀히 해온 것이다. 『문심조룡』은 변려문에 관한 하나의 이론이다. 유협은 제 · 양 나라처럼 변려문이 유행하고 있던 시대에 활약했다. 이 시대 사람의 눈으로 보면 중국 문화에서 문文의 발전이란 각종 문체가 하나하나씩 변려문으로 발전해나간 것이고 변려문은 모든 문체의 최고봉이자 모든 문체의 핵심이었다. 따라서 변려문을 파악하는 것은 문의 본질과 특징을 파악하는 것이다. 유협은 과감하게도 모든 문체를 한곳에 모아서 공통된 문의 규칙을 종합해내고 모든 문체를 예외 없이 변려문으로 써내게 했다. 이러한 점을 이해해야만 비로소 『문심조룡』의 체계에 담긴 구체적인 특징을 파악할 수 있다. 예컨대 전체 형식미의 규칙을 하나하나 검토해보면 「정채情采」「용재鎔裁」「성률聲律」「장구章句」「여사麗辭」「비흥比興」「과식夸飾」「사류事類」「연자練字」 등은 어느 것이나 모두 변려문을 쓰는 데에 반드시 있어야 하는 것이다.

예컨대 「연자」에서 유협은 글의 창작과 글자의 선별에서 다음의 네 가지 사항을 마땅히 주의해야 한다고 생각했다. "첫째로 괴이하고 이상한 글자는 피해야 한다." "괴이하고 이상한 글자는 글꼴이 괴상한 것이다." 글꼴이 보기에 나쁜 글자는 가능한 적게 사용해야 한다. 예컨대 조로曹攄가 "어찌 이 놀이를 원치 않겠는가, 나의 편협한 마음이 시끄러움을 싫어할 따름이오!"라고 읊었다.[339] 이 시에서 '흥노訩呶' 두 글자는 보기에

339 『문심조룡』「연자練字」: 一避詭異. …… 詭異者, 字體瑰怪者也. 曹攄詩稱: "豈不願斯遊, 褊心惡訩呶.(최동호, 461~462)

나쁜 편에 속한다. 시를 읽다 이 글자를 보고 있으면 편하지 않다.

　"둘째로 같은 변의 글자는 피해야 한다." "같은 변의 글자는 글자의 반이 같은 모양이다."[340] 이는 서로 같은 편방[341]의 글자는 피해야 한다는 것을 말한다. 세 글자가 같은 편방으로 쓰이면 보아도 좋게 보이지 않는다. "셋째로 같은 글자가 중복해서 나오는지 따져보아야 한다." "같은 글자가 중복해서 나오는 것은 동일한 글자를 여러 번 사용하는 것이다."[342] 곧 한 구절 안에 같은 글자를 두 차례 쓰지 않아야 구절에서 자형字形이 풍부해지는 데 영향을 주지 않는다.

　"넷째로 글자의 모양이 단순하고 복잡한 것을 조절하여 사용해야 한다." "글자의 모양이 단순하고 복잡하다는 것은 글자의 획수가 많고 적은 것이다."[343] 한 구절에서 필획이 적은 글자만을 사용하면 안 되는데, 그렇게 하면 너무 빈약해서 보기가 좋지 않을 수 있다. 또 필획이 많은 글자만을 사용해서도 안 되는데, 그렇게 하면 너무 살이 쪄서 보기가 좋지 않을 수 있다. 정리하면 「연자」는 글자의 측면에서 문장의 내용은 일단 접어두고 글자의 형태에 있어 눈으로 보자마자 아름답다고 느끼는 것이 어떠한가를 고려한 것이다.

　결론적으로 『문심조룡』의 체계는 변려문을 제대로 창작하는 것으로부터 변려문을 아름답게 쓴다는 종지에 입각하여 설명하고 있다. 이러한 점을 이해하게 되면 『문심조룡』이 어째서 지금처럼 서술되었는가를 훨씬 깊이 이해할 수 있게 된다.

340 『문심조룡』「연자」: 二省聯邊. …… 聯邊者, 半字同文者也.(최동호, 461~462)
341 | 편방偏旁은 한자 합체자合體字의 구성 부분을 지칭하는 말이다. 원래는 합체자의 왼쪽 부분을 '편偏'이라 부르고, 오른쪽 부분을 '방旁'이라 불렀다. 지금은 일반적으로 합체자의 상하좌우 어느 부분이라도 모두 편방이라 부른다.
342 『문심조룡』「연자」: 三權重出. …… 重出者, 同字相犯者也.(최동호, 461~462)
343 『문심조룡』「연자」: 四調單複. …… 單複者, 字形肥瘠者也.(최동호, 461~462)

제4장

당 제국의 미학

육조 시대가 중국의 사인 미학이 탄생하고 형성된 최초의 획기적인 시기라면, 당 제국은 사인 미학의 발전기이다. 문화의 대범주로 보면 진 제국에서 형성된 문화 구조는 양한과 육조 시대라는 서로 다른 두 유형의 발전을 거친 뒤에 당 제국에 이르러 새롭게 종합되었다. 당 제국은 중국 고대 문화 중에서도 가장 번성하고 휘황찬란한 시대이며, 미학 저술도 풍부하다.

서예 관련 저술로 구양순歐陽詢의 『삼십육법三十六法』 등 3편, 우세남虞世南(558~638)의 『필수론筆髓論』 등 2편, 이세민李世民의 『필법결筆法訣』 등 3편, 손과정의 『서보書譜』, 이사진李嗣眞의 『서후품書後品』, 장회관의 『서단書斷』 등 8편, 두기竇臮의 『술서부述書賦』, 두몽의 『술서부어례자격述書賦語例字格』, 채희종蔡希綜의 『법서론法書論』, 서호徐浩의 『논서論書』, 안진경의 『술장장사필법십이의述張長史筆法十二意』 등이 있다.

회화 관련 저술로 이사진李嗣眞의 『속화품록續畵品錄』, 장회관張懷瓘의 『서단書斷』, 주경현朱景玄의 『당조명화록唐朝名畵錄』, 왕유의 『산수결山水訣』『산수론山水論』, 장언원張彦遠의 『역대명화기歷代名畵記』 등이 있다.

문학 관련 저술로 진자앙陳子昂의 「여동방좌사규수죽편서與東方左史虯修竹篇序」, 두보의 「희위육절구戱爲六絶句」, 은번殷璠의 「하악영령집서河岳英靈集序」, 고흥무高興武의 「중흥간기집서中興間氣集序」, 왕창령王昌齡의 『시격詩格』, 교연의 『시식』, 헨죠 곤고遍照金剛의 『문경비부론文鏡秘府論』, 백거이의 「여원구서與元九書」「중은시中隱詩」 등, 한유의 「답이익서答李翊書」 등, 유종원의 「답위종입론사도서答韋宗立論師道書」, 사공도의 『시품』 등이 있다.

이 중 사공도의 『시품』, 장언원의 『역대명화기』, 손과정의 『서보』는 참으로 천추에 빛나는 저술이라고 할 수 있다. 당 제국의 풍부하고 다채로운 심미 현실에 비해, 모든 중요한 현상을 완전히 담아낼 수 있는 이론 저술은 전혀 없는 편이다. 당 제국의 미학을 좀 더 완벽하게 이해하려면, 고대의 다른 어떠한 시대와 마찬가지로 더 넓고 더 많은 자료를 살펴야 한다.

예컨대 당 제국 심미의 주류는 이백·두보·왕유로 대표되는 세 유형의 심미 형태

이며, 이는 당 제국의 정신을 이해하는 데에 매우 중요하다. 또 이는 육조 시대의 사령운·안연지·도연명과 확실히 대조해보고 여러 가지 자료를 두루 살펴본 뒤에라야 제대로 파악할 수 있다. 그리고 당 제국 미학의 가장 큰 공헌은 의경意境 이론의 출현이지만 폭넓은 시야를 가져야만 의경 이론을 명확히 말할 수 있다. 다른 실례를 보면 백거이의 '중은中隱' 이론은 중국의 고대 미학이 전기에서 후기로 넘어가는 전환의 핵심이다. 정규의 이론 저술에서는 이와 관련해서 그림자조차 찾아볼 수 없고, 심미 현상과 많은 시문詩文과 언론 중에서나 겨우 찾아볼 수 있다.

제1절

미학의 문화적 분위기

당 제국 미학과 관련된 당 제국 문화의 커다란 특징은 다음처럼 네 측면으로 파악할 수 있다.

1. 세상을 껴안는 개방적 마음

당 제국의 판도는 동으로 한반도에 이르고 서북으로 파미르 고원 서쪽의 동아시아에 이르며 북으로는 몽골을 포함하고 남으로 인도차이나 반도에 다다랐다. 당 제국 초기에는 통일을 이룬 웅건한 기풍을 빌려 동서로 뻗어나가고 남북으로 확장하여 드높고 의기양양한 민족 정신을 키워나갔을 뿐만 아니라 강건하고 자부심 강한 당 제국의 변새시[1]도 탄생시켰다.

> 시절 탓에 조국의 은혜 갚고자, 칼을 빼어들고 초야에서 일어나네.
>
> 감 시 사 보 국 발 검 기 호 래
> 感時思報國, 拔劍起蒿萊.(진자앙陳子昻, 「감우시삼십팔수感遇詩三十八首」중 제35수)

1 ㅣ변새시邊塞詩는 국경의 군인 및 고향의 여인을 소재로 읊은 시이다. 당 현종의 시대이며 극성기였던 개원
開元·천보天寶 연간에 영토가 넓어지자 변경에 주둔하는 군대가 많아졌다. 대외 전쟁이 빈번해졌고 정치·
경제·문화면에서 소수민족과 관계도 밀접해졌다. 변새시는 이러한 시대적 상황을 반영하는 문학의 형태로
서, 주로 변경의 풍경과 군대 생활을 주요 내용으로 하고 있으며, 수나라와 초당 때에 크게 발전했다.

차라리 백부장(장교)이 되는 게, 일개 서생보다 낫겠네.

_{영 위 백 부 장 승 작 일 서 생}
寧爲百夫長, 勝作一書生.(양형楊炯, 「종군행從軍行」)

만 리 타향에서 죽어도 아파하지 않고, 하루아침에 공을 세우리.

기린각**2**에 초상을 걸어두고, 명광궁**3**에서 조회하리.

문사들 향해 한바탕 웃노니, 어찌 이렇게 궁색하게 되었는지.

이 이치 몰랐던 옛사람들, 늘 속절없이 늙어갔을 뿐.

_{만 리 불 석 사 일 조 득 성 공 화 도 기 린 각 입 조 명 광 궁 대 소 향 문 사 일 경 하 족 궁 고 인 매}
萬里不惜死, 一朝得成功. 畵圖麒麟閣, 入朝明光宮. 大笑向文士, 一經何足窮. 古人昧

_{차 도 왕 왕 성 노 옹}
此道, 往往成老翁.(고적高適, 「새하곡塞下曲」)

사나이 이 세상에 태어나, 장성해선 제후에 봉해져야 하리. ……

젊은이에게 따로 준 것 있으니, 웃음 띠며 오나라 칼**4**을 바라보네.

_{남 아 생 세 간 급 장 당 봉 후 소 년 별 유 증 함 소 간 오 구}
南兒生世間, 及壯當封侯. …… 少年別有贈, 含笑看吳鉤.

<div align="right">(두보, 「후출새오수後出塞五首」 중 제1수)</div>

수많은 사막의 전투에 쇠 갑옷이 구멍 나도, 누란**5**을 깨뜨리지 못하면 결코 돌아가지

않으리.

_{황 사 백 전 천 금 갑 불 파 누 란 종 불 환}
黃沙百戰穿金甲, 不破樓蘭終不還.(왕창령王昌齡, 「종군행오수從軍行五首」 중 제3수)

2 | 기린각麒麟閣은 한나라의 미앙궁未央宮에 있던 누각으로 전한 선제宣帝(BC 74~BC 49) 때에 이곳에 곽광霍光 등 공신 11인의 초상을 걸어놓았다고 한다. 이후로 기린각에 초상을 걸어둔다는 것은 뛰어난 공훈과 영예를 뜻하는 말이 되었다.

3 | 명광궁明光宮은 한 무제武帝가 건립한 궁전 이름으로, 미앙궁 서편에 있었는데, 후대에는 대궐을 뜻하는 말로 쓰였다.

4 | 오구吳鉤는 오나라에서 사용했던 휘어진 칼이라는 의미이다. 춘추 시대에 오나라 왕의 명령으로 칼 몸이 휘어진 곡도를 만들었는데, 이 칼의 날이 예리해서 무엇이든지 벨 수가 있었다. 이런 뛰어난 품질로 인해 그 이름이 역사에 남게 되었다.

5 | 누란樓蘭은 한·위 때 서역의 여러 나라 중 하나이다. 누란은 현재의 신강(신장)新疆성 타림 분지의 가장 동쪽에 있었던 고대의 오아시스 도시로, 타림강이 로브 노르 호수로 흘러드는 삼각주 위에 유적으로 남아 있다. 당시의 손꼽히는 큰 나라로서 주거지·고분 등이 있고, 간다라 영향을 받은 유물들과 한나라의 거울, 칠기 등도 발굴되었다.

〈그림 4-1〉 염립본閻立本의 〈보련도〉[6]

군사적 접촉보다 더 중요한 것은 모든 것을 포용하는 기개를 보이는 문화적 융합이다. 당 제국 당시 중국 문화 계통에 전래된 외국 문화는 중앙아시아·서아시아·남아시아의 세 지역으로 나눌 수 있다. "그러나 그 사이에 숨어 있는 문화적 배경은 훨씬 넓다. 서아시아의 페르시아와 비잔틴 문화를 살펴보자. 그들은 일찍이 고대의 이집트·아시리아·그리스·로마 문화 및 굽타 왕조의 인도 문화와 고대 북방 유라시아 문화를 수용했다."[7] 우리는 "남아시아의 불교·의학·역법·언어학·음악·미술, 중앙아시아의 음악·무용, 서아시아의 조로아스터교·네스토리우스교(기독교)·마니교·이슬람교·의술·건축·예술 및 폴로polo 경기 등이 마치 '팔방에서 바람이 불어오듯' 당 제국이 연 문으로 한꺼번에 들어오는 것"[8]을 봤다.

왕유의 시에서 "구중궁궐 대문 열리고, 만국의 사절이 의관을 갖추고 황제께 배알하네."[9]라고 하는데, 이는 당 제국의 번성하던 모습을 묘사하고, 또 당 제국 사람이 천하를 포용하는 도량을 표현했다. 서역의 복식이 궁정의 안팎으로 널리 유행하고, 중앙아시아의 무용·음악, 인도의 잡기(서커스)·마술이 사회 각층에 유행했다. 외부에서 전래된 새로운 풍조를 경이롭게 여기고 환영하고 본받으며 창조하여 당 제국의 예술이 웅장하고 기이하며 다채로운 특색을 지니도록 경쟁적 환경을 제공했다. "푸른 하늘에 올라 밝은 달을 따려 한다."(이백)[10] "내가 지은 시구가 사람을 놀라게 하지 못하면 죽어도 그만두지 않으리라."(두보)[11] 이러한 발언은 이백과 두보의 창작 심리 상태나 시가 영역에 나타난 현상의 묘사일 뿐만 아니라 당 제국의 예술 활동 전반에 나타난 묘사이다.(《그림 4-1》)

6 | 〈보련도步輦圖〉는 가로 129.6센티미터, 세로 38.5센티미터의 비단에 그린 그림으로, 현재 베이징의 고궁박물원故宮博物院에 소장되어 있다. 우측의 보련에 앉아 있는 이가 당 태종이고, 이민족의 복장을 하고 있는 좌측의 인물은 토번吐蕃의 사신이다.

7 풍천유(평티엔위)馮天瑜 등, 『중국문화사中國文化史』, 上海人民出版社, 1990.

8 풍천유(평티엔위) 등, 위의 책.

9 왕유, 「화가사인조조대명궁지작和賈舍人早朝大明宮之作」: 九天閶闔開宮殿, 萬國衣冠拜冕旒.(박삼수, 680)

10 이백, 「선성사조루전별교서숙운宣城謝眺樓餞別校書叔雲」: 欲上青天攬明月.

11 두보, 「강상치수여해세료단술江上値水如海勢聊短述」: 語不驚人死不休.

2. 과거 제도와 사인의 패기

내재적 관점에서 보면 당 제국의 사회를 생기 넘치게 한 것은 사인 계층의 새로운 풍모였다. 중국 고대 사회에서 사인 계층은 전 사회를 통합(조정)하는 힘의 소유자로서 특별히 중요한 의미를 지닌다. 위진 시대는 사인의 독립 의식이 흥기한 시기이고 동시에 문벌 사족이 정계에 우뚝 서서 고위 관직을 독점한 시기이기도 하다. 이로써 "상등의 관직에 가난한 집안 출신이 없고 하등의 관직에 세도 가문 출신이 없는"[12] 국면을 낳았다. 문벌 사족의 특권과 권력 농단은 사인의 사회 통합 기능을 약화시키고, 황족이나 향촌의 종족과 같은 족벌의 힘을 팽창시켰다. 수·당 왕조가 역사적으로 교체되면서 남조의 대족大族이었던 왕씨와 사씨謝氏 가문이 쇠퇴했고 북조의 문벌은 당 제국 초기에 억압을 받았다.

당 태종은 『씨족지氏族志』[13]의 편찬을 지시했고 완성된 뒤 다음처럼 선포했다.

> 나는 지금 특별히 족성(씨족)을 정해서 이 조정에 참여하여 영광을 누리게 하고자 한다. …… 수 세대 이전은 논의할 필요가 없다. 오늘날 관작의 고하를 취하여 등급을 정한다.
>
> 아 금 특 정 족 성 자　욕 숭 중 금 조 관 면　　　불 수 론 수 세 이 전　지 취 금 일 관 작 고 하 작 등 급
> 我今特定族姓者, 欲崇重今朝冠冕. …… 不須論數世以前, 止取今日官爵高下作等級.
>
> (『구당서』 권65 「고사렴열전高士廉列傳」)

12 | 『진서晉書』 권45 「유의열전劉毅列傳」: 上品無寒門, 下品無勢族.
13 | 당 제국은 개국에서부터 개원 초까지 약 1백 년 동안 세 차례나 성씨록 또는 씨족지가 국가 사업으로 편찬되었다. 첫 번째는 638년 『정관씨족지貞觀氏族志』 또는 『씨족지』 100권으로 태종에게 진상되었다. 모든 족성姓族의 상대적 중요도와 사회적 성패를 다루며 293개 성씨의 1천651개 가문을 대상으로 포함했다. 사회적 중요도에 따라 9등급으로 성씨를 나눴다. 두 번째는 『성씨록姓氏錄』(659년)으로 고종 연간에 편찬돼 『정관씨족지』를 대체했다. 흔히 측천무후의 일족 곧 무씨武氏 가문이 포함되지 않아서 『성씨록』의 편찬이 이루어졌다고 한다. 『정관씨족지』가 개별 가문의 족보와 이전의 사회적 명성을 기준으로 했다면 『성씨록』은 당 제국의 건립 이후에 각 가문의 수장이 취득한 관작에 따라 2백45개 성, 2천2백87개 가문에 대한 등급을 매기기 때문이다. 가문의 신분에 의한 특혜를 직계후손의 범위로 한정했다는 특징이 있다. 세 번째는 713년에 현종에게 바쳐진 『성족록姓族錄』이다. 가장 중요한 초점은 『정관씨족지』를 근거로 한 개정판을 만들었다는 점일 것이다. 측천무후에 의해 간행됐던 『성씨록』을 부정하고 『정관씨족지』에 근거한 사회 질서, 다시 말하면 측천무후 이전의 지배 권력 구조를 복권시킨다는 의미가 들어 있다. 아서 라이트, 위진수당사학회 옮김, 『당대사의 조명』(대우학술총서457), 도서출판 아르케, 1999 참조.

고종高宗 때에 『씨족지』를 개정하여 『성씨록姓氏錄』을 편찬하고 다음처럼 규정했다.

당 왕조에서 5품의 관직을 얻은 자는 모두 사류士流에 올랐다. 이에 병졸도 군공을
세워 5품에 오른 이는 모두 기록을 올린다.

득오품관자　개승사류　어시　병졸이군공치오품자　진입서한
得五品官者, 皆升士流. 於是, 兵卒以軍功致五品者, 盡入書限.

<div align="right">(『구당서』 권82 「이의부열전李義府列傳」)</div>

측천무후가 권력을 장악하자 황실을 중심으로 하는 관중關中의 문벌이 심각한 타격
을 받았지만 미미한 서족과 사인이 신속히 상승했다. 그들은 더 패기가 있고 진취심이
있으며 또 사회의 통합 능력을 갖추었다. 위진 시대부터 당 제국에 이르는 과정은 사인
계층이 전 사회를 통합하는 힘의 소유자로서 완전히 성숙해지는 시기였다. 두보와 한유
의 용유형勇儒型, 이백과 장욱의 호방형豪放型, 왕유의 선도형禪道型, 백거이의 중은형中
隱型은 각각 사인 계층의 네 차원을 대표하는 동시에 사인 인격의 네 측면을 대표한다.
당 제국의 예술 풍모는 어떤 의의로 말하면 사인 풍채가 예술로 드러난 것이다.

　사인 계층이 성숙한 가장 뚜렷한 표시는 제도화의 형식으로 출현했는데, 이는 수나
라에서 생겨나 당나라에서 최종적으로 확립된 과거제이다. 당이 수로부터 물려받은 것
이 마치 한漢이 진秦으로부터 물려받은 것처럼, 진나라의 처음 하는 기획(시도)은 군공을
눈앞에서 평등하게 평가하여 온 나라의 상하가 군사적 에너지를 크게 불러일으켰다.
수나라의 처음 하는 기획은 과거제를 실시하여 눈앞에서 사인을 평등하게 평가하여 천
하 사인이 나아지려는 열정을 크게 불러일으켰다. 당 제국의 과거는 시부詩賦 시험을
위주로 실시하여 어느새 '전민全民'의 시가詩歌 풍조를 끌어올렸다. 과거는 본래 관리
인재를 선발하는 제도인데 시험의 중심이 시가가 되면서, 관리 인원의 선발은 주로 소
질·영성·창조성과 변통 능력을 주로 살피게 된다.

　시는 『시경』에서 시작되어 개인 수양의 높낮이를 재는 척도였다. 당시 시는 공명과
녹봉을 얻는 길이 되었다. 이는 일정 정도에서 당 제국의 문화 성격이 예술적 취향으로
나아가게 했다. 시는 율격律格의 규정을 지키고 대구의 요구도 맞추고 또 법도의 측면
을 지켜야 했다. 시가는 당 제국에서 분명히 세 방면의 기능을 갖춰야 했다. 첫째는
교화이다. 이는 진한 시대 이래로 제창되었던 것이다. 둘째는 과거이다. 이는 사인의
형성 방식과 사상을 나름 표준화시켰다. 셋째는 성정의 표현이다. 이는 앞의 두 가지의

기초에서 형성되었고 아울러 시가를 창작하고 감상하는 일이 널리 퍼지게 되었다. 당 제국은 각각의 예술 영역에서 모두 걸출하게 공헌했지만 시가의 성취가 당 제국 예술에서 가장 휘황찬란한 성취이다.

3. 삼교의 병행과 사상의 자유

사상에서 당나라가 채택한 태도는 관용과 개명이다. 불교와 도교가 사회 통합의 힘으로 작용하며 계층을 뛰어넘었다. 불교와 도교의 종교 내용은 황실에서 환영을 받았고 둘의 사상 자원은 사대부가 음미했고 둘의 무풍巫風과 법술法術은 수많은 민중들에게 영향을 주었다. 불교와 도교의 생성과 발전은 모두 기구의 실체와 보조를 같이했다. 즉 사원을 중심으로 하는 종합물이었다. 이는 개별 장르의 예술과 관계를 결정했다. 모든 사원은 보통 민가에서 짓는 예술 건축과 구별된다. 사원은 반드시 조상雕像을 갖춰야 하는데, 이는 중국 조소의 발전을 위해 좋은 기회의 땅을 제공했다. 또 반드시 벽화가 있어야 하는데, 이는 회화의 발전을 촉진했다. 오도자吳道子의 그림은 대부분 사원을 위해 창작되었다. 대부분 정원이 있어 사원형 원림의 경관을 조성했다. 사원은 민속 오락을 실행되는 장소이고 설창 문학[14]의 고정된 전파 장소(공연장)이고 또 각종 민간 예술을 위해 연희 장소를 제공했다. 불교와 도교 사상은 당 제국 예술의 우수한 작품을 위해 경계(의경)의 추진력을 제공했다. 이백은 도교의 시인으로 불리고 또 시선 詩仙으로 불렸으며, 왕유는 시불詩佛로 불렸는데, 모두 종교와 문화의 상호 작용을 드러낸다.[15]

14 │ 설창說唱 문학은 달리 강창講唱 문학이라고도 하는데, 중국 당나라와 송나라 때에 발전한 문학 양식의 하나로 노래와 이야기가 혼합되어 무대 예술과 같은 특징을 지닌다.
15 │ 이 부분은 내용이 대폭 생략되어 삼교의 병행을 내용면에서 제대로 전달하지 못한다. 백승도가 옮긴 1쇄 번역본에서 훨씬 자세하게 논의되고 있다.

4. 문화의 융성과 영원한 귀감

당 제국의 예술은 고대 문화의 최고봉으로서 앞사람이 창조할 길이 없는 것을 창조하고 뒷사람이 미칠 수 없는 경계境界를 창조했다. 예술의 대분류로 말하면 당시唐詩는 이전에도 없고 이후에도 없고 개성의 유형으로 말하면 이백·두보·왕유의 경계는 뒷사람이 다시 도달할 길이 없으며, 안진경과 유공권柳公權의 해서楷書는 후세의 영원한 귀감이 되고 장욱과 회소懷素의 초서는 뒷사람이 다시 쓸 길이 없으며, 오도자의 필치가 있지만 묵이 없는 유필무묵有筆無墨과 기세가 자유분방한 그림은 다시 되풀이될 수 없다.

당나라는 중국 예술의 최고봉이고 또 중국 고대 예술이 전기에서 후기로 전환하는 중요한 시점이다. 당이 수에서 나온 것은 마치 한이 진에서 나온 것과 같다. 진 제국이 만리장성을 세워 중국 문화로 하여금 농경 문화와 유목 문화가 한바탕 서로 왕래하게 한 곡선이었다면,[16] 수나라는 운하를 파서 남북의 경제로 하여금 엄청나게 큰 교류와 변화를 낳았다. 어떤 의의로 말하면 '중당中唐'의 '중中'은 또 이로 말미암아 생겨났다.

고대 사회가 하나의 전체로 보면 중당은 고대 사회의 한 차례 전환점이고, 당 제국 예술은 다음에 등장할 후기 사회를 위해 일련의 예술 유형과 예술 환경의 기초를 쌓았다고 할 수 있다. 한유·유공권의 고문古文, 백거이의 원림 관념 그리고 수묵화(산수화)는 후기 사인의 예술 경계를 위해 나아갈 길의 방향을 제공했다. 사詞는 후기 사인이 고민하는 심리 상태의 문제를 위해 가장 합당한 예술 표현의 형식을 제공했다. 전기傳奇와 설창 문학은 중국 예술의 주조가 나중에 뒤바뀌리라는 것을 미리 보여주었다.

16 | 이 구절은 유목 민족의 남하를 막으려는 만리장성 축조의 이유와 배치되는 주장이다. 독창적인 주장이기는 하지만 상세한 논의를 하지 않아 취지를 이해하기가 쉽지 않다.

제2절

이백의 시, 오도자의 그림,
장욱의 글씨의 심미 양식

성당의 정신은 이백의 시, 장욱의 서예, 오도자의 그림에서 가장 찬란하게 나타난다. 사공도의 『시품』은 성당의 정신과 당 제국 심미 유형에 대한 경전적인 총결산이다. 이십사시품 중 다음의 삼품이 호방한 정신과 관련 있다.

웅혼: 만물의 이치를 갖추어 큰 허공을 단숨에 끊어버리네. 뭉게구름처럼 마구 피어오르고 기나긴 바람 자취 없이 사라지네. 형상 밖으로 초월하여(뛰어넘어) 자유로운 변화의 묘리를 얻는다.(안대회, 38)

웅혼 구비만물 횡절태공 황황유운 요요장풍 초이상외 득기환중
雄渾: 具備萬物, 橫絶太空. 荒荒油雲, 寥寥長風. 超以象外, 得其環中.

경건: 허공을 날듯 정신을 움직이고, 무지개가 드리우듯 기운을 움직이네. 무협의 천길 낭떠러지에, 내달리는 구름과 불어대는 바람. …… 하늘과 땅이 더불어 서며, 신묘한 변화와 함께한다.(안대회, 236)

경건 행신여공 행기여홍 무협천심 주운련풍 천지여립 신화유동
勁健: 行神如空, 行氣如虹. 巫峽千尋, 走雲連風. …… 天地與立, 神化攸同.

호방: 꽃구경을 막지 않고 천지를 삼키고 내뱉는다. 도리를 따라 기로 돌아가 광기로 자리에 깃든다. 하늘에 바람은 휘몰아치고 바다와 산은 푸르기만 하다. 참된 힘이 가득 차고 온갖 물상이 두루 퍼져 있다. 앞에서 해 · 달 · 별을 부르고 위에서 봉황을

데려온다. 새벽녘 여섯 마리 큰 거북을 채찍질하여 부상[17]에서 발을 씻는다.(안대회, 337~338)

호방 관화비금 탄토대황 유도반기 처득이광 천풍낭랑 해산창창 진력미만 만
豪放: 觀花匪禁, 呑吐大荒. 由道返氣, 處得以狂. 天風浪浪, 海山蒼蒼. 眞力彌滿, 萬

상재방 전초삼진 후인봉황 효책육오 탁족부상
象在旁. 前招三辰, 後引鳳皇. 曉策六鼇, 濯足扶桑.(사공도, 『이십사시품二十四詩品』)

이 삼품으로 이백의 시, 장욱의 글씨, 오도자의 그림에서 구현한 미학 사상을 총결하여 다음 세 가지 주장으로 귀결할 수 있다.

1. 자유 정신

장욱의 글씨, 오도자의 그림, 이백의 시는 모두 '허공을 날 듯 정신을 움직이고' '천지를 삼키고 내뱉는' 자유 정신을 담고 있다. 이백(《그림 4-2》)의 시가로 설명하면 가장 분명하다.

나는 본래 초나라 미치광이, 봉황의 노래로 공자孔子를 비웃네.

아본초광인 봉가소공구
我本楚狂人, 鳳歌笑孔丘.(이백, 「여산요기로시어허주廬山謠寄盧侍御虛舟」)

이는 모든 것을 깔보는 정신이 있어야 비로소 써낼 수 있다.

천자가 불러도 배에 오르지 않고, 스스로 주중선酒中仙이라 하네.[18]

천자호래불상선 자칭신시주중선
天子呼來不上船, 自稱臣是酒中仙.(두보, 「음중팔선가飮中八仙歌」)

17 | 부상扶桑은 해가 뜨는 동쪽 바다 속에 있다는 상상의 신령스러운 나무를 말한다. 또는 해가 뜨는 곳을 가리키기도 한다. 해가 지는 곳은 함지咸池이다. 부상과 함지는 동아시아의 고대 신화를 반영하고 있으며 이와 관련해서 『산해경』을 참조하라.

18 | 주중선酒中仙은 글자 그대로 술 마시는 신선 또는 술독에 빠진 신선을 나타내지만 실제로 술을 마시고 세상일을 잊어버리고 사는 사람을 가리킨다.

〈그림 4-2〉 양해 梁楷(1140?~1210?), 〈이백음행도 李白吟行圖〉

왕과 제후 등 권력자를 우습게 보는 기개가 있어야 이렇게 처신할 수 있다.

> 푸른 하늘에 올라 밝은 달을 따려 하네!
>
> 욕 상 청 천 람 명 월
> 欲上青天覽明月!(이백, 「선주사조루전별교서숙운宣州謝朓樓餞別校書叔雲」)

이는 천지를 업신여기는 정신이 있어야 비로소 생각할 수 있다.

이백은 무엇을 꺼리거나 어디에도 얽매이지 않고, 성당의 호기가 넘쳐흐르는 시인의 마음을 지녔다.

> 장량이 범처럼 울부짖기 전에 모든 걸 잃었지만, 바닷가에서 장사를 얻어 박랑사에서 쇠망치로 진시황을 내리쳤네.[19]
>
> 자 방 미 호 소 파 산 불 위 가 창 해 득 장 사 추 진 박 랑 사
> 子房未虎嘯, 破産不爲家. 滄海得壯士, 椎秦博浪沙.
>
> (이백, 「경하비이교회장자방經下邳圯橋懷張子房」)

이는 협객풍의 호기豪氣이다.

> 하늘을 우러러 크게 웃으며 문을 나서니, 우리가 어찌 초야에 묻혀 살 사람이겠는가!
>
> 앙 천 대 소 출 문 거 아 배 기 시 봉 호 인
> 仰天大笑出門去, 我輩豈是蓬蒿人!(이백, 「남릉별아동입경南陵別兒童入京」)

> 하늘이 날 나을 때 반드시 쓸 데가 있으리니, 천금을 탕진해도 다시 돌아오기 마련이지.
>
> 천 생 아 재 필 유 용 천 금 산 진 환 부 내
> 天生我材必有用, 千金散盡還復來.(이백, 「장진주將進酒」)

19 | 장량張良은 한나라 명문 출신으로 자가 자방子房, 시호가 문성공文成公이다. 『사기』「유후세가留侯世家」를 보면 장량은 시황제를 살해하여 망국의 울분을 풀고자 창해군倉海君을 만나 무려 120근의 무기를 자유자재로 쓰는 창해역사滄海力士를 소개받았다. 장량은 창해역사와 함께 기원전 218년 박랑사博浪沙(하남(허난)성 박락(보랑)博浪縣)에서 시황제를 습격했으나 뜻을 이루지 못하고 하비下邳(강소(장쑤)성 하비(샤피)下邳縣)에 은신하고 있을 때 황석공黃石公으로부터 『태공병법서太公兵法書』를 물려받았다고 한다. 진승·오광의 난이 일어났을 때 유방의 진영에 속하였으며, 후일 항우와 유방이 만난 홍문의 모임에서 유방을 위기에서 구했다.

이는 세상을 구하고 공을 세우려는 호기이다.

술잔 들어 미인을 보고 한단사를 노래하기 청하노라. …… 우리가 즐거워하지 않으면 훗날 사람들이 슬퍼하리라.[20]

<div style="text-align:center">

파 주 고 미 인　청 가 한 단 사　　　　아 배 불 작 락　단 위 후 대 비
把酒顧美人, 請歌邯鄲詞. …… 我輩不作樂, 但爲後代悲.

</div>

<div style="text-align:right">

(이백, 「한단남정관기邯鄲南亭觀妓」)

</div>

목련나무 노와 사당나무 배에, 옥 통소와 금 피리 양쪽 뱃머리에 앉았네. 맛좋은 술이 든 술통 배에 싣고, 기녀들 태워 물결 따라 노니네.

<div style="text-align:center">

목 란 지 설 사 당 주　옥 소 금 관 좌 양 두　　미 주 준 중 치 천 곡　재 기 수 파 임 거 유
木蘭之枻沙棠舟, 玉簫金管坐兩頭. 美酒樽中置千斛, 載妓隨波任去留.

</div>

<div style="text-align:right">

(이백, 「강상음江上吟」)

</div>

이는 놀 거리를 찾고 즐겁게 시간을 보내는 호기이다.

옆 사람에게 왜 웃는지 물어보니, 산씨 어르신 질펀하게 취한 모습 웃겨 죽는다네.[21] 가마우지 모양의 술 국자, 앵무조개로 만든 술잔. 백 년을 산다 해도 삼만 육천 일 뿐이니, 하루에 삼백 잔은 마셔야겠네.

<div style="text-align:center">

방 인 차 문 소 하 사　소 살 산 공 취 여 니　로 자 표　앵 무 배　백 년 삼 만 륙 천 일　일 일 수 경 삼 백
傍人借問笑何事, 笑殺山公醉如泥. 鸕鶿杓, 鸚鵡杯, 百年三萬六千日, 一日須傾三百
배
杯.(이백, 「양양가襄陽歌」)

</div>

주인 양반 어찌 돈이 모자란다고 하나? 우선 술 사다가 그대와 마셔야겠네. 아이 불러 내 오색마五色馬와 호백구狐白裘를 좋은 술로 바꿔오게 하여, 그대와 함께 마시며 만고

20 | 한단사邯鄲詞는 특정한 곡조의 사가 아니라 시가 한단을 소재로 하고 있으므로 한단에서 불리던 곡조를 가리키는 걸로 보인다. 시의 제목은 「한단의 남쪽 정자에서 기녀를 보며」로 옮길 수 있고 또 전국 시대 한단을 무대로 식객 삼천을 양성했던 평원군平原君이 자취 없이 사라진 역사를 들먹이며 작락作樂의 필요성을 이야기하고 있다.

21 | 산공山公은 죽림칠현의 한 사람인 산도山濤의 다섯째 아들 산간山簡을 가리킨다. 산간이 정남장군征南將軍으로 양양에 있을 때 호족 습씨의 정원 습가지習家池에 자주 놀러가 하루 종일 술 마시고 즐기다가 돌아올 때 흰 두건을 거꾸로 쓰고 말도 거꾸로 타는 등 기이한 일화를 많이 남겼다.

의 시름 녹이리라.[22]

주인 하 위 언 소 전　차 수 고 취 대 군 작　오 화 마　천 금 구　호 아 장 출 환 미 주　여 이 동 소 만 고
主人何爲言少錢? 且須沽取對君酌. 五花馬, 千金裘, 呼兒將出換美酒, 與爾同消萬古

수
愁.(이백, 「장진주」)

이는 술에 취해서 노니는 경계, 즉 취경醉境의 호기이다.

꽃 사이 놓인 술 한 동이, 술친구 없어 혼자 마시네. 술잔 들어 밝은 달 맞이하니,
그림자까지 셋이 되었구나.[23]

화 간 일 호 주　독 작 무 상 친　거 배 요 명 월　대 영 성 삼 인
花間一壺酒, 獨酌無相親. 擧盃邀明月, 對影成三人.(이백, 「월하독작月下獨酌」)

홀로 그림자와 대작하면서 한가로이 노래하며 꽃핀 숲 바라보네. …… 바위에 비추는
달을 향해 손들어 춤추고, 꽃 속에서 금을 무릎에 빗겨 놓고 타네.

독 작 권 고 영　한 가 면 방 림　　　수 무 석 상 월　슬 횡 화 간 금
獨酌勸孤影, 閑歌面芳林. …… 手舞石上月, 膝橫花間琴.(이백, 「독작獨酌」)

이는 함께하는 이 없이 노니는 고독의 호기이다.

날 버리고 간 어제는 머물게 할 수 없고, 내 마음 어지럽히는 오늘은 번뇌가 많네.
…… 칼 빼어 물 잘라도 물은 다시 흘러가고, 잔 들어 근심 삭이나 시름은 또 시름을
부르네. 세상살이 뜻 같지 않으니, 내일 아침 머리 푼 채로 조각배나 띄워볼거나.

기 아 거 자 작 일 지 일 불 가 류　난 아 심 자 금 일 지 일 다 번 우　　　추 도 단 수 수 경 류　거 배 요
棄我去者昨日之日不可留, 亂我心者今日之日多煩憂. …… 抽刀斷水水更流, 擧杯澆

수 수 경 수　인 생 재 세 불 칭 의　명 조 산 발 농 편 주
愁愁更愁. 人生在世不稱意, 明朝散髮弄片舟.

(이백, 「선성사조루전별교서숙운宣城謝朓樓餞別校書叔云」)

뜻을 이루지 못해 슬퍼하면서도 여전히 호기가 충만하다.

22 ㅣ 오화마五花馬는 다섯 가지 털 무늬가 있는 아름다운 말이고, 천금구千金裘는 여우의 흰 털로 만든 갖옷으
　로 아주 희소하여 값이 천금으로 불릴 정도이다.
23 ㅣ 삼인三人은 시인 이외에 밝은 달, 그림자를 의인화시켜서 하는 말이다.

이백이 성당의 기상을 전형적으로 대표하면서 대자연의 웅장한 아름다움을 묘사하고 있다.

밝은 달 천산에 떠올라 아득한 구름 사이에 있네. 긴 바람 몇만 리 오는가. 옥문관에 불어제치네.[24]

명 월 출 천 산　창 망 운 해 간　장 풍 기 만 리　취 도 옥 문 관
明月出天山, 蒼茫雲海間. 長風幾萬里, 吹度玉門關. (이백, 「관산월關山月」)

황색 구름 만 리나 뻗어 형세를 바꾸고, 흰 물결 아홉 구비 돌아 설산으로 흘러가네.

황 운 만 리 동 풍 색　백 파 구 도 유 설 산
黃雲萬里動風色, 白波九道流雪山. (이백, 「여산요기로시어허주廬山謠寄盧侍御虛舟」)

황하는 하늘에서 떨어져 동해로 내달리니, 만 리의 풍경이 가슴속에 들어오네.

황 하 낙 천 주 동 해　만 리 사 입 흉 회 간
黃河落天走東海, 萬里寫入胸懷間. (이백, 「증배십사贈裴十四」)

황하는 서쪽에서 흘러와 곤륜산을 갈라놓고, 울부짖듯 만 리를 달려 용문에 닿았구나.[25]

황 하 서 래 결 곤 륜　포 효 만 리 해 용 문
黃河西來決崑崙, 咆哮萬里解龍門. (이백, 「공무도하公無渡河」)

높고 험준한 화산, 얼마나 장엄한가![26] 황하가 하늘 맞닿은 곳에서 실처럼 흘러내리네.

서 악 쟁 영 하 장 재　황 하 여 사 천 제 래
西岳崢嶸何壯哉. 黃河如絲天際來. (이백, 「서악운대가송단구자西岳雲臺歌送丹丘子」)

24 | 옥문관玉門關은 지금의 감숙(간쑤)甘肅성 돈황(둔황)敦煌 서쪽에 있고 남북조 시대 오아시스로路 북도로 가는 관문이다. 1907년 영국 탐험가 스타인은 둔황 북서쪽 약 1백 킬로미터 떨어진 지점에 있는 소방반성 小方盤城을 조사하다가 옥문도위玉門都尉라는 문자가 있는 목간木簡을 발견하면서 이곳이 바로 옥문관(위 면관)이었다는 것이 밝혀졌다. 기원전 2세기 말에 설치된 옥문관은 시대에 따라 몇 번 자리를 옮겼다.

25 | 용문龍門은 황하黃河와 분하汾河가 합치는 지점에서 황하의 2백 킬로미터 상류에 있는데, 양 기슭이 좁고 아주 심한 급류여서 배나 물고기가 쉽게 오르지 못하며 잉어가 여기를 오르면 용이 되어 하늘에 오른다는 등용문登龍門의 이야기가 전해진다.

26 | 화산華山은 서안(시안)西安에서 동쪽으로 1백20킬로미터 떨어진 섬서(산시)陝西성 화음(화인)華陰시에 위치한다. 오악五岳 중 하나인 서악西岳으로 다섯 개의 주봉 중 가장 높은 것은 남봉(난봉)南峰으로 높이는 2천1백54.9미터이다.

황하의 물이 하늘에서 내려와 바다로 내달리면 다시 돌아오지 못한다네.

황 하 지 수 천 상 래 분 류 도 해 불 부 회
黃河之水天上來, 奔流到海不復回.(이백, 「장진주」)

이 시구는 어떤 고정된 시점을 초월하고 있다. 이 시는 가장 좋은 시각을 잡고 쓰지 않고 우주를 삼키고 내뱉는 기백을 드러내고 있다. 이백의 시는 내(시인)가 우주로 변하고 내가 곧 우주로서 꽉 찬 기세를 뿜어내고 있다. 이는 확실히 앞서 보았던 사공도의 『이십사시품』의 말처럼 '허공을 날 듯 정신을 움직이고, 무지개가 드리우듯 기운을 움직이고' '천지를 삼키고 내뱉으며' '큰 허공을 단숨에 끊어버리는' 경계이다.

2. 예술적 사유

형상 밖으로 초월하여(뛰어넘어) 자유로운 변화의 묘리를 얻는다는 '초이상외超以象外, 득기환중得其環中'은 현대 심미 심리학에서 말하는 '공통감각'[27] 이론이다. 공통감각은 개별 감각 기관 사이의 상호 공통성을 강조한다. 장회관의 『서단』에서 공통감각의 현상에 대해 아주 근사한 말을 남겼다. "잘 배우는 자는 자연 작용[造化]에서 배우고 다른 종류에서도 찾는다."[28] "형상 밖으로 초월하여(뛰어넘어) 자유로운 변화의 묘리를 얻는다."는 말에서 어떻게 해야 서로 소통할 수 있으며, 어떻게 해야 '다른 종류에서 찾을' 수 있는지 명확히 밝히고 있다. 각종 개별 사물의 구체적 형상을 초월하여 서로 다른 사물의 가장 깊은 곳에서 서로 통하는 일치점을 깨달아야 한다.

장욱이 하남河南 업현鄴縣에서 공손대랑[29]의 검무劍舞를 보고 서예 솜씨가 크게 향상되었다. 두보는 공손대랑의 검무를 다음처럼 묘사했다.

<div style="font-size:smaller">

27 ㅣ 공통감각common sense은 통감通感을 옮긴 말로 모든 감관에 공통되는 것으로서, 사회 구성원 사이에서 공통된 판단력으로서의 상식이나 양식을 가리킨다.

28 장회관張懷瓘, 『서단書斷』 권상 「행서行書」: (得之者先稟於天然, 次資於功用, 而)善學者, 乃學之於造化, 異類而求之. (固不取乎原本, 而各逞其自然.)

29 ㅣ 공손대랑公孫大娘은 당나라 때 교방敎坊 기생으로 검무를 잘 추어 솜씨가 당시 제일이었다. 장욱이 일찍이 업현에서 그녀가 서하검기西河劍器를 추는 공연을 보고 초서가 크게 진척되었다고 한다. 두보가 일찍이 현종 개원開元 5년(717) 그녀가 검무를 추는 공연을 보았고 대종代宗 대력大曆 2년(767) 그녀의 제자 이십이랑李十二娘이 춤을 추는 공연을 보고서 이를 시로 지어 기록하기도 했다.

</div>

옛날에 가인佳人이 있었는데 공손씨公孫氏라네. 한번 추면 검기劍氣가 사방을 흔들었지. 산처럼 모여든 구경꾼 얼굴색을 잃고, 천지도 춤 때문에 오래도록 오르락내리락 하네. 번쩍번쩍 예羿가 아홉 해를 쏘아 떨어뜨리듯,[30] 훨훨 뭇 신선이 용을 타고 날아가듯 하네. 제자리로 올 때 우레와 천둥이 진노를 거두는 듯, 춤을 마칠 때 강과 바다에 푸른빛이 엉기듯 하네.

석유가인공손씨　일무검기동사방　관자여산색조상　천지위지구저앙　곽여예사구일
昔有佳人公孫氏, 一舞劍器動四方. 觀者如山色阻喪, 天地爲之久低昂. 爗如羿射九日

락　교여군제참룡상　래여뢰정수진노　파여강해응청광
落, 矯如群帝驂龍翔. 來如雷霆收震怒, 罷如江海凝淸光.

<p style="text-align:right">(두보, 「관공손대랑제자무검기행觀公孫大娘弟子舞劍器行」)</p>

두보의 묘사에 따르면 검의 움직임이 마치 서예의 흐름과 같다. 오도자는 배민裴旻[31]의 검무를 보고 그림 솜씨가 크게 늘었는데, 보검寶劍의 춤사위는 화필의 휘두름과 같았다. 세 영역의 대가는 일찍이 검술·회화·서예가 하나로 어울리는 합동 공연을 연출했다.

　　개원開元 연간(713~741)에 장군 배민이 모친상을 당했는데, 오도자에게 천궁사天宮寺에 걸 귀신 그림을 그려 모친의 명복을 빌어달라고 부탁했다. 오도자는 배민에게 상복을 벗고 군장을 갖추어 달리는 말에서 검무를 추게 했다. 기운이 격렬히 높아지다가 갑자기 기세를 꺾는 영웅호걸의 뛰어난 자태에 구경꾼 수천 명이 놀라고 두려워하지 않는 이가 없었다. 오도자가 옷을 벗고 다리를 쭉 뺀 채 편하게 앉았다.[32] 그 기세로

30 | 예羿는 후예后羿 또는 이예夷羿로도 쓴다. 신화 전설에서 유궁씨有窮氏 부락의 수령이자 요 임금의 신하로 활을 잘 쏘았다고 한다. 요 임금 때 하늘에 해가 열 개나 나타나서 곡식과 초목이 다 말라죽어 사람들이 굶주리게 되었다. 요 임금의 명령으로 예가 활로 아홉 개의 해를 떨어뜨리고 맹수와 긴 뱀도 죽이자 세상에 평화가 찾아왔다고 한다.

31 | 배민裴旻은 하동河東 문희聞喜(오늘날 산서(산시) 문회(원시) 聞喜) 출신이고 개원 연간에 장군으로 활약하며 공을 세웠다. 관직이 좌금오대장군左金吾大將軍에 이르렀다. 전하는 이야기로 이백이 그에게 검을 배웠다고 하지만 명확한 기록이 없다. 이백의 시, 장욱의 초서, 배민의 검무가 삼절三絶로 평가되기도 했고, 세상에 검성劍聖으로 불리었다.

32 | 해의반박解衣盤礴은 송나라 원군이 화공들을 불러 모아서 그림을 그리게 한 이야기로 『장자』 「전자방田子方」에 나온다.(안동림, 521) 당시 화공들은 왕의 명령인지라 대부분 모두 정해진 곳(화원)에 도착하여 읍례揖禮의 인사를 치르고 제자리에 서서 붓을 핥고 먹을 가는 등 준비를 하고 있었다. 이때 한 화공이 늦게 도착했으면서도 아무런 사정 이야기를 하지도 않았고, 또 여유만만하게 조금도 서두르지 않고 읍례를 한 뒤 제자리에 서 있지 않고 숙사로 들어가서 해의반박의 태도를 취했다. 그림 이외에 다른 예식을 고려하

그림의 구상을 거침없이 펼쳐서 붓을 대니 바람이 일며 천하의 기이한 광경을 보였다.

개원중 장군배민거모상 청도자화귀신어천궁사 자모명복 도자사민병거최복 용
開元中, 將軍裴旻居母喪, 請道子畵鬼神於天宮寺, 資母冥福. 道子使旻屛去縗服, 用

군장전결 치마무검 격앙돈좌 웅걸기위 관자수천백인 무불해률 이도자해의반
軍裝纏結, 馳馬舞劒, 激昂頓挫, 雄傑奇偉, 觀者數千百人, 無不駭慄. 而道子解衣礴

박 인용기기이장화사 낙필풍생 위천하장관
礴, 因用其氣以壯畵思, 落筆風生, 爲天下壯觀.

(『선화화보宣和畵譜』 권2 「도석이道釋二 · 오도현吳道玄」)

이때 장욱도 그 현장에 있었는데 한쪽 벽에다 글씨를 썼다. "오도자와 배민 · 장욱
세 사람이 만나 각자 가진 재능을 맘껏 펼쳤다. 배민이 검무를 한바탕 추고, 장욱이
벽에 글씨를 쓰고, 오도자가 벽에 그림을 그렸다. 도읍의 사람들이 하루에 삼절三絶을
다 보았다."[33] (〈그림 4-3〉)

〈그림 4-3〉 장욱의 글씨

지 않는 자유로운 창작의 영혼을 나타낸다.

33 『태평광기太平廣記』 권212 「화삼畵三 · 오도현吳道玄」: 吳生與裴旻 · 張旭相遇, 各陳所能, 裴劍舞一曲, 張
書一壁, 吳畵一壁, 都邑人士, 一日之中, 獲睹三絶.

회소懷素에게 공통감각과 관련된 고사가 매우 많다. 가릉강嘉陵江의 물소리를 듣거나 두 나무꾼이 도를 다투는 장면을 보거나 한여름 구름과 기이한 산봉우리를 보고서 서예의 이치를 깨달았다.[34] 구체적인 사물에서 서예의 이치나 맛을 깨달으려면 형상 밖으로 초월하는(뛰어넘는) '초이상외超以象外'의 감수성이 필요하다.

위진 시대로부터 시작해서 서예 이론은 두 방면에서 이야기할 수 있다. 첫째는 서예의 선線 그 자체로 점點(丶)·횡橫(一)·수竪(丨)·별撇(丿)이고, 둘째는 서예의 선과 우주 만물의 관계이다. 첫째는 이해하기 쉽고 많은 말이 필요 없다. 둘째는 채옹蔡邕에서 시작하여 다음처럼 주장했다.

> 글씨를 쓰는 요체는 반드시 다음의 형상(이미지)이 운필에 들어가야 한다. 마치 앉은 듯 걸어가는 듯, 나는 듯 움직이는 듯, 가는 듯 오는 듯, 누운 듯 일어선 듯, 근심하는 듯 기쁜 듯이 하고, 벌레가 나뭇잎을 갉아먹는 듯, 날카로운 검과 긴 창처럼, 강한 활과 단단한 화살처럼, 물과 불처럼, 구름과 안개처럼, 해와 달처럼 자유자재로 아무런 거침없이 형상화를 시킬 수 있어야 바야흐로 글씨를 쓴다고 말할 수 있다.
>
> 위 서 지 체　수 입 기 형　약 좌 약 행　약 비 약 동　약 왕 약 래　약 와 약 기　약 수 약 희　약 충 식 목
> 爲書之體, 須入其形. 若坐若行, 若飛若動, 若往若來, 若臥若起, 若愁若喜, 若蟲食木
> 엽　약 리 검 장 과　약 강 궁 경 시　약 수 화　약 운 무　약 일 월　종 횡 유 가 상 자　방 득 위 지 서 의
> 葉, 若利劍長戈, 若强弓硬矢, 若水火, 若雲霧, 若日月, 縱橫有可象者, 方得謂之書矣.
>
> (채옹蔡邕, 『필론筆論』)

위부인이 "가로획은 천 리에 진을 치고 늘어선 구름처럼"[35]이라고 했는데, 말하려는 주제는 서예의 의미와 우주 만물의 의미가 내재적 관계에 있다는 것이다. 이것이 이론의 측면에서 서예가 마땅히 그러해야 하고 반드시 그러하다는 점을 강조하는 것이다. 장욱과 회소의 주장과 행위의 중요성은 그들이 자신의 천재성으로 인해 현존하는 사물의 외재적 분류에 한계가 있다는 점을 단번에 느꼈다는 데에 있다. 그들의 예술적 각성과 예술 창작은 무엇보다도 먼저 이러한 한계를 타파하려고 했다.

한유는 「송고한상인서」에서 다음처럼 말했다.

34 ㅣ 곽희, 『임천고치林泉高致』: 懷素夜聞嘉陵江水, 而草書益佳.
35 ㅣ 위부인, 「필진도」: 一, 如千里陣雲.

장욱은 초서를 잘 써서 다른 기예는 갈고 닦지 않았다. 기쁘고 성냄, 궁색하고 곤궁함, 우울하고 슬픔, 즐겁고 편안함, 원망하고 한탄함, 생각하고 그리워함, 흥겹게 취함, 심심하고 지루함, 못마땅하게 여김 등이 마음으로 움직이면 반드시 초서를 써서 펼쳐 내었다. 사물을 관찰할 때 산과 물, 벼랑과 골짜기, 날짐승과 들짐승, 벌레와 물고기, 풀과 나무의 꽃과 열매, 해와 달, 별과 별자리, 바람과 비, 물과 불, 번개와 천둥, 벼락, 노래와 춤, 전투 등 천지 사물의 변화를 보면 기뻐할 만하고 놀랄 만한 것을 하나같이 글씨에 담았다. 그러므로 장욱의 글씨는 귀신처럼 변화무쌍하여 그 실마리를 잡을 수 없다.

<ruby>욱</ruby><ruby>선</ruby><ruby>초</ruby><ruby>서</ruby> <ruby>불</ruby><ruby>치</ruby><ruby>타</ruby><ruby>기</ruby> <ruby>희</ruby><ruby>노</ruby> <ruby>군</ruby><ruby>궁</ruby> <ruby>우</ruby><ruby>비</ruby> <ruby>유</ruby><ruby>일</ruby> <ruby>원</ruby><ruby>한</ruby> <ruby>사</ruby><ruby>모</ruby> <ruby>감</ruby><ruby>취</ruby> <ruby>무</ruby><ruby>료</ruby> <ruby>불</ruby><ruby>평</ruby> <ruby>유</ruby>
旭善草書, 不治他技. 喜怒·窘窮·憂悲·愉佚·怨恨·思慕·酣醉·無聊·不平, 有

동어심 필어초서언발지 관어물 견산수 애곡 조수 충어 초목지화실 일월
動於心, 必於草書焉發之. 觀於物, 見山水·崖谷·鳥獸·蟲魚·草木之花實·日月·

열성 풍우 수화 뢰정 벽력 가무 전투 천지사물지변 가희가악 일우어서
列星·風雨·水火·雷霆·霹靂·歌舞·戰鬪, 天地事物之變, 可喜可愕, 一寓於書.

고욱지서 변동유귀신 불가단예
故旭之書, 變動猶鬼神, 不可端倪.(한유, 「송고한상인서送高閑上人序」)

이것이 바로 '형상 밖으로 초월하여(뛰어넘어) 자유로운 변화의 묘리를 얻는다'는 것이다. 모든 것이 하나로 이어지고 하나가 모든 것과 이어진다. 주관적인 여러 가지 감성과 객관적인 여러 가지 물상이 모두 거리낄 것 없이 서예로 나타난다. 서예도 각종 물상과 각종 감정의 가장 본질적이고 내재적인 의미를 표현할 수 있다.

이렇게 형상 밖으로 초월하는 '초이상외'의 사유는 어떤 한 영역을 주요 대상으로 삼는 사유와 같지 않다. 이는 두보처럼 "만 권의 책을 읽고 신神들린 것처럼 붓을 댄다."[36]는 방식도 아니고 한유처럼 삼대三代와 양한의 고문헌을 각고의 노력으로 독파하여 "한 글자라도 내력 없는 글자가 없다."[37]는 방식도 아니다. 이는 경험하는 어떠한 종류의 사물마다 모두 소통하여 보지 못할 것이 없고 느끼지 못할 것이 없으며 느낄 수 없는 것도 없는 사유이다.

36 두보, 「봉증위좌승장이십이운奉贈韋左丞丈二十二韻」: 讀書破萬卷, 下筆如有神.
37 황정견, 『산곡집山谷集』 권19 「답홍구부서答洪駒父書」: (自作語最難, 老杜作詩, 退之作之,) 無一字無來處.

3. 영감과 창작

이론상으로 '형상 밖으로 초월하여(뛰어넘어) 자유로운 변화의 묘리를 얻는다'는 것을 알기는 쉽지만 실제로 여기에 도달하기란 매우 어렵다. 이를 위해 자유로운 포부를 갖추어야 할 뿐만 아니라 특이한 창작 상태를 갖춰야 한다. 이백·장욱·오도자의 공통점은 모두 술이 중요한 역할을 수행한 데에 있다. 이백의 시와 술의 관계를 모르는 사람은 없다.

장욱은 천성으로 술을 좋아하여 매번 대취할 정도로 마시고 울부짖으며 미친 듯 내달린 다음에 붓을 들어 글씨를 썼다. 일찍이 취한 상태에서 머리카락을 붓으로 삼아 먹물을 적셔 글씨를 썼다. 그는 술 깬 뒤에 자신이 쓴 글씨를 다시 보아도 신묘하다고 느꼈다. 사람들은 그의 기괴하고 이상한 방식으로 인해 미친 장욱이라는 뜻의 '장전張癲'으로 불렀다.

두보는 「음중팔선가」에서 장욱을 다음처럼 묘사했다.

> 장욱이 술 석 잔을 마시면 초서의 성인이 되는데, 모자를 벗어 맨머리로 왕공 앞에
> 나아가, 붓을 휘둘러 종이에 글씨를 휘갈기면 구름과 안개가 피어나는 듯했다.
>
> 장 욱 삼 배 초 성 전 탈 모 노 정 왕 공 전 휘 호 락 지 여 운 연
> 張旭三杯草聖傳, 脫帽露頂王公前, 揮毫落紙如雲煙. (두보, 「음중팔선가飲中八仙歌」)

천마天馬가 공중을 나는 듯한 광초狂草[38]는 자유로운 심리 상태와 흥겹게 술 마시는 광태狂態가 밀접하게 서로 이어져 있다. 『역대명화기』를 보면 오도자는 장욱과 비슷한 일화를 남겼다. "술을 좋아하여 호기를 부렸는데, 매번 붓을 휘둘러 그림을 그리고자 하면 반드시 마음껏 술을 마셨다."[39] 술은 오도자의 창작에서 독특한 풍채風采를 만들었다.

38 | 광초狂草는 사전적으로 심하게 흘려 쓴 초서를 가리키지만 서예의 역사에서 장욱 등과 관련된 특정한 초서를 가리킨다. 광초는 초서의 한 종류로 대초大草라고도 한다. 당나라 현종(712~756)의 서가인 장욱張旭이 술이 거나하게 취해 일탈의 상태에서 자유분방하게 휘갈겨 쓴 큰 초서체이다. 장욱 이후에 회소를 비롯하여 북송의 황정견黃庭堅, 명 말의 축윤명祝允明과 부산傅山 등이 광초의 작품을 남겼다.

39 장언원, 『역대명화기』 권9 「당조상唐朝上」: 好酒使氣, 每欲揮毫, 必須酣飮.

천보(742~756) 연간에 현종이 갑자기 촉蜀 지역에 있는 가릉강[40]의 강물이 생각났다. 마침내 오도자에게 역참의 말을 타고 가서 가릉강의 경관을 그려오도록 시켰다. 오도자가 돌아온 날 황제는 그에게 그곳의 경치를 물었다. 오도자가 다음처럼 아뢰었다. "신은 사생한 밑그림은 없지만 제 마음속에 다 담았습니다." 그 후에 현종이 오도자에게 가릉강의 경치를 대동전에 그리라고 하교를 내리자, 가릉강 3백여 리의 산수를 하루 만에 다 그렸다. 그 당시 이사훈 장군이 산수로 이름을 떨칠 때 황제가 또 대동전에 그리도록 시키자 여러 달에 걸쳐 공들여 그렸다. 이에 현종이 말했다. "이사훈이 수개월 애써서 이룬 솜씨와 오도자가 하루에 그린 자취가 모두 참으로 절묘하구나."

명 황 천 보 중 홀 사 촉 도 가 릉 강 수　　수 가 오 생 역 치　영 왕 사 모　급 회 일　제 문 기 상　주 왈
明皇天寶中忽思蜀道嘉陵江水,　遂假吳生驛馳,　令往寫貌.　及回日,　帝問其狀,　奏曰:

신 무 분 본　병 기 재 심　후 선 령 어 대 동 전 도 지　가 릉 강 삼 백 여 리 산 수　일 일 이 필　시 유 이
"臣無粉本, 并記在心."　後宣令於大同殿圖之.　嘉陵江三百餘里山水,　一日而畢.　時有李

사 훈 장 군　산 수 천 명　제 역 선 어 대 동 전 도　누 월 방 필　명 황 운　이 사 훈 수 월 지 공　오 도
思訓將軍,　山水擅名,　帝亦宣於大同殿圖,　累月方畢.　明皇云:　"李思訓數月之工,　吳道

자 일 일 지 적　개 극 기 묘 야
子一日之迹,　皆極其妙也."(『당조명화록唐朝名畵錄』「신품상일인神品上一人・오도현吳道玄」)

여기서 '수월지공數月之工'은 당 제국의 기상 중에 법도法度의 한 측면을 반영하고 있고, '일일지적一日之迹'은 당 제국의 기상 중에 천재의 한 측면을 표현하고 있다.

(주경현에 의하면 한곳에서 오랫동안 살아온 집안에 80세 가량의 윤씨 노인이 있었는데, 그는) 오도자가 자은사慈恩寺에서 중문 안에 신상神像을 그리는 광경을 본 적이 있었다. 그에 따르면 오도자는 원광[41]을 가장 나중에 단번에 그렸다. 당시 저잣거리의 남녀노소가 매일 수백 명이 자은사를 찾아와 오도자를 기다리며 창작 과정을 지켜보았다. 신상을 난간에 묶자 사람들이 돈이며 비단을 서로 덩달아 보시하여 난간의 높이와 비슷

40 | 장강의 지류인 가릉강嘉陵江은 전체 길이가 1천1백20킬로미터로 진령秦嶺 남부의 섬서성 봉현鳳縣에서 발원한다. 고대에는 서한수西漢水라 부르고 『수경주水經注』에는 한수漢水가 남으로 가릉도嘉陵道에 흘러 가릉수라 한다고 기록되었다. 755년 안록산의 반란이 일어나서 상황이 불리해진 현종은 촉 지역으로 피난을 가며 가릉강을 본 적이 있다.

41 | 원광圓光은 부처의 몸 뒤로 내비치는 빛 또는 이를 상징하여 불상의 머리 뒤에 붙인 금빛의 둥근 테를 가리킨다. 다른 말로 배광背光・정광頂光・후광後光으로 불리기도 한다.

했다. 오도자가 마지막으로 원광을 그리려고 붓을 댈 즈음에 구경꾼들이 담처럼 뺑 둘러쌓았다. 오도자는 바람이 불고 번개가 내리치듯 순식간에 컴퍼스로 둥근 달을 그린 듯 원광을 그렸다. 구경꾼들이 환호성을 지르고 온 동네가 떠들썩하였다. 오도자를 신이라 부르는 사람도 있었다.

주경현운 유구가인윤로팔십여 상운 견
(朱景玄云: 有舊家人尹老八十餘, 嘗云: 見)[42]오생화중문내신 원광최재후 일필성吳生畫中門內神, 圓光最在後, 一筆成.

당시방시노유 일수백인 경후관지 박란 시전백여지제 급하필지시 관자여도 풍
當時坊市老劤, 日數百人, 竟候觀之. 縛闌, 施錢帛與之齊. 及下筆之時, 觀者如堵, 風

락전전 규성월원 원호지성 경동방읍 혹위지신야
落電轉, 規成月圓, 喧呼之聲, 驚動坊邑, 或謂之神也.(『태평광기』「오도현吳道玄」)

술의 도움을 받은 광태와 작품 사이에 마땅히 대응 관계가 있다. 장언원은 『역대명화기』에서 오도자 그림의 두 가지 유형으로 법도와 천재성을 말했다. 둘 중 천재성의 특성은 다음과 같다. "붓질 한두 번 하면 형상이 벌써 드러난다. 꽃이 활짝 핀 모양을 몇몇 점으로 찍으

〈그림 4-4〉 **오도자의 그림**

니 때로 뭔가 빠지거나 모자라 보인다. 붓의 터치가 아직 완전하지 않아도 뜻은 이미 다 갖춰져 있다."[43] 필획은 완전하지 않지만 신기는 이미 완전하니 이것이 오도자 그림의 풍격이다.(〈그림 4-4〉)

오도자가 그림을 그릴 때 뜻이 가는 대로 그렸다. "몇 미터나 되는 그림을 그릴 때

42 | () 부분은 원서에 없지만 인용문의 정확한 내용 전달을 위해 옮긴이가 보충했다. 원래 인용문은 주경현이 윤씨 노인의 이야기를 듣고서 전언한 형식이지만 원서는 그러한 맥락이 나타나지 않는다.

43 장언원, 『역대명화기』권2 「논고육장오용필論顧陸張吳用筆」: 筆才一二, 像已應焉, 離披點畫, 時見缺落, 此雖筆不周而意已周也.

붓의 터치가 혹 팔에서 시작되기도 하고 발에서 시작되기도 했다. 다 그린 뒤의 거대한 형상은 괴이하지만 피부와 혈맥이 연결되어 있다."[44] 『유양잡조』[45]에서 오도자 그림을 다음처럼 형용했다. "참담해 보이는 십여 마장의 담장에 오도자가 미친 자취를 늘어놓았네. 바람과 구름이 사람에게 달려들고 귀신이 벽을 뛰쳐나오는 듯하다."[46] 바로 술을 실컷 마셔 미쳐야 비로소 미친 자취를 늘어놓게 된다.

이백·장욱·오도자가 모두 왜 그토록 술을 실컷 마시게 되었을까? 술은 그들이 미치광이의 심리 상태로 들어가도록 도울 수 있었다. 이때 사물의 외재적 자취를 잊어버릴 수 있고 외재적인 구분도 무시할 수 있다. 그리하여 내재적인 눈으로 형상 밖으로 초월하는(뛰어넘는) '초이상외超以象外'할 수 있다. 또 이때야말로 사물의 내재적 신운을 느낄 수 있고 우주의 내재적 관계가 드러나 주체와 객체가 혼연일체가 되고 나아가 내재적 영혼으로 자유로운 변화의 묘리를 얻는 '득기환중得其環中'할 수 있다. 그들의 창작은 술로 인해 '광기로 자리에 깃들게 되고'(『시품』「호방豪放」), '광기'로 인해 '신묘한 변화와 함께하고'(『시품』「경건勁健」), '함께함'으로 인해 '형상 밖으로 초월하는(뛰어넘는)'(『시품』「웅혼雄渾」) 자유에 이르게 된다. 그들은 당 제국에서 가장 휘황찬란한 예술을 창조할 수 있었다.

44 장언원, 『역대명화기』 권2 「논고육장오용필」: 數仞之畵, 或自臂起, 或從足先, 巨壯詭怪, 膚脉連結. |인仞은 길이의 단위로 1인은 오늘날의 미터로 대략 2.4미터에 해당된다. 따라서 수인은 5~7미터에 해당되는 대작을 가리킨다고 할 수 있다.

45 |『유양잡조酉陽雜俎』는 당나라의 단성식段成式이 지은 책으로 충지忠志·예이禮異·천지天咫 등 30편으로 나뉘어 있는 흥미 있는 설화說話 문학 서적이다. 정편正編 20권, 속편續編 10권이다.

46 단성식, 『유양잡조』: 慘憺十堵內, 吳生縱狂迹. 風雲將逼人, 鬼神如脫壁.

두보의 시, 한유의 글,
안진경의 글씨의 심미 양식

당 제국의 정신적 주류는 법을 숭상하는 '상법尙法'이다. 이 방면에서 가장 빛나는 대표 작품은 두보(712~770)의 시, 안진경顏眞卿(708~784)의 글씨, 한유(768~824)의 글, 오도자의 그림이다. 소동파가 다음처럼 말했다.

> 시는 두보에 이르고, 글은 한유에, 글씨는 안진경에, 그림은 오도자에 이르러 이전과 이후가 다르게 되었고 천하에 잘할 수 있는 일이 마무리되었다.
>
> 시 지 어 두 자 미 문 지 어 한 퇴 지 서 지 어 안 로 공 화 지 어 오 도 자 이 고 금 지 변 천 하 지 능
> 詩至於杜子美, 文至於韓退之, 書至於顏魯公, 畵至於吳道子, 而古今之變, 天下之能
>
> 사 필 의
> 事畢矣.(「서오도자화후書吳道子畵後」)

여기서 한 번 설명할 필요가 있다. 오도자는 그림에서 천재성의 측면과 법도의 측면 등 두 요소를 갖추었다. 당 제국은 불교가 크게 발전한 시대이다. 그 영향의 하나로 불교의 벽화가 보편화되었다. 불교는 한편으로 신성하면서 다른 한편으로 일반적 측면을 갖고 있는데, 불교 회화에 종사하는 인물로 수많은 화공이 있고 또 걸출한 화가도 있었다. 위진 시대 이래로 이름난 화가가 불교 벽화를 많이 그렸는데, 고개지·육탐미·장승요는 모두 아름다운 이야기가 후세까지 전해지는 불교 벽화를 적지 않게 그렸다. 그들의 화풍은 불교 예술에 적잖은 영향을 미쳤다. 불교 벽화에서 가장 영향력을 가진 것은 오히려 '조가양'[47]이었다.

　　'조의출수曹衣出水'는 옷의 무늬가 착 달라붙어 신체가 두드러지게 드러나는 조형성
으로 불교 예술 본연의 맛을 갖추었다. 조소가 회화를 선도하면서 인물의 입체감을 표
현했다. 그 자체는 불교 사찰의 교의教義 분위기와 상호 일치를 이루었다. 평면과 입체,

47 | 조가양曹家樣은 조중달曹仲達의 화풍으로 그리는 불화佛畵의 양식을 뜻한다. '조의출수曹衣出水'와 '오
　　대당풍吳帶當風'은 상대 개념으로 고대 인물화에서 의복 주름의 서로 다른 표현 방식이다. 전자는 필법이
　　굳세고 빽빽하게 겹쳐 그림에서 인물의 옷이 몸에 딱 붙어 있어 마치 물속에서 막 나온 듯한 모습이고,
　　후자는 필법이 원만하고 부드럽게 흐느적거려 그림으로 그린 인물의 옷이 마치 바람에 의해 옷자락이 나
　　부끼는 듯한 형상이다. '조의출수'와 '조가양'은 중앙아시아 조曹나라 북제北齊의 조중달이 창조한 고대 인
　　물의 의복 주름 무늬를 표현하는 화법 중의 하나이다. 『도화견문지圖畵見聞志』에 따르면 "조중달의 인물
　　화는 가는 붓을 많이 써서 의복의 주름 무늬를 촘촘하고 팽팽하게 그려 마치 얇은 사紗를 입은 것 같고,
　　또 물에서 바로 나온 것 같아서 후세 사람들이 이름을 붙였다." 조중달은 원적이 서역 조나라(지금의 사
　　마르칸트Samarkand 일대로 우즈베키스탄 동부에 있는 도시)로 생몰년은 미상이다. 관직은 북제의 조산
　　대부朝散大夫에 올랐다. 기록에 의하면 그는 불화를 잘 그리고 조소에 뛰어났으며 불화는 당 제국에 이르
　　러 '조가양'이라 불리어 '장가양張家樣'과 병칭되었다. 조중달의 '조의출수' 화법은 오도자의 '오대당풍'과
　　병칭되기도 한다. 당 제국에 조중달의 불화 풍격이 '조가양'이라 불렸고 이 외에 장승요의 '장가양張家樣',
　　오도자의 '오가양吳家樣', 주방周昉의 '주가양周家樣'이 나란히 모범이 되었으며, 불교 회화 및 조소에 모
　　두 중대한 영향을 끼쳤다. 조중달은 서역으로부터 왔으므로 회화의 풍격이 이방의 색채를 띠고 있었지만
　　중원에 온 뒤에 한족 미술의 영향을 받고 상호 융합하여 당시 사람들의 칭찬과 긍정적인 평가를 받았다.

〈그림 4-5〉 주방 周昉, 〈잠화사녀도 簪花仕女圖〉

선과 형의 충돌은 인도 예술과 중국 예술의 차이를 나타냈다. 남북조 시대에 '육가양陸家樣'(육탐미 양식)·'장가양張家樣'(장승요 양식)·'조가양'(조중달 양식)은 서로 달랐다.

당 제국에서 불교 벽화가 흥성할 때 오도자는 중국과 외국 그리고 과거와 현대의 특징을 다 수용하여, 중국 특색을 갖춘 불교 벽화 형식, '오가양吳家樣'을 창조해냈다. 오도자의 그림은 「송자천왕도送子天王圖」에서 볼 수 있듯이 불교의 인물을 완전히 중국화시켰다. 이는 얼굴형뿐 아니라 복식과 의관의 표현에서도 잘 드러났다. 인도의 형상

기록에 의하면 그는 과로사도過盧思道·곡률명월斛律明月·모용소종慕容紹宗 등의 초상화를 그렸다. 또 〈제신무임헌대무기도齊神武臨軒對武騎圖〉〈익렵도弋獵圖〉〈명마도名馬圖〉 등의 작품을 그렸는데, 이 작품은 일찍이 없어졌지만 그가 초상화와 귀족 생활 등의 제재를 묘사하는 데에 뛰어났음을 알 수 있다. 그의 예술 풍격은 현존하는 북조의 불교 조상造像에 미루어 그 비슷함을 볼 수 있다. 그는 많은 부처와 보살을 그렸지만 애석하게도 전해 내려오는 작품이 없다. 그러나 이러한 풍격은 오히려 용흥사龍興寺에서 출토된 불상에서 찾을 수 있다. 1996년 10월 산동(산둥)성 청주(칭저우)靑州의 용흥사 유지遺址에서 움 속에 보관하던 4백 존불의 조상을 발견했다. 용흥사 북조 시대 작품에서 회화사에서 유명한 '조의출수' 양식을 발견했다. 『점석재총화點石齋叢畵』는 "뾰족한 붓을 써서 그 체가 중첩되어 옷 주름이 팽팽한 것이 마치 지렁이를 묘사한 것과 같다."라고 하였는데, 이 법으로 붓을 쓰는 것이 가장 적합하다. 북송의 진용지陳用志, 명의 정운붕丁雲鵬·진홍수陳洪授 등의 작품은 이 법을 바탕으로 발전했다.

과 복식은 '조의출수'의 바탕이 되었고 중국의 넓은 옷과 큰 띠는 '오대당풍吳帶唐風'의 탄생을 촉진하게 되었다.(〈그림 4-5〉) '조의출수'가 대상의 형形을 두드러지게 나타낸다면 '오대당풍'은 선線을 두드러지게 나타냈다. 다만 오도자의 선은 이미 평면적 윤곽선이 아니라 입체감을 자아내는 선을 썼다.

"송나라 화가 미불米芾이 오도자의 그림을 연구하고서 그의 그림을 다음처럼 말했다. '붓놀림이 활달하여 거리낌 없고 빠르게 휘두르니 순채[48]의 줄기같이 원만하고 부드러워 모나고 둥근 것과 오목하고 볼록한 것이 모두 어울렸다.'[49] 미불은 '순채조'[50]라는 말로 오도자 그림의 선형을 형상화하여 해석했는데, 이는 오도자의 선형이 육조 시대와 초당의 가느다란 세산細線과 같지 않다고 말하는 것이다. 오도자는 선을 거칠고 두껍게 하여 물결치고 오르락내리락하며 변화가 많은 선형을 만들어냈다. 이는 탕후[51]가 말한 '난엽묘'[52]이다. …… 이처럼 거칠고 두터운 선형의 특징에 근거하고 동시에 선의 경중으로 면의 전환을 표현했는데, 더욱이 붓놀림이 육조 시대 이래로 철사처럼 가느다란 철선묘[53]처럼 느리거나 제약을 받지 않았다. 오히려 '붓을 세워 휘둘러서 기세가 회오리바람 같았다.' 이러한 선형의 짜임새와 규칙으로 물체의 요철(들어가고 나옴)과 음양(어둡고 밝음)을 묘사하고, 옷 주름의 높이 · 측면 · 깊이 · 비스듬함 · 말림 · 꺾임 · 흩날림 등 복잡한 변화를 표현하여 대범하고 부드러운 효과를 거둘 수 있다. …… 이렇듯 복잡한 요구를 맞추려면 붓놀림의 변화에 리듬이 필요했다. 올려주고 내리누르고 돌리고 꺾는 변화를 갖추려면 선 자체의 속도와 압력의 변화를 고려해야 했다."[54]

48 | 순채蓴菜는 청채菁菜 · 마제채馬蹄菜 · 호채湖菜 등으로 불리며 물속에 뿌리를 내리는 다년생의 수생 초본 식물이다. 표면이 부드럽고 맛이 좋아 요리에 쓰이는 야채의 하나이다.

49 미불, 『화사』 「당화唐畫」: 行筆磊落, 揮霍如蓴菜條, 圜潤折算, 方圓凹凸.

50 | 순채조蓴菜條는 곧 난엽묘인데, 선을 거리낌 없이 굵기의 변화가 있는 모양으로 구사하는 필법을 말한다.

51 | 탕후湯垕는 원나라의 저명한 서화 감상가 및 이론가로 자는 군재君載이고 호는 채진자采眞子이며 산양山陽 사람이다. 그림을 논할 때 고의古意을 숭상하고 기운을 중히 여겼다. 일찍이 가구사柯九思와 함께 북경에서 그림 실력을 닦았다. 저서인 『화감畫鑒』은 오吳 · 진晉 · 육조에서 송원 등에 이르기까지의 작품을 나누어 서술하고, 각 화가의 그림 발자취를 평론하였으며, 필묵의 특징을 열거하고 아울러 진위를 분별하였고, 대체로 미불米芾의 『화사畫史』처럼 상세하고 확실하게 서술하였으며, 부록인 「잡론雜論」으로 감상과 수장의 방법을 약술하였다.

52 | 난엽묘蘭葉描는 난초 잎 모양으로 굵기의 변화가 있는 선으로 그리는 필법이다.

53 | 철선묘鐵線描는 철사처럼 선의 굵기를 변화 없이 균일하게 긋는 필법이다.

54 장광복(장광푸)張光福, 『중국미술사中國美術史』, 知識出版社, 1982.

중국화는 서양의 3차원 입체가 아니고 원시 회화의 2차원 평면도 아니다. 중국화는 별도의 경계를 가지고 있는데, 주로 세 가지 요소가 있다. 1. 산점투시[55]로 공간을 구성한다. 2. 선으로 입체를 표현한다. 3. 준법皴法·묵墨·염染으로 명암을 표현한다.

이론상으로 보면 종병과 왕미王微는 첫째 요소를 명확하게 했고 오도자는 둘째 요소의 명확화에 기여했다. 오도자의 그림에는 먹이 번지는 묵운墨暈도 없고 색채도 없이 인물의 입체감을 잘 드러내고 있다. 이는 불화 전통의 혁신이기도 하면서 부합이기도 했다. 오도자는 순수한 선의 세계를 창조했다. 그림의 선은 벽을 가득 채우며 날아 움직인다. 이는 바로 서예와 서로 일치하는 세계이다. 그의 선은 일반 인물화와 다른 어마어마한 기백을 뚜렷이 드러내었다. 소위 '오대당풍吳帶當風'의 이 '당풍' 두 글자는 이러한 기백을 매우 잘 전달하고 있다. 오도자는 불화 그리기를 창조적으로 개조시켰을 뿐만 아니라 자신의 유형을 일구어냈다. 장언원이 오도자의 그림 그리기와 관련해서 구결口訣이 있으리라 추측했다. 따라서 오도자는 두 방면에 걸쳐 있다.

다른 사람의 평을 빌리면 오도자의 그림은 "붓을 놀릴 때 바람과 비처럼 몰아쳐서 붓이 닿지 않아도 기가 이미 삼킨다."[56] 오도자의 기백과 풍모는 이백·장욱과 서로 통한다. "필세가 원만하게 움직이고"[57] "힘이 굳세고 여유가 있다."[58] 선형의 양식과 회화의 규칙을 창조했다는 점에서 오도자는 두보·안진경과 걸음을 같이한다. 바로 '오가양'(오도자의 양식)이라는 독특한 '스타일'이 있기 때문에 훗날 소동파가 두보의 시, 안진경의 글씨, 한유의 글, 오도자의 그림을 나란히 거론하면서 수많은 세대의 스승(모범)이 될 만하다고 평가했다.

55 | 산점투시散點透視는 이동투시移動透視라고도 한다. 복수 시점으로 불리는데 그림에서 바라보는 시점 또는 소실점이 여러 곳에 흩어져 있다는 특징을 나타낸다. 산점투시는 화가의 관찰 시점이 어느 한 곳에 고정되어 있지 않고 시야의 제한도 받지 않지만 필요에 따라 입각점을 이동하면서 관찰한다. 각기 다른 입각점에서 모두 각각의 화면을 구성한다. 즉 시야를 고정시키는 초점 투시의 제약을 벗어남으로써 한 공간 안에, 혹은 같은 시간대에 동시에 출현할 수 없지만 서로 연관되어 있는 사물을 한 폭의 화면에 처리할 수 있다. 구도의 배치에서 더욱 많은 변화의 여지를 제공했다. 구도의 필요에 따라 좌우와 상하의 거리 조정, 허와 실의 보완, 성김과 빽빽함의 변화 표현 등이 자유로워졌다. 동양 화가는 사물의 외형적 질서를 맹목적으로 따르지 않게 되었다. 대상을 효과적으로 표현하고 화면의 예술적 효과를 얻어내기 위해, 화가 자신이 가장 절실하다고 느낀 부분을 적절하게 안배하고 중요하지 않은 부분은 대담하게 생략함으로써 동양화의 구도가 융통성을 갖게 되었다.

56 소동파, 『동파전집東坡全集』 권1 「왕유오도자화王維吳道子畵」: 當其下手風雨快, 筆所未到氣已吞.

57 곽약허, 『도화견문지』 「논조오체법論曹吳體法」: 筆勢圓轉.

58 장언원, 『역대명화기』 「논고육장오용필論顧陸張吳用筆」: 力健有餘.

〈그림 4-6〉 안진경의 글씨

백가百家를 종합하고 법도를 창출했다는 측면에서 보면, 두보·안진경·한유는 각각 시詩·서書·문文에서 오도자의 그림에 비해 더욱 돋보인다. 한유는 고문의 길을 주창했다는 방면에서 존경받을 만한 인물이다. 그는 사람들에게 글 짓는 근본(도에 뜻을 두는 인격과 용기)을 제시하고 또 문장을 쓰는 방법의 본보기를 보여주었다.

서예에서 안진경의 지위는 결코 흔들릴 수 없다.(《그림 4-6》) 동진 시대 이후의 서예 세계를 보면 남쪽은 행서行書, 북쪽은 해서楷書라는 서로 다른 서예의 문화를 형성했다. 북조北朝는 처음부터 끝까지 남조의 문화를 정통으로 여겼다. 위魏나라 효문제孝文帝의 한화漢化 정책은 남쪽 문화의 북쪽 유입을 가속화시켰다. 북주北周 이후에 남북의 서예 기풍이 융합되기 시작했지만 그 융합은 실제로 남쪽의 서풍이 전국의 조류를 이끌었다. 특히 2왕(왕희지와 왕헌지)의 서풍이 남북을 휩쓸었다. 당 태종은 서예를 몹시 좋아했는데, 특히 왕희지를 높이 받들었다. 정부 기구로 한림원翰林院에 시서학사侍書學士를 두었고 국자감國子監에 서학박사書學博士를 설립했고 과거에도 '서과書科'를 설치했다. 조류는 여전히 2왕의 서풍이 강세였다.

서학書學의 관심이 강해지는 분위기로 인해 초당의 4대가인 구양순·우세남虞世南·저수량褚遂良·설직薛稷이 나타나게 되었다. 네 사람은 2왕을 스승으로 삼으면서 제각각 터득한 바가 있어 스스로 일가를 이루었다. 다만 시가에서 초당 4걸四傑인 왕발王勃·양형楊炯·노조린盧照隣·낙빈왕駱賓王은 그 성취가 빛나지만 육조 시대의 기풍을 아직 벗어나지 못했던 것처럼 구양수·우세남·저수량·설직도 아직 2왕의 서풍을 완전히 벗어나지 못했다.

구양순의 해서는 가늘고 짙음이 중도를 이루고 단단하고 굳세어 구부러지지 않는다. 정도를 걷는 사람이 법도를 굳게 지키며 직언을 서슴지 않는[59] 풍모를 지녔다.

기 정 서 섬 농 득 중 강 경 불 요 유 정 인 집 법 면 절 정 쟁 지 풍
其正書, 纖濃得中, 剛勁不撓. 有正人執法, 面折廷諍之風.

(주장문朱長文, 『묵지편墨池編』 권3 「품조지이品藻之二·속서단상續書斷上」)

우세남의 글씨는 기운이 빼어나고 색이 윤택하여 뜻과 붓이 조화를 이루었다. 그렇지만 속으로 단단함을 머금고 있어 삼가 법도를 지킨다. 부드럽고 깔보지 않는 것이 그 사람됨과 같다.

기 위 서 기 수 색 윤 의 화 필 조 연 이 내 함 강 특 근 수 법 도 유 이 막 독 여 기 위 인
其爲書, 氣秀色潤, 意和筆調. 然而內含剛特, 謹守法度. 柔而莫瀆, 如其爲人.

(주장문, 『속서단』)

저수량의 해서는 아름다운 풍취를 갖췄으니 요대나 청쇄 같고[60] 창에 비친 봄철의 숲 같다.

진 서 심 득 미 취 약 요 대 청 쇄 창 영 춘 림
眞書甚得媚趣, 若瑤臺靑鎖, 窗映春林.(장회관, 『서단』)

설직의 글씨는 화려하고 아름다우면서도 날씬하고 굳세며 시원하다. 네 사람은 모두 한편으로 이미 당 제국의 대가로서 역량과 기백을 지니고 있고 다른 한편으로 2왕의 아름다운 자태와 기운을 지니고 있었다. 전자로 말하면 4대가는 이미 독창성을 드러내면서도 안진경을 향해 나아갔다. 안진경에 이르러 당 제국의 정신은 비로소 서예에서 완전히 구현되었다고 할 수 있다.

두보·한유·안진경은 법도를 진작하면서 당 제국 예술의 주요한 경계를 창조하여 이론적으로 정리하고자 했다. 대표적 사례로 두보의 「희위육절구戲爲六絶句」를 위주로 하는 시론詩論, 한유의 「답이익서答李翊書」를 위주로 하는 문론文論과 손과정의 『서보』를 위주로 하는 서론書論을 들 수 있다.

59 ｜ 면절정쟁面折廷諍은 임금의 앞에서 그 허물을 에두르지 않고 곧이곧대로 지적하는 언행을 가리킨다. 사마천, 『사기』「여태후본기呂太后本紀」: 于今面折廷爭, 臣不如君. 夫全社稷, 定劉氏之后, 君亦不如臣.

60 ｜ 요대瑤臺는 중국의 신화 전설에서 신선이 사는 곳 또는 옥으로 꾸며서 화려하게 장식한 누대를 가리킨다. 청쇄靑鎖는 천자가 궁궐을 드나드는 문, 즉 궁문을 가리킨다.

1. 도에 뜻을 두는 유자의 인격

이백·장욱·오도자가 법도를 초월하는 자유 정신을 강조했다면 두보·안진경·한유는 도리를 죽음으로 지키는 용감한 유자의 인격을 강조했다. 글을 짓는 제1의 조건은 글을 위해 글을 짓지 않고 도道를 위해 글을 짓고 먼저 사람이 되어야 했다. 중국 문화에서 대대로 글은 그 사람과 같다는 문여기인文如其人, 그림은 그 사람과 같다는 화여기인畵如其人, 글씨는 그 사람과 같다는 서여기인書如其人을 강조했는데, 사람이 되는 것이 근본이었다. 한유·두보·안진경은 각자 용감한 유자의 인격을 보여주는 본보기이다.

한유의 일생에는 충성과 용기를 발휘한 일화가 많다. 정원貞元 19년(803)에 백성들의 부역을 경감해달라고 상소를 올렸다가 양산陽山의 현령으로 좌천당했다. 그 뒤에도 한유는 배도裴度를 따라 회서淮西(옮긴이 주: 하남(허난)성 동남부) 지역을 평정할 때 큰 힘을 보탰다.[61] 정원 14년(798)에는 헌종憲宗에게 부처의 사리舍利를 궁전으로 모셔 안치하려는 일을 간언하다가[62] 거의 사형에 처해질 뻔했는데 결국 조주자사潮州刺史로 좌천되었다. 그 뒤에도 진주鎭州에서 군사 반란이 일어나자 위기의 상황을 안정으로 돌리는 데에 힘을 쏟았다.[63]

두보는 일생을 통해 의기가 드높았던 청장년 시기는 물론이고 곤궁하여 의기소침하던 중·만년에도 줄곧 진지한 유자儒者의 마음을 품고 있었다. 그의 용감한 유자 형상은 다음의 시에 잘 나타나고 있다.

> 침울하고 기세가 뚝 꺾여 있지만 가슴엔 해와 달을 품는다.
> 백성이 겪는 아픔과 고통이 붓끝에서 파란波瀾을 일으킨다.[64]

61 | 한유는 원화 12년(817) 재상 배도를 따라 회서절도사淮西節度使 오원제吳元濟의 토벌에 공을 세워 형부시랑이 되었고 유명한 「평회서비平淮西碑」를 지었다. 814년 회서절도사 오소양吳少陽이 죽자 그의 아들인 오원제가 아버지의 죽음을 조정에 알리지도 않고 독자적으로 절도사의 직무를 대행하였다. 당시 조정은 이미 절도사에 대한 통제에 나섰던 터라 오원제의 직무 대행을 인정하지 않자, 그는 반란을 일으켰다.

62 | 이때의 글이 「논불골표論佛骨表」이다. 한유의 주요한 산문은 오수형 역해, 『한유 산문선』, 서울대학교 출판문화원, 2011 참조.

63 | 한유의 사적과 관련해서 노장시, 『한유평전』, 연암서가, 2013 참조.

64 두보, "沈郁頓挫, 胸懷日月, 民間疾苦, 筆底波瀾."(출처 미상) | 성도(청두)에 있는 두보초당杜甫草堂의 시사당詩史堂에 곽말약(궈모뤄)郭沫若이 쓴 대련이 있는데 여기에 "世上瘡痍, 詩中聖哲, 民間疾苦, 筆底波瀾."

안진경은 충성스럽고 강직하여 안사의 난이 일어나자 반란군에 맞서는 용기를 보였고,[65] 대종代宗에게 상소를 올려 충성으로 간언하는 진정성을 가지고 있었다. 일생의 벼슬길에서 간신들의 모함을 지긋지긋하게 겪었지만 나라를 위한 마음은 바꾸지 않았다. 그는 간사한 사람의 간계를 훤히 꿰뚫어보면서도 국가와 사직의 운명을 중시하고 개인 안위를 가볍게 여겨서 의연히 반란군인 이희열의 야전 본부에 들어갔다. 그는 최후로 "나는 나의 절개를 지키려고 하니 죽음이 있을 뿐이다."[66]라며 죽음을 피하지 않았다.[67]

두보·한유·안진경은 조정에 있건 초야에 있건 자신이 위험한 상황에 있건 편안한 상황에 있건 언제나 진실한 마음을 바꾸지 않았는데, 이는 앞으로 나아갈 줄 알지 뒤로 물러날 줄 모르는 용감한 유자라고 할 수 있다. 인의仁義를 내세우는 사람이 강조하는 것은 사람다운 사람이 되는 사회적 측면이지만 실제로 우주의 층위를 담아내고 있다. 손과정(648~703)은 『서보』에서 이와 관련해서 명확하게 강조했다.

> 정이 움직여서 언어로 형상화시키면 '국풍國風'의 『시경』과 '이소'의 『초사』의 뜻을 모아 이해하고, 양기가 따뜻하여 펴지고 음기가 추워서 움츠러드는데 이 모두 천지의 마음에 뿌리를 둔다.[68]
>
> 정동형언 취회풍소지의 양서음참 본호천지지심
> 情動形言, 取會風騷之意, 陽舒陰慘, 本乎天地之心. (손과정, 『서보書譜』)

인용문에 앞부분은 사회를, 뒷부분은 우주를 말하고 있다. 본래 중국적 사유에서

구절이 보인다.

65 | 천보天寶 14년(755)에 안사安史가 반란을 일으키자 안진경은 당시 상산태수였던 사촌형 안고경과 함께 군사를 일으켜 저항했다. 이에 인근 17군이 호응하고 그를 맹주로 추천하여 20만 명의 병사를 통솔했다. 이때 안록산의 군대가 하삭河朔(황하 북부의 하북 지역) 일대를 모두 점령했는데, 평원성平原城만은 함락시키지 못했다. 이 소식을 들은 현종이 크게 기뻐하여 안진경을 호부시랑戶部侍郎으로 임명했다.

66 『신당서新唐書』「안진경열전」: (吾年且八十, 官太師,) 吾守吾節, 死而後已. (豈受若等脅邪!)

67 | 덕종 흥원興元 원년(784)에 회서절도사淮西節度使 이희열李希烈이 반란을 일으켰다. 이때 재상 노기가 안진경을 제거하기 위해 일부러 그를 파견하여 이희열을 설득하도록 했다. 안진경은 흉계를 알았지만 결국 이 일을 맡아 반란군의 진중에 갔다가 이희열에게 살해되고 말았다. 반년 후 이희열이 수하에게 피살되고 반란이 평정된 후에야 안진경의 영구가 도성으로 호송되어 경조京兆 안씨顔氏 선영에 묻혔다. 덕종은 조서를 내려 8일 동안 조회를 폐하고 그를 추도했다. 또한 사도로 추증하고 문충文忠이란 시호를 내렸다.

68 | 원문은 '情動形言' 앞에 '豈知'가 있다. 전체적으로 '어찌 알겠느냐라는 반어법을 전달하고 있다. 물론 손과정은 서예가 인용문의 내용을 실현해야 한다는 점에서 결과적으로 '豈知'를 뺀 경우랑 같은 의미 맥락을 나타낸다고 할 수 있다. 하지만 '豈知'를 보충해서 읽어야 손과정의 원래 의도를 그대로 살릴 수가 있다.

사회를 말하면 그 안에 은연중에 우주를 내포하고, 우주를 말하면 그 안에 사회를 가리키기도 한다. 두보·안진경·한유의 경우 사회·문화·예술의 질서를 굳게 지키고 또 새로운 질서를 창조하고자 했다. 그들은 문예의 규칙을 세우는 입법을 통해 사회와 문화의 규칙을 세우는 입법을 세우려고 했다.

2. 예술의 원칙: 전통에 대해

이백·장욱·오도자가 형상 밖으로 초월하는(뛰어넘는) '초이상외超以象外'를 강조했다면 한유·두보·안진경은 전문적인 학습을 중시했다. 한유는 「답이익서」「진학해進學解」 등 두 편의 글에서 자신이 20년에 걸친 학문 경험을 말하고 있다. 여기서 「답이익서」의 일부를 살펴보자.

처음에 삼대와 양한 시대의 책이 아니면 감히 읽지 않았고 성인의 뜻이 아니면 감히 간직하지 않았다. 집에 있을 때 마치 무엇을 잊은 듯 길을 다닐 때 마치 무엇을 빼놓은 듯하고, 무얼 생각하는 듯 진지하고 뭔가 홀린 듯 까마득하게 느껴졌다. 마음에서 꺼내 손으로 적어 내려갈 때에 진부한 말을 힘써 없앴다. 아, 참으로 어렵다!

시 자 비 삼 대 양 한 지 서　불 감 관　비 성 인 지 지　불 감 존　처 약 망　행 약 유　엄 호 기 약 사　망
始者非三代兩漢之書, 不敢觀, 非聖人之志, 不敢存. 處若忘, 行若遺, 儼乎其若思, 茫

호 기 약 미　당 기 취 어 심 이 주 어 수 야　유 진 언 지 무 거　알 알 호 기 난 재
乎其若迷. 當其取於心而注於手也, 唯陳言之務去, 憂憂乎其難哉!

(한유, 「답이익서答李翊書」)

두보도 전문적인 학습을 매우 강조했다. "만 권의 책을 처음부터 끝까지 읽어야 한다."[69] "책상에 가득 책을 펼쳐둔다."[70] "『문선』의 이치를 익히고 밝힌다."[71] 특히 전문

69 두보, 「봉증위좌승장이십이운奉贈韋左丞丈二十二韻」: 讀書破萬卷.
70 두보, 「우시종무又示宗武」: 攤書解滿床.
71 두보, 「종무생일宗武生日」: 熟精文選理. 『문선文選』은 양梁나라의 소명태자昭明太子 소통蕭統이 진秦·한漢 이후 제齊·양梁나라의 대표적인 시문을 모아 엮은 책이다. 여기에 실린 문장가는 모두 1백30여 명으로, 이 가운데 이름이 알려지지 않은 무명작가의 고시古詩와 고악부古樂府도 수록되어 있다. 순서는 문체별로 부賦·서序·논·제문 등 39종으로 나누었으며, 시는 4백43수이고 나머지 작품은 3백17편을 수록하였

적인 기술을 힘들게 연습하고 갈고 닦고 이해하기를 역설했다. "시를 짓다 가만히 새 시구를 찾으면 나도 모르게 혼자 길게 읊조리네."[72] "새 시를 다시 고쳐놓고 혼자 길게 읊조리네."[73] "글을 펼치면 반드시 운율에 맞네."[74] "아름다운 시구를 짓는 법은 어떠한 가?"[75] "사람됨이 유별하여 아름다운 시구를 탐하느라, 시어가 사람을 놀라게 하지 못 하면 죽어도 그만두지 않으리라."[76] 이런 전문적인 학습은 근본적으로 여전히 모든 존 재를 수용하는 중국적 문학 심리에 기대고 있다.

3. 예술의 원칙 : 근원에 대해

'다른 종류에서 찾아' '형상 밖으로 초월하기'에 비교하면 전문성은 분명 작아 보인 다. 작은 것 중에 스스로 자신의 큰 세계를 가지고 있다. 전문 영역에서 모든 존재를 수용하는 문제는 예술의 규칙이 반드시 거쳐야 하는 연옥처럼 고통스러운 환경이다. 이에 대해 한유가 다음처럼 말한 적이 있다.

입으로 쉬지 않고 육예六藝의 문장을 읊조리고 손으로 쉴 새 없이 제자백가의 책을 들춘다. 사실의 기록은 반드시 요점을 제시하고 언론의 편찬은 반드시 현묘한 이치를 밝혔다. 많은 것을 탐내어 터득하기를 힘쓰며 크든 작든 하나도 버리지 않았다.

구 불 절 음 어 육 예 지 문　수 불 정 피 어 백 가 지 편　기 사 자 필 제 기 요　찬 언 자 필 구 기 현　탐 다
口不絶吟於六藝之文, 手不停披於百家之編. 記事者必提其要, 纂言者必鉤其玄. 貪多

무 득　세 대 불 연
務得, 細大不捐.(한유,「진학해」)

두보도 이렇게 모든 존재를 수용하는 태도를 아주 훌륭하게 말했다. "지금 사람 가벼

는데 그중 부가 가장 많다. 조선 초기의 문신 서거정徐居正은 우리나라의 대표적인 시문을 엮어 『동문선』 이라 하기도 하였다. 이 『문선』은 우리나라 한문학에 큰 영향을 준 책으로 중요하게 평가되고 있다.

72 두보,「장음長吟」: 賦詩歌句穩, 不覺自長吟.

73 두보,「해민解悶」: 新詩改罷自長吟.

74 두보,「교릉시삼십운橋陵詩三十韻」: 遣詞必中律.

75 두보,「기고삼십오서寄高三十五書記」: 佳句法如何?

76 두보,「강상치수여해세료단술江上値水如海勢聊短述」: 爲人性僻耽佳句, 語不驚人死不休.

이 보지 않고 옛사람도 아낀다." "스승이 더욱 많아지니 이 모두 너의 스승이다."[77] 고금의 시인 중에 시를 잘 짓기만 한다면 모두 두보의 학습 대상이 되었다. 굴원·송옥宋玉("굴원과 송옥 몰래 의지해 마땅히 함께 가야 하거늘"[78])에서부터 역사에서 맨 처음 오언시를 잘 지은 이릉李陵·소무蘇武("이릉과 소무는 우리들의 스승이며 맹운경의 논문은 더 의심할 바 없네."[79])를 시작으로, 당 제국의 고수 이백·왕유·맹호연孟浩然("이백의 시재는 당할 자가 없고, 정처 없이 떠도는 생각은 남들과 다르네."[80] "고고한 시인 왕유는 보이지 않고, …… 아름다운 시구 전해져 세상에 가득하구나."[81] "다시 한 번 양양 사는 맹호연 생각하니, 그의 맑은 시구 읊어서 전할 만하네."[82])까지 그리고 음갱陰鏗과 하손何遜조차 두보는 모두 "음갱과 하손이 시 짓느라 얼마나 고심했는지 배우리라."[83]고 했다. 이러한 모습은 모든 장점을 흡수하려는 것이다. 두보의 말을 빌리면 "맑은 문장과 아름다운 글귀를 이웃 삼아야 한다."[84]

모든 존재의 수용은 한 제국에서 모든 '글자'의 소유로 표현되었다. 거느리는 대상을 부賦에서 일일이 열거하여 부를 읽기가 마치 사전을 보는 것과 같았다. 육조에서 모든 '사실'의 소유로 표현되었다. 사실이 문장에 가능한 최대로 소개되었기 때문에 "문장이 거의 책을 베껴놓은 것 같았다."

당나라에서 표현은 정화精華를 취하는 방식으로 하였다. 구체적으로 다음과 같다. 첫째, '맑은 문장과 아름다운 시구'는 형식 방면의 강조로 기울어졌다(이후에 글귀를 찾는 적구摘句에 영향을 미쳤다). 둘째, 전인의 여러 가지 풍격을 융합했다. 한유는 육경과 제자백가의 글을 깊이 파고들어 풍격상의 파악에 도달하였다.

위로 순의 「우서」와 우의 「하서」처럼 한없이 큰 문장을 모범으로 삼았다.[85] 「주서周書」

77 두보, 「희위육절구戲爲六絶句」: 不薄今人愛古人. …… 轉益多師是汝師.

78 두보, 「희위육절구」: 竊攀屈宋宜方駕.

79 두보, 「해민」: 李陵蘇武是吾師, 孟子論文更不疑. | 맹운경孟雲卿은 당나라 덕주德州 평창平昌 출신으로 현종 천보天寶 연간에 진사에 응시했지만 합격하지 못했다. 대종代宗 때 교서랑校書郎까지 지냈다. 시를 잘 지었는데, 특히 오언 고시에 능했다. 설거상薛據相과 친했고 두보와 원결元結도 몹시 아껴 원결이 편찬한 『협중집篋中集』에 그의 시가 실려 있다. 『전당시全唐詩』에는 시 1권이 수록되어 있다.

80 두보, 「춘일억이백春日憶李白」: 白也詩無敵, 飄然思不群.

81 두보, 「해민」: 不見高人王右丞. …… 最傳秀句寰區滿.

82 두보, 「해민」: 復憶襄陽孟浩然, 淸詩句句盡堪傳.

83 두보, 「해민」: 頗學陰何苦用心.

84 두보, 「희위육절구」: 淸詞麗句必爲鄰.

85 | 요사姚姒는 각각 순 임금과 우 임금의 성으로 전해져서 순과 우를 가리킨다. 또 문장의 경우 『상서』에서 두 사람과 관련이 있는 「우서虞書」와 「하서夏書」를 가리키기도 한다.

의 「고誥」와 「상서商書」의 「반경般庚」은 문장이 산만하고 매끄럽지 않아 읽기 어렵다. 『춘추』는 근엄하고 『좌전』은 허식적이고 과장되고 『역경』은 신기하지만 법도가 있고 『시경』은 바르고 아름답다. 그 아래로 『장자』와 「이소」, 사마천이 지은 『사기』, 양웅과 사마상여司馬相如의 글은 같은 효과를 내지만 풍격(방법)이 다르다.

상 규 요 사　혼 혼 무 애　주 고 은 반　길 굴 오 아　춘 추 근 엄　좌 씨 부 과　역 기 이 법　시 정 이 파
上規姚姒, 渾渾無涯, 周誥殷盤, 佶屈聱牙. 春秋謹嚴, 左氏浮誇, 易奇而法, 詩正而葩.

하 체 장 소　태 사 소 록　자 운 상 여　동 공 이 곡
下逮莊騷, 太史所錄, 子雲相如, 同工異曲. (한유, 「진학해」)

두보는 글의 풍격을 말하기도 했다. "청신한 맛은 육조의 유신庾信과 같고, 빼어난 맛은 포조鮑照와 같네."[86] "유신의 문장은 나이가 들수록 더욱 원숙해져 구름을 뚫고 오르는 씩씩한 필치로 뜻을 종횡으로 드러낸다."[87] 셋째, 모든 존재를 수용하는 최고의 경계는 유자의 포부를 이루는 데에 있다. "천지에 머나먼 만 리를 보는 눈, 계절의 변화에 백 년을 읽는 마음."[88]

나아가 두보가 지은 「곡강」의 첫 수를 보자.

꽃잎 하나 날려도 봄빛이 줄어들거늘,

바람에 가득 흩날리니 참으로 시름겹게 한다.

막 지려는 꽃, 눈에 스침도 잠깐이려니,

몸 상할까 술을 입에 대지 않으리.

강가 작은 집엔 비취새 둥지 틀고,

정원 옆 높은 무덤엔 기린 석상 넘어졌어라.[89]

곰곰이 물리 헤아리며 모름지기 즐겨야지,

86 두보, 「춘일억이백春日憶李白」: 淸新庾開府, 俊逸鮑參軍. | 개부開府는 북주北周의 문학가 유신庾信(513~581)으로 개부의동삼사開府儀同三司를 지내 '유개부庾開府'로 불렸다. 참군參軍은 참군 벼슬을 한 남조 송宋나라의 시인 포조鮑照(414?~466)를 가리킨다.

87 두보, 「희위육절구」: 庾信文章老更成, 淩雲健筆意縱橫.

88 두보, 「춘일강촌春日江村」: 乾坤萬里眼, 時序百年心.

89 | 원苑은 보통 부용원芙蓉苑으로 보지만 장법(장파)은 기린원麒麟苑으로 간주한다. 시에서 기린은 정원의 이름보다 무덤의 석상으로 보는 게 자연스럽다. 시의 제목은 '곡강曲江'이지만 달리 '곡강지曲江池'라고 부르기도 한다. 그 터가 오늘날 서안(시안)에서 남쪽으로 5킬로미터 떨어진 곳에 있다. 곡강지는 원래 한 제국 무제가 축조했는데 당 제국 현종이 개원 연간에 대대적으로 수리를 하여 연못의 물이 맑고 꽃이 지천으로 피었다. 곡강지 남쪽으로 자운루紫雲樓와 부용원이 있고 서쪽으로 행원杏園과 자은사慈恩寺가 있었다.

무엇하러 헛된 이름에 이 몸 얽어매리오!

<div style="text-align:center">

일 편 화 비 감 각 춘　　　풍 표 만 점 정 수 인　　　차 간 욕 진 화 경 안　　　막 염 상 다 주 입 순
一片花飛減却春,　　風飄萬點正愁人.　　且看欲盡花經眼,　　莫厭傷多酒入脣.

강 상 소 당 소 비 취　　　원 변 고 총 와 기 린　　　세 추 물 리 수 행 락　　　하 용 부 영 반 차 신
江上小堂巢翡翠,　　苑邊高塚臥麒麟.　　細推物理須行樂,　　何用浮榮絆此身!

</div>

<div style="text-align:right">(두보, 「곡강曲江」)</div>

　　꽃잎 하나 날리는 '일편화비一片花飛'에서 바람에 가득 흩날리는 '풍표만점風飄萬點'에 이르면 바로 천지를 한눈에 읽는 천리안이다. 꽃잎이 수없이 흩날려 하늘과 땅을 가득 채웠다가 마지막 한 잎이 눈앞을 지나가는 걸 보니 낙화로 인해 백 년을 읽는 마음을 일으킨다. 마음이 상해 취하고 싶어 술로 취기를 돋우지만 오히려 역사의 감흥과 흥망의 한탄이 늘어난다. 예전의 비취당翡翠堂엔 지금 새가 둥지를 틀고 이전의 기린원麒麟園엔 현재 높은 무덤이 들어섰다. 이것은 '계절의 변화에 백 년을 읽는 마음'의 심화이며 마찬가지로 '천지에 머나먼 만 리를 보는 눈'의 심화이다. 맨 마지막에 마음에 가득 찬 시름을 풀려고 노력했지만 실제로 시름이 더 깊어지는 것을 반영하고 있다.

　　당나라 사람은 법도를 숭상하며 모든 존재를 수용했는데, 여기에 세 가지 층위의 내용을 담고 있다. 이처럼 전문성을 지니면서 모습이 드러난 '법도'는 마치 한 제국의 부賦에 나타난 '자림'이나 육조 시대의 글에 나타난 '초서'90와 같이 필요한 것을 직접 마구 퍼다 나르는 앞 시대에서 했던 방식이 아니다. 자림과 초서는 모두 단지 제1층위일 뿐이다. 당 제국 사람이 갖추었던 세 층위는 먼저 당 제국 사람의 법도로부터 진정한 예술의 규칙 영역으로 들어서고, 종영에서 나누어져 있던 '직심'91과 '초서'를 결합시켰다. 이를 통해 당 제국 사람의 법도는 새로운 경계로 들어서게 되었다.

90 ｜ 자림字林과 초서抄書는 각각 보통 한자의 하나하나에 대하여 소리를 달고 뜻을 풀어 모아놓은 책과 책의 내용 가운데 중요한 부분만을 발췌하여 옮겨 적은 책을 말한다. 여기서 자림은 글자의 숲이라는 뜻으로 글자를 계속해서 나열한다는 뜻이고, 초서는 다른 책에 있는 내용을 베껴서 나열하는 묘사의 방법을 가리킨다.

91 ｜ 직심直尋은 종영鐘嶸이 문예 창작에서 강조한 개념으로 시인이 스스로 느끼고 경험한 성정을 직접 묘사해야지 과거의 좋은 표현과 구절을 끌어들여 과도하게 꾸미는 방식을 반대한다.

4. 예술 경계: 유법에서 무법으로

두보가 말한 적이 있다 "만 권의 책을 처음부터 끝까지 읽고, 붓을 드니 마치 신들린 듯하다."[92] 창작의 처음부터 끝을 말하고 있다. 법도에는 세 층위가 있다. '만 권의 책 독파'로부터 '신들린 듯하는' 경계에 이르는 연계와 전환을 매우 쉽게 이해하여 유법有法에서부터 무법에 이르는 과정을 드러내고 있다. 유협은 『문심조룡』에서 굴원을 칭찬했다. "경서經書의 뜻을 녹여내서 스스로 위대한 표현을 빚어냈다."[93] "구상을 제자리에 잘 정돈하여 감정이 모이기를 기다린다."[94]

유협은 여전히 '책 읽기'와 '붓 들기(창작)'의 직접적인 관계를 분명히 밝히고 있다. 당 제국 사람은 붓을 들 때 자르기(끊기)와 책 읽기의 연계, 진정한 창조의 규칙으로서 '신神'과 상호 연계를 강조했다. 이와 관련해서 두보는 거듭 강조했다. "시가 이루어지는 데는 신 들린 듯 느낀다."[95] "시편을 짓는 데는 신 들린 듯하다."[96] "운율이 맞으니 귀신도 놀란다."[97] "시는 신의 도움이 있어야 한다."[98]

한유는 「답이익서」에서 전문성의 기초 학습과 모든 존재를 수용하는 고달픔을 이야기한 뒤에 다음처럼 이어서 말했다.

> 기가 물이라면 말은 물 위에 뜨는 물건이다. 물이 드넓고 깊으면 물건이 크고 작고 할 것 없이 모두 다 뜨게 된다. 기와 말의 관계도 이와 마찬가지이다. 기가 왕성하면 말이 길든 짧든 소리가 높든 낮든 모두 다 어울리게 된다.
>
> 기 수야 언 부물야 수대이물지부자대필부 기지여언유시야 기성칙언지단장여성
> 氣, 水也. 言, 浮物也. 水大而物之浮者大畢浮. 氣之與言猶是也. 氣盛則言之短長與聲
> 지고하자개의
> 之高下者皆宜.(한유,「답이익서」)

92 두보,「봉증위좌승장이십이운」: 讀書破萬券, 下筆如有神.
93 유협,『문심조룡』「변소辨騷」: 雖取鎔經旨, 亦自鑄偉辭.(최동호, 79)
94 유협,『문심조룡』「총술總術」: 按部整伍, 以待情會.(최동호, 506)
95 두보,「독작성시獨酌成詩」: 詩成覺有神.
96 두보,「증태자태사여양군왕왕진贈太子太師汝陽郡王王璡」: 篇什若有神.
97 두보,「경증정간의십운敬贈鄭諫議十韻」: 律中鬼神驚.
98 두보,「유수각사游修覺寺」: 詩應有神助.

이러한 기가 유자가 말하는 '천지에 머나먼 만 리를 보는 눈, 계절의 변화에 백 년을 읽는 마음'의 포부이다. 이러한 포부가 있으면 유법에서 무법에 이르는 '자르기(끊기)'가 바로 순리대로 생겨나고 자연적으로 이루어진다.

기를 위주로 하고 기를 믿고 재주를 부리니 모든 것이 나를 위해 쓰인다. 근본적으로 무슨 자구의 장단과 강유剛柔, 음운音韻의 평측平仄과 음양을 생각할 필요가 없고 어떠한 '법도'도 생각하지 말고 모든 '법도'를 잊어버린다. 그 잊어버림으로 인해 '유법'에서 '무법'으로 초월할 수 있고 바로 '무법'으로 인해 비로소 진정한 예술(신들린 듯함)을 획득할 수 있으며 진정한 예술은 필연적으로 '법도'를 포함하므로 '무법'에서 '유법'에 이르게 된다. '붓을 들면 마치 신들린 듯한' '무법'을 강조하지만, 법을 숭상하는 '상법尙法'의 두보·안진경·한유는 이미 '무법'의 이백·장욱·오도자와 마찬가지로 다른 길을 통해 똑같은 귀결에 이르게 되었다

5. 신의 획득은 '흥'에 있다

두보는 여러 차례 말하길 창작의 계기는 '흥興'에 있다고 말했다.

구름 낀 산만 봐도 이미 흥이 나니, 옥패도 계속 노래해야지.[99]

운 산 이 발 흥 옥 패 잉 당 가
雲山已發興, 玉佩仍當歌.(두보, 「배이북해연력하정陪李北海宴歷下亭」)

정현의 정자 개울에 자리하고,[100] 높은 창 바라보니 흥이 새로 일어난다.

정 현 정 자 간 지 빈 호 유 빙 고 발 흥 신
鄭縣亭子澗之濱, 戶牖憑高發興新.(두보, 「제정현정자題鄭縣亭子」)

99 ㅣ 옥패玉佩는 옥으로 만들어 몸에 지니는 장신구로 남녀 모두 사용했다. 문맥으로 보면 옥패는 잔치에서 흥을 돋워주는 역할로서 기녀로 볼 수 있다. 두보는 34세이던 당나라 천보 4년(745)에 두 번째 제나라와 월나라 지방을 유람할 때 지금 제남(지난)濟南에 이르렀는데 북해 태수이며 서예가로 유명한 이옹李邕이 역하정歷下亭에서 그를 위해 잔치를 열고 환대해주었다. 이에 두보는 즉석에서 이 시를 지었다.

100 ㅣ 정현鄭縣은 섬서(산시)성 서화(시화)西華현에 있고 여기서 말하는 정자는 서계정西溪亭을 가리킨다.

동각의 매화를 보니 시흥詩興이 일어난다.[101]

동 각 관 매 동 시 흥
東閣觀梅動詩興.

(두보, 「화배적등촉주동정송객봉조매상억견기和裴迪登蜀州東亭送客逢早梅相憶見寄」)

　　흥은 『시경』에서 처음으로 제기되었다. 중요한 사항은 시인·예술가가 갑자기 느끼고 깨닫는 것과 관련된 개념이다. "대상(사물)과 접촉하여 정감이 일어나는 것을 '흥'이라고 한다."[102] "사물을 보고 느낌이 있으면 흥도 일어난다."[103] 당 제국의 문예 이론에서 '흥'을 끌어들여, 앞 세대에서 말한 전문적 학습과 모든 존재의 수용이 창작의 기초로 필요하지만 예술가의 내부 수양과 글쓰기 활동 중의 창조 그 자체와 단절이 있다는 점을 한층 더 밝혀냈다. '흥'은 단절이 생겨나는 지점이다. 흥에서 시작해서 모든 지식과 진부한 말은 잊히게 되고 진정한 창작이 시작된다.
　　한유의 경우에 흥은 "기울어지면 울게 된다."[104] 문장은 지식 체계를 끊어버리고 직접 인생의 깨달음과 서로 이어져야 비로소 탄생된다.

　　마지못해 어찌할 수 없는 상황이 된 다음에야 말하게 되는데, 노래에는 그리움이 담겨 있고 울음에는 뉘우침이 담겨 있다.

　　유 부 득 이 자 이 후 언　기 가 야 유 사　기 곡 야 유 회
　　有不得已者而後言, 其歌也有思, 其哭也有懷. (한유, 「송맹동야서」)

　　사람의 발성은 오로지 자신의 신세를 감회하며 터져 나온다. 출세한 사람은 국가의 번성을 노래하고 시름에 겨운 사람은 자신의 불행을 노래한다. 손과정도 『서보』에서 이러한 '흥'을 창작의 최고 조건으로 요구했다. 그는 좋은 창작을 하려면 5합五合이 필

101 ｜ 동각東閣은 동합東閤과 같다. 한 제국 공손홍公孫弘이 재상이 된 뒤 객관을 세워 동문을 열고 현자를 초대하여 함께 국사를 논의했다. 여기서 동각은 재상이 빈객을 초치하여 대접하는 곳을 가리키게 되었다. 여기서 동각은 동각관매東閣觀梅의 고사성어로 쓰인다. 남조 양나라 하손何遜이 고향 양주揚州의 매화를 잊지 못해 재차 고향의 지방관으로 부임하여 활짝 핀 매화를 보고 하루 종일 그 옆을 떠나지 못했다고 한다. 두보는 인용문 다음에 "還如何遜在揚州(양주의 하손도 어쩌면 이러하니)."라고 읊었다.
102 호인胡寅, 「여이숙역서與李叔易(李仲蒙)書」: 觸物以起情, 謂之興. ｜부賦·비比·흥興에 대한 전체 맥락은 다음과 같다. 敘物以言情, 謂之賦, 情盡物者也. 索物以託情, 謂之比, 情附物者也. 觸物以起情, 謂之興, 物動情者也.
103 갈립방葛立方, 『운어양추韻語陽秋』 권2: 觀物有感焉, 則有興.
104 한유, 「송맹동야서送孟東野序」: 大凡物不得其平則鳴.

요하다고 보았다.

> 심신이 편안하고 여유로운 것이 1합이요, 은혜에 고마워 갚으려고 하는 것이 2합이요,
> 때가 어울리고 기세가 왕성한 것이 3합이요, 종이와 묵이 서로 받아주는 것이 4합이
> 요, 때마침 글씨를 쓰고 싶어서 쓰는 것이 5합이다.
>
> 신 이 무 한　일 합 야　감 혜 순 지　이 합 야　시 화 기 윤　삼 합 야　지 묵 상 발　사 합 야　우 연 욕
> 神怡務閑, 一合也. 感惠徇知, 二合也. 時和氣潤, 三合也. 紙墨相發, 四合也. 偶然欲
> 서　　오 합 야
> 書, 五合也.(손과정, 『서보』)

때마침 글씨를 쓰고 싶어서 쓰는 '우연욕서偶然欲書'가 '흥'이다." 이 외에도 당 제국
에 명성이 있는 두 이론이 있는데, 비록 쓰는 단어가 다르지만 '흥'을 강조했다. 예컨대
은번의 「하악영령집서」와 고중무의 「중흥간기집서」가 있다.

> 글에는 신으로부터 오고 기로부터 오고 정으로부터 오기도 한다.
>
> 부 문 유 신 래　기 래　정 래
> 夫文有神來, 氣來, 情來.(은번殷璠, 「하악영령집서河岳英靈集序」)

> 시인의 창작은 모두 마음에 바탕을 두는데, 마음에 느끼는 바가 있어서 말로 표현하게
> 된다. 말이 모범적인 글에 합치되면 국풍國風과 아雅의 반열에 들게 된다.
>
> 시 인 지 작　본 제 어 심　심 유 소 감 이 형 어 언　언 합 전 모 즉 렬 어 풍 아
> 詩人之作, 本諸於心, 心有所感而形於言, 言合典謨則列於風雅.
>
> (고중무高仲武, 「중흥간기집서中興間氣集序」)

'흥'이 제기되면서 신神이 어디로부터 오는지 이론적으로 분명해지고 유법有法에서
무법으로 나아가는 단절도 분명해졌다.

제4절

불교와 도교: 산수시와 수묵화의 사유

당 제국 미학에서 선종禪宗과 도가道家의 경계는 주로 왕유와 연결되어 있다. 그의 시는
"푸른 산과 흰 구름을 훔쳐 자기의 소유로 삼은"[105] 전기錢起·유장경劉長卿과 같이 순
수한 선禪의 경계를 구현했다. 그의 그림은 일단의 수묵 화가와 함께 중국의 도가 사상
이 예술로 발전한 양상을 보여준다. 장언원의 화론과 사공도의 시론은 선종과 도가의
경계를 설명하는 아주 좋은 이론과 해설이 될 만하다.

1. 산림 그리고 선종과 도교의 경계

사공도의 시에는 두 가지 주된 경치가 있다. 산림山林의 도심道心과 담소淡素의 심회
心懷이다. 먼저 왕유의 시에 나타난 선경을 보자. 왕유王維(701~761)는 시불詩佛로 불리
었다. 그가 세상사의 어려움을 만나 "일생에 가슴 아픈 일 얼마나 많던가, 불문佛門이
아니면 어디서 이 마음 풀까?"[106]라고 읊어 사람을 감동시킨 뒤부터 그렇게 불리게 되
었다. 선경으로 들어서는 마음의 길을 살펴보면, 먼저 입세入世와 출세出世를 확연히
구분하여 한 마음으로 문을 걸어 잠그고 은거할 때 드나드는 '문門'을 중시하고 닫는
'폐閉'에 집착을 보이고 있다.

105 竊占靑山白雲爲己有.ㅣ이 구절은 교연이 『시식』에서 전기錢起 등 당나라 대종의 대력大曆 연간의 시풍을
　　평가하면서 사용한 말에 나온다. 『시식』: 大曆中詞人, 竊占靑山·白雲·春風·芳草等, 爲己有.
106 왕유, 「탄백발嘆白髮」: 一生幾許傷心事, 不向空門何處銷.(박삼수, 803)

조용히 지내는 사람에게 무슨 일이 있겠는가? 가시 사립문 낮에도 걸어두는 걸.(박삼수, 36)

정자 역 하 사 형 비 승 주 관
靜者亦何事? 荊扉乘晝關.(왕유, 「기상즉사전원淇上卽事田園」)

동쪽 언덕에는 온통 봄날의 풀빛인데, 서글프고 한스러워 사립문을 닫는다.(박삼수, 90)

동 고 춘 초 색 추 창 엄 시 비
東皐春草色, 惆悵掩柴扉.(왕유, 「귀망천작歸輞川作」)

출입문 이미 닫혀 사방이 고요하고, 서산에 지는 해는 가을 풀을 비춘다.(박삼수, 339)

한 문 적 이 폐 낙 일 조 추 초
閑門寂已閉, 落日照秋草.(왕유, 「증조삼영贈祖三詠」)

문은 한낮에 열어둘 때도 닫혀 있고 저녁에 닫아야 할 때도 당연히 더 굳게 닫혀 있다. 이처럼 문은 밤에도 닫혀 있고 낮에도 닫혀 있으며, 봄에도 닫혀 있고 가을에도 닫혀 있다. "비록 사람 사는 세상과 인접해 있건만 문은 늘 닫아두고 은거하노라."[107] "옛 친구의 방문에도 굽히지 않고, 평소 사립문 닫아둔다오."[108] 이때의 '은隱'은 선진先秦 시대 이래의 세상을 피하는 피세避世의 전통과 본질적으로 구별되지 않는다. 하지만 왕유 자신의 정신은 불교의 경계에 노닐고 있을 뿐이다. 왕유로 대표되는 산림 경계는 확실히 사령운과 도연명의 육조 시대에 확실하게 정해져온 경계이다. 이는 조정과 도시가 서로 구별되는 편안한 원림의 경계이다. 다른 점이라고 하면 왕유로 하여금 편안한 곳으로 나아가게 하는 바탕은 도연명의 인심仁心도 아니고 사공도의 도심道心도 아니고 바로 불교의 선경仙境이었다. 그가 계속 나아가게 되면서 '공空'은 그의 시에서 전혀 신경 쓰지 않았는데도 나타나서 어떤 의미를 암시하는 중요한 용어가 되었다.

빈 산에 사람은 보이지 않고, 어디선가 말소리만 들린다.

석양은 깊은 숲에 스며들어, 다시 푸른 이끼를 비춘다.(박삼수, 71)

공 산 불 견 인 단 문 인 어 향 반 경 입 심 림 복 조 청 태 상
空山不見人, 但聞人語響. 返景入深林, 復照靑苔上.(왕유, 「녹시鹿柴」)

107 왕유, 「제주과조수가연濟州過趙叟家宴」: 雖與人境接, 閉門成隱居.(박삼수, 486)
108 왕유, 「희조삼지유숙喜祖三至留宿」: 不枉故人駕, 平生多掩扉.(박삼수, 488)

사람이 한가로운데 계수나무 꽃 절로 지고, 밤은 고요하여 봄 산이 텅 비었네.

달 오르자 공연히 산새들 놀라, 때때로 봄날의 개울가에서 울어대네.(박삼수, 109)

　　인 한 계 화 락　　　야 정 춘 산 공　　　월 출 경 산 조　　　시 명 춘 간 중
　　人閑桂花落, 夜靜春山空. 月出驚山鳥, 時鳴春澗中.(왕유, 「조명간鳥鳴澗」)

형계荊溪의 바닥 흰 돌 드러나고, 날이 추우니 붉은 잎도 드무네.

산길엔 비 내린 흔적 없는데, 푸른빛의 하늘이 옷을 적시네.(박삼수, 100)

　　형 계 백 석 출　　　천 한 홍 엽 희　　　산 로 원 무 우　　　공 취 습 인 의
　　荊溪白石出, 天寒紅葉稀. 山路元無雨, 空翠濕人衣.(왕유, 「산중山中」)

　여기서 가장 중요한 말은 '공空'이 아니라 당연히 시 전체에 나타나고 있는 '공'의
경계이다. 눈으로 보고 귀로 듣고 몸으로 느끼지만 이는 오히려 무아無我의 마음으로
보고 듣고 느끼는 것이다. 사람이 무심無心한 공령空靈의 자세로 외부의 경치와 사물을
음미한다면 공경空境은 공空으로 드러나고 실경實境도 공이 되며 정경靜境은 정靜으로
드러나고 동경動境도 정이 된다. 이러한 공과 정은 인위적으로 실경을 공경으로 바꾸거
나 동경을 정경으로 바꾼 것이 아니라 실경과 동경으로 하여금 저절로 그러함에 따르고
인연에 따르도록 한다.

빗속의 풀빛 초록으로 물들고, 냇가의 복숭아꽃 불붙듯 붉어가네.(박삼수, 102)

　　우 중 초 색 록 감 염　　　수 상 도 화 홍 욕 연
　　雨中草色綠堪染, 水上桃花紅欲然.(왕유, 「망천별업輞川別業」)

드넓은 논밭엔 백로 떼 날고, 우거진 여름 숲에선 꾀꼬리 지저귄다.(박삼수, 87)

　　막 막 수 전 비 백 로　　　음 음 하 림 전 황 리
　　漠漠水田飛白鷺, 陰陰夏林囀黃鸝.(왕유, 「적우망천장작積雨輞川莊作」)

밝은 달 솔숲 사이로 비치고, 맑은 샘 돌 틈으로 흐르네.

대숲 빨래하고 집 가는 여인으로 시끄럽고, 연잎은 고깃배에 흔들리네.(박삼수, 93)

　　명 월 송 간 조　　　청 천 석 상 류　　　죽 훤 귀 완 녀　　　연 동 하 어 주
　　明月松間照, 淸泉石上流. 竹喧歸浣女, 蓮動下漁舟.(왕유, 「산거추명山居秋暝」)

가벼운 쪽배에 객을 태우고, 유유히 호수 위를 건너왔네.

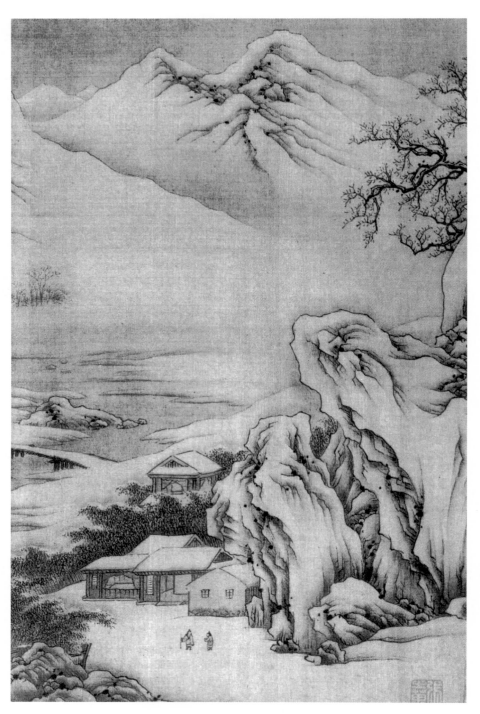

〈그림 4-7〉 왕유, 〈강간설제도江干雪霽圖〉

난간에 기대어 술잔 마주하니, 사방에 연꽃이 만발하는구나.(박삼수, 74)

경 가 영 상 객 유 유 호 상 래 당 헌 대 준 주 사 면 부 용 개
輕舸迎上客, 悠悠湖上來. 當軒對樽酒, 四面芙蓉開.(왕유, 「임호정臨湖亭」)

이는 지극히 동적이고 실實하면서 또 지극히 정적이고 공하다. 마음이 움직이지(흔들리지) 않으면 자연 자체를 더욱 깊이 터득할 수 있다. 그래서 왕유는 자연에서 터득하여 "산하는 천안[109] 속에 있고 세계는 법신法身 안에 있다."[110]는 최고의 선어禪語를 얻었다.

마음이 움직이지 않는다는 심부동心不動은 일상에서 마음이 움직이는 심동心動에 상대되는 말로서 본래 일물一物도 없는 불심佛心을 가리킨다. 움직임이 곧 고요함이요 고요함이 곧 움직임이니, 고요함과 움직임은 둘이 아닌 동정불이動靜不二이며, 물질적 현상이 실체가 없으니 색色이 곧 공空이요, 실체가 없더라도 물질적 현상을 떠나 있지 않으니 공이 곧 색이다. 왕유는 「종남별업」에서 사람으로 하여금 이러한 선의禪意를 느끼게 한다.(〈그림 4-7〉)

중년엔 자못 선도禪道를 좋아했고, 만년엔 종남산 기슭에 집을 지었네.

흥이 나면 늘 홀로 나서니, 좋은 일은 조용히 혼자서만 알 뿐.

물 다하는 곳까지 걷기도 하고, 앉아서 구름 피어오르는 것을 바라본다.

우연히 숲속의 노인 만나면, 담소하느라 돌아올 줄 모른다.(박삼수, 62)

중 세 파 호 도 만 가 남 산 수 흥 래 매 독 왕 승 사 공 자 지
中歲頗好道, 晩家南山陲. 興來每獨往, 勝事空自知.

도 수 궁 처 좌 간 운 기 시 우 연 치 림 수 담 소 무 환 기
到水窮處, 坐看雲起時. 偶然値林叟, 談笑無還期.(왕유, 「종남별업終南別業」)

첫 연에서 스스로 중년 이후 불교에 대한 신앙과 만년에 종남산에 살게 된 귀결을 말하고 있다. 오랫동안 불교 수양을 하여 당연히 불심을 기를 수 있고 그 불심이 아울러 일상적인 행위와 심리에 자연스럽게 드러나게 되었다. '흥이 나면 늘 홀로 나서니'에서 행동은 제 감정과 뜻에 따라 일어나게 된다. '흥'으로 인해 일어나지 판에 박은 듯

109 | 천안天眼은 오안五眼의 하나로 원근·전후·내외·주야·상하를 자유자재로 볼 수 있는 눈을 가리킨다. 오안은 수행에 의하여 도를 이루어가는 순서를 나타낸 육안肉眼·천안天眼·법안法眼·혜안慧眼·불안佛眼의 다섯 단계를 가리킨다.

110 왕유, 「하일과청룡사알조선사夏日過青龍寺謁操禪師」: 山河天眼裏, 世界法身中.(박삼수, 531)

찍어낸 것이 아니다. 중요한 것은 자기의 흥취와 쾌적한 기분이다. '좋은 일은 조용히 혼자서만 알 뿐'은 자신의 감흥으로 간 것은 '혼자' 가고, 간 곳에서 얻은 '좋은 일'의 느낌과 체험은 자신이 아는 '자지自知'이다. 이는 마침 선종禪宗의 자성자도[111]와 같은 맥락이 아닌가?

'물 다하는 곳까지 걷기도 하고, 앉아서 구름 피어오르는 것을 바라본다.'에서 시인의 영혼이 세계와 한 덩어리가 되어 통달하여 집착이 없고 원만하여 막힘이 없는 최고의 표현과 심경이 나타나고 있다. 또 이는 흥이 나서 혼자 가고 좋은 일을 자신이 아는 것을 가장 잘 풀어내고 있다. 내면에 선심禪心을 품고 있으니 만나는 모든 상황마다 선의禪意를 띠지 않은 경우가 없다. 물을 따라가면 앞에 어떤 경치가 나올지 모르지만 경치마다 모두 새로운 뜻을 드러낸다. 물이 끝나는 곳을 모르고 걷다가 물이 끝나는 곳에 이르니 이는 뜻밖의 상황이자 깜짝 놀랄 반가움이다. 게다가 눈앞의 흰 구름이 서서히 피어오르는 이런 경치는 더욱 뜻밖의 소득이다. 더더욱 산수의 이치와 만남의 이치 그리고 산수와 만남의 이치에 깃든 불교의 지혜를 얻을 수 있다.

"우연히 숲속의 노인 만나면, 담소하느라 돌아올 줄 모른다"에서 시인은 숲속에서 노인을 뜻하지 않게 만나 이런저런 이야기를 나누다 뜻이 맞아 그칠 줄 몰랐다. 이는 보통 사람이 이야기를 하다가 시간 때문에 자연스럽게 돌아가야 할까 말까 따져보는 방식으로 다시 생각할 필요도 없다. 자신의 마음을 존중하고 인연을 중시하니 선의禪意가 뜻하지 않게 만나고 또다시 만날 기약을 하지 않는 담소 중에 흘러넘치고 있으니, 글은 이미 끝났지만 뜻은 끝이 없다.

마침 선종은 중국의 사유를 바탕으로 삼고 불교를 흡수하여 스스로 일가를 이룬 것처럼 왕유는 중국 시가의 심미적 시선을 바탕으로 삼고 선종의 이치를 녹여내서 스스로 하나의 경계를 이루었다.

그의 시 「종남산」을 살펴보자.

태을은 천도에 가깝고, 산줄기 이어져 바다에 닿는다.[112]

111 ㅣ 자성자도自性自度는 자기가 본래 갖고 있는 진성眞性을 스스로 제도하는 것이다.
112 ㅣ 태을太乙은 태일太一이라고도 하며, 종남산의 주봉主峰으로 종남산을 태을산이라고도 칭한다. 태을신太乙神 또는 태일신太一神이 거처하는 곳이라 붙여진 이름이다. 천도天都는 천제天帝가 거처하는 천상의 궁성을 뜻하는데, 여기서 황제의 도읍지, 즉 당나라의 수도 장안을 지칭한다. 천궁天宮, 즉 천상의 궁전 또는 하늘로 해석하기도 한다.

둘러보니 흰 구름 모여 있고, 안개 한 줄기 보이지 않는다.

별자리는 중봉(태을봉)에서 바뀌고,[113] 흐리고 맑은 게 골짜기마다 다르다.

인가에 하루 묵고자 개울 건너 나무꾼에게 묻는다.(박삼수, 63)

태 을 근 천 도 연 산 접 해 우 백 운 회 망 합 청 애 입 간 무
太乙近天都, 連山接海隅, 白雲回望合, 青靄入看無.

분 야 중 봉 변 음 청 중 학 수 욕 투 인 처 숙 격 수 문 초 부
分野中峰變, 陰晴衆壑殊, 欲投人處宿, 隔水問樵夫.(왕유, 「종남산終南山」)

태을은 종남산[114]이며, 천도는 수도 장안長安일 수도 있고 천상의 도읍, 즉 북극성을 중심으로 하는 자미원[115]일 수도 있다. 여기서 두 가지를 가리킨다고 할 수 있다. 종남 산은 장안 가까이에 있어 신성한 기운을 지니고 있다. 산이 높으면 시각적으로 하늘에 가까워 보이고 우뚝 솟은 '기세'로 봐도 하늘과 가깝다. 제1구는 산이 높은 점을 묘사하고 있다. 제2구는 산이 멀리 뻗어 있는 점을 묘사하고 있다. 종남산은 섬서(산시)성의 경계를 벗어나지 않았지만 광활한 기세와 시각적 효과에서 다른 산과 더불어 산과 산이 서로 이어져 곧바로 동해에 이른다. 여기서 산의 높이 솟아 있고 멀리 뻗어나간 모습은 모두 육안의 느낌이 아니라 초월적 마음의 영역이다.

'둘러보니 흰 구름 모여 있고, 안개 한 줄기 보이지 않는다.'에서 시점의 이동을 보여주고 있다. 제3구는 몸의 뒤쪽을 묘사하지만 연속적으로 움직이는 모습을 포함하고 있다. 산 위의 흰 구름은 얼핏 보면 한 덩어리이지만 가까이 다가가보면 도리어 여럿으로 나뉜다. 좀 지난 뒤에 고개를 돌려 바라보면 또 한 덩어리로 모인다. 제4구는 눈앞을 묘사하고 3구와 마찬가지로 연속적으로 움직이는 모습이다. 숲속의 푸른 안개는 거리를 두고 보면 있는 듯하다가 가까이 가서 자세히 보면 사라지고 없다. 이는 직접 느끼는 자연스런 직관이고 또 몸소 겪는 불교적 깨우침이다. 산 위의 구름은 나뉘었다

113 | 분야分野는 하늘의 별자리인 28수宿에 따라 중국의 전역을 분할한 것을 지칭한다. 주나라 때 태을산을 중심으로 국토를 28수로 나누었다. 동양에서는 달은 날마다 하늘에 나타나는 위치가 달라지다 28일쯤 지나 다시 제자리에 돌아온다. 달의 위치를 기준해서 별자리를 28개로 나누어 28수라 했고 주나라는 이를 본떠 국토를 28지역으로 나누었다.

114 | 종남산終南山은 태일산太一山·지폐산地肺山으로도 불린다. 오늘날 서안(시안)西安시 장안(창안)長安 현 남쪽 지역으로, 동쪽 남전산藍田山으로부터 서쪽 진령산맥秦嶺山脈의 주봉인 태백산太白山까지 걸쳐 있다. 당나라의 수도인 장안성이 의지하고 있는 산으로, 웅대하고 수려한 산세로 인하여 예로부터 선도仙 都라 불리기도 했다.

115 | 자미원紫微垣은 큰곰자리를 중심으로 170개의 별로 이루어진 별자리이다. 태미원太微垣·천시원市垣 과 함께 삼원三垣이라고 부르며, 별자리를 천자天子의 자리에 비유한 것이다.

가 합쳐지는데 어떤 것이 참모습인가? 숲속의 푸른 안개는 있다가 없어지는데 무엇이 실재인가?

'별자리는 중봉(태을봉)에서 바뀌고, 흐리고 맑은 게 골짜기마다 다르다.'는 구절은 두 구가 서로 설명하고 보충하는 구조로 되어 있다. 앞 구절은 높은 봉우리를, 뒤 구절은 낮은 골짜기를 묘사하고 있다. 여러 산들이 중봉을 경계로 삼으며 산의 남쪽과 북쪽이 햇빛의 있고 없음에 따라 다른 색채를 드러낸다. 여러 골짜기도 서로 다른 지형으로 인해 각양각색의 형태를 드러내며, 산과 마찬가지로 골짜기도 햇빛의 있고 없음에 따라 형태와 색깔이 각각 다르다. 여기서 흐리고 맑은 '양청陽晴'은 고정된 시간 속의 정지된 경치가 아니라 시간이 흐르는 속의 움직이는 경치이며, 오히려 감상자의 이동에 따라 변화하는 경치이다. 여러 봉우리와 골짜기의 형태는 사람의 이동과 햇빛의 변동에 따라 다양한 색상으로 나타나는데, 이는 앞의 구름이나 안개와 마찬가지로 불교의 사변思辨을 포함하고 있다. 무엇이 산의 본색인가? 햇빛이 있을 때? 햇빛이 없을 때? 무엇이 산의 본모습인가? 가로 훑어볼 때? 옆으로 볼 때? 우러러볼 때? 내려다볼 때? 어떤 것이 산의 실상인가?

'인가에 하루 묵고자'에서 시간을 나타낸다. 이 구절은 제3·4구에서 보여준 동선과 함께 제5·6구의 지형·햇빛·행인·시간의 네 가지가 합쳐져서 빚어낸 여러 봉우리와 골짜기의 여러 가지로 뒤섞여 흐릿한 형상을 도드라지게 하고 있다. 동시에 또 우의寓意의 측면에서 '해답을 구하는' 질문이기도 하다. '개울 건너 나무꾼에게 묻는다.'에서 '수水'는 이미 중국의 시가 산을 묘사하면 반드시 물을 묘사해야 하는 요구를 만족시키고 있다. 또 이 시와 더불어 큰 것에서 작은 것으로(우주를 상징하는 광대한 종남산 전경에서 개인으로), 높은 곳에서 낮은 곳으로(봉우리에서 골짜기 그리고 물로) 나아가는 총체적인 추세와 서로 일치한다. 이러한 추세가 우의의 측면에서 아는 것에서 모르는 것 또는 곤혹스러운 곳으로 이르는 흐름과 서로 일치한다. 물을 사이에 두고 묻는 것은 나무꾼이 땔나무를 하는 소리를 들었다는 말이고 거기에 묻는 소리가 더해져서 깊은 산속의 음악을 형성하게 되었다. 이 한 줄이 있어서 종남산의 신묘함을 전달하려는 일이 완성된다. 하지만 우리는 나무꾼의 대답을 들을 수 없다. 작자는 잘 곳을 찾았을까? 아마 작자는 그날 편안히 쉴 곳을 찾았을 것이다. 하지만 그가 던진 철학적 물음은 어떻게 되는가? 이에 대해 그의 다른 시에서 마땅히 대답하고 싶다.

그대가 세상에 막히고 통하는 이치를 묻거늘, 어부의 노래가 포구 깊숙이 감도네.(박
삼수, 422)

군 문 궁 통 리　어 가 입 포 심
君問窮通理, 漁歌入浦深.(왕유, 「수장소부酬張少府」)

　　이도 대답 없는 대답이다. 하지만 바로 시의 말이 끝났지만 의미가 끝이 없는 언진
의장言盡意長을 드러내고 또 선의禪意를 담아내고 있다. 사령운의 시경에서 불교와 현학
그리고 은일隱逸 문화가 한데 뒤섞여 있다. 왕유의 시경에서 불교의 경계가 완전히 구
현되어 있다. 아울러 그의 시적 사유와 경계가 조화를 이뤄 말하지 않는 중에 선의를
담아내서, 선종의 '공즉시색空卽是色, 색즉시공色卽是空.'[116]의 의경을 갖추고 있다. 그의
원림, 망천輞川의 별장이 도시와 멀리 떨어져 있는 것과 마찬가지로 그의 시 속에서
불교의 경계는 묘당廟堂(조정)에 참여하는 것과 확실히 다른 산림 체계에 속한다. 바로
이러한 측면에서 말하면 왕유는 사찰의 안과 바깥을 일률적으로 보고 산림과 묘당을
분별하지 않는 선종의 경계에 미치지 못하고 있다. 어떤 각도로 보면 왕유는 오히려
사원과 석굴의 눈부신 경계와 호흡을 같이하고 있다. 그래서 왕유의 시는 산림 불교가
도달한 경계의 최고이지 선종 불교가 도달한 경계의 최고가 아니다. 이러한 이중성이
앞으로 철학적 사변의 중요한 논제가 되었다.

2. 수묵화 그리고 불교와 도교의 경계

　　수묵 산수화의 출현은 불교와 도교의 경계가 회화에 나타난 것이다. 장언원은 『역대
명화기』에서 다음처럼 제기했다. "외형을 닮게 묘사하는 형사形似의 밖에서 그림을 구
한다."[117] 형사形似는 기운氣韻과 서로 대립하지만 대립하는 중에 기운의 중요성을 부각
시켰다.

116 ｜ 불교의 가장 유명한 경구 중의 하나인 '공즉시색, 색즉시공'은 진제眞諦(499~569) · 현장玄奘(602?~664)
　　　과 함께 중국 불교의 3대 역경가로 불리는 구마라집이 처음으로 번역한 말이다.
117 장언원, 『역대명화기』 권1 「논화육법論畵六法」: 以形似知外, 求其畵.(조송식, 상: 81)

기운이 빈틈이 있으면 괜히 비슷한 형체를 늘어놓고 필력이 씩씩하지 못하면 괜히

채색을 잘한다.(조송식, 상: 89)

기운부주　공진형사　필력미주　공선채부
氣韻不周, 空陳形似, 筆力未遒, 空善彩賦.(장언원, 『역대명화기』 권1 「논화육법」)

옛 그림은 비슷한 형체를 묘사할 수 있지만 골기骨氣를 숭상했다. 형사의 밖에서 그림

을 추구하는데, 이는 세속의 평범한 사람과 이야기하기 어렵다. 지금의 그림은 비록

형사에 만족할 만하지만 기운이 살아나지 않는다. 기운으로 그림을 추구했는데, 형사

는 자연히 그 속에 있는 것이다.(조송식, 상: 81)

고지화　혹능이기형사　이상기골기　이형사지외　구기화　차난가여속인도야　금지
古之畵, 或能移其形似, 而尙其骨氣, 以形似之外, 求其畵, 此難可與俗人道也. 今之

화　종득형사　이기운불생　이기운구기화　즉형사재기간야
畵, 縱得形似, 而氣韻不生, 以氣韻求其畵, 則形似在其間也.

(장언원, 『역대명화기』 권1 「논화육법」)

　　형사와 채부彩賦가 모두 부차적인 자리에 놓이는 것이 바로 수묵화의 이론적 기초이

다. 수묵 산수화에서는 일체의 외재적인 색채를 모두 엷게 칠하는데, 이 담채淡彩를

쓰는 본질적 상태에서 자연의 최고 경계인 '농濃'이 분명히 드러난다. 성당 이래 일군의

화가들이 수묵 산수화를 그렸는데, 노홍일盧鴻一·정건鄭虔·왕유·장조張藻(또는 장조張

璪)·유방평劉方平·제영齊映·주심朱審·필굉畢宏·장연張湮·진담陳曇·유상劉商·장

지화張志和·오염吳恬·왕묵王墨 등이 있다. 이처럼 수묵 산수화에 빠진 사람들은 세

가지 특징을 뚜렷하게 드러낸다. 첫째, 모두 사인 계층에 속한다. 둘째, 사인 계층 중에

불교와 도교의 취향에 치우친 인물로 유방평·장지화처럼 벼슬하지 않은 사람, 정건·

제영처럼 관직에서 쫓겨난 사람, 노홍일처럼 저명한 은거하는 사인이 있다. 셋째, 비교

적 높은 문화 소양과 풍부한 내심의 감정 세계를 가졌다.

　　첫 번째와 두 번째는 그들로 하여금 반드시 산림에 들어가 해탈의 길을 걷게 했다.

세 번째는 공통적으로 수묵의 화풍을 형성하게 이끌었다. 유가는 그 특유의 진취성으로

사회 질서를 중시하고 특색은 사회 질서의 상징일 뿐만 아니라 조정의 웅장하고 화려함

과 다채로운 생활이 생동적으로 나타내는 것이었다. 오도자의 명망은 그의 강건하고

약동하는 선線이 조정의 드높은 정신에 들어맞을 뿐만 아니라 사인의 분투하는 심리

상태에 일치했다. 그래서 수묵을 애호하려면 반드시 선종과 도가의 지식과 수양을 필요

로 했다.

노자가 말했다. "큰 소리는 들릴 소리가 없고 큰 형상은 드러날 모습이 없다."[118] 색채에서 당연히 최고의 색은 무채색이다. 노자가 또 말했다. "다섯 가지의 색깔은 사람의 눈을 멀게 하고, 다섯 가지의 소리(음악)는 사람의 귀를 멀게 한다."[119] 불교에서는 세상에 실체가 없다며 '공즉시색 색즉시공'을 명백하게 밝혔다. 이러한 철학을 바탕으로 장언원의 『역대명화기』는 수묵화의 깊은 의미를 다음처럼 해석했다.

> 음양이 조화하여 만물이 곳곳에 펼쳐져 있다. 이러한 현묘한 변화는 말할 수 없으며 신묘한 작업은 홀로 발생한다. 초목이 무럭무럭 자라 꽃이 피는 것은 붉고 푸른색에 기대지 않는다. 하늘에 구름이 떠다니고 눈이 흩날리는 것은 흰 가루로 칠하는 하얀색에 기대지 않는다. 산은 푸른색에 기대지 않아도 푸르고 봉황은 알록달록한 오색에 기대지 않고도 아름답다. 이 때문에 먹을 잘 활용하면 오색이 갖추어지는데, 이를 뜻을 이루어 만족스럽다는 득의得意라고 한다. 뜻이 오색에만 있으면 사물의 형상이 어그러진다.(조송식, 상: 149)
>
> 부 음 양 도 증 만 상 착 포 현 화 망 언 신 공 독 운 초 목 부 영 불 대 단 록 지 채 운 설 비 양 불
> 夫陰陽陶蒸, 萬象錯布, 玄化亡言, 神工獨運. 草木敷榮, 不待丹綠之采. 雲雪飛揚, 不
>
> 대 연 분 이 백 산 부 대 공 청 이 취 봉 부 대 오 색 이 채 시 고 운 묵 이 오 색 구 위 지 득 의 의 재
> 待鉛粉而白. 山不待空靑而翠, 鳳不待五色而彩. 是故運墨而五色具, 謂之得意. 意在
>
> 오 색 즉 물 상 괴 의
> 五色, 則物象乖矣.(장언원, 『역대명화기』 권2 「논화체공용탑사論畵體工用楊寫」)

여기서 수묵의 방식은 현상을 버리고 본체에 직접 맞닿으려는 것을 분명히 밝히고 있다. 본질에 이르는 바탕으로 먹은 자신의 '색채가 화려하고 다양함'을 드러낼 수 있으므로 '먹을 잘 활용하면 오색이 갖추어진다.' 수묵 산수는 매우 수준 높은 철학 사상의 인식에 착안하고 있다.

왕유는 「산수결」에서 다음처럼 말했다.

> 그림의 이치 중에 수묵이 가장 으뜸이다. 수묵은 자연의 성정에서 비롯하여 조화의

118 『노자』 41장: 大音稀聲, 大象無形.(최진석, 328)
119 『노자』 12장: 五色令人目盲, 五音令人耳聾.(최진석, 102)

공을 이루어낸다. 또 혹 지척의 작은 화폭에 그린 그림으로 백 리의 드넓은 경치를 묘사한다. 동서남북이 눈앞에 펼쳐지고 춘하추동이 붓끝에서 나온다.[120]

부 화 도 지 중 수 묵 위 상 조 자 연 지 성 성 조 화 지 공 혹 지 척 지 도 사 백 리 지 경 동 서 남
夫畫道之中, 水墨爲上. 肇自然之性, 成造化之功. 或咫尺之圖, 寫百里之景. 東西南

북 완 이 목 전 춘 하 추 동 생 어 필 하
北, 宛爾目前, 春夏秋冬, 生於筆下.(왕유, 「산수결山水訣」)

사공도도 『시품』에서 말했다. "짙은 것이 다하면 반드시 마르고 옅은 것은 자꾸만 깊어진다."[121] 이백의 시, 장조의 글씨, 오도자의 그림은 자유로운 포부를 요구하고 두보의 시, 한유의 문장, 안진경의 글씨는 전문적인 학습을 요구한다면, 수묵화는 여러 방면에 걸친 문인 수양을 요구했다. 이러한 수묵 산수화가는 모두 서예에 뛰어났다. 노홍일은 '자못 주문籀文·전서篆書·해서·예서를 잘 썼고' 장연은 초서와 예서를 잘 썼으며 장지화의 글씨는 기세가 힘차고 자유분방했다.

수묵 화가에게 시 창작은 물론 더 말할 필요가 없다. 장연은 "시의 격조가 고상하고 예스럽고,"[122] 장조는 "문학(시)에도 뛰어나서 당시의 유명 인사였고,"[123] 장지화의 시는 세속을 벗어난 흥취가 있었다. 이에 대해 소식이 말했다.

왕유의 시를 맛보면 시 속에 그림이 있고 왕유의 그림을 감상하면 그림 속에 시가 있다.

미 마 힐 지 시 시 중 유 화 관 마 힐 지 화 화 중 유 시
味摩詰之詩, 詩中有畫. 觀摩詰之畫, 畫中有詩.(소식, 「동파제발東坡題跋」)

이 또한 수묵 산수화가의 공통된 특징이다. 정건(691~759)의 시·글씨·그림은 당 현종에 의해 '정건삼절鄭虔三絶'로 불리었다.[124] 이것도 수묵 산수화가의 총체적 지향이다.

120 ㅣ 이 구절은 화가가 자연의 경물을 그림으로 재창조하는 예술 창작의 의미를 함축적으로 전달하고 있다.

121 사공도, 『이십사시품』「기려기려綺麗」: 濃盡必枯, 淡者屢深.

122 신문방辛文房, 『당재자전唐才子傳』: (善草隷, 兼畫山水,) 詩格高古.

123 주경현周景玄, 『당조명화록唐朝名畫錄』: 衣冠文學, 時之名流. (畫松石·山水, 當代擅價. 惟松樹特出古今, 能用筆法.)

124 ㅣ 정건鄭虔은 정주鄭州 형양榮陽 출신이고 자가 약재弱齋이다. 현종 천보天寶 연간 초에 협율랑協律郎을 거쳐 광문관박사廣文館博士를 지냈다. 이백·두보 등과 사귀었다. 관리 생활을 하면서도 검약해서 종이가 늘 부족했는데, 자은사慈恩寺에 감나무 잎이 많이 저장되어 있어 날마다 이것으로 종이를 만들었다. 시를 잘 지었고, 산수화를 잘 그렸으며, 글씨 쓰기를 좋아했다. 직접 지은 시에 그림을 곁들인 〈창주도滄州圖〉를

수묵 산수화가 성립될 수 있었던 문화 수양으로 인해 중국 회화에서 선線의 운용을 한층 더 풍부하게 하였다. 왕유의 그림에서 선은 이사훈의 세밀한 필체와 오도자의 성긴 필체를 흡수하여 스스로 일가를 이루었다. 이는 이사훈의 정밀하게 새기는 필체와 다르고 오도자의 거칠면서 호탕한 필체를 닮지 않았으며 선종과 도가의 경계境界와 서로 부합하여 수려하고 윤기가 흐르며 여유 있고 느긋하며 조용하고 편안했다. 그들에게 가장 중요한 것은 수묵의 창조이다.

서복관(쉬푸관)徐復觀은 다음처럼 말했다.

> 금벽청록[125]의 미는 부귀한 성격의 미이고, …… 이사훈이 산수화의 형상을 완성했지만 그가 쓴 색채(안료)는 산수화가 성립될 수 있는 장자 사상의 배경에 부합하지 않는다. 이에 색채에서 수묵이 청록을 대신하는 변화가 의식하지 못하는 중에 생겨났다. 산수화는 색채에서 자신의 성격과 서로 부합하는 의미심장한 변화를 일구어냈다.[126]

수묵화는 사인의 선종과 도가의 경향이 회화에서 가장 완전하게 표현된 예술이다. 중국 문화 중에 유가 사상은 문화를 지탱하는 큰 틀이다. 이 틀은 유가 이상의 문화적 설계, 즉 형이상학적 층위에 존재했다. 유가 사상이 실제(현실)의 작동, 즉 예법에 들어서게 되면 황권皇權의 견제를 받아 종종 변질되기도 했다. 이는 문화의 설계에서 독립적 통합 역량을 발휘하는 사인의 지위를 깨뜨리게 된다. 선종과 도가 경계의 출현으로 인해 황권에 대한 사인의 충성을 깨뜨리지 않고도 사인의 독립성과 이상을 확보하게 되었다. 산수화에서 수묵화로 이행은 중국 회화의 주요한 요소(구도·선·먹)가 최종적으로 완성되었을 뿐만 아니라 사인의 성격 중 선종과 도가의 경계도 최종적으로 완성된 것을 대변한다.

수묵화의 독특한 경계는 독특한 창작의 방식을 필요로 한다. 장언원은 『역대명화기』

바치자 현종이 감탄해서 직접 '정건삼절鄭虔三絶'이라고 써주었다. 수묵화법의 발전에 공헌했고, 작품에 〈준령계교도峻嶺溪橋圖〉〈장인도杖引圖〉가 있다. 이 고사와 관련해서 이작李綽, 『상서고실尙書故實』; 『신당서新唐書』「문예전文藝傳」 중 정건 조목 참조.

125 | 금벽청록金碧靑綠은 산봉우리나 바위의 선은 금물을 녹즙綠汁과 섞어 쓰고, 산석山石은 황금빛으로 하여 화려하게 그리는 당나라 화풍의 산수화를 가리킨다. 이를 금벽청록산수로 부르기도 한다.

126 서복관(쉬푸관)徐復觀, 『中國藝術精神』, 春風文藝出版社, 1987. | 권덕주 옮김, 『중국예술정신』, 동문선, 1990, 참조.

에서 회화의 두 방식을 비교하면서 수묵화에 보조를 맞추는 창작의 심리 상태를 다음처럼 제기했다.

> 계필[127]과 곧은 자를 쓸 수 있다. 계필의 사용은 죽은 그림이 된다. 정신을 가다듬어 오로지 하나로 모아야 진짜 그림이 된다. 죽은 그림이 벽에 가득하면 흙손으로 벽을 더덕더덕 칠한 것과 어찌 같지 않겠는가? 진짜 그림은 한 획의 붓질에도 생동하는 기운이 드러난다. 생각을 움직여 붓을 휘두르면 저절로 그림이 되는데, 이는 계필로 그림을 망치는 것보다 낫다. 생각을 움직여서 붓을 휘두르는 것은 뜻이 그림에 있지 않지만 진짜 그림을 얻게 된다. 손에 주춤 머무르지 않고 마음에 달라붙지 않았지만 왜 그런지 모르면서도 저절로 그렇게 된다.(조송식, 상: 140)

> 부용계필직척　계필　시사화야　수기신　전기일　시진화야　사화만벽　갈여오만
> 夫用界筆直尺, 界筆, 是死畫也. 守其神, 專其一, 是眞畫也. 死畫滿壁, 曷如汚墁?
>
> 진화일획　견기생기　부운사휘호　자이위화　칙유실어화의　운사휘호　의부재어화
> 眞畫一劃, 見其生氣. 夫運思揮毫, 自以爲畫, 則愈失於畫矣. 運思揮毫, 意不在於畫,
>
> 고득어화의　불체어수　불응어심　부지연이연
> 故得於畫矣. 不滯於手, 不凝於心, 不知然而然.
>
> (장언원, 『역대명화기』 권2 「논고육장오용필論顧陸張吳用筆」)

이러한 '뜻이 그림에 있지 않고' '그런지 모르면서도 저절로 그렇게 되는' 것은 사공도의 『시품』에도 비슷한 내용이 있다. "몸 숙여 주우면 그만이니 옆에서 따로 취하지 않는다. 도와 함께 나아가니 손만 대면 봄이 된다."[128] "성정이 이르는 대로 스스로 신묘함을 찾지 않는다. 저절로 그렇게 만나니 맑고 시원한 소리 들릴 듯 말 듯.[129] "여기에 참된 자취 있지만 뭔지 알 수는 없을 듯. 의상(이미지)이 살아나려 하니 조화가 이미 기이하다."[130] 이를 통해 수묵 화가가 어떻게 그림을 그렸는지 알 수 있다.

127 ㅣ 계필界筆은 인공적인 건축물을 묘사할 때 쓰는 붓이다. 자유자재로 일반적인 산수화를 그릴 때와 다르게 건물과 누각, 담장 등을 표현하려면 일정하게 곧고 긴 선을 구사하여야 한다. 이때 쓰는 붓은 붓털이 가늘고 빳빳하여 잘 흐트러지지 않으며, 곧은 자에 대어 직선을 용이하게 긋는 것이 특징이다. 선의 느낌이 매우 딱딱하므로 건축물에 한해서 아주 제한적으로 사용하는 방법이다.

128 사공도, 『이십사시품』 「자연自然」: 俯拾卽是, 不取諸鄰. 俱道適往, 著手成春.(안대회, 288)

129 사공도, 『이십사시품』 「실경實境」: 情性所至, 妙不自尋. 遇之自天, 冷然希音.(안대회, 484)ㅣ희음希音은 『노자』 41장에 나오는 "큰 네모는 귀퉁이가 없고 큰 그릇은 더디게 만들어진다. 큰 소리는 들릴 소리가 없고, 큰 형상은 드러날 모습이 없다[大方無隅, 大器晚成. 大音希聲, 大象無形]."의 희성希聲과 같은 맥락이다.(최진석, 329) 이때 희希는 소리가 나서 들으려 해도 들리지 않는 소리를 가리킨다.

장조가 나무를 그릴 때 한손에 붓 한 자루씩 쥐고 동시에 그린 적이 있다.[131] 한 붓으로 물기를 머금어 촉촉한 나무를 그리고, 한 붓으로 쓸쓸한 가을빛이 도는 나무를 그렸다. 그림에서 기운이 안개와 노을을 뒤덮고 기세가 비바람보다 훨씬 세찼다.

상 이 수 악 쌍 관 일 시 제 하 일 위 생 지 일 위 고 지 기 오 연 하 세 릉 풍 우
嘗以手握雙管, 一時齊下. 一爲生枝, 一爲枯枝. 氣傲烟霞, 勢凌風雨.

(주경현, 『당조명화록唐朝名畫錄』「신품하칠인 장조神品下七人 張璪」)

왕묵[132]은 그림을 그리고자 하면 먼저 술을 마셔 거나하게 취한 뒤에 먹을 듬뿍 찍어 화면에 뿌렸다. …… 때로 휘휘 휘두르기도 하고 때로 쓱쓱 문지르기도 하며 때로 먹을 묽게 때로 짙게 형상에 맞춰 그렸다. 그러면 산이 되기도 하고 돌이 되기도 하며 구름이 피어오르기도 하고 물이 흘러가기도 하는데, 손이 마음가는 대로 움직이기만 하면 깜짝할 사이에 천지 조화가 나타나는 듯했다. 그림에서 구름과 안개가 피어오르고 비바람이 몰아치게 그려서 흡사 신이 조화를 부리듯 하는데, 굽어 자세히 살펴보아도 먹물의 흔적을 찾을 수 없다.

범 욕 화 도 장 선 음 훈 감 지 후 즉 이 묵 발 혹 휘 혹 소 혹 담 혹 농 수 기 형 상 위 산 위
凡欲畫圖幛, 先飲. 醺酣之後, 卽以墨潑. …… 或揮或掃, 或淡或濃, 隨其形狀. 爲山爲

석 위 운 위 수 응 수 수 의 숙 약 조 화 도 출 운 무 염 성 풍 우 완 약 신 교 부 시 불 견 기 묵 오
石, 爲雲爲水, 應手隨意, 倏若造化. 圖出雲霧, 染成風雨, 宛若神巧, 俯視不見其墨汚

지 적
之迹. (『당조명화록』「일품삼인 왕묵逸品三人 王墨」)

왕재[133]는 열흘에 물 한 줄기를 그리고 닷새에 바위 하나 그렸다네. 잘하려면 서로

130 사공도, 『이십사시품』「진밀縝密」: 是有眞迹, 如不可知. 意象欲出, 造化已奇. (안대회, 386)

131 ㅣ이 이야기로부터 두 가지 방법을 동시에 쓰거나 두 가지 일을 동시에 진행하는 능력을 일컫는 말로 쌍관제하雙管齊下의 고사성어가 널리 쓰이게 되었다.

132 ㅣ왕묵王墨은 당나라 때의 화가로 왕묵王默·왕흡王洽이라고도 쓰나 명확하지 않다. 소나무·돌·산수를 즐겨 그린 수묵 화가이다. 산수의 형상이나 대기의 변화를 먹으로 표현하여, 뒷날의 발묵법潑墨法의 시조가 되었다. 그는 생존 당시 큰 평가를 받지 못했지만 송나라 때에 문인화가 성하게 되자 왕유와 함께 높은 평가를 받았다. 발묵법에 대해 후대에 두 가지 해석이 있다. 즉 먹을 마치 뿌리듯이 쓰는 것이라는 해석과 비단 바탕에 먹을 뿌린 다음 먹물이 흐르는 상황에 근거하여 그 추세를 따라서 형상을 그리는 것이라는 해석이다. 앞의 해석이 화가들의 지지를 받아 일반화되었다. 먹을 뿌려 인물의 옷 무늬, 산, 바위의 전체를 그리는 이 화법은 전통적 윤곽선을 무시한 전위적 수법으로 성당 후기(8세기 중엽)의 산수화에 처음 출현하여 뒤에 도석道釋 인물화의 옷 등에 사용되었다.

133 ㅣ왕재王宰는 당 대력大歷에서 정원貞元 연간에 활약한 화가로 사천 출신이며 산수와 수석의 그림에 뛰어났다.

다그치지 말기를, 왕재가 처음으로 진실한 흔적 남기려 하네.

십일화일수 오일화일석 능사불수상촉박 왕재시긍류진적
十日畵一水, 五日畵一石. 能事不受相促迫, 王宰始肯留眞迹.

(두보, 「희제왕재화산수도가戱題王宰畵山水圖歌」)

 화가는 제각각의 방식을 펼친다. '성정이 이르는 대로' '저절로 그렇게 만나고' '그런지 모르면서도 저절로 그렇게 된다.' 선종과 도가의 경계는 창작에서 장언원의 말처럼 '그런지 모르면서도 저절로 그렇게 되고', 작품에서 사공도의 말처럼 "어떻게 신묘해진지 모르지만 저절로 신묘해진다."[134] 여기서 선종의 최고 경계, 즉 생각하는 마음 없이 도에 합치되는 경계를 구현하고 있다.

 왕유형의 산수시는 사인이 조정과 도시에서 멀리 떨어진 원림에서 결실을 맺는 작품이고, 왕유형 산수화(수묵화)는 원림과 궁정 그리고 도시와 향촌의 구분에 기대지 않고 모두 창작할 수 있다. 이로 인해 사인은 새롭게 의지할 수 있는 형식을 가지게 되었다.

134 사공도, 「여이생논시서與李生論詩序」: 不知所以神而自神也.

제5절

선종 사상, 중은 원림, 고문 운동

중국 고대의 문화가 전기에서 후기로 전환은 중당中唐에서 시작되었다. 토지에 따라 전세田稅를 거두고 재산을 헤아려 부세賦稅를 거두는 양세법은 경제 방면에서 화폐화(상업화)로 향해 가는 첫 물결이라고 할 수 있다.[135] 사묘寺廟를 무대로 공연되는 설창 문학이 홍기하면서 새로운 심미 취향을 잉태하게 되었다. 이러한 통속적 취미와 형식이 훗날 송나라의 도시에서 일반 시민의 거점, 즉 구란[136]과 와자[137]을 형성하게 되는데, 이는 전조에 해당된다. 고대 문화의 후기에 이르러서야 수많은 예술 형식, 즉 사詞·전기傳奇·설창說唱·고문古文·중은中隱 원림 등이 홍성하게 되었는데, 이들은 모두 중당 이후에 나타났거나 중당 이후에야 비로소 자신의 특색을 띠게 되었다. 사상에서 문화의 전환을 대변할 수 있는 양대 사조는 선종과 유학이다. 미학에서 선종 사상의 영향으로 인해 백거이로 대표되는 중은 원림을 낳았고, 유학의 부흥으로 인해 한유로 대표되는 고문 운동을 탄생시켰다. 선종에 의해 중국 사상이 새로운 형식을 뚜렷하게 보여주게

135 ㅣ 양세법兩稅法은 안사의 난 이후 국가의 재정 회복을 꾀하던 덕종德宗은 780년 양염楊炎의 건의에 따라 전면적으로 개혁했던 세제稅制를 말한다. 첫째로 토착土着·신전입新轉入의 구별 및 연령을 구별하지 않고 현거주지의 자산에 따라서 징수하고, 둘째로 요역徭役을 폐지하고 전납錢納을 원칙으로 하고, 셋째로 국가의 지출 총액에서 과세액을 산출하고, 넷째로 여름과 가을 두 시기로 나누어 징수했다. 이것이 양세법 명칭의 유래가 되었다. 양세법은 토지 사유의 자유를 국가가 승인한 것을 뜻한다. 이후 명나라가 일조편법一條鞭法을 실시할 때까지 역대 세법의 원칙이 되었다.

136 ㅣ 구란句欄은 송나라와 원나라에 잡극과 각종 기예를 공연하던 장소이다. 공연장의 사방이 난간으로 둘러싸인 구조로 되어 있어서 구란이라는 명칭을 얻게 되었다.

137 ㅣ 와자瓦子는 와사瓦肆라고도 하며, 송나라와 원나라에 도시의 발달과 함께 연예장과 음식점 등 여러 시설들이 상설되어 유흥을 즐기던 곳을 가리킨다.

되었는데, 여기서 형식을 상세하게 소개할 필요가 있다.

인도 불교가 중국에 전래되어 각종 학파가 우후죽순처럼 생겨났다. 남북조에 6가家 7종宗이 있었고 당 제국에 들어서서 유식종 · 법상종法相宗 · 화엄종 · 천태종 등이 생겨나 한때 세상에 이름이 널리 알려졌다. 하지만 마지막에는 두 유파만 가장 성행했다. 첫째로 정토종淨土宗은 아미타불阿彌陀佛이 사람을 천국의 행복으로 인도하고 관음보살이 현실의 고난을 구제한다고 하여 당시 수많은 민중을 사로잡았다. 복을 찾고 재앙을 피하기가 한 제국 문화에서 일반 대중이 갖는 종교 동기이자 종교 목적이었다. 둘째로 선종은 한 제국 문화의 사유 방식과 사변적 지혜가 불교를 접수하고 수용하여 개조하고 창신한 결과이다. 신종은 사유의 지혜로 오래전에 있었던 인도 양식의 부처관을 타파하고 새로운 형태의 중국적 불성佛性을 일구어냈다. 바로 이러한 '파괴'와 '성취'에서 선종은 사유의 해방이라는 참신한 정신성을 드러내었다.[138]

선종은 줄곧 문화 본류로부터 멀리 떨어진 종교계로 전파되다가 중당 이래로 정치적 위기와 문화의 전환이라는 이중의 동요를 겪으면서 선종 사상은 사인 문화권에 들어서게 되었다. 즉 백거이로 대표되는 중은 원림의 사상에 직접적인 영향을 주었고 또 한유로 대표되는 고문 운동에도 간접적인 영향을 주었다. 이 때문에 선종 사상 · 중은 원림 · 고문 운동은 중당의 미학을 파악하는 관건이 되고 또 전체 고대의 후기 미학 사상의 중요한 원천이 되었다. 선종 사상은 성당盛唐 때에 출현하여 송나라에 이르러 널리 영향을 주었는데, 미학의 출현과 관련하여 전체 문화의 의미를 고려하여 이를 염두에 두고 설명하겠다.

1. 범인과 성인의 초월

선종이 중국의 산물이다. 하지만 선종은 일종의 불교이고 불교는 인도에서 건너왔다. 선종의 언설 중에 인도를 자신의 독특한 지혜의 신성한 기원으로 여기고 있다. 바로 선종은 우리에게 널리 알려진 '염화미소拈花微笑'의 고사를 떠올리게 된다.[139]

138 | 이 시대의 불교와 관련해서 탕용동(탕용퉁)湯用彤, 장순용 옮김, 『한위양진남북조 불교사』 전4권, 학고방, 2014 참조.
139 이번 절의 내용은 『육조단경六祖壇經』과 『오등회원五燈會元』의 자료에 근거하여 재구성하였다. | 이 고사

하루는 석가모니 부처가 법좌에 올라 평소처럼 엄밀한 논리와 믿을 만한 사례로 설법하지 않고 대범천大梵天이 석가모니에게 보내온 금빛 바라화波羅花(연꽃)를 들고서 한마디 말도 하지 않은 채 대중에게 그 꽃을 보이며 바라보게 했다. 많은 사람이 모두 멍하니 그 뜻을 헤아리지 못하고 있는데, 오직 가섭만이 부처님을 향해 회심의 미소를 지었다. 이에 부처님이 자신의 정법안장·열반묘심·실상무상·미묘법문·불립문자不立文字·교외별전敎外別傳이 이미 가섭에게 전해졌으니, 가섭을 바라보고 잘 지키라고 말했다.¹⁴⁰ 불교 용어로 가득한 석가모니의 말씀을 쉬운 일상 언어로 번역하면 그 의미는 다음과 같다. "나의 근본적 불법을 특수한 방식으로 가섭에게 전해주었다. 이처럼 특수한 방식은 이전에 있었던 어떠한 불교 교파의 방식과도 같지 않다. 이 때문에 '교외별전'은 논리적·언어적·의식적인 것이 아니라 논리·언어·의식을 초월한 것이고, 영혼으로 감응하여 마음으로 깨닫고 이해하므로 마음과 마음으로 뜻을 전하는 '이심전심以心傳心'이라고 한다."

그런데 이 고사가 허구인가? 기원의 시점으로 보면 염화미소는 허구이다. 가섭 이하 대대로 전해진 28조는 어디에도 있지 않은 일에 속한다. 인도에서 중국으로 옮겨온 핵심 인물인 달마 조사는 그 행위와 사상을 보면 선종의 의미가 다분하지만 꽤나 논쟁거리를 갖고 있다. 선종의 가장 중요한 인물인 혜능慧能의 가장 핵심적인 저작인 『육조단경』도 믿을 만한 근거가 없다.¹⁴¹ 선종이 세인을 일깨우고 전해주고 각성시키고자 하는 것은 본래 역사가 아니라 지혜이다. 손가락으로 달을 가리킨다는 '이지위월以指爲月'은 전형적인 선종의 비유이다. 언어는 마치 손가락과 같고 의미는 마치 달과 같다. 내가 손가락으로 달을 가리키며 당신에게 '이것이 달이야!'라고 한다면, 당신은 내 손가

는 가장 먼저 『대범천왕문불결의경大梵天王問佛決疑經』에 기록되어 있다.

140 ┃ 정법안장正法眼藏은 사람이 본래 갖추고 있는 마음의 묘한 덕이고, 열반묘심涅槃妙心은 번뇌와 미망에서 벗어나 진리를 깨닫는 마음이고, 실상무상實相無相은 생멸계를 떠난 불변의 진리이고, 미묘법문微妙法門는 진리를 깨닫는 마음을 가리킨다.

141 ┃ 『육조단경六祖壇經』은 달마에 의해서 시작된 중국 선의 흐름은 6대째가 되는 혜능에 오게 되면 『금강경』의 반야 사상에 근거한 새로운 경향을 띠게 되는데, 이 혜능을 등장 인물로 하여 대상의 모양이나 불성의 근본에 집착하지 않고 자유로운 좌선을 강조하며 견성見性을 내용으로 하는 달마의 전통이 남종선으로 이어지고 있다고 서술한 선서禪書이다. 이 책은 불교 경전이 아니라 중국의 선사禪師들이 여러 세대에 걸쳐 가필加筆, 보충한 형태로 편찬되었기 때문에 여러 가지 종류가 있으나 돈황(둔황)敦煌에서 출토된 것이 가장 오래되어 이를 기준으로 초기 선종의 흐름을 파악하였다. 한국의 선종도 중국의 남종선에서 유래한 까닭에, 일찍부터 이 책이 유행하여 이제까지 밝혀진 목판·판각板刻 종류만도 20종이나 되며, 주로 덕이본德異本이 유통되어 왔다. 이와 관련해서 성철 지음, 『돈황본 육조단경』, 장경각, 1987; 필립 얌폴스키, 연암 종서 옮김, 『육조단경연구』, 경서원, 1992 참조.

락을 통해 달을 봐야지 내 손가락을 봐서는 안 된다. 당신은 마땅히 내 손가락을 따라 달을 바라보며 손가락을 잊어야 달을 바라보며 손가락을 잊는다는 '망월망지望月忘指'가 비로소 정확해진다. 당신이 내 말을 듣고도 달을 보지 않고 내 손가락을 본다면 이는 곧 손가락을 달로 여기는 '이지위월以指爲月'로서 큰 잘못이다.

그래서 우리가 역사적 사실의 시점에서 이론적 지혜의 시점으로 전환하면 선종이 역사를 허구로 날조하고 고사에 없는 내용을 덧보탤 때마다 모두 선종 사상을 진실하게 밀고 나간 시도로 선종의 지혜마다 풍부한 의미가 황금처럼 빛난다는 사항을 이해할 수 있다. 따라서 염화미소의 진리는 진실한 이야기(역사)의 기원을 말하는 데에 있지 않고 진실하게 지혜의 기원을 말하는 데에 있다. 이렇게 선종 시작을 대변하는 고사는 역사적 근거가 없고 진실로 있지도 않은 역사가 되고, 오히려 이론적 진실이 있고 실제로 존재하는 이론이 된다. 최고의 진리는 언어로 전달되는 것도 아니고 전달할 수도 없고 영혼의 깨달음에 의지한다. 선종의 사상은 일반적으로 다음 네 가지 경구로 표현된다.

> 가르침(경전) 밖에 별도로(마음으로) 전달하지 문자를 앞세우지 않는다. 곧바로 사람의 마음을 가리켜서 자신의 본성을 보고 불성을 이룬다.
>
> 교외별전 불립문자 직지인심 견성성불
> 敎外別傳, 不立文字. 直指人心, 見性成佛.

한 마디 덧붙이자면 이 4구의 진언眞言은 선종의 강령이 되었는데, 이는 물론 석가모니가 한 말이 아니라 누가 제창했는지 이미 따질 길도 없고 또 따질 필요도 없다. 다만 선종은 자신의 기원과 계보를 이렇게 만들었지 다르게 꾸며내지 않았다. 이는 오히려 매우 깊은 문화적 함의와 매우 흥미로운 문화적 융합을 담고 있다.

먼저 꾸며내기를 이야기해보자. 꾸며내기는 언어와 의미의 관계로 해석했지만 여전히 선종의 본질을 충분히 구현하지 못한다. 중국 문화에서 꾸며내기를 바라보는 인식을 드러내고 있는데, 이는 곧 『장자』 책 속에 나오는 고사에서 공자가 여러 차례 나오지만 그건 결코 진정한 공자가 아니 것과 비슷하다.[142] 『장자』의 고사는 물론 역사로

142 | 장자는 책에서 공자를 여러 가지 방식으로 이용한다. 공자가 자신의 말을 대신하게 하기도 하고 공자가 얼마나 어리석은지를 드러내기도 한다. 이는 공자를 문학적 주인공으로 간주하면서 '공자에 담긴 의미

부터 온 것이 아니라 신화로부터 온 것이고, 옛사람이 일찍이 지적했듯이 우언寓言으로 쓰이고 있다. 어째서 우언을 쓰는가? 중국 문화는 역사를 중요하게 여기는 문화로 진리는 주로 역사에서 나타나기 때문이다. 역사적 사실은 엄숙하고 중요하며, 역사적 사실과 부합하지 않으면 우언이다. 즉 하나의 고사를 꾸며내서 거기에 진리를 빗대어 말한다.

선종은 불교의 일원으로 인도에서 기원했다. 인도는 종교적 진리를 추구하고 사람을 포함해서 우주 만물은 한순간도 쉬지 않는 윤회의 사슬 중에 윤회의 일부분을 이루는 현세의 역사(이야기)가 되므로 조금도 중요하지 않은데, 말할 것까지도 없지만 역사 사건이 다만 종교 진리의 일부분이 되어야만 비로소 의미가 있다. 문헌 기록은 역사학의 사실 기록 방식을 따르지 않고 종교학의 진리 구현 방식을 따른다. 이러한 시각에서 보면 선종이 써내려간 역사는 엄숙한 역사 의식을 지닌 문화에서 보면 '꾸며내기'이고 원래 역사 의식이 없는 문화에서 보면 꾸며내기가 아니라 진정한 '역사'이다. 그것은 바로 우주·인생·역사·진리에 대한 자신의 이해에 비춰서 서로 적응하는 '역사'를 써내려간다.

바로 인도의 문화 정신에 바탕을 두고 있기 때문에 선종의 저술 안에 '관우가 진경과 싸우는 부류'[143]를 흔히 보게 되는데, 이는 엄숙한 역사 의식을 지닌 사람이 보기에 턱 빠지도록 웃을 일이다. 『조당집祖堂集』은 선종이 가장 일찍 기록한 『전등록』[144]으로 『경덕전등록景德傳燈錄』과 한번 대조해본다면 후자가 얼마나 많이 바뀌었는지 단번에 알 수 있다. 선종의 신성한 경전인 『육조단경』도 끊임없이 고쳐졌고 현재 알고 있는(보고된) 판본만도 이미 수십 종이 있는데, 원 제국에 이르기까지 계속해서 개편되었다.

체계를 전유하기도 하는 것이다. 이와 관련해서 신정근, 『신정근교수의 동양고전이 뭐길래?』, 동아시아, 2012 참조.

143 | '관공전진경關公戰秦瓊(관공이 진경과 싸우다)'이라는 말은 후보림(허우바오린)侯寶林(1917~1993)이 지은 민간 설창곡예인 「관공전진경關公戰秦瓊」에서 유래했다. 관공은 삼국 시대의 관우이고 진경은 당 태조 휘하의 맹장이므로, 실제로 두 사람이 만나는 일은 있을 수 없다. "산동성에 한복구韓復榘라는 부자가 조부의 생신을 맞아 악단을 청해 「관운장이 유비를 찾아 천 리를 혈혈단신으로 말 타고 가다」라는 내용으로 공연하게 했는데, 조부가 이를 전혀 이해하지 못하고, 관운장이 산서(산시)성 사람임을 알고는 상대를 산동성 제남의 영웅 진경으로 바꿔 공연하게 해서, 관운장이 먼 후세의 당나라 장수와 싸웠다." 이 이야기가 유전되어 오다가 어떤 부적합한 시간을 실제처럼 비교하는 사람을 풍자할 때 쓴다.

144 | 『전등록傳燈錄』은 스승이 제자에게 불법佛法을 전수한 이야기를 기록하는 서물이다. 『조당집』은 석가모니불을 비롯한 과거 칠불로부터 당나라 말 오대까지의 선사禪師 2백53명의 행적과 법어·게송·선문답을 담고 있다. 모두 20권으로 952년 남당南唐의 천주泉州에서 편찬되었다.

선종과 한 제국(중국)의 문화가 경전을 대하는 태도에서 서로 하늘과 땅 차이가 난다.

1천여 년이 지나면서 선종 지혜의 이론적 형식은 기본적으로 낱낱의 고사로 짜여 있다. 지혜의 눈으로 보면 선종의 모든 고사 중에 선종의 기원이 되는 염화미소의 고사와 선종의 경전이 되는『육조단경』의 고사는 뒤에 나오는 수많은 고사의 근원 서사라고 말할 수 있다. 심지어 훗날 화려하고 다양하고 풍부하고 다채로운 선종의 형식은 모두 두 고사에서 그 흔적을 찾아볼 수 있다.

염화미소의 고사에서 석가모니의 근본 불법이 무엇인지 한 글자로 말할 수 없지만 가섭은 이미 말하지 않아도 마음으로 깨닫고 다 이해했다. 이는 앞서 살펴본 불립문자의 본보기이다. 진리는 왜 논리적인 언어로 말할 수 없는가? 이것은 매우 심오한 철학의 문제이다. 한 권의 선종사禪宗史에는 무수히 많은 선종의 고사가 있는데 이런 문제에 대해 가장 다양하고 또 가장 깊이 있게 나타내고 있다. 여기서 선종과 장자의 근본적 차이를 볼 수 있다. 장자는 선종과 마찬가지로 언어를 경시하는데 장자의 언어 경시는 언어로 말할 수 있다.『장자』「천도」에서 윤편輪扁이 제나라 환공에게 "뜻은 말로 다 나타내지 못하기" 때문에 책은 "성인의 찌꺼기"라고 큰소리 치고서 자기의 뛰어난 기술은 "입으로 말할 수 없지만 그 사이에 비법이 존재한다."[145]고 말했다. 또「추수秋水」에서 "말로 설명할 수 있는 것은 만물 중의 큰 것이고, 마음으로 알 수 있는 것은 만물 중의 지극히 작은 것이다."[146]라고 이야기했다. 여기서 언어의 논리가 매우 분명하다. 『장자』에서 언어가 의미를 다 나타내지 못하는데, 이는 언어를 통해 독자로 하여금 분명히 이해하게 한다. 선종의 고사에서 석가모니가 꽃을 들고 아무 말도 하지 않았고 가섭도 미소 지으며 아무 말도 하지 않았다. 언어가 의미를 다 나타내지 못하므로 근본적으로 언어를 쓰지 않고 의미를 다 나타냈다. 따라서 선종의 언어 경시야말로 비로소 진정한 언어 경시라고 할 수 있으며, 머리부터 발끝까지, 속에서 바깥까지 완전한 '경시'이다.

선종과 장자에서 이처럼 형식상의 차이를 보이는 까닭은 양자가 추구하는 우주의 진리와 철학의 지혜가 근본적으로 다른 데에 있다. 또 석가모니가 꽃을 들고 가섭이 미소 지었는데, 이는 선종에서 말하는 '공안'[147]의 본보기이다. 공안은 선종이 성불成佛

145 『장자』「천도」: 意之所隨者, 不可以言傳也. …… 古人之糟粕已夫. …… 口不能語, 有數存焉於其間.(안동림, 365)
146 『장자』「추수秋水」: 可以言論者物之粗也, 可以意致者物之精也.(안동림, 423)

의 진리를 추구하기 위해 창조해낸 가장 독특한 인류의 사유 형식이다. 선종의 공안은 장자의 언어와 선명한 대조를 이룬다. 『장자』는 내편 7편, 외편 15편, 잡편 11편으로 되어 있는데, 형식은 다음의 세 종류를 벗어나지 않는다. 첫째는 「소요유」 방식으로 전 편이 하나하나의 고사로 되어 있다. 둘째는 「변무駢拇」 방식으로 전 편이 하나하나의 단원마다 도리를 말하고 있다. 셋째는 「지락至樂」 방식으로 먼저 도리를 말하고 난 뒤에 하나하나의 고사를 말하고 있다. 물론 어떤 종류를 막론하고 논의와 고사의 논리는 모두 분명한데, 끊임없이 각도를 바꾸고 고사의 주인공을 교체한다. 염화미소에서 자체의 어떤 논리를 찾을 수가 없고 각양각색의 공안에서 선종 지혜의 비非논리·반反논리·초超논리가 더욱 분명하게 드러난다. 왜 이런가? 또 선종과 장자의 지혜가 다르기 때문이다. 이러한 지혜의 차이는 양자가 각자의 지혜를 통해 추구하는 철학적 경계가 다른 데에 있다. 염화미소는 진실하지 않지만 역설적으로 가장 진실하다. 선종 지혜의 독특성은 염화미소에서 이미 말이 없는 방식으로 드러나고 있다.

『육조단경』은 선종의 최고 경전이다. 『육조단경』이 중국의 기타 모든 경전과 다른 점은 끊임없이 다시 쓰였다는 데 있다. 인도의 종교 문화에 대한 진실한 이해가 있다면, 우리는 『육조단경』에 대해 역사적 사실의 진실이라는 관점에서 해결할 수 없는 문제에 애써 끝까지 매달리는 힘겨루기를 하지 않았을 것이다. 다만 역사적 진실로 보면 원 제국 말기의 스님 종보宗寶가 개편한 『육조대사법보단경六祖大師法寶壇經』은 선종이 흥성한 후기에 쓰였는데, 더욱이 나름의 기준을 세워서 선종의 지혜를 전면적으로 총결하고 윤색하여 장기적으로 『육조단경』의 유일한 통행본이 되었다.

『육조단경』은 한 편의 완전한 인물 고사를 말하고 있는데, 이는 사서史書 중의 '열전

147 | 공안公案은 선禪을 시작하는 사람들에게 정진을 돕기 위해 사용하는 간결하고도 역설적인 문구나 물음으로 선가禪家에서 스승이 제자에게 깨달음으로 인도하기 위해 제시한 문제를 말한다. 인연 화두因緣話頭라고도 한다. 화두 또는 공안을 풀기 위해 분석적인 사고와 의지적인 노력을 다하는 동안 사고의 전환이 이루어져 직관 수준에서 적절한 답을 찾을 수 있는 준비가 이루어진다. 이러한 과정을 통해 선사禪師는 수행자에게 참선에서 얻은 경험의 어떤 부분을 전수해주고 또한 수행자의 역량을 시험해본다. 예컨대 '양 손이 마주칠 때 소리가 난다. 한 손으로 손뼉을 칠 때 나는 소리를 들어보라'라고 문제를 제공하는 식이다. 때로 문답식으로 된 경우도 있다. 예를 들어 '부처란 무엇인가?'라는 질문에 '뜰 앞의 잣나무'라는 대답을 공안으로 들기도 한다. 공안(화두)은 깨달음의 기연이 된다. 수많은 선사가 이 공안의 연마로 깨달았고, 수많은 제자들을 이 공안으로 깨달음의 세계로 인도했다. 공안은 선승들의 언행을 간단하게 표현한다. 널리 알려진 공안집으로 1125년에 중국 승려 원오극근圜悟克勤이 이전부터 있던 공안집에서 1백 개 정도를 가려내어 편집·주석한 『벽암록碧巖錄』과 1228년에 중국 승려 혜개慧開가 48개를 모은 『무문관無門關』 등이 있다.

列傳'과 비슷하다. 이는 중국 문화에서 사람들이 믿을 수 있는 형식이다. 『육조단경』에서 완전한 선종 이론을 설파하고 있지만 이론은 전적으로 고사 속에 포함되어 있다. 이는 『논어』의 어떤 절에서 도리를 이야기하더라도 '자왈子曰'의 방식으로 진행되는 것과 같다. 『논어』는 역사적 사실을 담고 있다. 『육조단경』의 이러한 설정으로 역사적 사실의 효과를 가질 뿐만 아니라 선종의 참된 이치의 우의를 담고 있다. 선종의 이치는 논술보다 더 크고 논술을 훌쩍 뛰어넘는다. 이 점에서 말하면 『육조단경』은 『장자』와 같으면서도 『장자』를 뛰어넘는다. 『장자』에는 순수한 논술로 된 전문적인 편〔專篇〕이 있고 순수한 논술로 된 전문적인 문단〔專段〕이 있다.[148] '논술관'에서 『육조단경』과 『장자』의 다름은 양자의 본질적 차이를 은연중에 포함하고 있다. 전체로 보면 『장자』는 고사 위주로 구성되어 있지만 고사의 유형으로 보면 『장자』의 고사는 우언이다. 반면 『육조단경』의 고사는 '사실'이다. 이 때문에 『육조단경』은 『논어』와 『장자』의 두 함의를 흡수하고서 고사의 특성을 두드러지게 하여 선의 이치를 설명했지만 '사실'의 방식으로 진행되고 있다. 『육조단경』을 통해 인도 문화와 중국 문화의 융합은 인도 문화에서 태어난 불경의 구조 형식을 활용하지만 도리어 중국 문화의 숫자 우언으로 꿰뚫었으며, 인도 문화의 종교적 진실을 추구하면서 오히려 중국 문화의 역사적 사실의 형식을 활용하고 있다.

다음으로 『육조단경』 중 고사의 주제, 즉 혜능의 전기傳奇적인 일생을 살펴보자. 『육조단경』은 역사서의 열전 및 중국의 전통적인 서술과 달리, 사건의 결말을 먼저 쓴 다음에 발단과 전개 과정을 쓰는 서술 방법으로 시작하여 비교적 강한 불교적 지혜의 효과를 나타낸다. 혜능 대사는 소주자사韶州刺史와 관료의 초청으로 산에서 나와 도성 안의 대범사 강당에서 대중에게 법회를 열어 설법을 하게 되었다.[149] 청중은 자사 관료 30여 명, 유학의 학사學士 30여 명, 승려와 도인 그리고 속인 1천여 명이었다. 혜능은 첫머리에 요지를 밝히며 사언四言으로 선종의 요지를 다음처럼 밝혔다. 즉 "보리菩提의 자성自性은 본래 맑고 깨끗하니, 다만 이 마음을 쓰면 곧 성불할 수 있다."[150] 그리고

148 | 전편의 사례는 「제물론齊物論」이 대표적이다.

149 | 이 이야기가 바로 『육조단경』 탄생을 말해준다. 이 이야기에 따르면 『육조단경』은 선종 제6조 혜능이 소주의 위韋 자사의 요청에 따라 대범사大梵寺의 계단戒壇에서 한 수계설법授戒說法을 제자 법해法海가 기록한 책이다. 대범사는 광동廣東 곡강曲江현에 위치하고 원래 개원사開元寺에서 바뀐 이름이다. 위 자사는 위거韋璩(『경덕전등록』에 위거韋琚로 됨) 또는 위주韋宙로 간주된다. 둘 다 소주자사에 부임했지만 혜능의 생몰 연대를 고려하면 위주보다 1백 년 정도 앞서는 위거가 맞다.

나서 자신이 스스로 경험으로 증명했다. 『육조단경』은 혜능의 경력을 출신에서 성공까지 크게 삼단계로 나눴는데, 모두 전기 방식의 구도로 서술하고 있다.

1단계: 출생에서 오조 홍인弘忍을 만나기까지

혜능은 출가 전 성이 노盧씨이다. 집은 두 차례 이사를 하게 되는데, 먼저 범양范陽에서 남령南嶺의 신주新州로 옮겼다가 다시 해남海南으로 옮겼다. 이때 가족이 사는 곳을 떠나서 종족의 뿌리를 잃었다. 아버지가 일찍 죽고 가정의 뿌리를 잃었으나 어머니는 절개를 지키며 자식을 키웠다. 집이 가난하여 혜능은 땔감을 팔며 생계를 마련했다.(〈그림 4-8〉) 하루는 땔감을 시장에서 팔고 있을 때 손님이 땔감을 자신의 객점客店으로 배달시켰다. 혜능은 땔감을 나르고 돈을 받아 문을 나서다가 어떤 손님이 불경을 암송하는 장면을 보았다. 그는 "마땅히 살 곳은 없지만 그 마음이 살아있다."는 손님의 말을 듣고는 곧바로 마음에 깨우치는 바가 있어 손님한테 물었다. "지금 이 구절은 무슨 경에 나오며 어디에서 그걸 구할 수 있습니까?" 손님이 대답했다. "이는 『금강경金剛經』으로 기주蘄州 황매사[151]의 홍인대사弘忍大師한테 얻을 수 있다." 이에 혜능은 불법을 구하기로 결정했다. 그는 노모를 안심시킨 뒤에 황매사를 찾아갔다.

이 단락의 기적은 두 사항을 담고 있다. 하나는 인연으로 불경을 읊는 손님을 만났다는 것이고, 또 하나는 깨우침으로 혜능이 독송을 듣자마자 바로 깨우쳤다는 것이다.

2단계: 황매사에서 불법을 얻다

혜능이 황매사에 도착한 뒤에 일련의 이야기가 있다. 바로 혜능과 신수[152]가 홍인 대사

150 『육조단경』: 菩提自性, 本來淸淨, 但用此心, 直了成佛.

151 | 황매사黃梅寺은 오조사五祖寺로 불리며 당 제국 영휘永徽 5년(654)에 건립되었고 선종 5조 홍인 대사가 불법을 펼친 사찰이다. 황매사는 원래 동산사東山寺 또는 동선사東禪寺로 불리었고 훗날 오조사로 이름을 바꿨다. 위치는 호북(후베이)湖北성 황매(황메이)黃梅현 동쪽 12킬로미터 떨어진 곳에 있다.

152 | 신수神秀는 당나라 때의 선승禪僧으로 그의 법계는 혜능의 남종선南宗禪에 대비하여 북종선北宗禪이라 일컬어진다. 그의 속성은 이李씨이고 하남(허난)성 개봉(카이펑)開封 출신으로 처음에 유학을 공부했으나 출가하여 여러 스승 밑에서 수도하였다. 50세에 제5조인 홍인에게 사사하여 그의 상좌上座가 되었다. 측천무후 및 중종中宗의 부름을 받아 국사國師 대우를 받았으며, 장안(창안)과 낙양(뤄양)을 중심으로 왕실과 귀족들에게 포교를 하였다.

〈그림 4-8〉 양해 梁楷,〈육조절죽도 六祖截竹圖〉

의 계승권을 두고 지은 게송偈頌이다. 신수의 게송은 이렇다.

> 몸은 보리수요, 마음은 맑은 거울 같다.
> 늘 부지런히 털고 닦아, 먼지와 티끌이 끼지 않게 하라!
> 신 시 보 리 수 심 여 명 경 대 시 시 근 불 식 막 사 유 진 애
> 身是菩提樹, 心如明鏡臺. 時時勤拂拭, 莫使有塵埃.

혜능의 게송은 이렇다.

> 보리는 본래 나무가 없고, 밝은 거울은 받침대가 없다.
> 불성은 늘 맑고 깨끗하니, 어디에 먼지와 티끌이 끼리오.
> 보 리 본 무 수 명 경 역 비 대 불 성 상 청 정 하 처 유 진 애
> 菩提本無樹, 明鏡亦非臺. 佛性常淸淨, 何處有塵埃.

전하는 말에 따르면 혜능 게송의 후반부 두 구절이 다르게 표현되기도 한다. "본래부터 한 사물도 없으니 어디에 먼지와 티끌이 물들 것이오?"[153] '불성이 늘 맑고 깨끗하다'는 말과 '본래부터 한 사물도 없다'는 말의 의미는 똑같고 서로 바꿀 수도 있다. 이 두 게송은 선종의 이론에서 가장 핵심 지위를 차지하고 또 가장 많이 인용되는데, 서로 비교되는 중에 선종의 정신을 발산하게 된다. 신수의 게송에서 심신은 반드시 늘 청소하여 맑고 깨끗하도록 노력해야 하므로 본래 맑고 깨끗하지 않다고 설명한다. 본래 맑고 깨끗하지 않은 마음은 불심이 아니다. 또 그것은 자신이 불심을 잃어버렸다고 말할 수 있고 또 오히려 밖에서 불심을 찾지만 아직 찾지 못한 도중이라고 말할 수 있다. 혜능의 게송에서 '불성은 늘 맑고 깨끗하다'는 말은 불심이 이미 마음속에 있고 이미 원만하고 자족하여 반드시 찾을 필요도 없고 물들 염려도 없다는 것을 밝히고 있다. 불성이 원만하면 '본래부터 한 사물도 없다'는 공空의 경계이다. 본래부터 사물이 없는데 누가 물들일 수 있겠는가!

5조 홍인이 혜능의 게송을 본 뒤에 몰래 그를 불러 말했다. "모든 부처가 세상에 나오는 것은 일대 큰 사건인데, 시대에 따라 지역에 따라 상황에 따라 서로 달리 임의로

153 本來無一物, 何處染塵埃?

일어난다. 십지[154] · 삼승[155] · 돈점[156] 등의 취지로 각각의 불교 분파가 생겨나지만 더할 수 없는 미묘하고 비밀스러우며 훌륭하고 완전하며 진실한 정법안장[157]을 가섭에게 주었다. 가섭 이후에 28세를 전해오다가 달마에 이르러 중국 땅에 이르렀고, 2조 혜가慧可부터 나에게 전해졌다. 지금 내가 법보法寶와 전해온 가사袈裟를 너에게 전달하니, 너는 부디 몸조심하여 불법이 끊어지지 않도록 하라."

이어서 홍인이 게송을 외었다. "정情이 있으면 씨앗을 심으니, 땅으로 말미암아 열매가 생겨난다. 정이 없으면 이미 씨앗이 없으니, 특성도 없고 생성도 없다."[158] 이 게송에 따르면 사람이 세상(구체적인 시공간)에 태어나 세상(구체적 시공간)의 정에 물들 필요가 없고, 세상에 있지만 본래 갖고 있는 텅 빈 마음을 유지하여 텅 빈 마음으로 세상에 들어가면, 세상에 들어가더라도 세상에 들어간 것을 느끼지 못한다. 이 또한 '본래부터 한 사물도 없다'는 의미이다.

혜능이 그 자리에서 무릎을 꿇고 법의法衣를 받으면서 또 물었다. "법은 제가 이미 받았는데 가사는 누구에게 주어야 합니까?" 홍인이 대답했다. "달마가 동쪽 땅, 즉 중국에 처음으로 왔을 때 사람들이 아직 크게 서로 믿지 못했는데 이 가사를 전하여 불법의 터득을 증명했다. 지금 선禪이 이미 신임을 얻었으므로 가사의 전수가 도리어 다툼의 불씨로 변할 수 있다. 너에서 가사의 전수를 끝내서 다시 다른 사람에게 전수하는 일이 없도록 하여라." 홍인이 또 말했다. "가사를 받은 사람은 종종 위험에 처하니, 너는 지금 곧바로 조용히 멀리 떨어진 곳에 가서 숨어 지내도록 하라!" 혜능이 물었다. "마땅히 숨어야 한다면 어느 지역으로 가야 합니까?" 홍인이 대답했다. "회懷 자가 들어 있는 곳을 만나거든 멈추고, 회會 자가 들어 있는 곳을 만나거든 숨어라!"[159] 이에 혜능이

154 | 십지十地는 보살이 수행하는 52위位 단계 가운데 제41위에서 제50위까지의 단계이다. 환희지歡喜地 · 이구지離垢地 · 명지明地 · 염지焰地 · 난승지難勝地 · 현전지現前地 · 원행지遠行地 · 부동지不動地 · 선혜지善慧地 · 법운지法雲地이다. 부처의 지혜를 생성하고 온갖 중생을 교화하여 이롭게 하는 단계이다.

155 | 삼승三乘은 중생을 열반에 이르게 하는 세 가지 교법인 성문승聲聞乘 · 연각승緣覺乘 · 보살승이다.

156 | 돈점頓漸은 돈교頓教와 점교漸教를 아울러 이르는 말이다.

157 | 정법안장正法眼藏은 석가가 깨달은 비밀스런 극의極意로 직지直指 · 인심人心 · 견성見性 · 성불成佛하는 묘리를 뜻한다.

158 『육조단경』: 有情來下種, 因地果還生. 無情亦無種, 無性亦無生.

159 『육조단경』: 遇懷卽止, 遇會卽藏. '회懷' 자의 지명은 오늘날 광서(광시)廣西성 회집(화이지)懷集현을 가리키고 '회會' 자의 지명은 광동(광둥)성 사회(쓰후이)四會현을 가리킨다. 즉 이 구절은 서남쪽으로 가다가 회집(화이지)현에 이르면 걸음을 멈추고 다시 앞으로 가지 말며, 사회(쓰후이)현에 이르면 몸을 감춰서 다른 사람의 눈에 띄게 하지 말라는 뜻이다.

5조 홍인에게 작별 예의를 치렀다. 혜능이 길에 익숙하지 않자 홍인은 직접 혜능을 강변까지 안내했다. 많은 승려들이 조금도 알지 못하는 사이에 밤새도록 남쪽으로 향하여 떠났다.

3단계: 황매사를 떠나 광주 인종사印宗寺에 들어가다

혜능이 조용히 황매사를 떠난 뒤에 일련의 어렵고 험난한 여정을 겪었다. 황매사의 승려들은 혜능이 법보와 의발衣鉢을 받아 남쪽으로 떠났다는 소식을 듣고, 수백 명이 의발 때문에 앞다투어 혜능의 뒤를 쫓았다. 혜명[160]이 가장 먼저 혜능을 따라잡았다.[161] 혜능이 물었다. "그대는 법 때문에 왔는가, 아니면 의발 때문에 왔는가?" 혜명이 대답했다. "나는 의발 때문에 온 것이 아니라 법 때문에 왔다." 혜능이 말했다. "그대가 기왕 법 때문에 왔다면, 먼저 숨을 가라앉히고 마음을 안정시켜 아무것도 생각하지 마라! 그런 뒤에 내가 그대에게 알려주겠다." 혜명이 바로 혜능의 말에 따라 한동안 그렇게 하였다.

혜능은 혜명이 이미 마음이 물과 같이 고요한 상태에 이른 걸 알고 말했다. "그대는 선을 생각하지도 악을 생각하지도 않은 이때 바로 잠깐 생각해보라! 무엇이 그대의 본래 모습인가?" 혜명이 이 말을 듣고 이미 깨달았다. 하지만 혜명은 조금도 마음을 놓지 않고 또 물었다. "당신이 확실히 나에게 밀어密語를 말해주시오! 방금 말한 밀의 이외에 다른 밀의가 또 있는가?" 혜능이 말했다. "그대와 말할 수 있는데 밀의는 없다. 다만 그대가 이를 바탕으로 자신의 내심을 돌아본다면 발견할 수 있을 텐데, 밀의는 너 자신의 마음에 있다." 이제야 혜명이 완전히 깨달아서 말했다. "나 혜명이 비록 황매사(홍인이 있는 곳)에서 이토록 많은 해를 공부했지만 오히려 실제로 나 자신의 진면목을 깨닫지 못했는데, 오늘 당신의 안내를 받아 완전히 이해하게 되었다. 사람이 물을 마시면 차고

160 | 혜명惠明은 당나라 때의 승려로 혜명慧明으로도 쓴다. 어린 나이로 영창사永昌寺에서 출가하여 고종高宗 때 황매산 오조 홍인의 문하에 들어갔지만 처음에 증오證悟를 받지 못하다가 혜능이 오조에서 의발을 받고 몸을 숨겼다는 소식을 듣고 급히 뒤쫓아서 대유령大庾嶺에서 만나 혜능의 개시를 얻어 마침내 본원을 깊이 깨우쳤다. 이에 이름을 도명道明으로 고치고 육조 곁에서 3년을 머물렀다. 그 후 원주袁州 몽산蒙山에 머물면서 무리를 모아 선정을 익히면서 혜능의 교지를 널리 전파했다.

161 여기서 신비로운 색채의 설법이 있다. 혜능이 의발을 바위 위에 두었는데, 혜명이 가져갈 수 있었으나 어떻게 된 건지 바로 그렇게 하지 않았다. 혜명이 잠깐 생각하고는 자기가 쫓아온 중요한 목적을 혜능에게 말했다. 결코 가사 때문에 온 것이 아니라 불법佛法 때문에 온 것이며, 혜능이 불법을 들려주기를 희망하였다.

따뜻한지 저절로 알게 된다. 오늘의 혜명은 이미 진정한 혜명의 스승이 되었도다."

종합하면 혜능의 고사는 선종 지혜의 몇 가지 중요한 특징을 나타낸다.

첫째, 고사의 방식으로 사상을 설명하는 것은 사실 염화미소에서 시작되었다. 혜능의 고사는 일련의 작은 고사로 전체를 이루며 선종의 사상을 밝히는 기본 방식을 드러낸다. 작게는 단편적인 고사이고 크게는 고사 전체를 꿰뚫고 있는데, 인연에 따라 변화가 자유롭고 의미가 깊다. 고사는 곧 논리이고 논리는 곧 고사이다.

둘째, 핵심이 되는 곳에 게송을 사용한다. 게송은 논설문 중의 정의定義에 맞먹으며, 정의는 내포內包에서 외연外延까지 꽉 잡는다. 게송은 시의 형식으로 드러나기에 살아 있다. 정의는 한눈에 다 들어오므로 게송은 깨달음이 요구된다.

셋째, 선종의 역사에서 가장 중요한 혜능은 중요 인물임에도 글자를 모르는 까막눈이다. 이는 선종 '불립문자不立文字'의 가장 전형적인 상징이고, 또 부처를 밖에서 구할 필요가 없고 오직 내심에 있다는 가장 극단적인 은유이다.

넷째, 혜능이 수차례 경험한 '깨달음'은 그가 성장하는 중요한 전환점을 이룬다. 선종의 도는 오직 신묘한 깨달음에 있으니 혜능의 고사에서 이를 구현하고 있다.

다섯째, 혜능과 신수가 내놓은 두 게송의 비교가 전체 고사의 핵심이다. 선종의 이론적 내포 그리고 선종과 다른 불교 분파의 구별은 기본적으로 모두 이 두 게송을 비교하는 가운데 드러난다.

선종과 미학이 서로 관련되는 문제가 매우 많다. 이 장에서 말하려는 가장 중요한 것은 '평상심이 도이다[平常心是道].'라는 완전히 새로운 인생 경계의 문제이다. 청원靑原 유신惟信 선사의 이야기를 한번 들어볼 만하다.

내가 30년 전 아직 참선을 하지 않았을 때 산을 보면 산이고 물을 보면 물이었다. 나중에 선지식을 친견親見하여 무언가 알고 난 뒤에 좀 깊이 들어가 보니, 산을 봐도 산이 아니고 물을 봐도 물이 아니었다. 그런데 지금 그만두고 보니 여전히 산을 보면 산뿐이고 물을 보면 물뿐이다.

노승삼십년전미참선시　견산시산　견수시수　급지후래친견지식　유개입처　견산불
老僧三十年前未參禪時, 見山是山, 見水是水. 及至後來親見知識, 有箇入處, 見山不

시산　견수불시수　이금득개휴헐처　잉연견산지시산　견수지시수
是山, 見水不是水. 而今得箇休歇處, 仍然見山只是山, 見水只是水.

(『오등회원五燈會元』 권17 「청원유신선사靑原惟信禪師」)

498

불교에 입문하지 않았을 때 산을 보면 산의 일상적인 의식과 인상으로 다가온다. 이미 불문에 들어서서 부처를 배우려고 노력하다보면 일상적인 의식과 인상을 초월하여 산을 간단히 산으로 볼 수 없다. 무엇이든 사대[162]로 구성되고 인연이 합하여 이루어지고, 산의 본성은 본래 공空하다는 따위의 말로 불교의 이치에서 분석하고 이해하려고 한다. 산은 산이 아니라 산이 불교의 이치로 변하게 된다. 그런데 일단 깨닫게 되면 본체와 현상, 과정과 영원, 인연의 생멸生滅, 동중정動中靜과 정중동靜中動, 산은 곧 산이고 물은 여전히 물이라는 사실을 철저하게 꿰뚫는다. 가장 높고 가장 깊은 우주 의식을 획득하게 된다.

진정한 불성은 오히려 일상 의식을 벗어나지 않는다. 가장 중요한 것은 일상 의식을 떠나지 않아야만 비로소 가장 높고 가장 깊은 우주 의식과 진정한 불성을 진정으로 터득하게 된다. 선종의 특색은 곧 '여전히 산을 보면 그냥 산뿐이다.'라는 데에서 분명하게 나타나는 데에 있다. 성불은 정토종이 지향하는 천국에 오르기가 아니고 또 장전불교[163]가 간절히 바라는 수도하는 본존本尊이 되는 것이 아니라 바로 이 세상이고 바로 이때이다. 이는 곧 선종의 대사가 거듭 말하는 '평상심이 곧 도이다.'

> 무엇을 평상심이라 하는가? 억지로 지어내는 게 없고 옳고 그름이 없으며 취하고 버림이 없고 끊어짐과 이어짐도 없으며, 범인凡人도 없고 성인도 없다. 경經에 따르면 범부행도 아니고 성현행도 아니라 보살행이다. 다만 평소의 가고 머물고 앉고 누우며 기미에 호응하고 사물에 접하는 지금처럼 할 때 전부가 다 도이다.
>
> 하위평상심 무조작 무시비 무취사 무단상 무범무성 경운 비범부행 비성현행
> 何謂平常心? 無造作, 無是非, 無取捨, 無斷常, 無凡無聖. 經云: 非凡夫行, 非聖賢行,
>
> 시보살행 지여금행주좌와 응기접물 진시도
> 是菩薩行. 只如今行住坐臥, 應機接物, 盡是道.

<div align="right">(『강서마조도일선사어록江西馬祖道一禪師語録』)</div>

162 | 사대四大는 사대종四大種 또는 사연四緣이라고도 하는데 불교에서 인간의 육신을 비롯한 일체의 물질을 구성하는 지地·수水·화火·풍風의 네 가지 원소를 말한다. 불교에서 우주의 모든 물질은 사대의 이합이산이나 집산集散으로 생겨나기도 하고 없어지기도 한다고 생각했다. 지地는 굳고 단단한 성질을 바탕으로 만물을 유지하고 지탱하며, 수水는 습윤濕潤의 성질로 하여 만물을 포용하고 모으는 작용을 하며, 화火는 따뜻한 성질로 하여 만물을 성숙시키고, 풍風은 움직이는 성질로 하여 만물을 생장시키는 작용을 한다고 보았다.

163 | 장전불교藏傳佛教는 곧 라마교喇嘛教이다. 라마교는 티베트·칭하이青海·내몽고內蒙古 등의 지역에서 유행하는 불교의 하나이다.

원율사가 혜해[164] 선사를 찾아와 물었다. "스님이 도를 닦으실 때에 공력을 들입니까?" 혜해 선사가 대답했다. "공력을 들입니다." "어떻게 공력을 들입니까?" "배고프면 밥 먹고 피곤하면 잠잡니다." "모든 사람들이 모두 스님처럼 공력을 들이지 않습니까?" "같지 않습니다." "무엇이 같지 않습니까?" "사람들이 밥을 먹을 때 밥 먹는 걸 생각하지 않고 백 가지 분별을 따지며, 잠잘 때에는 잠자는 걸 생각하지 않고 천 가지 계교를 일으킵니다. 그것이 같지 않은 까닭입니다." 율사는 입을 다물었다.

<div align="right">원 율 사 문　화 상 수 도　환 용 공 부　사 왈　용 공　왈　여 하 용 공　사 왈　기 래 끽 반　곤 래 즉</div>
源律師問: 和尙修道, 還用功否? 師曰: 用功. 曰: 如何用功? 師曰: 飢來喫飯, 困來卽

<div align="right">면　왈　일 체 인 총 여 시　동 사 용 공 부　사 왈　부 동　왈　하 고 부 동　사 왈　타 끽 반 시 불 긍</div>
眠. 曰: 一切人總如是, 同師用功否? 師曰: 不同. 曰: 何故不同? 師曰: 他喫飯時不肯

<div align="right">끽 반　백 종 수 색　수 시 불 긍 수　천 반 계 교　소 이 부 동 야　율 사 두 구</div>
喫飯, 百種須索. 睡時不肯睡, 千般計較. 所以不同也. 律師杜口.

<div align="right">(『오등회원』 권3 「대주혜해선사大珠慧海禪師」)</div>

　　두 이야기는 깨달은 뒤의 선경禪境을 분명히 풀이하고 있다. 평상과 같기도 하고 평상과 같지 않기도 하다. 평상과 같은 측면은 여전히 일반 사람과 마찬가지로 배고프면 밥 먹고 피곤하면 눕고 흥이 나면 웃고 마음을 상하면 슬퍼한다. 평상과 같지 않은 측면은 일상의 일체에 대해 불교의 이치를 철저하게 깨달아 불교의 이치와 인생의 입고 먹고 살고 다니거나 기쁘고 성내고 슬프고 즐거움이 한 덩어리로 되어 생명이 더욱 진실해지고 더욱 맑게 된다. 속셈이 전혀 없고 인연을 따라서 가며, 거짓으로 꾸미지 않고 억지로 만들지 않으며, 하늘을 원망하지 않고 다른 사람을 비난하지 않으며, 자연을 중시하며 본성을 그대로 드러낸다. 그의 행위와 심경은 불교의 이치로 가득 차서 불교의 이치는 그의 행위와 심경 속에 완전히 스며든다. 평상이면서도 평상이 아니고 평상이 아니면서도 평상이다. 이 한 수의 게송이 '평상심이 곧 도'라는 점을 전문적으로 밝히고 있다.

164 | 혜해慧海는 당나라 때의 승려로 세상에서 대주화상大珠和尙 또는 대주혜해大珠慧海로 불리었다. 절강浙江의 월주越州 소흥紹興 대운사大雲寺 도지법사道智法師를 따라 출가하여 여러 지방을 다니다가 마조도일馬祖道一을 만났다. 마조가 "제 집의 보장은 돌아보지 않고 나돌아다니면서 무얼 하려느냐?[自家寶藏不顧, 抛家散走作什麽]"고 한 말에 본성을 깨달아 6년 동안 마조를 섬겼다. 마조가 보고는 "월주에 큰 구슬이 있으니 둥글고 밝은 빛이 꿰뚫어 자재하구나[越州有大珠 圓明光透自在]."라고 말했다. 저서에 어록語錄 2권과 『돈오입도요문론頓悟入道要門論』 1권이 있다. 불도를 깨달은 뒤에 월주로 돌아와 선지禪旨를 널리 떨쳤다.

봄에 온갖 꽃들 피어나고 가을에 밝은 달이 뜨며, 여름에 시원한 바람 불고 겨울에 흰 눈 내린다. 부질없는 일 마음에 담아두지 않으면 이야말로 인간 세상 호시절인 것을.

<ruby>春<rt>춘</rt></ruby> 春有百花秋有月, 夏有涼風冬有雪. 若無閑事掛心上, 便是人間好時節.[165]

게송은 봄·여름·가을·겨울에 사람이 사물을 감상하는 마음으로 가득 차 있는데, 세상에 발을 들이기도 하고 세상에 계속 살기도 하지만 또 집착하지 않고 마음에 담아두지 않으며 텅 빈 마음으로 세상에 들어서고 있다. 현세의 행위와 초현실의 마음이 미묘한 평형에 도달한다. 선종의 평상심에서 관건이랄까 미묘한 점이랄까 다 평형에 달려 있다. 평상심이란 살고 움직이며 앉고 누우며 옷 입고 밥 먹으며 확실히 평상을 유지하는데, 이는 고난의 수행을 거쳐야 비로소 얻을 수 있다. 선종에서 평상심에 도달하는 과정에 대해 아주 좋은 주장이 있다.

참선의 제1경은 평범함에서 성스러움으로 들어가는 유범입성由凡入聖이다. 즉 보통 사람의 평범한 경계에서 불교의 성스러운 경계로 들어가는 것이다. 이는 앞서 청원 선사가 말한 "산을 보면 산이요, 물을 보면 물이다."에서 "산을 보면 산이 아니요, 물을 보면 물이 아니다."에 이르는 과정에 맞먹는다. 불교의 이치를 학습하고서 불교의 이치로 분석하고 다루는 단계이다. 제2경은 성스러움에서 평범함으로 들어가는 유성입범由聖入凡이다. 즉 불교의 성스러운 경계에서 보통 사람의 평범한 경계로 돌아오는 것이다. 이는 청원 선사가 말한 "산을 보면 산이 아니요, 물을 보면 물이 아니다."에서 "산을 보면 그냥 산이요, 물을 보면 그냥 물이다."로 돌아오는 과정에 맞먹는다. 성불의 온전한 몸과 마음으로 현세를 느끼는 것이다. 안에 빈 마음을 품은 평상심이다.

제3경은 평범함도 성스러움도 아닌 비성비범非聖非凡이고 평범함이 곧 성스러움인 즉성즉범卽聖卽凡이다. 성스러움에서 평범함으로 들어간 뒤에는 최초의 "산을 보면 산이요, 물을 보면 물이다."라는 평범함과 구별된다. 이는 성스러움에서 평범함으로 들어간 뒤의 '평범함'은 성스러움도 아니고 평범함도 아니며 성스러움이 곧 평범함이기 때문이다. 이처럼 성스러움이 곧 평범함임을 평범함에서 성스러움으로 들어가는 때의

165 | 『무문관無門關』에 나오는 무문無門 선사(1183~1260)의 게송偈頌이다. 무문 혜개慧開 선사는 항주杭州 전당錢塘 출신으로 '무無' 자를 화두로 참선하여 깨달음을 얻어 특히 '무' 자의 법문을 중시했다.

평범함과 구별하기 위해 특별히 평범함 속의 성스러움의 뜻을 강조해야 한다. 마찬가지로 이러한 성스러움도 아니고 평범함도 아님을 성스러움에서 평범함으로 들어가는 때의 성스러움과 구별하기 위해 특별히 성스러움 속의 평범함의 뜻을 강조해야 한다. 그래서 대사들은 "평상심이 곧 도이다."라고 되풀이해서 말했다. 성스러움이 곧 평범함인 불성의 경계가 있으면 참선하는 사람은 이전의 불교와 다른 새로운 풍격을 드러냈다.

'본래부터 한 사물도 없다'는 점을 깊이 알면 이로 인해 우리는 사건·물질·사람·자신에 대해 모두 고집하지 않으며, 사물이 '인연 따라 생긴다'는 말을 분명히 알면 이로 인해 우리는 이미 주어진 바로 그때의 인연을 특별히 소중하게 여긴다. '주체와 객체가 본래 둘이 아니다'는 점을 훤히 알면 우리는 사람·물질·사건·자신에 대해 모두 이해가 깊어지고 몸과 사물이 서로 나아간다. '사대四大가 모두 공이다'는 점을 깊이 알면 우리는 텅 빈 마음으로 세상에 들어가며, '색이 곧 공이다'는 점을 이해하면 우리는 세상에 들어가서 세상에 누를 끼치지 않는다.

세 경계의 설명을 통해 선종의 평상심이 곧 도라는 테제는 명백하게 정의된다. 그 의미는 평상심과 도가 상호 스며들고 도우며 혼연일체가 되는 데에 있다. 이렇게 합일된 경계에서 어떤 것이 도이고 어떤 것이 평상심인지 알 수 없다. 성스러움도 아니고 평범함도 아니며 성스러움이 곧 평범함인 성범합일聖凡合一은 어떤 것이 성스러움이고 어떤 것이 평범함인지 알지 못하는 경계에 대해, 선종에서 묘사할 뿐만 아니라 위와 마찬가지로 세 경계가 있다.

첫째 경계는 "텅 빈 산 낙엽 가득하니, 어디에서 행적을 찾을까?"[166]이다. 낙엽은 현세에서 활약하는 존재이고 텅 빈 산은 현세를 초월한 실상이다. 낙엽과 빈 산, 현세와 초현세가 혼연일체가 되어 행적을 찾을 수는 없으나 확실히 존재한다. 낙엽은 쓸쓸한 뜻을 드러내면서 현세에서 사람이 본체를 생각하며 여전히 찾고 있다는 것을 의미한다.

둘째 경계는 "텅 빈 산에 사람 없고, 절로 물 흐르고 꽃 피누나!"[167]이다. 텅 빈 산은 현세를 초월한 실상이고, 물 흐르고 꽃 피는 것은 현세의 활약하는 존재이다. 꽃·물과 텅 빈 산, 현세와 초현세가 혼연일체가 되어, 저절로 꽃은 무성하게 피고 물은

166 위응물韋應物, 「기전초산중도사寄全椒山中道士」: 落葉滿空山, 何處尋行迹?
167 황정견黃庭堅, 「수류화개水流花開」: 空山無人, 水流花開!

흐르며 사람이 하는 일 없이 오로지 자연에 맡겨 일어나고 있으니, 평상 속에 도가 있고 도는 평상에 깃들어 있다. 그렇게 흐르는 물, 피는 꽃은 생기가 넘쳐나고, 현세의 사람이 바로 불성에 대한 깊은 깨달음 속에 처해 있다는 것을 의미한다.

셋째 경계는 "만고에 오래 텅 비었으니, 하루아침의 바람과 달뿐이어라!"[168]이다. 만고에 오래 텅 빈 것은 세상을 초월한 영원한 실상이고 하루아침의 바람과 달은 현세의 생동하는 현상으로 현세와 초현세가 혼연일체가 되었다. 만고에 오래 텅 빈 것은 하루아침의 바람과 달로 드러나고, 하루아침의 바람과 달은 만고에 오래 텅 빈 곳에 있으니, 영원하기도 하고 현재적이기도 하고 현재를 드러내기도 하고 영원하기도 하다. 성스러움이 곧 평범함의 경계는 가장 시의詩意가 넘치고 가장 평범하게 구현되는 것이다.

2. 원림 그리고 선종과 도교의 경계

백거이白居易(772~846)로 대표되는 중당의 사인은 선종 사상이 영향을 끼치는 상황에서 산림 불교의 경계를 도시로 끌어들여 산림과 묘당(조정)을 융합시켜서 새로운 경계를 개척하여 원림園林에 드러난 선종과 도교의 경계를 일구어냈다. 이백·장욱·오도자, 두보·안진경·한유, 왕유·장언원·사공도 등 세 경계는 중국의 고대 문화 전기에 나온 사인 사상의 세 가지 기본 유형이며, 또 사인의 사상이 가장 충분히 발휘된 것이다. 이 세 방면을 이해해야만 중국 문화에서 아름다움의 고급 형태를 전면적으로 이해할 수 있으며, 유가와 도가가 서로 보충하고 유가와 법가가 서로 작용한 구조에서 활약하던 사인의 심리 상태를 전면적으로 파악할 수 있다. 중국의 고대 문화는 전기가 최고봉에 이른 뒤 한 걸음 더 나아가 발전했거나 또는 한 걸음 더 나아가 전환하여 전기 문화와 다른 경계를 만들었다. 미학에서 이러한 전환의 가장 중요한 지점은 백거이의 이론이다.

백거이에게 3대 사상이 있다.

첫째, "문장은 때(시대)에 맞게 쓰고 시가는 일에 부합하여 짓는다."[169] 그는 시와

168 『오등회원』 권2: 萬古長空, 一朝風月.
169 백거이, 「여원구서與元九書」: 文章合爲時而著, 詩歌合爲事而作.

문장을 '사회 조사' '내부 참조' '초점(화제) 취재'로 간주하는 현실 공리적 문학관을 지녔다. 둘째, 평이하고 통속적인 문학관을 추구하여 시대의 획을 긋는 의미를 지닌다. 일반인이 모두 알아듣도록 하는 노력으로 이는 이전의 도연명과 다르다. 또 이후 송나라 사람의 평담平淡과 다른 새로운 의미를 갖고 있다. 하지만 이는 송나라 사람에게 거절 당했는데 달리 수정되었다고 할 수 있다. 셋째, 중은中隱 이론이다. 이것은 송나라 사람에 의해 더욱 확대시키고 발전되었다. 백거이의 세 방면은 서로 내재적인 관계가 있지만 당시의 사회 현실은 셋을 분열시켰다. 중국 문화의 발전으로 보면 가장 마지막 측면, 즉 중은 이론은 매우 중요한 의미를 갖는다.

왕유 식의 산수시는 본래 그 경관이 그윽하고 아름다운 별장에서 창작된 작품이 많다. 그의 별장은 본래 자연 산수 중에 위치했다. 중당 이후에 선종과 도가의 경향이 있는 사인 중에 사령운과 왕유처럼 상대적으로 순수한 자연 경관 속에 가서 선종과 도가의 경계를 깨달으려는 시도는 비교적 적고, 자신이 사는 도시 안에 있는 주택과 정원에서 이러한 경계를 얻으려는 시도가 더 많았다. 여기서 중국 원림에 두 가지 변화 추이가 있다. 하나는 산림에서 도시로 옮겨갔고 다른 하나는 자연 형태를 비교적 많이 포함한 대규모의 산수 원림에서 인공적 예술성을 더 많이 가미한 작은 규모의 정원으로 바뀌었다. 자신이 살고 있는 주변의 작은 공간에서 위대한 우주의 정취를 터득하고자 했다. 이는 본래 동진의 남조에서 개인 소유의 원림이 생겨날 때부터 있던 현상이지만 중당 이후에 사인들 사이에서 보편적으로 추구하면서 전체 문화의 취향에 영향을 끼쳤다. 이 때문에 '시대의 획을 긋는' 의미가 특별히 두드러지게 되었다.

이 원림 경계는 백거이에 의해 불교와 도교의 두 가지 설법으로 개괄되었다. 하나는 호리병 속에 세상이 다 있다는 '호중천지壺中天地'이고, 다른 하나는 겨자씨 속에 수미산[170]을 넣는다는 '개자납수미芥子納須彌'이다. 전자는 『후한서』「방술전方述傳」에 나오는 고사에 기원한다. 이에 의하면 약을 파는 노인이 가게 앞에 호리병을 걸어두었다가 장사가 끝나면 늘 호리병 속에 뛰어 들어갔다. 결국 호리병 안에 "부귀한 집이 웅장하

170 ㅣ 수미산須彌山은 고대 인도의 우주관에서 세계의 중심에 있다는 상상의 산이다. 수미는 산스크리트어 수메루Sumeru의 음사音寫이며, 줄여서 '메루'라고도 하는데, 미루彌樓·미루彌漏 등으로 음사하고 묘고妙高·묘광妙光 등으로 의역한다. 소미로蘇迷盧라고도 음역되고, 묘고산妙高山이라고도 번역된다. 아주 높고 커서 지상의 높이는 8만 4천 유순由旬(yojana), 모양은 중간이 잘록하고 정상과 밑으로 갈수록 계단처럼 커진다.

고 화려하며 맛좋은 술과 먹기 좋은 안주가 가득 넘쳤다."[171] 후자는 『유마경』「불사의품」에서 나온 이야기다. "부처과 보살은 불가사의한 해탈을 하는데, 보살이 이 해탈에 머물면 높고 넓은 수미산을 겨자씨 속에 넣더라도, 커지거나 작아지지 않고 수미산 본래의 모습 그대로이다."[172] 중당 이후에 사인의 주택과 원림은 노인의 호리병처럼, 불경의 겨자씨처럼 작은 것이 큰 것을 머금고 짧은 것이 긴 것을 나타냈다. 중당의 사인은 이러한 호리병 속의 세상에 특히 심취했다.

> 처음 소수와 상수가 얼어붙었는데,[173] 자물쇠는 권세 높은 벼슬아치의 집에 있네.
> …… 어찌 겨우 몇 이랑을 말하는가? 빙빙 도는 길 끝없이 틔었는데.
>
> 　　초 응 소 상 수　　쇄 재 주 문 중　　　　하 언 수 무 간　　환 범 로 불 궁
> 　　初凝瀟湘水, 鎖在朱門中. …… 何言數畝間? 環泛路不窮.
>
> 　　　　　　　　　　　　　　　　　　　　　　　　(맹교孟郊, 「유성남한씨장游城南韓氏莊」)

> 그대는 안읍에 사는데, 주위의 수레들은 시끄럽다네.
> 죽약으로 깊이 담을 두르고, 거문고와 술을 작은 집에 펼친다.
> 누가 아는가? 저잣거리 남쪽 땅을, 다시 별천지를 만든다.
>
> 　　군 주 안 읍 리　　좌 우 거 도 훤　　죽 약 폐 심 원　　금 준 개 소 헌　　수 지 시 남 지　　전 작 호 중 천
> 　　君住安邑里, 左右車徒喧. 竹藥閉深院, 琴樽開小軒. 誰知市南地, 轉作壺中天.
>
> 　　　　　　　　　　　　　　　　　　　　　　　　(백거이, 「수오칠견기酬吳七見寄」)

> 가파른 작은 산 돌들, 와정窊亭을 마주하는 뭇 봉우리들.
> 움푹 팬 돌은 술통에 적합한데, 그 모양 형용할 수 없구려.
> 몇 자 사이에서 돌고 도니, 작은 봉래산을 보는 듯.
>
> 　　참 참 소 산 석　　수 봉 대 와 정　　와 석 감 위 준　　상 류 불 가 명　　순 회 수 척 간　　여 견 소 봉 래
> 　　巉巉小山石, 數峰對窊亭. 窊石堪爲樽, 狀類不可名. 巡回數尺間, 如見小蓬萊.
>
> 　　　　　　　　　　　　　　　　　　　　　　　　(원결元結, 「와준시窊樽詩」)

171 『후한서』「방술전方述傳」: 玉堂嚴麗, 旨酒甘肴盈衍其中.

172 『유마경維摩經』「불사의품不思議品」: 若菩薩往是解脫者, 以須彌之高廣, 內芥子中, 無所增減, 須彌山王本相如故.

173 | 소상瀟湘은 각각 호남(후난)湖南성 소수瀟水와 상강湘江을 가리킨다. 소상瀟湘의 용어는 가장 먼저 『산해경』「중산경」에 보인다. 소상은 지리상으로 상동湘東·상서湘西·상남湘南 세 지역을 합친 말이고 널리 호남성을 가리키기도 한다.

구불구불 도는 개울 확 트이고, 깎고 다듬어 높은 누대 만들었네.

산은 고작 열 길 남짓하지만 뜻을 헤아리는 건 저울대만큼이나 빠르지.

개울은 길이가 기껏 수 장丈인데, 정취는 강남을 가지런히 옮겨온 듯.

알맞게 지어 자족한다면, 경계는 큰 데 있지 않다네.

소위회계 삭성숭대 산불과십인 의의형곽 계불무수장 취모강남 지족조적 경부
疏爲回溪, 削成崇臺. 山不過十仞, 意擬衡霍. 溪不袤數丈, 趣侔江南. 知足造適, 境不

재 대
在大.(독고급,「낭야계술琅琊溪述」)**174**

도시와 작은 집의 정원에서 무한한 우주를 읽는다. 사령운과 왕유처럼 거대한 산수
의 광대한 기상에 의탁한 뒤에 반드시 예술적 조영을 진행해야 비로소 정원이 산수와
더불어 서로 아름다움을 갖다 댈 수 있다. 이 때문에 원림을 인공으로 심혈을 기울여
치밀하게 가꾸는 현상이 나타나게 되었다. 한유는「봉화괵주유급사사군삼당신제이십
일영奉和虢州劉給事使君三堂新題二十一詠」에서 이 자사刺史의 작은 주택 안에 신정新亭·
유수流水·죽동竹洞·월대月臺·저정渚亭·죽계竹溪·북호北湖·화도花島·유계柳溪·
산서西山·죽경竹徑·하지荷池·벼가 자라는 논〔稻畦〕·유항柳巷·화원花源·북루北
樓·경담鏡潭·고서孤嶼·방교方橋·월지月池 등 다양한 경관이 갖춰져 있었다. 유종원
이「우계시서愚溪詩序」에 자신의 집 정원에서 백 보 안에, 시내〔溪〕·언덕〔丘〕·도랑
〔溝〕·연못〔池〕·집〔堂〕·정자〔亭〕·섬〔島〕·꽃나무〔花木〕·돌〔山石〕 등이 있다고 묘
사했다. 백거이의 집 정원도 마찬가지로 규모는 비록 작지만 모든 풍경을 다 갖추었다

북쪽 담벼락 제일 첫 번째 집이 백씨 늙은이 낙천이 늙어 물러나 사는 곳이다.**175**

174 | 독고급獨孤及은 당나라 하남河南 낙양洛陽 출신으로 자가 지지至之다. 현종 천보天寶 13년(754) 도거
道擧에 응시하여 대책對策에서 일등으로 급제하여 화음위華陰尉에 올랐다. 상주자사常州刺史로 옮기고
재직 중에 죽어 세간에서는 독고상주獨孤常州라 부른다. 시호는 헌憲이다. 문장을 지어 선악을 분명하게
밝혔으며, 의론에 뛰어났다. 저서에『비릉집毗陵集』20권이 있다. 고문을 잘 지었고 의론에 뛰어나 변우
騈偶의 문풍에 반대했으며 한유와 유종원의 고문 운동의 선구자 가운데 한 사람으로 간주된다.

175 | 백거이白居易(772~846)는 낙양(뤄양) 부근의 신정(신정)新鄭에서 출생하여 829년(58세)에 낙양(뤄양)
에 영주하기로 결심, 허난부河南府의 장관이 되었던 때도 있었으나 대개 태자보도관太子補導官의 명목상
직책에 자족하면서 시와 술과 거문고를 삼우三友로 삼아 '취음醉吟선생'이란 호를 쓰며 유유자적하는 나날
을 보냈다. 831년(60세) 원진 등 옛 친구들이 세상을 떠나자 인생의 황혼을 의식하고 낙양(뤄양) 교외의
용문(룽먼)龍門의 여러 절을 자주 찾았고 그곳 향산사香山寺를 보수 복원하여 '향산거사'라는 호를 쓰며
불교로 기울어졌다. 842년(71세) 형부상서刑部尚書의 대우로 퇴직했고 그 뒤로도 '광영狂詠'은 계속되었

땅이 사방 17무[176]인데 그중 주택이 3분의 1, 물이 5분의 1, 대나무가 9분의 1이며, 섬·나무·다리·길이 그 사이에 있다. …… 10무의 집에 5무가 정원인데, 연못 하나에 대나무가 수천 그루 있다. 땅이 좁다고 탓하지 말고 장소가 치우쳤다고 투덜거리지 말라. 이만하면 충분히 무릎을 뻗을 수 있고 어깨를 펴고 쉴 수 있다. 게다가 집이 있고 정자가 있으며 다리가 있고 배가 있다. …… 마침 개구리가 구덩이에 살면서 바다가 얼마나 넓은지 모르는 것과 같다.[177] 신령스런 학과 괴이한 수석, 붉은 마름과 흰 연꽃 등은 다 내가 좋아하는 것인데, 봐라 다 내 앞에 있다.

북 원 제 일 제 즉 백 씨 수 낙 천 퇴 로 지 지 지 방 십 칠 옥 실 삼 지 일 수 오 지 일 죽 구 지 일 이
北垣第一第, 卽白氏叟樂天退老之地. 地方十七 屋室三之一, 水五之一, 竹九之一, 而

도 수 교 도 간 지 십 무 지 택 오 무 지 원 유 수 일 지 유 죽 천 간 물 위 토 협 물 위
島·樹·橋·道間之 …… 十畝之宅, 五畝之園, 有水一池, 有竹千竿, 勿謂土狹, 勿謂

지 편 족 이 용 슬 족 이 식 견 유 당 유 정 유 교 유 선 여 와 거 지 감 불 여 해 관 영 학 괴
地偏, 足以容膝, 足以息肩. 有堂有亭, 有橋有船. …… 如蛙居之坎, 不如海寬, 靈鶴怪

석 자 릉 백 련 개 오 소 호 진 재 아 전
石, 紫菱白蓮, 皆吾所好, 盡在我前.(백거이,「지상편池上篇」)

아주 작은 집의 정원에 이처럼 풍부한 경관과 볼거리를 안배하여 원림 안의 각종 구성 요소가 서로 호응하도록 심혈을 기울여 정교하게 꾸몄다.

1. 돌의 배치: 특별히 기형적인 괴석의 애호를 보였다.

만 그루의 헌칠한 소나무 초가집을 둘러싸고, 괴석의 찬 샘은 처마 아래에 있네.

장 송 만 주 요 모 사 괴 석 한 천 근 첨 하
長松萬株繞茅舍, 怪石寒泉近檐下.(원결元結,「숙회계옹택宿洄溪翁宅」)

진귀한 나무와 괴이한 돌, 층계 앞의 뜰에 놓네. 집들이 맑고 밝으며, 대숲이 그윽하고 깊다.

가 목 괴 석 치 지 계 정 관 우 청 화 죽 목 유 수
嘉木怪石, 置之階廷, 館宇淸華, 竹木幽邃.(『구당서舊唐書』「우승유전牛僧孺傳」)

고 정부의 불교 탄압 정책을 풍자하는 작품을 남겼다.

176 │ 무畝는 땅의 면적 단위이다. 6척 사방을 '1보步', 1백 보를 '1무'라 한다.

177 │ 이 구절은 우물 안의 개구리를 뜻하는 '감정지와坎井之蛙'의 고사성어를 가리킨다. 이 고사의 출처는 『순자』「정론正論」의 "淺不足與測深, 愚不足與謀知, 坎井之蛙, 不可与語東海之樂."이다.

고색창연한 두 개의 돌, …… 옛 칼을 꽂은 듯 뾰족하다. 하늘에서 떨어졌나 의심 말게, 인간 세상 물건 닮지 않았다고.

창 연 량 편 석 고 검 삽 위 수 물 의 천 상 락 불 사 인 간 유
蒼然兩片石. …… 古劍揷爲首, 勿疑天上落, 不似人間有.(백거이, 「쌍석雙石」)

2. 산 쌓기: 정원 안에 흙을 쌓아 산을 만드는데 돌을 겹쳐 산을 만든 경우가 더 많다.

흙 쌓아 점점 높아지니 산의 정취가 나타나니, 종남산을 뜰 안에 옮겨놓은 듯하다.

퇴 토 점 고 산 의 출 종 남 이 입 호 정 간
堆土漸高山意出, 終南移入戶庭間.(백거이, 「누토산累土山」)

바위와 골짜기 유심히 감상하니, 산은 참으로 자연스럽다. 외딴 봉우리 죽순처럼 솟아 오르고, 봉우리 맺은 연꽃 여기저기 피었도다. …… 나무 사이로 은은하게 보름달 뜨니, 온 동네 꽃향기 가득하네.

암 곡 류 심 상 위 산 극 자 연 고 봉 공 병 순 찬 악 선 개 련 수 암 호 중 월 화 향 동 리 천
岩谷留心賞, 爲山極自然. 孤峰空迸笋, 攢萼旋開蓮. …… 樹暗壺中月, 花香洞里天.

(허혼許渾, 「봉화노대부신립가산奉和盧大夫新立假山」)

3. 물을 다스림: 원림 속에 물길을 잘 내서 아주 작은 물결로 넓은 바다 큰 파도의 위세를 흠뻑 느낄 수 있는 경계를 추구했다.

이덕유李德裕는 평천장平泉莊을 다음처럼 묘사했다.

샘물을 끌어들여 물길이 휘감아 돌게 했는데, 바위를 뚫고 뚫어 파협巴峽과 동정호洞 庭湖의 열두 봉우리와 아홉 갈래 물줄기를 본떠 만들었다.

인 천 수 영 회 천 착 상 파 협 동 정 십 이 봉 구 파
引泉水縈回, 穿鑿像巴峽洞庭十二峰九派.(왕당王讜, 「당어림唐語林」)

백거이는 초당草堂을 다음처럼 묘사했다.

초당 동쪽에 폭포수가 있고 높이가 세 자 정도 되는데, 계단 모퉁이로 물을 쏟아 돌로 만든 도랑으로 떨어진다. 저녁과 새벽에는 흰 명주처럼 보이고, 한밤중에는 패옥佩玉의 달강거리는 소리나 금과 축筑의 연주하는 소리가 들리는 것 같다. 초당 서쪽에는 북쪽 벼랑의 오른쪽 기슭에 기대었는데, 대나무를 쪼개어 시렁을 얹고 벼랑 위의 샘물을 끌어들여 물줄기를 나누어 줄을 매달아 저절로 처마에서 섬돌로 물이 떨어지게 하였다. 물이 떨어지는 것이 마치 구슬을 꿴 것 같기도 하고, 끊이지 않고 내리는 것이 비와 이슬 같으며, 물방울이 똑똑 방울져 떨어지기도 하고 흩어져 뿌리기도 하며, 바람을 따라 구름이 떠가는 것 같기도 하다.

동유폭포수　현삼척　사계우　낙석거　혼효여련색　야중여환패금축성　당서　의북애
東有瀑布水, 懸三尺, 瀉階隅, 落石渠. 昏曉如練色, 夜中如環珮琴筑聲. 堂西, 倚北崖

우지　이부죽가공　인애상천　맥분선현　자첨주체　류류여관주　비미여우로　적력표
右趾, 以剖竹架空, 引崖上泉, 脈分線懸, 自簷注砌. 纍纍如貫珠, 霏微如雨露, 滴瀝飄

쇄　수풍원거
灑, 隨風遠去.(백거이,「여산초당기廬山草堂記」)

4. 꽃과 나무 기르기: 이덕유는 평천장의 원림에 다음과 같은 꽃과 나무를 길렀다. "기이한 나무로는 천대산天臺山의 금송金松, 옥玉처럼 아름다운 기수琪樹, 회계산會稽山의 해당화海棠花・비자나무〔榧〕・전나무〔檜〕, 섬계剡溪의 붉은 계수나무〔紅桂〕 등이 있다." "아름다운 수생 식물로는 연꽃 중에 평주萍洲의 중대련重臺蓮, 부용호芙蓉湖에서 자라는 백련白蓮 등이 있다."[178]

이들은 기이하고〔奇〕 드물며〔稀〕 귀하다〔貴〕는 데에서 착안하여 있었던 것이다. 또 비덕[179]에 착안하여 심은 경우도 있다. 백거이의 경우를 살펴보자.

초록을 싫어해 황죽黃竹을 가꾸고, 붉은 색을 꺼려 백련을 심는다.

염록재황죽　혐홍종백련
厭綠栽黃竹, 嫌紅種白蓮.(백거이,「억낙중소거憶洛中所居」)

178 ┃ 이덕유李德裕,「평천산거초목기平泉山居草木記」: 水物之美者, 荷有萍洲之重臺蓮, 芙蓉湖之白蓮.
179 ┃ 비덕比德은 자연물의 성질이나 속성을 사람의 기질이나 품성에 빗댄 것이다.

대나무는 성질이 곧아 올곧음으로 자신의 몸을 세우는데, 군자는 대나무의 그런 성질을 읽어낸다. …… 그러므로 군자는 대나무를 많이 심어 뜰을 가득 채운다.[180]

<u>竹</u><u>性</u><u>直</u>, <u>直</u><u>以</u><u>立</u><u>身</u>. <u>君</u><u>子</u><u>見</u><u>其</u><u>性</u>. …… <u>故</u><u>君</u><u>子</u><u>人</u><u>多</u><u>樹</u><u>之</u>, <u>爲</u><u>庭</u><u>實</u><u>焉</u>.(백거이, 「양죽기養竹記」)

〈그림 4-9〉 백거이

정원에서 일련의 수단을 통해 작은 것으로 큰 것을 읽으려고 하는데, 이는 유한有限에서 무한을 체득하고자 하기 때문이다. 여기서 원림은 이미 산림에서 시끄러운 도시로 들어섰다. 이처럼 원림이 시끄러운 도시에 들어섰지만 사인은 여전히 산림에서 우주와 인생의 참뜻을 깨닫는 것처럼 깨닫고자 했다. 이 때문에 진짜 자연과 운치가 같지만 소형화된 호중천지壺中天地의 원림 경계가 당연히 창조되어 생겨나게 되었다. 원림이 도시로 들어선 이유는 은사가 더 이상 산림으로 가서 숨지 않고 도시의 관아官衙에 숨어들은 데에 있다. 백거이는 이를 중은中隱이라 불렀다. 「중은」이란 시를 보자.

대은은 조정이나 저잣거리에 살지만, 소은은 산속에 들어가 숨는 것이라네.
산속은 너무 쓸쓸하고, 조정이나 저잣거리는 너무 시끄럽지.
중은만 못하다네, 관직에 머물러 은거하면 그만인데.
물러난 듯 자리를 차지한 듯, 바쁘지도 한가롭지도 않다네.
마음과 힘을 기울이지 않고, 배고픔과 추위를 면할 수 있지.
한 해가 끝나도 공무가 없지만, 다달이 봉록을 받을 수 있네.
그대가 산에 오르기를 좋아한다면, 성 남쪽에 가을 산이 있고.

180 | 백거이는 대은과 중은이 모두 출사하는 점에서는 같지만 대은은 조정을 드나들며 책임이 많은 고위직을, 중은은 일이 많지 않지만 생계를 유지할 직책을 말한다. 소은은 산림에 은거한다는 점에서 앞의 둘과 다르다. 이와 달리 소은은 산림에, 중은은 시장에, 대은은 조정에 숨는다고 보는 풀이도 있다. 후자의 경우 대은이 최고 경계지만 백거이의 경우 중은이 최고 경계이다.

그대가 질펀하게 놀기를 좋아한다면, 성 동쪽에 봄 동산이 있다네.

그대가 취하기를 바란다면, 때때로 잔치에 손님으로 갈 수 있고.

낙양 군자가 많으니, 마음껏 즐거운 대화를 나눌 수 있다네.

그대가 편히 잠자고 싶으면, 스스로 깊이 빗장 달아걸면 그뿐.[181]

수레와 말 타고 오는 손님 없다가도, 별안간 손님이 문 앞에 이른다네.

사람이 한세상 살다보면, 그 두 가지 길이 온전하기 어렵다오.

빈천하면 추위와 배고픔에 괴롭고, 귀하면 근심걱정 많아지니.

오직 이렇게 중은의 선비라야, 몸이 깨끗하고 편안하게 되지.

궁색과 달통, 풍부와 빈곤, 나는 이 네 가지 사이에 산다네.

대 은 주 조 시　　소 은 입 구 번　　구 번 태 냉 락　　조 시 태 효 훤
大隱住朝市, 小隱入丘樊. 丘樊太冷落, 朝市太囂喧.

불 여 작 중 은　　은 재 류 사 관　　사 출 부 사 처　　비 망 역 비 한
不如作中隱, 隱在留司官. 似出復似處, 非忙亦非閑.

불 로 심 여 력　　우 면 기 여 한　　종 세 무 공 사　　수 월 유 봉 전
不勞心與力, 又免飢與寒. 終歲無公事, 隨月有俸錢.

군 약 호 등 림　　성 남 유 추 산　　군 약 애 유 탕　　성 동 유 춘 원
君若好登臨, 城南有秋山. 君若愛遊蕩, 城東有春園.

군 약 욕 일 취　　시 출 부 빈 연　　낙 중 다 군 자　　가 이 자 환 언
君若欲一醉, 時出赴賓筵. 洛中多君子, 可以姿歡言.

군 약 욕 고 와　　단 자 심 엄 관　　역 무 거 마 객　　조 차 도 문 전
君若欲高臥, 但自深掩關. 亦無車馬客, 造次到門前.

인 생 처 일 세　　기 도 양 난 전　　천 즉 고 동 뇌　　귀 칙 다 우 환
人生處一世, 其道兩難全. 賤卽苦凍餒, 貴則多憂患.

유 차 중 은 사　　치 신 결 차 안　　궁 통 여 풍 약　　정 재 사 자 간
唯此中隱士, 致身潔且安. 窮通與豊約, 正在四者間. (백거이, 「중은中隱」)

이 시는 시가 형식으로 중은 이론을 표현하고 있는데, 그 핵심은 곧 뜻에 맞는 적의 適意이다. 은隱은 본래 도를 깨우치기 위한 것이다. 도를 깨우치기 위해서라면 하필 반 드시 산수로 갈 필요가 있는가? 시장에 숨고 관가에 숨는 이러한 풍조에서 '평상심이 곧 도이다'라는 선종의 경향과 서로 합치되는 방향을 느낄 수 있다. 대체로 왕유의 산림 형에서 백거이의 도시형에 이르는 사이의 시간 간격이 그다지 길지 않다. 중은의 의미

181 | 엄관掩關은 글자 그대로 문을 닫아 걸다는 뜻이다. 나아가 이는 불교에서 수행자가 깨달음을 추구하며 벽을 바라보고 앉아 정진하는 방식을 가리킨다.

를 강조하기 위해서 또는 중은형의 원림으로 끌어가느라 여론을 미리 조성하기 위해서, 백거이는 소은과 대은의 방식을 낮게 평가하고 중은을 소리 높여 제창했다.

본래 사인이 중국 문화에서 차지하는 지위와 역할로 말하면 중은은 그들에게 가장 적당하고 가장 자연스러운 선택이고, 그들이 먹고 살아가는 일상 방식이다. 이처럼 그들의 사회 지위와 엇비슷하기에 힘써 사회를 떠나 산림에 숨어 살지 않아도 되고 또 고심하며 조정에 비집고 들어가지 않아도 되고 그냥 인연에 따라 집착하지 않는 심리 세계를 나타냈다. 일단 중은을 유일하게 좋아하고 소은과 대은은 뭔가 부족하다고 생각하게 되면, 경계에서 '집착'의 상태로 떨어져서 최상의 경계에 이를 수 없다. 이는 마침 도시 원림 중 '호중천지'가 각종 인공적인 방식으로 '작은 것으로 큰 것을 읽는' 데에 집착한 것과 비슷하다. 산림에 있지 않으면서 산림에 있는 것과 같아 산림에 있는 것보다 더 나은 경계를 얻을 수 있다. 즉 발로 집 밖을 걸어 나가지 않고 원림을 통해 우주의 깊은 뜻을 체득하므로 그는 초탈할 수 있다. 하지만 이러한 깨달음은 원림에서 깨달음이며 본래 생활의 정취를 담고 있으므로 현실을 떠나지 않고 있다. 느릿느릿하고 초탈하며 편안하고 스스로 만족하며, 선종과 도가의 경계에 들어섰을 뿐만 아니라 현실 생활과 향수를 벗어날 수 없었다. 다만 이렇게 얻고도 호리병 같은 원림에서 힘써 돌을 배치하고 산을 쌓고 물을 다스리고 꽃과 나무를 기르는 생활에 기대고 있으니 장자의 말을 빌리면 "의지하는 대상이 있다."[182]

호중천지壺中天地를 통해 중은 원림의 경계를 완성한 것은 산림에서 도시로 원림의 무대가 옮겨가는 전환의 관건이다. 선종의 용어로 말하면 사령운·왕유처럼 사인이 조정의 체제에서 산림에 들어가는 것은 평범함을 통해 성스러움으로 들어가는 유범입성由凡入聖이다. 산림에서 조정의 체제로 돌아오는 것은 성스러움에서 평범함으로 들어가는 유성입범由聖入凡이며, 최고의 경계는 성스러움도 아니고 평범함도 아닌 비성비범非聖非凡이다. 이는 소식을 대표로 하는 송나라 사람의 원림에서 완성되었다. 선종 사상으로 말하면 중은 원림은 사인 미학의 한 차례 진전을 대표하고 문화사로 말하면 중은 원림은 더 복잡한 내용을 포함한다. 현상으로 말하면 중은 원림은 사인으로 하여금 산수 속의 원림을 도시 속으로 옮겨온 것이다. 중은 원림은 의식에서 영혼의 강건함을

182 有所待. | 이 부분은 열자가 바람을 타고 다녀서 걷지 않아도 되지만 결국 바람에 의존할 수밖에 없다는 내용에서 나온다. 『장자』「소요유」: 夫列子御風而行, 冷然善也, 旬有五日而後反. 彼於致福者, 未數數然也. 此雖免乎行, 猶有所待者也. (안동림, 33)

대표하지만 무의식에서 어쩌면 오히려 번화한 도시에 대한 그리움과 새롭게 출현하는 도시의 요소에 대한 몽롱한 감수성을 가지고 있을지도 모른다. 아마도 수많은 요소를 총동원해야만 비로소 중은 원림의 출현과 내재된 풍부한 함의를 제대로 해석할 수 있을 것이다.

3. 고문 부흥의 풍부한 의미

백거이와 마찬가지로 한유는 여러 방면에서 의미 있는 활동을 했다. 두보의 시, 안진경의 글씨, 한유의 글로 병칭될 때 한유는 두보·안진경과 함께 예술의 법도를 마련한 대표자이다. 문화의 전환에서 보면 한유는 유종원 및 고문古文을 높이 사는 아주 커다란 집단과 함께 새로운 예술 형식과 미학 사상의 전형을 일구어냈다. 두보의 시, 안진경의 글씨, 한유의 글이라는 모델은 전무후무하다. 한유의 고문 운동은 당 제국에서 시작되었지만 역사적 전환의 중대한 의미를 갖는다. 한유로 대표되는 고문 운동은 과거로 되돌아가는 운동이라는 점에서 복고復古이고 또 미래를 개척하는 운동이라는 점에서 명도明道의 특성을 갖는다. 그들은 우주가 순환하는 우주라고 생각했다. 그들의 관념에서 전통의 회복과 미래의 개창은 하나의 사건이다.

중국의 사인은 사師(스승)·리吏(관료)·문文(문인)이 일치된 존재이다. 셋 중 사는 사람이 천지 사이에 우뚝 설 수 있는 사상이고 우주의 도를 승인하는 것이다. 리는 벼슬살이에 나아가 도를 실천하는 직위이고 또 광의로는 도를 실천하는 행위로 이해할 수 있다. 문은 도를 구현하는 미학 형식이다. 공자가 "덕 있는 고상한 사람은 반드시 명언을 남긴다"[183]고 주장했듯이 도덕은 필연적으로 문학에서 드러난다. 문은 선진 시대의 산문에서 이러한 일치를 아주 잘 구현하고 있다. 한 제국의 경학經學과 사부辭賦는 이런 통일을 분열시켰고, 위진과 육조 시대는 화려한 문학성의 추구로 '문'이 경經으로부터 더욱더 멀어지고 화려함으로 치달아서 공자가 반대하는 '명언을 남긴다고 반드시 고상한 덕을 갖추지 않는다.'는 상황으로 전락했다.

당 제국의 고문 운동은 표면적 동기로 보면 한 제국 이래로 문文과 도道의 분리를

183 『논어』「헌문」5(353): 有德者必有言, 有言者不必有德.(신정근, 537)

부정하고 선진 시대의 문과 도 통일로 되돌아가는 것이다. 그래서 고문 운동의 역사는 중당에서 초당까지 거슬러 올라가 유면柳冕·양숙梁肅·독고급獨孤及·이화李華·가지賈至·소영사蕭穎士·진자앙陳子昻을 쭉 나열할 뿐만 아니라 그 위로 수隋의 왕통王通이나 육조 시대의 여러 사람까지 거슬러 올라갈 수 있다. 당 제국의 현실에서 보면 당 제국 이래로 사상의 중시는 유·불·도 삼교三敎의 공동 존중으로 표현되었다. 유가가 중시되면서 조정의 지원으로 공영달孔穎達의 『오경정의五經正義』, 안사고顔師古의 『오경정본五經定本』이 반포되었고 또 육덕명陸德明의 『경전석문經典釋文』이 나오게 되었다. 모든 것을 모두 수록하는 정부의 학술 프로젝트 측면에서 천天·지地·인人 등 세상의 모든 영역을 다루는 백과전서 종류의 『예문유취藝文類聚』『문사박요文思博要』『삼교주영三敎珠永』이 간행되었다. 그러나 안사의 난과 아울러 이후 일련의 변동이 생기면서 정치적으로 조정은 번진[184] 할거의 문제를 끝내 해결하지 못했고, 경제적으로 도시의 번영된 생활이 다양해지자 사상 통일의 요구가 제기되었다. 이 모두가 사인으로 하여금 전체 문화와 현실의 문제를 해결하는 길을 다시 생각하게 만들었다.

한유의 경우 첫째로 유가의 도를 끌어올려서 유가 사상에 의거하여 전체 사회의 사상을 일신하고자 했다. 둘째로 유가 사상이 일상생활을 철저하게 규제하고자 했다. 사인으로 말하면 이는 사師의 도道, 리吏의 행위, 문文의 미학美學을 통일시키는 것이다. 또한 도와 문의 통일이기도 하다. 고문 운동은 두 전통을 반대했다. 첫째, 도를 단지 서책의 경전을 풀이하던 양한 경학의 주석학(훈고학) 전통과 이러한 전통이 당 제국에서 나타난 구체적 결과물, 즉 정부의 오경五經 해석학으로 이해되는 것을 반대했다. 둘째, 문을 주로 미의 구현으로 여기는 육조 시대의 전통과 이러한 전통이 당 제국에서 나타난 구체적 결과물, 즉 왕발王勃·양형楊炯·노조린盧照隣·낙빈왕駱賓王 이래로 줄곧 문단의 주류를 차지한 변려 문풍文風[185]을 반대했다.

한유는 도가 책일 뿐만 아니라 영혼이었다. 이 때문에 도를 밝히는 명도明道는 마음을 밝히는 명심明心으로 구현되고 개성으로 구현되었다. 여영시(위잉스)余英時에 따르면

184 ㅣ 번진藩鎭은 당 제국 중기에 변경과 중요 지역에서 그 지방을 관장하던 절도사節度使를 말한다. 훗날 절도사의 권력이 점차 비대해지고 민정과 재정을 겸하여 관장하게 되면서 조정에 반기를 들고 특정 지역에 기반하여 거의 독립 정권을 유지했다.

185 ㅣ 변려문騈儷文에서의 '변'은 2마리의 말이 나란히 수레를 끌고 다니는 것을 뜻하고, '려'는 1쌍의 남녀를 뜻한다. 이는 변려문의 문체가 모두 대구로 이루어졌기 때문에 생긴 명칭이다. 변문·변체문이라고도 하며, 당 제국부터 변려문이 4자와 6자로 이루어진다고 하여 사륙문四六文으로 부르기도 했다.

한유는 사실 선종 사상의 영향을 받은 일면이 있는데,[186] 이는 상당히 일리 있는 식견이다. 이 일면을 이해해야만 한유가 요堯·순舜·우禹·탕湯·문文·무왕武王과 주공周公·공자·맹자의 직접적 계승자로서 시대적 의미와 중국 문화의 전환 과정에서 갖는 의미를 비로소 분명하게 드러날 수 있다. 유가의 도는 책이 아니고 우상도 아니며 일상생활 속에 침투한 강상 윤리[187]와 강상 윤리를 기초로 한 풍부한 생활이다. 사인의 경우 도를 밝히는 명도는 문학에서 도와 서로 호응하는 글쓰기 방식으로 구현되었는데, 이것이 곧 고문이다.

문으로 도를 밝히는 문이명도文以明道는 고문 운동의 견인차이다. 한유는 다음처럼 말했다.

> 군자가 관직에 있으면 공무를 수행하다 죽으려고 생각하고, 관직을 얻지 못하면 스스로 글을 갈고 닦아서 도를 밝히려고 생각하라. 나는 앞으로 도를 밝히리라.
>
> 군 자 거 기 위 즉 사 사 기 관 미 득 위 즉 사 수 기 사 이 명 기 도 아 장 이 명 도 야
> 君子居其位, 則思死其官. 未得位, 則思修其辭以明其道. 我將以明道也.
>
> (한유, 「쟁신론爭臣論」)

한유는 고문을 부흥시키고자 했지만 변려문의 아름다운 형식을 부정하지는 않았다. 그가 부정한 것은 변려문에서 자신을 세우는 입신立身과 글을 창작하는 작문作文을 분리시키는 유미적 경향이다. 육조 시대의 변려문은 확실히 매우 아름다웠지만 오히려 이러한 아름다운 형식과 규칙으로 인해 사람의 영혼을 구속하고 나아가 도를 가리게 되었다. 고문 운동은 문학에서 미학 형식의 자유성을 회복하고자 했다. 이러한 자유성은 과거에서부터 지금에 이르는 각종 문체를 모두 받아들이는 겸수병용兼收幷用을 포함하여 새로운 고문의 글쓰기 기초가 되었다. 변려문이면 변려문이어야 하고 산문이면 산문이어야 하는데, 구절의 장단과 소리의 높낮이가 모두 마음과 서로 부합해야 했다. 처음 보면 고문 운동은 위진 시대와 육조 시대가 3백 년에 걸쳐 노력해온 입신의 도덕과 작문의 심미審美의 구분을 다시 한 덩어리로 뭉치게 했다. 한 걸음 더 나아가 따져보

186 ㅣ 장법(장파)은 출처를 밝히지 않았지만 내용상으로 여영시(위잉스), 이원석 옮김, 『주희의 역사 세계』 상·하, 글항아리, 2015 참조.
187 ㅣ 강상綱常은 '삼강오상三綱五常'의 줄임말로 사람이 지켜야 할 도리를 가리킨다.

《그림 4-10》 **한유의 초상**

면 이는 도道・인人・문文의 통일성을 새롭게 인식한 뒤에 문의 방식으로 마음과 도를 밝히는 것이다.

한유의 글 중에 표정과 태도가 엄숙하여 범접할 수 없는 「원도原道」「사설師說」이 있고, 정감이 넘치고 형식이 화려한 「송이원귀반곡서送李願歸盤谷序」「송맹동야서送孟東野序」가 있으며, 글을 유희로 삼은 「모영전毛穎傳」 등이 있다.[188] 고문의 문체는 확실히 본마음에 더 가까이 다가가는 심미 양식이다. 그것이 정론政論・서기書記・유력遊歷・명뢰銘誄・잡감雜感을 모두 '문'으로 통일시키더라도, 이런 통일은 바로 각종 지식의 외재적 구분을 타파하여 각종 '문'을 모두 사람에게 통일시켰다. 사람은 마음에 달려 있고 마음은 도에 두고 있으며 문으로 도를 밝힌다. 그러므로 고문 운동은 글쓰기 방식과 문체의 양식으로써 새로운 시대를 처음 열었다. 고문 운동은 고대의 형식으로 되돌아가서 어떻게 시대에 부응하는 요구 조건을 보증하고 어떻게 팔대八代[189] 이래의 미학적 성취를 손해 보지 않을 것인가? 한유의 이론은 세 방면에서 논술할 수 있다.

첫째, 고인은 성인과 현인을 포함하는데, 그들의 뜻을 본받지 글을 본받지 않는다.

누가 물었다. "글을 지을 때 누구를 본받아야 합니까?" 나는 조심스럽게 대답했다. "마땅히 옛날의 성현을 본받아야 한다." 또 물었다. "옛날의 성현이 지은 책이 남아 있지만 표현이 다 다르니 무엇을 본받을까요?" 나는 또 조심스럽게 대답했다. "그들의 뜻을 본받아야지 표현을 본받아서는 안 된다."

혹문 위문의하사　필근대왈: 의사고성현인. 왈: 고성현인소위서구존, 사개부동, 의
或問, 爲文宜何師? 必謹對曰: 宜師古聖賢人. 曰: 古聖賢人所爲書具存, 辭皆不同, 宜

188 | 여기에 소개된 글은 이종한 옮김, 『한유산문역주』 전5권, 소명출판, 2012 참조.
189 | 팔대八代는 동한東漢・위魏・진晉・송宋・제齊・양梁・진陳・수隋의 8왕조를 가리키기도 하고 삼황오제三皇五帝의 시대를 가리키기도 한다.

516

하 사 필 근 대 왈 사 기 의 불 사 기 사
何師? 必謹對曰: 師其意, 不師其辭.(한유, 「답유정부서答劉正夫書」)

뜻을 본받아야지 표현을 본받지 않는다는 것은 창조성의 이해와 운용을 보증한다.
둘째, 뜻을 본받도록 배우고 작문은 기에 달려 있다.

기氣가 물이라면 말은 물 위에 뜨는 물건이다. 물이 드넓고 깊으면 사물이 크고 작고
가릴 것 없이 모두 뜨게 되니, 기와 말의 관계도 이와 마찬가지이다. 기가 왕성하면
말이 길든 말이 짧든 길든, 소리가 높든 낮든 모두 조화롭게 된다.

기 수야 언 부물야 수대이물지부자 대소필부 기지여언유시야 기성칙언지단장
氣, 水也. 言, 浮物也. 水大而物之浮者, 大小畢浮. 氣之與言猶是也. 氣盛則言之短長

여 성 지 고 하 자 개 의
與聲之高下者皆宜.(한유, 「답이익서答李翊書」)**190**

기를 위주로 삼는 것은 지금보다 한 걸음 더 나아가 작문을 창조성에서 미학성으로
전환시킨 것이다. 기로 문장을 짓고 기로 문사를 이끌어서 모든 문장과 모든 문사가
전부 개성의 표현을 나타내게 되었다. 기를 위주로 삼는 것은 한유가 거듭 말한 "기울
어지면 울게 된다."**191**는 주장과 "내용은 풍부하고 표현은 호방하다"**192**는 주장과 결합
하면서, 고문 글쓰기의 미학성은 보증을 받게 되었다. 기를 위주로 하는 바탕에서 한
걸음 더 나아가 창의성을 강조하게 된다.
 셋째, "글은 반드시 자기 자신에서 나온다."

옛사람의 글은 반드시 자기 자신에서 나왔지만 시대가 내려올수록 그렇게 하지 못하
자 표절하게 되었다. 후세에는 모두 앞 사람만 보고 그대로 따라하니, 한 제국부터
지금까지 천편일률이 되었다. 까마득히 오랜 세월 동안 깨닫지 못해 신神도 막히고
성聖도 숨고 도통마저 끊어졌다. 궁하면 통한다더니 소술**193**이 세상에 나오니, 문장은

190 | 이익李翊은 한유의 추천으로 진사과에 합격한 한문제자韓門弟子의 한 사람이다. 정원貞元 18년(802)에
 한유가 부고관副考官 육참陸參에게 이익 등 열 사람을 추천한 적이 있는데, 그해 진사과에 이익이 급제했다.
191 한유, 「송맹동야서送孟東野序」: 大凡物不得其平則鳴.
192 한유, 「진학해」: 先生之於文, 可謂閎其中而肆其外矣.
193 | 번종사樊宗師는 당 제국의 산문가로 자가 소술紹述이고, 번택樊澤의 아들이다. 국자주부國子主簿로 관
 직을 시작했고 간의대부諫議大夫에 제수되었지만 임무를 맡지 못하고 죽었다. 그는 뭇 분야에서 뛰어났지

통하고 자구는 순조로워 모두가 자리를 찾았다. 문장의 도를 구하려 했던 그의 자취이리라!

유 고 어 사 필 기 출　강 이 불 능 내 표 적　후 개 지 전 공 상 습　종 한 흘 금 용 일 률　요 요 구 재 막 각
惟古於詞必己出, 降而不能乃剽賊, 後皆指前公相襲, 從漢迄今用一律. 寥寥久哉莫覺

속　신 조 성 복 도 절 색　기 극 내 통 발 소 술　문 종 자 순 각 식 직　유 욕 구 지 차 기 촉
屬, 神徂聖伏道絶塞. 旣極乃通發紹述, 文從字順各識職. 有欲求之此其躅!

<div align="right">(한유, 「남양번소술묘지명南陽樊紹述墓誌銘」)</div>

글은 반드시 자기 자신에서 나온다는 사필기출詞必己出은 변려문의 급소를 찌르고 또 고문의 특징을 제시하고 있다. 변려문은 유미적이지만 이러한 미는 체계적인 패턴을 이루어 결과적으로 사람마다 비슷하게 지어 도리어 아름답지 않게 된다. 그래서 고문은 기를 위주로 삼는다는 배경에서 '글이 반드시 자기 자신에서 나와야' 진정으로 더 깊은 미학적 내용을 건드리게 되는 것이다. 고문 운동에서 도道·인人·문文의 관계를 이해하고, 이러한 관계로 말미암아 생겨난 한유의 인과 문의 다양성을 이해해야만 비로소 유종원(773~815)과 고문의 관계를 이해할 수 있다. 비록 유종원 심중의 도와 한유 사이에 같지 않은 점이 있지만 고문 운동의 기초로서 도·인·문의 관계는 오히려 일치한다.

성인의 말은 도를 밝히려고 기약한다. 배우는 자는 도에서 구하도록 힘써서 문사를 남겨야 한다. 문사가 세상에 전해지는 것은 반드시 글(기록)을 통하게 된다. 도는 문사를 빌려 밝아지고 문사는 글에 의지하여 전해진다. 중요한 것은 도일 뿐이다.

성 인 지 언　기 이 명 도　학 자 무 구 제 도 이 유 기 사　사 지 전 어 세 자　필 유 어 서　도 가 사 이 명
聖人之言, 期以明道. 學者務求諸道而遺其辭. 辭之傳於世者, 必由於書. 道假辭而明,

사 가 서 이 전　요 지　지 도 이 이 의
辭假書而傳. 要之, 之道而已矣.

<div align="right">(유종원, 『유하동집劉河東集』 「보최암수재논위문서報崔黯秀才論爲文書」)</div>

한유와 마찬가지로 유종원은 도·인·문의 관계에서 영혼과 문자의 관계를 중시했다. 이러한 영혼·개성·감정·촉발觸發·깨달음을 중시하게 되자 유종원으로 하여금

만 문학에도 손을 놓지 않았는데, 한유가 창도한 고문 운동에 참여하기도 했다. 저서로 『번간의집칠가주樊諫議集七家注』 등이 있다.

한유와 마찬가지로 「정부貞符」「봉건론封建論」「천설天說」 등의 논설문, 「포사자설捕蛇者說」 「종수곽탁타전種樹郭橐駝傳」「재인전梓人傳」 등의 서사문敍事文, 「영주팔기永州八記」로 대표되는 맑고 아름다우며 참신한 산수유기山水遊記 등 우수한 고문의 문장을 짓게 하였다. 문학사로 말하면 유종원은 고문 이론과 관련하여 경전의 의미를 갖춘 고문 작품을 제창하고 창작했으며, 한유의 뒤를 바짝 따라가며 고문 운동의 대표가 되었다. 고문 운동은 유가 도의 부흥을 주요 내용으로 삼았다. 이 때문에 유가 도의와 고문의 합일을 내세우는 과정에 한유를 수장으로 하는 도통 집단, 즉 구양첨歐陽詹 · 이관李觀 · 장적張籍 · 이고李翶 · 이한李漢 · 황보식皇甫湜 · 심아지沈亞之 · 번종사樊宗師 등이 생겨났다.

이러한 집단의 상호 영향 아래 유가를 높이 받들었지만, 동시에 불도를 출입하는 유종원은 외톨이처럼 보였다. 바로 이 두 가지 방면에서 고문 운동의 풍부한 내용을 드러내게 되었다. 한유를 수장으로 하는 도통 집단이 있기 때문에 고문의 유학 부흥의 의미가 두드러질 수 있었다. 한유와 유종원이 병렬되는 '유종원'이 있었기 때문에 고문이 유학 부흥을 뛰어넘은 의미를 숙고하기에 이르렀다. 고문이 송나라에서 발전하게 되자 구양수 · 소순 · 소식 · 소철 · 왕안석 · 증공曾鞏 등 육대가가 나오게 되었고, 고문이 대표하는 문화 전환의 의미를 더욱 풍부하게 만들었다. 중당에서 바로 한유와 유종원의 상호 자극(긴장)이 고문이 지닌 문화 전환의 의미를 뚜렷하게 했다. 고문 운동의 출현으로 인해 문화 전환 중 중국 문화가 다시 유가를 위주로 하는 새로운 형세에서 모든 존재를 끌어안는 문화 형식을 일신하게 되었다. 당연히 그것의 완전한 전개는 송나라에서 일어난 이야기이다.

격의 이론과 의경 이론

당 제국의 미학 이론은 법도를 중시하는 상법尚法 시대의 주류 중에 두 가지의 새로운 특징을 보여주었다. 하나는 '격格'의 이론이고 다른 하나는 의경意境 이론이다. 격의 이론은 육조 시대의 '품品'의 이론이 한 걸음 나아가 발전한 형태이고 전체의 형식화에 편중된 이론이다. 의경 이론은 육조 시대의 '신神·골骨·육肉'의 구조를 바탕으로 하여 한 걸음 나아가 발전한 형태이다. 두 가지는 상대적으로 독립적이기도 하고 서로 많이 교차하는 이론이다. 두 이론을 이해하면 당 제국 미학의 기본 핵심을 이해할 수 있다. 당 제국 미학의 이론은 사공도의 『시품』에서 절정에 도달했다.

1. 격의 두 의미: 이론의 씨줄과 날줄

당나라 미학에서는 '격'을 이야기하면서 시詩를 주류로 삼았다. 이는 시가가 과거 제도에서 중요성을 가지게 되었고 나아가 중국 문화에서 중요성을 갖는 점과 관계가 있다. 초당 때에 상관의[194]의 저술에서 시작하여 끊임없이 불어났는데, 『문경비부론文境

194 | 상관의上官儀는 하남성 섬현陝縣 출신으로 자가 유소游韶이고 초당 시절 '기착완미綺錯婉媚'의 시풍을 보인 시인이자 재상을 지냈다. 그는 젊은 시절 승려가 되었다가 진사에 급제하고서 홍문관직학사弘文館直學士 등을 거치면서 황제의 성지 초안을 작성하는 등 관변 활동에 종사했다. 『신당서』「예문지藝文志」에 따르면 저서로 문집 30권, 『투호경投壺經』 1권이 있고 일찍이 『진서晉書』『방림요람芳林要覽』의 편찬 작업에 참여했다.

秘府論』은 많은 시격詩格 관련 저작을 인용하여 편집하고 있다. 교연皎然의 『시식詩式』은 시격을 다룬 많은 저작 중에 우수한 작품이다. 회화에서는 이사진李嗣眞·장회관·주경현朱景玄·장언원 등의 저작에서 품품·필筆·법法을 이야기하여 격까지 다루고 있는 상황을 확인할 수 있다. 서예에서는 당 제국 초기의 저술이 대부분 법法을 말하고 결訣을 말하다가 두몽의 『술서부어례자격』에 이르러 법에서 격으로 발전하는 과정을 뚜렷이 보이고 있다. 당 제국의 사람은 법도를 숭상했다. 최초의 시격은 주로 법도, 즉 전문적 기교를 이야기했다. 예컨대 성률聲律의 문제, 대우對偶의 문제, 체식體式의 문제 등이었다.

왕창령(698~757)은 시에 3가지 격이 있다며 '시유삼격詩有三格'을 말하고 교연은 5가지 격이 있다며 '시유오격詩有五格'을 말하면서 '격' 자를 사용하고 있지만 그것은 여전히 '법'의 의미였다. 그런데 왕창령은 또 시에 3경이 있다며 '시유삼경詩有三境'을 말하고 교연은 '변체십구자辨體十九字'를 말하면서 풍격風格을 언급하고 있는데, 이는 두몽의 '격' 의미와 완전히 같다. 이때 부분적인 미학의 기술에서 일반적인 미학의 원리로 나아갔다고 할 수 있다. 사공도의 『시품』은 전형적으로 '격'을 다루고 있다. '격'이 이러한 의미를 가지게 된 계기는 주로 회화에서 '품'과 '격'이 서로 의미를 보충하고 발휘하는 데에 있다. 관건은 서예에 있다. 예컨대 구양순의 『삼십육법三十六法』은 대부분 서예의 전문적인 문제를 다루고 있다. 두몽의 『술서부어례자격』에 이르러 어떠한 심미 영역에서도 완전하고도 직접적으로 활용할 수 있는 미학 원리가 되었다. 이때에 이르러서야, 이런 층위에 이르러서야 당 제국의 '격'은 비로소 시대적이고 역사적인 의미를 가지게 되었다.

육조 시대가 '품'을 숭상했지만 주요한 특징을 한 단어로 가려 뽑기 어렵다. 당 제국 사람은 '격'을 숭상하여 법도와 논리를 중시하는 특징을 나타냈다. 좀 더 넓게 비교하면 송나라 사람은 '화話'(이야기)를 숭상하여 정원에서 '완玩'의 의취意趣를 드러냈다. '격'은 중국 미학의 전체 개념군 중에 '골骨'의 층위에 속하고 유사한 개념으로 다음이 있다.

격格·체體·질質·식式·골골·본本·간간·구構·가架 등등.

'격'은 '골'이라는 층위의 개념으로 골 유형의 다른 개념과 서로 이어지고, 또 '신神'이라는 층위와 '육肉'이라는 층위와 서로 이어진다. 우리가 '풍격'이란 용어를 말할 때 '격'

은 '신'의 층위인 '풍風'과 연계된다. '격식'이란 용어를 말할 때 '격'은 '골'의 층위인 '식式'
과 연계된다. '격조'를 말할 때 '격'은 '육'의 층위인 '조調'와 연계된다. '격'의 본뜻을 이
해하고 또 '격'과 기타 개념의 내용 연계를 이해하면 당 제국 사람이 왜 '격'을 그토록
강조하는지 기본적으로 파악할 수 있다.

'격'은 순수한 이론의 관점에서 보면 육조 시대의 두 가지 범주였던 '목目'과 '품品'의
종합이다. 두몽의 『술서부어례자격』은 매 조마다 두 부분으로 구성되어 있다. 첫째,
정련된 용어를 풍격의 개념으로 삼았다. 둘째, 정련된 언어 또는 유사성의 인상으로
해당 개념을 풀이했다.

> 한 : 외로운 구름이 멀리서 피어오르는 것을 '한'이라고 한다.
>
> 한　고 운 생 원 왈 한
> 閑: 孤雲生遠曰閑.(두몽, 『술서부어례자격』)

여기서 '격'은 정련된 용어와 유사성에 따른 인상의 통일이다. 이는 육조 시대의 '목'
과 완전히 같다. 서로 같은 내용을 반영하고 있지만 학술 용어로 말하면 '격'은 '목'에
비해 미학 범주로 더 적합하다. 장회관은 『서단書斷』에서 글씨를 신神·묘妙·능能의
삼품으로 나누고, 정련된 용어를 써서 육조 시대 이래로 시詩·서書·화畵를 '상·중·
하'의 삼품으로 논평하던 추상 용어를 첨가하거나 대체했다.[195] 주경현은 『당조명화록』
에서 다음처럼 말했다.

> 장회관은 『화품단』에서 그림을 신·묘·능의 삼품으로 등급과 격을 결정했다. 상·
> 중·하에다 다시 셋을 더해 구분했다. 이러한 격格 이외에 통상적인 법도에 얽매이지
> 않는 일품逸品이 더 있다. 이를 통해 작품의 우열을 나타냈다.
>
> 이 장 회 관 화 품 단 신 묘 능 삼 품　정 기 등 격　상 중 하 우 분 위 삼　기 격 외 불 구 상 법　우 유 일
> 以張懷瓘畵品斷神妙能三品, 定其等格, 上中下又分爲三, 其格外不拘常法, 又有逸
>
> 품　이 표 우 열 야
> 品, 以表優劣也.(주경현, 『당조명화록』)

여기서 '격'과 '품'은 서로 바꿀 수 있다. 바로 이러한 호환성으로 오대 시대의 황휴

195 ㅣ 장회관의 『서단』 번역은 이쾌동 옮김, 『장회관서론』, 고륜, 2011 참조.

복黃休復은 '일逸·신·묘·능'의 네 가지 격을 정식으로 사용했다. '격'은 '품'의 두 가지 의미를 갖고 있는데, 하나는 각 품의 풍격을 정의하여 설명하고, 다른 하나는 각 품의 등급별 가치를 구분하고 있다.

'격'은 '목'의 내포(정련된 용어와 유사성 인상의 통일)와 '품'의 내포(풍격 묘사와 등급 구분의 통일)라는 두 측면의 내용을 포괄하여 당 제국 미학의 중요한 개념이 되었다. '격'은 '목'의 두 측면의 통일과 '품'의 한 측면의 내용으로 구성되고, 당 제국 예술의 풍부하고 다채로움으로 말미암아 나날이 자신의 '체계적인 구조'를 갖춰갔다. 교연의 19체體를 실례로 살펴보자. 그의 체는 경계를 취하여 형성된 덕체德體의 풍미風味로 '격'이라고 할 수 있다. 19체는 다음처럼 네 유형으로 나눌 수 있다.

1. 고高·일逸·한閑·달達·정靜·원遠
2. 덕德·충忠·절節·정貞·계誡
3. 기氣·정情·의意·지志·력力
4. 비悲·원怨·사思

사공도의 24품은 다음처럼 나눌 수 있다.

1. 웅혼雄渾·경건勁健·호방豪放·표일飄逸·비개悲慨
2. 고고高古·전아典雅·정신精神·침착沈着·실경實境
3. 충담沖淡·광달曠達·초예超詣·자연自然·소야疏野·청기淸奇
4. 섬농纖穠·기려綺麗·형용形容·유동流動
5. 세련洗煉·함축含蓄·진밀縝密·위곡委曲

두 사람이 내놓은 품격은 모두 유형(분류)의 본보기로 볼 수 있다. 이러한 유형의 본보기를 분석하면 당 제국의 심미 풍조를 이해하는 데 도움이 된다. 두몽이 『술서부어례자격』에서 열거한 '격'의 수는 상당히 많아서 1백20가지에 이른다. 매 '격'에 대한 주석은 긍정적인 경우도 있고 부정적인 경우도 있다. 품격을 다채롭게 전개하면서도 등급을 평가해야 했기 때문이리라. 이에 대한 상세한 분류와 분석도 당 제국의 심미 풍조를 이해하는 데 큰 도움이 될 것이다.

등급 평가의 관점에서 '격'을 보면 장회관의 '신·묘·능'의 3품은 등급이고 장언원의 '자연自然·신神·묘妙·정精·근세謹細'의 5품도 또한 등급이다. 중국 문화의 첫 번째 특징은 우주의 구성이다. "한 번 양이 되고 한 번 음이 되는 것을 도라고 한다."[196] 이는 일종의 품격이 전개되는 것이다. 두 번째 특징은 사회와 조정의 등급 질서이다. "하늘은 높고 땅은 낮다."[197] 임금과 신하 그리고 부모와 자식의 관계는 등급의 자리매김이다. 육조 시대의 '품'에서 당 제국의 '격'에 이르기까지 두 특징의 내포가 뒤섞여 잘 짜여졌다. 이처럼 격의 진보는 '목'과 '품'이 아주 좋게 결합되어 정형화되는 결과이다. 여기까지 이야기하다보니 그 외에도 형상화의 파악 방식이 있다고 덧붙일 수 있다. 시선詩仙·시성詩聖·시불詩佛·시귀詩鬼 등은 형상화의 풍격을 유형으로 파악하는 것이다. 오대 장위[198]의 『시인주객도』는 형상화의 등급 이해를 묘사하고 있다.

백거이를 광대교화廣大教化의 주인으로 삼는다.

상입실上入室: 양승楊乘

입실入室: 장호張祜·양사악羊士諤·원진元稹

승당昇堂: 노동盧仝·고황顧況·심아지沈亞之

급문及門: 비관경費冠卿·황보송皇甫松·은효번殷堯藩·시견오施肩吾·주원범周元范·황원응況元膺·서응徐凝·주가명朱可名·진표陳標·동한경童翰卿

백거이를 이어서 맹운경孟云卿을 고고오일高古奧逸의 주인으로, 이익李益을 청기아정淸奇雅正의 주인으로, 맹교孟郊를 청기벽고淸奇僻苦의 주인으로, 포용鮑溶을 박해굉발博解宏拔의 주인으로, 무원형武元衡을 환기미려環奇美麗의 주인으로 삼았다. 주인마다 입실入室·승당昇堂·급문及門의 부류를 따로 배치했다. 각각의 일파一派는 모두 하나의 '격'에 속하는데, 이런 격의 안에 각종 등급이 있다. '격'의 정의는 '고고오일'의 분류처럼 적절한지 여부가 별도의 문제가 된다. 여기서 주로 이론으로 심미 대상을 파악해가는 논리의 맥락이 드러나고 있다. 여기서도 '격'이 포함하는 두 가지 의미, 풍격과 등급을 설명하고 있다.

196 『주역』「계사전繫辭傳」상 5장: 一陰一陽之謂道.(정병석, 2: 535)

197 『주역』「계사전」상 1장: 天尊地卑.(정병석, 2 : 506)

198 ㅣ장위張爲는 시를 잘 써 주박周朴과 이름을 나란히 했다. 저서에 시 1권이 있었지만 없어졌고, 『전당시全唐詩』에 시 2수가 실려 있다. 또 『시인주객도詩人主客圖』1권을 편찬했다. 시에 능했지만 대부분 없어져서 2수만이 전해진다.

'격'의 이론과 관련해서 당 제국에 가장 대표적인 두 권의 저작이 있다. 하나는 일본에서 중국에 온 헨죠 곤고遍照金剛(774~835)[199]의 『문경비부론文鏡秘府論』[200]이고, 다른 하나는 두몽의 『술서부어례자격』이다. 『문경비부론』은 시가의 규칙에 입각하여 성조聲調・체례體例・대우對偶・문의文意에 따라 각종 문병文病・득실得失까지 일일이 상세하고 빠짐없이 논의하고, 또 매 항목마다 명료하게 설명하는 방식을 사용했다. 총체적인 구조도 비교적 의미가 있다. 천론天論에서는 성조를, 지론地論에서는 체세를, 동권東卷에서는 대우를, 남권南卷에서는 문의를, 서권西卷에서는 기병忌病을 설명하고, 북권北卷에서는 대속對屬을 설명하고 또 제덕帝德을 기록했다. 책 전체에서 매 형식의 문제를 여러 가지로 상세하게 분류하여, 사람으로 하여금 구체적으로 시를 쓰고 시를 감상하는 것이 어떠한 것인지 명료하게 알 수 있도록 썼다. 또한 십체十體를 하나씩 실례로 제시하여 어떻게 세분했는지 볼 수 있다.

1. 형사체形似體: 형사체란 형태를 묘사하여 비슷하게 하는데, 신묘함을 구할 수 있으나 크게 헤아리기가 어렵다. 이러한 시는 다음과 같다. "바람을 타는 꽃 정해진 그림자 없고, 이슬 머금은 대나무 은근한 정 서려 있네." "포구에 비친 나무는 물에 뜬 듯, 봉우리에 구름 덮이니 눈앞에서 사라진 듯하네."[201]

2. 질기체質氣體: 질기체란 바탕과 골격이 있어 의지意志와 기개氣慨를 담고 있다. 이러한 시는 다음과 같다. "안개 낀 봉우리 어두워 빛이 없고, 서리 내린 깃발 얼어 펄럭이지 못하네. 눈은 산길을 하얗게 덮고, 얼음은 황하의 원류를 막네."[202]

3. 정리체情理體: 정리체란 성정을 펴서 이치를 얻는 것을 말한다. 이러한 시는 다음과 같다. "노닐던 새 저녁이면 돌아올 줄 아는데, 길 가는 나그네 홀로 돌아오지

199 | 헨죠 곤고는 공해空海 또는 홍법대사弘法大師로 더 잘 알려져 있는 일본의 당나라 구법승이다. 그는 또 일본 불교의 진언종眞言宗을 창시한 인물이기도 하다. 헨죠 곤고는 30세 무렵이던 804년에 당나라로 건너가 장안에서 밀교를 배웠으며, 806년에 귀국하여 진언종을 창시하였다. 저서로는 『문경비부론』 이외에도 『전예만상명의篆隷萬象名義』 등이 있다.

200 | 『문경비부론』은 헨죠 곤고가 지은 한시漢詩에 관한 이론서이다. 「천권天卷」「지권地卷」「동권東卷」「남권南卷」「서권西卷」「북권北卷」 등으로 구성되어 있으며, 「천권」에서는 성조의 운용법과 사성 등에 관해 설명하고 있다.

201 風花無定影, 露竹有餘清.; 映浦樹疑浮, 入雲峰似滅. | 장법(장파)도 십체十體에 인용된 시인과 제목을 제시하지 않았고 옮긴이도 두 가지 사항을 찾지 못했다. 노성강(루성장)盧盛江 校考, 『문경비부론휘교휘고文鏡秘府論校彙考』, 中華書局, 2006, 439쪽에 의하면 이곳의 시인과 제목을 알 수 없다고 한다.

202 우세기虞世基, 「출새이수화양소出塞二首和楊素」: 霧峰黯無色, 霜旗凍不翻. 雪覆白登道, 冰塞黃河源.

않네."**203** "사방 이웃 서로가 알지 못하니, 저절로 그렇게 사립문 걸어두네."

4. 직치체直置體: 직치체란 사실을 있는 그대로 서술하여 시구에 쓰는 것이다. 이러한 시는 다음과 같다. "말은 목숙**204**의 잎을 입에 가득 머금고, 칼날은 오리 기름**205** 발라 신광神光처럼 빛나네."**206** "아득하고 아득한 산은 대지를 나누고, 푸르고 푸른 바다는 하늘에 닿아 있네."

5. 조조체雕藻體: 조조체는 사리事理를 다듬어 꾸며서 화려함을 뽐내서 마치 색실이 얽히고설키며 쇠붙이가 단련되는 것과 같다. 이러한 시는 다음과 같다. "언덕 푸르니 강가의 버들이 싹트고, 연못 붉으니 석류도 물들었네."**207** "꽃의 마음은 시간이 흐르는 걸 두려워하고, 젊은이의 용모는 계절이 바뀔수록 수척해진다."**208**

6. 영대체影帶體: 영대체란 일의 뜻이 서로 맞아서 되풀이해서 쓰는 것이다. 이러한 시는 다음과 같다. "이슬진 꽃은 갓 씻은 비단 같고, 샘에 비친 달은 가라앉은 구슬 같네."**209** "엄습하는 구름은 기병騎兵이 내달리는 듯하고, 하늘에 걸린 달은 활을 새겨놓은 듯."

7. 비동체飛動體: 비동체는 글이 마치 날아올라 움직이는 듯하다. 이러한 시는 다음과 같다. "흐르는 물결은 달을 거느리고 가고, 호수의 물은 별을 데리고 오도다."**210** "달빛은 파도 따라 일렁이고, 산 그림자 물결 좇아 흐르네."**211**

8. 완전체婉轉體: 완전체란 글(묘사)을 세세하게 나타내서 완곡하게 구를 표현하는 것

203 왕융王融, 「화왕우덕원고의和王友德元古意」: 遊禽暮知返, 行人獨未歸. I 아래에 인용된 시구는 노성강(루성장) 校考, 『문경비부론휘교휘고文鏡秘府論彙校彙考』, 中華書局, 2006, 439쪽에 의하면 시인과 제목을 알 수 없다고 한다.
204 I 목숙苜蓿은 개자리, 거여목을 가리킨다. 『본초강목本草綱目』에는 광풍초光風草로, 『서경잡기西京雜記』에는 연지초連枝草라고 기록되어 있다. 콩과의 두해살이 말먹이 풀이며, 나물로 먹기도 한다. 원산지는 서역西域 대완大宛으로 중앙아시아 페르가나Fergana 지방에 있었던 작은 나라로 현재 우즈베키스탄의 동쪽에 자리 잡고 있는 한 주州이며, 페르가나 분지盆地는 한혈마汗血馬라고 불리는 명마名馬의 산지였다.
205 I 압제鴨鵜는 물새의 일종이다. 오리과에 속하는 새로 기름을 칼에 바르면 녹스는 것을 예방할 수 있다.
206 대호戴暠, 「도관산도關山」: 馬銜苜蓿葉, 劍瑩鴨鵜膏. I 아래에 인용된 시구는 노성강(루성장) 校考, 『문경비부론휘교휘고文鏡秘府論彙校彙考』, 中華書局, 2006, 446쪽에 의하면 이곳의 시인과 제목을 알 수 없다고 한다.
207 강총江總, 「산정춘시山庭春詩」: 岸綠開河柳, 池紅照海榴.
208 포조鮑照, 「발후저발후저發後渚」: 華志怯馳年, 韶顏慘驚節.
209 공덕소孔德紹, 「등백마산호명사登白馬山護明寺」: 露花疑濯錦, 泉月似沈珠. I 아래에 인용된 시구는 노성강(루성장) 校考, 『문경비부론휘교휘고文鏡秘府論彙校彙考』, 中華書局, 2006, 451쪽에 의하면 시인과 제목을 알 수 없다고 한다. 두 번째 시 다음에 저량褚亮의 「봉화금원전별응령奉和禁苑餞別應令」에서 인용한 "舒桃臨遠騎, 垂柳映連營" 구절이 생략되었다.
210 양광楊廣, 「춘강화월야春江花月夜」: 流波將月去, 潮水帶星來.
211 유효작劉孝綽, 「월반야박작미月半夜泊鵲尾」: 月光隨浪動, 山影逐波流.

이다. 이러한 시는 다음과 같다. "노래 부르니 해가 들보를 비추고, 춤을 추니 버선 에서 먼지 일어나네." "색이 뿌연 것은 소나무에 낀 안개이고, 꽃이 엉긴 건 국화에 붙은 이슬 때문이라네."[212]

9. 청절체淸切體: 청절체는 글(묘사)이 맑고 간절하다. 이러한 시는 다음과 같다. "찬 갈대에 이슬 엉겨 빛나고, 낙엽은 바람 따라 바스락거리는 소리." "깎아지른 벼랑 원숭이 소리 들리고, 환한 달은 찬 강에 떨어지네."[213]

10. 청화체菁華體: 청화체는 정수精髓를 얻고 찌꺼기를 잊는다. 이러한 시는 다음과 같다. "청전靑田에서 아직 학이 날개를 펴지 못했는데, 단혈丹穴에서 벌써 봉황을 타려 하도다."[214] 학은 푸른 밭에 살고 봉황은 붉은 동굴에서 나온다. 지금 청전만 말해도 학이라는 걸 알 수 있고, 단혈만 가리켜도 봉황이라는 걸 알 수 있으니, 이것이 바로 본보기 글의 정수이다.

一, 形似體: 形似體者, 謂貌其形而得其似, 可以妙求, 難以粗測者是. 詩曰: "風花無定 影, 露竹有餘淸." 又云: "映浦樹疑浮, 入雲峰似減."

二, 質氣體: 質氣體者, 謂有質骨而作志氣者是. 詩云: "霧烽黯無色, 霜旗凍不翻. 雪覆 白登道, 氷塞黃河源."

三, 情理體: 情理體者, 謂抒情以入理者是. 詩云: "游禽暮知返, 行人獨未歸." 又云: "四隣不相識, 自然成掩扉."

四, 直置體: 直置體者, 謂直書其事置之於句者是. 詩云: "馬銜苜蓿葉, 劍塋鴨鵜膏." 又曰: "隱隱山分地, 蒼蒼海接天."

五, 雕藻體: 雕藻體者, 謂以凡事理而雕藻之, 成于姸麗, 如絲彩之錯綜, 金鐵之砥煉是.

212 | 인용된 시구는 노성강(루성장) 校考, 『문경비부론휘교회고文鏡秘府論彙校考』, 中華書局, 2006, 455 쪽에 의하면 시인과 제목을 알 수 없다고 한다.

213 최신명崔信明, 「송금경능입촉送金竟陵入蜀」: 猿聲出峽斷, 月彩落江寒. l 앞에 인용된 시구는 노성강(루성 장) 校考, 『문경비부론휘교회고文鏡秘府論彙校考』, 中華書局, 2006, 457쪽에 의하면 시인과 제목을 알 수 없다고 한다.

214 | 인용된 시구는 노성강(루성장) 校考, 『문경비부론휘교회고文鏡秘府論彙校考』, 中華書局, 2006, 459 쪽에 의하면 이곳의 시인과 제목을 알 수 없다고 한다.

시왈 안록개하류 지홍조해류 우왈 화지겁치년 소안참경절
詩曰: "岸綠開河柳, 池紅照海榴." 又曰: "華志怯馳年, 韶顔慘驚節."

육 영대체 영대체자 위이사의상협 복이용지자시 시왈 로화의탁금 천월사침주
六, 映帶體: 映帶體者, 謂以事意相愜, 復而用之者是. 詩曰: "露花疑濯錦, 泉月似沈珠."

우왈 침운접정기 대월의조궁
又曰: "侵雲蝶征騎, 帶月倚雕弓."

칠 비동체 비동체자 위사약비등이동시 시왈 유파장월거 호수대성래 우왈
七, 飛動體: 飛動體者, 謂詞若飛騰而動是. 詩曰: "流波將月去, 湖水帶星來." 又曰:

월광수랑동 산영축파류
"月光隨浪動, 山影逐波流."

팔 완전체 완전체자 위굴곡기사 완전성구시 시왈 가전일조량 무처진생말
八, 婉轉體: 婉轉體者, 謂屈曲其詞, 婉轉成句是. 詩曰: "歌前日照梁, 舞處塵生襪."

우왈 범색송연거 응화국로자
又曰: "泛色松烟擧, 凝花菊露滋."

구 청절체 청절체자 위사청이절자시 시왈 한가응로색 락엽동추성 우왈 원성
九, 淸切體: 淸切體者, 謂詞淸而切者是. 詩曰: "寒葭凝露色, 落葉動秋聲." 又曰: "猿聲

출협단 월채락강한
出峽斷, 月彩落江寒."

십 청화체 청화체자 위득기정이망기조자시 시왈 청전미교한 단혈욕승봉 학
十, 菁華體: 菁華體者, 謂得其精而忘其粗者是. 詩曰: "靑田未矯翰, 丹穴欲乘鳳." 鶴

생청전 봉출단혈 금지언청전 지가지학 지언단혈 즉가지봉 차즉시문전지청화
生靑田, 鳳出丹穴, 今只言靑田, 只可知鶴, 指言丹穴, 卽可知鳳, 此卽是文典之菁華.

(헨죠 곤고遍照金剛, 『문경비부론文鏡秘府論』 지권地卷 「십체十體」)

모두 한 차례씩 정의하고 실례를 들어 사람으로 하여금 두 측면에서 이해할 수 있도록 하였다. 두몽은 『술서부어례자격』에서 1백20조로 서예의 모든 것을 설명하며 매 조마다 신·골·육을 하나로 결합하여 설명했지만 그중 어떤 측면을 두드러지게 나타냈다. 이 1백20조를 속속들이 알면 중국 미학에서 말하는 격의 방식을 충분히 이해할 수 있다.

예컨대 글자의 풍채風采로부터 격을 살피면 다음과 같다.

웅雄 : 특별히 영걸과 위엄을 지닌 것을 '웅'이라 한다.
자雌 : 기력과 체력이 모자라는 것을 '자'라고 한다.
비飛 : 없어지듯 숨은 듯한 것을 '비'라고 한다.
상爽 : 엄숙하고 화목함이 편안한 것을 '상'이라 한다.

동動 : 날 듯 달리고 싶은 것을 '동'이라 한다.

성成 : 서체와 법도에서 일가를 이룬 것을 '성'이라 한다.

예禮 : 행동거지가 제도와 문물에 들어맞는 것을 '예'라고 한다.

법法 : 기준을 널리 알려서 두루 갖추는 것을 '법'이라 한다.

전典 : 스승을 따라 법으로 묶는 것을 '전'이라 한다.

칙則 : 후세에 전해줄 만한 것을 '칙'이라 한다.

편偏 : 오직 한 문파만을 굳게 지키는 것을 '편'이라 한다.

건乾 : 빛과 광채를 회복하지 못하는 것을 '건'이라 한다.

활滑 : 풍채가 모자라 답습하는 것을 '활'이라 한다.

결駃 : 일의 기복이 심해 놀라 까무러치는 것을 '결'이라 한다.

한閑 : 외로이 구름이 멀리서 피어오르는 것을 '한'이라 한다.

발拔 : 가벼운 말이 뛰어나고 특별한 것을 '발'이라 한다.

방放 : 정처 없이 떠돌아다니며 막히지 않는 것을 '방'이라 한다.

울鬱 : 뛰어난 형세로 필봉이 솟구치는 것을 '울'이라 한다.

수秀 : 날아와 모이는데 이름 붙이기 어려운 것을 '수'라고 한다.

속束 : 흥과 운치가 넓고 크지 못한 것을 '속'이라 한다.

농穠 : 다섯 가지 맛이 다 만족스러운 것을 '농'이라 한다.

초峭 : 높은 가운데 굳세고 날카로운 것을 '초'라고 한다.

산散 : 시작은 있으나 끝이 없는 것을 '산'이라 한다.

질質 : 스스로 아리땁고 우아함을 줄이는 것을 '질'이라 한다.

노魯 : 바탕이 욕심이 없고 순박한 것을 '노'라고 한다.

비肥 : 거북이가 동굴 속에 숨어도 드러나는 것을 '비'라고 한다.

수瘦 : 학이 높은 소나무에 자리해도 길지만 부족한 것을 '수'라고 한다.

장壯 : 힘이 뜻보다 먼저 나서는 것을 '장'이라 한다.

관寬 : 성기고 흩어져 단도리가 없는 것을 '관'이라 한다.

려麗 : 몸 밖으로 넉넉하게 남는 것을 '려'라고 한다.

굉宏 : 절제하고 빼어나게 웅장한 것을 '굉'이라 한다.

웅 별부영위왈웅 자 기후부족왈자 비 약멸약몰왈비 상 숙목표연왈상
雄, 別負英威曰雄. 雌, 氣候不足曰雌. 飛, 若滅若沒曰飛. 爽, 肅穆飄然曰爽.

동 여욕분비왈동 성 일가체도왈성 예 동합전장왈례 법 선포주비왈법
動, 如欲奔飛曰動. 成, 一家體度曰成. 禮, 動合典章曰禮. 法, 宣布周備曰法.

전 典, 從師約法曰典.	칙 則, 可以傳授曰則.	편 偏, 惟守一門曰偏.	건 乾, 無復光輝曰乾.
활 滑, 遂乏風采曰滑.	결 駃, 波瀾驚絶曰駃.	한 閑, 孤雲生遠曰閑.	발 拔, 輕駕超殊曰拔.
방 放, 流浪不窮曰放.	울 鬱, 勝勢峰起曰鬱.	수 秀, 翔集難名曰秀.	속 束, 興致不弘曰束.
농 穠, 五味皆足曰穠.	초 峭, 峻中勁利曰峭.	산 散, 有初無終曰散.	질 質, 自少妖姸曰質.
노 魯, 本宗淡泊曰魯.	비 肥, 龜臨洞穴, 沒而有餘.	수 瘦, 鶴立喬松, 長而不足.	
장 壯, 力在意先曰壯.	관 寬, 疏散無檢曰寬.	려 麗, 體外有餘曰麗.	굉 宏, 裁制絶壯曰宏.

위에서 열거한 격 중에 법도와 제도에 속하는 경우로 예禮·법法·전典·칙則·농穠이 있고, 웅장雄壯한 미에 속하는 경우로 웅雄·비飛·상爽·결駃·발拔·울鬱·초峭·굉宏이 있고, 원일遠逸한 미에 속하는 경우로 한閑·방放·노魯·질質·건乾이 있고, 운치 너머의 정치에 속하는 경우로 장壯·수秀·려麗가 있고, 처음으로 성취하는 경우로 성成·편偏·비肥·수瘦가 있고, 약점에 속하는 경우로 자雌·활滑·속束·산散·관寬이 있다.

앞에서 말했듯이 '격格'의 발전은 대체적인 추세로 보면 기본적인 기법에서 풍격과 의상(이미지)으로 진행되었다. 지금 이 층위에 이르자 '격'이라는 개념 자체는 '목目' '품品'과 마찬가지로 다시 정형화되어 양식과 풍격의 문제를 두드러지게 했다. 심미 대상의 의상 측면은 다른 개념으로 말미암아 계속 발전해나갔다. 이것이 곧 경境·상象·경景이다.

2. 경境의 발전

'경境'은 당 제국 사람이 발견했다. 경은 육조 시대에서부터 미학 이론에 하나의 용어로 사용되었다. 예컨대 채옹은 「구세九勢」에서 "곧바로 묘경妙境을 만든다."[215]는 이론으로, 혜강은 「성무애락론」에서 "맛에 호응하는 입맛은 감경甘境보다 비할 데가 없

215 채옹, 「구세九歲」: 卽造妙境.

다."[216]는 말에서 '경境' 자를 사용하고 있다.

당 제국 사람은 '경' 자를 폭넓게 사용하기 시작했다.

시에 세 가지 경계가 있다. 첫째 사물의 경계요. …… 둘째 정감의 경계요. …… 셋째 뜻의 경계이다.

시 유 삼 경　일 왈 물 경　　　이 왈 정 경　　　삼 왈 의 경
詩有三境, 一曰物境, …… 二曰情境, …… 三曰意境.(왕창령王昌齡, 『시격詩格』)

경계를 취할 때 더할 수 없이 어렵고 험한 과정을 거쳐야 비로소 기이한 시구를 찾을 수 있다.

취 경 지 시　수 지 난　지 험　시 견 기 구
取境之時, 須至難 · 至險, 始見奇句.(교연, 『시식詩式』 「취경取境」)

시인이 처음 시상을 떠올릴 때 경계를 더 높은 데서 취하면 시 전체의 풍격이 더 높아지고, 경계를 더 자유로운 데서 취하면 시 전체의 풍격도 더욱더 자유로워진다.

부 시 인 지 사　초 발 취 경 편 고　즉 일 수 거 체 편 고　취 경 편 일　즉 일 수 거 체 편 일
夫詩人之思, 初發取境偏高, 則一首擧體便高. 取境偏逸, 則一首擧體便逸.

(교연, 『시식』 「변체유일십구자辨體有一十九字」)

시가 어찌 글자가 쌓인 것이겠는가? 뜻을 얻으면 말을 잊게 되므로 미묘하게 쓸 수 있지만 능숙하기 어렵고, 경계는 대상 밖에서 생겨나므로 정교하게 다듬을 수 있으나 조화롭기 힘들다.

시 자 기 문 장 지 온 사　의 득 이 언 상　고 미 이 난 능　경 생 어 상 외　고 정 이 과 화
詩者其文章之蘊邪? 義得而言喪, 故微而難能. 境生於象外, 故精而寡和.

(유우석劉禹錫, 「동씨무릉집기董氏武陵集記」)

스님[217]은 마음이 그윽하고 텅 비어 매이지 않지만 자취를 문자에 맡기므로 시어가

216 혜강, 「성무애락론」: 應美之口, 絶於甘境.(한흥섭, 272)
217 ㅣ 상인上人은 승려僧侶를 높여 일컫거나 도덕이 고상한 사람을 가리키는 말이다. 여기서는 전자의 맥락으로 쓰였다. 시의 제목에 나오는 영철상인靈澈上人은 절강(저장)성 소흥(사오싱)紹興에 해당하는 회계(후이지)會稽 출신으로 저명한 승려인데 속성이 탕湯, 자가 원징源澄이다. 운문사雲門寺에 출가하고 당시 사인들과 널리 교제하며 이별을 담은 시가 남아 있다.

아주 까다롭지 않고 쉽지만 평범한 경계에서 나온 것 같지 않다.

<div align="center">

상 인 심 명 공 무 이 적 기 문 자　　고 어 심 이 이　여 부 출 상 경
上人心冥空無而迹寄文字, 故語甚夷易, 如不出常境.

</div>

<div align="right">

(권덕여權德興,「송영철상인노산회귀옥주서送靈徹上人盧山回歸沃州序」)

</div>

여기서 핵심은 '경'에 대한 그들의 이해가 서로 일치되고 정확한가에 있지 않고 여러 사람들이 모두 '경' 자를 사용한다는 언어 환경에 있다. 즉 당 제국 사람은 문학의 말과 의미 사이에서 '경'이라는 한 차원을 발견했다. 심미 대상의 이론은 선진 시대에 공자의 질質과 문文 그리고 덕德과 언言의 개념에 있었고 양한 시대에 양웅의 사事와 사辭 그리고 심心과 문文의 개념에 있었다. 육조 시대에는 심미 대상의 '신神' '골骨' '육肉'이라는 다층 구조를 발견했다. 결정적인 변화는 구조보다 내용 방면에서 신神·정情·기氣·운韻의 한 층위를 발견한 데에 있다. 이 밖에도 심미 대상의 보편적 구조로 구체적으로 예술을 분류할 때는 이처럼 자유롭지 못하다. 예컨대 문학의 형식 방면에서 '려麗'를 추구하게 되자 문학에서 '육肉'의 층위가 문사의 중점에 놓이게 되었다. 당시에 최대의 힘을 들여 고민했던 주제는 글과 신·정·기·운의 관계이다.

육기가『문부』의 첫머리에서 물物·의意·문文의 관계를 제시했는데, 이는 육조 시대 사람의 기본적인 사고의 틀이었다. 창작은 뜻(심리)의 물에 대한(외물이 마음속에 드러남) 관계, 뜻과 글(문자 표현)의 관계를 포함한다. 그들은 문자로 실현하는 것을 중시했다. 그래서 육기·유협·종영은 다음을 요구했다.

돌이 옥을 품고 있어 산이 빛나고, 물이 진주를 품고 있어 개울이 아름답다.(이규일, 84)

<div align="center">

석 온 옥 이 산 휘　　수 회 주 이 천 미
石韞玉而山暉, 水懷珠而川媚.(육기,『문부』)

</div>

문인은 글 지으며 반드시 온 힘을 다해 새로움을 좇아야 한다. …… 한 글자의 기특함을 두고 값어치를 다툰다.(최동호, 96)

<div align="center">

사 필 궁 력 이 추 신　　　쟁 가 일 자 지 기
辭必窮力而追新. …… 爭價一字之奇.(유협,『문심조룡』「명시」)

</div>

바람의 힘으로 뼈대로 삼고 채색(수식)으로 윤택하게 한다.(이철리, 105)

간 지 이 풍 력 윤 지 이 단 채
幹之以風力, 潤之以丹彩. (종영, 「시품서詩品序」)

　　모두 사람들이 아름다운 어휘와 구절을 중시해야 한다고 말했다. 종영은 현언시玄言詩가 문학성이 부족하다고 비평했다. 평가는 '경境'의 유무나 '경'의 호불호好不好를 따진 것이 아니라 "이치가 문장을 넘어서고 맑긴 하지만 맛이 적다."[218]는 지적처럼 '문사'를 운용하는 데 있다. "그대 향한 그리움 흐르는 물과 같아라,"[219] "높은 누대엔 쓸쓸한 가을 바람 잦고,"[220] "밝은 달빛이 쌓인 눈을 비추는데"[221]처럼 좋은 시를 언급하면서 "고금의 뛰어난 시구를 보라."[222]며 언어의 표현을 중시했다.

　　당 제국 사람이 '경'을 부각시킨 것은 어휘와 구절 그리고 신·청·기·운의 사이에 또 다른 차원, 즉 경이 있다는 걸 보았기 때문이다. 게다가 어휘와 구절을 이루는 '말' 자체를 중요하게 보지 않았고 '말'로 형성하여 창출되는 '경'이 두드러지게 하는 것이 중요했다. 이는 당 제국 예술의 발전과 서로 연관된다. 당시唐詩는 쓸수록 더욱 훌륭해져서 사람으로 하여금 매우 자연스럽게 '경'의 매력을 바라보게 했다.

　　물살은 잔잔하고 양 언덕은 넓고, 바람이 순조로워 돛을 다네.

조 평 양 안 활 풍 정 일 범 현
潮平兩岸闊, 風正一帆懸. (왕만王灣, 「차북고산하此北固山下」)

　　광활한 사막에 연기 곧게 피어오르고, 긴 강 너머로 둥근 해 떨어지네. (박삼수, 736)

대 막 고 연 직 장 하 락 일 원
大漠孤烟直, 長河落日圓. (왕유, 「사지새상使至塞上」)

　　남수는 멀리 천 갈래로 떨어지고, 옥산玉山은 높이 두 봉우리와 함께 산뜻하네.[223]

218　종영, 「시품서」: 理過其辭, 淡乎寡味. (이철리, 90)
219　서간徐幹, 「실사室思」: 思君如流水.
220　조식, 「잡시雜詩」: 高臺多悲風. (이종진, 58)
221　사령운, 「세모歲暮」: 明月照積雪.
222　종영, 「시품서」: 觀古今勝語. (이철리, 135)
223 | 남수藍水는 남계藍溪를 말하고 남전산藍田山 자락에 있다. 옥산玉山은 남전산을 가리킨다. 이곳에서는 좋은 옥이 많이 난다고 한다. 남전산은 오늘날 섬서(산시)성 남전(란톈)藍田현에 있는데, 서안(시안)에서 동남쪽으로 35킬로미터 떨어져 있다.

남 수 원 종 천 간 락 옥 산 고 병 양 봉 한
藍水遠從千澗落, 玉山高幷兩峰寒.(두보,「구일람전최씨장九日藍田崔氏莊」)

이런 류의 시는 모두 사람들로 하여금 직접 '경'을 보게 하지만 문사(시어)를 느끼지
못한다. 경은 오늘날 말하는 문학의 형상성에 해당된다. 둘은 완전히 똑같지 않지만
형상성으로 '경'을 이해하도록 도울 수 있다. 경境이라는 차원에 당 제국에서야 비로소
많이 사용된 두 개의 용어가 있다. 하나는 경景이고 다른 하나는 상象이다.

먼저 '상'을 이야기해보자. 중국 철학은『주역周易』에서부터 언言―상象―의意의 구
조를 이루고 있다. 여기서 '상'은 괘상卦象을 가리킨다. 언[효사爻辭]・상[괘상卦象]・의
[함의含意]의 관계는 괘의 해석에서 일반적 의미로 보편화된 사상사의 논제가 되었다.
이에 대해 삼국 시대의 왕필은 전문적으로 사변적인 해설을 내놓았다. 육조 시대의 문
예 이론가들은 대체로 문예 이론에서 '상'을 아직 심상의 운용으로 여기지 않았다. 육기
의『문부』와 유협의『문심조룡』에서는 모두 정情과 지志 그리고 '물物'의 관계를 중시했
다. "감정이 어렴풋하다가 더욱 선명해지고, 모든 물상이 환하게 떠오른다."[224] "생각의
이치는 오묘하니 정신은 사물과 교유한다. 정신은 가슴에 있으므로 의기意氣가 중요한
부분을 거느리고, 사물은 눈과 귀의 감각에 따르면 문장의 말이 중추中樞를 맡는다."[225]

전종서(첸중수, 1937~1997)[226]는 유협이『문심조룡』「신사」에서 말한 "의상意象을 엿
보고 도끼를 놀린다."[227]라는 문장에서 의상意象은 '의'를 가리키는 편의복사[228]라고
보았다. 회화와 서예에서 '상'은 일반적으로 동사로 쓰인다. 예컨대 위부인衛夫人이 말
한 "각각 그 모양을 본떴다."[229]와 사혁이 말한 "사물에 따라 모양을 본떠 그린다."[230]

224 육기,『문부』: 情瞳瞳而彌鮮, 物昭晰而互進.(이규일, 33)
225 『문심조룡』「신사神思」: 思理爲妙, 神與物遊. 神居胸臆, 而志氣統其關鍵, 物沿耳目, 而辭令管其樞機.(최
　　 동호, 329)
226 ㅣ전종서(첸중수)錢鐘書는 현대 중국의 저명한 작가이자 문학 연구가로 일찍이『모택동선집毛澤東選集』
　　 영문판 번역팀으로 활동했고 만년에 중국사회과학원 부원장을 맡았다. 그의 소설『위성圍城』은 중국 근대
　　 문학 중 가장 재미있고, 가장 심혈을 기울인 작품이라고 평가한다.
227 『문심조룡』「신사」: 窺意象而運斤.(최동호, 330)
228 ㅣ편의복사偏意複詞는 의상意象과 동서東西처럼 서로 같거나 상이한 두 글자를 겹쳐 써서 둘 중 한 가지
　　 뜻을 사용한다. 예컨대 섭이중聶夷中은「제가씨임천題賈氏林泉」에서 "只慮迷所歸, 池上日西東(돌아가는
　　 길 잃을까 걱정했더니 못 위의 해 서쪽으로 지네)." 서동西東을 겹쳐 썼지만 실제로 서西의 뜻으로만 사용
　　 했다.
229 위부인,「필진도」: 各象其形.
230 사혁,『고화품록』「논화육법論畵六法」: 應物象形.

534

는 용례가 있다.

아마 육조 시대 사람은 주로 전체의 구상을 자구로 표현하는 것을 중시했을 것이다. 이 때문에 문학적 형상성의 '상'은 나올 수 없었고 철학에서 언·상·의의 '상'도 미학의 상으로 전화되기 어려웠다. 당시唐詩는 이런 예술의 언어와 예술의 의미 사이에서 형상 층위를 부각시켰다. 이로부터 이론상으로 이 층위를 표현하는 '경境'이 빈번하게 나타났으며, '상象'은 동일한 층위의 내용을 표현하는 용어로 또한 빈번하게 나타났다.

상을 취하는 것을 비라 하고, 의를 취하는 것을 흥이라 한다. 의는 상의 아래에 있는 뜻이다.
취 상 왈 비　취 의 왈 흥　의 즉 상 하 지 의
取象曰比, 取義曰興. 義卽象下之意.(교연, 『시식』 「용사用事」)

경과 상은 하나가 아니고, 허와 실은 밝히기 어렵다.
부 경 상 불 일　허 실 난 명
夫境象不一, 虛實難明.(교연, 『시의詩議』)

도무지 흥상은 조금도 없고 다만 가벼운 화려함만 귀하게 여겼을 뿐이다.
도 무 흥 상　단 귀 경 염
都無興象, 但貴輕艶.(은번殷璠, 『하악영령집河岳英靈集』)

의상이 나오려니 조화가 이미 기이하다.
의 상 욕 출　조 화 이 기
意象欲出, 造化已奇.(사공도, 『이십사시품』 「진밀縝密」)

형상 너머의 형상.
상 외 지 상
象外之象.(사공도, 「여극포서與極浦書」)

경은 상 밖에서 생겨난다.
경 생 어 상 외
境生於象外.(유우석, 「동씨무릉집기」)

이러한 용례에서 '상'은 모두 언어와 다른 형상의 층위에 속한다.

다음으로 '경景'을 살펴보자. 『설문해자』에서 경은 "빛이다. 해의 뜻을 따르고 경이 음가이다."[231]라고 했는데, 이는 경의 본뜻이다. 육조 시대의 산수 문학이 세차게 일어나자 '경景' 자를 썼는데, 뜻은 기본적으로 여전히 '빛'이다. 손작은 「유천태산부서」에서 "혹은 바다에 그림자를 거꾸로 비추고, 혹은 수천의 고개에 봉우리를 숨긴다."[232]라고 했고, 유협은 『문심조룡』에서 "풍경風景에서 정감을 살피고 초목에서 실상을 찾는다."[233]라고 했다. 전자는 빛을 가리키고 빛이 없는 '명溟'에 호응한다. 후자는 '풍風·경景'과 '초草·목木'이 상대되고, 두 가지 허虛와 두 가지 실實의 호응에는 여전히 '빛'이 자리하고 있다.[234] 당 제국에서 풍과 경이 서로 이어져 풍경으로 쓰였는데, '빛'의 뜻으로 사용되었다.

> 경과 상이 둘이 아니고 허와 실은 서로 밝히기가 어렵다. 볼 수 있으나 취할 수 없는 것이 경景이고, 들을 수 있으나 볼 수 없는 것이 풍風이다. 비록 내 몸에 달려 있지만 실체도 없이 묘하게 작용하는 것이 마음이다.
>
> 부 경 상 불 일 　 허 실 난 명 　 유 가 도 이 불 가 취 　 경 야 　 가 문 이 불 가 견 　 풍 야 　 수 계 호 아 형 　 이
> 夫境象不一, 虛實難明. 有可睹而不可取, 景也. 可聞而不可見, 風也. 雖系乎我形, 而
>
> 묘 용 무 체 　 심 야
> 妙用無體, 心也.(교연, 『시식』)

당연히 당 제국에서 '경景'은 바로 자연 경물이 하나로 조합된 전체의 호칭이다. 육조 시대에는 '물物'을 많이 말했다면 당 제국에는 모든 사물이 조합되어 하나로 된 시각 전체로 '경'을 많이 말했다.

> 형상을 나타내면 반드시 전체의 경景을 닮아야 한다.
>
> 언 기 상 　 수 사 기 경
> 言其狀, 須似其景.(헨죠 곤고遍照金剛, 『문경비부론』「논문의論文意」)

231 『설문해자』: 光也, 從日, 京聲.
232 손작孫綽, 「유천태산부서遊天台山賦序」: 或倒景於重溟, 或匿峰於天嶺. I 이선李善은 중명重溟을 바다로 풀이했다. 도경倒景은 물체가 물에서 거꾸로 비치는 현상을 가리킨다.
233 유협, 『문심조룡』「물색物色」: 窺情風景之上, 鑽貌草木之中.(최동호, 536)
234 I 여기서 허실虛實은 각각 풍경과 초목에 해당되는데, 존재하지만 특정한 형체를 지니고 있느냐에 따라 구분된다고 할 수 있다.

맹호연 선생이 시작을 할 때 경을 만나면 곧장 읊었다.

선생지작 우경입영
先生之作, 遇景入咏.(피일휴皮日休, 「영주맹정기郢州孟亭記」)[235]

단편적인 말로 온갖 뜻을 밝힐 수 있고, 앉아서 생각을 펴도 수없는 경물을 부릴 수 있다.[236]

편언가이명백의 좌치가이역만경
片言可以明百意, 坐馳可以役萬景.(유우석, 「동씨무릉집기」)

시인의 경은 남전산藍田山에 해가 따뜻하게 비추면 좋은 옥이 아지랑이 피우듯 해야 한다.

시가지경 여남전일난 양옥생연
詩家之景, 如藍田日暖, 良玉生煙.

(사공도의 「여극포서與極浦書」에서 인용한 대숙륜戴叔倫의 말)

이렇게 형상 층위에 세 가지 개념, 즉 경景·상象·경경이 있다. '경景'은 여러 종류의 사물이 조합되어 나타난 전체의 지각으로 서양에서 말하는 게슈탈트 심리학에 해당된다. '상象'도 경과 마찬가지로 총체적 지각의 게슈탈트 심리학에 해당된다. 다만 '경景'과 '상象'을 서로 비교하면 '경景'은 실實에 더 비중이 있고, '상象'은 허虛에 치우친다. '경상景象'으로 결합되어도 한편으로 실을 중시하고 다른 한편으로 허를 중시한다. '경境'의 본뜻은 경계와 영역이다. 형상 층위로 쓰이면 일정한 범위 내의 독자적인 세계를 가리킨다. 불교에 따르면 '경境'은 사람의 안眼·이耳·비鼻·설舌·신身·의意가 각각 외계의 색色·성聲·취臭·미味·촉觸·법法을 느끼면서 생겨난다. 불교 용어로 말하면 전자는 육근六根이고 후자는 육식六識으로, 두 가지가 서로 접촉하여 육경六境이 생겨난다. 여기서 강조하는 것은 객관적인 외계가 주체적인 관조로 인해 생겨나며, 주체와 서로 접촉해야 생겨나는 '경境'이다.

235 | 맹정孟亭은 맹호연孟浩然과 관련된 정자를 가리킨다. 왕유는 영주郢州를 지나다가 자사의 정자에 맹호연의 그림을 그려놓고 호연정浩然亭이라고 지었다. 뒤에 자사 정함鄭諴이 정자에 현인의 이름을 쓸 수 없다고 하여 맹정孟亭으로 고쳤다. 피일휴는 맹호연과 같은 양양襄陽 사람이다.

236 | 편언片言은 공자가 제자 자로의 공정한 성품을 가리키며 한 말이다. 『논어』 「안연」 12(306): 片言可以折獄者, 其由也與?(신정근, 473) 좌치坐馳는 『장자』 「인간세」에 나오는 말로 좌망坐忘과 달리 욕망에 시달리는 상태를 가리킨다. 여기서 좌망은 장자의 문맥과 다르게 쓰이고 있다.

경境은 현실과 예술 사이의 경계선을 두드러지게 한다. 현실의 사물은 예술의 '경境'에 들어가서 예술의 '경景'과 '상象'을 이룬다. 경景·상象·경境은 모두 형상 층위를 가리키지만 제각각 강조하는 바가 다르다. '경景'은 모든 사물이 연계와 조합을 강조하고, '상象'은 조합된 전체의 허령성虛靈性을 중시하며, '경境'은 이런 조합으로 구성된 독립적 전체 세계를 강조한다. 세 용어가 포함하는 내용은 모두 현대의 '형상形象'이란 용어에 비교해서 풍부하고 심오하며 예술의 심미적 특징에 더 가깝다고 할 수 있다.

3. 의경 이론

비록 객체의 물이 이미 예술의 경境에 들어섰다고 하더라도, 경景·상象·境경이 형상의 층위를 표현할 때 모두 원래 객체인 '물物'의 측면에 치우쳐 있다. '경'이 불교 용어로서 그 의미에 주체로서 '심心'의 측면을 담고 있기는 하다. 비교적 전면적으로 이 측면을 표현하려면 세 용어는 자주 주체로 쓰이는 용어와 짝이 되어 복합어를 이루었다. 예컨대 정경情景·흥상興象·의경意境 등이 있다. 복합어를 만드는 기본 원칙은 다음과 같다. '심' 계열에 속하는 심心·의意·정情·기氣 등등의 용어에서 하나를 고르고 이를 다시 객체 계열에 속하는 물物·경景·상象·경境 등등의 용어에서 고른 용어와 서로 짝을 지어서 주객 합일로 복합어를 이루어 당 제국 사람이 나타내고자 하는 예술 내용을 표현해냈다.

이렇게 조합된 많은 단어 중에 '의경意境'은 가장 큰 포괄성을 갖는다. 심령을 나타내는 용어 중에 '의意'의 의미가 가장 넓다. '의'가 '심心'을 포괄하고 나아가 '심'의 구체적인 동향으로 정情을 포괄할 수 있으며, 의 속에 반드시 정이 있다. 경景·상象·경境의 세 용어 중 '경境'의 의미가 가장 폭이 넓고 경계가 가장 명료하다. '경境'은 필연적으로 예술의 '경境'을 가리키지 현실의 '경景'이 아니며, 예술의 '경境' 속에 필연적으로 자기 자신의 '경景'과 '상象'이 들어 있다.

분명히 말하거니와 당 제국의 사람은 결코 자신의 이론을 '의경'이라고 부르지 않았으며, 만청민초晩淸民初의 왕국유(왕궈웨이)가 하나의 보편적인 예술 현상을 총합할 때에도 '의경意境'을 써야 좋을지 아니면 '경계境界'를 써야 좋을지 확정하지 못했다.[237] 당 제국 사람은 이미 '의경'의 주요 내용을 완전히 파악하고 아울러 깊이 있게 연구 토론하고

논의했다. 이런 의미에서 의경 이론은 당 제국 사람의 성과라고 말할 수 있다.

의경 이론의 첫 번째 특징은 '경境'이 돋보여서 문자 언어의 중요성이 사라지게 된다. 이는 당 제국과 육조 시대의 가장 뚜렷한 구별이다. 만약 시가 주로 물상의 경境을 읊는다면 의경 이론은 사공도가 말한 "한 글자도 쓰지 않고 풍류를 모조리 표현해낸다."[238]는 것을 요구한다. '한 글자도 쓰지 않는다'는 불착일자不著一字는 결코 문자가 필요하지 않다는 뜻이 아니라 문자로 경물景物을 묘사했지만 사람으로 하여금 문자를 느끼지 못하게 한다. 독자가 시를 읽으면 사람과 경 사이에 문자가 있는 걸 조금도 느끼지 못하고 즉각 시 중의 경으로 들어가게 된다. 시가 주로 정감과 기분의 경을 읊는다면 의경 이론은 교연의 "다만 성정性情만 볼 뿐 글자를 보지 않는다."[239]는 상태를 요구한다. 마치 문자라는 층위가 없는 듯 직접 아주 활발한 마음을 느낄 수 있다. 의경 이론은 하나의 기준을 제시한다. 시 한 수를 잘 써서 사람이 문자를 느끼지 않고 형상과 감정을 느낀다면 괜찮다고 할 수 있다. 다만 어떤 글자를 잘 쓰고 어떤 표현을 미묘하게 쓰는 것이 정말 문제라고 느낀다면 여전히 언어를 벗어날 수 없다. 말을 중시하는 중언重言인가 아니면 경을 중시하는 중경重境인가는 바로 육조 시대의 이론과 당 제국의 이론을 구별 짓는 지점이라고 말할 수 있다.

의경 이론의 두 번째 특징은 '사思와 경境의 조화이다.' 경이 심과 물의 상호 접촉으로 생겨난다면 필연적으로 주체의 의意를 포함하게 된다. 이는 훗날 왕부지王夫之가 힘껏 주장했던 '경景 중의 정情' '정情 중의 경景'의 문제이고,[240] 또 왕국유(왕궈웨이)가 자세하게 논의한 "내가 있는 경계[有我之境]", "내가 없는 경계[無我之境]", "희노애락喜怒哀樂도 마음속의 한 경계"[241] 등의 논제로 전개되었다. 다만 이러한 세부적 분류는 모두 '사와 경의 조화'라는 대원칙에서 비롯된다. 경境이 필연적으로 사를 포함하며 의를 포함하고 있지만 경이 '글자를 보지 말라'고 요구하듯이 '사'는 경 속에 있지만 '사'에 매달리지 말라고 요구했다. 이것이 바로 시가 "이치와 관련이 없는"[242] 예술의 방향으로

237 | 이와 관련해서 왕국유(왕궈웨이), 『인간사화人間詞話』를 보라. 한국어 번역본으로 류창교 옮김, 『세상의 노래비평, 인간사화』, 소명출판, 2004; 조성천 옮김, 『인간사화』, 지식을만드는지식, 2016 참조.

238 사공도, 『이십사시품』「함축含蓄」: 不著一字, 盡得風流.(안대회, 313)

239 교연, 『시식詩式』「중의시례重意詩例」: 但見情性, 不睹文字.

240 | 이와 관련해서 왕부지, 조성천 옮김, 『강재시화』, 지식을만드는지식, 2014 참조.

241 | 왕국유(왕궈웨이), 『인간사화』: 有我之境, 有無我之境 …… 境非獨謂景物也. 喜怒哀樂, 亦心中之一境界. 아울러 이 책의 제6장 제6절 제4항에서도 자세히 논의되고 있다.

242 | 엄우嚴羽, 『창랑시화滄浪詩話』: 非關理也.

나아가는 것이다.

의경 이론의 세 번째 특징은 의경이 현실의 경景과 다르고 문자를 초월하며 사고의 과정을 거부한다. 그 특징은 경境 속의 형상 자체가 풍부하다는 데 있다. 경境 속의 경景은 여러 종류 물상의 조합으로 풍부한 의미를 낳을 수 있고 사공도가 말한 '경 너머의 경[景外之景]'을 낳을 수 있다. 경境 속의 상象은 물物과 경景 그리고 허虛와 실實이 합일하여 만들어낸 생동감으로서 풍부한 의미를 낳을 수 있고 사공도가 말한 '상 너머의 상[象外之象]'을 낳을 수 있다. 의경은 사思와 경境의 조화이지만 사와 경이 서로 덧보탠 단순한 결과가 아니라 조화의 운치韻致에 비해 더 많은 것을 생성할 수 있는데, 이는 사공도가 말한 '운치 너머의 정치[韻外之致]'이다(옮긴이 주: 제4장 제7절 제3항 참조). 사와 경의 조화에서 사는 경 속에서 볼 수 없지만 느낄 수 있는데, 이는 마치 물속의 소금처럼 볼 수 없지만 맛볼 수 있는 것과 같다. 다만 사는 경 속에서 원래부터 지닌 맛뿐 아니라 새로운 맛이 생겨나는데, 이는 사공도가 말한 '맛 너머의 맛[味外之旨]'이다.

의경 이론이 나타난 뒤로 문예 작품은 아래처럼 풍부한 도식으로 변하게 되었다.

	정중의情中意	정외지정情外之情
	정중경情中景	상외지상象外之象
사辭 …… 경境	(경중정景中情) ……	경외지경境外之境
	경중상景中象	의외지의意外之意
	상중의象中意	운외지지韻外之旨

의경 이론은 형상 층위의 중요성·풍부성·음미성을 돋보이게 했다. 의경 이론이 가진 모든 비밀은 빠짐없이 사공도의 『시품』에 표현되었다.

의경 이론은 당 제국에 이르러 구체화되었다. 구체적으로 ① 이백의 시, 장욱의 글씨, 오도자의 그림, ② 두보의 시, 안진경의 글씨, 한유의 글, ③ 왕유의 시경詩境·수묵화경水墨畵境, ④ 백거이의 중은中隱 원림, ⑤ 한유의 고문 운동 등 다섯 가지 큰 경계를 가리킨다. 육조 시대의 사령운·안연지·도연명에 비해 당 제국 미학의 경계가 크게 진전했다는 점을 알 수 있다.

미학 체계의 범주: 사공도의 『시품』

1. 사공도『시품』과 미학사의 의의

사공도의 『시품』은 당 제국 미학의 최고 성취이며 또 중국 미학의 체계적인 저술 중에 가장 빛나는 대표작이다.[243] 역사로 보면 진 제국 이후의 고대 중국은 크게 두 시대로 나눌 수 있다. 즉 진 제국에서 당 제국까지와 송나라에서 청 제국까지이다. 당 제국은 고대 전기 문화 발전의 정점이고, 송나라 이후에 역사의 전환이 일어나기 시작하여 중국 문화는 새로운 역사 시대, 즉 고대 후기 문화로 들어갔다. 당 제국 말기에 나타난 사공도의 『시품』은 고대 전기의 미학 이론을 총결산하고 있다. 『시품』은 이론의 체계성에서 육조 시대의 『문심조룡』을 명확히 계승하고 진보하여 발전했으며 또 송나라 사람의 이상적인 경계를 직접 열어주었다. 『시품』은 의경의 이상적 형태와 관련하여 송나라의 문인화 이론과 뚜렷한 논리적 발전 관계에 있다. 가장 중요한 것은 두 측면의 관계가 완전히 체계적인 형태로 출현했다는 점이다. 바로 이러한 체계의 전형성은 사공도의 『시품』으로 하여금 중국 미학사에서 최고봉의 자리를 차지하게 했다.

앞에서 말했듯이 육조 시대에 철학이 미학으로 흘러들어가면서 중국 미학이 중국 철학의 높이로 상승하게 되었다. 이는 기氣의 이론이 미학에 유입되면서 신神·정情·기

[243] | 중국 문학과 미학에서 사공도의 『이십사시품』이 차지하는 지위는 절대적이다. 『이십사시품』이 사공도의 사상적 경향과 다른 점, 사공도의 시문집에 전혀 언급이 없는 점, 명 만력萬曆 연간(1573~1620) 이전엔 아무도 본 사람이 없는 점 등을 들어 이 작품이 명나라의 위작임을 주장하는 견해도 있다. 이와 관련해서 다음의 글을 참조할 수 있다. 진상군·왕용호, 「사공도 『24시품』은 위작이다」(原題: 「司空圖『二十四詩品』 辨僞」), 『한문학보』 제6집, 2002; 김승용, 「사공도 『24시품』과 위작논쟁」, 『한문학보』 제6집, 2002.

氣 · 운韻을 표지로 삼는 심미 대상이 확립되고 『문심조룡』은 이를 집대성했다. 『문심조룡』은 한편으로 조정 미학의 발전론이라는 외적 구조의 영향을 받았기 때문에, 체계의 가장 근본 지점에서 아직 중국 철학의 핵심적 함의와 서로 일치하지 않는다. 다른 한편으로 문학과 잡문학을 하나의 통일된 전체로 결합시켜야 한다는 입장의 영향을 받아, 문예 의미의 근본 지점에서 아직 예술의 가장 깊은 곳에 들어갈 수 없었다. 이 두 측면의 부족한 점은 모두 사공도의 『시품』에서 완전히 개선되었다. 사공도의 『시품』에서 철학이 미학의 영역으로 완전히 유입되어 미학은 철학의 높이로 상승했다고 말할 수 있다.

중국 철학은 주로 사회의 '가家'에서 출발한 유가의 지혜와 우주의 '도道'에서 출발한 도가의 지혜, 즉 양대 기초가 서로 보충하여 구성되었다. 미학으로 말하면 허령虛靈과 변화를 중시한 도가의 지혜는 실질과 질서를 중시한 유가의 지혜에 비해 좀 더 심미적 가치가 있다. 『문심조룡』의 체계는 '문文'의 전체성에 관심을 두므로 「원도原道」「징성徵聖」「종경宗經」로 시작해서 유가 사상을 이론 전개의 주제로 삼기 때문에 심미의 가장 깊은 곳에 이르지 못했다.

사공도는 『시품』에서 형상 밖으로 초월하여(뛰어넘어) 자유로운 변화의 묘리를 얻는다는 '초이상외超以象外, 득기환중得其環中'의 우주의 이치와 미학의 정취에서 출발했다. 그는 도가의 자원을 이론 전개의 주제로 삼았기 때문에 자연스럽게 심미의 가장 깊은 곳까지 들어설 수 있었다. 그러므로 사공도는 『시품』에서 중국 철학 중에 철학적 함의가 가장 깊은 도가 철학이 미학으로 완전히 유입되면서 중국 미학은 가장 깊은 미학의 본질에서 철학의 높이에 도달하게 되었다.

엄격한 의미로 보면 중국 미학의 탄생은 사인이 문화에서 자신의 위상을 새롭게 찾는 것과 서로 관련이 있다. 위진 시대의 청담淸淡에서부터 죽림竹林에서 통음 그리고 난정蘭亭에서 한탄과 산수 전원田園을 거치면서 사인이 마지막으로 자연 산수와 하나로 녹아드는 원림에서 자신의 적합한 자리를 찾았다. 즉 독립적인 심미 형태로서 쌍방향의 유동성을 갖추고 있었다. 사령운과 도연명은 현실의 심미 형태에서 상당한 높이에 도달했지만 미학의 이론 형태로 전환시키지도 응축하지도 못했다. 사공도의 『시품』이 드러낸 시경詩境은 사령운과 도연명의 시경에서 한 걸음 더 깊이 파고들어간 성취인데, 시의 형식만이 아니라 이론의 형식에서 일구어냈다. 이런 의미에서 사공도의 『시품』은 육조 시대의 미학을 이어받아 생겨났으며 미학의 정점이라는 점에서 고대 전기 문화의 정점에 이르렀다. 고대 후기 문화에 전환이 일어났지만 끝내 완성이 되지 않아 주제는 여전

히 전기와 본질적 통일성을 보인다. 전기의 매우 많은 것이 후기에 한 걸음 더 나아가게 되는데, 사공도의 『시품』이 도달한 높이는 이론 형태에서 전체 문화의 최고봉을 차지한다고 할 수 있다.

2. 사공도 『시품』의 어휘와 형상

사공도의 『시품』에 나타난 시적 경계의 핵심은 철학이다. 특히 우주의 영원한 운동과 관련된 도가의 철학이며 또 사인이 산수 원림에서 인생을 사색하는 철학이다. 도가의 우주 철학에서 출발하여 사인이 산수 원림에서 심오한 철학적 지혜를 파고들었고 또 사인의 산수 원림의 경계에서 도가는 우주 철학으로 생활과 생명을 영위하고 심미를 구현하게 되었다.

24품의 경계에서 끊임없이 반복적으로 출현하는 용어가 있다. 예컨대 진眞이 11번, 도道가 7번, 유幽가 7번, 신神이 6번, 공空이 6번, 소素가 5번, 담淡이 3번이다. 이런 용어는 두 가지 기본적인 사상의 층위를 구성한다. 첫째는 도道·신神·진眞이고, 둘째는 공空·유幽·소素·담淡이다. 전자는 근본이 되는 철학 개념이고, 후자는 최고의 경계 개념이다. 도·신·진은 공·유·소·담으로 구체화하였고, 공·유·소·담은 우주의 도·신·진으로 승화된다. 전자는 우주의 경계이고, 후자는 심령心靈(영혼)의 경계라고 말할 수 있다. 우주의 도는 영혼의 공령空靈으로 변하고, 영혼의 경계는 영원한 도심道心으로 우주에 가득 차게 된다. 이를 도표로 정리하면 아래와 같다.

〈표 1〉 『이십사시품』 경계 용어의 분류[244]

근본의 철학 개념	최고의 경계 개념
도道 · 신神 · 진眞	공空 · 유幽 · 소素 · 담淡
공 · 유 · 소 · 담으로 구체화	우주의 도 · 신 · 진으로 승화
우주의 경계	심령(영혼)의 경계
영혼의 공령	우주에 충만한 영원한 도심

244 | 이 표는 원서에 없는데 독자의 편의를 위해서 옮긴이가 만들었다.

24품의 시적 경계에서는 철학 저작에 나오는 전고典故를 분명히 많이 쓰고 있다. 가장 많은 사례는 『장자』가 10번이다. 그 밖에 『열자』가 2번, 『노자』가 1번이다. 『장자』의 고사는 『시품』에서 핵심 자리를 차지한다. 제1품 「웅혼雄渾」은 『장자』「제물론」의 "저것과 이것이 이항으로 대립하지 않는 상태를 도추道樞(도의 지도리)라고 한다. 지도리는 조화(변화)의 중심에 있으면서 무궁한 변화에 대처할 수 있다."[245]라는 내용을 최고의 미학 경계이자 전체 시품의 주제 구절로 바꿔서 사용했다. 즉 형상 밖으로 초월하여 자유로운 변화의 묘리를 얻는다는 '초이상외超以象外, 득기환중得其環中'이다. 다른 경우에도 『장자』의 용어는 다음처럼 쓰이고 있는 각 품에서 모두 중요하거나 핵심적 의미를 갖는다. "기인이 참된 기운을 탄다."[246] "달빛을 타고 진리의 본체로 돌아온다."[247] "도에 맞춰 알맞게 나아간다."[248] "자연의 법칙은 그윽하기만 하다."[249] "이처럼 진정한 주재자가 있다."[250]

그러므로 장자의 철학 경계는 『시품』의 기초가 되었다고 말할 수 있다. 『시품』에 시인의 고사로 가장 뚜렷하게 활용하는 인물은 도연명이다. 「고고」의 "황제와 요 임금의 경지를 홀로 지니니, 현묘한 경지를 품고 살리라."[251]는 도연명의 "황제와 요 임금 따라갈 수 없으니, 나 홀로 있음을 슬퍼하네."[252]에서 나온 시구이고, 「기려綺麗」의 "가져다 써도 스스로 만족하니, 진실로 아름다운 회포를 다 표현하네."[253]는 도연명의 "내일 일어날 일을 아직 알지 못하나, 나의 회포 이미 다 털어버렸네."[254]에서 나온 시구다.

장자와 도연명은 『시품』을 구성한 주인공이다. 장자는 중국 미학의 철학적 토대이

245 『장자』「제물론齊物論」: 彼是莫得其偶, 謂之道樞. 樞始得其環中, 以應無窮.(안동림, 59)
246 사공도, 『이십사시품』「고고高古」: 畸人乘眞.(안대회, 148) | 기인畸人은 『장자』에 나온다. 「대종사」: 子貢曰: 敢問畸人. (孔子)曰: 畸人者, 畸於人而侔於天. 故曰: 天之小人, 人之君子, 天之君子, 人之小人也.
247 「세련洗煉」: 乘月返眞.(안대회, 199) | 반진返眞은 『장자』에서 반기진反其眞으로 나온다. 「추수秋水」: 北海若曰: 牛馬四足, 是謂天. 落馬首, 穿牛鼻, 是謂人. 故曰: 无以人滅天, 无以故滅命, 无以得殉名, 謹守而勿失, 是謂反其眞.
248 「자연自然」: 俱道適往.(안대회, 288) | 『장자』에서 정확하게 일치하는 구절을 찾기 쉽지 않지만 비슷한 맥락을 찾으면 다음과 같다. 「천운天運」: 道可載而與之俱也.
249 「자연」: 悠悠天鈞.(안대회, 289) | 천균天鈞은 『장자』에 그대로 나온다. 「경상초庚桑楚」: 知止乎其所不能知, 至矣. 若有不卽是者, 天鈞敗之.
250 「함축含蓄」: 是有眞宰.(안대회, 313) | 진재眞宰는 『장자』에 그대로 나온다. 「제물론」: 非彼無我, 非我無所取. 是亦近矣, 而不知其所爲使. 若有眞宰, 而特不得其眹. 可行已信., 而不見其形, 有情而無形.
251 사공도, 『이십사시품』「고고」: 黃唐在獨, 落落玄宗.(안대회, 148~149)
252 『도연명집』 권1, 「시운時運」: 黃唐莫逮, 慨獨在余.(이성호, 30)
253 사공도, 『이십사시품』「기려綺麗」: 取之自足, 良覿美襟.(안대회, 264)
254 『도연명집』 권2 「제인공유주가묘백하諸人共游周家墓柏下」: 未知明日事, 余襟良已殫.(이성호, 81)

고 도연명은 중국 미학의 아주 높은 경계이다. 장자에서부터 도연명에 이르기까지 바로 철학이 미학으로 깊이 흘러들어가는 여정이다. 사공도가 각 품의 시적 경계를 품평하면서 한편으로 장자를 더 미학화시키고 다른 한편으로 도연명을 더 철학화시켰다. 동시에 『시품』은 양자를 바탕으로 하여 더욱 눈부신 미학 이론의 최고봉을 일구었다.

장자와 도연명을 바탕으로 하여 『시품』은 '인人'의 형상을 빚어냈다. 『시품』에서 '인'의 형상을 뚜렷하게 나타나고 또 '인' 자를 써서 분명하게 밝힌 경우가 15번이다.

장사가 검을 어루만지다.(안대회, 505)
불 검 장 사
拂劍壯士.(「비개悲慨」)

그림 속의 고고한 사람(안대회, 572)
화 중 고 인
畵中高人.(「표일飄逸」)[255]

세속과 맞지 않는 사람(안대회, 547)
위 속 지 인
違俗之人.(「초예超詣」)[256]

기인이 참된 기운을 타다.(안대회, 148)
기 인 승 진
畸人乘眞.(「고고高古」)

초가집의 아름다운 선비(안대회, 173)
모 옥 가 사
茅屋佳士.(「전아典雅」)[257]

마음에 맞는 사람은 옥과 같다.(안대회, 43)
가 인 여 옥
可人如玉.(「청기淸奇」)

255 | 이 구절이 '고인혜중高人惠中'으로 된 경우도 있다.
256 | 이 구절이 결국 세속과 다른 길을 간다는 '종여속위終與俗違'로 된 경우도 있다. 의미상으로 비슷하지만 '人' 자가 명시적으로 드러나지 않는다.
257 | 이 구절이 '좌중가사坐中佳士'로 된 경우도 있다.

푸른 산에 사람이 찾아온다.(안대회, 365)

벽 산 인 래
碧山人來.(「정신精神」)

사람 담담하기가 국화와 같다.(안대회, 173)

인 담 여 국
人淡如菊.(「전아典雅」)

두건 벗고 혼자 걷는 사람(안대회, 114)

탈 건 독 보 지 인
脫巾獨步之人.(「침착沈著」)**258**

모자를 벗고서 시를 살펴보는 사람(안대회, 408)

탈 모 간 시 지 인
脫帽看詩之人.(「소야疏野」)

술잔을 기울여 다 마시고, 지팡이 짚고 걸으며 노래 부르는 사람(안대회, 596)

도 주 기 진 장 려 행 가 지 인
倒酒旣盡, 杖藜行歌之人.(「광달曠達」)

가장 많은 것은 '유인幽人'이다.

숨어 사는 사람에 노래를 싣는다.(안대회, 199)

재 가 유 인
載歌幽人.(「세련洗煉」)

숨어 사는 사람이 텅 빈 산에 있다.(안대회, 288)

유 인 공 산
幽人空山.(「자연」)

느긋하게 걷는 사람(안대회, 386)

유 행 지 인
幽行之人.(「진밀縝密」)**259**

258 ㅣ 원래 '지인之人' 없는데 장법(장파)은 논지의 전개를 위해 보충하고 있다. 그 아래 「소야」와 「광달」의
문구도 마찬가지이다.

마치 그윽한 사람을 보는 듯.(안대회, 484)
여 견 유 인
如見幽人.(「실경實景」)**260**

'유幽' 자로부터 돌이켜보면 '장사가 검을 어루만지다'를 제외하고 모두 '유미幽昧', 즉 그윽한 맛을 나타내고 있다. '불검장사'는 '유인'이 되기 이전 신분인 '전신前身'에 지나지 않는다. 장사는 "대도가 날마다 무너지고 부귀영화가 차가운 재로 된"**261** 뒤에 '유인'으로 바뀌게 된다.

유인幽人의 '유'는 사람의 내심이 도가 철학의 경계에 이르렀다는 뜻이며, 이 경계는 『시품』에서 수차례 묘사되고 있는데 모두 합쳐 10번이다. 서로 다른 품에서 다르게 표현되고 있다.

큰 쓰임은 밖에서 펼쳐지지만, 진실한 본체는 안에 가득하다. 공허로 돌아와 혼연일체의 경계로 들어가고, 강건함을 쌓아 웅대하게 된다네.(안대회, 38)

대 용 외 비 진 체 내 충 반 허 입 혼 적 건 위 웅
大用外腓, 眞體內充. 返虛入渾, 積健爲雄.(「웅혼」)

말없이 소박하게 살아가니, 오묘한 기미는 더욱 기묘하다. 태화의 기를 마시고, 외로운 학과 함께 날아다니네.(안대회, 70)

소 처 이 묵 묘 기 기 미 음 지 태 화 독 학 여 비
素處以默, 妙機其微. 飮之太和, 獨鶴與飛.(「충담沖澹」)

허공을 날듯 정신을 움직이고, 무지개가 뜨듯 기운을 쓴다. 천 길의 무협**262** 협곡에서 구름이 달리고 바람이 몰아치듯. 진기眞氣를 마시고 강함을 삼키며, 바탕을 쌓고 중심을 지킨다네.(안대회, 236)

행 신 여 공 행 기 여 홍 무 협 천 심 주 운 련 풍 음 진 여 강 축 소 수 중
行神如空, 行氣如虹. 巫峽千尋, 走雲連風. 飮眞茹强, 蓄素守中.(「경건勁健」)

259 | 이 구절은 원래 '유행위지幽行爲遲'로 되어 있지만 '인人'의 문맥을 나타내기 위해 새롭게 조어를 하고 있다.

260 | 이 구절은 원래 '홀봉유인忽逢幽人, 여견도심如見道心'으로 되어 있는데, 지금의 구절은 장법(장파)의 오기로 보인다.

261 사공도, 『이십사시품』「비개悲慨」: 百歲如流, 富貴冷灰. 大道日喪, 若爲雄才?(안대회, 505)

262 | 무협武峽은 장강 삼협三峽 중 하나로 지금의 사천(쓰촨)성 무산(우산)巫山 현성 동쪽에 있으며, 호북(후베이)성 파동(바둥)巴東과 접해 있다. 주위에 무산巫山이 있기 때문에 얻은 이름이다.

소박함을 몸에 지니고 깨끗함을 쌓아, 달빛을 타고 참으로 돌아온다.(안대회, 199)

체소저결 승월반진
體素儲潔, 乘月返眞.(「세련洗煉」)

'기려綺麗'하고자 하면 "정신에 부귀함을 지녀서, 비로소 황금을 가벼이 여겨야 한다."[263] '자연自然'스럽고자 하면 반드시 "도에 맞춰 알맞게 나아가고, 손을 대면 봄이어야 한다."[264] '함축含蓄'을 구하려면 "이처럼 진정한 주재자가 있어, 그와 함께 뜨고 가라앉아야 한다."[265] '호방豪放'을 쫓아가려면 응당 "도를 따라 기로 돌아가고, 자리를 광기에 맡겨야 한다."[266] '소야疏野'를 띠려면 "성품에 따라 머물러, 천진하게 취하고 얽매이지 않아야 한다."[267] '형용形容'을 드러내려면 마땅히 "신령한 바탕에 잘 갈무리하여, 얼마 뒤 맑고 참된 모습으로 돌아가야 한다."[268]

내적 수양이 여러 가지 현상으로 표현될 수 있다. 그러한 현상은 또 내적 수양으로 돌아가야 한다. 하지만 『시품』과 도가 철학은 똑같지 않다. 『시품』은 철학의 경계를 시적 정취로 완전히 변환시키고 있다. 내적 수양에 관한 모든 묘사는 다음 두 구절로 응축될 수 있다.

떨어지는 꽃 말이 없고, 사람은 담백하기가 국화 같다.(안대회, 173)

낙화무언 인담여국
落花無言, 人淡如菊.(「전아」)

빈 못에 봄물 쏟아내는데, 오래된 거울에 정신을 비춰보네.(안대회, 199)

공담사춘 고경조신
空潭瀉春, 古鏡照神.(「세련」)

담백하기가 국화와 같은 유인幽人이 머무는 곳은 『시품』에 모두 5번 나온다.

263 사공도, 『이십사시품』「기려」: 神存富貴, 始輕黃金.(안대회, 263)
264 사공도, 『이십사시품』「자연」: 俱道適往, 著手成春.(안대회, 288)
265 사공도, 『이십사시품』「함축」: 是有眞宰, 與之沈浮.(안대회, 313)
266 사공도, 『이십사시품』「호방」: 由道返氣, 處得以狂.(안대회, 337)
267 사공도, 『이십사시품』「소야」: 惟性所宅, 眞取弗羈.(안대회, 408)
268 사공도, 『이십사시품』「형용」: 絕佇靈素, 少迴淸眞.(안대회, 527)

"푸른 숲에 들어선 시골집."(「침착」) "초가집에서 비를 감상한다."(「전아」) "밝은 달 화려한 저택에 비춘다."(「기려」) "소나무 아래에 집을 짓는다."(「소야」) "꽃이 초가집 처마를 덮는다."(「광달」)[269] 묘사된 거처의 공통된 특징은 모두 맑고 그윽하며, 한가하고 편안하며 자연스러운 데에 있다. 사는 곳의 주위에는 초목으로 높다란 키의 대숲, 곧게 뻗은 대, 푸른 소나무, 소나무 숲, 푸른 숲, 나무 그늘, 수양버들, 붉은 살구, 낙엽, 떨어진 국화 등이 있다. 물로는 잔잔한 물결, 맑은 개울, 봄물 쏟아지는 빈 못, 아득한 안개에 흐르는 옥빛, 넘실넘실 흘러가는 물 등이 있다. 새로는 그윽한 새, 날아다니는 꾀꼬리, 앵무새 등이 있다. 이는 바로 이상화된 산수 전원이다.

다시 유인들의 활동을 살펴보자. 뚜렷이 분별할 수 있는 활동 양상은 12번 나온다. "높다란 키의 대숲의 소리를 듣는다."(「충담」) "사람이 맑은 종소리를 듣는다."(「고고」) "숨어 사는 사람에 노래를 싣는다."(「세련」) "푸른 산에 사람이 찾아오니, 맑은 술 잔에 가득하다."(「정신」) "황금 술통에 술이 가득하고, 손님과 어울려 금을 탄다."(「기려」) "옥 술병에 술 사 담고 …… 그늘에 금을 베고 잔다."(「전아」) "술잔 기울여 다 마시고, 지팡이 짚고 가며[270] 노래한다."(「광달」) "한 나그네 나무 지고, 한 나그네 금 듣는다."(「실경」) "모자 벗고서 시를 살펴본다."(「소야」) "두건 벗고 혼자 걸으며, 때때로 새소리 들려온다."(「침착」), "나막신 신고 깊숙한 곳 찾아서, 보다가 섰다가 한다."(「청기」) "숨어 사는 사람이 텅 빈 산에서, 비 그친 뒤 마름을 딴다."(「자연」)[271]

정리하면 다음과 같다. 첫째, 음악을 좋아하여 노래를 부르고 금을 타는 인락人樂과 자연의 천락天樂을 아우른다. 둘째, 시가詩歌를 좋아한다. 셋째, 술 마시기를 좋아한다.

269 「침착」: 綠林野屋.(안대회, 114) 「전아」: 賞雨茅屋.(안대회, 173) 「기려」: 月明華屋.(안대회, 263) 「소야」: 築屋松下.(안대회, 408) 「광달」: 花覆茅檐.(안대회, 596)

270 ㅣ장려杖藜의 려는 청려장青藜杖을 가리킨다. 청려장은 1년생 잡초인 명아주의 대로 만든 지팡이를 말한다. 옛날 장수한 노인에게 왕이 직접 청려장을 내렸다고 전해진다. 청려장은 재질이 단단하고 가벼우며, 품위가 있어 섬세하게 가공할 경우 오랫동안 사용할 수 있어 예로부터 환갑을 맞은 노인의 선물로 널리 이용되었다. 조선 시대에는 나이 50세가 되었을 때 자식이 아버지에게 바치는 청려장을 가장家杖이라 하고, 60세 때 마을에서 주는 것을 향장鄉杖, 70세 때 나라에서 주는 것을 국장國杖, 80세 때 임금이 내리는 것을 조장朝杖이라고 해 장수 노인의 상징으로 여기기도 했다.

271 「충담」: 閱音修篁.(안대회, 71) 「고고」: 人聞清鐘.(안대회, 148) 「세련」: 載歌幽人.(안대회, 199) 「정신」: 碧山人來, 清酒滿杯.(안대회, 365) 「기려」: 金樽滿酒, 伴客彈琴.(안대회, 264) 「전아」: 玉壺買春 …… 眠琴綠蔭.(안대회, 173) 「광달」: 倒酒既盡, 杖藜行歌.(안대회, 596) 「실경」: 一客荷樵, 一客聽琴.(안대회, 484) 「소야」: 脫帽看詩.(안대회, 408) 「침착」: 脫巾獨步, 時聞鳥聲.(안대회, 114) 「청기」: 步屧尋幽, 載瞻載止.(안대회, 430) 「자연」: 幽人空山, 過雨採蘋.(안대회, 288)

〈그림 4-11〉 왕유, 〈설계도雪溪圖〉

넷째, 자연에서 느릿느릿 걸으며 천지의 참맛을 터득한다. 이것이 바로 이상적인 산수 원림의 경계이다. 『시품』 24수 중에 산림의 현묘한 경계(〈그림 4-11〉)를 묘사한 경우로 13수가 있고, 소박하고 담백한 경계를 묘사한 경우로 12수가 있다. 이 두 가지를 더하고 중첩한 경우를 계산하지 않으면 20수가 남는다. 이는 『시품』의 경계는 산수 원림의 경계에 해당되는 것을 한결 분명하게 보여주고 있다.

유인과 서로 감응한 것으로, 『시품』이 해와 달 중에 자주 달을 언급한다. 해는 겨우 두 차례 쓰이고 있다. "바람 불고 볕이 물가에 비치다."(「섬농」) "해질녘 기운이 맑다."(「침착」)[272] 달은 무려 7번 쓰이고 있다. "밤 물가에 달빛이 밝다."(「침착」) "달이 동쪽 두수[東斗][273] 자리에서 나오니 좋은 바람이 따른다."(「고고」) "달빛을 타고 참으로 돌아오고 …… 밝은 달은 전생의 내 모습이라네."(「세련」) "밝은 달 화려한 저택에 비춘다."(「기려」) "눈 내린 날 달빛이 더욱 환하다."(「진밀」) "새벽엔 뜬 달처럼."(「청기」)[274] 달의 의상意象(이미지)은 음, 담백함, 고요함 등을 중시하는 중음重陰・중담重淡・중정重靜과 서로 관련된다.

당 제국 미학은 백거이의 '중은重隱' 미학에서 이미 시대적인 새로운 동향을 드러냈다. 즉 원림이 산수에서 도시로 들어섰다. 사공도는 이처럼 새로운 동향에 결코 호응하지 않고 옛날 양식에 집착하여 그것을 한층 더 이상화시켜 이론화하였다. 새로운 동향은 새로운 현상으로 아직 발전하는 도중에 있었고, 그것의 눈부신 결과는 송나라에 가서야 비로소 나타나게 되었다. 옛날 양식이 비록 낡았지만 사령운과 도연명을 출발점으로 치더라도 몇백 년의 누적된 역사가 있어서 나름의 성과를 내놓은 영역이었다. 더 중요한 것은 옛날 유형이 중국 고대 문화의 전기와 서로 일치한다는 것이다. 사공도는 바로 옛날 양식 중에 백거이의 '중은'이라는 새로운 사조를 따라 당시 파악할 수 없는 머나먼 미래를 조망할 정도는 아니고 고대 문화의 전기 이론을 매우 훌륭하게 총결산해 냈다. 사공도는 산수 원림의 경계를 이상으로 고수하고 심오하게 사고함으로써 눈부신 성과를 낳게 되었다.

3. 사공도의 의경 이론

유가와 도가 중에 도가 사상이 미학의 깊이에 더 적합한 것처럼, '조정―도시―형식

272 「섬농」: 風日水濱.(안대회, 96) 「침착」: 落日氣清.(안대회, 114)
273 ㅣ두수는 동아시아의 전통적인 별자리인 28수宿 중 북쪽에 배당되고 하지에 동쪽 하늘에서 떠오른다. 하지 무렵 비가 내리는데, 이는 한 해 농사의 풍흉을 좌우한다.
274 「침착」: 夜渚月明.(안대회, 115) 「고고」: 月出東斗, 好風相從.(안대회, 148) 「세련」: 乘月返眞 …… 明月前身.(안대회, 199) 「기려」: 月明華屋.(안대회, 263) 「진밀」: 明月雪時.(안대회, 386) 「청기」: 如月之曙.(안대회, 431)

미'와 '산수-원림-초형식'의 두 경계 중에 후자의 경계가 미학의 참뜻에 접근하기 한결 쉽다. 바로 『시품』전체에 드러나는 산수 원림의 경계에 대한 깨달음을 통해 사공도가 의경 이론의 핵심을 제시했다. 즉 맛으로 시를 논하는 '이미논시以味論詩'이다. 위진 시대 이래로 중국 미학에서는 허령虛靈의 신神·정情·기氣·운韻을 발견하고 이어서 형식미 방면에서 예사隸事·음률·대우對偶와 같은 진전을 일구어냈다. 당 제국에 이르러 양 방면의 진전을 이루면서 형식 방면에서는 품品·목目·격格의 체계화를 위한 노력으로 나타났고 내재적 방면에서는 경境·상象의 발견과 의경 이론의 출현으로 나타나게 되었다.

사공도는 '맛으로 시를 논하는 방식'으로 의경 이론 방면에서 중요한 공헌을 해냈다. 이에 대해 사공도는 다음처럼 말했다.

> 글(산문)이 어렵지만 시(운문)는 어렵고도 더 어렵다. 고금에 걸쳐 이 어려움을 많이 깨달았지만 나는 맛을 분별한 뒤라야 시를 말할 수 있다고 생각한다.
>
> 문 지 난 시 지 난 우 난 고 금 지 유 다 의 우 이 위 변 어 미 이 후 가 이 언 시 야
> 文之難, 詩之難尤難. 古今之喩多矣, 愚以爲辨於味, 而後可以言詩也.
>
> (사공도, 「여이생논시서與李生論詩序」)

사공도가 당 제국에서 '맛'을 발견했는데, 이는 심약沈約 등이 육조 시대에 성률聲律을 발견한 것과 마찬가지로 흥분되고 자신감 넘치는 일일 것이다. 심약이 성률을 이해해야 문장을 논의할 자격이 있다고 말했다면, 사공도는 '맛'을 알아야 시가를 담론할 자격이 있다고 말하는 것이리라!

육조 시대에도 사람들이 '맛'을 말하기 시작했다. 육기는 "제사에 쓰는 대갱大羹의 희미한 뒷맛"[275]을 말했다. 종병宗炳은 "가슴(마음)을 씻고 상을 맛보다."[276]라고 말했다. 종영은 시가 "맛을 보니 끝이 없고 들으니 마음이 움직이게 하기"[277]를 바랐다. 다만 앞에서 말했듯이 그들이 '맛'을 인식한다고 하지만 여전히 미학의 깊은 곳에 완전히 파고들지는 못했다. 사공도가 말한 '맛'은 의경 이론의 핵심에서 출발하고 있다.

275 육기, 『문부』: 大羹之遺味.(이규일, 102)

276 종병, 「화산수서」: 澄懷味象.

277 종영, 「시품서」: 使味之者無極, 聞之者動心.(이철리, 105)

강령[278]의 남쪽은 입에 맞는 음식이 넉넉하다. 식초는 신맛이 나지 않을 수 없으니 신맛에 그칠 뿐이고 소금은 짠맛이 나지 않을 수 없으니 짠맛일 뿐이다. 중원 지역 사람들은 주린 배를 채우고 음식을 금방 그만두니 짠맛과 신맛을 아는 정도 이외에 깊고 아름다움의 음미는 모자란 점이 있다.

강 령 지 남 범 족 자 어 적 구 자 약 혜 비 불 산 야 지 어 산 이 이 의 약 차 비 불 함 야 지 어 함 이
江嶺之南, 凡足資於適口者. 若醯非不酸也, 止於酸而已矣. 若鹺非不鹹也, 止於鹹而

이 의 화 지 인 이 충 기 이 거 철 자 지 기 함 산 지 외 순 미 자 유 소 핍 이
已矣. 華之人以充飢而遽輟者, 知其鹹酸之外, 醇美者有所乏耳.(사공도, 「여이생논시서」)

사공도가 강조한 '맛'은 곧 맛 너머의 맛으로서 '미외지미味外之味'이다. 전자의 '맛'은 식재료가 가진 본래의 맛이요 후자의 '맛'은 본래의 맛을 넘어선 맛으로 '맛 너머의 의미〔味外之旨〕'이다. 음식에 비유하지 않고 직접 시 자체로 말하자면 시에 재현된 경景과 상象 자체 너머에 마땅히 무언가 더 있어야 한다. 예컨대 시가 사람들이 한 번 보고 바로 아는 '상象'을 드러낸다면, 이 '상' 속에 포함된 어떤 것이 '상 너머의 상〔象外之象〕'이다. 시가 사람들이 한 번 보고 바로 아는 '경景'을 드러낸다면, 이 '경' 속에 포함된 어떤 것이 '경 너머의 경〔景外之景〕'이다.[279]

시 속의 경과 상이 '상 너머의 상'과 '경 너머의 경'을 담아내야 하고 그 자체로 기본적인 요구를 갖춰야 한다. 사공도가 말한 요구는 다음과 같다. "비근하면서도 얕지 않고 멀어도 다 드러나지 않아야 한다."[280] "남전산藍田山에 해가 따뜻하게 비추면 좋은 옥이 아지랑이 피우듯 해야 한다. 멀리서 바라볼 수 있어도 눈앞에 가져다 놓을 수는 없다."[281] 이는 앞 절에서 본 것처럼 의경의 의미가 풍부해야 한다는 점을 말한다. 이런 내용을 이론상으로 전달하기가 쉽지 않지만 『시품』에서 오히려 직관적인 깨달음으로 나타내고 있다. 어떠한 작품도 그 자체의 경과 상 이외에 경 너머의 경과 상 너머의 상을 느낄 수 있으며 '운치 너머의 정치'[282]로 충만하다.

사공도가 말한 '맛'은 의경의 '운치 너머의 정치'이다. 이것은 『시품』 전체를 이해하는 열쇠이기도 하다.

278 | 강령江嶺은 강남江南을 흔히 영외嶺外의 땅이라고 말하는데 이때의 령嶺은 대유령大庾嶺을 가리킨다.
279 이와 관련된 내용은 사공도, 「여극포서與極浦書」에 나온다.
280 사공도, 「여이생논시서」: 近而不浮, 遠而不盡.
281 사공도, 「여극포서」: 與藍田日暖, 良玉生烟, 可望而不可置於眉睫之前也.
282 사공도, 「여이생논시서」: 韻外之致.

4. 『시품』의 이론 체계

『시품』은 『문심조룡』과 마찬가지로 하나의 완전한 체계를 갖추고 있다. 『시품』은 『문심조룡』과 마찬가지로 시간적인 순서를 갖고 있다. 첫 품 「웅혼雄渾」에서 제23품 「광달曠達」에 이르기까지 봄에서 여름으로, 가을을 거쳐 겨울로 바뀌는 흐름을 보인다. 가장 마지막 품 「유동流動」에서는 우주의 시간이 지축地軸이나 천추天樞와 마찬가지로 해가 지면 달이 뜨고 겨울이 끝나면 봄이 찾아오듯이 한 사이클이 끝나면 다시 순환한 다는 점을 사람들에게 총괄적으로 알려준다. 『시품』은 중국 문화에서 공유하는 수數의 상징을 쓴다. 구체적으로 말하면 하나의 품마다 사언시로 되어 있고 하나의 시마다 12 구로 되어 모두 24품이 된다. 이러한 수의 연관은 우주 자연이 운행하는 일련의 숫자에 대응한다. 4는 네 계절의 수이고, 12는 열두 달의 수이고, 24는 이십사 절기의 수이다. 『시품』은 우주 자연의 시간 흐름을 대변한다. 『문심조룡』은 왕조의 교체와 서로 일치하며 상고 시대에서 지금에 이르는 통시적인 시간관을 표현한다면, 『시품』은 우주 자연의 교체와 서로 일치하는 순환적 시간관을 표현하고 있다. 중국 문화에서 통시성은 외재적이고 일시적이라면 순환은 내재적이며 영원하다.

순환적 시간은 역사를 공시대화시키고 논리화시킨다. 이 때문에 『시품』에서 시의 변화는 풍격 유형 자체의 전개가 된다. 『문심조룡』은 문체를 하나하나 나열하여 체계의 웅대함을 나타내고 있지만 『시품』은 그와 달리 풍격 유형(웅혼·충담·섬농·침착·고고·전아·세련·경건·기려·자연·함축·호방·정신·진밀·소야·청기·위곡·실경·비개·형용·초예·표일·광달·유동)을 하나하나 전개하여 공간의 기상을 뚜렷하게 나타내고 있다. 문체의 전개는 외재적 웅대함이라면 유형의 전개는 내재적 기백이고 더 깊은 논리 방면에서 공간 구조를 설계하고 있다. 『문심조룡』의 시공간 구조는 다소 느슨하게 결합되어 있으며, 역사적 시간은 체재의 분류에 따른다. 『시품』의 시공간 구조는 오히려 고도로 긴밀하게 결합되어 있으며, 각각의 유형은 동시에 시간을 표현하고 시간의 흐름은 동시에 유형의 전개이다. 심지어 24시품은 무엇이 시간이고 무엇이 유형인지 나눌 수 없을 정도로 시간과 공간이 고도로 합일된 형식으로 표현된다.

『시품』은 유형에서 심미 의상(이미지)을 펼쳐 보였지만 심미 형상의 정미한 지점은 언급과 상象을 뛰어넘는다. 이에 대해 유협은 말했다. "신묘한 도리는 묘사하기 어려워 정미한 말로 경계를 뒤따라갈 수 없다." [283] 『시품』은 범주와 유사한 감수성(인상)을 결

합하고 독특한 기교로 예술의 정미한 지점을 파악해냈다. 24품의 제목은 웅혼·충담·섬농·침착 등이 있다. 이는 개념의 운용으로 보면 위진 시대의 심미적 인물 품평으로서 '목目'과 당 제국 사람의 예술 감상에 사용한 '격格'으로부터 발전된 꼴로, 정련 용어로 대상을 개괄하고 있다.

24품의 구체적 명칭과 그 내용으로 보면 그것은 당 제국 또는 전체 시가의 심미유형을 체계적으로 파악하고 있다. 한 유형을 구체적으로 설명할 때 유사한 감수성을 사용한다. 어떤 작품이 이러저러하다고 직접 말하지 않고 어떤 작품의 가장 내면에 있는 것을 느낄 수 있는 경계 속으로 우리를 직접 데리고 들어간다.

무엇이 '섬농'인가?

물이 넘실넘실 흐르고, 멀리서 봄이 무럭무럭 찾아오네.

그윽하고 깊은 골짜기를 가다보면, 때때로 미인이 나타나네.

복사꽃은 나무마다 가득 피고, 바람 불고 볕이 물가에 비친다.

버드나무 그늘 드리운 길모퉁이, 노니는 꾀꼬리 서로 이웃하네.

흥에 취해서 나아갈수록, 아는 게 더욱 진실해진다네.

끝없는 맛을 찾으면,[284] 옛것과 더불어 새로워지리라. (안대회, 96)

채채류수 봉봉원춘 요조심곡 시견미인 벽도만수 풍일수빈 류음로곡 류앵비린
采采流水, 蓬蓬遠春. 窈窕深谷, 時見美人. 碧桃滿樹. 風日水濱. 柳陰路曲, 流鶯比鄰.

승지유왕 식지유진 여장부진 여고위신
乘之愈往, 識之愈眞. 如將不盡, 與古爲新. (사공도, 『시품』 「섬농纖穠」)

무엇이 '경건'인가?

허공을 날 듯 정신을 움직이고, 무지개가 뜨듯 기운을 쓴다.

천 길의 무협 협곡에서 구름이 달리고 바람이 몰아치듯.

진기眞氣를 마시고 강함을 삼키며, 바탕을 쌓고 중심을 지킨다네.

저 강건한 움직임을 비유하면,[285] 이는 바로 웅대함을 지닌 것이라.

283 『문심조룡』 「과식誇飾」: 神道難摹, 精言不能追其極. (최동호, 438)
284 ㅣ여기서 부진不盡은 사공도가 강조하는 상외지상象外之象, 경외지경景外之景과 같은 맥락으로 보인다.
285 ㅣ여기서 행건行健은 『주역』 건괘의 "天行健, 君子以自强不息."이라는 문맥과 통한다.

천지와 함께한 자리에 서서, 신묘한 변화와 함께하네.[286]

충실함을 기약하고, 마지막까지 지켜나가도다. (안대회, 236)

행신여공 행기여홍 무협천심 주운련풍 음진여강 축소수중 유피행건 시위존웅
行神如空, 行氣如虹, 巫峽千尋, 走雲連風, 飮眞茹强, 蓄素守中, 喻彼行健, 是謂存雄.

천지여립 신화유동 기지이실 어지이종
天地與立, 神化攸同, 期之以實, 御之以終. (사공도, 『시품』「경건勁健」)

이는 사람으로 하여금 재빠르게 말을 통해 뜻에 들어가게 하고 말로 인해 경계로 들어가게 하여 직접 경계 속에서 느끼고 맛보고 마음으로 깨닫도록 한다. 일품의 경계에 들어가는 것은 사람이 그 품이 어떠하다는 것을 알게 하기 위해서이다. 우리는 개념·해설·정의로 사물의 깊은 지점에 이를 수 없지만 유사한 감수성(인상)의 경계로 심층에 도달할 수 있다. "한 글자도 쓰지 않고 풍류를 모조리 표현해낸다."[287] 이는 뭔가 말했지만 무엇이 무엇인지 정확히 말하지 않는 것이다. 무엇이 무엇인지 정확히 말하지 않았지만 사람들이 오히려 신선하고 생생한 경과 상을 통해 마음으로 깊고 깊은 곳에 다다를 수 있다.

『문심조룡』과 마찬가지로 『시품』은 우주의 도로 전체의 풍격 유형을 꿰뚫고 있다. 그러나 『시품』의 도는 말로 나타낼 수 없다.[288] 그것은 시간 속에서 흐르고 유형 중에 드러난다.

물 돌리는 수차 같기도 하고, 구르는 둥근 구슬 같기도 하네.

어찌 말로 다할 수 있으랴? 형체를 빌려 어리석은 자에게 남기네.

까마득히 세상을 돌리는 지축, 끝없이 운행하는 하늘의 지도리.

그 실마리를 지닌다면, 그 법도가 같으리라.

신명의 세계로 뛰어올랐다가, 어두운 허무의 세계로 돌아간다.

천 년 동안 영원히 오고 가니, 이를 두고 하는 말인가?(안대회, 618)

286 ㅣ 시인이 천지와 함께 우주를 운행하는 삼재三才로 간주되고 창작은 천지의 신화에 동참하는 사업이 된다. 원래 삼재는 천자 또는 인간과 천지의 관계를 나타내지만 여기서 시인이 그 역할을 대체하고 있다.

287 사공도, 『이십사시품』「함축」: 不著一字, 盡得風流. (안대회, 313)

288 ㅣ 이 때문에 장법(장파)은 사공도의 『시품』이 유가보다 도가에 가깝다고 주장했다. 이 부분은 『노자』 1장의 내용을 바탕에 두고 논의를 펼치고 있다.

약 납 수 관　여 전 환 주　부 기 가 도　가 체 여 우　황 황 곤 축　유 유 천 추　재 요 기 단　재 문 기
若納水輨, 如轉丸珠. 夫豈可道? 假體如愚. 荒荒坤軸, 悠悠天樞. 載要其端, 載聞其

부　초 초 신 명　반 반 명 무　래 왕 천 재　시 지 위 호
符. 超超神明, 返返冥無. 來往千載, 是之謂乎?(사공도, 『시품』「유동流動」)

우리는 일품의 경계 속에서 그 품의 정신을 깨달을 수 있고, 여러 품의 흐름 속에서 우주의 오묘함을 깨우칠 수 있다.

5. 『시품』의 체계적 범주

『시품』이 비록 시를 다루고 있지만 『문심조룡』처럼 외재적 형식이 아니라 내재적 풍격에서 시를 논하고 있다. 확실히 말하면 『시품』은 미학·철학·문화의 높이에서 시를 말하고 있다. 『시품』은 심미 유형을 말하므로 광범위한 적용 가능성을 가지고 있다. 『시품』의 품류 중 웅혼·충담 등은 고차원의 개괄성을 지니고 있어서 모든 예술의 분야(장르)에 적용할 수 있다. 매 일품의 내용은 웅혼·충담 등의 경계를 묘사할 뿐만 아니라 고차원의 개괄성을 가지고 있어 모든 예술 분야에 적용할 수 있다. 기타 예술의 분야도 『시품』의 방식을 사용하여 파악할 수 있다.

이 때문에 훗날 여러 종류의 '속시품續詩品'이 나왔다. 게다가 더 중요한 것은 아래에서 살펴볼 24『화품畫品』·24『부품賦品』·36『문품文品』·12『사품詞品』 등이 출현한 점이다. 이처럼 개별적 예술 분야의 '품'이 분류 방법에서 기본적으로 사공도의 『시품』과 같은데, 두 글자 꼴의 정련된 용어로 제목을 삼고, 1수에 4언 12구의 시로 제목의 경계를 묘사하여 모두 24품이 된다. 이런 품 저런 품을 쓴 사람의 말을 보면 거의 대부분 사공도를 모방했다고 말했다.

특별히 흥미로운 경우는 마조영馬祖榮의 『문송文頌』이다. 그는 '서序'에서 사공도의 방식으로 유협의 『문심조룡』에서 부족한 점을 보충했다고 밝혔다. 바로 이러한 공통된 형식에서 중국 미학의 공통성이 드러나고, 또 사공도 『시품』의 미학적 높이를 보여주고 있다. 이렇게 사공도 이후에 출현한 몇몇 저작은 단지 『시품』의 형식만 빌었을 뿐이지 『시품』처럼 풍부하게 여러 측면과 차원에 걸친 문화적 내용을 담아내지 못했다. 그들은 단지 이러한 형식의 중요성을 깨달을 뿐이지 이러한 형식에 담긴 풍부한 의미와

깊이를 깨닫지 못했다. 그렇지만 우리는 서로 다른 '품'에서 여전히 중국 미학의 중요한 특성을 터득할 수 있다.

이런 품의 저작은 하나같이 '24'라는 숫자를 사용한다. 이는 중국 미학의 풍격 유형을 숫자 24를 활용하여 분류하는 것이 비교적 적합하다는 말이다. 중국의 수리 체계에서 숫자의 전개와 수렴은 기본적으로 1·2·4·5·8·12·24·36·50·72·100·108·120 등 주요 숫자를 통해 일어난다.[289] 유구한 시대와 드넓은 공간에서 빚어진 중국 문화의 심미 풍격 유형을 정리하거나 전시할 때 24가 가장 알맞은 숫자였다. 24는 많아 보여서 풍부한 내용을 종합하기에 딱 알맞다. 좋은 핵심적 이유는 비율에 따라 수렴하는 능력에 있다. 즉 24는 12·8·5·4·2·1을 응집하는 능력을 갖고 있다.

먼저 각종 '품'으로 분류한 저작에 나타난 제목의 차이를 보자.

사공도의 『시품』(24)

웅혼雄渾 충담沖澹 섬농纖穠 침저沈著 고고高古 전아典雅 세련洗煉 경건勁健 기려綺麗 자연自然 호방豪放 함축含蓄 정신精神 진밀縝密 소야疏野 청기淸奇 위곡委曲 실경實景 비개悲慨 형용形容 초예超詣 표일飄逸 광달曠達 유동流動

황월[290]의 『화품畵品』(24)

기운氣韻 신묘神妙 고고高古 창윤蒼潤 침웅沈雄 충화沖和 담원淡遠 박졸朴拙 초탈超脫 기벽奇僻 종횡縱橫 임리淋漓 황한荒寒 청광淸曠 성령性靈 원혼圓渾 유수幽邃 명정明淨 건발健拔 간결簡潔 정근精謹 준상俊爽 공령空靈 소수紹秀

양중경楊曾景의 『서품書品』(24)

신운神韻 고아古雅 소쇄瀟灑 웅사雄肆 명귀名貴 파탈擺脫 주련遒煉 초발岹拔 정엄精嚴 송수松秀 혼함渾含 담일淡逸 공세工細 변화變化 유리流利 돈좌頓挫 비무飛舞 초매超邁 수경

289 | 수리 관계에서 5가 중요하다. 여기서 5는 24와 연관 짓기가 쉽지 않다. 6의 오기로 볼 수 있지만 장법(장파)의 설명이 없어 단정할 수 없다.

290 | 황월黃鉞(1750~1841)은 안휘(안후이) 무호(우후)蕪湖 출신으로 호가 일재壹齋이다. 청 제국의 건륭·가경嘉慶·도광道光에 걸쳐 공직이 있었으며 교육자·화가·예술 평론가로 활동했다. 저서로 『일재집壹齋集』 40권이 있다. 그중에 『주어집奏御集』 2권, 잡편 6권, 『소탕이로유시합편蕭湯二老遺詩合編』 1권, 『화품畵品』 1권 등이 있다.

瘦硬 원후圓厚 기험奇險 정균停勻 관박冠博 무미嫵媚

곽린[291]의 『사품詞品』(12)

유수幽秀 고초高超 웅방雄放 위곡委曲 청취淸脆 신운神韻 감개感慨 기려奇麗 함축含蓄 포발逋拔 농염濃艶 명준名儁

양기생[292]의 『속사품續詞品』(12)

경일輕逸 면막綿邈 독조獨造 처긴凄緊 미완迷婉 한아閑雅 고한高寒 징담澄淡 소준疏俊 고수孤瘦 정련精煉 영활靈活

허봉은[293]의 『문품文品』(36)

고혼高渾 명귀名貴 초탈超脱 간결簡潔 웅경雄勁 전박典博 정련精煉 정제整齊 방종放縱 창족暢足 근엄謹嚴 질박質朴 염아恬雅 농려濃麗 청담淸淡 선명鮮明 노당老當 험괴險怪 유동流動 세밀細密 기휼奇譎 공령空靈 전면纏綿 신화神化 원전圓轉 순숙純熟 헌앙軒昂 유미幽媚 쾌리快利 초발峭拔 침후沈厚 화평和平 비개悲慨 득의得意 정축停蓄 유희遊戲

몇몇 '품'은 적게 줄이면 12가 되고 많이 늘리면 36이 되는데, 대체로 포괄하는 범위는 비슷하다. 24를 기초로 삼아 크거나 적거나 여러 종류의 숫자 결합이 가능하다. 결합의 구성 방식은 중국 철학의 기氣－음양陰陽－오행五行의 결합과 구조를 바탕으로 삼는다. 이러한 결합과 구조의 구체화는 사공도 『시품』에 나타나고 그 분석을 경전적 기준으로 친다.

『시품』에서 개별적 품의 도가 하나로 연결되어 있다. 그것은 까마득히 세상을 돌리

291 ǀ 곽린郭麐(1767~1831)은 강소(장쑤) 오강(우장)吳江 출신으로 자가 상백祥伯, 호가 빈가頻伽·수암거사邃庵居士이다. 청 제국의 학자이자 시문가로 활동했다. 오른쪽 눈썹이 완전히 셌기 때문에 백미생白眉生·곽백미郭白眉라고도 불렸다. 문장에 능했고 전각篆刻에 조예가 깊었다. 즙산서원蕺山書院에서 학생들을 가르친 적이 있었다. 저서로 『영분관시집靈芬館詩集』『강행일기江行日記』『당문수보유唐文粹補遺』『형몽사衡夢詞』『부미루사浮眉樓詞』『천여기어懺餘綺語』 등이 있다.

292 ǀ 양기생楊慶生은 청 제국의 시인으로 금궤金匱(오늘날 무석(우시)無錫) 출신으로 자가 백기伯夔이다. 사詞의 연구에 진력했고 저서로 『진송각시사집眞松閣詩詞集』이 있다.

293 ǀ 허봉은許奉恩은 1862년 전후로 활약한 청 제국의 인물이며 안휘(안후이) 동성(퉁청)桐城 출신으로 자가 촉평觸坪이다. 저서로 『난초관집蘭苕館集』이 있었지만 지금은 전해지지 않고 『문품文品』 36조목이 있다.

는 지축과 끝없이 운행하는 하늘의 지도리가 천 년 동안 오가는 '유동流動'(24시품의 제일 마지막 품)이다. 각각의 품은 모두 우주의 도가 유동하는 것을 나타낸다. 하나는 둘로 나뉘니 『시품』에서 '웅혼'과 '충담'에 해당된다. 이를 바탕으로 한쪽은 양이고 다른 한쪽은 음이며, 한쪽은 굳센 강剛이고 다른 한쪽은 부드러운 유柔이며, 한쪽은 유가이고 다른 한쪽은 도가이다. 24품을 이러한 성질에 따라 둘로 나누면 다음과 같다.

1. 양陽: 웅혼雄渾 · 섬농纖穠 · 전아典雅 · 경건勁健 · 기려綺麗 · 호방豪放 · 정신精神 · 진밀縝密 · 실경實境 · 비개悲慨 · 형용形容 · 유동流動

2. 음陰: 충담沖淡 · 침저沉著 · 고고高古 · 세련洗煉 · 자연自然 · 함축含蓄 · 소야疏野 · 청기淸奇 · 위곡委曲 · 초예超詣 · 표일飄逸 · 광달曠達

둘을 나누어 넷이 되는데, 그것은 다음과 같다.

1. 봄철의 수려秀麗: 섬농 · 기려 · 형용 · 자연 · 위곡 · 유동
2. 여름의 정신精神: 웅혼 · 경건 · 정신 · 호방 · 표일 · 비개
3. 가을의 일기逸氣: 충담 · 광달 · 초예 · 소야 · 청기 · 세련
4. 겨울의 숙목肅穆: 고고 · 전아 · 침착 · 실경 · 진밀 · 함축

여기서 한 걸음 더 나아가 계속 세분할 수 있다.[294] 종합하면 24품은 풍부한 기능성을 지니고 있는데, 다양한 방식으로 분류할 수 있고 다양하게 바꿔서 조합할 수 있다. 개별 품의 제목과 그 품목을 설명하는 시도 떨어질 수도 있고 합칠 수도 있다. 기본 질서가 있지만 변화하여 고정된 틀에 묶이지 않고 중국식으로 이론을 파악하는 형식을 구성한다. 바로 이 때문에 사공도의 『시품』은 최대의 포용성과 확장력을 갖추었으며, 기준으로 읽고 구체적으로 풀이하고 해석할 수 있다. 이것이야말로 바로 중국 미학 체계의 특징이다

294 | 백승도가 옮긴 『중국미학사』 1쇄본 512쪽을 보면 다섯 가지로 분류한 사례가 제시되어 있다.

제5장

송원의 미학

미학의 측면에서 보면 송나라의 미학은 당나라의 미학에서 진일보한 발전을 이루었다고 볼 수 있다. 원림 영역에서 백거이의 중은中隱 이론이 송나라에 이르러 더욱 완전해지고 정형화되었다. 회화 영역에서 왕유의 '수묵을 으뜸으로 여긴다.'라는 주장과 장언원의 이론이 송나라 황휴복의 '일품逸品이 제일로 치는' 주장과 문인文人의 이론에서 빛나는 정점에 도달하게 되었다. 문장에서 송나라의 고문古文은 한유와 유종원이 개척한 길을 따라가며 한층 크게 발전시켜서 송나라 사람의 '평이함'의 경계를 확립했다. 시가에서 여러 종류의 시화詩話를 통해 갖가지 이론적인 문제를 토론했다. 엄우[1]의 『창랑시화滄浪詩話』는 형식적으로 선禪에 입각해서 시를 논의하고 있지만 실제로 사공도의 길을 이어받고 있다. 이론의 발전이라는 측면에서 보면 당 제국 사람의 맛보는 '미味'를 송나라 사람의 깨닫는 '오悟'로 진전시켜 중국 미학 개념의 창고에 새로운 항목을 추가하게 되었다.

문화의 측면에서 보면 송나라는 중국 사회의 한 차례 전환기였다. 즉 송나라에 이르러 중국의 고대 사회가 전기에서 후기로 바뀌었다. 송나라 미학의 발전은 실제로 전환에 의해 추동되었고, 전환의 도전에 대처하는 과정에서 생겨났다. 미학 분야를 포함하여 송나라의 엘리트 지식인은 자신에게 닥친 문화적 전환을 결코 정확하게 인식하지 못하고 단지 깊이 느끼고 있었을 뿐이었다. 이로 인해 송나라의 미학은 이중적 성격을 나타내게 되었다. 송나라 미학은 당 제국의 미학이 발전해나가는 형식으로 송나라의 새로운 흐름에 대해 사유하고 대응하고자 했다.

사詞는 비록 중당中唐 시대에 기원을 두지만 대체로 송나라에 새로 생겨났다고 말할 수 있다. 이는 송나라의 전환이 실은 중당에 기원을 두고 있다는 것과 마찬가지이다. 송나라에서 사詞는 한 시대 사인의 복잡한 심리 상태를 가장 감성적이고 풍부하며 깊이

1 ㅣ 엄우嚴羽는 남송의 소무邵武(지금의 복건(푸젠)성에 속함) 출신으로 자가 단구丹丘 또는 의경儀卿, 호가 창랑포객滄浪逋客이다. 엄우는 대체로 남송 이종理宗(1224~1264) 때에 활동했던 인물이며 관직에는 나아가지 않았다. 남송 말엽을 살았던 그는 충의에 찬 시를 짓기도 했지만, 그의 탁월한 점은 시보다는 시학 이론에 있었다. 그의 『창랑시화』는 선禪을 근거로 시를 설명하고는 있지만, 송나라의 가장 뛰어난 시학 이론서로서 후대에도 널리 읽혀졌다.

반영했다. 송나라의 『사론詞論』은 도리어 수준이 얕아서 사 자체의 풍부한 함의를 제대로 드러낼 수 없었다.

설창[2] 문학은 송나라에 새롭게 등장한 형식으로 사인 미학의 모든 대립면은 전부 이 속에서 찾아야 한다. 우리는 송나라에서 설창 문예에 대한 이론적 설명을 찾아보기가 어렵다. 문화의 측면에서 말하면 여기에 담긴 '은隱'의 현상을 이해해야만 미학에서 '현顯'을 이해할 수 있게 된다. 송나라의 미학은 다음과 같은 이론적 성취를 일구어냈다.

회화에서 형호荊浩의 『화설畵說』 『필법기筆法記』 『산수결山水訣』, 곽희의 『임천고치林泉高致』, 곽약허의 『화론畵論』, 미불의 『화사畵史』, 나대경羅大經의 『화설畵說』, 화광華光의 『화광매보華光梅譜』, 등춘鄧椿의 『화계華繼』, 한순전韓純全의 『산수순전집山水純全集』, 동유董逌의 『광천화발廣川畵跋』 등이 있다.

서예에서 구양수의 『시필試筆』, 소식의 『논서論書』, 주장문朱長文의 『속서단續書斷』, 황정견(1045~1105)의 『논서論書』, 미불의 『해악명언海岳名言』, 조구趙構의 『한묵지翰墨志』, 진유陳槱의 『부훤야록負暄野錄』, 강기(1154~1221)[3]의 『속서보續書譜』, 진사陳思의 『진한위사조용필법秦漢魏四朝用筆法』 등이 있다.[4]

시가詩歌에서 구양수의 『육일시화』, 사마광의 『온공속시화溫公續詩話』, 진사도陳師道의 『후산시화後山詩話』, 주자지周紫芝의 『죽파시화竹坡詩話』, 여본중呂本中(1084~1145)의 『자미시화紫微詩話』, 장계張戒의 『세한당시화歲寒堂詩話』, 허의許顗의 『언주시화彦周詩話』, 섭소온葉少蘊의 『석림시화石林詩話』, 갈립방葛立方의 『운어양추韻語陽秋』, 주필대周必大의 『이로당시화二老堂詩話』, 강기의 『백석도인시설白石道人詩說』, 엄우의 『창랑시화』 등이 있다.[5]

사에서 이청조李淸照(1084~1155)의 『논사論詞』, 호인胡寅의 『제주변사題酒邊詞』, 장염張炎의 『사원詞源』, 심의보沈義父의 『악부지미樂府指迷』 등이 있다.

2 | 설창說唱은 강창講唱이라고도 하며, 주로 문학 분야에서 다루어진다. 설창 문학은 이야기와 노래가 섞인 통속적인 문예 형식이다.

3 | 강기姜夔는 남송의 시인이며, 음악에도 조예가 깊었으며 자가 요장堯章, 호가 백석도인白石道人이다. 저서로 『속서보』 이외에 『백석도인가곡白石道人歌曲』 『백석도인시집白石道人詩集』 『시설詩說』 등이 있다.

4 | 서예 이론의 내용은 곽노봉 편역, 『중국역대서론』, 동문선, 2000 참조.

5 | 시화 이론의 내용은 허문환 묶음, 김규선 옮김, 『역대시화』 전6권, 소명출판, 2013 참조.

송나라의 미학 이론과 심미 실천에는 커다란 모순과 긴장감이 들어 있다. 이 장에서 송나라의 미학을 다루는 것 이외에 특별히 원 제국의 미학도 다루고자 한다. 원 제국은 대단히 복잡한 시대여서 여러 각도에서 살펴볼 수 있다. 특히 새로운 문예 유형, 즉 소설과 희곡의 출현에서 보면 원은 마땅히 명청과 함께 다루어야 한다. 특별히 중국 미학 전체의 대세로 살피면 소설과 희곡은 스스로 한 덩어리를 이루는 독특한 의의를 지니고 있으므로 더더욱 원·명·청을 하나의 전체로 보아야 한다. 또 회화와 시가의 분야를 말할 때 특히 문인화와 주류 시학의 측면에 주목하면 원 제국은 송나라와 함께 하나의 전체적인 국면을 형성하였다. 아울러 송과 요遼가 대치하던 시기 그리고 송이 수도를 남쪽 항주(항저우)로 옮기고 금金과 대치하던 시기에는 요·금·원의 문화에 많은 공통점이 있다. 이러한 공통점은 송과 함께 하나의 전체를 이루었다. 이 밖에도 예술의 기법을 세밀하게 접근하면 원은 송에서 명청에 이르는 과도기이면서 송원을 함께 이야기할 수도 있다. 요·금·원나라의 저술은 다음과 같다.

시문詩文에서 왕약허王若虛의 『문변文辯』과 『호남시화滹南詩話』, 원호문元好問의 『논 시論詩』 절구 30수, 학경郝經의 『내유內游』, 방회方回와 양유정楊維楨의 저술, 양재楊載의 『시법가수詩法家數』 등이 있다.

회화에서 조맹부의 『설송화론雪松畵論』, 황공망黃公望의 『화산수결畵山水訣』, 도종의 陶宗儀의 『철경록輟耕錄』, 탕후湯垕의 『화감畵鑑』과 『화론畵論』 등이 있다.

서예에서 정표鄭杓의 『연극衍極』, 유정劉定의 『연극주衍極注』, 진역증陳繹曾의 『한림 요결翰林要訣』 등이 있다.

제**1**절

미학의 문화적 분위기

송나라는 중국 고대 사회에서 중요한 전환기이다. 전환은 고대 사회의 발전에 따른 필연적인 결과이다. 이데올로기를 장악하고 있던 사인 계층은 전환을 감지하고 사유했고 전환 그 자체가 자연스럽게 발전하면서 송나라 미학의 총체적인 국면에 큰 영향을 주었다. 송나라의 사회적 변화는 주로 다음처럼 세 가지 방면으로 나타났다.

첫째, 주류 경제 형태로서 농촌 경제의 구조적 변화

중당中唐의 양세법[6]이 대변하듯이 토지 국유제와 균전제가 무너지자 서족庶族 지주와 소농의 경제활동이 신속하게 발전했다. 토지의 점유 방식도 관료의 등급에 따라 세습적으로 점유하던 이전의 방식으로부터 매매에 따라 점유하는 방식으로 바뀌었다. 송나라에는 이와 같은 구조의 전환이 완성되었다. 생산력도 새로운 향촌 경제의 형식 속에서 크게 발전했다. "경작지 개간을 실례로 살펴보자. 966년에서 1021년에 이르는 55년간 경작지는 약 2백만 경頃 이상 증가했고 경작지의 단위 면적당 생산량도 크게 높아졌다. 송나라는 당시 세계에서 생산량이 가장 높고 기술이 가장 발달한 농업을 갖추었고 세계에서 가장 부유한 농업 국가였다."[7] 이와 동시에 상품경제도 현저하게 빠른 발

6 ㅣ 양세법兩稅法은 당 덕종德宗(779~805) 때에 처음 시행된 새로운 조세 제도이다. 양세법은 대토지 소유자 등 부유한 이들을 견제하기 위한 것으로, 재산의 등급에 따라 봄·가을의 두 차례에 걸쳐 세금을 징수하는 제도이다. 이는 곧 토지 국유제에 기반을 둔 균전제가 붕괴하여, 막대한 부를 축적한 개인들의 증가를 더 이상 방치해둘 수 없다는 당 왕조의 고민이 반영된 것이었다.

7 유자건(류쯔지앤)劉子健, 『중국 내재적 전화中國轉向內在』, 江蘇人民出版社, 2001 참조.

전을 보였다. 이처럼 농업 생산과 사회 경제가 크게 발전하는 동시에 향촌의 종법 공동체도 형성되었다.

중국의 종법 사회는 주周나라의 정치적 연합의 종법과 전한前漢 이래로 호족豪族 종법을 거쳐 송나라에 이르렀으며, 호족 종법이 당나라 말기에 완전히 사라진 뒤 새로운 경제 질서 아래에서 부계 혈통을 중심으로 하는 종법 공동체를 자발적으로 형성하게 되었다. 이는 종족의 우두머리를 대표로 삼아 상하의 윤리가 분명한 구조로 조직되었다. 종족의 우두머리는 종족 전체를 주관하여 통솔하였으며 아울러 자체적인 '사법권'도 가지고 있었다. 공동체에는 도덕 규범과 윤리 질서를 갖추었으며, 상부상조하고 약한 자를 도우며 가난한 자를 구제하는 기능을 수행하여 유가의 강상 윤리를 실행하는 사회적 기본 단위이자 송나라의 이데올로기가 재건되면서 탄생한 이학理學의 사회적 기초가 되었다.

농업·상업·금융·재정·도시화 등 경제 영역에서 커다란 변화는 중국 문화가 전환을 향해 나아감을 의미하고 아울러 중국 문화가 상품 생산 방식의 고급화를 향해 약진할 수 있는 가능성을 활짝 열었다. 이와 함께 생겨난 사회의 보편적 기초로서 종법 공동체의 형성으로 인해 중국 문화의 전환은 오히려 자신이 나아가야 할 방향으로 나아가도록 만들었다.

오늘의 시각에서 보면 송나라 사람의 경제적 번영은 잠시 세계를 선도했을 뿐이며 크게 자랑할 만한 게 없었다. 송나라 사람의 창조적 과학 기술은 아무리 자랑해도 지나침이 없다. 세계사 전체에 혁신적인 영향을 주었던 인류의 발명품, 즉 활자 인쇄술, 화약, 항해의 나침반 활용 등은 모두 송나라에서 생겨났다. 활자 인쇄술은 유럽에 전해져 서양 문화에 결정적인 변화가 일어나도록 하였다. 지식이 신속하게 보급되고 전파될 수 있게 되자 서양 사람의 사상 풍토가 아주 빠르게 변하게 되었다. 화약이 유럽에 전해지자 전쟁의 면모를 즉각 바꾸었고, 서양 사람이 세계 정복을 위한 군사 기술상의 보증을 제공했다. 나침반을 사용한 항해술이 유럽에 전해져 콜럼버스(1451~1506)는 대서양을 횡단하였고, 이후 유럽 사람은 해외 시장 확장과 식민지 정복을 위한 과학 기술적 기초를 다지게 되었다.

이러한 세 가지의 위대한 발명품을 발명한 사람은 오히려 송나라에 아무런 사회적 지위도 없었으며 일개 총명한 장인에 불과할 뿐이었다. 당시 호기심 많은 사대부였던 심괄沈括(1031~1095)이 틀에 구애받지 않고 자유롭게 기술한 『몽계필담夢溪筆談』에서 침

착하게 기록한 글에 전적으로 의거하여, 비로소 우리는 활자 인쇄술의 발명가가 필승 (970?~1051)[8]이라는 사실을 알게 되었다. 나머지 두 가지의 발명가가 누구인지는 밝혀지지 않고 그 이름이 영원히 지하에 묻히게 되었다. 그들은 심괄처럼 평범한 공예 기술에 흥미를 갖는 사인을 만나지 못했기 때문이다. 세계사에 대도약을 낳았던 세 발명품은 모두 송나라에서 출현했다. 세 발명품은 비록 중국 문화에서 선구적인 의의를 갖지는 못했지만, 적어도 송나라가 중국의 역사에서 독특한 사회적 · 경제적 · 문화적 분위기를 갖도록 만들었다.

둘째, 시민 문화의 흥기

중당 이래로 상업적 요소가 도시에서 크게 증가했다. 송나라에 이르러 다시 질적인 변화가 생겨났다. 송나라의 도성〈그림 5-1〉은 방坊(주민의 거주지)과 시市(상품 교역의 장소)를 구분하던 당나라의 제도를 변화시켰다. 모든 거리에서 가게를 열어 영업할 수 있었고, 상업 활동을 제한하던 시간 규정도 없어져 저녁에 야시장이 열리게 되었다.

맹원로孟元老는 『동경몽화록東京夢華錄』에서 변경[9]을 다음처럼 묘사하고 있다. "나는 선친을 따라서 …… 경사京師에 이르렀다. …… 황제께서 계신 수도는 오래도록 태평하고 인물도 많다. 어린아이는 북치고 춤추는 연희를 배울 뿐이고 반백이 다 된 노인은 전쟁을 알지 못했다. 절기가 차례대로 바뀔 때마다 즐거운 볼거리가 있었다. 등을 밝히는 정월 대보름과 추석날 밤, 눈 내리는 겨울과 꽃 피는 봄, 칠월 칠석의 걸교절[10]과 구월 구일의 중양절,[11] 금명지[12]와 경림원[13] 등의 볼거리가 있었다. 눈을 들어 쳐다보면

8 | 필승畢昇은 중국에서 처음으로 활자 인쇄술을 고안해낸 사람이라고 한다. 필승은 목판에 직접 자형을 새겨서 인쇄하던 이전의 방식 대신 처음으로 활자를 만들어 인쇄했으며, 이러한 일은 심괄의 『몽계필담』으로 인해 전해질 수 있었다. 심괄, 『몽계필담』 권18 「기예技藝」: 板印書籍, 唐人尙未盛爲之, 自馮瀛王始印五經, 已後典籍皆爲板本. 慶曆中, 有布衣畢昇, 又爲活板. 번역본은 최병규 옮김, 『몽계필담』, 범우사, 2002 참조.

9 | 변경汴京은 북송의 수도인 현재의 하남(허난)성 개봉(카이펑)을 가리킨다. 변경의 번화상은 장택단張擇端의 〈청명상하도淸明上河圖〉에 잘 나타나 있다.

10 | 걸교절乞巧節은 중국에서 음력 7월 7일을 기념하던 옛 풍속이다. 이날 밤(또는 전날 밤)에 부녀자들이 직녀성을 향해 슬기로워지기를 빌었기 때문에 '걸교절'이라고 한다.

11 | 중양절重陽節은 양수인 9가 겹쳤다는 뜻으로 붙여진 이름이다. 등고회登高會는 중양절의 중요한 행사인데 수유 주머니를 차고 국화주를 마시며 높은 산에 올라간다.

12 | 금명지金明池는 원서에 교지敎池로 되어 있는데 북송의 수도인 변경에 있던 못으로 주위 둘레가 9리에 달했다고 한다. 북송 때에는 금명지를 중심으로 유흥과 여가를 즐길 수 있는 공간들이 만들어져 때로는

〈그림 5-1〉 〈청명상하도 清明上河圖〉[14]

기루妓樓의 그림 같은 집과 주렴으로 수놓은 문이 보였다. 장식한 수레는 황제의 거리
에 즐비하였고, 준마駿馬는 황제가 다니는 길을 다투어 달린다. 황금과 비취의 빛깔에
눈이 어지럽고, 화려한 비단은 향내를 흩뿌린다. 기루가 모여 있는 거리에는 늘 새로운
노래와 어여쁜 웃음소리가 들리고 찻집과 술집에서는 갖가지 악기를 연주한다. 먼 변방
에서도 다투어 조공을 바치고, 모든 나라들이 서로 통한다. 사해四海의 진기한 것들이
모여서 모두 시장으로 흘러들어가고, 천하의 기이한 맛들은 모두 다 주방에 있다. 꽃

황제도 이곳에 들러 시간을 보내기도 했다고 한다.

13 ㅣ 원서의 유원游苑은 경림원瓊林苑이다. 이는 북송 황실의 원苑으로 태조太祖 건덕乾德 2년(964)에 수도의
서쪽에 설치되었다. '경림瓊林'은 보석같이 아름다운 나무들로 이루어진 숲을 말하며, 흔히 선경仙境과 같
은 눈부신 경관을 비유하는 말로 사용된다.

14 ㅣ 〈청명상하도〉는 북송의 장택단張擇端(1085~1145)이 그린 풍속화이다. 이 그림은 청명일淸明日을 맞이
하여 북송의 수도인 변경汴京 근교의 풍물과 생활상들을 현실적인 화풍으로 세밀하게 묘사한 것이다. 〈청
명상하도〉는 길이 5백28.7센티미터에 폭은 24.8센티미터이며, 총 5백87명의 인물을 비롯한 동식물과 상점
의 깃발까지도 세밀하게 그려서 당시의 풍물을 연구하는 데에 큰 도움이 된다.

내음이 거리에 가득하니, 어찌 봄놀이가 어렵겠는가? 북과 피리 소리 허공에 가득하니, 어느 집에서 밤놀이를 벌이는가? 기교가 가득한 물건들은 사람들의 눈을 놀라게 하고, 그 사치함은 사람의 혼을 빼놓는다."[15]

북송 동경의 인구는 대략 1백36만 명이었고, 임안의 인구는 남송 말엽에 와서야 1백만을 넘어섰다.[16] 임안을 실례로 들어보면 인구의 구성은 관료 23퍼센트, 상공업 종사자 33퍼센트, 문화 교육 종사자 10퍼센트 등이고, 나머지는 군인과 유동 인구였다. 방대한 인구와 번화한 도시는 새로운 생활 방식과 생활의 취미를 낳았고, 구체적으로 새로운 오락 방식으로 나타났다. 여기서 단지 기존에 민간에서 유행하던 가무와 잡기雜 技만을 계승하지 않고 다양한 오락을 즐겼다. 가장 중요한 것은 설화說話와 잡극雜劇이 백희百戲에서 분리되어 일상화되었다는 사실이다.

당나라의 설화와 강창講唱 공연은 주로 사원에서 이루어졌으며, 공연의 시간과 성격은 대체로 종교적 색채를 띠었다. 때로는 명절 지내는 분위기나 장터의 흥겨운 맛을 볼 수도 있었다. 송나라의 도시에는 이곳저곳 떠돌아다니는 유랑 공연 말고도, 와자瓦子와 구란勾欄, 다사茶肆(찻집)와 주루酒樓 등 고정된 공연 장소가 있었다.[17] 와자는 유흥을 즐기는 장소의 총칭이며, 구란은 난간을 둘러친 공연 장소이다. 『동경몽화록』에는 새로 신문新門 와자 · 상가桑家 와자 · 주가교朱家橋 와자 · 주서州西 와자 · 보강문保康門 와자 · 주북州北 와자 등이 기록되어 있다.

그중 한 가지 실례를 살펴보자. "거리의 남쪽에는 상가 와자가 있고 북쪽 가까이에 중와中瓦와 차리와次裏瓦가 있는데, 그 사이에도 크고 작은 구란 50여 곳이 있다. 그 중에 중와자中瓦子 · 연화붕蓮花棚 · 목단붕牡丹棚 · 이와자裏瓦子 · 야차붕夜叉棚 · 상붕象 棚이 가장 커서 수천 명을 수용할 수 있었다. …… 와자에서 약장수, 점쟁이, 헌옷 장수에다 노름, 음식, 전지剪紙, 그림 장수, 산곡散曲 공연자들이 넘쳐나며 성황을 이루었다.

15 『동경몽화록』「자서自序」: 僕從先人 …… 到京師 …… 正當輦轂之下, 太平日久, 人物繁阜. 垂髫之童, 但習 鼓舞, 班白之老, 不識干戈. 時節相次, 各有觀賞. 燈宵月夕, 雪際花時, 乞巧登高, 教池游苑. 舉目則青樓畫 閣, 繡戶珠簾. 雕車競駐於天街, 寶馬爭馳於御路. 金翠耀目, 羅綺飄香. 新聲巧笑於柳陌花衢, 按管調弦於茶 坊酒肆. 八荒爭湊, 萬國咸通. 集四海之珍奇, 皆歸市易, 會寰區之異味, 悉在庖廚. 花光滿路, 何限春遊? 簫 鼓喧空, 幾家夜宴? 伎巧則驚人耳目, 侈奢則長人精神. 번역본은 김민호 옮김, 『동경몽화록』, 소명출판, 2010 참조.

16 동경東京은 수도인 개봉부의 또 다른 옛 명칭이고 임안臨安은 남송의 수도로 지금의 절강(저장)성 항주 (항저우)이다.

17 이와 관련해서 권응상, 『중국공연예술의 이해』, 신아사, 2015 참조.

사람들은 하루 종일 여기 머물면서 해가 저무는 줄 모른다."[18]

서민 문화로 말하면 가장 중요한 것은 설창이었다. 설창은 구체적인 인물의 고사를 통해, 이전의 문예와 다른 생활 경험과 심미 취향을 표현해냈다. 역사적으로 새로운 동향의 요소를 지닌 시민 계층과 시민의 취향은 생겨났지만, 송나라에서는 이를 오히려 전통 사회의 번영을 나타내는 요소로 이해하고 자랑스러워했다. 사대부 계층은 도시의 번영을 향유했지만, 시민 취향의 '속기俗氣'에 반감을 품었다. 이와 같은 시민적 취향의 영역이 형성되면서 송나라 문학과 예술의 구조 전반에 적지 않은 영향을 미쳤다.

셋째, 사인의 특수한 지위

송나라에서 사인 계층은 국정 관리의 한 축으로 사회 통합의 역량을 발휘하여 최고조의 상태에 이르렀다. 송나라의 조씨趙氏 정권은 개국부터 "본조本朝는 사대부와 함께 천하를 다스리겠다."[19]라고 선언했다. 수당隋唐 시대에 시작된 과거 제도는 송나라에서 발전하여 더욱 완비되고 더욱 공정해졌다.

"송나라의 군주들은 언제나 직접 시험을 주관하고 또 엄격하게 점검하여, 과거 시험에서 세도가의 자제들이 어떠한 특별한 대우도 받지 못하도록 제한하였다. 예컨대 송 태조는 직접 다음처럼 규정을 내놓았다. '국가의 봉록을 받는 집안에서 합격자가 나올 경우 예부禮部에서 성명을 조사하여 다시 시험을 치르도록 하라.' 또 다음처럼 말했다. '예전에 과거 급제자가 권문세가에서 많이 나왔는데, 짐이 직접 시험을 감독하여 그런 폐단을 모두 고쳤다.'[20] 조정에서는 가난한 선비가 과거 시험에 응시할 수 있도록 크게 환영을 나타냈다. 이에 한편으로 과거 응시자에게 경제적으로 보조하여 '집에서 과거

18 ㅣ『동경몽유록』권2「동각루가항東角樓街巷」: 街南桑家瓦子, 近北則中瓦·次裏瓦. 其中大小勾欄五十餘座, 內中瓦子蓮花棚·牡丹棚, 裏瓦子夜叉棚·象棚最大, 可容數千人. …… 瓦中多有貨藥·賣卦·喝故衣·探博·飮食·剃剪·紙畵·令曲之類. 終日居此, 不覺抵暮.

19 ㅣ『속자치통감장편續資治通鑑長編』권221 신종神宗: 爲與士大夫治天下, 非與百姓治天下也. ㅣ『속자치통감장편』에서는 북송 때의 재상인 문언박文彦博(1006~1097)이 신종(1048~1085)에게 한 말로 기술하고 있다. 신종이 추진하는 신법에 반대하던 문언박은 신종과 대화에서 이처럼 "사대부와 함께 천하를 다스리지 백성들과 함께 천하를 다스리는 것이 아닙니다."라고 말했다.

20 ㅣ『송사』권155「선거選擧」1: 食祿之家, 有登第者, 禮部具姓名以聞, 令復試之. …… 昔者, 科名多爲勢家所取, 朕親臨試, 盡革其弊矣.

장소로 갔다가 고향으로 돌아가는 여비를 모두 관공서에서 제공하였다.' 다른 한편으로 임용할 관리의 정원을 확대했다. 예컨대 북송 말기에 1차 시험에 합격한 인원은 8백 명으로, 이는 당 제국의 개원開元 연간(713~741)의 전성기 29년간 선발한 총수를 넘어섰다. 학교 제도를 보면 송나라의 학교는 단순히 학생의 정원을 확대했을 뿐만 아니라 입학생의 신분 조건을 완화시켰다. 태학생太學生의 경우 당 제국에는 규정상 5품 이상 국공國公 작위의 자손만 입학할 수 있었지만, 송나라에는 '8품 이하 관리의 자제와 서인 중 뛰어난 자'로 규정이 완화되었다. 또 국자생國子生(국자감의 학생)은 당 제국에는 문무 3품 이상과 국공國公 작위의 자손에게만 허용됐지만, 송나라에는 '경조京朝, 즉 조정의 중앙 정부에 근무하는 7품 이상의 자손에게 허용되었다.'"[21]

송 왕조는 사대부 우대를 국가의 정책으로 삼았다. 문관文官은 무장武將에 비해 상대적으로 더 좋은 대우와 더 높은 지위 그리고 더 큰 세력을 누렸다. 아울러 송 태조는 '칙령으로 함부로 사대부를 죽이지 않는다는 맹서를 하고 자손들에게 명령했다.' 송나라의 사인은 사형에 처할 위험을 겪지 않게 되었다. 역사적으로 사대부 계층의 사회 관리와 문화 창조는 모두 가장 찬란했던 시기를 맞이했다. 송나라의 사대부는 시종일관 시대의 두 가지의 중대한 문제를 해결할 수 없었다. 첫째, 북쪽 전선으로 사나운 서하西夏·요遼·금金 등을 상대하며 거듭 패하여 줄곧 군사적 곤경에서 벗어날 수 없었다. 둘째, 강대한 상품경제 및 서민의 세속적 분위기를 마주하면서도 그 안에 포함된 역사의 동인動因을 전혀 알아차리지 못했다. 두 방면의 혼란스러움으로 인해 도덕 주체 의식과 내면의 정서 함양을 새롭게 고양시켜야 했고, 또 사인의 고아한 정취와 문인의 운치를 크게 제창하게 되었다. 전자는 이학理學의 수립으로 나타났고 후자는 문인화의 출현으로 나타났다. 이 양자는 여전히 객관적 압박을 떨쳐버릴 수 없었다. 이러한 송나라 사람의 심리 상태를 가장 정확하게 반영할 수 있었던 것은 애절하여 사람을 울리는 '사詞'였다.

송나라 미학의 전모는 대체로 다음처럼 네 가지 예술 활동의 영향을 받았다.

21 풍천유(평티엔위)馮天瑜 외, 『중국문화사中國文化史』, 上海人民出版社, 1990. | 국자생은 국학생國學生으로 불리는데 태학생과 관료 자제라는 점에 차이를 갖는다. 송나라는 서인에게도 태학생의 문호를 개방했지만 국자생의 경우 조정의 관료에만 한정하고 있다.

첫째, 화원[22]

화원은 오대십국 시대(907~979)의 남당南唐(937~975)과 서촉[23]에서 정식으로 생겨났으며, 양송兩宋 때에 한층 더 발전했다. 화원은 황실의 심미 취향을 대표하기 때문에 사회 전체의 심미 기준과 화풍의 흥망에 커다란 영향을 주었다. 화원의 기준이 전체를 좌우하는 지위를 갖고 있기 때문에 문인 세계와 사회의 여러 가지 풍조 및 변화도 화원에 반영되었고, 사회 전체의 주목을 받았다. 화원은 예술 기법을 연구하는 중심일 뿐 아니라 권위에 복종하는 기구이기도 했다. 화풍은 제왕의 인증을 기준으로 삼았고 제왕의 기호에 따라 바뀌었다.[24]

둘째, 서원書院

서원은 사대부가 관학官學에서 독립하여 강학 활동을 벌이던 곳이다. 송나라의 서원은 남북조 시대 이래로 성장해온 불교 선림禪林(사찰)의 제도를 모방하면서 생겨났다. 어떤 사람은 여러 가지의 통지通志에 실린 통계를 바탕으로 하여 송나라의 서원은 모두 3백97곳이라고 밝혔다.[25] 그중 유명한 경우로 백록동 서원[26]·석고石鼓 서원·악록岳麓 서원·숭양嵩陽 서원·응천부應天府 서원과 모산茅山 서원 등이 있다고 하였다.[27] 서원

22 | 화원畵院은 궁정에 공급할 회화를 전담하기 위해 설치된 기구이다. 화원은 남당과 서촉에서 설치한 이래로, 특히 북송 휘종徽宗(1100~1125) 때에 최고조에 달했다. 원 제국에는 설치되지 못하다가 명 제국에 설치되었으며, 청대에 다시 폐지되었다.

23 | 서촉西蜀은 촉 지역(지금의 사천(쓰촨)성 일대)이 서쪽에 위치해 있기에 부르는 명칭으로, 오대십국 시대의 경우 전촉前蜀(907~925)과 후촉後蜀(934~965)을 함께 지칭하는 말로 사용했다. 남당은 멸망한 당의 귀족과 문화가 유입된 지역이고 서촉은 물자가 풍부하고 변경에 위치하여 상대적으로 안정되어 있는 곳이었다. 따라서 회화뿐 아니라 당에서 시작된 사詞 역시 남당과 서촉에서 발달하여 송에서 꽃을 피우게 된다. 여기에는 남당과 서촉의 군주들이 예술을 애호했던 요인도 반영되어 있다.

24 | 북송 마지막 황제 휘종은 화원을 실질적으로 장악하고 화원 화가를 교육시켜 회화의 제왕이었다. 그의 예술관은 신영주 외 옮김, 『선화화보: 북송 휘종의 회화 인물사』, 문자향, 2018 참조.

25 | 서원과 관련해서 진원휘(천위안후이)陳元暉 等編著, 『중국 고대의 서원제도中國古代的書院制度』, 上海教育出版社, 1981; 주한민(주한민)朱漢民, 『중국의 서원中國的書院』, 商務印書館出版社, 1991; 정순목, 『중국 서원제도』, 문음사, 1990 참조.

26 | 백록동白鹿洞 서원은 지금의 강서(장시)성 여산廬山에 위치했다. 이곳은 북송 때에 번성했으나 남송 때에는 대부분의 다른 서원들과 같이 몰락했으며, 1178년에 남강南康에 부임한 주희에 의해 재건되었다. 주희가 제정한 백록동 서원의 '게시揭示'(학규學規)는 후대의 학자들에 의해 유가의 도덕 원리를 간결하게 제시한 글로 자주 인용되곤 하였다.

27 | 백록동 서원·악록 서원·숭양 서원·응천부 서원은 중국의 4대 서원으로 불린다. 이 중 응천부 서원은 휴양睢陽 서원으로도 불리는데, 대부분의 서원이 산림에 위치한 것과는 달리 응천부 서원만은 상구商丘(지금의 하남(허난)성 상구(상치우)商丘)의 번화가에 위치했다. 응천부 서원은 많은 인물들을 배출했으나 북송의 멸망 후에는 몰락하게 된다.

의 종지는 도를 전수하고 인재를 육성하는 데에 있다. 도를 전수하는 것은 이학理學의 도를 전수하는 것이다. 송나라의 이학은 서원을 통해 방대한 사인 계층에 전파되어갔다. 인재의 육성은 관학이 분명히 실제 이익이 있는 것과 달리 이학 사상과 서로 일치하는 도덕 인격을 기르는 교육을 진행했다.

주희朱熹(1130~1200)는 숭안崇安의 무이산武夷山에 머물 적에 무이정사[28]를 지었다. 또 건양建陽의 운곡雲谷에 회암 초당晦庵草堂・명옥정鳴玉亭・회선정懷仙亭・휘수대揮手臺・운사雲社・혁희대赫曦臺・휴암休庵 등의 일련의 건물을 지었다. 그는 또 한천 정사[29]에 머물며 여기서 강론과 저술 활동을 했다.[30] 관직에 몸담고 있을 때 여산廬山 오로봉五老峰 아래에 있는 백록동 서원을 복원하기도 하였다. 육구연陸九淵(1139~1192)은 강서江西 귀계貴溪의 응천산應天山(상산象山)에 일련의 건물을 세워 상산象山 정사精舍라 명명했다.

서원 강의의 핵심은 이학의 이론 정립과 인격의 도야이다. 중국 고대의 다른 시대와 마찬가지로 시문詩文은 이데올로기 핵심의 일부분이 되어 여전히 강의의 범위 안에 있었다. 이처럼 서원은 두 가지 방면에서 문단에 영향을 주었다. 먼저 이학자의 시문 이론은 문학가의 시문 이론을 비판했다. 예컨대 정이程頤(1033~1107)는 다음처럼 말했다.

옛날 학자는 오직 성정性情을 배양하는 데에 힘을 기울이고 그 밖의 일은 배우지 않았다. 오늘날 글을 짓는 사람은 오로지 문장의 수사에만 힘을 들여 다른 사람의 눈과 귀를 즐겁게 하려고 할 뿐이다. …… 성인聖人이 가슴속에 켜켜이 쌓인 것을 펼쳐놓으면 저절로 글이 된다는 점을 모른다. …… 옛사람이 시에서 '다섯 글자의 구절을 찾아서 읊조리느라 한평생의 심력을 다 쏟았네.'라 하였고,[31] 또 '애석하구나. 한평생의

28 | 무이정사武夷精舍는 주희가 1183년에 무이산 기슭에 세운 서원이다. '정사精舍'라는 명칭은 흔히 불교에서 사용하는 용어이다. 주희는 '정사'라는 용어가 본래 유가에서 유래한 사실을 들어 줄곧 '서원' 대신 '정사'라는 명칭을 사용했다. 한천寒泉 정사와 죽림竹林 정사 역시 주희가 세운 서원이다.

29 | 한천寒泉 정사는 1170년에 주희가 처음으로 세운 서원이다. 주희는 어머니의 무덤 근처에 지은 작은 집을 '한천 정사'라 하였고, 1175년에 이곳을 방문한 여조겸呂祖謙(1137~1181)과 함께 『근사록近思錄』을 편찬하기도 했다.

30 | 고령인(가오링인)高令印, 『주희 사적고朱熹事迹考』, 上海人民出版社, 1987; 고령인(가오링인)高令印・고수화(가오시우화)高秀華, 『주희 사적고朱熹事迹考』, 商務印書館, 2016 참조.

31 | 이 구절의 출처는 방간方干, 「이전당현로명부貽錢塘縣路明府」이다. "志業不得力, 到今犹苦吟. 吟成五字句, 用破一生心. 世路屈聲遠, 寒溪怨氣深. 前賢多晚達, 莫怕鬢霜侵."

심력을 다섯 글자에 바쳤다니.'라고 하였으니, 이 말이 매우 합당하다. …… 시에 뛰어나기로 두보와 같은 인물이 없을 터인데, 가령 '꽃 사이의 나비 보일 듯 말 듯 보이고, 물을 스치는 잠자리 하늘하늘 나는구나.'[32]라고 읊었다. 이런 한가한 말을 해서 도대체 무얼 하자는 건가?

古之學者, 惟務養情性, 其他則不學. 今爲文者, 專務章句, 悅人耳目. …… 不知聖人亦擴發腦中所蘊, 自成文耳. …… 古人詩云: '吟成五字句, 用破一生心', 又謂: '可惜一生心, 用在五字上.' 此言甚當. …… 言能詩無如杜甫, 如云: '穿花蛺蝶深深見, 點水蜻蜓款款飛.' 如此閑言語, 道出做甚?(『이정유서二程遺書』 권18 「유원승수편劉元承手編」)

다음으로 이학자가 형이상의 정신과 이理를 탐구하는 기풍을 끌어올려서 이데올로기적 분위기를 조성했다. 여기서 전자는 문학가로부터 호되게 공격을 당했지만 후자는 송나라 시문의 기풍과 면모에 적지 않은 영향을 끼쳤다.

셋째, 글방

중당 때 백거이는 관직에 종사하면서 은거 생활을 누리는 원림園林 경지를 개척했다. 송나라의 사대부는 여유 있는 생활을 할 만큼 좋은 대우를 받았다. 이로 인해 사대부의 정취가 글방을 통해 집중적으로 나타났다. 세 가지 고상한 예술, 즉 시詩·서書·화畵는 모두 글방에서 이루어졌다. 시·서·화의 창작과 밀접한 관련이 있는 글방의 네 가지 보물, 즉 붓·먹·종이·벼루 등은 나날이 중요하게 취급되면서 장식적이고 감상적인 측면이 발전하여 체계적인 심미 표준이 만들어지게 되었다. 문인은 정원과 글방에서 성정을 드러내면서 모든 존재를 품는 전통적인 포부를 여전히 가지고 있었다. 그러나 이러한 포부를 지닌 사람은 글방에 머물면서 서서히 그 세계에 빠져들게 되었고, 글방과 한 몸이라 할 수 있는 옛 기물과 금석金石 등의 골동품에 대한 폭넓은 취미를 갖게 되었다. 원림에 있는 가산[33]이 사대부가 공간적으로 세계를 포용하는 특성을

32 ㅣ 이 시는 두보의 「곡강이수曲江二首」 중 제2수로, 전문은 다음과 같다. "朝回日日典春衣, 每日江頭盡醉歸. 酒債尋常行處有, 人生七十古來稀. 穿花蛺蝶深深見, 點水蜻蜓款款飛. 傳語風光共流轉, 暫時相賞莫相違."
33 ㅣ 가산假山은 감상의 목적으로 원림이나 정원 안에 인공으로 조성한 바위산이다.

상징한다면, 글방에서 하는 골동품 감상은 사대부가 시간적으로 고금古今을 점유하는 특성을 나타낸다.

차를 마시고 품평하는 일도 글방에서 즐겨하는 기풍이었다. 차 품평은 시·서·화·바둑·금琴 등과 함께 사인이 빠뜨려서는 안 되는 수양(교양)이었다. 차의 담백하면서도 깊은 맛은 송나라의 백자와 마찬가지로 정서적으로 송나라 사대부의 심미 취향을 가장 잘 이해할 수 있게 해준다. 문인의 그림과 글씨가 하나의 흐름이 되는 것은 글방의 이러한 분위기에서 예시한다고 할 수 있다.

넷째, 와자와 구란

앞에서 말했듯이 와자와 구란은 시민과 민간 취향을 대표하는 소설과 백희百戱가 공연되던 고정된 장소이다. 와자와 구란은 설화[34]의 중심지였지만 설화는 이곳 이외에도 비교적 넓은 공간, 즉 다사茶肆(찻집)와 주루酒樓(술집), 노천의 빈터, 길거리, 사원, 향촌, 개인의 저택과 궁정 등에서 공연이 펼쳐졌다.

설화는 이미 위로 궁정에 이르고 아래로 도시와 농촌에 미칠 정도로 보편적으로 사랑을 받았다. 송 태조가 숭문관崇文館을 세워서 8만여 권의 서적을 소장하고서 유신儒臣에게 각종 서적을 편수하도록 지시했다. 그 성과가 야사, 전기傳奇, 지괴 소설[35]과 신선 소설神仙小說, 전기傳奇와 고사故事 등으로 가득한 『태평어람』,[36] 『문원영화文苑英華』 『태평광기太平廣記』 등의 세 가지 책이다. 이에 따라 전업으로 설화에 종사하는 사람과 화본[37] 작가가 생겨나게 되었다. 이들은 기예를 팔아 생활을 꾸려나가는 예능인이나 과거에 급제하지 못한 거자擧子(관료 후보자)였다.

34 | 설화說話는 송나라 강창講唱의 한 종류이며, 이는 중당 이후의 속강俗講이 발전한 것이다. 속강은 민간에서 얘기꾼이 노래와 말을 섞어 고사나 전설 등의 이야기를 청중들에게 들려주는 것이다. 속강이나 이를 계승한 설화의 대본은 다시 소설·희곡·강창문학 등의 문학 작품으로 이어지게 된다(김학주, 『중국문학사론』, 서울대학교 출판부, 2001, 266~269쪽 참조).

35 | 지괴志怪는 고전 소설의 한 종류로, 기이한 일을 기술한 글이다. 지괴는 주로 위진남북조 시대에 성행했으며, 간보干寶의 『수신기搜神記』가 대표적인 지괴 소설이다.

36 | 『태평어람太平御覽』은 북송의 한림학사 이방李昉(925~996) 등이 칙명에 의해 983년에 편찬한 백과전서류의 책이다. 총 1천 권의 분량에 55부部 5천3백63류類로 구분하였으며, 총 글자 수는 4백70만 자가 넘는다고 한다. 본래의 명칭은 『태평총류太平總類』였지만, 태종太宗(976~997)이 완독한 후에 『태평어람』이라 불리게 되었다고 한다.

37 | 화본話本은 송나라 이래 설화를 담당하던 예인藝人이 옛이야기들을 설창說唱할 때 저본으로 사용하던 책을 가리킨다. 송나라의 화본은 백화체白話體의 통속적인 글로 기술되어 백화 소설의 발전에 크게 이바지했다.

제2절

정원과 '완玩'의 고아한 운치

중국의 원림園林이 상고 시대에 '유囿', 진한 시대에 '궁원宮苑', 육조 시대에 '원림園林'이라고 한다면, 중당 이후에 나타난 백거이의 중은中隱 원림은 도시 안에 있었기 때문에 사실 '정원'이라고 불러야 한다. 송나라에서 이러한 '도시의 정원'인 원림이 한 걸음 더 발전하여 하나의 정형이 되었다.

송나라 사람의 정원은 원園의 관념적 의미와 실천적 경계라는 두 방면에서 모두 백거이의 '중은'[38]을 이어받아서 한 걸음 더 발전했는데, 참으로 선종의 성인도 아니고 보통 사람도 아니라는 '비성비범非聖非凡'의 경계와 궤를 같이한다. 송나라 사람은 한편으로 이론의 측면에서 보편적으로 '중은'을 긍정하고 또 실천했다. 중은이라야 바로 도시 생활을 하며 실천할 수 있기 때문이다. 우리는 장거화張去華(938~1006)나 공원종龔元宗 등과 같이 원園 안에 직접 '중은당中隱堂' 또는 '중은정中隱亭' 등의 이름을 지었고, 소식蘇軾·범성대范成大(1126~1193)·장효상張孝祥(1132~1169) 등과 같이 유행처럼 중은시中隱詩를 지었던 일을 알고 있다. 다른 한편으로 이론적으로 결코 '중은中隱'만을 높이면서 대은大隱과 소은小隱을 깎아내리지는 않았다. 문화적 영향력을 지녔던 왕안석王安

38 | 중은中隱은 바쁘게 처리할 공무가 없는 한관閑官을 가리킨다. 이에 비해 소은은 실제로 산림에 은거한 이를 뜻한다. 반면에 대은은 진정한 은사隱士로, 몸은 비록 관직에 있지만 언제나 심원한 포부를 간직한 인물을 가리킨다. 백거이는 「중은中隱」이라는 시를 지었다. 「중은」: 大隱住朝市, 小隱入丘樊, 丘樊太冷落, 朝市太囂諠. 不如作中隱, 隱在留司官. 似出復似處, 非忙亦非閒. 不勞心與力, 又免飢與寒, 終歲無公事, 隨月有俸錢. 君若好登臨, 城南有秋山. 君若愛遊蕩, 城東有春園. 君若欲一醉, 時出赴賓筵. 洛中多君子, 可以恣歡言. 君若欲高臥, 但自深掩關. 亦無車馬客, 造次到門前. 人生處一世, 其道難兩全. 賤卽苦凍餒, 貴則多憂患. 唯此中隱士, 致身吉且安. 窮通與豊約, 正在四者間.

石(1021~1086)과 소식은 바로 그러한 대표적 인물이다.

현달하고자 갈구하거나 녹봉이 줄어드는 일은 모두 흔적에 불과하니 어찌 그렇게 하
여 성현이 되고자 할 수 있겠는가? 오직 흔적에 얽매이지 않을 수 있어야 보통 사람을
크게 뛰어넘을 수 있다. ……『주역』에서 말한다. "때로는 나아가 벼슬하고 때로는
물러나 집안에 머물며, 때로는 침묵을 지키고 때로는 당당히 이야기한다." ³⁹ 이는 군
자가 꼭 해야 할 것도 없고 꼭 하지 말아야 할 것도 없음을 말한다.⁴⁰

아 현 지 고　녹 강 지 하　개 적 의　기 족 이 구 성 현 재　유 기 능 무 계 루 우 적　시 이 대 우 인 야
餓顯之高, 祿降之下, 皆迹矣, 豈足以求聖賢哉? 唯其能無係累于迹, 是以大過于人也.

　　　　역 왈　혹 출 혹 처　혹 묵 혹 어　언 군 자 지 무 가 무 불 가 야
……『易』曰: "或出或處, 或默或語." 言君子之無可無不可也.(왕안석, 「녹은론祿隱論」)

옛 군자는 꼭 벼슬해야 한다거나 꼭 하지 말아야 한다고 생각하지 않았다. 벼슬길에
나가면 제 몸을 돌아보지 않고 벼슬길에 나가지 않으면 제 임금을 돌아보지 않는 것
이다. …… 오늘 장씨張氏의 선친은 …… 변하汴河와 사수泗水의 중간에 집을 짓고
정원에 나무를 심었다. …… 문을 열고 벼슬길에 나가면 가까웠던 만큼 도시와 조정
에 올라가고, 문을 닫고 은거하면 산림에 푹 빠져 자연을 둘러보았다. 이에 따라 생명
을 기르고 성정을 다스리며 도의를 실행하고 뜻을 찾으니 어느 하나라도 안 되는 것
이 없다.

고 지 군 자　부 필 사　부 필 부 사　필 사 즉 망 기 신　필 부 사 즉 망 기 군　　　금 장 씨 지 선 군
古之君子, 不必仕, 不必不仕, 必仕則忘其身, 必不仕則忘其君. …… 今張氏之先君

　　　축 실 예 원 어 변 사 지 간　　　개 문 이 출 사　즉 규 보 시 조 지 상　폐 문 이 귀 은　즉 부 앙 산
…… 築室藝園於汴泗之間, …… 開門而出仕, 則跬步市朝之上, 閉門而歸隱, 則俯仰山

림 지 하　어 이 양 생 치 성　행 의 구 지　무 적 이 불 가
林之下. 於以養生治性, 行義求志, 無適而不可.(소식, 「영벽장씨원정기靈壁張氏園亭記」)⁴¹

39 ｜ 출처는 「계사전」 상8이다. "君子之道, 或出或處, 或默或語. 二人同心, 其利斷金, 同心之言, 其臭如蘭."
40 ｜ 출처는『논어』「미자」 8(485)이다. "謂虞仲夷逸, 隱居放言, 身中淸, 廢中權. 我則異於是, 無可無不可."(신
　　정근, 729)
41 ｜ 이 글은 송나라 때 정승 장례張禮의 정원인 난고원蘭皐園을 소재로 쓰게 되었다. 1079년 소식이 장례의
　　아들 장석張碩의 요청으로 「영벽장씨원정기」를 지었다. 안휘(안후이)성 영벽(링비)靈璧현 경석산磬石山에
　　서는 영벽석靈璧石이라는 특이한 돌이 나는데, 색깔은 옻칠 같고 옥 같은 가는 흰 무늬가 있고 두드려보면
　　맑은 소리가 나고 형상이 기이하여 옥가산玉假山을 만드는 데 많이 쓰인다.

대은·중은·소은 중에 어느 하나라도 안 될 이유가 없다. 주희는 소은에 속하는 무이 정사에서 지냈다.

무이산 꼭대기에 신성의 영기靈氣가 서려 있고, 산 아래 차가운 시내는 굽이굽이 맑구나. 그 중의 절경을 알고자 하면, 한가로이 뱃노래 두세 곡조 들어보시게.[42]

무 이 산 상 유 선 령　산 하 한 류 곡 곡 청　욕 식 개 중 기 절 처　도 가 한 청 량 삼 성
武夷山上有仙靈, 山下寒流曲曲淸. 欲識箇中奇絶處, 櫂歌閑聽兩三聲.

(「무이도가武夷櫂歌」)

황정견은 조정에 은거하는 심경을 다음처럼 찬양했다.

소식 선생은 관복을 입고 패옥을 차고서도 마음은 마른 나무와 같고, 조정에 서서도 뜻은 동산[43]에 두었다.

동 파 선 생 패 옥 이 심 약 고 목　립 조 이 의 재 동 산
東坡先生佩玉而心若槁木, 立朝而意在東山.

(『산곡집山谷集』 권1 「소리화고목도사부蘇李畵枯木道士賦」)

항주(항저우)의 유명한 서호西湖의 풍경이 모두 좋듯이 대은·중은·소은도 모두 다 좋다.

일렁이는 물결 개인 때도 좋더니, 자욱한 산색山色 비올 때도 멋있네. 서호를 서시[44]에 비유해보면, 옅은 화장 짙은 화장 둘 다 어울리네.

수 광 렴 염 청 편 호　산 색 공 몽 우 역 기　약 파 서 호 비 서 자　담 장 농 말 야 상 의
水光瀲灩晴偏好, 山色空濛雨亦奇. 若把西湖比西子, 淡粧濃抹也相宜.

(소식, 「음호상초청후우飮湖上初晴後雨」)

42 | 이는 이른바 「무이구곡시武夷九曲詩」의 제1수이다. 이 시는 모두 10수이며, 원제는 「순희갑진중춘 정사 한거 희작무이도가십수 정제동유 상여일소淳熙甲辰中春精舍閒居戱作武夷櫂歌十首呈諸同遊相與一笑」이다. 제1수는 도입부에 해당하며, 나머지 9수에서는 차례대로 무이구곡에 대해 노래하고 있다.

43 | 동산東山은 은거하는 땅을 비유적으로 일컫는 말이다. 이는 동진東晉의 사안謝安이 관직을 사양하고 회계會稽의 동산東山에 은거했던 일에서 유래했다.

44 | 서시西施는 춘추 시대 월越나라의 미인이다. 서시의 본명은 시이광施夷光이며, 왕소군王昭君·초선貂蟬·양귀비 등과 함께 고대 중국의 4대 미녀 중의 한 명으로 불린다.

핵심은 애써 추구하지 않는다는 데에 있다. 도연명이 말한 것은 송나라 사람의 눈에 소은에 속하는 행위로 뭔가 애써서 추구하고 있다. 그의 시를 살펴보자.

구름은 무심히 산골짝에서 피어나고, 새는 날다 지치면 돌아올 줄을 안다.(이성호, 270)
운 무 심 이 출 수 조 권 비 이 지 환
雲無心以出岫, 鳥倦飛而知還.(『도연명집』 권5 「귀거래사」)

소식은 소은을 말하면서 애써 추구하지 않고 소탈하다. 그의 시를 살펴보자.

흰 구름은 산을 떠나면 무심한데, 돌아오는 새는 왜 산속을 그리워하랴? 도인이 우연
히 어디 산수를 좋아하면, 한가로이 걸을 뿐 산과 물이 깊은 줄을 모르네.
백 운 출 산 초 무 심 서 조 하 필 련 산 림 도 인 우 애 산 수 고 종 보 부 지 호 령 심
白雲出山初無心, 棲鳥何必戀山林? 道人偶愛山水故, 縱步不知湖嶺深.

(소식, 「증담수贈曇秀」)

산림·번화가·조정 그리고 소은·중은·대은 따위는 모두 흔적일 뿐이다. 사인으로 말하면 늘 인연에 따르는 것이 중은인데, 이처럼 인연에 따르며 편안해한다. 따라서 소식은 「유월이십칠일망호루취서오수六月二十七日望湖樓醉書五首」의 시에서 읊었다. "소은이 못 되면 그럭저럭 중은이라도 되어야 하니, 오래도록 한가로울 수 있다면 잠시의 한가함보다 낫겠네."[45] 여기서 '요聊' 자는 사인이 비록 중은의 상황에 처해 있지만 중은을 고집하지 않아 한층 더 높은 정신적 경계를 표현하고 있다.

비록 중은이 여전히 관념과 실제에서 주류를 차지하고 있고 원림의 풍경 또한 중당中唐 이래의 방식을 이어받아서 돌을 가져다놓고 흙을 쌓아 산을 만들고 물길을 정리하고 꽃을 심었다. 하지만 고집하지 않는 '부집不執'의 관념이 있기에 바로 '정신'의 작용에 한층 더 치중하고 강조했다. 소옹邵雍(1011~1077)은 「화장자망락성관화」의 시에서 읊었다.

45 未成小隱聊中隱, 可得長閑勝暫閑. | 이 시는 소식이 항주(항저우)의 서호西湖에 있는 망호루望湖樓에서 뱃놀이를 즐기며 지은 시이다. 모두 다섯 수 중의 제5수로, 그 전문은 다음과 같다. "소은이 못 되면 중은이라도 되어야 하니, 오래도록 한가로울 수 있다면 잠시의 한가함보다 낫겠네. 내 본래 집이 없는데 또 어디로 가겠는가, 고향엔 이처럼 좋은 산수도 없는데〔未成小隱聊中隱, 可得長閑勝暫閑. 我本無家更安往, 故鄉無此好湖山〕."

조화가 여태껏 사람을 저버리지 않더니, 만발한 꽃에서 진면목이 보이네. 성안 가득한 말과 수레는 쓸데없이 소란스러우니, 봄이 왔다지만 진정한 봄이 아니네.

조 화 종 래 불 부 인　만 반 홍 자 견 천 진　만 성 차 마 공 요 란　미 필 봉 춘 편 득 춘
造化從來不負人, 萬般紅紫見天眞. 滿城車馬空撩亂, 未必逢春便得春.

<div align="right">(소옹, 「화장자망락성관화和張子望洛城觀花」)</div>

핵심은 깨달을 수 있는 '정신'이 있는가의 여부이다. 소옹은 「청야음」에서 다음처럼 읊었다.

달은 하늘 한복판에 이르고, 바람은 물 위로 불어온다. 보통 '청'의 맛을, 아는 이 적으리라.

월 도 천 심 처　풍 래 수 면 시　일 반 청 의 미　료 득 소 인 지
月到天心處, 風來水面時. 一般淸意味, 料得少人知.(소옹, 「청야음淸夜吟」)

또 소식의 유명한 「기승천사야유」에서 가장 멋진 부분을 살펴보자.

어떤 밤이건 달이 없고, 어느 곳이건 대나무가 없겠느냐마는. 한가한 이가 적어, 우리 두 사람뿐이리라!

하 야 무 월　하 처 무 죽　단 소 한 인　여 오 량 인 이
何夜無月, 何處無竹. 但少閑人, 如吾兩人耳!(소식, 「기승천사야유記承天寺夜游」)

송나라의 원림에서 가장 중요한 점은 사람이 깨달을 수 있는가의 여부에 있었다. 이학자는 다음처럼 읊었다. "꽃을 보아도 보통 사람과 달라, 스스로 조화의 묘미를 볼 수 있다."[46] 이들은 창문 앞의 계단에 자라난 풀을 베지 않고 "만물이 생동하는 뜻을 보고자 했으며〔欲常見造物生意〕", 연못 안의 작은 물고기를 보면서 "만물이 스스로 뜻을 펼치는 모습을 살펴보고자 했다〔欲觀萬物自得意〕."[47] 문학가도 따라서 예찬했다. "연못

46 『이정문집부록二程文集附錄』: 看花, 異於常人, 自可以觀造化之妙.
47 장구성張九成, 『횡포문집橫浦文集』 附 『橫浦日新』 │ 이상은 송나라 이학理學의 거두인 정호程顥(1032~1085)에 관한 일화이다. 『성리대전서性理大全書』 권39 「제유일諸儒一」「정자程子」: 范陽張氏曰: "明道書窗前有草茂覆砌, 或勸之芟. 明道曰: '不可. 欲常見造物生意.' 又置盆池, 畜小魚數尾, 時時觀之, 或問其故. 曰: '欲觀萬物自得意.'"

이 비록 작지만 맑고도 깊으니, 이 마음의 맑고 깊음을 확인할 수 있다네."[48] 마음의 길을 중심에 두면서 중당 이래로 호중천지壺中天地의 원림 경계(옮긴이 주: 제4장 제5절 제2항 참조)가 송나라에 들어선 뒤에 길을 나누게 되었다.

외적 측면을 보면 원림 풍경의 창조와 완비는 황실의 원림에서 구현되었다. 이는 북송의 간악[49]부터 청 제국 원명원의 구주청안전[50]에서 확인할 수 있다. 내적 측면을 보면 정신의 고양은 사인이 원림을 통해 주체적 창조성으로 표현되었다. 물론 사인의 의경도 원림의 실제 풍광에 반영되었다. 예컨대 색채에서 흰 벽과 푸른 기와 그리고 밤색의 창과 창문 등은 담백함과 우아함의 추구로 표현되었다. 또 식물 중에 연꽃·매화·대나무·난초 등을 통해 상징적 의미를 담아냈다. 조경에서 최소의 표현으로 많은 내용을 아우르는 문인화의 사의寫意를 추구했다. 그러나 이보다 중요한 것은 다음의 두 가지이다. 첫째, 원림 경계의 산수와 초목이 정신과 유기적으로 결합하여 일부로 되었다는 점이다. 예컨대 주돈이(1017~1073)의 연꽃은 "지저분한 진흙 속에서 자라지만 더러움에 물들지 않고",[51] 임포(967~1028)[52]의 매화는 "그윽한 향기가 달빛 속에 멀리 퍼져나간다."[53] 둘째, 회화·서예·시사詩詞·음악·문완[54]·차 품평·바둑 등 높은

48 장효상張孝祥, 「화도운판원운첩기즉사和都運判院韻輒記卽事」: 盆池雖小亦淸深, 要看澄泓印此心.

49 | 간악艮嶽은 북송 때의 유명한 궁원宮苑이다. 간악은 북송 휘종徽宗(1100~1125)의 정화政和 7년(1117)에서 선화宣和 4년(1122)에 걸쳐 완성되었다. 처음에 만세산萬歲山이라 불렀는데 뒤에 '간악' '수악壽嶽' 등으로 고쳐 불렀으며, '화양궁華陽宮'이라 불리기도 하였다. 그러나 1127년 금나라의 침입으로 소실되었다.

50 | 원명원圓明園은 북경(베이징) 서쪽 교외에 있는 청나라 황실의 정원이다. 원명원은 강희康熙 46년(1709)에 조성을 시작하여, 이후로 확장된 원명원·장춘원長春園·만춘원萬春圓 등을 포괄하여 지칭한다. 1860년 10월에는 영·프 연합군의 공격으로 대부분 파괴되기도 하였다. 구주청안전九州淸晏殿은 원명원 내의 후호後湖에 접해 있는 건물로, 황제의 침전으로 사용되었다.

51 주돈이周敦頤, 「애련설愛蓮說」: 出淤泥而不染. | 주돈이는 북송의 대표적인 사상가 중의 한 명이지만 사승 관계나 행적 등은 이정자二程子나 장재張載 등 다른 사상가들에 비해 거의 알려져 있지 않다. 다만 후대의 많은 이들에게 사랑받게 된 그의 「애련설」을 통해서 주돈이의 맑은 인품의 한 단면을 알 수 있다. 전문은 다음과 같다. "水陸草木之花, 可愛者甚蕃. 晉陶淵明獨愛菊, 自李唐來, 世人甚愛牡丹, 予獨愛蓮之出淤泥而不染, 濯淸漣而不夭. 中通外直不蔓不枝, 香遠益淸, 亭亭淨植, 可遠觀而不可褻玩焉, 予謂菊, 花之隱逸者也. 牡丹, 花之富貴者也. 蓮, 花之君子者也. 噫, 菊之愛, 陶之後鮮有聞. 蓮之愛, 同予者何人. 牡丹之愛, 宜乎衆矣."

52 | 임포林逋는 자가 군복君復이다. 그는 학문에 두루 밝았지만 관직에 나가지 않았고, 훗날 항주(항저우)의 서호西湖에 은거하여 일생을 보냈다. 학과 매화를 키우며 결혼도 하지 않았던 임포는 탈속적인 고아한 시들을 남겼다. 그가 죽은 후에 송 인종仁宗은 그에게 '화정선생和靖先生'이라는 시호를 하사했고, 저술로 『임화정시집林和靖詩集』이 있다.

53 임포, 「산원소매山園小梅」: 暗香浮動月黃昏.

54 | 문완文玩은 미술품이나 골동품과 같이 완상을 목적으로 한 기물을 뜻한다. 이 말은 박물관이 아니라 개인 소장의 맥락에서 쓰인다.

문화를 향유하는 사람의 요소는 원림과 떨어질 수 없는 일부분이 되었다. 이들 중 기물에 대한 문완과 차 품평은 송나라 원림의 새로운 양식이다.

　차는 그 성질이 담백하고 맛이 오래간다. 비록 중당 이후에야 사인이 잘 찾는 기호품이 되었지만 그 당시는 "점심 후의 차 한 잔은 졸음을 쫓을 수 있다."[55]라거나 "목마를 땐 한 그릇의 초록빛 창명차昌明茶."[56]라 했던 백거이의 말처럼 차는 생리적인 효용의 측면에서 더 많이 활용되었다. 차는 원림 생활의 일부분이 되었지만, 더 중요한 것은 송나라 사람의 창의적인 노력으로 차가 원림을 즐기는 사인 정신의 일부분이 되었다는 점이다. 사인은 "『다경茶經』과 『향전香傳』을 틈틈이 배우고 익혔고",[57] 차를 대접하고 바둑을 두고 글씨를 쓰고 금琴을 연주하고 시를 품평하고 그림을 감상하고 골동품을 완미하며 원림에서 거의 일률적인 방식으로 시간을 보냈다. 이에 우리는 두 실례를 살필 수 있다. 육유陸游(1125~1210)가 "매번 동료와 함께 그림과 글씨 그리고 옛날 종정문 등을 보면서 향을 피우고 차를 달였다."[58] 문동文同(1018~1079)은 "사람을 불러 벽을 닦아 오화[59]를 선보이고, 손님과 서재에 앉아서 월차越茶를 시음한다."[60] 차 품평은 원림에서 즐기는 고아한 정취이자 원림에 있는 사람의 정신적 의경이다. 따라서 주자지周紫芝(1082~1155)는 다음처럼 읊었다. "도시의 삶이 호반처럼 좋고, 시의 맛도 차의 맛에 맞춰 오래간다."[61]

　문완의 취미 중에 옛 기물의 감상이 중요한 내용이었다. 송나라에 와서야 "사대부의 고아함을 배우며 많은 사람이 이를 좋아했다."[62]는 국면을 맞게 되었다. 구양수는 이를 다음처럼 말했다.

　　탕반[63]・공정[64]・기양석고[65] 및 대산岱山・추역鄒嶧・회계會稽의 지역에서 발견된 각

55　백거이, 「부서지북신즙수재즉사초빈우제십육府西池北新葺水齋卽事招賓偶題十六韻」: 午茶能散睡.
56　백거이, 「춘진일春盡日」: 渴嘗一盌綠昌明. | 창명차는 사천(쓰촨)성 창명(창밍)昌明현에서 생산되는 차를 말한다. 창명(창밍)현은 당나라 때에 설치되었다.
57　| 유극장劉克莊, 『후촌집後村集』 권20 「만강홍滿江紅」: 把『茶經』『香傳』時時溫習.
58　육유, 「심원당기心遠堂記」: 每與同舍焚香煮茶於圖書鐘鼎之間.
59　| 오화吳畫는 오도자吳道子가 그린 불화佛畫를 가리킨다. 오도자는 곧 당나라 때의 화가인 오도현吳道玄이며, 도자는 그의 자字이다. 오도자는 당 현종(712~756) 때의 인물이며, 특히 불화에 뛰어났다고 한다.
60　문동, 「북재우후北齋雨後」: 喚人掃壁開吳畫, 留客臨軒試越茶.
61　주자지, 「호거무사일과소시湖居無事日課小詩」: 城居可似湖居好, 詩味頗隨茶味長.
62　| 예도倪濤, 『육예지일록六藝之一錄』 권16 「고기설古器說」: 學士大夫雅多好之.
63　| 탕반湯盤은 상나라의 탕 임금이 목욕물을 담던 기물을 가리킨다. 탕은 상의 시조인데 『대학』에 보이듯

석^刻석과 한漢·위魏 이래로 성군聖君과 현사賢士의 푯대와 비석 그리고 이기⁶⁶에 새긴 시나 서기⁶⁷와, 후세의 고문古文·주전籒篆·분예⁶⁸·여러 학자의 자서字書 등에 이르기까지 모두 삼대三代 시대 이래로 전해 내려온 지극한 보물이자 기이하고 아름답고 오묘하여 즐길 만한 물건이다. …… 나는 이를 깊이 사랑하고 아꼈다.

<div style="font-size: small">

탕 반　공 정　기 양 지 고　대 산　추 역　회 계 지 각 석　여 부 한 위 이 래 성 군　현 사 환 비 이
湯盤·孔鼎·岐陽之鼓, 岱山·鄒嶧·會稽之刻石, 與夫漢魏已來聖君·賢士桓碑彝

기 명 시 서 기　하 지 고 문　주 전　분 예　제 가 지 자 서　개 삼 대 이 래　지 보 괴 기 위 려 공 묘
器銘詩序記, 下至古文·籒篆·分隷·諸家之字書, 皆三代以來, 至寶怪奇偉麗工妙

가 희 지 물　　　호 지 이 독
可喜之物. …… 好之已篤.(구양수, 「집고록자서集古錄自序」)

</div>

이공린李公麟(1049?~1106)이 비슷한 말을 했다.

옛 것을 좋아하고 박학했으며 시에 뛰어나고 기이한 글자를 많이 알았다. 하·상나라 이래로 종정준이鐘鼎尊彝⁶⁹를 모두 고증하여 시대를 확정하고 각각의 표면에 새겨진 문자를 판별하여 감식할 수 있었다.⁷⁰ 특이한 물건이 있다는 소식을 들으면, 비록 천금을 주고 사더라도 돈을 조금도 아까워하지 않았다.

<div style="font-size: small">

호 고 박 학　장 어 시　다 식 기 자　자 하 상 이 래　종 정 존 이 개 능 고 정 세 차　변 측 관 지　문 일 묘
好古博學, 長於詩, 多識奇字. 自夏商以來, 鐘鼎尊彝皆能考定世次, 辯測款識. 聞一妙

</div>

<div style="font-size: small">

늘 자신을 반성하면서 목욕통에 "苟日新, 日日新, 又日新."이라는 글귀를 새겼는데, 이를 '반명盤銘'이라고 한다.

64 | 공정孔鼎은 춘추 시대 송나라의 재상이었던 정고보正考父의 사당에 있었다는 정鼎이다. 정고보는 공자의 선조라고 한다.

65 | 기양석고岐陽石鼓는 당나라 정관貞觀 원년(627)에 기산의 남쪽에서 출토된 돌북 형태의 비석으로, 고대의 문자가 기록되어 있어 예로부터 많은 금석학자들의 주목을 받아왔다. 기양은 출토된 지명을 지칭한 것이고, 그 내용은 춘추 시대 진秦나라 군주의 수렵 활동에 관한 것이다.

66 | 이기彝器는 정鼎·종鍾이나 조俎·두豆 등과 같이 고대의 종묘에서 제사에 일상적으로 사용하던 청동제 기물을 총칭하는 말이다.

67 | 서기序記는 비문이나 고대의 기물 등에 새긴 일종의 서문을 뜻한다.

68 | 분예分隷는 팔분八分과 예서隷書로 쓰인 글자체를 말한다. 팔분체는 글자꼴이 예서와 비슷하지만 좀 더 장식성이 강한 글자체로, 후한 때에 크게 유행하였다고 한다.

69 | 종鍾은 나무망치로 두드려 소리를 내는 악기의 일종이고, 정鼎은 세 개의 발이 달리고 향로와 비슷하게 생긴 제기祭器이다. 흔히 금문金文을 종정문鐘鼎文이라고도 한다. 이는 종이나 정의 표면에 많은 금문을 새겨놓았기 때문이며, 그만큼 고대에 종과 정이 중요했음을 보여주는 것이다. 준尊과 이彝는 모두 고대에 술을 담던 기물로, 제사나 조빙朝聘·연회 등에서 사용하던 예기禮器이다.

70 | 관지款識는 종정·석기 따위에 새겨진 문자로 음각陰刻한 글자를 관款, 양각陽刻한 글자를 지識라 한다.

</div>

품　수연천금불석
品, 雖捐千金不惜.(『송사』「이공린열전李公麟列傳」)

　　옛 기물은 현재를 뛰어넘는 깊이 있는 사고를 이끌어낼 수 있고 소장자의 학식을
드러낼 수 있으며, 감상자의 고상함을 응축하여 보여줄 수 있다. 옛 기물은 사람이 지닌
포부와 성정만이 아니라 취향과 정신을 나타냈다.

　　부친 원문袁文은 몇 무畝(평)의 원림을 가지고서 몇 종의 꽃과 대나무를 심고 그곳을
매일 거니는 게 취미가 되었다. 천성이 사치스러움을 좋아하지 않아 사는 곳과 입고
먹는 것이 모두 소박했다. 하지만 옛 그림과 기물을 상당히 좋아하여 늘 좌우에 늘어
놓았다. 그중에 특히 여러 선배의 유묵遺墨을 귀히 여겨, 때때로 펼쳐놓고 그 사람을
생각하며 마주보는 듯했다.

　유원수무　초식화죽　일섭성취　성부희사미　거처복용솔간박　연파희고도화기완　환
有園數畝, 稍植花竹, 日涉成趣, 性不喜奢靡, 居處服用率簡樸, 然頗喜古圖畫器玩, 環
　렬좌우　전배제공유묵　우소진애　시시전대　상견기인
列左右, 前輩諸公遺墨, 尤所珍愛, 時時展對, 想見其人.(원섭袁燮,「선공행장先公行狀」)

　　나는 만년에 서호西湖의 남산에 살면서 허름한[71] 산방을 지어 왼쪽에 금, 오른쪽에
도자기를 두었고 방 가운데에 그림과 역사서 그리고 기이한 옛 기물을 진열해 놓았다.
손님이 찾아오면 기물을 손으로 어루만지고 자세히 감상하면서 끊임없는 청담淸談을
나누었다.

　만거서호남산중　축손벽산방　좌현우호　중설도사고기기　객지　무마체완　청담리리
晚居西湖南山中, 築蓀璧山房, 左弦右壺, 中設圖史古奇器. 客至, 撫摩諦玩, 淸談纚纚.

　　　　　　　　　　　　　　　　　　　　　　　　　　　(김응계金應桂,「패초헌객담佩楚軒客談」)

　　문완의 '문文'은 문화적 수양과 관련된 뜻을 나타낸다. 감상할 때는 곧 즐거워할 때
이기도 하고 동시에 마음이 밝아지는 때이기도 하다.

　　우리가 스스로 즐거워하는 대상이 있다. 눈을 즐겁게 하는 것은 애초부터 색에 있지

71 ┃ 손벽蓀璧은 소박하고 허름한 집을 뜻한다. 굴원이 지은 「상부인湘夫人」에는 '손벽혜자단蓀璧兮紫壇'이라
　는 구절이 있으며, 여기에서 '손벽'은 창포 잎으로 만든 벽을 뜻한다.

않고 귀를 채우는 것은 애초부터 소리에 있지 않다. 여러 선배와 노선생이 모아둔 많은 법서[72]·명화·옛 금琴·옛 벼루 등을 음미하는 게 진실로 이러한 즐거움에 해당된다. 밝은 창가에 있는 깨끗한 책상을 그것을 펼쳐서 늘어놓고 가운데에 전향[73]을 피워놓는다. 귀한 손님과 당당히 서로 어울리며 때때로 옛사람의 좋은 작품을 가져다 감상하였다. 조전[74]과 와서[75]를 보고 기이한 봉우리나 멀리 흐르는 물을 보는 듯하고, 종정鐘鼎을 매만지면 마치 상商·주周를 직접 보는 듯하였다. 돌 틈 사이로 물이 나오는 단연[76] 보고 옥패玉佩를 울리는 초동[77] 듣자니, 세상에서 청복[78]을 누린다는 말이 무엇인지 모르겠지만 그 무엇이 이보다 좋을 수 있겠는가?

오배자유락지 열목초부재색 영이초부재성 상견전배제로선생다축법서 명화 고
吾輩自有樂地, 悅目初不在色, 盈耳初不在聲. 嘗見前輩諸老先生多畜法書·名畵·古

금 구연 양이시야 명창정궤 라열포치 전향거중 가객옥립상영 시취고인묘적이
琴·舊硯, 良以是也. 明窓淨几, 羅列布置, 篆香居中. 佳客玉立相映, 時取古人妙迹以

관 조전와서 기봉원수 마사종정 친견상주 단연용암천 초동명옥패 부지인세소
觀, 鳥篆蝸書, 奇峯遠水, 摩挲鐘鼎, 親見商周. 端硯涌巖泉, 焦桐鳴玉佩, 不知人世所

위수용청복 숙유유차자호
謂受用淸福, 孰有踰此者乎?(조희곡趙希鵠, 「동천청록서洞天淸錄序」)

문완의 '완玩'이 중요한 것은 단지 옛 기물과 문물을 감상하는 데에 있지 않다. 더 중요한 것은 '완'이 대표하는 방식에 있다. 주장문朱長文(1039~1098)은 악포원樂圃園의 정경을 다음처럼 묘사했다. "언덕 위에 금대琴臺가 있고 금대 서쪽 모퉁이에는 영재咏齋가 있다. 나는 일찍이 이곳에서 금부시를 손보았던 적이 있어서 그렇게 이름 지었다. 산의 언덕 아래를 보면 못이 있다. …… 못 안에 정자가 있는데, 묵지墨池라 부른다. 내가 일찍이 이곳에서 많은 문인의 뛰어난 글을 모아서 펼쳐 보며 감상하곤 했다. 못가에

72 | 법서法書는 좋은 글씨체들을 모아놓아 서예의 교범으로 삼는 서첩을 뜻한다.
73 | 전향篆香은 곧 반향盤香이다. 반향은 잘게 빻은 느릅나무 가죽에 향료를 더해 만든 향으로, 둥글게 돌려가며 타도록 만들어져 있다. 반향은 사원뿐 아니라 가정에서도 폭넓게 사용된다.
74 | 조전鳥篆은 전자篆字의 고문자로, 그 모양이 새의 발자국과 같다고 하여 이러한 명칭을 얻게 되었다.
75 | 와서蝸書는 전자나 주문籀文 등과 같은 고문자를 가리킨다. 그 글자의 꼴이 달팽이가 지나간 흔적과 같다고 하여 와서라 불리게 되었다.
76 | 단연端硯은 단계端溪에서 나오는 돌로 만든 벼루를 뜻한다. 단계는 광동(광둥)성 고여(가오야오)高要현 동남쪽에 있다. 단계석端溪石은 돌의 강도가 먹을 가는 데에 적당하며, 단계석으로 만든 벼루는 당 제국 이후로 중국에서도 최고의 벼루로 인정받는다.
77 | 초동焦桐은 금琴의 명칭이다. 후한의 채옹蔡邕은 불에 타들어가는 오동나무의 소리를 듣고 좋은 음을 내기에 적당하다고 여겨 이를 꺼내어 금으로 만들었다고 한다. 후에 이 금을 '초동焦桐'이라 부르게 되었다.
78 | 청복淸福은 보통 사람들이 바라는 부귀나 명예가 아닌, 맑고 청정한 삶의 동경을 뜻한다.

정자가 있고 이름을 필계筆谿라 부르는데, 물이 맑아서 붓을 씻을 만하다."[79]

왕선王詵(1036~1093)도 원림 생활을 즐겼다.

> 학식이 넓고 품행이 단정하며 바둑과 그림에 이르기까지 오묘한 경지에 이르지 않음
> 이 없었다. 물안개 낀 강과 먼 골짜기, 버드나무 시내와 배 드나드는 포구, 화창한
> 날 피어나는 아지랑이와 깊은 골짜기에 흐르는 시내, 겨울의 숲과 깊숙한 골짜기, 복
> 사꽃 핀 개울과 갈대가 어우러진 마을 등을 묘사했는데, 이는 시인과 화가가 표현하기
> 어려운 풍경이다. 왕선이 마음을 담아 붓을 놀리면 옛사람보다 높은 경지에 이르렀
> 다. 그는 또한 글씨에 조예가 있어, 진서眞書(해서)·행서·초서·예서에다 고대의 정
> 종문·전문篆文·주문籀文의 운필도 터득했다. 자신의 집에 건물을 지어 '보회당寶繪
> 堂'이라 불렀다. 고금의 법서와 명화를 소장하고 늘 옛사람이 그린 산수화를 책상이나
> 벽 사이에 걸어두고서 깊이 감상했다. '종병宗炳처럼 마음을 깨끗이 하고 누워서 산수
> 를 노닐고 싶다.'고 말했다.
>
> 박아해흡　이지혁기　도화　무불조묘　사연강원학　류계어포　청람절간　한림유곡
> 博雅該洽, 以至奕棊·圖畫, 無不造妙. 寫煙江遠壑, 柳溪漁浦, 晴嵐絶潤, 寒林幽谷,
>
> 도계위촌　개사인묵경난상지경　이선락필사치　수장도고인초질처　우정어서　진
> 桃溪葦村, 皆詞人墨卿難狀之景. 而詵落筆思致, 邃將到古人超軼處. 又精於書, 眞·
>
> 행　초　예　득종정전주용필의　즉기제내위당왈　보회　장고금법서명화　상이고인
> 行·草·隸, 得鐘鼎篆籀用筆意. 卽其第乃爲堂曰: '寶繪'. 藏古今法書名畫, 常以古人
>
> 소화산수치어궤안옥벽간　이위승완왈　요여종병　징회와유이
> 所畫山水置於几案屋壁間, 以爲勝玩曰: 要如宗炳, 澄懷臥遊耳.
>
> (『선화화보宣和畫譜』 권12 왕선)

여기서 '완玩'이 포함하고 있는 뜻과 취향을 분명하게 알 수 있다. 이는 문완·차
품평·시와 사詞·서화·금악琴樂 등을 통해 드러나는 사람의 활동에 담겨 있는 경계를
일반적으로 가리킨다고 할 수 있다. 완은 송나라 사람이 정원에게 정신적 만족을 가져
다주자, 정원은 마음을 담아내는 심원心園이 되었다. 송나라 사람이 정원 안에 바위를
놓고 산을 쌓고 물길을 내고 꽃을 심어 만든 실경實景과 사람이 창작하고 즐기는 시詩·

79 주장문, 『악포여고樂圃餘稿』 권6 「악포기樂圃記」: 岡上有琴臺, 琴臺之西隅有咏齋, 此余嘗撫琴賦詩于此,
所以名云. 見山岡下有池. …… 池中有亭, 曰墨池, 余嘗集百氏妙迹于此而展玩也. 池岸有亭, 曰筆谿, 其淸
可以濯筆.

사詞·서書·화畵·금琴·차·문완 등의 고상한 취미는 이미 후자를 중심으로 융합되었다. 시심詩心·사의詞意·악정樂情·다운茶韻·서취書趣·화경畵境 등은 송나라 사인 정원의 주된 양태를 구성했다.

송나라 사람의 정원에서 사인은 만물을 포용하는 포부를 나타내는 새로운 방식을 얻게 되었다. 송나라의 정원은 시·문文·서書·화畵를 한 몸에 두루 갖춘 문인을 길러냈다. 소식·미불·황정견 등이 바로 그러한 인물이었다. 이는 당 제국에는 없었던 현상이다.

정원에서 완상은 바위를 놓고 산을 쌓고 물길을 내고 꽃을 심는 조경과 시·사·서·화·금·차·골동품 등을 한 몸으로 결합했고 동시에 예술 창작의 태도에까지 영향을 주어 고상한 소회를 드러내는 감상 분위기를 일구었다. 이는 한편으로 글씨 공부를 즐거움으로 삼는 구양수의 '학서위락學書爲樂'으로 표현되었다.(《그림 5-2》) 다른 한편으로 그림

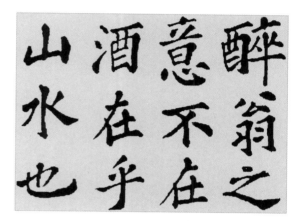

<그림 5-2> **구양수의 글씨**

그리기를 유희로 삼는 미불의 '이묵위희以墨爲戲'로 나타났다. 문학에서는 글짓기를 여흥으로 삼는 '이문장위오以文章爲娛'라고 할 수 있다.

구양수는 소순흠蘇舜欽(1008~1048)의 '인생의 한 가지 즐거움〔人生一樂〕'이라는 사상을 매우 좋아해서 『시필試筆』에서 이를 도처에서 드러내고 있다.

> 소자미蘇子美(소순흠)가 일찍이 말했다. "밝은 창가의 깨끗한 책상 위에 놓인 붓과 벼루, 종이와 먹이 모두 지극히 뛰어나고 좋다면, 이 또한 인생의 하나의 즐거움이다." …… 나는 뒤늦게야 이러한 풍취를 알게 되었고, 서체가 정교하지 못해 옛사람의 아름다운 경지에 이를 수 없으니 애석하다. 만약 글씨 쓰기를 즐거움으로 삼는다면 스스로 여유가 있을 것이다.
>
> 소 자 미 상 언　 명 창 정 궤　 필 연 지 묵　 개 극 정 량　 역 자 시 인 생 일 락　　　　 여 만 지 차 취,　 한
> 蘇子美嘗言, "明窗淨几, 筆硯紙墨, 皆極精良, 亦自是人生一樂." …… 余晩知此趣, 恨

자 체 부 공　부 능 도 고 인 가 처　약 자 이 위 락　즉 자 시 유 여
字體不工, 不能到古人佳處, 若自以爲樂, 則自是有餘.

<div align="right">(구양수, 『시필』「학서위락學書爲樂」)</div>

글씨를 쓰려면 푹 익혀야 한다. 푹 익으면 정신과 기운이 충실해져 여유가 생기게
되니, 조용히 앉아 있는 중에 자연스럽게 하나의 즐거운 일이 된다.

작 자 요 숙　숙 즉 신 기 완 실 이 유 여　어 정 좌 중　자 시 일 락 사
作字要熟. 熟則神氣完實而有餘, 於靜坐中, 自是一樂事.

<div align="right">(구양수, 『시필』「작자요숙作字要熟」)</div>

　　소식 역시 석창서의 취묵[80]의 태도에 적극 찬성하고, 많은 곳에서 이러한 태도를
표현했다.

석창서는 스스로 그 속에 지극한 즐거움이 있으니 기분 좋게 호젓하게 이리저리 노니
는 것과 다르지 않다고 말했다. 요사이 집을 지어 취묵당醉墨堂이라 하였으니, 맛좋은
술을 마셔 온갖 근심이 사라진다는 뜻이리라.

자 언 기 중 유 지 락　적 의 무 이 소 요 유　근 자 작 당 명 취 묵　여 음 미 주 소 백 우
自言其中有至樂, 適意無異逍遙遊. 近者作堂名醉墨, 如飮美酒銷百憂.

<div align="right">(소식, 「석창서취묵당石蒼舒醉墨堂」)</div>

붓과 먹의 자취는 형태에 기대니 형태가 있으면 폐단이 생겨 진실로 무無에 이르지
못한다. 하지만 스스로 한때를 즐기면서 그럭저럭 마음을 붙여두고 만년의 근심을
잊는다면 바둑이나 장기에 빠져드는 것보다는 낫다.

필 묵 지 적　탁 어 유 형　유 형 즉 유 폐　구 부 지 어 무　이 자 락 어 일 시　료 우 기 심　망 우 만 세
筆墨之迹, 託於有形, 有形則有弊, 苟不至於無. 而自樂於一時, 聊寓其心, 忘憂晚歲,

칙 유 현 어 박 혁 야
則猶賢於博奕也. (소식, 「제필진도題筆陣圖」)

80 ㅣ 석창서石蒼舒는 경조京兆(오늘날 서안(시안)) 출신으로 자가 재미才美이고 초서에 뛰어났다. 취묵醉墨은
술에 취해 쓴 글이나 그림을 가리킨다. 석창서는 집을 지어 취묵당醉墨堂이라 하였고, 소식은 「석창서취묵
당」이라는 시를 지었다. 소식의 「석창서취묵당시 초두石蒼舒醉墨堂詩 初頭」는 다음의 구절로 널리 알려졌
다. "人生識字憂患始, 姓名粗記可以休(사람이 글을 안다는 게 우환의 시작이니, 제 이름 석 자나 쓸 줄
알면 그만두어야지)."

正確

미불은 글씨와 그림을 두고 모두 '희묵戱墨'을 강조했다.

> 요컨대 모든 게 한바탕 놀이이니, 솜씨가 변변찮은지 뛰어난지 물어서는 안 된다. 뜻
> 이 충족되면 나 스스로 만족하게 되니, 붓을 놓으면 한바탕 놀이도 그칠 뿐.
>
> 요 지 개 일 희　불 당 문 졸 공　의 족 아 자 족　방 필 일 희 공
> 要之皆一戱, 不當問拙工. 意足我自足, 放筆一戱空.(미불, 『서사書史』)

이는 송나라 정원을 무대로 한 예술의 생활화인 동시에 생활의 예술화이다. 정원의
'완'은 문학 예술에 대한 송나라 사람의 기본적 자세가 되었다.

> 시로 온전히 다 표현할 수 없다. 양적으로 많아져서 글씨가 되고 양식이 바뀌어 그림
> 이 되니, 모두가 시의 여분이다.
>
> 시 불 능 진　일 이 위 서　변 이 위 화　개 시 지 여
> 詩不能盡, 溢而爲書, 變而爲畵, 皆詩之餘.
>
> (소식, 「문여가화묵죽병풍찬文與可畵墨竹屛風贊」)[81]

서화와 마찬가지로 사詞도 시의 여분이라는 것이 당시 공론이었다. '완'의 파악은
송나라 사람의 예술을 이해하는 관건이 된다.

이러한 '완'은 보통의 감상이 아니고 마음을 밑바탕으로 하고 수양을 기초로 하는
'완'이다. '완'은 효율성의 고려, 실리의 추구, 명예의 계산 등을 벗어나 일종의 심미로
서 '완'이 되고 심미로서 '완'의 심경이 된다. 따라서 고아한 '운韻'을 추구하고 '속俗'과
대립한다.

운韻의 본래 뜻은 화합이다. 두 가지의 다른 음이 서로 화합하고 두 가지의 다른
운韻이 서로 화합하여 새로운 내용, 즉 사람으로 하여금 포착할 수 있는 소리 너머의
맛, 즉 음외지미音外之味가 생겨난다. 이 때문에 '운' 자는 두 가지 뜻으로 쓰일 수 있는
데, 하나는 리듬의 조화(본래의 의미)이고 다른 하나는 조화 속에서 느끼는 의미이다. 운

81 | 글 제목 속의 문여가文與可는 문동文同을 가리킨다. 그는 북송 재주梓州 영태永泰 출신이고, 자가 여가與
可, 호가 금강도인錦江道人 또는 소소선생笑笑先生이다. 사마광이나 소식과 가깝게 지냈다. 시문과 글씨,
죽화竹畵에 모두 뛰어났고 박학하여 성경星經·지리·방약方藥·음률에 통달했고, 시문 이외에 글씨도 두
루 잘했다.

은 위진 미학에서 생겨나서 두 가지 의미의 용법으로 쓰였지만 보통 본래의 의미로 쓰였다.

사혁의 '기운생동氣韻生動'은 이 두 가지 의의를 모두 갖추고 있다. 두 번째의 의미로 사용된 것은 송나라 이전에 다음의 두 단계가 중요하다. 첫째는 난정 시기이다. 진晉나라 사람은 운을 높이 쳤는데, 왕희지의 서예로 대표되는 그 당시의 취향을 가리킨다. 이러한 취향은 도연명에 이르러 정점에 도달한 뒤 아주 빠르게 조정의 려麗에 가려지게 되었다. 둘째는 만당晩唐에서 오대五代에 이르는 시기이다. 한편으로 사공도가 운韻과 미味를 연계시켜 맛 너머의 맛으로서 '미외지미味外之味'와 운치 너머의 운치로서 '운외지치韻外之致'를 제시했다. 다른 한편으로 형호는 운韻과 기氣를 구별하여 그림을 그릴 때 여섯 가지 요소를 중시했다. "첫 번째가 기요, 두 번째가 운이다. …… 운이란 자취를 숨기고 형태를 세우니 갖춰진 모습이 저속하지 않다."[82]

송나라 사람의 운은 대체로 이 두 측면의 사상적 자원을 흡수했다. 구체적으로 다음의 세 가지로 표현된다. 첫 번째는 왕희지에서 도연명으로 이어지는 흐름을 숭상하여 그 수준이 당 제국 사람이나 심지어 이백·두보·장욱張旭·안진경(709~785)보다 높았다. 결국 위진 시대의 높은 풍격으로 세속을 초탈하는 '고풍절진高風絶塵'의 일면을 강조했다. 두 번째는 긍정적인 관계에서 운과 평담平淡·원일遠逸·여미餘味 등을 연관시켜서 '기氣' 자에 내포된 웅장함과 힘의 발산과 구별하는 일면이다. 세 번째는 부정적인 관계에서 운을 속俗과 대립시키는데, 여기서 '속'이란 주로 송나라 사회에서 나타난 장인의 기술이라는 일면과 서민이 드러내는 저급한 수준의 취향이라는 일면이다. 첫 번째와 두 번째로부터 볼 때 송나라 사람의 '운'이 '평담'이 드러난다. 이러한 '평담'과 '평상平常'은 일반적인 평담이나 평상이 아니라 '속'과 다른 평상, 즉 운韻(운치)이자 아雅(고상함)이다. 이것이 바로 송나라 사람의 정원이 지닌 핵심이다.

송나라 사람 중 운을 크게 강조한 인물로 두 사람이 있는데, 한 사람이 황정견黃庭堅이고 다른 한 사람이 범온范溫이다.

82 형호, 『필법기筆法記』: 一曰氣, 二曰韻. …… 韻者, 隱跡立形, 備儀不俗. | 형호는 그림의 중요한 요소를 육요六要로 제시했다. 생략된 부분은 다음과 같다. "夫畫有六要: 一曰氣, 二曰韻, 三曰思, 四曰景, 五曰筆, 六曰墨."

글씨와 그림은 마땅히 운을 살펴보아야 한다.

범 서 화 당 관 운
凡書畵當觀韻.(황정견, 「제모연곽상보도題摹燕郭尙父圖」)

뜻에 여분이 있는 것을 운이라 한다.

유 여 의 지 위 운
有餘意之謂韻.(범온, 『잠계시안潛溪詩眼』)[83]

　송나라 사인이 자신의 마음을 중심으로 하고 객관적인 경물景物을 보조로 하며 심리 상태로 사물의 상태를 이끌어가는 '완의玩意'와 '아취雅趣'를 이해해야만 송나라 사람의 '운'을 이해할 수 있다. 송나라 사람의 사詞에서 이렇게 읊었다. "깊고 깊은 정원은 얼마나 깊은지."[84] 여기서 깊다는 '심深'은 단지 정원의 형식과 구조가 아니라 정원의 내용과 그 안에 담긴 의미를 가리킨다.

83 ｜ 문맥상 범온의 글이 있어야 하는데 2쇄본에 관련 내용이 없어 옮긴이가 1쇄본에 따라 내용을 보충했다.
84 ｜ 구양수, 『문충집文忠集』 권132 「근체악부近體樂府·장단구長短句·접련화蝶戀花」: 庭院深深深幾許.

평담平淡: 이상적 경계

송나라 사람의 심미 이상은 사인의 정원을 핵심으로 하여 형성되었는데, 사상적으로 선종의 성인에서 범인으로 나아가는 '유성입범由聖入凡'과 성인도 아니고 범인도 아니라는 '비성비범非聖非凡'의 철학적 지혜에, 심미적 모범으로 보면 왕희지에서 도연명에 이르는 높은 풍격으로 세속을 초탈하는 '고풍절진高風絶塵'의 경계에 바탕을 두고 있다. 따라서 문예의 각 분야(장르)는 모두 '평담'을 향해 나아갔다.

1. 문文: 평이함의 숭상

송나라 초기 문장의 풍조는 만당과 오대를 계승하여 화려한 변려문이 문단의 주류였다. 송나라 사회의 모든 방면에서 만당과 오대 유풍의 계승을 호응하지도 지지하지도 않았다. 북송의 유개(947~1000)[85]가 한유 식의 산문을 제창한 이래로 이에 호응하는 이들이 점차 많아지게 되었다. 유개와 동시대에는 왕우칭王禹偁(954~1001)이 있었고, 그 뒤로 목수穆修(979~1032) · 범중엄(989~1052)[86] · 장경張景(970~1018) · 송기宋祁 · 윤원尹源

85 ǀ 유개柳開는 대명大名(지금의 하북(허베이)성에 속함) 출신으로 본명이 견유肩愈, 자가 소선紹先 또는 소원紹元인데, 이는 각기 한유와 유종원을 계승한다는 뜻이다. 후에 이름과 자를 '개開'와 '중도仲途'로 고치고 호를 동교야부東郊野夫 · 보망선생補亡先生 등으로 지었는데, 이 역시 유학 부흥의 의지를 표명하고 있다. 유개는 구양수 등에 앞서 북송 초에 고문古文의 부흥을 주장했던 인물이다. 큰 호응을 얻지는 못하였고 그의 글 또한 높이 평가받지 못했다. 저술로 『하동선생집河東先生集』 등이 있다.

86 ǀ 범중엄范仲淹은 소주蘇州 오현吳縣(지금의 강소(장쑤)성 소주(쑤저우)) 출신으로 자가 희문希文, 시호가

(1005~1054) · 윤수尹洙(1001~1047) · 석개石介(1005~1045) · 소순원蘇舜元(1006~1054) · 소순흠 등이 있었다. 구양수에 이르러 신고문新古文 운동은 결정적인 승리를 거두게 되었다.

신고문 운동은 한유와 유종원을 기치로 내세웠다. 고문으로 말하면 한유와 유종원의 고문은 아직 미완성이었다. 한유의 문장은 본래 두 층위의 모순을 포함하고 있었다. 첫째는 '문이재도'[87]에서 문과 도 사이의 모순이다. 둘째는 글의 창신을 추구하면서 '문종자순'[88]에 따르는 평이한 문장과 기이하고 난해한 문장 사이에 나타난 서로 다른 경향의 모순이다. 이 두 층위의 모순은 고문 운동이 나아갈 방향을 결정지었다.

첫 번째 문제의 경우 유개 · 손복孫復(992~1057) · 석개 등은 "문文의 독립적인 지위를 부정했고 심지어 도통道統으로 문통文統을 대체하고자 했다. 석개는 「괴설怪說 중中」에서 '주공 · 공자 · 맹자 · 양웅 · 문중자[89] · 한유[90]' 등의 도로 '양억[91]의 도'를 반대해야 한다고 주장했다. 이는 실제로 주공 · 공자 · 맹자 · 양웅 · 왕통 · 한유 등의 글로 양억의 글에 반대한다는 말로 글을 창작하며 '문'과 '도'가 나뉘지 않아야 한다. 도통으로 문통을 대체한다는 것은 문을 도에 아우르고 도에 부합하지 않는 글은 배척되어야 한다는 말이었다."[92] 반면 구양수는 문과 도를 구분하지 않는 시각에 반대했다. "구양수는

문정文正, 혼히 범문정공范文正公으로 불린다. 범중엄은 성품이 강직하고 청렴하였으며, 정치적으로 참지정사參知政事에까지 올라 송 초의 개혁을 주도하였다. 범중엄은 송나라 사대부상의 선구였으며, 그가 「악양루기岳陽樓記」에서 말한 "천하가 근심하기에 앞서 근심하고, 천하가 즐거워한 후에 즐거워한다〔先天下之憂而憂, 後天下之樂而樂〕."라는 구호는 송나라 사대부의 이상이 되었다.

87 l '문이재도文以載道'는 글이 도를 전달해야 한다는 뜻으로 목적론적 문장론을 나타낸다. 이때의 도는 곧 유가 사상을 가리킨다고 할 수 있다. 한유의 고문 주장은 순수한 고문의 부흥만을 위한 것이 아니라 유가 사상의 선양이라는 더 큰 목적이 있었다.

88 l '문종자순文從字順'은 문맥이 잘 통하고 용어 사용이 적절하게 기술하는 방식을 뜻한다. 이는 격식이나 규칙에 얽매인 형식적인 문장 구성이 아닌, 읽고 이해하기 쉬워 내용 전달에 유리한 평이한 글쓰기라고 할 수 있다.

89 l 문중자文中子는 왕통王通이다. 왕통은 하동河東군 용문현龍門현 통화진通化鎮 출신으로 자가 중엄仲淹, 호가 문중자文中子이다. 수나라의 교육가, 사상가이다. 어려서부터 『삼자경三字經』 『오경五經』 등을 읽고, 도가의 노장 사상에도 능통하였다. 저서로 『독서續書』 『속시續詩』 『원경元經』 『예경禮經』 『악론樂論』 『찬역贊易』을 남겼으나, 당 제국 때에 전부 실전되어 단지 그의 제자인 요의姚義와 설수薛收가 편집한 『문중자설文中子說』만이 남아 있다.

90 l 원문의 이부吏部는 한유를 가리킨다. 한유는 819년에 부처의 사리를 궁중에 모시려는 헌종에 반대하는 「불골표佛骨表」를 지었는데, 이로 인해 조주潮州 자사刺史로 좌천되었다가 다음 해에 조정으로 복귀하였고, 후에 이부시랑吏部侍郎에까지 올랐다. 이부시랑으로 인해 이부는 한유의 별칭으로 쓰였다.

91 l 양억楊憶은 송나라 초기에 서곤체西崑體를 유행시킨 대표적 인물이다. 양억 등은 화려한 당 제국 말기의 시풍을 계승한 『서곤수창집西崑酬唱集』을 지어 송나라 초기에 서곤체를 만들어냈으며, 이러한 시풍은 얼마 후에 일어난 고문 운동에 의해 배척받게 된다.

92 성복왕(청푸왕)成復旺 등, 『중국문학이론사中國文學理論史(二)』, 北京出版社, 1987; 中國人民大學出版社, 2009.

「송서무당남귀서送徐無黨南歸序」에서 안연을 실례로 들어, 이른바 덕행을 갖춘 선비라도 반드시 글을 창작하지 않는다고 설명했다. 도가 문장을 보충할 수 있지만 문장을 대체할 수는 없다고 할 수 있다."[93]

이 외에도 가장 중요한 점은 송나라 사람의 도가 당 제국 사람의 도와 다르다는 데 있다. 한유의 도에는 공자와 맹자의 정치적 색채가 더 많다. 반면 송나라 사람의 도는 불교와 도교의 사상을 받아들인 이학理學(성리학)으로 일상생활 속의 수양을 중시하고 천지의 도를 일상의 모든 일에 실현하여 성인에서 범인으로 나아가는 '유성입범由聖入凡'을 강조했다. 구양수에 따르면 도는 맹목적인 교조가 아니라 일상의 모든 일 속에 있다. 아울러 글은 작가 개인의 개성 표현이다.

> 도라는 점에서 같지만 언어와 문장은 반드시 같아야 할 필요가 없다. …… 각자 자신의 개성에 따라 도에 나아갈 뿐이다.(노장시, 179)
>
> 기 위 도 수 동 언 어 문 장 미 필 상 사 각 유 기 성 이 취 어 도 이
> 其爲道雖同, 言語文章未必相似. …… 各由其性而就於道耳.
>
> (구양수, 「여악수재제일서與樂秀才第一書」)

두 번째 문제의 경우 적지 않은 고문 작가는 기이함을 추구했던 한유 문장의 일면을 계승하여 뚝뚝 끊어지고 이해하기 어려운 글을 썼으며 심지어 "막다르고 깊숙한 곳을 찾아도 건질 게 없고, 한 마디로 비틀 걸 백 갈래로 돌린다."[94] 구양수는 송나라에서 '도'를 새롭게 이해하려고 했고, 이처럼 기괴한 일면으로 나아가는 경향을 단호하게 반대하면서 '문종자순'의 평이한 일면을 강력하게 제창했다.

> 구양수가 말했다. 맹자와 한유의 문장이 훌륭하기는 하지만 반드시 그와 닮을 필요는 없으니 글의 자연스러움을 취할 뿐이다.
>
> 구 운 맹 한 문 수 고 불 필 사 지 야 취 기 자 연 이
> 歐云: 孟 · 韓文雖高, 不必似之也, 取其自然耳.
>
> (증공曾鞏, 「여왕개보제일서與王介甫第一書」)

93 사천대학중문과(쓰촨대학중문계四川大學中文系) 編, 『송문선宋文選 전언前言』, 人民大學出版社, 1980.
94 구양수, 「강수거원지絳守居園池」: 窮荒搜幽入無有, 一語詰曲百盤紆.

구양수가 보기에 문장의 표준은 다음과 같다.

> 도는 알기 쉬워 본받을 수 있어야 하고 말은 이해하기가 쉬워 행동할 수 있어야 한다.
> 기 도 역 지 이 가 법 기 언 역 명 이 가 행
> 其道易知而可法, 其言易明而可行.(구양수, 「여장수재제이서與張秀才第二書」)

구양수는 스스로 수많은 글을 창작하고서 알기 쉽고 이해하기 쉬운 '이지이명易知易明'의 기준을 세웠다. "구양수의 문장은 …… 단지 평이하게 도리를 말할 뿐이다. 애초부터 괴이한 글자를 사용하지 않고 도리어 그러한 글자도 평이한 글자로 바꾸었다."[95] "집사(구양수)의 글은 여유가 있고 골고루 갖추고 되풀이되며 흐름이 무수히 꺾이지만 조리가 이어져 흐름이 시원시원하며 중간에 끊어지는 부분이 없으며 기운이 다하고 말이 지극하여 말을 급히 하고 논의를 다 펼쳐도 한가롭고 평이하며 힘겹고 고뇌하는 모습이 없다."[96]

주희는 문장의 논리라는 측면에서 글을 평가하고 소순은 문장의 기세와 문채라는 측면에 중점을 두고 있다. 이 두 측면의 공통점은 '평이함'이다. 구양수는 한 시대 유가의 큰 스승이고 문단의 영수이자 문학의 대가로서 후학의 힘을 북돋우고 인재를 길러냈다. 왕안석·증공曾鞏(1019~1083)·소식 등은 모두 그의 문생[97]이며 이로부터 송나라 문장 풍격의 기초가 다져졌다. 소식은 그를 '송나라의 한유'라 일컬었다. 소식도 글의 가장 높은 경계가 평담이라고 생각했다.

> 글을 쓸 때 마땅히 기상이 우뚝 솟고 문채가 찬란하게 해야 하고, 이후에 차츰 노련해지고 무르익으면 평담을 이루게 된다.

95 주희, 『주자어류朱子語類』 권139 「논문論文」 상: 歐公文章 …… 只是平易說道理. 初不曾使差異底字, 換却那尋常底字.

96 소순蘇洵, 「상구양내한서上歐陽內翰書」: 執事之文, 紆餘委備, 往復百折, 而條達疏暢, 無所間斷, 氣盡語極, 急言竭論, 而容與閒易, 無艱難勞苦之態.

97 ┃ 문생門生은 과거 시험의 급제자들이 그 시험의 고시관에 대해 자신들을 일종의 문하생과 같은 관계로 지칭하는 용어이다. 이와 함께 과거 시험의 고시관은 좌주座主라 불렸으며, 좌주와 문생의 관계는 일생 동안 이어지는 것이었다. 구양수는 지공거知貢擧로서 매요신과 함께 1057년의 과거를 주관하였고, 증공과 소식·소철(1039~1112) 등이 모두 그해의 합격자였다. 증공은 과거에 합격하기 이전부터 구양수의 문하생이었으며, 증공에 앞서 과거에 합격했던 왕안석은 어린 시절부터의 친구이자 인척 관계에 있던 증공의 추천으로 구양수를 만나게 되었다.

대 범 위 문　당 사 기 상 쟁 영　오 색 현 란　점 로 점 숙　내 조 평 담
大凡爲文, 當使氣象崢嶸, 五色絢爛, 漸老漸熟, 乃造平澹.

(주자지周紫芝, 『죽파시화竹坡詩話』)

2. 시: 평담

　　송나라 초기의 시풍은 만당과 오대를 이어받았다. 아름답고 화려한 시풍은 시대의 유행이 되었다. 양억・전유연錢惟演(977?~1034)・유균劉筠(971~1031) 등의 『서곤수창집』[98] 이 그 대표가 되어 30여 년간 시단을 주도했다. 문장과 마찬가지로, 시가詩歌에서도 먼저 왕우칭이 서곤체[99]와 다른 시, 즉 수려하면서도 알기 쉽고 신선하면서도 생기가 넘치는 시를 쓰자는 입장을 굳게 지켰다. 그 후에는 매요신(1002~1060)[100]과 소순흠 (1008~1048) 등이 의식적으로 서곤체에 반대하고 나섰다. 이들의 주장과 창작 활동은 정계와 문단 모두에서 큰 영향력을 발휘하던 구양수의 지지와 참여를 얻게 되었다. 송나라 시가 개혁이 승리하고 고문 운동이 성공했는데, 이는 모두 구양수가 상징적인 역할을 하면서 전개되었다. 그 후 왕안석을 거쳐 소식에 이르면서 비로소 높은 봉우리로 우뚝 자리 잡게 되었다. 구양수와 매요신은 이미 이론적으로 송시宋詩의 이상적 경계를 기술했고 후대의 시인들이 이를 이어받았다.

　　매요신은 평담을 시 이론으로 주장한 첫 번째 인물이다.

　　외물에 순응하고 성정을 풀어서 시를 지으면 평범하고 담백하면서도 깊이가 있다. 그걸 읊조리면 세상만사를 잊게 된다.

98 ｜ 『서곤수창집西崑酬唱集』은 북송 초인 경덕景德 연간(1004~1007)에 양억・전유연・유균 등의 17명이 지은 시 250수 가량을 수록한 2권본의 시집이다. 전체 작품에서 양억・전유연・유균의 시가 4/5 이상을 차지한다. 이들은 당 말의 이상은・온정균 등의 시풍을 모방하여, 전아함 대신 화려한 문구와 전고의 사용이 특징인 시들을 창작하였다. '서곤西崑'은 곤륜산昆侖山을 가리킨다.

99 ｜ 서곤체西崑體는 시의 체제 중의 하나로, 북송 초에 『서곤수창집』이 나온 이후로 이러한 시체詩體를 '서곤체'라 부르게 되었다. 이러한 시풍은 얼마 지나지 않아 구양수를 위시한 일련의 고문古文 운동가들에 의해 배척받게 된다.

100 ｜ 매요신梅堯臣은 선주宣州 선성宣城(지금의 안휘(안후이)성 선성(쉬안청)宣城) 출신으로 자가 성유聖兪 이다. 선성의 옛 명칭이 원릉宛陵이어서 흔히 원릉선생이라 불렸으며, 관직은 상서도관원외랑尙書都官員外郎에 이르렀다. 매요신은 서곤체의 시풍을 일소하고 송시의 새로운 양식을 개척한 인물 중의 하나이다. 저술로 『원릉선생집宛陵先生集』 등이 있다.

기 순 물 완 정 위 지 시　　즉 평 담 수 미　　영 지 령 인 망 백 사 야
其順物玩情爲之詩, 則平澹邃美, 詠之令人忘百事也.

(매요신梅堯臣, 「임화정시집서林和靖詩集序」)

시를 짓는데 예나 고금이 따로 없고, 오직 평담으로 짓는 게 어려울 뿐이다.

작 시 무 고 금　　유 조 평 담 난
作詩無古今, 唯造平淡難.(매요신, 「독소불의학사시권, 두정지홀래, 인출시지, 구복고치첩서일시

지 어 이 봉 정讀邵不疑學士詩卷, 杜挺之忽來, 因出示之, 具伏高致輒書一時之語以奉呈」)

읊조리는 시가 성정을 맞게 하려면, 조금 평담해지고자 한다.

인 음 괄 정 성　　초 욕 도 평 담
因吟适情性, 稍欲到平澹.(매요신, 「의운화안상공依韻和晏相公」)

시를 지을 때의 감흥을 잊지 못하는데, 선심을 어찌 내보인다 하리오? 자연스러움을
얻었다면, 어찌 꼭 온갖 인연들에 얽매일까?

시 흥 유 불 망　　선 심 거 운 저　　소 이 득 자 연　　녕 필 만 연 박
詩興猶不忘, 禪心詎云著? 所以得自然, 寧必萬緣縛?

(매요신, 「기제범재대사태주안은당寄題梵才大士台州安隱堂」)

여기서 평담이 선禪의 이치와 연관이 있음을 알 수 있다. 구양수는 문단의 영수라는
높은 위치에 있으면서, 매요신의 주장을 널리 알리는 데에 큰 힘을 쏟았다.

성유(매요신)는 평생토록 시를 짓는 데에 고심했는데, 한원고담閑遠古淡에 뜻을 두었기
때문에 작품의 구상이 매우 힘들었다. …… 묘사하기 어려운 풍경을 그려서 마치 눈
앞에 있는 듯이 펼쳐내고, 끝없는 뜻을 담아 언어 너머를 볼 수 있도록 하였다.

성 유 평 생 고 어 음 영　　이 한 원 고 담 위 의　　고 기 구 사 극 간　　　　상 난 사 지 경 여 재 목 전　　함
聖兪平生苦於吟詠, 以閑遠古淡爲意, 故其構思極艱. …… 狀難寫之景如在目前, 含

부 진 지 의 견 어 언 외
不盡之意見於言外.(구양수, 『육일시화六一詩話』)

소식은 송나라의 대가로 명성이 높았는데 이론상으로 평담을 긍정하고 더 나아가
함의의 새로운 의미를 개척했다.

이백과 두보 이후에도 시인이 그 뒤를 이어 계속 나왔다. 간혹 운치가 뛰어난 이들도 있었지만 재능이 그 뜻을 충분히 표현해내지 못했다. 오직 위응물韋應物(737~792)과 유종원만은 간결함과 예스러움 속에도 섬세함과 화려함을 표현해내고 또 담백함에 최고의 맛을 깃들게 했다. 그들의 차원은 내가 미칠 수 있는 곳이 아니다.

이 두 지 후 시 인 계 작 수 간 유 원 운 이 재 부 체 의 독 위 응 물 유 종 원 발 섬 농 어 간 고 기
李杜之後, 詩人繼作, 雖間有遠韻, 而才不逮意. 獨韋應物·柳宗元發纖穠於簡古, 寄

지 미 어 담 박 비 여 자 소 급 야
至味於澹泊, 非余子所及也.(소식, 「서황자사시집후書黃子思詩集後」)

고담을 소중히 여기는 것은 겉이 말랐지만 속은 기름지며, 담백한 듯하지만 실제로 맛이 좋음을 말한다. 도연명이나 유종원과 같은 이들이 그러하다.

소 귀 호 고 담 자 위 기 외 고 이 중 고 사 담 이 실 미 연 명 자 후 지 류 시 야
所貴乎枯淡者, 謂其外枯而中膏, 似澹而實美, 淵明·子厚之流是也.

(소식, 「평한류시評韓柳詩」)

평담은 송시의 이상으로 추구하게 되었다. 평담 이론이 송시에 새로운 면모를 가져다주었는지는 역사적 의의를 지닌 별도의 문제이다. 평담의 본질적인 의미는 송나라 사인의 심리 기제에서, 송나라 예술 전체의 구조 및 송나라 미학이 추구했던 경계에서 분명히 드러난다.

3. 서예: 담백

송나라의 서예는 시작에서부터 새로운 취향을 분명하게 드러냈다. 송 태종은 "서예의 붓과 벼루를 끔찍이 좋아했다."[101] 그는 궁정 안팎에 있는 역대의 서예 작품을 수집하고 순서대로 엮어서 모두 10권으로 된 법첩[102]을 만들었다. 제1권은 『역대제왕법첩歷代帝王法帖』이고, 제2권에서 제4권까지는 『역대명신법첩歷代名臣法帖』이고, 제5권은 『제

101 주장문朱長文, 『묵지편墨池編』 권3 「신한술宸翰述」: 於筆硯特中心好耳.
102 ㅣ 법첩法帖은 글씨를 감상하거나 배우기 위한 목적으로, 명필로 알려진 이들의 글씨를 모아 책으로 만든 것이다. 송 태종이 만든 것은 『순화비각법첩淳化秘閣法帖』이며, 남당南唐(937~975)의 후주後主인 이욱李煜(재위 961~975)이 만들었다는 『승원첩昇元帖』과 함께 최초의 법첩으로 알려져 있다.

가고법첩諸家古法帖』이고, 제6권에서 제8권까지는 왕희지의 글씨이고, 제9권과 제10권은 그의 아들인 왕헌지王獻之(348~388)의 글씨이다. 이『각첩』[103]의 절반은 왕희지·왕헌지 부자의 글씨가 차지하고 있으며 당해唐楷(당나라의 해서체), 심지어 안진경의 글씨는 단 한 글자도 수록하지 않았다. 이는 당 제국의 규범을 배척하고 진晉나라 사람의 기풍과 운치를 숭상하려는 의도를 분명히 드러내고 있다. 완성된『각첩』은 이후의 서법사書法史에 계속 전해져서 명 제국에 이르러 '첩학帖學'의 사조를 열었다. 송나라에서는『각첩』의 번각[104]과 모각[105]이 진행되어,『대관첩大觀帖』『수내사첩修內史帖』『담첩潭帖』『강첩絳帖』『이왕부첩二王府帖』『천주첩泉州帖』『예양첩澧陽帖』『정첩鼎帖』『희어당첩戲魚堂帖』『소흥란첩紹興蘭帖』 등의 수십 종이 만들어졌다. 송시가 당시唐詩의 영향(압력)에 맞서 의리와 정취情趣로 나아가는 것과 마찬가지로, 송나라의 서예는 당나라 해서의 영향에 맞서 높은 풍격으로 세속에 초탈했던 진晉나라 사람의 풍조로 방향을 전환했다.

소식이 거듭 "종요와 왕희지의 묵적墨跡은 맑고 자유로우며 간략하고 심원하니, 오묘함은 필묵 너머에 있다."[106]고 칭찬했고, 실제로 감정을 펼쳐내고 뜻을 높이 여기는 '선정상의宣情尚意' 송나라의 행서行書를 개척했다.『각첩』의 출현은 송나라 심미 취향이 나아갈 방향을 예시할 뿐만 아니라 서곤체의 시와 황전 화파[107]의 그림이 실세하리라는 것을 예시한다. 송나라 서예의 풍격을 살펴보면 이건중李健中으로부터 채양蔡襄(1012~1067)에 이르면서 평담하면서도 온후한 사인의 취향이 보편적인 인정을 받게 되었다.

103 │『각첩閣帖』은 곧『순화비각법첩』이다. 송 태종은 조정의 내부內府와 사대부가士大夫家에 소장된 진한秦漢 이래의 글씨들을 모아 10권으로 만든 후 비각秘閣에 석각石刻으로 남겨놓았다. 이에『순화비각법첩』을 흔히 '각첩'으로도 부르게 되었다.

104 │ 번각翻刻은 원각본原刻本에 따라서 모사하여 재차 판각하는 것을 말한다.

105 │ 모각摹刻은 그대로 베껴 적는 것을 말한다. 원래의 판본을 그대로 재현하는 데에 중점을 둔 번각에 비해서, 모각은 시행자의 감각이 반영될 소지가 많다.

106 소식,「서황자사시집후書黃子思詩集後」: 鍾王之迹, 蕭散簡遠, 妙在筆畵之外.

107 │ 황전 화파黃筌畵派는 황전黃筌(903?~965)과 그의 아들인 황거채黃居寀(933~?)의 화풍을 계승한 이들을 말한다. 황전은 오대 시대 서촉西蜀(전촉前蜀과 후촉後蜀)의 궁정화가로 성도成都(지금의 사천(쓰촨)성 성도(청두)) 출신이고 자는 요숙要叔이다. 황전의 그림은 다양한 색채와 뚜렷한 윤곽선을 특징으로 하는 세밀한 묘사가 돋보인다. 그는 여러 사람들에게 배워 여러 유형의 그림들을 모두 잘 그렸지만, 특히 화려하고 세밀한 화조화에 뛰어났다. 강남의 서희徐熙와 함께 '황서黃徐'라 불릴 정도로 당시 화조화의 양대 유파를 형성하였다. 황거채는 자가 백란伯鸞이다. 황거채는 후촉의 궁정화가로 황전과 함께 많은 그림을 그렸으며, 후촉 멸망 후에는 북송에서 활동하며 태종의 신임을 받았다. 그는 부친의 화풍을 계승하여 황전 화파를 발전시켰으며, 이러한 화풍은 북송 말기인 휘종徽宗(1082~1135) 때까지도 영향을 미쳤다.

송나라에 글씨를 잘 쓴다고 인정받는 인물로는 네 명만이 명망이 높다. 네 명 중에 소식은 도량이 크고 정숙하며 황정견은 아름다우면서도 유창하고 미불은 힘차면서도 속되지 않으니, 모두 사람으로 하여금 옷깃을 여미게 만든다. 채양만은 홀로 소박하고 무게 있음으로 이들의 위에 올라서 있다.

송 세 칭 능 서 자　사 가 독 성　연 사 가 지 중　소 온 자　황 류 려　미 초 발　개 령 인 감 임　이 채 공
宋世稱能書者, 四家獨盛. 然四家之中, 蘇蘊藉, 黃流麗, 米峭拔, 皆令人歛衽, 而蔡公

우 독 이 혼 후 거 기 상
又獨以渾厚居其上.(성시태성時泰,「창윤헌비발蒼潤軒碑跋」)

〈그림 5-3〉 **채양의 글씨**

채양의 소박하고 무게 있음(〈그림 5-3〉)은 사인이 높이 사는 온화함·태평함·담백함의 미美이다. 등숙鄧肅(1091~1132)은 다음처럼 말했다.

채양의 글씨를 보면 마치 구양수의 글을 읽는 듯하다. 단정하고 엄숙하면서도 각박하지 않으며, 온후하지만 법도를 거스르지 않아서 태평한 기운이 붓과 종이 사이에 한가득 나타난다. 당시 조정의 분위기가 홍성했다는 걸 상상해보면 알 수 있다.

관 채 양 지 서　여 독 구 양 수 지 문　단 엄 이 불 각　온 후 이 불 범　태 평 지 기　울 연 견 어 호 저 간
觀蔡襄之書, 如讀歐陽修之文, 端嚴而不刻, 溫厚而不犯, 太平之氣, 鬱然見於毫楮間.

당 시 조 정 지 성　개 가 상 이 지 야
當時朝廷之盛, 蓋可想而知也.(등숙,『제료옹진적題了翁眞迹』「발채군모서跋蔡君謨書」)

평이한 글, 평담한 시, 담백한 글씨와 한 호흡으로 일치하는 것이 그림에서 '평원平

600

遠'의 추구이다. 이와 관련해서 뒤에서 다룰 신품神品과 일품逸品의 논쟁과 곽희의 『임천고치』를 전문적으로 다루는 두 절에서 비교적 상세하게 논의하고자 한다.

4. 평담의 의의

평담의 심미 사상은 송나라 사람의 가장 복잡한 심리 상태의 내용과 역사의 방향을 포함하고 있다. 이는 한편으로 서민의 취향에 가까이 다가서며 동조하려는 것이고, 다른 한편으로 서민의 취향과 거리를 두고 경계를 명확히 하려는 것이다.

평담은 이학자(성리학자)의 문풍과 서로 부합한다. 송나라 이학자가 강학할 때 쉬우면서도 거의 구어에 가까운 '어록체語錄體'를 사용했다. 이렇게 하는 목적은 도리를 좀 더 분명하게 말하여 학생이 더 잘 이해하도록 하기 위해서이다. 이학자는 도의 이론적 틀과 강의의 논리적 맥락도 중시했다. 그들은 변려문과 고문에서 벗어나 평담을 자신의 풍격으로 삼아 사상의 명확한 전달에 치중했다. 또 서곤체의 시에서 벗어나 교화와 사회 그리고 일상의 생활로 눈을 돌려 글과 마찬가지로 평담을 자신의 나아갈 길로 삼았다. 송시는 당시와 비교해서 도리의 설명을 한층 더 중시했다. 이학 대가의 시와 문학 대가의 시는 같이 도리를 밝히며 함께 빛을 발하기도 하고 빛을 다투기도 했다.

평담은 화본 소설과 아주 가깝다. 서민의 취향에 부합하는 화본 소설은 주로 구어를 사용했다. 화본 소설이 사회 전반에 끼친 영향은 어느 누구도 소홀히 여길 수 없고 사회적 긴장감을 낳는 한 축을 이루었다. 송나라의 고문 운동은 한유를 배우면서 시작했지만 결국 한유의 기이하고 난해한 일면에서 벗어나고 한유의 문맥이 잘 통하고 용어 사용이 적절한 일면을 따르면서 크게 발전시켜서 평담의 풍격을 향해 갔다. 송나라의 고문(산문)은 이론의 교류라는 관점에서 보면 무의식의 지배를 받아 화본 소설 쪽으로 다가가는 모습을 보였다. 송나라의 알기 쉽고 이해하기 쉬운 문장의 특징과 화본 소설의 통속적 구어는 풍격의 취향에서 서로 부합하는 일면이 있다.

송나라의 고문(산문)으로 인해 문어가 한층 구어에 가까워졌다는 점은 이미 다툼의 여지가 없는 틀림없는 사실이다. 송시는 서곤체의 난해하고 화려한 풍조를 반대하며 평담을 향하게 되었는데, 이는 화본 소설과 설서[108] 공연에서 시가詩歌를 운용하는 방식과 암암리에 맞아떨어졌다. 화본 소설의 도입부와 결말, 중간의 중요한 부분에 예술의

최고 장르인 시를 사용하여 돋보이게 하였다. 청중의 이해를 위해 누구나 다 알고 있는 경전의 시들 이외에는 전부 평이하고 알기 쉬운 시를 사용하여 한 번 들으면(읽으면) 바로 알아들을 수 있다. 이러한 시들은 화본 소설에서 차지하는 특수한 위치로 인해, 늘 어떤 도리를 설명해야 했다. 송시의 평담과 도리로 승부를 보는 특성은 화본 소설과 서로 통하는 경향을 분명히 보여준다.

평담은 사인의 보편적인 취향을 나타낸다. 평담의 풍격은 결국 사인이 늘 염두에 두는 고아한 심미 추구가 되었다. 평담은 그림의 '원일遠逸'이나 서예의 '간고簡古'와 마찬가지로 깊은 내용을 지닌 문화적 추세를 만들어내었다. 따라서 시문의 '평담'은 화본의 '평이'와 다르고 또한 이론의 '명석'과 다르며, 고차원의 함의를 지니고 있다. 매요신의 오직 평담으로 짓는 게 어려울 뿐이라는 '유조평담난唯造平淡難'에서 '난難' 한 글자는 이미 심미 풍격으로서 평담과 일상생활에서 말하는 평담의 구별점을 명확히 보여주고 있다. 왕안석이 이와 관련해서 말한 적이 있다.

언뜻 보기에 평범한 듯하지만 매우 독특하여 범상치 않고, 쉽게 이루어진 듯하지만 오히려 어렵고 힘겹다.

간 사 심 상 최 기 굴 성 여 용 역 각 간 신
看似尋常最奇崛, 成如容易却艱辛.(왕안석, 「제장사업시」)**109**

분명히 평범하고 쉬워 보이는 시문의 경계일수록 실제로 특출한 변화의 과정과 힘들여 고생하는 노력을 거쳐서 도달하게 된다. 시문의 경지를 3단계에 비유한다면 이렇다. 평담-힘거움-평담. 심미 경지로서 평담은 첫 번째의 평담이 아니라 마지막의 평담이다.

구양수의 『육일시화』에서는 매요신의 말을 인용하여 평담을 이야기하며 나름 기준을 제시했다.

108 ┃ 설서說書는 화본을 대본으로 하여 사람들에게 옛이야기를 사람들에게 들려주는 것이다.
109 ┃ 「제장사업시題張司業詩」는 왕안석이 장적張籍에 대해 쓴 제시題詩이며, 위의 왕안석의 말은 장적의 시에 대한 평가이다. 장적은 당나라의 시인으로 소주蘇州 출신이며, 자는 문창文昌이다. 그는 흔히 '장수부張水部' 또는 '장사업張司業'으로 불렸으며, 그의 악부시樂府詩가 왕건王建과 함께 명성이 높아서 '장왕악부張王樂府'로 함께 불리기도 하였다.

묘사하기 어려운 풍경을 마치 눈앞에 있는 듯이 펼쳐내고, 끝없는 뜻을 담아 언어 너머에서도 볼 수 있게 담아낸다.

狀_상難_난寫_사之_지景_경如_여在_재目_목前_전, 含_함不_불盡_진之_지意_의見_견於_어言_언外_외.(구양수, 『육일시화』)

평담을 얻는 과정의 힘겨움을 말할 뿐 아니라 평담을 시문의 경계로 삼는 근본 특징을 말하고 있다. 즉 평담은 언어 너머의 풍부한 의미를 가져야 한다. 소식의 다음 두 구절은 송나라 사람이 강조하던 평담의 함의를 대표적으로 보여준다. "간결함과 예스러움 속에도 섬세함과 화려함을 표현해내고 또 담백함에 최고의 맛을 깃들게 했다."[110] 보기에 평담하지만 실제로 섬세함과 화려함을 포함하고 또 최고의 맛을 포함하고 있다. 모든 호화롭고 섬세하며 화려하고 지극한 맛은 모두 평담의 방식으로 드러나야 한다. 이른바 "겉이 말랐지만 속은 기름지며, 담백한 듯하지만 실제로 맛이 좋다."[111]

평담은 여러 방면에서 송나라 미학에 담긴 가장 깊은 역사적 철학적 의미를 구현해냈다.

110 소식, 「서황자사시집후書黃子思詩集後」: 發纖穠於簡古, 寄至味於澹泊.

111 소식, 「평한류시評韓柳詩」: (所貴乎枯淡者,) 謂其外枯而中膏, 似澹而實美, (淵明·子厚之流是也.)

제4절

신일神逸의 우위 논쟁

앞에서 이야기했듯이 당 제국의 '격格'에는 풍격과 등급이라는 두 가지 의미가 담겨 있었다. 등급의 측면에서 당 제국 장언원은 『역대명화기』에서 자연自然·신神·묘妙·정精·근세謹細 등 다섯 등급을 구분했다. 장회관張懷瓘은 『화품』에서 신神·묘妙·능能의 삼품三品으로 나누었다. 주경현朱景玄은 뒤에 다시 일품逸品을 덧보탰지만, 일품과 앞서 나온 삼품의 관계를 이야기하지 않았다. 송나라 황휴복은 『익주명화록』에서 오히려 일품을 신품 위에 두고 일·신·묘·능의 순서로 등급을 배열했다. 이로써 송나라 사람 사이에 심미의 이상적 경계에서 고하를 둘러싼 논쟁이 벌어지게 되었다. 북송의 휘종은 특히 신과 일의 관계를 다시 배치하여 신품을 제1로 삼고 일품을 제2로 삼았다. 남송의 등춘鄧椿은 다시 그 위치를 돌려놓아 일품을 제1에 놓고 신품을 제2에 놓았다. 신일의 논쟁은 송나라 미술계의 커다란 미학적 문제이자 동시에 송나라 미학의 일대 문제가 되었다.

먼저 '신'과 '일'의 의미를 살펴보도록 하자. 황휴복은 『익주명화록』에서 일·신·묘·능을 비교적 분명하게 설명하고 있다. 이 네 가지는 전체적 틀로 나타난다.

능격能格: 그림은 동물과 식물의 생태를 두루 나타낸다. 자연의 작용을 잘 배워 산과 강을 제대로 녹여내고 비늘 달린 어류와 날개 달린 조류의 형상에 생동감을 부여한다. …… 작용을 나타내므로 이를 능격이라 부른다.

묘격妙格: 사람은 그림을 그리며 각자의 개성대로 담아내서, 붓놀림이 세밀하고 먹빛이 오묘해도 왜 그러한지를 알지 못한다. 마침 포정이 칼을 놀려 소를 해체하듯,[112]

장석이 도끼를 휘둘러 코끝의 얇은 흙을 떨쳐내듯[113] 마음과 손이 하나가 되니 자세하고 현묘함이 최대로 발휘된다. 이를 묘격이라 부른다.

신격神格: 일반적으로 그림의 법도는 사물에 호응하여 그 모습을 형상화시킨다. 화가의 천기가 뛰어나게 높으면 구상이 신神과 부합하고, 형상을 창출하고 뜻을 세우면 묘하게 조화의 권능과 부합한다. 그림이 상자를 열고 사라졌다거나 벽에서 빠져나와 날아갔다고 하는 종류를 말하는 것은 아니다.[114] 따라서 이를 신격이라 부른다.

일격逸格: 그림의 일격은 그에 짝하기가 가장 어렵다. 네모와 원을 틀에 맞춰 그리는 데에 졸렬하고 채색을 정밀하게 하는 것을 하찮게 여긴다. 간략한 붓질로 형체가 갖추어져서 자연스럽게 터득하니 모방할 수도 없고 뜻 밖에서 노닌다. 이를 일격이라 부른다.

能格: 畫有性周動植, 學侔天功. 乃至結嶽融川, 潛鱗翔羽, 形象生. …… 功者. 故目之曰能格爾.

妙格: 畫之於人, 各有本性, 筆精墨妙, 不知所然. 若投刃於解牛, 類運斤於斫鼻. 自心付手, 曲盡玄微. 故目之曰妙格爾.

神格: 大凡畫藝, 應物象形. 其天機迥高, 思與神合. 創意立體, 妙合化權, 非謂開廚已走, 拔壁而飛. 故目之曰神格爾.

逸格: 畫之逸格, 最難其儔. 拙規矩於方圓, 鄙精研於彩繪. 筆簡形具, 得之自然, 莫可

112 ㅣ 이는 『장자』 「양생주養生主」에 나오는 '포정해우庖丁解牛'의 고사를 인용한 것이다. 포정은 소를 잡는 기술이 뛰어나, 그가 산 채로 소의 살을 발라내도 소가 고통을 느끼지 못할 뿐 아니라 칼도 무뎌지지 않았다고 한다.

113 ㅣ 이는 『장자』 「서무귀徐無鬼」에 나오는 장석匠石의 고사를 인용한 것이다. 장석은 도끼를 휘둘러서 영郢 땅 사람의 코끝에 얇게 올려놓은 백토를 깎아낼 수 있었는데, 이때 사람은 조금도 다치지 않았다고 한다.

114 ㅣ 솔거가 황룡사 벽에 〈노송도老松圖〉를 그리자 새가 진짜 소나무인 줄 알고 앉으려다 부딪쳐 죽었다는 이야기처럼 흔히 명화와 관련되는 전설적 이야기를 말한다. 전자의 경우 '개주開廚'는 '신묘할 정도로 훌륭한 그림'을 뜻하는 말이다. 『진서晉書』 「문원전文苑傳」에 따르면 고개지가 작은 상자에 그림을 넣고 봉한 채로 환현桓玄에게 맡겨두었는데 환현이 몰래 그림을 빼낸 후에 다시 봉해두었다. 고개지는 상자가 그대로인 채 그림만 없어진 것을 보고는 신묘한 그림에 영험함이 있어서 사라진 것이니 이상할 것이 없다고 말했다. 이후로 '상자를 열다'라는 말로써 '신묘할 정도로 훌륭한 그림'을 가리키게 되었다. 『진서』 「문원전 · 고개지」: 愷之嘗以一廚畫糊題其前, 寄桓玄, 皆其深所珍惜者. 玄乃發其廚後, 竊取畫, 而緘開如舊以還之, 給云未開. 愷之見封題如初, 但失其畫, 直云妙畫通靈, 變化而去.

楷模, 出於意表. 故目之曰逸格爾.(황휴복黃休復, 『익주명화록益州名畵錄』「목록目錄」)

능격은 주로 어떠한 사물을 그리더라도 생동감 있게 형상화할 수 있느냐에 달려 있으므로 외물의 형상을 중시한다. 묘격은 주로 화가가 어떠한 사물을 그리더라도 모두 자신의 개성적 풍격을 반영하느냐에 달려 있으므로 주체의 개성을 중시한다. 신격은 이미 외물의 형상과 화가의 성품을 다 갖추면서도 두 방면이 완전한 통일을 이루어 형形·상象·체體·의意가 모두 더 말할 나위 없이 선하고 아름다워 '구상이 신과 부합하'거나 '묘하게 자연의 권능과 부합한다.'

신격과 일격은 둘 다 아주 높은 경계인 것은 분명하지만 둘은 서로 다른 방식이다. 역사적으로 보면 신격은 육조 시대의 '착채루금錯彩鏤金'에, 당 제국 두보의 시·한유의 글(산문)·안진경의 글씨에 해당되는데, 법도에 따르지만 그 법도를 초월한다. 일격은 육조 시대의 '부용출수芙蓉出水'에, 당 제국 왕유·장언원·사공도에 해당되는데, 형상에서 벗어나 실질을 얻는다는 '이형득사離形得似'[115]나 어떻게 신묘해진지 모르지만 저절로 신묘해진다는 '부지소이신이자신不知所以神而自神'[116]이라고 할 수 있다. 이러한 바탕 위에 신과 일은 모두 신神이지만 신은 단지 조정의 신이자 도시의 신이자 유가의 신이고, 반면에 일은 산림의 신이자 전원의 신이자 도교와 불교의 신이다.

송나라에서 벌어진 신품 논쟁에는 송나라만의 특수한 내용이 담겨 있다. 구체적으로 회화사의 발전은 다음처럼 세 가지 측면으로 드러났다. 이는 또한 송나라 회화의 세 가지 경계라고 할 수 있다. 첫째는 화원[117] 안팎에서 벌어진 황전黃筌 화파[118]와 서희徐熙 화파[119]의 논쟁이다. 둘째는 화원 안팎에서 일어난 여러 가지 변화이다. 형호·

115 | 사공도, 『이십사시품二十四詩品』「형용形容」: 絶佇靈素, 少廻淸眞. 如覓水影, 如寫陽春. 風雲變態, 花草精神. 海之波瀾, 山之嶙峋. 俱似大道, 妙契同塵. 離形得似, 庶幾斯人.

116 | 사공도, 『사공표성문집司空表聖文集』 권2 「잡저雜著·여이생논시서與李生論詩書」: 皆不拘於一槪也. 蓋絶句之作, 本於詣極. 此外千變萬狀, 不知所以神而自神也. 豈容易哉?

117 | 화원畫院은 특히 북송의 휘종徽宗 때에 제도적인 지원에 힘입어 화가의 양성과 화법의 발전에 공헌하였다. 궁정의 화원은 원 제국에서 폐지되었다가 명 제국에서 다시 설치되었으며, 청 제국 때는 다시 폐지되었다.

118 | 발생과 풍격 등 황전 화파의 세부적인 내용에 대해서 공류경(공리우칭)孔六慶, 홍기용 역, 『황전화파』, 미술문화, 2006 참조.

119 | 서희徐熙는 오대 시기의 강녕江寧(지금의 남경(난징)南京) 또는 종릉鐘陵(지금의 강서(장시)성 진현(진셴)進賢) 출신으로 화가이지만 그의 집안은 강남의 명족이었다. 오대 시대에는 특히 서촉과 남당에서 회화 등의 예술이 발달했는데, 회화에서 황전이 서촉을 대표한다면 서희는 남당을 대표한 인물이었다. 또 황전

관동關仝·범관范寬·이성李成(919~967) 등의 내부적 차이, 이 네 명의 화가와 동원董源·거연巨然의 차이, 이상 여섯 명의 화가와 남송의 하규夏珪·마원馬遠의 변화 등이 있다. 셋째는 화원 안팎에서 벌어진 주류 화파와 문인文人 화파의 논쟁이다.

1. 황전 화파와 서희 화파의 논쟁

황전 화파와 서희 화파 사이의 논쟁은 오대로부터 시작되어 북송의 신종神宗(1068~1085) 때까지도 계속되었다. 황전 부자는 궁정의 화가이다. 오대 시대에 촉蜀 지역을 통치했던 네 명의 군주[120]는 모두 화려함을 숭상하여 궁전·황실의 정원·연못과 정자 등을 오대 중에서 최고로 만들었다. 그중 조정의 벽화와 문위[121] 및 병풍 등의 그림은 모두 황전 부자가 그렸다. 반면에 서희의 집안은 대를 이어 남당南唐(937~975)에서 관직을 지냈지만, 그는 평생 처사로 머물렀다. 이처럼 두 사람의 환경은 이미 각각 조정의 취향이나 산림의 운치로 나아가도록 결정되어 있었다.

오대는 중국의 화조화花鳥畵가 무르익어 전성기를 맞이했던 때이고 황전과 서희 두 사람은 서로 다른 두 가지 풍격을 대표하는 가장 걸출한 인물이었다. 제재題材의 대상을 보면 황전 화파는 궁중의 부귀한 기상을 드러내는 진귀한 동물과 상서로운 새((그림 5-4))와 기이한 꽃과 괴이한 바위였다. 서희 화파는 강호에 구애되지 않고 한적한 취향을 담은 강가의 꽃과 들판의 대나무 그리고 물가의 새와 연못의 물고기였다. 화법에 있어서 황전 화파는 정교하고도 세밀했으며 채색을 중시했다. 사람들은 이를 "붓놀림이 정밀하고 오묘하고" "그림이 진짜와 같다"[122]고 칭송했다. 첫째로 사계절의 변화에 맞

부자가 관직을 지녔던 반면에 서희는 평생 출사하지 않아서, 그의 그림은 소재와 화법에 있어 '강남 처사處士'의 소회가 드러난다는 평을 받았다. 이러한 평은 송나라 이후에 '황가부귀黃家富貴'와 '서희야일徐熙野逸'이라는 황전 화파와 서희 화파에 대한 상반된 인식으로 굳어지게 되었다.

120 | 오대십국 중 전촉前蜀(907~925)과 후촉後蜀(934~965)이 촉 지역에 세워졌다. 네 명의 군주는 전촉의 태조太祖 왕건王建(907~918)과 후주後主 왕연王衍(918~925), 후촉의 고조高祖 맹지상孟知祥(934~937)과 후주後主 맹창孟昶(938~965)을 가리킨다.

121 | 문위門幃는 출입문 위에 걸어놓은 깃발을 가리킨다.

122 | 『익주명화록』에 따르면 이러한 황전의 평가는 후촉을 세운 맹지상의 말이다. 황휴복, 『익주명화록』「묘격중품십인妙格中品十人·황전黃筌」: 其年秋七月, 上命內供奉檢校少府少監黃筌謂曰, "爾小筆精妙, 可圖畫四時花木蟲鳥·錦雞鷺鷥·牡丹躑躅之類, 周于四壁, 庶將觀矚焉." 筌自秋及冬, 其工告畢. 間者, 淮南獻鶴數隻, 尋令貌于殿之間. 上曰, "女畫逼眞, 其精彩則又過之."

<그림 5-4> 황가黃家 서조瑞鳥

쳐 그렸다. "네 계절의 꽃과 나무 그리고 곤충과 조류, 금계錦雞와 해오라기, 모란과 철쭉의 부류들을 네 벽의 둘레에 두루 그려놓았다."[123]

둘째로 꽃과 새의 생동감 있는 자태를 그렸다. "서촉의 군주가 황전에게 명하여 편전偏殿의 벽에 학을 그리게 했다. 몸을 움츠리는 학, 부리로 이끼를 쪼는 학, 털을 고르는 학, 깃털을 다듬는 학, 하늘을 향해 우는 학, 발돋움하는 학 등등 자태와 형상이 아주 정밀하여 살아 있는 것보다도 나았다."[124] 한층 더 중요한 것은 색채의 운용이었다. "여러 황씨가 꽃을 그리면 오묘함은 채색에 있고 붓놀림은 아주 신선하고 세밀하여 먹이 지나간 흔적이 거의 보이지 않았다. 단지 가볍고 밝은 색을 써서 색깔을 내므로 이를 '사생寫生'이라 했다."[125] 실물에 가깝게 그려 정신을 전달하는 효과를 거두므로 마치 매가 담벼락에 그려진 꿩을 보고 달려들 정도로 핍진하게 보였다.

서희는 황전에 비해 이러한 세밀함이 없어서 스스로 밝혔다. "붓을 놀릴 때에 일찍

123 황휴복, 『익주명화록』 권상 「묘격중품십인‧황전」: 圖畫四時花木蟲鳥‧錦雞鷺鷥‧牡丹躑躅之類, 周于四壁.

124 구양형歐陽炯, 『기이기奇異記』: "蜀主命筌寫鶴於偏殿之壁, 警露者, 啄苔者, 理毛者, 整羽者, 唳天者, 翹足者, 精彩態體, 更愈于生."

125 심괄, 『몽계필담』 권17 「서화書畫」: 諸黃畫花, 妙在賦色, 用筆極新細, 殆不見墨迹, 但以輕色染成, 謂之 '寫生'

이 색깔을 입히고 먹의 농담濃淡을 달리하고 하나하나 세밀하게 그리는 데에 공을 들여본 적이 없다."[126] 여기서 핵심은 서희는 먹을 위주로 하고 채색을 강조하지 않았다. "먹의 조절을 양식으로 하고 채색으로 보조하여, 붓의 흔적과 색깔이 서로 은은하게 받쳐주지 않았다."[127] 서희는 "먹을 사용하여 가지와 잎, 꽃술과 꽃받침을 그린 뒤에 색깔을 나타냈다. 따라서 골기骨氣와 풍신風神에서 고금을 통해 뛰어난 솜씨를 발휘했다."[128] 서희는 "붓에 먹을 적셔 그리면서 대략 그리고 간략하게 색깔을 입혔을 따름인데, 신기(정신)가 뛰어나게 보이고 남다른 생동감이 있었다."[129]

황전은 채색을 중시했다. 이는 장훤[130]과 이사훈(651~716)[131]이 조정의 부귀를 그린 전통을 이어받았다. 반면에 서희는 먹의 사용을 높이 쳤다. 이는 왕유와 장조張藻의 수묵화의 전통을 이어받았다. 양자는 모두 '신'의 경지를 구현했다. 먼저 황전은 형形으로부터 신神으로 나아갔다. 『선화화보』권16에서는 황전을 이렇게 평가하고 있다. "여러 화가의 장점을 배워 모두 자신의 것으로 만들었다. 화죽花竹은 등창滕昌을, 새와 참새는 조광윤(852?~935)[132]을, 산수는 이승李昇을, 학은 설직薛稷(649~713)을, 용은 손우孫遇를 스승으로 삼았다."[133] 황전은 여러 스승에게 배웠지만 스승보다 뛰어났는데, 마침 두보의 시나 한유의 글(산문)이 한 글자도 유래가 없는 것이 없고 고정된 격률에서 벗어났으며 아울러 여러 형식의 오묘함을 겸비했던 것과 닮았다. 『익주명화록』에서 회화의

126 곽약허, 『도화견문지』권4 「기예하紀藝下・화조문花鳥門・서희徐熙」: 落筆之際, 未嘗以傅色暈淡細碎爲功.

127 곽약허, 『도화견문지』권4 「기예하・화조문・서희」: 落墨爲格, 雜彩副之, 迹與色不相隱映也.

128 『선화화보』권17 「화조삼花鳥三・송宋・서희徐熙」: 落墨以寫其枝葉藥蕚, 然後傅色. 故骨氣風神, 爲古今之絶筆.

129 심괄, 『몽계필담』권17 「서화書畫」: 以墨筆畫之, 殊草草, 略施丹粉而已, 神氣迥出, 別有生動之意.

130 ㅣ 장훤張萱은 당나라의 궁정화가로 장안(지금의 서안(시안)) 출신이다. 장훤은 궁정의 풍속과 귀족 부녀자들의 그림에 뛰어나서 후대의 많은 화가가 그의 작품을 모사했다. 현존하는 그의 진품은 없지만, 수많은 모사품 중에 북송의 휘종이 모사했다고 전해지는 「괵국부인유춘도虢國夫人遊春圖」와 「도련도搗練圖」가 특히 유명하다.

131 ㅣ 이사훈李思訓은 성기成紀(지금의 감숙(간쑤)성 진안(친안)秦安) 출신으로 당 황실의 종실이다. 이사훈은 장군으로서 전공을 세우기도 하여 '대이장군大李將軍'으로 불린다. 그는 산수・누각・불도佛道・화목・조수鳥獸 등을 잘 그렸다고 하며, 특히 장식미가 두드러진 금벽산수金碧山水로 명성이 높았다. 황가의 일원인 이사훈은 이처럼 궁전의 누각과 금벽산수 등으로 화려한 그림을 그려, 후대에 '북종화'의 시조로 인정받게 되었다.

132 ㅣ 조광윤刁光胤은 이름을 조광刁光 또는 조광인刁光引이라고도 한다. 조광윤은 당 말의 옹경雍京(지금의 서안(시안)) 출신으로 꽃과 대나무, 고양이와 토끼, 작은 새들을 잘 그렸다고 한다. 조광윤은 천복天復 연간(901~903)에 촉蜀 땅으로 들어갔으며, 황전과 공숭孔嵩이 그에게 배웠다.

133 『선화화보』권16 「화조이花鳥二・오대五代・황전黃筌」: 資諸家之善而兼有之, 花竹師滕昌, 祐鳥雀師刁光, 山水師李昇, 鶴師薛稷, 龍師孫遇.

육법을 말하면서 형사形似와 기운氣韻을 제일 앞에 두었다.

> 육법六法 중에 형사와 기운 두 가지가 으뜸인데, 기운은 있지만 형사가 없으면 질이 문을 압도하게 되고 형사는 있지만 기운이 없으면 화려하지만 실질적이지 못하다. 황전의 작품은 이를 겸비했다고 말할 수 있다.
>
> 육 법 지 내　유 형 사　기 운 이 자 위 선　유 기 운 이 무 형 사　즉 질 승 어 문　유 형 사 이 무 기 운
> 六法之內, 惟形似·氣運二者爲先, 有氣運而無形似, 則質勝於文, 有形似而無氣運,
>
> 즉 화 이 불 실　전 지 소 작　가 위 겸 지
> 則華而不實. 筌之所作, 可謂兼之.

<div align="right">(황휴복, 『익주명화록』 권상 「묘격중품십인妙格中品十人·황전黃筌」)</div>

이것은 황전의 '신'을 강조하고 있다. 그는 형으로부터 신으로 나아가서 형과 신을 아울러 갖추고 있다. 반면 서희는 먹의 사용을 중시했다. 그의 특징은 형사形似에 있지 않고 일홍逸興·생기生氣·조화造化에 있었다. "서희는 …… 식견과 도량이 넉넉하고 자유로웠으며 고아함으로 자처했다. 꽃과 나무, 새와 어류, 매미와 나비, 채소와 과일 등을 잘 그렸다. 자연의 조화를 배우고 밝혔으며 뜻이 고금에 걸쳐 뛰어났다."[134]

> 고아함을 숭상하고 여유로움과 자유로움에 홍취를 두었다. 풀과 나무, 벌레와 어류를 그렸는데, 오묘함이 천지의 조화를 빼앗았으니 세상 화공의 솜씨로 미칠 수 있는 바가 아니었다.
>
> 소 상 고 아　우 흥 한 방　화 초 목 충 어　묘 탈 조 화　비 세 지 화 공 형 용 소 능 급 야
> 所尚高雅, 寓興閑放, 畵草木蟲魚, 妙奪造化, 非世之畵工形容所能及也.

<div align="right">(『선화화보』 권17 「화조삼花鳥三·송宋·서희徐熙」)</div>

따라서 서희의 신은 황전의 신과 다르다. 차이를 밝히기 위해 두 사람의 참조 대상으로 조창趙昌을 살펴보자. "서희가 그린 꽃은 꽃의 신神을 전해주고 조창이 그린 꽃은 꽃의 형形을 묘사한다."[135] 황전과 조창을 비교해보자. "황전은 신을 전하지만 오묘하지 않고 조창은 오묘하지만 신을 전하지 않는다. 신과 오묘함을 모두 갖춘 인물로는

134 곽약허, 『도화견문지』 권4 「기예하·화조문·서희」: 徐熙 …… 識度閑放, 以高雅自任. 善畵花木·禽魚·蟬蜨·蔬果, 學窮造化, 意出古今.

135 원문袁文, 『옹유한평甕牖閑評』 권5: 徐熙畵花傳花'神', 趙昌畵花寫花'形'.

서희 빼면 거의 없다."[136] 사실 부귀를 누린 황전 화파는 조정의 신神이고, 재야에 있었던 서희 화파는 산림의 일逸이다. 미불은 『화사』에서 법도의 관점에서 황전 화파의 그림은 베끼기 쉽다며 '이모易摹'라고 했고, 서희 화파는 법도를 초월하여 베낄 수가 없다며 '불가모不可摹'라고 했다. 이것은 바로 신과 일에 대한 황휴복의 묘사와 똑같이 들어맞는다.

이때의 신일神逸 논쟁은 주로 다음으로 드러났다. 1. 화조화의 영역, 2. 채색을 하느냐 아니면 먹만 사용하느냐, 3. 형形을 중시하느냐 아니면 흥興을 중시하느냐, 4. 법도를 중시하여 형태로 신을 그려내느냐 아니면 조화를 강조하여 직접 풍신風神을 추구하느냐, 5. 부귀(조정)의 신이냐 산림의 일이냐.

2. 사인의 논쟁과 화원 내부의 논쟁

예술의 관점에서 보면 황전 화파와 서희 화파의 논쟁은 색과 먹의 논쟁이다. 색은 신神과 관련되고 먹은 일逸과 보조를 같이한다. 오대 시대에 형호荊浩를 대표로 하여 산수화〈그림 5-5〉가 전성기에 들어섰는데, 두 가지의 특성을 갖는다. 첫째는 광대한 풍광을 그리는 전경 산수全景山水이고 둘째는 붓과 먹의 결합이다.

형호는 오도자에게 붓만 있었고 먹은 없으며 항용[137]은 먹만 있었고

〈그림 5-5〉 형호荊浩, 〈광려도匡廬圖〉

136 유도순劉道醇, 『송조명화평聖朝名畫評』 권3 「화훼령모문花卉翎毛門·신품사인神品四人·서희徐熙」: 筌神而不妙, 昌妙而不神, 神妙俱完, 捨熙鮮矣.

137 | 항용項容은 절강(저장)성 천태(티엔타이) 天台 출신으로 흔히 천태처사天台處士로 불

붓은 없지만 자신은 이 둘의 장점을 아울러 갖추었다고 여겼다. 형호에 따르면 당 제국 사람은 먹을 점찍고, 물들이고, 흩뿌리고, 바리는 기법 등으로 운용했을 뿐만 아니라 특히 산과 바위의 질감을 표현해내는 준법[138]을 발명했다. 전경 산수화는 모두가 붓과 먹을 겸비한 수묵화이다. 하지만 전경 산수화는 조정(부귀)에서 색을 중시했던 황전 화파의 그림과 대비하면 모두 일逸이었다. 이는 큰 틀에서 바라볼 때 이야기이다.

전경 수묵 산수화는 내부적으로 크게 둘로 나뉜다. 형호·관동·범관·이성으로 대표되는 북방파와 동원·거연으로 대표되는 남방파이다. 양자의 차이를 제재題材로부터 살펴보면 전자는 웅장한 북방의 산수를 그려서 양강과 웅장함에 치중하고, 후자는 수려한 강남의 산수를 그려서 음유와 담백함에 치중했다. 또한 양자가 묘사한 대상이 다르기 때문에 예술적 기법에서도 차이가 있다. 형호는 장대한 아름다움을 표현하기에 가장 적당한 부벽준斧劈皴을, 동원은 수려함에 특별히 어울리는 피마준披麻皴을 고안하여 사용했다. 두 가지를 한곳에 놓고 보면 전자는 신에 대응하고 후자는 일에 대응한다. 신은 양陽·강剛·웅雄·장壯과 서로 관련되고, 일은 음陰·유柔·평平·담淡과 서로 연결된다.

문인화가 등장하기 이전에 동원은 그다지 중시되지 않았다. 산수 화단은 형호·관동·범관·이성의 천하였다. 『성조명화평』에서는 이성과 범관을 신품神品으로 꼽았다.[139] 『오대명화보유』에서도 형호와 관동을 신품으로 꼽았지만[140] 동원은 전혀 주목을 받지 못했다. 북방파 내부의 형호·관동·범관·이성은 공동으로 웅장한 북방 산수를 펼쳐 보였는데, 지역 자체의 차이에 따라 각자의 특징을 드러냈다. 형호와 관동은 정북正北의 산수를 그리고 범관은 서북의 관섬 산수[141]를 그리고 이성은 동남의 제로齊魯

리곤 한다. 항용은 수묵 산수화를 잘 그렸으며, 왕묵王墨은 그의 제자라고 전해진다. 상기한 형호의 말과 같이 항용과 왕묵을 통해 먹의 농담을 활용한 수묵 산수가 발전하게 되었다. 따라서 항용은 수묵 산수에 있어 중요한 위치를 차지한다고 할 수 있다.

138 | 준법皴法은 중국화를 그리는 기법으로, 산과 돌, 봉우리와 나무의 표면을 입체감 있게 표현하는 화법이다. 그림을 그릴 때에는 먼저 그 윤곽을 그린 후에 다시 맑은 먹을 사용한다. 산과 돌, 봉우리와 나무 등을 그릴 때에 주로 피마준披麻皴·우점준雨點皴·권운준卷雲皴·해색준解索皴·우모준牛毛皴·대부벽준大斧劈皴·소부벽준小斧劈皴 등을 사용하고, 나무의 표면을 표현할 때는 인준鱗皴·승준繩皴·횡준橫皴 등을 사용한다.

139 | 『성조명화평聖朝名畵評』 권2의 「산수임목문山水林木門」에서는 「신품이인神品二人」과 「묘품육인妙品六人」 「능품십인能品十人」의 세 가지를 구분하였는데, 이 중 「신품이인」에 이성과 범관을 포함시켰다.

140 | 『오대명화보유五代名畵補遺』의 「산수문山水門」에서는 「신품이인」만을 구분하고, 형호와 관동 두 사람만을 이에 포함시켰다.

141 | 관섬關陝 산수는 지금의 섬서(산시)성 일대의 산수를 가리킨다. 이 지역은 고대에 흔히 관중關中이라고

산수를 그렸다. 예술 풍격으로 보면 관동은 힘차고 웅건하며 범관은 웅장하고 걸출하며 이성은 광활하고 심원하다. 형호는 이들 중 선배이다. 관동은 형호의 가장 뛰어난 제자이고 범관과 이성은 형호에게서 큰 영향을 받았다. 형호·관동·범관은 모두 각자의 특색을 가지고 있다. 그들은 이성과 비교하면 웅장하고 정정당당한 양강의 특징을 가지고 있다.

이성의 그림에는 그윽하고 담백하며 맑고 드넓은 평원의 면모가 매우 많다. 여러 사람의 평가를 종합해보면 이성의 그림을 알 수 있다. 첫째, 평원平遠으로 대기大氣를 깊게 드러낸다. "범관은 나이 들어서도 배움이 충분치 못하고, 이성은 평원의 공을 이루었다."[142] 둘째, 평원으로 운치를 드러낸다. "이성의 그림은 자연의 조화에 정통하고 붓으로 뜻을 온전히 펼쳐내어 지척에서 천 리를 쓸어버리고 손 아래에서 모든 정취를 그려낸다."[143] 셋째, 웅장함 속에 빼어난 기운을 담는다. "이공의 가법家法은 먹을 촉촉하게 쓰면서도 붓을 세밀하게 하여 푸르스름하고 흐릿한 기운 표흘히 피어올라 마치 천 리 밖에서 마주 보며 빼어난 기운을 움켜쥘 듯하다."[144] 넷째, 정밀한 그림 속에 의취意趣가 있다. "세상에서 이성이 먹을 금처럼 아낀다고들 말한다."[145] 이성은 "산수를 잘 그렸는데, 마음이 맞는 곳에 이르면 거의 붓과 먹으로 그림이 이루어지는 것이 아니다."[146] 따라서 일격逸格의 몇 가지 요소인 조화·우홍寓興·한아閑雅·청광淸曠 등은 이성의 그림 속에서 더 많은 자리를 차지하고 있다.

이성의 제자 곽희에 이르러 평원이 주류를 차지하여 웅장한 기풍이 사라지면서 평범한 운치가 더욱 커졌다. 곽희는 형호·관동·범관 등과 거리를 두면서 독자적인 풍격을 이루게 되었다. "곽희는 화원의 중심 인물이 되었지만 결코 궁정의 부귀를 표현하는 금벽金碧 산수는 그리지 않았고, 심지어 형호·관동·이성·범관·동원·거연 등의 대가처럼 수묵을 위주로 하려고도 하지 않았으며, 수묵 중에 약간의 색깔이 배어나오도

불렀다.

142 매요신梅堯臣, 『완릉집宛陵集』 권50 「왕원숙내한댁관산수도王原叔內翰宅觀山水圖」: 范寬到老學未足, 李成但得平遠工.

143 유도순劉道醇, 『성조명화평』 권2 「산수임목문·신품이인·이성」: 成之於畫, 精通造化, 筆盡意在, 掃千里於咫尺, 寫萬趣於指下.

144 한졸韓拙, 『산수순전집山水純全集』 「논관화별지論觀畫別識」: 李公家法, 墨潤而筆精, 煙嵐輕動, 如對面千里, 秀氣可掬.

145 『연북잡지硏北雜志』 권상卷上: 世言李成惜墨如金.

146 왕명청王明淸, 『휘주전록揮麈前錄』 권3: 善摹寫山水, 至得意處, 殆非筆墨所成.

<그림 5-6> 곽희, 〈과석평원도 窠石平遠圖〉

록 하였다. 전체적으로 수묵을 사용한 셈이다. 그는 산을 그리면서 운두준運頭皴을 사용했는데, 형호·관동·범관과 비교하여 산세의 단단한 정도는 줄어들었지만 결코 웅장한 기세를 잃어버리지 않았다. 그가 묘사한 나무는 '해조식'[147]의 특징을 지니고 있어 대추나무를 닮았다. 이는 마른 나무에 단단한 가지를 그렸던 이성과 뚜렷하게 구별된다. 그 밖에 표현 기법에 있어서 그는 '남방南方 산수화파'의 특징을 받아들여 어느 정도 물기가 포함되게 표현했다. 따라서 그의 그림은 이성 등의 그림에 비해 한층 윤택이 나고 수려하게 되었다."[148]

곽희가 궁정 화원의 중심 인물이 되자 그의 화풍은 송나라 취향의 주류가 되었다. 〈그림 5-6〉 신종 때에는 중서성中書省과 문하성門下省 및 학교와 여러 관청들의 조벽[149]에

147 │ 해조식蟹爪式은 해조법蟹爪法 또는 해조묘법蟹爪妙法이라고도 하며, 곽희의 독특한 묘사 방식이다. 해조는 게의 발톱을 뜻하며, 해조법은 나무를 마치 게의 발톱과도 같이 날카롭게 그린다고 하여 이러한 명칭을 얻게 되었다.

148 │ 장광복(장광푸)張光福, 『중국미학사中國美學史』, 知識出版社, 1982.

149 │ 조벽照壁은 영벽影壁이라고도 한다. 조벽은 정문 앞에 장벽을 병풍처럼 설치하여 정문 안이 들여다보이지 않도록 막아주는 역할을 하는 구조물이다. 조벽은 사원이나 관청뿐 아니라 일반 대저택 등에도 흔히 세워져 있으며, 가림막이나 장식의 용도로 사용한다.

걸린 그림은 모두 곽희의 그림이었다. 신종에 이어 즉위한 철종哲宗(1086~1100)은 곽희의 그림을 좋아하지 않았지만 소식과 황정견 등 중요 인물은 여전히 곽희의 그림을 아주 높이 추앙했다. 곽희의 그림, 채양의 글씨, 구양수의 글(산문)이 만들어낸 시대적 풍조의 주류는 바로 '평담'이었다. 어떤 시각에서 보면 형호 · 관동 · 범관은 이성 · 곽희와 함께 서로 다른 두 가지의 풍격을 일구었다. 전자는 웅장하고 신神에 속하며, 후자는 담백하고 고원하며 일逸에 속한다. 신과 일의 차이는 화면의 배치와 구도에서 고원高遠 · 심원深遠과 평원平遠의 차이로 표현되었다. 나아가 이처럼 서로 다른 구도로 인해 웅장하고 건장함과 수려하고 느긋함의 그림 구별로 표현되었다. 또한 기氣의 중시와 운韻의 숭상이라는 차이로 나타나기도 했다.

산수화가 산림으로부터 궁정으로 들어선 뒤에, 북송 시대에는 비록 화가마다 여러 가지 차이가 있지만 하나같이 전경 산수화였다. 송나라가 수도를 남도한[150] 이후에 이당李唐(1066~1150)을 거치면서 변화가 시작되어, 하규夏珪와 마원馬遠에 이르러 새로운 정형이 나타나게 되었다. 이당의 화풍은 범관에게서 나왔지만 북송 때에도 범관과 거리가 있었고, 수도의 남천 뒤에 소부벽준에서 대부벽준으로 크게 변화하면서 번잡함을 간결한 풍격으로 바꾸어 전환의 새로운 장을 열었다. 유송년劉松年(1155?~1218)은 '울창한 숲과 키 큰 대나무, 산은 맑고 물은 빼어난〔茂林修竹, 山淸水秀〕' 강남의 풍광을 그림의 대상으로 하였다. 그가 그린 산과 바위의 준법은 이당의 대부벽준을 닮기도 했고 또 곽희의 운두준을 닮기도 했지만 이들보다 더 소박하고 솔직하다. 그의 대표작인 〈사경산수四景山水〉는 아직 이당에게 남아 있던 전경 산수의 흔적으로부터 소경小景 산수로 전환되면서 직접 마원 · 하규와 통하고 있음을 분명히 보여준다.

마원과 하규의 그림에서는 단지 언제나 산수의 일부분을 그린다. 이른바 '하반변'[151]은 하규의 그림(〈그림 5-7〉)에서 실경實景이 그림의 절반을 차지하고 있다. 이른바 '마일각'[152]은 실경이 그림 전체의 일부분만을 차지하고 있다. 하규와 마원의 그림에는 모두

150 ┃ 남도南渡는 곧 북송이 금나라에 멸망한 이후의 남송의 건국(1127)을 가리킨다. 금나라에 의해 수도인 개봉이 함락된 북송은 장강長江을 건너 남쪽 임안臨安에 도읍을 정하고 남송을 세웠다.

151 ┃ 하반변夏半邊은 하규의 그림이 거의 절반의 여백을 두고 있음에 따른 호칭이다. 또 '하반변'이란 말로 하규 본인을 지칭하기도 한다. 마원을 지칭하는 '일각一角' 또한 의미는 비슷하여, 흔히 '일각반변一角半邊'이라 하여 마원과 하규의 화풍을 함께 지칭하기도 한다.

152 ┃ 마일각馬一角은 마원의 그림이 대상을 화폭의 한 부분에만 그리는 것에서 연유한 명칭이며, 마원을 가리키는 호칭으로도 사용한다.

〈그림 5-7〉 하규, 〈송계범월도松溪泛月圖〉

많은 여백이 있으며, 유무상생有無相生의 방식을 통해 무한한 깊은 뜻을 표현해낸다. 비교해보면 형호·관동·범관·이성·동원·거연의 그림은 실경이 화폭 전체를 가득 채운 전경 산수라고 한다면, 마원과 하규의 그림은 여백이 더 많고 의미가 더 풍부한 일우산수一隅山水(옮긴이 주: 한 모퉁이의 산수)나 변각지경邊角之景(옮긴이 주: 한 변의 구석에 표현된 풍경)으로 산수화의 또 다른 풍격을 형성했다. 형호·관동·동원·거연·이성·범관의 그림에서 율시律詩와 같은 웅장함을 느낄 수 있다고 한다면, 마원과 하규의 그림에서는 절구絶句의 운치를 느낄 수 있다. 이 두 가지 유형의 산수에 신과 일의 개념을 적용해본다면, 전경 산수는 웅장하고 드넓은 대기로 드러나고 신에 속하며, 일우산수는 텅 비고 담백함으로 드러나며 일에 속한다.

형호·관동과 동원·거연의 차이는 오대에서 송 초에 이르는 기간에 걸쳐 화원 외부의 심미 취향의 차이를 대변한다. 관동·범관과 이성·곽희의 차이는 수묵 산수에 있어 화원 외부와 화원 내부의 차이를 보여준다. 이성·곽희와 하규·마원의 차이는 화원 내부의 차이를 나타낸다. 이러한 차이는 모두 수묵 산수화 내부의 차이이다. 이들과 신일神逸 논쟁의 관련성은 비록 대략적인 설명은 가능하지만 결코 뚜렷하게 드러나지 않는다. 오직 신일 논쟁의 전체와 연계시켜봐야 그 관련성이 분명히 두드러지게 나타난다.

3. 문인 화풍과 주류 화풍의 논쟁

이상 두 가지의 '신일 논쟁'은 대체로 특별한 유형의 그림에만 국한되었다. 다음의 '신일 논쟁'은 모든 그림의 유형을 포함하고 모든 그림의 내용을 다룬다.

주류 화풍은 화원 화풍을 중심으로 하는데, 북송의 휘종 시기에 무르익었다. 마침 휘종, 조길趙佶(1082~1135)은 그림에서 신神을 제일로 간주했다. 조길을 대표로 하는 화원 화풍에는 세 가지의 전통이 집약되어 있다. 첫 번째는 황전 화파의 전통이다. 〈부용금계도芙蓉錦鷄圖〉(《그림 5-8》) 〈청금도聽琴圖〉와 같은 조길의 그림은 정교하고 화려하여 황전 화파의 전통에 해당한다. 두 번째는 최백崔白(1044?~1088)과 오원유吳元瑜의 전통이다. 최백 등은 서희 화파의 수묵 선염[153]과 담백한 색채를 이어받아서 객관적인 대상을 자세히 관찰해야 하는 '사생寫生'을 더 강조했다. 〈유압노안도柳鴨蘆雁圖〉〈투앵무도鬪鸚鵡圖〉와 같은 조길의 그림이 바로 이러한 유형에 속한다. 조길은 법도를 강조하여 대상을 그릴 때에 자태나 수량·계절 등의 잘못을 허용하지 않았다. 예컨대 월계화는 한 해의 사계절 동안 꽃술·가지·잎사귀 등이 모두 다를 뿐 아니라 같은 계절에도 초엽·중엽·말엽이 다르다. 세 번째는 곽희·구양수·채양 등의 사인 전통이다. 마음의 지식을 중시하고 그림 너머의 뜻을 강조했다. 따라서 화원에서는 문화적 수양을 중시하여 반드시 이수해야 할 과목으로 『설문해자』『이아』『방언方言』 등의 과목을 개설했다. 또 그림과 시의 연관성을 중시하여 그림에 담긴 시의詩意를 강조하고 그림 너머의 그림을 추구했다.

화원의 시험 문제는 늘 한 수의 시를 출제했다. 예컨대 "어린 가지 위의 붉은 꽃눈 한 점, 사람을 감동시키니 봄빛 많이도 필요 없구나."[154] 화공이 시제에 대해 꽃 그림을 구상한다면 이류二流로 빠지고 만다. 이 시제의 장원은 난간에 기대어 선 미인을 그려놓았는데 그녀의 붉은 입술과 초록빛 버드나무가 서로 대비를 이루는 그림이었다. 또 예컨대 "어지러운 산세가 옛 절이 숨어 있네〔亂山藏古寺〕."라는 시제가 제시되었다. 글자의 표면적인 의미에 따라 아무리 오묘한 구도로 옛 절의 모습을 그려낸다 하더라도 옛 절의 일부를 그린다면 높은 점수를 받기 어렵다. 이 시제의 장원은 황량한 산이 화폭을 가득 채운 가운데 단지 사찰임을 표시하는 깃대 하나만을 그려놓은 그림이다. 또 예컨대 "꽃을 밟고 돌아오니 말발굽이 향기롭네〔踏花歸去馬蹄香〕."라는 시제가 제시되었다. 이 시제의 장원은 한 무리의 벌과 나비가 달리는 말발굽을 쫓아가

153 | 선염渲染은 중국화의 기법 중 하나이다. 선염은 수묵이나 채색을 사용하여 점차 색채를 흐리게 하면서 번지도록 하는 기법이다.

154 | 『어정패문재서화보御定佩文齋書畵譜』 권15 「논화오論畵五·송진선논화宋陳善論畵」: 嫩綠枝頭紅一點, 動人春色不須多.

〈그림 5-8〉 조길, 〈부용금계도〉

는 그림이다. 이상의 세 가지 전통은 규범을 중시하고 대상을 상세히 본뜨고 형신形神이 겸비되고 뜻을 그림 너머에 두는 화원 신품神品의 내용을 형성하였다. 사람은 조길의 그림을 늘 법도의 정밀함과 신을 전달하는 오묘함이라는 두 가지 측면에서 평가하곤 했다.

> 필묵筆墨을 자유로이 놀렸으니, 짐승의 털 한 올, 풀 한 포기조차 모두 정묘하여 다른 사람보다 뛰어났다.
>
> 유 희 한 묵　일 우 모　일 훼 목　개 정 묘 과 인
> 游戲翰墨, 一羽毛, 一卉木, 皆精妙過人.
>
> (이증백李曾伯, 『가재속고可齋續稿』 전권오前卷五 〈발선화포금도跋宣和浦禽圖〉)

> 천지 사이의 모든 사물이 각양각색으로 다 갖춰지고 재주가 매우 지극하다. 이를 보는 사람으로 하여금 자신의 신명이 아득히 온 세상[155]을 노닐 상상을 하게 한다.
>
> 범 천 지 간 소 유 지 물　색 색 구 비　위 공 심 지　관 지 령 인 기 신 유 팔 극 지 상
> 凡天地間所有之物, 色色具備, 爲工甚至. 觀之令人起神游八極之想.(『화감畵鑒』)

> 상황上皇(조길)의 오묘한 사생寫生은 신의 경지에 들어서, 나뭇가지 하나에 맑고 상쾌한 강남의 봄이 담겨 있다.
>
> 상 황 사 생 공 입 신　일 지 소 쇄 강 남 춘
> 上皇寫生工入神, 一枝瀟洒江南春.
>
> (원각袁桷, 『청용거사집淸容居士集』 권45 「제발題跋 · 휘종매작도徽宗梅雀圖」)

주류 화풍의 자세하게 사물을 모방하는 양식은 한편으로 조정의 질서와 사회 윤리의 구현이고, 다른 한편으로 송나라 사회의 특유한 기술과 과학 정신의 반영이기도 했다. 이로부터 나온 '신'은 당연히 오랜 전통의 축적일 뿐 아니라 새로운 내용도 있는 것이다.

문인화가 탄생한 중요한 요인은 곽희가 화원에 들어가서 송나라 그림의 주류에 편입된 데에 있다. 곽희의 그림은 구양수의 글(산문), 채양의 글씨와 함께 사회 전반의 심미 취향을 수립했다. 이처럼 평담을 주제로 하는 심미 취향은 조정에 받아들여져서

155 ｜ 팔극八極은 팔굉八紘과 같이 팔방八方의 멀고 너른 범위라는 뜻으로, 온 세상을 이른다.

함께 정통의 주류로까지 확장되어 본받아야 할 기준이 되었다. 그 결과 때때로 이러한 취향은 사인의 가슴에서 차츰 벗어나서 하나의 습관이나 기술 또는 상투적인 것으로 바뀌게 되었다. 따라서 한편으로 사인의 취향은 조정의 취향과 보편적 취향이 되었고, 다른 한편으로 보편적 취향이 되는 동시에 사인 취향 자체의 독특한 성격은 가리게 되었다. 사인 취향의 독특한 성격은 바로 사인이 사회 구조 속에서 갖는 독특한 지위와 마찬가지로 아주 중요하다. 이로부터 사인의 취향이 보편적 취향으로 확장될 때 사인이 반드시 자신의 취향을 새롭게 바꾸어야 하는 때였음을 알 수 있다. 문인 서화書畵는 바로 이러한 배경하에서 탄생했다.

본래 문인 학사는 문인의 시·서·화를 전면적으로 추진했다. 성취로 보면 문인시는 당시唐詩가 최고봉에 오른 뒤에 결코 이를 초월하는 창작이 나오지 않았다. 또 서예는 이왕二王(왕희지와 왕헌지 부자)·장욱·회소懷素(725~785)의 거대한 영향 아래에 위대한 업적이 드물었다. 결과적으로 문인의 시·서·화 이론은 왕유·도연명·왕희지의 지위를 대단히 높이 끌어올렸다. 이러한 몇몇 인물의 예술적 성과는 자연히 문인 예술의 이론과 결합하게 되었다. 시나 서예와 달리 그림은 발전하는 과정에 있었다. 문인의 심미 취향이 변화하는 중에 문인화는 이전 사람을 초월하는 거대한 진전을 이룩하게 되었다. 이러한 의의를 바탕으로 하여 문인화는 송나라 사인의 독특한 의식을 집중적으로 구현해냈고 또 송나라 사인의 가장 높은 경계를 대표한다고 말할 수 있다.

장광복(장광푸)張光福은 『중국미학사』에서 소식·문동·미불·미우인米友仁(1074~1153)·왕선王詵·이공린·조영양趙令穰·조보지晁補之(1053~1110)·이세남李世南·황노직黃魯直 등의 많은 북송 후기 문인 화가를 열거하고 있다. 이들의 창작과 주장은 문인화의 아래와 같은 기본적인 논점을 구성한다.

1) 일품逸品의 추구

문인화는 구양수·채양·곽희 등이 지녔던 평담하고 온후한 특징을 한 걸음 더 전진시켰다. 문인화 이전에 동원은 거의 주목을 받지 못했다. 문인 화가인 미불은 동원을 다음처럼 높이 쳤다. "근세의 최고 신품神品으로 품격이 높아 견줄 데 없다."[156] 실상

156 미불, 『화사畵史』: 近世神品, 格高無與比也.

동원의 산수화에서 나타난 강남의 빼어난 경치의 부드러움과 평원 구도의 드넓음, 피마준 기법에 따른 담백하고 수려한 모습 등이 문인 화가가 추구하는 고원한 심미 취향에 좀 더 접근했기 때문이다. 문인화가 등장한 뒤에 형호와 관동의 지위가 내려가고 동원과 거연의 지위는 상승했다.

더 중요한 점은 문인화에서 그리는 대상이 황전과 서희의 논쟁이 있고 나서 형호·관동과 동원·거연의 차이가 드러나면서 모두 '일'의 요소에 치중되어, 성숙되면서도 자각적인 예술 경계를 추구하게 되었다. 문인 화가 송적[157]은 팔경[158]을 통해 전형적인 문인의 정취를 나타냈다. (1) 너른 모래톱에 내려앉은 기러기를 그린 평사낙안平沙落雁, (2) 먼 바다로부터 돌아오는 돛단배를 그린 원포귀범遠浦歸帆, (3) 맑은 아지랑이 속의 산골 마을을 그린 산시청람山市晴嵐, (4) 겨울날 해질녘에 강과 하늘에 내리는 눈을 그린 강천모설江天暮雪, (5) 동정호에 비치는 가을밤의 달을 그린 동정추월洞庭秋月, (6) 소수瀟水와 상강湘江에 내리는 밤비를 그린 소상야우瀟湘夜雨, (7) 안개에 싸인 산사의 저녁 종소리를 그린 연사만종煙寺晚鐘, (8) 어촌에 지는 저녁놀을 그린 어촌낙조漁村落照. 이와 같은 팔경은 실제로 일逸에 대한 숭상이다. 황휴복의 일품제일逸品第一은 문인화를 통해 충분히 구현되었다.

2) 인품人品 추구

문인화는 사인의 의지나 취향과 화공畵工의 기술을 엄격하게 구분한다. 비록 송적의 팔경이 사람에 의해 끊임없이 모방되었지만 문인화 그 자체는 모방을 초월한 것이다.

사인이 가슴속에 있는 언덕과 골짜기를 수묵으로 그려서 노닐게 할 수 있다면 평원

157 | 송적宋迪은 북송의 문인 화가이며 하남(허난) 낙양(뤄양) 출신으로 자가 복고復古이다. 희령 7년(1074) 삼사사원三司使院 화재의 책임으로 파면되고 낙양(뤄양)에 은거하였다. 이성 계열의 평원 산수화와 송석도가 훌륭하다. 연무를 수묵으로 나타내는 『장소패벽』의 수법을 전용지에게 가르쳤다 하며 또한 호남운판일 때 〈소상팔경도〉를 창시했다. 일족 모두가 그림을 잘 그렸고 중형의 손자도, 생질인 송자방도 문인 화가로 알려져 있다.

158 | 팔경八景은 송적이 자신이 그린 산수에 평사낙안을 위시한 여덟 가지의 화제畵題를 사용하여 이를 '팔경'이라고 한 데서 유래하였다. 이에 대해 심괄의 『몽계필담』 「서화書畵」에서 처음으로 언급하고 있다. 송적 이후로 '팔경'은 경치가 좋은 명승지를 가리키는 일반적인 용어가 되어, 후대의 많은 이들이 시와 그림에 응용하였다. 『몽계필담』 「서화」: 度支員外郞宋迪工畵, 尤善爲平遠山水. 其得意者有平沙雁落·遠浦帆歸·山市晴嵐·江天暮雪·洞庭秋月·瀟湘夜雨·煙寺晚鐘·漁村落照, 謂之'八景.'

산수로 펼쳐내는데, 이는 진실로 화공이 미칠 수 있는 바가 아니다. 예로부터 송적의 팔법八法이 전해지는데 이를 활필活筆이라 한다. 풍미를 미루어 짐작해보면 사인의 산수는 거의 그와 유사할 것이다.

사인흉중유구학자　악능유희수묵간　작평원산수　고비화공소급　구전송부고팔법
士人胸中有丘壑者, 若能游戲水墨間, 作平遠山水, 固非畫工所及. 舊傳宋復古八法,

위지활필　상견풍미　차개득기방불운
謂之活筆, 想見風味, 此蓋得其髣髴云.

(장원간張元幹, 『노천귀래집蘆川歸來集』 권9 「제발題跋・발동정산수양跋洞庭山水樣」)

이에 대해 소식은 가장 분명하게 풀이한다.

사인의 그림을 살펴보면, 예컨대 천하의 말을 세세히 살피며 그 의기意氣가 이르는 바를 취한다. 화공은 흔히 채찍, 가죽과 털, 마구간과 마구유, 사료 따위에만 주의하여 빼어난 점이 조금도 없으니 약간만 훑어보아도 바로 싫증이 난다.

관사인화　여열천하마　취기의기소도　내약화공　왕왕지취편책　피모　조력　추말
觀士人畫, 如閱天下馬, 取其意氣所到, 乃若畫工, 往往只取鞭策・皮毛・槽櫪・芻秣,

무일점준발　간수척허편권
無一點俊發, 看數尺許便倦.(소식, 「발송한걸화산跋宋漢杰畫山」)

그렇다면 이러한 의기는 무엇인가? 바로 문인의 포부와 정신이다. 이것은 그들만의 독특한 것이어서 다른 사람이 모방할 길도 없고 또 모방할 수도 없다.

인품이 이미 높으면 기운이 높지 않을 수 없고, 기운이 이미 높으면 생동감이 지극하지 않을 수 없다.

인품기이고의　기운불득부고　기운기이고의　생동불득불지
人品旣已高矣, 氣韻不得不高, 氣韻旣已高矣, 生動不得不至.

(곽약허郭若虛, 『도화견문지圖畫見聞誌』 권1 「논기운비사論氣韻非師」)

이것은 그림을 그리는 기술이 아니라 그림을 그리는 사람의 정신을 그림의 핵심으로 삼는 문인화의 특징을 알 수 있다.

3) 신으로 형상을 그려내다

신으로 형상을 그려내는 이신사형以神寫形과 화원 신품의 형상으로 정신을 그려내는 이형사신以形寫神은 서로 반대된다. 이형사신은 형상에서 시작하여 형을 통해 신에 이른다. 이때의 형상은 반드시 외물의 형상이며 반드시 '사물을 신중하고 상세하게 모방하기'를 요구된다. 반면 이신사형은 신에서 시작하고 이에 따라 얻게 된 형상은 예술적 형상이다. 이 형상은 외물의 형상과 서로 닮을 수도 있고 닮지 않을 수도 있는데, 문인의 그림을 화공의 그림과 구별하기 위해 흔히 사물과 서로 닮지 않게 그리곤 한다. 따라서 이신사형을 이해하느냐 여부는 문인화의 취향을 판별하는 표준이 되었다.

이신사형은 실제로 송나라 사람이 '평담平淡'을 추구할 때에 시작되었다. 이때의 평담은 일반적인 평담이 아니라 그 안에 지극한 맛을 포함하는 평담이다. 이러한 평담이 필요로 하는 것이 바로 이신사형이다. 어떤 의미로 보면 이신사형을 이해해야만 송나라 미학이 중국 미학사에서 진전시킨 것을 이해할 수 있다. 육조 시대 미학의 커다란 공헌은 '신神' '골骨' '육肉'이라는 심미 구조의 발견이라고 하고 당 제국 미학의 커다란 성취는 의경 이론을 발견하여 형상으로서 경境과 상 너머의 상〔象外之象〕으로서 미味에 입각해서 신·골·육을 실질적으로 추동시켰다면, 송나라 문인화는 '상 너머의 상'의 '미味'를 바탕으로 하여 예술 형상의 본질을 한 걸음 더 밀어붙였다고 할 수 있다. 이처럼 거대한 진전은 당시와 후대의 많은 유력한 이론가까지도 모두 이해할 수 없는 일이었을 뿐만 아니라 끊임없이 부정해왔다. 여기서 두 가지 이론을 대비시켜보자.

> 형사(형상의 유사)로 그림을 이야기하는 것은 그 소견이 어린아이와 비슷하다. 시를 지으면서 어떠한 시를 꼭 고집한다면, 정녕 시를 아는 이가 아니리라.
>
> 논화이형사 견여아동린 부시필차시 정비지시인
> 論畵以形似, 見與兒童鄰. 賦詩必此詩, 定非知詩人.(소식, 『동파전집東坡全集』권16 「시 팔십팔수詩八十八首·서언릉왕주부소화절지이수書鄢陵王主簿所畵折枝二首」[159] 기일其一)

159 | 언릉鄢陵은 하남(허난)성 언릉(옌링)鄢陵현이다. 주부主簿는 관직의 이름인데 왕주부王主簿의 생애가 분명히 알려지지 않는다. 절지折枝는 화훼화花卉畵를 그리는 일종의 수법인데 화훼의 전부를 그리지 않고 꺾어진 가지를 그린다.

그림은 사물 너머의 형상을 그리지만 사물의 형상을 바꾸지 않도록 요구한다. 시는 그림 너머의 뜻을 전하지만 그림 속의 자태를 중시한다.

화 사 물 외 형 요 물 형 불 개 시 전 화 외 의 귀 유 화 중 태
畫寫物外形, 要物形不改. 詩傳畫外意, 貴有畫中態.(조보지晁補之,『계륵집鷄肋集』권8
「고시古詩 · 화소한림제이갑화안이수和蘇翰林題李甲畵雁二首」기일其一)

　　소식의 시는 문인화의 이신사형의 이론을 대표하고, 조보지의 시는 이신사형 이론에 대한 오해를 대표한다. 양자의 대립의 핵심은 '형'에 대한 이해에 달려 있다. 조보지의 '형'은 외물의 형상이다. 따라서 그림을 그린다고 생각하면 단지 외물의 형상에 따라 그리면서 결코 고쳐서는 안 된다. 이러한 이론에 따라 그린 그림은 기껏해야 서양의 사실주의와 시각을 같이하는 그림이다. 반면에 소식의 '형'은 예술적 '형'이다. 그림에서 중요한 것은 현실적인 외물의 형상이 아니라 그림 속에 담긴 예술적 형상이다. 예술적 형상은 사실주의 그림처럼 외물의 형상과 동일할 수도 있고, 또 모더니즘의 그림처럼 외물의 형상과 다를 수도 있다. 만약 예술적 형상이 잘 그려졌다면 그 그림은 성공한 것이다.

　　조보지의 이론은 사실주의에 알맞지만 모더니즘과 맞지 않는다. 아울러 이러한 이론은 미학에서 무엇이 예술적 형상인가라는 중요한 문제를 근본적으로 오해한 것이다. 소식의 이론이 갖는 중요성은 그가 예술적 형상의 본질을 간파했다는 점에 있다. 이신사형의 '신'은 예술의 본질이지만, 이신사형의 '형'은 예술적인 형상이다. 작가의 마음과 우주의 마음이 서로 맞닿아 있는 예술의 독립성은 문인화의 이론 속에서 뚜렷하게 구현되었다. 송나라의 문인은 도시와 세속으로부터 독립할 수 있었던 정원 속에서 정신은 문인화의 이론 속에서 한층 고양시켰다.

　　예술의 규칙으로 말하면 한편으로 일종의 사상과 정취는 모두 예술의 분야 · 형식 · 기법으로 응결되었다. 다른 한편으로 일단 이러한 예술의 분야 · 형식 · 기법이 정형화되면 많은 사람이 모방하는 대상이 될 수 있고 이어서 모호해지고 혼잡해지며 심지어 본래의 사상과 정취마저 해체할 수 있다. 문인화도 어느 정도의 예술적 형식과 기법으로 응축되므로 판정의 기준이 되는 외재적인 표징을 나타낸다. 예컨대 청록 산수와 수묵 산수라는 그림의 종류로 보면 수묵 산수의 담백한 색깔이 문인화의 의경에 가깝다. 또 산수의 웅장함과 수려함이라는 물상物象으로 보면 당연히 수려함의 운치가 문인화의 의경과 가깝다. 또 고원高遠과 심원深遠 그리고 평원平遠이라는 배치로 보면 확실히 평

원의 담백함이 문인화와 서로 부합한다. 또 구도에서 전경 산수와 일우 산수 중 후자의 여백이 좀 더 문인화의 운치와 일치한다. 또 준법에서 부벽준과 피마준 중에 후자의 부드러운 질감이 문인화와 서로 통한다.

문인화로 보면 가장 중요한 점은 기술(형식)을 초월하고 신사神似로 형사形似를 반대하여 이신사형의 '일逸'로 이형사신의 '신神'에 대항하는 데에 있다. 후자는 모방할 수 있지만 전자는 모방할 수가 없다. 문동은 대나무를, 소식은 괴석怪石을, 이공린은 사람을, 송적은 소나무를, 미불은 산수를 그렸다.(〈그림 5-9〉) 이들의 오묘함은 모두 뜻이 닿을 수 있지만 모방할 수는 없다는 데에 있다.

> 소식이 묵죽을 그릴 때 땅에서부터 줄기 끝까지 일직선으로 쭉 그렸다. 내가 어째서 마디를 나누지 않았냐고 묻자 이렇게 대답했다. "대나무가 처음 돋아날 때에 어찌 마디를 따라 돋아나는가?" …… 소식이 메마른 나무를 그릴 때 가지와 줄기가 구부러져 제멋대로이고, 바위는 주름지고 단단하며 기괴하고 제멋대로여서, 마치 심중에 가득 서린 것을 토해내는 듯했다.

〈그림 5-9〉 미불, 〈춘산서송도春山瑞松圖〉

소식자첨작묵죽　종지일직기지정　여문하불축절분　왈　죽생시하상축절생　　자
蘇軾子瞻作墨竹, 從地一直起至頂. 余問何不逐節分. 曰: 竹生時何嘗逐節生? …… 子

첨작고목　지간규굴무단　석준경　역괴괴기기무단　여기흉중반울야
瞻作枯木, 枝幹虯屈無端, 石皴硬, 亦怪怪奇奇無端, 如其胸中盤鬱也.

<div align="right">(미불米芾, 『화사畵史』)</div>

형식을 초월하고 고정된 틀이 없으며 모든 게 마음속으로부터 흘러나온다. 문인화가 강조하는 것은 이러한 '흉중'이었다. 흉중에 담긴 문인의 품격은 이른바 "내가 좋아하는 것은 도이다."[160] 이른바 성정을 노래한다는 '음영성정吟詠性情'은 문인의 품격을 강조한다. 한편으로 이처럼 문인의 품격이 지닌 특정한 함의로 인해 그들의 그림은 한층 더 수묵으로 표현되고 많은 여백을 지닌 구도로 표현되며 피마준과 같은 양식의 부드러운 필법으로 표현된다. 더 중요한 것은 이와 같은 기법이 규범화되지 않도록 하면서 형식을 초월하여 마음껏 그려 자유자재의 붓놀림으로 대략 그리면서 형사形似는 추구하지 않는다. 이것이 문인화를 화공화畵工畵나 화원화畵院畵와 엄격하게 구별하면서 사인의 자유로운 정신과 고결한 성정을 지켜나가는 방법이다.

4) 간결함의 숭상

정신을 중시하고 외형을 경시하며 정취와 품격을 강조하는 특성이 기법으로 구체화되면 개성적인 필묵과 단순한 화면으로 나타난다. 미불은 개성화된 필묵을 뚜렷하게 드러낸다고 할 수 있다. 그는 "붓 가는 대로 그리면서 대부분 안개와 구름으로 수목을 가렸으며 정교하고 세밀한 기법을 취하지 않았다."[161] 소식이 붉은 색으로 대나무를 그린 것 또한 전형적인 개성화의 사례이다. 이것은 바로 왕유가 눈 속의 파초[雪里芭蕉][162]를 그린 것과 같아서, 이미 일찍이 형사形似를 초월하고 구체적인 시간에 얽매이지 않으면서 곧장 본래의 의미를 겨냥했다. 형사를 초월하면 간결한 구도를 가장 쉽게

160　所好者, 道也. | 이 구절은 소식의 『난성집欒成集』 권17에 문동이 대나무를 그리는 자신의 경험을 나타내며 한 말이다.

161　등춘鄧椿, 『화계畵繼』 권3 「헌면재현軒冕才賢 · 미불米芾」: 信筆爲之, 多以烟雲掩映樹木, 不取工細.

162　| 왕유는 눈과 파초라는 서로 어울릴 수 없는 소재를 〈설중파초도雪中芭蕉圖〉로 표현했다. 이는 문인화의 시조답게 눈과 파초의 정신을 하나의 화폭에 담은 것이며, 그 밖에도 왕유는 서로 다른 계절에 피는 꽃을 하나의 화폭에 담기도 했다고 한다.

나타낼 수 있다. 일품의 간결한 붓질로 형체가 갖춰진다는 '필간형구筆簡形具'는 단지 붓질만 간결하게 하는 것이 아니라 화면 또한 간결하다. 화면을 간결하게 하는 것은 여백의 의미를 두드러지게 하려는 것이다. 소식은 다음처럼 말했다.

> 시어를 오묘하게 만들려면 텅 비어 있음과 고요함을 싫어하지 말아야 한다. 조용해져야 모든 움직임들을 이해할 수 있게 되고 텅 비어 있어야 모든 경지를 받아들일 수 있다.
>
> 욕 령 시 어 묘 무 염 공 차 정 정 고 료 군 동 공 고 납 만 경
> 欲令詩語妙, 無厭空且靜. 靜故了群動, 空故納萬境.
>
> <div align="right">(소식, 『동파전집』 권10 「시사십칠수詩四十七首 · 송참료사送參寥師」)</div>

여기서 소식이 시를 말했지만 그는 "시가 그림과 본래 같다"[163]고 보므로 그림과 통한다. 게슈탈트Gestalt 심리학[164]에 따르면 심미적 심리에는 본래 '지각적 조직화 perceptual organization'[165]가 있다. 그림의 여백에 대해 감상자는 스스로 가장 아름다운 방식으로 이를 채워 넣게 된다. 이처럼 그림의 여백은 하나의 여운을 가져다줄 뿐만 아니라 다양한 유형의 감상자 모두를 만족시키는 여운을 가져다준다. 남송의 마원과 하규가 그린 산수화의 구도는 많은 여백을 남겨서 북송의 전경 산수를 변화시켰다. 이러한 변화가 문인화의 이론과 관계가 없다고 말할 수는 없다. 문인화의 최고봉은 원 제국의 예찬倪瓚(1301~1374)이다. 예찬의 그림은 "자유자재의 붓놀림으로 대략 그려 형사形似를 추구하지 않고 그저 스스로 즐길 따름이었다."[166] 한편으로 이는 필묵을 간결하게

163 ｜ 소식, 『동파전집』 권16 「시팔십팔수詩八十八首 · 서언릉왕주부소화절기이수書鄢陵王主簿所畵折枝二首」: 詩畵本一律

164 ｜ 게슈탈트 심리학은 20세기 초 이래로 독일의 심리학자에 의해 발전된 심리학의 한 분야이다. 게슈탈트 는 '형태, 형상'을 뜻하는 독일어로, 이들은 심리 현상을 요소들의 가산적인 총화가 아닌 '형태'라는 전체성 을 갖는 구조를 통해 이해하고자 한다. 즉 사물의 개념은 독자적으로 존재하는 것이 아니라 반드시 형태를 취하고 있으며 형태 속에는 반드시 개념이 있다는 것이다. 게슈탈트 이론의 배경과 심리학적 내용 등에 관련해서 김경희, 『게슈탈트 심리학』, 학지사, 2000 참조.

165 ｜ 이 구절은 '완미기능完美機能'을 옮긴 말이다. 지각적 조직화는 게슈탈트 심리학의 중요한 개념이다. 학습자는 학습 상황에서 부분을 보는 것이 아니고 각 부분의 상호 관계의 맥락 속에서 전체를 지각하는데, 이렇게 문제 상황의 여러 부분을 지각할 때 그것을 조직화하는 데 있어서 그 지각장 또는 상황의 어떤 질서를 찾는 경향이 있다. 즉 어떤 상황을 독립되고 무의미한 단편으로 지각하는 것이 아니라 어떤 종류의 조직된 전체 또는 형태로 지각하여 조직화한다. 이러한 조직화에 있어서 좋은 형태는 규칙성과 단순성, 항상성을 지니는데, 지각적 조직화는 몇 가지 법칙을 통해 이루어진다.

166 예찬倪瓚, 『청비각전집淸閟閣全集』 권10 「척독尺牘 · 답장조중서答張藻仲書」: 逸筆草草, 不求形似, 聊以 自娛耳.

하는 것이고 다른 한편으로 화면의 구도를 간결하게 하는 것이다. 그의 그림은 평원
산수로 고목, 바위와 대나무를 많이 그렸다. 대부분 구도가 간결하고 여백이 아주 많다.

송나라의 화가 중에 문인화가 높이 치는 간결함의 의취를 깊이 터득한 인물로 양해
梁楷와 법상法常이 있다. "양해는 산동성 동평東平의 관리였던 양의梁義의 후손으로 인
물·산수·도석道釋·귀신을 잘 그렸다. 그림을 가사고賈師古에게 배워 생동감 있게 묘
사하여 스승보다 더 잘 그렸다고 할 수 있다. 가태嘉泰 연간(1201~1205)에 화원의 대조待
詔가 되어 금대金帶를 하사받았지만 양해는 이를 가지지 않고 화원 안에 걸어놓았다.
술을 즐기며 스스로 만족했으며, 호를 양풍자梁風子라 하였다. 화원의 사람들 중 그의
정묘한 붓놀림을 보고 탄복하지 않는 이가 없었다. 세상에 전해지는 그림은 모두 대략
그려서 이를 '감필'[167]이라 하였다."[168] 그의 감필화 〈이백행음도李白吟行圖〉〈육조절죽
도六朝截竹圖〉〈발묵선인도潑墨仙人圖〉 등은 붓놀림과 화면이 모두 간결하고 신기가 깊
고 운치가 심원한 풍채를 드러내고 있다. 법상의 〈시자도柿子圖〉는 참으로 간결하고
졸렬하지만 여운이 오래간다. 양해와 법상은 선종禪宗 화가라 불렸다. 문인화의 사상과
선종의 사상은 본래 여러 측면에서 서로 통했다.

5) 시詩·서書·화畵의 회통

중국의 예술은 언제나 구체적인 분야(장르)의 제한을 초월해서 표현 영역을 넓혔고
가장 깊은 문화적 우주의 의식으로 파고들었다. 문인화는 시·서·화를 그림 속에서
하나로 통일하여, 누구나 인정하는 회화의 정상적인 양식이 되었다. 본래 글과 그림의
근원이 같다는 서화동원書畵同源은 고대로부터 공통된 인식이었다. 문인화는 의식적으
로 서예의 필법을 회화의 필법으로 운용했다. 문인 화가로부터 '조사祖師'이자 '권위'로
추앙받아온 왕유는 시 안에 그림이 있고 그림 안에 시가 있었다. 시의詩意는 본래 그림
의 정취가 있는 곳으로 단도직입적으로 시어를 화면 안에 그려 넣어 화의畵意를 한층
더 깊어지게 했다. 시를 그림에 그려 넣는다고 하지만, 시는 서예(글씨)를 사용하여 쓰게

167 | 감필減筆은 붓놀림을 줄이고 대상의 형태를 간략하게 하여 그 본질을 표현하는 기법이다. 특히 양해의
　　 감필화가 대표적이다.
168 하문언夏文彦, 『도회보감圖繪寶鑑』 권4 「송宋·양해梁楷」: 梁楷, 東平相義之後, 善畵人物·山水·道
　　 釋·鬼神. 師賈師古, 描寫飄逸, 靑過於藍. 嘉泰年畵院待詔, 賜金帶, 楷不受, 挂於院內. 嗜酒自樂, 號曰梁
　　 瘋子. 院人見其精妙之筆, 無不敬服. 但傳於世者皆草草, 謂之減筆.

되므로 실제로 시와 서를 그림에 그려 넣은 셈이다.

문인화가 형성된 중요한 동기, 즉 화공畵工과 화원의 구별에 입각하여 말하면, 이러한 시도는 성공적인 것이었다. 화공이 그림을 잘 그릴 수는 있지만 서예까지 좋은 것은 아니었다. 또 화원에 속한 사람은 혹 서예가 가능할지 몰라도 반드시 시까지 잘 쓴다고 할 수 없다. 하지만 시와 서가 그림에 들어가게 되자 시를 편하게 써 넣을 수 있을 뿐 아니라 시는 화면과 유기적으로 조화되어 일부를 이루어야 했다. 시의 위치에서 구도의 문제가 있고 예술에서 글씨와 그림의 붓놀림이 통일되어야 하는 문제가 있는데, 모두 그림의 예술적 깊이를 한층 더 심화시켰다.

더 중요한 것은 시경詩境과 화경畵境의 상호 보완이었다. 시의 그림에 대한 이해가 깊어지자 그림은 곧바로 시의 정취를 드러냈다. 게다가 제발題跋·인장印章처럼 각각 실제로 문학의 요소이고 전각篆刻 공예도 그림 속으로 들어오게 되었다. 이러한 비회화적 요소는 자신의 특별한 심미적 기능을 지니고 있었을 뿐만 아니라 그림 구도의 유기적 일부이기도 했다. 그림의 심미적 함의는 매우 풍부해졌다. 이것은 구도로부터 필법과 의경에 이르는 다층위의 융합이다. 앞에서 말했듯이 문인의 글방은 본래 하나의 예술 세계였다. 문인화에서 시·서·화의 융합은 이 예술 세계에서 탄생하고 자라난 가장 아름다운 꽃송이이다.

문인화는 한편으로 사인의 독립적인 의식을 고양시켰고 다른 한편으로 사인이 송나라에 외재外在로부터 내심內心으로 전환을 부각시키고 객관에서 벗어나 오로지 주관에 따르는 자유의 추구를 강조하게 되었다. 사실 여기에 구체적으로 역사적 압박을 건너낸 거대한 모순이 포함되어 있다. 이러한 모순의 심리 상태는 문인화가 아니라 사詞에서 더 강하게 드러났다. 송나라의 신일神逸 논쟁은 결국 문인화의 출현으로 인해 일逸이 승리를 거두게 되었다. '일'의 경계는 바로 송나라 사람의 정원과 서재에서 꽃핀 '완玩'의 경계이며 또한 현실에 접근한 것처럼 보이지만 사실은 현실을 거부하는 심미의 평담 경계였다.

제5절

체계적인 저작과 그 특징

송나라의 미학 사상은 상대적으로 완전한 형식으로 나타났으며 아울러 눈여겨볼 만한 성과를 이루어냈다. 첫 번째가 엄우의 『창랑시화』이고 두 번째가 곽희의 『임천고치』이 며 세 번째가 몇몇 『사론詞論』들이다. 이들은 송나라에서 매우 중요한 세 가지 심미적 영역을 나타낸다. 시는 본래부터 높은 지위에 있기는 했지만, 어떻게 해야 이러한 지위를 지킬 수 있는가? 그림은 송나라에 와서야 높은 지위에 들어설 수 있었지만, 진정한 의의는 어디에 있는가? 사詞는 송나라 사람의 심리적 특성을 대변할 수 있지만 문화적 수준을 파악하기가 가장 어려운데, 그렇다면 사의 시대적 의의는 도대체 어디에 있는가? 세 가지 영역에서 이론적인 저작은 이러한 문제를 통해 깊은 의의를 보여주었다.

1. 송나라 시화의 두 유형

시화는 송나라 사람이 새롭게 만들어낸 것이다. 시는 문예 예술 중에 가장 중요하면서도 주류를 차지하고 있는 형식으로, 여기서 '화話'의 방식이 어떻게 활용되었는가를 연구해보면 송나라 미학의 다중적인 의미들이 드러나게 된다. 양송 시대의 현전하는 시화는 백여 종에 이른다. 『역대 시화歷代詩話』에서는 20종을 골라 수록하였고 그 『속편』에는 송나라의 시화 12종을 골라 수록했다. 이들은 대체로 다음과 같은 세 가지 유형으로 분류할 수 있다. 1. 화제 형태로 구양수의 『육일시화』가 대표적이다. 2. 이론 형태로 엄우의 『창랑시화』가 대표적이다. 3. 기교 형태로 주필周弼(1194~?)의 『삼체시三

體詩』가 대표적이다.

첫 번째 유형은 한담閑談이라고 할 수 있는데, 한담은 곧 잡담이나 방담放談을 말한다. 두 번째 유형은 전문 용어라 할 수 있는데, 전문 용어는 특정 분야에 관한 이론만을 이야기한다. 글이 난잡하거나 잡담을 늘어놓지 않으며, 화제와 관련이 없는 일은 언급하지 않는다. 세 번째 유형은 훈시라고 할 수 있는데, 훈시는 교육생을 양성하듯 초학자에게 방법을 일러주고 기교의 전수에 중점을 둔다. 기교 형태의 시화는 남송에서 원나라에까지 크게 유행했다. 이에 관련해서 원 제국을 서술하는 절로 미루어놓고 여기서는 주로 앞의 두 가지 유형에 대해 알아보고자 한다.

1) 구양수의 『육일시화』

송나라의 시화는 한담 형태로 시작되었는데, 첫 번째가 바로 구양수의 『육일시화』이다. 첫머리에서 밝힌 요지는 이렇다. "나는 은퇴하여 여음汝陰의 집에서 지낼 때에 이야기를 모아서 한담거리로 준비해두었다."[169] 책을 시작하는 말만 이런 것이 아니고 책의 이름도 마찬가지이다. 왜 제목을 '육일六一'이라 했을까? 구양수가 장서 1만 권, 금석金石에 관한 유문遺文 1천 권, 금琴 한 대, 바둑판 한 개에 언제나 곁에 두는 술 한 병에다 다시 구양수라는 노옹老翁 한 명을 더하여 모두 여섯 종류의 하나씩이기 때문에 '육일'이라 했다.[170] 이로부터 시화는 정원에서 자유롭게 나누는 이야기를 가리킨다.

시의 본질이 무엇인지 정의하는 방식으로 알 수가 없다. 시의 이런 면과 저런 면을 끊임없이 들추어내며 한담이나 방담을 하다보면 어떠한 측면으로 이야기가 풀려나갈 수 있다. 예컨대 어떤 시 한 수에 얽힌 배경을 통해 그 시와 관련된 지식을 얻는 것처럼 값진 말 한 마디 한 마디가 오가는 중에, 한 구절의 시에 대한 다른 사람의 평가로 인해 시에 관한 이론이 드러나게 된다. 『육일시화』는 모두 28개의 단락으로 자연스럽게 구분되어 있다. 비록 이야기가 산만하게 펼쳐져 있지만, 이를 다 읽고 난 다음에 생각해보면 어떤 주제는 끊임없이 되살아나서 점점 깊이 들어가고 또 어떤 주제는 산만

169 구양수, 『육일시화』: 居士退居汝陰, 而集以資閑談也.
170 | 구양수, 『문충집文忠集』 권44 「육일거사전六一居士傳」: 居士曰: 吾家藏書一萬卷, 集錄三代以來金石遺文一千卷, 有琴一張, 有碁一局, 而常置酒一壺. 客曰: 是爲五一爾, 奈何? 居士曰: 以吾一翁老於此五物之間, 是豈不爲六一乎?"(노장시, 494)

하게 나타나는데, 두 가지 사이에도 서로 이론적인 관계를 형성하고 있다. 이를 귀납적으로 정리하면 아래처럼 네 가지의 측면으로 요약할 수 있다.

첫째, 시의 운명과 시인의 운명

위진 시대의 조비의 말에 따르면, 사람의 생명은 유한하지만 시를 쓰고 글(산문)을 창작하여 불후의 존재가 될 수 있다. 『육일시화』에서 다섯 단락에 걸쳐 말하고 있다. 당 제국의 정곡(851?~910)[171]과 주박周朴(?~878) 및 송나라의 구승九僧·석만경石曼卿(994~1041)·사백초謝伯初 등이 모두 시를 잘 써서 한때 널리 알려졌지만 시간이 흘러가면서 사람들은 더 이상 이들을 알아주지 않게 되었고 시도 세상에 알려지지 않게 되었다. 이 얼마나 한탄할 만한 일인가!

구양수가 기억하고 있는 시를 살펴보자. 예컨대 주박의 시구는 이렇다. "아침이 오면 산새가 시끄럽고, 빗줄기 지나가면 남은 살구꽃이 드물다."[172] 사백초의 시구는 이렇다. "노란 국화를 심어 들판의 정경을 더하고, 키 큰 대나무 옮겨 심어 가을의 소리를 듣는다."[173] 확실히 이러한 시구는 나쁘지 않다. 사람의 운명과 시의 운명은 분명히 말할 수 없는 구석이 있다. 구양수가 이에 대해 강렬한 느낌을 말하고 있는데, 이는 배경을 살펴보면 시가 당 제국에서 절정에 이른 뒤에 쇠락하기 시작했던 것과 관련이 있다.

둘째, 시와 인생

시는 사람의 삶과 생명 속에서 그 나름의 위치를 갖는다. 구양수는 자신이 실제로 겪었던 일을 제시했다.

학사學士인 소식은 촉[174] 지역 출신이다. 소식은 일찍이 육정감[175]에서 서남이 사람이

171 | 정곡鄭谷은 당나라 말엽의 유명한 시인으로 자가 수우守愚이다. 정곡은 당 희종僖宗(873~888) 때에 진사가 되어 도관랑중都官郎中을 지냈기 때문에 사람들이 그를 '정도관鄭都官'이라 부르기도 한다. 그의 시는 경물을 노래한 영물시詠物詩가 많으며, 사대부의 정취가 잘 나타나 있다.

172 주박, "曉來山鳥鬧, 雨過杏花稀."

173 사백초, "自種黃花添野景, 旋移高竹聽秋聲."

174 | 촉蜀은 지금의 사천(쓰촨)성 서부에 살던 고대의 종족명에서 유래하여, 현대에 이르기까지 쓰촨성 일대를 지칭하는 말로 널리 사용되어 왔다. 소식은 미산眉山(지금의 사천(쓰촨)성 미산(메이산)眉山시) 출신이다.

175 | 육정감淯井監은 송나라의 유명한 정염井鹽(염분이 함유된 지하수로부터 채취한 소금) 산지 중의 하나

팔던 만포로 된 궁의를 얻었는데,**176** 직물에 짜 넣은 문양이 매요신의 「춘설시春雪詩」
였다. 이 시는 『성유집聖兪集』에 있는데, 그의 시 중에 절창絶唱은 아니었다. 대체로
매요신의 명성이 세상에 알려지자, 그의 작품 한 편 한 곡조가 이민족의 땅에 전해져
서 이역의 사람이 이처럼 귀중히 여겼다. 소식은 내(구양수)가 매요신을 잘 안다는 이
유로, 이 포를 얻자 내게 보내주었다. 나의 집에는 예전부터 금琴 한 대를 보관해왔는
데, 이는 보력 3년에 뇌씨 집안에서 만든 것이니**177** 지금으로부터 250년 전의 일이다!
그 소리가 경쇠를 두드릴 때보다 더 맑아서 이 포를 고쳐 금을 담는 금낭琴囊으로
만들게 되었으니, 이 두 가지 물건은 진실로 내 집안의 값진 노리개다.

소자첨학사 촉인야 상어육정감득서남이인소매만포궁의 기문직성매성유 춘설
蘇子瞻學士, 蜀人也. 嘗於淯井監得西南夷人所賣蠻布弓衣, 其文織成梅聖兪「春雪

시 차시재 성유집 중 미위절창 개기명중천하 일편일영 전락이적 이이역지인
詩」. 此詩在『聖兪集』中, 未爲絶唱. 蓋其名重天下, 一篇一詠, 傳落夷狄, 而異域之人

귀 중지여차이 자첨이여우지성유자 득지 인이견유 여가구축금일장 내보력삼년
貴重之如此耳. 子瞻以余尤知聖兪者, 得之, 因以見遺. 余家舊蓄琴一張, 乃寶曆三年

뢰회소착 거금이백오십년의 기성청월여격금석 수이차포갱위금낭 이물진여가지
雷會所斲, 距今二百五十年矣! 其聲淸越如擊金石, 遂以此布更爲琴囊, 二物眞余家之

보완야
寶玩也. (구양수, 『육일시화』)

　매효신의 시, 포로 만든 주머니, 보배로운 금琴 등은 구양수의 생활 속에서 정취를
이루고 있는데, 이는 송나라 사람의 정원에서 찾아볼 수 있는 정취이기도 하다. 시는
사람 사이의 교제에 정취를 더하는 역할을 했다. 구양수는 당시의 실례를 한 조목으로
제시하기도 하였다.

로, 지금의 사천(쓰촨)성 의빈(이빈)宜賓의 장녕(창닝)長寧현에 해당한다. 『송사宋史』 권409 「고정자열전
高定子列傳」에는 당시 "관부의 모든 수요들은 다 육정감에서 나오는 정염의 이익을 바라고 있었다〔公家
百需皆仰淯井鹽利〕."라고 적혀 있으니, 육정감의 정염은 당시에 사천(쓰촨)과 노주(루저우)瀘州 지방의
재정에서 가장 중요한 자원이었다.

176 ｜ 서남이西南夷는 본래 한나라 때에 지금의 감숙(간쑤)성 남부·사천(쓰촨)성 서부와 남부·운남(윈난)
성·구주(구이저우)貴州성 일대에 분포해 살던 소수민족에 대한 총칭이었다. 한나라 때는 이 지역에 8군
이 설치되었다. 만포蠻布는 남방의 이민족들이 직조한 포布를 가리킨다. 궁의弓衣는 활을 담는 자루다.

177 ｜ 보력寶曆은 당나라 제13대 경종敬宗 때의 연호이다. 이 연호는 보력 2년(826)까지만 사용되었고 보력
3년은 없으니, 잘못 적힌 것 같다. 당시 촉 지역의 뇌雷씨 가문은 금을 잘 만드는 장인으로 널리 알려져
뇌금雷琴이라는 말이 있었다.

오^吳 출신의 승려 찬녕(919~1001)은 국초에 승록을 지냈는데,¹⁷⁸ 제법 유가의 서적을 읽으며 두루 살펴보고 많이 기억했으며 스스로 저술에도 뛰어난데다 글솜씨가 자유자재여서, 그를 꺾을 수 있는 사람이 없었다. 당시 안홍점이 있는데, 문장이 준수하고 영민하여 특별히 시가를 지어 조롱하기를 좋아했다. 안홍점은 길을 가다가, 뒤를 따르는 승려 몇 명과 함께 있는 찬녕을 마주친 적이 있었다. 안홍점이 손가락질로 조롱하며 말했다. "정도관鄭都官(정곡)이 아끼지 않는 무리들이 때때로 줄지어 다니는구나." 찬녕이 이에 대꾸하며 말했다. "진시황이 미처 파묻지 못한 패거리들이 이따금씩 몰려다니는구나." 당시에 모두 찬녕의 민첩한 응대를 좋게 여겼다. 안홍점이 이야기한 말은 바로 정곡의 시구에 나온다. "보통 스님을 아끼지만 자의승¹⁷⁹을 아끼지 않는다."

오 승 찬 녕 국 초 위 승 록 파 독 유 서 박 람 강 기 역 자 능 찬 술 이 사 변 종 횡 인 막 능 굴 시
吳僧贊寧, 國初爲僧錄, 頗讀儒書, 博覽强記, 亦自能撰述, 而辭辯縱橫, 人莫能屈. 時

유 안 홍 점 자 문 사 준 민 우 호 조 영 상 가 행 우 찬 녕 여 수 승 상 수 홍 점 지 이 조 왈 정 도 관
有安鴻漸者, 文辭雋敏, 尤好嘲詠, 嘗街行遇贊寧與數僧相隨. 鴻漸指而嘲曰, "鄭都官

불 애 지 도 시 시 작 대 찬 녕 응 성 답 왈 진 시 황 미 갱 지 배 왕 왕 성 군 시 개 선 기 첩 대 홍
不愛之徒, 時時作隊." 贊寧應聲答曰, "秦始皇未坑之輩, 往往成群." 時皆善其捷對. 鴻

점 소 도 내 정 곡 시 운 애 승 불 애 자 의 승 야
漸所道乃鄭谷詩云, "愛僧不愛紫衣僧也."(구양수, 『육일시화』)

또한 시는 사람의 목숨이기도 했다.

맹교(751~814)와 가도(779~843)는 모두 시 때문에 궁핍하여 죽음에 이를 지경이었지만 평생 빈곤의 괴로움을 시로 즐겨 읊조렸다. 맹교는 「이거」¹⁸⁰에서 "수레를 빌려 가구를 실으니, 가구가 수레보다 적구나."라고 하였는데, 이는 쓸 만한 물건이 전혀 없다

178 ┃ 찬녕贊寧은 북송 때의 승려로 오흥吳興 덕청德淸(지금의 절강(저장)성) 출신으로 속성俗性이 고씨高氏이다. 찬녕은 특히 『송고승전宋高僧傳』의 저자로 잘 알려져 있으며, 경經·율律·논論의 삼장三藏 뿐 아니라 유가나 도가의 사상도 깊이 공부했다고 한다. 승록僧錄은 승관僧官의 명칭이다. 승관은 조정에서 승려들에게 일종의 관직을 부여하여 사묘寺廟나 승려들을 관리하도록 했던 제도이다.

179 ┃ 자의승紫衣僧은 자줏빛 가사를 입은 승려이며, 이는 공적인 지위를 지닌 승려를 가리킨다. 당나라 때에 측천무후가 처음으로 승려에게 법구法具와 자줏빛 가사 등을 하사했다. 위의 글에서는 안홍점이 승록의 신분으로 승려를 이끌고 가는 찬녕을 조롱하여 말한 것이다.

180 ┃ 「이거移居」는 「차거借車」로도 알려져 있다. 맹교, 『맹동야시집孟東野詩集』 권9 「차거借車」: 借車載家具, 家具少於車. 借者莫彈指, 貧窮何足嗟. 百年徒校走, 萬事盡隨花.

는 말이다. 또 「사인혜탄謝人惠炭」[181]에서 "따뜻해지니 굽은 몸이 곧게 펴지네."라고
하였는데, 사람들은 그 자신이 겪어보지 못했다면 이러한 시구를 말할 수는 없었으리
라고 이야기한다. 가도는 "비록 귀밑머리에 흰 머리카락 있지만, 겨울옷을 짜기엔 부
족하구나."[182]라 하였는데, 겨울옷을 짠다면 또 얼마나 짤 수 있겠는가? 또 「조기朝飢」
에서 "서쪽 침상 위 금 소리 앉은 채로 듣노니, 얼어붙은 줄 두세 가닥이 끊어지는
소리."[183]라고 하였는데, 사람들은 그가 배고픔만 참았던 것이 아니니 그 추위를 어떻
게 참을 수 있었을까 라고 말했다.(노장시, 523)

맹교　가도개이시궁지사　이평생우자희위궁고지구　맹유　이거　시운　　차거재가구
孟郊·賈島皆以詩窮至死, 而平生尤自喜爲窮苦之句. 孟有「移居」詩云: "借車載家具,

가구소어거　내시도무일물이　우 사인혜탄 운　난득곡신성직신　인위비기신비상
家具少於車." 乃是都無一物耳. 又「謝人惠炭」云: "暖得曲身成直身", 人謂非其身備嘗

지불능도차구야　가운　빈변수유사　불감직한의　취령직득　능득기하　우기 조기
之不能道此句也. 賈云: "鬢邊雖有絲, 不堪織寒衣", 就令織得, 能得幾何? 又其「朝飢

시 운　좌문서상금　동절량삼현　인위기부지인기이이　기한역하가인야
詩」云: "坐聞西牀琴, 凍折兩三絃", 人謂其不止忍飢而已, 其寒亦何可忍也.

<div align="right">(구양수, 『육일시화』)</div>

이것은 당나라 사람과 시의 모습이다. 송나라 사람의 시에는 자신의 이상이 담겨
있었다. 『육일시화』에서 다음처럼 말했다.

매요신은 나에게 이렇게 말한 적이 있다. "시를 짓는 이는 비록 뜻을 이끌어가더라도,
시어를 만들기가 어렵다. 만약 뜻이 새롭고 말이 정교하여 이전 사람이 얘기하지 못
했던 것을 얻는다면 참으로 훌륭하다. 반드시 묘사하기 어려운 정경을 마치 눈앞에
있는 것처럼 지어내고, 다함이 없는 의미를 담아 언어 너머를 표현할 수 있게 된 다음
에야 지극하게 된다."(노장시, 525)

성유상어여왈　시가수솔의　이조어역난　약의신어공　득전인소미도자　사위선야
聖兪常語予曰, "詩家雖率意, 而造語亦難. 若意新語工, 得前人所未道者, 斯爲善也.

181 | 이 시 역시 맹교의 시집에 있는 것과 제목이 다르다. 맹교, 『맹동야시집』권9 「답우인증탄答友人贈炭」:
青山白屋有仁人, 贈炭價重雙烏銀. 驅却坐上千重寒, 燒出爐中一片春. 吹霞弄日光不定, 暖得曲身成直身.

182 | 요현姚鉉, 『당문수唐文粹』권18 「객희客喜」: 客喜非實喜. 客悲非實悲. 百迴信到家, 未當身一歸. 未歸
長愁嗟, 愁嗟塡中懷. 問口吐愁聲, 還却入耳來. 嘗恐滴淚多, 自損兩目輝. 鬢邊雖有絲, 不堪織寒衣.

183 | 가도, 『장강집長江集』권1 「조기朝飢」: 市中有樵山, 此舍朝無煙. 井底有甘泉, 釜中乃空然. 我要見白日,
雪來寒靑天. 坐聞西牀琴, 凍折兩三絃. 饑莫詣他門, 古人有拙言.

여기서 시를 지을 때에는 '뜻이 새롭고 말이 정교하도록' 해야 하고, 의경과 언어의 두 측면에서 모두 창의적이어야 한다. 효과의 측면에서 마치 눈앞에 있는 것처럼 지어내고 다함이 없는 의미가 있어야 한다. 구체적으로 말하면 예컨대 황량하고 외진 산골 마을과 적막하고 스산한 들판을 묘사한다면 어떻게 해야 뜻이 새롭고 말이 정교하도록 할 수 있는가? 가도는 "대바구니에는 산과일을 담고, 질그릇 병에는 바위틈에서 나오는 샘물을 담는다."[184]라고 읊었는데, 이는 약간 뒤처진다. 요합姚合은 "말은 산 사슴을 따라 돌아다니고, 닭은 들짐승과 어울려 사네."[185]라고 읊었는데, 이도 역시 조금 뒤처진다. 그러나 "마을은 오래되어 홰나무 뿌리 드러나고, 횅한 관아의 말뼈만 앙상하네."[186]라고 읊었는데, 이야말로 참으로 뜻이 새롭고 말이 정교하다.

효과로 보면 무엇이 묘사하기 어려운 정경을 마치 눈앞에 펼쳐져 있는 것처럼 만든다는 것인가? 매요신은 이론적 언어로 말하려고 해도 말할 수 있는 길이 없다. 단지 "시를 짓는 이는 마음으로 깨닫고 시를 감상하는 이는 뜻으로 이해해야지, 아마 말로써 하나하나 설명하기 어렵다."[187] 매요신은 또 구체적인 시를 들어 이야기하려고 노력했다. 엄유嚴維의 "버드나무 늘어진 연못엔 봄물이 가득하고, 꽃길 제방엔 저녁 노을이 드리운다."[188]라는 시구는 "자연의 풍경과 당시의 모습이 거침없이 함께 녹아들어 있는" 정경을 마치 눈앞에 펼쳐져 있는 것처럼 보여준다.[189] 또 온정균의 "아직 달이 떠 있는 초가 주막에선 닭이 울어대고, 서리 내린 널빤지 다리 위엔 사람의 발자국이 남아 있네."[190]라는 시구는 "길에서 괴로움과 나그네의 수심"이 언어 너머에 드러난다.[191]

184 | 가도, 『장강집』 권3 「제황보순남전청題皇甫荀藍田廳」: 任官經一年, 縣與玉峯連. 竹籠拾山果, 瓦甁擔石泉. 客歸秋雨後, 印鎖暮鐘前. 久別丹陽浦, 時時夢釣船.

185 | 요합, 『요소감시집姚少監詩集』 권5 「무공현중작삼십수武功縣中作三十首」 중 제1수: 縣去帝城遠, 爲官與隱齊. 馬隨山鹿放, 雞雜野禽棲. 遶舍惟藤架, 侵堦是藥畦. 更師稽叔夜, 不擬作書題.

186 구양수, 『육일시화』: 縣古槐根出, 官淸馬骨高. | 구양수는 『육일시화』에서 작자를 소개하지 않았는데, 지금 전해지지 않는 두보의 시로 추정하기도 한다. 이와 관련해서 왕소화(왕사오화)汪少華, 「縣古槐根出_官淸馬骨高_出處之謎」, 『古籍整理硏究學刊』, 2003.11 第6期 참조.

187 구양수, 『육일시화』: 作者得於心, 覽者會以意, 殆難指陳以言也.

188 | 양사현楊士玄, 『당음唐音』 권4 「오언율시五言律詩 · 엄정문嚴正文 · 수류원외견기酬劉員外見寄」: 蘇耽佐郡時, 近出白雲司. 藥補淸羸疾, 窗吟絶妙辭. 柳塘春水漫, 花塢夕陽遲. 欲識懷君處, 朝朝訪楫師.

189 天容時態, 融和駘蕩. 豈不如在目前乎?! 위의 각주는 엄유 시의 제목과 출처이다. 엄유의 시 구절과 매요신의 평가는 원래 구양수의 『육일시화』에 나온다.

구양수는 시에 두 가지 유형이 있다고 말했다. 하나는 "생각이 깊고 정미하여, 깊은 생각이 담긴 한담을 의경으로 삼는" 매요신의 시이고, 다른 하나는 "필력이 굳세고 호방하여, 단호한 호탕함에 뛰어난" 소순흠의 시이다.[192] 따라서 구양수의 관점으로 보면 마치 눈앞에 펼쳐져 있는 듯한 정경과 언어 너머에서 보이는 의경이라야 더 큰 함의와 더 큰 포용성을 갖출 수 있다. 바로 이러한 광대한 시야가 있기에, 구양수는 정문보鄭文寶의 시구가 지닌 아름다움을 칭찬하고, 두보가 보여준 정교한 시어에 감탄하고, 한유의 운韻 활용을 칭찬했다.

정문보가 지은 일련이 가장 빼어나 사람을 감동시킨다. 물오리는 따듯한 물에서 먹이를 찾고, 복사꽃은 깊은 개울에 드리워 꽃을 피우네.

유 정 공 부 문 보 일 련 최 위 경 절 운　수 난 부 예 행 포 자　계 심 도 리 와 개 화
惟鄭工部文寶一聯最爲警絶云: 水暖鳧鷖行哺子, 溪深桃李臥開花.(구양수, 『육일시화』)

진공陳公(진종역陳從易)이 한때 우연히 두보 시집의 구본舊本을 얻었는데 빠지거나 틀린 글자가 많았다. 「송채도위送蔡都尉」 시의 '신경일조身輕一鳥'라는 구절에 그 다음의 한 글자가 빠져 있었다. 진종역이 몇몇 손님과 함께 각기 한 글자씩 보완해보았다. 어떤 이는 '질疾'이라 하고, 어떤 이는 '낙落'이라 하고, 어떤 이는 '기起'라 하고, 어떤 이는 '하下'라 하였지만 빠진 글자를 확정지을 수는 없었다. 그 후에 두보 시집의 선본善本 한 권을 얻었는데, 바로 '신경일조과身輕一鳥過'였다. 진종역이 감탄하며, 비록 한 글자일 뿐이지만 여러 사람들이 두보를 따라갈 수 없었다고 여겼다.(노장시, 521)

진 공 시 우 득 두 집 구 본　문 다 탈 오　지 송 채 도 위 시 운　신 경 일 조　기 하 탈 일 자 진 공 인
陳公時偶得杜集舊本, 文多脫誤, 至「送蔡都尉」詩云: '身輕一鳥', 其下脫一字. 陳公因

여 수 객 각 용 일 자 보 지　혹 운　질 혹 운　락　혹 운 기 혹 운 하　막 능 정　기 후 득 일 선 본
與數客各用一字補之. 或云, '疾', 或云, '落', 或云'起', 或云'下', 莫能定. 其後得一善本,

내 시 신 경 일 조 과　진 공 탄 복　이 위 수 일 자　제 군 역 불 능 도 야
乃是'身輕一鳥過.' 陳公歎服, 以爲雖一字, 諸君亦不能到也.(구양수, 『육일시화』)

190 ┃ 증익曾益, 『온비경시집전주溫飛卿詩集箋注』 권7 '상산조행商山早行': 晨起動征鐸, 客行悲故鄕, 雞聲茅店月, 人迹板橋霜. 槲葉落山路, 枳花明驛牆. 因思杜陵夢, 鳧雁滿回塘.

191 道路辛苦, 羈愁旅思, 豈不見於言外乎?ㅣ온정균의 시 구절과 매요신의 평가도 엄유의 경우와 똑같다.

192 구양수, 『육일시화』: 子美筆力豪雋, 以超邁橫絶爲奇. 聖兪覃思精微, 以深遠閑淡爲意.

한유의 필력으로 짓지 못할 것이 없지만, 그는 일찍이 시는 문장의 말사末事라고 여긴 적이 있었다. 그의 시에서 "큰 정은 술친구와 함께하고, 요긴하지 않은 일은 시인과 한다."[193]라고 말했다. 그는 웃으면서 즐기던 이야기를 소재로 삼고 우스갯소리의 도움을 받고 인정人情을 펼쳐내고 사물을 묘사하여 한 편의 시에 담아내면서, 그 미묘함을 남김없이 상세하게 표현해냈다. 이는 시문에 뛰어난 대가의 일이어서 참으로 말할 것이 없지만, 나는 유독 그가 운을 운용하는 데 뛰어났음을 좋아한다. 그는 대체로 관운[194]을 쓰게 되면 쓸 운자韻字가 많지만 파도가 범람하듯 다른 운부韻部의 운자로 흘러들어가서는 문득 돌아왔다가 문득 떠나가고, 들어오고 나가며 마주침이 거의 일반적인 격식으로 구속할 수 없었다. 그의 「차일족가석此日足可惜」과 같은 시가 그러하다. 또 착운[195]을 쓰게 되면 쓸 운자가 적지만 다시 통용할 수 있는 다른 운부의 운자로 나아가지 않고, 곤란할수록 교묘한 솜씨를 보여 위태로워질수록 점점 더 기이해진다. 그의 「병중증장십팔病中贈張十八」과 같은 시가 그러하다.

퇴 지 필 력　무 시 불 가　이 상 이 시 위 문 장 말 사　고 기 시 왈　다 정 회 주 반　여 사 작 시 인　야
退之筆力, 無施不可, 而嘗以詩爲文章末事, 故其詩曰: "多情懷酒伴, 餘事作詩人"也.

연 기 자 담 소　조 해 학　서 인 정　상 물 태　일 우 어 시　이 곡 진 기 묘　차 재 웅 문 대 수　고 부 족
然其資談笑, 助該諧, 敍人情, 狀物態, 一寓於詩, 而曲盡其妙. 此在雄文大手, 固不足

론　이 여 독 애 기 공 어 용 운 야　개 득 기 운 관　즉 파 란 횡 일　범 입 방 운　사 환 사 리　출 입 회
論, 而予獨愛其工於用韻也. 蓋得其韻寬, 則波瀾橫溢, 泛入傍韻, 乍還乍離, 出入回

합　태 불 가 구 이 상 격　여　차 일 족 가 석　지 류 시 야　득 운 착　칙 불 부 방 출　이 인 난 견 교　유
合, 殆不可拘以常格, 如「此日足可惜」之類是也. 得韻窄, 則不復傍出, 而因難見巧, 愈

험 유 기　여　병 중 증 장 십 팔　지 류 시 야
險有奇, 如「病中贈張十八」之類是也. (구양수, 『육일시화』)

셋째, 시가의 병

송나라 시가 이론의 입장에서 구양수는 여러 가지 착오를 지적했다. 먼저 시는 사실과 부합해야 한다고 보았다. 부합하지 않은 것이 첫 번째의 병폐이다. 예컨대 당시 서울 관원의 시를 살펴보자. "꽃 파는 행상은 꽃나무를 쳐다보고, 술집을 두드리면 음악소리 들린다." "바로 꿈속에서 십 리를 갔다가, 말 한 마디 없는 곳에서 석 잔 술만

193 ㅣ 왕백대王伯大, 『별본한문고이別本韓文考異』 권10 「화석팔십이운和席八十二韻」: 多情懷酒伴, 餘事作詩人.
194 ㅣ 관운寬韻은 운서韻書에 있는 운부韻部들 중 운자韻字가 많은 운부를 가리킨다.
195 ㅣ 착운窄韻은 관운과 반대로, 운자가 적은 운부를 가리킨다.

마시네." 이들 시구는 비록 그 말은 비천하지만 당시 두 수도의 실제 모습을 반영하고
있으니 괜찮다.[196] 또 소순흠은 "곱디고운 구름 사이론 달빛이 비추고, 적막한 수면 위
엔 무지개 드리운다."라고 읊었는데, 참 잘 썼다. 송강松江에 새로 놓은 다리가 바로
이와 같이 웅장하기 때문이다.[197] 그러나 "옥을 바치며 다섯 차례 상제께 제사 드리고,
군왕의 배에서 세 번이나 항복한 왕들을 맞이했네."라고 읊었는데, 사실과 부합하지
않으니 실제로 네 번만 제사 지냈다.[198]

다음으로 비록 그 시구의 의미는 알 수 있다 하더라도 말이 저속하여 우스꽝스러운
것은 또 하나의 병폐이다. 「증어부贈漁父」에는 다음과 같은 한 연이 있다. "저자나 조정
의 일은 눈앞에 보이지 않고, 바람소리 물소리만 귓가에 들리네." 결국 어부가 간과
콩팥의 병을 걱정한다고 적었다. 또 「영시자詠詩者」라는 시에는 "종일토록 얻지 못했는
데, 어떤 때는 저절로 오는구나."라는 한 연이 있다. 결국 집안의 고양이를 잃어버렸다
고 적었다.[199]

세 번째로 좋은 시구를 탐내지만 의리가 통하지 않는 것이 또 하나의 병폐이다.
어느 관원이 지은 "소매 속에 간언의 초고를 넣고 천자를 배알하러 갔다가, 머리에 어사
화 쓰고 잔치 벌이고 돌아왔네."라는 시는 좋지만 "간언의 상소는 반드시 초소草疏를
올리는 것이지, 그저 초고만을 쓰는 법은 없다." 또 당나라 사람의 "고소성 밖 한산사,
한밤중의 종소리 객선까지 들려오네."[200]라는 구절은 좋지만, "삼경三更(옮긴이 주: 밤

196 구양수, 『육일시화』: 京師輦轂之下, 風物繁富, 而士大夫牽于事役, 良辰美景, 罕獲宴游之樂. 其詩至有"賣
花擔上看桃李, 拍酒樓頭聽管弦"之句. …… "正夢寐中行十裏, 不言語處吃三杯." 其語雖淺近, 皆兩京之實
事也.

197 구양수, 『육일시화』: 松江新作大橋, 制度宏麗, 前世所未有. 蘇子美「新橋對月詩」, 所謂"雲頭灩灩開金餠,
水面沉沉臥彩虹."者是也. 時謂此橋非此句, 雄偉不能称也.

198 李文正公進「永昌陵挽歌辭」云: "奠玉五回朝上帝, 禦樓三度納降王." 當時群臣皆進, 而公詩最爲首出. 所謂
三降王者, 廣南劉鋹, 西蜀孟昶及江南李後主是也. 若五朝上帝則誤矣. | 이와 관련해서 『육일시화』의 첫 번
째 단락에서 다루고 있다. 여기서 구양수는 먼저 이문정공李文正公(이방李昉)이 지어 올려 군신君臣 중에
가장 뛰어난 것으로 뽑힌 이 시가, 네 차례의 제사를 다섯 차례로 말하여 사실 관계에 부합하지 않음을
말했다. 다음으로 네 차례의 제사를 하나하나 설명한 후에, 당시의 사람인 이공이 잘못 알았을 리는 없고
후세에 이 시를 전한 사람들이 잘못 전했을 것이라고 추측하고 있다.

199 구양수, 『육일시화』: 聖兪嘗雲: 詩句義理雖通, 語涉淺俗而可笑者, 亦其病也. 如有「贈漁父」一聯云"眼前不
見市朝事, 耳畔惟聞風水聲." 說者云: "患肝腎風." 又有「詠詩者」云: "盡日覓不得, 有時還自來." 本謂詩之好
句難得耳, 而說者云: '此是人家失卻貓兒詩.' 人皆以爲笑也.

200 | 이 시는 당나라의 장계張繼가 지은 「풍교야박楓橋夜泊」인데, 『육일시화』에는 몇 글자가 달리 적혀 있다.
장계, 「풍교야박」: 月落烏啼霜滿天, 江楓漁火對愁眠. 姑蘇城外寒山寺, 夜半鐘聲到客船. 고소성姑蘇城은
강소(장쑤)성 소주(쑤저우)시의 옛 이름으로 춘추 시대에 오나라가 쌓은 성이다. 한산사寒山寺는 소주의
풍교진楓橋鎮에 있는 절로 고소성 밖에 있으며 당나라 고승 한산과 습득이 있던 곳이라고 전해진다.

11~1시)은 종을 칠 때가 아니다."[201]

넷째, 참다운 벗[202] 얻기의 어려움

시는 사람의 생활과 생명에서 자신의 위치를 차지하며 작용한다. 시를 알기란 쉬운 일이 아니다. 시의 감상은 "또한 감람을 먹는 것과도 같아서, 입안에서 오래 씹을수록 참맛이 오래간다."[203] 이러한 맛은 언어 너머에 드러나므로 지음의 얻기란 결코 쉬운 일이 아니다. 세상에 두 가지 일이 있을 수 있다. 첫째로 시를 알지 못하는 사람이 시를 풀이하면 시가 매우 어색해지고, 둘째로 시를 아는 사람이 시를 감상하면서도 와 닿는 느낌이 없다면 사람을 유감스럽게 만든다.

문목공文穆公 여몽정(944 또는 946~1011)[204]이 아직 과거에 합격하지 못했을 때에 한 고을을 유람하고 있었다. 대감大監 호단(955~1034)[205]이 막 이 고을의 읍재邑宰로 있는 그의 부친을 따라 머물고 있었는데, 여몽정을 매우 야박하게 대했다. 다른 손님이 여 몽정을 칭찬하며, "여군呂君이 시에 뛰어나니 조금 더 예의를 차려주어야 한다."고 말 했다. 호단이 그 시에서 탁월한 구절을 묻자 다른 손님이 시 한 편을 알려주었는데, 그 마지막 구절은 이랬다. "외로운 밤에 심지가 다 타도록 잠 못 이루네." 호단이 비웃 으며, "이는 바로 잠꾸러기〔渴睡漢〕일 뿐이오."라고 말하였다.[206] (김규선, 3: 25)

201 구양수, 『육일시화』: 詩人貪求好句, 而理有不通, 亦語病也. 如"袖中諫草朝天去, 頭上宮花侍宴歸", 誠爲佳 句矣, 但進諫必以章疏, 無直用稿草之理. 唐人有云: "姑蘇台下寒山寺, 半夜鐘聲到客船." 說者亦云, 句則佳 矣, 其如三更不是打鐘時!

202 ┃ 지음知音은 지기知己 또는 작품을 깊이 이해하고 정확히 평가해주는 사람을 가리킨다. 고대에 백아伯牙 가 금琴을 타면 늘 종자기鍾子期가 그 뜻을 이해하곤 했는데 종자기가 죽자 백아 역시 더 이상 금을 타지 않았다는 '백아절현伯牙絶絃'의 고사로부터 '지음'은 동지나 지기를 뜻하게 되었다.

203 구양수, 『육일시화』: 又如食橄欖, 眞味久愈在. ┃ 감람橄欖은 길쭉한 타원형의 초록색 열매를 맺는다. 감람 은 먹을 수 있는 과일이기는 하지만 그 맛이 떫고, 또 해독 작용이 있어서 약용으로 사용되곤 한다.

204 ┃ 여몽정呂蒙正은 하남河南 낙양洛陽 출신으로 자가 성공聖功, 시호가 문목文穆이다. 여몽정은 송 태종 태평흥국太平興國 2년(977)에 장원으로 급제했고 재상까지 올랐다. 여씨 집안은 고관을 지낸 인물이 많으 며, 특히 여몽정의 조카인 여이간呂夷簡(978~1040)은 북송 제1의 재상으로 알려져 있다.

205 ┃ 호단胡旦은 빈주濱州 발해渤海(지금의 산동(산둥)성 빈주(빈저우)濱州시) 출신으로 자가 주보周父이다. 호단은 여몽정이 장원으로 급제한 다음 해인 송 태종 태평흥국 3년(978)에 역시 장원으로 급제하였고, 역시 재상을 지냈다.

206 ┃ 후에 여몽정이 장원으로 급제한 후에 호단에게 사람을 보내 "잠꾸러기가 장원급제를 했소〔渴睡漢狀元及 第矣〕."라고 전했다고 한다. 이를 들은 호단은 다음 차례에 자신이 장원을 하겠노라고 말했고, 또 그대로 되었다.

여 문 목 공 미 제 시　박 유 일 현　호 대 감 단 방 수 기 부 재 시 읍　우 여 심 박　객 유 예 여 왈　여 군
呂文穆公未第時, 薄遊一縣. 胡大監旦方隨其父宰是邑, 遇呂甚薄. 客有譽呂曰: 呂君

공 어 시　의 소 가 례　호 문 시 지 경 구　객 거 일 편　기 졸 장 운　도 진 한 등 몽 불 성　호 소 왈　내
工於詩, 宜少加禮. 胡問詩之警句, 客擧一篇, 其卒章云: 挑盡寒燈夢不成." 胡笑曰: 乃

시 일 갈 수 한 이
是一渴睡漢爾. (구양수, 『육일시화』)

원헌공元獻公 안수晏殊(991~1055)는 문장으로 천하를 주름잡았지만 특히 시를 잘 지어
서 후배의 길잡이가 될 만한 일이 많았으며, 한 시대의 명사들이 종종 그 문하에서
배출되었다. 매요신이 평생 지은 시가 많았지만 공(안수)은 유독 다음의 두 연을 좋아
했다. "추운 날의 물고기는 바닥에 달라붙은 듯하고, 백로는 앞서 날아갔다."[207] "봄바
람에 버들개지 날리면 멸치 떼 많아지고, 가을날 이슬 내리면 순채蓴菜 자줏빛으로
물든다." 내(구양수)가 매요신의 집에서 공(안수)이 직접 쓴 편지를 본 적이 있었는데,
그 편지에서 재차 이 두 연을 칭찬하고 있었다. 내가 궁금해하며 묻자 매요신이 말했
다. "이 구절은 나의 가장 뛰어난 시구가 아니니, 어찌 공(안수)이 우연히 그 구절에서
스스로 득의得意한 것이 아니겠습니까?" 이에 나는 예부터 문사들이 자신을 알아주는
지기知己만 얻기 어려웠던 것이 아니라 다른 사람을 알아보는 지인知人도 어려운 것임
을 알게 되었다. (김규선, 3: 29~30)

안 원 헌 공 문 장 천 천 하　우 선 위 시　이 다 칭 인 후 진　일 시 명 사 왕 왕 출 기 문　성 유 평 생 소 작
晏元獻公文章擅天下, 尤善爲詩, 而多稱引後進, 一時名士往往出其門. 聖兪平生所作

시 다 의　연 공 독 애 기 양 련　운 한 어 유 저 저　백 로 이 비 전　우 서 난 제 어 번　노 첨 순 채 자
詩多矣, 然公獨愛其兩聯, 云"寒魚猶著底, 白鷺已飛前." 又"絮暖鰶魚繁, 露添蓴菜紫."

여 상 어 성 유 가 견 공 자 서 수 간　재 삼 칭 상 차 이 련　여 의 이 문 지　성 유 왈　차 비 아 지 극 치
余嘗於聖兪家見公自書手簡, 再三稱賞此二聯. 余疑而問之, 聖兪曰: 此非我之極致,

기 공 우 자 득 의 어 기 간 호　내 지 자 고 문 사 부 독 지 기 난 득　이 지 인 역 난 야
豈公偶自得意於其間乎? 乃知自古文士不獨知己難得, 而知人亦難也.

(구양수, 『육일시화』)

『육일시화』는 정원에서 한담을 나누는 방식으로 시가 이론과 관련된 주요 문제와
송나라 시단의 주요 문제를 이야기하면서 개방적인 방식으로 이러한 문제를 논의하고

207 매요신, 『완릉집宛陵集』 권29 「화중문서호야보지신언이수和仲文西湖野步至新堰二首」 중 제1수: 決決堰
　　根水, 層層湖上田. 寒魚猶著底, 白鷺已飛前. 履惜春泥滑, 衣從澀蔓牽. 偶來成野望, 歸興自留連.

있다. 이후의 시화에서도 이러한 주제를 바탕으로 이러한 측면 또는 저러한 측면에서 논의를 깊이 있게 펼쳤다.

2) 엄우의 『창랑시화』

『창랑시화』는 송나라의 시화 중에서 가장 뛰어난 대표작이다. 뛰어나다는 이유는 두 가지이다. 첫째, 이 책이 체계적인 이론에 좀 더 집중했기 때문이다. 둘째, 사유의 도구에 있어 송나라 최고의 사유 형식은 불교의 선종인데, 『창랑시화』는 선禪으로 시[208]를 비유하는 전형을 보여주기 때문이다. 이론의 엄격함으로 보면 엄우는 비록 선으로 시를 논한 이들 중 가장 영향력 있는 성과를 거두었지만 그는 사실 선종 사상의 가장 중요한 측면을 전혀 파악하지 못했다. 선종의 중요한 사상적 테제로 바깥에서 구하지 않는다는 '불가외구不假外求', 자신의 본성으로 스스로를 제도한다는 '자성자도自性自度', 평상심이 곧 도라는 '평상심시도平常心是道', 성인도 아니고 범인도 아니다는 '비성비범非聖非凡', 마음을 비워서 도와 하나가 된다는 '무심합도無心合道' 등등이 있지만 엄우는 이에 대해 별다른 관심을 보이지 않았다. 따라서 엄우는 송나라 시론의 성취를 대표하는 동시에 그 한계를 대표하기도 한다.

『창랑시화』에는 커다란 모순이 포함되어 있다. 시는 당나라 문화의 주류이자 문화의 최고봉이었다. 사공도의 『시품』은 당나라의 문화적 심미를 전체적으로 총괄하고 있다. 반면 송나라의 시는 문화의 주류가 아니라 문화적 모순의 표현이었다. 첫째로 『창랑시화』는 선으로 시를 비유하면서 송나라의 가장 새로운 이론적 사유 형식을 대표하는데, 이것은 이전에 없었던 새로운 양식이자 예술의 본질에 깊이 다가갔다. 동시에 선학禪學의 개념을 빌려 시학 이론을 새로운 체계로 재편했다. 바로 이러한 일로 인해 『창랑시화』는 시학 이론 발전(위로 종영·사공도를 계승하고 아래로 왕국유(왕궈웨이)에 이르는)의 한 고리를 이루면서 계속해서 주목을 받게 되었다.

둘째로 『창랑시화』는 시가를 이론적으로 총괄했다. 이러한 시도는 송시 자체의 속박을 받아 새로운 예술 분야(예컨대 사詞·산수화·문인화·정원 등)가 드러내는 문제까지

208 | 선유시禪喻詩는 선에서 가져와 시를 비유하는 방식을 뜻한다. 엄우는 "시를 논하는 것은 선을 논하는 것과 같다[論詩如論禪]."라는 입장에서 선에서 인용한 내용을 들어 시를 설명했으며, 이러한 방식은 후대에 엄우에 대한 상반된 평가를 가져오는 원인이 된다.

포괄할 수가 없었다. 이러한 점은 『창랑시화』가 시대의 최고 높이에 도달하는 데에 장애가 되었다.

『창랑시화』는 「시변詩辨」「시체詩體」「시법詩法」「시평詩評」「고증考證」 등의 다섯 부분으로 구성되어 있다. 뒤의 세 부분에는 새로운 내용이 거의 없다. 「시체」에서 시의 유형이나 풍격을 말한다. 엄우에 따르면, 시대에 따라 시체를 나눈다면 건안체建安體·황초체黃初體·정시체正始體 등에서 강서시파江西詩派로, 사람에 따라 나눈다면 소리체蘇李體·조류체曹劉體·도체陶體 등에서 양성재체楊誠齋體로,[209] 또 제재題材에 따라 나눈다면 백량체柏梁體·옥대체玉臺體·궁체宮體 등이 있다. 또 형식에 따라 나눈다면 고체古體·근체近體·절구絶句·잡언雜言 등이 있다. 이처럼 시의 형식·명제·구의 유형·음운 등은 모두 독특한 시체를 형성할 수 있다. 이를 통해 엄우는 시를 외적으로만 고찰했고 내적인 통찰은 결핍되었음을 알 수 있다. 『창랑시화』 전체를 통틀어 창의적인 면모는 거의 「시변」에 담겨 있다.

「시변」에는 다음과 같은 세 가지 내용이 포함되어 있다. 1. 선으로 시를 논하면서 깨달음을 본연의 특색으로 보았다. 2. 법法·품品·용공用工·대개大槪·극치極致(최고의 기준) 등을 사용하여 시의 특징을 개괄했다. 3. 시의 본질, 별재別材와 별취別趣, 공중지음空中之音과 같은 중요한 문제를 제시했다. 이 중 가장 창조적인 부분을 몇 가지 측면으로 살펴볼 수 있다.

첫째, 시의 도는 오묘한 깨달음에 달려 있다

이 주장은 엄우[210]의 특징이자 개념적으로 이전 사람보다 더 높은 수준이 드러난 부분이다. 송나라 사람은 시가의 규율을 힘겹게 탐구했고, 아울러 갖가지 견해를 깨닫는다는 '오悟'로 통일시켰는데, 이는 분명히 이론적인 진보이다. 선으로 시를 비유한 사람이 많았지만 엄우의 말이 가장 적절하다.

선의 도는 오직 오묘한 깨달음에 달려 있고 시의 도 역시 오묘한 깨달음에 달려 있다.
선도유재묘오　시도역재묘오
禪道惟在妙悟, 詩道亦在妙悟.(『창랑시화』「시변」)

209 ｜ 소리蘇李는 이릉李陵과 소무蘇武를, 조류曹劉는 조식曹植과 유정劉楨을, 도體는 도연명을, 양성재楊誠齋는 양만리楊萬里를 가리킨다.
210 이 주장은 엄우 개인에게 한정되지 않고 송나라 사람 일반에게 해당된다.

개념의 측면에서 보면 오悟는 통시적으로 보건대 선진의 살펴보는 '관觀', 육조 시대에서 당 제국에 이르는 '목目' '품品' '미味' 등에 비해 예술의 핵심에 더 가깝고, 예술과 철학의 상통성을 더욱 분명하게 보여준다. 공시적으로 보면 오는 '흥興'과 서로 관련되고 '흥'을 예술의 최고 경계로 끌어올렸다. 엄우가 말한 '오'는 송나라의 시단詩壇과 서로 맞닿아 있으며, 늘 성당盛唐의 시로 되돌아가보게 했다. 이러한 이유로 인해 엄우의 '오'는 시의 본질로서 '당연히 추구해야 하고〔當行〕' '본색本色'이지만[211] 계속해서 발전시키기가 어려운 것이기도 했다.

엄우가 비록 '오悟'를 시의 본질로 여겼지만 그는 '최상승最上乘' '정법안正法眼' '제일의第一義' 등을 기준으로 삼을 때, 마음으로 생각했던 것은 위진 시대에서 당 제국에 이르는 훌륭한 작품이었다. 그는 또 '배움의 시작'을 '올바르게' 하고 '뜻을 높이 세워야' 한다고 요구하면서,[212] 마음으로 생각한 것은 여전히 위진 시대에서 당 제국에 이르는 훌륭한 작품이었다. 또 '참參'(참고)과 '오悟'를 방법으로 삼을 때 마음으로 생각한 것은 여전히 위진 시대에서 당 제국에 이르는 우수한 작품이었다. 이는 시의 논의를 단번에 시의 학습으로 바꾸어놓았다.

'참'은 학습 대상으로 들어가서 읽고 외우는 활동이고 '오'는 읽고 외우는 중에 갑작스레 터득하는 것이다. '오'는 두 가지 측면에서 정의할 수 있다. 먼저 시와 시 아닌 것의 관계로 말하면 '오'는 예술의 본질이다. 시의 내부로 말하면 '오'에는 서로 다른 등급이 있다.[213] 시에 대한 논의를 시의 학습에 대한 논의로 바꾸었기 때문에 '오'에 대한 엄우의 이해는 단지 옛사람의 시를 두루 그리고 충분히 참고하는 중에 깨달았던 양만리楊萬里(1127~1206)와 같은 수준일 뿐이지 현실 생활에서 깨달음을 얻었던 육유만큼 높지도 않고 여본중·오가吳可·한구韓駒(1080~1135) 등처럼[214] 높지도 못했다.

엄우는 '오'의 이 두 가지 측면에서 마땅히 도달해야 할 수준에 이르지 못했다. 시와 시 아닌 것의 관계로 보면 선의 깨달음〔禪悟〕과 시의 깨달음〔詩悟〕은 완전히 동일한가? 그는 이에 대해 말하지 않았다. 또 시를 배운다는 측면에서 보면 그는 오를 분명히 말하고 또 제대로 잘 말했는가? 그렇지 않다. 엄우의 독특한 공헌은 시를 책이나 리理

211 ㅣ『창랑시화』「시변」: 惟悟乃爲當行, 乃爲本色.(김해명·이우정, 38)

212 『창랑시화』「시변」: 夫學詩者以識爲主, 入門須正, 立志須高.

213 『창랑시화』「시변」: 悟有深淺, 有分限, 有透徹之悟, 有一知半解之悟.

214 ㅣ여본중·오가·한구 등은 모두 엄우와 마찬가지로 시에 선을 연관시켜 이해했던 이들이며, 엄우는 이들의 영향을 받았다고 할 수 있다.

(이치)와 구분한 데에 있다.

둘째, 별재別材와 별취別趣

이것은 송시가 직면했던 문제이고 이전의 당시에도 있었던 문제이다. 이에 학문을 통해 출구를 찾게 되는데, 당시 이학(성리학)과 불교의 사변에 의지하게 되었다. 송시는 뜻을 높게 치고 도리를 많이 말하는데, 엄우에게는 종영과 닮은 점이 있어서 전고나 어려운 말을 써서 학식을 자랑하는 시풍에서 그런 사람을 향해 호통을 쳤다. 시란 무엇인가?

> 시에는 특별한 재능(또는 체재)²¹⁵이 있는데 책과 관련이 없다. 시에는 별도의 흥취가 있는데 이치와 관련이 없다. 그러나 책을 많이 읽고 이치를 치밀하게 탐구하지 않으면 최고의 경계에 이를 수 없다. 이른바 이치의 길에 얽매이지 않고 언어의 통발에 빠지지 않는 것이 으뜸이다.
>
> 시란 성정을 읊는 것이다. 성당盛唐의 여러 시인은 흥취에 주력하여, 그들의 시는 영양羚羊이 나무에 뿔을 걸어놓고 잠을 자듯이 자취를 찾을 수가 없다.²¹⁶ 따라서 그들의 오묘한 시는 깊고도 상세하며 맑고도 찬란하지만 접근할 수가 없다. 이는 공중의 소리, 형상 속의 색깔, 물속의 달, 거울 속의 형상과 같아서, 말은 끝났어도 그 의미는 다함이 없는 것이다.(김해명 · 이우정, 66)
>
> 시유별재 비관서야 시유별취 비관리야 연비다독서 다궁리 즉불능극기지 소위
> 詩有別材, 非關書也. 詩有別趣, 非關理也. 然非多讀書, 多窮理, 則不能極其至. 所謂
>
> 불섭리로 불락언전자 상야 시자 음영정성야 성당제인 유재흥취 영양괘각 무적
> 不涉理路, 不落言筌者, 上也. 詩者, 吟詠情性也. 盛唐諸人, 惟在興趣. 羚羊掛角, 無跡

215 ｜ 별재別材의 정확한 의미에 대한 엄우의 설명은 없고, 명나라 이후 전통적으로 시인의 '특별한 재능'으로 풀이해왔다. 이에 따라 원문의 '재材' 역시 '재才'로 바꿔 적기도 하였는데, 이는 '재材'와 '재才'가 통용된다는 점에 따른 것이었다. 엄우가 『창랑시화』 전반에 걸쳐 '재材'와 '재才'를 구분하여 사용했다는 점 등을 들어 별재를 시의 특별한 재료로 해석해야 한다는 이들도 있다. 후자의 입장에서 별재의 의미에 관한 견해를 정리한 글로 이우정, 「엄우嚴羽의 별재설別材說에 관한 고찰考察」, 『중국어문학논집』 제4호, 1992 참조.
216 ｜ 영양괘각羚羊挂角은 『전등록傳燈錄』에 나오는 선의 비유이다. 영양은 잠을 잘 때 다른 동물의 공격을 피하느라 뿔을 나무에 걸고 잔다. 만약 영양의 발자국을 따라온다면 영양이 갑자기 사라지는 상황이 된다. 이는 철학과 예술에서 언어와 의미의 관계를 나타내는 말로 확장될 수 있다. 자취나 수단으로서 언어에 집착하지 않고 의미의 깨달음으로 나아가야 한다.

_{가 구 고 기 묘 처 투 철 영 롱 불 가 주 박 여 공 중 지 음 상 중 지 색 수 중 지 월 경 중 지 상}
可求. 故其妙處, 透徹玲瓏, 不可湊泊. 如空中之音, 相中之色, 水中之月, 鏡中之象,

_{언 유 진 이 의 무 궁}
言有盡而意無窮.(엄우,『창랑집』권1「시변」)

　　본질의 측면에서 보면 시를 짓는 재능은 책(지식)과 무관하며, 시의 홍취는 이치(논리)와 무관하다. 물론 시의 극치에 이르려면 책과 이치는 결코 빠뜨릴 수 없는 도움을 준다. 이러한 도움은 특수한 방식으로 이루어지며 변증적인 관계에 있다. 책과 이치가 필요할 수도 있고 책과 이치가 필요 없을 수도 있으므로 '이치의 길에 얽매이지 않고 언어의 통발에 빠지지 않아야' 한다. 따라서 엄우는 다음처럼 두 갈래의 체계를 구분했다.

　　책 ― 언어와 이치의 길을 따르기 ― 이치

　　별재 ― 이치의 길에 얽매이지도 언어의 통발에 빠지지도 않음 ― 별취

　　이러한 논점과 관련해서 엄우는 다른 누구보다도 분명하게 말했다. 송나라 시단의 현실을 고려하면 이론은 반드시 이러한 논점을 분명히 말하도록 만들었다.
　　시가 왜 책이나 이치와 무관할까. 시의 본질은 지식을 얻는 데 있지 않고 사람의 성정을 읊는 데에 있기 때문이다. 여기서 언어의 조합을 따져보면 성정은 성(본성)에 따른 정(감정)이 아니라 정에 따른 성이고, 성에서 비롯된 정이 아니라 정에서 비롯된 성이다. 따라서 시의 홍취는 정성을 읊조리는 데에서 생겨나며 '홍'에 달려 있다. 이른바 별취別趣는 바로 '홍취興趣'이니 '홍興'으로 비롯해서 '취趣'가 생겨난다. 따라서 홍취는 '자취를 찾을 수가 없다.' 여기서 엄우가 말하는 것은 바로 종영의 '자미滋味'가 있어 "문장은 끝났지만 뜻은 남아 있는"[217] '홍'이며, 사공도의 "한 글자도 쓰지 않고 풍류를 모조리 표현해내는"[218] '맛 너머의 의미[味外之旨]'이다.
　　엄우는 일련의 불교와 관련된 어휘를 사용하여 이러한 시적 경계를 표현해낸 예가 많다. 위의 글에 나온 공중의 소리는 『제일의법승경』에 보면 "하늘의 허공에서 갖가지

217 종영, 「시품서詩品序」: 文已盡而意有餘.
218 사공도, 『이십사시품』「함축」: 不著一字, 盡得風流.(안대회, 313)

미묘한 꽃을 뿌리며 여러 음악은 나지만 두드리지 않아 저절로 울려 퍼진다."²¹⁹라는 구절이 있다. 또 형상 속의 색깔은 『화엄경』에 보면 "끝없는 만물의 용모와 원만한 광명"²²⁰에 나오고, 『금강경』에 보면 "형상이 있는 것과 형상이 없는 것"²²¹이라는 말이 있다. 『창랑시화』에서 이러한 어휘를 사용하여 '자취를 찾을 수가 없고' '말은 끝났어도 그 의미는 다함이 없다'는 경계를 풀이하고 있다. 이것은 물론 종영의 "눈앞에서 보는 것처럼 생생하게 표현하고", "또한 직접 보는 것처럼 분명하게 묘사한다."²²²라는 '직심설'²²³보다 분명하지만, 사공도의 "남전산藍田山에 해가 따뜻하게 비추면 좋은 옥이 아지랑이 피우듯 해야 한다."²²⁴라는 '운치 너머의 정치(韻外之致)'에 비하면 결코 조금도 넘어서지 못한 것이다. 특히 사공도의 『이십사시품』그 자체는 정련된 용어와 시 속의 경계를 적절하게 결합하여 시의 재미를 분명하게 보여주었다.

엄우의 특징은 다음의 두 가지에 있다. 첫째는 불교의 용어를 사용하여 송나라의 특징을 분명하게 드러냈다. 둘째는 '공중의 소리' 등의 말은 마침 문인화에서 신으로 형상을 드러낸다는 '이신사형以神寫形'의 테제와 서로 호응하여, 신神으로 비롯되어 드러난 예술의 '형상'이 현실의 '형'과 다름을 보여주고 있다. 엄우는 '성당의 여러 시인'을 기준으로 삼으면서 문인화의 수준에 도달하지 못하게 되었다. 이러한 측면에서 강기는 「백석도인시설」에서 이론화된 언어를 사용하여 이보다 확실하게 이야기했다.

시에는 네 가지의 오묘함(탁월함)이 있다. 첫째는 이치의 오묘함이고 둘째는 뜻의 오묘함이고 셋째는 상상력의 오묘함이고 넷째는 자연스러움의 오묘함이다. 막혀 있는 것 같지만 실제로 통하는 것은 이치의 오묘함이다. 스스로 헤아리는 것을 넘어서 표현해 내는 것은 뜻의 오묘함이다. 맑은 연못의 밑바닥이 보이듯 깊숙하고 세밀하게 묘사하는 것은 상상력의 오묘함이다. 특이하지도 괴이하지도 않고 문장을 화려하게 다 벗겨 내서(즉 평담하고 자연스러워서) 오묘한 줄은 알지만 왜 오묘한지를 알 수 없는 것은 자

219 『제일의법승경第一義法勝經』: 諸天虛空中, 雨種種華妙, 多有諸音樂, 不擊自然鳴.

220 『대방광불화엄경大方廣佛華嚴經』 권1 「세주묘엄품世主妙嚴品」: 無邊色相, 圓滿光明.

221 『금강반야바라밀경金剛般若波羅密經』 제3품 「대승정종분大乘正宗分」: 若有色, 若無色.

222 종영, 『시품』「총론總論」: 至乎吟咏情性, 亦何貴于用事? '思君如流水', 旣是卽目, '高台多悲風', 亦惟所見.

223 ㅣ 직심설直尋說은 시의 창작에 있어 전고典故의 사용 등을 지양하고 작자가 직접 보고 느낀 것을 찾아내어 묘사함을 말하는 것이다. '직심'의 의미와 관련해서 종영, 이철리 역주, 『역주 시품』, 창비, 2007, 136쪽 참조.

224 사공도, 「여극포서」: 藍田日暖, 良玉生烟.

연스러움의 오묘함이다.²²⁵

시유사종고묘　일왈 리고묘　이왈 의고묘　삼왈 상고묘　사왈 자연고묘　애이실통
詩有四種高妙, 一曰'理高妙', 二曰'意高妙', 三曰'想高妙', 四曰'自然高妙'. 礙而實通,

왈 리고묘　출사의외　왈 의고묘　사출유미　여청담견저　왈 상고묘　비기비괴　박락
曰'理高妙'. 出事意外, 曰'意高妙'. 寫出幽微, 如清潭見底, 曰'想高妙'. 非奇非怪, 剝落

문채　지기묘이부지기소이묘　왈 자연고묘
文采, 知其妙而不知其所以妙, 曰'自然高妙'.(강기, 「백석도인시설白石道人詩說」)

송시의 현상은 송나라의 시학 이론이 그 시대 미학을 포괄하는 높이로 발전하는
데에 장애가 되었다.

2. 송나라의 『사론詞論』

사는 중당中唐으로부터 온정균과 위장에 이르러 시가의 비유적 표현과 민가에 담긴
세속적 정감으로부터 사대부와 고관·귀인들의 연회 음악으로 탈바꿈하게 되었다. 당
시 이러한 변화의 의의가 어디에 있는지 이해할 수 있는 사람이 없었다. 또 풍연사馮延
巳(903~960)로부터 이욱李煜을 거쳐 송나라의 '이안'²²⁶에 이르면서 사는 화려한 연회의
즐거움으로부터 깊은 내면의 정감으로 나아가게 되었지만 여전히 그러한 변화를 이해
할 수 있는 사람은 없었다. 사람들이 관심을 가졌던 것은 단지 다채로운 정감을 화려하
게 표현한 사를 통해 스스로 즐기고 또 다른 사람을 즐겁게 하는 데에 있었다.

> 스스로 즐기고자 했지만 자신의 마음속에 품은 것만 풀어내지 않고 아울러 한때 술잔
> 을 나눌 때 듣고 보며 함께 즐기던 일을 적는다. …… 예전에 심렴숙沈廉叔과 진군총
> 陳君寵의 집에서 네 명의 가기歌妓인 연련·홍홍·빈빈·운운이 맑은 노랫소리를 다투
> 며 손님과 장난쳤는데, 매번 만나게 되면 이들에게 새로 지은 가사歌詞의 초고를 주고
> 우리 세 사람은 술잔을 잡고 그들의 노랫소리에 귀 기울이며 한바탕 웃으면서 즐길

225 ㅣ한국어 번역으로 장경렬 외 편역, 『상상력이란 무엇인가』, 살림, 1997, 277쪽 참조.
226 ㅣ이안二晏은 송나라의 안수晏殊와 그의 일곱 번째 아들인 안기도晏幾道를 함께 부르는 호칭이다. 사람들
　　　은 또 안수와 안기도를 각기 '대안大晏'과 '소안小晏'으로도 불렀다.

뿐이었다.

期以自娛, 不獨敍其所懷, 兼寫一時盃酒間聞見所同遊之事. …… 始時深十二廉叔·
陳十君寵, 家有蓮·鴻·蘋·雲·品淸謳娛客, 每得一解卽以草授諸兒, 吾三人持酒聽
之, 爲一笑樂已而.(안기도晏幾道, 『소산사小山詞』「자서自序」)

쓰는 용어가 크게 나아지지 않았지만 이전에 비해 달라진 점을 볼 수 있다. 송나라
사람의 즐거움은 대체로 오대 시대 사람의 즐거움과 달라서, 스스로 즐기려는 자오自娛
의 뜻이 훨씬 분명했다. 안기도의 말에는 우리가 주의를 기울여야 할 것이 있다. 송나
라 사람에게 있어 사의 즐거움은 시·글씨·그림·차·문구의 감상을 통해 얻는 즐거
움과 다르다. 전자가 화려하고 아름답다면 후자는 우아하고 담백하다. 이는 송나라 사
람의 분열된 속마음을 보여준다.

소식은 「제장자야사」에서 이러한 분열을 다시 통합하고자 했다. "자야는 시를 짓는
솜씨가 완숙하고 오묘했으며, 가사는 시의 여기餘技였다."[227] 장선의 사에서는 "마음속
의 일[心中事], 눈 속의 눈물[眼中淚], 뜻 속의 사람[意中人]."[228]을 잘 나타내 사람들은
그를 '장삼중張三中'이라 불렀다. 또 그의 사 중 세 구절이 아주 유명하다. "구름이 흩어지
고 달이 나오니 꽃 그림자 아른거린다."[229] "연약한 여인은 교태를 부리며 나른하게
몸을 일으켜, 주렴을 감아 꽃 그림자 말아 올린다."[230] "버드나무 늘어선 길에는 아무도

227 소식, 「제장자야사題張子野詞」: 子野詩筆老妙, 歌詞乃其餘波耳. | 장선張先(990~1078)은 호주湖州 오정烏
程(지금의 절강(저장)성 오흥(우싱)吳興현) 출신으로 자가 자야子野이다. 1030년 진사가 되었고 이후 관
직이 도관랑중都官郎中에 이르렀다. 만년에는 향리를 유람하다가 죽었다. 작품이 많았지만 현재 『안륙집
安陸集』 1권만이 전한다. 성품이 분방하여 해학을 즐겼고, 안수·구양수·소식 등과 교유했으며 시에 능
하고 특히 사詞에 뛰어났다. 장선의 사는 주로 남녀간의 사랑과 즐거움을 노래하고 있는데, 서술적 수법을
사용했으며, 자구字句를 세밀하게 다듬었다. 또한 그의 사는 만사慢詞의 형식을 많이 사용하여 만사 발전
에 이바지했다.

228 | 장선, 『안륙집安陸集』「행향자行香子」: 舞雪歌雲, 閑淡粧勻, 藍溪水深染輕裙. 酒香熏臉, 粉色生春. 更
巧談話, 美情性, 好精神. 江空無畔, 凌波何處, 月橋邊, 靑柳朱門. 斷鐘殘角, 又送黃昏. 奈心中事, 眼中淚,
意中人.

229 | 장선, 『안륙집』「천선자天仙子」: 水調數聲持酒聽, 午醉醒來愁未醒. 送春春去幾時回? 臨晩鏡, 傷流景,
往事悠悠空記省. 沙上竝禽池上暝, 雲破月來花弄影. 重重翠幕密遮燈, 風不定, 人初靜, 明日落紅應滿徑.

230 | 장선, 『안륙집』「귀조환歸朝歡」: 聲轉轆轤聞露井. 曉引銀甁牽素綆. 西園人語夜來風, 叢英飄墮紅成逕.
寶猊烟未冷. 蓮臺香蠟殘痕凝. 等身金, 誰能得意, 買此好風景. 粉落輕粧桃紅玉瑩. 月枕橫釵雲墜領. 有情無
物不雙棲, 文禽豈合常交頸. 晝長歡豈定. 爭如翻作春宵永. 日曈曨, 嬌柔嬾起, 簾壓捲花影.

〈그림 5-10〉 **원 제국의 조맹부趙孟頫**
(1254~1322)가 그린 소식의 초상

없는데, 바람에 날리는 버들개지는 그림자도 없구나."[231] 세 구절에 모두 그림자 영影 자가 있어 '장삼영張三影'이라 불리기도 하였다. 그의 사는 본래 깊이 있는 문화적 분석이 필요하지만 소식은 그의 사를 단지 '시여詩餘'로 보아 글씨·그림·차 등과 동일하게 취급했다. 이는 정원 문화를 지닌 문인이 시의 관점에서 사를 바라보았고 또 그들의 시론으로 사를 아우르고자 했던 것이다.

소식의 관점에 대해 어떤 사람은 찬성하고 또 어떤 사람은 반대한다. 찬성하는 이들은 소식의 후학에 속하는 이들이었다. 이들이 견지한 이론은 기본적으로 정원 문화를 지닌 문인의 '시여'론이었다.

마음에 가득 찼다가 밖으로 나오고 입에서 나오는 대로 지으니, 깊이 생각하여 훌륭해지거나 애써 꾸며서 아름답게 되기를 기다릴 필요는 없다.

만 심 이 발　사 구 이 성　부 대 사 려 이 공　부 대 조 탁 이 려
滿心而發, 肆口而成, 不待思慮而工, 不待雕琢而麗.

(장뢰張耒, 『가산집柯山集』 권40 「하방회악부서賀方回樂府序」)

다만 악부의 여사餘事로 사를 만지며 시인의 창작 기법을 사에 적용하니, 신선하고 씩씩하며 변화가 많아 사람의 마음을 움직일 수 있다.

독 희 농 어 악 부 지 여　이 우 이 시 인 구 법　청 장 돈 좌　능 동 요 인 심
獨嬉弄於樂府之餘, 而寓以詩人句法, 淸壯頓挫, 能動搖人心.

(황정견黃庭堅, 『산곡집山谷集』 권16 「소산집서小山集序」)

231 | 장선, 『안륙집』 「전목단剪牡丹」: 野綠連空, 天靑垂水, 素色溶漾都淨. <u>柔柳搖搖, 墜輕絮無影</u>, 汀洲日落人歸, 脩巾薄袂, 擷香拾翠相競. 如解凌波, 泊渚烟春暝. 판본에 따라 "柔柳搖搖, 墜輕絮無影."이 "柳徑無人, 墜飛絮無影."으로 되어 있기도 하다.

이에 반대하는 이들은 사가 시와 다른 '별도의 일가〔別是一家〕'라는 주장을 굳게 지켰다.

> 사람은 소식의 사가 대부분 음률에 맞지 않는다고 말한다. 소식의 표현은 호방하고 걸출하여 본래 곡자(음률)의 틀 안에 묶어둘 수 없다. 황정견이 때때로 짧은 사를 창작했는데 참으로 훌륭하지만 분명 전문가의 표현은 아니었다. 그의 사는 곡조(음률)를 붙여 부르기 좋은 시라 할 수 있다.
>
> 소 동 파 사　인 위 다 불 해 음 률　연 거 사 사 횡 방 걸 출　자 시 곡 자 중 박 부 주 자　황 로 직 간 작 소
> 蘇東坡詞, 人謂多不諧音律. 然居士辭橫放傑出, 自是曲子中縛不住者. 黃魯直間作小
> 사　고 고 묘　연 불 시 당 행 가 어　시 저 강 자 창 호 시
> 詞, 固高妙, 然不是當行家語, 是著腔子唱好詩.(오증吳曾,『능개재만록能改齋漫錄』권16
> 「악부상樂府爽·황로직사위지저저강시黃魯直詞謂之著腔詩」)

> 한유가 문장(산문) 방식으로 시를 쓰고 소순이 시의 방식으로 사를 창작했다. 교방[232]에 있는 뇌대사[233]의 춤이 비록 천하에서 지극히 뛰어나다 하더라도 본래의 모습은 아닌 것과 같다.
>
> 퇴 지 이 문 위 시　자 첨 이 시 위 사　여 교 방 뇌 대 사 지 무　수 극 천 하 지 공　요 비 본 색
> 退之以文爲詩, 子瞻以詩爲詞, 如敎坊雷大使之舞, 雖極天下之工, 要非本色.
>
> (진사도陳師道,『후산집後山集』권23「시화詩話」)

북송의 소식이 시의 방식으로 사를 지어 호방파를 열었듯이 남송의 신기질辛棄疾(1140~1207)은 문장(산문) 방식으로 사를 지어서 호방파의 기풍을 한층 더 장대하게 하였다. 이로부터 송사宋詞에는 호방파와 완약파婉約派의 양대 흐름이 생기게 되었다. 송나라의『사론』은 소식 이후에 대체로 사를 별도의 일가로 여기는 일파와 시의 방식으로 사를 아우르는 일파의 두 갈래로 나누어졌다. 이 두 일파가 우열을 다투며 서로 오르락내리락하며 하나의 틀을 이루었다.

232 ｜교방敎坊은 궁정에서 음악을 관리하던 부서로, 아악雅樂 이외의 음악들과 춤·백희 등을 가르치고 연출하는 등의 일들을 관장하였다. 교방은 당나라 때에 처음 설치되어 송원에서도 답습하였으며, 명대에는 교방사敎坊司라 개칭하고 예부禮部에 소속시켰다. 이후 청나라의 옹정제雍正帝(1723~1735) 때에 폐지되었다.
233 ｜뇌대사雷大使는 송나라의 교방에서 춤을 잘 추던 예인藝人인 뇌중경雷中慶을 가리킨다.

먼저 이청조李清照(1084~1155)는 『사론詞論』에서 충분한 이유를 제시하며 "사는 별도의 일가이다."라고 주장했다. 그녀는 무엇이 좋지 않은가를 비평하면서, 무엇이 좋은 사인가를 암시했다. 먼저 사답지 않은 사 두 가지를 비평했다. 첫 번째는 안수·구양수·소식 등이 시의 방식으로 사를 창작한 경우이다. 이들의 사는 "모두 구두[234]가 일정하지 않은 시일 따름이고 또 종종 음률에도 맞지 않는다."[235] 두 번째는 왕안석과 증공 등이 문장(산문) 방식으로 사를 창작한 경우이다. 이들의 사는 "사람이 반드시 넘을 읽고 넘어질 정도여서 읽어나갈 수가 없다."[236]

다음으로 이청조는 사라고 해도 이상적 수준의 사로 볼 수 없는 두 종류를 비평했다. 첫 번째는 유영柳永(987?~1053?)의 통속적인 사로 "비록 음률에 맞지만 사어詞語의 격조가 낮아" 비속했다.[237] 두 번째는 안기도·진관秦觀(1049~1100)·하주賀鑄(1052~1125)·황정견 등의 사로 제각각 결점이 있다. "안기도는 상세히 서술함이 없고, 하주는 전아하고 장중함이 몹시도 적다. 진관은 오로지 정취에 치중하여 전고는 약간 사용했으니, 비유하면 가난한 집안의 미녀가 어여쁘기는 하나 끝내 부귀한 자태는 부족하다. 황정견은 전고를 높이 여겼지만 결점이 많았으니, 비유하면 좋은 옥에 흠이 있어 스스로 값을 반이나 깎아 먹는 것과 같다."[238] 이러한 평가로부터 이청조의 이상적 경계를 알 수 있다. 티끌 하나 없는 백옥처럼 부귀한 가인佳人이라 할 수 있다.

그 후에 남송의 왕작王灼(1081~1162?)의 『벽계만지碧鷄漫志』와 호자胡仔(1110~1170)의 『소계어은총화苕溪漁隱叢話』 속의 '시여詩餘'와 호인胡寅(1098~1156)의 「제주변사題酒邊詞」와 범개范開의 「가헌사서稼軒詞序」에 나타난 시로 사를 아우르는 '이시통사以詩統詞'의 거대한 기세가 나타났다. 여기에 정원 문화를 누리는 문인의 목소리가 들어 있을 뿐만 아니라 서원을 주도하는 도학자의 함성도 담겨 있다. 요점은 두 가지이다. 첫째, 사가 시와 같으므로 시의 효용을 지녀야 비로소 정통해지는 것이고, 둘째, 소식을 크게 찬양하는 것이다.

234 | 구두句讀는 문장의 의미상 쉬어야 할 곳과 끝나야 할 곳을 표시해놓은 것이다. 문장의 뜻이 다 드러난 곳이 구句이고 아직 문장의 뜻이 끝나진 않았지만 잠시 쉬어야 할 곳이 두讀이다.

235 이청조, 『사론』: 皆句讀不葺之詩爾, 又往往不協音律.

236 이청조, 『사론』: 人必絶倒, 不可讀也.

237 이청조, 『사론』: 雖協音律, 而詞語塵下.

238 이청조, 『사론』: 晏苦無鋪敍, 賀苦少典重. 秦卽專主情致, 而少故實, 譬如貧家美女, 非不姸麗, 而終乏富貴態. 黃卽尙故實, 而多疵病, 譬如良玉有瑕, 價自減半矣.

마지막으로 심의보沈義父는 『악부지미樂府指迷』에서 그리고 장염張炎(1248~1320)은 『사원詞源』에서 다시 사의 예술적 특성에 주목하여 이를 체계적으로 총괄했다. 심의보는 주방언周邦彦(1056~1121)을 이상적 경계로 삼았고 장염은 강기를 이상적 경계로 삼았는데, 이는 이청조와 마찬가지로 음률의 화합과 내용의 고귀성을 제일의로 삼아서 시에 따라 사를 창작하는 것을 단호하게 반대했다. 『악부지미』에서 말한다. "사가 음률에 맞지 않으면 장단이 들쭉날쭉한 시가 될 뿐이다." [239]

두 책의 중요한 특징은 다음의 세 가지이다. 첫째, 주로 사라는 예술 분야의 기술적 측면을 논술했지만 사를 다른 예술 분야(장르)와 구별하여 논술했을 뿐이고 미학적·문화적 분석을 깊이 있게 파고들지 못했다. 둘째, 사의 풍격을 논술할 때에 단지 사의 일반적 특성을 파악하여 시대의 심미적 풍조와 서로 소통시켰지만 독특한 깊이가 전혀 없다. 『악부지미』의 네 가지 기준은 다음과 같다.

> 음률이 맞아야 하는데, 음률에 맞지 않으면 장단이 들쭉날쭉한 시가 될 뿐이다(시가 사를 아우른다는 일파와 구별된다). 알맞은 글자를 고르며 고상하게 써야 하는데, 고상하지 못하면 전령[240]에 가깝게 될 뿐이다(세속파와 구별된다). 글자를 너무 노골적으로 사용하면 안 되는데, 노골적이면 직설적으로 말하여 깊은 맛이 없게 된다(솔직함과 구별된다). 뜻을 너무 높이 내세우면 안 되는데, 뜻이 높으면 광적이고 기괴해져 부드러운 뜻을 잃게 된다(호방함과 구별된다).
>
> 音律欲其協, 不協則成長短之詩. 下字欲其雅, 不雅則近乎纏令之體. 用字不可太露, 露則直突而無深長之味. 發意不可太高, 高則狂怪而失柔婉之意.(심의보, 『악부지미』)

이러한 기준이 틀리다고 할 수는 없으며 모두 참으로 한담에 가깝다. 『사원』에서는 맑고 텅 빈 '청공淸空'과 '의취意趣'를 다음처럼 말했다.

> 사는 청공해야지 질실質實, 즉 질박하고 사실적이어서는 안 된다. 청공하면 고아하면서도 웅건하지만 질실하면 매끄럽지 못하고 뜻이 모호하다. 강기의 사는 들판의 구름

239 심의보, 『악부지미』: 不協則成長短之詩.
240 | 전령纏令은 송나라 때 민간에서 행해지던 설창說唱 예술의 한 종류이다.

이 외로이 떠다니듯 머물고 떠나가며 흔적이 남지 않는다. 오문영[241]의 사는 칠보로 장식한 누대와 같아서 사람의 눈을 현란하게 만들지만, 가루로 잘게 부서져서 한 부분을 이루지도 못한다.

<small>사 요 청 공　불 요 질 실　청 공 즉 고 아 초 발　질 실 즉 응 삽 회 매　강 백 석 여 야 운 고 비　거 류 무</small>
詞要淸空, 不要質實. 淸空則古雅峭拔, 質實則凝澁晦昧. 姜白石如野雲孤飛, 去留無
<small>적　오 몽 창 여 칠 보 루 대　현 인 안 목　탁 쇄 하 래　불 성 편 단</small>
迹, 吳夢窗如七寶樓臺, 炫人眼目, 拆碎下來, 不成片段.(장염, 『사원』)

　　미학의 경계에 입각하여 사의 경계를 말하고 있는데, 내용은 아주 일반적이다. '청공'은 사람으로 하여금 시에서 말하는 평담平淡이나 그림에서 말하는 원일遠逸과 상통하는 느낌을 준다. 하지만 이러한 논의는 시론이나 화론에서 훌륭하고 깊이 있게 다루던 것과 거리가 아주 멀다. 또 '의취'는 사람으로 하여금 문장(산문)·그림·글씨 등에서 뜻을 위주로 했던 송나라 사람의 목소리와 비슷하게 느껴지지만 문장·그림·글씨·시에서 훌륭하고 깊이 있게 다루던 것과 거리가 아주 멀다.
　　『사론』의 양파, 즉 시로 사를 아우르거나 사는 곧 사일 뿐이라고 하거나 상관없이 모두 하나의 공통점을 가지고 있었다. 두 파는 한결같이 사의 '세속적' 특성을 반대했다. 속사俗詞, 즉 세속적 사를 대표하는 유영은 여러 차례 두 파의 공통된 공격 대상이 되었다. 예컨대 시의 방식으로 사를 창작하는 일파인 왕작은 『벽계만지』에서 유영을 '천박하고 비속하다'고 공격했고, 이청조는 앞에서 이미 이야기한 대로 유영을 깎아내렸고, 심의보도 마찬가지로 『악부지미』에서 다음처럼 비평했다. "유영은 음률에 잘 들어맞고 좋은 표현(구절)도 많지만 아직 비속어를 벗어나지 못했다."[242] 이와 달리 심의보가 보기에 주방언周邦彦이 '독보적으로 뛰어났는데', 여러 가지 이유 중 하나를 꼽으라면 바로 "시정市井의 속된 기운이 전혀 없기"[243] 때문이었다. 이처럼 『사론』이 '고상함'을 지지하고 '세속성'을 반대했는데, 이는 시·서·화와 서로 일치되었다. 이는 송나라의

241 ｜ 오문영吳文英은 절강(저장)성 출신으로 자가 군특君特, 호가 몽창夢窗·각옹覺翁이다. 본성은 옹翁씨인데 오씨 집안에 양자로 들어간 것으로 추측된다. 가곡의 작사作詞에 뛰어났으며, 형 옹응룡翁應龍 및 동생 옹원룡翁元龍과 함께 시와 사의 작가로서 유명하다. 사곡은 음률 면에서 밝으며 작풍은 정교하고 전면纏綿하여 남송의 아름다운 사풍詞風의 대표적 작가다. 호가 초창草窗인 주밀周密과 함께 '이창二窗'이라 불렸다. 주요 작품에는 『몽창사夢窗詞』 등이 있다.
242 심의보, 『악부지미』: 柳耆卿音律甚協, 句法亦多有好處, 然未免有鄙俗語.
243 심의보, 『악부지미』: 絶無一點市井氣.

보편적인 현상으로 나타났다.

송나라 사람의 『사론』은 아직 사를 근본적으로 이해하지 못하고 미학이나 문화의 차원에서 논의하지 못하고 있다. 그들은 어렴풋이나마 사의 특징을 이해하고 있었다. 이청조에 따르면 "시는 뜻을 말하고 사는 정을 풀어낸다."[244] 이는 사와 시의 근본적 차이를 말한다. 여기서 뜻이란 호방한 기개와 웅대한 포부이고 정이란 애절하고 부드러운 감정을 가리킨다. 시도 정을 풀어내지만 시의 감정은 사의 감정과 다르다. 사도 뜻을 말하지만 사의 뜻은 시의 뜻과 다르다. 장염은 『사원』에서 "사의 문체는 아름다운 여인과 같지만 시는 씩씩한 장사와 같다."[245]라고 말했다. 애절하고 부드러운 감정이 넘치는 미인의 마음을 표현하기에 가장 적합한 문장 형식은, 바뀌고 되풀이되는 장단구長短句의 문장 양식에 맞춰 오르내리는 감정의 변화를 묘사할 수 있는 사의 색채이다. 시와 사의 체제가 요구하는 것을 보면 서로 같은 문장 구조도 있지만 본질적 차이를 보이고 있다. 예컨대 "끝없는 낙엽은 쓸쓸히 떨어지고 마르지 않는 장강은 도도히 흘러온다."[246]는 표현은 시이고 "지는 꽃은 어찌할 수 없고, 돌아오는 제비는 언젠가 본 듯하다."[247]는 표현은 사이다.

'사의 문체는 아름다운 여인과 같다.' 사는 미인의 마음을 묘사하면서 애절한 감정을 기초로 삼았다. 이 때문에 사의 배경이 화려하고 고운 규방[248]을 핵심으로 삼게 되었다. 미인을 묘사하려면 반드시 규방을 서술해야 했다. 사로 높은 명성을 얻은 첫 인물인 온정균은 주로 규방을 배경으로 삼았다. 오늘날 무월(머우위에, 1904~1995)[249]은 사의 네 가지 특징으로 글이 짧고 바탕이 가볍고 길이 좁고 뜻이 함축적이라는 말을 했다. 네 가지는 규방의 배경과 밀접하게 관련되어 있다. 규방의 가인佳人은 사의 핵심적 의상(이미지)이고 가인은 사가 드러내는 부드러운 정감의 핵심이다. 어떠한 사람의 감정을 묘사

244 이청조, 『사론』: 詩言志, 詞抒情.

245 장염, 『사원』: 詞之體如美人, 而詩則如壯士也.

246 | 두보, 「등고登高」: 無邊落木蕭蕭下, 不盡長江滾滾來.

247 | 안수晏殊, 『주옥사珠玉詞』「완계사浣溪沙」: 無可奈何花落去, 似曾相識燕歸來. 이 구절은 안수의 「완계사」 중의 한 구절인데, 많은 사람에게 칭찬을 받은 유명한 문구이기도 하다. 전하는 말에 따르면 안수는 앞 구절인 '무가내하화락거'를 짓고는 그 뒤를 고심했으며, 다른 이의 도움으로 끝맺을 수 있었다고 한다.

248 | 규방閨房은 본래 작은 방이나 내실內室을 가리키는 용어였으나, 흔히 남성들과 분리된 여성들만의 거주 공간을 지칭하는 말로 사용된다. 나아가 비유적으로 부녀자를 가리키는 말로 사용되기도 한다.

249 | 무월(머우위에)繆鉞은 현대의 역사·문학·교육 분야의 전문가이고 시사詩詞와 서예의 대가로 널리 알려졌다. 시사에 대해 『시사산론詩詞散論』 등의 저서를 지었다.

하더라도 사를 통해 묘사하면 반드시 감정을 애절하게 그려내고 또 여성적 색채를 띠어야 한다는 것을 의미한다.

왕안석은 사회 제도의 개혁을 통해 국가의 부강을 기도했다가 실패하고서 사로 감정을 표현했다. 소식은 도연명을 높이 받들고 위진 시대의 세속을 초월한 고상한 기풍을 동경했지만 정작 자신이 그러한 초연함을 이루지 못하자 감정을 사에 담았다. 신기질과 육유는 망국의 형세를 되돌리려는 의지가 있었지만 굳건한 뜻을 이루기 어려워지자 고뇌를 풀고자 사에 의지했다. 이러한 일은 한편으로 사의 영역을 확장시켰고 또 다른 한편으로 본래 사의 영역이 아니었던 부분을 사의 색채로 물들였다. 여성의 부드러운 정감적 색채는 완전히 가인의 마음으로 치환되어 변형되었다고 볼 수 있다. 규방은 사의 배경에서 핵심을 차지했다. 사를 통해 배경을 묘사하면 어떤 이가 말했듯이 규방과 상관없는 상황도 반드시 규방의 분위기를 띠게 된다. 이것은 바로 심의보의 『악부지미』에서 말한 것과 같다.

> 사의 창작은 시와 다르다. 설령 화훼(꽃)를 소재로 삼더라도 얼마간의 감정을 집어넣거나 또는 규방의 정취를 담아내야 한다. …… 만약 화훼를 직설적으로 읊조리기만 하고 화려한 말을 갖다붙이지 않는다면 사를 창작하는 작가의 체례와 다르다.
>
> 작 사 여 시 부 동 종 시 용 화 훼 지 류 역 수 략 용 정 의 혹 요 입 규 방 지 의 여 지 직 영 화 훼
> 作詞與詩不同, 縱是用花卉之類亦須略用情意, 或要入閨房之意. …… 如只直詠花卉,
>
> 이 부 저 사 염 어 우 불 사 사 가 체 례
> 而不著些艷語, 又不似詞家體例.(심의보, 『악부지미』)

이러한 의의에서 규방과 상관이 없는 모든 상황은 규방의 정취를 지니고 있기 때문에 규방으로 치환되고 변형되었다고 볼 수 있다.

종합하면 이청조의 『사론』으로부터 장염의 『사원』에 이르기까지 모두 고귀하면서도 우아하고 아름다운 규방의 가인을 사의 핵심으로 여겼다. 중간에 이러한 핵심적 의경(이미지)을 미학과 문화의 의미 맥락에서 사고하는 방향으로 한 걸음 더 나아가지 못했다. 송나라 시대의 사상은 『사론』이 깊이를 갖추려는 사고의 실험을 가로막았다. 『사론』의 이론적 사고는 사가 담아낸 의미에도 한참 미치지 못하고 시론·서론書論·화론의 이론적 사고에 비해 한참 뒤떨어졌다.

3. 곽희의 『임천고치』

송나라에 새로 일어난 그림의 유형에는 적어도 풍속화 · 계화[250] · 산수화 · 문인화 등 네 가지가 있다. 이들 중 앞의 두 가지는 사인의 취향과 다소 거리가 멀고 뒤의 두 가지는 바로 송나라 회화의 정수이다. 그중 문인화가 가장 전위적인데, 주된 사상은 앞에서 이미 설명한 적이 있다. 산수화는 송나라에서 완성되었다. 송나라의 곽희는 산수화를 총합했다고 할 수 있다. 곽희는 『임천고치』에서 송나라 사람의 '천하를 포용하는' 높고 큰 포부와 사물에 나아가 이치를 탐구하는 '격물치지格物致知'의 과학적 태도를 파악하였고 아울러 이를 예술의 특수한 규칙과 결합시켰다. 구체적으로 말하면 그는 산수훈 · 화의 · 화결 · 화제 · 화격습유의 다섯 부분으로 나누어[251] 산수화에 대한 송나라 사람의 체계적 사상을 논술했다.

1) 대은과 중은과 임천林泉의 마음

곽희는 중은中隱 또는 대은大隱의 시각에서 산수화를 이야기했고, 세속적인 것과 대립되는 산수는 사람들이 모두 추구하는 것이다. 하지만 사인은 몸이 "태평한 시대와 번영하는 시절을 살면서 임금과 어버이의 마음이 모두 가장 만족스러운"[252] 상태를 이루고자 하므로 결코 산림 속에서 '소은'으로 머물 수는 없다. 가장 좋은 방법은 바로 그림을 통해 산수를 그려서 집안에 걸어두고 감상하는 것이었다. 이는 분명 마음에 드는 즐거움이다. "어찌 다른 사람의 뜻에 즐겁게 하고 실제로 내 마음의 바람을 이루는 것이 아니겠는가?"[253]

250 | 계화界畵는 중국화의 화법 중 하나로, 계척界尺을 사용하여 곧고 섬세하게 그리는 방식을 가리킨다. 계화는 진晉나라에서 시작되어 송나라에서 정착되었다. 계화는 섬세하고 사실적인 묘사를 특징으로 하며, 대표적인 그림으로는 장택단張澤端(1085~1145)의 〈청명상하도清明上下圖〉를 들 수 있다.

251 | 다섯 부분은 『임천고치』의 편명을 가리킨다. 『임천고치』는 모두 1권 6편으로 되어 있고 곽희와 그의 아들 곽사 부자의 공저이다. 6편 중 앞의 산수훈山水訓 · 화의畵意 · 화결畵訣 · 화제畵題 4편은 곽희가 저술하고 곽사가 주를 달았으며, 뒤의 화격습유畵格拾遺 · 화기畵記 2편은 곽사의 저술이다. 곽희는 산수화의 대가이면서 탁월한 이론가이기도 했다. 저술된 각 편은 곽희와 곽사 부자의 창작 사상과 경험을 총괄하고 있는데, 그 가운데에서도 산수훈이 전체 내용의 기준으로서 가장 중요하다.

252 『임천고치』「산수훈」: 太平盛日，君親之心兩隆.(신영주, 10)

253 『임천고치』「산수훈」: 豈不快人意，實獲我心哉?(신영주, 10)

송나라 사인의 산수에 대한 태도는 자연의 산수로 가서 산수의 신운神韻을 얻거나 또는 도시의 정원으로 돌아와서 자신의 집을 직접 음미하는 것이었다. 여기서 여전히 다음과 같은 사인의 취향이 강조된다.

> "산수를 보는 데에도 나름의 방식이 있다. 사람이 임천[254]과 하나 된 마음으로 대하면 값어치가 올라가고 교만과 사치의 눈으로 대하면 값어치가 떨어진다."(신영주, 11)
>
> 간 산 수 역 유 체 이 림 천 지 심 림 지 즉 가 고 이 교 치 지 목 림 지 즉 가 저
> 看山水亦有體, 以林泉之心臨之則價高, 以矯侈之目臨之則價低.(『임천고치』「산수훈」)

정원에서 임천(자연)과 하나 된 마음은 산수에 대한 심미 취향을 결정한다. 여기서 송나라 사람의 산수에 대한 취향을 분명히 드러낸다.

2) 임천의 마음과 산수 심미의 시선

곽희는 주체적 감상을 충분히 고려하여 그중에 주체를 세우는 심미적 시선을 제시했다. 곽희는 먼저 한 가지 비유를 든다. "꽃 그리기를 배우는 사람은 한 그루의 꽃을 깊은 구덩이 속에 꽂아놓아 그 위에서 내려다보면 꽃의 모든 측면을 살필 수 있다."[255] 이것은 심괄이 「서화書畫」에서 말한 큰 것을 작은 모형으로 바라보는 '이대관소以大觀小'의 논리와 닮았다.

> 대부분 산수를 그리는 기법은 큰 것을 작은 모형으로 보는 것이다. 예컨대 사람이 가산假山을 보는 것과 같다. 만약 실제의 산을 보는 기법을 사용한다면 아래에서 위를 바라보니 단지 여러 산이 겹쳐 보일 뿐이니 어찌 첩첩이 놓인 산을 모두 세세히 볼 수 있겠는가? 아울러 산에 난 계곡과 계곡 사이의 시내를 볼 수가 없다. 또 집을 그리는 경우 집안의 정원과 뒤뜰의 정경은 그릴 수가 없다. …… 큰 것을 작은 모형으로 보는 기법은, 그 사이에 높고 먼 곳 꺾어 담아내니 저절로 오묘한 이치가 살아난다.

254 | 임천林泉은 글자 그대로 숲과 샘을 나타내는데, 산과 물을 나타내는 산수山水와 같은 맥락으로 다같이 자연을 가리킨다.

255 『임천고치』「산수훈」: 學畫花者以一株花置深坑中, 臨其上而瞰之, 則花之四面得矣.(신영주, 21)

대 도 산 수 지 법　개 이 대 관 소　여 인 관 가 산 이　약 동 진 산 지 법　이 하 망 상　지 합 견 일 중 산
大都山水之法, 蓋以大觀小, 如人觀假山耳. 若同眞山之法, 以下望上, 只合見一重山,

기 가 중 중 실 견　겸 불 응 견 기 계 곡 간 사　우 여 옥 사　역 불 응 견 중 정 급 후 항 중 사　　　이 대
豈可重重悉見? 兼不應見其谿谷間事. 又如屋舍, 亦不應見中庭及後巷中事. …… 以大

관 소 지 법　기 간 절 고 원　자 유 묘 리
觀小之法, 其間折高遠, 自有妙理.(심괄, 『몽계필담』 권17 「서화」)

이것이 바로 '천안天眼'이다. 곽희는 산수를 표현할 때 심괄의 '이대관소'에 비해 한 걸음 더 나아가 "자신이 직접 산천에 나아가서 살피고 형상화시켜야"[256] 한다고 생각했다. 먼저 '걸음을 옮길 때마다 산의 모습이 달라지므로' '산의 모습을 샅샅이 보아야' 한다.

> 산은 가까이 보면 이러하고, 멀리 몇 리 밖에서 보면 또 저러하며, 더 멀리 수십 리 밖에서 보면 또 요러하다. 멀어질 때마다 매번 다르므로 이른바 '산의 모습은 걸음을 옮길 때마다 달라진다.'는 것이다. 산은 앞에서 보면 이러하고 옆에서 보면 또 저러하며 뒤에서 보면 또 요러하다. 볼 때마다 매번 다르므로 이른바 '산의 모습은 샅샅 바라봐야 한다.'는 것이다. 이처럼 하나의 산이 수십, 수백 개의 모습을 갖고 있으니, 모두 빠짐없이 다 살피지 않을 수 있겠는가?(신영주, 23)
>
> 산　근 간 여 차　원 수 리 간 우 여 차　원 십 수 리 간 우 여 차　매 원 매 이　소 위 산 형 보 보 이 야
> 山, 近看如此, 遠數里看又如此, 遠十數里看又如此, 每遠每異, 所謂'山形步步移'也.
>
> 산　정 면 여 차　측 면 우 여 차　배 면 우 여 차　매 간 매 이　소 위 산 형 면 면 간 야　여 차　시 일 산
> 山, 正面如此, 側面又如此, 背面又如此, 每看每異, 所謂'山形面面看'也. 如此, 是一山
>
> 이 겸 수 십 백 산 지 형 상　가 득 불 실 호
> 而兼數十百山之形狀, 可得不悉乎?(『임천고치』 「산수훈」)

이것은 중국 회화에서 멀고 가까운 곳을 두루 살피는 방식이 산수화에서 구체적으로 표현된 것이고 산이 리듬감 있게 펼쳐지는 것이다. 그 다음으로 산은 네 계절마다 아침저녁마다 서로 다르다.

> 산의 봄과 여름을 보면 이러하고 가을과 겨울을 보면 또 저러하니, 이른바 '네 계절의 풍경이 서로 다르다.'라는 것이다. 산은 아침에 보면 이러하고 저녁에 보면 또 저러하

256 『임천고치』 「산수훈」: 身卽山川而取之.(신영주, 21)

며 흐릴 때와 맑게 개일 때에 보면 또 이러저러하니, 이른바 '아침과 저녁의 달라지는 모습이 서로 다르다.'는 것이다. 이처럼 하나의 산이 수십, 수백 가지의 의태意態를 지니고 있으니, 어찌 끝까지 밝혀내지 않을 수 있겠는가?(신영주, 24)

산 춘 하 간 여 차　추 동 간 우 여 차　소 위 사 시 지 경 불 동 야　산　조 간 여 차　모 간 우 여 차　음 청
山春夏看如此, 秋冬看又如此, 所謂「四時之景不同」也. 山, 朝看如此, 暮看又如此, 陰晴

간 우 여 차　소 위 조 모 지 변 불 동 야　여 차　시 일 산 이 겸 수 십 백 산 지 의 태　가 득 불 구 호
看又如此, 所謂「朝暮之變不同」也. 如此, 是一山而兼數十百山之意態, 可得不究乎?

<div align="right">(『임천고치』「산수훈」)</div>

　　멀고 가까운 곳을 두루 살피는 방식을 하루의 시간과 네 계절의 변화에서 적용하여, 이를 통해 규칙성을 파악하고자 했다. 구양수도 「취옹정기醉翁亭記」에서 이러한 심미적 시선을 사용한 적이 있다. "해가 뜨면 숲속의 안개가 걷히고 구름이 돌아오면 동굴이 어두워지니, 어둠과 밝음의 변화는 산속의 아침과 저녁에 따라 나타난다. 봄에 들꽃이 피어 향기가 그윽하고 여름에 아름다운 나무가 빼어나 그늘이 무성하며 가을에 바람이 높게 불고 서리가 깨끗하고 겨울에 물이 말라 바위가 드러나는데, 이는 산속의 네 계절이 보여주는 모습이다. 아침에 가고 저녁에 돌아오며 네 계절의 풍경도 서로 다르니, 즐거움 또한 끝이 없다." [257]

　　큰 것을 작은 모형으로 살피고, 걸음을 옮길 때마다 산의 모습이 달라지므로 산의 모습을 샅샅이 살피며, 네 계절의 서로 다른 모습을 보는 기법 이외에도 산수를 바라보는 심미적 시선으로 삼원三遠이 있다.

　　산을 그리는 기법에 삼원법이 있다. 산 아래에서 산 위의 정상을 올려다보는 것을 '고원高遠'이라 하고, 산 앞쪽에서 산의 뒤쪽을 훑어보는 것을 '심원深遠'이라 하며, 가까운 산에서 먼 산을 굽어보는 것을 '평원平遠'이라 한다. 고원의 색은 맑고 밝으며, 심원의 색은 무겁고 어두우며, 평원의 색은 밝은 곳도 있고 어두운 곳도 있다. 고원의 형세는 우뚝 솟아 있고, 심원의 의경은 중첩되어 있음에 있고, 평원의 의경은 널리 퍼져나가 끝없이 어렴풋함에 있다. 인물을 삼원에 배치할 때 고원의 경우 분명하고

257　구양수, 『문충집』 권39 「취옹정기」: 若夫日出而林霏開, 雲歸而巖穴暝, 晦明變化者, 山間之朝暮也. 野芳發而幽香, 佳木秀而繁陰, 風霜高潔, 水清而石出者, 山間之四時也. 朝而往, 暮而歸, 四時之景不同, 而樂亦無窮也.

뚜렷하며, 심원의 경우 미세하고, 평원의 경우 맑고 담백하다.(신영주, 17)

산 유 삼 원　자 산 하 이 앙 산 전　위 지 고 원　자 산 전 이 규 산 후　위 지 심 원　자 근 산 이 지 원 산
山有三遠, 自山下而仰山巓, 謂之'高遠', 自山前而窺山後, 謂之'深遠', 自近山而至遠山,

위 지 평 원　고 원 지 색 청 명　심 원 지 색 중 회　평 원 지 색 유 명 유 회　고 원 지 세 돌 올　심 원 지
謂之'平遠'. 高遠之色淸明, 深遠之色重晦, 平遠之色有明有晦. 高遠之勢突兀, 深遠之

의 중 첩　평 원 지 의 충 융　이 표 묘　기 인 물 지 재 삼 원 야　고 원 자 명 료　심 원 자 세 쇄　평 원 자
意重疊, 平遠之意沖融, 而縹緲. 其人物之在三遠也, 高遠者明瞭, 深遠者細碎, 平遠者

충 담
沖澹.(『임천고치』「산수훈」)

이것은 올려다보며 살피고 내려다보며 바라보는 앙관부찰仰觀俯察이 산수화에서 구체화된 것이다. 삼원은 바로 종백화(쭝바이화)가 지적했듯이 리듬감 있는 음악적 예술 공간을 형성했다. 비서구의 문화에는 하나같이 산점투시散點透視가 있다. 중국 문화가 다른 비서구 문화와 구별되는 산점투시의 특징은 삼원에 의해 표현된 리듬감 있는 음악적 공간에 있다. 또 삼원은 주체적 감상을 충분히 고려한 심미적 시선이라고 할 수 있다.

> 정면의 시내와 산과 나무가 굽이치며 구불구불 돌고 돌며 그 풍경을 화폭에 펼쳐놓으면서도 싫증 내지 않고 상세하게 그려야 하니, 이는 다른 사람이 가까이서 자세히 살펴볼 수 있도록 한다. 옆에 있는 평평하고 먼 곳을 그리고 산봉우리가 중첩해 있어서 서로 이어지며 아득히 멀어지는데도 싫증 내지 않고 먼 풍경을 그려야 하니, 이는 사람의 눈이 최대한 멀리 바라볼 수 있도록 한다.(신영주, 41)

정 면 계 산 림 목　반 절 위 곡　포 설 기 경 이 래　불 염 기 상　소 이 족 인 지 근 심 야　방 변 평 원
正面溪山林木, 盤折委曲, 鋪設其景而來, 不厭其詳, 所以足人之近尋也. 傍邊平遠,

교 령 중 첩　구 련 표 묘 이 거　불 염 기 원　소 이 극 인 목 지 광 망 야
嶠嶺重疊, 鉤連縹緲而去, 不厭其遠, 所以極人目之曠望也.(『임천고치』「산수훈」)

여기서 전경 산수의 구성 방법과 중국 산수의 기본 원칙이 이미 포함되어 있다. 만일 한졸韓拙이 평원平遠에 대해 한 걸음 더 깊이 들어가 논술했던 활원闊遠·미원迷遠·유원幽遠을 더하고 다시 일우산수[258]의 "허虛(빈 곳)와 실實(묘사된 곳)이 서로 돋보이

258 ∣ 일우산수一隅山水는 전경이 아니라 전체의 부분을 그려서 감상자가 화면을 재구성하도록 하는 특징을 갖는다. 진염(천옌)陳炎 외 지음, 신정근 외 옮김, 『중국 미의 문화사』, 성균관대학교 출판부, 2017, 808~822쪽 참조.

게 하니, 그림이 없는 곳도 모두 오묘한 경계를 이룬다."[259]는 경계를 덧보태면 중국 산수화의 이론 전체가 다 갖추어지게 된다.

3) 임천의 마음과 산수의 경계

"산수에는 가볼 만한 곳도 있고 바라볼 만한 곳도 있고 노닐 만한 곳도 있고 머물 만한 곳도 있다. 그림이 이러한 경지에 이른다면 모두 묘품妙品에 들어간다."[260] 노닐 만하고 머물 만하려면, 한편으로는 그림의 경계가 아름답고 오묘해야 하고, 다른 한편 으로 자연을 품은 주체의 마음이 생각을 옮겨가며 오묘함을 터득하는 천상묘득[261]에 기대야 한다.

> 봄 산은 안개와 구름이 쉼 없이 피어올라 사람을 즐겁게 하고, 여름 산은 아름다운 나무의 그늘이 우거져서 사람을 편안하게 하고, 가을 산은 맑고 깨끗하지만 잎이 떨어 져서 사람을 숙연하게 하고, 겨울 산은 해가 일찍 떨어져 칠흑같이 어두워 사람을 적막하게 한다. 이런 그림을 보면 사람에게 이러한 뜻이 생겨 자신이 실제로 이 산속 에 있는 듯 느껴지도록 하니, 이것이 그림의 '경 너머의 뜻'이다. 푸른 안개와 큰길을 보면 걷고 싶은 생각이 들고, 드넓은 냇가에 드리운 낙조를 보면 바라보고 싶은 생각 이 들고, 은자와 산길의 나그네를 보면 그곳에 살고 싶은 생각이 들고, 동굴의 바위틈 에서 흐르는 물을 보면 그곳에서 노닐고 싶은 생각이 드니, 이런 그림을 보면 사람에 게 이러한 마음이 생겨나도록 하여 마치 실제로 그곳에 사는 듯 느껴지도록 하니, 이것이 그림의 '뜻 너머의 오묘함'이다.(신영주, 24)
>
> 춘 산 연 운 면 련 인 흔 흔　하 산 가 목 번 음 인 탄 탄　추 산 명 정 요 락 인 숙 숙　동 산 혼 매 예 새 인
> 春山煙雲綿聯人欣欣, 夏山嘉木繁陰人坦坦, 秋山明淨搖落人蕭蕭, 冬山昏霾翳塞人
>
> 적 적　간 차 화 령 인 생 차 의　여 진 재 차 산 중　차 화 지 경 외 의 야　견 청 연 백 도 이 사 행　견 평
> 寂寂. 看此畵令人生此意, 如眞在此山中, 此畵之'景外意'也. 見靑烟白道而思行, 見平
>
> 천 락 조 이 사 망　견 유 인 산 객 이 사 거　견 암 경 천 석 이 사 유　간 차 화 령 인 기 차 심　여 장 진 즉
> 川落照而思望, 見幽人山客而思居, 見巖扃泉石而思遊, 看此畵令人起此心, 如將眞卽

259 달중광笪重光, 『화전畵筌』: 虛實相生, 無畵處皆成妙境.
260 『임천고치』 「산수훈」: 山水, 有可行者, 有可望者, 有可游者, 有可居者, 畵凡至此, 皆入善品.(신영주, 12)
261 ｜ 천상묘득遷想妙得은 이리저리 생각해서 묘사할 대상을 깊이 숙지하여, 이를 오묘하게 표현해냄을 가리 키는 말이다.

기 처 차 화 지 의 외 묘 야
其處, 此畵之'意外妙'也.(『임천고치』「산수훈」)

　　여기서 산수화의 경계에 담아낸 풍부한 내용, 즉 풍경, 경외의景外意, 의외묘意外妙
등을 강조하고 있다. 또 이처럼 풍부한 내용이 자연을 담아낸 주체의 마음에 기대야
하고 정신의 능동성에 기대야 한다고 역설하고 있다. 이것은 송나라 사람의 특징이다.
그러나 경 너머의 뜻과 뜻 너머의 오묘함에 대한 이야기는 문인화의 이야기와 맥락을
같이한다.

4) 자연을 담은 마음과 문화적 기초

　　자연을 담은 마음은 송나라 사람의 마음이다. 여기에 다섯 가지의 특징이 있다. 첫
째, 산수를 인식하려면 여러 측면에 걸쳐 전체적인 지식을 지니고 있어야 한다. 산수의
구체적인 부분은 모두 자신의 고유한 형태, 다른 사물과 연관에 따라 다양한 모습으로
드러난다. 예컨대 "바위에는 괴이한 형상의 바위, 언덕처럼 큰 바위가 있다. 소나무와
함께 있는 바위, 나무숲과 함께 있는 바위, 가을 강가에 드러난 괴이한 바위 등이 있
다."262 그 밖에 구름·안개·강·소나무 등도 모두 마찬가지이다.
　　또 산수의 자태에도 많은 유형이 있다. 예컨대 "산은 큰 물체이다. 그 형태는 우뚝
치솟아 오를 듯, 거드름 피우며 거만한 듯, 널찍하니 널리 퍼질 듯, 다리를 쭉 뻗을
듯, 거리낌 없이 풀어질 듯, 질박하고 두터울 듯, 웅장하고 호방할 듯, 정신이 깃들 듯,
엄격하고 무거울 듯, 예쁘게 두루 둘러볼 듯, 조회에서 머리를 조아리듯, 위에 덮개가
있는 듯, 아래에 올라타고 앉을 듯, 앞에 이끌어줄 것이 있는 듯, 뒤에 기댈 것이 있는
듯, 위에서 아래로 내려다보는 듯, 아래에서 노닐며 통솔하는 듯하다. 이것이 산의 대체
적인 모습이다.263 강도 이와 마찬가지로 다양한 모습이 있다.
　　또 계절의 구체적인 경치에도 여러 가지의 자태가 있다. "예컨대 봄에는 이른 봄에
눈 내리는 풍경, 이른 봄의 잔설殘雪, 이른 봄에 눈이 개인 풍경, 이른 봄에 비가 개인

262 『임천고치』「화제」: 石有怪石·坡石, 松石−兼之松者也, 林石−兼之林木, 秋江怪石.(신영주, 82)
263 『임천고치』「산수훈」: 山, 大物也, 其形欲聳拔, 欲偃蹇·欲軒豁·欲箕踞·欲盤礴·欲渾厚·欲雄豪·欲
精神·欲嚴重·欲顧眄·欲朝揖·欲上有蓋·欲下有乘·欲前有據·欲後有倚·欲下瞰而若臨觀·欲下游
而若指麾,此山之大體也.(신영주, 34)

풍경, 이른 봄에 안개비가 내리는 풍경, 이른 봄의 찬 구름이 이는 풍경, 이른 봄의 저녁 풍경, 통틀 무렵의 봄 산, 비가 올 듯한 봄날의 구름 풍경, 이른 봄의 아지랑이 피는 풍경, 골짜기에서 봄날의 구름이 피어오르는 풍경, 봄물이 시내 가득 흐르는 풍경, 봄비와 봄바람, 비껴 부는 바람과 가는 비, 봄 산의 맑고 화사한 풍경, 하얀 학과 같은 봄 산의 풍경 등이 있다."[264] 여름 · 가을 · 겨울이나 새벽과 저녁 등도 마찬가지로 다양한 자태가 있다.

산수가 수많은 환경의 요소와 어울릴 때에도 마찬가지로 주의해야 한다. 예컨대 산수의 구름은 계절마다 서로 다르고, 해질 무렵 산수의 흐릿한 기운도 계절마다 서로 다르며, 산수에 찾아드는 비바람은 멀고 가까운 곳에 따라 다르고, 산수의 밝고 어두운 모습도 멀고 가까운 곳에 따라 다르다. 산수의 구조는 서로 연관된 총체적인 생명이다.

> 산은 물을 혈맥으로 삼고 초목을 모발로 삼고 안개와 구름을 신채神彩로 삼는다. 따라서 산은 물을 얻어서 활기를 갖게 되고 초목을 얻어서 화려하게 되고 안개와 구름을 얻어서 수려한 자태를 갖게 된다. 물은 산을 얼굴로 삼고 정자를 눈썹과 눈동자로 삼고 물고기 잡느라 낚시하는 모습을 정신으로 삼는다. 따라서 물은 산을 얻어 아름다워지고 정자를 얻어 밝고 상쾌해지고 물고기 잡느라 낚시하는 모습을 얻어 넓고 시원해진다.(신영주, 35)
>
> 산 이 수 위 혈 맥 이 초 목 위 모 발 이 연 운 위 신 채 고 산 득 수 이 활 득 초 목 이 화 득 연 운 이
> 山以水爲血脈, 以草木爲毛髮, 以烟雲爲神彩, 故山得水而活, 得草木而華, 得烟雲而
>
> 수 미 수 이 산 위 면 이 정 사 위 미 목 이 어 조 위 정 신 고 수 득 산 이 미 득 정 사 이 명 쾌 득 어
> 秀媚. 水以山爲面, 以亭榭爲眉目, 以漁釣爲精神. 故水得山而媚, 得亭榭而明快, 得漁
>
> 조 이 광 락
> 釣而曠落.(『임천고치』「산수훈」)

여기서 우리는 사물을 섬세하게 묘사하고 형태로부터 정신으로 나아가는 송나라 화원의 면모와 의식을 살펴볼 수가 있다. 이는 명청 시대의 이론 속에서 더 깊이 있고

264 『임천고치』「화제」: 如春, 有早春雪景 · 早春殘雪 · 早春雪霽 · 早春雨霽 · 早春烟雨 · 早春寒雲 · 早春晚
景 · 曉日春山 · 春雲欲雨 · 早春烟靄 · 春雲出谷 · 滿溪春溜 · 春雨春風 · 斜風細雨 · 春山明麗 · 春雲如白
鶴.(신영주, 72)이 구절은 판본에 따라 원문의 출입이 있지만, 원서의 본문대로 옮겼다.

더 완전하게 발휘된다.

둘째, 산수를 인식하려면 여러 방면의 넓은 견문이 필요하다. "실컷 즐기고 마음껏 구경하면 가슴속에 낱낱이 펼쳐지게 된다."[265] "숭산에는 아름다운 시내가 많고, 화산에는 아름다운 봉우리가 많고, 형산에는 아름답고 특이한 봉우리가 많고, 항산恒山에는 이어진 산봉우리가 많고, 태산에는 특히 주봉이 아름답다. 천태산天台山·무이산武夷山·여산廬山과 곽산霍山·안탕산雁蕩山·민산岷山과 아미산峨眉山·무산巫山의 무협巫峽[266]·천단산[267]·왕옥산王屋山·임려산林慮山·무당산武當山 등은 모두 천하의 명산이자 웅장한 진산鎭山으로, 천지의 보물이 나오는 곳이고 신선이 은거하는 굴이 있으니, 험하고 변화가 많으며 빼어나게 수려하여 그 오묘함을 이루 다 헤아릴 수가 없다."[268] 이것은 기억했다가 그림으로 묘사하는 중국화의 창작 방식이다. 실컷 즐기고 마음껏 구경하는 '포유어간飽游飫看'은 모든 것을 포용한다는 뜻이다. 다른 한편으로 산수를 구경한 뒤 자신의 정원으로 돌아오는 것은 송나라 사람의 '완상玩賞' 방식을 이루었다. 이것은 모든 것을 포용하는 송나라 사람의 방식이다.

셋째, 산수를 인식하려면 송나라 사람이 찾던 과학적 지식이 필요하다.

> 동쪽과 남쪽의 산에는 기이하고 빼어난 것이 많은데, 천지가 동쪽과 남쪽을 위해 사사로이 그렇게 한 것이 아니다. 동쪽과 남쪽은 지세가 아주 낮아서 모든 물이 흘러들어 모이게 된다. 또 흐르는 물에 씻기고 깎여지기 때문에 그 땅이 얇고 그 물은 얕으며, 그 산은 기이한 봉우리와 깎아지른 절벽이 많다. 산세가 푸른 하늘 밖으로 솟아 있고, 천 길이나 되는 폭포는 구름과 노을 너머에서 날아 떨어진다.(신영주, 26)
>
> 東南之山多奇秀, 天地非爲東南私也. 東南之地極下, 水潦之所歸, 以漱濯開露之所

265 『임천고치』 「산수훈」: 飽游飫看, 歷歷羅列於胸中.

266 │ 무협巫峽은 무산으로 인해 얻은 이름이고 장강 삼협 중의 하나이다. 세 협곡은 상류에서 구당협(취탕샤) 瞿塘峽, 무협(우샤)巫峽, 서릉협(시링샤)西陵峽을 가리킨다.

267 │ 천단산天壇山은 달리 양낙산陽洛山으로 불리고 하남(허난)성 제원(지위안)濟源시에 있으며 해발 1천7백11미터이다. 정상에 단이 있는데 헌원제軒轅帝를 위해 하늘에 제사지내는 곳으로 천단天壇으로 불린다. 동악東岳 태산과 대치하는 형세를 이루어 서정西頂으로 불리고 속칭 노야정老爺頂이라 한다. 천단산은 왕옥산王屋山의 주봉主峰이다.

268 『임천고치』 「산수훈」: 嵩山多好溪, 華山多好峯, 衡山多好別岫, 常(恒)山多好列嶂, 泰山特好三峰. 天台·武夷·廬霍·雁蕩·岷峨·巫峽·天壇·王屋·林慮·武當皆天下名山巨鎭, 天地寶藏所出, 仙聖窟宅所隱, 奇崛神秀, 莫可窮其要妙.(신영주, 28)

출　고 기 지 박　기 수 천　기 산 다 기 봉 초 벽　이 두 출 소 한 지 외　폭 포 천 장　비 락 어 운 하 지
出, 故其地薄, 其水淺, 其山多奇峰峭壁, 而斗出霄漢之外, 瀑布千丈, 飛落於雲霞之
표
表.(『임천고치』「산수훈」)

　여기서 송나라의 지식을 기초로 하고 송나라 사람의 격물치지 의식을 배경으로 하
여 그림과 시대의 지식 수준을 연결시키고 있다.
　넷째, 산수를 관조하려면 사회의 상징을 체득해야 한다.

　큰 산은 당당하고 여러 산의 중심이 된다. 주위에 산등성이와 언덕, 수풀과 골짜기를
차례대로 흩어놓으니 멀고 가까운 곳에 있는 크고 작은 지형의 중심이 된다. 큰 산의
모습은 대군大君이 위엄을 갖추고 남면[269]하여 앉아 있으면 모든 제후가 바삐 달려와
조회하여 교만해지거나 배반하는 모습이 없는 듯하다. 커다란 소나무는 우뚝 솟아,
다른 여러 나무의 기준이 된다. 주위에 덩굴과 초목을 흩어놓으니, 의지하고 달라붙는
것을 거느리는 우두머리가 된다. 그 기세는 군자가 당당하게 때를 만나 여러 소인이
그를 위해 일하지만 설치거나 주눅이 드는 모습이 없는 듯하다.(신영주, 22)

　대 산 당 당　위 중 산 지 주　소 이 분 포　이 차 강 부 림 학　위 원 근 대 소 지 종 주 야　기 상 약 대 군
大山堂堂, 爲衆山之主. 所以分布, 以次岡阜林壑, 爲遠近大小之宗主也. 其象若大君,

　혁 연 당 양　이 백 벽 분 주 주 조 회　무 언 건 배 각 지 세 야　장 송 정 정　위 중 목 지 표　소 이 분 포
赫然當陽, 而百辟奔走朝會, 無偃蹇背卻之勢也. 長松亭亭, 爲衆木之表. 所以分布,

　이 차 등 라 초 목　위 진 설 의 부 지 사 수 야　기 세 약 군 자　헌 연 득 시　이 중 소 인 위 지 역 사　무
以次藤蘿草木, 爲振挈依附之師帥也. 其勢若君子, 軒然得時, 而衆小人爲之役使, 無

　빙 릉 수 좌 지 태 야
憑陵愁挫之態也.(『임천고치』「산수훈」)

　이것은 중국의 예술과 문화가 서로 결부되어 있는 총체적 특징이다. 예컨대 음악
에 궁조宮調처럼 중심음이 있어야 하고, 건축에 자금성의 태화전太和殿이나 불교 사찰
의 대웅보전처럼 중심 건물이 있어야 하고, 산수화에 "반드시 주봉主峰이 있어서 다른
여러 봉우리가 그를 향하도록 해야"[270] 하며, 서예에 각 글자마다 주필主筆이 있어서

269 ｜ 남면南面은 제왕이 신하들을 마주하고 앉은 모습에서 유래하여, 제왕이나 제왕의 지위를 뜻하는 말로
　　사용된다.
270 유희재劉熙載, 『예개』: 畫山者, 必有主峰, 爲諸峰所拱向. 作字者, 必有主筆, 爲餘筆所拱向.

전체의 배치, 필세의 전개, 구조, 운용을 정하게 된다. 여기서 조정 화원의 정신이 드러난다.

다섯째, 산수화의 극치는 전체 예술 정신과 서로 회통해야 한다. 곽희는 다음의 실례를 제시했다. "회소(725~785)[271]는 밤에 가릉의 강물 소리를 듣고서 초성[272]이 더욱 훌륭해졌고, 장욱張旭은 공손대랑의 검무劍舞를 보고서 필세가 더욱 뛰어나게 되었다."[273] 이를 통해 그림 이외의 공부를 강조했다. 특히 화의畫意에 있어 시의詩意의 중요성을 이야기했다. 그는 전문적으로 "좋은 구상에서 비롯되어 그림으로 그릴 만하여" 이전 사람이 원용했던 "맑은 시편과 빼어난 시구"를 적잖게 뽑아두었다.[274] 이것이 바로 화원에서 요구하던 '화의畫意'이며, 문인화가 강조하는 시문詩文과 상통한다.

5) 자연의 마음과 그림 창작의 요구

화원에서는 규범을 강조했고 규범을 통해 전신傳神하고자 했다. 곽희는 그림을 창작하는 원칙을 많이 설명했다.

첫째, 기법의 기초가 완비되어야 한다. 회화는 붓과 먹을 사용하므로 용필과 운묵의 여러 기법을 파악해야 한다. "붓은 뾰족한 것·둥근 것·굵은 것·가는 것·바늘 같은 것·솔 같은 것 등을 사용한다."[275] 또 먹은 담묵淡墨·농묵濃墨·초묵[276]·숙묵宿墨·퇴묵退墨·애묵[277]·청대[278]를 섞은 먹물 등을 사용한다. 먹을 운용하는 기법으

271 | 회소懷素는 당나라 사람으로, 서법 중에서도 특히 초서로 한 시대를 풍미했던 인물이다. 사람들은 그의 초서를 '광초狂草'라 불렀는데, 이는 붓놀림에 힘이 있고 마치 원을 그리듯이 붓을 돌려가며 자유자재로 적어 내려가는 것이었다.

272 | 초성草聖은 초서가 다른 이들보다 월등하게 뛰어난 이에 대한 미칭이다.

273 『임천고치』「산수훈」: 懷素夜聞嘉陵江水聲, 而草聖益佳, 張顚見公孫大娘舞劍器, 而筆勢益俊.(신영주, 29)

274 『임천고치』「화의」: (世人將就本意, 觸情草草便得, 思因記先子嘗所誦道古人)淸篇秀句, 有發於佳思而可畫者, (並思亦嘗旁搜廣引.)│곽희는 이러한 사례로 양사악羊士諤의 "女兒山頭春雪消, 路傍仙杏發柔條. 心期欲去知何日, 惆望回車下野橋."(「望女兒山」), 장손좌보長孫左輔의 "獨訪山家歇還涉, 茅屋斜連隔松葉. 主人聞語未開門, 繞籬野茱飛黃蝶."(「尋山家」), 왕유의 "行到水窮處, 坐看雲起時." 등을 열거하고 있다.

275 『임천고치』「화결」: 筆用尖者·圓者·粗者·細者·如針者·如刷者.(신영주, 64)

276 | 초묵焦墨은 경계선 등을 표현하기 위해 매우 짙은 먹색을 내는 기법을 가리킨다.

277 | 애묵埃墨은 부엌의 솥과 천정에 낀 그을음을 긁어서 그것을 물이나 아교에 개어 먹으로 쓴다.

278 | 청대靑黛는 쪽을 물에 담가 하루 동안 재운 다음에 석회를 넣고 수없이 휘저어 물에 뜬 고운 가루를 건져내서 음지에 말려서 사용한다. 청대는 고대 중국에서 여성들이 눈썹을 그릴 때에 사용하던 청흑색의 안료이다. 여성은 미용을 위해 눈썹을 없앤 후에 청대로 눈썹을 그렸다고 한다.

로 간담·준찰·선·쇄·탁·점·획[279] 등이 있다. 먹을 갈고 담는 벼루는 돌·기와·동이나 다양한 방식 또는 몇몇의 조합을 사용하며, 이는 각기 다른 효과를 낼 수 있다. 중요한 것은 사람이 붓이나 먹을 부려야지 사람이 붓과 먹에 부려져서는 안 된다는 점이다.

둘째, 그림 창작에 좋은 환경을 갖추어야 한다.

> 붓을 잡는 날, 즉 그림을 그리는 날 반드시 창이 밝고 책상은 깨끗하게 하고, 좌우에 향을 사르고 정갈한 붓과 좋은 먹을 준비하며, 손을 씻고 벼루를 닦기를 마치 귀한 손님을 맞이하는 듯이 한다. 반드시 정신이 한가로워지고 뜻이 정해진 뒤에 그려야 한다.(신영주, 19)
>
> 범 낙 필 지 일 필 명 창 정 궤 분 향 좌 우 정 필 묘 묵 관 수 척 연 여 아 대 빈 필 신 한 의 정 연
> 凡落筆之日, 必明窗淨几, 焚香左右, 精筆妙墨, 盥手滌硯, 如迓大賓. 必神閑意定, 然
>
> 후 위 지
> 後爲之.(『임천고치』「산수훈」)

셋째, 정확한 심리 태도를 갖추어야 하므로 무엇이 필요한지 무엇이 불필요한지 제시했다.

> 모름지기 정밀하게 집중하여 한결같아야 하고, 정밀하지 않으면 정신이 온전해질 수 없다. 또 반드시 정신을 함께 쏟아 이루어야 하는데, 정신을 쏟아 함께 이루어지지 않으면 정밀함이 분명하지 않는다. 또 반드시 엄격한 태도로 숙연하게 해야 하는데, 엄격하지 않으면 생각이 깊어지지 않는다. 또 반드시 삼가고 부지런한 자세로 주도면밀해야 하는데, 삼가지 않으면 풍경이 완전해지지 않는다.(신영주, 17)
>
> 수 주 정 이 일 지 부 정 즉 신 부 전 필 신 여 구 성 신 불 여 구 성 즉 정 불 명 필 엄 중 이 숙 지
> 須注精以一之, 不精, 則神不專. 必神與俱成, 神不與俱成, 則精不明. 必嚴重以肅之,
>
> 불 엄 즉 사 불 심 필 각 근 이 주 지 불 각 즉 경 불 완
> 不嚴, 則思不深. 必恪勤以周之, 不恪, 則景不完.(『임천고치』「산수훈」)

279 | 간담幹淡은 담묵을 몇 차례 돌면서 고루 덧칠하는 기법이고, 준찰皴擦은 끝이 뾰족한 붓을 가로 뉘어서 슬쩍슬쩍 문질러 제치는 기법이고, 선渲은 붓을 먼저 물에 담그고 다음에 먹으로 두세 번 흠뻑 젖게 칠하여 번지게 기법이고, 쇄刷는 물과 먹을 한 붓으로 휘 굴리면서 듬뿍 찍어 적셔 죽죽 칠하는 기법이고, 탁擢은 붓 머리를 특별히 눌러서 삐치는 기법이고, 점點은 붓 끝으로 콕 찍는 기법으로 인물에 쓰이고 나뭇잎에도 쓰이며, 획劃은 붓을 당겨버리는 기법이다.

넷째, 붓을 들 때 가슴(마음)에 산수의 형상화가 있지만 붓을 놀릴 때 산수의 형상화가 없다. "경계境界가 이미 무르익고 마음과 손이 잘 호응하면, 비로소 붓을 놀려도 종횡으로 법도에 맞고 좌우로 근원에 맞닿는다."[280]

다섯째, 끊임없이 수정해야 한다.

> 이미 그림을 그렸더라도 다시 고치고, 이미 붓질을 더했다가도 다시 덧칠한다. 한 번으로 괜찮은데 또 그리고, 다시 그려 괜찮은데도 또 반복하여 그린다. 매번 그림 하나를 그릴 때마다 반드시 몇 번이고 처음부터 끝까지 거듭하고 반복하기를 마치 강적을 경계하듯이 한 다음에야 마친다.(신영주, 19)
>
> 이영지 우철지 이증지 우윤지 일지가의 우재지 재지가의 우부지 매일도필중중
> 已營之, 又撤之, 已增之, 又潤之. 一之可矣, 又再之, 再之可矣, 又復之. 每一圖必重重
>
> 복복종종시시 여계엄적 연후필
> 複複終終始始, 如戒嚴敵, 然後畢.(『임천고치』「산수훈」)

이러한 점은 문인화와 선명하게 대비된다.

280 『임천고치』「화의」: 境界已熟, 心手已應, 方始縱橫中度, 左右逢源.(신영주, 45)

제6절

심미의 심리 태도

송나라의 심미 태도에 나타난 새로운 특징은 육조 시대와 당 제국 사람의 맛보는 '미味'로부터 송나라 사람의 깨닫는 '오悟'로 들어갔다는 점이다. 순전히 이론의 측면에서 보면 '깨달음'의 강조는 확실히 심미 특징을 한 걸음 더 명확하게 보여준다. 역사의 측면에서 보면 송나라 사람에게도 미 또는 선의 심미 대상을 마주했을 때 심미의 마음이 어떻게 살펴보는 '관觀'에서 맛보는 '미味'로 나아가고 다시 깨닫는 '오悟'에 이르며, 최고의 유쾌함을 얻게 되었는지도 중요하다.[281] 이 점이 바로 '깨닫기'가 나타날 수 있었던 원인 중 하나이다.

이보다 더 중요한 점은 아름답지 않거나 선하지 않은 심미 대상에 마주했을 때 사람은 어떻게 해야 하느냐라는 것이다. 이러한 태도의 역사적 배경은 사대부가 시민 사회와 시민 취미의 압력에 직면하여 어떻게 이러한 정상적 심리 태도를 유지해야 하느냐라는 물음(고민)과 관련되어 있다. 또한 그러한 심미 배경은 사대부가 도시에서 멀리 떨어진 산수 원림에서 도시 가운데의 중은中隱 원림으로 들어온 뒤로, 어떻게 해야 고결한 심리 태도를 유지할 수 있느냐라는 물음(고민)과 관련되어 있다. 이러한 문제에 답하기 위해 송나라 사람의 심미 태도가 지닌 특징이 무엇인가를 구성해보고자 한다.

281 | 장법(장파)의 '보기' '맛보기' '깨닫기'에 대한 논의를 보려면 장법(장파), 유중하 외 옮김, 『동양과 서양, 그리고 미학』, 푸른숲, 1999, 1판 1쇄, 2004, 10쇄, 518~522쪽 참조.

1. 세 가지 이상

〈그림 5-11〉 **주돈이**

주돈이(1017~1073)[282]의 「애련설愛蓮說」은 송나라 사람의 심미적 마음 태도를 알 수 있는 대표적인 글이다.

물이나 육지의 풀과 나무의 꽃으로서 사랑스러울 만한 것이 매우 많은데, 진나라의 도연명은 오직 국화를 좋아했고, 당 제국 이래로 세상 사람은 모란을 매우 좋아했다. 나는 홀로 연꽃이 진흙에서 자라지만 더러움에 물들지 않고 맑고 깨끗하지만 요염하지 않으며, 속이 비어 있고 겉이 곧으며 덩굴 뻗지 않고 가지 치지 않으며, 향기가 멀수록 더욱 맑고 우뚝 깨끗하게 서 있어 멀리서 바라볼 수는 있으나 함부로 가지고 놀 수 없음을 사랑한다.

내가 말하거니와 국화는 꽃 중의 은자이고 모란은 꽃 중의 부귀한 자이며, 연꽃은 꽃 중의 군자이다. 아! 국화 사랑이라면 도연명 이후에 들은 적이 드물고, 연꽃 사랑이라면 나와 같은 자가 몇이나 되는가? 모란 사랑은 일반 사람에게 맞으리.

수륙초목지화 가애자심번 진도연명독애국 자이당이래 세인심애목단 여독애련
水陸草木之花, 可愛者甚蕃. 晉陶淵明獨愛國, 自李唐以來, 世人甚愛牧丹. 予獨愛蓮

지출어어니이불염 탁청련이불요 중통외직 불만부지 향원익청 정정정식 가원관
之出於淤泥而不染, 濯淸漣而不妖, 中通外直, 不蔓不枝, 香遠益淸, 亭亭淨植, 可遠觀

이불가설완언 여위 국 화지은일자야 목단 화지부귀자야 련 화지군자자야 희
而不可褻翫焉. 予謂, 菊, 花之隱逸者也. 牧丹, 花之富貴者也. 蓮, 花之君子者也. 噫,

국지애 도지후선유문 련지애 동여자하인 목단지애 의호중의
菊之愛, 陶之後鮮有聞. 蓮之愛, 同予者何人. 牧丹之愛, 宜乎衆矣.

282 | 주돈이周敦頤는 북송 때 도주道州 영도營道(지금의 호남(후난)성 도(다오)道縣) 출신으로 자가 무숙茂叔, 원명이 돈실敦實이며 영종英宗의 휘諱를 피해 돈이로 개명했다. 남강군南康軍의 지사知事를 지낼 때 심양潯陽을 지나다가 여산廬山을 사랑하여, 그 골짜기에 집을 짓고, 영도의 옛 고향인 염계濂溪를 따서 염계 서당이라 했다. 그래서 사람들이 그를 염계 선생이라고 불렀다. 송나라 이학의 문을 열어놓았고, 정호程顥·정이程頤 형제가 그에게 배웠다. 그의 태극 학설과 마음은 고요함을 주로 한다는 주정설主靜說은 송명 이후의 학자에게 큰 영향을 미쳤다. 저서로『염계집濂溪集』이 있고 그의 글을 편집한『주자전서周子全書』가 남아 있다.

이처럼 「애련설」에는 상징적 의미를 띤 세 종류의 꽃으로 모란·국화·연꽃을 제시하는데, 이는 인생의 세 가지 경계를 나타낸다. 먼저 모란은 부귀의 경계이다. 부귀는 세상 사람이면 너나 할 것 없이 추구하고 조정의 세속적 관리가 자랑하고 뽐내는 것이다. 게다가 더 넓은 의미로 보면 송나라의 도시가 발달하고 번영한 뒤에 나타난 물질적 향락의 추구를 상징한다.

국화는 은일隱逸의 경계이다. 은일은 도연명에서 왕유로 이어지며 찬란히 빛나고 순결한 경계에 도달했다. 이러한 순결은 현실 생활과 완전히 단절하여 도달하게 된다. 이 때문에 송나라 사람이 보기에 고결함을 이룬다고 하더라도 심령心靈의 나약함을 드러낸다. 앞서 말했듯이 중당 이래로 선종 사상은 심령(정신) 경계의 고하高下를 두고 고전적인 논의를 선보였다. 이는 상호 보완적인 두 가지 방식으로 표현되었다. 하나는 '산은 산이요 물은 물이다'에서 '산은 산이 아니요 물은 물이 아니다'로 나아가고 마지막으로 '산은 산이요 물은 물이다'는 세 단계의 이론으로 펼쳐졌다. 다른 하나는 '범인으로부터 성인으로 나아간다'에서 '성인으로부터 범인으로 나아간다'로 진행되고 마지막으로 '성인도 아니요 범인도 아니다'는 세 단계 이론으로 표현되었다. 이에 의하면 분명히 현실 생활과 단절되어 나온 은일 경계란 단지 범인으로부터 성인으로 나아가는 것 그리고 산은 산이 아니라는 두 번째 경계를 나타낸다.

그렇다면 바로 성인도 아니고 범인도 아니고 산은 여전히 산이라는 경계야말로 최고의 경계라고 할 수 있다. 이러한 최고의 경계는 출사인가 은거인가에 있지 않고 산림인가 묘당廟堂인가에도 있지 않으며 바로 마음에 있다. 철저히 깨달은 최고의 마음이라면 출사가 바로 은거이다. 이런 철저한 깨달음이 없으면 은거해도 오히려 출사와 같을 뿐이다. 결국 이 마음이 있으면 몸은 더러운 진흙 속에 머물러도 더러움에 물들지 않게 된다. 이것이 바로 연꽃의 경계이고, 송나라 사람의 경계이면서, 또한 그들의 정원 경계이기도 하다.

2. 사물로 사물을 본다

송나라 사람은 연꽃처럼 더러운 진흙(세속) 속에서 자라도 물들지 않고자 했다. 구체적으로 말하면 어떻게 이런 경계에 도달할 수 있는가? 소옹(1011~1077)[283]의 사물로 사

물을 본다는 '이물관물以物觀物'은 하나의 해설을 제공했다. 소옹은 「관물觀物」에서 이치로 사물을 본다는 '이리관물以理觀物'에 관한 논의를 펼치고 있다.

> 사물의 관찰은 눈으로 보는 것이 아니다. 눈으로 보는 것이 아니라 마음으로 보는 것이다. 마음으로 보는 것이 아니라 이치로 보는 것이다.
>
> 부 소 이 위 지 관 물 자 비 이 목 관 지 야 비 관 지 이 목 이 관 지 이 심 야 비 관 지 이 심 이 관 지
> 夫所以謂之觀物者, 非以目觀之也, 非觀之以目, 而觀之以心也. 非觀之以心, 而觀之
> 이 리 야
> 以理也.(소옹, 「관물·내편內篇 12」)

바라보는 '관觀'의 구조로 말하면 장자가 귀·마음·기의 '청聽' 문제를 제기한 데에서 유래했다. "귀로 듣지 말고 마음으로 들으며, 또 마음으로 듣지 말고 기로 들어야 한다."[284] 소옹은 가장 높은 층위에서 '리'로 '기'를 대신했는데, 이는 이학理學의 방향이다. 즉 실질성으로 허령성虛靈性을 대신한 셈이다. 이치를 통해 살펴보는 것은 이 세상을 초월하는 차원에서, 즉 우주의 이치라는 차원에서 보는 '관觀'이다. 이렇게 해서 보게 된 것은 사물의 현세성이 아니라 사물의 영원성이다. 물론 무엇이 현세성이고 무엇이 영원성인지 나누는 경계는 이학을 기준으로 삼는다.

일반 이론으로 말해서 이치로 사물을 보는 것은 송나라 사인이 도시의 분위기를 바탕으로 하는 외물의 유혹 문제를 겨냥하고 있다. 소옹은 『노자』를 빌려 사물로 사물을 보는 '이물관물'의 테제를 제시했다. 그의 '이물관물'은 세 가지 의미를 가지고 있다.

첫째, '이물관물'은 바로 성인聖人의 돌이켜 보는 '반관反觀'이다. 여기에 송나라 사람의 특수한 기백이 있다. 만물을 받아들이지만 얽매이지 않는다.

> 거울이 만물을 밝게 비추는 까닭은 거울이 만물의 형상을 숨길 수 없기 때문이다.

283 | 소옹邵雍은 북송 시대 학자로 자가 요부堯夫, 시호는 강절康節이다. 그의 선조는 하북(허베이)성 범양(판양)范陽 출신인데, 부친 대에 하남(허난)성 공성(궁청)共城으로 옮겼고, 후년에 또 낙양(뤄양)으로 옮겨 삶을 마쳤다. 소옹은 홀로 학문에 정진하던 중 진단陳摶과 같은 도사의 기풍을 가지고, 역학易學의 계통을 이은 이지재李之才로부터 도서선천상수학圖書先天象數學을 전수받게 되었다. 이를 토대로 수십 년 동안 노력한 끝에 선천역先天易이라 불리는 자신의 역학을 정립했다. 그의 사상의 근간은 관물觀物이라는 관념이다. 그는 이를 통해 천지만물의 생성·전개와 사물의 양태를 고찰하여 인간의 존재와 그 의미를 체계적으로 파악하고 세계를 경륜하는 도를 밝히고자 하였다.

284 『장자』「인간세」: 無聽之以耳而聽之以心, 無聽之以心而聽之以氣.(안동림, 114; 안병주·전호근, 1: 161)

그렇긴 하지만 거울이 만물의 형체를 숨길 수 없다고 하더라도 물이 만물의 형체를 비출 수 있는 것만 못하다. 비록 그렇지만 물이 만물의 형체를 비출 수 있다고 하더라도, 성인이 만물의 실정을 온전히 담아낼 수 있는 것만 못하다. 성인이 만물의 실정을 온전히 담아낼 있는 것은 성인이 '돌이켜 볼 수 있음'을 말한다. '돌이켜 본다'고 말한 까닭은 나(주관)로 사물을 보는 것이 아니다. 나로 사물을 보지 않는 것은 사물로 사물을 본다는 말이다. 이미 사물로 사물을 볼 수 있다면, 또 어떻게 그 사이에 나라는 존재가 있을 수 있겠는가?[285]

부 감 지 소 이 능 위 명 자　위 기 능 불 은 만 물 지 형 야　수 연　감 지 능 불 은 만 물 지 형　미 약 수 지
夫鑑之所以能爲明者, 謂其能不隱萬物之形也. 雖然, 鑑之能不隱萬物之形, 未若水之

능 이 만 물 지 형 야　수 연　수 지 능 이 만 물 지 형　우 미 약 성 인 능 이 만 물 지 정 야　성 인 지 소 이
能以萬物之形也. 雖然, 水之能以萬物之形, 又未若聖人能以萬物之情也. 聖人之所以

능 만 물 지 정 자　위 기 성 인 능 반 관 야　소 이 위 지 반 관 자　불 이 아 관 물 야　불 이 아 관 자　이
能萬物之情者, 謂其聖人能反觀也. 所以謂之反觀者, 不以我觀物也, 不以我觀者, 以

물 관 물 지 위 야　기 능 이 물 관 물　우 안 유 아 우 기 간 재
物觀物之謂也, 旣能以物觀物, 又安有我于其間哉. (「관물」)

둘째, '이물관물'은 몸으로 사물을 보는 '이신관물以身觀物'과 다르다. 관은 사물 자체의 관점에서 보는 것이다. 이렇게 해야 사람이 사물에 얽매이지 않는다.

도道·성性·심心·신身·물의 관계는 앞의 한 단계가 뒤의 한 단계에 비해 높지만,[286] 결코 높은 층으로부터 낮은 층을 보면 좋다는 것을 의미하지 않는다. 높은 곳에서 보면 사물에 대해 불평등한 마음을 벗어나지 못한 채 여전히 마음이 물에 끌려다닐 위험성이 있다. 사물로 사물을 보아야만 마음에 먼저 들어오는 것이 없게 된다.

셋째, 가장 중요한 것은 '이물관물'이 나로 사물을 보는 '이아관물以我觀物'과 구별된다는 점이다. '나로 사물을 보는' '나'의 중심적인 내용은 '정'이다. 도·성·심·신·물이 정면(긍정)에서 말한다면 '정'은 이면(부정)에서 말한 것이다.

사물로 사물을 보는 것은 성이고 나로 사물을 보는 것은 정이다. 성은 공정하고 밝지

285 | 인용문의 번역과 '반관反觀'의 의미에 대해서 이창일, 『소강절의 철학: 선천역학先天易學과 상관적 사유』, 심산, 2007. 423~427쪽 참조.
286 | 이 구절은 소옹이 『이천격양집伊川擊壤集』에서 다섯 가지 개념의 관계를 논의하는 내용을 전제하고 있다. "性者, 道之形體也, 性傷則道亦從之矣. 心者, 性之郭郭也, 心傷則性亦從之矣. 身者, 心之區宇也, 身傷則心亦從之矣. 物者, 身之舟車也, 物傷則身亦從之矣."

만 정은 치우치고 어둡다.

以物觀物, 性也. 以我觀物, 情也. 性公而明, 情偏而暗.(「관물·외편 10」)

나에게 맡겨지면 정에 따른다. 정에 따르면 한쪽으로 가려지고, 한쪽으로 가려지면 어두워진다. 사물에 맡기면 성에 따른다. 성에 따르면 신묘하고, 신묘하면 밝아진다.

任我則情, 情則蔽, 蔽則昏矣. 因物則性, 性則神, 神則明.(「관물·외편 12」)

사물로 사물을 보는 것은 세상을 바라볼 때 정과 아를 벗어난다는 말이다. 주체가 이미 정과 아를 갖지 않으면 외물이 더 이상 좋을 리 없다. 다시 커다란 유혹의 힘이 다가오더라도 주체를 외물에 '물들게' 할 수 없다.

3. 사물에 뜻을 맡기다

어떻게 더러운 진흙에서 나왔는데도 물들지 않을까. 도학가 소옹은 사물로 사물을 보는 '이물관물以物觀物'을 주장하고 문인화가 소식은 사물에 뜻을 기탁하는 '우의우물寓意于物'을 주장한다. '사물로 사물을 보기'는 사람이 '외물'과 마주하고서 어떻게 사물에 얽매이지 않는가를 강조한다. '사물에 뜻을 기탁하기'는 사람이 외물과 마주하고서 어떻게 스스로 즐거워하고 또 외물에 의해 이끌려지지 않는가를 강조한다. '사물에 뜻을 기탁하기'에는 다음의 세 가지 의미가 들어 있다.

첫째, '이물관물'은 '나(주관)로 사물을 보는 것'이어서는 안 된다는 점을 강조하지만 '우의우물'은 '나로 사물을 보는 것'을 주장한다.

둘째, '나로 사물을 보는 것'에서 '사물에 뜻을 기탁하는 것'은 사물에 뜻을 남기는 '유의우물留意于物'과 다르다. 소식蘇軾은 다음처럼 말했다.

군자는 사물에 뜻을 잠깐 기탁할 수는 있어도 사물에 뜻을 남겨두어서는 안 된다. 사물에 뜻을 잠깐 기탁하면 하찮은 미물이라도 즐거움으로 삼을 수 있고, 아무리 훌륭한 사물이라도 푹 빠져서 그를 병들게 할 수 없다. 사물에 뜻을 계속 남기는 사람은

하찮은 미물 때문에도 병이 들고, 아무리 훌륭한 사물이라도 즐거움으로 삼지 못한다.

군자 가 이 우 의 우 물　이 불 가 이 류 의 우 물　우 의 우 물　수 미 물 족 이 위 락　수 우 물 불 족 이 위
君子可以寓意于物, 而不可以留意于物. 寓意于物, 雖微物足以爲樂, 雖尤物不足以爲

병　류 의 우 물　수 미 물 족 이 위 병　수 우 물 부 족 이 위 락
病. 留意于物, 雖微物足以爲病, 雖尤物不足以爲樂.(소식, 「보회당기寶繪堂記」)

셋째, '뜻을 사물에 잠깐 기탁하지만' '사물에 뜻을 계속 남기지 않아야' 한다. 중요한 것은 '나'를 굳게 지키는 것이다. 즉 즐거울 때 즐거워하는 것을 가리키지만, 즐거울 때 나를 중심으로 삼는다. 즐거움을 주는 모든 사물, 좋은 우물이든 하찮은 미물도 상관없이 모두 나로 하여금 기쁘게 할 뿐이니 '아락我樂', 즉 나의 즐거움이 된다.

'사물에 뜻을 잠깐 기탁하는 것'과 상반된 '사물에 뜻을 계속 남기는 것'은 즐거울 때 외물에 의해 사로잡히게 되고 지혜를 읽고 자아를 놓치게 되며 결국 '물치物癡', 즉 사물의 노예로 변하고 만다. '사물에 뜻을 잠깐 기탁하는' 태도로 즐거움을 대하면 즐거움을 주는 모든 사물은 다만 '사람을 기쁘게 할 뿐' '사람을 움직일' 수는 없다.

'더러운 진흙에서 나왔어도 물들지 않는다.', '사물로 사물을 본다.', '뜻을 사물에 잠깐 기탁한다.' 등의 이론이 생겨난 중요한 배경은 다름 아닌 송나라 도시 문화의 시민성이다. 세 이론은 모두 송나라 사람이 온 마음으로 굳게 지키고자 하는 것을 나타내고 어쩔 수 없는 정신적 긴장감을 넌지시 비추고 있다.

제 7 절

금원 미학의 귀중한 성취

원 제국은 문화만이 아니라 미학에서도 과도기이다. 문인화는 원 제국에서 가장 높은 경지에 이르렀다. 이 때문에 원나라의 화론畵論은 송나라 사람이 일군 수준을 유지했다. 문인화의 이론적 핵심은 송나라 사람이 이미 분명하게 이야기하였다. 예술의 측면에서 말하면 문인화는 원나라 사람에서 시작하여 특히 조맹부(1254~1322)[287]에 와서야 그 자체의 틀이 완성되었다. 원 제국의 사대가, 즉 황공망(1269~1354)[288] · 오진[289] · 예찬(1301~1374)[290] · 왕몽王蒙(1308~1385)[291] 등은 문인화를 한층 빛나게 만들었다. 이 때문

[287] | 조맹부趙孟頫는 원나라 탁군涿郡 호주湖州(지금의 절강(저장)성 호주(후저우)湖州시) 출신으로 자가 자앙子昂, 호가 송설도인松雪道人 · 송설재松雪齋 · 구파정鷗波亭이다. 송 태조 조광윤의 11세손에 해당하는 황족 출신이고, 유학자이면서 시 · 서 · 화에 두루 조예가 깊었고, 왕희지에 근본을 둔 송설체松雪體라는 독창적인 서체를 창안했다. 저서로『조송설재문집趙松雪齋文集』이 있다.

[288] | 황공망黃公望은 원나라의 화가이자 서예가로 평강平康 상숙常熟(지금의 강소(장쑤)성 상숙(창수)常熟시) 출신으로 본성이 육씨陸氏, 이름은 견堅이며, 자가 자구子久, 호가 일봉一峰이다. 영가永嘉의 황씨黃氏를 의부義父로 하여 나중에 성을 바꾸었고, 후에 도교의 일파인 전진교全眞教에 들어가, 대치도인大癡道人 등으로도 불렸다. 서예와 시, 산곡散曲 등에도 조예가 깊었다. 50세 이후로 산수를 그리기 시작하여, 조맹부 · 동원 · 거연 · 형호 · 관동關仝 · 이성李成 등의 그림을 배워 일가를 이루었다. 원말 사대가의 한 사람으로 문인 산수화의 대종사로 평가된다. 저서로『사산수결寫山水訣』『대치산인집大癡山人集』이 있다.

[289] | 오진吳鎭은 원나라의 화가로 절강浙江 가흥嘉興 위당魏塘(지금의 절강(저장)성 가흥(자싱)嘉興시 가산(자산)嘉善현 위당(웨이탕)魏塘 소구小區) 출신으로 자가 중규仲圭, 호가 매화도인梅花道人이다. 일생 관직에 나아가지 않았다. 시 · 서 · 화에 두루 조예가 깊었고, 묵죽墨竹도 잘 그려 문동文同의 화법을 따랐다. 저서로『문호주죽파文湖州竹派』가 있다.

[290] | 예찬倪瓚은 원나라의 화가로 강소江蘇 무석無錫(지금의 강소(장쑤)성 무석(우시)無錫시) 출신으로 자가 원진元鎭, 호가 운림雲林 · 운림산인雲林山人 · 환하생幻霞生 · 정명거사淨名居士 등이다. 원말 사대가의 한 사람인 그의 탈속적이고 고아한 개성적인 산수화는 강남의 수향水鄉과 태호太湖 물가의 경치를 그린 것들이 많다. 또한 그의 회화 이론인 일필론逸筆論과 일기론逸氣論은 문인화의 정신성을 강조한 이론으로 평가된다. 저서로『청비각집淸閟閣集』『예운림시집倪雲林詩集』이 있다.

에 문인화의 이론에 대해 조맹부·전선錢選(1235~1301?)[292]·예찬 모두 자기 나름의 독특한 기여를 하여 금원 미학의 돋보이는 지점을 차지했다.

중당에 백거이의 중은 원림 관념이 나타나고서 송나라 사람의 정원이 새로운 조류를 형성한 뒤로, 도연명 유형의 소은小隱은 돋보이는 특징을 잃어버렸고 모든 것이 선종 사상 안으로 쓸려 들어갔다.[293] 원 제국은 비한족이 가장 먼저 전 영토를 차지했고 은일 문화도 새로운 의의를 나타냈다. 이것은 직접적으로 군자의 상징으로서 식물 세계가 출현하도록 해주었다. 이것은 금원 미학이 두 번째로 돋보이는 특징이다.

시는 줄곧 중국 문예에서 주요한 흐름을 이루었다. 문예의 전체로 보면 시는 송나라에서 사詞, 원 제국에서 곡曲, 명청 제국에서 소설과 소품문小品文의 도전을 받았다. 시가 자체에서 보면 당시의 빛나는 성과가 있었고 송나라 이래로 시가 창작이 커다란 압력을 받게 되자 어떻게 해야 시를 잘 쓸 수 있는지 이론계의 중요한 쟁점이 되었다. 이 때문에 시론이 송나라에서 거둔 성과는 눈이 부시게 대단했다. 금에서 원에 이르는 왕약허(1174~1243)[294]와 원호문(1190~1257)[295]의 시론은 송나라 시론의 지속이었다. 그중 원호문의 「논시論詩」절구 30수는 후기 시학의 특수한 면모를 분명히 보여줬고, 문예 전체나 문화 전체로 놓고 봐도 한층 엄청난 의미가 있었다. 이것이 금원 미학의 세 번째로 두드러진 특징이다.

291 ㅣ 왕몽王蒙은 원나라의 화가로 오흥吳興(지금의 절강(저장)성 오흥(우싱)吳興현) 출신으로 자가 숙명叔明, 호가 황학산초黃鶴山樵·황학산인黃鶴山人·향광거사香光居士이다. 원말 사대가의 한 사람이고, 조맹부의 생질이고 그의 화법을 계승했고 그림에 여백이 없이 자세히 묘사하는 독특한 화격을 창안했다. 비단을 사용하지 않고 평생 종이에만 그림을 그렸다고 한다.

292 ㅣ 전선錢選은 원나라의 화가로 오흥(지금의 절강(저장)성 오흥(우싱)현) 출신으로 자가 순거舜擧, 호가 옥담玉潭·손봉巽峰·청구노인淸癯老人이다. 일생 관직에 나아가지 않고 야인으로 지냈다. 시·서·화에 두루 조예가 깊었고, 특히 화조절지花鳥折枝를 정교하게 잘 그렸다고 평가된다.

293 ㅣ 백거이白居易의 중은中隱 원림에 대해서 본서의 제4장 '당 제국의 미학' 참조.

294 ㅣ 왕약허王若虛는 금나라의 문학가로 고성藁城(지금의 하북(허베이)성 고성(가오청)藁城시) 출신으로 자가 종지從之, 호가 용부慵夫·호남유로滹南遺老이다. 관직은 한림응봉전직학사翰林應奉轉直學士에 이르렀다. 금이 멸망하자 관직에 나아가지 않고 은거하며 저술에 몰두했다. 저서로 『호남유로집滹南遺老集』이 있다.

295 ㅣ 원호문元好問은 금나라의 문학가로 태원太原 수용秀容(지금의 산서(산시)성 흔주(신저우)欣州시 중북부中北部) 출신으로 자가 유지裕之, 호가 유산遺山이다. 금이 멸망하자 관직에 나아가지 않았고, 20여 년 동안 향리에 은거하며 저술에 몰두했다. 고문古文과 사곡詞曲에 뛰어났고, 한위漢魏 이래의 시가를 비교적 체계적으로 평론한 「논시절구삼십수論詩絶句三十首」는 그의 견해를 밝힌 저작으로 중국 문학 비평사를 연구하는 데에 중요한 자료가 되었다. 또한 송나라 홍매洪邁의 『이견지夷堅志』를 모방한 지괴소설 『속이견지續夷堅志』를 짓기도 하였다. 저서로 『유산선생문집遺山先生文集』이 있다.

서예와 회화에서 이론의 성과를 역사적으로 종합한 두 권의 저작이 있다. 예컨대 서예 분야로 정표[296]의 『연극衍極』이 있고 회화 분야로 탕후[297]의 『화감畵鑑』이 있다. 이들의 저작은 전체적으로 보면 이전의 장언원·손과정의 수준에 미치지 못하고 이후의 석도·유희재의 수준만 못하지만, 그 안에 나름의 돋보이는 특징이 없지 않다. 이것이 네 번째로 말할 수 있는 특기 사항이다.

송나라 이래로 과학 기술이 발달하면서 문예의 기술적 측면을 중시하여 기술을 중시하는 중기重技의 흐름이 형성되었다. 즉 어떻게 하면 조작 가능한 기술적 수단을 통해 신神·정情·기氣·운韻에 도달할 수 있는지 탐구했다. 이처럼 기술을 중시하는 흐름에서 우리는 문인화에서 '형形'을 경시하는 이론적 배경을 한층 깊이 있게 알게 된다. 이처럼 송·명·청 시대에 기술을 중시하는 이론 저작으로 더 탁월한 사례가 많이 나왔지만 원 제국의 진역증[298]의 『한림요결翰林要訣』, 도종의(?~약 1360)[299]의 『철경록輟耕錄』에서 그 기본 원리는 이미 다 드러난 셈이다.

원 제국 이전의 송과 원 이후의 명청 시대에는 빛나는 성과가 아주 많이 나왔기에 기술을 중시하는 흐름이 오히려 소홀해지기 쉬웠다. 원 제국만을 두고 보면 돋보이는 특징이 많은 편은 아니어서 기술을 중시하는 흐름이 더 쉽게 나타나게 되었다. 우리는 시대를 오르내리면서 송나라 이래로 미학이 기술을 중시하는 조류의 역사와 문화적 의의를 따져볼 만하다. 이제부터 원 제국 미학의 귀중한 성취에 대해 차례로 소개해본다.

296 | 정표鄭杓는 원나라의 서예가로 선유仙游(지금의 복건(푸젠)성 선유(셴여우)仙游현) 출신으로 자가 자경子經이다. 큰 글씨를 잘 썼고 소학小學에 정통하였다. 저서로 『연극衍極』이 있다.

297 | 탕후湯垕는 원나라 사람으로 강소江蘇 산양현山陽縣에 살았으나 조부 탕효신湯孝信 때 경구京口(지금의 강소(장쑤)성 진강(전장)鎭江시)로 이주했다. 그는 대략 13세기 말에서 14세기 초에 살았던 것으로 보이고 자가 군재君齋, 호는 채진자采眞子이다. 저서로 『화감畵鑑』이 있다.

298 | 진역증陳繹曾은 원나라 처주處州(지금의 절강(저장)성 여수(리수이)麗水현) 출신으로 자가 백부伯敷 혹은 백부伯孚이다. 지정至正 3년(1343)에 국사원편수國史院編修가 되어 『요사遼史』 편찬에 참여하였다. 박학하였고 『시경』 등의 주소注疏를 대부분 외웠으며 해서·초서·전서·예서 등 모든 서체에 조예가 깊어 각 체에 나름의 법식을 얻었다. 특히 비백飛白에 탁월했다. 저술로 『서법본상한림요결書法本象翰林要訣』 『문전보론文筌譜論』 『고금문식古今文式』 『과거문계科擧文階』 등이 있다.

299 | 도종의陶宗儀는 원말 명초의 황암黃巖(지금의 절강(저장)성 대주(타이저우)臺州시 황암(황옌)黃巖구) 출신으로 자가 구성九成, 호가 남촌南村이다. 관직에 나가지 않고, 평생 고학古學 연구에 몰두했다. 편저인 『철경록輟耕錄』은 『남촌철경록南村輟耕錄』이라고도 하며, 원나라 사회의 문학·역사·예술·과학 등 다방면에 걸쳐 관련 자료를 기술한 저술이다. 소설과 사지史志를 절록한 『설부說郛』를 엮었고, 저술로 『남촌시집南村詩集』 『창랑탁가滄浪濯歌』 등이 있다.

1. 문인화 이론

소식이 예술 분야에 대한 전반적인 이해를 바탕으로 문인화의 관념을 위해 주요한 틀을 제공했다면, 조맹부도 마찬가지로 시·문·서·화·금琴·바둑·음률 등 모든 분야에 걸쳐 정통한 예술적 조예를 통해 문인화에 이론적인 정형을 세웠다. 이러한 정형은 주로 문인화의 예술 양식에서 이루어진 창조를 표현한다.

중국화는 고개지顧愷之로부터 시작되어 서예와 회화의 관계를 중시했다. 이러한 관계는 줄곧 회화 작품의 배후에 놓여 있었고, 문인화가 나타난 송나라에는 서예가 회화 작품 속으로 들어왔다. 조맹부는 서예(글씨)를 그림으로 가지고 온 것을 자신이 창작하는 회화 구도의 일부분으로 보았다. 이러한 틀은 그림을 창작하는 기본 격식이 되었을 뿐만 아니라 예술 형식의 측면에서 서법과 화법을 회통시키는 이론적 종합을 일구어냈다.

> 바위는 비백체로 그리고 나무는 주문처럼 그린다.[300] 대나무 그리기는 영자永字 팔법에 두루 통해야 한다. 만약 이를 잘 터득한다면 글씨와 그림이 본래 같다는 것을 알 만하다.
>
> 석 여 비 백 목 여 주 사 죽 환 응 팔 법 통 약 야 유 인 능 회 차 수 지 서 화 본 래 동
> 石如飛白木如籀, 寫竹還應八法通. 若也有人能會此, 須知書畫本來同.
>
> (조맹부, 「수석소림원권제발秀石疏林圖卷題跋」)

글씨와 그림의 운필이 같다는 점에 대해 당 제국 장언원은 인물화를, 송나라의 곽희는 산수화를 통해 논의한 적이 있다. 조맹부와 동시대인이었던 가구사(1290~1343)[301]는 소식과 문동文同(960~1279)[302]이 그린 대나무가 바로 서예의 방식으로 그린 것이라

300 | 비백체飛白體는 글씨의 점획이 새까맣게 쓰이지 않고 마치 빗자루로 쓴 것처럼 붓끝이 잘게 갈라져서 쓰이기 때문에 필세가 비동飛動한다 하여 붙여진 이름이다. 후한의 채옹蔡邕이 창시하였다고 전해온다. 주문籀文은 주나라 선왕宣王 때에 태사太史였던 주籀가 창작한 한자의 글자체로 소전小篆의 전신이며 대전大篆이라고도 한다. 달리 주籀 또는 전주篆籀로 부르기도 한다.

301 | 가구사柯九思는 원나라의 선거仙居(지금의 절강(저장)성 선거(셴쥐)仙居현) 출신으로 자가 경중敬仲, 호가 단구생丹丘生·오운각리五雲閣吏이다. 유년 시절부터 부친을 좇아 독서하고, 가학家學을 계승하여 서화書畫와 금석金石 감식에 조예가 깊었다. 문종文宗 재위(1328~1329)시에 학사원감서박사學士院鑑書博士로 규장각 내부에 소장된 법첩과 명화를 감정할 만큼 전문적인 문물감정가이기도 했다. 묵죽墨竹은 문동文同의 것을 배웠다. 작품으로 〈청비각묵죽도淸閟閣墨竹圖〉〈쌍죽도雙竹圖〉 등이 전해지고 있다.

302 | 문동文同은 북송 때의 화가이자 시인으로 재주梓州 영태永太(지금의 사천(쓰촨)성 염정(린팅)鹽亭현)

고 하였다.[303]

조맹부의 위대한 점은 그가 가구사의 설명에 동의하고 정제된 '절구' 형식으로 핵심을 콕콕 집어내듯 요령 있게 정리하여 훗날 화가가 끊임없이 인용하는 명구名句가 되었을 뿐만 아니라 그것을 자기의 예술 창작에서 직접 표현해냈다는 데에 있다. 그의 〈수석소림도秀石疏林圖〉는 "바위를 그릴 때 측봉과 비필로 붓을 놀리고 절대준의 자취가 눈에 역력하다.[304] 몇 그루 가시나무 가지 줄기는 농묵濃墨·중봉中鋒·전서법篆書法으로 그렸는데, 예스러우면서도 서툰 맛이 있고 고아하면서도 힘이 있다. 대나무와 풀 더미는 팔분법八分法을 사용했는데, 필정筆情과 먹의 취미趣味가 오롯이 드러났다. 흑백黑白과 허실虛實이 뒤섞여서 춤을 추니, 화법과 서법이 혼연히 한 덩어리가 되었다."[305]

글씨(서예)를 그림에 끌어들이는 방법이 갖는 가장 큰 의의는 하나의 예술 양식을 창조했다는 점이다. 서예를 회화 예술 양식의 전제로 삼았는데, 이는 문화의 깊은 수준을 회화의 전제로 삼은 것이다. 문인화의 '문인'은 바로 이런 전제 속에서 질적으로 긍정되었고, 문인화와 비문인화의 구별도 여기서 경계를 확정하게 되었다. 이 전제는 실제로 다음의 세 가지 내용을 포함한다.

첫째, 서법의 정통精通이다. 둘째, 예술의 공통성에 입각하여 서법과 화법의 상통성을 직접 체득하는 것이다. 셋째, 서법과 화법의 상통은 필묵의 운용에서만 아니라 문화의 깊은 수준에서 드러난다. 이러한 측면에서 그림 속에서 서예로 쓴 시와 서예로 그린 그림은 함께 곧장 문화의 경계에 이르게 된다. 바로 이 점에서 '문인화'라는 이 세 글자 속의 '화'는 일반 화가가 도달할 수 없는 문화의 깊이를 함축하게 되었다. 이러한 문화의 깊이에서, '문인화'라는 세 글자 안에 담겨 있고, 일반 화가와 구별되는 '문인'이 뚜렷

출신으로 자가 여가與可, 호가 소소소笑笑선생·석실石室선생·금강錦江선생이다. 산목죽석山木竹石을 그렸고 특히 대나무를 잘 그렸다. 시문과 서예에도 조예가 깊었고, 사촌 동생인 소식과 우의가 깊었다. 〈묵죽도墨竹圖〉〈조청지보은산사부早至報恩山寺〉〈신청산월新晴山月〉 등이 전해오고, 저서로 『단연집丹淵集』이 있다.

303 갈로(거루)葛路, 『中國古代繪畫理論發展史』, 上海人民出版社, 1982. | 한국어 번역본으로 갈로(거루), 강관식 옮김, 『중국회화이론사』, 돌베개, 2010, 348쪽.

304 | 측봉側峰은 붓끝이 한 쪽으로 치우쳐서 쓰는 꼴로 편봉으로 불린다. 비필飛筆은 붓을 날리듯이 글씨를 매우 빨리 쓰는 운필을 가리킨다. 절대준折帶皴은 모필의 끝부분을 뉘어서 먹을 적게 묻힌 상태에서 수평의 필선을 옆으로 그은 다음 직각으로 꺾어주는 수법으로 그린다. 산수화의 암산이나 둔치를 표현하는 준법으로 예찬에 의해 많이 사용되었다.

305 이복순(리푸순)李福順, 『중국미술사中國美術史』 下卷, 遼寧美術出版社, 2000.

하게 나타난다. 서예의 법을 강조하는 형식은 필연적으로 객관적인 물상을 형상대로 묘사하는 것을 약화시키게 되는데, 그 결과 반드시 예술 형식이 객관 내용보다 우위를 점하게 된다.

이러한 의의에서 조맹부는 송나라 문인화가 '형사形似를 추구하지 않는다'는 관념을 높은 수준으로 끌어올려 예술 형식으로 응집하여 정리해냈다. 조맹부는 회화를 통해 자신의 문인화 이론을 펼쳐 보이면서도 이론적 언어로 자기의 회화를 정리했다. 그가 그림 창작의 소재는 산수·인물·화조花鳥·죽석竹石·안마鞍馬 등등 넓은 범위에 걸쳐 있고, 게다가 같은 대상을 그리면 같아지니 정밀하지 않을 수가 없다. 그의 그림 기법은 공필工筆·사의寫意·부색賦色·수묵水墨·공령空靈·충실充實 등등 다양하고 더욱이 한 종류의 기법으로 그리면 그 기법이 더 나아지게 되는 만큼 그 운용이 자유롭다.

조맹부의 그림책을 보면 끊임없이 뜻밖의 경험을 할 수 있다. 하나의 그림 주제로부터 갑자기 완전히 다른 그림 주제가 나타나고, 하나의 그림 창작 기법으로부터 느닷없이 완전히 다른 화법을 사용하기 때문이다. 이런 점에서 조맹부는 문인화의 커다란 포용성과 깊고 넓은 문화적 태도를 펼쳐 보이고 있다. 문인화는 원·명·청 세 왕조에 풍부하게 전개되었는데, 이런 현상은 이미 조맹부한테서 그 징조가 드러났다고 말할 수 있다. 문인화의 심층적 함축, 문인화의 역사적 변천, 문인화에 응축된 원 제국 사람의 심리 태도 등 세 가지 방면에서 고려하면 조맹부의 그림은 진작부터 중요한 풍격을 보여주고 있다. 그 풍격은 옛사람의 뜻을 가리키는 고의古意, 단순하고 솔직한 간솔簡率로 나타나고 또 이를 이론적으로 결론을 내렸다. 그의 「화론」을 살펴보자.

그림 창작에서 고의의 표현을 중시했다. 만약 고의가 나타나지 않으면, 공교롭다고 하더라도 아무런 쓸모가 없다. 오늘날 사람들은 다만 붓을 쓰는 게 섬세하고 채색이 화려한 것만을 알고는 이를 스스로 능수, 즉 뛰어난 화가라고 한다. 이는 고의가 이미 잘못되면 온갖 병폐가 마구 생기는 것을 특히 모르는 것이니 이러한 그림을 어찌 볼 만하겠는가?

작 화 귀 유 고 의 　약 무 고 의 　수 공 무 익 　금 인 단 지 용 필 섬 세 　부 색 농 염 　변 이 위 능 수 　수 부
作畫貴有古意. 若無古意, 雖工無益. 今人但知用筆纖細, 傅色濃艶, 便以爲能手. 殊不

지 고 의 기 휴 　백 병 횡 생 　기 가 관 야
知古意旣虧, 百病橫生, 豈可觀也?(조맹부, 「화론畫論」)

분명 고의와 상대되는 것은 세속적인 속류俗流와 섬세함이다. 조맹부의 고의는 용필에서 〈조량도調良圖〉에서 나타나고 형상에서 〈부옥산거도浮玉山居圖〉에서 나타난다. 고의는 현실과 다른 화상畵象을 뚜렷하게 드러내므로 예술이 예술로서의 가치를 고양시킬 뿐만 아니라 문인화의 '화'가 되게 한다. 동시에 예술에서 정신이 펼쳐놓는 가치를 고양시킨 것도 문인화의 '문인'이 되게 한다. 고의의 형식적 특징은 바로 간솔함으로 이는 섬세함이나 농염함과 대비된다. 조맹부는 「화론」에서 말했다.

> 내가 그린 그림은 아마 단순하고 솔직하게 보인다. 식자는 옛 그림에 가깝다는 것을 알기에 훌륭하다고 친다.
>
> 오 소 작 화　사 호 간 솔　연 식 자 지 기 근 고　소 이 위 가
> 吾所作畵, 似乎簡率. 然識者知其近古, 所以爲佳.(조맹부, 「화론」)

조맹부의 간솔함은 구도상으로 〈오흥청원도吳興淸遠圖〉, 용필에서 〈수촌도水村圖〉를 통해 파악할 수 있다. 간솔함은 문인화에서 중요성을 갖는데, 이는 예술 형식의 의미를 통해 가장 분명하게 드러난다. 즉 예술 형식과 현실 물상 사이의 거리 그리고 이 거리로 인해 뚜렷하게 나타나는 예술의 의의를 대조시켜준다. '간'은 일필逸筆, 즉 뛰어난 재능의 표현이고, '솔'은 영혼이 뚜렷하게 드러나는 것이다. 간솔은 문인화를 한 번 보면 쉽게 식별되는 특징이면서도 가장 도달하기 어려운 신묘한 경계이다.

원 제국 문인화 이론은 그림이 그 사람과 같다는 고결함, 사인의 세속에 맞서는 굳센 지조를 강조한다. 황공망은 「산수와 수석을 논함〔論山水樹石〕」에서 '생기生氣' '생의生意' '활법活法'을 중시했다. 생기와 생의는 송나라 문인화에서 늘 사용되던 개념으로 그림 속의 경계를 내세운다. 활법은 생의가 법도를 초월한 방법에 도달한 것으로 송나라 문인화에서 익숙한 논의이기도 하다. 이는 모두 송나라 사람의 관념을 굳게 지키는 맥락이다. 황공망의 화론은 자기 나름의 특징을 담아냈는데, 그는 문인화에서 '필요한 것이 무엇인지'를 말하지 않고 '불필요한 것이 무엇인지'를 제시했다. 그는 다음처럼 말했다.

> 그림을 그리는 요지는 치우침의 '사', 달콤함의 '첨', 세속성의 '속', 의존성의 '뢰' 네 글자를 빼버리는 데 있다.
>
> 작 화 대 요　거 사 첨 속 뢰 사 자
> 作畵大要, 去邪甛俗賴四字.(「논산수수석」)

〈그림 5-12〉 황공망, 〈구주봉취도 九珠峰翠圖〉

네 글자는 문인화의 경계와 서로 대립하는 네 경향을 나타낸다. 사는 왜곡되고 삐뚤어진 길로 아雅와 정반대이다. 사邪는 원 제국에 사인 중 '탁류濁流'를 포함하고 도덕적 의미 맥락으로 쓰인다. 속俗은 시민 취미로 송나라 사인이 세속에 반대하는 경향과 일치한다. 뢰賴는 집안의 부귀를 믿고 날뛰는 무리가 있고 저잣거리에서 일없이 떠돌아다니는 무리가 있기도 하다. 이 세 용어는 본래 내리깎는 의미를 담고 있어, 빼버려야 할 실례로 들더라도 이치상 당연하여 한 번 보기만 해도 알게 마련이다. 그러나 '첨甛'은 유행을 아주 잘 개괄한 것으로 일반 사람이 가장 즐거워하는 것이기도 하다. 이 때문에 '첨'의 거절은 황공망 화론 중에 돋보이는 특색을 이루었다. 이 점은 지금까지도 여전히 생각하고 음미할 만하다.

'사기士氣'는 문인화의 경계에 나타난 별도의 이론적 표현이다. 그림의 시각에서 보면 전선의 '사기'와 조맹부의 '고의'는 똑같고 모두 문인화의 경계를 드러낸다. 조맹부가 조정의 부름을 받아 관리가 된 반면 전선은 관리가 되기를 거절했다. 둘은 문인화란 측면에선 같지만 조맹부의 '고의'와 전선의 '사기'는 경계에서 커다란 차이가 있다. 전자는 그림의 경계 자체를 강조했다면 후자는 경계를 구현하고 있는 사대부의 기상과 절개를 강조하기 때문이다.

> 조맹부가 전선에게 그림에 관해 물었다. "무엇을 사기士氣라고 하는가?" 전선이 대답했다. "예서를 쓰는 방식으로 그림 그릴 뿐이다. 화가를 보면 잘 알 수 있다. 즉 날개가 없으면서 날고자 하면 머지않아 나쁜 길로 떨어지고 기교를 부리면 부릴수록 정도와 멀어진다. 그러나 관건(매듭)이 있는데 세상에 영합하지 않으면 칭찬과 비판에 마음을 어지럽히지 않게 된다."
>
> 조문민문화어전순거　하이칭사기　전왈　예체이　화사능변지　즉가불익이비　불이변
> 趙文敏問畵於錢舜擧, 何以稱士氣. 錢曰: 隷體耳. 畵史能辨之, 卽可不翼而飛, 不爾便
> 락사도　유공유원　연우유관련　요무구어세　무이훼찬요회
> 落邪道, 愈工愈遠. 然又有關捩, 要無求於世, 無以毁贊擾懷. (동기창, 『용대집容臺集』)

인용문에서 사기의 세 가지 요점을 다루고 있다. 첫째, 형식에서 예서를 쓰는 방식으로 그림을 그리는데, 이는 일반 사람과 구별되는 특수한 그림 창작 방식이다. 둘째, 기교를 가리키는 '공工'과 서로 대립하는데, '공'은 늘 세속적 화려함과 서로 연결되어 있다. 셋째, 세상에 영합하지 않으니 주류와 대립이 나타낸다. 요컨대 회화에서 속俗·

세世·관官과 다른 인격적 풍모를 뚜렷하게 나타낸다.

원 제국 문인화 이론에서 가장 유명한 글은 예찬의『논화論畫』이다. 그중 가장 주요한 내용은 두 단락인데, 하나는 다음과 같다.

> 내가 말하는 이른바 그림이란 내키는 대로 붓으로 휙휙 빠르게 그린 것에 지나지 않는다. 형사를 추구하지 않고 마음대로 스스로 즐길 따름이다.
>
> 복 지 소 위 화 자　불 과 일 필 초 초　불 구 형 사　료 이 자 오 이
> 僕之所謂畫者, 不過逸筆草草. 不求形似, 聊以自娛耳.(예찬,『논화』)

그림은 스스로 즐기는 것이란 전선의 "세상에 영합하지 않고 칭찬과 비판에 마음 두지 않으면서" 더욱 스스로 만족하는 심경을 강조하고 있다. 그림이 형사形似를 추구하지 않으므로 '공工'과 대립된다. 이처럼 '공'과 대립하며 '형사를 추구하지 않는' 태도는 일종의 일필逸筆로 표현되며, 전선의 '예체'보다 더 개괄적이고 포괄적인 특성을 갖는다. 두 번째 대목은 다음과 같다.

> 나의 대나무 그림은 다만 내 마음속의 일기逸氣, 즉 세속을 벗어난 기운을 그려낼 뿐이다. 어찌 대나무와 닮았는지 아닌지, 잎이 무성한지 성긴지, 가지가 비스듬한지 곧바른지를 다시 따지겠는가? 또는 그려놓고 한참 지나서 다른 사람이 그것을 보고 삼이나 갈대라고 한들, 나 역시 애써 대나무라고 강변할 수 없겠다. 진실로 보는 사람이 어떻게 보든 어찌할 수 있겠는가?
>
> 여 지 죽　료 이 사 흉 중 지 일 기 이　기 부 교 기 사 여 비　엽 지 번 여 소　지 지 사 여 직 재　혹 도 말
> 余之竹, 聊以寫胸中之逸氣耳. 豈復較其似與非, 葉之繁與疏, 枝之斜與直哉. 或涂抹
> 구 지　타 인 시 이 위 마　위 로　복 역 불 능 강 변 위 죽　진 몰 내 람 자 하
> 久之, 他人視以爲麻, 爲蘆, 僕亦不能强辨爲竹. 眞沒奈覽者何?(예찬,『논화』)

그림은 일기를 묘사하므로 형사를 추구하지 않는다. 따라서 감상자가 당신이 그린 대나무를 대나무로 여기지 않는다 해도 당신은 자신이 그린 것이 대나무라고 말할 수 없는 것은 아니다. 핵심은 화가의 본래 의도가 대를 그리는 데에 있지 않고, 가슴속의 일기를 그리는 데에 있다.

이것은 바로 다음과 같은 서양의 일화와 같다. 어떤 관람객이 마티스Henri Matisse (1869~1954)에게 물었다. "당신의 이 그림은 제목이 '부녀婦女'인데, 내가 아무리 봐도

그림 속에서 부녀를 볼 수 없는 것은 어째서인가요?" 그러자 마티스가 이렇게 대답했다. "이것은 부녀가 아니라, 그림입니다!" 일반론으로 말하면 그림의 본질은 경계를 표현해야 한다. 구체적으로 문인화에서 이런 경계가 '일逸'이다. 그것은 세속에서 기교의 '공工'을 통해 '교묘함'을 추구하는 것과 다르고 조정−유가에서 형태로 신을 그리는 '신神'과 다르며, '형사를 추구하지 않는' 일逸'이다.

2. 식물 세계의 사군자 형상

원 제국에는 매 · 란 · 국 · 죽 사군자四君子 제재가 대단히 유행했다. 『도회보감』[306]에는 모두 원 제국 화가 178인이 수록되어 있다. 이 중에는 오직 사군자만을 제재로 잘 그린 화가가 전체의 3분의 2를 차지한다. 사군자 가운데에서 대나무는 위진 시대 이래로 고상한 절조의 상징이다. 국화는 도연명 이래로 은일의 상징이다. 연꽃은 송나라 문인의 주류적 경향에서 최고의 찬미를 받았다. 이는 송나라 사람이 도시의 삶을 즐기는 '더러운 진흙에서 나왔지만 물들지 않는' 생활 방식과 가장 잘 부합하기 때문이다. 대나무는 단지 고결함과 연결되기 때문에 예찬을 받았다. 매화는 추운 겨울에도 향기를 낼 뿐만 아니라 임화정(961~1028)[307]의 깊은 정과 일화로 인해 더욱 호평을 받았다. 이 중에 국화는 은일과 서로 연결되기 때문에 평가가 낮았고 이야기도 덜 되었다.

원 제국은 이민족이 중원을 직접 통치했기 때문에 누군가 연꽃의 '더러운 진흙에서 나왔지만 물들지 않음'을 크게 칭찬하면 항상 사람이 속으로 의심을 품게 되었다. 반면 주류와 합작하지 않는 은일은 다시금 고결함의 분명한 증거가 되었다. 이 때문에 정치

306 | 『도회보감圖繪寶鑑』은 원 제국 하문언夏文彦이 1365년에 편찬한 화가전畫家傳이다. 명 제국 한앙韓昂의 속찬續纂 · 보유補遺 등이 포함되어 있다. 모두 전5권으로 권1은 화론畫論, 권2 이하는 삼국三國의 오나라로부터 남송까지의 화가전을 수록했다. 화론에서 곽약허의 『도화견문지』, 유도순劉道醇의 『성조명화평聖朝名畫評』, 탕후湯垕의 『화론畫論』을 인용했고, 화가전은 『선화화보』에 준거했다.

307 | 임화정林和靖은 곧 임포林逋를 가리킨다. 임포는 북송 때 항주杭州(지금의 절강(저장)성 항주(항저우)시) 출신으로 자가 군복君服, 시호가 화정和靖선생이다. 젊은 시절에는 장강과 회하 사이를 방랑했고 후에 항주 고산孤山에 은거했다. '매화를 아내로 삼고 학鶴을 자식으로 삼으며' 살았다고 전해진다. 행서行書를 잘 썼고 시에 뛰어났다. 은거 생활과 서호西湖의 경물을 노래한 시가 많은데 매화를 읊은 시가 가장 유명하다. 매요신 · 범중엄 등과 시를 주고받으며 교유했다. 저서로 『임화정선생시집林和靖先生詩集』이 있다.

적 변화가 일어나자 연꽃은 각광받는 자리에서 물러나고 국화가 다시 등장하여, 매·란·죽과 함께 원 제국 문인의 마음 태도를 드러내는 심리 부호가 되었다. 매화와 난초는 매·란·국·죽에서 가장 중요하기도 하고 원 제국 사람의 심리 태도에서 특색을 잘 드러냈다. 매화는 가장 추운 겨울에 그윽한 향을 피워내고 원 제국에 특별한 함의를 지녔으며 문인 화가의 심경에 가장 잘 들어맞았다.

이 때문에 조맹부와 전선으로부터 시작해서 공개龔開·심학파沈學坡·장덕기張德琪·장악張渥·주순보朱純甫·조운암趙雲岩·교척리喬戚里·예찬·조지백曹知白·주덕윤朱德潤·왕연王淵 등등에 이르기까지, 화단에서 이름나 있던 화가는 모두 매화를 그려야 했다. 이러한 화가의 그림 속에서 매화의 대가 왕면(1287~1359)[308]이 탄생했다. 그가 지은 「매선생전」 속에서 스스로 이렇게 말했다. "선생은 성품이 고고하여 세속의 부귀영화에 뒤섞이기를 즐거워하지 않고, 고단한 삶에서 스스로를 지켰다."[309] 그가 그린 「묵매도墨梅圖」의 제화시題畫詩는 다음과 같다.

내 집 벼루 씻는 연못가 나무에, 가지마다 꽃 피나 묵매라네.
고운 색 자랑하지 말라, 맑은 기운만이 천지를 가득 채울 뿐.

오 가 세 연 지 두 수　개 개 화 개 담 묵 흔　불 요 인 과 호 안 색　지 류 청 기 만 건 곤
吾家洗硯池頭樹, 個個花開淡墨痕. 不要人誇好顔色, 只留淸氣滿乾坤.

매화에 담긴 중요한 의미는 왕면이 스스로 말하는 중에 이미 분명하게 되었다. 매란국죽 중에 난초에 부여된 의미는 본래 원 제국 사람의 창의적인 주장이라고 할 수 있다. 작품으로 말하면 가장 일찍부터 난초를 주제로 한 그림은 송 말의 조맹부와 원나라 초기에 활동한 정사초(1241~1318)[310]의 작품이다. 국화와 매화가 공유한 특징은 뭇 꽃들

308 ㅣ 왕면王冕은 원나라의 절강浙江 제기諸暨(지금의 절강(저장)성 제기(주지)諸暨시) 출신으로 자가 원장元章, 호가 자석산농煮石山農·방우옹放牛翁·노촌老村 등이다. 저명한 화가이자 시인, 서예가이다. 농가農家에서 태어나, 일찍 부친을 여읜 뒤, 농가에서 소를 모는 사이로 그림을 그리기 시작했다. 구리산九里山에 은거하여 그림을 그려 파는 것으로 생계를 유지했다. 매화·대나무·바위 등을 잘 그렸다. 저서로 『죽재집竹齋集』『묵매도제시墨梅圖題詩』 등이 있다.

309 왕면, 「매선생전梅先生傳」: 先生性孤高, 不喜混榮貴, 以酸苦自守.

310 ㅣ 정사초鄭思肖는 남송 때 연강連江(지금의 복건(푸젠)성 연강(롄장)連江현) 출신으로 자가 억옹憶翁, 호가 소남所南이다. 송 멸망 후 오하吳下에 은거하면서 스스로 삼외야인三外野人이라 불렸다. 송나라 말기의 시인이자 화가로 활동했다. 저서로 『일백이십도시집一百二十圖詩集』『정소남선생문집鄭所南先生文集』 등이 있고, 화적畫迹인 『국향도권國香圖卷』 등이 있다.

의 잎이 떨어져도 홀로 꽃을 피운다는 데에 있다면, 대나무의 특징은 모든 푸른색이 사라져도 홀로 여전히 푸르다는 데에 있다. 이처럼 국화와 매화, 대나무 모두 특이한 성질을 갖고 있지만 난초는 도리어 일상성과 생활성을 지니고 있다.

선종과 송나라 사람의 사유 방식을 거치고 난 뒤에 난초는 두 가지 중요한 특성으로 인해 사군자의 반열에 들어가게 되었고 또 대단히 좋은 평가를 받게 되었다. 첫째, 난초는 암암리에 송나라 사람과 선종의 사유 전통에 부합했다. 둘째, 난초는 원나라 사람이 절조를 내세운 사상적 현실에 부합했다. 전자의 특징이 문인의 무의식 심층에 암암리에 남아 있었다면, 후자의 특징은 원나라 사람의 의식 표층에 분명히 드러났다. 오해[311]는 「우란헌기」에서 다음처럼 말했다.

> 난에는 세 가지 좋은 것이 있다. 국향이 그 하나요, 유거가 그 둘이요, 사람이 없어도 향기를 내지 않음이 없는 것이 셋이다. 국향은 아름다움이 지극하고, 유거는 남에게 바라는 것이 적다. 사람이 없어도 향기를 내지 않음이 없으면 스스로 굳게 지키고 보존하는 것이 더욱 깊다. 이 셋은 군자의 덕으로 갖추어야 한다.
>
> 난유삼선 국향일야 유거이야 불이무인이불방삼야 부국향즉미지의 유거즉기어
> 蘭有三善. 國香一也, 幽居二也, 不以無人而不芳三也. 夫國香則美至矣, 幽居則祈於
> 인박의 불이무인이불방즉수고이존익심의 삼자군자지덕구의
> 人薄矣, 不以無人而不芳則守固而存益深矣. 三者君子之德具矣.
>
> (오해吳海, 「우란헌기友蘭軒記」)

중국 문화에서 식물적 상징은 『시경』 『초사』로부터 시작되었는데, 다른 시대에는 다른 상징 체계를 형성했다. 봄의 복숭아, 여름의 연꽃, 가을의 국화, 겨울 매화 등은 네 계절에 꽃이 피어나는 관점에서 감상하면서 형성되었다. 소나무·대나무·매화 등 세한삼우歲寒三友는 사의 고결한 인품에서 형성되었다. 이 셋은 모두 목본 식물[312]로 남자의 기운을 나타냈다. 원나라에 형성된 매·란·국·죽에는 두 가지의 초본 식물이 있다. 여기서 특히 의미심장한 점은 국화가 다시 출현하고 난초가 새로 등장했다는 것

311 | 오해吳海는 생몰 연도가 확실하지 않으나 1367년 전후로 삶을 마친 듯하다. 원 말에 학문으로 이름이 알려져 명 조정의 출사 권유를 받았으나 단호히 거절하고 나아가지 않았다. 저서로『문과재집聞過齋集』이 있다.

312 | 목본木本 식물은 줄기나 뿌리가 성장하여 줄기의 질이 단단해지는 식물로 교목·관목·상록수·낙엽 수·침엽수·활엽수 등으로 분류된다.

이다. 이 점을 이해해야 다른 중요한 예술 현상을 이해할 수 있는데, 이것이 바로 두 번째 중요한 회화의 흐름이다.

3. 산수화의 은일隱逸 미학

예술의 차원에서 말하면 원 제국의 사대가 황공망·오진·예찬·왕몽은 원 제국 문인화를 대표했고 또 원 제국 회화를 통틀어 가장 높은 성취를 이루기도 했다. 예술 기호로 말하면 그들이 창조한 산수화의 경계는 이미 원 제국 사람의 정신적 절의를 굳게 지키고 또 원 제국에서 산수화의 의의가 변천하는 것을 잘 드러냈을 뿐만 아니라 문인화의 한 독특한 산수 경관을 나타냈다. 원의 사대가는 다양한 조합으로 원나라의 산수 경계의 교향곡을 펼쳤다.

그림을 보면 황공망과 왕몽이 드러낸 전경全景 산수는 예컨대 〈부춘산거도富春山居圖〉(황공망 작)와 〈태백산도太白山圖〉(왕몽 작)처럼 기세가 대단하다. 오진과 예찬은 대부분 산의 한 단면을 그렸는데, 〈청강춘효도淸江春曉圖〉(오진 작)와 〈우후공림도雨後空林圖〉(예찬 작)는 경계가 이미 비교적 크지만 여전히 산수의 한 부분이다. 이런 면에서 보면 황공망과 왕몽이 원 제국 사람의 산수에 대해 우주 차원의 포괄적 관심을 나타낸다면 오진과 예찬은 산수의 구체적 환경에 대해 세밀한 감상을 드러냈다.

그림의 경계로 보면 왕몽의 큰 규모에 그려진 대폭大幅 산수는 세밀하면서도 풍부하여 온갖 것을 받아들이고 기세가 넓고 크다. 황공망의 전경 산수는 빽빽함 속에 성김이 있고 번성함 속에 텅 빔이 있고 산중의 물과 길, 구름 등이 있는데 이를 통해 텅 빔의 운치를 나타내었다. 오진의 산수는 특별히 산(가까운 산)·수(산중의 물)·산(먼 산)의 삼 단계 구조의 그림, 예컨대 〈어부도漁父圖〉와 〈동정어은도洞庭漁隱圖〉 등으로 허와 실 사이의 균형을 나타냈다. 그의 공백 활용은 황공망보다 많고 예찬보다 적은데, 이 삼 단계 구조는 경景이 멀수록 높아가는 예술 형식을 형성했다. 예찬은 산수, 가까운 언덕, 큰 강, 먼 산이라는 이미 하나의 예찬 형식을 이루었다. 가까운 언덕은 두서너 그루의 성긴 나무를 중심으로 삼았는데, 산은 애초부터 없거니와 물은 한층 고요하게 펼쳐지고, 먼 산은 몇 번의 붓의 꺾임으로 구성되어, 화면 전체에 모두 '공'의 의운意韻을 띠게 되었다.((그림 5-13))

〈그림 5-13〉 예찬, 〈육군자도六君子圖〉

사대가는 각기 다른 방식으로 음양과 교차하는 일음일양一陰一陽, 유有와 무無의 사이, 비고 참이 서로 도와주는 허실상생虛實相生의 중층적인 경계를 보여주었다. 그림의 정경으로 보면 황공망의 산수는 풍부하고 변화하고 충실하면서도 조화를 이루어 전체 산수를 보는 내심內心이 안정되고 평정하다는 점을 나타난다. 예찬의 산수는 성기면서도 간략하고 텅 비어 있으면서도 신령하고 황량하면서도 고요하여, 산수의 편안하고 고요함을 몸소 음미하면서 그 안에 우주에 가득한 적막함을 담아내고 있다.

오진의 그림은 그림의 전체적인 배치에서 산수를 통해 느끼는 평화를 잘 드러내고 그림 속의 주된 내용은 평화로움 가운데에 시종 흔들리는 정감의 변화를 잘 보여주고 있다. 이 정감의 흔들림은 우연히 갑작스레 쓸어내릴 때가 있다. 예컨대 〈청강춘효도〉의 먼 산의 가장 높은 봉우리가 한 차례 크게 쓸어내리는 '일탕一蕩'을 잘 나타내고 〈송천도松泉圖〉 속에 꺾인 소나무 가지와 꾸불꾸불 흐르는 물이 '일탕'을 나타내고 있다. 더 많은 경우 정감의 파동은 〈어부도〉에서 표현되었듯이 음악적 미를 보여준다.

왕몽의 그림은 한 곡의 교향악처럼 동적인 느낌을 주는데, 그가 그린 산·물·샘·바위·나무·풀은 하나같이 움직임의 운율 속에 있고 산수 속에서 심령의 기쁨과 노래가 흐른다. 그림 속에 나타난 사람의 뜻으로 보면 왕몽의 산수 속의 사람은 때로 집에서 있거나 때로 산 속에 있으며 산수의 경계에 살아 있는 생기를 부여한다. 오진의 산수에 나오는 사람은 대부분 배 위에 있으며 산수의 경계에 기민한 운치를 부여한다. 황공망의 산수에서 집은 사람이 머무는 곳을 암시하고 길로 사람의 왕래를 암시하여 산수의 경계에 함축의 운치를 부여한다. 예찬의 산수에는 사람도 없고 길도 없으며 텅 빈 정자만 있을 뿐이라 산수의 경계에 텅 빈 고요함을 드러낸다.

그림의 기법으로 보면 황공망·예찬·왕몽 세 사람은 모두 중필重筆·간필干筆의 준찰皴擦이 주조를 이루는 반면, 오진만이 중묵과 습필로 주조를 형성했고 그림 속의 어부, 높이 솟은 봉우리, 거꾸로 선 소나무에 눈물을 자아내게 하는 느낌을 담아냈다.[313] 황공망·오진·예찬은 대부분 수묵과 옅은 진홍색을 사용하고 왕몽은 수묵과 진홍색 이외에 색을 사용하는 새로운 경지를 열어놓아 산수에 생기를 더하였다. 오진·예찬·왕몽의 산수는 모두 자신의 독특한 필·묵·색으로 독특한 정감의 경향을 띠었

313 | 중묵中墨은 농묵濃墨과 담묵淡墨의 중간 정도에 해당되는 먹을 가리킨다. 먹색이 짙으면 간결하고 힘이 있는 느낌을 주고, 옅으면 가볍고 부드러운 느낌을 준다. 습필濕筆은 건필乾筆과 상대되며 먹을 듬뿍 묻혀 사용한다. 윤필潤筆이라고도 한다.

다면 황공망의 필·묵·색은 도리어 특별한 정감이 드러나지 않는 자연스러움과 평정함을 드러냈다.

원 제국 사대가 중에 왕몽은 산수의 풍성함을 그려서 분명하게 알 수 있는 회화 기법을 다양하고도 전면적으로 보여주어 사람들이 모방하고 학습할 수 있도록 해주었다. 예찬은 산수의 변화무쌍함을 그리고 뜻은 그림 밖에 있는 무궁한 의미를 드러내어 사람들이 헤아리고 직접 맛볼 수 있게 해주었다.

역사의 전승으로 보면 원 제국 사대가는 송나라의 형호(870?~930?)[314]·관동[315]·범관[316]·이당[317]의 웅혼하고 기이한 것과 동원(907?~962?)[318]·거연[319]의 빼어나고 윤기가 남을 융합하고, 형호·관동·범관·이당·동원·거연의 거대한 전경과 하규[320]·마

314 | 형호荊浩는 당 말 오대五代(907~960) 후량後梁(907~923)의 심수沁水(지금의 하남(허난)성 심수(친수이)沁水현) 출신으로 자가 호연浩然이다. 전란을 피해 산서성山西省 태항산太行山의 홍곡洪谷에 은거했기 때문에 호를 홍곡자洪谷子라고 하였다. 경전과 역사에 박학하고, 글을 잘 썼으며, 특히 산수화에 뛰어났다. 오도자吳道子의 필법과 항용項容의 묵법을 결합시키려고 하였고, 사실적인 묘사를 가능하게 하는 새로운 기법 연구에 주력하였다. 이러한 노력으로 태항산의 진경眞景을 무수히 그려내어 중국 산수화의 새로운 경지를 연 것으로 평가된다. 저서로 『필법기筆法記』가 있다.

315 | 관동關同은 당 말 오대 후량의 장안長安(지금의 섬서(산시)성 서안(시안)시) 사람으로 10세기경에 활동했으나 생몰 연대가 확실하지 않다. 처음에 형호에게 배웠으나 후에는 형호와 병칭될 만큼 대가가 되었다. 형호가 개척한 화북華北 산수화를 계승하여 더욱 힘차고 자유로운 필법과 담묵법淡墨法을 가미하여 필묘筆描 형식을 더욱 진전시킨 것으로 평가된다.

316 | 범관范寬은 북송 때 사람으로 이름은 중정中正, 자가 중립仲立이다. 성품이 관후하고 대범해 범관이라고 불렸다. 처음에 형호와 이성李成에게 배웠으나 사람을 스승으로 삼기보다는 물물을 스승으로 삼는 것이 낫고 물을 스승으로 삼기보다는 조화의 심심을 스승으로 삼는 것이 낫다고 하여 종남終南과 태화太華의 산천에 기거한 채 아침저녁으로 관찰하며 산의 진골을 표현한 자기 나름의 독자적인 화풍을 이루었다. 그 웅위하고 강고한 힘과 세勢는 중국 산수화사에서 비교할 데가 없을 만한 경지로 평가된다. 만년에는 먹을 더욱 많이 써서 마치 저녁 무렵의 경치처럼 어두웠는데, 토석土石을 구분하지 않고 산 위에는 밀림을 배치하며 물가에는 낙석落石을 그리는 독특한 화풍을 이루었다.

317 | 이당李唐은 원나라의 화가로 삼성三城(지금의 하남(허난)성 맹(멍)孟현) 출신으로 자가 희고晞古이다. 산수·인물·화우畫牛에 조예가 깊었다. 특히 북송 산수의 전형인 대관大觀 산수에서 벗어나 기이하고 빼어난 산천의 한 단면을 묘사하면서도 강하고 굳센 부벽준을 구사하는 남송원체화南宋院體花의 단서를 열어놓았다고 평가된다.

318 | 동원董源은 당나라 종릉鍾陵(지금의 강서(장시)성 진현(진셴)進賢현) 출신으로 자가 숙달叔達이다. 산수·인물·우호牛虎 등을 모두 잘 그려 이름이 알려졌고, 특히 강남의 수촌水村 풍경을 부드러운 담묵淡墨으로 묘사하여 강남 산수의 단서를 열었고, 피마준이라는 독특한 형식을 창안하여 수묵 산수, 문인 산수의 한 경지를 열었다고 평가된다.

319 | 거연巨然은 북송 때 남경南京의 종릉鍾陵 출신으로 개원사開元寺의 승려이다. 생몰 연대는 확실하지 않으나 10세기 중후반 무렵에 살았던 것으로 보인다. 동원董源에게 배워 안개 자욱한 경치를 그리는데, 필촉이 짧아 흔히 단필마준短筆麻皴이라 일컫는 기법으로 그렸다. 동원과 함께 '동거董巨'로 병칭되며 화풍이 승려 혜숭惠崇에게 전수되었다고 한다.

320 | 하규夏珪는 남송 때 절강浙江 전당錢塘 출신으로 자가 우옥禹玉이다. 생몰 연대는 확실하지 않으나 12세기 후반에서 13세기 초반에 살았던 것으로 보인다. 필법이 힘차 화원畫院 특유의 부드럽기만 한 기풍을

원[321]의 부분을 그리고 일우一隅 산수를 결합시켰다. 아울러 문인화의 성령性靈 사상을 통해 그림의 의취와 기법의 미학적 이중 구조를 만들어냈고, 원 제국 사람만의 독특한 심리 태도를 갖춘 산수 경계를 창조해냈다.

원 제국 회화에서 매·란·국·죽 사군자 형상 체계의 형성이 특유한 품덕의 상징, 즉 가을의 국화와 겨울의 매화는 절개를 상징하고 대나무는 사계절 동안 변함 없이 늘 푸르고 곧고 굳음을 나타내고 난초는 깊은 곳에 자리하며 스스로 향기를 내고 스스로 믿음을 나타남을 돋보이게 한다면, 원 제국 사대가의 산수 경계의 형성은 특유한 은일의 심리 태도를 뚜렷하게 나타낸다.

황공망의 산수는 크고 너그러워서 정신의 자오自傲와 자족自足을, 예찬의 산수는 황량하고 텅 비어 정신의 고요함과 심원함을, 오진의 산수는 윤기가 나고 기이하여 정신의 흔들림과 쓰디쓴 고통을, 왕몽의 산수는 풍부하고 거대하여 정신의 유쾌함과 독선적 특성을 뚜렷하게 드러냈다. 이처럼 품덕과 은일은 서로 회통하여 원 제국 사람 특유의 품격이 지닌 내적 의미를 구성했다. 여기서 은일은 원 제국 사람의 심령에서 거듭 새롭게 고양되고, 원과 청 그리고 송과 명 시대 사람의 심리 태도와 심미적 차이를 이해하는 데에 중요한 의의를 가진다. 예컨대 마침 은일을 직접적으로 구현했던 원 제국 사대가의 산수의 경우 예술 전형의 측면에서 후인을 위해 예술의 표본을 제공했다.

은일은 진晉에서 성당까지 사인과 조정의 관계에서 예술에서 산수시와 사령운 및 도연명 식의 원림으로 표현되었다. 중당에서 송까지 은일은 도시로 돌아와 예술에서 백거이에서 송나라 사람에 이르기까지 도시 정원으로 표현되었다. 원 제국에 이르러 이민족이 중국을 점령하고 통치하게 되자 은일은 새로운 의의를 얻게 되었다. 이러한 의의는 송나라 이학(성리학)에서 제창했던 절의와 서로 연관된다. 산림이 가져온 것은 우주의 도를 깨닫는 것이 아니고 진에서 송에 이르기까지 했던 산수 모사가 아니며 그것을 예술화하고 미학화하여 심령을 펼쳐 보여서 산수가 일종의 예술 형식으로 탈바꿈하게 되었다. 이러한 점을 읽어내야만 원 제국 사대가의 의의가 뚜렷하게 드러나게 된다.

일소시켰다고 평가된다. 이당李唐 이후 최고의 화가로 일컬어졌다.

321 | 마원馬遠은 남송 때 산서山西 하중河中 출신으로 자가 흠산欽山이다. 휘종徽宗 때 선화화원宣和畵院의 대조待詔를 역임한 마분馬賁의 증손이고, 마세영馬世榮의 둘째 아들로서 가학家學을 계승하였다. 산수·인물·화조花鳥에 모두 조예가 깊었지만 특히 산수에 뛰어났다. 이당과 거연의 화풍을 계승하면서 부벽준과 변각구도邊角構圖를 위주로 하는 남송南宋 원체화院體畵를 정립한 것으로 평가된다.

고대에는 은일에 높은 두 봉우리가 있는데, 하나는 육조 시대이고 다른 하나는 원과 청 제국이다. 이 두 시대에 은은 모두 산수로 들어가는 것을 의미했다. 이 중에 전자는 우주와 철학의 형식으로 표현해내서 저절로 화해의 아름다움으로 나타나 '뭇 산으로 하여금 모두 메아리치게 했다.' 후자는 사회와 정치의 방식으로 표현해내서 저절로 심리 태도를 표현하게 되었다.

원 제국은 쓰디쓴 고통을, 청 제국 초기는 숭고를 나타냈다. 원과 청 제국의 은일은 모두 붓에 의해 형상을 빚어내는 자연미의 표출로 나타났을 뿐만 아니라 중요한 것은 형상에 의해 뜻을 빚어내는 심령의 표출이었다. 이는 단순히 대상을 묘사하는 표현이 아니라 더욱더 예술 형식의 표현에 초점이 있었다. 이런 의미에서 그것은 산수화이더라도 문인화에 더 가깝다. 산수가 대상에 해당한다면 문인은 심령에 해당한다.

4. 기술 중시 사조

예술에서 '외형으로 구현하기 어려운' 신사神似와 일기逸氣의 측면을 강조하는 문인화의 흐름과 상대적으로 다음과 같은 경향이 나타나게 되었다. 송나라에서 성행했던 과학 기술 사조의 배경 그리고 이러한 배경과 관련된 화원畵院 조류의 영향을 받으며 송나라 이래로 형으로 정신을 그리는 이형사신以形寫神의 경향이 출현하게 되었다. 이처럼 형으로 정신을 그리는 것은 이전의 형을 강조하는 현상과 다르다. 이전에는 '형'에 대해 구체성을 강조했다. 이것은 제5장에서 다룬 대로 화원畵院에서 사물을 신중하고 세밀하게 모방하는 것과 같다. 이는 기술을 얼마나 잘 통제할 수 있느냐는 점을 강조한다. 이런 측면은 원 제국에서도 계승되고 충분하게 표현되었다. 앞에서 언급했듯이 도종의(?~약 1360)의 『철경록』은 회화 이론의 대표작이다. 사상寫像, 즉 인물화에 대해 일반적인 이론을 바탕으로 "사람의 형사를 모사할 뿐 아니라 사람의 신기를 얻고자 했다."[322] 신과 형은 모두 지식과 기술에 의해 파악할 수 있다.

중국 인물화에서는 사람을 생생하게 묘사하기를 중시하지 않는다. 예컨대 『철경록』의 내용을 살펴보자.

322 도종의, 『철경록輟耕錄』: 非惟貌人的形似, 抑且得人之神氣.

근래 세상의 장인은 기러기발을 아교로 붙여놓고 비파를 타듯이 융통성이 전혀 없어서 변화에 잘 대응하는 방법을 알지 못했다. 반드시 옷깃을 바로잡고 꼿꼿하게 앉고자 하고 마치 진흙 인형처럼 되고 나서야 전사傳寫했으니, 이 때문에 도무지 얻는 것이라곤 하나도 없었다.

근 대 속 공　교 주 고 슬　부 지 통 변 지 도　필 욕 기 정 금 위 좌　여 니 소 인　방 내 전 사　인 시 만 무
近代俗工, 膠柱鼓瑟, 不知通變之道. 必欲其正襟危坐, 如泥塑人, 方乃傳寫, 因是萬無
일 득
一得.(도종의, 『철경록』)

이는 산수화를 그리는 것과 같이 고요히 관조하고 말없이 깨달으며 마음에 분명해진 다음에라야 정신을 전달할 수 있다. 산수화가 정경을 배경으로 그리듯이 인물화는 사람을 배경처럼 그려 눈에 띄지 않게 했다. 정신의 전달은 형과 붓을 통하여 진행되게 된다. 도종의는 인물을 그리려면 관상觀相을 훤히 깨달아야 한다고 하였다. 관상가는 바로 사람의 겉으로 드러난 모습을 통해 사람의 운명을 통찰한다. 사람의 운명은 외형에 구체적으로 반영된다고 할 수 있다. 도종의의 이론은, 첫째로 중국 인물화의 기초를 지적하고, 둘째로 이 기초를 통해 사람의 정신은 지식과 기술의 도움을 받아 파악할 수 있게 하였다. 위의 이야기는 기술 장악을 상세히 설명하고 있다. 이어서 『철경록』은 또 낯빛 · 입가 · 눈 · 입술 · 코 · 얼굴 주근깨 · 수염 · 손톱 등에 대해 어떻게 색을 사용해야 하는지 상세한 기술을 설명하고 있다.

남송 이래 주필(1194~?)[323]의 「삼체시三體詩」와 같이 시 작법의 기술을 추구하는 유형도 나타나기 시작했다. 원 제국에 이르러 양재(1271~1323)[324]의 『시법가수詩法家數』는 시를 창작하는 여러 측면을 종합적으로 다루고 있다. 『시법가수』는 각각의 조목에서 흔히 보이는 제재, 인생을 살다가 좋은 기회를 만나거나 사람과 교제하며 보통 시를 쓸 때 필요한 제재, 예컨대 풍간諷諫 · 등림登臨(여행) · 정행征行(전쟁) · 증별贈別(이별) · 영물詠物 · 찬미 · 시의 화답 · 애도 등을 어떻게 써야만 하는가를 하나하나 설명하고 있

323 | 주필周弼은 송나라 여양汝陽(지금의 하남(허난)성 여남(루난)汝南현) 출신이다. 시와 그림에 조예가 깊었고 묵죽을 잘 그렸다. 저술로 『송시기사宋詩紀事』『도회보감보유圖繪寶鑑補遺』 등이 있다.

324 | 양재楊載는 원나라의 시인으로 포성浦城(지금의 복건(푸젠)성 포성(푸청)浦城현) 출신으로 자가 중홍仲弘이다. 40세까지 벼슬을 하지 않다가 포의布衣로 부름을 받아 국사원편수관國史院編修官이 되었다. 후에 과거를 통해 진사가 되었다. 시는 한위 시대의 것을 재료로 취해야 하며 음절은 당나라를 근본으로 삼아야 한다고 주장했다.

다. 아래에 한 가지 실례를 들어 그 수준을 살펴보자.

등림: 산에 오르고 강가를 거니는 등림의 시는 오늘을 느끼고 옛날을 그리워하며 풍경을 그리고 시절을 탄식하며 나라를 생각하고 고향을 그리워한다. 이때 깨끗하고 맑은 마음으로 노닐기도 하고 또는 풍자하고 아름다움으로 귀결되기도 하는데 나름 일정한 법칙이 있다. 중간에 사방으로 보이는 산천의 풍경을 묘사하지만 거의 움직임이 없다. 첫째 연은 소제로 하는 곳을 가리키는데, 마땅히 차례대로 설명하게 된다. 둘째 연은 경물景物을 모아서 사실적으로 설명한다. 셋째 연은 사람의 일을 모아서 말하는데 때로 고금의 변화를 감탄하기도 하고 혹은 주제를 논의하기도 하지만 도리어 일을 억지로 하지 않는다. 간혹 앞 연이 먼저 세상사를 이야기하며 감탄한다면 이 연은 풍경을 묘사한다고 하더라도 괜찮다. 다만 두 연이 서로 같으면 안 된다. 넷째 연은 말하고자 하는 주의에 맞춰 감개를 드러내고, 앞 두 구를 묶어 또는 언제 다시 올까를 말하기도 한다.

등림 등림지시 불과감금회고 사경탄시 사국회향 소쇄유적 혹기자귀미 유일정
登臨: 登臨之詩, 不過感今懷古, 寫景嘆時, 思國懷鄉, 瀟灑游適, 或譏刺歸美, 有一定

지법률야 중간의사사면소견산천지경 서기이부동 제일연지소제지처 의서설기
之法律也. 中間宜寫四面所見山川之景, 庶幾移不動. 第一聯指所題之處, 宜敍說起.

제이연합용경물실설 제삼연합설인사 혹감탄고금 혹의론 각불가용경사 혹전련
第二聯合用景物實說. 第三聯合說人事, 或感嘆古今, 或議論, 各不可用硬事. 或前聯

선설사감탄 즉차련사경역가 단불가량련상동 제사연취제주의발감개 격전이구
先說事感嘆, 則此聯寫景亦可, 但不可兩聯相同. 第四聯就題主意發感慨, 繳前二句,

혹설하시재래
或說何時再來.

양재는 마지막 총론에서 시의 특징을 파악하고 창작의 즐거움과 고통을 터득하면서 적지 않게 논의를 펼치고 있다. 예술로 말하면 기술을 중시하는 이론은 물론 수준이 얕다는 '천淺'으로 귀결될 수 있다. 기술을 중시하는 사상과 기술을 경시하는 미학의 대립을 고려하고 기술을 중시하는 사조로 대표되는 문화적 동향을 깊이 생각한다면, 기술을 중시하는 사조 또한 '천淺' 한 글자로 완전히 설명될 수 있는 것은 아니다.

5. 원호문의 「논시」

원호문元好問(1190~1257)의 「논시論詩」 절구絶句 30수[325]는 두 가지 측면에서 다른 저작과 관련된다. 첫째, 원호문의 「논시」 절구 30수는 정표의 『연극』, 탕후의 『화감』과 함께 원 제국 미학의 시·서·화에 대한 역사적 종합 평가를 보여주고 있다. 둘째, 「논시」 절구 30수가 정표와 탕후 두 사람의 저작과 다른 점이 있는데, 원호문의 역사 평론이 시의 형식을 취했다. 이는 두보의 「논시절구論詩絶句」 이래로 특수한 비평 형식을 계승하고 있다.[326]

당나라의 두보 이후로 송나라의 오가[327]·대복고(1167~?)[328]·육유·양만리(1127~1206),[329] 금나라의 왕약허王若虛 등이 모두 이런 형식을 채용했다. 오히려 원호문은 중국 미학사에서 절구로 시를 논하는 형식에서 가장 우수한 사람이다. 이는 바로 사공도의 『이십사시품』이 사언시로 심미 범주를 탐구하고 검토한 가장 우수한 사람이라는 점과 닮았다. 원호문의 「논시」 절구 30수는 시의 역사를 마주하고서 한위漢魏 이래의 시인을 평론하고 있다. 그 목적은 시의 역사적 서술과 총결에 있지 않고 역사적 현상을 통해 시가 이론을 제시하는 데에 있다. 아래 제1수는 종지를 말하고 의미를 밝히고 있다.

325 | 이하 원호문의 「논시」 절구 30수의 번역은 차주환, 『중국시론』, 서울대학교 출판부, 2003; 이병한·이영주 공편, 『중국고전문학이론비평사』, 방송통신대학교 출판부, 1999 참조.

326 | 두보는 '이시논시以詩論詩' 한 '희위육절구戲爲六絶句'에 그의 문학 사상이 잘 나타나 있고, 이러한 두보의 '희위육절구'는 이후 「논시절구」의 효시가 되었다고 한다. 이병한, 『중국고전시학의 이해』, 문학과지성사, 1992 초판, 2000 2쇄, 332쪽 참조.

327 | 오가吳可는 송나라 금릉金陵(지금의 남경(난징)시) 출신으로 자가 사도思道, 호가 장해거사藏海居士이다. 생몰 연대가 확실하지 않다. 대관大觀 3년(1109)에 진사가 되었다. 송나라의 시인이자 평론가로 알려져 있다.

328 | 대복고戴復古는 남송 때 천대天臺 황암黃巖(지금의 절강(저장)성 대주(타이저우)臺州시) 출신으로 자가 식지式之이다. 일생 관직에 나아가지 않았고 강호를 유랑하여 그의 발길이 닿지 않은 곳이 없을 정도였다. 남당南塘 석병산石屛山에 살면서 석병石屛이라 불렸다. 대복고는 강호파江湖派의 저명한 시인으로 만당晚唐 시풍의 영향을 받았고 강서시파江西詩派의 풍격도 있었다. 육유에게 배워 애국적인 사상도 표현하면서 민중의 질고를 반영하였다고 평가된다. 저서로 『석병시집石屛詩集』『석병사石屛詞』가 있다.

329 | 양만리楊萬里는 남송 때 길주吉州 길수吉水(지금의 강서(장시)성 길수(지수이)吉水현) 출신으로 자가 정수廷秀이다. 육유·범성대范成大·우무尤袤와 함께 남송 시단의 사가四家 중 한 사람이 되었다. 평생 2만 수의 시를 썼다고 하며 지금은 4천여 수가 전한다. 옛사람의 시풍을 모방하기보다 통속적이면서도 활달한 시를 써서 이른바 '성재체誠齋體'를 만들었다. 구어나 속담, 속어 등도 시에 반영하면서 해학이 풍부하였다. 그러나 제재나 주제가 너무 일상적이며 비속하다는 비판도 받았다. 저서로 『성재집誠齋集』이 있다.

한위 시대의 노래와 시 오랫동안 뒤죽박죽 되었으니

바른 체제를 함께 상론할 사람이 없네.

누가 시 중의 길을 트는 사람[330]인가?

그 사람에게 잠깐 경수와 위수의 맑고 흐림[331]을 밝히게 하리라.

한 요 위 십 구 분 운　　　정 체 무 인 여 세 론
漢謠魏什久紛紜, 正體無人與細論.

수 시 시 중 소 착 수　　잠 규 경 위 각 청 혼
誰是詩中疏鑿手, 暫叫涇渭各清渾. (원호문, 「논시」 절구 1)

제1수는 「논시」의 두 가지 목적을 제시하고 있다. 첫째, 저명한 시인(소착수)을 제시하며 시 미학의 '바른 체제'를 말하고 있다. 둘째, 좋지 않은 시인과 좋지 않은 풍격을 제시하고 있다. 이를 통해 전체 「논시」 30수는 바로 시가 역사에서 옥석을 가려 청탁의 기준을 분명하게 하고자 했다. 따라서 「논시」에서는 좋은 시, 좋지 않은 시, 장점과 단점이 공존하는 시 등 세 가지 분류를 제시하고 있다.

　　좋은 시: 조식·유정劉楨·유곤劉琨·사령운·도연명·완적·「칙륵가敕勒歌」[332] 작자·진자앙·두보·이백·유종원·한유

　　좋지 않은 시: 장화張華·온정균·반악·육기·원진·노동·이하·맹교·육구몽·진관秦觀·유우석·진사도

　　장단이 공존하는 시: 이상은·소식·황정견

이상 세 가지 분류를 통해 원호문이 높이 평가한 미학적 기준을 알 수 있다.

330 ｜ 소착수疏鑿手는 원래 물을 소통시키기 위해 땅을 파거나 뚫는 사람이다. 여기서는 시에서 감식안을 지닌 사람을 말한다. 이 점은 한위 이래의 시가에 대해 원호문 자신이 그 청탁을 확실히 구분 짓겠다는 단호함이 드러나고 있다. 배규범, 「論詩絕句」詩의 경향과 전개 양상: 元好問의 論詩絕句三十首를 중심으로」, 『어문연구』 제111권, 2001. 9, 130쪽 참조.

331 ｜ 위수와 경수는 모두 황하의 지류인데 위청경탁渭淸涇濁이란 말처럼 전자는 맑은 물, 후자는 흐린 물로 구분된다. 훗날 경위涇渭는 사물의 이치에 대한 옳고 그른 구분이나 분별을 뜻하는 말로 쓰이는데, 그 이유가 말 색깔의 차이처럼 선명하게 구분되는 데에 있다.

332 ｜ 칙륵가敕勒歌는 북조北朝 시대의 민가로 『악부시집』과 『잡가요사雜歌謠辭』에 실려 있다. 본래 선비족鮮卑族의 언어로 된 민가로서 후에 한족의 문자로 번역되었다. 칙륵은 철륵鐵勒으로서 고대 중국 영토에 살았던 유목 민족의 한 부류이다. 이 시가는 음산陰山 기슭 아래 하늘은 높고 들은 넓으며 소와 양이 살지고 초목이 무성한 풍광을 노래하고 있다. 풍격이 고상하며 분방하고 거센 기상이 드러나는 작품이다.

1) 심령의 직접적 서술 강조

모든 우수한 작가는 장점을 지니고 있는데, 그들은 하나같이 심령을 직접적이고도 강렬하게 표현해낸다. 조식과 유정이 "앉아 휘파람 부니 호랑이 바람 일으키고", 완적이 "종횡무진한 붓 끝에 고상한 정조 드러나고", 이백이 "붓 끝에서 은하수가 하늘에 떨어지는데",[333] 이는 모두 시인의 영혼과 성정이 직접적이면서도 강렬하게 표현되고 있다. 따라서 진정眞情이 없는 서진 시대의 반악(247~300)[334]은 원호문으로부터 호되게 비평을 받았다.

마음의 그림과 마음의 소리는 진정을 잃었으니
문장이 어찌 사람됨을 나타낼 수 있으리오?
「한거부」는 천고의 높은 정취 담았지만
신임 다투던 반악이 길바닥의 먼지 둘러쓰고 절했다네.

<ruby>心</ruby><ruby>畵</ruby><ruby>心</ruby><ruby>聲</ruby><ruby>總</ruby><ruby>失</ruby><ruby>眞</ruby>，<ruby>文</ruby><ruby>章</ruby><ruby>寧</ruby><ruby>復</ruby><ruby>見</ruby><ruby>爲</ruby><ruby>人</ruby>?
심 화 심 성 총 실 진　문 장 녕 부 견 위 인
心畵心聲總失眞, 文章寧復見爲人?

고 정 천 고 한 거 부　쟁 신 안 인 배 로 진
高情千古閑居賦, 爭信安仁拜路塵.(원호문, 「논시」 절구 6)

당나라의 이상은도 진정은 있지만 직접 표현하지 않고 함축적이며 빙빙 돌려 표현하여 역시 완곡한 비평을 받았다.

망제의 봄 마음은 두견새에 기탁하고[335]
미인의 풍류 가락은 화려한 나이 원망한다네.[336]

333 원호문, 「논시」 절구 2: 曹劉坐嘯虎生風. 「논시」 절구 5: 縱橫詩筆見高情. 「논시」 절구 15: 筆底銀河落九天. 이백의 평가는 「망여산폭포望廬山瀑布」의 한 구절인 "飛流直下三千尺, 疑是銀河落九天(삼천 척을 떨어져 내리는 폭포는 하늘에서 쏟아지는 은하수인가)."에 연원을 두고 있다.

334 | 반악潘岳은 서진 시대의 문학가로 영양榮陽 중모中牟(지금의 하남(허난)성 정주(정저우)鄭州시 중모(중머우)中牟현) 출신으로 자가 안인安仁이다. 반악은 서진 시대의 문단에서 육기陸機와 함께 이름을 떨쳐 '반륙潘陸'으로 병칭되었다. 대표작으로 「도망시悼亡詩」「관중시關中詩」「서정부西征賦」「추흥부秋興賦」「한거부閑居賦」 등이 있다. 명나라에 와서 그의 시문을 모은 『반황문집潘黃文集』이 편집되었다.

335 | 망제望帝는 두우杜宇라는 천신天神이 하계로 내려와 촉蜀의 왕이 되었는데 그 후 왕위를 물려준 별령鼈靈에게 아내를 뺏기자 울다 지쳐 죽으면서 두견새에게 자기의 심정을 토로하며 촉 땅에 가서 울어줄 것을 부탁하였다고 한다.

336 | 두 연은 이상은의 「금슬錦瑟」 시를 부분적으로 요약 인용하고 있다. "금슬무단오십현錦瑟無端五十弦(아름다운 슬의 현 까닭 없이 오십 줄인가) 일현일주사화년一弦一柱思華年(현 하나 발 하나에 꽃다운 시절

시인은 다들 서곤체의 시 좋다고 사랑하였으니

한스럽게도 아무도 정현처럼 경전 주석을 써내지 못하는구나.

_{망 제 춘 심 탁 두 견　가 인 금 슬 원 화 년}
望帝春心託杜鵑, 佳人錦瑟怨華年.

_{시 가 총 애 서 곤 호　독 한 무 인 작 정 전}
詩家總愛西昆好, 獨恨無人作鄭箋.(원호문, 「논시」 절구 12)

2) 고결함의 추구

　시의 우수함은 사람의 우수함에 달려 있고, 직접적으로 묘사하는 심령은 평범한 심령이 아니라 고결한 심령이다. 무엇이 고결함인가? 위에서 골라본 우수한 시인을 보면 대체로 두 가지 측면이 있다는 것을 알 수 있다. 첫째, 세상에 참여하는 양강陽剛의 기로 예컨대 조식·유정·유곤·완적·진자앙·이백·한유 등이 이에 해당된다. 둘째, 세상을 피해 은둔하며 자신만의 선을 지키려는 독선獨善의 마음으로 예컨대 사령운·도연명·유종원·「칙륵가」 작가 등이 여기에 해당된다. 이런 두 가지 고결한 영혼에 부합하지 않는다면, 설령 그가 영혼을 아무리 잘 묘사한다 해도 비평을 받아야 한다. 장화·이상은·온정균·진관은 모두 여자아이 같은 부드러운 정감으로 시를 지었기에 비평을 받았다.

　건안의 풍류 진나라에도 많으니,

　웅장한 회포가 결호가에 보인다.[337]

　풍운의 기운이 장화의 시에 적다고 한탄하면,

　온정균과 이상은의 새로운 소리 어찌하리오!

_{업 하 풍 류 재 진 다　장 회 유 견 결 호 가}
鄴下風流在晋多, 壯懷猶見缺壺歌.

_{풍 운 약 한 장 화 소　온 리 신 성 내 이 하}
風雲若恨張華少, 溫李新聲奈爾何.(원호문, 「논시」 절구 3)

　생각한다). 장생효몽미호접莊生曉夢迷蝴蝶(장주는 아침 꿈에서 호랑나비 미혹했고) 망제춘심탁두견望帝春心托杜鵑(초나라 망제는 애달픈 춘심을 두견에 부쳤다)."

337 | 결호가缺壺歌는 진나라 왕돈王敦이 술을 먹으면 문득 조조의 「악부가樂府歌」 "老驥伏櫪, 志在千里. 烈士暮年, 壯心不已(늙은 천리마가 말구유에 엎드려도 뜻은 천 리에 있고 열사가 나이가 들어도 굳건한 마음이 시들지 않는다)."를 부른 데에서 생겨났다.

정다운 작약은 봄 눈물 머금고,

힘없는 장미는 새벽 가지에 누워 있네.

한유의 「산석」 시구를 뽑아 비교해 본다면,

비로소 그것이 아녀자의 시임을 알 수 있다네.

유 정 작 약 함 춘 루 무 력 장 미 와 효 지
有情芍藥含春淚, 無力薔薇臥曉枝.

염 출 퇴 지 산 석 구 시 지 거 시 여 랑 시
拈出退之山石句, 始知渠是女郎詩.(원호문, 「논시」 절구 24)

이하[338]와 육구몽(?~881?)[339]도 영혼이 고상함과 그다지 상관이 없는 시경詩境에 관심을 두었던 탓에 비판을 받았다.

가을벌레 소리는 만고에 서글픈 심정 자아내고,

등불 앞 산귀신 눈물 마구 쏟게 한다.

감호에 봄 경치 좋건만 시 읊은 이 없으니,

강 언덕 복숭아꽃 끼고 이어 비단 물결 생겨난다.[340]

338 | 이하李賀는 당나라 복창複昌(지금의 하남(허난)성 관양(관양)官陽현) 출신으로 자가 장길長吉이다. 당나라 종실 정왕鄭王의 후예로 몰락한 귀족 가문 출신이다. 어려서부터 시가詩歌를 좋아하고, 한유가 그의 시를 높이 평가하게 되자 시로 명성이 알려지게 되었다. 그의 부친 이름이 진숙晉肅이어서 진晉과 진進이 동음이므로 누군가 진사시進士試에 응시하지 못한다는 구실을 들어 그를 배제하자 끝내 진사시에 응시하지 못하였다. 결국 젊은 날에 요절하기까지 봉례랑奉禮郎이라는 9품 말직에 머물러야 했다. 이러한 자신의 불우한 처지와 시대적 암흑상으로 시 속에 번민에 찬 정서가 드러났다. 그의 시는 풍부한 상상력과 화려한 언어를 구사하여 자신만의 독특한 세계를 창조하였으나 시어의 지나친 조탁으로 난해하다는 평가를 받기도 하였다. 저술로 『창곡집昌曲集』이 있다.

339 | 육구몽陸龜夢은 당나라 고소姑蘇(지금의 강소(장쑤)성 소주(쑤저우)시) 출신으로 자가 노망魯望이다. 동시대의 문학가 피일휴皮日休(약 834~883)와 교분이 두터워 서로 창화唱和한 시가 많으며 '피륙皮陸'으로 병칭되었다. 시에는 세상에 대한 분개와 민생에 대한 우려가 많이 담겨 있었다. 특히 그의 문학적 재능은 소품문小品文에서 발휘가 되었는데, 소품문에서는 당시 통치자들의 부패와 허위를 날카롭게 비판하였다. 저서로 『보리집甫里集』 『입택총서笠澤叢書』가 있고, 피일휴와 창화한 시들을 엮은 『송릉집松陵集』이 있다.

340 | 이 구절은 이백의 시 「앵무주鸚鵡洲」에 나온다. 앵무주는 지금의 하북(허베이)성 한양(한양)漢陽현 서남쪽의 장강長江 안에 있는 섬으로 지금의 앵무주는 송나라 이전의 옛 땅이 아니며, 예형禰衡이 지은 앵무부에서 이름을 얻었고 예형이 죽은 다음 장례를 지낸 곳이다. 이 시는 이백이 당 숙종肅宗 상원上元 원년(760) 봄 이백이 강하江夏로 돌아가면서 지은 시로 앵무주의 봄 풍경을 보며 「앵무부」를 지은 예형을 자신에 빗대어 지은 시이다. 예형은 후한 말의 인물로 자가 정평正平이며, 조조와 유표劉表·황조黃祖를 능멸하다 황조에게 그의 나이 26세에 처형되었다.

절 절 추 성 만 고 정　　등 전 산 귀 루 종 횡
切切秋聲萬古情, 燈前山鬼淚縱橫.

감 호 춘 호 무 인 부　　안 협 도 화 금 랑 생
鑑湖春好無人賦, 岸夾桃花錦浪生.(원호문,「논시」절구 16)

만고의 은자는 골짜기에 있으니,

백 년의 외로움과 울분 마침내 어찌 다하리?

육구몽도 더불어 말할 이 없는데,

봄풀가 지고 자라는 걸 얼마 따지랴.

만 고 유 인 재 간 아　　백 년 고 분 경 여 하
萬古幽人在澗阿, 百年孤憤竟如何?

무 인 설 여 천 수 자　　춘 초 수 영 교 기 다
無人說與天隨子, 春草輸嬴較幾多.(원호문,「논시」절구 19)

3) 영혼 · 언어 · 시의 관계

원호문은 시를 영혼의 진실성을 위주로 논의했다. 그는 영혼과 시의 언어적 표현의
관계를 다음처럼 주장했다.

문자에 매달려 있지도 않고 문자를 떠나지도 않는다. 문자를 떠나지 않고 문자에 매
달려 있지도 않다.

부 재 문 자　　불 리 문 자　　　　불 리 문 자　　부 재 문 자
不在文字, 不離文字. …… 不離文字, 不在文字.(원호문,「도연집서陶然集序」)

영혼은 시가 언어를 통해 표현된다. 시가 언어로 표현된 뒤에 사람으로 하여금 언어
를 의식하지 못하고 영혼만을 느끼게 해야 한다.

성정 이외에 문자가 있는 줄을 알지 못하게 한다. …… 원기를 붓 끝에 쏟아붓고 오묘
한 이치를 말 밖에 기탁한다.

정 성 지 외 부 지 유 문 자　　　　탕 원 기 우 필 단　　기 묘 리 우 언 외
情性之外不知有文字. …… 蕩元氣于筆端, 奇妙理于言外.(원호문,「도연집서」)

'문자를 떠나지도 않고 문자에 매달려 있지도 않다.'는 변증법적 관계를 지키고, 또 이 관계와 영혼의 표출을 서로 결합시켜 원호문이 지닌 시가 미학의 전체적 특징을 구성했다. 그는 '저절로 그러하고 인위적이지 않음'을 존중했다. "한 마디마다 자연스러워 만고에 새롭나니, 호화로움 다 떨쳐내야 참되고 순박할 수 있다네."[341] 이는 도연명을 최대로 칭찬하고 있다.

"연못에 봄풀 돋는다고 사령운이 봄을 읊었는데, 만고천추에 다섯 자 새롭도다."[342] 이는 사령운 시의 고명함을 말한다. "원결의 음악에는 음률이 없어도 저절로 운산의 소호음이라 하네."[343] 이는 자연스러움의 빼어난 경계를 말한다. "강개한 북녘의 찬 노래는 끊어져 전해지지 않지만 천막에서 부르던 한 가락은 본래 자연스럽다."[344] 이는 「칙륵가」의 자연스럽고 생활에서 우러나는 음이다. 이를 바탕으로 종합하면 대체로 문자를 운용하느라 시간과 정력을 다 써버릴 줄 알거나 문자의 아름다움만을 느끼게 할 경우에 모두 원호문의 비평을 받았다.

> 꾸미고 과장하느라 책 들춰보는 일에 애쓰게 되니,
> 육기의 시는 반악보다 번잡하니 오히려 안타깝다.
> 마음의 소리는 마음을 전하면 그만이지,
> 뻐꾸기 물결치듯 울어대기는 어려운 노릇이다
>
> 기미과다비람관　　륙문유한용우반
> 綺靡夸多費覽觀, 陸文猶恨冗于潘.
>
> 심성지요전심료　　포곡란번가시난
> 心聲只要傳心了, 布谷瀾鱍可是難. (원호문, 「논시」 절구 9)

341 원호문, 「논시」 절구 4: 一語天然萬古新, 豪華落盡見眞淳.
342 원호문, 「논시」 절구 29: 池塘春草謝家春, 萬古千秋五字新.
343 원호문, 「논시」 절구 17: 浪翁水樂無宮徵, 自是雲山韶濩音. | 낭옹수浪翁水는 당나라 문인 원결元結을 가리킨다. 원결은 자가 차산次山이고 자칭 낭사浪士라 했다. 호는 의간자猗玕子 또는 만랑漫郎·만수漫叟·오수聱叟 등을 썼다. 원결의 음악은 상강湘江 지역의 뱃노래를 읊은 「애내곡欸乃曲」을 가리킨다. 소호韶濩는 각각 순과 탕 임금의 음악으로 아악의 대표로 알려져 있다.
344 원호문, 「논시」 절구 7: 慷慨歌謠絶不傳, 穹廬一曲本天然. | 궁려穹廬는 유목민이 사는 겔을 가리킨다. 곡은 「칙륵가」를 가리킨다. 칙륵은 종족 이름이자 지명이다. 「칙륵가敕勒歌」는 『악부시집樂府詩集』에 수록되어 있는데 남북조 시대 황하 이북의 북조에서 유전되는 민가이다. 일반적으로 선비어가 한어로 번역된 것으로 여긴다. 민가는 초원의 웅장하고 풍요로운 풍광을 노래하는데, 고향과 생활을 열렬히 사랑하는 칙륵인의 호방한 감정을 표현했다.

대구 맞추기는 오직 시의 한 방법일 뿐

이처럼 울타리에 갇히면 또한 변변치 않다.

두보는 본래 연성벽을 지녔건만[345]

어찌하여 원진은 거친 옥돌로 아느냐.[346]

<div style="text-align:center">

배 비 포 장 특 일 도　　번 리 여 차 역 구 구

排比鋪張特一途, 藩籬如此亦區區.

소 릉 자 유 연 성 벽　　쟁 내 미 지 식 무 부

少陵自有連城璧, 爭奈微之識碔砆. (원호문, 「논시」 절구 10)

</div>

원호문은 자연스럽고 인위적이지 않은 글을 높이 평가하여 종영 이래로 '직심直尋'의 이론을 계승하였다.

눈 가는 곳에 마음 우러나서 시구 절로 신묘하지,

어둠 속에서 더듬는 것은 끝내 참된 것 아니라네.

화폭만 대하고서 진천의 경치를 드러낸다면[347]

직접 장안에 이를 이 몇 사람이나 될까?

<div style="text-align:center">

안 처 심 생 구 자 신　　암 중 모 색 총 비 진　　화 도 임 출 진 천 경　　친 도 장 안 유 기 인

眼處心生句自神, 暗中摸索總非眞. 畫圖臨出秦川景, 親到長安有幾人.

</div>

(원호문, 「논시」 절구 11)

중국에서 시가 소설, 희곡과 다른 점은, 진실을 쓰는 것이지 허구를 쓰는 것이 아니라는 데에 있다. 원호문이 '눈 가는 곳에 마음 우러나서 시구 절로 신묘하지'라고 강조하고 있는데, 그가 보기에 방문을 닫은 채 시를 지으며 자구字句로 고심하는 사람은 대단히 어리석다.

맹교는 평생 근심하다 죽어도 쉬지 않고[348]

345 ｜ 소릉少陵은 두보의 호이다. 연성벽은 화씨벽和氏璧으로 불리며 진나라가 조나라에게 성과 바꾸자고 제안할 정도로 아름다운 보물이다.

346 ｜ 미지微之는 당 제국 시인인 원진元稹의 자이다.

347 ｜ 진천秦川은 넓게 섬서(산시)성을 가리키고 또 진령秦嶺 이북의 관중關中 평원을 가리킨다. 그 아래의 장안은 오늘날 서안(시안)으로 한 제국의 수도를 가리킨다.

348 ｜ 동야東野는 맹교孟郊의 자이다.

높고 두터운 천지 사이에 시를 짓는 수인囚人이었다네.

한유의 글은 만고강산에 길이 남으리니,[349]

백 척 누각처럼 드높은 진등의 기개와 같이하리.[350]

동 야 궁 수 사 불 휴　　천 고 지 후 일 시 수
東野窮愁死不休, 天高地厚一詩囚.

강 산 만 고 조 양 필　　합 재 원 룡 백 척 루
江山萬古潮陽筆, 合在元龍百尺樓.(원호문, 「논시」 절구 18)

연못에 봄풀 돋는다고 사령운이 봄을 읊었는데,

만고천추에 다섯 자 새롭도다.[351]

문 닫아 걸고 시구 찾았다고 전하는 진사도는[352]

가련하구나 정신만 헛되이 쓰고 얻은 것이 없으니.

지 당 춘 초 사 가 춘　　만 고 천 추 오 자 신
池塘春草謝家春, 萬古千秋五字新.

전 어 폐 문 진 정 자　　가 련 무 보 비 정 신
傳語閉門陳正字, 可憐無補費精神.(원호문, 「논시」 절구 29)

　　원호문의 시론은 시의 전통을 통해 시를 논의한 것이다. 그의 논의는 한쪽으로 치우친 면이 있지만 본질적인 측면에서 송나라 문인화 이론의 수준에 도달했다. 소설과 희곡의 새로운 견해를 참고하지 않았고 역사가 제공하기 시작한 더 넓은 시각에서 시

349 ｜ 헌종이 원화元和 14년(819)에 부처의 사리를 궁 안으로 안치하려고 하자 한유는 「논불골표論佛骨表」를 지어 불교가 재앙만 있고 아무런 행운을 가져오지 않는다며 강력하게 반대했다. 이 일로 한유는 중앙에서 조주潮州자사로 좌천되었다. 한유가 조양潮陽에서 헌종에게 글을 올리니 헌종은 자신의 생각을 고쳐먹고 한유를 중용하려고 했다. 당시 재상 황보박皇甫鎛은 입바른 한유가 중앙으로 돌아오는 걸 염려하여 한유를 당장 불러들이지 말고 다른 곳에 잠간 보내자고 헌종에게 건의하여 한유가 원주袁州자사로 가게 되었다. 이 구절은 이런 일화를 염두에 두고 있다.

350 ｜ 원룡元龍은 진등陳登의 자이다. 진등은 후한 말기 서주徐州 하비下邳 출신으로 진규陳珪의 아들이고 자가 원룡元龍이다. 효렴孝廉으로 천거되어 동양장東陽長에 올랐다. 조조에게 귀의해 광릉廣陵태수를 지냈다. 상벌이 엄격하고 공정했으며 다스림에 기강이 분명했다. 조조에게 여포를 공격하자고 건의해서 주류하고 그 공으로 복파장군伏波將軍이 더해졌다. 39세에 죽었다.

351 ｜『남사南史』「사혜련전謝惠連傳」에 따르면 사령운이 영가永嘉의 태수로 있을 때 시를 짓고자 종일 생각해도 시상이 떠오르지 않다가, 꿈에 족제族弟 혜련惠連을 보고는 즉시 '지당생춘초池塘生春草' 구가 떠올라 시를 지었다고 한다. 이 시구는 사령운의 「등지상루登池上樓」에 나온다.

352 ｜ 정자正字는 진사도陳師道의 관직과 관련이 있다. 진사도는 북송의 관리이자 시인으로 자가 이상履常·무기無己이고, 호가 후산거사後山居士이다. 그는 소식의 추천으로 서주교수徐州教授가 되었고, 그 후 태학박사太學博士·영천교수潁州教授·비서성정자秘書省正字 등을 지냈다.

가 미학 문제를 고찰하지 못했다. 이 때문에 미학 이론에서 더 커다란 진전을 거두지 못했다.

6. 미학의 귀중한 성취들

앞에서 말했듯이 정표와 탕후가 서화를 역사적으로 논의했지만 종합적으로 보면 그다지 높은 수준에 이르렀다고 보기 어렵다. 그중에 오히려 섬광처럼 빛나는 논점이 있다. 탕후는 『화감』에서 그림의 감상과 관련해서 비교적 새로운 의미를 밝혔다. "그림을 감상하는 법은 먼저 기운을 보아야 한다. 다음에 작가의 의도·골법骨法·위치·색채를 본 다음에 형사를 살핀다. 이것이 육법六法이다."[353] 이를 보면 탕후의 육법은 마치 사혁의 육법을 따른 듯하다. 이 또한 중국화 관상觀賞의 규칙에 확실히 부합한다. 형사에서 기운에 이르지 않고 기운에서 형사에 이르고, 전체적인 측면에 착안하여 큰 데에서 작은 데로, 정체성에서 구체성으로 나아간다.

이 밖에 이러한 관상 방법은 문인화의 주된 흐름에서 더 깊은 이유를 갖게 된다.

> 산수, 대나무, 매화와 난초, 마른 나무, 기이한 바위, 꽃, 동물 등의 그림을 감상할 때, 뜻이 높은 사람과 뛰어난 지식인이 필묵에 가탁하여 표현된 의미는 형사로 구하지 않도록 조심해야 한다. 먼저 천진天眞을 보고 다음으로 의지의 취향을 본다. 그림과 상대하여 필묵의 자취를 잊고 나서야 비로소 의미를 터득할 수 있다.
>
> 若觀山水, 墨竹, 梅蘭, 枯木, 奇石, 墨花, 墨禽等遊戲翰墨. 高人勝士, 寄興寫意者,
> 愼不可以形似求之. 先觀天眞, 次觀意趣. 相對忘筆墨之迹, 方爲得之.(『화감』「잡론」)

형태가 닮았는지 아닌지는 쉽게 판별할 수 있다. 하지만 형체로 구하기 어려운 기운, 의지의 취향은 도리어 터득하기가 쉽지 않다. 이 때문에 감상 주체와 감상 방법에는 모두 일정한 소질이 요구된다.

353 『화감』「잡론」: 觀畵之法, 先觀氣韻, 次觀筆意, 骨法, 位置, 傅染, 然後形似. 此六法也.

감상은 타고난 자질이 고명하고 그림과 관련된 이야기와 기록을 많이 섭렵해야 한다. 이리하여 혹은 스스로 그림을 그릴 수 있고 혹은 그림의 뜻을 깊이 깨달을 수 있다. 그림 하나를 구할 때마다 종일 가까이하여 완상하며 마치 옛사람을 마주하듯 해야 한다. 좋은 음악과 아름다운 사람을 받든다고 하더라도 이러한 즐거움을 빼앗을 수 없다.

<div style="font-size:smaller">
약 감상 즉 천 자 고 명 다 열 전 록 혹 자 능 화 혹 심 효 화 의 매 득 일 도 종 일 파 완 여 대 고

若鑑賞, 則天姿高明, 多悅傳錄, 或者能畵, 或深曉畵意, 每得一圖, 終日把玩, 如大古

인 수 성 색 지 봉 불 능 탈 야

人, 雖聲色之奉, 不能奪也.(『화감』「잡론」)
</div>

그림을 보는 법은 한 가지만을 취해서는 안 된다. 옛사람이 의미를 부여하고 자취를 남기는 것은 제각각 나름의 방법이 있는데 어찌 하나의 견해에 얽매여 옛사람의 뜻을 재단할 수 있겠는가?

<div style="font-size:smaller">
간 화 지 법 불 가 일 도 이 취 고 인 명 의 립 적 각 유 기 도 기 가 구 이 소 견 승 률 고 인 지 의 재

看畵之法, 不可一途而取, 古人命意立迹, 各有其道, 豈可拘以所見, 繩律古人之意哉?
</div>

<div style="text-align:right">(『화감』「잡론」)</div>

정리하면 다음과 같다. 첫째, 먼저 일정한 지식과 수양을 갖추어야 한다. 둘째, 그림을 볼 때 지식을 잊고 대상 속에 몰입하여 자세하게 완상玩賞해야 한다.

정표의 『연극』은 문화 철학에서 서예를 논의하고 있다. 예컨대 "통나무가 흩어지게 되자 팔괘八卦가 생겨나고, 팔괘가 생겨나자 최초의 문자 서계書契가 만들어졌다. 서계가 만들어지자 전주篆籀가 차츰 불어났다."[354] 이런 식의 표현은 석도石濤(1630~1724)가 "커다란 통나무가 한번 흩어지면 법이 생겨났다."[355]고 한 주장과 비슷하지만 석도의 탁월한 설명에는 훨씬 미치지 못한다. 또 "천지의 수는 오五에 부합하고, 황극皇極의 도는 오에 들어맞고, 사시四時의 쓰임은 오에서 완성되고, 육서六書의 변화는 오에 이른다. 그러므로 고문古文은 봄의 주문籀文, 여름의 전서篆書, 가을의 예서隸書, 겨울의 팔분체八分體와 같고, 행서와 초서는 한 해의 윤달에 해당된다."[356]

<div style="font-size:smaller">
354 정표, 『연극衍極』: 至樸散而八卦興, 八卦興而書契肇, 書契肇而篆籀滋.

355 석도, 『화론』: 太樸一散而法立.(김용옥, 35; 김대원, 24)

356 정표, 『연극』: 天地之數合于五, 皇極之道中于五, 四時之用成于五, 六書之變極于五, 是故古文如春籀, 如夏篆, 如秋隸, 如冬八分, 行草, 歲之餘閏也. │ 천지의 수는 오행을 연상하고, 황극의 수는 홍범구주에서 다섯
</div>

이처럼 육서를 오행五行과 사시에 갖다 붙이는 것은 흥미롭지만 너무 기계적이다. 『연극』에서 가장 재미있는 것은 방方과 원圓의 변증법적 관계를 이야기한 부분이다.

> 도는 네모의 방과 둥근 원의 둘 사이에 있고 법法은 그 도에서 나온다. 글로 전해지지 않아도 법은 늘 존재한다. 그러므로 붓을 잡는 데는 원을 귀하게 여기고 글자는 방을 귀하게 여긴다. 전서는 원을 귀하게 여기고 예서는 방을 귀하게 여긴다. 원은 하늘을 본받고 방은 땅을 본받는다. 원에는 방의 리理가 있고 방에는 원의 상象이 있다.
>
> 연도재양간　법출우도　서수부전　법즉상재　고집필귀원　자귀방　전귀원　예귀방
> 然道在兩間, 法出于道. 書雖不傳, 法則常在. 故執筆貴圓, 字貴方. 篆貴圓, 隷貴方.
>
> 원효천　방법지　원유방지리　방유원지상
> 圓效天, 方法地. 圓有方之理, 方有圓之象.(정표, 『연극』)

마지막 두 구는 매우 중요하다. 현대 미학의 관점에서 보면 방과 원은 기본적 도형으로 이 둘에서 우주의 온갖 형상이 파생된다. 중국 철학의 관점에서 말하면 방과 원 두 가지 형태는 하늘과 땅에서 유래한다. 이 둘의 구별과 통일을 이해하고, 이 둘의 상호 자리 바꾸기를 깨닫는 것은 미의 심층적 의미를 이해하는 데에 대단히 중요하다. 정표가 논의한 방과 원의 변증법적 관계에 대해 원 제국의 유유정[357]은 다음처럼 주注를 달았다.

> 붓을 잡을 때는 원을 귀하게 여기고, 붓대를 쥘 때는 곧게 잡지 않으면 안 된다. 곧은 직直은 곧 방이다. 글자는 방을 귀하게 여기지만 세勢를 얻으면 구르지 않을 수 없다. 구르는 전轉은 원이다. 원은 쓰임새이고 방은 본체이다. 예서는 방이다. 겉은 방이지만 속은 원으로 차 있다. 한 번 네모하고 한 둥근 것이 서로 갈마드는 것은 천지의 도를 본받는 것이다.[358]
>
> 집필귀원　악관불가불직　직즉방　자귀방　득세불가불전　전즉원　전　원야　원기용이
> 執筆貴圓, 握管不可不直. 直則方, 字貴方, 得勢不可不轉. 轉則圓. 篆, 圓也. 圓其用而

번째에 해당되고, 사시의 수는 네 계절과 윤달을 말하고, 육서는 그 아래에 나오는 설명을 가리킨다.

357 │ 유유정劉有定은 원나라 보전莆田(지금의 복건(푸젠)성 보전(푸젠)莆田현) 출신으로 자가 능정能靜, 호가 원범原範이다. 서예의 육서六書의 의미에 대해 조예가 깊었다. 저술로 『서사회요書史會要』 『보양시편莆陽詩篇』이 있다.

358 │ 마지막 구절은 『주역』 「계사전」 상의 "一陰一陽謂之道"의 내용을 전제하고 논의하고 있다.

방 기 체　예　방 야　외 수 방 이 내 실 원　일 방 일 원 교　기 효 법 천 지 지 도 호
方其體. 隷, 方也. 外雖方而內實圓. 一方一圓交, 其效法天地之道乎.

　　이처럼 네모난 방과 둥그런 원의 상호 의존, 상호 삼투, 상호 전화의 이론은 현대 미학의 형식미 연구에 시사점을 던져주는 의미를 갖고 있다.

359 ｜『연극』은 원래 정표의 저술이지만 은어투가 많아 의미가 잘 풀리지 않았다. 유유정은 『연극』에 주를 달아 그 의미를 풀이했다. 그 뒤에 정표의 원물과 유유정의 주가 함께 엮이면서 책이 『연극병주衍極幷注』로 불리게 되었다.

제6장

명청의 미학

앞에서 말했듯이 원 제국의 미학은 문예의 시각에서 보면 시·서·화 분야의 경우 송나라와 서로 연결되고, 소설과 희곡의 경우 명청 시대와 일체가 된다. 원 제국은 희곡이 문인과 다각적으로 밀접하게 관련되어, 고대사 전체에서 보더라도 일류의 작가, 예컨대 관한경關漢卿·왕실보王實甫·백박白朴 등과 작품, 예컨대 『서상기西廂記』『두아원竇娥冤』『한궁추漢宮秋』 등이 출현했는데, 이는 중요한 상징적 의미를 지닌 문화 현상이다. 이때부터 희곡과 소설은 실제로 정점에 올라서게 되었다. 원·명·청의 희곡 소설 미학은 미학의 아주 참신한 국면을 이루게 되었다.

희곡에서 주요 저작으로 주권(1378~1448)[1]의 『태화정음보太和正音譜』, 여천성(1580~1618)[2]의 『곡품曲品』, 기표가(1602~1645)[3]의 『원산당곡품遠山堂曲品』, 이조원李調元의 『우촌곡화雨村曲話』『극화劇話』, 이지李贄의 희곡 평점, 왕기덕(?~1623)[4]의 『곡률曲律』, 김성탄[5]의 『서상기』 평점, 모성산毛聲山의 『비파기琵琶記』 평점, 초순焦循(1763~1820)의 『극

1 | 주권朱權은 명나라 도교 학자, 희곡 이론가, 극작가로 고금古琴을 잘 탔고, 호가 함허자涵虛子·단구丹丘 선생, 스스로 남극하령노인南極遐齡老人·대명기사大明奇士라고 하였다. 명 태조 주원장의 열일곱 번째 아들이다.

2 | 여천성呂天成은 명나라 여요餘姚(지금의 절강(저장)성 여요(위야오)餘姚시) 출신으로 자가 근지勤之, 호가 극진棘津·욱남생郁藍生이다. 일생 동안 전기와 잡극을 많이 지었다. 서위徐渭의 문인門人이면서 오강파 영수인 심경의 제자가 되었다. 왕기덕과 교유하였고 대표작 『곡품曲品』은 1백 편 남짓의 전기, 잡극 작가들에 대한 평과 2백 종의 희곡 작품에 대한 언급을 담고 있다.

3 | 기표가祁彪佳는 명나라 산음山陰 출신으로 자가 호자虎子·굉길宏吉, 호가 유문幼文·세배世培 등이다. 기표가의 희곡 비평 저작은 『원산당곡품遠山堂曲品』과 『원산당극품遠山堂劇品』에 수록되어 있다. 그는 희곡이 첨예한 사회문제를 반영해야 한다고 주장하였다.

4 | 왕기덕王驥德은 명나라 회계會稽(지금의 절강(저장)성 소흥(사오싱)紹興시) 출신으로 자가 백량伯良·백준伯駿, 호가 방제생方諸生·진루외사秦樓外史이다. 저명한 희곡 이론가이자 작가로 동시대의 희곡 작가 여천성·탕현조와 교유하였고 서위徐渭를 사사했다. 또 심경沈璟의 문하에도 출입하여 심경의 「남궁십이궁조보南宮十二宮調譜」에 서문을 쓰기도 하였으며 마침내 희곡 이론상에서 일가를 이루었다. 그가 지은 잡극 5종에서는 「남왕후南王后」, 전기희곡 5종에서는 「제홍기題紅記」만이 남아 있다. 저서로 『남사정운南詞正韻』『방제관집方諸館集』『방제관악부方諸館樂府』『곡률曲律』『신교주고본서상기新校注古本西廂記』 등이 있다. 이 중 희곡 이론 전문 서적인 『곡률』은 전체 40장 중 8장이 선역되어 연남지암 외 지음, 권상호 옮김, 『중국역대곡률논선』, 학고방, 2005에 실려 있다.

5 | 김성탄金聖嘆은 청 초 오현吳縣(지금의 강소(장쑤성)성 소주(쑤저우)시) 출신으로 이름이 위喟 또는 인서人瑞, 자가 성탄聖嘆이다. 기개가 호방하고 서적에 평점을 가한 방법은 후대에 모두 큰 영향을 미쳤다. 희곡과 소설을 모두 높게 평가했고 소설가, 희곡 작가를 경사백가經史百家와 같은 재인才人이라고 하였다. 『좌씨전』『맹자』『한서』『사기』를 비롯하여 『수호전』『서상기』『삼국지연의』 등에 평점을 하였다.

설극設劇』『화부농담花部農譚』, 진동陳棟의 『논곡십이칙論曲十二則』 등이 있다.

소설에서 주요 저작으로 섭주葉晝, 이지의『수호전』평점, 김성탄의『수호전』평점, 장죽파[6]의 『금병매』 평점, 모종강[7]의 『삼국연의』 평점, 지연재[8]의 『홍루몽』 평점 및 각종 명저의 평점과 서문, 발문 등이 있다.

소설과 희곡처럼 새롭게 생겨난 문예의 유형은 한편으로 기존의 미학 체계에 도전했고 다른 한편으로 기존의 미학 체계를 풍부하게 함으로써 고대 미학으로 하여금 더 방대하고 정치한 면모를 드러내게 하였다. 중당에 중국 사회의 문화적 전환이 일어나고 송·원·명 수백 년 동안의 발전을 거쳐, 마침내 명 제국 후기에는 옛 전통을 격렬하게 비판하는 이론이 출현하게 되었다. 이것이 바로 이지·서위·탕현조·원굉도로 대표되는 이론이다. 이들 네 사람의 저작 중에 가장 극단적인 부분은 이 시기의 비판적 사조에 두드러진 색깔을 더해주었다.

비판 이론의 정상적 전개 과정은 명청의 왕조 교체가 가져온 거대한 혼란으로 인해 매우 복잡하게 나타났고, 많은 측면과 방향에서 혼선이 나타났다. 먼저 커다란 흐름을 보면 다음과 같다. 사상의 경우 이지로부터 황종희까지이다. 회화 이론의 경우 서위에서 청 제국의 사승四僧, 양주팔괴楊州八怪까지이다. 희곡 이론의 경우 탕현조에서 이어 李漁까지이다. 소설 이론의 경우 이지에서 김성탄·조설근曹雪芹(?~1763)까지이다. 시문의 경우 공안파公安派 원종도·원굉도·원중도의 삼원三袁, 즉 원씨 삼형제에서 요연廖燕·원매袁枚까지이다. 시간은 명 제국 후기에서 청 제국의 강희와 건륭 번성기까지 걸쳐 있다.

6 ┃ 장죽파張竹坡는 청나라 서주徐州(지금의 강소(장쑤)성 서주(쉬저우)徐州市) 출신으로 이름이 도심道深, 자가 자덕自德, 호가 죽파竹坡이다. 『금병매金甁梅』를 '천하제일기서天下第一奇書'이지 '음서淫書'가 아니라고 평가하여 『금병매』를 읽는 108칙則의 독법을 제시했다. 저서로 『금병매평점』『십일혁十一革』 등이 있다.
7 ┃ 모종강毛宗崗은 청나라 초기의 소설 평점가로 장주長州(지금의 강소(장쑤)성 장주(장저우)長州市) 출신으로 자가 서시序始, 호가 불암不庵이다. 생몰 연도와 사적이 분명치가 않다. 『수호전』에 평점을 단 김성탄의 필법을 본받아 『삼국지연의』에 평점을 단 것만 알려져 있다. 그러나 평점만 아니라 실제 본문 내용을 고치거나 시문을 바꾸기도 하였다. 사상과 예술 분석 면에서 재래의 격식을 넘어서지 못하였지만 그를 통해 세상에 널리 알려진 『삼국지연의』 120회본이 완성되었다.
8 ┃ 지연재脂硯齋는 『홍루몽』을 평점한 작자의 필명으로 성명과 생몰 연대가 확실하지 않다. 『홍루몽』의 작자 조설근曹雪芹의 숙부라는 설도 있으나 아직까지 정설은 없다. 지연재의 가장 큰 공헌은 『홍루몽』을 평점했다는 것이다. 그의 『홍루몽』 평점은 『지연재중평석두기脂硯齋重評石頭記』라고 부른다. 그는 김성탄과 장죽파의 이론을 계승, 발전시켜 나름의 관점을 제시하였다. 특히 그는 『홍루몽』의 예술적 가치의 핵심을 '정情'으로 파악했는데, 그가 말한 '정'은 일반적인 정감의 의미에서 '정'이 아니라 비극의 '정'이다. 아울러 그는 예술에서 정과 리理의 조화를 가장 높은 기준으로 간주했다.

자세하게 살펴보면 이러한 흐름은 겹치기도 하지만 성격이 다른 몇 가지 큰 흐름으로 나뉜다. 첫째, 이지 등은 가장 격렬한 양상을 보였다. 이는 문화 발전의 적극적인 논리에서 출현했다. 둘째, 황종희·고염무·대진은 만주족이 중원으로 들어와 주인 노릇하는 상황에 자극을 받아 사상의 격렬한 흐름을 일구어냈다. 셋째, 왕조 교체로 인한 정치적 실망을 예술의 격렬한 고양으로 전환시킨 주탑朱耷(팔대산인)·석도 등 회화 분야의 네 승려와 문학의 요연과 하이손賀貽孫, 서예의 부산傅山 등이 있다.

　　넷째, 비판 이론은 고대 문화의 정체整體 속에서 진행되었다. 그것은 새로운 현실과 서로 부합하여 새로운 특징을 나타내면서도 기존의 관념과 충돌하는 중에 융합하면서 새로운 형태를 형성했다. 여기서 우리는 이지에서 김성탄에 이르는 격렬함의 공통성을 살필 수 있고, 김성탄에서 정판교鄭板橋·원매·이어에 이르는 또 다른 공통성을 살필 수 있다. 한편으로 전통에 대한 비판의 연속이고, 다른 한편으로 전통과 현실의 조화에 따라 역시 새것이면서도 옛것이고, 전아하면서도 세속적인 새로운 취미를 형성했다. 이는 명 제국의 성령性靈에서 청 제국의 성령까지, 즉 공안파 삼원에서 원매·이어에 이르기까지 나타난다.

　　명 제국 후기에 출현한 비판 이론은 두 가지로 나눌 수 있다. 하나는 이지·서위·탕현조·원굉도를 같은 부류로 묶을 수 있다. 이들은 명 제국 후기의 특수성을 집중적으로 드러낸다. 다른 하나는 이지와 공안파 둘의 차별성을 더욱 강조한다. 목적은 더 커다란 범위에서 고대 사회 후기의 미학 사조를 바라보는 데 있다.

　　공안파 삼원의 '성령性靈'설은 글자로만 보면 바로 청 제국 원매의 '성령설'과 연관성이 있다. 공안파 삼원은 하나의 독립된 고리로 간주될 수 있고 이지로부터 시작하여 삼원을 지나, 원매와 이어로 향하는 흐름의 변화를 훨씬 잘 나타낼 수 있다. 이상 네 가지 방면의 중요한 대표 인물의 대표적 문집을 통해 방대한 하나의 자료집을 만들 수 있다.

　　전통은 늘 우위의 자리를 차지해왔다. 송나라 문인의 취미는 명청 시대에 한 걸음 더 발전하게 되었다. 대표적인 인물로 사진謝榛·축윤명祝允明·심주沈周·문진형(1585~1645)[9]·동기창·서상영徐上瀛·계성(1582~?)[10]·장대張岱(1597~1679)로부터 왕사정王士禎

9 │ 문진형文震亨은 명나라 소주부蘇州府 장주長洲(지금의 강소(장쑤)성 소주(쑤저우)시) 출신으로 자가 계미啓美이다. 서화書畵의 가풍을 지닌 집안에서 자랐다. 시를 잘 썼고 금禁을 잘 탔으며 서화에 모두 조예가 깊었다. 명나라가 망하자 절식絶食하여 죽었다. 시호는 절민節愍이다. 저서로 『장물지長物志』가 있다.

(1634~1711) · 심덕잠沈德潛 · 장조(1659~?)[11] · 요내(1732~1815)[12] · 달중광(1623~1692)[13] 등
등이 있다. 이 분야는 한편으로 송나라 이래의 전아한 운치를 지니면서 그것을 더욱
풍부하고 완벽하게 해놓았다. 이론의 수립은 각 영역에서 모두 체계적인 큰 성과를 냈다
고 할 수 있다.

시가 분야에서 섭섭(1627~1703)[14]의 『원시原詩』, 왕부지王夫之(1619~1692)의 『강재시
화薑齋詩話』 등 체계적인 저작이 있고 또 원매의 『수원시화隨園詩話』가 있다.

10 ǀ 계성計成은 명나라 오강吳江(지금의 강소(장쑤)성 소주(쑤저우)시) 출신으로 자가 무부無否, 호가 부도인
否道人이다. 유년 시절부터 산수화를 잘 그려 이름이 널리 알려졌다. 화가로서 오대五代 시대 화가인 관동
關소과 형호荊浩를 사사하여 사실적 화풍을 보여주었다. 명승지 유람을 좋아하여 청년 시절 북경(베이
징) · 호남(후난)성 · 광동(광둥)성 등을 유람했고 중년이 되어 강남에 돌아와 진강鎭江에 거주하면서 원림
조성에 전념했다. 예컨대 왕사형汪士衡의 오원寤園, 남경南京 완대성阮大鉞의 석소원石巢園, 양주揚州 정
원훈鄭元勳의 영원影園 등은 그가 조성한 대표적인 원림들이다. 이러한 경험을 바탕으로 1634년 중국 최초
로 가장 체계적인 원림 조성에 관한 『원야』를 저술했다.
11 ǀ 장조張潮는 청나라 초기의 문장가로 흡현歙縣(지금의 안휘(안후이)성 흡(시)歙현) 출신으로 자가 산래山
來, 호가 심재心齋 또는 심재거사心齋居士 · 삼재도인三在道人이다. 당대의 필기류 소설과 청언소품淸言小
品을 수집하여 편찬하였다. 편집한 책으로 『소대총서昭代叢書』 『단기총서檀幾叢書』 『우초신지虞初新志』를
편집하여 간행했다. 한림원 공목을 역임하며 도서 정리와 교정에 힘을 썼다. 일생 동안 여러 지방을 떠돌며
여행하였고, 황주성黃周星 · 조용曹容 · 장죽파張竹坡 · 우통尤侗 · 고채顧彩 · 오기吳綺 · 오가기吳嘉紀 등
당대 이름난 문인들과 폭넓게 교유하였다. 만년에 연루된 사건으로 옥살이를 한 뒤에, 세상에 뜻을 잃고
은거해 50세 이후의 행적은 전혀 알려져 있지 않다. 저서로 『심재료복집心齋聊復集』 『화영사花影詞』 『필가
筆歌』 등이 있다.
12 ǀ 요내姚鼐는 청나라 동성桐城(지금의 안휘(안후이)성 동성(퉁청)桐城현) 출신으로 자가 희전姬傳 · 몽곡夢
穀이고, 서재를 석포헌惜抱軒이라고 하여 석포선생惜抱先生이라고 불렸다. 사고관四庫館의 찬수관纂修官
을 역임한 뒤 어사御史에 임명되었으나, 귀향하여 강녕江寧과 양주揚州 등지의 서원에서 40년간 강학하였
다. 그는 시사詩詞나 변구駢句에 의한 창작보다 도학을 밝히고 교학을 돕고[闡道翼敎], 맑고 진실하며
우아하고 바른[淸眞雅正] 문학을 추구했던 청 제국 산문 유파의 하나인 동성파桐城派를 대표하였다. 동성
파의 창시자 방포方苞(1668~1749)를 계승한 유대괴劉大槐(1698~1780)에게 고문을 배워 함께 동성파의
중심 인물이 되었다. 그가 편찬한 『고문사류찬古文辭類纂』은 동성파의 주장을 전파하는 데에 큰 영향을
미쳤다. 저서로 『석포헌전집惜抱軒全集』이 있다.
13 ǀ 달중광笪重光은 청나라 단도丹徒(지금의 강소(장쑤)성 진강(전장)鎭江시) 출신으로 자가 재신在辛, 호가
강상외사江上外史이다. 서화書畵에 모두 뛰어났고, 특히 실제의 산수를 그리는 것을 중시하면서 필묵기교
의 기이함을 반대하였다. 저서로 『서전書筌』 『화전畵筌』이 있다.
14 ǀ 섭섭葉燮은 청나라 오강吳江(지금의 강소(장쑤)성 소주(쑤저우)시) 출신으로 자가 성기星期, 호가 이휴己
畦이다. 강희康熙 9년(1670)에 진사가 되었고, 보응현령寶應縣令을 지내다가 순무巡撫의 뜻을 거슬러 벼슬
을 버리고 낙향했다. 각 곳의 명승지를 두루 돌아다녔고, 우장의 횡산橫山에서 살며 작은 정원을 꾸며
독립창망처獨立蒼茫處라 하였는데, 사람들이 그를 횡산선생橫山先生이라 불렀다. 그는 유儒 · 도道 · 선종
등에 담긴 미학 사상의 정수를 흡수하면서 전통적인 시화체詩話體의 평점 방식을 타파함으로써 미학 영역
에서 새로운 경지를 이루었고, 시와 고문에도 정통하여 왕사정王士禎으로부터 고금古今을 한데 녹여 일가
를 이루었다는 평가를 받았다. 특히 그의 주요한 학문적 성취는 시론詩論에 있었는데, 그것이 바로 『원시原
詩』이다. 저서로 『원시』 외에 『이휴집己畦集』 『시집詩集』 등이 있다.

사 분야에서 진정작陳廷焯(1853~1892)의 『백우재사화白雨齋詞話』, 황주이(황저우이)況周頤(1852~1926)의 『혜풍사화蕙風詞話』, 왕국유(왕궈웨이, 1877~1927)[15]의 『인간사화人間詞話』 등이 있다.

문 분야에서 유대괴劉大櫆의 『논문우기論文偶記』가 있다.

서예 분야에서 항목項穆의 『서법아언書法雅言』, 달중광의 『서벌書筏』, 포세신包世臣의 『예주쌍즙藝舟雙楫』, 강유위(캉유웨이)康有爲(1853~1927)의 『광예주쌍즙廣藝舟雙楫』 등이 있다.

회화 분야에서 석도의 『화어록畵語錄』, 동기창의 『화지畵旨』, 심호沈灝의 『화진畵塵』, 추일계鄒一桂의 『소산화보小山畵譜』 등이 있다.

건축 분야에서 계성의 『원야園冶』가 있다.

음악 분야에서 주윤朱允(1377~?)의 『태화정음보太和正音譜』, 서상영의 『계산금황溪山琴況』이 있다.

다른 한편으로 이 시대의 전아한 운치는 상품경제와 시민 사회가 상대적으로 고도로 발전해가는 대환경에 놓여 있었고, 아울러 이미 비판 사상의 영향을 받은 뒤에 생활하여 그 나름의 새로운 특징을 갖게 되었다. 미학의 측면에서 이러한 특징은 기존의 이론이 새로운 이론과 긴장 관계에서 더욱 깊어지고 정밀해지게 되었다. 이 시기에는 또 두 가지 저작이 나왔다.

첫째, 생활 방면에서 문진형의 『장물지長物志』, 고렴[16]의 『연한청상전燕閑淸賞箋』, 동

15 | 왕국유(왕궈웨이)王國維는 절강(저장)성 해녕(하이닝)海寧 출신으로 중국 근대의 저명한 학자이다. 문학 · 철학 · 미학은 물론 사학 · 고문자학 · 고고학 등에도 탁월한 업적을 남겼다. 상해(상하이) 시무보관時務報館에서 서기書記를 지내고 남통(난퉁)南通, 강소(장쑤)사범학교江蘇師範學校 등에서 철학 · 심리학 · 윤리학을 가르쳤다. 마지막 황제의 스승인 남서방행주南書房行走를 지냈으며 만년에 청화(칭화)연구원淸華研究員의 교수를 지냈다. 1927년 이화원 곤명호(쿤밍호)崑明湖에서 투신 자살로 생을 마쳤다. 60여 종이 넘는 저술 중 가장 대표적인 작품은 『인간사화人間詞話』이다. 생전에 『송원희곡고宋元戲曲考』『정안문집靜安文集』『관당집림觀堂集林』이 나왔고, 후학들이 『왕국유유서王國維遺書』『왕관당선생전집王觀堂先生全集』을 간행했다. 그의 대표작 『인간사화』는 류창교 역주, 『세상의 노래비평: 인간사화』, 소명출판, 2004; 조성천 역주, 『인간사화』, 지식을만드는지식, 2009로 완역되어 있다. 생애와 사상에 대해 류창교, 『왕국유평전』, 영남대학교 출판부, 2005가 나와 있다.

16 | 고렴高濂은 명나라 전당錢塘(지금의 절강(저장)성 항주(항저우)시) 출신으로 자가 심보深甫, 호가 서남도인西南道人이다. 희곡 작가로 악부에 뛰어났다. 산곡散曲 작품이 여럿 전하며 특히 전기傳奇 작품으로 남곡南曲인 「옥잠기玉簪記」「절효기節孝記」 2종이 전한다. 진묘상陳妙常과 번필정藩必正의 연애 고사를 담은 「옥잠기」는 지금까지도 상연되고 있다. 저서로 『아상재시초雅尚齋詩草』『방지루사芳芷樓詞』『준생팔

716

기창의 『균헌청록筠軒淸錄』『골동십삼설骨董十三說』, 원굉도의 『병사瓶史』, 정패[17]의 『수보綉譜』 등이 있다. 둘째, 종합성의 방면에서 유희재[18]의 『예개藝槪』와 이어[19]의 『한정우기閑情偶寄』가 있다. 따라서 이 시대는 미학 이론의 심도를 드러내는 명제를 종합적으로 정리할 수 있었다.

송나라가 고대 문화의 전환에 있어 의미심장한 이정표와 같다고 한다면 원 제국은 고대 역사를 거듭 바라보는 높은 누대와 같다. 상고 시대 이래로 중국 역사의 변화는 원 제국이라는 높은 누대에서 새로운 의의를 지닌 양상을 나타내기 때문이다. 고고학자 소병기(쑤빙치, 1909~1997)[20]가 지적했듯이 적어도 6천 년 전부터 시작된, 중국의 우주는 실제로 농업과 유목이 함께 향유하는 세계이다. 이는 마치 지중해 지역이 초기의 수메르 · 이집트 · 아시리아 · 히타이트 등의 문화와 후기의 그리스 · 히브리 · 페니키아 · 페르시아 등의 문화가 하나로 통일된 지중해의 우주를 함께 향유하는 것과 같다.

중국의 역사는 흥미로운 규칙이 반복하여 모습을 드러냈다. 한편으로 유목 문화가

전준생全遵生八箋』 등이 있다.

17 | 정패丁佩는 운간雲間(지금의 상해(상하이)시 송강(쑹장)松江현) 출신으로 자가 보산步珊이다. 저명한 자수刺繡 공예가로서 그의 주저 『수보繡譜』는 회화 · 서예 · 시사 · 건축 예술로 자수를 비교하여 자수 공예의 규칙을 해설한 책으로 평가받는다.

18 | 유희재劉熙載는 청나라 흥화興化(지금의 강소(장쑤)성 양주(양저우)揚州부 흥화(싱화)현) 출신으로 자가 백간伯簡, 호가 융재融齋이며 만년에 오애자寤崖子로 자호를 삼았다. 32세에 진사가 되었고, 한림원翰林院 서길사庶吉士를 시작으로 한림원편수編修 · 광동독학廣東督學 등을 역임했다. 북경(베이징)을 떠나 산동(산둥)에서 가르치기도 했고, 호북(후베이) 무창(우창)武昌의 강한(장한)江漢 서원에서 주강主講을 맡기도 했다. 만년에는 상해(상하이) 용문(룽먼)龍門 서원에서 주강主講을 맡았다. 저서로 『예개』『사음정절四音定切』『설문쌍성說文雙聲』『설문첩운說文疊韻』『오비집昨非集』『지지숙언持志塾言』등이 있다.

19 | 이어李漁는 청나라 때 난계蘭溪(지금의 절강(저장)성 난계(란시)蘭溪현) 출신으로 원래 이름이 선려仙侶, 호가 천종天從 · 입옹笠翁이다. 창작에 전업하게 되자 어漁로 개명하였다. 약방을 경영하는 집안에 태어나 어린 시절은 비교적 유복하게 보냈으나 과거에 두 차례 실패하고, 청나라가 침입하여 가세가 기울자 방한문인幫閑文人이 되었다. 자신이 직접 희곡을 창작하고, 가희家姬를 길렀으며 가반家班을 만들어 여러 곳을 돌아다니며 극을 공연하여 생활했다. 명 말의 대표적인 소설 · 희곡 작가이자 이론가이다. 희곡으로 「황구봉風求鳳」「옥소두玉搔頭」 등이 있고, 소설로 「육포단肉蒲團」「각세명언십이루覺世明言十二樓」「무성희無聲戲」「연성벽連城壁」 등을 남겼다. 희곡 작품집으로 『입옹십이곡笠翁十二曲』이 있다. 이 책의 국역본은 이어, 고숙희 옮김, 『열두 누각 이야기』, 지식을만드는지식, 2010으로 나와 있다.

20 | 소병기(쑤빙치)蘇秉琦는 중국 현대 고고학의 기초를 닦아놓은 저명한 고고학자이다. 신석기 시대의 앙소(양사오)仰韶 문화와 용산(룽산)龍山 문화에 대한 연구, 신석기 시대의 지역적 분포 등에 대한 연구로 널리 알려졌다. 저술로 『와력연구瓦鬲之研究』가 있고 주요 논문으로 「앙소 문화에 관한 약간의 문제關于仰韶文化的若干問題」「고고학 문화에 관한 지역적 계통의 유형문제關于考古學文化的區系類型問題」「중국 고고학의 새로운 세기를 맞으며迎接中國考古學的新世紀」「국가 기원과 민족 전통國家起源與民族傳統」「『중국 고고문물의 미』서문中國考古文物之美序」「중국 고대사의 상고 시대 중건重建中國古史的遠古時代」 등이 있다. 그의 주요 논문은 『쑤빙치 고고 학술 선집蘇秉琦考古學論述選集』에 실려 있다.

끊임없이 농업 문화에 침입하여 표면상으로 농업 문화를 패배시켜 점령했다는 것이다. 다른 한편으로 농업 문화 역시 내용의 측면에서 끊임없이 유목 문화를 교화, 변화시키고 마지막으로 동화시키기에 이르렀다는 것이다. 중국의 역사에서 수많은 중대한 전환기에는 문화가 상대적으로 낙후한 후발 국가, 즉 진秦·수·원·청이 승리했다.

끊임없이 반복되는 역사 현상은 원 제국에서 이전에 없던 변화를 보였다. 첫째, 원 제국의 세계성이다. 몽골인이 정복한 것은 중국만 아니라 중국보다 훨씬 큰 유라시아 세계였다. 몽골인은 세계 역사에서 빠른 폭풍우처럼 한번 지나갔지만, 오히려 중국과 외부 세계를 진정으로 소통시켜주는 계기가 되었다. 예컨대 마르코 폴로가 중국에 왔다는 사실이 명청 선교사의 도래를 예시했다.

둘째, 청 제국의 대통일이다. 원 제국 몽골인의 세계 통일은 실패했지만 오히려 만주족이 세운 청 제국의 중국 통일은 성공했을 뿐만 아니라 영토가 가장 광대한 중국이 되었다. 청나라 사람이 산해관문으로 들어올 때는 마치 시골 사람이 도시로 들어오는 듯했고 어떤 물건이든 모두 '새로운' 것이었다.

사상의 측면에서 선진 제자, 한 제국 경학, 수당 불교, 정주 이학으로부터 이어져서 명 말 사조가 다양하게 펼쳐졌다. 문예의 측면에서 시·사·곡·화·서·원림園林·변문騈文·소설 등이 있다. 복희 이래의 오래된 양식에서 시작해서 송나라 이래의 새로운 양식에 이르기까지 희곡·소설·판화·연화年畵 등등이 유행하기도 하고 종합적으로 정리되기도 했다.

이 때문에 청 제국도 '총결'의 특징을 드러냈다. 미학으로는 시가에 섭섭과 왕부지의 총결, 회화에 석도의 총결, 문에 동성파桐城派의 총결, 사에 상주사파常州詞派와 왕국유(왕궈웨이)의 총결, 서예에 유희재의 총결, 건축에 계성의 총결, 음악에 서상영의 총결, 소설에 김성탄과 장죽파의 총결이 있었다. 이러한 각 방면의 총결에서 몇몇 체계적인 이론이 나왔는데, 이는 명청 미학의 크게 돋보이는 장점이다.

미학의 중요한 배경

중국 문화는 송나라 이후로 4대의 문화 현상이 동시에 병존하게 된다. 첫째, 경제에 전환기의 요소가 출현했다. 송나라의 도시에서 방시 제도[21]가 타파되고 명청 시대에는 진정한 수공업의 도시가 출현했다. 이런 현실에 상응하여 상인의 지위가 상승되고, 청 제국에 이미 사士·상商·농農·공工의 서열이 나타났다.[22] 앞서 말했듯이 이것은 역사에서 새로운 동향이 나타났다는 것을 의미한다.

둘째, 중앙집권이 날로 공고해졌다. 송나라 이래로 다시 지방 할거割據의 현상이 나타나지 않았다. 정치 엘리트의 경험은 어떻게 오랫동안 정치적 평안을 유지할까라는 구상으로 집약되었다. 그들은 새로운 경제 현상과 이에 따른 시민 계층의 출현 등 이미 떠오른 역사적 동향의 문제를 전혀 고려하지 않았다. 문화의 새로운 생장점의 출현과 통치 계급의 구상 사이에 서로 비껴나간 모순은 줄곧 해결되지 못했다.

셋째, 명청 시대에 두 가지 나쁜 현상이 나타났다. 하나는 특무 기구의 출현으로 명 제국에는 황제가 정탐·체포·구금·중죄인의 고문을 집행하는 금의위錦衣衛를 직접 장악했다. 다른 하나는 대대적으로 문자옥文字獄이 일어났다. 명 제국은 황제 주원장과 주체朱棣의 시대로부터 문자옥의 선례를 열어놓았고, 청 제국 군주도 이를 그대로 따랐

21 | 방시坊市 제도는 거주 지역의 방坊과 상업 지구의 시市를 엄격하게 구분하고 법률과 제도를 통해서 상업의 시간과 장소도 엄격하게 관리했다. 아울러 방과 시가 구분되는 만큼 거주 지역에서 상업 행위를 금지했다. 방시 제도가 철폐되면 상업이 발달할 수 있는 기반을 갖추게 된다.

22 | 과거에 일반 백성은 사농공상士農工商에 종사하고 그 순서는 사회적 서열을 반영하고 있었다. 상인의 지위가 향상되면서 청 제국에서 사민의 순서는 상이 사 다음에 위치하는 식으로 조정되기에 이르렀다.

다. 예컨대 강희제 때의 장정룡 명사고안莊廷龍明史稿案, 옹정제 때의 여유량(1629~1683)의 여유량문선안呂留良文選案, 건륭제 때의 심덕잠沈德潛『영흑모란咏黑牧丹』안案 등을 통해 주모자의 목을 베고 일족을 멸하여 사상을 금지시켰다.[23]

넷째, 고대 후기의 1천 년 남짓 동안에 두 차례 소수민족이 중원으로 침략하여 정통正統이 되었다. 소수민족의 정통은 거대하고 복잡한 영향을 미쳤다. 따라서 이 책에서 원·명·청 예술의 주요한 흐름을 이해하는 데 가장 중요한 과제인 중국 후기의 사상적 발전을 이해하려고 한다.

명청 시대에 출현한 비판 사조의 배경은 그 근원을 거슬러 올라가면 중국 문화가 후기로 들어선 뒤로 문화 엘리트의 사상이 정체된 데에 있다. 문화의 엘리트가 사회의 전환기를 맞이하고서 농업에 바탕한 종법과 대통일에 가장 적합한 유가를 찾았다. 이러한 유가를 기본 사상으로 삼아 각 학파의 사상을 받아들여 문화 전환기의 도전에 적응하려고 했다. 이것이 바로 한유로부터 시작하여 송나라에 이르기까지 차례대로 성과를 일궈 집대성된 이학理學이다. 이학의 기초는 웅후하고 역사는 오래되었지만 역사의 새로운 생장점, 즉 새로이 출현한 시민성과 가장 거리가 멀다. 이학은 역사의 새로운 동향을 이해하지 못했지만 오히려 가장 빛나면서도 비장한 성격을 드러냈다. 오늘날 우리가 말하는 중국의 국민성은 기본적으로 송나라 이래의 민족성을 말한다.

이학의 발전은 장재張載의 '기氣'로부터 이정二程(정호·정이)을 거쳐 주희의 '리'에 이르는 과정에서 송나라 유가가 가슴에 품은 원대한 우주의 현상으로부터 현실의 사회적 운용에 관심을 돌리는 전개와 변화를 보였다. 이학의 가장 선명한 특색으로서 도덕적 본체론이 이미 나타나게 되었고 천리天理와 인욕人欲의 구분도 분명해졌다. 천리는 실제로 유가의 리를 말할 뿐이고 인욕은 현실적으로 주로 도시-시민이 추구하는 새로운 욕망을 말한다. 심心·성性·정情의 분열과 투쟁은 이미 첨예하게 나타났다.[24]

이학의 진일보한 발전은 주희의 '리'로부터 육상산의 '심'을 거쳐 왕양명의 '양지良知'에 이르렀고, 다시 왕양명으로부터 왕기王畿(1498~1583)와 왕간王艮(1483~1514)을 거쳐 이지李贄(1527~1602)에 이르렀다.[25] 유가의 리를 간직한 '양심良心'은 인욕을 긍정하는 '동

23 | 문자옥과 관련하여 왕업림(왕예린)王業霖, 이지은 옮김, 『영혼을 훔친 황제의 금지문자: 문자옥 글 한 줄에 발목 잡힌 중국 지식인들의 역사』, 애플북스, 2010 참조.
24 | 성리학의 쟁점과 관련해서 손영식, 『성리학의 형이상학 도론: 성리학의 정체성 논쟁』, UUP, 2008 참조.
25 | 이와 관련해서 시마다 겐지, 김석근 옮김, 『주자학과 양명학』, 까치, 2001 참조.

심동심心'으로 바뀌었다. 동심이란 개개인의 마음[私心]이다.

또 중당은 고사하고 송으로부터 따져보면 북송과 남송의 3백여 년, 원 제국의 근 백 년, 명 제국의 이미 2백 년이 지나 6백 년이 흐르고서야, 중국 문화 전환기의 새로운 동향으로서 도시―시민이 추구하는 '인욕'이 비로소 이론적인 측면에서 긍정을 얻게 되 었다. 이것은 한편으로 역사의 승리이다. 모든 역사 시기는 늘 자신의 이론적 증명을 요구하고 소환하기 때문이다. 또한 다른 한편으로 역사의 실패이다. 이지의 인욕 이론 은 이론의 엄격성으로 말하면 천박한 이론적 증명에 불과하다.

이지의 사상은 명 제국의 비판 이론의 핵심이다. 이지 사상의 역사성이 시기적으로 늦게 나왔고 이론적 성격도 깊지 않았다. 이는 마땅히 문화 엘리트의 사상이 정체되고 서 이학을 창조했으며 이학이 송에서 명에 이르기까지 변화했다는 점을 통해 설명해야 한다.

이지를 대표로 하는 비판 사조는 고대 문화 중 사상 해방 운동이자 고대 문화가 전기로부터 후기로 전향하면서 수반된 사상 해방 운동이라 할 수 있다. 이는 선종禪宗 으로부터 시작되었지만 선종의 불교적 성질은 그것의 진보가 주로 사유 영역에 머무르 도록 한정지었다. 이학은 한 걸음씩 선종에 접근하면서 왕양명에 이르러 이미 선종을 점유하여 변화시키고 결국 무너뜨렸다. 유儒의 본성은 또한 이학이 한 걸음 더 나아가 사회와 관계 맺을 수 있게 하지 못했다. 양명학이 이지의 학으로 변하게 되자, 사상 발전의 비극은 더 이상 피할 수 없게 되었다.

이지는 이미 이학의 실패를 상징하기도 하고 선종의 실패를 상징하기도 했다. 이학 과 선종의 실패는 이지 자신의 실패를 결정지었다. 이 실패는 근본적으로 말하면 문화 전환기에서 문화 엘리트의 실패이다. 유구한 2천 년의 시간 속에서 이지의 사상은 한 순간에 지나가지만 도리어 하나의 유성처럼 밤하늘 전체를 가로지르며 수놓았다.

동심童心, 지정至情, 본색本色

이지李贄의 동심설童心說은 모든 비판 사조
의 핵심이자 새로운 미학의 핵심이기도 하
다. 동심이란 무엇인가? 구체적으로 말하
면 동심이란 진심眞心이고 사심私心이고 속
심俗心이다. 이와 상대적인 것은 어른의 계
산하는 마음이고 사회적 교제를 할 때의
거짓된 태도이고 공공 장소에서 가식이고
상류 계층의 전아한 운치(취향)이다. 동심
은 속심인데, 이는 송나라 이래 사대부가
줄곧 반대해온 시민의 욕망과 시민의 취미
를 이론적으로 긍정한다. 사심은 바로 인
간 개인의 욕구와 개인적 목적이자 인간
행위의 궁극적 기초로서 공자와 같은 성인
도 마찬가지이다.

〈그림 6-1〉 **이지의 초상**

어떤 일을 하든지 자신의 개인적 욕구를 분명히 알고 자신의 개인적 욕구를 중시해
야만 비로소 진심이고 진인眞人이 된다. 이 때문에 이지가 가장 좋아하는 것은 솔직하
게 자신의 진심을 말하는 사람이다. 이에 대해 「경사구에게 답함」에서 이렇게 말하고
있다.

시정市井의 하찮은 사내라도 몸으로 어떤 일을 겪으면 입으로 바로 그 일을 말한다. 상인은 장사만 이야기하고 농부는 농사일만 이야기하니 자세히 파헤칠수록 맛이 나고 참으로 덕이 있는 말이라서, 듣는 사람을 싫증나게 하지 않는다.(김혜경, I: 163)

시 정 소 부　신 리 시 사　구 편 설 시 사　주 생 의 자 단 설 생 의　역 전 작 자 단 설 력 전　착 착 유 미
市井小夫, 身履是事, 口便說是事, 做生意者但說生意, 力田作者但說力田, 鑿鑿有味,

진 유 덕 지 언　영 인 청 지 망 권 의
眞有德之言, 令人聽之忘倦矣.(이지, 「답경사구答耿司寇」)

송나라 시민 사회—문화—취미로부터 시작하여 명 제국 후기에 이르는 6백 년 역사의 발전 속에서 심리 태도—행위는 이미 사회의 각 방면에 영향을 미쳤고, 개인의 욕구·이기적 동기·개인의 이익은 이미 사회의 진실한 현실이 되었다. 송나라에서 시작된 이학은 역사의 발전 과정에서 단호하게 이러한 사심과 속심에 굳건하게 저항하면 할수록 그 자신은 더욱 거짓되고 작위적 태도가 드러났다. 이 때문에 이지가 사심과 속심을 진심으로 삼았는데, 이는 사회 현실을 용기 있게 직시하고 역사의 새로운 조류를 대담하게 긍정한 것이다.

"사私란 사람의 마음이다."[26] "이익을 좇고 손해를 피하는 것은 사람마다 똑같은 마음이다."[27] 이 사심은 속심이고 곧 진심이다. 이는 모든 사람에게 찾을 수 있는 사회적 심리 태도—현실의 행위로 표현했지만 도리어 결코 이론적으로 확실한 근거를 가진 논리적 힘은 없었다. 이 때문에 「동심설」은 사심이 진심의 본체론적 기초로 간주할 수 있다.

동심이란 진심이다. 거짓을 끊고 순전히 진실하며 가장 먼저 드는 일념의 본래 마음이다. …… 어린이는 사람의 처음이다. 동심이란 마음의 처음이다.(김혜경, I: 348~349)

부 동 심 자　진 심 야　절 가 순 진　최 초 일 념 지 본 심 야　　　동 자 자　인 지 초 야　동 심 자
夫童心者, 眞心也, 絶假純眞, 最初一念之本心也. …… 童子者, 人之初也. 童心者,

심 지 초 야
心之初也.(이지, 「동심설」)

진심·사심·속심을 동심으로 귀결시키고 또 자연 본성으로 귀결시켜서 동심을 본체론의 기초 위에 세워놓았다. 동심은 본질적으로 말하면 완전히 후천적인 영향을 받지

26 이지, 『장서藏書』 권32, 「덕업유신후론德業儒臣後論」: 夫私者, 人之心.
27 이지, 『분서』 「답등명부答鄧明府」: 趨利避害, 人人同心.(김혜경, I: 193)

않은 어린아이의 본심이다. 이 동심은 이전의 도가道家에서 말하던 것처럼 갓난아이의 욕심 없는 마음도 아니고, 이학에서 말하던 것처럼 사람은 하늘로부터 받은 도덕적인 마음이나 '성이란 하늘의 도'가 아니다. 그것은 어린아이가 생리적 요구에 따라 갖는 자연적인 마음이다. 가장 중요한 것은 동심이 도리를 반대하는 점이다. "진실로 동심이 늘 간직되어 있다면 도리는 행해지지 않는다."[28]

동심설로부터 미학을 보면 동심이야말로 가장 위대한 문학을 낳을 수 있는 바탕이다. "천하의 지극한 문장은 동심에서 나오지 않은 것이 없다."[29] 동심을 잃어버리면 "어찌 거짓말쟁이가 거짓말을 내뱉으며 거짓된 일을 일삼고 거짓된 문장을 쓰는 게 아니겠는가? 원래 그 사람이 거짓되면 거짓되지 않은 것이 없게 마련이다."[30]

바로 시민 취미를 배경으로 삼는 동심을 기초로 삼기 때문에 이지는 새로운 문예 형식, 즉 희곡과 소설 특히 그중 『서상기』『수호전』과 같은 우수한 작품을 대단히 긍정적으로 평가했다. 동심으로 이론을 세우고서 이지는 "정에서 드러나서 예에서 멈춘다."[31]는 이학의 원칙을 '뜯어고쳐서' 완전히 상반된 이론을 만들어내었다. "정성情性에서 자연스럽게 흘러나오면 예의에도 저절로 합당해지니, 정성 이외에 별도로 적당한(그칠 만한) 예의가 있는 것은 아니다."[32]

이지는 동심을 바탕으로 개인마다 가진 개성을 고양시켰다.

> 하늘이 한 사람을 내면 저절로 그 한 사람의 쓰임이 있게 마련이니, 꼭 공자한테서 가르침을 받을 때까지 기다릴 필요가 없다. 만약 반드시 공자의 인정을 받아야 한다면 천고 이전 공자가 없었을 때는 끝내 제대로 된 사람이 없었단 말인가?(김혜경, Ⅰ: 124)
>
> 부 천 생 일 인 자 유 일 인 지 용 부 대 취 급 어 공 자 이 후 족 야 약 필 대 취 족 어 공 자 즉 천 고 이
> 夫天生一人, 自有一人之用, 不待取給於孔子而後足也. 若筆待取足於孔子, 則千古以
>
> 전 무 공 자 종 부 득 위 인 호
> 前無孔子, 終不得爲人乎.(이지, 「답경중승答耿中丞」)

28 이지, 「동심설」: 苟童心常存, 則道理不行.(김혜경, Ⅰ: 350)
29 이지, 「동심설」: 天下之至文, 未有不出於童心焉者也.(김혜경, Ⅰ: 350)
30 이지, 「동심설」: 豈非以假人言假言, 而事假事, 文假文乎? 蓋其人旣假, 則無所不假矣.(김혜경, Ⅰ: 350)
31 「시대서詩大序」: 發乎情, 止乎禮.
32 이지, 「독율부설讀律膚說」: 自然發乎情性, 自然止乎禮義, 非情性之外, 復有禮義可止也.(김혜경, Ⅰ: 439)

요컨대 동심설과 그 함의는 명 말 미학의 주요한 여러 방면을 뒷받침해주었다.

이제 동심설과 가장 가까운 지정至情과 본색本色을 설명하기로 하자. 철학에서 '동심' 개념을 사용한 것은 전통적인 추리 방식이기도 하고 본체론의 논증을 진행시키기에도 적합하다. 문예에서 '정'을 제시한 것은 심미의 성질과 더욱 일치한다. 따라서 비판 사조가 문예에서 논쟁을 벌일 때 '정'을 더 많이 사용했다.

서위徐渭(1511~1593)도 비슷한 주장을 펼쳤다. "사람이 태어나 대지에 떨어지면 정에 의해 부려지게 된다."[33] 이는 사람이 태어나 처음에 동심이 있다는 이지의 설과 동일한 사유 방식이다.

정에 입각하여 문예를 논의하여 이론적으로 이지와 동일하게 높은 수준에 도달한 인물은 탕현조(1550~1616)[34]이다.

> 사람이 태어나면 정이 생겨 그리워하고 기쁘고 노여워하고 슬퍼하는데, 그윽하고 은 미함에 느끼고 노래하고 피리 부는 데로 흘러가며 움직이고 흔드는 가운데에 나타 난다.

33 서위, 「선고금남북극서選古今南北劇序」: 人生墮地, 便爲情使.

34 | 탕현조湯顯祖는 명나라 희곡 작가로 임천臨川(지금의 강소(장쑤)성 무주(푸저우)撫州시 임천(린촨)臨川 구) 출신으로 자가 의잉義仍, 호가 해약海若·청원도인淸遠道人, 말년의 호가 약사若士이다. 관직에 있는 동안 권신과 환관의 횡포에 반대하였다. 사상적으로는 양명좌파陽明左派의 영향을 받아 예법에 얽매이지 않았는데 특히 이지를 따랐다. 문학 창작에서는 영성靈性과 감정 표현에 중심을 두어야 한다고 주장했다. 전후칠자前後七子가 주장한 진한 시대와 당나라의 시문詩文에 대한 모방에 반대하고 공안삼원公安三袁, 즉 원굉도袁宏道·원중도袁中道·원종도袁宗道 형제와 교유하였다. 현재 남아 있는 희곡 작품으로 「모란 정환혼기牧丹亭還魂記」 외에 「자소기紫簫記」 「자차기紫釵記」 「남가기南柯記」 「한단기邯鄲記」 5종이 있다.

인 생 이 유 정 사 환 노 수 감 어 유 미 류 호 가 소 형 제 동 요
人生而有情, 思歡怒愁, 感於幽微, 流乎歌嘯, 形諸動搖.

<div align="right">(탕현조, 「의황현희신청원사묘기宜黃縣戲神淸源師廟記」)</div>

　　이는 이전의 이론과 비교해서 큰 차이가 없다. "세상은 모두가 정이라고 하는데, 정은 시가를 낳고 신에서 유행한다."[35] 이도 이전의 이론과 뚜렷한 차이점이 드러나지는 않는다. 또 "지志란 정이다."[36] 이 역시 새로운 이론은 아니다.

　　「시대서詩大序」의 "정은 마음에서 움직여 말로 나타난다."[37]로부터 육기의 『문부』의 "시는 정에 따르며 아름답다."[38]에 이르기까지 역대로 '정'의 중요성을 말하는 이들은 많았다. 탕현조가 '지정至情'으로 자신의 『모란정牧丹亭』을 논의하면서 이러한 정은 시대의 기준으로 자리하게 되었다.

　　세상 여자 중에 정이 있다 한들 어찌 두여랑杜麗娘만 하겠는가? 두여랑은 마음에 드는 그 사람을 꿈에서 보자 병이 생겼고, 병이 더해지자 직접 자신이 그 모습을 그려 세상에 남기고 죽었다. 죽은 지 3년 되어 다시 어두운 저승 속에서 꿈에 나타났던 사람을 찾아내어 다시 살아난다. 두여랑 같은 여자야말로 정이 있는 사람이라 할 만하다. 정은 어디서 생겨나는지를 알 수 없다. 그러나 한번 생겨나 깊어지면 산 사람도 죽일 수 있고, 죽은 사람도 살릴 수 있다. 살아 있다고 해서 함께 죽을 수가 없고 죽었다고 해서 다시 살아날 수 없다면, 모두 정의 지극함이 아니다. 꿈속의 정이라 해도 어찌 반드시 진실하지 않겠는가? 천하에 어찌 꿈속에서와 같은 사람이 드물겠는가? 꼭 잠자리를 같이 하고서야 가까워지고 갓을 걸어두길 기다려서야 친밀해진다면 다 쓸모없는 논의일 뿐이다.

천 하 여 자 유 정 녕 유 여 두 여 낭 자 호 몽 기 인 즉 병 병 즉 미 련 지 수 화 형 용 전 어 세 이 사
天下女子有情寧有如杜麗娘者乎? 夢其人即病, 病即彌連, 至手畵形容傳於世而死.

사 삼 년 의 부 능 명 막 중 구 득 기 소 몽 자 이 생 여 여 낭 자 내 가 위 지 유 정 인 이 정 불 여 소
死三年矣, 復能溟莫中求得其所夢者而生. 如麗娘者, 乃可謂之有情人耳. 情不如所

35 탕현조, 「이백마고유시서耳伯麻姑游詩序」: 世總爲情, 情生詩歌而行於神.

36 탕현조, 「동해원서상기제사董解元西廂記題詞」: 志也者, 情也.

37 「시대서」: 情動於中而形於言.

38 육기, 『문부』: 詩緣情而綺靡.

기 일왕이심 생자가이사 사가이생 생이불가여사 사이불가부생자 개비정지지
起. 一往而深, 生者可以死, 死可以生. 生而不可與死, 死而不可復生者, 皆非情之至

야 몽중지정 하필비진 천하기소몽중지인야 필인천침이성친 대괘관이위밀자
也. 夢中之情, 何必非眞? 天下豈少夢中之人耶? 必因薦枕而成親, 待挂冠而爲密者,

개 형 해 지 론 야
皆形骸之論也. (탕현조, 「모란정기제사牧丹亭記題辭」)

이러한 지정은 일체를 타파하는 힘을 갖추고 있어 보통의 상정常情과 다르므로 세
상 사람에게 이해되기 어렵다. 생사의 한계를 초월하여 모든 불가능한 일이 가능하게
될 수 있다. 특정한 시대에서 정은 리에 대한 반항이다. "다만 리가 반드시 없는 것이
라고 하면, 어찌 정이 반드시 있는 것이라는 것을 알겠는가?"[39] 이는 마침 이지가 동
심을 문견聞見이나 도리道理와 대립시킨 것처럼 탕현조는 정을 리理나 법法과 대립시
킨다.

지금과 옛날은 시대가 다르지만 그 시대에 유행하는 것은 세 가지이다. 리이고 세이
고 정이 있을 뿐이다. …… 세상사는 진실로 리가 이르면 세가 달라지고, 세가 합해지
면 정이 돌아서며, 리가 있으면 정이 없어진다. 그러므로 예부터 세상에 이름이 널리
알려지더라도 항상 미묘하고 아득하여 남에게 말해줄 수 없다.
금 석 이 시 행 어 기 시 자 삼 리 이 세 이 정 이 사 고 유 리 지 이 세 위 세 합 이 정 반
今昔異時, 行於其時者三. 理爾, 勢爾, 情爾. …… 事固有理至而勢違, 勢合而情反,

리 재 이 정 망 고 수 자 고 명 세 건 립 상 유 정 미 요 묘 불 가 고 어 인 자
理在而情亡. 故雖自古名世建立, 常有精微要眇不可告語人者.

(탕현조, 「심씨익설서沈氏弋說序」)

정이 있는 사람에게는 반드시 리가 없고 리를 지닌 사람에겐 반드시 정이 없다.
정 유 자 리 필 무 리 유 자 정 필 무
情有者, 理必無. 理有者, 情必無. (탕현조, 「기달관寄達觀」)

세상에 정이 있는 천하가 있고 법이 있는 천하가 있다. …… 지금 천하는 대체로 재능
과 정을 없애버리면서 관리의 법을 존중한다.

39 탕현조, 「모란정기제사牧丹亭記題詞」: 第云理之所必無, 安知情之所必有耶?

<div style="text-align:center">

세 유 유 정 지 천 하　유 유 법 지 천 하　　금 천 하　대 치 멸 재 정 이 존 리 법
世有有情之天下, 有有法之天下. …… 今天下, 大致滅才情而存吏法.

</div>

<div style="text-align:right">

(탕현조, 「청련각기靑蓮閣記」)

</div>

동심은 문견·도리와 상반되고 정은 리·법과 대립된다. 이는 서위로 말하면 바로 본색本色과 겉모습의 상색相色의 차이이다. 서위는 「서상기서」에서 이렇게 말했다.

> 세상사에 본색과 겉모습의 상색相色이 달리 있다. 본색은 속어로 그 사람 본인과 같다고 한다면 상색은 대리인과 같은 것이다. …… 그러므로 나는 이 극본에서 겉모습의 상색은 낮추어보고 본연의 모습인 본색을 귀하게 여긴다. 뭇사람들이 질책하는 것을 나는 침을 뱉는다. 어찌 단지 극중에서 만든 인물만 이러하겠는가. 만든(꾸민) 인물치고 이와 같지 않은 자가 없다.
>
> 세 사 막 불 유 본 색　유 상 색　본 색 유 속 언 정 신 야　상 색　체 신 야　　고 여 어 차 본 중 천 상
> 世事莫不有本色, 有相色. 本色猶俗言正身也. 相色, 替身也. …… 故余於此本中賤相
> 색　귀 본 색　중 인 책 책 자　아 구 구 야　기 유 극 자　범 작 자 막 불 여 차
> 色, 貴本色. 衆人嘖嘖者, 我呴呴也. 豈惟劇者, 凡作者莫不如此.

<div style="text-align:right">

(서위, 「서상기서西廂記序」)

</div>

본색은 동심과 같고 본심에서 우러나는 지정과 같다. 상색은 바로 사람들이 모두 말하고 있거나 모두 말할 수 있는 도리와 같고 겉으로 있는 척 과장하지만 조금도 개성이 없다. 이 때문에 이지와 마찬가지로 서위는 얼굴을 꾸미고 상투적인 말을 하는 상색을 공격하며, 고상한 척하지만 거짓된 것을 비판했다. 이지와 마찬가지로 서위는 속되면서도 진실한 본색을 찬양한다.

> 말이 요긴한 곳에 들어서면 조금의 꾸밈도 더해서는 안 된다. 이때 속되면 속될수록 더욱 일상적이고 일상적일수록 더욱 놀라게 된다. 이렇게 되어서야 좋은 물방아에 조금의 찌꺼기도 섞이지 않게 되니, 이것이 참된 본색이다.
>
> 어 입 요 긴 처　불 가 착 일 호 지 분　월 속 월 가 상　월 경 성　차 재 시 호 수 확　부 잡 일 호 강 의
> 語入要緊處, 不可着一毫脂粉. 越俗越家常, 越警醒. 此才是好水碓, 不雜一毫糠衣,
> 진 본 색
> 眞本色. (서위, 「우제곤륜노잡극후又題昆崙奴雜劇後」)

쇠를 녹여 금을 만들듯 속될수록 더욱 전아하고 담박할수록 흥미가 나게 되며 억지로

사람을 감동시키려 하지 않을수록 저절로 사람을 감동하게 한다.

점 철 성 금 자 월 속 월 아 월 담 박 월 자 미 월 불 뉴 날 동 인 월 자 동 인
點鐵成金者, 越俗越雅, 越淡薄越滋味, 越不扭捏動人越自動人.

(서위, 「우제곤륜노잡극후」)

곡은 본래 사람의 마음을 감발시키는 데에서 취한다. 그것을 노래하여 남성 노비, 어

린이, 여성 노비, 아녀자로 하여금 모두 알아듣게 한다면 체를 얻게 된다.

부 곡 본 취 호 감 발 인 심 가 지 사 노 동 비 부 개 유 내 위 득 체
夫曲本取乎感發人心, 歌之使奴童婢婦皆喻, 乃爲得體. (서위, 「남사서록南詞敍錄」)

이지·서위·탕현조의 이론이 대표한 것은 6백 년간 변화하고 발전해온 시민 취미

이다. 이는 시민 취미에서 시속市俗의 한 측면, 즉 너저분한 세속적 마음과 취미가 아니

다. 이런 일면은 옷 입고 밥 먹기, 음악과 미색 그리고 술과 고기만을 찾는 것이 아니라

또 아무런 주견이 없고 어리석을 뿐이다. 그것은 시민 취미에서 역사적 동향의 일면,

즉 참된 동심·지정·본색의 한 측면을 대표한다. 이는 본능을 중시하고 생각나는 대

로 주절대고 속되게 말하고 행동할 뿐만 아니라 더더욱 자기의 개성과 주장을 군게

지키므로, 설령 사회 전체와 대립하더라도 어떠한 강한 압력도 두려워하지 않는다.

차라리 견문 있는 자들이 잘게 씹고 갈기갈기 찢어버리게 할지언정, 끝내 차마 명산에

숨기거나 물이나 불 속에 던져버리지는 못하겠다. (김혜경, Ⅰ: 346)

영 사 견 자 문 자 절 치 교 아 욕 살 욕 할 이 종 불 인 장 지 명 산 투 지 수 화
寧使見者聞者切齒咬牙, 欲殺欲割, 而終不忍藏之名山, 投之水火. (이지, 「잡설」)

사람들이 그만둔 것을 나 혼자 상세하게 살폈고, 사람들이 좋다는 것을 나 혼자 침을

뱉었다.

중 인 소 식 여 독 상 중 인 소 지 여 독 타
衆人所息, 余獨詳, 衆人所旨, 余獨唾. (서위, 「서상기서西廂記序」)

온 세상이 날 받아주지 않으니 나도 세상을 받아들이지 않는다.

일 세 불 가 여 여 역 불 가 일 세
一世不可余, 余亦不可一世. (탕현조, 「염이편서艶異編序」)

동심과 도리의 확연한 대립, 정과 리, 정과 법의 단호한 양립 불가능, 본색과 상색의 절대적 차이는 명 말 사조에서 가장 격렬한 한 흐름을 이루었다. 비판 이론의 키워드를 통해 그것이 심리 상태에서 최고의 격정激情을 깨닫기도 하지만 이론적으로 성숙하지 못한 점을 느낄 수 있다.

동심은 성숙하지 않은 어린아이 마음으로 성숙한 어른의 마음에 반항했다. 물론 이 개념에 많은 진실과 열정이 포함되어 있다고 하더라도 이론으로 말하면 먼저 그 이론의 특성을 심화시킬 필요가 있다. 아이에게 성숙한 이론도 없고 사회 전체의 진보를 이끌 길도 없다. 정은 리와 대립하고 또 법과 대립한다. 물론 이 개념의 새로운 해석에 강렬한 충동과 숭고의 격정이 있다고 하더라도 본질에서 여전히 감성적 충동의 차원에 머물러 있다. 새로운 리와 새로운 법으로 옛 리와 옛 법을 반대하는 게 아니라 정으로 리와 법을 반대한다. 정은 이론이 아니다. 어쩌면 바로 여기서 벌써 비판 이론이 쇠퇴해갈 운명이라는 걸 예견하고 있는지 모른다.

광기의 두 형태

동심·지정·본색은 리와 법의 커다란 압력 아래에서 명 말 사조로서 일종의 광기를 낳았다. 이지는 「잡설」에서 광기의 형태를 다음처럼 이야기했다.

> 그의 목구멍 사이에 토해내고 싶지만 감히 토해낼 수 없는 것이 많이 걸려 있고 입에는 또 수시로 말하고 싶지만 전달할 수 없는 것이 많은데, 그런 것들이 오랜 세월 쌓이면 그 형세를 더 이상 막을 수 없게 된다. 풍경을 보기만 해도 정감이 일어나고 눈길에 닿기만 해도 탄식하게 된다. 그리하여 다른 사람의 술잔을 빼앗아 자신의 쌓인 울분 위에 들이붓게 되고 마음속의 불평을 하소연하거나 천고의 기박한 운명을 한탄하게 된다. 글은 이미 옥을 내뿜고 구슬을 내뱉는 듯하고 별이 은하수에 빛나며 천상을 맴돌며 무늬를 수놓는 듯하니, 마침내 스스로 자부심을 느껴 발광하고 크게 울부짖게 되며 눈물 흘리며 통곡하기를 스스로도 그만두지 못하게 된다. (김혜경, 1: 346)

其喉間有如許欲吐而不敢吐之物, 其口頭又時時有許多欲語而莫可以告語之處, 蓄積
既久, 勢不能遏. 一旦見景生情, 觸目興嘆, 奪他人之酒杯, 澆自己之疊塊, 訴心中之不
平, 感數奇於千載. 既已噴玉唾珠, 昭回雲漢, 爲章於天矣, 遂亦自負, 發狂大叫, 流涕
慟哭, 不能自止. (이지, 「잡설雜說」)

글을 쓰면서 '오랜 세월 쌓이면 그 형세를 더 이상 막을 수 없게' 되므로 마침내

충동을 받아 글을 짓게 되어 '발광하고 크게 울부짖게 되며 눈물 흘리며 통곡하게' 된다. 이것은 울분을 쏟아서 가장 유쾌한 표현을 얻게 되는 것이다. 책 읽기는 옛사람의 마음을 이해하여 자신의 마음을 움직이고 가장 깊은 정감으로 하여금 반응하고 촉발되어 움직이며 울분을 쏟아놓게 하여 "통곡하다 울부짖다 눈물콧물 범벅 되기도 한다."[40] 이것은 앞과 마찬가지로 최고로 즐거운 표현이다. 마침 서양의 근대에서 가장 높은 즐거움이 숭고崇高로 표현되는 것과 비슷하다. 즉 먼저 고통을 느낀 다음에 즐거움을 느끼는 미감 형식이다. 이지는 특별한 경우에 가장 높은 쾌감이 곧 '통곡하여 눈물 쏟으며' 크게 감정을 움직이는 광기의 형태로 표현된다고 묘사했다.

서위도 광기의 전형을 보여주고 있다. "실의에 차서 근심하며 스스로 결코 자신의 시대에 쓰이지 않으리라고 알았다. 무료하여 더욱 격분하고 생각나는 대로 거침없이 큰 소리로 말하며 다시 고인의 법도가 어떤 것인지는 묻지도 않았다."[41] 유헌俞憲은 서위를 "문장으로 스스로를 해친 인물이다."[42]라고 했는데, 참으로 비분강개하게 잘 표현했다. 원굉도(1568~1610)는 「서문장전」에서 이렇게 쓰고 있다.

> 서위는 관리로 뜻을 얻지 못하게 되자 마침내 방랑하며 술을 마시고 산수에서 뜻을 마음대로 풀었다. 제·노·연·조 지역을 가보고 북쪽의 사막 끝까지 살펴보았다. 그 과정에서 자신이 보았던, 산이 치달리고 바다가 일어서 솟구치고, 모래가 일고 구름이 흘러가며, 바람이 울고 나무가 쓰러지고, 깊은 골짜기와 큰 도시, 사람과 사물 그리고 어류와 조류 등 모든 놀랍고 경악할 만한 형상들이 하나하나 모두 시에 표현되었다. 그의 가슴속에는 여전히 사라지지 않는 불끈 일어나는 기운, 영웅이 길을 잃고 몸을 맡길 곳이 없는 슬픔이 담겨 있었다. 그가 지은 시는 성내는 듯하고 껄껄 비웃는 듯하며, 물이 협곡을 울리는 듯하고, 씨앗이 땅에서 자라는 듯하며, 과부가 한밤중에 우는 듯, 나그네가 추위에 일어나는 듯했다.
>
> 문장기이부득지우유사　수내방랑곡얼　자정산수　주제로연조지지　궁람삭막　기소
> 文長旣已不得志于有司, 遂乃放浪曲蘗, 恣情山水, 走齊魯燕趙之地, 窮覽朔漠. 其所

40 이지, 「독서락讀書樂」: 慟哭呼呵, 涕泗滂沱.(김혜경, Ⅱ: 293)

41 『사고전서총목四庫全書總目』「서문장집제요徐文長集提要」: 佗傺窮愁, 自知絶不見用於時, 益激憤無聊, 放言高論, 不復問古人法度爲何物.

42 유헌, 『성명백가시盛明百家詩』「서문장집서徐文長集序」: 蓋以文自戕者也.

견산분해립　사기운행　풍명수언　유곡대도　인물어조　일체가경가악지상　일일개달

見山奔海立, 沙起雲行, 風鳴樹偃, 幽谷大都, 人物魚鳥, 一切可驚可愕之狀, 一一皆達

지우시　기흉중우유일단불가마멸지기　영웅실로　탁족무문지비　고기위시　여진여

之于詩. 其胸中又有一段不可磨滅之氣, 英雄失路·托足無門之悲, 故其爲詩, 如嗔如

소　여수명협　여종출토　여과소지야곡　기인지한기

笑, 如水鳴峽, 如種出土, 如寡掃之夜哭, 羈人之寒起.(원굉도袁宏道, 「서문장전徐文長傳」)

　　서위의 광기는 한 걸음 더 나아가 오만한 광오狂傲로 표현되는데, 제화시題畵詩에 다음처럼 표현되어 있다.

　　동쪽 쓰러지고 서쪽 기울어진 두 칸 집에,

　　남쪽과 북쪽의 노래를 부르는 한 사람.

　　양간동도서왜옥　일개남강북조인

　　兩間東倒西歪屋, 一個南腔北調人.

　　다음 두 구는 대들 듯이 다음을 분명히 말하고 있다. "당신은 내가 괴이하다고 하니, 내가 괴이하겠지. 그래 어떤가?"

　　그가 대나무라 해도 인정하지 않고,

　　갈대라고 해도 나는 인정하지 않네.

　　세속의 눈으로 서로 만나 평가하지 말라,

　　매화인지 오도자에게 가서 물어볼 일이니.[43]

　　환타시죽불응승　약환위로아불응　속안상봉막평품　거문매화오도인

　　喚他是竹不應承, 若喚爲蘆我不應. 俗眼相逢莫評品, 去問梅花吳道人.

　　이 시는 '내 그림을 이해 못하면 함부로 떠들지 마라!'는 뜻이다.

43 | 오도현吳道玄은 어렸을 때의 이름은 도자道子인데 현종玄宗이 도현이라 고쳐주었다 한다. 어릴 때 아버지를 잃고 가난하게 살았다. 천보天寶 원년(742) 현종의 명을 받아 가릉강嘉陵江 3백여 리의 경치를 대동전大同殿에 하루 동안 그린 이야기는 유명하다. 그가 그린 인물을 당시에 '오가양吳家樣'이라 불렀다. 의상의 주름을 잘 묘사해 마치 바람이 부는 듯한 느낌을 주었는데, '오대당풍吳帶當風'이라 불렀고 '오장吳裝'이라고도 했다. 산수화에서도 일가를 이루었다.

〈그림 6-2〉 서위, 〈묵포도도 墨葡萄圖〉

가지와 잎마다 저절로 가지런하고,

고운 것 마른 것 모두 위를 향해 싹이 난다.

손 가는 대로 휘둘렀을 뿐 마음 두지 않아,

갤지 비가 내릴지 사람들 헤아림에 맡겨둘 뿐.

지 지 엽 엽 자 성 배　　눈 눈 고 고 향 상 재
枝枝葉葉自成排,　嫩嫩枯枯向上栽.

신 수 소 래 비 착 의　　시 청 시 량 빙 인 시
信手掃來非着意,　是晴是兩凭人猜.

아래 시는 "당신이 말하고 싶으면 내키는 대로 말하라. 당신은 곧 말이 되지 않는다."
는 뜻이다.

눈 속 대나무를 그렸으나 너무 쓸쓸하여,

마디를 가리고 고운 가지 끝은 꺾었네.

유독 보통과 다르고 나와 닮은 구석 있으니,

천 장이나 쌓인 한을 풀기가 어렵구나!

화 성 설 죽 대 소 소　　엄 절 매 청 절 호 초
畵成雪竹大蕭騷,　掩節埋淸折好梢.

독 유 일 반 차 사 아　　적 고 천 장 한 난 소
獨有一般差似我,　積高千丈恨難消!

"한을 풀기가 어렵구나!" 이야말로 서위가 일생 동안 지닌 심리 태도의 핵심이다.
풀기가 어려운 한을 지녔으니 어떻게 미치지 않을 수 있겠는가!

책 읽기를 이야기하면서 서위가 말했다. "내가 와룡산 꼭대기에서 책을 읽다가, 매
번 비바람 불고 어둡거나 밝을 때면 문득 두보杜甫를 소리쳐 불렀다."[44] 이처럼 책 읽는
장소는 산꼭대기이고 책을 읽는 시간은 비바람이 불고 어둡거나 밝은 때이다. 이처럼
책 읽는 행위는 울부짖음이다. 이것이 바로 서위 자신만의 책 읽기에 나타난 광기의
형태이다. 어떤 작품이라야 좋은 작품이고 읽을 만한가? 서위는 이렇게 말했다.

44 서위, 「제자서사습유서후題自書社拾遺書後」: 余讀書臥龍山之顚, 每於風雨晦明時, 輒乎杜甫.

시험 삼아 선택한 책을 잡아서 읽어보자. 과연 찬물을 등에 들이붓는 듯 갑자기 놀라면 흥관군원興觀群怨[45]에 어울리는 작품이다. 그렇지 않으면 그런 작품이 아니다.

시 취 소 선 자 독 지　　과 능 여 랭 수 요 배　　두 연 일 경　　변 시 흥 관 군 원 지 품　　여 기 불 연　　변 불 시
試取所選者讀之. 果能如冷水澆背, 陡然一驚, 便是興觀郡怨之品. 如其不然, 便不是

의
矣.(서위, 「답허북구答許北口」)

그는 유가의 명언 '흥관군원'을 자신이 주장하는 내용으로 바꾸었다. 즉 좋은 시는 사람을 유쾌하게 하는 것이 아니라 놀라게 하고 격렬하게 뒤흔들리게 한다. 시는 자신이 광기를 느끼게 도와야 한다.

이지·서위를 대표로 하는 광기의 형태는 명 제국 말기의 비판 사조 속에서 나왔다. 명말청초에도 명 제국 말기의 광기의 형태와 유사한 광기의 형태가 나타났다. 이러한 형태의 광기는 하이손(1605~1688)[46]에게 울부짖는 '곡哭'과 풀리지 않고 쌓이는 '울분[憤]'으로 표현된다. 그가 말했다. "나는 울부짖는 곡을 노래로 여긴다."[47] '곡'의 내용은 슬픔의 '비悲'와 노여움의 '노怒'이다.

새가 성내서 날아가고 나무가 성내서 자라고 바람과 물은 서로 성내서 서로 일렁이도록 부추기니, 불평으로 인해 평형이 된다.[48] 내 시를 보는 사람은 나의 불평이 평형으

45 『논어』「양화」 9(460): 子曰, 小子何莫學夫詩? 詩可以興, 可以觀, 可以群, 可以怨. 邇之事父, 遠之事君, 多識於鳥獸草木之名.(신정근, 687) | 흥관군원설은 중국의 고대 시가론자들의 시가의 사회적 작용을 개괄적으로 보여주는 전통적인 설명 방법이다. 이는 공자가 처음 제시한 것이다. 흥興이란 시가가 인간의 감정과 의지를 감동시킬 수 있다는 것이고, 관觀이란 시가를 통하여 그 시대의 풍속의 성쇠와 정치의 득실을 알 수 있다는 것, 군群이란 시가를 통해 사람들이 서로 절차탁마하여 상호 계발, 화락하는 데에 도움을 준다는 것, 원怨이란 잘못된 정치를 비판, 풍자하는 기능이 있음을 설명한 것이다. 이러한 흥관군원설은 시가가 미감 작용, 인식 작용, 비판 작용을 갖추고 있음을 설명한 것이다. 그것은 유교적 통치 이념을 실현하기 위한, 즉 사부사父·사군事君을 실천하기 위한 이론적 근거의 일환으로 전개되었다. 이 외에 시로써 부모와 군주를 섬기고 여러 동물과 식물의 명칭을 아는 데에도 도움이 된다고 하였다. 공자의 흥관군원은 『시경詩經』의 작용에 대해 비교적 체계적인 설명으로 이후 문인들이 시가의 기능과 효용을 말하는 데에 큰 영향을 미쳤다. 이병한 편저, 『중국고전 시학의 이해』 제2장 「흥관군원興觀群怨」, 문학과지성사, 1992 초판, 2000 2쇄, 22쪽 참조.
46 | 하이손賀貽孫은 청나라 영신永新(지금의 강서(장시)성 영신(융신)永新현) 출신으로 자가 자익子翼이다. 명 말 제생諸生으로 명이 멸망한 후에는 은거하여 청나라에 출사하지 않았다. 『청사열전淸史列傳』에 그의 사적이 전하며, 저서에 『역촉易觸』『시촉詩觸』『시벌장록詩筏掌錄』『수전거시문집水田居詩文集』 등이 있다.
47 하이손, 「자서근시후自書近詩後」: 吾以哭爲歌.
48 | 이 맥락은 '불평즉명不平則鳴', 즉 기울어지면 울게 된다는 당나라의 한유가 제시한 문학 이론의 개념과

로 가는 것을 알리니 나의 슬픔과 울분은 아직 끝나지 않는다.

鳥以怒而飛, 樹以怒而生, 風水交怒而相鼓蕩, 不平焉乃平也. 觀余詩者, 知余不平之
平, 則余之悲憤尙未可已也.(하이손, 「자서근시후」)

하이손의 그칠 수 없는 분노는 왕왕 자연의 경상景象으로 비유된다. 요연(1644~1705)[49]
은 자연으로 '분노'를 비유하고 그것을 우주의 본연으로 귀결시켜 가장 잘 설명하고 있다.

천하에서 분노를 가장 잘 낼 수 있는 것으로 산수만한 것이 없다. 산은 깎아지른 듯이
가파르고 험하고 구불구불 끝이 없으며, 그 가장 높은 것은 땅 위에 우뚝 솟고 하늘을
찌르니, 해와 달도 그 때문에 가려지며 원숭이나 새라 하더라도 넘어갈 수 없다. 물은
넘실거리며 크게 흘러들어가고 파도는 노한 듯 솟구쳐 올라 순식간에 멀리 수십 리까
지 이른다. 심지어 제방을 무너뜨리면서 빠르게 넘치고 그 사이에 교룡이 나타났다가
사라지며 성곽과 궁실을 무너뜨리기까지에 이르니 막아낼 수 없다. 그러므로 나는
산수란 천지의 분기憤氣가 모여서 이루어졌다고 생각한다. 천지가 아직 열리기 전에
이 기가 아직 한가운데에 쌓여 있었다. 오랜 시간이 흘러 계속 쌓여지게 되자 하루아
침에 빠르게 터져 나오니 보통의 작은 기구로 그것을 감당해낼 수 없는 듯하다. 반드
시 천하의 큰 산이 우뚝 서고 조수가 소용돌이치며 바다가 모든 냇물을 받아들이고
땅이 만물을 싣는 경관을 다 본 뒤에야 그 괴이함을 다 표현할 수 있다. 그러한 기운
의 분노가 산수의 형상으로 이와 같이 나타나니, 아주 오랜 시간을 지나 우주에 가득
한데도 아직도 머물 곳을 알지 못한다. 분기가 천지의 재능이라는 걸 알겠다. 재능이
아니면 그 분기를 쏟아낼 수 없다. 분기가 아니면 그 재능을 이룰 수 없다. 그렇다면

관련되는 듯하다. 작가가 당시 사회 현실에 대해 공평하지 못한 일을 당해 불평을 느껴 이를 억누르지
못할 때 노래하거나 우는 것은 모두 부득이해서인데 이를 '不平則鳴'이라고 한다. 趙則誠 · 張連弟 · 畢萬忱
主編, 『中國古代文學理論辭典』, 文史出版社, 1985, 479~480쪽 참조.

49 | 요연廖燕은 청나라 문학가로 곡강曲江(지금의 광동(광둥)성 소관(사오관)韶關시) 출신으로 초년의 이름
은 연생燕生, 자가 인야人也, 호가 시주柴舟이다. 제생諸生이 되었으나 팔고문을 좋아하지 않아 결국 출사
의 뜻을 버린 채 평민으로 생을 마쳤다. 시작詩作에 전고전고典故 인용을 반대하고, 마음을 솔직하게 드러내어
야 한다고 주장했다. 시문에 뛰어났고 희곡도 지었다. 서예에도 뛰어났는데 특히 초서를 잘 썼다. 잡극으로
「취화도醉畵圖」「소비파訴琵琶」「속소비파續訴琵琶」「경화정鏡花亭」 등이 있고, 저서에 『이십칠송당집二
十七松堂集』이 있다.

산수란 우리가 마땅히 가슴속에 담아내어 괴기한 문장을 짓는 자가 아닌가?

天下之最能憤者莫如山水. 山水巍峭巑菶, 蜿蟺磅礡, 其高之最者, 則拔地挿天, 日月爲

之虧蔽, 雖猿鳥莫得而逾焉, 水則汪洋巨浸, 波濤怒飛, 頃刻數十百里, 甚至潰決奔放,

蛟龍出沒其間, 夷城郭宮室, 而不可阻遏. 故吾以爲山水者, 天地之憤氣所結撰而成

也. 天地未辟, 此氣尙蘊於中, 迨蘊蓄旣久, 一旦奮迅而發, 似非尋常所器足以當之.

必極天下之岳峙潮回海涵地負之觀, 而後得以盡其怪奇焉. 其氣之憤見於山水者如

是, 雖歷經千百萬年, 充塞宇宙, 猶未知其所底止. 故知憤氣者, 又天地之才也. 非才無

以泄其憤. 非憤無以成其才 則山水者, 豈非吾人所當收羅於胸中而爲怪奇之文章者

哉?(「유오원시집서劉五原詩集序」)

이처럼 산수를 형상의 측면에서 의인화하는 일은 옛날부터 있어왔다. 당 제국 유종원의 산수 시문이 바로 그러한 예이다. 산수를 이론적인 측면에서 의인화한 시도는 요연의 독창적인 견해이다. 의인화의 중요성도 리에 있지 않고 정에 있다. 원래 요연의 뜻은 대체로 "저 물리를 빌려 내 마음을 펼쳐낸다."[50]는 데에 있다.

모든 일에 강개함이 넘치고 격렬하게 북받쳐서 정감을 다하는 곳에 이르게 되면 곧 천지간의 으뜸가는 절묘한 문자(표현)가 된다. 만약 꼭 옛 문장에서만 문자를 찾고자 한다면 벌써 아류의 의미로 떨어지고 만다.

凡事做到慷慨淋漓激宕盡情處, 便是天地間第一篇絶妙文字. 若必欲向之乎者也中尋

文字, 已落第二義矣.(요연, 「산거잡담山居雜談」)

그의 강개함이 격렬하게 북받치는 것은 '분憤' 한 글자에 있다. 산수의 분노를 가리키는 '산수지분山水之憤'은 그의 심리에 나타난 광기 형태의 표현이다.

50 요연, 「이겸삼십구수시제사李謙三十九秋詩題詞」: 此彼物理, 抒我心胸.

청 제국 초기에 광기의 형태를 가장 침통하게 말한 인물은 황종희(1610~1695)[51]이다. 그의 「축재문집서」[52]를 살펴보자.

아우(축재 황택망)의 사람됨이 굳세고 곧아서 자신을 굽히지 않고 맑고 강직하여 세상과 잘 지낼 줄 몰랐고 괴팍하여 따르는 무리가 적으니 옛날의 소위 '애인'[53]이다. 좁으면 가슴으로 남을 받아들일 수 없고 결코 스스로도 받아들일 수 없다. 외로움과 분기 때문에 사람과 관계를 끊고 산꼭대기와 물가에서 방황하고 통곡하니, 이 울분을 끝내다 쏟아낼 수 없어 배가 부어올라 죽기에 이르렀다. …… 동생처럼 세속을 놀라게 하는 말은 지금 이곳에서는 어울리지 않는 법이다.

_{개 기 위 인 경 직 이 불 능 굴 기 청 강 이 불 능 선 세 개 특 과 도 고 지 소 위 애 인 야 애 즉 흉 불 용}
蓋其爲人, 勁直而不能屈己, 淸剛而不能善世, 介特寡徒, 古之所謂隘人也. 隘則胸不容

_{물 병 불 능 자 용 이 기 고 분 절 인 방 황 통 곡 어 산 전 수 서 지 제 차 경 경 자 종 불 능 하 지 어 고}
物, 幷不能自容. 以其孤憤絶人, 彷徨痛哭於山巓水澨之際, 此耿耿者終不能下, 至於鼓

_{창 이 졸 개 경 세 해 속 지 언 비 금 지 지 상 소 의 유 야}
脹而卒. …… 蓋驚世駭俗之言, 非今之地上所宜有也.(황종희, 「축재문집서縮齋文集序」)

개성의 지향을 굳게 지키기 때문에 세상에 받아들여지지 않고 세상을 받아들이지도 않는다. 뿐만 아니라 스스로 그만둘 수 없어 다만 산꼭대기와 물가에서 통곡한다. 통곡해도 마음을 가라앉히기가 어렵고, 마음을 가라앉히기가 어려울 뿐만 아니라 도리어 외롭고 분하기까지 하다.

고대 미학에서 울분을 떨쳐서 글을 창작하는 '발분저서'[54] 전통은 명청 시대에 이르러 이미 질적인 변화를 맞이했다. 첫째, 발분저서는 일반적으로 화내는 마음이 아니라

51 | 황종희黃宗羲는 명말청초의 사상가, 사학자로 여요餘姚(지금의 절강(저장)성 여요(위야오)) 출신으로 자가 태중太中, 세상 사람이 이주梨洲 선생이라고 불렀다. 고염무·왕부지와 함께 명 말의 세 유로遺老로 불리었다. 저서로 『명이대방록明夷待訪錄』『송원학안宋元學案』『명유학안明儒學案』 등이 있다.

52 | 『축재집縮齋集』은 황종희가 아우 황택망黃澤望의 사후에 남은 시문을 모아 편집한 책이다. 심선홍(선산홍)沈善洪 主編, 吳光 執行 主編, 『황종희전집黃宗羲全集』 第10冊, 浙江古籍出版社, 2006, 12~13쪽 참조.

53 | 애인隘人은 보통 도량이 협소한 사람을 가리키기도 하나 여기서 세상의 시류와 맞지 않아 울분이 쌓여 자기와 남을 모두 포용할 수 없는 사람으로 쓰인 듯하다. 육유陸游, 「반룡폭포蟠龍瀑布」: 退之亦隘人, 强言不平鳴.

54 | '발분저서發憤著書'는 사마천의 『사기』「태사공자서太史公自序」에 보인다. 옛날 성현들이 모두 뜻에 있어 맺혀 응어리진 바가 있었지만 그 도를 세상에 통하게 할 수 없어 지난 일을 서술하여 후대 사람들이 자기의 뜻을 알아주기를 바랐다고 한 데서 나온 말이다. 정치권력의 박해에 대한 불만과 반항이 나타나 있는 사마천의 발분저서의 이론은 『이소』에 대한 평가에서도 나타나 있고, 훗날 문학가에게 인용되어 발전되었다.

광기의 형태, 즉 가장 극단적인 정감으로 바뀌었다. 둘째, 그것은 이미 '꽉 막히고 비천한 처지를 편안하게 여기고 은거하는 처지에 번민을 씻어줄' 수 없었다. 황종희의 말처럼 '울분을 끝내 다 쏟아낼 수 없고', 서위의 말처럼 '풀기 어려운 한'과 같다.

그런데도 명 제국 말기의 광과 청 제국 초기의 광은 겉보기에 서로 비슷하지만 본질적으로 또 다르다. 명 말의 광은 6백 년 이래로 시민 취미가 역사적으로 발전하여 도달한 하나의 질점質點을 그 기초와 배경으로 삼는다. 반면 청 초의 광은 이민족이 중원으로 들어오고 산하가 변해버린 침통한 분위기를 그 기초와 배경으로 삼는다.

두 가지는 본질적으로 다르지만 현상적으로 관련이 있다. 명 말의 광은 일종의 심리 상태 모델과 미학 양식을 제공하여 청 초의 광으로 하여금 이러한 형식에 의해 자신의 새로운 내용을 표현할 수 있게 했다. 이 때문에 구체적 내용이 아니라 미학의 형식에서 양자의 상통성과 상동성은 모두 분명하다.

바로 이런 미학 양식의 상통성에서 보면 청 초 부산(1607~1684)[55]의 서예 이론과 이지 · 서위 · 탕현조의 이론을 함께 놓을 수 있다. 부산은 「글자를 지어 자손에게 보임」에서 '사녕사무四寧四毋'를 제시했다.

> 차라리 서투를지언정 기교를 부리지 말고, 차라리 추할지언정 예쁘게 꾸미지 말고, 차라리 지루할지언정 가볍고 교활하지 말고, 차라리 바르고 솔직할지언정 애써 안배하지 말라.
>
> 영졸무교　영추무미　영지리무경활　영직솔무안배
> 寧拙毋巧, 寧醜毋媚, 寧支離毋輕滑, 寧直率毋安排.
>
> <div align="right">(부산, 「작자시아손作字示兒孫」)</div>

언어의 구도에서 서투름 · 추함 · 지루함 · 솔직함과 기교 · 꾸밈 · 가벼움 · 안배가 완전히 대립되고 있다. 이는 바로 동심과 도리, 지정과 이법, 본색과 상색이 완전히 상반되는 것과 같다. 여기서 양자를 갈라놓는 사유 모델을 제시하고 있다. 부산의 '사녕

55 ∣ 부산傅山은 명청明淸 교체기의 태원太原(지금의 산서(산시)성 태원(타이위안)시) 출신으로 초명初名이 정신鼎臣, 자가 청죽靑竹이었는데, 후에 청주靑主로 바꾸었다. 명나라 제생諸生으로 명이 멸망한 뒤에 도사道士가 되어 토실土室에 은거하며 어머니를 봉양하였고, 청조의 여러 차례 출사 권유에도 병을 칭탁하며 나아가지 않았다. 고염무가 그의 지조와 절개를 높이 평가했다. 모든 학문의 영역에 두루 박학하고 서화書畵와 의학에도 조예가 깊었다. 저서로 『상홍감집霜紅龕集』이 있다.

사무'는 두 가지 중요한 미학 문제, 즉 추함과 영감靈感을 포함하고 있다. 이에 대해 제6장 제6절에서 논의하려고 한다.

여기서 명 말과 청 초의 공통점과 차이점 그리고 그 의의를 강조하고 있다. 청 초의 사조는 순정한 사대부의 전아한 풍조를 드러낸다. 천지의 변화와 망국의 울분은 청 초의 사대부로 하여금 미학 형식에서 명 말의 광기 형태와 연계시키도록 했다. 그들은 명 말 사조와 '광'에서 같지만 명 말의 '속俗'에 찬동하지 않고 호응하지 않는 점에서 달랐다. 부산의 '사녕' 내용은 모두 사인의 '아雅'와 관련되고 '사무'의 내용은 모두 '속'과 관련된다. 이 때문에 명 제국 말기와 청 제국 초기의 광기 사조는 다음처럼 삼각형으로 나타낼 수 있다. 〔하단 그림〕

아와 속의 차이가 있을지라도 양자는 새로운 미학 양식을 위해 공동의 기반을 제공했다. 이러한 미학 양식의 상동성으로 인해 양자의 차이가 서로 다가서게 되었다. 거시적 관점에서 보면 김성탄이 명 말 사조, 즉 광과 속을 더 많이 이어받았다. 석도를 대표로 하는 사승四僧은 청 제국 초기의 주류로서 광과 아를 이어받았다. 정판교鄭板橋(1693~1765)를 대표로 하는 양주팔괴[56]는 이 두 가지를 종합했다고 볼 수 있다. 이러한 거대한 조류 속에 담긴 중요한 사상에 대해 모두 제6절에서 논의하고자 한다.

56 | 양주팔괴揚州八怪는 18세기 청 중기에 강소(장쑤)성 양주(양저우)揚州에서 활동한 독특한 개성을 지닌 8명의 화가로 금농金農·황신黃愼·이선李鱓·왕사신汪士愼·고상高翔·정섭鄭燮·이방응李方膺·나빙羅聘를 가리킨다. 이들 외에 고봉한高鳳翰·민정閔貞·화암華嵒을 포함하여 양주파揚州派라고도 한다. 자신의 개성을 표현하면서 독자적인 화풍을 통해 당시의 전형적인 문인화에서 벗어난 괴이하리만큼 자유분방한 그림을 그렸다.

제4절

성령性靈: 명 제국 말기에서 청 제국 초기까지

이 절에서는 공안파公安派 삼원三袁[57]이 주장한 성령性靈과 원매(1716~1797)[58]가 주장한 성령의 내용면에서 같은 점과 다른 점을 살펴봄으로써 새로운 미학이 명 제국 후기에서 청 제국의 번영기까지 어떻게 변화해갔는가를 설명하려고 한다. 여기서 원매의 성령론을 통해 이어李漁(1611~1680) 등의 인물을 모두 포괄하는 청 제국의 내재적인 새로운 미학의 마지막 단계를 대신하려고 한다.

이지가 제시한 '동심' 개념은 공안파 삼원에게 '성령'으로 바뀌었다. 양자의 공통점은 모두 '진심'을 높이고 '개성'을 중시하며 '지정'을 강조한 데에 있다. 이러한 '진심' '지정' '개성'이 나아가는 방향은 이지·서위와 마찬가지로 삼원의 경우에도 아정한 전통과 훨씬 거리가 멀다. 공안파 삼원은 옛 사상에 대해서 이지처럼 아주 싫어하고 관계를 끊어 결코 어울릴 수 없다고 맹세할 정도로 강렬한 성격을 드러내지 않았다. 사인의 풍격으로 그들이 옳다고 생각하는 것을 행하며 옛 사상과 자신의 방향이 서로 방해받지 않기를 바랐다.

57 | 명 제국 말기의 문인 원종도·원굉도·원중도 3인을 공안삼원이라고 한다. 공안은 그들이 태어난 지역으로 지금의 호북(후베이)성을 가리킨다.

58 | 원매袁枚는 청나라의 전당錢塘(지금의 절강(저장)성 전당(첸탕)현) 출신으로 자가 자재子材, 호가 간재簡齋이다. 세상에서는 수원隨園으로 알려졌다. 강녕(남경)지부로 재임 중에 치적을 쌓았지만 33세에 사직하고 이후 남경의 소창산小倉山에 큰 저택을 짓고 주로 문필 수입으로 호사스런 생활을 유지했다. 원매는 남송대의 양만리가 주장한 '풍취란 오로지 성령을 베껴내는 것[風趣專寫性靈]'과 명 말 원굉도의 '독자적으로 성령을 펴낸다[獨抒性靈]'의 영향을 받아 성령설을 주장하였다. 그가 말하는 성령이란 일반적으로 개인의 천성에 관계되는 성정과 달리 천성 안에서 물들여진 특별한 예술적 감수성의 일종으로 '타고난 감수성'이라고 할 수 있다. 그의 저서인 『수원시화隨園詩話』『수원식단隨園食單』이 널리 읽혀졌다.

동심설이 이지에게 이성 위에서 본성에 맡겨 행동하는 쪽으로 나타났다고 한다면, 성령설은 삼원에게 향락에 따르며 본성을 좇아 행동하는 방향으로 나타났다. 삼원의 대표적 인물인 원굉도(1568~1610)[59]는 쾌활한 인생에는 다섯 가지가 있다고 말한다.[60]

눈으로 세간의 색을 다 보고 귀로 세간의 소리를 다 듣고 몸으로 세간의 안락함을 다 맛보고 입으로는 세간의 이야기를 다 말하는 것이 첫 번째 쾌활함이다.

당 앞에 성찬을 차려놓고 당 뒤에서 음악을 연주하며 손님이 자리에 가득하고 남녀가 신발을 뒤섞어두며, 촛불의 기운이 하늘에 향을 퍼뜨리고 옥구슬과 비취가 땅에 널려 있으며, 혼백이 휘장 속으로 들어가고, 꽃 그림자가 옷 사이로 흘러드는 것이 두 번째 쾌활함이다.

책 상자 속에 만 권 서적을 보관하되 서적은 모두 진기하고, 저택 곁에 한 채 집을 두고 그 집 속에서 진정으로 마음을 같이하는 벗 십여 사람과 약속하여 그 사람들 가운데 사마천·나관중(1330?~1400?)[61]·관한경[62]같이 식견이 아주 높은 사람을 한 사

59 | 원굉도袁宏道는 명 말의 문인으로 공안公安(현재 호북(후베이)성 공안(궁안)현) 출신으로 자가 중랑中郎, 호가 석공石公이다. 25세에 진사가 되었고 여러 관직을 거쳐 43세에 좌천, 같은 해에 귀향하여 병사하였다. 남긴 저서로 『원중랑전집』이 있다. 형 종도, 아우 중도와 함께 공안파로 불린다. 그러나 문학론으로서는 굉도가 핵심적인 인물이다. "성령을 독자적으로 펼쳐 격식에 얽매이지 않고 자기의 가슴에서 흘러나오는 대로가 아니면 기꺼이 붓을 들지 않는다."라고 하였다. 정情은 진眞, 말은 직直이라 주장하는 그의 성령설은 왕세정王世貞·이반룡李攀龍 등의 고문사파古文辭派의 의고주의擬古主義와 대립, 청의 원매에까지 전해졌다. 전통과 고전에 고착되는 것을 싫어한 것은 왕수인·왕기의 사상을 받아들이고 자연스러운 진정을 주장한 것은 이지의 동심설에 연결된다. 주자학적인 리理를 좋아하지 않고 인간의 심성은 본래 무선무악無善無惡한 것으로 보는 양명 좌파의 사상을 시문의 창작으로 살려 놓으려고 하였다. 공안파의 문학론은 신해혁명辛亥革命 이후의 근대문학론과 연결되어 갔다. 그의 저서에 대한 국역본으로 심경호·박용만·유동환 역주, 『역주 원중랑집』 20책, 소명출판, 2004가 있다.

60 | 이하의 원굉도의 글은 심경호·박용만·유동환 역주, 『역주 원중랑집』 2, 소명출판, 2004의 번역을 참조했다. 원굉도의 글들을 모아놓은 문집들은 이본異本이 여러 종 있어 판본마다 글자의 출입이 있다. 이본의 교감에 대해서도 『역주 원중랑집』에 상세하다. 참고로 장법(장파)이 인용 저본으로 삼은 판본은 소수본小修本, 서종당본書種堂本인 듯하다.

61 | 나관중羅貫中은 원 말 명 초의 문학가로 태원太原(지금의 산서(산시)성 태원(타이위안)시) 출신으로 이름이 본本 또는 관貫이라 하며 자가 관중貫中, 호가 호해산인湖海山人이다. 생애와 사적이 잘 알려져 있지 않다. 통속 소설을 창작한 작가로서 그가 개편하고 윤색한 장편 소설로 『삼국연의』 외에 『수당연의隋唐演義』 120회, 『잔당오대사연의殘唐五代史演義』 60칙, 『삼수평요전三遂平妖傳』 40회 등이 있다. 유비를 높이고 조조를 낮게 보는 전통 관념 때문에 인물 묘사에서 진실성을 잃은 부분이 있지만 문언과 백화를 사용한 긴박감 넘치는 문장은 생동감이 넘친다고 평가된다. 그의 『삼국연의』는 후대에 출현한 역사연의와 희곡에 큰 영향을 끼쳤고, 『삼국연의』를 제재로 한 「군영회群英會」「착방조捉放曹」 같은 작품들은 지금도 무대에 올려 공연되고 있다.

62 | 관한경關漢卿은 원나라의 희곡 작가로 대도大都(지금의 북경(베이징)시) 출신으로 호가 이재수已齋叟이

람 세워 주인으로 삼는다. 무리를 나누어 안배하여 각각 한 가지 책을 완성해서, 멀리 당송唐宋의 세상물정 모르는 유학자의 낡은 풍습을 세련되게 고치고 가까이 한 시대에 다 끝내지 못한 글을 완성하는 것이 세 번째 쾌활함이다.

천 금으로 배를 하나 사서 배 안에 고취鼓吹(악기)의 한 악대를 두고, 기생과 첩 서너 명 한량한 사람 서너 명과 함께 '가택을 둥실 물 위에 띄워' 늙음이 이르는 것을 모르고 살아가는 것이 네 번째 쾌활함이다.

하지만 사람으로 태어나 기쁨만 이렇게 누린다면 10년도 못 가서 가산과 전답이 탕진되고 말 것이다. 그 다음에 일신이 낭패하여 아침에 저녁까지 살지 어떨지를 알지 못하여 가기歌妓의 교방에서 탁발托鉢하고 고단한 노인의 밥그릇을 나누어 먹으며 고향 친척들 사이를 왕래하여 태평스럽게 수치를 모르는 것이 다섯 번째 쾌활함입니다. 사로서 이 가운데 한 가지의 쾌활함이 있다면 살아서는 부끄러움이 없고 죽어서도 그 이름이 잊히지 않을 것이다.(심경호 외, 2: 134~136)

目極世間之色, 耳極世間之聲, 身極世間之安, 口極世間之譚, 一快活也. 當前列鼎,

當後度曲, 賓客滿席, 男女交舃, 燭氣熏天, 珠翠委地, 皓魄入帷, 花影流衣, 二快樂也.

篋中藏萬卷書, 書皆珍異, 宅畔置一館, 館中約眞正同心友十餘人, 人中立一見識極

高, 如司馬遷羅寬中關漢卿者爲主, 分曹部署, 各成一書, 遠文唐宋酸儒之陋, 近完一

代未竟之篇, 三快活也. 千金買一舟, 舟中置鼓吹一部, 妓妾數人, 游閑數人, 泛家浮

宅, 不知老之將志, 此四快活也. 然人生受用至此, 不及十年, 家資田地蕩盡矣. 然後一

身狼狽, 朝不謀夕, 托鉢歌妓之院, 分餐孤老之盤, 往來鄕親, 恬不知恥, 五快活也. 士

有此一者, 生可無愧, 死可不朽矣.(원굉도, 「공유장**63**선생龔惟長先生」)

다. 금나라 말엽에 태어나 원元 성종成宗 대덕大德 연간(1297~1307)까지 살았던 것으로 알려져 있을 뿐 생몰 연대가 확실하지 않다. 중국 고대 희곡의 기초를 놓은 인물로 문예를 좋아하고, 음률에 정통했으며 가무에도 뛰어났다고 알려진다. 작품은 대체로 역사의 고사와 현실 생활에서 소재를 취하여 당시 사회와 통치자들의 부패를 폭로했다. 또한 하층 부녀를 비롯한 백성들의 고난과 소박한 소망을 반영하고자 하였으며 깊은 동정을 표현했다. 원 잡극雜劇 작가 중에서 비교적 이른 나이에 창작 활동에 종사했으며 작품은 60여 종으로 알려져 있는데, 특히 『두아원竇娥寃』『단도회單刀會』『망강정望江亭』 등과 같은 작품은 오래도록 무대에 올려졌고, 어떤 작품은 지금도 개편되어 상연되고 있다.

다섯 가지 쾌활함을 살펴보면 1) 각 감각기관의 완전한 향유, 2) 극도의 호화스러움과 사치, 3) 최고의 정신적 창조, 4) 화려한 유람 생활의 향유, 5) 빈궁과 유랑의 체험 등으로 되어 있다. 이 중 한 가지라도 극단에 이르면 덕행이 높고 인품이 훌륭한 사람이라면 하지 않을 일을 하고, 또 예상을 뛰어넘어 일반 속세 사람들이라면 감히 상상할 수 없는 일을 상상하고 있다. 이것이 바로 원씨 삼형제의 특징을 나타내는 '성령'이다. 사람됨이 이러한 성령을 따르니 글을 짓는 데에도 성령을 숭상하게 된다.

> 아우 소수(원중도)의 시는 …… 대체로 오로지 자신의 성령을 펼쳐내어 상투적인 격식에 얽매이지 않았으며 자신의 가슴속에서 우러나온 것이 아니면 붓을 들지 않았다. 때때로 정情과 경경境이 부합되면 짧은 시간에 수많은 말을 마치 물이 동쪽으로 쏟아지듯 써서 사람의 혼이 달아나게 할 정도였다. 그 사이에는 잘된 곳도 있고 또 흠도 있다. 잘된 곳은 다시 말할 필요가 없지만 흠이 있는 곳도 역시 자신의 가슴에서 나온 본래의 모습[本色]이고 독자적으로 창조한 말이다. 하지만 나로 말하면 그렇게 흠 있는 곳을 대단히 좋아하고 남들이 말하는 훌륭한 곳이 오히려 꾸미고 베낀 것이라고 안타깝게 여기지 않을 수 없다. 왜냐하면 가까운 시대 문인의 기질적 습관을 완전히 탈피하지 못하였다고 생각하기 때문이다. (심경호 외, 2: 94)
>
> 제소수시 대도독서성령 불구격투 비종자기흉억류출 불긍하필 유시정여경
> 弟小修詩, …… 大都獨抒性靈, 不拘格套, 非從自己胸臆流出, 不肯下筆, 有時情與境
>
> 회 경각천언 여수동주 령인탈백 기간유가처 역유가처 가처자불필언 즉자처역
> 會, 頃刻千言, 如水東注, 令人奪魄. 其間有佳處, 亦有佳處. 佳處自不必言, 卽疵處亦
>
> 다본색독조어 연여즉극희기자처 이소위가자 상불능불이분식도습위한 이위미능
> 多本色獨造語. 然余則極喜其疵處, 而所謂佳者, 尙不能不以粉飾蹈襲爲恨, 以爲未能
>
> 탈진근대문인기습고야
> 脫盡近代文人氣習故也. (원굉도, 「서소수시序小修詩」)

여기서 공안파 성령론의 세 가지 특징이 드러나 있다. 첫째, 성령을 상투적인 격식에 대립시킨다. 정통 문인이 따르는 격식에 동조하지 않고 독특하게 추구하는 성령을 기치

63 | 공유장龔惟長은 원굉도의 외숙부로 이름이 중경仲慶, 자가 유장惟長, 호가 수정壽亭이다. 만력 8년(1580) 진사로 행인行人(朝覲과 聘問을 담당)을 제수받았다가 어사가 되었다. 장거정張居正을 변호하여 관직에서 쫓겨나기도 했다. 관직은 병부거가사兵部車駕司 원외랑에 이르렀다. 심경호 외 역주, 『역주 원중랑집』 2, 138쪽 참조.

로 내걸었다. 둘째, 글쓰기의 영감을 강조한다. 앞서 살펴본 이지의 경우처럼 '발광하여 크게 부르짖고 눈물 흘리고 통곡하는' 광기의 형태는 없고 사인의 자유분방함이 나타난다. 셋째, 관습적으로 받아들이는 '잘된 점'에 대해 오히려 유감스러워하고 분명한 '흠'에 대해 오히려 의외로 좋아한다. 공안파 성령론에는 여전히 '본성을 좇아 행동하는' 집요함이 있다. 이 때문에 이지·서위와 마찬가지로 원씨 삼형제는 진정한 성령을 중심으로 삼았는데 성령이 있으니 세속적이어도 좋고 솔직(노골적)하더라도 신경 쓰지 않았다.

> 가난하고 병들어 하릴없던 삶에서 생겨난 고통을 시로 담아냈다. 그 시들이 모두 슬프게 우는 듯하고 욕하는 듯해서 슬피 울며 길을 잃어버린 감개를 이기지 못했다. 나는 그의 시를 읽으면서 슬픔에 젖는다. 대체로 감정이 지극한 데에 이른 말은 저절로 남을 감동시킬 수 있으니 이것이 곧 진정한 시로서 전할 만하다. 어떤 사람은 오히려 너무 솔직하다(노골적이다)고 비판했다. 그런 사람은 감정이 상황에 따라 변하며 글자가 감정을 좇아가면서 생겨난다는 사실을 전혀 모른다. 하지만 제대로 표현되지 않을까 걱정될 뿐이지 솔직함이 무슨 문제가 있겠는가?(심경호 외, 2: 96)
>
> 상 이 빈 병 무 료 지 고　발 지 어 시　매 매 약 곡 약 매　불 승 기 애 성 실 로 지 감　여 독 이 비 지　대
> 嘗以貧病無聊之苦, 發之於詩, 每每若哭若罵, 不勝其哀聲失路之感, 余讀而悲之. 大
> 개 정 지 지 어　자 능 감 인　시 위 기 시 가 전 야　이 혹 자 유 이 태 로 병 지　증 부 지 정 수 경 변　자
> 槪情至之語, 自能感人, 是謂其詩可傳也. 而或者猶以太露病之. 曾不知情隨境變, 字
> 축 정 생　단 공 부 달　하 로 지 유
> 逐情生, 但恐不達, 何露之有?(원굉도, 「서소수시」)

> 요즘 일반 가정의 아낙네나 어린아이들이 부르는 「벽파옥」「타초간」[64] 따위는 오히려 견문도 없고 지식도 없는 진실한 사람이 지은 작품이므로 진정한 소리가 많다. 한위 시대의 문장을 모방하지 않고 성당의 문장을 배우지 않고도 본성에 내맡겨 표현하면 도리어 사람의 희로애락과 기호, 정욕에 통하니 이것이 기쁜 일이다.(심경호 외, 2: 95~96)
>
> 금 문 염 부 인 유 자 소 창　벽 파 옥　타 초 간 지 류　유 시 무 문 무 식 진 인 소 작　고 다 진 성　불
> 今聞閭婦人孺子所唱 「擘破玉」「打草竿」之類, 猶是無聞無識眞人所作, 故多眞聲. 不

64 | 「벽파옥擘破玉」과 「타초간打草竿」은 명나라 만력 연간에 민간에서 유행하던 가곡歌曲이다. 모두 사랑하는 사람을 기다리거나 떠나보내는 데에서 오는 안타까움을 노래하고 있다.

746

효 빈 어 한 위　불 학 보 어 성 당　임 성 이 발　상 능 통 어 인 지 희 노 애 락 치 호 정 욕　시 가 희 야
效顰於漢魏, 不學步於盛唐, 任性而發, 尙能通於人之喜怒哀樂耆好情欲, 是可喜也.

<div align="right">(원굉도,「서소수시」)</div>

자신의 뜻이 하고자 하는 바를 말하여 스스로 편안함을 구하니 비난과 칭찬, 옳고
그름을 일체 묻지 않았다.

수 기 의 지 소 욕 언　이 구 자 적　이 훼 예 시 비　일 체 불 문
隨其意之所欲言, 以求自適, 而毀譽是非, 一體不問.(원중도,「묘고산법사비妙高山法寺碑」)

삼원의 '본성을 좇아 행동한다'는 솔성이해率性而行은 명사名士가 풍류를 즐길 때 본
성대로 노는 것이다. 그들은 운치와 취향을 추구한다. 이때의 운치와 취(흥미)는 본래
의미가 아니라 동심·성령과 연결된 내용을 말한다.

원굉도는 「진정보회심집서陳正甫會心集序」에서 퍽이나 재미있게 이야기한다. 그는
먼저 이렇게 말한다. "세상 사람들이 얻기 어려운 것은 취(흥미)이다. 흥미는 산의 색,
물의 맛, 꽃의 빛, 여성의 자태와 같다. 비록 말을 잘하는 사람이더라도 한 마디로 표현
할 수 없고, 마음으로 이해한 사람이라야만 안다."[65] 이런 말은 사공도·엄우 등이 아
취를 말한 것과 같은데 '여성의 자태'라는 구절을 더한 것은 원씨 삼형제의 직접적인
경험에서 나온 이야기이면서 개성적 특징이기도 하다.

다시 말한다. "취(흥미)를 저절로 그러한 데에서 얻은 경우 깊지만, 배우고 묻는 데에
서 얻은 경우 깊이가 얕다. 어린아이의 경우 흥미가 있는 줄을 알지는 못하지만 어디를
가든 흥미가 아닌 게 없다."[66] 본래 취(흥미)는 동심설의 기초 위에 세워졌다. 다음에
또 이지의 「동심설」에 담긴 본래 의미를 그대로 모방한 대목이 있다. "나이가 점점 들
자 관직도 올라가고 품계도 높아지고 …… 모두 문견과 지식에 매여 리理 속으로 더욱
깊이 들어가지만 취로부터 더욱 멀리 떠나갔다."[67]

취(흥미)를 논의한 글에서 취는 원씨 삼형제의 '본성을 좇아 행동하는' 것과 서로 연
결되어 있다.

65 원굉도,「진정보회심집서陳正甫會心集序」: 世人所難得者有趣, 趣如山上之色, 水中之味, 花中之光, 女中之
　態, 雖善說者不能下一語, 唯會心者知之.
66 원굉도,「진정보회심집서」: 夫趣得之自然者深, 得之學問者淺, 當其爲童子也, 不知有趣, 然無往而非趣也.
67 원굉도,「진정보회심집서」: 迨夫年漸長, 官漸高, 品漸大 …… 俱爲聞見知識所縛, 入理愈深, 然其去趣有遠矣.

어리석은 나는 취(흥미)에 가까워도 품격이 없다. 품격이 더욱 낮아지므로 추구하는 것도 낮아진다. 때로는 술과 고기를, 때로는 노래 잘하는 기녀를 재미삼아 본성을 좇아 행동해도 아무런 거리낌이 없다. 스스로 세상에 절망하기에 온 세상이 비웃어도 신경 쓰지 않으니 이것이 하나의 취(흥미)이다.

우 불 초 지 근 취 야 이 무 품 야 품 유 비 고 소 구 유 하 혹 위 주 육 혹 위 성 기 솔 성 이 행 무 소
愚不肖之近趣也, 以無品也, 品愈卑故所求有下, 或爲酒肉, 或爲聲伎, 率性而行, 無所
기 탄 자 이 위 절 망 우 세 고 거 세 비 소 지 불 고 야 차 우 일 취 야
忌憚. 自以爲絶望于世, 故擧世非笑之不顧也, 此又一趣也.(원굉도, 「진정보회심집서」)

이것이 다섯 가지 쾌활 중의 '편안하여 조금도 부끄러운 줄 모르는' 네 번째 쾌활함과 비슷하지 않은가? 원굉도가 취와 리의 대립에서 "온 세상이 비웃어도 신경 쓰지 않는다."라고 했는데, 이는 이지처럼 결의가 있다. 하지만 이지처럼 이성의 충동으로 '발광하며 크게 소리 지르고 눈물을 쏟으며 통곡'하지 않고 감성의 충동에서 사인의 유머를 드러낸다.

운과 취는 1) 중국 미학의 핵심적 정신과 연결되고, 2) 동심설과 상통하며, 3) 성령파의 본성을 좇아 행동하는 것과 융합한다. 이는 한편으로 공안파로 하여금 명 말의 정신에 따라 옛 개념을 뜯어고치게 하고, 다른 한편으로 또 옛 개념으로 새로운 정신을 표현하게 했다. 여기서 새것과 옛것의 조화를 암시한다. 이러한 조화성은 원중도가 자신이 머물 곳을 구상하는 중에 더 뚜렷하게 나타난다.

산촌 소나무 속에, 삼층으로 된 누각을 지으리.
삼층에서 조용히 휴식하고, 분향하여 심신의 수양을 배우리.
이층에 서적을 쌓아두고, 솔바람 소리가 들려올 때,
오른손에 『정명淨名』을, 왼손에 『장자』를 집어 든다.[68]
일층에서 기녀와 악대를 준비해놓고, 술을 마련하여 손님 불러 놀리라.
사방으로 좋은 향기가 흩어지고, 중앙에서 맑은 노래 소리가 난다.
노래를 듣고 마음이 이미 취하면, 비녀를 빼어 먼저 던지리라.

68 |『정명』은 '정명경'의 줄임말로『유마경維摩經』의 다른 이름이다. 구마라습이 번역한 대승불교의 경전으로 유마가 병문안을 온 문수보살文殊菩薩과 문답한 내용을 기록한 것이다. 「불국품佛國品」「방편품方便品」「보살품菩薩品」등 14품으로 되어 있다.

산촌송수리　욕건삼층루　상충이정식　분향학훈수　중층저서적　송풍명수수　우수지
山村松樹裏, 欲建三層樓. 上層以靜息, 焚香學薰修. 中層貯書籍, 松風鳴嗖嗖. 右手持

정명　　좌수지 장주　하층저기악　치주소야유　사각산명향　중앙발청구　문가심이
『淨名』, 左手持『莊周』. 下層貯妓樂, 置酒召冶游. 四角散名香, 中央發淸謳. 聞歌心已

취　욕거할선투
醉, 欲去轄先投.(원중도, 「감회시感懷詩」)

　　한 채의 누각에서 삼층에서 고요히 쉬며 마음을 다스리고, 이층에서 본성을 다스리
며 책을 읽고, 일층에서 감각적인 즐거움을 추구한다. 성령파는 이론에서나 생활에서
나, 정신에서나 감각에서나, 심령에서나 생명에서나 두 영역을 겸비한 새로운 사조이
다. 그들은 이처럼 최대한 세속으로 들어가기도 하지만 세속을 초월하기도 한다. 이지
에서 원씨 삼형제에 이르기까지 '가장 먼저 드는 일념의 본래 마음'으로부터 전면적이
고 최대한의 만족과 쾌활함, '모든 세상이 비웃어도 신경 쓰지 않음'의 추구로 구체화되
었다. '만족'과 '쾌활함'은 명 제국 후기 성령의 핵심이고 청 제국 전기의 전환을 향한
기초이기도 하다.

　　성령설은 명에서 청까지 오면서 오뢰발[69]·원매·조익(1724~1805)[70] 등이 주장했다.
원매의 성령은 정신의 측면에서 공안파 삼원의 사상에 가장 근접한다. 그는 생활의 경
력과 생명의 경향에서 공안파 삼원과 유사하다. 그는 진사 출신으로 강녕江寧의 지현으
로 부임한 적이 있지만 서른 남짓에 관직을 버리고 이때부터 산수를 노닐며 즐기고
성색聲色에 정을 기탁했다. 원매의 성령은 미학에서 구체적으로는 정情·선鮮·아我·
영靈으로 표현된다.

　　성령은 '정'을 중시한다. 원매는 "시란 사람의 성정이다. 가까이 몸에서 시적 요소를
취하면 그것으로 충분하다. 그 말은 마음을 움직이고 그 색은 눈을 빼앗고 그 맛은

69 ｜ 오뢰발吳雷發은 청나라 강희 옹정 연간 때의 문인으로 자가 기교起蛟, 호가 야종夜鐘 또는 한당寒塘이다.
　　저서로 『설시간괴說詩菅蒯』가 있다. 이 책은 반反의고파에 속하는 것으로 후에 원매의 성령설에 영향을
　　주었다. 이 책에 나타난 문학 이론은 반의고주의라는 전제 아래에 세 가지로 요약된다. 첫째, 시인은 흉회
　　胸懷는 맑고 안목은 높을 것, 마음을 비우고 기세를 낮추어 겸손한 자세를 지닐 것, 둘째, 시격은 시대의
　　구속을 받아서는 안 되고 자기만의 풍격을 세우는 것이 중요하며 성정을 근본으로 해야 한다. 셋째, 사詞도
　　최선을 다해 쓰고 의미도 충분히 드러나야 한다. 이병한 편저, 『중국고전시학의 이해』, 문학과지성사, 1992
　　초판, 2002 2쇄, 376~377쪽 참조.
70 ｜ 조익趙翼은 청나라 때 시인이자 시론가로 자가 운숭雲崧, 호가 구북甌北이다. 시에서 원매·장사전蔣士
　　銓과 함께 '강우삼대가江右三大家'로 불렸고 시론에서는 성령설을 주장했던 원매와 유사한 면을 보여주었
　　다. 조익은 시에서 새로운 것을 창조하면서도, 묘사가 주체에 적실하게 부합되는 작품을 높게 평가하였다.
　　저서로 『구북시화甌北詩話』『구북시집甌北詩集』이 있다.

입을 만족하게 하고 그 소리는 귀를 즐겁게 하면 그게 바로 좋은 시이다."[71] 이 말은 눈·입·귀의 만족을 강조함으로써 정의 특징을 설명하는데, 원매의 '정'은 육기가 시는 정에 따른다고 제시한 '시연정詩緣情' 이래의 '정'과 전혀 다르다는 것을 보여준다. 아울러 그는 감성·감각·체험의 맛을 중시했다. 특히 그의 감성·감각·체험은 특별히 남녀의 정에 집중되어 있다.

원매는 「즙원의 시론에 답한 편지」에서 이렇게 말했다.

> 시란 정에서 생겨나는 것이다. 반드시 풀어버릴 수 없는 정이 있고 나서야 반드시 불후의 시가 있게 된다. 정이 가장 우선시하는 것은 남녀 관계만한 것이 없다. 옛사람 굴원이 미인으로 군주를 비유하고 소동파와 이백이 부부로 벗을 비유했으니 그 유래가 오래되었다.
>
> 차 부 시 자 유 정 생 자 야　유 필 불 가 해 지 정 이 후 유 필 불 가 후 지 시　정 소 최 선　막 여 남 녀　고
> 且夫詩者由情生者也, 有必不可解之情而後有必不可朽之詩. 情所最先, 莫如男女. 古
> 지 인 굴 평 이 미 인 비 군　소 리 이 부 처 유 우　유 래 상 의
> 之人屈平以美人比君, 蘇李以夫妻喩友, 由來尚矣.(원매, 「답즙원논시서答葰園論詩書」)

역사에서 도움을 찾고 여러 가지 실례를 끌어와 남녀 사이에 갖는 정의 정당성을 증명한다. 원매는 앞사람들이 이 문제에 대해 주장한 진부한 이론을 다음처럼 엄격히 반박했다.

> 원호문이 진관[72]을 비판하며 말했다. "정다운 작약은 봄 눈물 머금고, 힘없는 장미는 새벽 가지에 누워 있네. 한유의 「산석」 시구를 뽑아 비교해본다면, 비로소 그것이 아녀자의 시임을 알 수 있다네." 이 주장은 커다란 오류이다. 작약과 장미는 원래 여성에 가깝지 산이나 바위에 가깝지 않다. 두 가지를 구별 없이 제기하여 함께 논할 수는 없다. 시의 제목에 각각 그 경계가 있으며 제각기 어울리는 호칭(사물)이 있게 마련이다. 두보의 시는 세찬 기세가 만장에 이를 정도이지만 다음과 같은 시구도 있다. "향기

71 원매袁枚, 『수원시화隨園詩話』補遺 卷1: 詩者, 人之性情也. 近取諸身而足矣. 其言動心, 其色奪目, 其味適口, 其音悅耳, 便是佳詩. ㅣ이하 『수원시화』의 번역은 이재숙, 「청대 원매의 『수원시화』선역」, 강릉대학교 대학원 석사학위논문, 2007을 참조하며 옮긴이가 부분적으로 수정하였다.

72 ㅣ진관秦觀은 북송北宋 때의 문인으로 자가 소유少游, 호가 회해거사淮海居士이다. 고문古文과 시詩를 잘 지었고, 특히 사詞에 뛰어났다.

로운 운무에 미인의 구름 같은 머리털이 젖고, 맑은 햇빛에 옥 같은 팔이 차갑다."
"제가끔 나르는 호랑나비도 원래 서로 쫓았고, 꽃받침이 합쳐진 부용꽃은 본래 다른
한 쌍이었네."[73] 한유의 시는 허공을 가로지르며 반석처럼 단단한 말을 쓰지만 다음과
같은 시구도 있다. "은빛 등이 아직 꺼지기 전에 창가엔 새벽빛이 들고, 미녀는 반쯤
취해 앉아서 봄빛 더하는구나."[74] 또 어찌 일찍이 여성이 쓴 시라고 하지 않는가?
『시경』「빈풍豳風·동산東山」에 "신혼 때 그토록 즐거웠으니, 오래된 지금이야 더욱
어떠하랴!"라고 읊고 있다. 주공과 같은 위대한 성인 역시 해학을 잘 했다.

元遺山譏秦少游云, "有情芍藥含春淚, 無力薔薇臥曉枝. 拈出昌黎山石句, 方知渠是
女郎詩." 此論大謬. 芍藥, 薔薇原近女郎, 不近山石, 二者不可相提幷論. 詩題各有境
界, 各有宜稱. 杜少陵詩光焰萬丈, 然而 "香霧雲鬟濕, 淸輝玉臂寒." "分飛蛺蝶原相逐,
幷蒂芙蓉本是雙." 韓退之詩橫空盤硬語, 然 "銀燈未銷窓送曙, 金釵半醉坐添春." 又何
嘗不是女郎詩耶. 「東山」詩, "其新孔嘉, 其舊如之何" 周公大聖人亦且善謔.

(원매, 『수원시화』 권5)

당시 사람의 진부함에 대해 경전을 인용하여 이전처럼 비판했다.

들건대 『별재』 중에 왕언홍[75]의 시를 선별하지 않았는데, 애정시(염정시)라 가르침을
줄 수 없다고 여긴 듯하다. 나는 그런 생각에 의심이 간다. 『시경』「관저關雎」는 애정
시이다. 숙녀를 찾느라 이리저리 뒤척이며 잠 못 이루는 데에 이르렀다. 문왕이 지금
태어나서 선생을 만난다면 참으로 위험하구나! 『주역』「계사전」에는 "한 번 음하고
한 번 양하는 것을 도라고 한다."라고 하였다. 또 「서괘전序卦傳」에는 "부부가 있은
뒤에 부자가 있다."라고 하였다. 음양과 부부는 애정시의 기원이다.

73 | 두 시는 각각 두보의 「월야月夜」와 「진정進艇」의 일부분이다.
74 | 이 시는 한유의 「주중류상양양이상공酒中留上襄陽李相公」의 일부분이다.
75 | 왕언홍王彦泓(1593~1642)은 명 말 시인으로 자가 차회이다. 그는 즐겨 염체艷體의 짧은 시를 지었는데,
 기교가 많으나 다작하지 않았다. 사詞도 다작하지 않고 다른 사람의 작품을 잘 수정했다. 저서로 『의우집疑
 雨集』이 있다.

문 별재 중독불선왕차회시 이위염체부족수교 복우의언 부 관저 즉염시야 이구
聞『別裁』中獨不選王次回詩, 以爲艷體不足垂敎, 僕又疑焉. 夫「關雎」卽艷詩也, 以求

숙녀고 지우전전반측 사문왕생우금우선생 위의재 역 왈 일음일양위지도 우
淑女故, 至于輾轉反側, 使文王生于今遇先生, 危矣哉.『易』曰: "一陰一陽謂之道." 又

왈 유부부연 후유부자 음양부부 염시지조야
曰: "有夫婦然 後有父子." 陰陽夫婦, 艷詩之祖也. (원매, 「재여심대종백서再與沈大宗伯書」)

지정은 남녀에 집중되어 있고 남녀의 관계를 다룬 시란 바로 애정시(염정시)이다. 원매는 고전의 권위를 빌려 '정'을 증명하면서 고전의 성질을 바꿔놓았을 뿐만 아니라 자신의 감성의 정을 마음껏 드러내기도 했다. 그는 공안과 삼원처럼 남녀 사이의 애정과 무관한 문제를 설명할 때조차도 애정의 냄새를 풍기며 글을 썼다. "시문에서 구상과 창작은 마치 미인의 머릿결과 하얀 피부 그리고 아름다운 미소처럼 타고난 것이다. 시문에서 글을 뽑아 쓰거나 전고를 사용하는 것은 마치 미인의 의상과 머리 장식처럼 후천적인 것이다."[76]

감성·감각·체험에 편중하기 때문에 원매의 성령론이 '진眞'을 강조할 때 더욱 신선하다는 '선鮮'이란 한 글자를 중시한다. 원매에 따르면 시를 쓰고자 할 때 "붓을 잡고 화공化工을 배워야 그 맛이 살아 있는 듯이 생생해진다."[77] 이러한 '화공'은 용법의 측면에서 희곡·소설과 마찬가지로 인공적 기술의 '화공畵工'과 구별된다. 이것이 바로 성령이며 성령은 신선하고 생생해야 한다.

곰 발바닥과 표범의 태반은 음식 가운데 더할 나위 없이 진귀한 것이다. 하지만 산 채로 껍질을 벗겨 통째로 삼킨다면 그 맛이 푸성귀 하나, 죽순 하나만도 못하다. 모란과 작약은 꽃 가운데 더할 나위 없이 부귀하고 화려한 것이다. 하지만 잘라서 꽃꽂이로 만든다면 어쭙잖은 해바라기만도 못하다. 맛이 신선해야 하고 운치는 진실해야 한다. 사람이 반드시 이것을 안 뒤에야 함께 시를 논할 수 있다.

웅장 표태 식지지진귀자야 생탄활박 불여일소일순의 목단 작약 화지지부려자
熊掌, 豹胎, 食之至珍貴者也. 生呑活剝, 不如一蔬一笋矣. 牧丹, 芍藥, 花之至富麗者

76 원매,『수원시화』補遺 권6: 詩文之作意用筆, 如美人之髮膚巧笑, 先天也, 詩文之徵文用典, 如美人之衣裳首飾, 後天也.
77 원매, 「견회잡시遣懷雜詩」: 提筆學化工, 一味活潑潑.

야 전채위지 불여야료산규의 미욕기선 취욕기진 인필지차 이후가여론시
也. 剪採爲之, 不如野蓼山葵矣. 味欲其鮮, 趣欲其眞, 人必知此, 而後可與論詩.

<div align="right">(원매, 『수원시화』 권1)</div>

천금의 구슬로 물고기에게 눈 하나를 바꾼다고 하더라도 물고기가 즐거워하지 않을
것이다. 왜 그럴까? 물고기의 눈은 값은 싸지만 진짜이고 구슬은 귀하지만 가짜이기
때문이다.

이천금지주역어지일목 이어불락자 하야 목수천이진 주수귀이위고야
以千金至珠易魚之一目, 而魚不樂者, 何也? 目雖賤而眞, 珠雖貴而僞故也.

<div align="right">(원매, 「답증원논시서」)</div>

제일 먼저 진실해야 하고 신선해야 한다. 더 좋은 경우는 인위적이어서도 안 되고
생경해서도 안 된다. 잘라내고 마름질하는 것은 다만 원래의 진실함과 아름다움을 해칠
뿐이다. 지정은 성령의 내재적 요소이고 생동감은 성령의 외재적 표현이다. 안에 있으
면 심정이 되고 밖에 있으면 생동감이 된다. 그 밖의 것은 모두 부차적이다. 바로 이런
의미에서 원매가 늘 무엇을 말했는지 알 수 있다.

『시경』 3백 편에서 오늘날까지 전해져서 남은 시는 모두 성령이지 말을 쌓아올린 것
과 관계가 없다.

자 삼백편 지금일 범시지전자 도시성령 불관퇴타
自『三百篇』至今日, 凡詩之傳者, 都是性靈, 不關堆垛. (원매, 『수원시화』 권5)

양만리가 말했다. "종래 타고난 재능이 모자랐던 사람들은 격조格調 논의를 좋아하지
만 풍취風趣를 이해하지 못했다. 왜 그럴까? 격조는 텅 빈 형식이라 곡조만 있으면
쉽게 그려낼 수가 있지만 풍취는 오로지 성령을 표현해내는지라 천재가 아니면 분별
하지 못하기 때문이다." 나는 이 말을 몹시 좋아한다. 성정이 있어야 격률이 생긴다.
격률은 성정 밖에 따로 있는 게 아니라는 사실을 알아야 한다.

양 성 재 왈 종 래 천 분 저 졸 지 인 호 담 격 조 이 불 해 풍 취 하 야 격 조 시 공 가 자 유 강 구
楊誠齋曰: "從來天分低拙之人, 好談格調而不解風趣, 何也. 格調是空架子, 有腔口
이 묘 풍 취 전 사 성 령 비 천 재 불 변 여 심 애 차 언 수 지 유 성 정 변 유 격 률 격 률 부 재 성
易描, 風趣 專寫性靈, 非天才不辨." 余甚愛此言, 須知有性情, 便有格律, 格律不在性
정 외
情外. (원매, 『수원시화』 권1)

<div align="right">제6장 명청의 미학 | 753</div>

지정과 생동감은 가장 훌륭한 표현과 가장 훌륭한 시의詩意로 결합하면 개성이 있다. 즉 '나[我]'가 있게 된다. 원매의 '나'가 있다는 주장은 주로 두 가지 측면을 나타낸다. 첫째, 시문을 중심으로 하는 문학사로 보면 2천 년 가까이 휘황찬란한 시기를 거친 뒤 지금 어떻게 해야 좋은 시를 쓸 수 있을까. 둘째, 글쓰기 자체로 보면 어떻게 해야 좋은 시를 써낼까. 원매에게 양자는 하나로 결합된다.

격률은 옛날에 갖추어지지 않았는데 그것을 배우던 사람이 스승으로 받들게 되면서 저절로 그 연원을 갖추게 되었다. 성정과 서로 마주할 때 사람마다 나라는 존재를 가진다. 옛사람을 본뜨자고 그대로 답습해서도 안 되고 옛사람을 두려워하여 거기에 얽매여서도 안 된다. …… 하늘이 부는 퉁소 소리가 하루라도 끊이지 않으면 사람이 부는 퉁소 소리가 하루도 끊이지 않을 것이다.[78] …… 당 제국 사람은 한위의 특징을 배웠지만 한위를 변화시켰고 송나라 사람은 당의 특징을 배웠지만 당을 변화시켰다. 그 변화는 변화를 마음으로 의도한 것이 아니라 변화하지 않을 수 없어서 변하게 되었다. 자손의 외모는 조부에 뿌리를 두지 않는 경우가 없다. 변하여 아름다운 경우가 있고 변하여 못생기게 된 경우가 있다. 반드시 변하지 못하게 금지한다면 비록 조물주라고 하더라도 그럴 수가 없다. …… 바람이 일어 쫓아가고 총명이 극에 이르면 그러하기를 기약하지 않아도 그렇게 된다.

격률막비어고 학자종사 자유연원 지어성정조우 인인유아재언 불가모고인이습
格律莫備於古, 學者宗師, 自有淵源. 至於性情遭遇, 人人有我在焉, 不可貌古人而襲

지 외고인이구지야 천뢰일일부단 즉인뢰일일부절 당인학한위변한위
之, 畏古人而拘之也 …… 天籟一日不斷, 則人籟一日不絶 …… 唐人學漢魏變漢魏,

송인학당변당 기변야 비유심어변야 내부득불변야 자손지모 막불본어조부
宋人學唐變唐, 其變也, 非有心於變也, 乃不得不變也. …… 子孫之貌, 莫不本於祖父,

연변이미자유지 변이추자유지 약필금기불변 즉수조물유소불능 풍회소추
然變而美者有之, 變而醜者有之, 若必禁其不變, 則雖造物有所不能 …… 風會所趨,

총명소극 유불기기연이연자
聰明所極, 有不期其然而然者.(원매, 「답심대종백논시서答沈大宗伯論詩書」)

인용문에서 성령 이론의 네 단계의 의미가 잘 드러나고 있다. 첫째, 성정과 서로

78 ㅣ 천뢰天籟는 자연에서 울려 나오는 바람 소리로서 하늘의 음악, 즉 우주의 음악을 의미한다. 인뢰는 인간
이 만든 악기가 내는 소리, 음악을 의미한다. 천뢰와 인뢰는 『장자』「제물론」에 보인다. 안병주 · 전호근
역주, 『장자』 1, 전통문화연구회, 2001 1쇄, 2003 초판 3쇄, 68~69쪽 참조.

마주한다는 것은 성령에 '나'의 기초가 된다. 둘째, 성령에는 천도天道의 기초가 있다. 셋째, 역사 변화의 대면은 문학사의 사실이다. 넷째, 변화의 결과로 사람이 파악할 수 있는 범위를 넘어서는 것이 그 안에 있다. 마지막으로 성령이 영감을 향해 나아간다. 이 점은 뒤에서 이야기하기로 하자. 여기서 성령의 '나'와 옛사람의 관계를 중심으로 이야기하겠다. 원매의 '유아有我'와 공안파의 '유아' 사이에는 차이점이 있다. 공안파의 '유아'는 더욱 분명하여 개인의 생명 의식 및 그 생명 의식과 세속적 환경의 관계가 두드러진다. 원매의 '유아'는 시의 개인적 풍격 및 그 개인적 시풍詩風과 2천 년 가까운 탄탄하고 거대하게 전개된 시문의 역사의 관계가 두드러진다.

> 사람됨은 나(자아)를 내세워서는 안 된다. 나를 내세우게 되면 스스로 믿고 교만해지는 병폐가 많아진다. 공자가 고집하지 말고 나를 내세우지 말라고 한 까닭이다.[79] 시를 짓는 데는 내(자아)가 없어서는 안 된다. 내가 없으면 답습하고 얼버무리는 병폐가 커진다. 한유에 따르면 옛사람이 지은 사는 반드시 자신이 스스로 창작했다.[80]
>
> 위 인 불 가 이 유 아 유 아 즉 자 시 한 용 지 병 다 공 자 소 이 무 고 무 아 야 작 시 불 가 이
> 爲人, 不可以有我, 有我, 則自恃很用之病多, 孔子所以'無固''無我'也. 作詩, 不可以
>
> 무 아 무 아 즉 초 습 부 연 지 폐 대 한 창 려 소 이 유 고 어 사 필 기 출 야
> 無我, 無我, 則剿襲敷衍之弊大, 韓昌黎所以 "唯古於詞必己出"也. (원매, 『수원시화』 권7)

> 사람됨에는 곧음을 귀하게 여기고 시를 짓는 데에는 완곡함을 귀하게 여긴다.
>
> 범 작 인 귀 직 이 작 시 문 귀 곡
> 凡作人貴直, 而作詩文貴曲. (원매, 『수원시화』 권4)

이것은 청 제국의 성령이 생명의 측면에서 물러나고 시정詩情의 측면에서 굳게 지키고 있다.

> 사람이 한가하게 머물 때 한순간이라도 옛사람이 없어서는 안 된다. 반면 창작할 때 한순간이라도 옛사람이 끼어들어서는 안 된다. 평소에 옛사람이 있으면 학문의 힘이 깊어진다. 반면 창작할 때 옛사람이 없으면 정신이 비로소 나오게 된다.

79 | 『논어』「자한」 4(214): 子絶四. 毋意, 毋必, 毋固, 毋我. (신정근, 347)
80 | 한유, 「남양번소술묘지명南陽樊紹述墓志銘」: 惟古于詞必己出, 降而不能乃剽賊.

인 한 거 시　불 가 일 각 무 고 인　낙 필 시　불 가 일 각 유 고 인　평 거 유 고 인　이 학 력 방 심　낙 필
人閑居時, 不可一刻無古人. 落筆時, 不可一刻有古人. 平居有古人, 而學力方深. 落筆

무 고 인　이 정 신 시 출
無古人, 而精神始出.(원매, 『수원시화』 권10)

옛사람을 배우지 않으면 하나도 쓸 만한 법도가 없기는 하지만 마침내 옛사람과 꼭
같아진다면 어디에다 나를 드러내겠는가? 한 글자 한 글자는 옛날부터 있어왔지만
한 말 한 말은 옛날에 없으니, 낡은 것을 내버리고 새것을 흡수하면 괜찮다고 할 수
있으리!

불 학 고 인　법 무 일 가　경 사 고 인　하 처 저 아　자 자 고 유　언 언 고 무　토 고 흡 신　기 서 기 호
不學古人, 法無一可. 竟似古人, 何處著我? 字字古有, 言言古無. 吐故吸新, 其庶幾乎!

(원매, 『속시품續詩品』 「저아著我」)

　　이 대목은 한편으로 미학의 각도에서 예술의 진리를 이야기하고 다른 한편으로 사
상사의 각도에서 청 제국 성령의 나[我]와 전통의 관계, 즉 미학 전통의 존중과 자아의
견지를 말하고 있다. '유아'를 굳게 지키면 영감은 나타나게 마련이다. 원매의 영감은
천분天分·천연天緣·천오天悟라는 세 가지 측면의 내용을 포괄한다. 천분은 사람이 시
인이 될 수 있는지의 자질이다.

　　광록대부 왕서장이 다른 이를 위해 서문을 써주며 이렇게 말했다. '이른바 시인만이
꼭 시를 읊조릴 수 있는 것은 아니다. 참으로 마음이 세속을 초탈하고 대상과 온화하
게 마주하면 한 글자도 모른다 해도 진정한 시인이다. 만약 가슴이 좁고 악지스러우
며 대상과 속물적으로 마주하면 종일 자구를 다듬고 문장을 짓는다고 하더라도 이는
시인이 아니다.' 나는 왕서장의 말을 좋아한다. 시에 대해 앞선 이의 일깨움을 얻을
수 있기 때문이다. 이에 기록해둔다.

왕 서 장 광 록　위 인 작 서 운　소 위 시 인 자　비 필 능 음 시 야　과 능 흉 경 초 탈　상 대 온 아　수 일
王西莊光祿, 爲人作序云, 所謂詩人者, 非必能吟詩也. 果能胸境超脫, 相對溫雅, 雖一

자 불 식　진 시 인 의　여 기 흉 경 악 착　상 대 진 속　수 종 일 교 문 작 자　연 편 루 독　내 비 시 인
字不識, 眞詩人矣. 如其胸境齷齪, 相對塵俗, 雖終日咬文嚼字, 連篇累牘, 乃非詩人

의　여 애 기 언　심 유 득 우 시 지 선 자　고 록 지
矣. 余愛其言, 深有得于詩之先者, 故錄之.(원매, 『수원시화』 권9)

천연은 사람이 미리 예측할 수 없는 시의 우연성을 말한다. 그의 『속시품續詩品』에

는 다음과 같은 구절이 있다.

시인의 붓은 열자의 바람과 같아.[81]

멀리 떠날수록 더욱 멀어지고 가까울수록 더욱 공교해진다.[82]

시 인 지 필　열 자 지 풍　리 지 유 원　즉 지 미 공
詩人之筆, 列子之風. 離之愈遠, 卽之彌工.(원매, 「빈 공간을 감〔空行〕」)

우주에서 사물은 움직임은 흘러서 멈추지 않네.

맞이하려니 오지 않고 잡으려니 이미 사라졌네.

혼 원 운 물　류 이 부 주　영 지 미 래　람 지 이 거
混元運物, 流而不注. 迎之未來, 攬之已去.(원매, 「자연의 경관에 접함〔卽景〕」)

천 번을 불러도 오지 않다가 느닷없이 갑작스레 이르네.

십 년 동안 어루만지며 아끼다가 하루아침에 버려지기도 한다.

천 초 불 래　창 졸 홀 지　십 년 긍 총　일 조 손 기
千招不來, 會卒忽至. 十年矜寵, 一朝損棄.(원매, 「용감하게 고침〔勇改〕」)

조금이라도 감응이 있어야만 인연이 되어 시를 완성할 수 있다. 『수원시화』에는 다음과 같은 이야기가 있다.

시월 어느 날 수원 동산에서 똥통을 어깨에 짊어진 이가 매화나무 아래에 있다가 기뻐하며 알려주었다. '나무에 온통 꽃이 피었네요.' 나는 이 말을 듣고 시구를 얻었다. '달 비추니 대나무는 수천 글자로 변하고,[83] 서리 많아지니 매화는 온몸에 꽃을 품었네.' 2월 어느 날 내가 문을 나서는데 어떤 떠돌이 스님이 전송하며 이렇게 말했다. '정원에 매화꽃이 활짝 피었는데 공이 갖고 가지 못하니 참으로 애석합니다.' 내가 이 말을 듣고 시구를 얻었다. '안타깝게도 향기롭고 새하얀 매화 천 그루, 몸에 지니고

81 | 열자가 바람을 타는 이야기는 『장자』에 보인다. 「소요유」: 夫列子御風而行, 冷然善也, 旬有五日而後反. 彼於致福者, 未數數然也. 此雖免乎行, 猶有所待者也. 若夫乘天地之正, 而御六氣之辯, 以遊无窮者, 彼且惡乎待哉!
82 | 이하의 『속시품續詩品』 번역은 차주환, 『중국시론中國詩論』, 서울대학교 출판부, 2003, 訂補版 제1쇄를 따랐고 옮긴이가 부분적으로 수정했다.
83 | 밤중에 대나무가 달빛을 받아 줄기와 가지가 글자와 같은 착각을 준다는 맥락이다.

배에 오를 수 없다니.'

<div dir="rtl">

수원담분자 십월중 재매수하보희운 유일신화의 여인유구운 월영죽성천개자
隨園擔糞者, 十月中, 在梅樹下報喜云: 有一身花矣. 余因有句云: 月映竹成千個字,

상고매잉일신화 여이월출문 유야승송행왈 가석원중매화성개 공대불거 여인유
霜高梅孕一身花. 余二月出門, 有野僧送行曰: 可惜園中梅花盛開, 公帶不去. 余因有

구운 지령향설매천수 부득수신대상선
句云: 只怜香雪梅千樹, 不得隨身帶上船.(원매, 『수원시화』 권2)

</div>

천오는 사람이 시를 찾는 마음으로 우주 만물을 직접 깨닫는 것을 가리킨다. 어떤 의미에서 천연天緣이란 곧 천오天悟이다. 차이가 있다면 천연이 객관성과 객관적 결과를, 천오는 주관성과 능동적인 깨달음을 강조한다.

> 즐겨 시를 찾으면 문득 시가 있고, 성령[84]만이 나의 스승이라네.
> 석양의 아름다운 풀은 평범하나, 풀어 쓰면 모두 절묘한 시문이가 되네.
>
> 단긍심시변유시 영서일점시오사 석양방초심상물 해용도위절묘사
> 但肯尋詩便有詩, 靈犀一點是吾師. 夕陽芳草尋常物, 解用都爲絶妙詞.

<div style="text-align:right">(『속시품』 「견흥遣興」)</div>

비록 마음이 서로 통하는 성령을 강조하지만 능동적인 '심尋'을 중시하고 있다. "새가 울고 꽃이 떨어지는 것은 모두 신과 통하는 일. 사람들이 깨닫지 못하니 한때의 바람이라 치부하네."[85] 영감을 강조하고 있지만 위와 마찬가지로 능동적인 깨달음의 '오悟'를 중시한다.

원매의 성령·지정·선활(생동감)·저아著我(자아)·영감 그리고 감성·감관·체험(감수성)의 미학 형태는 기본이 공안과 삼원과 같지만 미학 형태의 이면에 놓인 사상적 틀은 같지 않다. 원매는 성령론으로 경전을 거듭 해석하면서 정주程朱 이학의 현실과 동떨어지고 가치에 얽매이는 '우구迂拘'를 반대하고 육왕陸王 심학의 거리낌 없이 자유로운 '방일放逸'도 반대하며 이지의 간사하고 어지럽히는 '간활奸滑'은 더더욱 반대했다. 원매는 한편으로 실제로 명 말 사상의 미학 형태를 계승하지만 다른 한편으로 명 말

84 | 영서일점靈犀一點은 물소 뿔에 흰 무늬가 선 모양으로 되어 있는데 이 선이 뿔끼리 서로 연결되어 있다. 이로부터 서로의 마음이 통한다는 뜻을 나타나게 되었다. 여기서는 영감의 원천으로서 성령을 가리킨다.
85 원매, 『속시품』 「신오神悟」: 鳥啼花落, 皆與神通. 人不能悟, 付之飄風.

사상과 한계를 명확하게 긋는다. 명 제국 후기 사상은 고대 전통 사상 및 당시의 주류 사상과 서로 대립했다. 청 제국 전기의 사상은 감성·감각·체험(감수성)을 긍정할 때, 도리어 이러한 미학 형식이 고대 전통 사상 및 당시의 주류 사상과 조화시키려고 힘껏 노력했다. 이러한 조화의 노력은 원매 성령론의 지정·선활(생동감)·저아(자아)·영감 이라는 네 측면과 네 측면의 구체적인 설명에서 뚜렷하게 드러난다. 한 시대의 사조로 서 이러한 조화론을 가장 선명하고 완정하게 표현한 인물은 이어李漁이다. 이에 대해서 는 뒤(옮긴이 주: 제6장 제6절 제6항)에서 자세하게 논하기로 한다.

제5절

소설·희극의 미학

중당과 북송·남송 시대에 새로운 도시화가 진행되면서 새로운 예술 장르가 생겨났고 다시 원 제국에 이르러 희곡이, 명 제국에 이르러 소설이 가장 성행하고 발달하게 되었다. 원 제국에는 희곡과 소설의 이론이 모두 처음으로 등장했고 명 제국에 이르러 상당한 성취를 이루었으며 청 제국에 와서는 이론의 최고조에 이르게 되었다.

원 제국 희곡 분야의 성과로 연남지암燕南芝庵이 가곡과 연창演唱(공연)을 전문적으로 다룬 『창론』,[86] 주덕청[87]이 곡운曲韻과 작곡을 전문적으로 다룬 『중원음운中原音韻』이 있다. 또 종사성[88]의 『녹귀부錄鬼簿』와 하정지(1300~1375)[89]의 『청루집靑樓集』은 작가·

86 | 『창론唱論』은 원 제국의 연남지암이 저술한 희곡 음악에 관한 전문 서적으로 전문全文 1천8백여 자이고, 27조목으로 나누어 창곡唱曲의 요령을 간명하게 서술했다. 성음聲音·창자唱字 및 예술적 표현, 17궁조의 기본 정조, 악곡의 지방적 특색, 심미 요구 등을 언급하여 희곡 음악 예술의 발전에 깊은 영향을 미쳤다. 다만 문자가 너무 간략하고 당시 지방 방언과 전문 용어를 사용하여 후대 사람이 이해하기가 힘든 부분이 있었다. 원 제국 지정至正 간본刊本이 있고 명 제국에 절록節錄이 만들어졌다. 1959년 중국 희곡 연구원에서 편집한 『중국고전희곡전저집성中國古典戲曲專著集成』에 수록되었다. 『창론』은 연남지암 외, 권상호 옮김, 『중국역대곡률논선』, 학고방, 2005에 번역되어 실려 있다.

87 | 주덕청周德淸은 원 제국 고안高安(지금의 강서(장시)성 고안(가오안)高安시) 출신으로 자가 정재挺齋이다. 악부樂府를 잘 지었고 음률에 정통하였다. 그의 『중원음운中原音韻』은 태정泰定 원년元年인 1324년에 완성되었다. 『중원음운』에서 가장 중요한 곡률 이론을 담은 「작사십법作詞十法」은 연남지암 외 지음, 권상호 옮김, 『중국역대곡률논선』, 학고방, 2005에 번역되어 실려 있다.

88 | 종사성鍾嗣成은 원 제국 변량汴梁(지금의 하남(허난)성 개봉(카이펑)시) 출신으로 주로 고향을 떠나서 항주(항저우)에서 살았고 자가 계선繼先, 호가 축재丑齋이다. 그의 『녹귀부』에는 원 산곡散曲과 잡극의 작자 152인의 간략한 전기가 실려 있고 4백여 종의 극본 제목이 실려 있다. 이 책은 금·원 때의 잡극, 유명한 작가의 활동 등에 대해 고증이 상세하다. 그의 잡극 「전신론錢神論」 등은 일실되었다. 생몰 연대가 미상이나 명 제국 초기에 죽은 것으로 전해진다. 『녹귀부』의 국역본으로 박혜성 옮김, 『녹귀부』, 학고방, 2008이 있다.

760

작품·공연 인원을 기록하고 평론을 덧붙였다. 소설 분야의 성과로 나엽[90]의 『취옹담록醉翁談錄』중에 「소설인자小說引子」와 「소설개벽小說開闢」처럼 관련 논문 두 편이 실려 있다. 명 제국에서 희곡 분야에는 주권의 『태화정음보太和正音譜』, 가중명(1343~1422?)[91]의 『녹귀부속편錄鬼簿續編』이 있고, 이개선(1502~1568)[92]·하양준(1506~1573)[93]·왕세정(1526~1590)[94]·서위·이지의 희곡 이론이 있다. 또 탕현조를 대표로 하는 임천파[95]와 심경沈璟(1553~1610)을 대표로 하는 오강파[96]의 논쟁이 있었다. 희곡 평론으로 왕기덕王驥德(?~1623)의 『곡률曲律』, 여천성呂天成(1580~1618)의 『곡품曲品』, 기표가祁彪佳

89 | 하정지夏庭芝는 화정華亭(지금의 감숙(간수)성 화정(화팅)華亭현) 출신으로 자가 백화伯和 또는 백화百和, 호가 설혜雪慧·설혜조은雪慧釣隱·설혜어은雪慧漁隱이다. 사곡詞曲을 잘 지었으나 대부분 일실되어 남아 있는 것이 없다. 동시대의 희곡 작가 장명선張鳴善·주개朱凱·주경郕經·종사성 등과 교유하였다. 그의 『청루집』은 원 제국의 몇몇 큰 도시에서 활동한 1백여 희곡 여배우의 생활 단편을 기록하여 후대 사람에게 『녹귀부』와 동등한 가치를 지닌 희곡사의 전문적인 저작으로 평가되었다.

90 | 나엽羅燁은 송원 연간 길주吉州 여릉廬陵(지금의 강서(장시)성 길안(지안)吉安) 출신으로 행적이 상세하지 않다. 당시 전기傳奇·잡조雜俎를 수집하여 『취옹담록』을 편집했다.

91 | 가중명賈仲明은 원 말 명 초의 잡극 작가, 가중명賈中名이라고도 했다. 스스로 운수산인雲水散人이라고 했다. 산동(산둥) 치천(쯔촨)淄川 사람이다. 사곡詞曲과 은어隱語에 밝았고, 전기·희곡·악부를 많이 지었다. 저서로 『운수유음雲水遺音』이 있다.

92 | 이개선李開先은 명나라 장구章丘(지금의 산동(산둥)성 장구(장치우)章丘시) 출신으로 자가 백화伯華, 호가 중록中麓이다. 사곡을 잘 지었고 격률에 얽매이지 않고 자유롭게 작품을 썼다. 전기 「보검기寶劍記」「등단기登壇記」를 지었으나 일실되어 전해지지 않는다. 저서로 『사학詞謔』『한거집閑居集』 등이 있다.

93 | 하양준何良俊은 명나라 화정華亭(지금의 감숙(간수)성 화정(화팅)華亭현) 출신으로 자가 원랑元郎, 호가 자호거사柘湖居士이다. 본색 언어로 극본을 써야 할 것과 지나친 수사를 경계하고 격률을 엄격하게 지킬 것을 주장하였다. 그의 희곡 이론은 명 만력 연간 심경을 중심으로 하는 오강파에 깊은 영향을 미쳤다. 저서로 『자호집柘湖集』『사우재총설四友齋叢說』『하씨어림河氏語林』『하한림집河翰林集』 등이 있다. 『사우재총설』에 실린 희곡 이론은 후대인들이 『하원랑논곡河元郎論曲』이란 별도의 책으로 편집했다. 그의 『곡론』은 연남지암 외, 권상호 옮김, 『중국역대곡률논선』, 학고방, 2005에 번역되어 실려 있다.

94 | 왕세정王世貞은 명나라 태창太倉(지금의 강소(장쑤)성 태창(타이창)太倉) 출신으로 자가 원미元美, 호가 봉주鳳州·엄주산인弇州山人이다. 사학가이자 문학가로 이반룡李攀龍의 뒤를 이어 문단을 주도했고 후칠자後七子의 영수가 되었고 이반룡과 마찬가지로 "문장은 반드시 진·한을 본받아야 하며, 시는 반드시 성당을 본받아야 한다〔文必秦漢 詩必盛唐〕."고 제창하였다. 지나친 수식을 반대하고 민가와 희곡 등 통속 문학을 중시하였지만 기본적으로 옛것을 숭상하고 모방하는 경향을 갖고 있었다. 저서로 『엄주산인사부고弇州山人四部稿』『속고속고續稿』『독서후讀書後』 등이 있다.

95 | 임천파臨川派는 명나라에서 활동한 희곡 문학 유파로 옥명당파玉茗堂派라고도 부르며 탕현조를 지도자로 삼는다. 탕현조의 희곡 이론은 형식이나 격식에 구속되지 않고 작가의 재능과 개성을 자유롭게 표현할 것을 강조하고 개인의 감정을 특히 중시했다.

96 | 오강파吳江派는 명 제국에 성립된 희곡 문학 유파로 이 유파를 지도한 심경이 오강吳江 사람이었기 때문에 붙여진 명칭이다. 희곡에서 곡률을 중시하여 격률파로 불리어지기도 하였다. 심경의 희곡 이론의 핵심은 율격과 합치되고 곡조에 의거해야 하며〔合律依腔〕언어는 특히 본바탕이 좋아야 한다〔僻好本色〕로 요약할 수 있다. 목적은 명 초의 변려파駢麗派의 잘못된 풍조를 바로잡기 위한 것이었는데 속된 말이나 일상의 구어를 쓰자는 주장으로 받아들여져 뜻밖의 오해와 병폐를 낳기도 했다.

(1602~1645)의 『원산당곡품遠山堂曲品』 등이 있다. 소설 분야에서 장대기[97]·오승은 (1500?~1582?)[98]·풍몽룡(1574~1646)[99] 등과 같은 소설가와 평론가가 소설의 서문과 발문 등의 형식을 통해 자신의 견해를 제시했고, 이지의 경우에 소설 비점批點을 통해 당시 훌륭한 성취를 이루었다. 청 제국의 희곡 분야에서 이어·김성탄·홍승(1645~1704)[100]·공상임(1648~1718)[101]이 이론을 대표했다. 더욱이 이어는 고대 희곡 이론에서, 김성탄은 고대 소설 이론에서 최고의 경지에 도달했다.

고대 희곡과 소설의 출현은 중국 미학의 세 가지 중요한 문제를 끌어냈다. 첫째, 미학의 전체 영역에서 보면 희곡과 소설이 전통 예술 장르와 어떤 관계를 갖는가이다. 둘째, 희곡과 소설이 전통 예술 장르와 비교했을 때 예술적 독특성이 무엇이고 다른 예술 분야에서 없는 특징이 무엇인가이다. 셋째, 희곡과 소설 각각의 특징이 무엇인가이다. 이처럼 희곡과 소설은 전통 미학에 도전하는 과정에서 전통 미학의 체계를 완성했다. 이 때문에 중국 미학은 서양 미학과 대면했을 때에 충실하고 자부심을 가질 수 있었다.

97 | 장대기蔣大器는 명나라 사람으로 대략 1455~1530년 사이에 살았던 것으로 보인다. 성화成化 11년 (1475)에 준현浚縣(지금의 하남(허난)성 학벽(허비)鶴壁시 준(쥔)浚현)의 주부主簿가 되었고, 그 임직 기간 동안 민간에서 『삼국연의』의 오래된 수고手稿 『삼국지통속연의』를 발견하고 보관하여 반복 연구하여 「삼국지통속연의서三國志通俗演義序」를 지었고, 마침내 명 가정嘉靖 원년(1522)에 출판하였다. 그의 「삼국지통속연의서」는 중국 문학사에서 통속 소설에 대한 전문적인 해설로서 역사 소설과 통속 소설의 발전에 영향을 미쳤고, 소설 이론의 발전을 가져옴으로써 소설 이론사에도 깊은 영향을 미쳤다.

98 | 오승은吳承恩은 명나라 산양山陽(지금의 섬서(산시)성 상락(상뤄)商洛시 산양(산양)山陽현) 출신으로 자가 여충汝忠, 호가 사양산인射陽山人이다. 야언패사野言稗史와 지괴 소설을 좋아하여 만년에 『서유기』를 지었다. 저서로 『사양선생존고射陽先生存稿』『우정지禹鼎志』 등이 있다.

99 | 풍몽룡馮夢龍은 명나라 장주長州(지금의 강소(장쑤)성 소주(쑤저우)시) 출신으로 자가 유룡猶龍·이룡耳龍, 별호가 용자유龍子猶·묵재감주인墨齋憨主人이다. 형 풍몽계馮夢桂, 동생 풍몽웅馮夢熊과 함께 '오하삼풍吳下三馮'이라고 불리었다. 일생 통속 문학 수집과 정리 편찬에 종사했으며 농부나 서민의 입에서 나오는 문학이야말로 진정한 문학으로 거기에 사람의 순수한 진심과 성정이 표현되어 있다고 보았다.

100 | 홍승洪昇은 청 제국 전당錢塘(지금의 절강(저장)성 항주(항저우)시) 출신으로 자가 방사昉思, 호가 패휴稗畦·패촌稗村·남병초자南屛樵者이다. 희곡 작가이자 시인으로서 강희 28년에 국상國喪 중에 『장생전』을 짓고 공연했다고 하여 형벌을 받고 국자감에서 제명되었다. 사곡으로 『장생전』 외에 「사선연四嬋娟」이 있고, 시집으로 『패휴집稗畦集』이 있다.

101 | 공상임孔尚任은 청 제국 곡부曲阜(지금의 산동(산둥)성 곡부(취푸)曲阜시) 출신으로 자가 빙지聘之·계중季重, 호가 동당東塘·안당岸堂·운정산인雲亭山人이다. 공자의 64대손이다. 시문과 음률에 정통했다. 희곡 『도화선』으로 이름이 널리 알려졌다. 전기 『소홀뢰小忽雷』와 저서로 『호해집湖海集』『안당고岸堂稿』『장류집長留集』『궐리신지闕里新志』 등이 있다.

1. 희곡·소설과 전통 미학의 관계

희곡과 소설은 고대 사회 후기에 새로운 사회·경제·문화의 요소를 바탕으로 생겨난 예술 분야이다. 이러한 새로운 사회·경제·문화의 요소는 옛 사회·경제·정치·문화 속에서도 있었다. 이 때문에 희곡과 소설의 발전은 줄곧 다음의 두 측면의 내용을 포함해왔다. 하나는 희곡과 소설 자체의 새로운 성질이고, 다른 하나는 이 새로운 성질이 전통 미학 전체에 대해 갖는 의미이다.

두 측면은 희곡 이론과 소설 이론에서 주요한 담론의 주제를 구성했으며 이러한 담론의 성장도 모두 앞의 두 관계를 다루는 실천 과정에서 나타났다. 이 이중二重의 관계는 다음 세 가지 측면에서 나타난다.

1) 대중적 취향과 교화 기능

희곡과 소설의 주요한 특징은 다름 아닌 통속성, 즉 '속俗'이다. 희곡과 소설 이론가가 보기에 속은 고상(전아)하지 않다. 고상하지 않다는 것은 결점이 아닐 뿐만 아니라 장점이기도 하다. 통속적이기 때문에 대중이 누구나 이해할 수 있다. 이렇게 교화의 목표는 고상함이 원래 도달하려고 했지만 대중이 이해하지 못해 도달할 수 없었는데, 공교롭게도 통속성을 통해 도달하게 되었다.

세상 사람들은 고상한 것을 많이 어려워한다. 시민 계층이 일어나고 시민 취향이 형성되면서 통속성은 대중에게 사랑받고 받아들여지는 배경이 되었다. 이처럼 희곡과 소설의 통속성이 희곡과 소설을 교화의 도구가 되게 할 수 있었다. 이렇게 새로운 예술 형식은 바로 기존의 전통적 예술 내용에 기여하게 되었다. 반면 새로운 취향은 기존의 전통적 이론 체계에서 정당한 이유를 찾아내어야만 주장하는 바를 떳떳하게 말할 수 있다. 즉 과거 전통의 교화도 새로운 예술을 통해 자신을 보존할 수 있다.

이러한 두 가지 방면의 상호 필요성으로 인해 후기 중국 문화의 정리와 종합을 위한 토대가 마련되었다. 새로운 예술 형식이 과거의 예교禮敎를 위해 쓰이게 되었는데, 이는 소설과 희곡 이론이 갖는 주요한 특성 중 하나가 되었다.

『성세항언』40종은 『유세명언』『경세통언』을 이어서 출판되었다.[102] 명明이란 어리

석은 자를 깨우쳐 인도할 수 있다는 뜻이다. 통通이란 통속적인 것에 부합할 수 있다는 뜻이다. ······ 『유세명언』『경세통언』『성세항언』으로 육경六經과 역사에 없는 부분을 보충한다면 또 괜찮지 않겠는가?

성세항언 사십종소이계 명언 통언 이각야 명자 취기가이도우야 통자 취기가
『醒世恒言』四十種所以繼『明言』『通言』而刻也, 明者, 取其可以導愚也. 通者, 取其可

이적속야 이 명언 통언 항언 위육경국사지보 불역가호
以適俗也. ······ 以『明言』『通言』『恒言』, 爲六經國史之補, 不亦可乎?

<div align="right">(가일거사,[103] 「성세항언서醒世恒言序」)</div>

인용문에서 통속적인 것에 부합하는 '적속適俗'과 어리석은 자를 깨우쳐 인도하는 '도우導愚'는 희곡과 소설의 두 가지 측면, 즉 대중적 취향과 교화를 설명했다. 이를 통해 새로운 이론적 개념, 즉 본색本色이 생겨나게 되었다.

명 제국의 희곡 이론가들 대부분이 본색을 말한다. 그렇다고 사람마다 다 똑같이 말하는 것은 아니다. 종합하면 본색에는 다음의 몇 가지 측면이 포함한다. 첫째, 본색은 희곡과 소설이 가진 나름의 특수성을 가리킨다. 희곡과 소설의 공통점은 허구적인 이야기와 인물의 형상화에 있으며 각각 나름의 특징도 갖고 있다. 김성탄 평점 『수호전』과 이어의 『한정우기』에는 모두 분명한 논술이 실려 있다. 이에 대해 뒤에서 자세히 논하겠다. 둘째, 본색은 인물을 생생하게 묘사하려면 반드시 인물이 자신만의 언어적 특징을 가져야 한다는 점을 가리킨다. 이 점은 희곡에서 더욱 중요하다.

곡曲은 사물의 실정을 모사하여 인간사의 이치를 직접 일깨운다. 이치를 자세하고 완곡하게 나타내므로 말을 대신하게 된다.

102 ┃ 삼언三言은 후세에 가장 큰 영향을 끼쳤던 풍몽룡馮夢龍의 저작, 즉 『유세명언喻世明言』(일명 고금소설 古今小說) 『경세통언警世通言』 『성세항언醒世恒言』을 가리킨다. 매 본마다 40편의 화본이 수록되어 있는데, 송 화본과 명 의화본으로 나뉘어 있다. 명의 작품은 『유세명언』에 14편, 『경세통언』에 22편, 『성세항언』에 32편이 수록되어 있고, 나머지는 모두 송의 화본이다. 내용은 풍몽룡, 최병규 옮김, 『삼언 애욕소설선』, 학고방, 2016 참조.

103 ┃ 가일거사可一居士는 『유세명언』 명 연경당衍慶堂 간행본의 권수卷首에 "可一居士評, 墨浪主人較"로 나오고, 『경세통언』 명 겸선당본兼善堂本과 연경당본의 권수에 "可一主人評(或可一居士評), 墨浪主人較"로 나오고, 『성세항언』 명 엽경지본葉敬池本과 연경당본의 책머리에 "隴西可一居士題于白下之栖霞山房"的 '序', 권수에 "可一主人評(或可一居士評), 墨浪主人較"로 나온다. '가일거사'와 『삼언』은 관계가 아주 깊다고 할 수 있다. 이와 관련해서 양효동(양샤오둥)楊曉東, 「가일거사' 분석"可一居士"辨析」, 『蘇州大學學報』, 1993年02期 참조.

夫曲以摹寫物情, 體貼人理, 所取委曲宛轉, 以代說詞.(왕기덕王驥德, 『곡률曲律』)

부곡이모사물정　체첩인리　소취위곡완전　이대설사

장무순(1550~1620)[104]은 「원곡선서 2」에서 말했다. "전문(숙련된) 배우는 배역을 따라 꾸미고 연기하는 데 세세하고 완벽하게 모방한다."[105] 희곡과 소설이 인물(주인공)을 창조할 때 인물이 고상하면 그의 창사唱詞와 대사도 고상해야 하고, 인물이 통속적이면 그의 창사와 대사도 통속적이어야 한다. 하나의 완전한 구조를 갖춘 이야기가 되려면 저속한 부류의 사람을 결코 빼놓을 수 없다. 희곡 중 창사와 대사의 통속성은 피할 수 없을 뿐만 아니라 반드시 포함되어야 한다.

소설에서 인물의 정신(특징)을 묘사하려면 통속적인 묘사와 인물의 성격에 들어맞는 통속적인 언어의 사용이 필요하다. 이 때문에 본색 이론은 한편으로 여러 가지 특색을 띤 예술 작품을 뒷받침하고, 다른 한편으로 통속적·시민적·향토적인 이야기와 인물, 언어의 정당성과 합법성을 뒷받침했다. '본색'은 고대 사회의 전체적인 분위기에서 나와 희곡과 소설이라는 새로운 예술 형식 속에서 생산되었기 때문에 더욱더 '속'이라고 여겨졌다. 본색을 따르면 통속적으로 되고 통속적인 것에 따르면 본색이 나타나게 된다. 이 때문에 희곡 이론에서 '본색과 문학적 언어(표현)', '본색과 수사'의 대립과 논쟁이 적지 않았다.

이러한 대립과 논쟁 역시 새로운 예술 형식 자체의 새로운 성격, 그리고 새로운 예술 형식 속의 새로운 취향과 고대 미학 체계 전체 사이에 벌어진 투쟁을 복잡하게 반영하고 있다.

2) 기이함과 오묘함

희곡과 소설은 새로운 시민 취향을 대표한다. 전통 미학이 올바른 '정正'이라고 한다면 이 새로운 취향은 바로 기이한 '기奇'로 표현된다. 중당부터 나타난 문언 소설은 곧

104 | 장무순臧懋循은 명나라 장흥長興(지금의 절강(저장)성 장흥(창싱)長興시) 출신으로 자가 진숙晋叔, 호가 고저산인顧渚山人이다. 관직은 남경국사감박사南京國史監博士에 이르렀다. 희곡가戲曲家이자 희곡이론가로서 서예와 음률에도 정통하였다. 편찬한 책으로 『원곡선元曲選』 등이 있고, 저서로 『문선보주文選補注』 『부포당집負苞堂集』 『부포당고負苞堂稿』 『부포당시선負苞堂詩選』 등이 있다.

105 장무순臧懋循, 「원곡선서2元曲選序二」: 行家者, 隨所裝演, 無不摹擬曲盡.

'전기傳奇'라는 이름으로 불리었다. '전하는 것'이 '기이하다'는 뜻이다. 명청 시대에 전기가 희곡의 대명사가 되었다. 희곡이 '전하는 것'도 '기이했다'. 소설小說은 정사正史의 대설大說과 구별되고 희곡과 마찬가지로 기이하다. 기이함은 소설과 희곡의 예술적 취미의 특징이 되었다.

김성탄은 『삼국연의』를 기서奇書라고 불렀다. 위·촉·오 삼국의 일은 천하의 가장 기이한 일로 볼 만하다. "『삼국연의』의 작자는 문장의 기이함을 통해 당시 사건의 기이함을 전달했다."[106] 따라서 일과 책 모두 기이하여 아속雅俗, 즉 고상함과 통속성이 함께 감상할 수 있는 예술적 효과를 낳았다.

> 지금 이 기이한 책을 읽어보면 배운 사람이 읽어도 유쾌하고 배우지 못하고 사소한 일을 하는 사람이 읽어도 유쾌하고 영웅호걸이 읽어도 유쾌하고 평범하고 세속적인 사람이 읽어도 유쾌할 수 있다.
>
> 금 람 차 기 서 족 이 사 학 사 독 지 이 쾌 위 쇄 불 학 지 인 독 지 이 쾌 영 웅 호 걸 독 지 이 쾌 범 부
> 今覽此奇書, 足以使學士讀之以快, 委瑣不學之人讀之而快, 英雄豪傑讀之而快, 凡夫
>
> 속 자 독 지 이 쾌 야
> 俗子讀之而快也. (김성탄, 「삼국지연의서」)

탕현조도 비슷한 맥락의 말을 했다.

> 천하의 문장에 생기生氣가 있는 이유는 온전히 기사奇士, 즉 기이한 선비에 달려 있다. 선비가 기이하면 마음이 신령스러워지고 마음이 신령스러워지면 어디라도 약동할 수 있으며, 어디라도 약동할 수 있다면 하늘과 땅을 오르내리며 옛날과 오늘을 넘나들 수 있다.
>
> 천 하 문 장 소 이 유 생 기 자 전 재 기 사 사 기 즉 심 령 심 령 즉 능 비 동 능 비 동 즉 하 상 천 지
> 天下文章所以有生氣者, 全在奇士, 士奇則心靈, 心靈則能飛動, 能飛動則下上天地,
>
> 래 거 고 금
> 來去古今. (탕현조湯顯祖, 「서모구모백고序毛丘毛伯稿」)

그의 『모란정』은 바로 이러한 인생의 지정에서 생겨난 기이한 극, 즉 기극奇劇이다.

106 김성탄金聖嘆, 「삼국지연의서三國志演義序」: 作演義者, 以文章之奇, 以傳其事之奇.

여주인공인 두여랑은 정情 때문에 꿈을 꾸게 되었고 그 꿈으로 인해 죽었다가 정 때문에 다시 살아난다. "산 사람이 죽을 수 있고 죽은 사람이 살 수 있다."[107]

모든 소설과 희곡은 전부 기이하다. 『모란정』처럼 삶과 죽음을 초월하는 희곡도 기이하고, 『서유기』처럼 세상에서 가장 환상적인 일을 쓴 소설도 기이하고, 『요재지이』처럼 귀신과 여우 이야기를 쓴 소설도 기이하다. 정상적인 역사와 평범한 현실(일상)을 쓴 희곡과 소설도 기이한데, 이는 기이하지 않은 기이함, 즉 불기지기不奇之奇를 표현한다.

공상임은 자신의 희곡 『도화선』[108]에 대해 "전기傳奇는 기이한 사건을 전하는 것이다."[109]라고 하였다. 『도화선』은 결코 기이하지 않지만 미인美人의 핏자국이 부채의 복사꽃이 되었다는 이야기로 충신과 간신의 다툼, 흥성과 멸망의 탄식을 반영하고 있을 뿐이다. 기이함은 바로 이처럼 기이하지 않음 가운데에 깃든다. "이런 일은 기이하지 않으면서도 기이하고 전할 필요가 없으면서도 전할 만하다."[110]

『삼언이박』[111]은 일상의 이야기를 쓰고 있다. 능몽초는 「이각박안경기서二刻拍案驚奇序」에서 이러한 일상의 이야기가 바로 더 높은 수준의 기이함이라고 말했다.

오늘날 소설이 세상에 유행하는 것은 무려 백 가지나 된다. 하지만 진실함을 잃은 병통이 있는데, 이는 기이함만을 좋아하는 데에서 생겨났다. 기이한 것이 기이하다는 것을 알지만 기이하지 않음이 기이하다는 이유를 알지 못한다.

107 탕현조湯顯祖, 「모란정기제사牡丹亭記題詞」: 生者可以死, 死者可以生.

108 ㅣ『도화선桃花扇』은 명나라의 마지막 황제 숭정제崇禎帝의 죽음과 남명 왕조 초기 복왕福王 홍광제弘光帝 정권의 흥망을 다룬 역사극이다. 그러나 이러한 역사적 배경 위에 젊은 선비 후방역侯方域과 남경의 기생 이향군李香君의 사랑과 이별, 재회와 각성이라는 또 다른 이야기를 삽입했다. 즉 명 왕조의 흥망사와 실존 인물들의 이야기를 엮어 시대사와 인물사를 극 형식으로 재현한 작품이라고 할 수 있다. 『도화선』의 역사적 배경과 내용 구성에 대해서는 공상임, 이정재 옮김, 『도화선』, 을유문화사, 2008, 645~666쪽 참조. 『도화선』의 국역본은 이정재 역본 외에 송영준 역주, 『도화선』 1, 2, 소명출판사, 2009가 있다.

109 공상임孔尙任, 「도화선소지桃花扇小識」: 傳奇者, 傳其事之奇焉者也.

110 공상임, 「도화선소지」: 此則事之不奇而奇, 不必傳而可傳者也.

111 ㅣ『삼언이박三言二拍』은 명나라에 창작된 다섯 종의 화본話本과 의화본擬話本 작품집을 합해서 부르는 말이다. 풍몽룡이 편찬한 『유세명언』『경세통언』『성세항언』과 능몽초淩濛初(1580~1644)가 지은 『초각박안경기』와 『이각박안경기』를 포함한다. 『삼언』은 춘추전국 시대에서 명 제국에 이르는 고사들 1백20편을 수록한 중국 최초의 최대 단편 화본 소설집이다. 특히 송·원·명나라의 화본, 의화본을 모은 선집으로 풍몽룡이 편찬, 취사 선택하여 통일성 있게 정리, 가공, 윤색함으로써 명나라 화본 소설의 최고 성과를 대표할 만하다. 명나라의 중하층민의 생활상, 예교禮教에 대한 반기, 관료들의 부패, 과거제도 모순, 지주들의 행패, 남녀간 애정을 다루는 등 다양한 내용을 담은 작품들이 상당수 수록되어 있다. 풍몽룡의 『삼언』의 국내 선역選譯으로 최병규 편역, 『三言: 중국고대통속소설의 정화』, 창해, 2002; 김진곤 옮김, 『강물에 버린 사랑』, 예문서원, 2002이 있다.

금 소 설 지 행 세 자　무 려 백 종　연 이 실 진 지 병　기 어 호 기　지 기 지 위 기　이 부 지 무 기 지 소
今小說之行世者, 無慮百種, 然而失眞之病, 起於好奇. 知奇之爲奇, 而不知無奇之所

이 위 기
以爲奇.(능몽초, 「이각박안경기서二刻拍案驚奇序」)

〈그림 6-3〉『이각박안경기』 판화

이각二刻은 바로 기이함 없는 기이함, 즉 '무기지기無奇之奇'이다. 작자는 "그 인물이 기이하고 그 문장이 기이하고 그가 만난 일이 기이하다. …… 작자의 고심은 평범한지 기이한지의 밖에서 비롯된다."[112]

기奇는 모든 기괴한 이야기들을 담아낼 수 있고 기이하지 않은 기이함은 모든 평범하고 일상적인 이야기를 아우를 수 있다. 기를 통해 희곡과 소설에는 고대 정통 문예와 다른 총체적 특징이 있다는 것을 지적할 수 있다. 또한 기이하지 않은 기이함을 통해 희곡과 소설의 기이함으로 하여금 영역을 더욱 넓히고 내적 함축을 더 깊게 할 수 있다. 이처럼 기에서 불기不奇로 나아가고, 즉 기이한 자리에서 올바른 자리로 나아가고, 가장자리의 이상한 것에서 중심의 정상적인 것으로 나아간다. 그러면 불기가 기가 되고 이미 올바른 자리에 들어간 것이 바로 기이한 자리이며 평범하고 일상적인 것이 그대로 기이한 것이 된다. 이것이 다름 아닌 중국 고대 사회에서 희곡과 소설의 모습이다.

112 능몽초, 「이각박안경기서二刻拍案驚奇序」: 其人奇, 其文奇, 其遇亦奇 …… 作者之苦心, 于出于平平奇之外也.

기는 일종의 예술 경계로서 다름 아닌 '묘妙'이다. 모종강은 『삼국지』에 대한 예술적 평론에서도 늘 '묘' 자를 사용하고 있다. "『삼국지』라는 책은 교묘하게 펼치다 환상적으로 마무리하는 오묘함을 가지고 있다."[113] 이것은 소설·희곡의 전체 구조에 나타난 묘이다. "앞에서 서서[114]가 유비의 면전에서 제갈공명을 정필과 긴필로 자랑하지만 지금 조조 앞에서 제갈공명을 방필과 한필로 자랑하고 있다. 방필과 한필이 없으면 정필과 긴필의 신묘함이 드러나지 않는다. 아울러 한편으로 제갈공명도 한층 더 뚜렷하게 빛나고 다른 한편으로 서서도 썰렁해지지 않는다. 참으로 일을 풀어나가는 묘품이다."[115] 이것은 이야기를 풀어가는 서사의 오묘함을 설명하고 있다. "문장이 오묘한데, 그 오묘함을 알아차릴 수 없다. 예컨대 유비가 본래 양양에 머물려다 갑자기 마음이 바뀌어 강릉으로 가고, 강릉에 머물려다 또 갑자기 마음이 바뀌어 진한으로 갔다. 이것이 헤아릴 수 없는 것이다."[116] 이것은 글을 써내려가는 오묘함이다.

구체적인 줄거리 안배에는 사건을 서술하는 열두 가지 오묘함이 있다. 예컨대 '눈이 내리려 하면 싸락눈이 보이고 비가 오려 하면 우레가 들리는 오묘함〔將雪見霰, 將雨聞雷之妙〕', '생황과 퉁소 사이에 북 소리를 넣고 금과 슬 사이에 종소리를 놓는 오묘함〔笙蕭夾鼓, 琴瑟間鍾之妙〕', '가까운 산은 짙게 칠하고 먼 강물은 가볍게 묘사하는 오묘함〔近山濃抹, 遠水輕描之妙〕' 등등이다. 모종강이 평점을 할 때마다 끊임없이 '문자의 오묘함' '문장의 오묘함' '오묘한 필치'라고 평한다.

김성탄이 『서상기』를 평하면서도 '묘'을 통해 형용한다.

『서상기』는 다른 소소한 작품과 달리 세상에서 오묘한 글이다. 이 천지가 있고 나서 그 사이에 분명 이러한 오묘한 글이 생겨났다. 이는 어떤 사람이 지어낼 수 있는 것이

113 모종강毛宗崗, 「독삼국지법讀三國志法」: 三國一書, 有巧收幻結之妙.
114 ㅣ서서徐庶는 영천군 출신으로 젊어서 무예에 뛰어났고 자가 원직元直이다. 그는 학문에도 밝아 형주에 머물던 촉한蜀漢의 유비를 만나 그의 참모가 되었다. 유비에게 제갈공명을 와룡臥龍에 비유하며 추천했고 유비가 유능한 인재를 모으는 데 역할을 했다. 하지만 조조가 자신의 어머니를 인질로 잡아갔기 때문에 조조에게 투항해야만 했다.
115 모종강, 「제삼십구회수평第三十九回首評」: 前徐庶在玄德面前詩獎孔明正筆, 緊筆, 今在曹操面前夸獎孔明是旁筆閑筆. 然無旁筆閑筆則不見正筆緊筆之妙, 不但孔明一邊愈加渲染, 又使徐庶一邊亦不冷落, 眞敍事妙品. ㅣ긴필과 한필은 이야기의 주제를 벗어나느냐 여부에 달려 있다. 긴필이 주제와 밀접하게 관련된 이야기라면 한필은 그렇지 않고 주변적이고 편안한 이야기이다.
116 모종강, 「제사십이회수평第四十二回首評」: 文章之妙, 妙在猜不着. 如玄德本欲投襄陽, 忽變而江陵, 旣欲投江陵, 又忽變而津漢, 此猜測之所不及也.

아니라 천지가 다만 스스로 개벽하듯이 만들어낸 것이다. 만약 한 사람이 만들어내었
다고 한다면, 나는 이 바로 한 사람을 천지의 현신現身이라고 말하리라.

<small>서 상 기 부 동 소 가 내 시 천 지 묘 문 자 종 유 차 천 지 타 중 간 변 정 연 유 차 묘 문 불 시 하 인</small>
『西廂記』不同小可, 乃是天地妙文, 自從有此天地, 他中間便定然有此妙文. 不是何人

<small>주 득 출 래 시 타 천 지 직 회 자 기 병 공 결 찬 이 출 약 정 요 설 시 일 개 인 주 득 출 래 성 탄 변 설 차</small>
做得出來, 是他天地直會自己勞空結撰而出. 若定要說是一個人做得出來. 聖嘆便說, 此

<small>일 개 인 시 천 지 현 신</small>
一個人是天地現身.(김성탄, 「독제육재자서서상기법讀第六才子書西廂記法」 권2)

김성탄은 「독제육재자서서상기법」에서 제4단락(제15단에서 제18단까지)에 대해 '가장
오묘한 문장'의 네 가지 방식을 연이어 설명하면서, 『서상기』가 바로 이러한 방법을
운용하였다고 하였다. 모종강 평점 『삼국지』와 김성탄 평점 『서상기』의 경우 하나가
소설이고 다른 하나가 희곡인데 모두 '묘' 자를 사용하고 있다. 바로 이로써 소설·희곡
이론가가 새로운 유형의 예술을 수용하는 방식을 대변할 수 있다.

'기'는 새로운 예술이 이전의 예술과 다른 새로운 위치를 지적하고 분열되어 변화해
가는 일면을 강조하는 반면, '묘'는 새로운 예술이 이전 예술과 서로 통하는 점을 보여
주고 새로운 예술이 여전히 고대 예술의 일부분임을 표명하고 있다. '기'가 새로운 예술
의 특수성을 통해 새로운 예술을 바라본다면 '묘'는 고대 예술의 통일성에서 새로운 예
술을 바라본다. 기와 묘는 바로 희곡·소설의 두 가지 측면으로 두 가지 관계를 드러낸
다. 즉 그 자신의 특수한 성질과 미학 전체의 관련, 기奇와 정正의 상반성은 특수하면서
도 새로운 위상을 나타낸다. 묘는 중국 예술의 통일 경계로서 개별적인 것을 전체 속에
융해시킨다.

김성탄은 『수호전』 제41회를 평하는 구절에서 마침 이러한 기와 묘의 관계를 아주
적절하게 설명하고 있다. "기이한 인물, 기이한 사건, 기이한 문장은 또한 오묘한 인물,
오묘한 사건, 오묘한 문장이기도 하다."[117]

3) 중심 이동과 총체적 일치

고대 문예는 시문을 정통으로 삼아 최고의 지위에 두었다면 희곡과 소설은 소도小道

117 김성탄, 『수호전 제41회 협비夾批』: 奇人奇事奇文, 亦是妙人妙事妙文.

에 속하므로 주류 사상에서 시문과 서로 견줄 수가 없었다. 시는 당 제국에서, 문은 송나라에서 정점에 도달한 뒤에 후대 사람이 더 이상 오를 곳이 없게 되었다. 이러한 현실은 미학에서 문예 발전의 역사와 규율을 어떻게 다루어야 하는가에 관한 다양한 쟁론을 낳게 되었다. 현재는 과거만 못한가? 현재는 과거보다 나은가? 아니면 다른 제3 의 길이 있는가? 명 제국 전후칠자前後七子는 공개적으로 복고의 기치를 내세우며 "문장 은 반드시 진한 시대를 본받아야 하고 시는 반드시 성당을 본받아야 한다〔文必秦漢, 詩 必盛唐〕."고 주장했다.

모곤(1512~1601)[118]은 문과 도의 관계에서 출발하여 "문은 다만 도와 함께 번성하기 도 하고 쇠퇴하기도 하는데, 이는 논의할 바가 아니다."[119]라는 주장을 내어놓으며 도 가 번성하면 문이 번성하고 도가 쇠퇴하면 문도 쇠퇴한다고 생각했다. 섭섭은 군건한 문학 진화론자이다. 그는 한 시대에는 한 시대의 문학이 있으며 오늘날의 시문은 반드 시 옛날보다 낫고 내일의 시문은 반드시 오늘보다 낫다고 생각했다. 그의 문학 진화론 은 다만 시문을 대상으로 논의했을 뿐이므로 시야는 시문에 국한되어 있다. 이것은 필 경 역사와 경험의 사실에 부합하지 않는다.

청 제국 말기 왕국유(왕궈웨이)는 다른 관점으로 문학의 발전을 바라보았다. 그는 『인 간사화』에서 다음처럼 말했다.

"4언시가 낡아지자 『초사』가 생겨났고 『초사』가 낡아지자 5언시가 생겨났고 5언시가 낡아지자 7언시가 생겨났고 고시가 낡아지자 율시와 절구시가 생겨났고 율시와 절구 시가 낡아지자 사가 생겨났다. 대체로 한 문체가 통행된 지 오래되고 손을 대는 사람 이 결국 많아져서 자연히 상투적인 형식이 된다. 호걸스런 작가들이 그 안에서 스스로 새로운 뜻을 드러내기 어렵기 때문에 상투적인 형식을 피하여 다른 문체를 만들어내 어 스스로 구속에서 벗어났다. 모든 문체가 처음에 흥성했다가 도중에 쇠퇴하는 이유

118 │ 모곤茅坤은 명나라 산문가로 귀안歸安(지금의 절강(저장)성 오흥(우싱)吳興현) 출신으로 자가 순보順 甫, 호가 녹문鹿門이다. 고문古文에 뛰어났고, 군사에도 밝았다. 전후칠자前後七子의 '문필진한文必秦漢' 의 관점에 만족하지 않고, 당송 고문을 본받아 유가의 육경六經을 밝힐 것을 제창하였다. 당순지唐順之의 영향을 받아 그의 주장에 근거하여 『당송팔대가문초唐宋八大家文鈔』를 선집했으며, 한유·구양수·소식 을 특히 존숭했다. 후세의 '팔대가八大家'라는 말은 이 선집에서 시작된 것이다. 왕신중王愼中·당순지· 귀유광歸有光과 함께 당송파唐宋派로 불린다.

119 모곤, 「당송팔대가문초총서唐宋八大家文鈔總序」: 抑不知文特以道相盛衰, 時非所論也.

가 모두 이로 말미암는다. 그러므로 문학은 나중의 것이 앞의 것만 못하다고 하는

것은 나는 감히 믿지 못하겠다. 한 문체로 말하더라도 이 주장은 진실로 바꿀 수 없다.

<div>사 언 폐 이 유　　초 사　　　　초 사 폐 이 유 오 언　　오 언 폐 이 유 칠 언　　고 시 폐 이 유 율 절　　율 절 폐 이</div>
四言弊而有『楚辭』，『楚辭』弊而有五言，五言弊而有七言，古詩弊而有律絶，律絶弊而

<div>유 사　　개 문 체 통 행 기 구　　염 지 수 다　　자 성 습 투　　호 걸 지 사　　역 난 어 기 중 자 출 신 의　　고 둔 이</div>
有詞. 蓋文體通行旣久，染指遂多，自成習套. 豪傑之士，亦難於其中自出新意. 故遁而

<div>작 타 체 이 자 해 탈　　일 체 문 체 소 이 시 성 중 쇠 자　　개 유 어 차　　고 위 문 학 후 불 여 전　　여 미 감</div>
作他體以自解脫. 一切文體所以始盛中衰者，皆由於此. 故謂文學後不如前，余未敢

<div>신　　단 취 일 체 이 론　　즉 차 설 고 무 이 역 야</div>
信. 但就一體而論，則此說固無以易也.

이것이 바로 문학 발전론과 중심 이동의 통일이다. 즉 문학은 총체적으로 말하면
발전하므로 오늘날이 옛날보다 낫다. 오늘날이 옛날보다 낫다는 주장은 문학 유형으로
말한 것이 아니라 중심 이동을 나타낸다. 이지는 일찍이 더 넓은 시야와 분명한 언어로
문예의 중심 이동 문제를 설명한 적이 있다.

시는 어째서 꼭 고시古詩의 선집[120]을 따라야 하고 문장(산문)은 어째서 꼭 선진 시대
를 따라야 하는가? 시대가 내려와 육조 시대의 변려문이 되었고 여기서 변하여 근체
시가 되고 또 여기서 변하여 전기가 되고 여기서 변하여 원본院本[121]이 되고 잡극雜劇
이 되고 『서상기』가 되고 『수호전』이 되었다.(김혜경, I : 350)

<div>시 하 필 고 선　　문 하 필 선 진　　항 이 위 육 조　　변 이 위 근 체　　우 변 이 위 전 기　　변 이 위 원 체　　위</div>
詩何必古選，文何必先秦？降而爲六朝，變而爲近體，又變而爲傳奇，變而爲院體，爲

<div>잡 극　　위 서 상 기　　위 수 호 전</div>
雜劇，爲『西廂記』，爲『水滸傳』.(이지, 「동심설童心說」)

이지는 문예 중심 이동의 문제를 제시했을 뿐만 아니라 새롭게 일어난 문예 유형,
즉 희곡과 소설을 시대 문예의 대표로 생각했다.

고대에 문예 퇴화론과 문예 진화론은 모두 문화 우주관과 서로 일치한다. 중국적
우주는 본질적인 층위에서 순환적이다. 이전의 전형은 영구적인 힘을 갖고 있다. 고대

120 ㅣ 고선古選은 양나라 소통蕭統이 편찬한 『문선文選』을 가리킨다. 양한과 위진 시대의 시가를 선별하여
엮은 책이다. 명 제국에 이르러 『문선』을 시 창작의 전범으로 삼아 금과옥조로 여기자, 이지가 이를 부정
하는 식으로 논의를 전개하고 있다.

121 ㅣ 원본院本은 송나라에서 원나라 잡극雜劇이 성숙하기 이전까지 유행했던 희곡 작품을 말한다.

를 학습 대상으로 삼는 것은 여기서 이론적인 근거를 갖추게 되었다. 중국적 우주는 현상적인 층위에서 늘 새롭다. 한 시대에 한 시대의 새로운 문예가 있는 것은 내재적으로 필연적이다. 이지 이론의 의의는 주로 한 시대에 한 시대의 문예가 있다는 발전관이 아니라 더욱 중당 이후의 새로운 시대마다 그 시대의 문예를 대표하는 장르로 당의 전기, 금의 원본院本, 원의 잡극, 명의 소설을 가리키는 데에 있다. 이지는 정통 문인에게 소도로 간주되던 희곡과 소설을 중국 문예의 발전 방향을 가리키는 표지로 삼아 분열하는 새로운 시대의 가장 격렬한 극단을 대표한다.

희곡과 소설은 한편으로 중심 이동 방식으로 역사의 발전 방향을 대표했다. 다른 한편으로 희곡과 소설은 역사상의 경전과 본질적으로 완전히 일치한다. 김성탄은 자신의 미학적 실천을 통해 희곡 및 소설과 역사 경전의 동일성을 강조했다. 그는 『장자』 『이소』 『사기』, 두보의 시, 『수호전』 『서상기』를 육재자서六才子書로 간주한다.[122] 여태까지 희곡과 소설 이론가가 사회학의 시각에서 대중의 취향과 교화 기능을 결합시키려고 했던 것처럼, 김성탄은 예술의 시각에서 희곡(『서상기』), 소설(『수호전』)과 철학 산문(『장자』), 심리 산문(「이소」), 역사 산문(『사기』), 정통 율시(두시杜詩)를 일체로 간주했다.

김성탄은 이렇게 말했다.

> 내게는 본래 재자서才子書 6권이 있는데, 『서상기』가 바로 그중 하나다. 사실 이 여섯 권이라고 하지만 나는 다만 하나의 방법만으로 읽는다. 예컨대 『서상기』는 사실 『장자』나 『사기』를 읽는 방법으로 읽고, 『장자』나 『사기』를 읽을 때도 다만 『서상기』를 읽는 방법으로 읽을 뿐이다. 만약 이 말을 믿는다면 곧 자제에게 『서상기』를 건네주어 『장자』나 『사기』로 취급하여 읽게 해도 좋다.
>
> 성탄본유재자서육부　서상기　내시기일　연기실육부서　성탄지시용일부수안독득
> 聖嘆本有才子書六部, 『西廂記』乃是其一. 然其實六部書, 聖嘆只是用一副手眼讀得.
>
> 여독　서상기　실시용독　장자　사기　수안독득　편독　장자　사기　역지용　서상기　수
> 如讀『西廂記』實是用讀『莊子』『史記』手眼讀得. 便讀『莊子』『史記』亦只用『西廂記』手
>
> 안독득　여신차어시　편가장　서상기　여자제작　장자　사기　독
> 眼讀得. 如信此語時, 便可將『西廂記』與子弟作『莊子』『史記』讀.
>
> (김성탄, 「독제육재자서서상기법」 권2)

122 | 김성탄이 사용하는 '재자才子'란 개념은 성인聖人 또는 천재天才를 뜻한다. 나아가 자신이 속한 시대를 초월하여 널리 사랑받을 수 있는 인간의 참된 본성을 표현해내는 훌륭한 문학가를 가리킨다. 조숙자, 「『제육재자서서상기』 연구」, 서울대학교 박사학위논문, 2004, 50쪽 참조.

새로운 예술과 옛 유형의 일치는 『장자』와 『사기』에만 한정되지 않는다. 김성탄은
이렇게 말했다.

> 『서상기』에서 묘사한 일은 바로 온전히 『국풍』에서 묘사하고 있는 일이다. 『서상기』
> 의 사건 묘사는 어느 하나도 고상(전아)한 가르침이 아닌 게 없고 …… 어느 하나도
> 이해되지 않은 표현이 없으니 바로 완전히 『국풍』에서 하는 사건 묘사를 배운 것이다.
>
> 서상기 소사사 편전시 국풍 소사사 연이 서상기 사사 무일필불아훈 무일
> 『西廂記』所寫事, 便全是「國風」所寫事, 然而『西廂記』寫事, 無一筆不雅訓. …… 無一
>
> 필불투탈 편전학 국풍 사사
> 筆不透脫, 便全學「國風」寫事. (김성탄, 「독제육재자서서상기법」 권2)

김성탄은 또 "『좌씨전』『전국책』『장자』『이소』『공양전』『곡량전』『사기』『한서』
와 한유·유종원 그리고 소순·소식·소철 등 이른바 삼소三蘇의 글을 잡다하게 편찬
하여 1백 개의 편을 만들어 ……『재자필독서才子必讀書』라고 이름을 붙였다."[123] 그는
예술적 성격의 측면에서 위의 책을 『서상기』와 같다고 생각한다. 여기서 명청 시대
이론가들은 희곡과 소설의 특수성을 주목하면서도 통일된 안목, 즉 고대 미학의 총체적
인 안목에서 희곡과 소설을 다루었다. 이렇게 하여 명청 시대의 희곡과 소설 이론은
미학 체계의 일부분이 되었다.

2. 희곡·소설과 전통 미학의 차이

희곡과 소설은 고대 미학에 적어도 네 가지 측면에서 새로운 내용을 제공해주었다.
따라서 희곡과 소설은 이전 미학과 다른 새로운 특징을 띠고 있다. 새로운 내용이 바로
예술 허구론·인물 창조론·서사구조론·독서 미감론이다.

1) 예술 허구론

이전의 예술은 시문을 핵심으로 삼고 뜻을 말하는 언지言志와 정감을 드러내는 서정

123 김성탄, 「독제육재자서서상기법」 권2: 『左傳』『國策』『莊』『騷』『公』『穀』『史記』『漢』·韓·柳·三蘇等書雜
　　撰一百篇. …… 名曰才子必讀書.

抒情은 내재적 동력이었다. 옛사람의 세계는 대체로 두 가지, 즉 천지와 인륜으로 나눌 수 있다. 옛사람의 정情과 지志도 주로 천지자연의 마음과 역사 인륜의 정으로 나타난다. 시문은 이러한 세계의 표현이므로 정과 지의 표현은 허구적이지 않은 진실을 요구했다.

『시경』『초사』, 한나라의 부와 육조 시대의 문, 당나라의 시, 송나라의 사, 당송 산문은 모두 진실을 그려냈다. 천지자연의 방면에서 옛사람은 경을 마주하여 시를 쓰라는 '대경사시對景寫詩'를 주장했다. 종영은 「시품서」에서 다음처럼 말했다.

> 사람이 자신의 성정을 읊을 때 어찌하여 전고의 사용을 중시하는가? '그대 생각 흐르는 물과 같다'라는 시구는 눈앞에서 바로 사물을 마주하고 있다. '높은 망루엔 쓸쓸한 바람 잦다'라는 시구도 눈으로 직접 바라보는 듯하다. '맑은 새벽 고갯마루에 오르다' 라는 시구도 옛날에 전고가 없었다. '밝은 달이 쌓인 눈을 비춘다'라는 시구 역시 어찌 경서나 역사서에서 나왔겠는가? 고금의 뛰어난 시구를 보면 대부분 다른 곳에서 보충하고 빌려온 것이 아니라 모두 직접 찾아내어 썼다.(이철리, 135; 임동석, 89~90)[124]
>
> 지어음영정성 역하귀어용사 사군여류수 기시즉목 고대다비풍 역유소견 청신
> 至於吟詠情性, 亦何貴於用事? '思君如流水', 旣是卽目. '高臺多悲風', 亦惟所見. '淸晨
> 등롱수 강무고실 명월조적설 거출경사 관고금승어 다비보가 개유직심
> 登隴首', 羌無故實. '明月照積雪', 詎出經史? 觀古今勝語, 多非補假, 皆由直尋.
>
> (종영鍾嶸, 「시품서詩品序」)

원호문은 한 걸음 더 나아가 또 눈으로 본 것을 쓰는 것과 문을 닫고 고심하여 사색하는 것을 대립시켰다.

> 눈 가는 곳에 마음 우러나서 시구 절로 신묘하지,
> 어둠 속에서 더듬는 것은 끝내 참된 것 아니라네.
> 화폭만 대하고서 진천의 경치를 드러낸다면,
> 직접 장안에 이를 이 몇 사람이나 될까?

124 | 이하 종영의 『시품』 번역은 종영, 이철리 역주, 『역주 시품』, 창비, 2007; 종영, 임동석 역주, 『시품』, 학고방, 2011을 참조하였다.

안 처 심 생 구 자 신 암 중 모 색 총 비 진 도 화 림 출 진 천 경 친 도 장 안 유 기 인
眼處心生句自神, 暗中摸索總非眞. 圖畫臨出秦川景, 親到長安有幾人?

<div align="right">(원호문元好問, 「논시」 절구 11)</div>

왕부지는 "몸으로 경험한 것, 눈으로 본 것은 확실한 기준이다."[125]라고 했다. 자연을 마주하고 눈으로 본 것을 쓰듯 사회를 겪으면서 눈으로 본 것을 쓴다.

전목(첸무, 1895~1990)[126]은 두보의 시는 그의 모든 일생을 전부 진실하게 풀어놓은 것이라고 말했다. "그는 개원開元 연간에서 천보天寶 연간까지 다시 당나라 중흥에 이르기까지 그가 겪은 생활의 단편, 즉 몇십 년 동안 자기 자신, 가족과 당시의 사회, 국가 등 자신과 관련된 모든 것을 하나같이 시 속에 풀어놓았다. 그러므로 뒷사람들은 그의 시를 '시사詩史'라고 부른다. …… 우리가 두보의 시를 읽을 때 가장 좋은 방법은 연도를 따져서 읽는 것이다. 그의 시를 일 년마다 나누어 시 창작의 배경을 고찰하고, 그가 언제 어디서 무슨 배경에서 이러한 시를 창작했는지를 알아야만 두보의 시가 지닌 오묘한 경지를 알게 된다."[127]

사회에 참여하여 진실한 이론을 묘사해야 한다는 주장의 대표자는 백거이다. 문예는 주로 "임금을 위하고, 신하를 위하고, 백성을 위하고, 사물을 위하고, 사건을 위하여 짓는다."[128] 이른바 "편마다 공허한 문장이 없고 구절마다 반드시 규칙을 지켰다. …… 다만 노래로 백성의 고통을 불러 천자가 그런 사실을 알게 되기를 바랐다."[129]

종합하면 두보처럼 개인의 일을 묘사하든 아니면 백거이처럼 사회 문제를 묘사하든, 중국 미학은 늘 진실 묘사를 추구했고 허구를 반대했다. 그러나 시문에서 정감은 중요한 기능을 한다. 진실한 감정을 분명하고 절실하게 표현하려고 하면 어떤 때에는 사실

125 왕부지王夫之, 「석당영일서론夕堂永日緒論·내편內篇」: 身之所歷, 目之所見, 是鐵門限. | 문한은 문지방을 가리킨다. 『선화서보宣和書譜』에 따르면 지영智永 선사가 영혼사永欣寺에서 각고의 노력 끝에 일가를 이루자 그의 글씨를 받으려는 사람이 하도 많이 드나들어 문지방이 닳았다. 이에 지영 선사가 문지방을 아예 쇠로 둘러 튼튼하게 만들었다는 고사가 전해진다.

126 | 전목(첸무)錢穆은 현대 중국의 저명한 역사학자로서 주자학 연구에 몰두하여 국학대사國學大師로 불렸다. 자가 빈사賓四이다. 1912년 향촌의 소학 교사로 출발하여 중학을 거쳐 북경(베이징)대학·청화(칭화)대학·서남연합(시난롄허)대학西南聯合大學 등에서 가르쳤다. 1949년에는 홀로 홍콩으로 가서 신아서원新亞書院을 설립했다. 저서로 『선진제자계년先秦諸子繫年』 『논어신해論語新解』 『주자신학안朱子新學案』 외 다수가 있다.

127 전목(첸무), 『중국문학강연록中國文學講演錄』, 巴蜀書社, 1987.

128 백거이, 「신악부서新樂府序」: 爲君, 爲臣, 爲民, 爲物, 爲事而作.

129 백거이, 「기당생寄唐生」: 篇篇無空文, 區區必盡規, …… 惟歌生民病, 願得天子知.

성이 부족하고 어떤 때에는 또 직언으로 마땅하지 않기도 한다.

그래서 시가에서 비흥比興의 방식과 이론이 생기게 되었다. 먼저 비의 경우를 살펴보자.

> 손은 부드러운 싹 같고, 살갖은 엉킨 기름처럼 매끄럽고.
> 목은 흰 나무벌레 같고, 이빨은 박 같다.(김학주, 152)
>
> 수여유이 부여응지 영여추제 치여호서
> 手如柔荑, 膚如凝脂. 領如蝤蠐, 齒如瓠犀.(『시경』「위풍衛風·석인碩人」)

> 큰 쥐야 큰 쥐야, 우리 기장 먹지 마라.
> 오랫동안 너를 섬겼건만, 날 돌보려 하지 않네.(김학주, 241)
>
> 석서석서 무식아서 삼세관녀 막아긍고
> 碩鼠碩鼠, 無食我黍. 三歲貫女, 莫我肯顧.(『시경』「위풍魏風·석서碩鼠」)

앞의 것이 형용하는 비라면 뒤의 것은 총체적인 비이다.

> 구욱구욱 물수리는 강가의 모래톱에 있네.
> 아리따운 아가씨는 대장부의 좋은 짝이라네.(김학주, 48)
>
> 관관저구 재하지주 요조숙녀 군자호구
> 關關雎鳩, 在河之州. 窈窕淑女, 君子好逑.(『시경』「주남·관저」)

위의 시는 흥興이다. 흥은 "먼저 다른 사물을 말하여 읊고자 하는 말을 끌어내는 것이다."[130] "문이 이미 다 끝났으나 뜻에는 남음이 있는 것이 흥이다."[131] 「관저」는 이미 새의 활동으로 사람의 주목을 흥기시키고 또 '후비의 덕'이라는 언어 너머의 함축을 내포한다. 총체적인 비와 언어 너머의 뜻인 흥으로 구성된 비흥은 굴원의 『초사』를 거쳐 한 걸음 나아가 크게 발전하여 기본적인 사유의 틀이 되었다. 마치 가난한 여인으로 때를 만나지 못한 선비를 비유하거나 버림받은 아내로 버림받은 신하를 비유하는 것과 같다.

130 주희, 『시집전』: 先言他物, 以引起所咏之辭也.
131 종영, 「시품서」: 文已盡而意有餘.(이철리, 105; 임동석, 31)

오늘날의 이론은 이러한 비유를 아주 간단히 허구의 종류에 집어넣는다. 고대 중국인의 눈으로 보면 버림받은 아내와 버림받은 신하, 가난한 여인과 때를 만나지 못한 선비는 본래 같은 구조적 관계에 있다. 이 때문에 비흥은 결코 허구로 여겨지지 않고 진실을 표현하는 방식으로 여겨졌다. 고대의 계급 사회에서 아랫사람이 윗사람에 대한 속마음과 정감을 의견으로 다루거나 제시할 때 이른바 '원怨(원망)' '자刺(풍자)' 등의 방식은 직설적으로 말해서는 안 되며 완곡하게 표현해야 한다. 이른바 "문장을 꾸며서 완곡하게 간언한다."[132]라는 것이다.

이 때문에 비흥의 시문은 작자가 비록 하나의 형상을 '허구'로 만들어 자신이 말하기 쉽지 않거나 말하기 불편하더라도 말하지 않을 수 없는 내심과 진정을 표현하는 방식이다. 따라서 옛사람이 보기에 비흥은 진실이지 허구가 아니다.

중국 문화는 역사를 중시한다. 역사가 진실하기 때문에 허구의 서사는 경시한다. 반고는 『한서』「예문지」에서 소설가류는 거리에서 떠돌아다니는 이야기로 길에서 듣고 길에서 전하며 흘려버리는 것을 엮어냈다. 이런 이야기는 어쩌면 참고할 만한 점이 조금이라도 있겠지만 그것으로 큰일을 해낼 수는 없다. "그러므로 군자는 그런 짓을 하지 않는다."[133] 당 제국에서 불교 경전의 변상도變相圖 고사가 널리 퍼지면서 허실이 뒤섞인 당 제국의 전기 작품을 낳았고 송나라의 설창 문학이 크게 흥기했으며 원·명·청 시대에 이르러 희곡과 소설이 크게 성행하자 진실과 허구 그리고 둘 사이의 관계는 희곡과 소설의 이론을 토론할 때 커다란 문제가 되었다.

시문은 진실을 묘사하고 역사는 진실을 묘사하므로 그 영향을 받아 소설과 희곡도 진실을 묘사하는 작품이 있다. 소설과 희곡 자체는 허구에 더 적합하기 때문에 더욱 허구적인 작품이 더 많다. "연류演義 부류의 사건, 예컨대 『열국지』『동서한東西漢』『설당說唐』 그리고 『남북송南北宋』 등은 대부분 실제의 사건을 기록한다. 『서유기』『금병매』와 같은 부류는 완전히 허구에 의존한다. ……『삼국연의』는 10분의 7은 사실이고

132 「시대서」: 主文而譎諫. l 주문휼간主文譎諫은 『시경』「국풍」의 시의 특징을 개괄한 말이다. 주문主文이 시구를 수식하여 악률과 조화되는 것에 중심을 두는 것이라면, 휼간譎諫이란 시구를 언어 너머의 의미를 함축시켜 완곡하게 간언하는 것을 말한다.

133 반고, 『한서』「예문지藝文志」: 小說家者流, 盖出于稗官. 街談巷語, 道聽途說者之所造也. 孔子曰: "雖小道, 必有可觀者焉, 致遠恐泥, 是以君子弗爲也. l 공자의 말은 『논어』에 나온다. 「자장」 4(492): 子夏曰: 雖小道, 必有可觀者焉, 致遠恐泥, 是以君子不爲也.(신정근, 743) 『사기』에 인용된 구절과 『논어』의 원래 구절에 차이가 있다.

3은 허구이다."¹³⁴

허구와 진실의 문제와 관련해서 이론가는 두 파로 나뉜다. 한 학파는 허구를 쓰려면 완전히 허구여야 하고 사실을 쓰려면 완전히 사실을 써야 한다고 주장했다. 이어는『한정우기』에서 다음처럼 말했다. "허구라면 완전히 허구여야 하고 사실이라면 완전히 사실이어야 한다."¹³⁵ 둘이 뒤섞여서는 안 된다. 다른 학파는 반드시 허구와 사실이 서로 스며들어야 한다고 주장했다.

금풍은 「설악전전서」에서 다음처럼 말했다.

> 종래 새로 이야기(소설) 창작은 죄다 허구에 연원하지 않아도 되고 꼭 모두 사실에 연원하지 않아도 된다. 만약 모든 이야기가 다 허구라면 지나치게 황당하여 옛것을 살피는 사람의 마음을 설득시킬 수 없다. 모든 이야기가 사실이라면 참으로 평범하고 시시하여 한순간도 듣는 사람을 감동시킬 수 없다. …… 사실을 바탕으로 이야기하여 악비 같은 충신, 진회 같은 간신, 금올술 같은 종횡으로 휘저었던 인물을 고찰해볼 수 있다.¹³⁶ 허구를 바탕으로 말하면 줄거리의 전개 과정에서 기起·복伏·변變을 통해 볼 만할 수 있다. 사실을 허구화하고 허구를 사실화하여 이야기를 듣는 사람이 흥미에 취해 권태(지루함)를 잊도록 한다.
>
> 종래 창설 불의진출우허 이역불필진출우실 구사사개허 즉과우탄망 이무이복고
> 從來創說, 不宜盡出于虛, 而亦不必盡出于實. 苟事事皆虛, 則過于誕妄, 而無以服考
>
> 고지심 사사개실 즉실우평용 이무이동일시지청 고이언호실 즉유충 악비
> 古之心. 事事皆實, 則實于平庸, 而無以動一時之聽 …… 故以言乎實, 則有忠(岳飛),
>
> 유간 진회 유횡 김올술 지가고 이언호허 즉유기 유복 유변지족관 실자허지
> 有奸(秦檜), 有橫(金兀術)之可考. 以言乎虛, 則有起, 有伏, 有變之足觀. 實者虛之,
>
> 허자실지 미미유영청지이망권의
> 虛者實之, 娓娓有令聽之而忘倦矣. (금풍金豊, 「설악전전서說岳全傳序」)

이러한 금풍의 글 뒷부분에서 알 수 있듯이 '허구와 사실이 반씩 서로 스며들어야

134 장학성(장쉐청)章學誠, 『병진찰기丙辰札記』: 凡演義之事, 如『列國志』『東西漢』『說唐』及『南北宋』多紀實事. 『西遊記』, 『金甁梅』之類, 全凭虛構. …… 『三國演義』則七分事實, 三分虛構.

135 이어李漁, 『한정우기閑情偶寄』: 虛則虛到底, 實則實到底.

136 ┃ 악비岳飛는 남송을 지키는 충신이고 진회秦檜는 남송의 재상이지만 금과 화친을 주장하여 간신의 대명사가 되었다. 금올술金兀術은 완안종필完顏宗弼로 남송을 공략하던 금나라의 명장으로 악비와 한세충의 라이벌이다. 그는 금나라 태조 완안아골타의 4남으로 태어났으며 종필宗弼은 한식 이름이고 여진식 본명은 올술兀術이다. 완안올출이라고도 불린다. 그 외 알철斡啜·알출斡出이라고도 한다.

한다'고 말하는 사람과 '허구라면 완전히 허구여야 한다'고 말하는 사람은 본질적으로 같다는 것을 알 수 있다.

이어는 '완전한 허구'를 말했다.

> 전기 작품에는 사실이 없고 대부분 우언이다. 다른 사람에게 효도하라고 권장할 때 이름난 효자 한 사람을 실례로 제시하고 기록할 만한 한 가지 행실이 있다면 괜찮지 꼭 상황에 맞는 일을 다 갖추지 않아도 된다. 부모에게 효도하는 일로 마땅히 갖추어야 할 이야기가 있다면 다 가져와 덧보태더라도 괜찮다.
>
> 전 기 무 실　대 반 개 우 언 이　욕 권 인 위 효　즉 거 일 효 자 출 명　단 유 일 행 가 기　즉 불 필 진 유
> 傳奇無實, 大半皆寓言耳. 欲勸人爲孝, 則擧一孝子出名, 但有一行可己, 則不必盡有
> 기 사　범 속 효 친 소 응 유 자　실 취 이 가 지
> 其事, 凡屬孝親所應有者, 悉取而加之.(이어,『한정우기』)

〈그림 6-4〉『수호전』 판화

여기서 이어가 말하는 '허구'는 여전히 생활에서 나오는 가능성을 포함하고 있다. 그가 한층 강조하고자 하는 것은 반드시 그런 일이 참으로 있을 필요가 없다는 점이다. 다른 한편으로 반드시 다 있지 않은 일이지만 '마땅히 있어야만 하는 일'에 속한다면, 그것은 인물의 내재적 논리와 생활의 내재적 논리에 부합해야 한다. 이런 이야기가 바로 사실이 아니지만 바로 더 정확하게 사실적이라고 할 수 있다. 이는 지연재脂硯齋가 『홍루몽』 제2회 말미에서 "현실에서 그런 일은 없지만 이치로 반드시 있어야

한다."[137]는 말과 상통한다.

소설과 희곡에 의해 생겨난 허구의 특징에 대해 김성탄은 글에 따라 일을 생기게 한다는 '인문생사因文生事'로 표현하여 이전의 사전史傳(역사) 문학과 구별한다.

> 『사기』는 글로 사건(사실)을 풀어가지만 『수호지』는 글에 따라 사건을 만든다. 글로 사건을 풀어가는 것은 먼저 이러저러하게 일어난 사건이 있고, 이를 전체적으로 잘 계산하여 한 편의 문장으로 엮어낸다. 사마천처럼 탁월한 재능이 있다고 해도 끝내 고통스러운 일이 되고 만다. 글에 따라 사건을 만드는 것은 그렇지 않다. 다만 붓의 성향이 나아가는 대로 따라 높은 것을 깎고 낮은 것을 보태면 되는데, 이 모두가 나에 게서 말미암는다.
>
> 『史記』是以文運事, 『水湖』是因文生事. 以文運事, 是先有事生成如此如此, 却要計算
> 出一篇文字來, 雖是史公高才, 也畢竟是吃苦事. 因文生事則不然, 只是順着筆性去,
> 削高補低都由我.(김성탄, 「독제오재자서법讀第五才子書法」)

이러한 '붓의 성향이 나아가는 대로 따르는' '문장에 따라 일을 만들기'는 도리어 작가가 오랜 시간 마음을 맑게 하고 사물을 연구한 '징회격물澄懷格物'로 인해 창작하게 된다. 작가에 의해 창작된 사건, 창조된 인물은 '각각 그 오묘함에 들어가' 현실의 내재적인 진실을 갖추게 된다.

세정世情(세태) 소설과 역사 소설은 비록 허구이지만 생활의 내재적 논리에 부합한다. 많은 이론가들은 이 점을 인정하는 동시에 간혹 그것을 『서유기』 등의 귀신이 나오고 기이한 신마神魔 소설과 서로 비교하여 후자를 허황하고 황당한 것으로 간주했다. 이 문제도 진眞과 환幻의 논쟁을 불러일으켰다. 원우령(1592~1674)[138]은 "『서유기』와 『수호지』가 모두 중원을 나란히 내달린다."고 했는데, 양자가 모두 '문장의 오묘함'을 갖추고

137 지연재, 『홍루몽비점』: 事之所無, 理之必有.
138 | 원우령袁于令은 명말청초의 오현吳縣(지금의 강소(장쑤)성 오(우)吳縣) 출신으로 본명이 온옥韞玉이라 고도 한다. 자가 영소슈昭, 호가 만정幔亭・백빈白賓・길의주인吉衣主人이다. 희곡 작가로 남녀 애정 고사를 많이 다루었다. 전기 8종과 잡극 1종을 지었는데, 지금 남은 작품은 전기 「서루기西樓記」, 잡극 「쌍앵전雙鶯傳」이 있다. 특히 「서루기」는 공연되지 않은 날이 없을 정도로 사랑을 받았다고 한다.

있기 때문이다. 바로 『수호지』의 허구가 도리어 생활의 진실이 되고 『서유기』의 환상이 삶의 본질적인 진실을 내포하고 있는 것처럼 더 높은 본질적인 진실을 담아내고 있다.

> 글은 환상적이지 않으면 글이 되지 않고 환상이 지극하지 않으면 환상이 되지 않는다. 천하의 지극히 환상적인 일이야말로 지극히 진실한 일이고, 지극히 환상적인 이치가 지극히 진실한 이치라는 것을 알겠다. 그러므로 진실을 말하는 것은 환상을 말하는 것만 못하다.
>
> 문불환불문 환불극불환 시지천하극환지사 내극진지사 극환지리 내극진지리
> 文不幻不文, 幻不極不幻. 是知天下極幻之事, 乃極眞之事, 極幻之理, 乃極眞之理.
>
> 고언진불여언환
> 故言眞不如言幻. (원우령, 「서유기제사西遊記題詞」)

마찬가지로 『요재지이』[139]에서 귀신과 여우, 허황한 이야기를 묘사하고 있다. 풍진만[140]은 「독요재잡설」에서 말했다. "속담에도 있듯이 황당한 이야기를 하려면 마땅히 그럴듯하게 이야기해야 한다. …… 『요재지이』에 나오는 귀신과 여우 이야기를 한번 보면 인간사의 윤리, 만물의 성정性情에 바탕을 두고 있다. 그럴듯하게 이야기하려면 인간의 정리를 벗어나지 않아야 하고 대단히 공교롭게 이야기하려면 마치 사람들이 바라는 바에 들어맞아야 한다."[141] 이 때문에 본질적 차원에서 보면 황당한 것을 이야기하는 것은 바로 진실을 이야기하는 것이고 귀신을 이야기하는 것은 실은 인간을 이야기하는 것이다.

앞에서 언급했듯이 당 제국에서 시작된 의경意境 이론은 현실의 경境에서 예술의 경으로 전환하는 것이 시가 예술에서 어떤 중요성을 포착하고 있다. 희곡과 소설 이론도 현실의 인간과 사건에서 예술의 인간과 사건으로 전환하는 것이 희곡·소설 예술에서 어떤 중요성을 포착해냈다. 다만 시문에서 현실의 경에서 예술의 경으로 전환되는

139 | 『요재지이聊齋志異』는 청나라 문학가 포송령蒲松齡(1640~1715)이 문언文言으로 지은 단편 소설집이다. 이야기는 대부분 민간의 전설과 야사野史·일화逸話 등을 풍부한 상상력과 교묘한 구상력으로 꾸몄는데, 여우나 귀신을 빌려 당시의 폐해를 공격하거나 민중의 고통에 깊은 동정을 보여주고 있다. 국역본으로 김혜경 옮김, 『요재지이』 전6책, 민음사, 2002가 있다.

140 | 풍진만馮鎭巒은 청나라의 문학 비평가인데 생몰 연대와 사적이 상세하지 않다.

141 풍진만, 「독요재잡설讀聊齋雜說」: 諺語有之, 說謊亦須說得圓 …… 試觀『聊齋』說鬼狐, 卽以人事之倫次, 百物之性情說之, 說得極圓, 不出情理之外, 說得極巧, 恰在人人意願之中.

것이 진실을 중시하는 문화의 거대한 언어 환경에서 이루어졌다면, 소설과 희곡은 현실의 인간과 사건에서 예술의 인간과 사건으로 전환되는 것이 허구의 특징에서 두드러지게 되었다. 김성탄의 아래 문장은 소설 이론이 도달한 높은 수준을 분명하게 보여준다.

> 『선화유사』에는 36인의 이름이 실려 있는데, 36인이 실존 인물이라는 걸 알 수 있다. 다만 70회 중의 수많은 사적은 반드시 모두 작가가 가공에 의해 지어냈다는 것을 알아야 한다. 지금 도리어 이 70회를 읽었기 때문에 36명의 인물이 개개인으로 알려지게 되었다. 임의로 어느 한 인물을 끄집어내더라도 모두 옛날에 익숙하게 알고 지내던 사람으로 보인다. 이처럼 문자에는 기력을 가지고 있다.
>
> 선화유사 구재삼십육인성명 가견삼십육인시실유 지시칠십회중허다사적 수지도
> 『宣和遺事』具載三十六人姓名, 可見三十六人是實有. 只是七十回中許多事迹, 須知都
>
> 시작서인빙공조황출래 여금각인독차칠십회 반파삼십육개인물도인득료 임빙제
> 是作書人凭空造謊出來. 如今却因讀此七十回, 反把三十六個人物都認得了. 任凭提
>
> 출일개 도시구시숙식 문자유기력여차
> 出一個, 都是舊時熟識, 文字有氣力如此. (김성탄, 「독제오재자서법」)

문자의 기력으로 가공에 의해 인물을 지어내니 36인의 살아가는 인물들이 모두 개성이 뚜렷한 예술적 인물임을 알 수 있도록 변모시켜놓았다. '허구로 인물을 가공해내기'는 바로 현실의 인간에서 예술의 인간으로 전환시키는 관건이다.

2) 다양한 인물론

희곡과 소설이 이전의 문예와 다른 점은 바로 허구에 있다. 허구의 중요성은 바로 인물을 빚어내는 데에 있다. 이처럼 희곡과 소설에서 인물을 빚어내는 것은 역사서 속의 인물 묘사처럼 역사적 실존 인물을 묘사하는 것이 아니라, 예술적 인물을 허구로 가공해내는 것이다. 인물을 빚어내는 것은 희곡과 소설의 핵심이다. 김성탄은 시내암이 여타의 제목을 고르지 않고 굳이 『수호전』을 썼는지에 대해 풀이했다. "그는 오로지 36인에게 푹 빠졌다. 36인에게 바로 36가지 출신 배경이 있고 36가지 얼굴 모습이 있고 36가지 서로 다른 성격이 있다. 글 쓰는 중간에 36인을 서로 엮어서 지어냈다."[142]

142 김성탄, 「독제오재자서법」: 只是貪他三十六個人便有三十六樣出身, 三十六樣面孔, 三十六樣性格. 中間便

한 부의 장편 소설은 여러 인물을 모아놓은 전기이다.

장죽파(1670~1698)는 「금병매독법」에서 말했다. "『금병매』는 한 부의 『사기』이다. 『사기』에는 일인의 전기도 있고 여러 인물이 모여 있는 전기도 있지만 인물별로 나눌 수가 있다. 『금병매』는 1백 회가 함께 하나의 전기를 구성하고 수많은 인물이 합쳐져 하나의 전기를 이룬다. 작품 안에서 인물의 관계가 끊어졌다 이어지고 이어졌다 끊어지면서 각자 자신만의 전기를 갖게 된다."[143] 희곡과 소설의 여러 인물을 합하여 전기를 구성하고 있는데, 그중에서 주인공은 힘을 기울여 묘사해야 한다. 『금병매』의 주인공은 반금련潘金蓮·이병아李瓶兒·춘매春梅 등이다.

장죽파는 이렇게 말한다. 『금병매』는 "반금련·이병아·춘매 세 사람을 허구로 가공해냈는데, 작가가 이들을 어떻게 같은 덩어리로 묶어내고 어떻게 개개인별로 펼쳐놓는지 살펴보았다. 전반부를 보니 반금련과 이병아를 그려내고 후반부는 춘매를 그려냈다."[144]

주인공은 근본적으로 말해서 특히 희곡에서 핵심적인 인물이라고 할 수 있다. 이어는 『한정우기』에서 말했다. "한 편의 극에는 무수한 인명이 나오지만 결국 모두 손님(조연)에 속한다. 작가의 초심을 따져보면 다만 한 사람을 위해 설정되었을 뿐이다. …… 이 한 사람과 한 가지 사건이 전기를 창작하는 핵심이다. ……『비파기』는 다만 채백개 한 사람[145]을 위해 지었고, ……『서상기』는 장군서張君瑞 한 사람[146]을 위해 지었다."[147] 일一·삼三·다多 세 가지는 중국 미학의 등급 체계라 할 수 있는데, 뒤에

　　結撰出來.

143 장죽파張竹坡, 「금병매독법金瓶梅讀法」: 『金瓶梅』是一部『史記』, 然而『史記』有獨傳, 有合傳, 却是分開做的. 『金瓶梅』各一百回共成一傳, 而千百人總合一傳, 乃中又斷斷續續, 各人自有一傳.

144 장죽파, 「금병매독법」: 『金瓶梅』劈空撰出金瓶梅三個人來. 看其如何收攏一塊, 如何發放開去. 看其前半部止做金瓶, 後半部止做春梅.

145 ┃『비파기琵琶記』는 원 말 명 초의 희곡 작가 고명高明의 희곡이다. 진류陳留 사람 채백개蔡伯喈는 신혼 초에 아내 조오랑趙五娘을 부모에게 맡기고 과거를 보러 서울에 간다. 과거에 급제한 그는 재상의 사위가 되어 영화로운 생활을 보내지만, 고향에서는 조오랑이 혼자 시부모를 모시고 고된 생활을 한다. 때마침 기근이 들자 자기는 겨를 먹으면서도 시부모에게는 쌀밥으로 봉양했으나 시부모는 죽고 만다. 그녀는 머리털을 팔아 장례를 치른 다음에 비파 탄주로 노자를 벌면서 서울의 남편을 찾아간다. 노상에서 만난 두 사람은 재상의 딸의 너그러운 조치로 다시 결합된다.

146 ┃『서상기』는 당나라 때 원진元稹(779~831)이 지은 전기 소설 『앵앵전鶯鶯傳』 또는 『회진기會眞記』를 토대로 이야기를 다듬어 만든 연극이다. 원나라 때 왕실보王實甫가 이를 여러 주인공이 등장하는 잡극으로 만들었는데, 정식 제목은 『최앵앵대월서상기崔鶯鶯待月西廂記』이다. 이야기는 최앵앵과 장생이라는 선비 사이의 사랑에 얽힌 우여곡절을 서술한다. 순수하지만 세상 물정을 모르는 장생과 가르침에 얽매여 자신의 마음에 충실할 수 없는 최앵앵, 예교禮敎의 권화라고도 할 고故 재상의 노부인, 두 사람 사이에서 적극적으로 그들을 격려하고 감연히 노부인과 대결하는 시녀 홍낭紅娘 등 등장 인물의 성격이 선명하게 그려져 있다.

서 다시 이야기하겠다. 이 절의 관점으로 말하면 한 사람이든 몇 사람이든 많은 사람이든 말할 것도 없고 가장 중요한 것은 인물의 두 측면을 잘 그려내야 한다. 첫째, 인물의 개성을 그려내고 둘째, 인물의 특징을 그려낸다.

인물의 개성은 이론가가 관심을 기울이는 중요한 측면이다. "『수호전』에 등장하는 1백8인의 성격은 참으로 1백8가지이다."[148] "1백8인을 서술하는데, 사람마다 나름의 성정·기질·형상·목소리가 있다."[149] 김성탄은 『수호전』의 전개에 따라 주요 인물을 평점하고 있는데, 주로 사진史進·노달魯達·임충林冲·양지楊志·무송武松·송강宋江 등 개성의 표현을 중심으로 이루어진다. 김성탄의 노달에 대한 점평點評을 보면 주로 성격의 형상화를 둘러싸고 이루어지고 있다.

> 노달을 묘사하면서 그의 성정과 기개를 드러내서 사람의 이목을 한 번 바뀌게 한다. 그 한 사람에게로 뛰어난 점이 있음을 볼 수 있다.
>
> 사 노 달 편 우 유 노 달 일 단 성 정 기 개　령 인 이 목 일 환 야　　간 타 일 개 인 변 유 일 양 출 색 처
> 寫魯達便又有魯達一段性情氣槪, 令人耳目一換也. 看他一個人便有一樣出色處.
>
> (제2회 미비眉批)

> 노달을 묘사하면서 그의 성정을 표현했으니 오묘한 글쓰기다.
>
> 사 노 달 사 출 성 정 래　묘 필
> 寫魯達寫出性情來, 妙筆.(제2회 점평點評)

> 거친 사람이지만 한편으로 세밀하게 보이니 절묘하다.
>
> 조 인 편 세　묘 절
> 粗人偏細, 妙絶.(제2회 점평)

> 노달에게 속뜻을 숨긴 채 내뱉은 말이 있는데, 절묘하다.
>
> 노 달 역 유 가 의 지 구　절 묘
> 魯達亦有假意之口, 絶妙.(제2회 점평)

147 이어, 『한정우기』: 一本戲中, 有無數人名, 究竟俱屬陪賓. 原其初心, 只爲一人而設 …… 此一人日事, 卽作傳奇之主腦也 …… 一部『琵琶』止爲蔡伯喈一人 …… 一部『西廂』止爲張君瑞一人.
148 김성탄, 「독제오재자서법」: 『水滸傳』一百八個人性格, 眞是一百八樣.
149 김성탄, 「수호전서삼水滸傳序三」: 敍一百八人, 人有却性情, 人有其氣質, 人有其形狀, 人有其聲口.

종래 명사들은 수염을 사랑하는데, 이는 하나의 습속이다. 노달도 그러하니 그에게 명사의 풍류를 볼 수 있다.

종래명사다애수염 시일습기 노달역연 견타명사풍류야
從來名士多愛鬚髥, 是一習氣, 魯達亦然, 見他名士風流也.(제3회 점평)

제7회에 노달을 묘사한 뒤로는 한참 건너뛰어 49회에 다시 노달을 묘사한다. 바로 내가 그 문장을 읽으니 다만 소리와 감정이 노달일 뿐만 아니라 정신과 이치까지 노달이었다. 특히 괴이할 정도로 49회 이전에는 노달을 술을 운명으로 삼은 사람으로 그렸다가 49회 이후로는 노달을 술 한 방울도 마시지 않는 사람으로 묘사했다. 그런데 소리와 감정, 정신과 이치가 노달이 아닌 것이 없다. 오늘의 노달이 술을 한 방울도 마시지 않은 것과 지난날 노달이 술을 운명을 삼던 일이 바로 부차적인 일이라는 것을 알 수 있다.

자칠회사노달후 요요직격사십구회이부사노달 내오독기문 불유성정노달야 개기
自七回寫魯達後, 遙遙直隔四十九回而復寫魯達. 乃吾讀其文, 不惟聲情魯達也, 蓋其

신리실노달야 우가괴야 사십구회지수 사노달이주위명 내사십구회지후 사노달
神理悉魯達也. 尤可怪也, 四十九回之首, 寫魯達以酒爲命, 乃四十九回之後, 寫魯達

연적불음 연이성정신리 무유비노달자 부이후지금일지노달연적불음 여석일지노
涓滴不飮, 然而聲情神理, 無有非魯達者, 夫而後知今日之魯達涓滴不飮, 與昔日之魯

달이주위명 정시일부사야
達以酒爲命, 正是一副事也.(제57회 총평)

이상의 평점을 통해 인물의 다양성과 통일성이 주목을 받는다는 것을 알 수 있다. 김성탄은 인물 개성의 창조를 이야기하면서 두 가지 측면에 주목했다. 첫째, 사건을 통해 인물의 개성을 드러낸다. 둘째, 서로 다른 인물의 대비를 통해 인물의 개성을 드러낸다. 첫 번째 측면에 대해 김성탄은 다음처럼 말했다.

"강주성江州城 사형장을 습격하는 장면은 아주 절묘한데, 다음에 또 대명부大名府의 사형장을 습격하는 장면이 나와서 한층 더 절묘하다. 반금련이 바람 피우는 장면이 절묘한데, 다음에 또 반교운潘巧雲이 바람 피우는 장면이 나와서 한층 더 절묘하다. 경양강景陽岡에서 호랑이를 때려잡는 장면이 절묘한데, 다음에 또 기수현沂水縣에서 호랑이를 때려잡는 장면이 나와서 한층 더 절묘하다."[150]

150 김성탄, 「독제오재자서법」: 江州城怯法場一篇, 奇絶了. 後面却又有大名府怯法場一篇, 一發奇絶. 潘金蓮

여기서 동일한 성격의 사건이 바로 다른 개성을 가진 인물을 통해 묘사되어야 한다. "22회에서 무송이 호랑이를 때려잡는 장면을 묘사했는데, 이는 진실로 이른바 지극히 흥미진진하여 다시 나오기 어려운 사건이라고 하겠다. 갑자기 이규가 어머니를 찾는 글에서 또 하룻밤 사이에 호랑이 네 마리를 연속해서 죽이는 장면을 묘사했는데, 구절마다 기이하고 글자마다 분위기가 바뀐다. 만약 이규〈그림 6-5〉가 무송을 조금이라도 배웠더라면 이규는 감히 그렇게 하지 못했을 것이다. 만약 무송이 이규를 조금이라도 배웠더라면 무송역시 감히 그럴 수 없었을 것이다. 각자기묘하고 괴이한 솜씨를 발휘하고 오묘하고 신묘한 이야기를 펼쳐냈으니 필묵으로 할 수 있는 능력은 여기서 다 발휘되었다고 하겠다."[151]

〈그림 6-5〉 **이규가 하산하다**

인물이 서로 보완하는 측면에 대해 김성탄은 다음처럼 말했다. "이 회에서 사진을 영웅으로 묘사하고 이어서 바로 노달을 영웅으로 묘사하고 있다. 그리고 사진의 성격을 거칠게 묘사하고 이어서 노달의 성격을 거칠게 묘사하고 있다. 사진을 시원시원하게 묘사하고 이어서 노달을 시원시원하게 묘사하고 있다. 또 사진을 강직하게 묘사하고 이어서 바로 노달을 강직하게 묘사하고 있다. 작자는 다만 이처럼 험한 길을 나아가며 자신의 필력을 드러낸다. 독자는 그런 부분을 읽을 때 한 사람이 아니라 두 사람을 설명한 이유를 살펴야 한다."[152]

傚漢一篇, 奇絶了. 後面却又有潘巧云傚漢一篇, 一發奇絶. 景陽岡打虎一篇, 奇絶了. 後面各又有沂水縣殺虎一篇, 一發奇絶.

[151] 김성탄, 「수호전제사십이회총평」: 二十二回寫武松打虎一篇, 眞所謂極盛難繼之事. 忽然于李逵探母文中, 又寫出一夜連殺四虎一篇, 句句出奇, 字字換色, 若要李逵學武松一毫, 李逵不能, 若要武松學李逵一虎, 武松亦不敢. 各自興奇作怪, 入妙出神, 筆墨之能, 于斯盡矣.

『수호전』은 인간의 거칠고 둔한 점을 묘사하는 곳에서 여러 묘사 방법을 쓴다. 예컨대 노달의 거칠고 둔함은 조급한 성질 탓이고 사진의 거칠고 둔함은 젊은이의 임협 기질 탓이며, 이규의 거칠고 둔함은 야만스러움 탓이고 무송의 거칠고 둔함은 어디에도 얽매이지 않는 호걸 탓이며, 완소칠의 거칠고 둔함은 의지할 데가 없는 비분 탓이고 초정의 거칠고 둔함은 좋지 않은 기질 탓이다.

<small>수 호 전 지 시 사 인 조 노 처 변 유 허 다 사 법 여 노 달 조 로 시 성 급 사 진 조 로 시 소 년 임 기</small>
『水湖傳』只是寫人粗魯處, 便有許多寫法, 如魯達粗魯是性急, 史進粗魯是少年任氣,

<small>이 규 조 로 시 만 무 송 조 로 시 호 걸 불 수 기 륵 완 소 칠 조 로 시 비 분 무 처 설 초 정 조 로 시 기</small>
李逵粗魯是蠻, 武松粗魯是豪傑不受羈勒, 阮小七粗魯是悲憤無處說, 焦挺粗魯是氣

<small>질 불 호</small>
質不好.(김성탄, 「독제오재자서법」)

『수호전』에서 성격이 가장 복잡한 인물은 송강宋江이다. "한 권의 책을 통틀어서 1백7인을 묘사하기는 아주 쉽지만 송강을 묘사하기가 가장 어렵다. 이 책을 읽는 사람역시 1백7인의 전기를 읽기가 가장 쉽고 송강의 전기를 읽기가 가장 어렵다. 이 책에 나오는 1백7인을 묘사하는 대목은 모두 직설적인 직필直筆이다. 훌륭하면 정말 훌륭하게 저열하면 정말 저열하게 그렸다. 하지만 송강의 묘사는 그렇지 않다. 얼핏 보면 다좋다. 찬찬히 다시 읽으면 좋음과 저열함이 반반이다. 또다시 읽으면 좋음이 저열함보다 낫지 않다. 또 마지막으로 읽으면 완전히 저열하여 좋은 게 하나도 없다. 송강 한사람의 전기를 읽으면서 다시 읽고 또다시 읽고 그러다가 마지막으로 읽고서 완전히저열하여 좋은 게 하나도 없다는 까닭을 제대로 안다면 글을 잘 읽는 자라고 말할 수있지 않을까!

 나는 온전히 좋다고 하는 송강에게서 완전히 저열하다는 송강을 읽어내는 것은 오히려 쉽지만 온전히 저열하다고 하는 송강으로부터 완전히 좋다는 송강으로 묘사해내는것은 진실로 어렵다고 하겠다. 이에 지금 그의 전기를 읽고 또 그의 언행을 따라가며마디마다 찬찬히 찾아보면 송강이 분명 진실하고 믿을 만하며 독실하고 공경스러운 군자가 아닌 면이 없다. 한 편의 글이 그 한 편에 매이지 않고 하나의 장절이 그 한 장절에

152 김성탄, 「수호전제이회총평」: 此回方寫過史進英雄, 接手便寫魯達英雄. 方寫過史進粗糙, 接手便寫魯達粗糙. 方寫過史進爽利, 接手便寫魯達爽利. 方寫過史進剄直, 接手便寫魯達剄直. 作者蓋特此走此險路, 以顯自家筆力, 讀者亦當處處看他所以定是兩個人, 定不是一個人.

매이지 않으며 한 구절이 그 한 구절에 매이지 않고 한 글자가 그 한 자에 매이지 않는다. 비록 그렇다고 하더라도 진실로 어찌 송강 같은 사람을 진정으로 인인仁人과 효자의 무리로 여겼던 것일까? …… 송강의 포폄襃貶은 진실로 필묵 너머에 있다."[153]

송강이 완전히 저열한가 여부를 잠시 놓아두자. 송강의 성격이 복잡하고 풍부한 것은 확실하다. 송강의 복잡성은 개별 인물과 대비 속에서 속속들이 나타난다. 제25회의 총평에서 김성탄은 이렇게 말했다. 송강과 노달을 비교하면 노달은 활달한 인물로 송강이 도량이 좁은 사람임을 잘 보여준다. 송강과 임충을 비교하면 임충은 독기 있는 인물로 송강이 물러터진 사람임을 잘 보여준다. 송강과 양지楊志를 비교하면 양지는 바른 사람으로 송강이 그릇된 사람임을 잘 보여준다. 송강과 시진柴進을 비교하면 시진은 좋은 사람으로 송강이 나쁜 사람임을 잘 보여준다. 송강과 완칠阮七을 비교하면 완칠은 쾌활한 사람으로 송강이 염세적인 사람임을 잘 보여준다. 송강과 화영花榮을 비교하면 화영은 고상한 사람으로 송강이 세속적인 사람임을 잘 보여준다. 송강과 노준의盧俊義를 비교하면 노준의가 대인으로 송강이 소인임을 잘 보여준다. 송강과 오용吳用을 비교하면 오용은 놀랄 만한 사람으로 송강이 둔한 사람임을 잘 보여준다. 송강과 석수石秀를 비교하면 석수는 날랜 사람으로, 송강은 둔한 사람으로 드러난다.

희곡과 소설은 인물 성격의 창조에서 깊은 수준에 도달했고 동시에 인물의 상징적 기능에 주목했다. "한 권의 책이 모두 70회로 구성되고 1백8인의 인물이 등장하는데, 천강天罡 제일성의 송강을 중심으로 한다. 이들 중에 제일 먼저 강도가 된 인물은 바로 지살地煞 제일성 주무朱武이다.[154] 비록 작가의 필력이 종횡무진하게 오묘함을 발휘하여도 그들이 하늘을 거슬러서 날뛰는 일을 보여준다. 다음으로 시내를 훌쩍 건너뛰는 호랑이 같은 도간호跳澗虎 진달과 백화사白花蛇 양춘은 아마도 이 책의 70회에 등장하는

153 김성탄, 「수호전제삼십오회총평」: 一部書中寫一百七人最易, 寫宋江最難. 故讀此一部書者, 亦讀一百七人傳最易, 讀宋江傳最難也. 蓋此書寫一百七人處, 皆直筆也, 好卽眞好, 劣卽眞劣. 若讀宋江則不然, 驟讀之而全好, 再讀之則好劣相半, 又再讀之則好不勝劣, 又卒讀之而全劣無好矣. 夫讀宋江一傳, 而至于再, 而至于又再, 而至于又卒, 而誠有以知其全劣無好, 可不謂之善讀書人哉! 然吾又謂由全好之宋江而讀至于全劣也猶易, 由全劣之宋江而寫至全好之宋江也實難. 乃今讀其傳, 迹其言行, 柳何寸寸而求之, 莫不宛然忠信篤敬君子也. 篇則無累于篇耳, 節則無累于節耳, 句則無累于句耳, 字則無累于字耳. 雖然, 誠如是者, 豈將以宋江眞遂爲仁人孝子之道哉? …… 則是襃貶固在筆墨之外也.

154 l『수호전』은 1백8인을 36개의 천강성과 72개의 지살성으로 나눈다. 송강과 주무는 천강성과 지살성의 첫 번째 별이다. 천강성은 북두칠성 손잡이에 해당되는 세 별을 가리키고 지살성은 그 주위의 별을 가리킨다. 『수호전』 70회를 보면 온갖 상상력을 다 동원하여 1백8명의 두령을 1백8개 별자리 이름과 두령의 별명 등에 연결시키고 있다.

1백8인을 모두 별칭으로 호랑이나 뱀과 같은 인물로 비유하고 있다. 모두 서로 잘 아는 사이는 아닌데, 어떻게 70회에 나오는 1백8인을 동물로 비유한다는 것을 아는가? 설자楔子, 즉 도입부로 이야기를 시작하는데 천사가 조화를 부려 흡사 한 마리 호랑이와 뱀으로 변하여 나타난다. 진달과 양춘이 『수호전』에 등장하는 1백8인의 일반적인 이름임을 알 수 있다."[155] 여기서 주무·진달·양춘은 이미 개별적인 인물이면서 또한 1백8인의 성질을 보여주는 하나의 상징이다.

희곡과 소설 속의 인물은 허구로 가공된 존재이다. 중국 미학의 창작 이론에 이와 관련된 변화가 생겨나게 되었다. 이것은 바로 서사적 작품의 창작에서 생동하는 인물을 그려내고자 하는 '대상화對象化'(즉 작가가 자신의 인물로 대상화된다) 이론이다. 서양 미학은 고대 그리스에서 시작하여 주로 서사 문학을 기초로 발전했다. 창작의 영감 이론은 플라톤의 '신의 은총'[156]에서 시작하고 바로 '대상화'를 핵심으로 한다. 반면 중국은 시문을 기초로 하는 영감 이론으로 육기·유협에서 한유·소식에 이르고 그리고 오입파悟入派·성령파에서부터 섭섭에 이르기까지 모두 돌발성을 핵심으로 한다. 송나라의 화론에서 문동이 대나무 그리기를 논하고 나대경(?~약1224)[157]이 새와 곤충 그리기를 논하면서 모두 대상화 문제를 건드렸다. 하지만 대상화 문제가 미학 전체에서 중요시되지 못했다.

희곡과 소설이 성공하자 대상화 이론은 중시되었다. 이어는 『한정우기』에서 말했다.

155 김성탄, 「수호전제일회총평」: 一部書, 七十回, 一百八人, 以天罡第一星宋江爲主, 而先做强盜者, 乃是地煞第一聲朱武, 雖作者筆力縱橫之妙, 然亦以見其逆天而行也, 次出跳澗虎陳達, 白花蛇楊春, 蓋隱括一部書七十回一百八人爲虎爲蛇, 皆非好相識也, 何用知其爲是隱括一部書七十回一百八人, 曰楔子所以說出一部, 而天師化恰有一虎一蛇, 故知陳達, 楊春是一百八人之總號也.

156 ┃ 장법(장파)은 플라톤의 영감론을 두 가지로 요약한다. 첫째, 영감은 뮤즈가 시인의 몸에 깃든 것으로, 시인이 아름다운 작품을 지을 수 있는 것은 뮤즈가 시인에게 깃들어 있기 때문이다. 둘째, 시인은 신을 대신하여 말하지 스스로 자신의 말을 하지 않는다. 시인은 영감을 얻으면 광기의 상태에 들어간다. 이에 대해서 장법(장파), 유중하 외 옮김, 『동양과 서양 그리고 미학』, 푸른숲, 1999, 416~417쪽 참조.

157 ┃ 나대경羅大經은 남송 때 여릉廬陵(지금의 강서(장시) 길안(지안)시) 출신으로 자가 경륜景綸, 호가 유림儒林 또는 학림鶴林이다. 보경寶慶 2년(1226)에 진사가 되었고, 용주容州의 법조法曹·진주판관辰州判官·무주추관撫州推官을 역임했다. 무주에 있을 때에 조정의 모순을 비판하다 탄핵된 이후로 귀향하고 두문불출 저술에 몰두하였다. 그는 경세제민經世濟民의 뜻이 있었고, 선진에서 양한, 육조와 당송대唐宋代에 이르는 문학 평론에 대해 정밀한 견해를 갖고 있었다. 저서로 독서를 통해 얻은 것을 필기하면서 정치에 대한 비판적 견해와 인물 평가, 시문 평론을 기록한 『학림옥로鶴林玉露』가 있고, 『역易』에 대한 해설서인 『역해易解』가 있다.

사를 쓰고 곡을 만드는 일은 …… 상상은 구름과 하늘이 맞닿는 곳으로 들어선다, 작가의 정신과 영혼은 훨훨 날아 올라가 마치 꿈속에 있는 듯하니, 다만 한 편을 끝맺지 않으면 정신을 돌이켜 영혼을 수습할 수 없다.

塡詞制曲之詞 …… 想入雲霄之際, 作者神魂飛越, 如在夢中, 不止終篇, 不能返神收魂.(이어, 『한정우기』)

한 사람을 대신하여 말을 하려면 먼저 한 사람을 대신하여 마음을 확립해야 한다. 꿈을 오가고 정신이 자유롭게 노닐지 않는다면 어떻게 다른 사람의 처지에 놓일 수 있겠는가? 어쨌든 마음을 먹고서 단정하게 굴려면 내가 처지를 바꿔서 단정한 생각을 대신해야 하고, 반대로 마음을 먹고서 나쁘게 굴려면 내가 원칙을 내려놓고 방편을 따라 잠시 사특하고 치우친 생각을 해봐야 한다.

欲代此一人立言, 先宜代此一人立心. 若非夢往神游, 何謂設身處地? 無論立心端正者, 我當設身處地, 代生端正之想, 卽遇立心邪僻者, 我亦當捨經從權, 暫爲邪僻之思.

(이어, 『한정우기』)

김성탄은 소설 창작을 이야기하면서 마음을 맑게 하고 사물을 궁리한다며 '징회격물澄懷格物', 문장에 근거하여 일(줄거리)을 만든다는 '인문생사因文生事', 인연에 따라 법이 생겨난다는 '인연생법因緣生法'을 주장했을 뿐만 아니라 '동심動心'을 중시했다. 이는 바로 작가가 자신의 마음을 움직여 극중 인물의 마음으로 바꿔서 자신의 인물로 대상화시키는 것을 말한다. 김성탄은 『수호전』 제55회의 전체적인 비평에서 이렇게 말했다. "시내암이 붓을 들기 전에 음탕한 부인이나 도둑이 아니었는데, 음탕한 부인과 도둑이라는 인물을 그려내면서 '실제로 직접 마음을 움직여 음탕한 부인이 되고 또 직접 마음을 움직여 도둑이 되었다. 마음이 움직이고 나면 그 인물과 같아진다.'[158] 즉 작가의 마음은 이미 음탕한 부인이나 도둑의 마음과 완전히 같아졌다는 말이다."

장죽파는 '현신現身'을 사용하여 대상화를 설명한다.

158 김성탄, 「수호전제오십오회총평」: 實親動心而爲淫婦, 親動心而爲偸我. 旣已動心, 則均矣.

『금병매』의 작가가 만약 반드시 모든 것을 하나하나씩 두루 경험하고 나서 이 책을 창작하려고 했다면『금병매』는 분명히 완성되지 못했을 것이다. 왜 그런가? 음탕한 부인이나 도둑의 경우 저마다 각각 다르기 때문이다. 만약 반드시 직접 하나하나씩 두루 경험한 뒤에라야 안다면 앞으로 무엇으로 다 경험할 수 있겠는가? 그러므로 재자才子가 어떤 것이든 다 통하지 않는 바가 없는데, 이는 오직 대상과 마음을 하나로 한 것에 있다는 것을 알게 된다. …… 한 마음으로 통하면 진실로 또 한 번 그 사람으로 현신해야 비로소 제대로 말할 수 있게 된다. 그렇다면 그가 음탕한 부인을 묘사할 때 진실로 음탕한 부인으로 현신하여 그 사람을 대신하여 말하게 된다. …… 그 책의 묘사를 보면 여러 분야의 인정을 속속들이 밝히고 있다. 그렇다면 진실로 수많은 화신이 각각 개성을 가진 인물로 현신하여 그들을 대신하여 말하는 것이다.

작 금 병 매 자　약 과 필 색 색 편 력　재 유 차 서　즉 금 병 매 우 필 주 불 성 야　하 즉　즉 제
作『金甁梅』者, 若果必待色色遍歷, 才有此書, 則『金甁梅』又必做不成也, 何則? 卽諸

여 음 부 투 한　종 종 부 동　약 필 대 신 친 력 이 후 지　장 하 이 경 력 재　고 지 재 자 무 소 불 통　전
如淫婦偸漢, 種種不同, 若必待身親歷而後知, 將何以經歷哉? 故知才子無所不通, 專

재 일 심 야　　일 심 소 통　실 우 진 개 현 신 일 번　방 설 득 일 번　연 즉 기 사 제 음 부　진 내 각 현
在一心也. …… 一心所通, 實又眞個現身一番, 方說得一番, 然則其寫諸淫婦, 眞乃各現

음 부 인 신　위 인 설 법 자 야　　기 서 범 유 묘 사　막 불 각 진 인 정　연 즉 진 천 만 화 신　현 각
淫婦人身, 爲人說法者也. …… 其書凡有描寫, 莫不各盡人情. 然則眞千萬化身, 現各

색 인 등　위 지 설 법 야
色人等, 爲之說法也.(장죽파, 「금병매독법」)

이른바 '현신'이란 이성적인 말로 하면 '한 사람의 마음에서 그 사람의 정리情理를 끌어내는 것이다.' 희곡과 소설 이론에서 꿈과 같다는 '여몽如夢', 마음을 움직인다는 '동심動心', 다른 사람으로 나타난다는 '현신現身' 등은 모두 예술적 인물을 창조할 때의 '대상화' 이론을 말한다.

3) 다양한 서사학

희곡과 소설의 서사는 서로 관련된 두 가지 시점으로 나뉜다. 첫째, 인물을 중심으로 하는 전기이다. 구조로 보면 많은 인물이 모인 전기의 특징을 갖는다. 둘째, 회목回目으로 표현되는 장章·절節·구句·자字이다. 이 두 시점은 항상 따로 설명된다. 희곡과 소설의 명작이 늘 찬사를 받는 이유는 많은 이들의 합해진 전기의 절묘함과 장·

절·구·자의 절묘함을 갖추고 있기 때문이다. 양자가 결합하여 오늘날의 이론이 대략 상통하는 구조 이론을 구성하게 된다. 그것은 두 개의 층위로 나뉘는데, 하나는 전서의 대구조이고 다른 하나는 구체적인 이야기와 줄거리의 안배이다.

『삼국연의』에서 대구조는 "앞과 뒤가 아주 잘 호응하며 중간에 커다란 매듭이 있다."[159] 앞과 뒤가 아주 잘 호응하는 실례를 살펴보자. 예컨대 "첫 회가 열 명의 환관 십상시十常侍로 시작하고 마지막 회는 유선劉禪이 환관을 총애하는 이야기로 끝을 맺는다. 또 손호[160]가 환관을 총애하는 이야기를 다루어 이중으로 끝을 맺는다." 이것은 바로 처음과 끝이 아주 잘 호응하는 내용이다. 이는 처음부터 한漢의 멸망과 촉蜀과 오吳의 멸망이 모두 환관과 관련이 있다는 사실을 넌지시 일러주고 있다. 중간에 큰 매듭은 앞뒤에서 중심이 되는 사건과 동일한 성격을 지닌 사건을 배치하여 주제를 강화시킨다. 예컨대 환관과 동일한 성격을 지닌 사건으로 중간에 "복완[161]이 환관에게 밀서의 전달을 맡기고 손호는 환관이 남몰래 드나드는 일을 살폈다."는 대목이 있다.

『삼국연의』의 다른 취지는 난신적자亂臣賊子를 엄벌하는 것이다. 이 때문에 첫 편의 끝에서 장비張飛가 동탁董卓을 죽이려 하고, 마지막 편의 끝에서 손호가 몰래 가충賈充을 죽이려고 한다. 대구조와 관련해서 중요한 인물의 사건과 관련된 여섯 갈래의 주선율[162]이 있는데, 이는 여섯 개의 시작과 여섯 개의 결말이라는 '육기육결六起六結'로 구성된다.

"헌제의 서술은 동탁의 황제 폐위를 하나의 시작으로 삼고 조비의 황제 찬탈을 하나의 결말로 삼는다. 서촉西蜀의 서술은 유비가 성도(청두)成都에서 황제로 즉위한 이야기

159 | 이 주장은 모종강의 「독삼국지법讀三國志法」에 나온다.

160 | 손호孫皓는 동오東吳의 마지막 황제이다. 손권의 손자로 자는 원종元宗이다. 처음에 오정후吳程侯로 봉해졌는데, 휴休가 죽자 군신이 받들어 위位에 오르게 하였다. 그러나 사람됨이 흉포하고 주색을 즐겨, 훌륭한 사람을 잔혹하게 많이 죽였다. 재위 16년 동안 무도한 일을 무수히 하고, 나중에 왕준王濬이 쳐들어오자 항복하였다(280년). 귀명후歸命侯로 봉해져 낙양(뤄양)으로 옮겼다가 뒤에 병으로 죽었다.

161 | 복완伏完은 복황후伏皇后의 친정아버지로 조조의 세력이 비대해져 황제를 업신여기는 것이 분해, 복황후가 보낸 친서를 받들고 조조가 외정外征 나간 사이에 거사하려다가, 공교롭게 일이 탄로나 일가족이 몰살을 당하였다.

162 | 주선율主線律은 원래 다성 음악에서 주도적인 역할을 하는 선율을 가리킨다. 여기서는 장편 서사의 중요한 줄거리라는 뜻으로 쓰였다. 한편 현대 중국에서 주선율이란 근대의 경험을 바탕으로 애국주의의 정신을 고양시키는 문화 경향을 가리키는 말로 1987년부터 본격적으로 시작됐다. 주선율은 사회주의 혁명, 항일전쟁, 국공내전 등 공산당이 내세우는 주류 이데올로기를 인민에게 알리고, 이를 통해 인민을 교화하려는 목적으로 쓰였다. 지금도 주선율은 자본주의적 가치가 넘치는 현대 중국에서 사회주의 국가라는 정체성을 각인시켜주는 역할을 하고 있다.

〈그림 6-6〉『서상기』「편지를 엿봄〔窺柬〕」

를 하나의 시작으로 삼고 유선이 면양綿陽에서 항복하는 이야기를 하나의 결말로 삼는
다. 유비·관우·장비 세 인물의 서술은 도원결의桃園結義를 하나의 시작으로 삼고 유
비가 백제성白帝城에서 제갈공명에서 후사를 맡긴 이야기를 하나의 결말로 삼는다. 제
갈공명의 서술은 삼고초려三顧草廬를 하나의 시작으로 삼고 여섯 번 기산祁山에서 나오
는 이야기를 결말로 삼는다. 위나라의 서술은 조비가 황초黃初로 연호를 고친 이야기를
하나의 시작으로 삼고 사마씨司馬氏가 위나라로부터 선양받는 이야기를 하나의 결말로
삼는다. 동오東吳의 서술은 손견孫堅이 옥새를 숨겨주는 이야기를 하나의 시작으로 삼
고 손호가 구슬을 입에 머금고 사망하는 것을 하나의 결말로 삼는다."[163]

　　김성탄은 「후후」의 총평에서 『서상기』의 구조를 다음처럼 분석한다. 첫째, 생거나

163 모종강, 「독삼국지법」: 其敍獻帝, 則以董卓廢立爲一起, 以曹丕簒奪爲一結. 其敍西蜀, 則以成都稱帝爲一
起, 而以綿陽出降爲一結. 其敍劉·關·張三人, 則以桃園結義爲一起, 而以白帝城托孤爲一結. 其敍諸葛
亮, 則以三顧草廬爲一起, 而以六出祁山爲一結. 其敍魏國, 則以黃初改元爲一起, 而以司馬受禪爲一結. 其
敍東吳, 則以孫堅匿璽爲一起, 而以孫皓衛璧爲一結.

고 정리가 되는 유생유소有生有掃의 구조이다. 「경염驚艶」은 생, 즉 이야기의 발생으로 무에서 유가 생겨난다. 「곡연哭宴」은 소, 즉 이야기의 끝맺음으로 유에서 무로 돌아간 다. 「곡연」이 설사 극 전체의 마지막 부분이 아닐지라도 "「곡연」 이후에 다시 또『서상기』의 내용이 이어지지 않는다면, 너무 텅 비어 허전할 것이다."[164]

둘째, 한 사람이 오고 다른 사람이 오는 차래피래此來彼來의 구조이다. 「차상借廂」은 장생이 와서 남자 쪽에서 여자에게 구애를 시작한다. 「수간酬簡」은 앵앵이 와서 여자 쪽이 구애에 호응하여 남자 쪽의 구애가 이루어진다. 생겨남과 정리의 '생소生掃'와 양 쪽이 서로 다가서는 '양래兩來'는 대구조이자 주요한 매듭이기도 하다.

셋째, 세 단계와 세 소득으로 이루어진 삼점삼득三漸三得의 구조이다. 점漸은 줄거리 가 단계적으로 진전되는 것이고 득得은 서로를 찾아가며 단계적으로 나타나는 성과이 다. 「뇨간鬧簡」은 첫 단계의 점으로 앵앵이 처음으로 장생을 만나본 장면이다. 「사경寺警」은 두 번째의 점으로 앵앵이 장생과 서로 관계를 맺는 부분이다. 「후후」는 세 번째 의 점으로 앵앵이 비로소 장생에게 결혼을 허락한 부분이다.

넷째, 두 번의 다가섬과 세 번의 멀어짐이 있는 이근삼종二近三縱의 구조이다. 근近이 란 노력을 통해 목표에 접근하여 "거의 목표를 이룰 듯하다[幾乎如將得之也]." 종縱이란 장애물이 나타나 목표물에서 멀어져 "거의 목표를 잃은 듯하다[幾乎如將失之也]." 「청연請宴」은 첫 번째 다가가는 근이고 「전후前候」는 두 번째 다가가는 근이다. 「뢰혼賴婚」은 첫 번째 멀어지는 종이고 「뢰간賴簡」은 두 번째로 멀어지는 종이며 「고염拷艶」은 세 번째로 멀어지는 종이다. 두 번째의 점과 득, 세 번째의 근과 종은 구체적인 줄거리를 엮어내게 된다.

다섯째, 그럴 수밖에 없는 두 가지의 양부득불연兩不得不然의 구조이다. 그럴 수밖에 없다는 것은 인물의 개성이 줄거리를 필연적으로 이러한 방향으로 발전해가도록 한다 는 것을 말한다. 하나는 「청금聽琴」이 첫 번째로 그럴 수밖에 없는 이야기이고 「뇨간」 은 두 번째로 그럴 수밖에 없는 이야기이다.

"「청금」은 홍낭紅娘이 그럴 수밖에 없는 일이다. …… 설사 「청금」이 그렇지 않다면 홍낭은 홍낭이 될 수 없는 것이다. 홍낭이 홍낭이 될 수 없다면 앵앵은 앵앵이 될 수 없다."[165] "「뇨간」은 앵앵이 그럴 수밖에 없는 일이다. …… 「뇨간」이 그렇지 않다면

164 김성탄, 「후후後候」: 若「哭宴」以後, 已無復有『西廂』, 則仍乃太虛空也.

앵앵은 앵앵이 될 수 없는 것이다. 앵앵이 앵앵이 될 수 없다면 장생이 장생이 될 수 없는 것이다."[166] 그럴 수밖에 없다는 것은 줄거리와 인물의 개성을 결합시켜 줄거리가 인물의 개성에 의해 움직여가야 한다는 것을 설명한다. 인물의 개성이 중요한 줄거리를 움직여나가고 또 동시에 또 다른 개성을 가진 인물과 관계를 맺는다. 이 때문에 '그럴 수밖에 없음'은 줄거리 발전의 내재적 근거이면서 전체 구조의 내재적 하이라이트이기도 하다.

여섯째, 절정과 결말이 나타나는 실사實寫와 공사空寫의 구조가 있다. 실사는 극 전체의 절정이다. "한 편의 대작(대하드라마)에서 무수한 문장, 얽히고설킨 여러 차례의 우여곡절, 방향을 찾아가는 수많은 실마리가 여기에 이르러 일제히 모여진다."[167] 이는 바로 「수간酬簡」의 편에 해당된다. 공사는 극 전체의 결말(대단원)이다. 반드시 의미심장한 결말을 이루려면 이야기의 절정에서 극에 끌고 온 이야기를 초월하는 사고(사상)로 들어가야 한다. "한 편의 대작에서 무수한 문장, 얽히고설킨 여러 차례의 우여곡절, 방향을 찾아가는 수많은 실마리가 여기에 이르러 하나도 소용이 없어진다."[168] 이는 곧 마지막 「경몽驚夢」의 한 편에 해당한다. 이것이 바로 시사詩詞가 중시하는 "마지막 편에서 뒤죽박죽되던 내용을 끝맺는다[終篇結渾茫]."는 의미이다.

실사와 공사는 대구조의 '생소生掃' '양래兩來'와 서로 연결된 고리를 이룬다. 전자가 대구조에서 착안한다면 후자는 중요한 우의寓意(의미)에 착안한다. 『서상기』에 나타난 여섯 가지 측면의 관계가 중국 희곡과 소설의 독특한 서사 방식과 서사적 요구를 형성했다고 할 수 있다.

4) 독서의 미감

희곡과 소설의 평점, 즉 비평은 실제로 꼼꼼한 읽기의 실천이다. 평점은 작품 속에 나타난 각종 예술적 특징에 주의하면서 자신만의 독서 감수성을 말하고 작품이 독자에게 전달하는 감수성을 논리적으로 판단한다. 아울러 독서의 심미적 성격에 대해 기존과

165 김성탄, 「후후」: 聽琴者, 紅娘不得不然. …… 設使聽琴不然, 則不成其爲紅娘. 不成其爲紅娘, 則不成其爲鶯鶯.
166 김성탄, 「후후」: 鬧間者, 鶯鶯不得不然. …… 鬧間不然, 則不成其爲鶯鶯. 不成其爲鶯鶯, 則不成其爲長生.
167 김성탄, 「후후」: 一部大書, 無數文字, 七曲八折, 千頭萬緖, 至此而一齊結穴.
168 김성탄, 「후후」: 一部大書, 無數文字, 七曲八折, 千頭萬緖, 至此而一無所用.

다른 이론을 내놓기도 한다.

앞서 문예의 효용성을 이야기하면서 중점을 작자에 두는 논의를 한 적이 있다. 예컨대 사마천의 개인적으로 쌓인 울분을 펼쳐서 글을 쓴다는 '발분저서'설이 있고(옮긴이 주: 제2장 제7절 참조), 종영의 "딱하고 가난해도 편안히 여기고 은거하며 근심하지 않는"[169]설이 있었다. 송나라 이후로 시민적 오락을 즐기는 배경이 등장하며 다른 논의가 제기되었다. 이지는 여전히 '발분저서'설에 입각해서 『수호전』의 창작을 해석했지만 김성탄은 사마천의 '발분저서'설의 심경心境과 완전히 달리 『수호전』을 시민적 오락으로 파악했다.

> 『사기』는 분명 태사공 사마천이 가슴 깊이 묻어둔 숙원에서 나온 것이다. …… 그러나 『수호전』은 도리어 그렇지 않다. 시내암은 끄집어내서 떨쳐버려야 할 만큼 가슴 깊이 묻어둔 숙원이 본래부터 없다. 다만 배부르고 등 따뜻하지만 할 일이 없어 또 마음이 한가롭게 붓으로 종이에 장난을 치다가 화젯거리를 찾다가 자기의 마음과 입에서 흘러나오는 많은 이야기를 써냈기 때문에 옳고 그름이 모두 성인과 어긋나지 않는다.
>
> 『史記』須是太史公一肚皮宿怨發揮出來. ……『水滸傳』却不然. 施耐庵本無一肚皮宿怨要發揮出來. 只是飽暖無事, 又値心閑, 不免伸筆弄紙, 尋個題目, 寫出自己許多綿心繡口, 故其是非皆不謬于聖人.(김성탄, 「독제오재자서법」)

여기서 관건은 시내암이 도대체 울분이 쌓여 있었느냐 아니면 할 일 없이 마음이 한가롭느냐에 있지 않고, 김성탄이 시내암을 할 일 없이 마음이 한가롭다고 보았다는 점에 있다. 이러한 관점은 시민적 오락의 배경을 대표하는 관점이다. 희곡과 소설은 사회적 기능의 측면에서 세 가지 큰 특징을 갖고 있다. 첫째는 오락이고, 둘째는 무해함("옳고 그름이 모두 성인과 어긋나지 않는다")이고, 셋째는 '문文', 즉 예술성이다. 가장 우수한 희곡 소설인 『서상기』『수호전』을 통해 보편성을 갖춘 '문법文法'을 얻게 되었다.

> 『수호전』을 자제들이 읽으면 여러 가지 쓸데없는 일과 오락거리를 알게 된다. ……

169 종영, 「시품서」: 窮賤易安, 幽居靡悶.(이철리, 112; 임동석, 33)

여러 가지 문법을 알게 된다. 『수호전』에 나오는 여러 가지 문법뿐 아니라 『전국책』

『사기』 등에 나오는 약간의 문법도 파악할 수 있게 된다.

<div style="text-align:center">

수 호 전　자 제 독 료　편 효 득 허 다 한 사 오 락　　　편 효 득 허 다 문 법　불 유 효 득　수 호 전
『水滸傳』, 子弟讀了, 便曉得許多閑事娛樂. …… 便曉得許多文法. 不惟曉得『水滸傳』

중 유 허 다 문 법　타 편 장　국 책　　사 기　등 서　중 간 단 유 약 간 문 법　야 도 간 득 출 래
中有許多文法, 他便將『國策』『史記』等書, 中間但有若干文法, 也都看得出來.

</div>

<div style="text-align:right">

(김성탄, 「독제오재자서법」)

</div>

원래 주제로 돌아가보면 바로 이전의 사인士人이 산수화의 창작을 마음(가슴)을 썼고 도를 바라보는 '징회관도澄懷觀道' 방식으로 보았다. 창작과 서로 일치하는 산수화의 감상도 비슷했다. "가을 구름을 바라보니 정신은 날아오르고, 봄바람 맞으면 생각은 넓고 환하게 트이게 된다."[170] "금琴을 어루만지며 곡조를 타서 뭇 산들이 모두 메아리치도록 하련다."[171]

김성탄은 이처럼 희곡과 소설의 창작을 할 일 없이 마음이 한가로운 '무사심한無事心閑'의 활동으로 보고, 이와 상통하는 희곡과 소설을 읽는 즐거운 감상에도 새로운 독법을 내놓게 되었다. 김성탄은 『수호전』 제22회 무송이 호랑이를 때려잡는 장면 중 협비夾批에서 이렇게 말한다.

진짜 호랑이가 죽어 있는 곳은 볼 수 있지만 진짜 호랑이가 살아 있는 곳은 볼 수 없다. 살아 있는 호랑이가 때마침 걸어가는 장면을 간혹 우연히 한 번쯤 볼 수 있다. 살아 있는 호랑이가 때마침 사람을 잡아먹는 장면을 결코 어디에서도 볼 수 없다. 지금 시내암은 홀연히 필묵을 놀려 살아 있는 호랑이가 사람을 잡아먹는 장면을 완전한 그림 한 폭처럼 그려냈다. 오늘 이후로 호랑이를 보고자 하는 사람은 모두 『수호전』에 있는 경양강景陽岡 위로 와서 시선을 집중시켜 실컷 볼 수 있다. 잡힐까봐 놀라지 않아도 되니 정말 이 은혜는 적지 않다.

<div style="text-align:center">

진 호 사　유 처 간　진 호 활　무 처 간　활 호 정 주　혹 유 우 득 일 간　활 호 정 박 인　시 단 단 필 무
眞虎死, 有處看. 眞虎活, 無處看. 活虎正走, 或猶偶得一看. 活虎正搏人, 是斷斷必無

처 득 간 자 야　내 금 내 암 홀 연 이 필 묵 유 희　화 출 전 폭 활 호 박 인 도 래　금 후 요 간 호 자　기 진
處得看者也. 乃今耐庵忽然以筆墨遊戱, 畵出全幅活虎搏人圖來. 今後要看虎者, 其盡

</div>

170 왕미王微, 「서화敍畵」: 望秋雲, 神飛揚, 臨春風, 思浩蕩.
171 『송사』 권93 「은일열전」(종병): 撫琴動操, 欲令衆山皆響.

到『水滸傳』中, 景陽岡上, 定睛飽看, 又不吃驚, 眞乃此恩不小也.

<div align="right">(김성탄, 「수호전제22회협비」)</div>

사람은 일생을 살며 여러 가지 일을 하려고 생각한다. 그러나 위험 부담이 클까봐 감히 하려고 하지 않거나 실제로 할 수도 없다. 소설은 이러한 두 가지 어려움을 깔끔하게 해결해준다. 소설 속에서 호랑이를 때려잡는 활극도 멋들어진 표현으로 볼 수 있고 호랑이에게 물릴 위험을 피할 수 있다. 소설은 인간이 바라는 욕망의 대리 만족이다. 이러한 대리 만족을 통해 사람들은 현실 속에서 경험하고 싶지만 경험하기 어려운 여러 가지 정감(미감)을 체험할 수 있다. 바로 이러한 이론적 기초 위에서 김성탄은 이전의 미감 이론과 다른 희곡과 소설의 독서 쾌감을 보여주었다.

『수호전』 제39회에서 송강과 대종戴宗은 여섯째 날에 형이 집행되기로 되었다. 김성탄은 이 회의 첫머리 총평에서 이렇게 말한다. "'제육일'이라는 세 글자부터 깜짝 놀랐다. 이후에 한 구절을 읽으면 그 구절에 놀라고, 한 글자를 읽으면 그 글자에 놀라고, 두세 쪽을 읽고 나면 다만 놀랠 노 자뿐이다. 내가 일찍이 독서의 즐거움을 말하며 으뜸은 다른 사람을 대신해서 근심하는 것보다 즐거운 일이 없다고 말했다. 하지만 이러한 편을 읽는 경우 역시 너무 즐거울까 걱정스럽기조차 하다."[172]

문장 중 협비夾批에서 이렇게 말했다. "금방 사람을 죽이고 끝낼 사건을 일부러 세세하게 묘사해서 독자를 깜짝 놀라게 한다. 아마도 독자가 깜짝 놀라는 것은 작가의 쾌활(통쾌)함이다. 독자도 말한다. 그렇지 않다. 독자인 나도 놀라움이 쾌활함이고 놀라지 않으면 쾌활하지 않다."[173] 쾌활함은 독서의 기본적 미감이다. 이 미감은 작품 중의 인물·사건·줄거리 등이 본래 지니고 있는 여러 가지의 구체적 감정에 의해 불러일으킨 것이다. 이는 본질적으로 이중적인 정감이다. 하나는 독자가 작품과 관련된 기본적인 감수성(미감)으로 쾌활함이다. 다른 하나는 작품 중의 사람·사건·줄거리가 불러일으키는 구체적인 감수성(미감)으로 슬픔·기쁨·노여움·놀람 등이다.

이처럼 이중적인 정감의 합일로 형성되는 미감은 긍정적인 방향일 때 기본적인 감

172 김성탄, 제39회: 第六日三字起便吃驚, 此後讀一句嚇一句, 讀一字嚇一字, 直至兩三頁後, 只是一個驚嚇. 吾嘗言讀書之樂, 第一莫樂于替人擔憂, 然若此篇者, 亦殊恐樂得太過也.

173 김성탄, 제38회: 便是急殺人事, 便要故意細細寫出, 以驚嚇讀者. 蓋讀者驚嚇, 斯作者快活也. 讀者曰. 不然, 我亦以驚嚇爲快活, 不驚嚇處亦便不快活也.

수성(미감)인 즐거움이 구체적인 감수성(미감)인 즐거움과 결합하여 즐거운 '락樂'을 형성하기도 하고 웃음의 '소笑'를 형성하기도 한다. 부정적인 방향일 때 기본적인 감수성인 즐거움이 구체적인 감수성인 괴로움·고통·놀람·다급함과 결합하여 복잡한 미감을 형성하게 된다. 똑같이 긍정적인 방향으로 서로 결합된 미감 중에서 '즐거움'은 두 가지 심미 쾌감이 완전히 중복된 경우로 한 번 읽기만 해도 이해할 수 있다. 이에 대해 이론가들은 평점을 달지 않는다. '웃음'은 기본적인 심미 쾌감과 구체적인 희극 쾌감이 결합한 경우이다. 이 때문에 이론가들이 때때로 지적하기도 한다. 제22회 무송이 호랑이를 때려잡고 난 뒤에 사냥꾼을 만나 산을 내려오게 된다. "고개 아래에 이르자 일찍부터 7, 80명의 사람이 모여서 서로 웅성거리고 있었다. 먼저 호랑이를 멘 사람을 앞에 세우고 산에서 타는 가마에 무송을 태웠다."[174] 이에 대해 김성탄은 협비에서 지적했다. "앞의 문장에서 한 명의 신인과 한 마리의 살아 있는 호랑이가 사력을 다해 싸우게 하더니 여기서 이 호랑이도 매달리고 사람도 매달리니 읽다가 자신도 모르게 웃음을 터뜨리게 된다."[175] 이는 줄거리의 희극적 요소를 지적한 것이다.

마찬가지로 1회 뒤에서 지현知縣이 사람을 보내 무송을 만나게 하고 서로 만난 뒤에 나오는 장면을 보자. "네 명의 머슴을 시켜 무송을 들어 서늘한 가마에 태워 메게 했다 (협비: 사람을 메다). 호랑이를 멘 사람을 앞세우고(협비: 호랑이를 메다), 역시 붉은 비단을 내걸었다(협비: 그것 때문에 웃음을 터뜨렸다)."[176] 희극적인 요소를 지적하고 있다. 희극적인 골계(익살)의 웃음과 독서 미감의 즐거움이 같은 성질을 갖고 있다. 이 때문에 꼭 즐거움을 다룰 필요가 없고 다만 웃음을 지적하면 그만이다. 상반되는 정감이 결합되면 그런 경우가 적지 않은데 반드시 동시에 다음처럼 지적해야 한다.

읽다 보면 사람의 마음을 고통스럽게 하고 사람을 쾌활하게 한다.

독 지 령 인 심 통 령 인 쾌 활
讀之令人心痛, 令人快活.(제58회 총평)

174 김성탄, 제22회: 到了峙下, 早有七八十人, 都哄將來, 先將死大蟲擡在前面, 將一乘兜轎, 擡了武松. l 대충大蟲은 호랑이의 별칭이다. 두교兜轎는 두자兜子로 쓰기도 하며 산에서 타는 가마를 가리킨다.

175 김성탄, 제22회 협비夾批: 上文一神人, 一個活虎, 盡力放對, 到此虎也擡, 人也擡, 讀之不覺失笑也.

176 김성탄, 제23회와 협비: 使四個莊客, 將乘凉轎來擡了武松(夾批: 擡人), 把那大蟲扛在前面(夾批: 擡虎), 也挂着花紅緞匹(夾批: 爲之失笑).

이는 두 가지 상반된 정감을 지적하고 있다.

나로 하여금 신중하게 하고 놀라게 하고 울게 하고 그리워하게 한다.

<ruby>使<rt>사</rt></ruby><ruby>我<rt>아</rt></ruby><ruby>敬<rt>경</rt></ruby>, <ruby>使<rt>사</rt></ruby><ruby>我<rt>아</rt></ruby><ruby>駭<rt>해</rt></ruby>, <ruby>使<rt>사</rt></ruby><ruby>我<rt>아</rt></ruby><ruby>哭<rt>곡</rt></ruby>, <ruby>使<rt>사</rt></ruby><ruby>我<rt>아</rt></ruby><ruby>思<rt>사</rt></ruby>.(제57회 총평)

네 가지 정감이 동시에 나타난다.

놀라서 사람이 죽을 듯하고 즐거워서 사람이 죽을 듯하고 기이해서 사람이 죽을 듯하고 신묘해서 사람이 죽을 듯하다.

<ruby>駭<rt>해</rt></ruby><ruby>殺<rt>살</rt></ruby><ruby>人<rt>인</rt></ruby>, <ruby>樂<rt>락</rt></ruby><ruby>殺<rt>살</rt></ruby><ruby>人<rt>인</rt></ruby>, <ruby>奇<rt>기</rt></ruby><ruby>殺<rt>살</rt></ruby><ruby>人<rt>인</rt></ruby>, <ruby>妙<rt>묘</rt></ruby><ruby>殺<rt>살</rt></ruby><ruby>人<rt>인</rt></ruby>.(제61회 총평)

네 가지 정감이 동시에 나타난다.

현실에서 부정적 정감은 여러 가지 원인과 한계로 인해 그럴 수가 없고 감히 감정을 다해 표현하거나 쏟아낼 수가 없다. 하지만 독서 활동은 이러한 정감을 최대한 토로하게 할 수 있다. 가장 커다란 심미 쾌감은 바로 이러한 부정적 정감이 최대한도로 격렬하게 드러난 뒤에 생겨날 수 있다. 모종강은 『삼국연의』 제42회 총평에서 장판파長坂坡 이야기가 독자에게 어떤 감수성(미감)을 줄지 이야기했다.

조자룡이 죽음을 무릅쓰고 여러 겹의 포위를 뚫고 나와 사람도 힘겹고 말도 지쳤을 때, 또 문빙[177]이 추격을 해오니 이것이 다급함의 하나이다. 조자룡이 유비를 다시 만났을 때, 조자룡의 품속의 아두가 소리도 내지 않고 숨도 쉬지 않으니, 이것이 의심의 하나이다. 장비가 장판교를 끊은 뒤에 유비가 조조 군사에 쫓겨 강가에 이르렀을 때, 더 이상 물러갈 길이 없으니 이것이 또 하나의 다급함이다. 관우가 길에서 유비를

177 ㅣ 문빙文聘은 위나라 조조의 장수로 자가 중업仲業이다. 그는 원래 형주자사 유표劉表의 막료였으나 형주가 조조에게 점령당하고 유표의 후계자 유종이 항복함에 따라 조조를 섬기게 되었다. 형주를 점령당한 비통함과 수치심에 눈물을 흘리며 조조 앞에 선 문빙을 두고 조조는 진정한 충신으로 그를 칭찬하며 강하태수로 임명하고 관내후의 작위를 내렸다. 이후 조조를 섬기며 많은 전투에 참가했다.

맞이할 때 갑자기 강에 전선이 길을 막고 있는 장면을 보았는데, 이들이 유기의 군사인지 몰랐으니 이것이 또 하나의 놀람이다. 유기와 같이 배를 탄 뒤에 다시 전선이 길을 막은 장면을 보고서 이들이 제갈공명의 군사인지 몰랐으니 이것이 또 하나의 의심이자 또 하나의 다급함이다. 이를 통해 독자로 하여금 눈앞에 맹렬한 번개가 한 차례 내리치고 한 차례 물러가고, 성난 파도가 한 차례가 일어났다 한 차례 떨어지는 것과 같다.

당 자 룡 살 출 중 위 인 곤 마 핍 지 후 우 우 문 빙 추 래 시 일 급 급 견 현 덕 지 시 회 중 아 두 불
當子龍殺出重圍, 人困馬乏之後, 又遇文騁追來, 是一急. 及見玄德之時, 懷中阿頭不

견 성 식 시 일 의 지 익 덕 단 교 지 후 현 덕 피 조 조 추 지 강 변 갱 무 거 로 우 일 급 급 운 장 한
見聲息, 是一疑. 至翼德斷橋之後, 玄德被曹操追至江邊, 更無去路, 又一急. 及雲長旱

로 접 응 지 홀 견 강 상 전 선 란 로 부 지 시 유 기 우 일 경 급 유 기 동 재 지 후 홀 우 견 전 선 란
路接應之, 忽見江上戰船攔路, 不知是劉琦, 又一警. 及劉琦同載之後, 忽又見戰船攔

로 부 지 시 공 명 우 일 의 일 급 영 독 자 안 중 여 맹 전 지 일 거 일 래 노 도 지 일 기 일 락
路, 不知是孔明, 又一疑一急. 令讀者眼中, 如猛電之一去一來, 怒濤之一起一落.

<div align="right">(모종강, 『삼국연의』 제42회 총평總評)</div>

이에 대해 모종강의 결론은 다음과 같다.

독서의 즐거움은 크게 놀라지 않으면 크게 기쁘지 않고, 크게 의심하지 않으면 크게 유쾌하지 않고, 크게 다급하지 않으면 크게 위로가 되지 않는다.

독 서 지 락 불 대 경 즉 불 대 희 불 대 의 즉 불 대 쾌 불 대 급 즉 불 대 위
讀書之樂, 不大驚則不大喜, 不大疑則不大快, 不大急則不大慰.

<div align="right">(모종강, 『삼국연의』 제42회 회평回評)</div>

여기서 기본적으로 독서 미감의 방식을 분명하게 말하고 있다. 그에 의하면 공시적으로 기본적인 즐거움의 느낌을 기초로 하고 배경으로 하며 구체적인 정감을 뚜렷하게 하여 그것이 남김없이 발휘되도록 하니 최대의 긴장에 도달하게 한다. 통시적으로 구체적인 정감 자체는 먼저 놀라고 나중에 기뻐하며 먼저 의심하고 나중에 쾌활해지며 먼저 다급하고 나중에 안정되므로, 놀람과 기쁨, 의심과 쾌활, 다급함과 안정이 최대의 긴장에 도달하게 된다. 이처럼 이중적인 긴장의 극치에서 독서의 심미 쾌감을 최대로 얻게 된다.

3. 희곡 · 소설과 전통 미학의 공통성

소설과 희곡은 문화 예술에서 정통이 아니므로 관념적으로나 이론적으로 늘 약세에 처해 있었다. 소설과 희곡은 한편으로 고전 이론에 따라 자신의 합법성을 얻으려고 했고, 다른 한편으로 고전 이론은 확실히 내용이 풍부하여 참조할 만했다. 총체적으로 원 · 명 · 청 시대와 이전 왕조의 시대는 아직 본질적인 단절에 이르지 못하여 소설 및 희곡과 시 · 문 · 서 · 화 사이에는 확실히 공통점이 있었다. 이 때문에 고전 이론이 소설과 희곡의 세계로 들어오고, 소설과 희곡은 고전 이론을 운용하여 중국 소설과 희곡 이론의 커다란 특징을 갖추게 되었다.

1) 전통 미학 개념

희곡과 소설 이론에서 사용한 용어는 여전히 전통 미학의 용어이다. 먼저 전통 미학의 정련된 어휘나 문구를 빌려서 이론을 펼쳤다. 여천성呂天成은 희곡을 비평하면서 신神 · 묘妙 · 능能 · 구具의 4품을 사용했고 기표가祁彪佳는 희곡을 비평하면서 묘妙 · 아雅 · 일逸 · 염艶 · 능能 · 구具의 6품을 사용했다. 모종강은 『삼국연의』를 논의하면서 '절絕'과 '기奇'를 써서 제갈공명 · 관우 · 조조 세 사람을 비평했다. 이는 정련된 용어이다. 섭주는 『수호전』 제3회 회말回末 총평에서 "노지심을 천고에 걸쳐 살아 있는 듯 묘사했다. 진실로 인물의 형상을 그려 정신을 전달하는 전신사조의 묘수이다."[178]라고 하였다. '전신사조'는 전통 미학의 중요한 명제이다.

장문호(1808~1885)[179]가 천목산초天目山樵라고 서명을 한 「유림외사평」에서 이렇게 말했다. "『유림외사』는 필치가 진실로 『수호전』 『금병매』의 범위를 벗어나지 않으며 매력은 많이 미치지 못한다. 그러나 세상사의 묘사를 보면 현실의 정리에 해당된다. 그 인물이 누구인지 특칭할 필요가 없으니 모습을 내버리고 정신을 포착했다."[180] '유

178 섭주葉晝, 「수호전 제3회 총평」: 描寫魯智深, 千古若活, 眞是傳神寫照妙手.
179 ㅣ장문호張文虎는 자가 우표孟彪 · 소산嘯山, 호가 천목산초天目山樵이다. 저서로 『서예실잡저舒藝室雜著』『주초삭망고周初朔望考』『고금악률고古今樂律考』『호루교서기湖樓校書記』『시존詩存』 등이 있다.
180 장문호張文虎, 「유림외사평儒林外史評」: 『外史』用筆實不離『水滸傳』, 『金甁梅』範圍, 魄力則不及甚遠. 然描寫世事, 實情實理, 不必確其人, 而遺貌取神.

묘취신'은 전통 미학의 중요한 명제이다.

둘째, 전통 미학의 유사한 감수성(미감)을 사용하여 이론을 표현하고 있다. 주권은 『태화정음보』「고금군영악부격세」에서 왕실보를 '꽃 속의 미인인 듯하다〔如花間美人〕'고 평하고, 마치원[181]을 '해를 향해 우는 봉황 같다〔如朝陽鳴鳳〕', 관한경을 '화려한 잔치의 취객 같다〔如瓊筵醉客〕', 백박을 '붕새가 하늘로 회오리바람을 타고 날아가는 듯하다〔如鵬搏九霄〕'고 품평했다. 이어지는 세부적인 논의도 유사한 감수성으로 표현되고 있다. 왕실보의 '꽃 속의 미인'은 "글을 완곡하게 서술하면 깊이 시인의 정취를 얻게 되고 지극히 아름다운 구절이 생기게 되니, 마치 달 같은 양귀비가 화청지華淸池에서 목욕하고 나오듯 아름답고 옥 같은 녹주가 낙수의 강변에서 연을 따는 듯 예쁘다."[182] 셋째, 이론가는 본질적으로 희곡과 소설의 이치와 전통적인 각 분야의 예술의 이치를 동일한 것으로 본다. 이 때문에 평점에서 간혹 각 분야의 예술의 이치로 소설과 희곡의 이치를 논술하기도 한다.

이어는 『한정우기』에서 구조를 첫째로 강조하며 건축을 실례로 들었다. "목수가 집을 짓는 것도 마찬가지이다. 먼저 터를 평평하게 다지고 골조(뼈대)를 올리기 전에 먼저 어디에 건물을 세울지, 어디에 문을 낼지, 기둥은 어떤 나무를 사용할지, 대들보에는 어떤 재목을 쓸지, 마음으로 틀이 또렷하게 잡히길 기다린 다음에야 도끼를 사용한다. 혹 먼저 한 틀을 짠 뒤에 다시 틀을 짜려고 한다면 앞에서 편할지라도 뒤에서 불편하다. 이에 일의 형세로 반드시 바꿔서 진행하고 완성하기도 전에 먼저 헐어야 할 것이다. 이는 마치 길 곁에 집을 짓는 것과 같으며 여러 채의 집을 지을 자금을 가지고 온전한 청과 당 하나 짓는 데도 뒷받침하기가 부족하다."[183]

181 마치원馬致遠은 원나라의 대도大都(지금의 북경(베이징)시) 출신으로 호가 동리東籬이다. 만년에 은거하며 잡극을 지었다. 관한경·백박·정광조와 이름을 나란히 하여 원곡사대가元曲四大家로 일컬어졌다. 잡극 작품은 신선이나 도사를 제재로 하여 사회에 대한 불만을 반영하였다. 산곡散曲은 개인의 처지를 한탄하고 은거와 자연 경물을 묘사하는 것이 대부분이었다. 저서로 『동리악부東籬樂府』가 있다.

182 주권朱權, 『태화정음보太和正音譜』「고금군영악부격세古今群英樂府格勢」: 鋪敍委婉, 深得騷人之趣, 極有佳句, 如玉環之出浴華淸, 綠珠之采蓮洛浦. | 녹주綠珠는 서진 때의 미녀로 중국의 사대 미녀로 일컫기도 한다. 녹주는 미모가 뛰어날 뿐만 아니라 가무와 악기 연주에도 출중하여 서진 시대의 권력자이자 간신이었던 석숭의 애첩이 되었다. 석숭이 교지交趾(현 베트남 북부 통킹·하노이 지방) 지역의 채방사采訪使로 갔을 때 진주를 주고 그녀를 얻었다고 한다. 석숭은 녹주에게 빠져 가산을 다 탕진할 정도였다고 한다.

183 이어, 『한정우기』: 工師之建宅亦然, 基址初平, 間架未立, 先籌何處建廳, 何方開戶, 棟樹何木, 梁用何材, 必俟成局了然, 始開運斤運斧. 倘造成一架, 而後再籌一架, 則便于前者不便于後者, 勢必改而就之, 未成先毀, 猶之築舍道旁, 兼數宅之匠貲, 不足供一廳一堂之用矣.

김성탄은 『수호전』 제41회 총평에서 이렇게 말했다. "일찍이 옛날에 검을 배우는 사람을 살펴보았는데, 스승이 제자를 받을 때 반드시 먼저 벼랑과 절벽 끝에 두고 그로 하여금 빠르게 내달리게 했다. 한 달이 지난 뒤에 대나무 가지를 주어 원숭이를 쫓아가 찌르도록 하였다. 제대로 찌르지 않은 적이 없자 비로소 제자를 방 안에 들여 검술을 전수해주었다. 석 달 만에 기예가 완성되면 천하에서 가장 절묘하다고 칭찬을 받게 된다. 김성탄이 찬탄하여 이렇게 말했다. 아, 글의 창작도 이와 같구나. 천하에서 가장 위태로운 것이 오묘함을 낳을 수 있지 천하의 오묘함이 위태로움을 낳을 수 있는 것이 아니다. 위태로우므로 오묘하고, 위태로움이 대단하므로 오묘함도 대단하다. 위태롭지 않으면 오묘할 수 없고, 위태로움이 대단하지 않으면 오묘함이 대단할 수 없다."[184]

또 산놀이를 비유로 든 뒤에 이 회에서 조득趙得과 조능趙能 두 형제가 송강을 잡은 일을 묘사한다. 이는 위태로움으로 말미암아 오묘해진다. 이처럼 서로 상통하는 유비는 평점에서 자주 나타난다. 희곡과 소설은 근본적으로 여러 예술 장르, 생활, 세계와 상통하는 부분이 있는데, 이로 인해 소설의 이론이 미학 이론의 전체 구조에 받아들여지게 되었다. 그러한 수용의 과정에서 미학 이론의 전체 구조를 더 풍부하게 만들었다.

넷째, 소설과 희곡은 마침내 기타 예술의 장르와 다른 점을 가지고 있다. 이 때문에 기존의 이론에 쓰이던 전문 용어를 사용할 때, 자신도 모르는 사이에 원래 전문 용어의 의미를 확대하게 되거나 심지어 원래 전문 용어의 의미를 바꾸기도 한다. 예컨대 허실虛實의 개념은 시·서·화·건축 등에서 광범위하게 쓰였다. "산이 차 있으면 안개와 노을로 비우고 산이 비워져 있으면 정자와 대나무로 채운다."[185] 이는 회화에서 허와 실이다. "텅 비움을 텅 비움으로 여기지 않고, 경물을 정념으로 변화시키네. …… 이별의 슬픔이 멀어질수록 끝이 없고, 아득하여 끊어지지 않음이 봄 물 같구나."[186] 이는 시가에서 허와 실이다. "〈옥판십삼행〉[187] 작품 장법(구도)의 오묘함은 행간의 공백에서도 모두 맛이 깃들어 있음을 깨닫는다. …… 대체로 차 있는 곳의 신묘함은 모두 텅

184 김성탄, 「수호지총평」: 嘗觀古之學劍之家, 其師必取弟子, 先置于斷崖絶壁之上, 追之疾馳, 經月而後, 授以 竹枝, 追者猿猱, 無不中者. 夫而後歸于室中, 敎以劍術, 三月技成, 稱天下妙也. 聖歎歎曰: 嗟乎. 行文亦有 是矣. 夫天下險能生妙, 非天下妙能生險也. 險故妙, 險絶故妙絶. 不險不能妙, 不險絶不能妙絶也.

185 달중광, 「화전畵筌」: 山實, 虛之以煙靄. 山虛, 實之以亭臺.

186 구양수, 「답사행踏沙荇·후관매잔候館梅殘」: 不以虛爲虛, 化景物爲情思 …… 離愁漸遠漸無窮, 迢迢不斷 如春水.

187 ㅣ〈옥판십삼행玉版十三行〉은 왕헌지 소해小楷 글씨의 대표적인 작품으로 일찍이 '소해극칙小楷极則'으로 일컬어졌다. 현재 진작은 없고 후대의 임모본이 전해진다.

빈 곳에서 생겨난다."[188] 이는 서예의 허와 실이다. 전통 미학에서 허와 실은 유와 무, 음과 양, 숨음과 드러남[隱顯], 움직임과 고요함[動靜]과 서로 상통한다.

소설과 희곡에서 허와 실은 또 두 가지 새로운 내용을 담고 있다. 첫째, 앞에서 설명한 생활 진실[眞]과 예술 진실[幻]의 관계이다. 둘째, 서술의 상세함과 간략함이다. 모종강은 『삼국연의』 제51회 비어에서 다음과 같이 말했다. "주유가 조인(162~223)[189]과 싸울 때는 바로 제갈공명이 장군을 보내 세 개의 성을 빼앗을 때이다. 이때 절묘함은 주유가 한편으로 사실대로 서술하는 실사實寫이고 제갈공명은 한편으로 제대로 밝히지 않은 허사虛寫이다. 또 다른 절묘함은 조자룡의 활동은 주유의 눈으로 밝히는 실사이고 관우와 장비 두 쪽은 주유의 귀에 들리게 하는 허사의 배치에 있다. 이것이 허실을 활용하는 서사 방법이다."[190]

희곡과 소설은 전통 미학의 언어나 개념을 활용하는 동시에 한편으로 전통 미학 개념이 더욱 풍부하게 하고, 다른 한편으로 희곡과 소설의 미학이 전통 미학의 전체 속으로 들어서게 하였다.

2) 총체적 구조

희곡과 소설은 정체 구조에서도 고전 미학의 구조 방식을 그대로 차용했다. 희곡에서 주권의 『태화정음보』「고금군영악부격세」는 원나라 1백87인, 명나라 초기 16인 등 모두 2백3인의 곡가曲家를 세 부류로 나누어 유사한 감수성의 방식에 따라 10인의 곡가를 비평했다. 여천성은 『곡품曲品』에서 이전의 전기傳奇(가정 연간 앞을 이전이라고 한다) 희곡의 작가와 그 작품을 신·묘·능·구 4품으로 나누고 새로운 전기(융경과 만력 연간 이후) 희곡의 작가와 그 작품을 상상上上·상중上中·상하上下·중상中上·중중中中·중하中下·하상下上·하중下中·하하下下 9품으로 나누었다.

188 장화, 「학화잡론學畵雜論」: 〈玉版十三行〉章法之妙, 其行間空白處, 俱覺有味. …… 大抵實處之妙, 皆因處而生.

189 | 조인曹仁은 위魏나라 초譙(지금의 안휘(안후이)성 박주(보저우)亳州) 출신으로 자가 자효子孝이고 조조의 사촌동생이다. 조조를 따라 군사를 동원하여 돕고, 여러 차례 공을 세워 신임을 얻었다. 적벽대전 후에 진남장군鎭南將軍이 되었고, 건안建安 24년(219)에는 번성樊城을 지키며 관우와 대치하기도 했다. 위魏 문제文帝 때에는 대장군大將軍에 이르렀다.

190 모종강, 「삼국연의 제51회 비어批語」: 當周瑜戰曹仁之時, 正是孔明遣將取三城之時, 妙在周瑜一邊實寫, 孔明一邊虛寫. 又妙在趙子龍一邊在周瑜眼中實寫, 雲長, 翼德兩邊在周瑜耳中虛寫. 此敍寫虛實之法.

송나라 화론에서 '신神' '일逸'의 고하를 두고 관계가 아주 중요하고 논쟁이 격렬하게 일어났지만 여천성의 『곡품』에서는 더 이상 중요하게 취급되지 않았다. 그는 형식의 측면에서 여전히 고전 미학의 '품' '격'을 그대로 받아들인다. 기표가는 『원산당곡품元山堂曲品』『원산당극품元山堂劇品』에서 다만 품목에서 변화가 있지만 전통 품평의 방식을 그대로 사용하고 있다. 예컨대 그는 신·묘·능·구의 4품이 아니라 묘·아·일·염·능·구 6품으로 분류했다. 『원산당곡품』은 6품 외에 다시 잡조雜調가 더해졌다. 『원산당곡품』은 지금은 잔본殘本만 남아 있다. 『원산당곡품』과 『원산당극품』의 각 품을 나열하면 아래와 같다.

	묘妙	아雅	일逸	염艷	능能	구具	잡조雜調
원산당곡품	이미 상실	30	26	20	217	127	46
원산당극품	24	90	28	9	52	39	

기표가의 저작에서 중요한 것은 구체적인 품평에 있지 않고 심미 취미의 한계나 범주를 정리한 데에 있다. '묘妙'는 가장 높은 위치로 제시되었다. 이는 희곡과 소설의 평점과 일치한다. 만약 '아雅'를 유가의 정신으로 간주하고 '일逸'을 도가의 정신으로 간주한다면, 품목에는 원래의 기초에다 '염艷'을 추가하고 있다. 이 때문에 기표가의 『원산당곡품』『원산당극품』에는 두 가지 새로운 특징이 들어 있다고 할 수 있다. 첫째, '염'을 인정하고 존중했다. 둘째, '묘'를 가장 윗자리에 놓았다. 이 두 가지는 모두 시대의 새로운 심미 동향과 잘 호응하는 의의를 갖추고 있다. 그러나 품평 방식, 특히 이론 구조는 여전히 고대의 성격을 띠고 있다.

주권에서 기표가에 이르는 곡품은 희곡을 총체적으로 품평하고 있다. 희곡과 소설의 주요한 구성 요소는 결국 인물이다. 김성탄은 『수호전』의 인물을 평가하면서 여전히 전통의 품평 방식을 그대로 사용했다. 크게 상·중·하 3품으로 나누고 또 한 걸음 더 나아가 상상·상중·상하·중상·중중·중하·하상·하중·하하 등 9품으로 나누었다. 9품은 김성탄이 인물을 논평하는 이론적인 틀이다. 그는 「독제오재자서법讀第五才子書法」에서 아래 인물들을 다음처럼 품평했다.

상상	무송 · 이규 · 노달 · 임충 · 오용吳用 · 화영花榮 · 완소칠阮小七 · 양지楊志 · 관승關勝
상중	진명秦明 · 색초索超 · 사진史進 · 호연작呼延灼 · 노준의盧俊義 · 시진柴進 · 주동朱同 · 뢰횡雷橫
중상	석수石秀 · 공손승公孫勝 · 이응李應 · 완소이阮小二 · 완소오阮小五 · 장횡張橫 · 장순張順 · 연청燕青 · 유당劉唐 · 서녕徐寧 · 동평董平
중하	양웅楊雄 · 대종戴宗
하하	송강 · 시천時遷

품평 구조 이외에 희곡과 소설은 기존의 미학에서 활용되던 1 · 2 · 3 · 다多의 정체 구조를 사용했다. 김성탄은 『서상기』의 인물 체계를 이야기할 때, 다多에서 출발하여 수많은 인물, 즉 부인夫人 · 법본法本 · 백마장군白馬將軍 · 환랑歡郎 · 법총法聰 · 손비호孫飛虎 · 금동琴童 · 점소이店小二를 다룬다. 그러나 이러한 인물들은 모두 세 주인공을 위해 제 역할을 수행한다. 이 때문에 "『서상기』는 다만 세 인물, 즉 쌍문雙文 · 장생長生 · 홍랑紅娘을 그려내고 있다."[191]고 말할 수 있다. 다시 한 걸음 나가면 두 사람만을 그려내고 있다고 말할 수 있다. "『서상기』는 재자가인才子佳人을 위한 책이다. 그러므로 수많은 필묵을 들여서 곳곳에서 하나같이 장생과 앵앵 두 사람을 묘사하고 있다. …… 때로 홍랑을 묘사한 곳이 있는데, 이는 홍랑이 바로 장생과 앵앵 두 사람의 바늘과 실이자 자물쇠 역할이기 때문이다. 떨어져 있을 때 홍랑이 바늘과 실이 되고, 만났을 때 자물쇠가 된다. 홍랑을 묘사한 것이 두 사람을 묘사한 것보다 오묘하다."[192]

다시 한 걸음 더 나아가 "만약 더 자세하게 따져볼 때 『서상기』는 한 사람만을 묘사했는데, 그 한 사람이란 바로 쌍문雙文이다."[193] 훗날 이어가 『서상기』에 대해 한 사람만을 묘사했는데 그가 바로 장생이라고 주장했다. 여기서 누가 옳고 그른지를 따지지 말자. 이론가들이 인물 체계의 구조를 종합할 때, 기존의 미학 방식, 즉 일 · 이 · 삼 ·

191 김성탄, 「독제오재자서법」: 『西廂記』只寫得三個人, 一個是雙文, 一個是長生, 一個是紅娘.

192 김성탄, 「속서상기사편기사총평續西廂記四篇其四總評」: 『西廂』爲才子佳人之書, 故其費弼費墨處俱是寫長生, 鶯鶯二人 …… 其有時亦寫紅娘者, 以紅娘正是二人之針線關鎖. 分時紅爲針線, 合時紅爲關鎖. 寫紅娘, 正是妙于寫二人.

193 김성탄, 「독제육재자서법」: 若更細算時, 『西廂記』只爲寫得一個人, 一個人者, 雙文是也.

다의 다층 구조 방식을 사용하고 있다. 여기서 가장 주목할 만한 점은 세 사람의 묘사를 강조한 데에 있다. 김성탄은 두 사람의 묘사에 대해 한 편의 총평에서 이야기하고 넘어가지만 세 사람의 묘사에 대해 도리어 책 전체의 '독법'에서 강조하고 있다. 세 사람을 묘사함에 대한 강조는 다른 평점(비평)에서도 두드러진다. 『삼국연의』는 '인재들의 집합소'(계통)인데, 모종강은 그들을 아래처럼 열거했다.

전략을 짜는 인물: 서서徐庶 · 방통龐統
군사에 뛰어난 인물: 주유 · 육손陸遜 · 사마의
예측에 출중한 인물: 곽가郭嘉 · 진욱陳昱 · 순욱荀彧 · 가후賈詡 · 우번虞翻 ·
　　　　　　　　　　고옹顧雍 · 장소張昭
무공이 탁월한 인물: 장비 · 조운趙雲 · 황충 · 엄안嚴顔 · 장료張遼 · 서황徐晃 ·
　　　　　　　　　　주환朱桓
돌격에 앞장선 인물: 마초馬超 · 마대馬岱 · 관흥關興 · 장포張苞 · 허저許褚 ·
　　　　　　　　　　전위典韋 · 장합張郃 · 하후돈夏侯惇 · 황개黃蓋 · 주태周泰 ·
　　　　　　　　　　감영甘寧 · 태사자太史慈 · 정봉丁奉
문무에 맞수인 인물: 강유姜維와 등애鄧艾, 양호羊祜와 육항陸抗
도학에 밝은 인물: 　마융馬融 · 정현
문장에 밝은 인물: 　채옹 · 왕찬王餐
재치에 밝은 인물: 　조식 · 양수楊修
지혜가 조숙한 인물: 제갈각諸葛恪 · 종회鍾會

이 모든 인물 중에 모종강은 『삼국연의』의 핵심적인 인물은 제갈공명 · 관우 · 조조의 삼절三絶(세 영웅)이라고 한다. 제갈공명은 고금의 훌륭한 재상 중 제일로 뛰어난 인물이고, 관우는 고금의 명장 중 제일로 뛰어난 인물이며, 조조는 고금의 간웅奸雄 중 제일로 뛰어난 인물이다. 이는 세 인물을 핵심으로 인물 체계를 말하고 있다.

『금병매』는 다양한 방식으로 해석할 수 있다. 큰 범위에서 보면 주부州府에서 조정에 이르는 관료 계통이 있고, 서문경의 술친구가 있고, 서문경 집안의 다양한 등급의 인물이 있다. 『금병매』의 주요 장면과 중점적인 묘사로부터 보면 서문경의 여섯 부인에 대한 묘사로 볼 수 있다. 다시 범위를 좀 축소하면 다음과 같다. "『금병매』 본문에서

여섯 부인을 묘사하고 있지만 실제로 월랑月娘·옥루玉樓·금련金蓮·병아瓶兒 등 네 명만을 묘사했을 뿐이다."[194] 이야기의 구성과 우의寓意(의미)로 보면 주로 금련·병아·춘매 등 세 인물에 집중된다. "전반부는 다만 금련과 병아를 묘사하고 후반부는 춘매를 묘사한다."[195] 『금병매』 전체의 핵심으로 보면 바로 서문경이라는 한 인물을 묘사했다고 볼 수 있다.

이로부터 보면 이전의 정체 구조의 이론을 주장할 때 더욱 많이 일·이·삼·다의 구조를 사용하여 파악한다. 여기서 희곡과 소설 중의 인물 체계가 일·이·삼·다의 구조인지 여부는 중요하지 않다. 중요한 것은 이론적으로 하필 이 구조를 운용하여 희곡과 소설 중의 인물 체계를 파악하느냐에 있다. 여기서 초점은 이러한 구조가 희곡과 소설의 본래 면목을 파악하는 데에 부합하느냐에 있지 않다. 초점은 이러한 운용을 통해 희곡과 소설의 이론과 이전의 시문을 핵심으로 하는 미학 이론이 통일을 이루느냐, 아울러 중국 미학 이론의 정체를 위해 한층 새로운 기초를 제공하느냐에 있다.

3) 의경 이론

의경 이론은 당 제국에 이르러 완성되었다. 기본적인 내용은 두 가지라고 말할 수 있다. 하나는 심미 대상의 위계 구조이고, 다른 하나는 이러한 위계 구조에 대해 특별히 형상 너머의 형상, 운치 너머의 운치를 중시한다는 점이다. 이론가들은 희곡과 소설을 평점할 때 자각적으로 이러한 이론을 운용했다. 섭주[196]는 『수호전』 제21회 끝의 총평에서 다음처럼 말한다. "이 회의 표현은 실물에 아주 가깝고 하늘의 조화처럼 사물을 닮았다. 송강과 염파석 및 염파를 묘사한 대목에서는 눈앞에 보이는 장면만을 그릴 뿐만 아니라 마음속까지 그렸다. 마음속을 그렸을 뿐만 아니라 뜻(의도) 너머를 그렸다.

194 장죽파, 「금병매독법」: 政經寫六個婦人, 而其實只寫得四個. 月娘·玉樓·金蓮·瓶兒.

195 장죽파, 「금병매독법」: 前半部只做金瓶, 後半部只做春梅.

196 | 섭주葉晝는 명나라 무석無錫(지금의 강소(장쑤)성 무석(우시)시) 출신으로 자가 문통文通, 스스로를 금옹錦翁·섭불야葉不夜·양무지梁无知 등으로 불렀다. 어려서부터 많은 책들을 읽고, 자유롭게 평론했다. 소설과 희곡 평점가로 만력 연간에 이지의 이름을 빌려 소설과 희곡에 평점을 한 작품이 많다. 천계天啓 4年(1624)에 개봉(카이펑)의 문인과 함께 해금사海金社를 조직하기도 했다. 『수호전』『삼국지』『유규기幽閨記』『홍불기紅拂記』『비파기』『서상기』『명주기明珠記』 등에 평점을 하였다. 저서로 『사서평四書評』『중용송中庸頌』『열객편悅客編』『법해설法海雪』『흑선풍집黑旋風集』 등이 있다.

고개지(348~409)[197] · 오도자(680~759)[198]가 어찌 이런 경지를 말할 수 있겠는가?"[199] 눈앞의 '안전眼前', 마음속의 '심상心上', 뜻 너머의 '의외意外'는 바로 의경 이론의 세 층위이다.

이지는 『분서』「잡술·잡설」에서 다음의 세 편의 유명한 극劇을 자연의 조화라는 '화공化工'과 화가의 기공이라는 '화공畵工'의 설을 구분하여 제시했다. "『배월정』[200]과 『서상기』는 천지의 조화가 자연스레 빚어낸 신의 작품이지만 『비파기』는 화가가 더할 수 없는 기교로 만든 인간의 작품이다."[201] '화공畵工'은 사람의 힘을 사용한다. "작가는 오직 기교만을 남김없이 발휘하여 여력을 남기지 않고", "구조가 치밀하고 대우가 적절하며 도리에 맞고 법도에 합당하며 처음과 끝이 서로 꿰뚫고 허와 실이 서로 뒷받침하여"[202] 기교를 극진히 한다. 그러나 "말이 다하자 뜻도 다하고 문사가 고갈되자 맛도 사그라지고 고갈되었다."[203]

반면 '화공化工'은 인공을 초월하고 "뜻이란 우주의 안에 두고 본래 저절로 이처럼 즐거워할 만한 사람이 있다. 이처럼 자연(조물자)이 사물을 빚어내듯 그 공교로움은 생각하고 따질 수가 없다."[204] 그것은 마치 다음과 같다.

197 | 고개지顧愷之는 동진 시대 진릉晉陵 무석無錫(지금의 강소(장쑤)성 무석(우시)시) 출신으로 자가 장강長康, 젊은 시절 자가 호두虎頭이다. 시·서예·회화에 뛰어나 삼절三絶로 불리었다. 인물·산수·불상·금수 그림에 정통했다. 회화에서 조불흥曹不興·육탐미陸探微·장승요張僧繇 등과 함께 '육조사대가六朝四大家'로 일컬어졌다. 그가 회화에서 주장한 '천상묘득遷想妙得'과 '이형사신以形寫神'의 이론은 중국 회화에 커다란 영향을 미쳤다. 저서로 『논화論畵』『위진승류화찬魏晉勝流畵贊』『화운대산기畵雲臺山記』등이 있다.

198 | 오도자吳道子는 당나라 양적陽翟(지금의 하남(허난)성 우주(위저우)禹州) 출신으로 이름이 도현道玄이다. 중국 회화사에서 오생吳生이라 존칭된다. 어려서 고아가 되어 민간 화공으로 젊어서 이름을 얻게 되었다. 연주兗州 하구瑕丘(지금의 산동(산둥)성 자양(쯔양)滋陽)의 현위縣尉를 지내다 곧 사직한 뒤로 벽화壁畵 창작에 종사하였다. 불도佛道·신귀神鬼·인물·산수·초목·누각 등을 그렸고, 특히 불도·인물·벽화 창작에 정통했다. 대표작으로 「천왕송자도天王送子圖」「팔십칠신선권八十七神仙卷」「공자행교상孔子行教像」「보살菩薩」「귀백귀백鬼伯」등이 있다.

199 섭주葉晝, 「수호전평점」: 這回文字逼眞, 化工肖物, 摹寫宋江閻婆惜垃閻婆處, 不唯能畵眼前, 且畵心上. 不唯能畵心上, 且立畵意外, 顧虎頭, 吳道子安能道此.

200 |『배월拜月』은 원나라 희곡 작가 관한경關漢卿의 잡극雜劇 『배월정拜月亭』을 가리킨다. 『배월정』은 왕실보王實甫의 『서상기西廂記』, 백박白朴의 『장두마상墻頭馬上』, 정광조鄭光祖의 『천녀이혼倩女離魂』과 함께 원대 사대四大 애정극 중 하나이며, 주로 서생書生 장세륭蔣世隆과 왕서란王瑞蘭이 전란의 곤경 속에서 겪는 이별과 만남을 그려내고 있다.

201 이지, 『분서』「잡술·잡설」: 『拜月』, 『西廂』, 化工也, 『琵琶』, 畵工也.(김혜경, Ⅰ: 343)

202 이지, 『분서』「잡술·잡설」: 作者窮巧極工, 不遺餘力, …… 結構之密, 偶對之初, 依于道理, 合于法度, 首尾相貫, 虛實相生.(김혜경, Ⅰ: 344~345)

203 이지, 『분서』「잡술·잡설」: 語盡而意亦盡, 詞竭而味索然亦隨以竭.(김혜경, Ⅰ: 345)

204 이지, 『분서』「잡술·잡설」: 意者宇宙之內, 本自有如此可喜之人, 如化工之于物, 其工巧自不可思議耳.(김혜경, Ⅰ: 345)

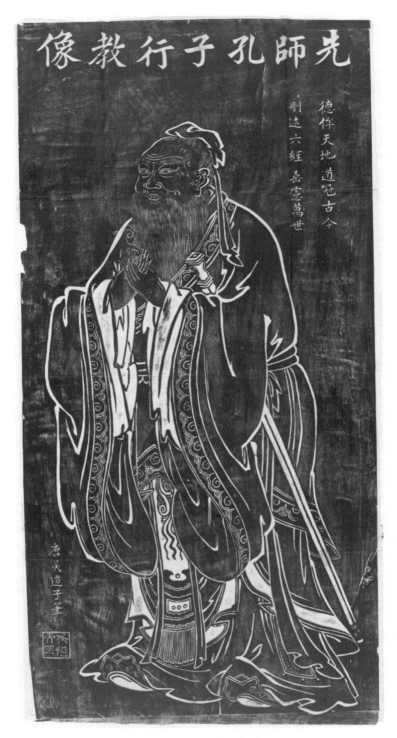

〈그림 6-7〉 오도자, 〈공자행교상〉

바람을 추월하고 번개를 뒤쫓는 천리마는 결코 암컷인지 수컷인지 검은 말인지 누런 말인지 외관에 달려 있지 않다. 소리끼리 상응하고 기개를 추구하는 작가는 절대로 잣대와 형식에만 얽매이는 사인에게 있지 않다. 바람이 물 위를 스쳐 퍼지게 하는 물무늬의 아름다움은 절대로 한 글자 한 구절의 기이함에 있지 않다.(김혜경, I : 344)

추 풍 축 전 지 족　결 부 재 빈 모 려 황 지 간　성 응 기 구 지 공　결 부 재 심 행 수 묵 지 사　풍 행 수 상
追風逐電之足, 決不在牝牡驪黃之間, 聲應氣求之工, 決不在尋行數墨之士. 風行水上

지 문　결 부 재 일 자 일 구 지 기
之文, 決不在一字一句之奇.(이지, 『분서』 「잡술 · 잡설」)

결국 "자연의 조화에 기교가 없다. 신인과 성인이 있다고 하더라도 역시 천지가 부리는 조화의 소재가 어디에 있는지 알 수 없다."[205] '화가의 기교'와 '천지의 조화'는 많은 측면의 내용을 포함하고 있다. 의경 이론으로 말하면 '화가의 기교'는 형상의 실제, 즉 형상 안의 형상〔象內之象〕을 중시한다. 반면 '자연의 조화'는 형상의 허, 즉 형상 너머의 형상을 중시한다. 이는 바로 왕국유(왕궈웨이)가 강기를 다음처럼 평가한 것과 같다.

고금의 사인 중에 격식과 음조가 높기로 강기(1155~1221)[206]만한 자가 없다. 안타깝게도 그는 의경에 힘을 쏟지 않아 언어 너머의 맛이라든가 줄 너머의 울림이 없어 끝내 일류 작가의 반열에 들어갈 수 없었다.

고 금 사 인 격 조 지 고 무 여 백 석　석 불 우 의 경 상 용 력　고 각 무 언 외 지 미　현 외 지 향　종 불 능
古今詞人格調之高無如白石, 惜不于意境上用力, 故覺無言外之味, 弦外之響, 終不能

여 우 제 일 류 적 작 자 야
與于第一流的作者也.(왕국유(왕궈웨이), 『인간사화』)

의경 이론은 언어 너머의 맛, 글 너머의 울림을 중시했다. 의경 이론은 문인화에서 표현하려는 방향 중의 하나이다. 정신으로 형상을 묘사하지 형상의 유사함을 추구하지 않는다. 장죽파는 『금병매』의 가장 높은 경지의 하나도 여기에 있다고 생각했다. 「금병

205 이지, 『분서』 「잡술 · 잡설」: 造化無功, 雖有神聖, 亦不能識知化工之所在.(김혜경, I : 343~344)
206 ｜ 강기姜夔는 남송의 사 작가이자 시인으로 요주饒州 파양鄱陽(지금의 강서(장시)성 파양(포양)鄱陽현) 사람으로 자는 요장堯章이다. 후에 무강武康(지금의 절강(저장) 덕청(더칭)德淸현)에 칩거하며 백성동천의 빼어난 경치를 좋아하여 백석도인白石道人으로 자호하였다. 여러 차례 과거에 응시했으나 급제하지 못하고 평민으로 지냈다. 음률에 정통하였고, 작곡까지 하여 사악詞樂 연구에도 중요한 영향을 미쳤다. 저서로 『백석도인시집白石道人詩集』 『백석도인가곡白石道人歌曲』 『백석도인시설白石道人詩說』 『강첩평絳帖平』 『속서보續書譜』 등이 있다.

매독법」에서 이렇게 말했다.

"『사기』에 연표年表가 있고 『금병매』에도 시일이 있다. …… 만일 3~5년 사이의 일을 육십갑자, 즉 시간의 순서대로 흐트러짐 없이 배열한다면 참으로 서문경의 계산 장부가 될 것이다. 이는 마치 볼 만한 눈이 없는 세상 사람들이 마치 본 듯이 말하는 것과 같다. 때문에 작자는 일부러 연보를 뒤섞어 어지럽게 하여 대략 3~5년 사이에 번성하고 화려하기가 이리하리라 보인다. 따라서 작품 안에서 어느 날 무슨 절기라고 하면 모두 분명하고 생동감 있지 틀에 박힌 방울[207]이 아니어서 줄서서 숫자를 세게 된다. 그렇게 하면 보는 사람이 오색에 눈이 아찔하여 진정 하루하루 계속 지나는 것처럼 느끼게 된다. 이는 참으로 신묘한 필치라고 하겠다. 아, 기교가 이와 같은 경지에 이르러 또한 조화롭게 되는구나!"[208] 이것이 바로 '신'이고 '화'이다.

언어 너머의 맛을 중시하는 것은 '무無'를 중시하여 "그림이 없는 곳도 모두 오묘한 경계를 이룬다."[209] 모종강은 『삼국연의』 제37회에서 제갈공명을 묘사하면서 그의 취지를 깊이 있게 파악했다고 생각했다. "이 부분은 제갈공명을 극진히 묘사하고 있지만 편 속에 도리어 제갈공명의 모습은 보이지 않는다. 어떤 사람을 신묘하게 잘 묘사하는 것은 등장하는 곳에서 묘사하는 것이 아니라 등장하지 않는 곳에서 묘사한 것이다. 그 사람을 묘사할 때 마치 한가롭게 떠가는 구름과 들판의 학처럼 한 곳에 고정할 수 없이 그려야 그 사람이 비로소 깊이가 있게 된다. 사람을 묘사할 때 마치 위엄스러운 봉황과 상서로운 기린처럼 쉽게 볼 수 없게 그려야 그 사람이 비로소 존귀해진다. 또한 유비가 제갈공명을 찾아 한 번도 만나지 못했지만 제갈공명의 거처를 보니 지극히 그윽하고 빼어나며, 제갈공명의 시동을 보니 지극히 옛스럽고 담백하고, 제갈공명의 벗을 보니 지극히 높고 초연하고, 제갈공명의 아우를 보니 지극히 텅 비고 자유롭고, 제갈공명의 장인을 보니 지극히 맑고 운치가 있고, 제갈공명의 제영題詠(시)을 보니 지극히 뛰어나고 오묘하다. 자리를 합석하고서 함께 이야기 나눌 필요도 없이 제갈공명이 제갈공명이 되는 까닭을 여기서 절반을 알 수 있다."[210]

207 | 관령串鈴은 세상을 돌아다니는 점쟁이, 행상인 따위가 손님을 끌기 위해 흔드는 방울을 말한다.

208 장죽파, 「금병매독법」: 史記中有年表, 金瓶梅中亦有時日也. …… 若再將三五年間甲子次序排得一絲不亂, 是眞個與西門慶算帳簿, 有如勢之目者所云者也. 故特特錯亂其年譜, 大約三五年間, 其繁華如此, 則內云某日某節, 皆歷歷生動, 不是死板一串鈴, 可以排頭數去, 而偏又能使看者五色迷目, 眞如捱着一日日過去也, 此謂神妙之筆, 嘻, 技至此亦化矣哉!

209 달중광, 『화전畵荃』: 無畵處皆成妙境.

마찬가지로 제60회에서 제갈공명을 묘사하면서 "글자 없는 곳에서 모두 그 의미를 담는다[無字處皆其意]"는 효과를 나타냈다. "글 속에 숨어 있으면서도 더욱 잘 드러나는 것이 있다. 장송이 형주에 이르렀을 때 조자룡과 관우가 행한 손님맞이의 예나 유비가 대답한 말은 모두 제갈공명이 일러준 내용이다. 편 속에서 다만 조자룡을 묘사하고 관우를 묘사하고 유비를 묘사하며 따로따로 다루었는데, 제갈공명이 어떻게 준비하고 어떻게 가르쳤는지 조금도 서술하지 않았다. 독자로 하여금 마음과 눈앞의 곳곳에 제갈공명이 늘 거기에 있다고 여기게 된다. 참으로 신묘한 글 솜씨라고 하겠다."[211]

김성탄은 「독제육재자서서상기법」 2에서 사람들이 어떻게 『서상기』를 이해했는지 알려준다. 그는 다음처럼 말한다.

31. ······ 『서상기』는 기실 다만 한 글자일 따름이다.

三十一. ······ 『西廂記』其實只是一字.
(삼 십 일 / 서 상 기 / 기 실 지 시 일 자)

32. 『서상기』는 한 글자로 무엇인가? 『서상기』는 하나의 '무' 자이다. 어떤 사람이 조주 화상[212]에게 개에게도 불성이 있습니까? 라고 묻자 조주가 없다고 말했다. 이것이 하나의 '무' 자이다.

三十二. 『西廂記』是何一字? 『西廂記』是一'無'字. 人問趙州和尙, 狗子還有佛性也無?
(삼 십 이 / 서 상 기 시 하 일 자 / 서 상 기 시 일 무 자 / 인 문 조 주 화 상 / 구 자 환 유 불 성 야 무)

曰: 無. 是此一'無'字.
(왈 / 무 / 시 차 일 무 자)

33. 어떤 사람이 조주화상에게 물었다. 모든 것은 불성을 갖고 있는데 어떻게 개에게 없다고 하겠습니까? 조주가 답했다. 없다. 『서상기』는 이 하나의 '무' 자이다.

210 모종강, 『삼국연의』 제37회 총평: 此卷極寫孔明, 而篇中却無孔明, 蓋妙善寫人者不于有處寫, 正于無處寫. 寫其人如閑雲野鶴之不可定, 而其人始遠, 寫其人如威鳳祥麟之不易睹, 而其人始尊. 且孔明雖未得一遇, 而見孔明之居, 則極其幽秀, 見孔明之童, 則極其古淡, 見孔明之友, 則極其高超, 見孔明之弟, 則極其曠逸, 見孔明之丈人, 則極其淸韻, 見孔明之題詠, 則極其俊妙. 不待接席言歡, 而孔明之爲孔明于此領略過半矣.

211 모종강, 『삼국연의』 제60회 회수 총평: 文中有隱而愈顯者. 張松之至荊州, 凡子龍, 雲長接待之禮與玄德對答之言, 明系孔明所敎, 篇中只寫子龍, 只寫雲長, 只寫玄德, 更不敍孔明如何打點, 如何指敎, 而令讀者心頭眼底處處有一孔明在焉, 眞神妙筆也.

212 ㅣ조주趙州 화상은 당 제국의 유명한 스님으로 말을 잘하므로 철취鐵嘴(쇠주둥이)라 불리었다. 조주 화상의 어록 내용은 장산, 『조주어록 석의』, 조계종출판사, 2016 참조.

삼십삼　인문조주화상　일체함령구유불성　하득구자각무　조주왈　무　서상기　시차
三十三. 人問趙州和尚, 一體含靈具有佛性, 何得狗子却無? 趙州曰: 無. 『西廂記』是此

일 무 자
一'無'字.

34. 어떤 사람이 조주 화상에게 물었다. 노주에도 불성이 없습니까? 조주가 답했다.
없다. 『서상기』는 이 하나의 '무' 자이다.

삼십사　인약문조주화상　노주환유불성야무　조주왈　무　서상기 시차일무자
三十四. 人若問趙州和尚, 露州還有佛性也無? 趙州曰: 無. 『西廂記』是此一'無'字.

35. 이와 같이 또 물었다. 석가모니에게도 불성이 없습니까? 조주가 답했다. 없다.
『서상기』는 이 '무' 자이다.

삼십오　약우문　석가모니환유불성야무　조주왈　무　서상기 시차일무자
三十五. 若又問. 釋迦牟尼還有佛性也無? 趙州曰: 無. 『西廂記』是此一'無'字.

36. 어떤 사람이 또 물었다. '무' 자에도 불성이 없습니까? 조주가 답했다. 없다. 『서
상기』는 이 하나의 '무' 자이다.

삼십육　인약우문　무자환유불성야무　조주왈　무　서상기 시차일무자
三十六. 人若又問. 無字還有佛性也無? 趙州曰: 無. 『西廂記』是此一'無'字.

37. 어떤 사람이 또 물었다. 무 자에도 '무' 자가 없습니까? 조주가 답했다. 없다. 『서
상기』는 이 하나의 '무' 자이다.

삼십칠　인약우문　무자환유 무 자야무　조주왈　무　서상기 시차일무자
三十七. 人若又問. 無字還有'無'字也無? 趙州曰: 無. 『西廂記』是此一'無'字.

38. 어떤 사람이 또 아무개 갑이 이해하지 못한다고 물었다. 조주가 답했다. 너는
이해하지 못하고 노승은 없다. 『서상기』는 이 하나의 '무' 자이다.

삼십팔　인약우문모갑불회　조주왈　니시불회　노승시무　서상기 시차일무자
三十八. 人若又問某甲不會, 趙州曰: 你是不會, 老僧是無. 『西廂記』是此一'無'字.

　　이렇게 '무'를 연속해서 말하는 것은 선종의 이론으로 보면 많은 말을 낭비한 셈이
다. 미학으로 보면 『서상기』는 그 자신이면서 또 자신의 밖을 초월한 운치 너머의 정취
를 담고 있다. 그림 너머의 뜻, 언어 너머의 맛이 희곡과 소설이라는 서사 장르를 끌어
들일 때 의경 이론은 또 더욱 풍부해졌고 동시에 희곡과 소설은 또 고대 미학의 정체로
들어서게 되었다.

제 6 절

미학의 체계적인 저작들

명청 시대의 체계적인 저작에는 몇 가지 유형이 있다. 첫째, 이론적 완전성을 중심으로 하는 체계로 섭섭의 『원시』와 석도의 『화어록』이 대표적이다. 둘째, 『사론史論』의 형태로 형성된 체계로 유희재의 『예개』가 전형적이다. 셋째, 현실을 중심으로 형성된 체계적 저작으로 이어의 『한정우기』가 대표적이다. 넷째, 객관적 대상을 전면적으로 파악하는 체계로 김성탄의 『수호전 평점』이 대표적이다.

이 절에서는 명청 시대의 체계적인 저작을 소개하면서 두 가지 측면을 조명해보려고 한다. 첫째, 위에서 언급한 체계적인 저작의 유형이다. 둘째, 말하는 대상이 미학 장르에 속하고 넓이가 전면적인 건축과 음악이 있다. 이처럼 체계적인 유형과 영역의 넓이라는 두 가지 측면을 고려하면서 우리는 아래 몇 종류의 저작을 선택하여 전문적으로 소개하려고 한다.

1. 계성의 『원야』의 원림 미학 체계

계성計成(1582~?)의 『원야』[213]는 체계적으로 원림 건축을 해설한 전문적인 저서이다. 계성에게 원림은 사대부가 집안에서 머무는 곳이다. 이 때문에 그의 원림은 유형학으로

213 | 『원야園冶』의 '원園'은 원림, '야冶'는 설계·조성을 의미한다. 즉 '원야'란 원림의 조성, 또는 원림의 설계에 관한 내용을 의미한다. 이하 『원야』의 원문에 대한 번역은 계성, 김성우·안대회 공역, 『원야』, 예경, 1993을 따르면서 옮긴이가 부분적으로 수정했다.

보면 송나라의 정원庭園에 속한다. 송나라 사람의 정원이 도시에 있다면『원야』는 송나라 사람의 정원의 정신을 도시만이 아니라 모든 곳, 즉 즉 산림·도시·촌장·교야·방택傍宅·강호 등으로 확장시켰다. 이로부터 송나라 사람의 정원 정신과 예술의 구상은 보편성을 갖게 되었다. 따라서『원야』에서 토론의 대상은 원림이기도 하고 머무는 곳이기도 하다. 원림식의 머무는 곳이 되므로 머무는 곳이 원림 속에 있다.『원야』는 원림의 조성을 인간의 체계에 놓기도 하고 천지(자연)의 체계에 놓기도 하는데, 그것은 오늘날 원림과 관련된 모든 학문을 포괄하고 있다. 예컨대 원림의 설계, 원림의 재료, 원림의 거주 취미, 원림과 환경의 관계, 천지(자연)에서 원림의 위치 등이 있는데, 이는 중국식의 전방위적인 사고를 반영하고 있다.

1)『원야』의 구조

『원야』는 6개의 큰 부분, 즉 총론, 건축의 개별 부분, 세부와 연결, 가산과 수리, 주요 재료, 결론으로 나뉘어 있다. 의도가 있어 추구한 것인지 아니면 우연의 일치인지는 몰라도 '6'은 중국 문화에서 땅의 수이다.『주역』에서 하늘의 수가 9이고 땅의 수가 6이다. 원림은 땅이므로, 수는 6으로 귀결된다. 대부분 6에 따른 구분은 문화적 관념에 부합한다.

먼저「흥조론興造論」「원설園說」두 편은 총론이다. 그 다음에 주요한 구조로 들어간다. 큰 것에서 작은 것으로 진행되는데 공정의 순서에 따르면 다음과 같다.

「상지相地」: 땅을 살핀다는 뜻으로 전체적으로 원림으로 고른 터를 설명한다.

「입기立基」: 상지 다음으로 원림 내의 여러 가지 형태의 건축이 들어설 터를 구체적으로 설명한다.

「옥우屋宇」: 입기에 이어서 여러 가지 종류의 건축 양식을 설명한다. 아래는 건축의 세부와 각 건축 사이의 연결이 나온다. 안에서 밖으로, 큰 부분에서 아주 작은 부분까지 다룬다.

「장절裝折」: 건축 내부의 공간을 분할하는 방식을 설명한다.

「난간欄杆」: 건축 외부, 즉 건축의 일부분 그리고 건물과 환경의 서로 관련된 형태와 구조를 설명한다.

「문창門窓」: 난간 다음으로 건축의 안팎이 서로 이어진 부위의 형태와 구조를 설명한다.

「장원牆垣」: 문창에 이어서 전체 원림과 바깥 경계가 서로 떨어져 있으면서도 서로 연결된 형태와 구조를 설명한다.

「포지鋪地」: 원림 안의 개별 건물과 경치 좋은 곳 사이의 서로 이어지는 형태와 구조를 설명한다. 원림 안의 경관 조성은 중요한 주제이고 원림의 가장 중요한 조성 성분이다. 자세한 내용은 아래에서 다룬다.

「철산掇山」214: 원림 중의 두 가지 중요한 경관 구성, 즉 가산 쌓기와 물길 처리를 포괄했다. 가산 쌓기와 물길 처리에 필요한 재료는 경관 조성에 성공을 거두기 위한 대단히 중요한 열쇠이다. 아래에서 자세히 다룬다.

「선석選石」: 가산 쌓기와 물길 처리에 필요한 석재는 매우 전문적인 지식과 예술가의 심성 그리고 작업의 가치를 포함하므로 전문적이면서도 세밀하게 설명해야 한다. 이상으로 원림의 각 부분을 하나하나씩 설명한 뒤에 마지막으로 다시 전체적인 결론을 내린다. 이것이 바로 맨 마지막 1장이다.

「차경借景」: 결론은 차경으로 요약하면서 어떠한 원림이라도 하늘과 땅 사이의 필요한 구성 부분이라고 지적한다. 인간이 원림을 통해 자신과 천지를 상대적으로 구별하는 동시에 반드시 자신을 천지의 일부분으로 생각하게 된다. 따라서 원림을 조성하는 동시에 자신과 천지를 통일시킨다. '차경'은 실질적으로 원림과 원림 밖의 서로 빌리기를 구현한다. 바로 이러한 서로 빌리기 중에 천지의 통일성이 실현되며 인간은 다시 천지 속으로 돌아오는데, 이것이 바로 더욱 순수한 천인 관계라고 하겠다.

앞에서 말하였듯이 중당 시기의 은원림隱園林 이래로 중요한 네 가지 요소는 돌을 배치하는 치석置石, 가산을 쌓는 첩산疊山, 물길을 다스리는 이수理水, 꽃나무를 옮겨 심는 시화蒔花이다. 『원야』에서는 '꽃나무 옮겨심기'에 대해 따로 항목을 할애하여 전문적으로 다루지는 않았다. 이러한 요소는 『원야』의 구조에 달려 있지, 요소를 하나하나 나열하고 하나씩 쫓아가며 설명하는 데에 있지 않고, 원림을 총체적으로 파악하여 동태적으로 구현하고 있다. '꽃나무 옮겨심기'의 내용은 원림 속에 자라는 식물인데 총체적으로 보면 원림의 여러 곳에 군데군데 흩어져 있다. 예컨대 식물은 여러 종류의 건축의

214 | 철산掇山은 가산假山을 쌓은 것을 말한다. 가산이란 석가산石假山으로 원림 중에서 조경을 목적으로 흙이나 돌을 이용하여 인공적으로 만든 산이다.

부근, 여러 갈래의 담장 아래, 산과 바위 그리고 연못과 시냇가에 골고루 있다. 각각의 식물은 경관 구조의 차이에 따라 제각각 다른 기능을 한다. 이 때문에 『원야』는 개별적으로 관련된 부분, 즉 집·정자·길·담장·산·수 등에 마땅히 있어야 하는 식물을 묘사해낸다.

> 대나무 숲은 그윽한 곳으로 통해 있고, 소나무 숲에 구석진 곳이 숨어 있다.(김성우·
> 안대회, 57)
>
> 죽 리 통 유 송 료 은 벽
> 竹裏通幽, 松寮隱僻.(「산림지山林地」)

> 산꼭대기에 경물이 배치된 곳이나 혹은 푸른 대나무가 무성하게 자란 언덕이나 푸른
> 다박솔이 엉켜 자라는 산기슭에 짓기도 한다.(김성우·안대회, 75)
>
> 안 경 산 전 혹 취 균 무 밀 지 아 창 송 반 울 지 록
> 按景山巓, 或翠筠茂密之阿, 蒼松蟠鬱之麓.(「정사기亭榭基」)

> 대체로 자그마한 산을 만들 때 아름다운 수목이나 화훼를 이용하면 모이고 흩어지는
> 형세가 적절하게 조성된다.(김성우·안대회, 265)
>
> 범 철 소 산 혹 의 가 수 훼 목 취 산 이 리
> 凡撤小山, 或依嘉樹卉木, 聚散而理.(「서방산書房山」)

더욱 주요한 것은 총론 3편과 서로 관련된 각 편에서 식물의 고르기와 기능을 생동감 있게 묘사하고 있다. 문진형이 지은 『장물지長物志』의 「화목권花木卷」에서 꽃과 나무 42조 모두 47종을 나열한 것, 이어의 『한정우기』「종식부種植部」에서 목본 식물 24종, 덩굴 식물 9종, 초목 식물 18종, 대나무 11종, 모두 62종을 나열하고 있는 것과 비교해볼 수 있다. 『원야』에서 식물을 다루는 방식은 원림의 전체적인 경관의 경계와 각 경관의 지역이 지닌 분위기로부터 파악해가는 방법을 취한다. 이러한 방식은 『원야』에 체계적으로 추구하면서 독특한 점을 뚜렷하게 드러나게 해준다.

2) 원림의 주요한 원칙

『원야』의 첫 번째 편 「흥조론」에서 계성은 원림 조성의 네 가지 기본 개념, 즉 인

因·차借·체體·의宜를 제시했다.

원림은 '인'과 '차'[215]를 교묘하게 잘 이용하고 '체'와 '의'를 정밀하게 잘 해야 한다. …… '인'은 지세의 높낮이에 따라 지형의 단정함을 관찰하여 방해가 되는 나무는 잘라내고 샘물이 흐르면 바위로 물길을 막아 그 위로 흐르게 하는 등 서로 도움이 되도록 만든다. 정자를 짓기에 적당한 곳에 정자를 짓고 사榭를 짓기에 적당한 곳에는 사를 지으며,[216] 외딴 오솔길이라도 보기에 좋게 구불구불하도록 만드는데, 이것이 이른바 '정교하여 마땅함에 부합된다'는 것이다. '차'는 원림이 비록 안팎의 구별이 있지만 좋은 경관은 원근을 가리지 않는다. 예컨대 울타리 너머의 맑게 갠 산봉우리가 우뚝 솟아오른 빼어난 모습이나 산 위의 절이 하늘 높이 솟아 있는 아름다운 모습을 시력이 미치는 데까지 바라본다. 그리고 속된 경관은 가려버리고 좋은 경관은 받아들이며, 집 근처의 논밭까지도 가리지 않고 아름다운 경치가 되도록 조성한다. 이것이 이른바 '교묘하게 체를 얻는다'는 것이다.(김성우·안대회, 43)

園林巧于'因'·'借', 精在'體'·'宜'. …… '因'者, 隨其勢之高下, 體形之端正, 礙木刪椏,

川流石注, 互相借資. 宜亭斯亭, 宜榭斯榭, 不妨偏徑, 頓置婉轉, 斯謂'精而合宜'者也.

'借'者, 園雖 別內外, 得景則無拘遠近. 晴巒聳秀, 紺字凌空, 極目所至. 俗則屛之, 嘉則

收之, 不分町疃, 盡爲煙景, 斯所謂'巧而得體'者也.(「흥조론」)

땅을 선택하고 원림을 조성할 때에 땅이 어떠해야 하는가는 조성하는 사람이 결정할 수 있는 것이 아니며, 원림의 구체적인 정황은 땅의 구체적인 정황에 따라 정해야 한다.

거시적인 측면에서 말하면, 『원야』에서 열거된 땅의 대분류에는 산림지山林地·성시지城市地·촌장지村莊地·교야지郊野地·방택지傍宅地·강호지江湖地 등이 있다. 각각

215 ㅣ 인차因借는 인지차경因地借景을 말한다. 원림을 만들고자 하는 곳 주변의 지형과 경물을 잘 이용하여 원림의 조성을 적절하게 운용하는 것을 가리킨다.
216 ㅣ 정자는 누각에 비해 작은 건물로서 건물에 사방으로 벽이 없고 기둥과 지붕만으로 되어 있다. 일반적으로 놀거나 휴식할 장소로서 산수 좋은 높은 곳에 세우는데 정각亭閣 또는 정사亭榭라고도 한다. 사榭 또한 높은 언덕 또는 대 위에 건립한 집으로 정자를 달리 이르는 말이다.

의 대분류에는 구체적인 상황이 있다. 원은 이렇게 구체적인 조건에 기초하여 세워진 것이다. 이것이 바로 상황을 고려하는 '인因'이다.

인은 바로 땅에 따라 원을 조성한다. 인은 천지 자연에 대한 존중이며 땅은 곧 천지 조화가 이루어진 곳이다. 어떤 땅에는 자체로 그 땅의 도리가 있고 그 땅의 묘처妙處가 있다. 원림 조성은 이러한 '인'의 원칙을 따르는데, 이는 자연적인 형상의 '이곳 땅'에 있는 특수성을 존중하여 자연의 타고난 본성을 얻고 또 원림을 조성하는 활동을 통해 이곳의 독특한 천연의 묘처가 드러나게 한다. '인'은 중국 문화의 천인합일 사상이 원림을 조성하는 가운데에 구체적으로 드러난 것이다.

'인'의 천지자연과 예술가의 마음이라는 두 측면이 있게 되자, 원림 구조의 '체'는 어떻게 설계해야 하는지가 분명해졌다. 이 '체'는 여러 가지를 포괄한다. 첫째 원림의 전체 구조, 둘째 원림 중의 개별 건축 물체, 예컨대 집과 정자 종류, 문과 담장, 창과 난간 등, 셋째 원림 중의 한 산과 바위 그리고 연못과 물가, 꽃과 풀 그리고 숲과 나무.

이 원림 중의 체는 모두 천지자연과 예술적 장인 정신이 합일되어 제각각의 마땅함을 얻는다.

'체'는 원림의 체이다. 원림이 자기의 담장을 사용하여 천지 자연에서 한 공간을 그어내어 하나의 독립된 개별적 원림으로 이루게 된다. 이때 개별 원림은 여전히 주위의 공간, 즉 서로 이웃한 건축과 산수, 천지의 커다란 공간을 아울러서 나름의 관계를 형성하게 된다. 그러한 관계는 마땅히 친화적인 관계여야 한다. 주위 공간과 관계에서 이러한 친화적 관계는 네 속에 내가 있고 내 속에 네가 있다는 방식으로 나타난다. 그것은 원림을 조성하는 '차'로 나타난다.

'인'이 천지 중에 원림으로 하여금 자연과 부합하는 형식으로 독립시켜 개성을 지닌 원림이 되게 한다면, '차'는 이러한 독립된 원림으로 하여금 더 높은 형식으로 새로운 천인합일에 이르게 한다. '차'는 원림 안과 원림 밖의 공간적 연결과 관계되고, 원림 안에서 자신의 예술적 장인 정신을 발휘하여 교묘함과 정밀함이 마땅함에 어울리게 하고, 원림 밖은 타인의 공간과 자연적인 공간에 속하므로 부족한 점이 생기는 것을 피하기 어렵다. 이것은 예술적 수단으로 보완해야 하는데, 이것이 이른바 '속된 경관은 가려 버린다'는 것이다.

아름다운 사물과 아름다운 풍경도 있을 수 있고, 원림 안에는 나름의 한계에 따라 가질 수 없는 것이 있다고 생각한다면 예술적 수단을 활용하여 원림 속에 차입하는데, 이것이 이른바 '좋은 경관은 받아들인다'는 것이다. '인'이 원림의 조성 원칙에 더 많이 관련될수록 '차'는 원림이 완성된 뒤 예술과 인생 경계에 더 많이 관련된다. 『원야』는 「차경」으로 마무리를 맺는데 이 편의 마지막에는 이렇게 쓰여 있다.

> 차경이란 원림 조성에서 가장 중요한 사항이다. 예컨대 먼 곳의 경물을 빌리고, 가까운 곳의 경물을 빌리고, 올려보는 높은 곳의 경물을 빌리고, 내려다보는 낮은 곳의 경물을 빌리고, 때에 맞게 경물을 빌리는 방법이 있다. (김성우·안대회, 307)
>
> 부 차 경　　 임 원 지 최 요 자 야　　　여 원 차　　린 차　앙 차　부 차　응 시 이 차
> 夫借景, 林園之最要者也. 如遠借, 鄰借, 仰借, 俯借, 應時而借.(「차경」)

여기서 '차'는 먼 곳, 가까운 곳, 높은 곳, 낮은 곳, 네 계절을 모두 포괄한다. 이는 『주역』에서 말한 대로, 복희 이래 중국인의 심미 시선과 중국적 형식의 심미 공간이다. 그것은 원림의 '차借'에서 드러날 때, 원림과 천지의 완전하고 아름다운 합일을 의미한

다. 그것의 구체적인 내용은 뒤에서 자세히 이야기하려고 한다. 여기서 원림의 네 자의 원칙으로 돌아가 원림이 '인因'(원림의 자연 형태에 근거함)으로 인해 '체體'(원림 구조를 설계하고 원림의 건축을 완성함)를 얻고, 또 '차借'(서로 이웃한 공간과 천지 사이에 서로 돕고 장점을 더욱 잘 드러내서 완전하고 훌륭하게 화해하는 경지에 도달함)를 실현했다. 이 모든 것은 '의宜' 자로 꿰뚫고 있다. '의'는 고정된 원칙에 따라 실현되는 것이 아니라 융통성 있는 태도로 동태적인 과정에서 완전하고 아름다운 일치에 도달했다.

따라서 「흥조론」의 인·체·차·의 등 4개념과 '교우인차巧于因借, 정재체의精在體宜'라는 8자의 원칙은 『원야』 전체의 강령이라고 할 수 있다. '인'과 '차'는 밝은 사람에게 달려 있고, '교'에 완전히 의지해 있다. 원의 '체'는 사람이 파악할 수 있는데, '정'해야 한다. 인의 교로 인해 원체園體의 정밀함이 있게 된다. 원체의 정밀함이 있어야 원림 안팎의 차용을 실현하게 된다. 인·체·차 세 가지가 모두 제 자리를 얻으면, 바로 거기에서 원림의 미가 드러나는 것이다.

3) 원림의 '체의體宜'를 얻은 재료와 설계 요소

특정한 자연 환경 중에 임원의 체는 정밀하고 기교하고 마땅하게 해야 하며 반드시 원림 조성의 여러 요소를 잘 알고 있어야 한다. 이러한 원림 조성의 필수적인 요소를 서술하고 『원야』 체계에 필요한 성분을 구성했다. 『원야』에서 나열된 원림 조성의 요소는 앞에서 살펴보았듯이 옥우屋宇·장절裝折·난간欄杆·문창門窓·장원牆垣·포지鋪地·철산掇山·선석選石이다.

이상 각 항목은 재료의 종류(주로 선석에서 다룸), 양식 유형(장절·난간·장원·포지에서 다룸), 단체 유형(주로 옥우·철산에서 다룸)을 포함한다. 여기서 나열된 재료·양식·단체 등 세 유형은 원림 조성의 원소일 뿐만 아니라 그 자체로 예술 사상을 구현한다.

다시 「선석」의 「곤산석昆山石」을 보자. "곤산현의 마안산에는 흙 속에서 바위가 나온다. 바위 위가 붉은 흙이 덮여 있어서 바위를 흙에서 파낸 뒤에 깎아내고 씻어내는 데 훨씬 많은 노력이 든다. 곤산석의 재질은 모가 나고 울퉁불퉁하며 허공에 거친 바위가 솟아 있는 모습이나 높이 솟아난 봉우리의 형세는 없고 또 두드려보아도 소리가 나지 않는다. 바위의 색깔은 매우 희다. 곤산석 위에 자그마한 나무를 심기도 하고, 기묘한 형상에다 난초를 심기도 하며, 또는 그릇에 수석으로 놓기도 한다. 이 수석은

분경[217]으로 쓰이기가 적합할 뿐이지 대형의 가산에는 쓰일 수가 없다."[218]

다시 「문창」의 '권문식圈門式'을 보자. "벽돌로 문과 창의 틀을 만들 때 담의 두께와 벽돌의 크기를 헤아려야 하는데, 권문의 내부에는 반드시 전적으로 수마전水磨塼을 사용하고 문틀 외부의 가장자리에는 몇 치 정도 두께의 수마전만을 사용할 수 있다. 그보다 좀 두꺼운 것이라면 사용해서는 안 된다. 가장자리 외부에는 석회를 사용해도 좋고 수마전으로 쌓아도 좋다."[219]

마지막으로 「입기立基」의 「청당기廳堂基」에서 설명된 청당을 실례로 들어보자. "청당의 터를 만들 때 옛날에는 세 칸이나 다섯 칸을 기준으로 삼았다. 그러나 지금 대지의 넓고 좁음에 따라 네 칸으로 만들어도 좋고 네 칸 반도 좋다. 대지가 좁아서 넓게 지을 수 없다면 세 칸 반이라도 좋다. 청당이 심오하고 굽이를 가지며, 주택의 앞과 뒤를 소통시키는 기능은 오로지 이 반 칸에 달려 있어 환상적인 경계를 만들어낸다."[220]

요약하면 각 종류의 재료는 이미 예술가의 안목이나 기술자의 손을 거치고 난 뒤에 반쯤 이루어지고, 구체적인 운용은 모두 '정' '교' '의'의 원칙에 비춰서 예술적 장인의 마음에 따라 각 종류의 재료·양식·유형을 총체적으로 규정하여 마치 철을 녹여 금을 만드는 것처럼 원림의 경관을 형성한다. 이 때문에 『원야』에서 가장 중요한 사항은 각 종류의 재료·양식·유형이 성공적으로 운용될 수 있도록 하는 원림 정신이라고 할 수 있다.

4) 원림의 정신 경계

『원야』의 앞의 두 편 「흥조론」 「원설」 그리고 마지막 「차경」이 앞뒤가 서로 관통한다. 이는 중국 원림의 정신 경계를 두드러지게 한다. 중간의 매 편마다 앞에 하나의

217 | 분경盆景은 조화나 주옥珠玉으로 만든 나무 또는 꽃 따위를 꽂아놓은 화분을 가리킨다. 옛날에는 '사자경些子景'이라 불렀다. 여기서 후자를 가리킨다.

218 「선석」: 昆山縣馬鞍山, 石産土中, 爲赤土積漬. 旣出土, 倍費挑剔洗滌. 其質磊塊, 巉巖透空, 無聳拔峰巒勢, 扣之無聲. 其色潔白, 或植小木, 或種溪蓀於奇巧處, 或置器中, 宜點盆景, 不成大用也.(김성우·안대회, 281)

219 「문창」: 凡磨磚門窓, 量墻之厚薄, 校磚之大小, 內空須用滿磨, 外邊只可寸許, 不可就磚, 邊外或石粉或滿磨可也.(김성우·안대회, 208)

220 「입기」: 廳堂立基, 古以五間三間爲率, 須量地廣窄, 四間亦可, 四間半亦可, 再不能展舒, 三間半亦可. 深奧曲折, 通前達後, 全在斯半間中, 生出幻境也.(김성우·안대회, 71·73)

총론적인 설명이 붙어 있어서 중국 원림의 정신 경계를 강화하기도 한다. 위진 시대 이래로 임원林園은 사람이 머무는 곳으로 물질적인 공간만이 아니라 물질적 형식에 의해 드러난 정신적인 공간이었다. 사람의 정취는 원림 설계에서 주요하게 추구한 것이다. 『원야』 전체는 '정情' '취趣' '경景' '운韻'과 같은 중요한 개념으로 가득 차 있다.

산 위의 누각에 기대어 멀리 바라보면 사방의 풍경이 한눈에 다 들어오고, 대나무 밭 사이로 그윽한 곳을 찾아가면 곧 마음이 취하고 만다.(김성우·안대회, 47)

산 루 빙 원 종 목 개 연 죽 오 심 유 취 심 즉 시
山樓凭遠, 縱目皆然. 竹塢尋幽, 醉心卽是.(「원설園說」)

원림의 터는 방향에 얽매일 필요가 없고, 땅의 형세는 본래의 높낮이를 그대로 따른다. 원림의 문을 들어서면 벌써 아취가 일어난다.(김성우·안대회, 53)

원 기 불 구 방 향 지 세 자 유 고 저 섭 문 성 취
遠基不拘方向, 地勢自有高低, 涉門成趣.(「상지相地」)

서재의 내부에 재·관·방·실을 짓고, 외부의 경관을 빌려 저절로 그윽하고 고상함을 드러내어 깊숙이 산림 속에 머무는 듯하게 느낀다.(김성우·안대회, 73, 75)

내 구 재 관 방 실 차 외 경 자 연 유 아 심 득 산 림 지 처
內構齋館房室, 借外景, 自然幽雅, 深得山林之處.(「서방기書房基」)

작은 산일수록 운치가 풍부하고 자그마한 돌에서 정감이 배어난다.(김성우·안대회, 59)

편 산 다 치 촌 석 생 정
片山多致, 寸石生情.(「성시지城市地」)

현재 내가 짓고 있는 굽은 회랑은 갈지자처럼 구불구불한데, 지형에 따라 구부러진 만곡彎曲을 이루며 지세에 따라 굴곡을 이루고 있다. 어떤 회랑은 주위의 산허리에 감겨 있기도 하고 어떤 회랑은 근처의 물가에까지 미치며 꽃밭을 지나고 골짜기를 넘어서 구불구불 끝없이 이어져 있다.(김성우·안대회, 89, 91)

금 여 소 구 곡 랑 지 자 곡 자 수 형 이 만 의 세 이 곡 혹 반 산 요 혹 궁 수 제 통 화 도 학 완 연
今予所構曲廊, 之字曲者, 隨形而灣, 依勢而曲. 或蟠山腰, 或窮水際, 通花渡壑, 蜿蜒

무 진
無盡.(「낭廊」)

장지문으로 분리하여 놓으면 두 채의 별다른 집인 듯하며, 담벼락을 이어놓으면 깊숙한 재실로 들어서는 듯하다. 구조는 시의에 걸맞게 하고, 양식은 완상하기에 어울리게 한다.(김성우 · 안대회, 109)

<div align="center">
출 막 약 분 별 원　 련 장 의 월 심 재　 구 합 시 의　 식 징 청 상

出幬若分別院, 連墻儗越深齋. 構合時宜, 式徵淸賞.(「장절裝折」)
</div>

문과 창의 틀은 돌을 갈아서 만든 벽돌로 외부를 장식하되 그 양식은 시대의 유행을 따른다. …… 문틀을 만드는 작업을 정밀하게 하려면 비록 오로지 기와공의 힘에 의지하여야 하지만 전체를 조절하는 것은 여전히 재주가 뛰어난 사람의 손에 달려 있다. 원림 안의 경물을 보면 기이하다는 느낌이 일어나도록 하고, 경물이 정감을 담아내고 운치가 많이 나도록 한다.(김성우 · 안대회, 207)

<div align="center">
문 창 마 공　 제 식 시 재　　 공 정 수 전 와 작　 조 도 유 재 득 인　 촉 경 생 기　 함 정 다 치

門窓磨空, 制式時裁, …… 工精雖專瓦作, 調度猶在得人, 觸景生奇, 含情多致.
</div>

<div align="right">
(「문창門窗」)
</div>

좁은 길과 고리 모양의 산에 만드는 담장은 돌담을 쌓아도 좋고, 벽돌담 · 누전장 · 마전장을 쌓아도 좋으나 제각각 적합한 방법이 있다. 아치를 갖게 하고 때를 따라 사람이 감상하는 것이 원림의 아름다운 경치이다.(김성우 · 안대회, 227)

<div align="center">
협 경　 환 산 지 원　 혹 의 석 의 전　 의 루 의 마　 각 유 소 제　 종 아 준 시　 영 인 흔 상　 원 림 지 가 경

夾徑, 環山之垣, 或宜石宜磚, 宜漏宜磨, 各有所制. 從雅遵時, 令人欣賞, 園林之佳景

야

也.(「장원墻垣」)
</div>

산언덕을 흙으로 쌓아 꾸며놓으면 위아래에서 바라볼 때에 운치가 좋아진다. 흙을 쌓는 오묘한 방법을 알려고 한다면 역시 돌을 다루는 정교한 방법을 헤아릴 줄 알아야 할 것이다. 산림이 가진 의미를 깊이 찾다보면 화초와 수목의 정치를 쉽게 알게 된다.(김성우 · 안대회, 261)

<div align="center">
결 령 도 지 토 퇴　 고 저 관 지 다 치　 욕 지 퇴 토 지 오 묘　 환 의 리 석 지 정 미　 산 림 의 미 심 구　 화

結嶺挑之土堆, 高低觀之多致. 欲知堆土之奧妙, 還擬理石之精微. 山林意味深求, 花

목 정 연 이 두

木情然易逗.(「철산掇山」)
</div>

사물의 정경이 잘 드러난 곳에는 눈길이 깃들고 마음이 약속한 듯 끌린다.(김성우 · 안

대회, 307)

물 정 소 두 목 기 심 기
物情所逗, 目寄心期.(「차경」)

원림의 경물과 원림의 정치는 일종의 예술 경계이다. 따라서 『원야』에는 늘 화경畵
境 · 시심詩心 · 낙의樂意가 드러난다.

불탑은 둥근 창 밖에 숨은 듯 보여 마치 이소도[221]의 소폭 산수화와 같고, 바위산
봉우리는 쪼갠 돌들을 쌓아 올려 만들어 얼기설기 이어져 황공망이 그린 반벽半壁
산수화처럼 보이기도 한다.(김성우 · 안대회, 49)

찰 자 은 환 창 방 불 편 도 소 이 애 만 퇴 벽 석 참 차 반 벽 대 치
刹字隱環窓, 彷彿片圖小李, 崖巒堆劈石, 參差半壁大癡.[222](「원설園說」)

방과 회랑은 굽이지게 만들고 누각은 높이 솟도록 만든다. 그리하여 "하늘과 땅 너머
로 강물이 흘러가는" 정치를 일게 하고, "산 빛과 강물 사이로 있는 듯 없는 듯하네."
라는 시구[223]에 어울리게 만든다.(김성우 · 안대회, 71)

방 랑 완 연 누 각 최 외 동 강 류 천 지 외 지 정 합 산 색 유 무 중 지 구
房廊蜿蜒, 樓閣崔巍, 動"江流天地外"之情, 合"山色有無中"之句.(「입기立基」)

집안에서 술시중을 들게 되면 비단 휘장 속에 감추어둔 여인을 내보이고, 손님들이
모여 시를 지으면 금곡의 규칙대로 벌주를 내린다.[224] 여러 곳에 붙은 제영은 선경仙
境 가까이 있는 듯하다. 언제나 금琴과 책들이 탁자 위에 널려 있고, 비와 안개는 끊임
없이 대나무 숲에서 일어난다.(김성우 · 안대회, 66)

가 정 시 주 수 개 금 장 지 장 객 집 징 시 량 벌 금 곡 지 수 다 방 제 영 박 유 통 천 상 여 반 탑 금
家庭侍酒, 須開錦帳之藏. 客集徵詩, 量罰金谷之數. 多方題咏, 薄有洞天. 常餘半榻琴

221 ㅣ 이소도李昭道는 당나라 때 저명한 산수 화가로 자가 희준希俊이다. 소폭 산수화에 뛰어났다. 당나라
때의 저명한 화가 이사훈李思訓(651~716)의 아들이다.

222 소이小李는 당 제국 화가 이소도를 가리키고 대치大癡는 원 제국 화가 황공망을 가리킨다.

223 ㅣ 이 시구는 왕유의 「한강림조漢江臨眺」에 나오는 구절이다.

224 ㅣ 금곡金谷은 금곡주수金谷酒數의 줄인 말이다. 진晉나라 석숭石崇이 금곡원金谷園을 지어놓고 손님들을
초대하여 연회를 베풀곤 했다. 이때 누구라도 시를 짓지 못하면 벌주로 술 석 잔을 먹였다는 고사가 생겨
났다. 이것이 금곡의 술 규칙으로 널리 쓰이고 여러 시에 시어로 등장하게 되었다. 금곡金谷은 하남(허난)
성 낙양(뤄양)현의 서쪽 금수金水가 흐르는 골짜기를 말한다.

書, 不盡數竿煙雨.(「방택지傍宅地」)

書, 부진수간연우

초벽산이란 담벽을 기반으로 만들어진 것이다. 이는 분벽을 빌려 종이로 간주하고 바위를 그리는 것이다. 이 산을 조성하는 사람은 바위에 새겨진 무늬를 살펴보고 고인의 필의를 따라 황산의 소나무, 측백나무, 오래된 매화, 아름다운 대나무 등을 심는다. 그 풍경이 둥근 창으로 들어오니 완연히 거울 속을 노니는 듯하다.(김성우·안대회, 267)

초벽산자 고벽리야 자이분벽위지 이석위회야 리자상석준문 방고인필의 식황산
峭壁山者, 靠壁理也. 藉以粉壁爲紙, 以石爲繪也. 理者相石皴紋, 仿古人筆意, 植黃山

송 백 고매 미죽 수지원창 완연경유야
松柏, 古梅, 美竹. 收之圓窓, 蜿蜒鏡游也.(「초벽산峭壁山」)

유인幽人은 소나무 숲이 있는 집에서 시를 읊고, 일사逸士는 대나무 숲 속에서 금을 탄다.(김성우·안대회, 303)

유 인 즉 운 우 송 료 일 사 탄 금 우 황 리
幽人卽韻于松寮, 逸士彈琴于篁裏.(「차경借景」)

원림은 기타 예술 장르와 서로 통할 뿐만 아니라 자신의 독특한 점을 갖고 있다. 그것은 자연 공간에서 예술 공간을 창조해내는 것이다. 이러한 예술 공간은 본질적으로 천지의 본성에 가장 일치한다. 따라서 원림은 네 가지 방면의 관계를 드러냈다. 첫째, 원園 속의 공들여서 안배한 건축물(당·실·누樓·각閣·대臺·관館·정·사榭 등)과 자연물(나무·꽃·풀·등나무·산·물·땅) 그리고 딸린 건물(난간·회랑·길·담장)의 관계이다. 여기서 자연물은 본래의 환경 형태와 예술적 가공(돌 쌓기·산 쌓기·물길 다스리기·꽃 옮겨심기)을 거친 뒤의 통일이다.

이러한 통일된 자연물과 건축물 그리고 딸린 건물은 원림 조성의 설계에서 생각해볼 수 있는 전체 원림의 완전하고 아름다운 통일로서 원림의 실체를 형성했다. 둘째, 원림의 실체는 천지의 텅 빈 가운데에 존재하며, 원림 조성은 원림의 실체를 설계할 때에도 동시에 원림 중의 텅 빔을 고려해야 한다. 이 텅 빔을 서양 문화로 말하면 공간의 분할일 뿐이지만 중국 문화로 말하면 자연과 사람 사이의 생명 교류이다. 따라서 텅 빔의 안배는 간혹 설계의 관건이 된다.

대략 10무가 되는 원림 터에서 3할은 연못을 파야 한다. 그 안에 굽이굽이 꺾인 흐름

에 정취가 담겨 있고, 물줄기를 트이게 하여 끌어오는 것이 좋다. 나머지 7할 중에서 4할은 흙을 겹겹이 쌓은 뒤에 높낮이와 상관없이 대나무를 심는 것이 적합하다. 당堂은 텅 비게 하여 마치 녹야당綠野堂을 열어놓은 듯하고, 꽃이 무성하여 집을 뒤덮으니 마치 중문重門을 닫은 듯하다.(김성우·안대회, 61)

<small>약 십 무 지 기　수 개 지 자 삼　곡 절 유 정　소 원 정 가　여 칠 분 지 지　위 첩 토 자 사　고 비 무 론</small>
約十畝之基, 須開池者三, 曲折有情, 疏源正可. 餘七分之地, 爲疊土者四, 高卑無論,

<small>재 죽 상 의　당 허 녹 야 유 개　화 은 중 문 약 엄</small>
栽竹相宜. 堂虛綠野有開, 花隱重門若掩.(「촌장지村莊地」)

원림 터의 조성에는 청당廳堂을 어디에 선정할지가 중요하다. 청당의 선정에는 경관의 취사선택을 우선시한다. 남향으로 하면 오묘한 조화가 있다. 만약 높이 자란 나무가 여러 그루 있다면 뜰 가운데에 한두 그루만 남겨놓는다. 담장을 쌓으려면 내부가 넓게 만들어야 하며 빈터가 많도록 해둔다. 이러면 임의대로 설계할 수 있고 뜻대로 원림을 안배할 수 있다. 관사의 터를 선정하여 짓고 난 다음 남은 공간에 정자와 누대를 짓는다. 그 건물의 풍격과 양식은 적합해야 하며, 화초 재배는 운치가 드러나게 한다. 방향의 선택은 풍수에 얽매일 필요가 없으며, 문의 배치는 청당의 방향과 부합되게끔 한다. 그런 뒤에 흙을 북돋아 산을 만들고 연못가를 따라 언덕을 쌓는다. 굽이굽이 이어져 있는 강둑에 버드나무를 심어 그 위로 달이 떠오르면 강의 맑은 물결에 넋을 깨끗하게 씻는 듯한 느낌을 주도록 만들며, 멀고 먼 십 리 바깥으로 연꽃 향기를 실은 바람이 불어 고요하고 그윽한 집으로 그 향기가 전해지도록 한다.(김성우·안대회, 69)

<small>범 원 포 립 기　정 청 당 위 주　선 호 취 경　묘 재 조 남　당 유 교 목 수 주　근 취 중 정 일 이　축 원 수</small>
凡園圃立基, 定廳堂爲主. 選乎取景, 妙在朝南, 倘有喬木數株, 僅就中庭一二. 築垣須

<small>광　공　지 다 존　임 의 위 지　청 종 배 포　택 성 관 사　여 구 정 대　격 식 수 의　재 배 득 치　선 향</small>
廣, 空 地多存. 任意爲持, 聽從排布. 擇成館舍, 餘構亭臺. 格式隨宜, 栽培得致. 選向

<small>비 구 택 상　안 문 수 합 청 방　개 토 퇴 산　연 지 박 안　곡 곡 일 만 류 월　탁 백 청 파　요 요 십 리 하</small>
非拘宅相, 安門須合廳方. 開土堆山, 沿池駁岸. 曲曲一彎柳月, 濯魄淸波. 遙遙十里荷

<small>풍　체 향 유 실</small>
風, 遞香幽室.(「입기立基」)

이 두 문단은 모두 특별히 원림 조성으로부터 시작한다. 채우는 '실實'을 세우는 동시에 바로 텅 빈 '허虛'를 고려하고, 때와 곳마다 모두 '허공'과 '실체'를 전체의 원림 경관으로 자리 잡는다.

셋째, 원림 속의 허실 전체와 원림 밖에 이웃한 허실 전체가 맺는 관계는 바로 앞에

서 말한 '차경'이다. 이 '차경'에는 이웃하는 건축물의 '차경'이 있고 이웃하는 자연물의 '차경'이 있다. 이 두 가지는 '실'이고 또 이웃한 '허'의 차경이기도 하다. 서로 이웃한 모든 공간에서 건축물은 자연물과 친화적 관계에서 세워지기도 하고, 분열되지 않은 혼연한 일체이기도 하다. 건축물과 자연물의 '실'과 상관된 허도 모두 혼연한 정체 안에 있다. 이 때문에 '차경'은 원림의 허실 정체와 이웃 공간의 허실 정체의 '차경'이다. 앞에서 말했듯이 이 '차경'은 친화적 관계에서 서로 빌리기로서 '호차互借'에 있다.

넷째, 원림 중의 허실 정체와 천지 우주의 관계이다. 원림의 '차경'은 천지 우주의 층위로 상승되어야 그 문화의 경계가 비로소 드러나게 된다. 앞에서 원림 공간에 대한 논술은 종종 '공간'이라는 말의 제한을 받지만 천지 우주의 각도에서 보면 중국 문화에서 공간이라는 말이 지닌 풍부함이 나타난다. 이 공간은 하늘과 땅이 운행하는 공간이며 여기에 양의 밝음과 음의 어두움, 낮과 밤이 서로 바뀌고, 네 계절이 갈마든다. 여기에 색·소리·맛·냄새·마름[乾]·습함[濕]이 있고, 끊임없이 다양하고 세밀하고 풍부함이 있다.

이러한 특성을 이해해야만 비로소 다음을 알 수가 있다. 중국 원림이 예술 정신으로 뚜렷하게 나타날 때, 이러한 예술 정신은 자연스럽고 본질적인 천인합일의 정신 경계로 나아가는데, 이러한 경계는 일종의 '천연의 그림'의 경계라고 할 수 있다. 이러한 '천연의 그림'에서 원림의 '차경'은 원의 안팎으로 사람과 자연이 혼연한 정체로 융합하게 된다. 고요하게 머물러 있는 원림도 천지 우주 속으로 들어간다. 『원야』는 「차경」으로 끝나는데, 바로 원림 중의 여러 가지 요소를 하나하나 나열한 뒤에 이러한 천인합일의 경관이 드러나게 된다.

> 봄: 고원高原을 멀리 바라보면 멀리 보이는 봉우리가 병풍처럼 둘러싸고 있다. 대청의 문을 열어놓으면 맑은 기운이 들어오고 문 앞으로 봄의 시냇물을 끌어와 연못에 이르게 한다. 아리따운 붉은 꽃과 고운 자줏빛 꽃에서 꽃 중의 신선을 만나기라도 한 듯 즐겁고 산 속의 재상과 즐거움을 나란히 할 만하다. 반악(247~300)[225]이 「한거

225 | 반악潘岳은 서진 시대의 형양滎陽 중모中牟(지금의 하남(허난)성 중모(중머우)中牟현) 출신으로 자가 안인安人이다. 서진 문단에서 육기와 함께 이름을 떨쳐 '반륙'으로 병칭되었다. 작품에 깊이 있는 내용이 결여되어 있고, 시문詩文의 아름다움을 추구하여 담박한 맛은 부족하다고 평가된다. 저서로 『반황문집潘黃門集』이 있다.

부閑居賦」를 짓던 때와 같고, 굴원이 '방초芳草'를 홀로 어여삐 여기던 것과 같다.[226]
꽃길을 깨끗이 쓸어 난초 싹이 잘 자라도록 보호하니 실내로 그윽한 향기를 나누어
보내주고, 발을 걸어 올려 제비를 맞아들이니 때때로 가벼운 바람을 일으키며 허공을
가르고 날아간다. 한 잎 한 잎 꽃잎이 날고 한 줄기 한 줄기 버드나무 가지가 졸음에
겨운 듯 늘어져 있는데, 봄바람은 싸늘하게 옷깃을 스치고 사람들은 높은 곳에 줄을
매고 그네를 탄다. 춘흥春興이 일어나자 맑은 공기 가득한 외진 곳을 찾아가 산과
계곡에서 정서를 풍부하게 한다. 그리하면 자신도 모르는 사이에 속세 밖에 생각이
머물고 마치 그림 속을 걸어가는 느낌이 든다.

춘 계 고 원 극 망 원 수 환 병 당 개 숙 기 침 입 문 인 춘 류 도 택 언 홍 염 자 흔 봉 화 리 신 선
春季: 高原極望, 遠岫環屏, 堂開淑氣侵入, 門引春流到澤. 嫣紅艷紫, 欣逢花裏神仙.

락 성 칭 현 족 병 산 중 재 상 한 거 증 부 방 초 응 련 소 경 호 란 아 분 향 유 실 권 렴 요 연
樂聖稱賢, 足幷山中宰相.「閑居」曾賦, '芳草'應憐. 掃徑護蘭芽, 分香幽室. 卷簾邀燕

자 한 전 경 풍 편 편 비 화 사 사 면 류 한 생 료 초 고 가 추 천 흥 적 청 편 이 정 구 학 돈 개 진
子, 閑剪輕風. 片片飛花, 絲絲眠柳. 寒生料峭, 高架鞦韆, 興適清偏, 怡情丘壑. 頓開塵

외 상 의 입 화 중 행
外想, 擬入畫中行.

여름: 숲 그늘에 꾀꼬리 울음소리 새어나오고, 산굽이에서 갑자기 나무꾼의 노랫소리
들려온다. 숲 사이에서 바람이 일어나니 복희씨 시대로 들어간 듯하다. 유인幽人은
소나무 숲으로 둘러싸인 서재에서 시를 읊고, 일사逸士는 대나무 숲속에서 금을 탄다.
연꽃이 물 위로 솟아 새로 목욕한 듯하고 대나무 잎이 비를 머금으니 벽옥을 가볍게
튕기는 것과 같다. 시냇가 물굽이에서 대나무를 감상하고 호숫가에서 물고기 노는
모습을 구경한다. 산의 얼굴에는 지나가던 구름이 찾아들어 일부러 몸을 기대고 있는
난간으로 내려온 듯하고, 수면에 물결이 일어나니 상쾌한 바람이 머리에 베고 있던
베갯머리로 불어와 잠을 깨워놓는다. 남쪽 창가에서 속세를 오만하게 보는 심정을
부치고, 북쪽 창가에서 그늘 아래의 청량한 바람을 맞이한다. 반쯤 열어놓은 창으로는
파초와 오동나무가 푸름을 드리우고, 에워싼 담장에는 담쟁이덩굴이 비췻빛을 자랑한

226 | 굴원은 『이소』에서 사람을 여러 가지 풀에 비유하고 있다. "覽椒蘭其若玆兮, 又況揭車與江離(산초와
난초를 보면 이와 같은데, 하물며 게차와 강리는 어떠하겠는가?)" 여기서 초란·게차·강리는 모두 방초로
향기가 나는 풀이지만 초란이 나머지보다 더 뛰어나다. 이 구절은 좋은 산초와 난초가 절조를 잃었는데
그보다 못한 게차와 강리는 말할 필요도 없다는 맥락이다. 이처럼 굴원은 현실의 사람을 직접 거론하지
않고 풀로 비유하여 자신의 뜻을 전달하고자 했다.

다. 흐르는 물을 내려다보면서 물에 어린 달빛을 감상하고 바위에 앉아서 샘물 맛을 품평한다.

하계 임음초출앵가 산곡홀문초창 풍생임월 경입희황 유인즉운우송료 일사탄금
夏季: 林陰初出鶯歌, 山曲忽聞樵唱, 風生林樾, 境入羲皇. 幽人卽韻于松寮. 逸士彈琴

우황리 홍의신욕 벽옥경고 간죽계만 관어호상 산용애애 행운고락빙란 수면린
于篁裏. 紅衣新浴, 碧玉輕鼓. 看竹溪灣, 觀魚濠上. 山容藹藹, 行雲故落凭欄. 水面粼

린 상기각래의침 남헌기오 북유허음 반창벽은초동 환도취연라설 부류완월 좌
粼, 爽氣覺來欹枕. 南軒寄傲, 北牖虛陰. 半窗碧隱蕉桐, 環堵翠延蘿薜. 俯流玩月, 坐

석품천
石品泉.

가을: 가을이 되자 여름의 모시옷으로 선뜻 찾아온 서늘한 기운을 견딜 수 없다. 연못에 떠 있는 연꽃의 퇴색해가는 붉은 빛에서 향기가 솟아나며, 오동잎 하나 떨어지자 갑자기 가을이 찾아온 것을 깨닫고, 풀벌레들은 나직이 울어댄다. 호수 위에 아득하게 끝없는 물빛이 펼쳐져 있고, 산은 먹고 싶을 정도의 빼어난 산 빛으로 빛나고 있다. 줄지어 날아가는 백로에 눈길을 주고, 몇몇 단풍나무 무더기를 바라보니 술에 취한 양 얼굴이 붉게 달아오른다. 높다란 누대에 올라 먼 곳을 조망하며 머리를 긁적이면서 푸른 하늘에게 질문을 던진다. 어떻게 하늘까지 닿을 수 있을까? 활짝 열어놓은 누각에 올라 허공을 내려다보며 술잔을 드니 밝은 달이 스스로 나를 찾아온다. 하늘의 향기는 모락모락 피어오르고 계수나무 잎은 유유히 떨어진다.

추계 녕의불내량신 지하향관 오엽홀경추락 초충명유 호평무제지부광 산미가찬
秋季: 寧衣不耐凉新, 池荷香綰. 梧葉忽驚秋落, 草蟲鳴幽. 湖平無際之浮光, 山媚可餐

지수색 우목일행백로 취안궤진단풍 조원고대 소수청천나가문 빙허창각 거배명
之秀色, 寓目一行白鷺, 醉顔几陣丹楓. 眺遠高臺, 搔首靑天那可問. 凭虛敞閣, 擧杯明

월자상요 염염천향 유유계자
月自相邀. 冉冉天香, 悠悠桂子.

겨울: 겨울이 되자 울타리 가에는 늦가을을 지낸 국화가 시들어 있으니 산언덕을 찾아가 다른 꽃에 앞서 매화가 피어 있는지 살펴보아야 한다. 지팡이 끝에 술값을 조금 매달고서 이웃에 사는 사람을 부르러 간다. 매화를 바라보고 있자니 황홀하게 숲속 달빛 아래로 아름다운 여인이 다가서고, 눈이 천지에 가득 내리자 눈 덮인 초가집에는 고상한 선비가 누워 있다. 구름 빛은 어둑어둑하고 나뭇잎은 다 떨어져 쓸쓸하다. 해질 무렵 바람 맞은 갈가마귀는 석양에 서너 그루의 나무 위에 깃들고, 희미한 달빛

아래 추위에 떠는 기러기는 몇 마디 울어대며 날아간다. 서재 창문 아래에 누워 있던 선비는 자던 꿈 깨고서 자기 그림자를 벗 삼아 시를 읊는다. 비단 휘장 안에서 화롯불을 가까이하고 상서로운 눈을 감상한다. 흥취가 일어나면 배를 타고서 섬계[227]를 찾아가고, 눈을 떠다 차를 달이는 멋은 권세 있는 집안의 고기와 술 마시는 것보다 나을 것이다. 추위 속에서도 운치 있는 일을 계속할 수 있으며 옛사람과 더불어 청아한 이름을 함께 누릴 수 있다. 꽃은 사철 시들지 않는 수목과 다르니 경물은 새롭게 변하는 것을 어떻게 받아들이느냐에 달려 있다. 머무르는 지역에 의거하여 주변 경물을 빌릴 때 일정한 법식이 없고, 경물을 볼 때 감정이 일어나는 것이면 모두 선택할 만하다.(김성우 · 안대회, 301~307)

동계 단각리잔국만 응탐령난매선 소계장두 초휴린곡 황래임월미인 각와설려고
冬季: 但覺籬殘菊晩, 應探嶺暖梅先. 少系杖頭, 招携鄰曲. 恍來林月美人, 却臥雪廬高

사 운멱암암 목엽소소 풍압기수석양 한안수성잔월 서창몽성고영요음 금장외
士. 雲冪黯黯, 木葉蕭蕭. 風鴨幾樹夕陽, 寒雁數星殘月. 書窗夢醒孤影遙吟, 錦幛偎

홍 육화정서 도흥약과섬곡 소팽과승당가 랭운감갱 청명가병 화수불사 경적편
紅. 六花呈瑞. 棹興若過剡曲, 掃烹果勝黨家. 冷韻堪賡, 清名可幷. 花殊不謝, 景摘偏

신 인차무유 촉목구시
新. 因借無由, 觸目俱是.(「차경」)

이처럼 봄 · 여름 · 가을 · 겨울 네 계절의 경물의 분위기가 각기 다르다. 봄의 건축물에 당 · 문 · 방 · 병풍이 있다. 원園에는 그네와 좁은 길이 있다. 식물에는 아리따운 붉은 꽃, 고운 자줏빛 꽃, 난초 싹, 날아가는 꽃, 졸음에 겨운 듯한 버드나무 등이 있다. 날짐승에는 제비가 있다. 산의 모습에는 높은 언덕, 깊은 산굴, 골짜기가 있다. 물의 모습에는 봄의 시냇물이 있다. 공기에는 스쳐가는 기운, 찬 기운, 꽃향기가 있다. 인물에는 소설 속 꽃밭에 있는 신선, 도홍경[228]식의 산속의 재상, 반악과 같은 한거閒居의 정을 품고, 굴원처럼 향기를 좋아하는 마음이 있다. 속세 밖에 사는 상상이 마치 그림 속에서 떠도는 듯하다. 여기서 강조하는 것은 봄의 산, 봄의 물, 봄에 핀 꽃, 봄 사람이다.

227 | 섬계剡溪는 절강성에 있는 조아강曹娥江의 상류이다. 진나라 왕자유王子猷가 눈 내리는 달밤에 대안도戴安道를 만나기 위해 섬계로 갔다가 흥이 다해 보지도 않고 도로 돌아왔다는 고사의 무대가 되는 곳이다. 여기서도 이 고사를 고려하여 정경을 그리고 있다.

228 | 도홍경陶弘景은 남조 양梁나라 때 단양丹陽 말릉秣陵(지금의 강소(장쑤)성 남경(난징)시) 출신으로 도교학자이자 연단가, 의약가, 문학가로 사람들이 '산중재상山中宰相'이라고 불렀다. 저서로『본초경집주本草經集注』『집금단황백방集金丹黃白方』『이우도二牛圖』『진고眞誥』『진령위업도眞靈位業圖』『도씨효험방陶氏效驗方』『보궐주후백일방補闕肘後百一方』『도은거본초陶隱居本草』『약총결藥總訣』등이 있다.

여름의 건축물에 헌軒·난간·창·호·침枕[229]이 있다. 식물에는 소나무·대숲·대나무·파초·오동나무·시라향·대쑥이 있다. 동물에는 앵무새·물고기가 있다. 산의 장면에는 산굽이·산빛과 흙담을 둘러싼 좁은 누옥이 있다. 물의 장면에는 계곡의 굽이진 곳, 개울가, 흐르는 물, 수면, 돌샘이 있다. 공기에는 시원한 기운이 있다. 하늘에는 떠가는 구름과 밝은 달이 있다. 소리에는 앵무새 소리, 물소리, 바람소리, 가볍게 문두드리는 소리, 시를 읊는 소리, 땔나무하는 사람의 노래 소리, 금琴 타는 소리가 있다. 사람에는 유인幽人, 일사逸士, 붉은 옷 입은 사람, 푸른 옥과 같은 사람이 있다. 사람의 활동에는 베개에 기댐, 난간에 기댐, 서재 창가에서 바라보기, 소나무 아래에서 시를 읊기, 대숲에서 금을 타기, 계곡 굽이에서 대나무를 보기, 개울에서 물고기를 바라보기, 물가에서 달을 감상하기, 앉은 돌에서 샘을 품평하기 등이 있다. 진한 녹음과 물이 가득한 여름이 뚜렷하게 드러나 있다.

가을의 건축물에 높은 대와 높은 누각이 있다. 식물에는 남은 연꽃, 가을 오동나무, 단풍, 계수나무가 있다. 동물에는 풀벌레와 백로가 있다. 산의 장면에는 빼어나게 아름다운 산, 매화나무 있는 높은 고개가 있다. 물의 장면에는 평평한 호수가 있다. 공기에는 새로이 다가온 가을의 서늘함, 남아 있는 연꽃의 여향餘香, 계수나무 꽃의 예기치 않은 향기가 있다. 소리에는 가을 벌레의 그윽한 울음이 있다. 사람은 이런 때에 이미 여름의 모시옷이 선뜻 찾아온 서늘한 기운을 느끼고, 대낮에 높은 누대에서 멀리 바라보며, 밤사이로 술잔을 들고 달을 맞이한다. 드높은 가을 하늘과 맑은 가을 기운이 뚜렷하고, 푸른 하늘 밝은 달에는 사람의 담담한 애수哀愁와 느긋하고 여유 있는 마음이 담겨 있다.

겨울의 건축물에 눈 내린 오두막집, 서재의 창가, 비단 주렴의 집이 있다. 식물에는 남은 국화, 처음 피어난 매화, 나뭇잎이 있다. 동물에는 바람 맞은 갈가마귀, 추위에 떠는 기러기가 있다. 산의 장면에는 높은 재가 있다. 물의 장면에는 섬계가 있다. 하늘에는 구름으로 펼쳐진 장막雲幕, 석양, 이지러진 달, 눈꽃이 있다. 소리에는 나뭇잎은 다 떨어져 쓸쓸하고, 추위에 떠는 기러기는 몇 마디 울어대며, 잠에서 깬 선비는 자기 그림자를 벗 삼아 시를 읊는 모습이 있다. 사람의 활동에는 고개에서 매화를 찾고, 눈 내린 오두막집에서 높이 누워 서재 창가에서 외로이 읊고, 이웃 마을의 초대를 받고,

229 │ 침枕은 모양이 베개처럼 생겨서 긴 물건 밑에 가로 괴는 물건을 가리킨다.

마치 왕자유[230]처럼 섬계를 찾아가고, 도곡(903~970)[231]처럼 눈을 떠다 차를 달이듯이 겨울날 눈의 경지에서 사람은 세속으로부터 초연한 자유로움이 마음속에서 일어남을 경험하게 된다.

실제로 「차경」은 봄·여름·가을·겨울로 나뉠 수 있으면서도 억지로 분할할 수는 없다. 이것은 마치 중국 문화에 담긴 절기와 같다. 절節은 나눔이고 기氣는 그 나눔 사이로 한결같이 통하고 있다. 이 때문에 봄의 바람이 싸늘하게 옷깃을 스치면 겨울이 실낱같이 남아 있다. 여름에 '시원한 기운을 느끼게 되면' 가을이 다가오려고 한다. 가을에 '연못에 떠 있는 연꽃의 퇴색해가는 붉은 빛에서 향기가 솟아나는' 것은 여름이 남아 있는 여운이다. 겨울에 '울타리에 늦가을 국화가 남아 있는' 것은 가을이 지나간 흔적이다. 중요한 것은 「차경」의 혼연한 정체를 위와 같은 요소로 분석하는 것도 여전히 '차경'에서 볼 수 있고, 원림 안·원림 밖·땅속·하늘 위에도 모두 통일성이 있다는 점이다. 바로 이러한 통일성에서 중국 원림의 정신 경계가 선명하게 구현되고 있는 것이다.

2. 석도의 『화어록』의 회화 미학 체계

석도(1642~약 1718)[232]의 회화 이론은 우주 본체론·회화 본체론·예술 개성론 등 세 가지를 훌륭하게 하나로 결합시켜 명청 시대의 대부분 화론이 기술에만 관심을 기울이거나 지나치게 관심을 기울이는 경향을 넘어서게 되었다. 그의 『화어록畫語錄』은 경계가 지극히 높고 체계성이 강한데다 사유의 수준이 높고 깊어 이론의 전문 저작에 해당된다.[233]

230 ㅣ 왕자유王子猷는 동진 시대 낭야琅邪 임기臨沂(지금의 산동(산둥) 임기(린이)臨沂시) 출신으로 이름이 왕휘지이다. 서예가 왕희지의 다섯째 아들이다. 덕행과 재주가 모두 뛰어났다. 그의 사적은 유의경의 『세설신어』에 보인다.

231 ㅣ 도곡陶穀은 오대에서 북송 때 반주邠州 신평新平(지금의 섬서(산시) 서반(시반)西斌현) 출신으로 자가 수실秀實이다. 시를 잘 써서 이름을 얻었고 자호를 녹문선생鹿門先生이라고 하였다.

232 ㅣ 석도石濤는 청나라 승려로 속성俗姓은 주씨朱氏이고 이름이 약극若極이다. 호가 대척자大滌子·청상노인淸湘老人·할존자瞎尊者·고과화상苦瓜和尙 등이다. 자인 석도로 더 잘 알려졌다.

233 ㅣ 이하 석도의 『화어록』에 대한 이해와 번역은 김용옥, 『석도화론石濤畫論』, 통나무, 1992; 유검화(류젠화)劉劍華 편저, 조남권·김대원 역주, 『중국역대화론 1』, 다운샘, 2004; 김대원 역주, 『중국고대화론유편: 제1편 범론』, 소명출판, 2010 등을 참조했다.

사유의 수준이 높고 깊다는 것은 『화어록』이 우주론(태박太樸-천지-산수)·예술 본체론(일획一畵-일법一法-중법衆法)·화가 개성론(유아有我)이 통일된 바탕에서 상호 관련성과 상호 작용을 분명하고 지혜롭게 설명하기 때문이다.[234] 경계가 지극히 높다는 것은 『화어록』이 우주론(태박)과 예술 본체론(일획), 화가 개성론이라는 세 가지를 회화에서 하나로 꿰뚫는 측면에서, 특히 회화의 기교를 관통하는 측면에서 회화 기술을 철학 경계 및 인격 경계와 긴밀하게 결합시켰기 때문이다. 『화어록』은 체계성이 강하다는 것은 완전히 텅 빈 극허極虛의 천지·일획·유아와 완전히 가득 찬 극실極實의 구조·필묵·기술이 내재적으로 통일되어 기운이 생동하는 하나의 정체를 구성하게 되었다.

『화어록』의 구조는 다음과 같다. 「일획一畵」[235] 제1, 「료법了法」 제2, 「변화變化」 제3, 「존수尊受」 제4, 「필묵筆墨」 제5, 「운완運腕」 제6, 「인온絪縕」 제7, 「산천山川」 제8, 「준법皴法」 제9, 「경계境界」 제10, 「혜경蹊徑」 제11, 「임목林木」 제12, 「해도海濤」 제13, 「사시四時」 제14, 「원진遠塵」 제15, 「탈속脫俗」 제16, 「겸자兼字」 제17, 「자임資任」 제18 등으로 되어 있다. 이러한 구조는 현대 학술의 서술 논리에서 채용하는 주객 이분법에 따라 각자 재분류하여 분리에서 종합으로 나아가는 관례로 보면 약간의 혼란을 느낄 수 있다. 만약 중국 자체의 천인합일의 사유 방식으로 보면 매우 분명하다. 「일획」에서는 우주 본체의 태박太樸으로부터 회화 본체의 일획一畵으로, 또 화가 본체의 유아有我로 이론을 펼치고, 「료법」에 들어서서 예술 본체의 일획으로부터 구체적 운용의 법칙으로 나아가며 오로지 양자의 관계를 전문적으로 논의한다.

구체적 규칙은 일획에서 나오고, 일획은 우주에서 나온다. 「변화」는 바로 예술의 규범에 규칙이 있으면서도 변화하고 운동하는 점을 설명한다. 법을 완전히 파악한 사람은 '아我'이다. 따라서 「존수」는 '아'의 관점에서 아와 천지, 아와 규칙의 관계를 설명한다. 일획·규칙·아는 모두 예술의 양식에서 구현되는데, 이 때문에 다음 「필묵」으로 이어진다. 필묵은 객관적인 예술 형식으로서 화가가 예술 작업을 하는 동안 실현되는데, 다음에 「운완」으로 이어진다. 필묵(붓과 묵)과 운완(팔 운용)의 완전하고 아름다운 합일은 주객 합일의 회화 경계를 낳는다. 이런 경계를 다룬 장이 바로 「인온」이다. 다시

234 | 여기에 쓰인 개념은 바로 아래 본문에 자세하게 논의되고 있다.
235 | 일반적으로 한자에서 그림의 화畵 자와 긋다의 획劃 자를 구분하여 두 글자를 혼동하지 않게 한다. 이와 달리 석도는 畵 자가 그림의 '화'와 긋다의 '획' 두 음을 가지고 있다는 점에 착안해서 畵 한 글자로 선을 긋는 획과 그림 화의 밀접한 관계를 포착하고자 했다. 그림은 획의 누적된 결과이다. 이 때문에 그의 『화어록』에서 畵자는 문맥에 따라 '화'음의 그림과 '획'음의 긋다는 뜻으로 쓰인다.

그 다음으로 구체적 회화의 요소로 나아간다.

송나라 이래로 회화의 주류는 산수화였다. 석도를 포함한 사승四僧[236]은 주로 산수화를 그렸고, 석도 자신도 산수화를 중심으로 그렸다. 따라서 산수화는 회화의 전형으로서 산수화의 원리를 명확하게 설명하면 회화의 원리를 명확하게 설명한다고 말할 수 있다. 또 바꿔서 말해 회화의 원리를 설명하면서 가장 주류이자 전형인 산수화로 설명하면 그것으로 충분하고 할 수 있다. 이 때문에 구체적 회화로 들어서면 먼저 「산천」으로 시작되는데, 이 장은 회화 속의 형상 객체를 설명한다. 그런 다음에 「준법」에서는 산수의 기술을 나타낸다. 이어서 「경계」와 「혜경」은 전자가 산수화의 전체 구도를 위해 원칙을 그린다면 후자는 전체 구도의 기초에서 각각의 구체적 형상이 나름의 위치에서 호응하는 것을 그린다. 산수화의 세부적인 절차, 수풀과 나무의 그리기 방법은 곧 「임목」에서 다루어진다. 산수화의 한 종류이면서 작품으로 출현할 수 있는 종류는 「해도」이다. 이 장은 『화어록』에서 철학과 역사의 의미를 담고 있다.

그 다음으로 산수화가 주목해야 할 계절의 구성 요소가 「사시」이고, 이어지는 「원진」과 「탈속」은 기술을 초월하여 우주 및 화체畫體와 상호 연결된 경계를 드러낸다. 이 경계는 객관적인 그림의 경계이면서 주관적인 아我의 경계이기도 하다. 그 뒤의 「겸자」는 서예의 요소가 그림에 들어와서 문인화의 주류가 되고 난 뒤로 회화 속의 한 요소가 되었는데, 이 요소는 그림의 시각적 구도와 관련되고 또 주체적 문화 수양과 관련된다. 또한 세속을 멀리하고 벗어나려는 '유아有我'의 실현이라고 할 수 있다. 마지막으로 「자임」은 화가의 '아'로 마무리되는데, 한편으로 '아' 주체의 중요성을 강조하고 다른 한편으로 또 머릿장에 언급한 우주 본체에 대응하여 천인합일의 구조를 완성시키고 있다.

이 천인합일은 명말청초라는 고대 문화 후기에 나타난 천인합일인데, 이러한 천인합일의 기초 위에서 드러난 '아'에 대한 고양高揚이라고 할 수 있다. 이러한 배경에서 석도의 『화어록』은 천인합일을 담고 있으면서도 문화 정체의 깊은 뿌리를 갖고 있었고, 또 '아'의 고양에 대해 그 시대의 새로운 특성을 지니고 있었다. 따라서 송나라의 이학이

236 | 사승四僧은 명 말 청 초 때 중국 회화사에서 한때를 풍미했던 회화 유파로 석도石濤·팔대산인八大山人(주탑)·곤잔髡殘·홍인弘仁 등 네 사람이 모두 승려였으므로 붙인 이름이다. 이들은 강렬한 반청 의식을 갖고 명이 멸망한 후에 출가하여 승려가 되어 청조에 굴복하지 않았다. 이전의 격식을 타파하면서 개성의 표출과 다양한 정서를 표현하고자 하였다. 북경 중앙미술학원 미술사계 중국미술사교연실 편저, 박은화 옮김, 『간추린 중국미술의 역사』, 시공아트, 1999 초판, 2008 9쇄, 264~265쪽 참조.

도덕 주체를 강조하고 이지가 개인 주체를 강조한 이래로 일종의 새로운 사상이 회화 미학에서 구현되고 있다.

　이제 『화어록』이 어떻게 구체적으로 자신의 체계를 전개하는지 살펴보기로 하자. 먼저 「일획」에서는 세 가지 주요한 개념이 제시된다. 즉 우주 본체인 '태박太樸', 회화 본체인 '일획', 화가 본체인 '아'는 『화어록』 전체에서 이론적 체계의 기초이다.

　아득한 옛날에는 규범이 없었고, 태박은 흩어지지 않았다. 태박이 한 번 흩어지고 나자 규범이 세워졌다. 규범은 어디에서 세워지는가? 최초의 한 번 그음, 즉 일획一畫에서 세워졌다.[237] 일획이란 모든 존재의 근원이고 만상의 뿌리이다. 그 작용이 신묘한 경계에서 보이고 사람에게는 작용이 숨겨져 있으니 세상 사람들은 일획의 규범이 곧 나로부터 세워진

〈그림 6-9〉 석도, 〈산수청음도山水清音圖〉

237 ｜ 일획一畫은 두 가지로 풀이된다. 하나는 최초의 한 번 그음으로 이후의 진행이 결정되는 측면이고, 다른 하나는 붓의 모든 동작이 한 획 한 획이 모여서 전체 그림을 이룬다는 측면이다. 전자는 최초의 일획이 이후의 구도와 전개를 결정한다는 데에 방점이 있고, 후자는 그림이 수많은 한 획의 집합이라는 점에 방점이 있다. 여기서는 전자의 맥락으로 파악하고 있다.

다는 까닭을 알지 못한다.(김용옥, 35; 김대원, 24)

태고무법 태박부산 태박일산 이법립의 법어하립 립어일획 일획자 중유지본
太古無法, 太樸不散. 太樸一散, 而法立矣. 法於何立. 立於一畫. 一畫者, 衆有之本,

만상지근 현용어신 장용어인 이세인부지 소이일획지법 내자아립
萬象之根. 見用於神, 藏用於人, 而世人不知, 所以一畫之法, 乃自我立.(석도, 「일획」)

우주는 본질상에서 통일되어 있어 나눌 수 없다. 즉 이는 흩어져서 분화되지 않은 태박의 상태이다. 현상적으로는 개별로 나눌 수 있다. 즉 이는 이미 흩어진 태박의 상태이다. 분별된 뒤에는 개별적으로 분별된 구체적인 규범이 있게 된다. 이러한 현상은 회화의 영역에서 말하면 '일획'이다. '일획'은 회화가 예술의 다른 어떤 장르와 구별되는 가장 근본적인 특징이다. 그것은 회화와 관련된 모든 사물에 구현되며 회화의 본체가 된다. 이러한 본체의 일획이 객관적 존재 사물 속에서 화가가 존재하고 난 뒤에야 드러나기 때문에 일획은 화가인 '나'로 인해 이론적인 형태로 드러나 사람들에게 알려지게 된다. 우주의 나눌 수 있는 객관성이 있고 화가의 인식적으로 나눌 수 있는 주체가 있고 나서야 회화의 본체가 생겨나게 된다. "무법에서 유법이 생겨나는 것은 유법으로 여러 법을 꿰뚫기 때문이다."[238]

일획이라는 근본을 완전히 파악하면 또 회화와 관련된 각종 구체적 규범, 즉 중법衆法을 재생산할 수 있고 모든 회화의 규범은 모두 우주·일획·화가 삼자와 서로 관련된다. 예술로 말하면 일획이 가장 중요한데, 일획을 완전히 파악하면 회화의 근본을 완전히 파악하게 된다.

이를 도식화해보면 다음과 같다.

238 「일획」: 由無法生有法, 以有法貫衆法也.(김용옥, 36; 김대원, 24)

우주에서 일획으로는 객관 세계로부터 발전된 것이다. 이 발전은 또한 화가를 통해 진행된다. 일획은 화가가 창조하는 것이다. 일획이라는 이 기본적 법이 있으면 구체적인 회화의 중법도 재생산된다. 중법은 비록 일법에서 나오지만 우주의 규칙에 따라 나오기도 한다. 화가가 일획과 중법을 창조하는데, 이는 풍부한 우주의 운동을 반영하기 위해서이다. 이 때문에 우주·일획·화가·중법 이 네 가지는 서로 관련되면서 서로 피드백 하는 정체로서 운동 관계에 놓여 있다.

석도는 몇 가지 기본적인 개념을 제시한 뒤에 「료법」에서 한 걸음 더 나아가 일획의 성격 그리고 근본적인 성격을 띤 일획과 구체적인 성격을 띤 화법 사이의 관계를 구체적으로 해석한다.

규구는 컴퍼스와 곱자로 네모와 동그라미 모형을 만드는 궁극적 표준이다. 하늘과 땅은 규구에 따라 운행한다. 세상 사람은 규구가 있다는 것을 알지만 하늘과 땅이 운행하는 의미를 알지 못한다. 이것은 하늘과 땅이 사람을 법으로 묶어버리고 사람이 몽매하기에 법에 이끌려간다. 사람이 선천과 후천의 법을 훔쳐냈지만 끝내 그 법의 이치가 어디에 존재하는 것인지 깨닫지 못하고 있다. 그러한 법이 있어도 끝내 깨닫지 못하니 이는 오히려 그 법에 장애를 받고 있는 것이다. 고금의 법이 장애가 된다는 것을 깨닫지 못하는 까닭은 일획의 이치가 밝혀지지 않았기 때문이다. 일획이 밝혀지면 눈앞에 장애되는 것이 없게 되고 그림이 자신의 마음을 따라 그려질 수 있으며, 그림이 마음을 따라 그려지면 장애는 저절로 멀어지게 된다.

그림이란 천지 만물을 형상화시킨다. 필묵을 버린 채 어떻게 그것을 형상화할 수 있겠는가? 먹은 하늘에서 받은 것으로 짙고 담담함과 마르고 윤택함이 따르고, 붓이 사람에게 조종되면 윤곽을 그리고 입체감을 주며 색으로 돋보이도록 칠하는 것이 붓을 따른다.[239] 옛사람이 법으로 그리지 않은 적이 없었다. 법이 없으면 세상에 제한이

239 | 구준홍염勾皴烘染은 산수화를 그리는 기법이다. 구는 구륵勾勒 또는 구륵鉤勒의 줄임말로 사물의 윤곽을 묘사하는 방법이다. 형태의 윤곽을 선으로 먼저 그리고 그 안을 먹이나 채색으로 메우는 기법이다. 몰골화沒骨畵에 대치되는 수법이다. 준은 준법皴法의 줄임말로 산 바위의 종류·질감·음영 등을 표현하여 산의 중후함을 나타낸다. 입체감을 나타내는 데 없어서는 안 될 기법이다. 홍염烘染은 홍운탁월烘雲托月과 같은 뜻으로 동양화에서 해와 달을 그릴 경우 직접 그리는 것이 아니라 해와 달 주변에 색을 칠해서 해와 달을 표현하는 방식이다. 이는 주위를 어둡게 색칠하여 달을 돋보이게 하는 방식, 곧 다른 것을 빌려서 돋보이게 하고자 하는 대상을 한층 선명하게 표현하는 방식이라고 할 수 있다.

없게 된다. 일획이란 제한이 없으면서 제한하는 것이 아니고, 법이 있으면서 제한하는 것도 아니다. 법에는 장애가 없고, 장애는 법이 없다. 법은 획으로부터 나오고, 장애는 저절로 획으로부터(그리는 데에서) 물러난다. 법과 장애가 뒤섞이지 않으면 하늘과 땅이 돈다고 하는 의미를 깨닫게 될 것이고, 그림의 도가 환하게 드러날 것이며, 일획이 이해될 것이다.(김용옥, 50~51, 55; 김대원, 30~31)

규 구 자　방 원 지 극 칙 야　천 지 자　규 구 지 운 행 야　세 지 유 규 구　이 부 지 부 건 선 곤 전 지 의
規矩者, 方圓之極則也. 天地者, 規矩之運行也. 世知有規矩, 而不知夫乾旋坤轉之義,

차 천 지 지 박 인 어 법　인 지 역 법 어 몽　수 양 선 천 후 천 지 법　종 부 득 기 리 지 소 존　소 이 유 시
此天地之縛人於法, 人之役法於蒙, 雖攘先天後天之法, 終不得其理之所存. 所以有是

법 불 능 료 자　반 위 법 장 지 야　고 금 법 장 불 료　유 일 획 지 리 불 명　일 획 명　즉 장 부 재 목 이
法不能了者, 反爲法障之也. 古今法障不了, 由一畫之理不明. 一畫明, 則障不在目而

화 가 종 심　화 종 심 이 장 자 원 의　부 화 자　형 천 지 만 물 자 야　사 필 묵 기 하 이 형 지 재　묵 수
畵可從心. 畵從心而障自遠矣. 夫畵者, 形天地萬物者也. 舍筆墨其何以形之哉? 墨受

어 천　농 담 고 윤 수 지　필 조 어 인　구 준 홍 염 수 지　고 지 인 미 상 불 이 법 위 야　무 법 즉 어 세
於天, 濃淡枯潤隨之, 筆操於人, 勾皴烘染隨之. 古之人未嘗不以法爲也, 無法則於世

무 한 언　시 일 획 자　비 무 한 이 한 지 야　비 유 법 이 한 지 야　법 무 장　장 무 법　법 자 획 생　장
無限焉. 是一畫者, 非無限而限之也, 非有法而限之也. 法無障, 障無法. 法自畫生, 障

자 획 퇴　법 장 불 참　이 건 선 곤 전 지 의　화 도 창 의　일 획 료 의
自畫退, 法障不參, 而乾旋坤轉之義, 畫道彰矣, 一畫了矣.(「료법」)

일획의 법은 천지에서 유래하는데, 천지는 운동하고 일획의 법도 운동한다. 사람이 법을 완전히 파악할 때 간혹 법을 정지된 것으로 바꾸어 하나하나 구체적인 규범이 되고, 나아가 구체적인 회화 기술이 형성되어 구체적인 법을 완전히 파악하게 된다. 이에 한 가지가 끝나면 백 가지가 끝나고 그 결과 법에 얽매이게 된다. 이 때문에 사람이 마음으로 법의 뒤에 놓인 천지 운동을 이해해야 한다. 중국 문화에서 마음과 천天은 상통하고 마음은 구체적인 법을 초월한다. 따라서 「변화」에서 어떻게 앞사람의 규범을 다루어야 하는가 하는 문제를 파고들어간다.

그림이란 하늘 아래에서 틀에 얽매이지 않고 때맞춰 바뀌는 큰 법이고 산천의 형세가 정묘하게 피어난 것이며 예로부터 지금까지 사물을 만들어내는 정신이고 음양의 기운이 유행하는 것이니, 필묵을 빌려 천지 만물을 그려 나에 의해서 생성되고 노닐게 한다. 요즈음 사람은 이 이치를 분명하게 깨닫지 못하고, 걸핏하면 이렇게 말한다. "어떤 작가의 준법과 점묘는 근거로 삼을 만하니, 어떤 작가의 산수와 닮지 않으면

오래 전할 수 없다. 어떤 작가의 맑고 고상함은 화품을 세울 만하니, 어떤 작가의 정교함과 같지 못하면 다만 사람들을 즐겁게 할 수 있을 따름이다." 이런 말을 하는 사람은 내가 그 작가에게 부려지는 것이지 그 작가들이 나에게 활용이 되는 것이 아니다. 그 작가와 유사하게 그린다 해도 그가 먹고 남긴 찌꺼기 국물을 먹는 꼴이니 나에게 무슨 이로움이 있겠는가! 이와 같은 자들은 옛것만 있는 줄 알고 '나'가 있다는 것을 모르는 자들이다. 내가 나됨은 스스로 내가 있다는 것에 있다. 옛사람의 수염과 눈썹이 내 얼굴에 생겨날 수가 없으며, 옛사람의 오장육부가 내 뱃속에 들어올 수가 없다. 나는 스스로 나의 오장육부를 드러내고 내 수염과 눈썹을 끄집어내 보여야 어떤 때에 어느 작가의 그림과 일치된다고 하더라도 그 작가가 나에게 온 것이지, 내가 그 작가를 위한 것이 아니다. 그것은 하늘이 자연스럽게 나에게 부여한 것일 뿐이다. 옛 작가들 가운데에서 누구를 스승으로 삼는다고 해도 변화하지 못할 것이 있겠는가?

(김용옥, 64~65, 68; 김대원, 33~34)

부화 천하통변지대법야 산천형세지정영야 고금조물지도야야 음양기도지유행
夫畵, 天下通變之大法也, 山川形勢之精英也, 古今造物之陶冶也, 陰陽氣度之流行

야 차필묵이사천지만물이도영호아야 금인불명호차 동즉왈 모가준점 가이입각
也, 借筆墨以寫天地萬物而陶泳乎我也. 今人不明乎此, 動則曰: "某家皴點, 可以立脚.

비사모가산수 불능전구 모가청담 가이립품 비사모가공교 지족오인 시아위모
非似某家山水, 不能傳久. 某家淸淡, 可以立品. 非似某家工巧, 只足娛人." 是我爲某

가역 비모가위아용야 종핍사모가 역식모가잔갱이 어아하유재 여시자지유고이
家役, 非某家爲我用也. 縱逼寫某家, 亦食某家殘羹耳, 於我何有哉! 如是者知有古而

부지유아자야 아지위아 자유아재 고지수미 불능생재아지면목 고지폐부 불능안
不知有我者也. 我之爲我, 自有我在. 古之鬚眉, 不能生在我之面目. 古之肺腑, 不能安

입아지복창 아자발아지폐부 게아지수미 종유시촉착모가 시모가취아야 비아고
入我之腹腸. 我自發我之肺腑, 揭我之鬚眉, 縱有時觸着某家, 是某家就我也, 非我故

위모가야 아어고하사 이불화지유
爲某家也. 我於古何師, 而不化之有?(「변화」)

중국 회화가 청 제국 초기에 이르면 이미 2천 년에 가까운 전통이 있게 되고, 산수화는 오대 시대에 크게 흥기한 이래로 이미 7백 년의 역사를 갖게 된 셈이다. 우주 본체와 회화 본체에 근거를 두고, 아와 우주, 우주와 회화라는 이러한 근본적인 관계를 고양시켜야만 앞사람을 넘어설 수 있다. 바로 「변화」에서는 자아를 확장시키고 드높이는 명청 시대의 시대 정신이 강렬하게 표출된다. 그렇다면 어떻게 해야 이러한 '나'를 형성시킬 수 있는가? 이러한 물음이 곧 다음의 「존수」에서 집중적으로 다루어지는 내용이다.

감수와 인식은 먼저 받아들이고 나서 깨우치는 것이다. 깨우친 다음에 받아들이는 것은 받아들이는 것이 아니다. 예로부터 지금까지 지극히 밝은 예술가들은 인식을 빌려와 외부에서 받아들인 느낌을 드러내며, 그가 감수한 것을 깨닫고 인식한 것을 발현시켰다. 요즈음의 예술가들은 한 가지 일만 잘하는 것에 불과하여, 감수가 부족하고 인식도 협소하다. 따라서 '일획'의 상황을 이해한다고 해서 나의 의식을 확대시켜 갈 수 없다. '일획'은 만물을 다 포함한다. 획은 먹을 받아들이고 먹은 붓을 받아들이고 붓은 팔에서 받아들이고 팔은 마음에서 받아들인다. 이는 마치 하늘이 낳고 대지가 이루는 것과 같으니, 이것이 받아들이는 까닭이다. 사람들이 귀하게 여기는 것을 존중할 수 있어야 한다. 받아들인 것을 존중하지 않으면 스스로 포기하는 것이다. 옛사람의 화법을 깨쳤지만 변화할 줄 모른다면 스스로를 얽매는 것이다.(김용옥, 75~78; 김대원, 38)

受與識, 先受而後識也. 識然後受, 非受也. 古今至明之士, 借其識而發其所受, 知其受

而發其所識. 不過一事之能, 其所受小識也. 未能識一畫之權, 擴而大之也. 夫一畫含

萬物於中. 畫受墨, 墨受筆, 筆受腕, 腕受心. 如天地造生, 地之造成. 此其所以受也.

然貴乎人能尊, 得其受而不尊, 自棄也. 得其畫而不化, 自縛也.(「존수」)

　　여기서 감수・인식・존중 세 가지 개념을 설명했다. 수受와 식識은 불교에서 온 용어이다. 수는 바로 사람의 안眼・이耳・비鼻・설舌・신身・의意 등 육근六根과 외물의 색色・성聲・취臭・미味・촉觸・법法・식識이 낳게 되는 즐거움〔樂〕, 고통〔苦〕, 고통스럽지 않고 즐겁지 않음〔不苦不樂〕 등 세 가지 감수이다.

　　석도의 이론에서 감수는 화가가 우주에 대해 경험하는 감수이고 인식은 이미 자신을 통한 우주의 감수를 포함하고 앞사람에 대한 감수를 포함한다. 석도가 중시하는 것은 우주에 대해 감수하고 생겨난 인식이므로 이른바 먼저 받아들이고 나서 깨우치는 것이다. 그가 가볍게 여긴 것은 앞사람의 인식의 영향을 받아들여 감수하는 것이다. 그는 "깨우친 다음에 받아들이는 것은 받아들이는 것이 아니다."라고 했다. 인식은 지식의 응결로서 내용상으로 보면 감수보다 작고 성질상으로 보면 응고되어, 앞사람이 이미 터득한 인식으로 감수를 이끌어가는데, 다만 정의定義가 선행하고 지식이 선행하

는 것으로 바뀌고, 다만 감수가 본래 국한된 인식의 속박이 있게 된다.

중요한 것은 직접 감수하는 것으로 직접 '감수'를 통해 회화 본체의 일획을 알게 된다. 이러한 감수는 인식과 다르고 인식보다 크므로 인식을 초월하게 한다. 따라서 인식과 다르고 인식을 초월하기 때문에 사람이 이러한 커다란 감수를 체험할 때는 두려워하거나 회의하는 것을 막지 못한다. 이런 이유로 석도는 존尊이란 개념을 제시했다. 그는 가장 중요하고 가장 귀한 것은 자신이 우주를 마주하고 일획을 마주하여 얻은 큰 인식을 존중하는 것이라고 생각한다. 이러한 큰 인식은 통속적인 풍속이나 진부한 규칙과 구별되고 직접적으로 천天과 합일하며 예술의 진리와 합일된다. 이 때문에 예술적 개성으로서 '나'의 고양은 그 기초가 다름 아닌 감수를 존중하는 존수尊受이며, 자신이 우주나 일획과 마주한 감수를 존중하는 것이다.

따라서 석도는 「존수」를 이렇게 끝맺는다. "『역』에서 '하늘의 운행은 굳건하다. 군자는 이를 본받아 스스로 굳건해지고 쉼없이 노력한다.'[240]라고 하였다. 이것이야말로 화가가 느끼는 감수를 존중하라고 하는 까닭이다."

우주·자아·필묵은 모두 화가의 손에서 구체화되어야 하는데, 중국화는 유연한 모필毛筆로 그림을 그리고 창작 과정은 예술의 손에 따라 구체적으로 진행된다. 예술의 손은 더욱 정확하게 말하면 그림을 그릴 때 팔을 운용하는 것이다. 이 때문에 「필묵」 뒤에는 바로 「운완」이 이어진다. 운완은 예술적 기교일 뿐만 아니라 온전한 예술의 마음을 요구하는데, 그 의미는 다음과 같다.

> 일획이란 글씨와 그림을 시작하는 기초 공부이다. 획을 변화시키는 것은 붓을 쓰고 먹을 쓰는 가장 기초적인 법도이다. 산과 바다는 한 곳의 언덕과 계곡을 기본으로 그린 밑그림이다. 형세란 윤곽과 준법의 기초적인 강령이다.(김용옥, 87~88; 김대원, 45)
>
> 일획자　자화하수지천근공부야　변획자　용필용묵지천근법도야　산해자　일구일학
> 一畫者, 字畫下手之淺近功夫也. 變畫者, 用筆用墨之淺近法度也. 山海者, 一丘一壑
>
> 지천근장본야　형세자　곽준지천근강령야
> 之淺近張本也. 形勢者, 輞皴之淺近綱領也.(「운완」)

이러한 일획과 변화의 예술 정신으로부터 산과 바다 그리고 형세를 그리는 우주적

240 『주역』「건괘」 상전: 易曰, 天行健, 君子以自强不息.(이기동, 상: 54~55)

깨달음이 있고서야 범속한 사람이나 그림쟁이처럼 되지 않을 것이다. 범속한 사람이나 그림쟁이는 어떠한가? "형세를 변화시키지 못하면 한갓 윤곽과 준법을 사용하는 표면만 알게 되고, 화법을 바꾸지 못한다면 한갓 형세에 집착할 줄 알게 된다. 깊이 축적된 기술이 고르지 못하면 한갓 산천의 외형적 전개만을 알 뿐이고, 산과 숲을 갖추지 못하면 한갓 밑그림의 공허함만 알게 될 뿐이다"[241] 이러한 네 가지를 바로잡으려면 당연히 커다란 가슴을 필요로 하고, 이 커다란 가슴은 팔의 놀림으로 구체화될 수 있다.

팔은 꽉 차거나 텅 비고 바르거나 기울고 빠르거나 느리며 완전히 바뀌거나 조금 바뀌는 등 구체적 기교와 연관되면서 구체적 예술 형식의 실현에 호응한다.(팔이 꽉 차게 받으면 붓이 침착하고 투철하게 그리고, 팔이 텅 비게 받으면 붓이 춤추듯 공중에 휘날리며 산들거린다. 팔이 바르게 받으면 붓이 가운데로 곧고 필봉을 감추고, 팔이 기울게 받으면 붓이 기울어져 치밀함을 다하게 된다. 팔이 빠르게 받으면 붓이 움직임을 조종하여 형세를 얻고, 팔이 느리게 받으면 붓이 공손히 읍을 하듯 정감이 담긴다. 팔이 큰 변화를 받으면 붓이 혼연히 하나가 되어 자연스럽고, 팔이 작은 변화를 받으면 붓이 여러 갈래로 뒤섞여 아름답고 괴이하다. 팔이 기이함을 받으면 붓이 귀신의 변화처럼 기교가 뛰어나게 훌륭하다.[242]) 총체적으로 말해서 팔이 신묘함을 받고 산악山岳이 영혼을 구제하는 것은 화가와 우주의 합일이라고 할 수 있다. 이처럼 필묵과 팔을 놀리는 운완이 자유로운 변화의 경계에 도달하면 회화의 총체적인 경계가 드러날 것이다. 이것이 바로 인온[243] 즉 하늘과 땅이 하나로 융합된 엉킴의 상태이다. 이 때문에 「운완」을 이어 바로 「인온」이 나오게 되는 것이다.

붓과 먹이 만나는 것이 인온의 상태이다. 인온의 상태가 나뉘지 않은 것이 혼돈이다. 이 혼돈을 개벽하는 것은 일획을 버리고 무엇으로 할 것인가? 산을 그리면 영험스럽게 되고, 물을 그리면 흘러 움직이는 듯하고, 숲을 그리면 살아 있는 듯하고, 사람을 그리면 그 사람이 자유로운 기운이 있게 된다. 붓과 먹이 만나는 것을 깨닫고 인온의

241 「운완」: 形勢不變, 徒知輪皴之皮毛, 畫法不變, 徒知形勢之拘泥, 蒙養不齊, 徒知山川之列結, 山林不備, 徒知張本之空虛.(김용옥, 92; 김대원, 45)

242 「운완」: 腕受實, 則沈著透撤. 腕受虛, 則飛舞悠揚. 腕受正, 則中直藏鋒. 腕受仄, 則欹斜盡致. 腕受疾, 則操縱得勢. 腕受遲, 則拱揖有情. 腕受化, 則渾合自然. 腕受變, 則陸離譎怪. 腕受奇, 則神工鬼斧.(김용옥, 92; 조남권·김대원 1: 401)

243 ㅣ인온絪縕은 『주역』「계사전」 하의 "天地絪縕, 萬物化醇."에 나온다. 기氣에는 인絪과 온縕이 있고, 이 두 가지가 합하여 만물을 움직이는 원동력이 된다.

분화를 깨달아 혼돈을 개벽하는 솜씨를 만들어내야 그림을 고금에 전하여 스스로 독창적인 작품 세계를 이루게 된다.(김용옥, 95; 김대원, 48~49)

필여묵회 시위인온. 인온불분 시위혼돈 벽혼돈자 사일획이수야 화어산즉영지
筆與墨會, 是爲絪縕. 絪縕不分, 是爲混沌. 辟混沌者, 舍一畫而誰耶. 畫於山則靈之,

화어산즉동지 화어수즉동지 화어림즉생지 화어인즉일지 득필묵지회 해인온지
畫於山則動之, 畫於水則動之, 畫於林則生之, 畫於人則逸之. 得筆墨之會, 解絪縕之

분 작벽혼돈수 전제고금 자성일가
分, 作辟混沌手, 傳諸古今, 自成一家.(「인온」)

하나로 융합된 엉킨 인온의 경계에 도달하면 규범과 기교의 속박에서 벗어나는 것을 의미하고 일체의 규범과 기교가 모두 나에 의해 활용된다. "내가 먹을 움직이지 먹이 나를 움직이는 것은 아니다. 내가 붓을 조작하지 붓이 나를 조작하는 것은 아니다. 내가 태를 벗기지 태가 나를 벗기는 것은 아니다. 일획으로부터 온갖 다양한 세계가 펼쳐지고 또 온갖 다양한 세계로부터 일획을 다스리는 것이다. 일획을 변화시켜 붓과 먹이 하나로 엉킨 인온을 이룬다. 그리하여 마치 64괘의 모습 속에 하늘 아래의 모든 가능한 사태가 구현되듯이 그림은 그 한정된 세계 속에서 완성되는 것이다."[244]

하나로 융합된 엉킨 인온의 경계에 도달하고 동시에 바로 화가의 '나'가 가장 커다란 확장을 하게 될 때 "먹의 바다 한가운데에서 땅의 정기와 하늘의 신묘함을 내 몸에 세우고, 예리한 붓끝 아래서 살아 움직이는 나의 체험을 구현하고, 작은 화면 위에서 대자연을 나의 예술로 둔갑시키고, 혼돈의 암흑 속에서 번뜩이는 빛을 발한다."[245] 이러한 경계에 도달하면 어느 하나도 선명한 '나'를 드러내지 않는 것이 없다. "설사 그 붓이 남이 흔히 옳다고 말하는 그 붓이 아니고, 그 먹이 남이 흔히 옳다고 말하는 그 먹이 아니고, 그 그림이 남이 흔히 옳다고 말하는 그림이 아니라고 해도 거기에 내가 존재함은 스스로 그러한 것이다."[246]

『화어록』은 「일획」의 우주의 태박, 예술의 일획, 화가의 입법 등 세 가지 예술의 기점으로부터 시작하여 「인온」의 우주의 태박, 예술의 일획, 예술적 자아 세 가지가 모두 지극히 잘 드러나고 또 서로 잘 합치하여 벌어진 사이가 없는 예술 경계의 완성,

244 「인온」: 蓋以運夫墨, 非墨運也. 操夫筆, 非筆操也. 脫不胎, 非胎脫也. 自一以分萬, 自萬以治一, 化一而成絪縕, 天下之能事畢矣.(김용옥, 98; 김대원, 49)

245 「인온」: 于墨海中立定精神, 筆鋒下決出生活, 尺幅上換取皮毛, 混沌裏放出光明.(김용옥, 98; 김대원, 49)

246 「인온」: 縱使筆不筆, 墨不墨, 畫不畫, 自有我在.(김용옥, 98; 김대원, 49)

회화 미학의 기본 이론이 이미 완성된다. 그리고 이어서 예술 작품 중에서 예술의 형상, 예술의 기교, 예술의 경계, 예술가의 수양 등의 구체적 문제로 들어가게 된다. 만약 앞에서 '대大'의 문제를 설명하고 대에서 소로 이른다면 지금은 '소小'의 문제를 설명하고 소에서 대로 연관된다.

구체적인 문제는 「산천」에서 시작된다. 중국화의 주류는 산수화이고 산수화 속의 주요한 형상은 산천이다. 회화 속에 나타난 산천 형상은 두 가지 기본적인 대상을 아우른다. 첫째, 산천이 지금 이대로 존재하게끔 결정한 건곤의 이치인데 석도는 그것을 '산천의 바탕〔山川之質〕'이라고 한다. 둘째, 산천을 예술 형상으로 표현하는 필묵법인데, 석도는 그것을 '산천의 꾸밈〔山川之飾〕'이라고 한다. 이 두 측면에서 한 측면만 강조하고 다른 측면을 부정하는 것은 모두 옳지 않다. 이 두 가지를 통일시켜 하나로 꿰뚫어야만 하나의 훌륭한 산천 예술 형상은 반드시 '그림의 이치〔畵之理〕'와 '붓의 규범〔墨之法〕' 두 가지를 완전하고 아름답게 통일시키게 된다. 이러한 두 가지의 통일은 바로 하늘과 땅 사이, 사계절 중의 산천의 자연성과 풍부함 속에 나타나게 된다.

산천은 하늘과 땅의 형세이다. 바람과 비, 흐림과 갬은 산천의 기상이다. 성김과 빽빽함, 깊음과 얕은 산천의 요약된 길이다. 종횡으로 뻗어나가고 서로 삼켰다가 토해내는 것은 산천의 절주이다. 햇빛이 드는 곳과 그늘진 곳, 짙은 곳과 엷은 곳은 산천의 기가 응집된 신령함이다. 물과 구름의 모임과 흩어짐은 산천이 쭉 이어지는 기의 흐름이다. 무릎을 꿇는 듯 튀어 솟아오르는 것 같고 껴안는 듯 등을 홱 돌리는 듯한 것은 산천이 드러났다 숨는 모습이다. 높고 밝은 것은 하늘의 상황이다. 또 너르고 두터운 것은 땅의 상황이다. 바람과 구름은 하늘이 산천을 묶어 하나로 하는 결집이다. 물과 바위는 땅이 산천을 생생하게 약동시키는 터전이다.(김용옥, 108; 김대원, 52·54)

산천 천지지형세야 풍우회명 산천지기상야 소밀심원 산천지약경야 종횡탄토
山川, 天地之形勢也. 風雨晦明, 山川之氣象也. 疏密深遠, 山川之約徑也. 縱橫吞吐,

산천지절주야 음양농담 산천지응신야 수운취산 산천지련속야 준도향배 산천지
山川之節奏也. 陰陽濃淡, 山川之凝神也. 水雲聚散, 山川之聯屬也. 蹲跳向背, 山川之

행장야 고명자 천지권야 박후자 지지형야 풍운자 천지속박산천야 수석자 지지
行藏也. 高明者, 天之權也. 博厚者, 地之衡也. 風雲者, 天地束縛山川也. 水石者, 地之

격악산천야
激躍山川也.(「산천」)

이것은 우주의 리에서 말하면 천지의 작용과 마찬가지로 중요한 것은 예술의 작용이다. "하늘에는 이 저울추가 있어 산천의 정령을 변화시킬 수 있다. 땅에는 이 저울대가 있어 산천의 기맥을 움직일 수 있다. 나에게는 이 일획이 있어 산천의 형신形神을 관통시킬 수 있다."[247] 이 때문에 산수의 진정한 정신은 바로 천〔우주〕과 인〔화가〕이 합일된 결과이다.

> 산천은 내게 산천을 대신하여 말하도록 하고, 산천이 나에게 태를 벗겨내고 나는 산천에게서 태를 벗겨낸다. 여러 곳의 기이한 봉우리를 샅샅이 찾아다니고 모두 밑그림을 그려놓았다. 그 과정에서 산천과 나의 신묘한 기운이 만나 그 형적이 변하여 하나가 되었다. 결국 산천은 나 대척大滌(석도) 자신의 것이 되었다.(김용옥, 111~112; 김대원, 56)
>
> 산 천 사 여 대 산 천 이 언 야 산 천 탈 태 어 여 야 여 탈 태 어 산 천 야 수 진 기 봉 타 초 고 야 산 천
> 山川使予代山川而言也, 山川脫胎於予也, 予脫胎於山川也. 搜盡奇峰打草稿也. 山川
> 여 여 신 우 이 적 화 야 소 이 종 귀 지 어 대 척 야
> 與予神遇而迹化也, 所以終歸之於大滌也.(「산천」)

화가는 일획으로 산천의 형신形神을 꿰뚫을 수 있는데, 이러한 일획은 반드시 예술의 양식으로 구체화된다. 이것이 바로 준법皴法이다. 때문에 이어서 바로 「준법」이 나온다. 준법은 역대 화가의 노력을 거쳐 독자성을 갖게 된 예술 양식이다. 준법은 예술 양식이면서 예술을 위한 예술이 아니라 예술이 표현해야 하는 대상을 표현해야 한다. 대상의 특징이 더욱 분명하고 생동감 있도록 하려면, 준법이라는 예술 양식과 산천이라는 표현 대상이 대립되지 않고 결합되어야 준법을 정확하게 이해할 수 있다.

준법을 설명하면 다음으로 중요한 것은 화면의 구조이다. 이것이 바로 「경계」이다. 산수화는 몇백 년의 예술적 축적을 거쳐 가장 아름다운 구도를 결론 내리게 되었다. 이것이 곧 화면의 경계를 양단으로 나눠 3층으로 만드는 "분강삼첩양단"[248]이다. 분강分疆은 화면의 분할이다. 강은 바로 경境이며 계界이다. 그러면 어떻게 나뉘는가? 하나는 삼첩三疊이다. "아래의 첫째 층은 땅이고 중앙의 둘째 층은 나무이고 맨 위의 셋째 층은 산이다."[249] 다른 하나는 양단兩段이다. "주요 경물은 아래에 있고 산은 위에 있

247 「산천」: 天有是權, 能變山川之精靈. 地有是衡, 能運山川之氣脈. 我有是一畫, 能貫山川之形神.(김용옥, 110; 김대원, 55)
248 「경계」: 分疆三疊兩段.(김용옥, 137; 김대원, 65)

다."²⁵⁰ 양단의 사이를 떼게 하려면 "구름을 가운데에 두면"²⁵¹ 분명히 두 단을 나눌
수 있다.

전체 구도를 짠 뒤에 바로 그림 속에 각각 구체적인 부분 사이의 안배와 관계를
다룬 장이 바로 「혜경」이다. 「혜경」에는 여섯 가지 원칙이 있다. 첫째, 경景을 대하되
산을 대하지 않는다. 둘째, 산을 대하되 경을 대하지 않는다. 여기서 경은 나무와 숲이
구성하는 경이고 산은 산의 모양으로 드러나는 산이다. 두 가지 원칙은 두 종류의 대공
간을 차지하는 나무 숲과 산 모양의 관계를 설명하고 있다. 하나는 전경前景이고 다른
하나는 배경背景이다. 전자의 임목이 전경으로 핵심이 되고 산의 모양은 배경으로 보조
가 된다. 후자의 산 모양이 전경으로 핵심이 되고 임목은 후경으로 보조가 된다.

셋째, 도경²⁵²은 두 가지 작은 물체인 산의 바위와 수목의 관계를 설명한다. 도倒의
표현 방식에는 두 가지가 있다. 하나는 수목이 똑바르고 산의 바위가 뒤집혀 있고, 다른
하나는 산의 바위가 똑바르고 수목이 뒤집혀 있다. 넷째, 차경은 탁 트이고 넓은 대공간
과 작은 물체 사이의 관계를 말한다. "텅 빈 산이 아득하고 어둑하여 아무것도 살아
움직이는 모습이 없는"²⁵³ 때 "성긴 버드나무 가지, 어린 대나무 가지, 여울을 가로지르
는 다리, 초가 지붕의 누각"²⁵⁴을 빌려 생기를 드러내도록 한다. 차借는 현실의 경에는
원래 없는데 예술의 이상에 따라 다른 곳에서 빌려 그림 속에 집어넣은 것이다.

다섯째, 절단截斷은 예술의 화경畫境과 현실의 실경實景이 서로 다르므로 전형성을
갖춘 물상을 화면에 집어넣는 것을 설명한다. "산과 물 그리고 수목이 있으면 머리를
자르고 꼬리를 떼어내어 붓이 가는 곳곳마다 모두 불필요한 것을 쳐내어 머리를 잘라내
서"²⁵⁵ 이상적인 '속기가 완전히 빠진 경계[無俗之境]'를 창조해낸다.

여섯째, 험준險峻은 그림에 원래 없는 이상적인 경계이다. 앞의 '절단'이 진실을 중심
으로 하여 진실과 허구 사이를 교묘하게 결합한다면, '험준'은 허구를 중심으로 하며

249 「경계」: 一層地, 二層樹, 三層山.(김용옥, 140; 김대원, 65)
250 「경계」: 景在下, 山在上.(김용옥, 146; 김대원, 65)
251 「경계」: 雲在其中.(김용옥, 146; 김대원, 65)
252 I 도경倒景이란 나무나 바위가 거꾸로 표현되어 있는 것을 말한다. 즉 나무와 돌의 모양을 상반되게 표현
 하여 정正과 도倒의 분위기를 강조하기 위한 방법으로 표현된 것을 의미한다. 김용옥 옮김, 『석도화론』
 146쪽; 유검화(류젠화) 편저, 조남권 · 김대원 역주, 『중국역대화론 1』(일반론 상), 418쪽 참조.
253 「혜경」: 空山杳冥, 無物生態.(김용옥, 146; 김대원, 68)
254 「혜경」: 疏柳嫩竹, 橋梁草閣.(김용옥, 146; 김대원, 68)
255 「혜경」: 山水樹木, 剪頭去尾, 筆筆處處, 皆以截斷.(김용옥, 149; 김대원, 68)

그 의미는 다음과 같다. "인기척이 미친 적이 없고 사람이 도무지 다가갈 길조차 없는 기경을 표현한다. 예컨대 바다 속의 섬 속에 있는 산이라든가, 발해라든가, 발해 동쪽으로 신선이 산다는 봉래산·방호산 등은 신선이 아니면 살 수도 없고 세상 사람들이 헤아릴 수 없는 곳이니, 이것이 산과 바다의 험준법이다. 환상적인 험준을 그림으로 표현하는 데 기껏해야 뾰족뾰족한 기이한 봉우리와 깎아지르는 절벽 그리고 아슬한 잔도와 험준한 산꼭대기 등으로 표현하는 것이다."[256] 허구적인 상상을 위주로 하는 '험준'의 창조는 오로지 예술의 필력에 의지한다. "모름지기 필력을 갖춰야 절묘한 경지가 이루어진다."

「경계」 「혜경」은 커다란 틀을 설명한 다음, 산수화의 가장 중요한 세부 절목인 물체에 대한 설명으로 들어간다. 숲과 나무는 「임목」에서 다룬다. 첫째, 수목마다 자신의 개성이 있고 다음처럼 조합할 수 있다. "옛사람(화가)은 나무를 그릴 때 세 그루를 그리기도 하고 다섯 그루씩 그리기도 하고 아홉 그루씩 그리기도 하고 열 그루씩 그리기도 했다. 그 나무의 반면과 정면 그리고 음과 양이 각기 제 특색을 내도록 하며 또 높낮이가 들쭉날쭉하여 살아 움직이는 듯 운치가 있게 했다."[257] 나무의 종류와 관련해서 "내가 소나무와 측백나무, 늙은 느티나무를 그리는 방법으로 대개 셋 또는 다섯 그루씩 함께 그렸다. 그 기세가 꼭 영웅이 일어나 춤을 추는 듯하여, 어떤 때는 굽어보고 어떤 때는 우러러보며, 어떤 때는 무릎을 꿇고 어떤 때는 솟아오르는데, 그 모습이 하늘하늘 나부끼는 듯하다가는 힘차고 의연하게 우뚝 서는 것 같다. 어떤 때는 아주 단단하고 어떤 때는 아주 부드럽다."[258]

둘째, 숲과 나무를 그리는 경우 구체적인 방법이 있다. "붓과 팔을 움직일 때 대체로 바위를 그리는 방법으로 그렸다. 나무의 종류에 따라 다섯 손가락이나 네 손가락을 쓰고 또 섬세하게 세 손가락만 쓰기도 하는데, 모든 손가락이 팔의 운동과 유기적으로 함께 움직이며, 팔꿈치가 펴지며 나아갔다가는 오므라들며 들어오곤 하면서 항상 정돈되어 힘을 하나로 모은다. 붓을 움직이는데 붓이 지극히 무겁게 느껴지는 곳에서는 오

256 「혜경」: 人迹不能到, 無路可入也. 如島山渤海, 蓬萊方壺, 非仙人莫居, 非世人可測, 此山海之險峻也. 若以畵圖險峻, 只在峭峰懸崖, 棧道崎峋之險耳.(김용옥, 149; 김대원, 68)

257 「임목」: 古人寫樹, 或三株, 五株, 九株, 十株, 令其反正陰陽, 各自面目, 參差高下, 生動有致.(김용옥, 152; 김대원, 68)

258 「임목」: 吾寫松柏, 古檜之法, 如三五株, 其勢似英雄起舞, 俯仰蹲立, 蹕躞排宕, 或硬或軟.(김용옥, 152~153; 김대원, 68)

히려 반드시 화선지 위에서 붓과 팔을 사뿐히 날아오르듯 들어 올리며 어깨에 들어간 힘을 싹 빼버린다. 그래서 짙게 나오고 옅게 나오고 또 텅 빈 듯한데 신령스럽고 없는 듯한 데 신묘함이 있다."[259]

「산천」에서 「임목」까지는 이미 큰 것에서 작은 것으로, 전체적인 것에서 구체적인 것으로 나아간다. 중국 산수는 산의 경우 없는 게 없이 다 갖추어져 있고 물의 경우 줄곧 모두 장강과 황하를 중심으로 해왔고 바다를 그린 그림은 오히려 적다. 송나라 이래로 해외 무역이 이미 실시되었고 원나라 사람이 세계의 제국을 개척했고 명 제국 사람[260]이 서양을 일곱 차례 갔다 왔다. 그 뒤로 바다는 응당 산수화의 일부분이 될 만하다. 이 때문에 『화어록』에서 「해도」를 「임목」 뒤에 놓았는데, 이는 역사의 중요한 동태적 의의를 갖는다.

이 장에서 석도는 한편으로 바다와 산을 상대적으로 묘사하고 산이 바다의 기상을 갖게 했고, 다른 한편으로 산과 바다는 모두 화가의 붓으로 표현되었다.

바다에 거대한 파도의 흐름이 있다면 산에도 숨었다 올라오곤 하는 흐름이 있다. 바다가 삼켰다 내뱉었다 한다면 산도 두 손을 마주 잡고 읍하기도 한다. 바다가 영감을 던져준다면 산도 운세를 산맥으로 표현하고 있다. 산에는 층층이 펼쳐지는 완만한 봉우리가 있는가 하면 첩첩이 솟은 높은 봉우리가 있고, 깊은 계곡이 있는가 하면 돌출하여 우뚝 솟은 봉우리가 있다. 산에는 서리는 서기·안개·이슬·연기와 구름 이 반드시 모두 이르게 마련인데, 이것은 마치 바다가 거대한 물결의 흐름을 나타내고 기를 마셨다가 내뿜고 하는 것과 같다. 하지만 이것은 바다가 그러한 영기를 제공하지 않고 어디까지나 산이 주체가 되어 바다와 같은 모습을 하고 있을 뿐이다. 주체를 바꾸면 물론 바다가 산의 모습을 자처할 수 있다. 바다가 끝없이 넓은 것, 바다의 포용함이 광대한 것, 바다가 격노하는 소리, 바다의 신기루 현상, 바다에 고래가 튀고 용이 뛰어오름, 밀려오는 밀물이 산봉우리와 같고 밀려가는 썰물이 산맥 같은 모습을 한다. 이 모든 것은 바다가 산을 자처하는 것이지 산이 바다를 자처하는 것이 아니다.

259 「임목」: 運筆運腕, 大都以寫石之法寫之. 五指四指三指 皆隨其腕轉, 與肘伸去縮來, 齊竝一力. 其運筆極重處, 却須飛提紙上, 消去猛氣. 所以或濃或淡, 虛而靈, 空而妙.(김용옥, 153; 김대원, 68)

260 ㅣ 환관으로서 명나라 항해가였던 정화鄭和(1371~1433)를 가리키는 듯하다. 정화는 모두 일곱 차례에 걸쳐 원정에 나섰다.

산과 바다가 제각각 주체적으로 자처함이 이와 같은데 또 우리 사람은 이러한 주체적 맥락을 눈으로 확인해 볼 수가 있다. …… 내가 주체의 맥락으로 감수한다면 산이 곧 바다이고 바다가 곧 산이다. 산과 바다가 자기의 주체를 지키면서도 이와 같은 나의 감수성을 알아준다. 이것은 모두 화가 자신의 일필일묵의 풍류에 달려 있는 것이다.(김용옥, 155~158; 김대원, 73~74)

해유홍류 산유잠복 해유탄토 산유공읍 해능천령 산능맥운 산유층만첩장 수곡
海有洪流, 山有潛伏. 海有吞吐 山有拱揖. 海能薦靈, 山能脈運. 山有層巒疊嶂, 邃谷

심애 찬완돌올 람기무로 연운필지 유여해지홍류 해지탄토 차비해지천령 역산
深崖, 巑岏突兀, 嵐氣霧露, 烟雲畢至, 猶如海之洪流, 海之吞吐. 此非海之薦靈, 亦山

지자거어해야 해역능자거어산야 해지왕양 해지함홍 해지격소 해지신루치기 해
之自居於海也. 海亦能自居於山也. 海之汪洋, 海之含泓, 海之激嘯, 海之蜃樓雉氣, 海

지경약용등 해조여봉 해석여령 차해지자거어산야 비산지자거어해야 산해자거
之鯨躍龍騰, 海潮如峰, 海汐如岭, 此海之自居於山也, 非山之自居於海也. 山海自居

약시 이인역유목시지자 아지수야 산즉해야 해즉산야 산해이지아수야 개재
若是, 而人亦有目視之者. …… 我之受也, 山卽海也, 海卽山也. 山海而知我受也. 皆在

인일필일묵지풍류야
人一筆一墨之風流也.(「해도」)

해도와 임목은 모두 그림 속의 구체적인 형상으로 간주된다. 산수화는 「산천」에서 「해도」까지 이미 큰 것에서 작은 것, 전체에서 구체로 이르는데, 마지막에는 「사시」에서 1년에 걸쳐 계절이 바뀌는 운행의 시각을 통해 산수에 대해 유형학적 분류를 한다. 이 때문에 이 장에서 석도는 결코 어떤 새로운 의미를 제시하지 않지만 새로운 의미란 회화 체계의 한 필요 부분이며 묘사할 필요가 있다. 이 장에서 석도는 네 계절의 정상과 이변을 지적하는 것 이외에 그림과 시의 관계, 시와 선禪의 관계를 강조하고 있다.

네 계절의 경물은 산수화의 필수적인 요소이다. 이러한 기초 위에 석도는 다시금 문인화의 두 가지 특징을 강조하는데, 이것이 세속을 멀리하는 원진遠塵과 속되지 않은 탈속脫俗이다. 석도가 「원진」에서 화가와 자연 환경 및 예술의 진부한 규칙의 관계를 강조한다. 화가는 어떻게 물物의 구속과 제한을 받지 않고 환경을 초월하는가? 「탈속」은 사람과 인문 환경 및 상식적 규칙의 관계를 중시한다. 화가는 어떻게 몽매한 구속과 제한으로부터 초월하는가?

사람이란 물에 가리어지면 세속과 교류하게 된다. 사람이 외물의 세계에 부림을 당하면 마음은 고역을 겪는다. 작품을 창작하느라고 마음을 수고롭게 하면 자신을 해치게

되고, 붓과 먹에 속세의 모든 더러움을 덮어씌워 자신을 얽어매게 되면, 이것은 사람을 자잘하게 만든다.(김용옥, 169~170; 김대원, 79)

人爲物蔽, 則與塵交. 人爲物使, 則心受勞. 勞心于刻畫而自毁, 蔽塵于筆墨而自拘,
인 위 물 폐 즉 여 진 교 인 위 물 사 즉 심 수 로 노 심 우 각 화 이 자 훼 폐 진 우 필 묵 이 자 구

此局隘人也.(「원진」)
차 국 애 인 야

어떻게 해야 이러한 상태를 벗어나게 되는가? "나는 물의 세계에서 물을 따라 가리어질 때는 가림을 당하는 대로 내버려두고, 속세에서 속세를 따라 사귀어야 될 때는 그 방식대로 사귀곤 하니 내 마음이 수고롭지 않다. 내 마음이 수고롭지 않을 때라야 그림이 그려지게 되는 것이다."[261] 이것은 화가가 환경을 초월하는 것이다. 한 걸음 나아가 "그림이란 사람이 소유할 수 있지만, 일획은 사람에 의해 소유되는 것이 아니다. 그림은 사유를 귀하게 여긴다. 하나를 사유하면 마음에 가라앉는 바가 있어 기쁨이 생겨나니 이때 그림을 그리면 정교하고 미묘한 경지에 들어가게 되어 보통 헤아릴 수 없는 것이다."[262] 이것은 일반적으로 그림을 그리는 자에 대한 초월이다.

「탈속」에서 화가는 "어리석은 자가 세속과 아는 게 같은 상태"를 벗어나서 "일을 접하면서도 형체가 없고, 형체를 화면에 처리해가는 데 어떤 흔적도 남기지 않는다. 먹을 움직이는 것이 이미 이루어진 듯하고, 붓을 움직이는 것이 인위적인 것이 없다. 한 척 폭의 좁은 화면 위에 천지와 산천과 만물을 관리하면서도 마음이 담담하여 아무것도 없는 듯 비어 있는 자에게는 어리석음은 가고 지혜로움이 생겨나며 세속의 느끼함은 제거되고 깨끗함이 이르게 된다."[263]

원진과 탈속은 문인화의 경계에서 요구하는 것이고 이러한 경계는 예술의 형식에서 추구하고 표현된다. 이것은 바로 그림 속에 쓰인 시나 글자(서예)이다. 이 때문에 다음으로 「겸자」가 이어진다. 「겸자」가 그림의 구조를 완성한 뒤에 가장 마지막 장은 바로 『화어록』 전체의 마지막 부분인 「자임」이다. 「자임」은 화가 주체를 핵심으로 결론을 맺었다. '자資'는 자연에서 얻은 내적인 바탕이고 '임任'은 이러한 내적인 부여가 있고

261 「원진」: 我則物隨物蔽, 塵隨塵交, 則心不勞. 心不勞, 則有畫矣.(김용옥, 170; 김대원, 79)

262 「원진」: 畫乃人之所有, 一畫人所未有. 夫畫貴乎思, 思其一, 則心有所著而快, 所以畫則精微之入, 不可測矣.(김용옥, 170; 김대원, 79)

263 「탈속」: 愚者如俗同識, …… 受事則無形, 治形則無迹. 運墨如已成, 操筆如無爲. 尺幅管天地山川萬物, 而心淡若無者, 愚去智生, 俗除淸至也.(김용옥, 172)

난 뒤에 부여된 것을 실현하는 것이다.[264] 석도는 다음처럼 말했다.

옛사람은 붓과 먹에 의지하고 산천에서 길을 빌리며 자신은 함부로 변하지 않고 온갖 환경의 변화에는 자유자재로 대응하고 일을 벌이지 않는 무위적 삶을 실천하면서도 일단 무엇을 하면 무리없이 해내었다. 몸을 떠들썩하게 내세우지 않지만 그 명성이 굳건히 섰다. 이럴 수 있었던 것은 끊임없는 훈련을 통해 터득한 먹의 기법, 살아 움직이는 붓놀림을 몸에 익혀 그것을 거대한 우주에 펼치고, 산천이라는 대상 그 자체의 본바탕을 이미 체득해냈기 때문이었다. 먹의 운용 방법에서 접근하면 그 기술 연마를 위해 끊임없는 노력을 다했고, 그 붓의 조작 방법에서 보면 살아 움직이는 붓놀림이 신묘한 경지에 이르는 임무를 다했다. 산천으로 보면 산천이 화면에 실현되는 과정을 확실히 인식하고, 곽준으로 보면 일획의 다양한 변화 응용을 인식한다. 광활한 바다로 보면 하늘과 땅이 이들을 형성하는 역할을 인식하고, 작은 웅덩이에 괴인 물로 보면 잠깐 생겼다 없어지는 자연 현상을 인식한다. 무위자연으로 보면 함이 없음이 결국 모든 것을 이룬다는 점을 인식하고, 일획으로 보면 만 획이 어떻게 이루어지는지를 인식한다. 허령한 팔의 운필로 보면 감출 수 없는 출중한 재능이 어떻게 자취를 남기는지 인식한다. 이러한 올바른 인식을 가진 화가는 반드시 먼저 그러한 올바른 인식을 올바르게 만드는 근원에 바탕해야 하고, 그 다음에 비로소 올바른 인식이 붓끝에서 구현될 수 있다.(김용옥, 184~185; 김대원, 86)

고 지 인 기 흥 어 필 묵 가 도 어 산 천 불 화 이 응 화 무 위 이 유 위 신 불 현 이 명 립 인 유 몽 양
古之人寄興於筆墨, 假道於山川, 不化而應化, 無爲而有爲, 身不炫而名立, 因有蒙養

지 공 생 활 지 조 재 지 환 우 이 수 산 천 질 야 이 묵 운 관 지 즉 수 몽 양 지 임 이 필 조 관 지
之功, 生活之操, 載之環宇, 已受山川質也. 以墨運觀之, 卽受蒙養之任, 以筆操觀之,

즉 수 생 활 지 임 이 산 천 관 지 즉 수 태 골 지 임 이 곽 준 관 지 즉 수 획 변 지 임 이 창 해 관 지
則受生活之任, 以山川觀之, 則受胎骨之任. 以郭皴觀之, 則受畵變之任. 以滄海觀之,

즉 수 천 지 지 임 이 요 당 관 지 즉 수 수 유 지 임 이 무 위 관 지 즉 수 유 위 지 임 이 일 획 관 지
則受天地之任. 以坳堂觀之, 則受須臾之任. 以無爲觀之, 則受有爲之任. 以一畵觀之,

264 | 자임資任의 의미는 대단히 포괄적이다. 원래 자임은 화가의 타고난 자질과 소임을 말한다. 본래 뜻은 하늘에서 부여하는 근본적인 본연의 자세에 의거하여 천지조화의 법을 근거로 세운다는 의미에서 근원 작용으로 해설할 수 있다. 여기서 소임, 맡음이란 책임이나 의무가 아니라 도가 철학적 의미에서 맡겨진 어떤 것이다. '자資'란 『주역』 건괘와 곤괘의 「단전彖傳」에 나오는데, '말미암는다' '근거한다' '의존한다'라는 일차적 의미를 갖는다. '임任'이란 맡긴다는 일차적 의미에서 책임·기능·덕성·경향성의 의미를 함축한다. 또한 'A任B'라는 구문에서 동사로서 任은 'A가 B에게 맡긴다' 'A가 B에게 B의 덕성을 준다'는 의미가 되어 'A가 B라는 작품을 탄생시킨다' 'A가 B를 창조한다'라는 의미가 된다. 김용옥 옮김, 『석도화론』, 182쪽; 유검화(류젠화) 편저, 조남권·김대원 옮김, 『중국역대화론 1』(일반론 상), 430쪽 참조.

즉 수 만 획 지 임　　이 허 완 관 지 　 즉 수 영 탈 지 임 　　유 시 임 자　 필 선 자 기 임 지 소 임 　 연 후 가 이
則受萬畫之任. 以虛腕觀之, 則受穎脫之任. 有是任者, 必先資其任之所任, 然後可以

시 지 어 필
施之於筆.(「자임」)

　　여기서 우리는 '임'이 풍부한 관계 속에 존재하고 아울러 풍부한 관계 속에서 실현되고 있다는 것을 볼 수 있다. 즉 화가가 어떤 방면, 먹의 운용, 붓 잡기, 산천, 광활한 바다, 작은 웅덩이에 괴인 물, 무위, 일획, 허령한 팔 등과 관계를 갖고 원시 상태를 유지하며 계발하기, 생동력 있고 활발함, 태어나서 골격을 갖춤, 다양한 변화의 포착, 천지, 아주 짧은 순간, 유위, 만획, 감출 수 없는 출중한 재능 등의 방면에서 실현된다. 이러한 풍부한 관계 속의 구체성을 이해해야만 이러한 풍부한 관계 속에 포함된 본질적 특성을 체득할 수 있고 화가는 풍부한 관계 안에서 '임'을 하게 된다. 화가는 천지 가운데에서 '나'를 우뚝 세운다는 의의에서야 비로소 중요하게 된다.

　　산에 하늘이 부여한 덕성이 내재한다면 어찌 물에 하늘이 부여한 기능이나 덕성이 없겠는가? 물이라고 의도적으로 함이 없이 하늘로부터 받은 아무런 기능이 없다고 말하는 것은 매우 부당하다. 이제 물의 기능과 덕성을 살펴보자. 물이 끝없이 넘실거리며 온 세상을 촉촉하게 할 수 있는 것은 하늘이 물에 준 덕성 때문이요, 물이 항상 자신을 낮춰 예를 지켜 절제하는 것은 하늘이 준 의로움 때문이요, 밀물이 되었다간 썰물이 되고 쉼이 없이 활동하는 것은 하늘이 준 길 때문이요, 결단코 가야 할 때는 사정없이 내치며 또 격렬하게 비등하는 것은 하늘이 준 용맹스러움 때문이요, 물이 휘감아 유유히 돌아가며 평평한 수위를 유지하는 하늘이 준 법도 때문이요, 아무리 먼 데라도 다 채우며 이르지 않는 데가 없는 것은 하늘이 준 관찰 때문이요, 말갛게 비치고 아롱지는 선명함과 순결함은 하늘이 준 착함 때문이요, 굽이굽이 휘감아 치며 저 동해로 흘러가는 것은 하늘이 준 지향성 때문이다. 하늘이 준 덕성을 푸르고 푸른 망망한 대해에 드러내는 이 물이야말로 그 덕성을 끊임없이 착실하게 실천하지 않는다면, 또한 어떻게 하늘 아래 그 많은 산과 강을 두루두루 돌아 하늘 아래 모든 혈맥을 소통하게 하여 생명을 부여할 수 있겠는가?(김용옥, 189~190; 김대원, 93)

산 유 시 임 　 수 기 무 임 야 　 목 비 무 위 이 무 임 지 　 부 수 　 왕 양 광 택 야 이 덕 　 비 하 순 례 야 이
山有是任, 水豈無任耶? 木非無爲而無任地. 夫水. 汪洋廣澤也以德. 卑下循禮也以

의 　 조 석 불 식 야 이 도 　 결 행 격 약 야 이 용 　 영 회 평 일 야 이 법 　 영 원 통 달 야 이 찰 　 필 홍 선 결
義. 潮汐不息也以道. 決行激躍也以勇. 瀠洄平一也以法. 盈遠通達也以察. 泌泓鮮潔

야 이 선　절 선 조 동 야 이 지　기 수 견 임 어 영 해 명 발 지 간 자　비 차 소 행 기 임　즉 우 하 능 주 천
也以鮮. 折旋朝東也以志. 其水見任於瀛海溟渤之間者, 非此素行其任, 則又何能周天

하 지 산 천　통 천 하 지 혈 맥 호
下之山川, 通天下之血脈乎.(「자임」)

여기서 석도는 선진 시대 이래로 산수를 덕에 비유한 비덕比德 이론을 나에 의해 활용되면서 그것을 자연화하여 하늘이 산수에 부여하고 산수가 하늘에 부여받은 본연성으로 삼았다. 산수의 갖가지 다양한 모습으로 드러남이나 하나의 자태의 드러남마다 천지간의 다른 풍부하면서도 다양한 존재와 내재적인 합일을 구성하게 되지 않음이 없게 되었다. 산수의 임은 마찬가지로 풍부한 관계 속에서 존재하고 드러난다. 바로 화가의 '임'은 산수의 '임'과 마찬가지로 이미 천지 속에 존재하는 본연의 일면이면서도 건곤 속에 처한 풍부함의 일면도 있다. 이 때문에 '임'은 화가와 산수 사이의 현상적 측면의 합일로 산수화의 다양성을 구성할 뿐만 아니라 이러한 합일 속에서 화가와 산수의 뒷면에 존재하는 우주의 '일一'을 깨달을 수 있다. 바로 이러한 우주의 '일'에 대한 깨달음 속에서 화가는 구체성을 초월하여 예술의 참된 경계에 도달한다.

우리 화가들이 산수를 창조할 때 거대한 규모로 확장하는 데 있지 않고 절제시킬 수 있는 능력을 실현하는 데에 있다. 번잡하고 많은 데 있지 않고 간이한 본질을 잡아내는 능력을 실현하는 데에 있다. 간단명료하지 않으면 복잡다단한 것을 창조해낼 수 없고 절제하는 능력이 없으면 거대한 규모의 세계를 창조해낼 수가 없다. 예술 창조가 붓에 있지 않고 전달하는 영원성을 실현하는 것이요, 먹에 있지 않고 먹이 느끼는 감수성을 실현하는 것이다. 예술 창조가 산에 있지 않고 산의 고요한 본질을 그려내는 데 있고, 물에 있지 않고 물의 그 역동성을 창조해내는 데 있다. 예술 창조가 과거에 있지 않고 황량하지 않은 생명력을 창조해내는 데에 있고, 현재에 있지 않고 장애를 느끼지 않는 자유를 창조해내는 데에 있다. 이렇게 해야만 과거와 현재가 뒤엉켜 난잡하지 않고 붓과 먹의 창조성이 항상 보존될 수 있다. 또 예술가는 이러한 창조의 능력을 모든 곳에 고르게 실현해나갈 뿐이다.(김용옥, 195; 김대원, 96)

오 인 지 임 산 수 야　임 부 재 광　즉 임 기 가 제　임 부 재 다　즉 임 기 가 역　비 역 불 능 임 다　비 제
吾人之任山水也, 任不在廣, 則任其可制. 任不在多, 則任其可易. 非易不能任多, 非制

불 능 임 광　임 부 재 필　즉 임 기 가 전　임 부 재 묵　즉 임 기 가 수　임 부 재 산　즉 임 기 가 정　임
不能任廣. 任不在筆, 則任其可傳. 任不在墨, 則任其可受. 任不在山, 則任其可靜. 任

부 재 수 　즉 임 기 가 동　　임 부 재 고　　즉 임 기 무 황　　임 부 재 금　　즉 임 기 무 장　　시 이 고 금 불 란
不在水, 則任其可動. 任不在古, 則任其無荒. 任不在今, 則任其無障. 是以古今不亂,

필 묵 상 존　　인 기 협 흡 사 임 이 이 의
筆墨常存, 因其浹洽斯任而已矣.(「자임」)

　　여기서 절제과 확장, 간이함과 번잡함의 관계는 예술의 '임'에서 나타나는 전형의
일과 현상의 다의 관계이다. 수많은 현실의 물상을 마주하고서 화가는 그중에 산수를
대표하는 가장 전형적 형상을 선택하여 표현한다. 전형의 선택은 산수의 임이기도 하고
화가의 임이기도 하다. 붓과 전달, 먹과 감수성, 산과 고요함, 물과 움직임에 실현된
예술의 '임'은 외재하는 물상과 내재하는 신채神采의 관계이다. 산수를 마주할 때 중요
한 것은 산수의 신神이다. 이 신은 바로 산수의 형태 속에 내재되어 있고 우주와 서로
하나로 관련된 것이다. 산수의 신을 파악해내야만 산수가 우주의 하나로서 높은 차원으
로 올라가고 진정으로 산수의 임을 실현할 수 있다.

　　옛날에 황폐함이 없고 오늘날에 장애가 없는 것은 예술의 '임'이 옛 법을 학습하여
오늘날에 옛날의 황폐함과 오늘날의 장애를 초월하는 중요한 요체를 표현한 데에 있다.
역사 속의 수많은 옛사람을 바라보면 아득함을 경험하게 되지만, 옛사람들이 많더라도
결국 그 이치는 하나라는 것을 이해하게 된다. 현실에 직면하면 쉽게 현실의 속박을
겪게 되지만 현실 뒷면의 일一을 이해하고 나면 현실이 사람에게 주는 장애를 초월할
수 있게 되고 진정으로 화가의 '임'을 실현하게 된다. 이러한 과정이 모두 이루어지고
나서 화가가 그림을 그리면 "내가 산에 의해 끌려가지 않고 물에 의해 끌려가지 않고
붓과 먹에 의해 끌려가지 않고 옛날이나 지금에 의해 끌려가지 않고 성인에 의해 끌려
가지 않는다."[265] 그리하여 "일획으로 만획을 다스리고 만획으로 일획을 다스리는"[266]
화경化境에 도달하게 되고 화가의 '나'가 드러나게 된다.

　　화가의 '나'가 드러날 때가 우주의 '일획'이 표현될 때이기도 하고 바로 『화어록』 제1
장에서 말한 "일 획의 법이 나로부터 생겨나서"[267] 완성되는 때이기도 하다. 이 때문에
마지막 장에서 화가의 자아 확립을 설명하는데 이는 흡사 우주의 일획의 드러남이다.
이렇게 마지막 장도 공교롭게 다시 제1장으로 되돌아가니 『화어록』의 체계는 바로 시작

265 「자임」: 不任于山, 不任于水, 不任于筆墨, 不任于古今, 不任于聖人.(김용옥, 195~196; 김대원, 97)
266 「자임」: 以一治萬, 以萬治一.(김용옥, 195~196; 김대원, 97)
267 「일획」: 一畫之法, 乃我自立.

과 끝이 맞물리는 원圓과 같은 서술 형식의 완성에서 세워지게 된다. 이러한 『화어록』의 체계는 구조에서 서술과 전체에 이르기까지 모두 전형적인 중국적 이론 체계라고 할 수 있다.

3. 섭섭의 『원시』의 시가 미학 체계

섭섭葉燮(1627~1703)의 『원시原詩』는 시가 이론을 미학 차원으로 끌어올린 체계적인 저작이다. 고대에 시는 줄곧 높은 지위를 차지해왔고 사람은 너나 할 것 없이 시를 지으려고 했으며 또 지어야 했다. 그러나 시는 당 제국 시인 이후로 아무리 애써도 어떤 시인도 당 제국의 시인을 넘어설 수 없었다. 결국 이것이 역대 시인들이 앓는 마음의 병이 되고 말았다. 어떻게 시를 다루어야 할까? 송나라 이후 역대의 이론은 수 없이 논의를 거듭했지만 그럴수록 새로운 주제가 제기되었다. 명 제국에 이르자 사람들 은 이미 당 제국 시인을 뛰어넘으려는 신념을 상실한 지 오래였고, 전후칠자前後七子는 모두 당시를 모범으로 삼아 당나라 시인에 가까워지려고 하거나 당 제국 이래 송원 시대와 동시대인 명 제국의 시를 넘어서고자 했다.

이러한 전체적 배경에서 섭섭의 『원시』(내편 상하와 외편 상하)는 다섯 가지 방면에서 시를 논술하여 자기 나름의 시학 체계를 형성했다.

첫째, 시의 역사는 도대체 어떠한가? 일종의 역사관에서 출발하여 사람들에게 시 창작의 희망을 부여하고자 했다. 둘째, 시를 잘 쓰는 요소는 무엇인가? 일련의 보편타 당한 조건, 즉 시를 창작하는 마음, 마음에 따른 소재의 수집, 재료를 사용하는 작가의 마음, 운용의 화경化境 등을 제시했다. 셋째, 총체적으로 시의 활법活法을 내놓았는데 세 가지 객관적 요소라고 부를 만하다. 즉 이치의 리理, 객관 세계(일)의 사事, 실상의 정情이 있다. 넷째, 미학의 관점에서 말해 시의 리ㆍ사ㆍ정은 일반적인 리ㆍ사ㆍ정이 아니라 일종의 논리와 다른 미학적 특성을 갖춘 리ㆍ사ㆍ정이다. 다섯째, 좋은 시를 짓는 주체의 네 가지 조건을 말하며 종합적 결론을 내린다. 즉 재능[才]ㆍ식견[識]ㆍ용 기[膽]ㆍ역량[力]이다.

네 가지 조건 중 뒤의 세 가지는 이론적 체계를 형성했는데, 객관적인 리ㆍ사ㆍ정과 주관적인 재ㆍ식ㆍ담ㆍ력의 결합은 시가 미학의 원리를 구성했다. 이러한 원리를 위해

섭섭은 시가의 역사에 대해 모순을 포함하는 잘못된 해석을 내렸다. 바로 이러한 잘못된 해석이 그의 미학 원리를 성립할 수 있게 하면서도, 그의 미학 원리를 가장 높은 수준에 도달할 수 없도록 하였다.

1) 시가의 역사와 규칙

섭섭은 중국의 시가사를 형태의 측면에서 보면 중국 역사의 현상과 마찬가지로 끊임없이 발전되어온 역사라고 생각한다.[268] 본질의 측면에서 보면 하나의 기원과 전개, 중심과 주변, 정상과 변화, 흥성과 쇠락이 쉼 없이 순환하는 역사이다. 현상의 측면에서 보면 섭섭은 시가의 역사를 한 폭의 그림과 한 동의 건물에 견준다. 그림으로 보면 예컨대 『시경』은 시의 뜻을 세운다는 입의立意로 확정지었다.

즉 "한·위 시대의 시는 마치 화가가 태허太虛 속에 먹을 떨어뜨린 듯하여 처음으로 형상이 보이고 한 폭의 비단 바탕에 길이와 폭을 헤아려 먼저 규모를 정한다. 그러나 원근과 농담, 단계적 변화 등이 모두 분명하지 않았다. 육조 시대의 시에서 홍염烘染으로 색깔을 칠하고 농담을 은은하게 나눔을 처음으로 알게 되었다. 원근의 단계는 오히려 형사形似와 의상意想 사이에 있어 한층 분명하게 나누어지지 않았다. 성당 시대의 시는 농담과 원근의 단계가 비로소 하나하나 분명해지면서 객관적인 일의 대체가 갖추어지게 되었다. 송나라의 시에서 객관적인 일에 대한 처리가 더욱 정밀해지고, 여러 작법이 변화한 것은 농담과 원근의 단계에서 얻은 것이 아니었지만 묘사와 다양한 변화를 갖추게 되니, 지극하지 않은 바가 없었다."[269]

건축으로 보면 『시경』은 시를 어떻게 지을지 설계의 구상을 확정했다. "한·위의 시는 마치 처음에 집을 만들 때 기둥과 서까래 그리고 문이 이미 갖춰져 있지만 세세한 부분에 해당되는 창·처마·기둥·난간 등등이 오히려 하나하나 완비되지 않아, 마룻대와 추녀의 형태를 세우는 것과 같을 따름이었다. 육조 시대의 시에서야 비로소 창·

268 │ 이하 섭섭의 중국 시가 이론과 주요 개념에 대한 이해와 번역에 대해 김해명, 「섭섭시론연구葉燮詩論硏究」, 연세대학교 박사학위논문, 1988을 참조했다.

269 섭섭, 『원시』「외편」 하: 漢魏之詩, 如畵家之落墨于太虛中, 初見形象, 一幅絹素, 度其長短闊狹, 先定規模, 而遠近濃淡, 層次脫卸, 俱未分明. 六朝之詩, 始知烘染設色, 微分濃淡, 而遠近層次, 尚在形似意想間, 尤未顯然分明也. 盛唐之詩, 濃淡遠近層次, 方一一分明, 能事大備. 宋詩則能事益精, 諸法變化, 非濃淡遠近層次所得, 而該刻畵博換, 無所不極.

처마·기둥·난간, 막는 울타리와 여닫는 관문이 있게 되었다. 당시는 집에 휘장·상·자리·집기 등이 제자리에 놓이고 채색을 하고 새기는 작업을 더한 것과 같다. 송시는 집을 만드는 법도가 더욱 정밀해지고, 방 안이 제대로 배치가 되면서도 다양한 완구가 갖추어지지 않은 게 없는 것과 같다."[270]

여기에 원 제국과 명 제국의 사정이 모두 언급되지 않고 있다. 원 제국은 통치의 시간이 짧아 전체로 보아 언급하지 않았지만, 『원시』「내편」상에서 원호문을 칭찬하기도 했고 명 제국 초기의 고계(1336~1374)[271]를 언급하기도 했다. 명 제국의 주류는 시학의 정도를 한번 변화시켰고 당 제국의 시인 배우기를 크게 주장하여 자아를 버리고 시의 정상적인 발전을 방해했다. 하지만 이 역시 바로 지금 사람들이 시가를 부흥시키는 가능성을 가진 지점이다. 시도 사회와 마찬가지로 때에 따라 바뀌고 세상에 따라 모두 변한다. 그러나 시는 또한 시대와 같지 않다. 시대는 정상과 변화, 융성과 쇠퇴를 보이지만, 시의 정상과 변화는 시대와 같지만 시의 융성과 쇠퇴는 시대와 다르다. 구체적으로 말해 시의 역사가 보이는 정상과 변화를 그려보면 다음과 같다.

『시경』이 한번 변하여 소무蘇武와 이릉李陵이 되고, 다시 변하여 건안(196~219) 연간과 황초 연간(220~226)이 되었다.[272] 건안 연간과 황초 연간의 시는 대체로 돈후하면서 소박하고 곧고 올바르면서도 정의를 표현한다. 여기서 한번 변하여 진晉 나라에 들어

270 섭섭, 『원시』「외편」하: 漢魏之詩如草家屋, 棟樑柱礎, 門戶已具, 而窓檻楹檻等項, 猶未能一一全備, 但樹棟宇之形制而已. 六朝詩始有窓檻楹檻, 屛蔽開闔, 唐詩則于屋中沒帳幃床榻器用諸物, 而加丹堊雕刻之工. 宋詩則制度益精, 室中陳設, 種種玩好, 無所不蓄.

271 ㅣ고계高啓는 원 말 명 초의 시인으로 장주長洲(지금의 강소(장쑤)성 소주(쑤저우)시) 출신으로 자가 계적季迪, 호가 사헌槎軒이다. 원 말에 오송강吳淞江 근처 청구靑丘에 살면서 청구자靑丘子로 자호를 삼기도 했다. 성격이 초탈하여 예법에 구애받지 않았다. 양기楊基·장우張羽·서분徐賁 등과 함께 '오중사걸五中四傑'이라 병칭되며 시에 명성을 얻었다. 명 태조 홍무 2년(1369)에 『원사元史』 편찬에 참여하였고, 이후 한림원국사편수翰林院國史編修가 되었다. 풍자시를 지었던 것이 태조 주원장에게 미움을 샀고, 위관魏觀에게 상량문을 써준 것이 화근이 되어 결국 주원장에 의해 요참형腰斬刑에 처해져 39세에 세상을 떠나고 말았다. 저서로 『청구고계적시문집靑丘高季迪詩文集』이 있다.

272 ㅣ건안建安은 후한 헌제 때의 연호로 196년부터 220년까지 사용되었다. 황초黃初는 조비가 후한의 헌제로부터 선양을 받아 위를 건국하면서 사용한 연호이다. 건안 25년 정월 23일에 승상이자 위왕魏王이던 조조가 죽고 조비가 위왕으로 봉해지자 연호를 연강延康으로 바꾸었다. 신하의 봉작이 계승된 것을 기념해서 연호가 바뀐 것이었으므로 당시 한중왕漢中王이던 유비는 새 연호를 따르지 않고 자신의 관할지에서 건안을 계속 사용했다. 조비는 연강 원년 10월 13일 헌제를 압박해 황제에서 물러나게 했고 그해 12월 11일에 왕위에 올라 후한을 멸망시키고 황초라는 연호를 사용했다. 이에 유비도 221년 5월 15일 성도(청두)成都에서 촉한蜀漢을 세워 왕위에 오른 뒤에 장무章武(221~223)라는 연호를 사용했다. 손권도 222년 동오東吳를 세워 왕위에 오른 뒤에 황무黃武(222~229)라는 연호를 사용했다.

와 육기의 섬세하고 화려한 풍격과 좌사左思의 탁월하고 웅장한 풍격이 나타났지만 두 사람이 서로 다르다. 그 사이에도 자주 변하여 포조鮑照의 준일俊逸함, 사령운의 놀랍도록 빼어남, 도연명의 담담하면서도 심원함, 또 안연지顔延之의 화려한 수사, 사조謝朓(464~499)의 높고 번성함, 강엄江淹(444~505)의 아름답고 얌전함, 유신庾信(513~581)의 청신함 등이 있었다. 이러한 여러 문인은 각자 제 잘난 맛에 서로 배우려고 하지 않고, 모두 오롯하게 스스로 일가를 이루어 앞사람을 답습하여 모방하려고 하지 않았다. 대체로 육조 시대부터 이미 그런 풍조가 있었다. 그 사이에 뛰어난 인물로 하손(?~518?)[273] · 음갱陰鏗 · 심형沈炯 · 설도형薛道衡 등은 다소나마 자신의 세계를 세울 수 있었다. 이 밖에 복잡하고 번다한 말과 수식은 하나의 흐름을 이루어 뒤로 이어졌고 양梁 · 진陳 · 수나라를 지나 당 제국의 무위에 의한 평화에 이르기까지 그 관습을 뒤쫓아 더욱 심해지니 형세는 변하지 않을 수 없었다.

심전기沈佺期(650~714) · 송지문宋之問(650?~712)과 뛰어난 인물이 활동하면서 작은 변화가 일어나고, 개원(713~741) · 천보(742~755) 연간 고적高適(?~756) · 잠삼岑參(715~770) · 왕유(701~761) · 맹호연(689~740) · 이백에 와서 큰 변화가 일어났다. 이들은 각각 이어받은 연원이 있지만 실제로 개개인이 창조를 이루었다. 집대성한 두보, 걸출한 한유, 전문가 유종원 · 유우석 · 이하 · 이상은 · 두목 · 육구몽 등과 같은 시인은 하나하나 모두 독특하게 자기 세계를 이루면서 나타났다. 기타 이들보다 뒤처진 시인은 세상의 시운에 의지하며 물결의 흐름을 따라 자신의 재능을 밖으로 떨칠 수가 없었는데, 이것이 이른바 당 제국 시인의 본색本色이다.

송나라 초의 시들은 당 제국의 옛 양식을 답습했는데, 서현(916~991)[274] · 왕우칭王禹偁 등은 순전히 당시를 따랐다. 소순흠蘇舜欽 · 매요신(1002~1060)[275]이 나와서야 크게 한

273 ㅣ 하손何遜은 남북조 시대 사람으로 자가 중언仲言이다. 유효작劉孝綽(481~539)과 시로 널리 알려져 '유하'로 병칭되었다. 동해東海 담郯(지금의 산동(산둥)성 창산(창산)蒼山현 장성(창청)長城 진鎭) 출신으로 약관의 나이에 수재秀才로 천거되었고, 관직은 상서수랑부尙書水郞部에 이르렀다. 시는 음갱陰鏗과 이름을 나란히 하여 '음하陰何'로 불렸고, 문장은 유효작劉孝綽과 이름을 나란히 하여 '하류何劉'로 불렸다. 그의 시는 풍경을 잘 묘사하였다고 전하며 두보杜甫에 의해 추천되기도 하였다. 저서로 『하손집何遜集』이 있다.

274 ㅣ 서현徐鉉은 오대五代 송 초의 문학가이자 서예가로 광릉廣陵(지금의 강소(쑤)성 양주(양저우)) 출신으로 자가 정신鼎臣이고 관직은 기상시騎常寺에 이르러 서기성徐騎省이라 불렸다. 조정의 부름으로 구중정구中旨 등과 『설문해자』를 교정했다. 박학하고 문장을 잘 썼으며, 서예에도 조예가 깊어 이사의 소전小篆을 좋아했다. 아우 서개徐鍇와 함께 문장으로 이름을 떨쳐 '이서二徐'로 일컬어졌고, 서예에 조예가 깊었던 한희재韓熙載(902~970)와 함께 '한서韓徐'로 병칭되었다. 저서로 『기성집騎省集』이 있다.

275 ㅣ 매요신梅堯臣은 송나라 의성宜城(지금의 안휘(안후이)성 서남부에 속함) 출신으로 자가 성유聖兪, 호가

번 변화가 생겼고 구양수는 자주 두 사람을 칭찬해마지않았다. 그 후로 여러 대가가 잇달아 나오고 도달한 바가 각각 지극한 경지가 있었으니 오늘날 사람이 이를 일괄적으로 '송시宋詩'라고 일컫는다. 이로부터 남송·금·원의 작가가 있었지만 서로 일치하지 않았다. 대가로 육유·범성대·원호문을 으뜸으로 쳤는데, 이들은 각자 저마다 재능을 드러냈다. 명 제국 초기에는 고계를 으뜸으로 쳤다. 이때 당·송·원나라 문인의 장점을 두루 갖추려고 했지 처음부터 당·송·원나라 문인의 시를 두고 우열을 따지지 않았다. 별도로 당 제국 이후에 나온 책을 읽지 말자는 논의가 나오면서 시라고 하면 으레 반드시 당시라고 일컫게 되었다. …… 고질병(관습)이 마음속에 스며들고 때로 말투로 드러나서 폐단을 막을 수가 없었으니 그 주장의 해악이 대단히 심각하다.

삼백편일변이위소무이릉 재변이위건안황초 건안황초지시 대약돈후이혼박 중
三百篇一變而爲蘇武李陵, 再變而爲建安黃初. 建安黃初之詩, 大約敦厚而渾樸, 中

정이달정 일변이위진 여육기지전면포려 좌사지탁락방박 각부동야 기간누변이
正而達情. 一變而爲晋, 如陸機之纏綿鋪麗, 左思之卓犖磅礴, 各不同也. 其間累變而

위포조지준일 사령운지경수 도잠지담원 우여안연지지조궤 사조지고화 강엄지
爲鮑照之俊逸, 謝靈運之警秀, 陶潛之澹遠, 又如顔延之之藻績, 謝朓之高華, 江淹之

소무 유신지청신 차수자자 각불상사 함교연자성일가 불긍연습전인이위의방 개
韶嫵, 庾信之淸新. 此數子者, 各不相師, 咸矯然自成一家, 不肯沿襲前人以爲依傍, 蓋

자위육조이이연의 기간건자 여하손 여음갱 여심형 여설도형 차능자립 차외번
自爲六朝而已然矣. 其間健者, 如何遜, 如陰鏗, 如沈炯, 如薛道衡, 差能自立. 此外繁

사욕절 수파일하 력양진수이흘당지수공 종기습이익심 세불능불변 소변우심전
辭縟節, 隨波日下, 歷梁陳隋以迄唐之垂拱, 踵其習而益甚, 勢不能不變. 小變于沈佺

기송지문 운용지간 이대변우개원천보고적잠삼왕유맹호연이백 차수인자 수각
期宋之間, 雲龍之間, 而大變于開元天寶高適岑參王維孟浩然李白. 此數人者, 雖各

유소인 이실일일능위창 이집대성여두보 걸출여한유 전가여유종원 여유우석 여
有所因, 而失一一能爲創. 而集大成如杜甫, 傑出如韓愈, 專家如柳宗元, 如劉禹錫, 如

이하 여이상은 여두목 여육구몽제자 일일개특립흥기 기타약자 즉인순세운 수
李賀, 如李商隱, 如杜牧, 如陸龜蒙諸子, 一一皆特立興起. 其他弱者, 則因循世運, 隨

호파류 불능진발 소위당인본색야 송초시습당인지구 여서현왕우칭배 순시당
乎波流, 不能振拔, 所謂唐人本色也. 宋初詩襲唐人之舊, 如徐鉉王禹偁輩, 純是唐

음 소순흠매요신출 시일대변 구양수극칭이인불치 자후제대가질흥 소조각유지
音. 蘇舜欽梅堯臣出, 始一大變, 歐陽修亟稱二人不置. 自後諸大家迭興, 所造各有至

완릉宛陵이다. 북송 문단에 시문 혁명의 중견 인물 중 한 사람이었고, 소순흠과 함께 이름을 떨쳐 '소매蘇梅'로 병칭되었다. 화려하고 섬세한 시풍을 반대하고 평담하고 완곡한 시풍을 보여주었다. 『신당서新唐書』 편찬에도 참여하였다. 저서로 『완릉선생문집宛陵先生文集』이 있다.

극 금인일개칭위송시자야 자시남송금원작자불일 대가여육유범성대원호문위최
極, 今人一槪稱爲宋詩者也. 自是南宋金元作者不一, 大家如陸游范成大元好問爲最,

각능자견기재 유명지초 고계위관 겸당송원인지장 초불우당송원인지시유소위헌
各能自見其才. 有明之初, 高啓爲冠, 兼唐宋元人之長, 初不于唐宋元人之詩有所爲軒

지야 자부독당이후서지론출 어시칭시자필왈당시 고습심입어중심 이시발어
輕也. 自不讀唐以後書之論出, 於是稱詩者必曰唐詩 …… 錮習沁入於中心, 而時發於

구문 폐류이불가만 즉기설지위해렬야
口吻, 弊流而不可挽, 則其說之爲害烈也.(『원시』 「내편」 상)

여러분이 한번 보시라. 원래 중국 시사에 정상이 있고 변화가 있다. '한·위·육
조·당·송·원·명이 서로 번영하기도 하고 쇠퇴하기도 하며' 잘 발전해왔지만 명 제
국 전후칠자가 나오면서 시는 해악을 입게 되었다. 이러한 해석은 다소 깊이가 떨어지
지만 오히려 섭섭의 이론에 역사와 현실적 기초를 제공했다. 시의 역사적 전개를 단순
히 정正·변變·성盛·쇠衰의 영원한 순환으로 보는 것은 대대로 반드시 좋은 시가 나
올 수 있는 기초이기도 하고, 시에 대한 공동의 규칙을 총결하는 기초이기도 하다. 섭섭
의 시사詩史와 시론에서는 두보가 가장 으뜸 되는 대시인이고 누구도 그에 미칠 수가
없고, 한유·소식은 두 번째 대시인이고 여러 우수한 시인보다 뛰어났다. 그 나머지
한·위에서 명 초의 작가인 이릉·소무·육기·좌사로부터 원호문·고계는 세 번째
대가의 지위를 차지하면서 각각 시단을 이끌었다. 이러한 비평은 원래 어떤 것을 설명
해야 하거나 다른 이론으로 설명해야 하지만 섭섭은 이를 정·변·성·쇠 속의 정상
현상으로 보면서 자신의 이론적 체계로 끌어들여 설명했을 뿐이다.

2) 좋은 시를 쓰는 네 가지 원칙

시의 역사는 어떤 시대이든 시인이 좋은 시를 쓸 수 있다는 것을 증명한다. 그렇다
면 좋은 시를 쓸 수 있는가의 문제는 시대 자체와 무관하고 시인의 자질과 관련이 있
다. 섭섭은 집 짓는 비유를 들어 좋은 시를 쓰는 네 가지 원칙을 제시했다. 좋은 집을
지으려면 가장 먼저 좋은 땅이 있어야 한다. 다음으로 좋은 재료가 있어야 한다. 그
다음으로 재료를 사용할 줄 알아야 한다. 마지막으로 그러한 재료를 사용하면서 상황에
따라 변통할 줄 아는 능력이 있어야 한다. 이처럼 집 짓는 비유를 시 쓰는 창작에 운용
했는데, 논점은 아래에 나오는 네 가지이다.

첫째, "시의 바탕은 사람의 마음속 깊이 품은 생각이다. 그런 생각이 있은 다음에

성정과 지혜를 담을 수 있고, 총명과 말재주가 드러나고 만남에 따라 생명이 일어나며 생명에 따르면 활력이 넘쳐 왕성하게 된다."[276] 섭섭은 시가의 제1인자 두보와 서예의 제1인자 왕희지를 실례로 들며 마음속 깊이 품은 생각으로서 흉금이 시를 쓰는 기초라고 말한다. 그가 들고 있는 두보의 실례를 살펴보자.

> 천고의 시인으로 두보를 추대할 수 있다. 그의 시는 우연히 만난 사람·상황·일·사물에 따라 어느 곳이든 군왕을 그리워하고 화란을 걱정하고 세상을 걱정하고 벗을 생각하고 옛사람을 위로하고 심원한 진리를 품는다. 유쾌함과 즐거움, 그윽함과 근심, 이별과 만남, 지금과 어제의 감회가 부닥치는 상황에 따라 하나하나씩 이어지면서 생겨난다. 우연한 만남에 따라 주제를 얻게 되고, 주제에 따라 정감을 다 표현하고, 정감에 따라 시구를 풀어냈으니, 이는 모두 두보가 마음속 깊이 품고 있는 생각, 즉 흉금을 바탕으로 하여 이루어진 것이다. 마치 무수한 별자리의 바다에서 모든 근원이 나오는 듯하고, 마치 부싯돌을 비벼 얻은 불이 어디든 불을 일으키는 것과 같다. 비옥한 토양에 때맞춰 비가 한번 내리고 지나가면 만물이 무성해지고 종류마다 불어나서 생의가 각별하여 제대로 갖추어지지 않는 바가 없다.
>
> 천고시인추두보 기시수소우지인지경지사지물 무처불발기사군왕 우화란 비시
> 千古詩人推杜甫, 其詩隨所遇之人之境之事之物, 無處不發其思君王, 憂禍亂, 悲時
>
> 일 염우붕 조고인 회원도 범환유유수 이합금석지감 일일촉류이기 인우득제
> 日, 念友朋, 弔古人, 懷遠道, 凡歡愉幽愁, 離合今昔之感, 一一觸類而起, 因遇得題,
>
> 인제달정 인정부구 개인보유기흉금이위기 여성숙지해 만원종출 여찬수지화
> 因題達情, 因情敷句, 皆因甫有其胸襟以委基. 如星宿之海, 萬源從出, 如鑽燧之火,
>
> 무처불발 여비토옥양 시우일과 요교백물 수류이흥 생의각별 이무불구족
> 無處不發, 如肥土沃壤, 時雨一過, 夭喬百物, 隨類而興, 生意各別, 而無不具足.
>
> (『원시』「내편」 상)

이로부터 우리는 마음속 깊이 품은 흉금이 섭섭이 보기에 주로 광대한 우주 인생의 흉금이라는 것을 알 수 있다.

둘째, "이미 흉금이 있으면 반드시 고인에게 제재를 골라잡고 『시경』과 『초사』에 뿌리를 두고 한·위·육조·당·송 대가에 파고들면 모두 사람이 쏠리는 곳을 이해할

276 섭섭, 『원시』「내편」 상: 詩之基, 其人之胸襟是也. 有胸襟, 然後能載其性情智慧, 聰明才辨以出, 隨遇發生, 隨生卽盛.

수 있고 신묘한 이치를 터득하게 된다. 이를 시로 삼으면 바름은 용렬함에 상하지 않고 기이함은 괴상함에 상하지 않으며 아름다움은 부박함에 상하지 않으며 넓음은 치우침에 상하지 않으며 결코 표절하고 베끼는 병통이 없다."[277] 이를 통해 시의 제재가 주로 심오하고 우수한 시가 전통에 의지하는 것이지 '높은 지위나 헛된 명성'의 '근대와 당세의 명성 있는 사람'에 의지하지 않는 것임을 알 수 있다.

셋째, 제재가 있다면 제재를 쓰는 장인의 마음이 필요하다. 어떻게 이러한 장인의 마음을 얻을 수 있는가? 이것은 두 가지 단계에 걸친 세 가지 변화의 면목面目이 필요하다. 첫 번째 면목은 세속의 아我이다. 옛사람을 학습하여 세속의 아를 없애 옛사람의 면목으로 바뀌고, 그런 다음에 옛사람의 면목을 없애고 자아의 면목을 얻는다. 가장 마지막 면목은 시인의 아이다. 흉금은 천지 사이에 살아가는 인생의 큰 흥회胸懷이고, 장인의 마음은 흉금의 기초 위에 세워진 예술을 창작하는 장인의 마음이다.

넷째, 시인의 자아가 있으면 가장 마지막으로 어떻게 운용하는가? 구체적인 창작 과정에서 고시의 제재를 마주하고 거기서 취해서 바뀌고 변화하여 쓰는데, 이는 내가 사용하는 것이다. 어떻게 변화하는가? 섭섭은 계속 두보를 실례로 삼았다. "바뀌면서도 올바름(기준)을 잃지 않는 것은 천고의 시인 두보만이 할 수 있다." 맹자가 "거룩하지만 샅샅이 파헤칠 수 없는 것을 신묘하다고 한다."[278]고 했는데, "두보는 시의 신이며 그러한 신만이 변화할 수 있다."[279]

이상 네 가지 조목은 모두 시가 예술의 시각에서 시인이 반드시 갖추어야 할 예술 조건을 이야기한다. 만약 시가 반영할 객관 내용으로부터 보면 시는 또 다른 구조를 드러낸다. 그것을 아래와 같이 말해도 괜찮을 것이다.

3) 시의 객관적 조건: 리理 · 사事 · 정情

시는 천지 · 고금 · 만물을 묘사한다. 시에 묘사된 천지 · 만물의 내용으로 보면 그

277 섭섭, 『원시』 「내편」 상: 其有胸襟, 必取材於古人, 原本於『三百篇』『楚辭』, 浸淫於漢魏六朝唐宋諸大家, 皆能會其指歸, 得其神理. 以是爲詩, 正不傷庸, 奇不傷怪, 麗不傷浮, 博不傷僻, 決無剽竊呑剝之病.

278 ㅣ섭섭의 글에 인용된 고인은 맹자이고 인용된 구절은 '진심' 하25에 나온다. 「진심」 하25: 可欲之謂善, 有諸己之謂信, 充實之謂美, 充實而有光輝之謂大, 大而化之之謂聖, 聖而不可知之之謂神.

279 섭섭, 『원시』 「내편」 상: 變化而不失其正, 千古詩人, 唯杜甫爲能, 古人云: 聖而不可知之之謂神, 杜甫, 詩之神者也, 夫惟神, 乃能變化.

방법은 대단히 많지만 "세 마디로 압축하면 리·사·정이라고 할 수 있다."[280] 시의 내용은 "먼저 그 리(이치)를 헤아린다. 이치로 헤아려서 잘못이 없으면 리를 얻는다. 다음으로 사(일)에서 징험한다. 일에서 징험하여 어그러지지 않으면 일을 얻는다. 마지막으로 여러 정(실상)을 고려한다. 실상을 고려하여 상통할 수 있으면 실상을 얻는다."[281]

"리·사·정 이 세 가지 개념은 크게 하늘과 땅으로 자리를 정하고, 해와 달로 운행하고, 풀과 나무 그리고 날짐승과 들짐승 하나하나에 이른다. 세 가지 중 하나라도 빠지면 사물이 이루어지지 못한다. 문장이란 천지와 만물의 실상과 모습을 표현하는 것이다."[282]

하나의 사물이 천지 사이에 "생겨나게 할 수 있는 것이 리이다. 이미 생겨나면 일이다. 이미 생겨난 뒤에 왕성하고 불어나서 실상과 모습이 수없이 다양하지만 모두 스스로 각자의 취향을 얻으면 정이다."[283] 리는 근본이고 사는 이미 그러한 것이며 정은 구체적인 정황이다. 이 때문에 리·사·정은 세 가지 층위에서 사물을 파악하는 세 가지 중심 개념이다. 섭섭은 리·사·정을 천지 만물의 요소와 시문의 요소로 여기며 리를 중심으로 삼는데, 이것은 전통에서 "문장은 기를 중심으로 한다."[284]는 명제와 다르다. 섭섭은 생명이 있는 존재는 기가 리·사·정의 전체를 꿰뚫고 있지만, 생명을 갖지 않은 경우는 기가 없는 반면 리·사·정이 있다고 보기 때문이다. 풀을 실례로 살펴보자. 초목이 말라버리면 기는 이미 없어진다.

> 초목에 기가 끊어지면 곧 시들게 되는 것이 리이다. 시들면 고목이 되는 것은 그 사이다.
> 고목이라고 어찌 형상·향배·고저·상하가 없겠는가? 이러한 정황(실상)이 곧 정이다.
> 초 목 기 단 즉 립 위 시 리 야 위 즉 성 고 목 기 사 야 고 목 기 무 형 상 향 배 고 저 상 하 즉 기
> 草木氣斷則立萎, 是理也. 萎則成枯木, 其事也. 枯木豈無形狀, 向背, 高低, 上下. 則其
> 정 야
> 情也.(『원시』「내편」상)

280 섭섭, 『원시』「내편」상: 三語蔽之, 曰理, 曰事, 曰情.
281 섭섭, 『원시』「내편」상: 先揆乎其理, 揆之于理而不謬, 則理得. 次徵諸事, 徵之于事而不悖, 則事得. 終絜諸情, 絜之于情而可通, 則情得.
282 섭섭, 『원시』「내편」상: 曰理, 曰事, 曰情三語, 大而乾坤以之定位, 日月以之運行, 以至一草一木一飛一走, 三者缺一則不成物. 文章者, 所以表天地萬物之情狀也.
283 섭섭, 『원시』「내편」상: 其能發生者, 理也. 其旣發生, 則事也. 旣已發生之後, 夭喬滋植, 情狀萬千, 咸有自得其趣, 則情也.
284 │ 조비, 『전론』「논문論文」: 文以氣爲主.

여기서 섭섭은 두 가지 기를 뒤섞는다. 하나는 우주의 기이다. 우주의 기가 만물로 변화되고, 생명이 있건 생명이 없건 모두 기이다. 다른 하나는 생명을 가진 존재의 기이다. 기의 이 두 가지 층위를 파악하는 것은 중국적 문화 우주를 이해하는 관건이다. 섭섭이 '리'를 우주 본체로 삼았다. 이는 한편으로 송나라 이학 이후에 기술화와 논리화가 학술 사상계에 미친 영향을 뚜렷이 보여주고, 다른 한편으로 리를 중심으로 우주를 이해할 때 명석화 경향을 보여준다.

섭섭의 이론에서 리로 기를 대체하여 논리화 경향을 보여주지만 리·사·정은 하나의 총체이다. 특별히 '사'와 '정'은 모두 동태적 특성을 뚜렷이 보여주고 또 '기를 중심으로 하는' 특성 중 본래 있는 활발한 동적 상태를 보존하고 있다.

4) 시의 주체적 조건: 재才·식識·담膽·력力

객관적 측면에서 보면 "리·사·정 이 세 가지는 우주 만물의 변하는 다양한 모습을 모두 포괄할 수 있다. 온갖 형태와 색깔, 음성과 모양 등은 모두 이를 벗어날 수 없다."[285] 주체적 측면에서 말하면 "재·식·담·력 이 네 가지는 이 마음의 신명神明을 모두 포괄할 수 있다. 모든 형태와 색깔, 소리와 모양 등은 이에 의지하지 않고는 선명하게 드러날 수가 없다."[286] 이 네 가지 중 가장 중요한 것은 '식(식견)'이다. 식견이 없으면 옛사람이 지은 많은 시를 마주하고도 누구를 배워야 할지 모르고 귀로 누가 이렇게 해야 한다거나 저렇게 해야 한다는 말을 들어도 누구의 말을 들어야 할지 모르게 된다. 긍정적인 측면에서 말하면 "식견이 있으면 옳고 그름이 분명해지고, 옳고 그름이 분명해지면 취하고 버릴 것이 정해진다. 다만 세상 사람의 뒤꿈치를 따라가지 않을 뿐만 아니라 옛사람의 뒤꿈치를 따라가지 않을 것이다."[287]

식견이 있으면 시인은 자기가 마땅히 어떻게 해야 할지, 무엇을 써야 할지, 누구를 위해 써야 할지, 어떻게 써야 할지 알게 된다. 이 때문에 식견은 주체 심리 조건으로 갖춰야 할 첫 번째 기초이다. 식견이 있으면 담(용기)의 중요성이 나오게 된다.

285 섭섭, 『원시』 「내편」 하: 曰理, 曰事, 曰情, 此三言者足以窮盡萬有之變態, 凡形形色色, 音聲狀貌, 擧不能越乎此.

286 섭섭, 『원시』 「내편」 하: 曰才, 曰膽, 曰識, 曰力, 此四言者所以窮盡此心之神明. 凡形形色色, 音聲狀貌, 無不待于此而爲之發宣昭著.

287 섭섭, 『원시』 「내편」 하: 唯有識則是非明, 是非明則取捨定, 不但不隨世人脚跟, 並亦不隨古人脚跟.

옛날 어느 현인이 '일을 이루는 것은 담력에 있다.'고 말했다. 문장의 창작은 천고에 길이 전할 일인데, 진실로 용기가 없다면 어찌 천고에까지 미칠 수 있겠는가? 따라서 나는 용기가 없으면 필묵이 위축된다고 말한다. 용기가 줄어들면 재능은 어디에서 발휘할 수 있겠는가?

<ruby>석현자언<rt>昔賢者言</rt></ruby> <ruby>성사재담<rt>成事在膽</rt></ruby> <ruby>문장천고사<rt>文章千古事</rt></ruby> <ruby>구무담<rt>苟無膽</rt></ruby> <ruby>하이능천고호<rt>何以能千古乎</rt></ruby> <ruby>오고왈<rt>吾故曰</rt></ruby> <ruby>무담즉필묵외축<rt>無膽則筆墨畏縮</rt></ruby>
昔賢者言, '成事在膽', 文章千古事, 苟無膽, 何以能千古乎? 吾故曰: 無膽則筆墨畏縮.

<ruby>담기굴의<rt>膽旣詘矣</rt></ruby> <ruby>재하유이득신호<rt>才何由而得伸乎</rt></ruby>
膽旣詘矣, 才何由而得伸乎?(『원시』「내편」하)

진정한 식견은 필연적으로 세상의 유행과 다르고 다른 사람과 다르므로 창작은 커다란 압력과 부딪치게 된다. 이때 용기가 없으면 더 좋은 식견도 뱃속에서 보관될 것이고 태가 배 안에서 죽고 말아 천지에 드러내어 공헌할 수 없게 된다.

식견은 무엇을 써야 할지, 어떻게 써야 할지 아는지 여부와 관련된다. 용기는 감히 쓸 수 있는지 여부와 관련된다. 역량은 쓸 수 있는지 여부와 잘 쓸 수 있는지 여부와 관련된다. 좌구명·사마천·가의·이백·두보·한유·소식은 "이와 같은 재능은 반드시 이를 실어 나를 만한 역량이 있어야 한다. 그 역량이 커야만 재능이 견실해질 수 있다. 지극히 견실하면 꺾을 수가 없게 된다. 그러므로 지극히 견실해지면 꺾을 수가 없으니 수많은 세대를 지나도 섞지(사라지지) 않는 것은 이 때문이다."[288] 이 때문에 섭섭은 "문장을 짓는 자는 역량이 없으면 스스로 일가를 이룰 수 없다."[289]라고 한다.

이러한 시각에서 보면 역량이 엄청 많으면 재주도 엄청 많다. "역량이 한 마을을 덮을 수 있다면 한 마을의 재능이 되고, 역량이 한 나라를 덮을 수 있다면 한 나라의 재능이 된다. 역량이 천하를 덮을 수 있다면 천하의 재능이 된다. 여기서 더 나아가 그 역량이 십 세·백 세·영원을 감당하기에 충분하다면 언어 표현의 섞지 않는 위업도 십 세·백 세·영원까지 영향을 미칠 것이다. 모두 그 역량으로 보상을 받는 것과 같다."[290]

재(재능)는 시인의 주체적 소질에서 가장 일반적으로 이론가들이 강조하는 것이다.

288 섭섭, 『원시』「내편」하: 如是之才, 必有其力以載之. 惟力大而才能堅, 故至堅而不可摧也, 歷千百代而不朽者以此.

289 섭섭, 『원시』「내편」하: 立言者, 無力則不能自成一家.

290 섭섭, 『원시』「내편」하: 力足以蓋一鄕, 則爲一鄕之才. 力足以蓋一國, 則爲一國之才. 力足以蓋天下, 則爲天下之才. 更進乎此, 其力足以十世, 足以百世, 足以終古, 則其立言不朽之業, 亦垂十世, 垂百世, 垂終古, 悉如其力以報之.

섭섭은 식견·용기·역량·재능을 심리 계통으로 여겨 어느 하나도 없어서는 안 된다고 보았다. 재능은 식견·용기·역량의 지지를 필요로 한다. "안으로 식견에서 얻어서 밖으로 드러내면 재능이 되고, 용기로 그 재능을 넓히고 역량으로 짊어진다. 온전하게 얻으면 그 재능이 온전히 나타나고, 반을 얻은 자는 그 재능의 반을 나타낸다. …… 대개 재능·용기·식견·역량 네 가지 조건은 서로 작용하며 서로 넘나든다. 만약 이 중 어느 한 가지라도 모자라게 되면 작가로 등단하기조차 어렵게 될 것이다."[291]

이 점은 바로 섭섭이 객체의 세 가지 구성 요소에서 '리(이치)'를 첫 번째로 놓고 주체의 네 가지 구성 요소에서 '식(식견)'을 첫 번째로 놓은 예와 같다.

핵심은 식견을 우선으로 하는 데에 있다. 식견이 없다면 리·사·정 세 가지 모두 기댈 곳이 없다. 식견이 없고 용기가 있으면 거짓되게 되고 어리석게 되며 무지하게 되고 그 말이 이치와 도에 어긋나게 되어 업신여기게 된다. 식견이 없고 재능이 있으면 논의가 자유롭게 펼쳐지고 사유가 민활하지만 옳고 그름이 뒤섞이고 흑백이 전도되어 재능이 오히려 장애물이 된다. 식견이 없고 역량이 있으면 극단적이고 거짓된 말로 사람을 잘못 인도하고 세상을 헷갈리게 할 수 있으니, 그 피해가 매우 크다. 마치 문단에 있으면 모두 풍아의 죄인이 되는 듯하다. 식견만 있으면 지나온 것을 알 수 있고 분발할 것을 알고 결단할 것을 알게 되니, 그런 뒤에라야 재능과 용기·역량에 모두 확실히 자신이 생겨 세상 사람들이 비난하든 칭찬하든 동요되는 바가 없게 된다. 어찌 다른 사람들의 옳고 그름에 근거하여 옳고 그름으로 여기는 일이 있겠는가?

요 재 선 지 이 식　 사 무 식　 즉 삼 자 구 무 소 탁　 무 식 이 유 담　 즉 위 망　 위 로 망　 위 무 지　 기 언
要在先之以識, 使無識, 則三者俱無所托. 無識而有膽, 則爲妄, 爲鹵莽, 爲無知, 其言

배 리 반 도　 멸 여 야　 무 식 이 유 재　 수 의 론 종 횡　 사 치 휘 곽　 이 시 비 효 란　 흑 백 전 도　 재 반
背理叛道, 蔑如也. 無識而有才, 雖議論縱橫, 思致揮霍, 而是非淆亂, 黑白顚倒, 才反

위 루 야　 무 식 이 유 력　 즉 견 벽 망 탄 지 사　 족 이 오 인 이 혹 세　 위 해 심 렬　 약 재 소 단　 균 위
爲累也. 無識而有力, 則堅僻妄誕之辭, 足以誤人而惑世, 爲害甚烈. 若在騷壇, 均爲

풍 아 지 죄 인　 유 유 식 즉 능 지 소 종　 지 소 분　 지 소 결　 이 후 재 여 담 력　 개 확 연 유 이 자 신
風雅之罪人. 惟有識則能知所從, 知所奮, 知所決, 而後才與膽力, 皆確然有以自信,

거 세 예 지　 이 불 위 기 소 요　 안 유 수 인 지 시 비 이 위 시 비 자 재
擧世譽之, 而不爲其所搖. 安有隨人之是非以爲是非者哉?(『원시』「내편」 하)

291 섭섭, 『원시』「내편」 하: 內得之于識而出之而爲才, 惟膽以張其才, 惟力以克荷之. 得全者其才見全, 得半者 其才見半. …… 大約才識膽力, 四者交相爲濟, 苟一有所歉, 則不可登作者之壇.

여기서 섭섭은 식견을 통하여 명청 시대의 사상에서 주장하는 마음 내키는 대로 행동하는 임성이행任性而行, 나는 스스로 나를 가지고 있다는 아자유아我自有我의 견실함에 도달했다. 주체의 요소 중에 '식견'을 강조하는 것은 마치 객체의 요소에서 '이치'와 같고, 모두 논리의 한 측면에 치우쳐 있다. 이 때문에 객체의 이치·일·실상과 주체의 재능·식견·용기·역량을 강조하면서 섭섭은 예술의 실례를 통해 이러한 특성을 예술적 특성으로 이끌어갔다. 이것이 바로 리·사·정에 대한 재해석이다.

5) 리·사·정의 예술적 재해석과 시가 미학 체계의 부족

리·사·정은 우주 만물의 보편적 법칙이다. 객체의 세 요소는 이론으로부터 파악하는 점에 치우쳐 있는데, 예술로서의 시에 대해 엄우 이래로 모두 이미 다음과 같은 사실을 알고 있다.

> 시의 궁극적인 지점은 끝없는 함축과 미묘한 사념에 있다. 시의 의지는 말할 수 있음과 말할 수 없음의 사이에 있고, 귀결은 이해할 수 있음과 이해할 수 없음의 만남에 달려 있다. 언어는 여기에 있지만 의미는 저기에 있으며, 자취를 잃고 형상을 떠나며, 논의를 끊어 사유를 끝까지 몰고 가서, 사람으로 하여금 아득하고 황홀한 경계로 이끌어가기 때문에 지극하다고 말한다.
>
> 시 지 지 처　묘 재 함 축 무 은　사 치 미 묘　기 기 탁 재 가 언 부 가 언 지 간　기 지 귀 재 가 해 여 불 가
> 詩之至處, 妙在含蓄無垠, 思致微渺, 其寄託在可言不可言之間, 其指歸在可解與不可
>
> 해 지 회　언 재 차 이 의 재 피　민 단 예 이 리 형 상　절 의 론 이 궁 사 유　인 인 우 명 막 황 홀 지 경
> 解之會, 言在此而意在彼, 泯端倪而離形象, 絕議論而窮思惟, 引人于冥漠恍惚之境,
>
> 소 이 위 지 야
> 所以爲至也.(『원시』「내편」하)

아주 강한 논리성을 띤 리·사·정으로 이러한 경계를 파악할 수 있을까? 섭섭은 시가 속에 보이는 리·사·정의 예술적 특징을 다음과 같이 제시했다.

> 말할 수 있는 이치는 사람마다 다 말할 수 있으니, 어찌 시인이 그것을 말할 필요가 있겠는가? 논증할 수 있는 일은 사람마다 다 서술할 수 있으니, 어찌 시인이 그것을 서술할 필요가 있는가? 반드시 언어로 표현할 수 없는 이치와 징험할 수 없는 일이

있어, 이를 자득과 의상의 뜻말에서 만나게 되면, 리와 사는 모두 환히 앞에 드러나
게 된다.

可言之理, 人人能言之, 又安在詩人之言之? 可證之事, 人人能述之, 又安在詩人之述
之? 必有不可言之理, 不可述之事, 遇之于默會意象之表, 而理與事莫不燦然于前者也.

<div align="right">(『원시』「내편」 하)</div>

섭섭은 두보의 4구시를 실례로 들었다. "노자 사당의 푸른 기와는 초겨울의 추위
밖에 있네."[292] "달빛은 궁궐의 하늘에 많기도 하구나."[293] "새벽 좋은 구름 밖에 젖어
있네."[294] "높은 성에서 낙엽 저절로 떨어지고."[295] 여기에서 설명하는 시의 리·사·
정은 논리에 따른 리·사·정과 다르다. 예술의 시각에서 출발하여 섭섭은 다음처럼
결론을 내렸다.

시인은 실제로 리·사·정을 표현해야 한다. 다른 사람이 말할 수 있는 것을 말하고,
다른 사람이 해석할 수 있는 것을 해석한다면 평범한 작품이 되고 만다. 오직 보통
사람이 말로 명명할 수 없는 이치, 시행하여 볼 수 없는 일, 지름길로 다가갈 수 없는
실상이 있으면 그윽하고 미묘한 경계를 리로 여기고, 상상을 사로 느끼고, 정신을 차
릴 수 없음을 정으로 느껴서 비로소 지극한 리·사·정의 언어가 된다.

作詩者, 實寫理事情. 可以言, 言, 可以解, 解, 則爲俗儒之作. 惟不可名言之理, 不可施
見之事, 不可徑達之情, 則幽渺以爲理, 想象以爲事, 惝恍以爲情, 方爲理至, 事至, 情
至之語.(『원시』「내편」 하)

292 | 두보의 「동일낙성북알현원황제묘冬日洛城北謁玄元皇帝廟」에 나오는 시구로 원문은 다음과 같다. "配極
玄都閎, 凭虛禁御長. 守祧嚴具禮, 掌節鎭非常. 碧瓦初寒外, 金莖一氣旁. 山河扶繡戶, 日月近雕梁. 仙李盤
根大, 猗蘭奕叶光. 世家遺舊史, 道德付今王."

293 | 두보의 「춘숙좌성春宿左省」에 나오는 시구로 원문은 다음과 같다. "花隱掖垣暮, 啾啾棲鳥過. 星臨萬戶
動, 月傍九霄多. 不寢聽金鑰, 因風想玉珂. 明朝有封事, 數問夜如何."

294 | 두보의 「선하기주곽숙선下夔州郭宿, 우습부득상안雨濕不得上岸, 별왕십이판관別王十二判官」에 나오는
시구로 원문은 다음과 같다. "依沙宿舸船, 石瀬月娟娟. 風起春燈亂, 江鳴夜雨懸. 晨鍾雲外濕, 勝地石堂
烟. 柔櫓輕鷗外, 含凄覺汝賢."

295 | 두보의 「만추배엄정공마가지범주晚秋陪嚴鄭公摩訶池泛舟」에 나오는 시구로 원문은 다음과 같다. "湍駛
風醒酒, 船回霧起堤. 高城秋自落, 雜樹晚相迷. 坐觸鴛鴦起, 巢傾翡翠低. 莫須驚白鷺, 爲件宿淸溪."

872

이것은 엄우의 "시에는 별다른 홍취가 있으니 리와 관계되는 것은 아니다."[296]라는 주장을 아주 적절하게 해석했고 한 걸음 더 진전된 점도 있다. 시의 형상학에서 높은 수준의 이론에 도달했다. 시는 특수한 방식으로 세계를 표현한다. 두보의 4구시에는 한편으로 예술 형상학의 리·사·정이 있고, 다른 한편으로 주체적 요소의 예술적 특수성이 담겨 있다.

이러한 방면에 대해 섭섭은 오히려 언급하지 않고 섭섭이 자기의 이론을 다음처럼 매듭짓고 있다. "아我(주체)의 네 조건, 즉 재·식·담·력이 물(객체)의 세 조건, 즉 리·사·정과 균형을 이루면 작가의 문장으로 합일되는데, 크게는 천지를 다스리고 작게는 동식물까지 미친다. 모든 영탄과 노래가 이를 떠나 이루어질 수가 없다."[297] 이때 주체 방면의 예술인 재·식·담·력이 어떻게 이론 방면의 재·식·담·력과 구별되는지 별다른 구분과 설명이 없다.

원래 이것은 굴원·사마천·육기·유협에서 시작되어 줄곧 이론가들이 토론한 민감한 문제이다. 여기서 마땅히 있어야 할 논술, 결론, 추진이 없으므로 섭섭의 이론은 체계적인 측면에서 부족함을 드러내게 되었다.

4. 왕국유(왕궈웨이)의 『인간사화』의 미학 체계

왕국유(왕궈웨이)의 『인간사화』는 송나라 이래의 『사론詞論』, 특별히 청나라 여러 학자의 사론에서 이루어놓은 기초 위에 사에 관한 자신의 중요한 이론을 제시했고 강령 형식의 정교하고 아름다운 구조를 보여주었다. 더욱 중요한 것은 미학 이론의 높은 수준으로부터 우주·인생·문예의 폭넓은 시야에서 사를 논의하고 있다는 점이다. 이 때문에 그의 『사론』은 사공도의 『24시품』처럼 예술의 각 장르를 아우르는 보편성을 갖추고 있다.

미학에서 말하면 『인간사화』는 사의 관점에서 예술의 형상성 문제를 제시하고 있다. 이것이 바로 그의 경계설이다. 이는 당 제국 이래로 논의된 의경 이론을 상대적으

296 엄우, 『창랑시화』: 詩有別趣, 非關理也.(김해명, 59)
297 섭섭, 『원시』「내편」하: 以在我之四, 衡在物之三, 合而爲作者之文章, 大之經緯天地, 細而一動一植, 咏嘆謳吟, 俱不能離而爲言者矣.

로 심도 있고 체계적으로 정리한 이론의 구축이다. 경계의 문제를 둘러싸고 왕국유(왕궈웨이)는 사라는 구체적인 예술 분야이면서 문예의 보편성에 대해 매우 중요한 이론 문제를 논의했다. 그는 63조목으로 중국적인 형식의 융통성 있는 체계적 구조를 세웠다.(아래에서 인용문 끝에 괄호 안 숫자를 제시하여 단락의 번호 순서를 삼았다.)

1) 경계와 그 분류

왕국유(왕궈웨이)는 대의를 밝히는 『인간사화』의 서두에서 다음과 같이 경계라는 『사론』의 중심 개념을 제시했다.

> 사는 경계를 으뜸으로 친다. 경계가 있으면 저절로 높은 품격이 이루어지고 저절로 빼어난 구절이 생겨난다. 오대와 북송의 사가 유독 탁월했던 까닭이 여기에 있다.
>
> (1) (류창교, 13~14; 조성천, 39)
>
> 사 이 경 계 위 상 유 경 계 즉 자 성 고 격 자 유 명 구 오 대 북 송 지 사 소 이 독 절 자 재 차
> 詞以境界爲上, 有境界則自成高格, 自有名句. 五代, 北宋之詞所以獨絶者在此.

여기에 세 가지 층위의 상호 관련된 논제가 포함되어 있다. 첫째, 사에서 가장 중요한 것은 경계이다. 이는 모든 기타 개념(격조·명구 등)을 통섭할 수 있는 최고의 개념이다. 이것이 바로 경계를 모든 중국 예술학 이론의 전통적인 계통 안에 놓아두게 된 까닭이다.

둘째, 경계가 오대 북송의 사에서 달성한 것이다. 바로 송나라 이래의 완약과 호방의 논쟁, 청나라 사학詞學 중의 북송을 높이거나 남송을 드높이는 이론적 배경에서 경계 자체의 예술적 발전관을 제시했다.

셋째, 사의 최고봉에는 경계가 있게 되었고, 예술의 보편성을 띤 높은 수준에 도달하게 되었다. 이제 예술의 보편성을 통해 경계를 말하고, 경계로부터 사를 말해야만 그 근본을 탐구할 수 있게 되었다. 이로써 경계를 중심으로 삼게 되었고, 모든 것은 예술과 관련된 중요한 문제로 종합되어 경계의 문제를 해결했을 뿐만 아니라 사와 예술의 모든 중요한 문제를 해결했다. 따라서 경계, 예술 발전의 규칙, 예술의 보편성은 『인간사화』에서 끊임없이 되풀이 이야기되는 세 가지 중심 개념이 되었다.

왕국유(왕궈웨이)는 중국 『사론』과 미학의 넓이뿐 아니라 중국에 들어온 서양 미학의

높은 수준에서 경계를 설명한다. 조경造境·사경寫境·유아지경有我之境·무아지경無我之境·물경物境·심경心境·대경大境·소경小境 등 중국과 서양의 이론으로부터 술어를 파악한다.

만든 경계가 있고 그린 경계가 있다. 이것이 이상과 사실이라는 두 파가 나뉘는 지점이다. 그러나 이 둘은 분별해내기가 퍽 어렵다. 위대한 시인이 만들어낸 경계는 반드시 자연에 부합하고, 그려낸 경계도 분명 이상에 가깝기 때문이다. (2) (류창교, 14~15; 조성천 39)

<small>유조경 유사경 차리상여사실이파지소유분 연이자파난분별 인대시인소조지경필</small>
有造境, 有寫境. 此理想與寫實二派之所有分. 然二者頗難分別, 因大詩人所造之境必

<small>합호자연 소사지경역필린우이상고야</small>
合乎自然, 所寫之境亦必鄰于理想故也.

'유아지경'이 있고 '무아지경'이 있다. "눈물 어린 눈으로 꽃에게 물어보니 꽃은 대답 없고, 어지러이 꽃잎만 그네 위로 날아갈 뿐." "어찌 견디랴! 외로운 객사, 꽃샘 추위에 갇혔어라. 두견새 울음 속에 석양은 지누나!"[298] 이런 것은 유아지경이다. "동쪽 울타리 밑에서 국화 꽃잎 따는데, 한가로이 남산이 보이네." "차가운 물결은 살랑살랑 일렁이고, 백조는 천천히 내려오네."[299] 이런 것은 무아지경이다. 유아지경은 자아의 입장에서 사물을 바라보기 때문에 사물이 모두 자아의 색채를 띠게 된다. 무아지경은 사물의 입장에서 사물을 바라보므로 어느 것이 자아이고, 어느 것이 사물인지 모른다. 옛사람들이 지은 사에는 유아지경을 그려낸 것이 많다. 그러나 애초부터 무아지경을 그려낼 수 없었던 것은 아니니, 이것은 호걸스런 선비들이 스스로 수립할 수 있는 것에 달렸을 뿐이다. (3) (류창교, 15~19; 조성천, 40~41)

<small>유유아지경 유무아지경 루안문화화불어 란홍비과추천거 가감고관폐춘한 두견</small>
有有我之境, 有無我之境. "淚眼問花花不語, 亂紅飛過秋千去", "可堪孤館閉春寒, 杜鵑

<small>성리사양모 유아지경야 채국동리하 유연견남산 한파담담기 백조유유하 무아</small>
聲裏斜陽暮", 有我之境也. "採菊東籬下, 悠然見南山", "寒波淡淡起, 白鳥悠悠下", 無我

<small>지경야 유아지경 이아관물 고물개저아지색채 무아지경 이물관물 고부지하자위</small>
之境也. 有我之境, 以我觀物, 故物皆著我之色彩. 無我之境, 以物觀物, 故不知何者爲

298 | 두 인용문은 각각 구양수, 「접련화蝶戀花: 정원심심심기허庭院深深深幾許」와 진관秦觀, 「답사행踏沙行」에 나오는 구절이다.

299 | 두 인용문은 각각 도연명, 「음주」 5와 원호문, 「영정유별潁亭留別」에 나오는 구절이다.

我, 何者爲物. 古人爲詞, 寫有我之境者爲多, 然未始不能寫無我之境, 此在豪傑之士
能者樹立耳.

무아지경은 사람이 오직 고요한 가운데 그것을 얻는다. 유아지경은 흔들림에서 고요
함으로 갈 때 그것을 얻는다. 그러므로 무아지경은 우미優美이고 유아지경은 숭고崇高
이다. (4) (류창교, 20; 조성천, 42)

無我之境, 人有于靜中得之. 有我之境, 于動之靜時得之. 故一優美, 一宏壯也.

자연 속의 사물은 상호 연관되어 있고 상호 제한하고 있다. 그러나 그것을 문학과
예술로 묘사할 때는 반드시 관계되고 제한하는 곳을 버린다. 비록 사실주의자라 해도
또한 이상주의자인 것이다. 또한 비록 어떠한 허구의 경계일지라도 그 제재는 반드시
자연에서 구하며, 그 구조 또한 반드시 자연의 법칙을 따른다. 그러므로 비록 이상주
의자라 해도 또한 사실주의자인 것이다. (5) (류창교, 20~21; 조성천, 43)

自然中之物, 互相關系, 互相限制. 然其寫之于文學及美術中也, 必遺其關系限制之
處. 故雖寫實家亦理想家也. 又雖如何虛構之境, 其材料必取之于自然, 而其構造亦必
從自然之法律. 故雖理想家亦寫實家也.

경계란 다만 경물만을 말하는 것이 아니고, 기쁨과 노여움, 슬픔과 즐거움 역시 인간
의 마음 속의 한 경계이다. 그러므로 참된 경물과 참된 감정을 잘 그려낼 수 있으면,
그것을 일컬어 경계가 있다고 하고, 그렇지 않으면 경계가 없다고 한다. (6) (류창교,
21; 조성천, 44)

境非獨謂景物也, 喜怒哀樂亦人心中之一境界, 故能寫眞景物, 眞感情者, 謂之有境
界. 否則謂之無境界.

경계에는 큰 것과 작은 것이 있는데 이로써 우열이 나뉘는 것은 아니다. "가랑비에
물고기가 뛰어오르고, 미풍에 제비는 비스듬히 날아가네."[300]가 어찌 "지는 해는 큰

깃발을 비추고 스산한 바람 속에서 말
이 울부짖는구나?"만 못하겠는가? "구
슬이 장식된 말은 한가롭게 작은 은고
리에 걸려 있네."가 어찌 "안개 속에
누대를 잃고, 달빛은 나루터 가는 길
을 잃게 하였네."[301]만 못하겠는가?

(8) (류창교, 23~24; 조성천, 45~46)


경 계 유 대 소 불 이 시 이 분 우 열 세 우
境界有大小, 不以是而分優劣. "細雨
어 아 출 미 풍 연 자 사 하 거 불 약 낙 일
魚兒出, 微風燕子斜", 何遽不若"落日
조 대 기 마 명 풍 소 소 보 한 괘 소 은 구
照大旗, 馬鳴風蕭蕭." "寶閑挂小銀鉤",
하 거 불 약 무 실 누 대 월 미 진 도 야
何遽不若"霧失樓臺, 月迷津渡"也.


〈그림 6-10〉 팔대산인화八大山人畵

서양 이론에서 이상주의자와 현실주
의자의 구분에서 나온 '조경造境'과 '사경
寫境'은 왕국유(왕궈웨이)가 보기에 이론적
인 측면에서 엄격하지 않았다. 중국에서
유래한 '무아지경'과 '유아지경'으로부터
더 많이 이야기할 수 있다. 이 두 가지 경
境과 실實을 묘사하는 심리 상태는 서로
관계되어 있다. 왕국유(왕궈웨이)는 이 두 가지 경과 서양 근대의 우미와 굉장宏壯(뒤에
'숭고崇高'로 번역됨)이라는 두 가지 미학 범주를 서로 관련시킨다. 왕국유(왕궈웨이)는 서양
의 이론파와 현실파, 조경과 사경에 대한 이해는 그다지 깊지 않은 듯하며, 우미와 숭고
에 대한 파악도 그다지 깊이가 없다. 그러나 이렇게 하여 무아지경과 유아지경의 구분
은 바로 세계 미학의 보편성을 얻게 된다.
이렇게 경계는 세 가지 측면으로부터 구분된다. 풍격으로 말하면 '유아지경(굉장/숭

300 | 두 인용문은 각각 두보, 「수함견심水檻遣心」과 「후출새後出塞」에 나오는 구절이다.
301 | 두 인용문은 각각 진관, 「완계사浣溪沙」와 「답사행踏沙行」에 나오는 구절이다.

고)'과 '무아지경(우미)'으로 나눌 수 있고, 경계의 내용으로 말하면 '물경物境'과 '심경心境'으로 나눌 수 있고, 경의 물상物象과 정상情象의 성격으로 말하면 '대경大境'과 '소경小境'으로 나눌 수 있다. 경의 유아와 무아, 큰 것과 작은 것을 설명할 때, 왕국유(왕궈웨이)는 모두 사詞의 실례를 들기도 하고 또 시詩의 실례를 들기도 한다. 경계는 이미 사가 예술의 보편적인 측면에서 다룰 만한 개념으로 상승했다는 점을 함축하고 있다.

2) 경계와 예술 구조

『인간사화』에서 많은 단락이 예술 구조에서 경계를 강조하고 있다.

> 온정균의 사는 구절이 뛰어나고, 위장의 사는 골격이 뛰어나며, 이욱의 사는 그 정신이 뛰어났다. (14) (류창교, 36; 조성천, 53)

온 비 경 지 사 　 구 수 야 　 위 단 이 지 사 　 골 수 야 　 이 중 광 지 사 　 신 수 야
溫飛卿之詞, 句秀也. 韋端已之詞, 骨秀也. 李重光之詞, 神秀也.

> 이백은 순순히 기상으로 뛰어났다. "가을 바람 부는데, 지는 해는 한나라 무덤과 궁궐을 비추네." 이 적막한 여덟 마디가 마침내 오랜 세월 동안 높은 곳에 올라 먼 곳을 바라보며 시를 읊는 시인들의 입을 다물게 했다. (10) (류창교, 29; 조성천, 48~49)

태 백 순 이 기 상 승 　 서 풍 잔 조 　 한 가 릉 궐 　 요 요 팔 자 　 수 관 천 고 등 림 지 구
太白純以氣象勝, "西風殘照, 漢家陵闕", 寥寥八字, 遂關千古登臨之口.

> "비바람 몰아쳐 어둑어둑한데 닭 울음소리 그치지 않네." [302] "산은 깎아지른 듯 높아 해를 가리웠고, 아래로는 많은 비 뿌려 어두운데 싸락눈은 끝없이 흩날리고 구름이 뭉게뭉게 하늘을 떠받들고 있네." [303] "나무마다 온통 가을빛이요 산마다 오로지 떨어지는 햇빛" [304] "어찌 견디랴! 외로운 객사 꽃샘추위에 갇혔어라, 두견새 울음 속에 석양은 지누나!" 이 모두는 기상이 서로 비슷하다. (30) (류창교, 65~66; 조성천, 72~73)

풍 우 여 회 　 계 명 불 이 　 산 준 고 이 폐 일 혜 　 하 유 회 이 다 우 　 산 설 분 기 무 은 혜 　 운 비 비 이 승
"風雨如晦, 鷄鳴不已." "山峻高以蔽日兮, 下幽晦以多雨, 霰雪紛其無垠兮, 雲霏霏而承

302 ㅣ이 인용문은 『시경』「정풍·풍우風雨」에 나오는 구절이다.
303 ㅣ이 인용문은 『초사』「섭강涉江」에 나오는 구절이다.
304 ㅣ이 인용문은 왕적王績, 「야망野望」에 나오는 구절이다.

우　　수수개추색　산산진락휘　　가감고관폐춘한　두견성리석양모　　기상개사지
字." "樹樹皆秋色, 山山盡落暉." "可堪孤館閉春寒, 杜鵑聲裏夕陽暮." 氣象皆似之.

"붉은 살구나무 가지 끝에 봄기운이 아우성치네."는 '아우성치다'라는 한 마디를 써서 경계가 완전히 나타났다.[305] "구름이 흩어지고 달이 나오니, 꽃이 그림자를 희롱하네."는 '희롱하네'라는 한 마디를 써서 경계가 완전히 드러났다.[306] (7) (류창교, 22~23; 조성천, 44)

홍행지두춘의뇨　　착일뇨자　이경계전출　　운파월래화농영　　착일농자　이경계전
"紅杏枝頭春意鬧", 着一'鬧'字, 而境界全出. "雲波月來花弄影", 着一'弄'字, 以境界全
출의
出矣.

주방언의 사는 심원한 운치에서는 구양수와 진관(1049~1110)[307]에 미치지 못하지만 오직 감정을 말하고 사물을 드러내는 데서 뛰어난 기교를 다 부렸으니 그러므로 제일류의 작가가 되는 데 손색이 없다. 다만 가락을 창조하는 재주는 많으나 뜻을 창조하는 재주가 적음을 아쉬워할 뿐이다. (33) (류창교, 73; 조성천, 76~77)

주미성심원지치불급구양수　진관　유언정체물　궁극공교　고부실위일류지작자　단한
周美成深遠之致不及歐陽修 秦觀, 唯言情體物, 窮極工巧, 故不失爲一流之作者, 但恨
기창조지재다　창의지재소이
其創調之才多, 創意之才少耳.

고금의 사인 중에 격식과 음조가 높기로는 강기만한 자가 없다. 안타깝게도 의경에 힘을 쓰지 않아 언어 밖의 맛이라든가 줄 밖의 울림이 없어 끝내 일류 작가에 들어갈 수 없다. (42) (류창교, 95~96; 조성천, 90)

고금사인격조지고무여강백석　석불우의경상용력　고각무언외지미　현외지향　종불
古今詞人格調之高無如姜白石. 惜不于意境上用力, 故覺無言外之味, 弦外之響, 終不
능여우제일류지작자야
能與于第一流之作者也.

305 ㅣ이 인용문은 송기宋祁, 「옥루춘玉樓春・춘경春景」에 나오는 구절이다.
306 ㅣ이 인용문은 장선張先, 「천선자天仙子」에 나오는 구절이다.
307 ㅣ진관秦觀은 북송 때 양주揚州 고우高郵(지금의 강소(장쑤)성 고우(가오여우)高郵시) 출신으로 자가 소유少遊, 호가 회해거사淮海居士이다. 시와 고문에 뛰어났고 소문사학사蘇門四學士의 한 사람으로 알려졌다. 저서로 『회해집淮海集』과 『회해장단구淮海長短句』가 있다.

예술은 구조상에서 기본적으로 신神·골골骨·육육肉으로 나눌 수 있고 작품은 세 가지 방면에서 잘 식별할 수 있다. 앞서 거론했던 이백·위장·온정균의 경우가 그러하다. 신이라는 층위에서 훌륭하지 않아 경계가 있다고 간주할 수가 없다. 이 때문에 위장과 온정균은 『인간사화』에서 그다지 지위가 높지 않다. 마찬가지로 주방언(1056~1121)[308]은 '뜻〔意〕'을 창작하는 재주를 드러낼 때 일류의 사인이 되고, '조화〔調〕'를 창작하는 재주를 드러낼 때 사람들이 매우 아쉬워했다.

강기는 격조만 있지 '의'경이 없다. 이 때문에 일류의 작가 안에 들지 못하고 배척되었다. 사실 격조와 자구에서 노력하여 경계를 위해 도움이 되어야 비로소 좋다고 할 수 있다. 예컨대 송기(998~1061)[309]의 사구詞句 중 '뇨鬧' 자는 장선의 사에 보이는 '농弄' 자 같다. 이를 통해 왕국유(왕궈웨이)는 경계를 논하면서 정신〔神〕을 중시하지 모습〔貌〕을 중시하지 않으며 기상을 중시하지 형식과 기교를 중시하지 않는다는 것을 알 수 있다. 중요한 것은 정신 경계이지 겉으로 드러난 형상에 있지 않다.

사의 전아함과 음탕함[310]은 정신에 있지 모습에 있지 않다. 구양수와 진관은 비록 연정의 가사를 지었지만 끝내 품격이 있었다. 주방언에 비교하면 숙녀와 기생의 차이가 있다. (32) (류창교, 72; 조성천, 75)

사 지 아 정　재 신 부 재 모　영 숙　소 유 수 작 염 어　종 유 품 격　방 지 미 성　변 유 숙 녀 여 창 기
詞之雅鄭,　在神不在貌.　永叔,　少游雖作艷語,　終有品格.　方之美成,　便有淑女與娼妓

지 별
之別.

308 ｜ 주방언周邦彦은 북송 때 전당錢唐(지금의 절강(저장)성 항주(항저우)시) 출신으로 자가 미성美成, 호가 청진거사淸眞居士이다. 관직은 태학정太學正·여주교수廬州敎授·지표수현知漂水縣 등을 지냈다. 사詞 작가로서 휘종徽宗 때에는 음악을 관장하는 대성부大晟府의 제거가 되어 고금의 악률을 정리했다. 음률에 정통해 새로운 노랫가락을 많이 창작했다. 규방이나 나그네의 정서를 표현한 작품이 많고, 경물을 노래한 작품도 있다. 격률이 근엄하고 언어는 완곡하며 아름다웠다. 격률파格律派의 조종이 되었다. 저서로 그의 사를 모은 『청진거사집淸眞居士集』이 있다.

309 ｜ 송기宋祁는 북송 시대의 문학가로 옹구雍區(지금의 하남(허난)성 기(치)杞현) 출신으로 자가 자경子京이다. 구양수와 『신당서』를 함께 편찬한 적이 있다. 시와 사는 개인 생활을 토로한 작품이 많고 만당오대晚唐五代의 화려한 분위기가 남아 있지만 구상이 새롭고 묘사가 생동적이라고 평가된다. 저서로 『송경문집宋景文集』이 있다.

310 ｜ 정鄭은 원래 춘추전국 시대의 나라 이름이지만 음악의 맥락에서 기준과 아정의 뜻으로 쓰이는 아雅와 반대된다. 당시 정성鄭聲은 퇴폐적이고 향락의 음악을 가리켰다. 여기서 정鄭도 정성의 맥락을 나타낸다.

소식의 사는 활달하고 신기질의 사는 호탕하다. 두 사람의 흉금이 없으면서 그 사를 배우는 것은 마치 동시가 서시가 가슴 두드리는 것을 흉내 내는 것과 같다.[311] (44)

(류창교, 98; 조성천, 92)

<div style="text-align:center">

동 파 지 사 광　가 헌 지 사 호　무 이 인 지 흉 금 이 학 기 사　유 동 시 지 효 봉 심 야
東坡之詞曠, 稼軒之詞豪. 無二人之胸襟而學其詞. 猶東施之效捧心也.

</div>

내재적인 것을 중시하면 경계가 생겨날 수 있고 형식을 중시하면 도리어 극단으로 치우치고 잘못으로 나아갈 수 있다. 내재적인 것이 있고 직접 전달하면 경계가 있게 되고, 형식과 기교에서 갈피를 잡지 못하면 진정眞情의 전달을 가로막아 '격隔'의 병통을 빚게 된다. 격은 바로 진정과 서로 가로막아 진정이 보이지 않게 되는데 어떻게 경계에 이르겠는가? 바로 앞에서 인용한 대로(옮긴이 주: 제6장 제4절 제1항) "참된 경물과 참된 감정을 잘 그려낼 수 있으면, 그것을 일컬어 경계가 있다고 하고, 그렇지 않으면 경계가 없다고 한다."[312]

더욱 자세하게 말하면 "대가의 작품은 감정을 표현하면 반드시 사람의 가슴속 깊이 스며들고, 경치를 묘사하면 반드시 사람의 귀와 눈을 확 트이게 한다. 그 말이 입에서 자연스럽게 나와 나타나는 것이 바로잡고 주무르고 꾸미고 묶은 모양이 없다. 대가가 본 바가 참되고 아는 바가 깊기 때문이다. 시와 사가 모두 그러하다. 이에 의거하여 고금의 작자를 평가해본다면 큰 잘못이 없을 것이다."[313] 이상과 같이 말한 대로 된다면 가로막히지 않고, 그렇게 되지 않으면 가로막히게 된다.

살아봤자 백 년에 못 되는데 언제나 천 년의 근심을 품고 있네, 낮은 짧고 괴롭게도 밤은 기니 어찌 등불을 잡고 놀지 않겠는가?" "단약 복용하여 신선 되려다가 대부분 약 때문에 잘못되었네. 맛 나는 술 마시고 명주 비단 옷 걸치느니만 못하리."[314] 감정을 묘사함이 이와 같아야 비로소 '가로막히지 않는다'. "동쪽 울타리 밑에서 국화

311 ㅣ 동시東施는 『장자』「천운天運」에 나오는 동시효빈東施效顰의 고사를 가리킨다. 서시는 원래 심장 질환을 앓아 통증을 느낄 때마다 눈살을 찌푸렸지만 예뻤던 터라 좋게 보았지만 옆 동네 추녀로 널리 알려진 동시는 서시의 동작을 흉내 내어 눈살을 찌푸렸지만 사람들이 더 싫어했다.

312 ㅣ 『인간사화』 6: 能寫眞景物, 眞感情者, 謂之有境界. 否則謂之無境界.(류창교, 21; 조성천, 44)

313 ㅣ 『인간사화』 56: 大家之作, 其言情也必沁人心脾, 其寫境也必豁人耳目, 其詞脫口而出, 無矯揉妝束之態, 以其所見者眞, 所知者深也. 詩詞皆然, 持此以衡古今之作者, 可無大誤矣.(류창교, 114; 조성천, 107)

314 ㅣ 두 인용문은 각각 『고시古詩』 19수 중 제15수와 제13수이다.

꽃잎 따는데 한가로이 남산이 보이네. 산 기운은 저녁 되어 더욱 아름답고 나는 새들은 서로 더불어 돌아오네."[315] "하늘은 둥근 천막처럼 사방 들판을 뒤덮었네. 하늘은 푸릇푸릇 들판은 끝없이 펼쳐졌는데 바람이 불어 풀이 고개를 숙이니 소와 양이 보이네."[316] 정경을 묘사함이 이와 같아야 비로소 '가로막히지 않았다'. (41) (류창교, 93~94; 조성천, 88~89)

생년불만백 상회천년우 주단고야장 하불병촉유 복식구신선 다위약소오 불여
"生年不滿百, 常懷千年憂, 晝短苦夜長, 何不秉燭游", "服食求神仙, 多爲藥所誤, 不如

음미주 피복환여소 사정여차 방위불격 채국동리하 유연견남산 산기일석가
飮美酒, 被服紈與素", 寫情如此, 方爲不隔. "採菊東籬下, 悠然見南山, 山氣日夕佳,

비조상여환 천사궁려 롱개사야 천창창 야망망 풍취초저견우양 사경여차 방
飛鳥相與還." "天似穹廬, 籠蓋四野, 天蒼蒼, 野茫茫, 風吹草低見牛羊", 寫景如此, 方

위불격
爲不隔.

가로막힘과 가로막히지 않음의 차이를 묻는다면 "도연명과 사령운의 시는 가로막히지 않았고 안연지의 경우는 조금 가로막혔다. 소식의 시는 가로막히지 않았고 황정견의 경우는 조금 가로막혔다."라고 말하겠다. "연못에 봄 풀 피어나네." "빈 대들보에 제비집 흙 떨어지네."[317] 등의 두 구는 절묘하게 오직 가로막히지 않는 것에 있다. 사도 이와 같다. 한 사인에 한 수로 비평한다면 구양수의 시 「소년의 유랑〔少年遊〕· 봄풀의 노래〔詠春草〕」의 위 반쪽을 보면 "열두 난간에 기대어 홀로 봄 맞으니, 맑고 푸른 풀이 멀리 구름에 닿아 있네. 천 리 길 만 리 길을 이월 삼월에, 길 떠나는 행색은 사람을 시름에 젖게 하네." 말마다 모두 눈앞에 있는 듯하여 가로막히지 않았다. 그러나 위 작품의 아래를 보면 "사씨 집 연못가, 강엄의 갯가"라고 한 구절에 이르러서는 가로막혔다.[318] 강기의 「비취 누대의 노래〔翠樓吟〕」에서 "이곳에는 마땅히 노래의 신선이 있어서 흰 구름과 황학 타고, 그대와 더불어 노니네. 옥 사다리 올라 한참 바라보니, 아! 우거진 풀은 천 리에 뻗어 있구나!"는 가로막히지 않았다. "술로 푸닥거리하여 근심 없애고, 꽃은 영웅의 기개를 녹이네."에 이르면 가로막힌다. 그러나 남송의 시는

315 | 이 인용문은 도연명, 「음주」 5에 나오는 구절이다.
316 | 이 인용문은 「칙륵가勅勒歌」에 나온다.
317 | 두 인용문은 각각 사령운, 「등지상루登池上樓」와 설도형, 「석석염昔昔鹽」에 나오는 구절이다.
318 | 사가지상謝家池上에서는 사령운의 "지당생춘초池塘生春草"가, 강엄포반江淹蒲畔에서는 강엄의 「별부別賦」가 전고로 사용되고 있다.

비록 가로막히지 않은 곳이 있긴 하지만 이전 시대의 사람에 비한다면 자연히 얕음과 깊음, 두터움과 엷음의 차이가 있다. (40) (류창교, 90~92; 조성천, 85~86)

間隔與不隔之別, 曰: 塗謝之詩不隔, 延年則稍隔矣. 東坡之詩不隔, 山谷則稍隔矣.

"池塘生春草", "空梁落燕泥" 第二句, 妙處唯在不隔. 詞亦如是. 卽以一人一詞論, 如歐

陽公「少年游」詠春草, 上半闋云: "欄干十二獨凭春, 晴碧遠連雲. 二月三月, 千里萬里,

行色苦愁人." 句句都在目前, 便是不隔. 至云: "謝家池上, 江淹浦畔", 則是隔矣. 白石

「翠樓吟」: "此地, 宜有詞仙, 擁素雲黃鶴, 與君游戲. 玉梯凝望久, 歎芳草, 萋萋千里."

便是不隔. 至"酒祓淸愁, 花消英氣", 然南宋詞雖不隔處, 比之前人, 自有淺深厚薄之別.

이러한 얕음과 깊음, 두터움과 엷음의 구별은 바로 경계가 더욱 깊고 두터운 것을 요구하는 데에 있다. 이것이 바로 『인간사화』에서 보여주고 있듯이 『시경』『초사』, 위 · 진 · 육조에서 당 · 송 · 원 · 청 이래로 경계가 있는 시 · 사 · 가 · 곡에 포함된 일종의 기상이다. 이러한 기상은 다음에서 살펴보자.

3) 경계의 핵심

『인간사화』는 시작하자마자 처음 몇 조목에 걸쳐 이미 경계가 '유아' '무아' '물경' '심경' '대경' '소경'으로 우열을 가리지 않는다고 설명한다. 이러한 용어는 모두 직접적으로 드러나는 형상이고 경계의 관건은 형상 속에 스며든 '말 너머의 뜻, 줄 너머의 울림'에 있기 때문이다. 이 운치 너머 정치는 주로 아래 인용문에 나타나는 대로 우주 인생의 깊은 경지이다.

니체는 "모든 문학 중에서 나는 피로 쓴 것을 좋아한다."라고 말했다.[319] 이욱[320]의

319 | 니체가 말하는 피는 문학의 진정성을 가리킨다. 이와 관련해서 니체, 장희창 옮김, 『차라투스트라는 이렇게 말했다』, 민음사, 2004, 50쪽. "나는 글로 쓰인 모든 것들 가운데서 오로지 피로 쓰인 것만을 사랑한다. 피로 쓰라. 그러면 그대는 피가 곧 정신인 것을 알게 되리라. 타인의 피를 이해하기는 쉬운 일이 아니다. 나는 빈둥거리며 책을 읽는 자들을 증오한다."

사는 참으로 이른바 피로 쓴 글이다. 북송의 휘종[321]의 「연산의 정자〔燕山亭〕」라는 사도 대략 그것과 비슷하다. 휘종은 자기 신세에 대한 슬픔을 말한 것에 불과하고, 이욱은 엄연히 붓다와 그리스도가 인류의 죄악을 짊어진 뜻을 가지고 있으니 그 크기는 진실로 똑같지 않다. (18) (류창교, 42~44; 조성천, 58)

니 채 설 일 체 문 학 여 애 이 혈 서 자 후 주 지 사 진 소 위 혈 서 자 야 송 도 군 황 제 연 산 정
尼采說, 一切文學, 余愛以血書者. 后主之詞, 眞所謂血書者也. 宋道君皇帝「燕山亭」

사 역 략 사 지 연 도 군 불 과 자 도 신 세 지 척 후 주 즉 엄 유 석 가 기 독 담 하 인 류 죄 악 지 의 기
詞亦略似之. 然道君不過自道身世之戚, 后主則儼有釋迦基督擔荷人類罪惡之意, 其

대 소 고 부 동 의
大小固不同矣.

사는 이욱에 이르러 시야가 비로소 커졌고 감개가 마침내 깊어졌으며, 결국 악공의 사가 문인 사대부의 사로 변하게 되었다. …… "본래 인생이란 길이 한스러운 것, 물이 길이 동쪽으로 흐르는 것과 같네." "흐르는 물에 꽃 지며 봄이 떠나니, 하늘 나라와 인간 세상이 마치 떨어져 있듯이."[322] 온정균의 『금전집金荃集』과 위장의 『완화집浣花集』에 이런 기상이 있을 수 있는가? (15) (류창교, 36~38; 조성천, 53~54)

사 지 이 후 주 이 안 계 시 대 감 개 수 심 수 변 령 공 지 사 이 위 사 대 부 지 사 자 시 인 생
詞至李后主而眼界始大, 感慨遂深, 遂變伶工之詞而爲士大夫之詞. …… "自是人生

장 한 수 장 동 류 수 낙 화 춘 거 야 천 상 인 간 금 전 완 화 능 유 차 기 상 야
長恨水長東!" "流水落花春去也, 天上人間!" 『金荃』 『浣花』能有此氣象耶.

사인詞人은 갓난아이의 마음[323]을 잃어버리지 않은 자이다. 그러므로 깊은 궁궐 속에서 태어나, 부인의 손에서 길러진 것이 임금으로서 이욱의 단점이 되지만 사인으로서

320 ｜ 이후주李後主는 오대십국 시대 남당南唐의 군주 이욱李煜(재위 961~975)을 가리킨다. 중주中主 이경李璟의 여섯째 아들이다. 태자 이기李冀부터 다섯 아들이 모두 죽어 그는 오왕吳王에 봉해졌다가 건륭建隆 2년(961) 태자가 되었다. 즉위하자 송나라의 정삭正朔을 받들면서 강남국주江南國主라 불렸다. 예술가 기질의 정치가로 정치 정세가 급박한 상황에서도 적극적인 대책을 세우지 못하고 근심에 쌓인 채 신하들과 주연에 빠져 국가의 멸망을 초래하고, 포로가 되어 송나라 태종에게 살해당했다. 음률에 정통하고 사詞의 작자로 이름이 높았다.

321 ｜ 도군황제道君皇帝는 북송 마지막 황제 휘종 조길趙佶을 가리킨다. 휘종은 도교를 숭상하여 자신을 '교주도군황제教主道君皇帝'로 불렀기 때문이다.

322 ｜ 두 인용문은 각각 이욱, 「오야제烏夜啼」와 「낭도사령浪淘沙令」에 나오는 구절이다.

323 ｜ 적자지심赤子之心은 원래 핏덩이 상태의 아이를 가리키는데 맹자는 가장 순수한 인간으로 보았다. 원매는 같은 내용을 시인과 연결지었고 이지는 동심童心으로 확대 해석했다. 왕국유(왕궈웨이)는 이러한 흐름을 이어받고 다시 니체와 쇼펜하우어의 천재를 수용하여 이를 종합하고 있다. 이와 관련해서 조성천 옮김, 『인간사화』, 55~56쪽 각주 49 참조.

바로 이욱의 장점이 되었다. (16) (류창교, 40; 조성천, 55)

사 인 자　불 실 기 적 자 지 심 야　고 생 우 심 관 지 중　장 우 부 인 지 수　시 후 주 위 인 군 소 단 처
詞人者, 不失其赤子之心也. 故生于深官之中, 長于婦人之手, 是后主爲人君所短處,

역 위 사 인 소 장 처
亦爲詞人所長處.

객관 시인[324]은 세상 경험을 많이 하지 않을 수 없다. 세상 경험이 깊을수록 제재는 더욱 풍부해지고 더욱 변화하니 『수호전』과 『홍루몽』의 작자가 그러하다. 주관 시인은 세상 경험을 많이 할 필요가 없다. 세상 경험이 얕을수록 성정은 더욱 진실하니, 이욱이 그러하다. (17) (류창교, 40~41; 조성천, 57)

객 관 지 시 인 불 가 불 다 열 세　열 세 유 심 즉 재 료 유 풍 부　유 변 화　수 호 전　홍 루 몽 지 작
客觀之詩人不可不多閱世, 閱世愈深則材料愈豐富, 愈變化, 『水湖傳』『紅樓夢』之作

자 시 야　주 관 지 시 인　불 필 다 열 세　열 세 유 천 이 성 정 유 진　이 후 주 시 야
者是也. 主觀之詩人, 不必多閱世, 閱世愈淺而性情愈眞, 李后主是也.

납란성덕(1654~1685)[325]은 자연 그대로의 눈으로 사물을 관찰하고 자연 그대의 혀로 감정을 말했다. 이것은 이 사람이 중원에 막 들어왔지만 한족의 기풍(문화)에 물들지 않았기 때문으로 진실하고 절실함이 이와 같을 수 있었으니, 북송 이래로 이 한 사람뿐이다. (52) (류창교, 109; 조성천, 102)

납 란 용 약 이 자 연 지 안 관 물　이 자 연 지 설 언 정　차 유 초 입 중 원　미 염 한 인 풍 기　고 능 진 절
納蘭容若以自然之眼觀物, 以自然之舌言情, 此有初入中原, 未染漢人風氣, 故能眞切

여 차　북 송 이 래　일 인 이 이
如此. 北宋以來, 一人而已.

풍몽화(1842~1927)[326]가 『송나라 61명의 사선집』「서문」에서 다음처럼 말했다. "진관

324 ㅣ 객관 시인은 서사 시인을 가리키고 그 아래의 주관 시인은 서정 시인을 가리킨다.
325 ㅣ 납란성덕納蘭成德은 청나라 만주 정황기인正黃旗人 출신으로 자가 용약容若, 호가 능가산楞伽山이다. 시와 문장에 뛰어났고 사에 특히 뛰어났다. 그의 사는 오대의 이후주를 받들어 짧은 노래[小令]에 뛰어났으며 맑고 신선하고 슬프고 아름답다. 사집으로 『음수사飮水詞』 4권이 있는데 나중에 『납란사納蘭詞』 5권과 『보유補遺』 1권으로 편집되었다. 『전당시선全唐詩選』과 『사운정로詞韻正略』 등을 짓고 『통지당시집通志堂詩集』 5권과 문집 5권 『통지당구경해通志堂九經解』 1천8백여 권을 남겼다.
326 ㅣ 풍몽화馮夢華는 청 말 민국 초 강소江蘇 금단金壇(지금의 강소(장쑤) 금단(진단)金壇시) 출신으로 이름이 풍후馮煦, 호가 호암蒿庵이다. 어머니 주씨朱氏가 꿈에 한 승려가 꽃을 들고 방에 들어왔는데, 깨고 나니 그가 생겨 몽화夢華라고 자字를 지었다고 한다. 젊어서부터 사부를 잘 지어 강남재자江南才子들의 주목을 받았다. 관직은 사천안찰사四川按察使와 안휘순무安徽巡撫에 이르렀다. 저서에 『몽향실사집蒙香

과 안기도(1041~1100)[327]는 옛날의 상심했던 사람들이다. 그 담담한 말들은 모두 맛이 있고 평이한 말들은 모두 운치가 있다." 내가 생각하기에 이런 말은 오직 진관에게만 해당할 수 있다. (28) (류창교, 63; 조성천, 70)

풍몽화 송육십일가사선 서례 위 회남 소산 고지상심인야 기담어개유미 천어
馮夢華『宋六十一家詞選』「序例」謂, "淮南·小山, 古之傷心人也, 其淡語皆有味, 淺語

개유치 여위차유회해족이당지
皆有致." 余謂此唯淮海足以當之.

"내가 사방을 바라보니, 움츠러들어 달릴 곳이 없구나."[328]는 시인이 삶을 걱정한 것 이다. "어젯밤 가을 바람에 푸른 나무 시들었네, 홀로 높은 누대에 올라, 하늘 끝닿은 길을 하염없이 바라보네."[329]는 그것과 유사하다. "온종일 수레 달렸는데, 나루터 물 어볼 사람 못 만났네."[330]는 시인이 세상을 걱정한 것이다. "백 가지 풀과 천 가지 꽃이 한식날 길가에 피었는데, 아름다운 수레는 어느 집 나무에 매었는가?"[331]가 그것 과 비슷하다. (25) (류창교, 55~56; 조성천, 66)

아 첨 사 방 축 축 미 소 빙 시 인 지 우 생 야 작 야 서 풍 조 벽 수 독 상 고 루 망 진 천 애 로
"我瞻四方, 蹙蹙靡所騁" 詩人之憂生也. "昨夜西風凋碧樹, 獨上高樓, 望盡天涯路"

사 지 종 일 치 거 주 불 견 소 문 진 시 인 지 우 세 야 백 초 천 화 한 식 로 향 거 계 재 수 가 수
似之. "終日馳去走, 不見所間津", 詩人之憂世也. "百草千花寒食路, 香車系在誰家樹"

사 지
似之.

왕국유(왕궈웨이)는 니체의 말을 인용하고 붓다와 그리스도의 실례를 통해 문예가 도 달한 우주적 높이가 철학과 종교의 고도와 같다는 것을 분명히 주장하려고 했다. 이는 『시경』이래 있던 삶을 근심하는 '우생憂生', 세상을 근심하는 '우세憂世'의 포부이다. 사詞라는 예술 형식으로서 우주 인생의 높이에 도달하려면 주로 '갓난아이의 마음'과 '자연스러운 눈'을 통해 얻게 된다. 세상일에 어둡지 않고 성정이 더욱 참된 이후주와

室詞集』이 있다.

327 ｜ 안기도晏幾道는 강서江西 임천臨川(지금의 강서(장시) 무주(푸저우)撫州시 임천(린촨)臨川구) 출신으로 자가 숙원叔原, 호가 소산小山이다. 사집으로 『소산사小山詞』가 있다.
328 ｜ 이 인용문은 『시경』「소아·절남산節南山」에 나오는 구절이다.
329 ｜ 이 인용문은 안수, 「접련화蝶戀花」에 나오는 구절이다.
330 ｜ 이 인용문은 도연명, 「음주」제20수에 나오는 구절이다.
331 ｜ 이 인용문은 풍연사, 「작답지鵲踏枝」제8수에 나오는 구절이다.

납란성덕은 왕국유가 제시한 주관적 시인의 전형이 되었다.

통틀어 말하면 세상 경험이 적은 주관 시인이든 또 세상 경험이 많은 객관 시인이든 갖출 필요가 있는 것은 모두 참된 성정이고 깊이 감개하며 인생과 세상을 근심하는 마음이다. 이러한 인생과 세상을 근심하는 마음을 창작하는 회포의 높이로 이끌어 올린 대목은 바로 다음과 같다.

> 시인은 우주와 인생에 대해 반드시 그 안으로 들어가야 하고, 또한 반드시 그 밖으로 나와야 한다. 그 안으로 들어가야 우주와 인생을 묘사할 수 있고, 그 밖으로 나가야 우주와 인생을 관찰할 수가 있다. 그 안으로 들어가야 생기가 있고, 그 밖으로 나가야 고상한 운치가 있다. (60) (류창교, 118; 조성천, 110)
>
> 시인대우주인생 수입호기내 우수출호기외 입호기내 고능사지 출호기외 고능관
> 詩人對宇宙人生, 須入乎其內, 又須出乎其外. 入乎其內, 故能寫之. 出乎其外, 故能觀
> 지 입호기내 고유생기 출호기외 고유고치
> 之. 入乎其內, 故有生氣. 出乎其外, 故有高致.

> 시인은 반드시 바깥 사물을 가볍게 보려는 생각이 있어야 하니, 그래야만 바람과 달을 노복으로 부릴 수 있다. 반드시 바깥 사물을 중시하는 뜻이 있어야 하니 그래야만 꽃과 새와 함께 근심하고 즐거워할 수 있다. (61) (류창교, 119; 조성천, 111)
>
> 시인필유경시외물지의 고능이노복명풍월 우필유중시외물지의 고능여화초공우락
> 詩人必有輕視外物之意, 故能以奴僕命風月. 又必有重視外物之意, 故能與花草共憂樂.

우주와 인생의 안으로 들어가는 것과 밖으로 나오는 것 그리고 사물과 함께 공감하는 것과 사물을 명명하는 것은 창작에서 변증법적 관계를 이루고, 세상에 있는 느낌으로부터 세상을 느끼는 깨달음에 이르는 것은 예술 경계의 다른 변증법적 관계이다.

> 예나 이제나 위대한 사업과 위대한 학문을 성취한 사람들은 반드시 세 가지 '경계'를 거쳤다. "어젯밤 가을 바람에 푸른 나무 시들었네. 홀로 높은 누대에 올라 하늘 끝닿은 길을 하염없이 바로 보네." 이것이 첫 번째 경계이다. "허리띠 점점 느슨해져도 끝내 후회하지 않으리니 그대를 위해서라면 초췌해질 만하다네."[332] 이것이 두 번째

332 | 이 인용문은 유영, 「봉서오鳳棲梧」에 나오는 구절이다.

경계이다. "무리 속을 그대 찾아 천 번 백 번 헤매었지, 문득 고개 돌려보니, 그대는 오히려 꺼져가는 등불 아래 있어라."[333] 이것이 세 번째 경계이다. 이와 같은 표현은 위대한 사 작가가 아니면 말할 수 없다. (26) (류창교, 57~58; 조성천, 67~68)

고 금 성 대 사 업 대 학 문 자 필 경 과 삼 종 지 경 계 작 야 서 풍 조 벽 수 독 상 고 루 망 진 천 애
古今成大事業大學問者, 必經過三種之境界. "昨夜西風凋碧樹, 獨上高樓, 望盡天涯

로 차 제 일 경 야 의 대 점 관 종 불 회 위 이 소 득 인 초 췌 차 제 이 경 야 중 리 심 타 천 백 도
路" 此第一境也. "衣帶漸寬終不悔, 爲伊消得人憔悴", 此第二境也. "衆里尋他千百度.

회 두 맥 견 나 인 정 재 등 화 란 산 처 차 제 삼 경 야 차 등 어 개 비 대 사 인 불 능 도
回頭驀見, 那人正在燈火闌珊處", 此第三境也. 此等語皆非大詞人不能道.

사의 경계는 가장 높은 극치에서 철학 · 종교 · 학문 등 모든 인류의 주요한 방면의 극치와 서로 융합된다. 사는 경계를 최고로 삼는데, 철학 · 종교 · 학문 등이 어찌 경계를 최상으로 삼지 않은 적이 있던가? 사가 경계에 도달하자 곧 천지 · 고금 · 만물이 하나가 되는 화경化境에 도달하게 되었다.

4) 경계, 미학 이론과 사의 역사와 관련

왕국유(왕궈웨이)는 자신이 경계라는 개념을 제시하여 미학사에서 당 제국 이래 이러한 현상에 관한 토론에 더욱 합당한 명칭을 부여하였다고 생각한다.

> 엄우는 그의 『창랑시화』에서 다음과 같이 말했다. "성당 시대의 여러 시인은 오직 홍취에 주력하여 그들의 시는 영양羚羊이 나무에 뿔을 걸어놓고 잠을 자듯이 자취를 찾을 수가 없다. 따라서 그들의 오묘한 시는 깊고도 상세하며 맑고도 찬란하지만 접근할 수가 없다. 이는 공중의 소리, 형상 속의 색깔, 물속에 달, 거울 속의 형상과 같아서, 말은 끝났어도 그 의미는 다함이 없는 것이다."[334] 내가 생각하기에 북송 이전의 사가 또한 이와 같았다. 엄우가 말한 '홍취'와 왕사정이 말한 '신운'은 다만 그 겉모양을 말한 것에 불과하며, 내가 '경계'라는 두 글자를 집어내어 그 근본을 찾아낸 것만 못하다. (9) (류창교, 26~27; 조성천, 46~47)

333 ㅣ 이 인용문은 신기질辛棄疾, 「청옥안青玉案」(元夕)1에 나오는 구절이다.
334 ㅣ 이 인용문은 『창랑시화』 「시변詩辨」에 나온다. (김해명 · 이우정, 66) 엄우의 미학과 영양괘각羚羊挂角의 고사는 제5장 제5절 제1항 참조.

엄창랑 시화 위 성당제공유재흥취 영양괘각 무적가구 고기묘처 투철령롱 불가
嚴滄浪『詩話』謂, "盛唐諸公唯在興趣, 羚羊挂角, 無迹可求. 故其妙處, 透澈玲瓏, 不可

주박 여공중지음 상중지색 수중지영 경중지상 언유진이의무궁 여위북송이전
湊泊, 如空中之音, 相中之色, 水中之影, 鏡中之象, 言有盡而意無窮." 余謂北宋以前

지사역부여시 연창랑소위흥취 완정소위신운 유불과도기면목 불약비인념출 경
之詞亦復如是. 然滄浪所謂'興趣', 阮亭所謂'神韻', 猶不過道其面目, 不若鄙人拈出'境

계 이 자 위 탐 기 본 야
界'二字爲探其本也.

인용문에서 가장 대표적인 두 이론, 즉 송나라 엄우의 '흥취'와 청 초 왕사정의 '신운'
을 들어서 역사적으로 개괄했다. 기타 이론으로 때로 명은明隱 때로 암은暗隱이 있는데,
예컨대 유희재는 동일한 현상에 대해 '촉저觸著'라는 개념을 사용했다. 그는 『예개』[335]
「사곡개詞曲槪」에서 다음처럼 말했다.

사공도가 다음과 같이 말했다. "매실은 신 것일 뿐이고 소금은 짠맛일 뿐이지만 좋은
것은 신맛과 짠맛 너머에 있다." 엄우가 말했다. "그들의 오묘한 시는 깊고도 상세하
며 맑고도 찬란하지만 접근할 수 없다. 마치 물속의 달, 거울 속의 형상과 같다." 이는
모두 시를 논한 것이다. 사 역시 이러한 경계에 이르러야 조예가 깊다. 장염
(1248~1320)[336]이 사를 논의하면서 "연꽃이 익어갈 때 꽃은 저절로 떨어진다."고 했다.
나는 여기에 이백의 시 두 구를 더 보탠다. "맑은 물 위로 연꽃이 나오듯, 자연스러워
다듬고 꾸며댄 흔적이 없다."[337] 고악부古樂府에 나오는 지극한 말은 본래 일상적으로
쓰는 말들일 뿐으로 한번 말로 표현하면 독창적인 것이 된다. 사가 이러한 뜻을 얻으
면 지극한 연마가 연마하지 않은 듯하고, 색에서 나왔으나 본래의 색 같고, 인뢰人籟
는 모두 천뢰天籟로 귀결된다. 사에 보이는 구句와 자字는 이른바 지극히 연마되었으
나 연마되지 않은 듯하다. 안수(991~1055)[338]의 "어찌할 수 없이 꽃이 떨어지네."[339]라

335 | 이하 유희재 『예개』의 번역은 허권수·윤호진 옮김, 『역주 예개』, 소명출판, 2010을 따르고 옮긴이가
　　부분적으로 수정했다.
336 | 장염張炎은 남송의 사 작가이자 사론가로 성기成紀(지금의 감숙(간쑤)성 천수(톈수이)天水현) 출신으로
　　자가 숙하叔夏, 호가 옥전玉田·낙소옹樂笑翁이다. 강기의 문풍을 이어 망국의 아픔을 노래한 작품들이
　　많다. 저서로 『사원詞源』『산중백운사山中白雲詞』가 있다.
337 | 인용된 시의 제목은 「경난리후천은유방야랑억구유서회증강하위태수량재經亂離後天恩流放夜郎憶舊游
　　書懷贈江夏韋太守良宰」이다.
338 | 안수晏殊는 북송 시대의 문학가로 무주撫州 임천臨川(지금의 강서(장시)성 무주(푸저우)撫州시) 사람

는 두 구는 촉발되어 드러난 구절이다. 송기의 "붉은 살구나무 가지 끝에 봄기운이 아우성치네."[340]의 '뇨' 자는 촉발되어 드러난 글자이다. (허권수·윤호진, 372~373)

사공표성운 매지우산 염지우함 이미재산함지외 엄창랑운 묘처투철영롱 불가
司空表聖云: "梅止于酸, 鹽止于咸, 而美在酸咸之外." 嚴滄浪云: "妙處透澈玲瓏. 不可

주박 여수중지월 경중지상 차개론시야 사역이득차경위초예 옥전론사왈 연자
湊泊, 如水中之月, 鏡中之象." 此皆論詩也, 詞亦以得此鏡爲超詣. 玉田論詞曰: "蓮子

숙시화자락 여갱익이태백시이구 왈 청수출부용 천연거조식 고악부중지어 본
熟時花自落", 余更益二太白詩二句, 曰: "淸水出芙蓉, 天然去雕飾." 古樂府中至語, 本

지시상어 일경도출 변성독득 사득차의 즉극련여불련 출색이본색 인뢰실귀천뢰
只是常語, 一經道出, 便成獨得. 詞得此意, 則極煉如不煉, 出色而本色, 人籟悉歸天籟

의 사중구여자 유사촉저자 소위득련여불련야 안원헌 무가내하화락거 이구 촉저
矣. 詞中句與字, 有似觸著者, 所謂得煉如不煉也. 晏元獻"無可奈何花落去"二句, 觸著

지구야 송경문 홍행지두춘의뇨 뇨 자 촉저지자야
之句也. 宋景文"紅杏枝頭春意鬧", '鬧'字, 觸著之字也.

여기서 사공도와 엄우의 이론을 따라 유희재는 '촉발되어 드러남'이라는 개념을 제시했다. 이른바 촉발되어 드러나는 '촉저觸著'는 바로 당신이 여기서 한 번 읽으면 마음이 바로 부딪혀서 움직이고, 전체 사詞가 모두 이러한 촉발 속에서 경계를 드러낸다. 같은 구절을 실례로 들며 왕국유(왕궈웨이)는 『인간사화』(7)에서 "'뇨' 자를 붙이면 경계가 온전히 나타난다."라고 하였다. 확실히 '경계'라는 개념은 '촉저'보다 좋고 '흥취'나 '신운'보다 좋다. 그것은 예술 형상을 어떻게 해야 예술의 경계에 도달할 수 있는지 이론적인 수준을 높여놓았고, 동시에 예술 경계를 인생 경계, 철학 경계, 학술 경계 등 가장 높은 수준에서 융합하도록 제시한다. 미학 이론사는 왕국유(왕궈웨이)가 중시하는 지점이 아니다. 따라서 그는 대표적인 두 인물을 들어 자기 이론의 학술사적 실마리를 지적했고, 나머지는 현은顯隱 구조에서 은으로 그대로 내버려둔 채 사용하지 않았다.

청 제국의 『사론』은 어떤 경우 북송 시대를 숭상하고 어떤 경우 남송을 숭상한다. 왕국유(왕궈웨이)는 오대와 북송의 '독절獨絶'설을 제기했다. 이른바 오대는 주로 두 사람,

으로 자는 동숙同叔이다. 시와 사를 잘 지었고, 문장은 화려하다. 평생 벼슬길이 순조로웠고 빈객과 교유하며 화답하기를 좋아했다. 시호는 원헌元獻이다. 저서로 『원헌유문元獻遺文』『주옥사珠玉詞』가 있다.
339 ㅣ 이 인용문은 「완계사浣溪沙·춘한사春恨詞」에 나오는 구절이다.
340 ㅣ 이 인용문은 「옥루춘玉樓春·춘경春景」에 나오는 구절이다.

즉 이후주와 풍연사(903~960)[341]이다. 이후주에 대해 다섯 조목을 할애하여 주로 사경詞
境과 우주 인생을 다루며 이론적 논의에 편중되어 있다. 풍연사에 대해 그의 사가 도달
한 경계를 높이 평가하면서도 주로 그의 송나라 사인에게 끼친 영향을 "규모가 유독
커서 북송 시대의 풍기를 열어놓았다."[342]라고 하였다. 다섯 조목 중 제1조목(9)에서
간단히 평가하고, 그 뒤 4조목(20~23)에서 한 조목은 당 제국 시의 경계를 이어받았고
얼마나 빛나고 성대한지 다루고 다른 세 조목은 그의 구양수 · 매요신 · 임화정林和靖
(961~1028)의 사경詞境에 미친 영향을 이야기한다. 북송의 구양수 · 진관 · 주방언도 모
두 높게 평가되어 일류 사인의 반열에 들 수 있었지만 사에 가장 높은 성취를 이룬
인물은 소식이다. 두 조목에 걸쳐 전문적으로 소식을 논의하였다. 소식은 남송 시대의
신기질과 관련되는데,[343] 신기질은 '투박하고 거칠며 해학적이고 익살스러운' 병통은 있
지만 잘된 작품도 있다. 신기질의 사에 성정이 있고 기상이 있고 경계가 있으므로 전문
적으로 한 조목으로 그 잘된 점을 해명했다.[344]

> 신기질이 추석에 술을 마시다 아침이 되었는데, 「하늘에게 묻다〔天問〕」의 체재[345]로
> 「목란꽃, 긴 노래〔木蘭花慢〕」라는 사를 지어 달을 전송했다. "가련하구나! 오늘 밤 달
> 이여! 어디를 향하여 유유히 떠나는가? 달리 인간 세상이 있어, 그곳에서야 비로소
> 보이겠지, 동쪽 머리에서 빛을 발하는 달을." 사인이 상상력으로 달의 수레바퀴가 지
> 구를 안고 돌아가는 이치를 깨달았는데, 과학자의 견해와 밀접하게 부합하니 신비한
> 깨달음이라고 할 만하다. (47) (류창교, 101~103; 조성천, 97)
>
> 가 헌 중 추 음 주 달 단 용 천 문 체 작 목 란 화 만 이 송 월 왈 가 련 금 야 월 향 하 처 거 유 유
> 稼軒中秋飮酒達旦, 用天問體作「木蘭花慢」以送月曰. "可憐今夜月, 向何處, 去悠悠.

341 | 풍연사馮延巳는 오대五代 남당南唐의 사詞 작가로 광릉廣陵(지금의 강소(장쑤)성 양주(양저우)시) 출신
 으로 자가 정중正中, 별명이 연사延嗣이다. 오대의 사인 중에서 많은 창작을 한 작가로 관료의 향락 생활
 과 규방의 애수, 이별의 슬픔을 묘사한 작품들이 많으면서도 청담한 분위기를 띤 작품들을 지었다. 북송의
 안수晏殊와 구양수에게 영향을 미쳤다. 저서로 『양춘집陽春集』이 있다.

342 『인간사화』(19): 堂廡特大, 開北宋一代風氣.(조성천, 59) | 당무는 원래 큰집을 말하지만 여기서는 작품의
 규모나 의경의 맥락에서 쓰이고 있다.

343 | 『인간사화』(44), (45), (46) 세 조목에 걸쳐 소식과 신기질을 함께 다루며 각각 광달과 호방의 특징이
 있다고 논의하고 있다.

344 | 『인간사화』(43): 學幼安者, 率祖其粗獷滑稽, 以其粗獷滑稽處可學, 佳處不可學也. 幼安之佳處, 在有性
 情, 有境界.(조성천, 91~92)

345 | 「천문」은 굴원의 『초사』에 나오는 글이다. 굴원은 문답 형식으로 하늘에 대해 우주의 기원 등 여러
 가지 질문을 제기하고 있다.

是別有人間, 那邊才見, 光景東頭." 詞人想象, 直悟月輪繞地之理, 與科學家密合, 可謂
神悟.

여기서 왕국유(왕궈웨이)가 신기질에 대해 '과학자의 견해와 밀접하게 부합한다.'고
하고, 앞에서 이후주에게 붓다·그리스도와 같은 점이 있다는 의미와 같으며 우주 인생
의 보편적 의미를 강조하고 있다. 긴밀하게 세 조목(제44, 45, 46)을 잇달아 사용했고,
신기질과 소식을 함께 나란히 놓아 높게 평가했다. 동시에 한편으로 남송의 대사인 강
기·오문영·사달조·장염·주밀·이선개李先開 등을 혹독하면서도 거칠게 비평했다.
다른 한편으로 앞뒤로 경계 있는 작품을 그 사이에 끼워 넣어 소식과 신기질에 대한
지지의 글로 삼았다.

이렇게 함으로써 두 가지 문제가 도출되었다. 첫째, 사는 오대와 북송 이후로 홍행
되지 않았는데 어떻게 예술의 발전을 바라봐야 하는가? 둘째, 우주 인생의 흉금을 기
초로 하고, 이욱·풍몽룡·소식·신기질을 병렬시켜 어떻게 사의 예술적 특징을 다룰
까? 전자에서 왕국유(왕궈웨이)는 문학 발전론과 중심 전이론이 서로 통일된다는 관점
을 제시했다. 이에 대해 앞의 제5절 '소설·희극 미학'의 제2항에서 이미 말한 적이
있다.

여기서 보충해야 할 것은 왕국유(왕궈웨이)가 문학 발전의 중심 전이론을 통해 문학
중의 사詞와 기타 문체가 서로 통한다는 보편적 의미를 분명하게 드러내었을 뿐만 아
니라 『인간사화』에서 반복하여 시詩·소騷·곡·소설·철학·종교·학문을 인용하여
바로 이러한 가장 최고 층위의 보편적 의미를 두드러지게 밝힌 점이다. 이러한 더 높
은 수준의 보편적 의미를 강조하고 이러한 보편적 의미로 사를 바라볼 때, 사의 문체
가 지닌 특징은 사가 어떻게 사의 방식으로 이러한 가장 최고 수준의 보편적 의미와
결합하고, 이러한 결합 속의 복잡성과 풍부함이 소홀히 다루어지는가 하는 점이다. 바
로 여기서 왕국유(왕궈웨이)가 경계로 사를 논의했는데, 이는 아무리 평가해도 성취가
낮지 않지만 지나치게 바로잡으려고 하다가 오히려 사의 특성을 잃어버리는 한 측면
도 있다.

5. 유희재의 『예개』의 미학 체계

유희재劉熙載(1813~1881)는 아편전쟁이 일어난 지 4년이 지난 도광道光 24년(1844)에 진사가 되었다. 그는 만년에 가장 전형적인 해안 도시 상해(상하이)의 용문(롱먼)龍門 서원의 주임으로 강의했다. 그가 주로 학술 활동을 했던 이 무렵은 중국이 이미 현대의 전환기 속으로 편입되어간 시기였다. 이러한 시대에 처해서 유희재는 변화해가는 새로운 사조에 참여하기를 바라지 않고, 오직 고대를 돌아보는 데에만 마음을 두던 중에 고대 미학에 전체적인 결론을 내리게 되었다.

유희재의 『예개藝槪』는 「문개文槪」「시개詩槪」「부개賦槪」「사곡개詞曲槪」「서개書槪」「경의개經義槪」 등 여섯 가지 부분으로 되어 있다. 유희재는 완전히 고전적 정통 미학의 눈과 범위로부터 문자(언어)와 서로 관련된 예술 분야를 전면적으로 종합했다. 『예개』에서 소설은 빠졌지만 서사성을 띤 사전史傳 문학 『좌전』과 『사기』는 「문개」의 압권이다. 희곡도 빠졌지만 희곡은 희戱와 곡曲이라는 두 가지 방면을 포함하는데, 전자는 속되다고 하여 빠진 반면, 후자는 시의 한 형식으로 포함되어 사詞와 함께 놓고 서술되고 있다. 또한 중국 문학은 언어라는 도구로 쓰였고, 쓰인 문자는 그 자체가 예술이므로 서예도 내용 속에 포함되었다.

이 외에 송나라의 과거는 책론策論을 위주로 하였고, 특별히 명 제국 이후의 과거 시험에서는 팔고문으로 경문經文에 따라 논의를 펼쳤다. 이처럼 전문적으로 과거 시험에 사용된 문체는 사인士人이 반드시 완전히 습득해야 해서 학술과 사회 시장의 유행하는 문체가 되었다. 이지는 「동심설」에서 시문時文은 소설·희곡처럼 새로운 시대의 문학 조류를 대표한다고 하였다. 이러한 문체는 시대에 유행하기 때문에 시문이라 불렀다. 과거를 치는 사인이라면 반드시 배워야 하므로 거자문擧子文이라고 불렀다. 글쓰기 형식에 따라 팔고문이라고 부르기도 했다.

유희재는 내용에서 출발하여 '경의經義'라는 용어를 사용했다. 경의란 언어와 관련된 중요한 문체로 위에서 말한 다른 분야와 공통된 의의가 있다. 따라서 「경의개」는 『예개』의 한 부분을 차지하게 되었다. 이렇게 유희재는 문자를 범주로 하여 중국 고대 미학을 전면적이고도 체계적으로 파악하려고 했다.

역사적으로 말하면 『예개』는 유협의 『문심조룡』, 사공도의 『시품』과 일종의 관계를 맺고 있으며, 문학을 기초로 진행되어온 중국 미학의 총체적인 결론을 대표했다. 현실

적으로 말하면 문학과 서예로부터 미학의 규범을 총결지은 『예개』는 원림을 대상으로 하는 계성의 『원야』, 회화를 대상으로 하는 석도의 『화어록』, 소설을 대상으로 하는 김성탄의 『수호전 평점』과 희곡과 일상의 심미를 대상으로 하는 이어의 『한정우기』와 관련되면서 명청 시대에 고대 미학의 전체적인 결론을 구성했다.

역사의 측면에서 보면 유희재의 『예개』는 세 가지 방면에서 앞사람의 작업을 넘어 섰다. 첫째, 장르를 바탕으로 하는 체계적 구조를 세웠다. 유협의 『문심조룡』은 문체를 중심으로 하여 기본 단위를 36가지로 나누었다. 그 결과 분류가 너무 산만하면서 자세할 뿐만 아니라 문체가 장르로 이어지지 못한 채 다소 모호한 구석이 남아 있었다. 마지막으로 종합적 결론을 내릴 때 적지 않은 곳이 분명하지가 않았다. 사공도의 『시품』은 풍격을 관점으로 했는데 가장 높은 층위만 있고 아래의 낮은 층위가 없다. 가장 높은 층위는 잘 설명했지만 전체적 미학 체계로 말하자면 오히려 너무 범범하고 알맹이가 없다. 『예개』를 『시품』에 견주어 말하면 장르의 특징이 있고, 『문심조룡』에 견주어 말하면 주요 장르를 확실하게 장악했다.

둘째, 역사적 발전의 실마리를 파악하고 있다. 『문심조룡』에는 역사가 있지만 역사를 바라보는 작가의 특징이 전문적으로 논술되지 않고, 작가와 문체 자체의 상호 관련성을 제대로 설명하지 않았다. 『시품』은 가장 높은 층위만 있고 역사가 없다. 『예개』는 예술가의 구체적인 풍격으로 시작하여 역사적 실현을 진행시켰다. 역사적으로 실현될 때 이러한 역사의 실현과 장르라는 층위의 특징을 결합시키고 나아가 장르를 초월하는 높은 수준에서 '예藝'의 특징을 종합적으로 결론지었다.

셋째, 앞의 두 가지 방면의 특징을 가지고 있으므로 『예개』는 전체적인 틀에서 도道와 예藝의 관계를 말할 때 도는 다양한 방면으로 실현될 수 있었다. 『문심조룡』은 변문騈文이 주류를 이루던 시대에 변문을 기초로 하여 문학 전체에 대한 종합적인 결론을 내렸고 미학의 높은 수준을 제시했다. 『시품』은 시가 주류를 이루던 시대에 시를 기초로 하여 문학 전체에 대한 종합적인 결론을 내렸고 미학의 높은 수준을 제시했다.

『예개』는 예술이 분화하던 시대에 정통 미학의 입장에서 전체 심미 영역에 대해 종합적인 결론을 내렸다. 그 함축된 의의는 복잡하고 풍부하기도 하며 다양하면서도 다면적이기도 할 뿐만 아니라 상호 해체적이기도 하다. 『예개』는 문장의 서사 이론에 대한 지침을 통해 소설을 포함시키고자 했지만 문장 속의 서사는 소설과 희곡에 있는 서사의 새로운 성격을 파악하지 못했다. 이와 대조를 이루는 것은 김성탄이 『수호전』

『서상기』와 『사기』 『국어』 등을 나란히 놓고 중국 서사의 전체적인 면을 파악하려고 기획한 점이다. 『예개』는 곡을 통해 희곡을 파악하지만 사곡의 관점으로부터 희곡의 새로운 성격을 파악하지 못했다.

『예개』의 '槪'라는 서술 방식을 구체적으로 말하면 아래 몇 가지 측면과 같다. 첫째, 총체적 유형 구조이다. 총체적 유형을 문文·시詩·부賦·사곡詞曲·서書·경의經義 등 여섯 가지 장르로 구분한다. 이 여섯 가지 장르에서 부와 사곡은 시에서 생겨나고 경의는 문자에서 생겨난다. 이러한 관점에서 보면 육대 장르는 사실 문·시·서 등 삼대 장르인 셈이다. 부·사·곡·경의는 문체에서 시·문과 다른 문체적 특징이 있다. 따라서 독립적인 한 장르를 나눌 필요가 있었다. 이 때문에 모두 육대 장르가 되었다. 더 높은 측면에서 말하면 삼대 장르가 있을 뿐이다. 더 높은 심미 특징의 측면에서 삼대 장르가 있는데, 이것이 바로 문·시·서라는 핵심이다. 문의 핵심은 유가의 성인과 관련된 육경六經이다.

> 육경은 문장의 모범이다. 성인의 뜻은 경에 담긴 대요를 살필 수 있다. 그 깊이와 넓이는 끝이 없다. 『문심조룡』의 이른바 "백가의 문장이 저마다 생동하지만 결국 육경의 범위 안에 있다."라고 한 말과 같다.[346](허권수·윤호진, 407)
>
> 六經, 文之範圍也. 聖人之旨, 于經觀其大備. 其深博無涯涘, 乃『文心雕龍』所謂"百家
> 騰躍, 終入環內"[347]者也.(「문개」)

유협을 실례로 들어 유희재는 글에 관련된 대원칙을 분명하게 드러내면서 『문심조룡』의 관점, 즉 「원도原道」 「징성徵聖」 「종경宗經」에 동의한다. 그렇다면 시는 어떠한가? 그 핵심은 천인합일天人合一이다.

『시위』[348] 「함신무」에서 "시란 천지의 마음을 담아 표현한다."라고 하였다. 『문중

346 ㅣ 이하 『예개藝槪』의 번역은 허권수·윤호진 역주, 『역주 예개』, 소명출판, 2010을 따랐고, 옮긴이가 부분적으로 수정했다.

347 ㅣ 『문심조룡』 「종경宗經」: 故論說辭, 則『易』統其首. 詔策章奏, 則『書』發其源. 賦頌歌贊, 則『詩』立其本. 銘誄箴祝, 則『禮』總其端. 紀傳盟檄, 則『春秋』爲根: 幷窮高以樹表, 極遠以啓疆, 所以百家騰躍, 終入環內者也.

348 ㅣ 『시위詩緯』는 『시경』을 대상으로 전한 후기부터 새롭게 집필된 위서緯書의 일종이다. 위서는 오경에

자**349**는 "시란 백성의 성정을 읊은 것이다."라고 하였다. 이를 통해 시는 하늘과 사람이 하나가 된 것임을 알 수 있다.(허권수·윤호진, 24)

_{시 위 함 신 무 왈 시 자 천 지 지 심 야 문 중 자 왈 시 자 민 지 성 정 야 차 가 견 시 위 천}
『詩緯』「含神霧」曰: "詩者, 天地之心也." 文中子曰: "詩者, 民之性情也." 此可見詩爲天
_{인 지 합}
人之合.(「시개」)

그렇다면 서書는 어떠한가? 주로 의意와 상象에 관계된다.

성인이 『역』을 지을 때 각종 괘의 형상을 만들어 그 의미를 다 드러내었다. 의미는 하늘이 열리기 전부터 존재했으니 글씨의 본체가 된다. 형상은 하늘이 열리고 난 뒤에 나타났으니 글씨의 작용이 된다.(허권수·윤호진, 406)

_{성 인 작 역 입 상 이 진 의 의 선 천 서 지 본 야 상 후 천 서 지 용 야}
聖人作『易』, 立象以盡意. 意, 先天, 書之本也. 象, 後天, 書之用也.(「서개」)

이렇게 문·시·서는 경과 문의 관계, 천과 인의 관계, 의와 상의 관계라는 삼대 원칙을 포함한다. 경의의 문은 첫 번째 분야의 원칙과 같고, 부·사·곡은 두 번째 분야의 원칙과 같다. 경의·부·사곡은 간단히 나열되고 그 장르의 구체적 특징은 중요한 측면이 있다. 문·시·서에서 특별히 강조하는 이 삼대 원칙은 중국어 문장에서 아래위 두 글이 뜻이 서로 통하는 호문견의**350**의 언어 습관 중에 하나의 통일된 총체를 형성한다. 『예개』 전체는 모두 이 삼대 원칙으로 일관된다. 이 때문에 도에서 삼대 원칙으로 여섯 가지 큰 분류의 특징이 『예개』의 큰 구조를 구성한다.

없는 내용을 다룬다는 점에서 사유를 확장시키고 있지만 미신, 신격화를 부추킨다는 점에서 위서僞書 제작의 단초를 열었다고 할 수 있다.

349 | 『문중자文中子』는 『중설中說』이라고도 한다. 수나라 왕통王通이 지었다고 하나 분명하지 않다. 책의 제목이 왕통의 시호인 문중자와 일치한다. 모두 10권으로 왕도王道·천지天地·사군事君·주공周公·문역問易·예악禮樂·술사述史·위상魏相·입명立命·관랑關朗의 각 편이 있다. 왕도를 첫머리에 놓은 것은 문중자의 가르침이 소왕素王(왕위에는 있지 않으나 왕자의 덕을 갖춘 사람)을 계승하고 있기 때문이라고 말하고 있다. 이 책은 『논어』를 모방하여 대화의 형식으로 되어 있는데, 불교가 널리 성하였던 당시에 『논어』의 참뜻을 밝혔다는 점에서 높이 평가된다.

350 | 호문견의互文見義는 상하 문장이 서로 뒤섞여 생략되면서 의미를 상호 보충하고 더욱 발휘하게 하는 수사법의 하나이다. 예컨대 "연롱한수월롱사煙籠寒水月籠沙(안개와 달빛이 맑은 물과 강가의 모래사장을 감돈다)."에서 '연롱한수煙籠寒水'라고 했지만 '연월롱한수煙月籠寒水'의 생략이고, '월롱사月籠沙'라고 했지만 '연월롱사煙月籠沙'의 생략으로 봐야 한다.

둘째, 하나의 장르를 서술할 때마다 먼저 중심 장르에서 기본 원칙을 설명하고 부차적 장르에서 중심 장르와 같지만 중심 장르의 기본 원칙을 중복하지 않고 다만 그것이 중심 장르와 맺는 관련성을 지적해낸다.

「부개」에서 첫 장의 시작은 바로 다음과 같다. "부란 고시의 갈래(변화)이다. 고시는 '풍' '아' '송'과 같은 것이다. 「이소」는 「국풍」「소아」에서 생겨났다는 것을 알 수 있다. 알다시피 …… 시는 부의 마음이 되고 부는 시의 몸이 된다."[351] 「사곡개」에서 먼저 사를 설명한다. "악가樂歌는 옛날에 시로 지었지만 근대(근래)에 사로 지었다. …… 시는 고시에 연원을 두고 있으므로 역시 육의를 겸하고 있다."[352] 또 곡曲을 다음처럼 설명하고 있다. "곡이라는 명칭은 오래되었다. 근세에 이른바 곡이란, 금나라와 원나라의 북곡北曲이고, 후에 다시 남곡으로 성행하게 되었다. 아직 곡이 없었을 때는 사가 곧 곡이었지만 곡이 있은 뒤에 곡은 사를 깨우칠 만하다. …… 사는 시와 같고 곡은 부와 같다."[353]

다음으로 하나의 장르마다 역사의 순서에 따라 예부터 지금까지 하나하나 설명한다. 다시 이러한 역사의 흐름에서 첫째는 시대를 단계로 삼고 둘째는 작가를 초점으로 삼았다. 주요 작가로 시대의 단계를 구성하고 시대의 단계가 역사의 흐름을 구성했다. 세 가지는 모두 예藝의 본질이 전개되고 구현의 측면을 나타낸다. 세 가지는 예의 구체적 예술의 특징에 대해 종합적 결론을 내린다. 이 때문에 하나의 장르에서 위의 네 가지 부분처럼 자신의 구조를 형성한다.

셋째, 앞의 두 가지 점은 분명하면서도 질서 있게 드러나므로 현顯에 속한다. 개별적으로 드러나는 중에 개별 장르의 서로 다른 특징을 가리키는 동시에 또 예술의 개별 장르에 내재된 공통된 특징을 가리키기도 한다. 이 점은 어떤 때는 드러나는 현顯의 특성을 보이지만 서술의 차이로 인해 쉽게 소홀히 여겨지고, 어떤 때는 숨는 은隱의 특성을 보이고 연계와 깨달음을 통해 터득할 수 있다. 바로 이 각 장르의 공통점이 『예개』를 미학의 높은 수준으로 끌어올리게 되었다.

351 『예개』「부개賦槪」: 賦, 古詩之流. 古詩如「風」「雅」「頌」, 是也, 卽「離騷」出于「國風」「小雅」, 可見 …… 詩爲賦心, 賦爲詩體.(허권수 · 윤호진, 267)

352 『예개』「사곡개詞曲槪」: 樂歌, 古以詩, 近代以詞 …… 詞導源于古詩, 故亦兼具六義.(허권수 · 윤호진, 323, 325)

353 『예개』「사곡개」: 曲之名, 古矣. 近世所謂曲者, 乃金元之北曲, 及後復溢爲南曲者也. 未有曲詩, 詞卽是曲. 旣有曲時, 曲可悟詞. …… 詞如詩, 曲如賦.(허권수 · 윤호진, 379)

1) 『예개』의 이론적 파악 방식

『예개』의 이론적 파악 방식은 먼저 총체적 구조로 나타난다. 그 구조는 기본적으로 세 가지로 이루어져 있다. 첫 번째 부분은 '예藝'의 총체적 성질을 개괄적으로 논의한다. 두 번째 부분은 기원과 변화의 전개 과정으로부터 인물 또는 작품을 요점별로 하나하나씩 서술한다. 세 번째 부분은 이 '예'의 예술적 특징을 총체적으로 논의한다. 아래 표는 개별 예술 장르 중 세 부분의 문장에 대한 비례이다.

개별 부분 ＼ 예술 장르	문文	시詩	부賦	사詞	곡曲	서書	경의經義
본질 총론	2	2	9	5	7	2	2
작가론	244	160	58	48	3	162	0
예술 특징	93	124	69	63	34	77	93

위의 표를 통해 알 수 있듯이 부·사·곡 세 항목에서 예의 총론을 다룬 문장의 수량은 모두 역사상의 수량을 넘어섰다. 경의 한 항목에서 역사의 문장은 0이다. 이렇게 부·사·곡·경의에서 총론이 가장 많으므로 예의 이론이 『예개』의 핵심이라는 것을 표명하고 있다.

『예개』의 중점이 '예藝'에 있고 '예'의 전개는 역사와 완전히 대응하지 않는다. 이 점은 총체적인 파악에서 세 단계의 구조를 형성했고, 이러한 구조는 두 가지 측면을 드러내었다. 첫째, 앞에서 말한 고금의 보편적인 의미인 '고금지통의古今之通義'를 드러낸다는 『예개』의 주지를 명확하게 한다. 둘째, 역사와 이론의 결합을 통해 '고금의 보편적인 의미'를 파악할 때 역사와 이론의 긴장 관계를 드러낸다.

문·시·서 세 가지 장르 중에 예술가를 주체로 삼는 역사가 가장 많은 내용을 이루었다. 이 때문에 『예개』는 한 예술가를 어떻게 파악하고, 이론적 파악 방식을 어떻게 구성하느냐와 관련된 하나의 중요한 특징을 가졌다. 하나의 부분을 논술하는 도중에 유희재는 앞사람의 이론에 충분히 주목했다. 그는 『좌씨전』을 평론할 때 『춘추경』에 주를 단 『좌씨전』은 원본의 기초 위에 "어지러운 것은 정돈하고 외로운 것은 도와주며 판에 박힌 듯 고정된 것은 활기 있게 하고 직설적인 것은 부드럽게 하며 속된 것은 고상하게 하고 메마른 것은 윤기 있게 하였다."[354] 예藝 전체와 예에 대한 역사적 이론

을 하나의 텍스트라 한다면 『예개』의 이론 방식도 바로 이 여섯 개의 '지之' 자이며 다시 없는 것을 첨가한다는 '무자가지無者加之'를 덧보탠다. 이제 또 「부개」 중에 굴원을 실례로 삼아 유희재가 펼치는 이론 방식의 특징을 살펴보자.

> 소騷는 부의 조상이다. 태사공(사마천)은 「보임안서」에서 "굴원이 쫓겨나서 「이소」를 지었다."[355]라고 하였다. 『한서』「예문지」에서는 "굴원의 부는 25편이라고 했는데, 별도로 「소」라는 이름을 쓰지 않았다."라고 하였다. 유협은 「변소」에서 "이름난 유자의 사부辭賦 치고 그 의표儀表를 모방하지 않는 경우가 없다."고 하였고, 또 "송아에 비해서는 보잘것없지만 사부 중에 영걸이다."라고 하였다. (이 구절의 총론은 굴원의 부의 창작과 수량 그리고 후세에 미친 영향을 설명한다.) (허권수·윤호진, 270)
>
> 소 위 부 지 조　　태 사 공　보 임 안 서　　굴 원 방 축　내 부　이 소　　　한 서　　예 문 지　굴 원 부 이
> 騷爲賦之祖, 太史公「報任安書」"屈原放逐, 乃賦「離騷」." 『漢書』『藝文志』"屈原賦二
> 십 오 편　부 별 명　소　　유 협　변 소　왈　　명 유 사 부　막 불 의 기 의 표　　우 왈　　송 아 지 박 도
> 十五篇, 不別名「騷」." 劉勰「辨騷」曰: "名儒辭賦, 莫不擬其儀表." 又曰: "頌雅之博徒,
> 이 사 부 지 영 걸 야
> 而辭賦之英桀也."

> 사마천은 「굴원전」에서 "「이소」는 근심을 만났다는 말과 같다."고 했다. '리離' 자에 대해 처음에 의미가 분명치 않아 아래에 각주를 달았다. 응소[356]가 '만나다'는 조遭로 '리'를 풀이했는데 꼭 맞는 것 같지 않다. 왕일은 『초사장구』에서 "리는 헤어지는 별別의 뜻이다. 소는 근심의 수愁이다. 말하자면 굴원이 이미 쫓겨나 서로 헤어지게 되자 마음속에 근심이 일어난다."라고 하였다. 이것은 아마도 그 뜻을 이해한 듯하다. 그러한 설명은 굴원이 스스로 다음과 같이 말한 것만 못하다. "나는 이미 이별을 힘들어하지 않네, 마음이 자주 바뀌니 마음이 아프다." 더욱이 이별을 당해 근심하는 것은 군주를 위해 그런 것이지 나 개인을 위한 일이 아니다. (이 구절은 「이소」의 편명을 설명하고 주제를 해석하고 있다.) (허권수·윤호진, 271)

354 │ 『예개』「문개」: 紛者整之, 孤者輔之, 板者活之, 直者婉之, 俗者雅之, 枯者腴之.(허권수·윤호진, 27)

355 │ 「보임안서報任安書」는 사마천이 자신의 친구인 임안(자가 소경少卿)에게 보낸 유명한 편지이다. 이 편지에서 사마천은 자신이 궁형을 당한 경위와 비참한 신세를 설명하고 위기에 처한 임안을 도와줄 수 없는 자신의 처지를 설명하고 있다.

356 │ 응소應劭는 후한 말의 여남汝南 남돈南敦(지금의 광동(광둥)성 남돈(난둔)南敦시) 출신으로 자가 중원仲遠이다. 약간의 시문이 남아 있고 저서로 『풍속통의風俗通義』『한관의漢官儀』가 있다.

太史公「屈原傳」, "「離騷」, 猶離憂也." 于'離'字初未明下注脚. 應邵以'遭'訓'離', 恐未必
是. 王逸『楚辭章句』, "離, 別也. 騷, 愁也. 言已放逐離別, 中心愁思." 蓋爲得之, 然不若
屈子自云: "余旣不難乎離別兮, 傷靈修之數化." 尤見離而騷者, 爲君非爲私也.

「이소」에는 "내 진실로 충직함이 근심을 부를 줄 알지만, 차마 버리지 못하네."라고 되어 있다. 「구장」에는 "전철이 더 이상 통하지 않음을 알면서도 이 법도를 고치지 않는다."라고 되어 있다. 굴원은 의심을 받을수록 더욱 믿음이 가도록 행동하고, 비방을 받을수록 더욱 충실했다는 것을 여기서 드러내었다. (이 구절은 「이소」의 주제에서 모든 작품 주제로 확대되었다.) (허권수·윤호진, 271)

「離騷」云: "吾固知謇謇之爲患兮, 忍而不能舍也." 「九章」云: "知前轍之不遂兮, 未改此
度." 屈子見疑愈信, 被謗愈忠, 于此見矣.

반고는 굴원이 재능을 드러내고 자신을 드날렸다고 생각했는데, 그 뜻은 양웅의 「반이소」의 이른바 "여러 아낙이 질투하는 것을 아는데, 하필 나의 아미를 날릴 필요가 있겠는가?"라고 한 것이 그런 예다. 그러나 이런 논의는 지사의 기상을 잃은 것이다. 왕양명은 「조굴평묘부弔屈平廟賦」에서 "여러 사람들이 미쳐 돌아감에, 억울하게 죽어서 자신을 드날렸네."라고 두 마디를 하였는데, 진실로 독자에게 시원하다고 말하게 한다. (이 구절은 역사상 영향을 미친 잘못된 평론을 바로잡고 있다.) (허권수·윤호진, 272)

班固以屈原露才揚己, 意本揚雄「反離騷」所謂, "知衆嫭之嫉妬兮, 何必揚纍之娥眉."
是也. 然此論殊損志士之氣. 王陽明「弔屈平廟賦」: "衆狂稚兮, 謂纍揚己"二語, 眞足令
讀者稱快.

이상 네 구는 부의 형식으로 굴원의 주제를 설명하고 내용과 문체의 특징을 연계시켜 이야기한다.

「이소」의 말은 비교적 시보다 자유분방하다. 예컨대 다음과 같다. "『춘추』는 근엄하고

『좌씨전』은 과장이 심하다. 과장이 심한 가운데에 저절로 근엄한 뜻이 있다. (이 구절은 비교를 통해 예술적 특징인 과장되고 자유분방한 '사肆'를 이야기한다.) (허권수·윤호진, 272)

소　사　교사우시　차여　춘추　근엄　좌씨　부과　부과중자유근엄의재
「騷」辭較肆于詩, 此如 "『春秋』謹嚴, 『左氏』浮誇". 浮夸中自有謹嚴意在.

"「국풍」은 여색을 좋아하지만 음탕하지 않고, 「소아」는 원망하고 비방하지만 어지러운 데에까지 이르지 않았다." 회남[357]은 이것으로 「이소」에 전傳을 달았는데, 태사공은 이를 인용했고, 두보는 송옥[358]의 집을 읊으면서 "풍치 있고 멋드러지며 선비의 단아함을 갖춘 점 역시 나의 스승이다."라고 하였다. '역亦' 자 아래에 시안詩眼이 있으니 아마도 굴원의 풍치 있고 멋드러지며 단아한 점에 대해 말한 것이다. (이 구절은 격조의 특징을 말한다.) (허권수·윤호진, 273)

국풍　호색이불음　소아　원비이불란　회남자　이차전소　이태사공인지　소릉　영
"「國風」好色而不淫, 「小雅」怨誹而不亂." 『淮南子』以此傳騷, 而太史公引之, 少陵 「詠

송옥택　운　풍류유아역오사　역　자하득유안　개대굴자지풍아이언야
宋玉宅」云: "風流儒雅亦吾師" '亦'字下得有眼, 蓋對屈子之風雅而言也.

부는 마땅히 진위로 논해야 하지 정변으로 논해서는 안 된다. 바르지만 거짓 된다면 변하여 진짜가 되는 것만 못하다. 굴원의 부는 유래하는 바가 높다. (이 구절은 부를 읽는 것이 시를 읽는 것과 다른 시야와 요구를 필요로 한다고 이야기한다.) (허권수·윤호진, 273)

부당이진위론　부당이정변론　정이위　불여변이진야　굴자지부　소유상이
賦當以眞僞論, 不當以正變論. 正而僞, 不如變而眞也. 屈子之賦, 所由尙已.

변풍과 변아[359]는 변한 것 가운데 바른 것이다. 「이소」 역시 변한 것 가운데 바른 것이다. "꿇어앉아 소매를 펴고 글을 쓰니, 이미 환하게 중정을 얻었네."라고 했는데,

357 | 회남淮南은 회남소산淮南小山이라고도 하는 인물로서, 서한西漢 회남왕淮南王 유안劉安을 도와 시를 정리하였다고 한다. 유안의 일부 문객의 통칭이라고도 하고, 유안의 문객 중 한 사람이라고도 한다. 또 작품 체제의 명칭이라는 설도 있다. 행적이 자세하지 않다. 작품으로 유일하게 「초은사招隱士」가 남아 있다.

358 | 송옥宋玉은 전국 시대 초나라의 사부辭賦 작가로 굴원보다 조금 이후에 살았으며, 굴원의 제자라고도 한다. 굴원 예술의 계승자로 항상 '굴송屈宋'으로 병칭되었다. 작품으로 「구변九辯」「초혼招魂」「고당부高唐賦」 등이 있다. 「초혼」의 경우 대부분 굴원의 작품이라고 여겨지며, 그 나머지도 후인들의 의탁인 것으로 알려져 있다.

359 | 변풍變風은 『시경』 시체詩體의 하나로 정풍正風의 대칭으로 쓰인다. 왕도王道가 쇠해지면서 지어진 풍風을 가리키는 말이다. 변아도 같은 맥락으로 쓰인다.

굴원은 진실로 스스로에 대해 말하는 것을 꺼려 하지 않았다. (이 구절은 부와 시의 내재적 동일성을 이야기한다.) (허권수 · 윤호진, 274)

變風變雅, 變之正也. 「離騷」亦變之正也. "跪敷衽以陳辭兮, 耿吾旣得此中正." 屈子固不嫌自謂.

이상의 네 구는 부의 형식에서 굴원의 주제를 이야기하는데, 내용과 문체의 특징을 관련시켜 설명하고 있다.

「이소」는 동쪽에 한 구절, 서쪽에 한 구절, 하늘 위에 한 구절, 땅 속에 한 구절이 있는 것처럼 열리고 닫히며 억누르고 드날리는 변화가 지극한 데에 이르렀지만, 그 가운데 저절로 변하지 않는 것이 있다. (이 구절은 예술의 특징, 형상 공간과 서술 방식을 설명한다.) (허권수 · 윤호진, 274)

「離騷」東一句, 西一句, 天上一句, 地下一句, 極開闔抑揚之變, 而其中自有變者存.

순경[360]의 부는 바로 가리키는 직설법을 쓰고, 굴원의 부는 곁으로 널리 통하는 비유법을 쓴다. 경으로 정을 담고 문으로 질을 대신하는 것이 곁으로 통함을 묘하게 운용하는 일이다. (이 구절은 비교를 통해 글의 형상적 특징을 설명했다.) (허권수 · 윤호진, 274)

荀卿之賦直指, 屈子之賦旁通. 景以寄情, 文以代質, 旁通之妙用也.

왕일이 이렇게 말했다. "회남소산의 무리는 굴원을 불쌍하고 가슴 아프게 여기면서도, 또 그 글에 굴원이 하늘에 올라 구름을 타고 온갖 신을 부려 마치 신선과 같은 것을 이상하게 여긴다." 내 생각에는 이는 단지 그 문장의 비슷하다는 것만 알았을 뿐이고

360 | 순경荀卿은 전국 시대의 유학자 순자를 가리킨다. 이름은 황況이고 조趙나라 출신으로 진秦나라와 조나라에서 활동했다. 사람들은 그를 높여 순경荀卿이라고 불렀는데, 한 제국 선제宣帝의 휘諱를 피하여 손경孫卿이라 일컬었다.

그 취지는 아직 얻지 못한 것이다. 굴원의 뜻은 '옛 고향을 내려다보며 흘겨본다'는 데에 있지, 신선처럼 '청운을 건너서 널리 노니는' 데에 있지 않다. (이 구절은 경상景象의 특징과 표현 내용 사이의 관계를 설명한다.) (허권수 · 윤호진, 275)

왕일운 소산지도 민상굴원 우괴기문승천승운 역사백신 사약선자 여안 차단득
王逸云: "小山之徒, 閔傷屈原, 又怪奇文升天乘雲, 役使百神, 似若仙者." 余案. 此但得

기문지사 상미득기지 굴자지지개재 림예호고향 부재 섭청운이범람유 야
其文之似, 尚未得其旨. 屈子之旨蓋在'臨睨乎故鄉', 不在'涉青雲以汎濫游'也.

「이소」에서 누르고 막으며 가리고 막는 것은 『시경』과 『서경』의 은미하고 간략한 데에서 터득한 것이 있다. 송옥의 「구변」부터 이미 이 점을 계승할 수 없었던 것은 재주의 뛰어남이 점점 드러났기 때문이다. (이 구절은 예술의 특징과 전인 사이의 계승과 변화의 관계를 설명했다.) (허권수 · 윤호진, 275)

 소 지억알폐엄 개유득우 시 서 지은약 자송옥 구변 이불능계 이재영절로고야
「騷」之抑遏蔽掩, 蓋有得于『詩』『書』之隱約. 自宋玉「九辨」已不能繼, 以才穎漸露故也.

돈좌, 즉 음률의 멈춤과 바뀜은 「이소」보다 나은 것은 없으니, 한 편에서 한 장 및 한두 구절에 이르기까지 모두 그러한 점이 있다. 이것은 전傳에서 말한 '반복해서 도달하는 의경을 다 표현한다.'라는 것이다. (이 구절은 앞 구절과 긴밀하게 이어지고, 또 아래 구절을 긴밀하게 열어준다. 굴원 부의 일관된 구조 방식과 내용의 관련성을 설명한다.) (허권수 · 윤호진, 275)

돈 좌막 선어 이소 자일편이지일장 급 일량구 개유지 이전소위 반복치의 자
頓挫莫善於「離騷」, 自一篇以至一章, 及一兩句, 皆有之, 以傳所謂"反復致意"者.

사물을 서술하여 정감을 말하는 것을 부라고 하는데, 내 생각으로 『초사』「구가」가 이 비결을 가장 잘 얻었다. 예컨대 "살랑살랑 가을바람 부니, 동정호 물결 일고 낙엽도 지네."라고 한 것은 바로 "아득히 보이는 것 나를 근심스럽게 한다."는 것을 그려낸 것이다. "황홀하여 먼 곳을 바라보고, 물을 바라봄에 고요히 흐른다."라고 한 것은 바로 "공자를 그리워하면서도 감히 말하지 못한다."라는 것을 그려낸 것이다. 모두 "도가 있는 곳을 목격하였지만 말로 담아낼 수 없다."[361]는 의미가 들어 있다. (이

구절은 실례를 드러내는 방식으로써 굴원의 '서물이언정敍物以言情'의 특징을 지적해냈다.) (허권수 · 윤호진, 276)

서물이언정위지부 여위 초사 구가 최득차결 여 뇨뇨혜추풍 동정파혜목엽하
敍物以言情謂之賦, 余謂『楚辭』「九歌」最得此訣. 如 "嫋嫋兮秋風, 洞庭波兮木葉下",

정시사출 목묘묘혜수여래 황홀혜원망 관류수혜잔완 정시사출 사공자혜미감
正是寫出 "目眇眇兮愁予"來. "荒忽兮遠望, 觀流水兮潺湲", 正是寫出 "思公子兮未敢

언 래 구유 목격도존 불가용성 지의
言"來, 俱有 "目擊道存, 不可容聲"之意.

이상의 여섯 구는 굴원의 「이소」의 구조 · 서술 · 형상 · 문장 구조 등의 예술적 특징을 설명한다.

『초사』「구가」를 두 마디로 말하면 "즐거이 오는 이를 맞이하고, 슬퍼하며 가는 이를 보낸다."라고 하겠다.(허권수 · 윤호진, 276)

초사 구가 양언이폐지 왈 악이영래 애이송왕
『楚辭』「九歌」, 兩言以蔽之, 曰: "樂以迎來, 哀以送往."

「구가」와 「구장」은 다른데, 「구가」는 순전히 성령을 토로한 말이고, 「구장」은 학문의 말을 아우른 것이 많다.(허권수 · 윤호진, 276~277)

구가 여 구장 부동 구가 순시성령어 구장 겸다학문어
「九歌」與「九章」不同, 「九歌」純是性靈語, 「九章」兼多學問語.

굴원의 「구가」는 「운중군」의 '표거', [362] 「상군」의 '이유', [363] 「산귀」의 '요조', [364] 「국상」의 '웅의'[365] 등처럼 맘껏 재주를 뽐내며 힘을 얻은 부분을 이미 하나하나 스스로 말했다.(허권수 · 윤호진, 277)

362 | 「구가」에서 「운중군」은 구름의 신을 묘사하고 '표거'는 "표원거혜운중森遠擧兮雲中(순식간에 멀리 구름 속으로 간다)."를 줄인 말이다.(권용호, 66) 『초사』 번역은 굴원 지음, 권용호 옮김, 『초사』, 글항아리, 2015 참조.

363 | 「구가」에서 「상군」은 상수湘水의 신을 묘사하고 '이유'는 "군불행혜이유君不行兮夷猶(그대는 가지 않고 머뭇거리네)."를 줄인 말이다.(권용호, 68)

364 | 「구가」에서 「산귀」는 사랑과 결혼의 신을 묘사하고 '요조'는 "자모여혜선요조子慕予兮善窈窕(그대가 나를 사모하는 것은 아름다움이 좋아서 그렇지)."를 줄인 말이다.(권용호, 91)

365 | 「구가」에서 「국상」은 나라를 위해 희생한 영령을 기리는 노래로 '웅의'는 보이지 않고 '귀웅鬼雄'이 나오는데 이는 "자혼백혜위귀웅子魂魄兮爲鬼雄(그대의 혼백은 영령의 영웅이 되리)."를 줄인 말이다.(권용호, 96)

굴 자 구 가 여운중군지 표거 상군지 이유 산귀지 요조 국상지웅의 기천장득력
屈子「九歌」與雲中君之'焱擧', 湘君之'夷猶', 山鬼之'窈窕', 國殤之'雄毅', 其擅長得力

처 이분명일일자도의
處, 已分明一一自道矣.

굴원의 문장은 육기에서 취한 것이므로 어두워졌다가 밝아지며 변화하고 바람과 비가 어지럽게 부는 뜻이 있다. 「산귀」를 읽어보면 그 대강을 엿볼 수가 있다.(허권수 · 윤호진, 277)

굴 자 지 문 취 제 육 기 고 유 회 명 변 화 풍 우 미 리 지 의 독 산 귀 편 족 이 첨 기 개
屈子之文, 取諸六氣, 故有晦明變化, 風雨迷離之意, 讀「山鬼」篇足以覘其槪.

굴원의 「초사」는 침통함이 항상 전환되는 곳에 있으니, "기운이 엉겨 돌면서 저절로 맺힌다."라는 「비회풍」[366]의 말로 평을 빌릴 수 있다.(허권수 · 윤호진, 277)

굴 자 지 사 침 통 상 재 전 처 기 료 전 이 자 체 비 회 풍 편 어 가 이 차 평
屈子之辭, 沈痛常在轉處, "氣繚轉而自締", 「悲回風」篇語可以借評.

굴원은 「귤송」에서 이렇게 말했다.[367] "덕을 붙잡고 사사로운 마음이 없이, 하늘과 땅의 운행에 참여한다."라고 하였고, 또 "행실은 백이에 비할 만하니, 너를 앞에 세워 나의 길잡이로 삼으리."라고 하였는데, '천지' '백이'는 크지만 귤을 빌어 그것을 말하였으므로, 물정에 어둡지 않고 신묘함을 얻었다.(허권수 · 윤호진, 277~278)

굴 자 귤 송 운 병 덕 무 사 참 천 지 혜 우 운 행 비 백 이 치 이 위 상 혜 천 지 백 이
屈子「橘頌」云: "秉德無私, 參天地兮." 又云: "行比伯夷, 置以爲像兮" '天地', '伯夷'

대 의 이 귤 언 지 고 득 불 우 이 묘
大矣, 以橘言之, 故得不迂而妙.

「귤송」의 품조는 정밀하고 지극하니, 「구장」 중에서도 더욱 순수한 부체이다. 『사기』 「굴원전」에는 "곧 「회사부」를 지었다."고 하였다. 이러한 종류는 모두 부로 포괄할 수 있다는 것을 알게 한다.(허권수 · 윤호진, 278)

굴 송 품 조 정 치 재 구 장 중 우 순 호 부 체 사 기 굴 원 전 운 내 작 회 사 지 부 지 차
「橘頌」品藻精致, 在「九章」中尤純乎賦體. 『史記』「屈原傳」云: "乃作「懷沙」之賦." 知此

류 개 가 이 부 통 지
類皆可以賦統之.

366 ㅣ「비회풍」은 회오리바람을 슬퍼한다는 뜻으로 「구장九章」 중 아홉 번째 노래이다.(권용호, 191)
367 ㅣ「귤송」은 「구장」 중 여덟 번째 노래이다.(권용호, 186)

이상 일곱 인용문은 「구가」와 「구장」을 설명하고 있다. 그중 두 조문은 굴원의 총체적인 특징을 위로 끌어올리고 있다. 하나는 문文이 '육기를 취한다'이고, 다른 하나는 사辭의 '침통함은 늘 전환하는 곳에 있다'는 주장으로 앞과 서로 호응한다. 네 인용문은 「구가」를 말하고, 두 인용문은 「구장」을 묘사한다. 한 조문은 두 가지를 비교하고 있다. 「구가」는 다만 네 조문에서 다루고 「구장」은 두 조문에서 다뤘다. 이른바 '개槪'는 공백空白의 구조를 형성했다.

지금까지 21조문에서 내린 굴원의 평론은 기본적으로 『예개』가 예술가를 이러한 방면으로 개괄하는 방식을 포함하고 있다.

첫째, 앞사람의 이론에 대해 옳은 것은 긍정하고 아울러 이에 따라 논의를 세우며, 잘못된 것은 부정하고 치우친 것은 바로잡으며 부족한 것은 보충한다. 앞사람의 이론이 없거나 앞사람의 논의가 인용하기에 부족하다고 여겨질 때는 바로 자기가 직접 작품을 보고 주장한다. 굴원은 대가이기도 하고 논쟁도 많기 때문에 공통된 인식이 쉽지가 않다. 이 때문에 유희재는 앞사람의 해설을 비교적 많이 인용한다. 하지만 많은 경우 유희재가 앞사람을 인용하지 않은 경우도 있다. 예컨대 장자의 평론이 12조문이 있는데, 한 곳에서 앞사람을 인용하지 않았다.

둘째, 작품을 평론할 때 허와 실이 결합된 방식을 사용한다. 굴원의 평론에 모두 21조문이 있다. 이는 평론 대상으로서 가장 많은 두 사람 중 하나이다. 횟수가 많지만 굴원의 작품을 하나도 남김없이 전부 지적한 것은 아니다. 예컨대 「천문」「원유」「복거」「어부」와 같은 작품은 아무런 언급이 없는 공백으로 남겨두었고, 「구가」「구장」의 내용도 모두 나열하지 않아 공백으로 남겨두었다. 굴원처럼 평론의 조문이 가장 많은 경우에도 여전히 공백으로 남겨져 있는데, 그러한 평론이 다만 한 조문만 있거나 심지어 반조문만 있을 경우 그럴수록 공백이 더 많아졌다. 이러한 공백이 있는 현은 구조[368]를 이해하는 것은 중국 미학 이론을 이해하는 입문이자 특징이다.

셋째, 산散의 구절로 흩어지지 않는 정신을 표현한다. "『이소』는 동쪽에 한 구절, 서쪽에 한 구절, 하늘 위에 한 구절, 땅속에 한 구절이 있는 것처럼 열리고 닫히며 억누르고 드날리는 변화가 지극한 데에 이르렀지만, 그 가운데 저절로 변하지 않는 것이

368 | 현은顯隱 혹은 은현隱顯의 구조에 대해서는 이병해(리빙하이)李炳海, 『동아시아 미학: 동아시아 정신과 문화를 꿰뚫는 핵심 키워드 24』, 신정근 옮김, 동아시아, 2010. 제6장과 제7장의 은隱과 현顯 항목 참조.

있다.[369] 이 구절은 유희재가 굴원의 작품 형식의 특징에 대해 평가한 것으로 바로 자신의 구조 이론의 방식을 설명한 것이다. 하나의 구절씩 보면 모두 흩어져 있지만 바로 흩어져 있기 때문에 각 구절 사이는 도약하여 호응할 수 있고, 여러 다양한 결합을 형성하게 된다. 아울러 한 층위의 주제에 이바지하는 동시에 이 한 층위의 주제에 구속되지 않고, 기타 층위와 호응하고 서로 보완하는 관계를 형성한다. 문장은 산만한 형태이지만 문장의 집합 속에 하나의 주제가 있다. 예컨대 굴원에 대한 평론 중에 네 가지 문장의 집합들이 있고, 이 문장의 집합에는 하나의 공통된 주제가 있다. 문장 형식의 산만한 형태와 서술 대상의 나타남과 숨김은 아름답고 신묘한 동질적인 형태의 관계를 구성한다.

넷째, 산구散句와 공백에서 대상의 정신을 잡아내기 위해 『예개』는 간혹 대상 작품 자체의 사詞 구절에서 핵심적인 개념을 뽑아내어 대상의 정신을 반영해낸다.

『예개』가 대상 작품을 이론적으로 파악하는 방식의 세 번째 특징은 어떻게 한 가지 예藝가 가진 예술적 특징을 총론적으로 파악하느냐에 있다. 여기서 내용으로 말하면 한 가지 예의 주요 방면을 드러낼 때, 작품의 풍부한 구조(기氣·의의·지志·정情·리理·법法·장章·구句·사辭·음音 등), 문체의 특징(예컨대 시의 오언·칠언·율시·절구·고시古詩·악부樂府 등과 서예의 전서·예서·해서·행서·초서·비碑·첩帖 등), 인물 품격(예컨대 사마상여의 '우주를 포괄하는' 부賦 작가의 마음, 한유 문장의 '순醇', 유종원 문장의 '사肆', 소식 사詞의 "어떤 의경도 다루지 못할 것이 없다"[370]) 등을 포괄한다. 이론적 파악과 표현 형식은 역사와 예술가에 대한 파악과 마찬가지이다. 이 때문에 위에서 말한 네 가지 특징은 여전히 이 한 부분의 특징이다.

2) 『예개』 미학 사상의 주요 내용

이론적인 파악 방식을 보면 역사적 부분과 예술적 특징은 총론적인 부분에서 일치한다. 이처럼 미학 사상을 반영하는 주요 내용을 보면 예술의 총체적 특징 부분에서 전문적으로 설명하지만 그 사상은 역사의 총체적 부분에 스며들기도 하고 아울러 구체

369 『예개』「부개」: 東一句, 西一句, 天上一句, 地下一句, 極開闔抑揚之變, 而其中自有變者存.(허권수·윤호진, 274)
370 『예개』「사곡개」: 無意不可入, 無事不可言也.

적인 예술가의 신상에서 구현되기도 한다. 여기서 예술적 특징의 총론을 중심으로 하지만 때로 역사적 부분의 내용을 인용하여 증거로 삼는다.

『예개』의 사상은 주로 앞사람의 이론에 근거하여 알짜가 되는 곳을 총결한다. 예컨대 예술은 하나의 생명 구조이다. 이러한 생명 구조에서 예술가의 품격과 마음에 품은 생각은 중요한 의의를 갖는다. 이러한 생명 구조에서 내재적 생명이 중요하다면 기술적 측면은 부차적이다. 『예개』의 창조성은 두 가지 사항에 있다. 하나는 개별 예술을 하나의 정체로 파악한다. 이러한 이론은 보편적인 적용성을 갖추고 있으므로 개별 예술에서 구현된 이론을 미학의 높은 수준으로 끌어올렸다. 다른 하나는 중국 문화의 기본 원칙이 예술에 적용되었다는 점이다. 한편으로 도道와 예藝의 관계를 구현하고, 다른 한편으로 예가 도에 집중하여 더욱 큰 과거와 현재의 보편적인 의미를 드러내었다. 위에 나타난 역사와 이론의 긴장된 관계는 여기서 한 차례 도와 예술의 긴장 관계로 드러난다.

예술은 하나의 생명체이다. 이러한 생명체에서 내재적인 생명성이 첫 번째이고 기술적인 부분은 부차적이다. 문·시·부·사·곡·서·경의는 대체로 아마 예외가 없을 것이다.

> 문은 정신을 단련하고 기를 연마하는 것을 상반부의 일로 삼고, 글자를 다듬고 구를 갈고닦는 것을 하반부의 일로 삼는다. 이것은 마치 역易의 도에 선천과 후천이 있는 것과 같다.(허권수·윤호진, 94)
>
> 문 이 련 신 련 기 위 상 반 절 사　이 련 자 련 구 위 하 반 절 사　차 여 역 도 유 선 천 후 천 야
> 文以煉神煉氣爲上半截事, 以煉字煉句爲下半截事, 此如易道有先天後天也.(「문개」)

> 편·장·구·자를 연마하는 것은 모두 한마디로 연마하는 것을 귀하게 여긴다. 이는 살아 있는 곳으로 가려고 단련을 하는 것이지 죽은 곳으로 가려고 단련하는 것이 아니다.(허권수·윤호진, 247~248)
>
> 련 편　련 장　련 구　련 자　총 지 소 귀 호 련 자　시 왕 활 처 련　비 왕 사 처 련 야
> 煉篇, 煉章, 煉句, 煉字. 總之所貴乎煉者, 是往活處煉, 非往死處煉也.(「시개」)

> 글씨를 배우는 것은 신선에 통한다. 정신을 정련하는 것이 가장 높은 경지이고, 기를 단련하는 것이 그 다음이고, 몸을 단련하는 것이 또 그 다음이다.(허권수·윤호진, 519)
>
> 학 서 통 어 선　련 신 최 상　련 기 차 지　련 형 우 차 지
> 學書通於仙, 煉神最上, 煉氣次之, 煉形又次之.(「서개」)

건안의 이름난 작가의 부는 기품과 격조가 높고 의지와 취향이 오래도록 이어지고 시인은 맑고 깊으니 이러한 종류는 여전히 하나의 선으로 이어지고 있다. 후세에는 의기와 격조가 어떠한가를 묻지 않고 다만 문사를 두고 다투니 부와 소가 길을 달리 하게 되었다.(허권수 · 윤호진, 287)

　 건안명가지부　기격도상　 의취면막　 소인청심　 차종상연일선　 후세불문의격여하
建安名家之賦, 氣格道上, 意趣綿邈, 騷人淸深, 此種尙延一線. 後世不問意格如何,

　 단어사상쟁변　 부여소시이도의
但於辭上爭辨, 賦與騷始異道矣.(「부개」)

예술의 생명체에서 가장 중요한 것은 예술가의 마음에 품은 생각으로 예술 작품 생명의 '정正'을 구성하여 예술 작품의 위대함을 성취하는 것이다. 예술가의 마음에 품은 생각이란 하늘과 인간을 서로 통하게 하고 하늘과 땅의 바름을 얻는 데에 있다.

문장에는 사계절의 기를 갖추고 있는 것을 귀하게 여긴다. 기의 순수함과 잡박함, 두터움과 엷음은 더욱 세심하게 분별해야 한다.(허권수 · 윤호진, 131)

　 문귀비사시지기　연기지순박후박　우수심변
文貴備四時之氣, 然氣之純駁厚薄, 尤須審辨.(「문개」)

하늘이 사람에게 복을 주는 것은 성정의 바름을 부여한 것보다 더 좋은 것이 없다. 사람이 스스로 복되게 하는 것은 그 성정을 바르게 하는 것보다 더 좋은 것이 없다.(허권수 · 윤호진, 255~256)

　 천지복인야　 막과어여이성정지정　 인지자복야　 막과어정기성정
天之福人也, 莫過於予以性情之正. 人之自福也, 莫過於正其性情.(「시개」)

사실을 서술하는 학문은 육경六經과 제자백가[371]의 취지를 꿰뚫어야 하고, 사실을 서술하는 글은 오행과 사계절의 기를 갖추어야 하니, "그것을 안에 갖고 있으니, 이 때문에 그와 비슷하게 나타난다."[372]라는 원리를 바꿀 수 없다.(허권수 · 윤호진, 286)

371 ┃ 춘추전국 시대의 여러 사상가를 사마천은 육가六家(도 · 음양 · 유 · 묵 · 명 · 법)으로 분류하고 유흠劉歆은 종횡縱橫 · 잡雜 · 농農 · 소설小說을 추가해서 십가十家로 분류했다. 반고는 『한서』「예문지」에서 "諸子十家, 其可觀者九家而已."라고 했는데, 소설가小說家를 제외하고 나머지 학파를 구류九流로 분류했다. 구류는 제자백가의 다른 이름이다.

372 『시경』「소아小雅 · 상상자화常棠者華」에 "維其有之, 是以似之."라는 구절이 있다.

서 사 지 학　수 관　육 경　구 류 지 지　서 사 지 필　수 비 오 행 사 시 지 기　유 기 유 지　시 이 사 지
敍事之學, 須貫『六經』九流之旨, 敍事之筆, 須備五行四時之氣, “維其有之, 是以似之,”

불 이 역 야
弗以易也.(「문개」)

구산 양씨[373]는 『맹자』의 문장이 끝없이 변한다고 주장했는데, 다만 심에서 말하였을 뿐이니 근본을 탐구한 말이라고 할 만하다.(허권수·윤호진, 40~41)

구 산 양 씨 론　맹 자　문 천 변 만 화　지 설 종 심 상 래　가 위 탐 본 지 언
龜山楊氏論『孟子』文千變萬化, 只說從心上來, 可謂探本之言.(「문개」)

소식과 신기질은 모두 지극한 정감과 지극한 본성을 가진 사람들이므로, 그들의 사도 청신하고 탁월했는데 모두 이하거나 익살스럽거나 노골적이지 아니하고 독실함에서 나왔다.(허권수·윤호진, 338)

소 식　신 기 질　개 지 정 지 성 인　고 기 사 소 쇄 탁 락　실 출 어 온 유 돈 후
蘇軾·辛棄疾, 皆至情至性人, 故其詞瀟灑卓犖, 悉出於溫柔敦厚.(「사곡개」)

'정正'과 상대되는 것은 '부정不正'이다. 부정을 피해야만 바름을 얻을 수 있다.

고시를 잘 지으려면 반드시 고상한 제재로 지어야 한다. 속된 의미, 속된 글자, 속된 어조에서 진실로 하나라도 위반하는 것은 모두 옛날에 버리던 것이다.(허권수·윤호진, 230)

선 고 시 필 속 아 재　속 의 속 자 속 조　구 범 기 일　개 고 지 기 야
善古詩必屬雅材, 俗意俗字俗調, 苟犯其一, 皆古之棄也.(「시개」)

시는 '공'과 '욕'이라는 두 가지 경계를 초월해야 한다. 공은 선禪에 들어가고, 욕은 속俗에 들어가는 것이다. 그 둘을 초월하는 길은 다른 게 아니라, "정감에서 발하여 예의에 머무는 것"[374]일 뿐이다.(허권수·윤호진, 260~261)

373 ㅣ 양시楊時(1053~1135)는 송나라의 성리학자로 남검南劍 장락將樂(지금의 복건(푸젠)성 남검(난젠)南劍 시 장락(장러)將樂현) 출신으로 자가 중립中立이고, 학자들이 그를 존경하여 구산선생龜山先生이라고 불렀다. 관직은 용도각직학사龍圖閣直學士를 지냈다. 정호程顥와 정이程頤에게 배웠고, 이후 정학程學의 정종으로 추숭되었다. 저서로 『양구산집楊龜山集』이 있다.
374 ㅣ 이 구절은 『시경』 「모시서」에 나온다.

시요초호 공욕 이계 공즉입선 욕즉입속 초지지도무타 왈 발호정 지호예의 이
詩要超乎 空"欲"二界. 空則入禪, 欲則入俗. 超之之道無他, 曰: "發乎情, 止乎禮義"而
이
已.(「시개」)

글씨의 기를 논하는 데에는 사士의 기氣를 으뜸으로 삼는다. 예컨대 부인의 기·군사
의 기·마을의 기·시장의 기·장인의 기·썩은 기·문란한 기·광대의 기·강호의
기·문객의 기·술과 고기의 기·나물과 죽순의 기는 모두 사士가 버려야 한다.(허권
수·윤호진, 511)

범 론 서 기 이 사 기 위 상 약 부 기 병 기 촌 기 시 기 장 기 부 기 창 기 배 기 강 호
凡論書氣, 以士氣爲上, 若婦氣·兵氣·村氣·市氣·匠氣·腐氣·倡氣·俳氣·江湖
기 문 객 기 주 육 기 소 순 기 개 사 지 기 야
氣·門客氣·酒肉氣·蔬笋氣, 皆士之氣也.(「서개」)

사는 진실로 반드시 율律에 부합하도록 기약해야 한다. 아雅·송頌은 율에 합하고,
상간복상375도 율에 부합하지 않은 것이 없다. '율은 성聲에 부합함'은 '시는 뜻을 표현
함'에 뿌리를 두고 있으니 오로지 율만을 말한 것으로 한 격을 더 나아간 것이라 할
만하다.(허권수·윤호진, 363)

사 고 필 기 합 률 연 아 송 합 률 상 간 복 상 역 미 상 불 합 률 야 율 합 성 본 어 시 언 지 가
詞固必期合律, 然「雅」「頌」合律, 桑間濮上亦未嘗不合律也. '律合聲'本於'詩言志', 可
위 전 강 율 자 진 일 격 언
謂專講律者進一格焉.(「사곡개」)

『예개』에서 말하는 '정正'은 유가의 정이다. 유가 사상은 중국 문화의 주체로 유가를
중심으로 하여 여러 학파를 종합했다. 이는 한편으로 종합하는 과정에서 시대·지역·
사람 때문에 모순된 측면이 생길 수 있고, 종합하는 동시에 다른 학파를 선명히 반대하
는 기치를 내걸었다. 이 또한 유가의 일관된 길이다. 여기까지 이룬다면 예술 작품의
각 방면은 정正에 도달할 수 있다. 바로 「경의개」에서 다음처럼 말했다.

375 | 상간복상桑間濮上은 음풍淫風이 유행한 곳이다. 구체적으로 말하면 상간은 복수 부근에 있다. 이곳은
위衛나라에 속하던 지역으로 남녀의 자유로운 만남이 있던 장소이다. 상간복상의 음에 대해서는 『예기』
「악기」의 다음 구절을 참고할 수 있다. "정鄭나라와 위衛나라의 음악은 난세의 음이니 태만에 가깝고,
'상간복상'의 음은 망국의 음이니 그 정치가 산만하고 백성이 방종한 데로 흘러 윗사람을 속이고 사욕을
행해도 이를 막을 수 없다[鄭衛之音, 亂世之音也, 比於慢矣, 桑間濮上之音, 亡國之音也, 其政, 散, 其民,
流, 誣上行私而不可止也]."라고 하였다.(허권수·윤호진, 363쪽)

문은 리理·법法·사辭·기氣를 벗어나지 않는다. 리는 바르고 정밀한 것을 취한다. 법은 치밀하면서도 통하는 것을 취한다. 사는 고상하면서도 절실한 것을 취한다. 기는 맑으면서도 두터운 것을 취한다.(허권수·윤호진, 550)

문 불 외 리 법 사 기　　리 취 기 정 이 정　　법 취 기 밀 이 통　　사 취 기 아 이 절　　기 취 기 청 이 후
文不外理法辭氣. 理取其正而精, 法取其密而通, 辭取其雅而切, 氣取其清而厚.

(「경의개」)

이 문제를 해결한 후에 하나의 관점을 바꾸어, 예술 작품의 구조 자체에서 구조를 이야기할 수 있다. 예술 작품의 구조는 다방면의 내용을 포함한다. 어떤 작품에는 각 요소의 중심 문제와 이차적 문제가 있고 어떤 작품에는 시간상의 전체 문제가 있다. 요소의 구성에서 『예개』는 '주主'의 중요성을 강조한다.

산을 그릴 때는 반드시 주봉이 있어 여러 봉우리가 그리로 향한다. 글씨를 쓸 때에도 반드시 주필획이 있어 나머지 필획이 그리로 향한다. 주필이 잘못되면 나머지 필획도 못쓰게 된다. 그러므로 글씨를 잘 쓰는 사람은 반드시 이 한 필획을 다툰다.(허권수·윤호진, 194)

화 산 필 유 주 봉　　위 제 봉 공 향　　작 자 필 유 주 필　　위 여 필 소 공 향　　주 필 유 차　　즉 여 필 개 패
畫山必有主峰, 爲諸峰拱向. 作字必有主筆, 爲余必所拱向. 主筆有差, 則余筆皆敗.
고 선 서 자 필 쟁 차 일 필
故善書者必爭此一筆.(「서개」)

많은 구절에서 반드시 한 구절이 주가 된다. 많은 글자에서 반드시 한 글자가 주가 된다.(허권수·윤호진, 541)

다 구 지 중 필 유 일 구 위 주　　다 자 지 중 필 유 일 자 위 주
多句之中必有一句爲主, 多字之中必有一字爲主.(「경의개」)

율시의 주된 구절은 어떤 경우에 기起(시작)에 있고 어떤 경우에 결結(끝)에 있으며 어떤 경우에는 가운데에 있는데, 가운데에 있는 것을 비교적 어렵게 여긴다.(허권수·윤호진, 233)

율 시 주 구 혹 재 기　　혹 재 결　　혹 재 중　　이 이 재 중 위 교 난
律詩主句或在起, 或在結, 或在中, 而以在中爲較難.(「시개」)

예술의 구성 요소에서 '주主'를 강조하는 것은 마치 사상의 구성 요소에서 '유儒'가 두드러지게 되는 것과 같다. 마치 유가가 천지 우주의 바름에 바탕을 두고 있는 것과 같다. 이 때문에 중국 예술에서 주主(중심)와 차次(주변) 이외에 또 예술 작품 중 가장 중요한 구성 요소인 '무無'가 있다. 이에 대해 유희재는 깊게 알고 있었다. 「시개」에서 말했다. "율시의 미묘함은 완전히 글자 없는 곳에 있다."[376] 「사곡개」에서 말했다. "사의 미묘함은 말하지 않고 말하는 것보다 더 미묘한 것이 없다."[377]

「경의개」에서 그는 문이 실사實辭·허사虛辭·글자 없는 곳〔無字處〕 등 세 가지 요소로 이루어진다고 하였다. 이 때문에 예술 작품의 기본 요소는 주主·차次·무無 등 세 가지이다. 무는 주·차의 구조에서 나온 것이므로, 한편으로 주·차가 잘 다루어지면 무는 저절로 나타나고 다른 한편으로 무가 가슴속에 있으면 주·차를 다루는 것이 비로소 자유자재가 된다.

예술 작품의 또 다른 문제는 시간 정체整體의 문제이다. 중국 예술은 선線의 예술이어서 회화조차도 선의 특징을 뚜렷하게 드러낸다. 선은 늘 하나의 시간체時間體, 즉 시간의 틀로 드러난다. 『예개』에서 예藝·문·시·부·사·곡·서·경의는 모두 표준적인 시간성의 예술이다. 시간 정체에서 파악하면 하나의 중요한 측면이 이루어진다. 예술의 시간 정체는 문 속에서 수首·중中·말末로 체현된다. 시가에서 기起·중中·결結로 체현된다. 사에서 기起·대對·수收로 체현된다. 서예에서 입入·행行·수收로 체현된다. 시간체의 구조에 대해 하나의 부분마다 자신의 요구와 특징이 있다.

사를 실례로 들어보면 다음과 같다. "기起·수收·대對 세 가지는 모두 소홀히 할 수 없다. 대체로 기구起句는 점차로 끌어들이지 않으면 갑자기 끌어들이니, 그 미묘함이 붓에 의해 기가 이미 삼켜지지 않는 데에 있다. 수구收句는 빙빙 돌지 않으면 크게 열리니 그 미묘함은 말은 비록 그쳤지만 뜻은 무궁하다. 대구對句는 4자·6자가 아니면 5자·7자이니 그 미묘함은 부·시와 같지 않은 데에 있다."[378]

여기서 가장 중요한 것은 하나의 시간체의 구조를 알 뿐만 아니라 이를 활용해야 한다는 것이다. 바로 「서개」에서 다음처럼 말했다. "글씨를 쓸 때는 붓을 사용하는 것이

376 『예개』 「시개」: 律詩之妙, 全在無字處.(허권수·윤호진, 235)

377 『예개』 「사곡개」: 詞之妙, 莫妙於以不言言之.(허권수·윤호진, 371)

378 『예개』 「사곡개」: 起收對三者皆不可忽. 大抵起句非漸引卽頓入, 其妙在筆所未到氣已吞. 收句非繞回卽宕開, 其妙在言雖止而意無盡. 對句非四字六字卽五字七字, 其妙在不類於賦與詩.(허권수·윤호진, 350)

중요하다. 붓을 쓰는 것은 그 사람에게 달려 있다. 글씨를 잘 쓰는 사람은 뜻대로 붓을 사용하는 것이고, 글씨를 잘 쓰지 못하는 사람은 붓에게 부림을 당하는 것이다."[379] 이처럼 『예개』 전체는 모두 활용에 대한 강조로 가득 차 있다.

> 전체 문장의 취지를 들어 혹은 편 머리에 두고, 혹은 편 중간에 두기도 하며, 혹은 편 끝에 두기도 한다. 편 머리에 두면 뒤에 반드시 돌아봐야 하고, 편 끝에 두면 앞에 반드시 주석을 달고, 편 중간에 두면 앞에 주석을 달며 후에서 돌아보고, 돌아보고 주석을 다는 것이 이른바 글의 눈인 것이다.(허권수 · 윤호진, 135~136)

> 게 전 문 지 지 혹 재 편 수 혹 재 편 중 혹 재 편 말 재 편 수 즉 후 필 고 지 재 편 말 즉 전 필 주 지
> 揭全文之旨, 或在篇首, 或在篇中, 或在篇末. 在篇首則後必顧之, 在篇末則前必注之,

> 재 편 중 즉 전 주 지 후 고 지 고 주 억 소 위 문 안 자 야
> 在篇中則前注之, 後顧之, 顧注, 抑所謂文眼者也.(「문개」)

> 사의 좋은 곳이 구 가운데에 있는 경우도 있고, 구의 앞이나 뒤에 있는 경우도 있다.
> (허권수 · 윤호진, 354)

> 사 지 호 처 유 재 구 중 자 유 재 구 지 전 후 제 자
> 詞之好處, 有在句中者, 有在句之前後際者.(「사곡개」)

> 제목에는 제목의 눈이 있고, 글에는 글의 눈이 있다. 제목의 눈은 어떤 경우에 제목 속의 실사實辭에 들어 있기도 하고, 어떤 경우는 제목 속의 허사虛辭에 있기도 하며, 어떤 경우는 글자 없는 곳에 있기도 한다.(허권수 · 윤호진, 529)

> 제 유 제 안 문 유 문 안 제 안 혹 재 제 중 실 자 혹 재 제 중 허 자 혹 재 무 자 처
> 題有題眼, 文有文眼. 題眼或在題中實字, 或在題中虛字, 或在無字處.(「경의개」)

> 율에는 기起도 없고 수收도 없는 듯하다. 기가 없는 경우에는 뒤에 반드시 기를 보완하는 것이 있고, 수가 없는 경우에는 앞에 반드시 수를 미리 거두어야 한다는 것을 알아야 한다.(허권수 · 윤호진, 235)

> 율 유 사 호 무 기 무 수 자 요 지 무 기 자 후 필 보 기 무 수 자 전 필 예 수
> 律有似乎無起無收者, 要知無起者後必補起, 無收者前必預收.(「시개」)

379 『예개』「서개」: 書重用筆, 用之存乎其人, 故善書者用筆, 不善書者爲筆所用.(허권수 · 윤호진, 497)

글자의 형세를 밝히고자 한다면 구궁九宮[380]을 알아야 한다. 구궁에서는 중궁中宮보다 더 중요한 것이 없다. 중궁이란 글자의 주된 필획이다. 주된 필획은 혹 글자의 중심에 있기도 하고, 혹은 사방 모서리의 네 칸과 사방 정면의 네 칸에 있기도 하다. 글씨는 여기에 착안을 해야 하니, 이것을 살아 있는 중궁을 안다고 한다.(허권수·윤호진, 505)

욕 명 서 세　수 식 구 궁　구 궁 우 막 중 어 중 궁　중 궁 자　자 지 주 필 시 야　주 필 혹 재 자 심　역 혹
欲明書勢, 須識九宮, 九宮尤莫重於中宮, 中宮者, 字之主筆是也. 主筆或在字心, 亦或

재 사 유 사 정　서 저 안 재 차　시 위 식 득 활 중 관
在四維四正, 書著眼在此, 是謂識得活中宮.(「서개」)

활용은 예술 구조에 있을 뿐만 아니라 마찬가지로 창작할 때 전통과 타인의 장점을 거울로 삼는 데에 있다.

문장은 옛것을 본받는 것을 귀하게 여긴다. 그러나 먼저 '옛 고古' 자가 가슴속에 길게 가로놓여 있는 것이 걱정이다. 대체로 문장에는 옳은 것, 참된 것이 있을 뿐이다. 옳은 것과 참된 것을 버려두고, 형식을 모방하는 데에서 옛것을 구하는데, 옛것을 귀하게 여기는 것이 과연 이러한가?(허권수·윤호진, 151)

문 귀 법 고　연 환 선 유 일 개 고 자 횡 재 흉 중　개 문 유 기 시　유 기 진　사 시 여 진　이 어 형 모 구
文貴法古, 然患先有一個古字橫在胸中. 蓋文有其是, 有其眞. 舍是與眞, 而於形模求

고　소 귀 어 고 자 과 여 시 호
古, 所貴於古者果如是乎.(「문개」)

도리를 강조하는 사람을 잠시 보면, 말이 대부분 이치에 막혀 있다. 옛 책을 중심으로 하는 사람을 잠시 보면 말이 일에 막히는 경우가 많다. 그러므로 어렵고 깊은 것이 바로 얄팍하고 비루한 것이 되고, 번성하고 넓은 것이 빈한하고 검소한 것이 된다. 문장가들이 이것을 갖고서 스스로 만족하게 여겨 세상에 자랑한다면 어떻게 되겠는가?(허권수·윤호진, 149~150)

사 견 도 리 지 인　언 다 리 장　사 견 고 전 지 인　언 다 사 장　고 간 심 정 시 천 루　번 박 정 시 한 검
乍見道理之人, 言多理障. 乍見故典之人, 言多事障. 故艱深正是淺陋, 繁博正是寒儉.

문 가 방 이 차 자 족 이 과 세　하 야
文家方以此自足而誇世, 何耶?(「문개」)

380 ┃ 구궁九宮은 글씨를 연습하기 위해 정사각형 속에 우물 정井 자를 그어 전체를 아홉 개의 칸으로 고르게 나눈 것을 말한다.

사 속에서 용사[381]하는 것은 일에 막힘이 없는 것을 귀하게 여긴다.(허권수·윤호진, 365)

사 중 용 사　귀 무 사 장
詞中用事, 貴無事障.(「사곡개」)

예술 작품이 완성된 뒤에는 어떤 풍격이 드러난다. 풍격은 천지의 기본, 전통적인
틀, 작품의 구성 요소, 개인의 기질에 관련된다. 예藝의 풍격 기상이 지닌 풍부성은 여
기서 생겨난다.

꽃과 새가 얽히고, 구름과 천둥이 치고, 현악기와 샘이 그윽이 흐느끼고, 눈과 달이
환하게 밝아야 하니, 시는 이 네 가지 경계를 벗어나지 않는다. (이는 예藝와 천지의
관계를 말한다.) (허권수·윤호진, 264)

화 조 전 면　운 뢰 분 발　현 천 유 열　설 월 공 명　시 불 출 차 사 경
畫鳥纏綿, 雲雷奮發, 弦泉幽咽, 雪月空明. 詩不出此四境.(「시개」)

유학·사학·현학·문학은 『송서』「뇌차종전」에 보인다. 대체로 유학의 근본은 『예
기』와 『순자』이다. 사학의 근본은 『서경』과 『춘추』인데, 사마천이 그런 경우이다. 현
학의 근본은 『역』과 『장자』이다. 문학의 근본은 『시경』과 굴원의 『초사』이다. 후세에
누군가 작자의 길을 걷는다면 여기서 벗어나지 않는다. (이는 예와 전통이 관련됨을 말한
다.) (허권수·윤호진, 125)

유 학　사 학　현 학　문 학　견　송 서　뇌 차 종 전　　대 저 유 학 본　예　순 자 시 야　사 학 본
儒學·史學·玄學·文學, 見『宋書』「雷次宗傳」. 大抵儒學本『禮』『荀子』是也. 史學本

서 여 춘 추　사 마 천 시 야　현 학 본　역　장 자 시 야　문 학 본 시　굴 원 시 야　후 세 작 자
『書』與『春秋』, 司馬遷是也. 玄學本『易』『莊子』是也. 文學本『詩』, 屈原是也. 後世作者,

취 도 불 월 차 의
取途弗越此矣.(「문개」)

큰 도를 말한 사람은 동중서이고, 제자백가에 정통한 경우는 『회남자』[382]이고, 사실을

381 ┃ 용사用事는 문학의 창작에서 전고典故나 사실을 맥락에 따라 적절하게 인용하는 것을 가리킨다.

382 ┃ 『회남자淮南子』는 모두 21권으로 전한의 회남왕 유안이 빈객과 방술가方術家 수천을 모아서 편찬한
책으로 원래 내외편內外編과 잡록雜錄이 있었으나 현재 내편 21권만이 전한다. 처음에 「원도原道」라는
형이상학이 있으며 그 뒤 천문·지리·시령時令 등 자연 과학에 가까운 것도 포함하고, 일반 정치학에서
병학兵學, 개인의 처세훈處世訓까지 열기하고, 끝으로 요략要略으로 총정리한 1편을 붙여서 복잡한 내용
의 통일을 기하였다. 사상적 성격은 도가와 음양오행가·유가·법가 등의 혼합으로 매우 복잡하다.

서술한 사람은 사마천이고, 일을 논한 사람은 가의이고 사장으로는 사마상여가 있다. (이는 예와 문체의 관련을 말한다.) (허권수 · 윤호진, 52)

언 대 도 즉 동 중 서　해 백 가 즉　회 남 자　서 사 즉 사 마 천　논 사 칙 가 의　사 장 즉 사 마 상 여
言大道則董仲舒, 該百家則『淮南子』, 敍事則司馬遷, 論事則賈誼, 辭章則司馬相如.

<div align="right">(「문개」)</div>

현명하고 냉철한 사람의 글씨는 온화하고 순수하며, 뛰어나고 웅혼한 사람의 글씨는 침착하면서도 굳세며, 기이한 사의 글씨는 산뜻하여 얽매이지 않고, 재주 있는 사람의 글씨는 빼어나다. (이는 예와 성격의 관련을 말한다.) (허권수 · 윤호진, 520)

현 철 지 서 온 순　준 웅 지 서 침 의　기 사 지 서 력 락　재 자 지 서 수 영
賢哲之書溫醇, 駿雄之書沈毅, 畸士之書歷落, 才子之書秀穎.(「서개」)

이백은 풍風에 뛰어났고, 두보는 골骨에 뛰어났으며, 한유는 질質에 뛰어났고, 소식은 취趣에 뛰어났다. (이는 예와 작품 구조의 관련을 말한다.) (허권수 · 윤호진, 147)

이 백 장 어 풍　소 릉 장 어 골　창 려 장 어 질　동 파 장 어 취
李白長於風, 少陵長於骨, 昌黎長於質, 東坡長於趣.(「시개」)

굴원의 얽히고 이어지는 것, 매승 · 사마상여의 크고도 고운 것, 도연명의 고고하고 자유로움이 있는데, 우주 사이의 부의 귀착되는 취지는 따지고 보면 모두 이 세 가지를 벗어나지 않는다. (이는 예와 풍격의 관련을 말한다.) (허권수 · 윤호진, 289~290)

굴 자 지 전 면　매 숙　장 경 지 거 려　연 명 지 고 일　우 주 간 부　귀 취 총 불 외 차 삼 종
屈子之纏綿, 枚叔 · 長卿之巨麗, 淵明之高逸, 宇宙間賦, 歸趣總不外此三種.(「부개」)

모든 예藝에 대한 논술에서 『예개』는 어떤 대목이든 도와 예의 총체적인 원칙을 드러내지 않은 곳이 없다. 이것은 바로 문화의 중화中和라는 기초 위에 세워진 예술의 중화이다. 이러한 예술의 중화의 이상은 『예개』에서 네 가지 점으로 드러난다.

첫째, 마음에 깊이 품은 생각의 중정中正이다. 둘째, 중정의 기초에서 모자란 점을 보완하는 것인데, 취약한 부분을 보완한다는 '보약補弱'이라 부를 수 있다. 셋째, 중정의 기초에서 각각 치우친 대립의 구성 요소를 종합하는 것인데, 두 가지를 아룬다는 '겸량兼兩'이라고 부를 수 있다. 이 '량은 실제로 둘을 가리키는 게 아니라 둘 이상의 많음을 가리킨다. 넷째, 중정의 기초에서 어떤 방면으로 대단히 커다란 확장을 하는 것이다. 지극한 곳으로 확장하면서도 여전히 바름을 잃지 않는다. 현상에서 간혹 상반되는 것에

깃든다는 '우반寓反'으로 드러난다. 곧 사상 또는 풍격을 상반된 사상 또는 풍격에 깃들도록 한다.

앞에서 굴원의 부에 대한 평론을 인용한 구절은 이러하다. "변풍과 변아는 변한 것 가운데 바른 것이다. 「이소」는 역시 변한 것 가운데 바른 것이다. '꿇어앉아 소매를 펴고 글을 쓰니, 이미 환하게 중정을 얻었네.'"[383] 이런 언급은 마음에 깊이 품은 생각의 중정中正에 대한 주석이라고 할 수 있다. 굴원을 실례로 들어 변하면서도 바름을 강조했고, 중정은 다양한 변화에 적응할 뿐만 아니라 융통성이 있는데, 글쓰기를 실례로 삼았으니 내용은 다음과 같다. "말이란 반드시 음절을 겸해야 하며 음절은 어울림과 비틀림을 벗어나지 않는다. 얕은 것은 다만 어울림을 취할 줄 알지만 비틀려야 할 때 비틀려야 함을 모르지만, 비틀림 역시 어울림이다. 어울려야 할 때 어울리지 못하지만 어울림 역시 비틀림이다."[384]

명확히 중정하려면 두 방면을 피해야 한다. 불교의 계율로 중정을 비유한다면 이 두 방면은 바로 다음과 같다. "광선狂禪은 계율을 파괴하니 마땅히 깊이 경계해야 한다. 소선小禪이 계율에 매이는 것 역시 거기에서 취할 것이 없다."[385] 중정의 기초가 있으면 어떻게 중화中和의 원칙으로 약점을 보완할까가 분명해진다.

> 한유는 「답유정부[386]서」에서 다음처럼 말했다. "성인의 도道가 문文을 필요로 하지 않으면 그만이지만, 필요로 하면 반드시 그에 잘하는 자를 높이 여겨야 한다." 증공은 소순의 문장을 두고 이렇게 말한 적이 있다. "수식은 간략하게 할 수 있고, 먼 것은 가깝게 할 수 있고, 큰 것은 작게 할 수 있고, 작은 것은 드러나게 할 수 있고, 번거로운 것은 어지럽지 않게 할 수 있고, 방만함은 함부로 흩어지지 않게 할 수 있다."[387]
>
> (허권수 · 윤호진, 107)

383 『예개』「부개」: 變風變雅, 變之正也. 「離騷」亦變之正也. '跪敷衽以陳辭兮, 耿吾既得此中正.'(허권수 · 윤호진, 274)

384 『예개』「문개」: 言辭者必兼及音節. 音節不外諧與拗. 淺者但知諧之是取, 不知當拗而拗, 拗亦諧也. 不當諧而諧, 諧亦是拗也.(허권수 · 윤호진, 134)

385 『예개』「시개」: 狂禪破律, 所宜深戒. 小禪縛律, 亦無取焉.(허권수 · 윤호진, 236)

386 ㅣ 유정부劉正夫는 당나라 때 문신으로 자가 자경子耕이고, 유암부劉嚴夫라고도 한다.

387 ㅣ 인용된 한유의 「답유정부서答劉正夫書」는 오수형 역, 『한유산문선』, 서울대학교 출판문화원, 2010, 207쪽. 이주해, 『한유문집』 1, 문학과지성사, 2009, 215쪽 참조. 이주해 역에서는 '드러내지 않으면'이라고 해석했다.

창려 답유정부 서왈 약성인지도불용문즉이 용즉필상기능자 증남풍칭소로천지
昌黎「答劉正夫」書曰: "若聖人之道不用文則已, 用則必尙其能者." 曾南豊稱蘇老泉之

문왈 수능사지약 원능사지근 대능사지미 소능사지저 번능불란 사능불류
文曰: "修能使之約, 遠能使之近, 大能使之微, 小能使之著, 煩能不亂, 肆能不流."(「문개」)

문장가가 글을 쓰는 방법은 느슨함과 급격함을 서로 보완하는 범위를 벗어나지 않는
다. 느슨하면서도 풀어지지 않는 사람은 급격함으로 느슨함을 떨치게 할 수 있다.
급격하면서도 돌격적이지 않는 사람은 느슨함으로 급격함을 기를 수 있다.(허권수·윤
호진, 541)

문 가 용 필 지 법 불 출 우 두 상 제 우 이 불 해 자 유 두 이 진 기 우 야 두 이 부 돌 자 유 우 이 양
文家用筆之法, 不出紆陡相濟. 紆而不懈者, 有陡以振其紆也. 陡以不突者, 有紆以養

기 두 야
其陡也.(「경의개」)

취약한 것을 보완하는 보약은 중화의 구체적인 운용이고, 두 가지를 아우르는 겸양
은 중화의 다른 운용이다.

문장을 논할 경우 혹은 오로지 지향하는 의미만을 숭상하고, 혹은 오로지 기상과 풍격
을 숭상하는데, 모두 한 쪽만 드러내기를 벗어나지 못했다. 『구당서』「한유전」에 나오
는 "경서와 『서경』의 고誥[388]가 지향하는 의미, 사마천과 양웅의 기상과 풍격"이란
두 마디는 한유의 뜻을 미루어 말로 만든 것이니, 그 잘 갖추어진 표현이 볼 만하다.
(허권수·윤호진, 86)

논문혹전상지귀 혹전상기격 개미면저어일편 구당서 한유전 경 고지지귀
論文或專尙指歸, 或專尙氣格, 皆未免著於一偏. 『舊唐書』「韓愈傳」 "經, 誥之指歸,

천 웅 지 기 격 이 어 추 한 지 의 이 위 언 가 위 관 기 비 야
遷雄之氣格"二語, 推韓之意以爲言, 可謂觀其備也.(「문개」)

글이 혹 열매를 맺은 것도 있고, 혹은 텅 비어 영묘한 것도 있는데, 비록 각각 장점이
있지만 한쪽만을 드러내는 것을 벗어나지 못했다. 한유의 문장을 한번 보면 열매를
맺은 곳이 어디든 텅 비어 영묘하지 않은 데가 없으며, 텅 비고 영묘한 곳이 어디든

388 | 『서경書經』은 전典·모謨·훈訓·고誥·서誓·명命의 서체로 쓰여 있는데 이를 육체六體라고 한다. 고
는 육체 중의 하나로 「대고大誥」「주고酒誥」 등 경계해야 하는 내용을 서술할 때 쓰는 문체를 가리킨다.

열매를 맺지 않은 데가 없다.(허권수·윤호진, 90~91)

문 혹 결 실 혹 공 령 수 각 유 소 장 연 불 면 저 어 일 편 시 관 한 문 결 실 처 하 상 불 공 령 공 령
文或結實, 或空靈, 雖各有所長, 然不免著於一偏. 試觀韓文, 結實處何嘗不空靈, 空靈
처 하 상 불 결 실
處何嘗不結實.(「문개」)

한유는 '시'와 '이' 두 글자로 문장을 논의했지만 두 글자는 하나로 합해야 한다. 예컨
대 다르지 않은 옳음이라면 어리석을 뿐이다. 옳지 않은 다름이라면 망령될 뿐이다.
(허권수·윤호진, 85)

창 려 이 시 이 이 자 논 문 연 이 자 잉 수 합 일 약 불 이 지 시 즉 용 이 이 불 시 지 이 즉 망 이
昌黎以'是''異'二字論文, 然二字仍須合一. 若不異之是, 則庸而已. 不是之異, 則妄而
이
已.(「문개」)

예서의 글꼴은 전서와 서로 반대가 되지만, 예서의 분위기는 도리어 전서와 서로 관련
이 있어야 한다.(허권수·윤호진, 422)

예 형 여 전 상 반 예 의 각 요 여 전 상 용
隸形與篆相反, 隸意却要與篆相用.(「서개」)

글 쓰는 방법에서 중요한 것으로 세 가지가 있는데, 기필·행필·지필이라고 한다.[389]
법식에서 세 가지 법식을 겸하지 않은 것이 없다. 예컨대 기필에는 곧 기필의 기필이
있고, 기필의 행필이 있으며, 기필의 지필이 있다.(허권수·윤호진, 541~542)

필 법 지 대 자 삼 왈 기 왈 행 왈 지 이 매 법 중 미 상 불 겸 구 삼 법 여 기 변 유 기 지 기 유 기
筆法之大者三, 曰起, 曰行, 曰止. 而每法中未嘗不兼具三法, 如起, 便有起之起, 有起
지 행 유 기 지 지 야
之行, 有起之止也.(「경의개」)

'보약'과 '겸양'은 잘 이해할 수 있고 잘 볼 수도 있다. '우반寓反'은 간혹 보기가 어려
울 뿐만 아니라 활용하기도 어렵다. 이 때문에 「시개」에서는 이렇게 말했다. "어떤 이
는 칠언은 마치 강한 것을 당겨 긴 것을 사용하는 듯하다고 하는데, 나는 다시 강한
것을 당겨 약한 듯하려면 긴 것을 짧은 것처럼 사용하여야 일을 제대로 볼 수 있다고

389 | 기필·행필·지필은 글쓰기의 세 단계로, 각각 글쓰기의 시작, 진행, 마무리 단계를 의미한다.

생각한다."[390] 바로 그러한 어려움 때문에 간혹 가장 큰 예술적 효과를 갖게 될 뿐만 아니라 이것이 대가의 표지이기도 하다.

사가 흥이 깊다면 일은 다르지만 정감은 같고, 일은 얕지만 정감은 깊다는 것을 깨닫게 된다. 그러므로 요긴하지 않은 말이 바로 지극히 요긴한 말이고, 말하기 어려운 말이 바로 지극히 말하기 어지럽지 않은 말이다.(허권수 · 윤호진, 363~364)

사심어흥 즉각사이이정동 사천이정심 고몰요긴어정시극요긴어 란도어정시극불
詞深於興, 則覺事異而情同, 事淺而情深. 故沒要緊語正是極要緊語, 亂道語正是極不

란도어
亂道語.(「사곡개」)

고사(전고)를 많이 사용하는 것과 고사를 사용하지 않는 것에는 각각 그 폐단이 있다. 문장을 잘 짓는 사람은 종이 가득히 고사를 사용하면서도 가진 것을 헛되이 한 적이 없고, 종이 가득 고사를 사용하지 않으면서도 가진 것을 포함하지 않은 적이 없다.(허

권수 · 윤호진, 152)

다용사여불용사 각유기폐 선문자만지용사 미상불공제소유 만지불용사 미상불
多用事與不用事, 各有其弊. 善文者滿紙用事, 未嘗不空諸所有. 滿紙不用事, 未嘗不

포제소유
包諸所有.(「문개」)

이백의 시는 비록 하늘에 올라 구름을 타고 가지 않은 곳이 없는 것 같지만, 저절로 본래의 자리를 벗어나지 않는다. 그러므로 그냥 쏟아놓는 말들이라도 실로 법도로 삼을 만한 말이다.(허권수 · 윤호진, 191)

태백시수약승천승운 무소부지 연자불리본위 고방언실시법언
太白詩雖若升天升雲. 無所不之, 然自不離本位. 故放言實是法言.(「시개」)

옛사람이 이렇게 말했다. 글씨의 형태를 만들 때는 형태에 들어맞도록 해야 하니, 앉은 듯, 걸어가는 듯, 나는 듯, 움직이는 듯, 가는 듯, 오는 듯, 누운 듯, 일어나는 듯, 근심 어린 듯, 기쁜 듯 형용해야 하더라도 똑같아지지 않도록 해야 한다. 그러나 똑같지 않은 가운데에도 흐름이 통하고 조응되니 반드시 완전하게 같은 것이 그 안에 보

390 『예개』 「시개」: 或謂七言如挽强用長, 余謂更當挽强若弱, 用長如端, 方見能事.(허권수 · 윤호진, 227)

존되어 있는 것이다. 초서를 분별할 줄 아는 사람은 더욱 글씨의 맥을 요체로 삼는다.(허권수 · 윤호진, 436)

석인언위서지체 수입기형 이약좌 약행 약비 약동 약왕 약래 약와 약기 약수
昔人言爲書之體, 須入其形, 以若坐, 若行, 若飛, 若動, 若往, 若來, 若臥, 若起, 若愁,

약희상지 취부제야 연부제지중 유통조응 필유대제자존 고변초자 우이서맥위요
若喜狀之, 取不齊也. 然不齊之中, 流通照應, 必有大齊者存. 故辨草者, 尤以書脈爲要

언
焉.(「서개」)

앞부분에서 뜻이 너그럽지만 말은 긴절하게 해야 하는데, 긴절하게 하는 것은 바로 너그러움을 잘 사용하는 것이다. 뒷부분에서 뜻은 충실하게 하지만 말은 융통성 있게 해야 하는데, 영묘하게 하는 것이 바로 충실함을 잘 사용하는 것이다.(허권수 · 윤호진, 544)

전로요의관어긴 긴내소이선용기관 후로요의실어령 령내소이선용기실
前路要意寬語緊, 緊乃所以善用其寬. 後路要意實語靈, 靈乃所以善用其實.(「경의개」)

중정中正을 핵심으로 삼는 것은 바로 유가 사상의 핵심이다. 중정을 기초로 삼은 보약 · 겸양 · 우반은 유가 사상을 핵심으로 하여 복잡한 역사와 현실을 파악한다. 이에 따라 중정은 풍부하게 될 수 있고 또 풍부함 속에서 중정을 지킬 수 있다. 이것이 바로 『예개』의 사상적 시야이고 미학적 시야이기도 하다. 이러한 사상의 한계는 다름 아닌 『예개』의 한계이다. 『예개』는 확실히 고전 사상을 기초로 중화中和의 방식을 운용하여 많은 중요한 것을 파악해냈지만 기존에 나타났던 많은 중요한 점을 파악하지 못하기도 했다.

6. 이어의 『한정우기』의 미학 체계

이어李漁(1611~1680)의 『한정우기閑情偶寄』는 공교롭게도 유희재의 『예개』와 논리적인 측면에서 상호 보완적이다. 간행 시기로 말하면 이어의 저작이 먼저 나왔고 유희재의 저작이 뒤에 나왔다. 따라서 이 두 저작의 상호 보완적인 성격은 특별한 의미를 띤다. 『예개』가 고전의 핵심을 통해 미학을 파악했다면 『한정우기』는 전환의 새로운 성격을 통해 미학을 총결했기 때문이다.

『예개』는 도道에서 예藝로 나아가는 것인데, 이 예藝는 문자를 중심으로 하는 예이고, 바로 이러한 예에서 곡曲과 경의經義로 확장되었다. 반면 『한정우기』는 일상적인 생활에서 출발하여, 인정人情으로부터 이론을 확립하고 신선하고 생생한 생활의 양태를 총결했다. 바로 이 때문에 송나라 이래 문화 전환의 새로운 영역은 체계적인 종합적 결론을 얻게 되었다.

『예개』가 곡으로 확대되면서도 곡 중의 희戲의 범주로 들어가지 않고 전환기 사상의 변두리에 머물렀다. 반면 『한정우기』는 희곡에서 시작하여 생활의 넓은 영역으로 확대되고 발전되었다. 『한정우기』는 희곡이 지닌 새로운 성질을 받아들였고 이러한 새로운 성질이 생활의 영역으로 확대되고 발전되어가자, 『예개』와 다른 취미를 갖추게 되었다.

『한정우기』는 「사곡부詞曲部」 「연습부演習部」 「성용부聲容部」[391] 「거실부居室部」 「기완부器玩部」 「음찬부飮饌部」 「종식부種植部」 「이양부頤養部」 등 여덟 부분으로 되어 있다. 『한정우기』는 이처럼 사람의 생활을 둘러싸고 제기된 문제를 다루는 생활生活 미학[392]이다. 현대의 학문 분류로 보면 이러한 여덟 가지 부분에서 세 부분은 예술에 속한다. 즉 「사곡부」와 「연습부」는 희곡에, 「거실부」는 건축에 속한다. 「거실부」는 건축을 다루지만 궁전이나 왕릉 등 제도적 건축이 아니라 사람이 생활하는 개인 가옥 건축을 말하고 있을 뿐이다. 「사곡부」와 「연습부」의 희곡도 개인이 집안에서 향락을 누리는 관점에서 다루고 있다.

원·명·청 시대에 희곡은 크게 성행하여, 공공 예술이기도 하고 개인 생활에 속하기도 했다. 명 제국은 황제가 자제를 왕으로 분봉하여 명 초에서 명 말까지 왕가마다 모두 악희반樂戲班을 두어 오락의 새로운 흐름을 누렸다. 일반 관리와 유력 세도가도

391 | 원문에 선자부選姿部로 되어 있지만 성용부聲容部의 잘못이다. 장법(장파)은 제6장 제6절 제3항에서 『한정우기』의 목차를 소개하면서 권3을 '성용부'로 제시하고 있다. 자세를 고르는 선자選姿는 성용부의 첫 번째 항목이다.

392 | 저자가 이 문맥에서 사용한 생활 미학이란 개념은 넓은 의미에서 사회생활의 미美를 연구 대상으로 한다. 좁은 의미에서는 주로 일상생활의 심미 현상을 탐구하는데, 다음과 같은 세 가지 점을 포함한다. 첫째, 직접적인 물질적 생활 영역의 미로서 예컨대 복식服飾, 의용儀容, 수레나 배의 미, 또는 식품, 음식 만드는 도구, 포장의 미, 거실의 물건 배치와 자연미의 조화 등이 포함된다. 즉 생활에 쓰이는 도구의 실용적 가치와 심미적 가치를 탐구한다. 둘째, 생활 방식의 미로서 사회·개인·가정의 생활 방식, 심미적 수요의 변혁을 연구한다. 셋째, 여가 문화에 드러나는 심미적 정취이다. 구명정(치우밍정)邱明正·주립원(주리위안)朱立元 主編, 『미학소사전美學小辭典』, 上海辭書出版社, 2007, 17쪽 참고.

왕가와 마찬가지로 집안에 악희반을 두어 당시에 유행하고 있던 취미를 감상했다. 부유한 상인도 집안에 악희반을 두어 새로운 유행을 좇았다.

청 제국 전기에 남계南季와 북항北亢[393]이 있었다. 남계는 관료로서 집안에 여악女樂(공연단) 2팀을 두었는데 옷값 비용만 백은白銀 만 냥이나 들었다. 북항은 부유한 상인으로 집안에서 「장생전전기長生殿傳奇」를 공연하는 데 백은 40여만 냥을 썼다. 전환기의 예술에는 화본話本 소설도 있었다. 공연의 화본 소설이 책자 형태로 출간되었을 때 일반적으로 글자를 모르는 대중이 이해할 수 없었고, 설화說話 형식이 되었을 때 오락 장소에서 공연되는 공공 예술은 개인 생활의 영역 안에 들지 않게 되었다. 이 때문에 화본 소설은 『한정우기』의 범위에 들지 않게 되었다.

유희재가 회화를 잘 알면서도 『예개』의 체계를 만들어갈 때, 우주의 도道로부터 성인의 육경과 예藝에 이르는 논리를 따르며 회화를 예의 체계로 포함시키는 것을 꺼려한 것처럼, 이어는 소설을 잘 알고 있었지만 『한정우기』의 경우 개인 생활의 쾌락으로 체계를 잡아서 소설을 포함시키기를 좋아하지 않았다. 『예개』에 그림이 없어도 그 체계가 미학의 높은 수준과 넓이에 도달하는 데에 아무런 문제가 없었던 것처럼 『한정우기』에도 소설이 없지만, 미학의 높은 수준과 넓이에 도달하는 데에는 아무런 문제가 없었다.

1) 미학의 새로운 형태

이어의 『한정우기』는 전환기의 미학 체계로서 작가 이어는 당연히 대단한 이론적인 용기를 갖고 있었다. 이어는 일찍이 스스로 말했다. "나를 알든, 나를 탓하든, 나를 불쌍히 여기든, 나를 죽이든 세상 사람에게 무슨 이야기를 듣더라도 다시 그 뒤를 돌아보지 않겠다."[394] 이어는 자기의 이론을 결코 문화 정체와 대립시키지 않고 고전 사상을 중심으로 하는 사회 정체와 정합되는 과정에 자리매김을 했다.

개인 생활을 출발점으로 삼는 『한정우기』는 인정人情을 강조한다. 즉 사람이 오락

393 ㅣ 청나라 강희제 때 남방과 북방의 거부로서 남방의 강소(장쑤)성 태흥(타이싱)泰興의 계진의季振宜와 북방의 산서(산시)성 평양(펑양)平陽의 항씨亢氏를 가리킨다. 항씨의 경우는 염상鹽商으로 부를 축적했다고 전해진다.

394 ㅣ 『한정우기』 「사곡부詞曲部 상·결구結構 제일」: 知我, 罪我 怜我, 殺我, 悉聽世人, 不能復顧其後矣.

거리를 즐기고 집에 머물고 꽃을 감상하고 기물을 갖고 놀며 먹고 마시는 일상생활의 정을 이야기했다. 이어는 이러한 인성의 북돋움은 현존하는 정치 제도와 대립하는 것이 결코 아니라, 남녀와 음식 그리고 일상에서 겪는 인정이 다름 아닌 현존하는 정치 제도의 기초라고 여겼다. 이어의 제자[395]는 『한정우기』를 위해 지은 서문에서 "왕도는 인정에 뿌리를 두고 있다."[396]는 주장을 제시했다.[397] 즉 왕도와 인정은 대립하지 않고 통일되는 것이다. 그는 나아가 다음처럼 말했다.

> 과거와 현재를 통틀어볼 때 위대한 업적과 참된 문장은 모두 인정의 범위를 벗어나지 않는다. 인정의 범위를 넘어서면 귀신이나 허망하고 터무니없는 일이 아니라면 저주하고 과장하며 거짓되고 교활하며 어지럽히는 말이니, 남녀 사이의 일들, 먹고 마시는 일, 일상적인 일보다 절실한 것은 매우 드물 것이다.
>
> 고 금 래 대 훈 업 진 문 장 총 불 출 인 정 지 외 기 재 인 정 지 외 자 비 귀 신 황 홀 허 탄 지 사 즉 주
> 古今來大勳業, 眞文章, 總不出人情之外. 其在人情之外者, 非鬼神荒忽虛誕之事, 則譸
> 장 위 환 회 휼 지 사 기 절 어 남 녀 음 식 일 용 평 상 자 개 이 희 의
> 張僞幻獪獝之事, 其切於男女飮食日用平常者, 蓋已希矣.(여회, 「한정우기서閑情偶寄序」)

뭐라 해도 일상생활의 정情은 주류 이데올로기와 다른 한정閑情이다. 『한정우기』에서는 한정이 주류 이데올로기와 대립하지 않고 일치한다는 점을 강조한다. 전환기는 송나라로부터 따진다면 이미 7백 년 남짓이 흘렀고, 사회의 분위기도 이미 "가벼운 읽을거리를 즐겨 읽지만 엄숙한 논의는 듣기를 꺼리게"[398] 되었다. 다들 모두 딱딱한 사상적 도덕 교육을 좋아하지 않게 된 이상, 일상생활의 한정을 이야기하며 사상의 도덕

395 | 이어의 제자는 여회余懷(1616~1696)를 가리킨다. 여회는 청 제국 보전莆田(지금의 복건(푸젠)성 보전(푸텐)현) 출신으로 자가 담심澹心·무회無懷이고, 호가 만옹曼翁·광하廣·호산외사壺山外史·한철도인寒鐵道人·만지노인鬘持老人이다. 만년에 오문吳門으로 은거하여 저술에 전념했다. 그의 시는 순수함과 맑은 기상을 간직하였다고 평가된다. 두준杜浚·백몽정白夢鼎 등과 이름을 나란히 하여 '여두백余杜白'이라고 불리었다. 저서로 『동산담원東山談苑』 『미외헌문고味外軒文稿』 『연산당집硏山堂集』 『판교잡기板橋雜記』 등이 있다.

396 | "王道本乎人情."의 출처는 유향의 『신서』 「선모善謀」이다. 임동석 『신서』 2/2, 동서문화사, 2009 참조.

397 | 「여회서余懷序」: "周禮一書, 本言王道, 乃上自井田軍國之大, 下至灑漿屛雇之細, 無不織悉俱備, 位置得宜, 故曰 '王道本乎人情'. 원문 확인은 이어李漁, 강거영(장쥐룽)江巨榮·노수영(루서우룽)盧壽榮 校注, 『한정우기閑情偶寄』, 上海古籍出版社, 2000 1판, 2010 3차 인쇄, 2쪽 참조.

398 | 『한정우기』 「범례칠칙凡例七則·사기삼계四期三戒」: 風俗之靡, 猶于人心之壞, 正俗必先正心. 近日人情 喜讀閑書, 畏聽莊論, 有心勸世者正告則不足, 旁引曲譬則有餘.

교육을 거기에 은연중에 집어넣으면 더 낫지 않을까? 이어는 『한정우기』 앞의 「범례」에서 자신의 책이 바로 그런 방법을 취했다고 말한다.

이 책은 순전히 권선징악을 중심으로 삼지만 권선징악의 조목을 겉으로 드러내지는 않았다. 『한정우기』라고 서명을 붙인 것은 사람들이 엄숙한 논의라고 지목하여 피할까 걱정했기 때문이다. 권선징악의 말은 후반부에 대부분을 차지하는데, 앞의 여러 편은 모두 풍아[399]를 이야기하고 있다. 올바른 논의를 앞에 실어두지 않고 끝에 놓아둔 것은 사람이 일상의 고상함에서 도덕의 엄숙함으로 점점 깊이 들어가면서도 권선징악이 꺼릴 만한 것임을 알아차리지 못하기를 바라서이다. 권선징악의 의미를 결코 절대로 드러내놓고 말하지 않았지만, 간혹 풀과 나무 그리고 곤충과 같은 미물을 빌려서, 간혹 목숨을 살리고 생명을 기르는 큰일을 빌려서 담아내기도 했다.

시 집 야　순 이 권 징 위 심　이 우 불 표 권 징 지 목　명 왈 한 정 우 기　자　려 인 목 위 장 론 이 피
是集也, 純以勸懲爲心, 而又不標勸懲之目, 名曰『閑情偶寄』者, 慮人目爲莊論而避
지 야　권 징 지 어　하 반 거 다　전 수 질 구 담 풍 아　정 론 부 재 어 시　이 려 어 종 자　기 인 유 아 급
之也. 勸懲之語, 下半居多, 前數帙俱談風雅. 正論不載於始, 而麗於終者, 冀人由雅及
장　점 입 점 심　이 불 각 기 가 외 야　권 징 지 의　절 불 명 언　혹 가 초 목 곤 충 지 미　혹 차 활 명 양
莊, 漸入漸深, 而不覺其可畏也. 勸懲之意, 絶不明言, 或假草木昆蟲之微, 或借活命養
생 지 대 이 우 지 자
生之大以寓之者.(「범례凡例」)

이러한 허울만 좋은 말에도 풍부한 내용이 포함되어 있지만 형식과 핵심에서 실제와 완전히 부합하지 않는다. 두 가지 다른 취미의 소통과 정합整合에서 확실히 실정을 이야기했다. 『한정우기』는 전환기의 시대 조류에 속한다. 바로 「범례」에서 말했듯이 '새것을 좋아하고 색다른 것을 숭상한다.' 그러나 이어는 자신의 책에 "새것에는 도가 있고, 색다른 것에도 나름의 원칙이 있으며" 비록 "모두 지극히 새롭고 색다른 이야기이지만 하나도 정도에서 벗어나는 것은 없다."고 하였다.[400] 이것은 바로 김성탄의 소설 평점처럼 비록 고전 미학의 이론과 크게 다르지만 "옳고 그름이 모두 성인과 어긋나지

399 ǀ 풍아風雅는 원래 『시경』의 '국풍國風' '대아大雅' '소아小雅'를 가리킨다. 여기서 풍아는 『시경』의 내용처럼 속되지 않고 고상하고 우아한 활동을 가리킨다.
400 ǀ 『한정우기』 「범례칠칙·사기삼계」: 喜新而尚異 …… 新之有道, 異之有方 …… 皆極新極異之談, 然無一不軌正道.

않았다."[401]

『한정우기』는 주류 사상과 정합되려고 한다. 또한 자신의 미학적 입장에 서서 자신이 흥미롭게 여기는 영역에 관심을 기울이면서 고전 미학 속에 담긴 미감美感의 재해석을 통해 『한정우기』만의 핵심 체계를 형성하고자 했다. 중국적 미감인 '즐거움〔樂〕'은 『한정우기』의 일관된 기초를 이루게 되었다. 중국 미학의 미감은 정합성을 지닌 '즐거움'이다. 이 정합성의 '즐거움'은 상고 시대로부터 송나라에 이르기까지 모두 신성성(禮)과 예술성(文)을 주요한 내용으로 삼았다. 송나라 이후 한편으로 사대부는 고고하게 세속과 단절하여 '진흙 속에서 나왔지만 물들지 않는' 순결한 미를 더욱 높은 수준으로 발전시켜갔고, 다른 한편으로 시민 취미는 '즐거움'의 세속적인 측면을 드러내어 밝혀놓게 되었다.

바로 이 두 가지 방면의 '즐거움'이 몇백 년에 걸친 상호 투쟁과 상호 해체 그리고 상호 삼투를 거쳐 끊임없이 조정되면서 일치하게 되었다. 『한정우기』는 바로 이러한 상호 삼투와 상호 정합으로 나타난 성과이다. 이러한 성과로 인해 사람은 생활 속에서 미를 발견하고 즐거움을 얻게 된다. 여기서 즐거움은 일상생활과 밀착되어 있다. 일상생활의 모든 면을 다 쾌락의 대상으로 바꾸어놓는다면 사람이 생활 속의 즐거움을 향유하고 쾌락을 체험하게 한다. 바로 생활과 함께 연결되어 있기 때문에 중국 미학에서 정합성의 즐거움이 『한정우기』에서 쾌감을 중심으로 하면서 동시에 쾌감 속에서 통일에 이른다. 쾌감을 위주로 해야 희곡·미인·거실·완구·화초·음식, 심지어 생활 속의 모든 방면을 '즐거움'으로 통일시킬 수 있게 된다.

'즐거움'에 도달하려면 세 가지 방면이 필요하다. 첫째, 객체의 대상이 어떻게 사람으로 하여금 '즐거움'의 객관적 요구에 도달할 수 있게 하는가이다. 이러한 관계는 객체에 대한 선택과 창신創新이다. 둘째, 주체가 어떻게 자신의 심리 상태를 변화시켜 스스로 대상의 즐거움을 감상할 수 있게 하는가이다. 이러한 관계는 주체 심리에 이르는 심미 전환이다. 셋째, 객관적 조건이 사람을 고통스럽게 할 때 어떻게 스스로 심리적 조정을 통해 즐거움에 이르게 하는가이다.

앞의 두 가지는 『한정우기』 앞의 7부에 일관되게 포함되어 있으며 마지막 1부는 세 번째와 관련된다. 오늘날의 미학 이론에서 보면 마지막 방면은 미학의 영역에 속하

401 김성탄, 「독제오재자서법」: 是非皆不謬于聖人.

지 않는다. 고대 미학의 '즐거움'의 정합성에서 보면 또한 일관된 것이라고 할 수 있다. 이어는 『한정우기』을 통해 귀인이나 부자뿐 아니라 보통 사람과 가난한 사람에게도 즐거움을 주고자 했다. 따라서 일상생활에서 '즐거움' 얻기가 『한정우기』의 큰 주제이다. 어떻게 해야 즐거움을 얻을 수 있는가? 다름 아닌 책 이름 '한정閑情'이 제시하는 바이다.

2) 한정: 즐거움을 만드는 주체적 요소

즐거움은 『한정우기』 전체를 관통한다. 체계적인 '즐거움'의 이론은 주로 네 가지 측면에서 구체적으로 나타난다.

첫째는 희곡에서 얻어진 예술의 즐거움이고, 둘째는 건축에서 심리적 거리를 통해 현실의 마음을 심미의 마음으로 변화시켜 얻는 즐거움이고, 셋째는 꽃과 나무의 감상에서 감정 이입의 심리를 통해 얻어진 심미의 즐거움이고, 넷째는 현실 속에서 심리적 조정을 통해 얻어진 양생養生의 즐거움이다. 이러한 네 가지 방면을 종합하면 이어가 말하는 '한정'의 기본 구조가 드러나게 되고, 또 고금의 심미 이론 사이의 차이를 비교할 수 있다.

희곡에서 희곡은 예술이므로 본래 현실과 거리를 두고 있다. 사람의 마음을 현실에서 예술로 들어서도록 이끌기 때문에 '즐거움'을 얻는 것은 분명하다.

> 나는 우환 속에 살며 실패하여 실의에 빠져 있어서 유년 시절에서 장년까지, 장년에서 노년에 이르도록 한순간도 마음이 편한 적이 없었다. 오직 곡曲을 짓고 사詞를 짓는 순간에는 울적한 심사를 달래거나 노여움을 풀었을 뿐 아니라 분수 넘게도 천지간에 가장 즐거운 사람이 되어 부귀영화와 그것을 누리기가 이와 같은 데에 지나지 않음을 깨달았다. 진경眞境에서 하고자 했던 것을 못했지만 환경幻境의 자유분방함에서 그것을 드러낼 수 있었다.
>
> 여 생 우 환 지 중 처 낙 백 지 경 자 유 지 장 자 장 지 로 총 무 일 각 서 미 유 어 제 곡 전 사 지 경
> 予生憂患之中, 處落魄之境, 自幼至長, 自長至老, 總無一刻舒眉, 惟於制曲塡詞之境,
>
> 비 단 울 자 이 서 온 위 지 해 차 상 참 작 양 간 최 락 지 인 각 부 귀 영 화 기 수 용 불 과 여 차 미
> 非但鬱藉以舒, 溫爲之解, 且嘗僭作兩間最樂之人, 覺富貴榮華, 其受用不過如此, 未
>
> 유 진 경 지 위 소 욕 위 능 출 환 경 종 횡 지 상 자
> 有眞境之爲所欲爲, 能出幻境縱橫之上者.(「사곡부 하·빈백 제4」)

예술의 '환경幻境'은 사람에게 현실 속에서 다양한 이유로 향유하지 못한 체험을 향유하도록 하며, 현실에서 실현하지 못한 소원을 실현하게 해주었다.

> 내가 관리가 되고자 한다면 아주 짧은 순간 곧바로 부귀영화에 이르고, 내가 벼슬을 그만두고자 한다면 눈 깜짝할 사이에 산림으로 들어간다. 내가 세상의 재자才子가 되고자 한다면 두보와 이백의 후학이 된다. 내가 절세미인을 아내로 삼고자 하면 왕장[402]과 서시와 같은 최고의 배필을 짝으로 삼는다. 내가 신선이 되고 부처가 되고자 한다면 서천 봉래산의 섬이 바로 연못과 붓걸이 앞에 있게 된다. 내가 효와 충을 다하고자 한다면 임금의 다스림과 부모의 연세가 요순과 팽전[403]을 넘어설 수 있다.
>
> 굴 아 욕 주 관　 즉 경 각 지 간 변 진 영 귀　 아 욕 치 사　 즉 전 반 지 제 우 입 산 림　 아 욕 작 인 간 재
> 屈我欲做官, 則頃刻之間便臻榮貴. 我欲致仕, 則轉盼之際又入山林. 我欲作人間才
> 자　 즉 위 두 보　 이 백 지 후 신　 아 욕 취 절 대 가 인　 즉 작 왕 장　 서 시 지 원 배　 아 욕 성 선 작 불
> 子, 卽爲杜甫, 李白之後身. 我欲取絶代佳人, 卽作王嬙 · 西施之元配. 我欲成仙作佛,
> 즉 서 천 봉 도 즉 재 연 지 필 가 지 전　 아 욕 진 효 수 충　 즉 군 치 친 년　 가 제 요 순　 팽 전 지 상
> 則西天蓬島卽在硯池筆架之前. 我欲盡孝輸忠, 則君治親年, 可躋堯舜 · 彭籛之上.
>
> (「사곡부 하 · 빈백 제4」)

작자가 창작의 세계에 들어서는 것은 마치 꿈속에 들어가는 것과 같다. "구름과 하늘 속으로 들어가는 것을 상상할 때, 작자의 신혼神魂은 날아올라 마치 꿈속에 있는 듯하며 마지막 편에 이르지 않으면 혼백을 거두어들일 수 없다."[404] 현실에서 심미까지 심리적 거리를 필요로 한다면, 예술 자체는 이러한 심리적 거리를 구성하게 된다. 작자가 붓을 들 때, 관객이 좌석에 앉을 때, 즉 이러한 창작과 감상의 배경은 심리적 거리를 제공하게 된다. 그제야 사람들은 현실에서 몸을 빼내어 예술의 '환경幻境'으로 들어가며 심미의 '즐거움'은 바로 여기에서 시작된다.

예컨대 희곡에서 이어가 이미 완전히 심리 거리의 현상을 파악해내긴 했지만 아직 심리적 거리라는 이론을 통해 이러한 심리적 거리의 현상을 이해하지 못했다고 한다면,

402 ㅣ왕장王嬙은 한나라 원제 때의 궁녀 왕소군王昭君을 가리킨다. 이름이 장嬙, 자가 소군昭君이다. 진晉나라 황제 사마소 이름의 '소' 자를 피하여 명군明君 · 명비明妃라고도 일컬어진다. 왕소군은 서시 · 초선 · 양귀비와 더불어 중국 고대 4대 미인으로 알려진다.
403 ㅣ팽전彭籛은 『장자』 등에서 장수로 유명한 팽조彭祖이다. 전籛은 성이고 팽彭 지역에 분봉을 받아 팽전으로 불리게 되었다.
404 『한정우기』「사곡부 상 · 결구 제1」: 想入雲霄之際, 作者神魂飛越, 如在夢中, 不知終篇, 不能返魂收魄.

그가 「거실부」에서 창窓의 오묘한 쓰임을 이야기할 때 심리적 거리 이론이라는 영역 안으로 완전히 들어서게 되었다고 할 수 있다.

지난날 서호[405] 근처에 머물며 호수에 띄우는 배 한 척을 사서, 다른 것은 사람과 똑같이 하여 조금도 색다른 것을 찾지 않았지만, 다만 창살만은 다르게 하고자 했다. 어떤 이가 방법을 묻길래 내가 이렇게 대답했다. "사면을 모두 막고 오히려 가운데를 텅 비게 하여 '부채'[406]의 꼴로 만든다. 막힌 부분은 판자를 사용하고 회색 베로 덮어 한 줄기 빛도 새지 않도록 하라. 텅 빈 부분은 나무로 테두리를 만드는데, 아래위로 모두 구부러지고 양쪽은 곧게 하니 이른바 부채란 이를 두고 하는 말이다. 완전히 텅 비워 터럭만큼도 가리는 것이 없도록 하라. 배의 좌우는 다만 두 개의 부채꼴 창이 있고, 부채꼴 이외에 다른 것이 없다. 배의 가운데에 앉으면 호수 양안의 빛과 산의 경치, 절, 탑, 구름 안개, 대나무, 오가는 나무꾼, 목동, 취한 노인, 기녀, 말을 탄 행렬이 모두 부채꼴 창문 속으로 들어와 나에게 천연의 그림이 된다. 게다가 또 때때로 환상적으로 변하여 고정된 형태를 이루지 않는다. 배가 흘러갈 때만 아니라 노를 한 번 저으면 형상이 한 번 바뀌고, 삿대를 한 번 저으면 경물이 한 번 바뀐다. 닻줄을 맬 때에 바람이 불어 물결이 일면 또한 수시로 형상이 달라진다. 하루에도 수만 가지 아름다운 산수가 나타나지만 모두 부채꼴 창으로 수렴된다."(김의정, 164~166)[407]

향 거 서 자 호 빈　욕 구 호 방 일 척　사 사 유 인　불 구 초 이　지 이 창 격 이 지　인 순 기 법　여 왈
向居西子湖濱, 欲購湖舫一隻, 事事猶人, 不求稍異, 止以窓格異之. 人詢其法, 予曰.

사 면 개 실　유 허 기 중　이 위 편 면 지 형　실 자 용 판　몽 이 회 포　물 로 일 극 지 광　허 자 용 목 작
四面皆實, 猶虛其中, 而爲'便面'之形. 實者用板, 蒙以灰布, 勿露一隙之光, 虛者用木作

광　상 하 개 곡 이 직 기 양 방　소 위 편 면 시 야　순 로 공 명　물 사 유 섬 호 장 예　시 선 지 좌 우
框, 上下皆曲而直其兩旁, 所謂便面是也. 純露空明, 勿使有纖毫障翳, 是船之左右,

지 유 이 편 면　편 면 지 외　무 타 물 의　좌 어 기 중　즉 양 안 지 호 광 산 색　사 관 부 도　운 연 죽
止有二便面, 便面之外, 無他勿矣. 坐於其中, 則兩岸之湖光山色, 寺觀浮屠, 雲烟竹

수　이 급 왕 래 지 초 인 목 수　취 옹 유 녀　련 인 대 마　진 입 편 면 지 중　작 아 천 연 도 화　차 우 시
樹, 以及往來之樵人牧豎, 醉翁游女, 連人帶馬, 盡入便面之中, 作我天然圖畵. 且又時

405 ┃ 원문에 서자호西子湖로 되어 있지만 실제 서호를 가리킨다. 서호는 절강(저장)성 항주(항저우)에 있으면 중국 지폐 1위안의 배경으로 나온다.

406 ┃ 원문의 편면便面은 선면扇面, 즉 부채의 겉면이므로 부채로 옮긴다.

407 ┃ 이어, 김의정 옮김, 『쾌락의 정원』, 글항아리, 2018 참조. 이 책은 「사곡부」와 「연습부」를 제외하고 나머지를 옮겼다.

시변환　불위일정지형　비특주행지제　요일로변일상　탱일고환일경　즉계람시　풍요
時變幻, 不爲一定之形. 非特舟行之際, 搖一櫓變一象, 撑一篙換一景, 卽系纜時, 風搖

수동　역각각이형　시일일지내　현출백천만폭가산가수　총이편면수지
水動, 亦刻刻異形, 是一一之內, 現出百千萬幅佳山佳水, 總以便面收之.

<div align="right">(「거실부ㆍ창란 제2」)</div>

　　배 위의 창〈그림 6-10〉은 사람에게 현
실의 감수성에 변화를 낳아 그것을 현
실의 실경으로 보지 않고, 예술의 화경
畵境으로 느끼게 한다. "이 창문이 마련
되기 전에는 다만 사물로 보았을 뿐이
다. 일단 이 창문이 생기자 일일이 번
거롭게 일러주지 않아도 사람은 모두
그림을 볼 것이다."408 이처럼 창문은
심리적 거리로 작용하게 되었다. 중국
미학에서 일단 심리적 거리를 깨닫고
나면 미학 자체가 전체적인 체계의 특
징을 띠게 된다. 창문이 심리적 거리로

<div align="right">〈그림 6-11〉 창</div>

작용하게 된 뒤에 이어는 곧 이 이론에 미학적 특징을 부가했다. 창문은 거리가 되어,
창문 안에 일방적으로 작용하는 게 아니라 창문 안과 밖 양쪽에 모두 작용한다. 중국의
건축 미학이 줄곧 갖고 있었던 '호간互看'의 관점이 여기서도 자연적으로 뒤따르게 된다.

　　이 창은 나를 즐겁게 할 뿐만 아니라 다른 사람도 즐겁게 할 수 있다. 배 밖의 끝없이
다양한 풍경을 배안으로 끌고 들어올 뿐만 아니라 아울러 배 안에 있는 사람과 물건
들, 일체의 탁자와 그릇을 창밖으로 투사하여, 오가며 노니는 사람들이 즐기며 감상할
수 있게 해준다. 무엇 때문인가? 안을 통해 밖을 보면 진실로 한 폭의 부채에 그려진
산수이지만 밖으로부터 안을 보아도 역시 한 폭의 부채에 그려진 인물화이기 때문이
다. 비유하자면 기녀를 부르고 승려를 불러들이며 벗을 불러 모아 그들과 함께 바둑

408 『한정우기』 「거실부ㆍ창란 제2」: 此窓未設之前, 僅作事物觀, 一有此窓, 則不煩指點, 人人具作圖畵觀矣.
　　(김의정, 167)

을 두고 그림을 감상하며 시를 주고받는데, 혹 술을 마시기도 하고 노래를 부르기도 하면서 잠을 자기도 하고 일어나기도 하니, 밖에서 보면 모든 게 그림과 같지 않은 것이 하나도 없다.(김의정, 166~167)

此窓不但娛己, 兼可娛人. 不特以舟外無窮之景色攝入舟中, 兼可以舟中所有之人物, 竝一切几席杯盤射出窓外, 以備往來游人之玩賞. 何也? 以內視外, 固是一幅變化山水, 以從外視內, 亦是一幅扇頭人物, 譬如拉妓邀僧, 呼朋聚友, 與之彈棋觀畵, 分韻拈毫, 或飮或歌, 任眠任起, 自外觀之, 無一不同繪事.(「거실부·창란 제2」)

창은 사람으로 하여금 현실의 경을 예술 화경으로 바뀌도록 할 수 있다. 그러나 이러한 변화는 현실 자체의 변화가 아니라 심리상의 변화이다. 마음이 변할 수 있어야 현실 자체를 변하게 할 수 있다. 일단 마음이 창을 통해 변화를 느낀다면, 창이 없어도 변화할 수 있다. 창은 거리를 통하여 사람으로 하여금 현실의 마음이 심미의 마음으로 바뀌도록 할 수 있고 현실의 눈으로부터 심미의 눈으로 바뀌도록 할 수 있다. 그렇다면 중요한 것은 창 자체가 아니라 사람 자신의 심미의 마음과 심미의 눈이다. 때문에 이어는 다음과 같이 말했다.

만약 약간의 한정과 한 쌍의 혜안을 갖출 수 있다면 눈앞에 스쳐가는 사물이 모두 그림이고, 귀로 들어오는 소리는 시의 재료가 아닌 게 없게 된다.(김의정, 175)

若能實具一段閑情, 一雙慧眼, 則過目之物, 盡在畵圖, 入耳之聲, 無非詩料.

(「거실부·창란 제2」)

이 '한정'은 바로 심미의 정감이고 이 '혜안'은 바로 심미의 눈이다. 한정은 현실의 정감과 달리 현실에서 공리적으로 이익과 손해를 계산하는 것도 없고 일상의 계산적인 마음을 잊었으며 심미적 정조로 외물을 마주한다. 창이 유형有形의 심미적 거리이고 한정이 무형無形의 심미적 거리라고 한다면 그것은 사람으로 하여금 현실의 경물로부터 심미의 경물로 들어가게 한다.

한정이 있으면, 현실의 사물은 예술의 화경으로 바뀌게 되고 그제야 사람은 그 아

름다움을 감상할 수 있게 된다. 심미적 거리는 한정으로 생겨나게 되고, 한정은 심미로 하여금 반드시 깃들게 된다. 『한정우기』 각각의 부部는 그 안에 한정을 담고 있지 않은 경우가 없다. 그중 가장 두드러진 것은 「종식부」로 이어는 나무·등나무·꽃·여러 풀·대나무 등 각 부류마다 모두 한정을 품고 감상한다. 예컨대 「작약」 일절을 살펴보자.

작약은 모란만큼 아름답다. 앞사람들은 모란을 '꽃의 왕'이라 부르고 작약을 '꽃의 재상'이라 불렀다. 원통하구나! 나는 공평한 기준으로 논의해본다. 하늘에는 두 개의 해가 없고 백성에게는 두 임금이 없다.[409] 모란은 꽃의 나라인 향국香國에 바른 자리, 즉 왕위를 차지하고 있으니 작약은 스스로 모란과 나란히 서기가 어렵다. 비록 존귀함과 비천함을 나누더라도 작약은 다섯 등급으로 된 제후의 반열에 있어야 하거늘, 어찌 왕의 아래와 재상의 위에서 공을 세워 상을 받을 자리가 끝내 한 자리도 없겠는가? 꽃을 기르는 책을 두루 훑어보니 "꽃은 모란과 비슷하지만 좁다."고 하지 않으면 "열매는 모란과 비슷하지만 작다."고 말한다. 이로부터 살펴보면 앞사람들이 품평하는 방식이 어쩌면 겉모습을 보고 얻은 것이다. 아! 사람의 귀함과 천함 그리고 아름다움과 추함을, 사람의 큼과 작음 그리고 살찜과 마름으로 논의할 수 있겠는가? 매번 작약이 필 때 제사 지내며 술을 부으면, 반드시 따뜻한 말로 위로하며 이렇게 말했다. "너는 재상의 재목은 아닌데, 앞사람이 알지를 못한 채 잘못하여 꽃의 재상이라는 이름을 붙였구나. 꽃의 신이 영험하다면 이래저래 따지지 말고 혹 소라고 하든 말이라고 하든 내버려둘 뿐이다." 내가 옛날 진나라가 있던 섬서성의 공창輩昌에서 모란과 작약을 각각 수십 주를 가지고 돌아왔는데, 모란은 살아남은 것이 아주 적었지만 다행히 작약은 병들지 않아 짊어지고 온 수고가 헛되지 않았다. 어찌 사람은 자기를 알아주는 자를 위하여 죽는데,[410] 꽃은 도리어 자기를 알아주는 자를 위하여 살았는가?(김의정, 389~390)

409 | 이 구절은 『맹자』에 공자의 말로 나온다. 『맹자』「만장」 상4: 孔子曰: 天無二日, 民無二王. 舜旣爲天子矣, 可帥天下諸侯以爲堯三年喪, 是二天子矣.(박경환, 230~231)

410 | 이 구절은 『사기』의 출처로 널리 알려져 있지만 실제로 『전국책』에 처음 나왔다가 『사기』에 인용되었다. 『전국책』「조책趙策」1: 士爲知己者死, 女爲悅己者容, 吾其報知氏之讎矣.; 『사기』「자객열전·예양전」: 嗟乎! 士爲知己者死, 女爲說己者容. 今智伯知我, 我必爲報讎而死, 以報智伯, 則吾魂魄不愧矣.

牡丹最易近俗殆難下筆如近古徒逞紅抹綠雖千花萬蘂徒一形勢
都無神明惟北宋徐熙父子趙昌王友之倫創意既新蘂熊斯備其賦色
極妍氣韵醇厚蓋能不守陳規全師造化故稱傳神觀南田此本妍
精沒骨得其變態真可上追北宋諸賢不僅凌跨有明陳陸數子巳
也壬子十月旣望劍門王翬書

〈그림 6-12〉 운수평惲壽平,〈모란牧丹〉

작약 여 목단 비 미　전 인 서 두 목 이 화 왕　서 작약 이 화 상　원 자　여 이 공 도 론 지　천 무 이
芍藥與牧丹媲美, 前人署杜牧以'花王', 署芍藥以'花相'. 冤者! 予以公道論之. 天無二

일　민 무 이 왕　목 단 정 위 어 향 국　작 약 자 난 병 구　수 별 존 비　역 당 재 오 등 제 후 지 열　기
日, 民無二王. 牧丹正位於香國, 芍藥自難竝驅. 雖別尊卑, 亦當在五等諸侯之列, 豈

왕 지 하　상 지 상　수 무 일 위 일 좌　가 비 수 공 지 용 자 재　력 번 종 식 지 서　비 운　화 사 목 단
王之下, 相之上, 遂無一位一座, 可備酬功之用者哉? 曆齡種植之書, 非云: "花似牧丹

이 협　즉 왈　자 사 목 단 이 소　유 시 관 지　전 인 평 품 지 법　혹 유 피 상 이 득 지　희　인 지 귀
而狹" 則曰: "子似牧丹而小." 由是觀之, 前人評品之法, 或由皮相而得之. 噫! 人之貴

천 미 악　가 이 장 단 비 수 론 호　매 어 화 시 전 주　필 작 온 언 위 지 왈　여 비 상 재 야　전 인 무
賤美惡, 可以長短肥瘦論乎? 每於花時奠酒, 必作溫言慰之曰: "予非相材也, 前人無

식　류 서 차 명　화 신 유 령　부 지 물 교　호 우 호 마　청 지 이 이　여 우 진 지 공 창　휴 목 단　작
識, 謬署此名, 花神有靈, 付之勿較, 呼牛呼馬, 聽之而已." 予于秦之鞏昌, 携牧丹, 芍

약 각 수 십 본 이 귀　목 단 활 자 파 소　행 차 화 무 양　불 허 부 대 지 로　기 인 위 지 기 사 자　화 반
藥各數十本而歸, 牧丹活者頗少, 幸此花無恙, 不虛負戴之勞. 豈人爲知己死者, 花反

위 지 기 생 호
爲知己生乎?(「종식부·작약」)

이 대목으로부터 우리는 다음과 같은 사실을 알 수 있다. 즉 한정이 인지認知, 논리, 이론적 방법을 배제하는 데에 달려 있는 게 아니라 심회心懷라는 대상에 대한 깊은 정의 유무에 달려 있다는 점이다. 말하자면 한정이 송사宋詞에 보이는 "사람이 살다보면 절로 사랑에 눈이 머네."[411]의 '치癡'가 있는가 여부에 달려 있다는 말이다.

이 눈먼 사랑의 치정癡情이 있으면 감성적 수용, 감수성, 지각, 정서는 물론이고 인지, 논리, 이지 모두 그것을 위해 노력한다. 뿐만 아니라 이어와 작약의 대화 일단을 보면 이미 서양 심미 심리학의 감정이입 이론과 암암리에 부합한다. 꽃은 이미 사람처럼 생명이 있고, 성령이 있으며 정감이 있다. 물론 내용상에서 또 서양의 감정이입 이론과도 큰 차이가 있고 중국 미학에서 나타난 한정의 특색을 갖고 있다. 한정의 '치'는 바로 현실적인 이론적 방법으로부터 심미적·이론적 방법의 심리적 완성 형태[完型]로 전환된다. 완성 형태가 한번 전환되면 모든 게 다 전환된다. 그럼 사랑에 눈이 먼 정치情癡의 최고 상태는 어떤 것일까. 예컨대 「수선水仙」 일절에서 다음처럼 말한 대로다.

411 ┃ 이 구절의 출전은 구양수의 「옥루춘玉樓春」이라는 사詞의 일구이다. 전문은 다음과 같다. "樽前擬把歸期說, 欲語春容先慘咽. 人生自是有情癡, 此恨不關風與月. 離歌且莫翻新闋, 一曲能敎腸寸結. 直須看盡洛城花, 始共春風容易別."

제6장 명청의 미학　935

수선화는 나의 목숨과 같다. 나에게는 네 개의 목숨이 있는데, 각각 한 시절을 담당한다. 봄은 수선과 난을 목숨으로 삼고, 여름은 연꽃을 목숨으로 삼고, 가을은 가을 해당화를 목숨으로 삼고, 겨울은 납매蠟梅를 목숨으로 삼는다. 이 네 가지 꽃이 없으면 목숨도 없다. 한 계절에 꽃 하나가 없으면 나에게 한 계절의 목숨을 빼앗는 것이다. …… 병오년(1666) 봄에 먼저 설을 쇠느라 돈이 남아 있지 않아 쓸 만한 옷은 다 저당을 잡혔는데, 수선화가 필 때에 쇠퇴한 처지가 되어[412] 한 푼도 찾을 수가 없었다. 사려고 해도 돈 한 푼도 없자 아내가 이렇게 말했다. "그만두세요. 일 년에 한 번쯤 이 꽃을 못 본다 해도 이상한 일은 아니잖아요." 내가 이렇게 대답했다. "당신은 내 목숨을 빼앗으려고 하는가? 차라리 일 년의 수명을 줄일지언정 한 해의 꽃을 줄일 수는 없네. 내가 타향에서 눈을 무릅쓰고 돌아온 것은 수선화 때문인데 수선화를 못 본다면 금릉(남경)에 돌아오지 않고 여전히 타향에서 한 해를 보내는 것과 뭐가 다르겠는가?" 아내도 더 이상 말릴 수가 없었는지 내가 비녀와 귀고리를 저당 잡혀 수선을 사도록 해주었다. 내가 이 꽃을 사랑하는 것은 쓸데없는 기벽奇癖이 아니다. 수선화의 색깔과 향기 그리고 줄기와 이파리는 다른 꽃과 하나도 다르지 않지만 나는 특히 수선화의 아름다움을 취한다. 여인 중에 얼굴이 복숭아꽃과 같고, 허리는 버들과 같으며 풍만하기가 모란이나 작약과 같고 가을의 국화나 해당화에 견줄 만큼 날씬한 이는 여기저기 널렸다. 예컨대 수선처럼 담담하면서도 모습이 다양하고, 움직이지 않으면서도 흔들리지도 않지만, 자태를 부릴 수 있는 사람은 내가 진실로 본 적이 없다. 그런 여인을 '수선'이라는 두 글자로 부른다면 거의 온전하게 묘사를 했다고 할 만하다. 내게 수선이라는 이름을 붙인 사람을 만날 수 있다면, 반드시 순순히 몸을 숙여 절을 올릴 것이다. (김의정, 395~396)

水仙一花, 予之命也. 予有四命, 各司一時. 春以水仙, 蘭花爲命, 夏以蓬爲命, 秋以秋

海棠爲命, 冬以蠟梅爲命. 無此四花是無命也. 一季缺予一花, 是奪予一季之命也

…… 記丙午之春, 先以度世無資, 衣囊質盡, 迨水仙開時, 則爲强弩之末, 索一線不得

矣. 欲購無資, 家人曰: "請已之, 一年不看此花, 亦非怪事." 予曰: "汝欲奪吾命乎? 寧

412 | 강노지말强弩之末은 아무리 강력한 힘을 가진 강노라고 해도 마지막은 어디에도 쓰일 때가 없다. 그리하여 쇠퇴와 몰락의 처지나 힘이 다 빠진 상태를 가리키게 되었다.

단 일 세 지 수 물 감 일 세 지 화 차 여 자 타 향 모 설 이 귀 취 수 선 야 불 간 수 선 즉 하 이 어 불
短一歲之壽, 勿減一歲之花. 且予自他鄕冒雪而歸, 就水仙也, 不看水仙, 則何異於不

반 금 릉 잉 재 타 향 졸 세 호 가 인 불 능 지 청 여 질 잠 이 구 지 여 지 종 애 차 화 비 치 벽 야
返金陵, 仍在他鄕卒歲乎?" 家人不能止, 聽予質簪珥購之. 予之鍾愛此花, 非癡癖也.

기 색 기 향 기 경 기 엽 무 일 불 이 군 파 이 여 갱 취 기 선 미 부 인 중 지 면 사 도 요 사 류 풍
其色其香, 其莖其葉, 無一不異群葩, 而予更取其善媚. 婦人中之面似桃, 腰似柳, 豊

여 목 단 작 약 이 수 비 추 국 해 당 자 재 재 유 지 약 여 수 선 지 담 이 다 자 부 동 불 요 이 능
如牧丹, 芍藥而瘦比秋菊, 海棠者, 在在有之. 若如水仙之淡而多姿, 不動不搖, 以能

작 태 자 오 실 미 지 견 야 이 수 선 이 자 호 지 가 위 모 사 태 진 사 오 득 견 명 명 자 필 퇴 연
作態者, 吾實未之見也. 以'水仙'二字呼之, 可謂摹寫殆盡. 使吾得見命名者, 必頹然

하 배
下拜.(「종식부 · 수선화」)

이것이 바로 심미 소회이다. 이러한 소회로 모든 것을 마주 대하니 일체가 심미
대상으로 바뀌지 않은 게 없게 된다. 다시 『한정우기』의 목록을 보면, 바로 어떤 정도
로 어떻게 이러한 것들과 이러한 일들이 모두 '즐거움'을 드러내서 모두 심미 대상으로
바뀔 수 있는가를 이해할 수 있다. 음식에 비유하면 우리도 화초花草를 마주할 때와
같은 마음의 상태를 알 수 있다.

나는 음식의 좋은 맛에 대해 어느 것도 말할 수 없는 게 하나도 없을 뿐만 아니라
어느 것도 상상을 다해보지 않은 게 없으니, 맛의 그윽하고 깊음을 다하여 말해둔다.
다만 게라는 음식물에 대해서는 그렇지 않다. 게는 내가 마음으로 좋아하고, 입으로
달게 여기고, 평생 하루라도 잊을 수 없다. 게를 좋아할 만하고, 맛좋고, 잊어버릴
수 없는 까닭에 이르면, 결코 입을 닫고 다 표현할 수 없다. 이 하나의 일과 하나의
음식물이 나에게는 음식 중에서 열렬히 사랑하는 대상이고 게에게는 내가 천지간의
괴물일 것이다. 나는 일생 동안 게를 좋아했다. 매년 게가 아직 나오지 않았을 때는
돈을 저축하여 기다린다. 아내가 나더러 게를 목숨인양 여긴다며 비웃기에, 스스로
게 살 돈을 '매명전買命錢', 즉 목숨을 살 돈이라고 불렀다.
처음 게가 나오게 된 날부터 다 팔리는 날까지, 하루 저녁도 헛되이 보낸 적이 없었
고 한시도 빠트린 적이 없었다. 친구들은 내가 게에 미쳤다는 걸 알자 그중 나를 초
대하여 음식 대접을 하는 걸 모두 이날에 했다. 내가 그런 이유로 9월과 10월을 '해
추蟹秋', 즉 게의 가을이라고 불렀다. 게가 쉽게 없어져서 계속 먹기가 어려울 것을
염려하여, 또 아내에게 독을 씻고 술을 빚어 술을 거르고 취하게 하는 용도를 마련하

도록 하였다. 술 그릇을 '해조蟹糟', 즉 게의 그릇이라 하고, 술을 '해양蟹釀', 즉 게의 술이라 하며, 독을 '해옹蟹瓮', 즉 게의 독이라 불렀다. 예전에 게 요리에 열의를 보인 한 노비가 있어, 이름을 바꿔 '해노蟹奴', 즉 게의 종'이라고 불렀는데, 지금 그 노비는 죽고 없다.

게야! 게야! 너는 나의 일생 동안 처음부터 끝까지 함께하는구나? …… 게는 신선하면서 살지고, 달면서도 기름지며, 하얀 살은 옥과 같고 노란 알은 황금과 같으니 이미 색과 향과 맛, 이 세 가지의 지극함에 이르렀으니 이보다 위에 있을 것이 아무것도 없다. …… 게를 먹을 경우 다만 게의 몸통을 온전한 상태로 쪄서 익히고, 커다란 쟁반[413]에 담아 식탁 위에 벌려놓아 손님이 스스로 가져다 먹게 한다. 한 광주리씩 쪼개면 한 광주리씩 먹고, 게 한 마리를 자르면 게 한 마리를 먹으니 게의 싱싱한 기운과 맛이 조금도 사라지지 않는다. 게의 몸 껍데기에서 나온 것은 사람의 입과 배 속으로 들어가니, 먹고 마시는 삼매경이 이보다 더 깊을 데가 있겠는가! 다른 식품을 다루는 것은 다 남에게 맡기고 나는 편안함을 누리지만, 오직 게와 씨앗, 마름열매 이 세 가지만은 반드시 스스로 수고를 받아들인다. 바로 까서 바로 먹어야 맛이 있지, 다른 이가 껍질을 깐 걸 내가 먹으면, 맛이 밀초를 씹는 것과 같을 뿐 아니라 마치 게, 씨앗, 마름열매 같지가 않고 다른 종류인 듯하다. 이것은 향을 좋아하면 반드시 스스로 피우고, 차를 좋아하면 반드시 스스로 따라 마셔야지, 어린 종이 아무리 많아도 그 일을 맡길 수 없는 것과 모두 같은 이치에서 나온 것이다. (김의정, 333~336)

予於飲食之味, 無一物不能言之, 且無一物不窮其想象, 竭其幽渺而言之, 獨於蟹螯一

物, 心能嗜之, 口能甘之, 無論終身一日皆不能忘之, 至其可嗜, 可甘與不可忘之故,

則絶口不能形容之. 此一事一物也者, 在我則爲飲食中之癡情, 在彼則爲天地間之怪

物矣. 予嗜此一生, 每歲於蟹之未出時, 卽儲錢以待. 因家人笑予以蟹爲命, 卽自呼其

錢爲'買命錢'. 自初出之日始, 至告竣之日止, 未嘗虛負一夕, 缺陷一時, 同人知予癡

蟹, 招者餉者, 皆於此日, 予因呼九月十月爲'蟹秋'慮其易盡而難繼, 又命家人滌瓮釀

주이비조지취지지용　조명　해조　주명해양　옹명　해옹　향유일비근어사해　즉역
酒以備糟之醉之之用. 糟名'蟹糟', 酒名'蟹釀', 甕名'蟹甕', 向有一婢勤於事蟹, 即易

명지위　해노　금망지의　해호　해호　여어오지일생　태상종시자호　　　해지선이
名之爲'蟹奴', 今亡之矣. 蟹乎, 蟹乎. 汝於吾之一生, 殆相終始者乎. …… 蟹之鮮而

비 감이니　백사옥이황사금　이조색향미삼자지지극　갱무일물가이상지　　범식
肥, 甘而膩, 白似玉而黄似金, 已造色香味三者之至極, 更無一物可以上之 …… 凡食

해자　지합전기고체　증이숙지　저이빙반　열지궤상　청객자취자식　부일광　식일광
蟹者, 只合全其故體, 蒸而熟之, 貯以冰盤, 列之几上, 聽客自取自食. 剖一筐, 食一筐,

단일해　식일해　즉기여미섬호불루　출어해지구각자　즉입어인지구복　음식지삼매
斷一蟹, 食一蟹, 則氣與味纖毫不漏. 出於蟹之軀殼者, 則入於人之口腹, 飲食之三昧,

재유심입어차자재　범치타구　개가인임기로　아향기일　독해여조자　릉각삼종　필
再有深入於此者哉. 凡治他具, 皆可人任其勞, 我享其逸, 獨蟹與爪子, 菱角三種, 必

수자임기로　선박선식즉유미　인박이아식지　불특미동작랍　차사불성기위해여조
須自任其勞. 旋剝旋食則有味, 人剝而我食之, 不特味同嚼蠟, 且似不成其爲蟹與爪

자　릉각　이별시일물자　차여호향필수자분　호다필수자짐　동복수다　불능임기력
子, 菱角, 而別是一物者. 此與好香必須自焚, 好茶必須自斟, 童僕雖多, 不能任其力

자　동출일리
者, 同出一理. (「음찬부・육식 제3」)

위의 인용문에서 게에 대한 병적인 탐닉, 게를 먹는 방식, 게에 대한 태도를 보니 꽃을 대하는 태도와 다를 바가 없다. 아름다운 꽃의 눈에 대한 관계와 좋은 맛의 입에 대한 관계는 서로 같다. 가장 중요한 것은 아름다운 꽃과 맛좋은 음식에 대한 태도가 서로 같다는 점이다. 그러나 이어의 즐거움은 양생〔頤養〕에 들어갈 때, 고대의 즐거움과 현대의 미감 사이의 일치와 차별이 분명하게 드러난다.

「이양부」 중의 각양각색의 사람들, 즉 귀인, 부자, 가난한 자 그리고 여러 장소들, 즉 가정 또는 길거리에서 즐겁게 놀고자 한다면, 중요한 것은 마음 상태의 전환이다. "즐거움은 외부에 달려 있는 것이 아니라 마음에 달려 있다. 마음이 즐거우면 모든 경우가 다 즐거움이고, 마음이 고통스러우면 어떤 경우도 고통 아닌 게 없다."[414]

즐거운 마음의 상태를 얻는 핵심은 세 가지에 있다. 첫째는 우주 인생의 근본으로부터 인식하기, 둘째는 개인적 경우에 대한 독특한 인식, 셋째는 자기보다 못한 것과 비교하지 좋은 것과 비교하지 않으며 만족함을 알고 항상 즐거워하기이다. 첫 번째를 살펴보자.

[414] 『한정우기』「이양부・귀인행락지법貴人行樂之法」: 樂不在外而在心, 心以爲樂, 則是境皆樂, 心以爲苦, 則無境不苦.(김의정, 437~438)

슬프구나! 조물주는 한번 사람을 태어나게 했지만 수명이 백 년을 채우지 못한다. 저 요절한 이들은 말할 것도 없으니 잠시 장수하는 이들을 말해보자. 설사 3만 6천 일이 다 즐거움을 추구하는 시간이라 해도 역시 무한한 시간은 아니며 결국 끝날 날이 있는 법이다. 하물며 이처럼 백 년도 안 되는 우리네 인생은 무수한 번민으로 고통받고, 계속된 질병으로 고생하고 명예와 이익에 매여 바람과 파도에 놀라고 사람이 한가롭게 노니는 것을 방해하므로 한갓 인생 백 세라는 헛된 이름만 있을 뿐, 결코 한 해 두 해라도 사람이 지녀야 할 복의 실제를 누리며 살아가는가? 또 하물며 이러한 백 년 이내에 날마다 죽는 것을 서로 알리니, 나보다 앞서서 살았던 자들이 죽고, 내 뒤에 태어난 자도 죽으니 나와 동갑이요, 형제라고 서로 불렀던 자들도 죽었다. 아! 죽음이란 무엇인가?

흉함을 알아도 피하지 못하고, 날마다 죽은 사람이 없도록 할 수 없어 눈으로 보고 놀라고, 귀로 듣고 두려워하는구나! 천고의 불인不仁이 조물주보다 심한 존재가 없다. 그렇긴 하지만, 아마도 거기에서 말할 것이 있다면 역설적으로 불인이 인의 지극함이다. 내가 죽지 않을 수 없다는 것을 알고 있는데, 날마다 죽음을 서로 알리는 것이 나를 두렵게 한다. 나를 두렵게 하는 것은 사람이 때에 맞춰 즐기려면 죽어간 사람을 전철(교훈)로 삼아야 하기 때문이다. 강해康海(1475~1540)**415**는 정원 하나를 세웠는데, 장소가 북망산**416** 기슭에 있고, 보이는 것이 모두 언덕 같은 무덤이었다. 손님이 이렇게 물었다. "날마다 이 경치를 마주하는 게 어떻게 사람들을 즐겁게 할 수 있을까요." 강해가 이렇게 말했다. "날마다 이 경치를 마주하면 사람이 즐거워하지 않을 수 없게 될게요."(김의정, 434~436)

415 | 강해康海는 명나라의 문학가로 무공武功(지금의 섬서(산시)성 무공(우궁)武功현) 출신으로 자가 덕함德涵, 호가 대산對山·반동어부泮東漁父이다. 홍치弘治 15년(1502)에 장원으로 한림원수찬翰林院修撰에 임명되었다. 무종武宗 때에 이몽양李夢陽(1472~1529)을 구하기 위해 환관 유근劉瑾과 만나다가 유근이 살해되자 유근의 당黨에 연좌되어 파직되고 평민이 되었다. 이몽양은 복권되었으나 강해를 구해줄 방법을 생각하지 않고 오히려 참언을 올렸다. 이 후 실의와 낙담으로 인해 왕구사王九思(1468~1511)와 곡曲에 맞추어 술을 마시며 노래하는 것으로 낙을 삼았다. 왕구사와 함께 곡단曲團의 영수가 되었고, 명대 문학 유파인 '전칠자前七子' 중 한 사람으로 시문은 복고를 위주로 하였다. 저서로 시문집 『대산집對山集』이 있고, 잡극 「중산랑中山狼」, 산곡散曲 「반악부泮樂府」가 있다. 특히 이후 지방지 편찬의 모범이 된 『무공현지武功縣志』가 유명하다.

416 | 북망산北邙山은 실제로 하남(허난)성 낙양(뤄양) 북쪽에 있는 3백 미터 가량의 낮은 산이다. 일반적으로 북망산은 무덤이 많은 곳이나 사람이 죽어서 묻히는 곳을 이르는 말이다. 과거 도시를 조성할 때 북망산은 북쪽에 자리했다.

<div align="center">

상재　조물생인일장　위시불만백세　피요절지배무론의　고취영년자도지　즉사삼만
傷哉. 造物生人一場, 爲時不滿百歲. 彼夭折之輩無論矣, 姑就永年者道之, 即使三萬

육천일　진시추환취락시　역비무한광음　종유보파지일　황차백년이내　유무수우수
六千日, 盡是追歡取樂時, 亦非無限光陰, 終有報罷之日. 況此百年以內, 有無數憂愁

곤고　질병전련　명강리쇄　경풍해랑조인연유　사도유백세지허명　병무일세이세향
困苦, 疾病顚連, 名繮利鎖, 驚風駭浪阻人燕游, 使徒有百歲之虛名, 竝無一歲二歲享

생인응유지복지실제호　우황차백년이내　일일사망상고　위선아이생자사의　후아
生人應有之福之實際乎? 又況此百年以內, 日日死亡相告, 謂先我而生者死矣, 後我

이생자역사의　여아동경비산　호칭제형자우사의　희　사시하물　이가지흉불휘　일
而生者亦死矣, 與我同庚比算, 互稱弟兄者又死矣. 噫! 死是何物? 而可知凶不諱, 日

령불능무사자　경현어목　이달문어이호　시천고불인　미유심어조물자의　수연　태
令不能無死者, 驚見於目, 而怛聞於耳乎! 是千古不仁, 未有甚於造物者矣. 雖然, 殆

유설언　불인자　인지지야　지아불능무사　이일이사망상고　시공아야　공아자　욕사
有說焉, 不仁者, 仁之至也. 知我不能無死, 而日以死亡相告, 是恐我也. 恐我者, 欲使

급시행락　당시차배위전거야　강대산구일원정　기지재북망산록　소견무비구롱　객
及時行樂, 當視此輩爲前車也. 康對山構一園亭, 其地在北邙山麓, 所見無非丘隴. 客

신지왈　일대차경　령인하이위락　대산왈　일대차경　내령인불감불락
訊之曰, "日對此景, 令人何以爲樂?" 對山曰: "日對此景, 乃令人不敢不樂."

</div>

<div align="right">

(「이양부・행락 제1」)

</div>

　　비록 이 논의와 실례 가운데에 얼마간 시속의 천박함이 있지만, 생명의 유한함과 생명의 바뀌지 않음을 알아 사람에게 즐거운 눈으로 세계를 바라보라는 사상을 권하면서 비교적 분명하게 표현하고 있다. 또 이어는 보통 사람과 빈천한 사람에게 고통을 당할 때 '한 걸음 물러나는 법'을 권한다. 즉 내가 곤궁하면 나보다 더욱 곤궁한 사람이 있고, 지금도 고통스럽지만 더욱 고통스러울 때가 있는 법이다. "이것으로 마음을 머물게 하면 고해苦海가 모두 즐거운 곳이 된다."[417]

　　이 한 몸에 누군들 겪은 역경이 없겠는가? 크게는 재난과 흉사 그리고 불행과 우환, 작게는 질병과 근심과 상처를 겪어왔다. "도끼 자루를 잡고 도끼 자루를 벰이여, 그 원칙이 멀리 있지 않다."[418] 『시경』 시의 의미를 가져와 비교하면 더욱 가깝고 절실하다. 사람의 일생에서 기이한 화와 큰 재난을 잊을 수 없을 뿐만 아니라, 또 큰 글씨

417 『한정우기』「이양부・빈천행락지법貧賤行樂之法」: 以此居心, 則苦海盡成樂地.(김의정, 444)
418 |『시경』「빈풍豳風・벌가伐柯」: 伐柯伐柯, 其則不遠. 이 구절은 『중용』에도 인용되며 널리 알려졌다. 인용문에서는 원문과 달리 제일 앞의 '벌伐' 자가 '집執' 자로 되어 있다. 아마 원문을 외워 쓰다가 착오가 생긴 듯하다.

로 특별히 써서 가까운 데에 높이 매달아놓고 좌우명으로 삼아야 한다. 그것이 몸에 도움이 되는 것은 세 가지가 있다. 재난이 자신으로 인해 생겨난다면 잘못을 알고 통렬하게 고쳐 실패의 전철로 삼을 수 있다. 화가 하늘에서 왔다면 원망함을 그치고 근심을 풀 수 있으며 후환을 막을 수 있다. 고통을 떠올리며 끝없는 즐거운 경지를 이끌어낸다면 마음과 눈을 깜짝 놀라게 하고도 덤으로 얻는 것이리라.(김의정, 447)

즉차일신　수무과래지역경　대즉재흉화환　소즉질병우상　집가벌가 기칙불원　취
卽此一身, 誰無過來之逆境? 大則災凶禍患, 小則疾病憂傷. "執柯伐柯, 其則不遠." 取

이교지　갱위친절　범인일생　기화대난　비특불가유망　환의대서특서　고현좌우　기비
而較之, 更爲親切. 凡人一生, 奇禍大難, 非特不可遺忘, 還宜大書特書, 高懸座右. 其神

익어신자유삼　얼유기작　즉가지비통개　시작전거　화자천래　즉가지원석우　이미후
益於身者有三. 孼有己作, 則可知非痛改, 視作前車. 禍自天來, 則可止怨釋尤, 以弭後

환　지어억고추번　인출무궁락경　즉우경심척목지여사의
患. 至於憶苦追煩, 引出無窮樂境, 則又警心惕目之餘事矣.(「이양부・빈천행락지법」)

　　인생은 유한하다. 따라서 즐거움으로 삶을 살아가고 한 걸음 물러나는 법은 모두 사람의 마음 안에서 근심을 즐거움으로, 평범을 즐거움으로 바꾸는 심리 기제를 이루게 되었다. 「이양부」 전체에서 다루는 내용은 비록 미학과 거리가 멀다고 하더라도 이 세 가지 점은 또한 확실히 인심 중의 '한정' 형성과 관계되어 있다. 따라서 '즐거움'을 단서로 삼아 이러한 내용을 『한정우기』의 전체로 종합했을 때 미학의 복잡성과 풍부함에 대한 인식에도 결코 도움이 없지 않을 것이다.

3) 혜심: 즐거움을 얻는 객관적 요소

　　주체가 심미의 '한정'이 있으면 즐거운 일과 즐거운 경우가 즐거움을 이루게 되고 또 평범한 사물과 고통스러운 일 그리고 슬픈 경우가 즐거움으로 바뀔 수 있다. 사람으로 말하면 가장 좋은 것은 어떻게 자신이 처한 생활 세계를 자신의 즐거움이 요구하는 바에 따라 구성해야 하느냐이다. 이것이 바로 사람의 혜심慧心, 즉 슬기로운 마음이다.
　　『한정우기』의 주요한 내용은 바로 사람이 일상생활 속에서 아름다움의 요구에 따라 사람을 즐겁게 하는 생활 세계를 만들어가게 하는 데에 있다. 현대의 언어로 하면 일상 생활의 심미화 또는 예술화라고 할 수 있다. 『한정우기』의 목록은 이러한 미의 일상 세계가 갖는 기본 구조를 다음처럼 제안했다.

권1 사곡부 상

- 결구結構 제1: 계풍자誡諷刺(풍자 경계) · 입주뇌立主腦(주요 의미의 확정) · 탈과구脫窠臼(기존 격식의 탈피) · 밀침선密針線(앞뒤를 주도면밀하게 짜기) · 감두서減頭緒(번잡한 줄거리 줄이기) · 계황당誡荒唐(허황됨 경계) · 심허실審虛實(허실 살피기)

- 사채詞采 제2: 귀현천貴顯淺(명확하고 쉬운 표현 존중) · 중기취重機趣(기취 중시) · 계부핍誡浮泛(부실한 내용의 경계) · 기전색忌塡塞(빡빡함 피하기)

- 음률音律 제3[419]: 각수사운恪守詞韻(운을 엄격히 지키기)[420] · 능준곡보凜遵曲譜(곡보를 엄격히 따름)[421] · 어모당분魚模當分('어' '모' 운 나누기)[422] · 염감의피廉監宜避('염섬廉纖' '감함監咸' 운 피하기)[423] · 요구난호拗句難好('요구'의 좋은 문장이 되기 어려움)[424] · 합운이중合韻易重(합전에서 운자 중복의 쉬움)[425] · 신용상성愼用上聲(상성의 신중한 운용)[426] · 소전입운

419 | 이하의 『한정우기』 「사곡부 · 음률 제3」의 항목에 대한 이해와 번역은 연남지남 외 지음, 권용호 역주, 『중국역대곡률논선』, 학고방, 2005, 301~323쪽 참조.

420 | 이어는 재능과 미사여구에만 의지한 채 격식을 무시하는 것을 비판하면서 곡을 짓는 법도는 곡보와 운서에만 있다고 하며 곡보에 맞춰서 짓고 운서에 근거하여 운을 맞추어야 재능이 있다고 말할 수 있다고 하였다.(연남지남 외 지음, 303쪽 참조)

421 | 이어는 곡보란 곡을 짓는 밑그림으로 부녀자들이 수를 놓을 때 사용하는 수본繡本과 같다고 하면서, 곡보는 옛것일수록 좋아서 오히려 희곡 작가의 재능을 마음껏 발휘할 수 있다고 한다. 곡보에는 새로운 것이 없으나 곡패 명에는 새로운 것이 있어 옛 곡을 합해 신곡을 만드는 좋지 못한 경우가 생긴다고 한다. 따라서 극도로 신기하거나 아름다움만을 추구한다는 명분 아래 진부하고 괴팍한 곡을 짓는 경우가 생긴다고 하면서 실질을 추구할 것을 주장한다.(연남지남 외 지음, 303~307쪽 참조)

422 | 이어는 '어모魚模' 운부를 반드시 둘로 나누어야 한다고 주장한다. 한 곡에는 여러 소리가 있는데 곡이 멈추는 곳에 이르면 그 소리가 산만하고, 자구가 어려워 발음하기도 어렵기 때문이다. 따라서 곡을 전문적으로 지어 문장과 성음을 빼어나게 만들고자 한다면 '어'부는 '어'부로 '모'부는 '모'부로 나누어 둘이 서로 섞이지 않도록 해야 한다고 한다.(연남지남 외 지음, 308~309쪽 참조)

423 | 이어는 침심侵尋 · 감함監咸 · 염섬廉纖 세 운부가 모두 m으로 끝나는 폐구음閉口音에 속하지만 미묘한 차이가 있다고 지적한다. 감함 · 염섬 두 운부는 박자가 빠른 소곡小曲을 지을 때에 사용할 수 있지만 긴 곡을 지을 때에는 피해야 한다고 하였다.(연남지남 외 지음, 309~310쪽 참조)

424 | 요구拗句는 '요체拗體'라고도 하며, 평측平仄이 맞지 않는 문장을 가리킨다. 이어는 운을 맞출 때에 어렵고 읽기 힘든 문장에 얽매이지 말고 낭랑하면서도 읽기 쉬운 문장을 쓰는 것이 좋다고 하면서 새로운 말이 맞지 않으면 기존의 성어成語를 사용하라고 하였다.(연남지남 외 지음, 311~315쪽 참조)

425 | 구의 마지막 글자에 운을 넣어주는 것을 운각韻脚이라고 하는데, 합음 또는 합전合前의 운각은 같은 운을 사용하기가 아주 쉽다. 합전은 곡 중에서 여럿이 함께 합창하는 부분을 가리킨다. 무대의 배우들과 무대 뒤의 사람들이 합창하여 연출 효과를 극대화하는 것을 목적으로 한다. 합전이라고 한 까닭은 같은 곡패명이 이어질 때 맨 앞 곡에만 곡패명을 붙이기 때문인데, 시에서 제목을 기이其二, 기삼其三이라고 붙이는 것과 같다.(연남지남 외 지음, 316~317쪽 참조)

426 | 이어는 평상거입平上去入 4성 중에서 상성上聲이 가장 차이가 난다고 지적한다. 사곡詞曲에 사용해보면 다른 소리보다 더욱 낮고, 빈백賓白에 사용하면 다른 소리보다 높아 곡을 짓는 자들이 상성을 사용할 경우, 잘 헤아려 지어야 한다고 한다.(연남지남 외 지음, 318~319)

少塡入韻(입성운의 적은 사용)[427] · 별해무두別解務頭(무두의 다른 해석)[428]

권2 사곡부 하下

- 빈백賓白[429] 제4: 성무갱장聲務鏗鏘(소리의 울림 강조) · 어구초사語求肖似(말의 모방 추구) · 사별번감詞別繁減(말의 다소 구별) · 자분남북字分南北(확실하지 않은 문자 분별) · 문귀결정文貴潔淨(정갈한 문장 중시) · 의취첨신意取尖新(참신한 뜻 취하기) · 소용방언少用方言(방언 사용 자제) · 시방루공時防漏孔(시간 초월의 예방)
- 과원科諢[430] 제5: 계음설誡淫褻(음란성 경계) · 기속악忌俗惡(속되고 나쁜 것 피하기) · 중관계重關係(관계의 중시) · 귀자연貴自然(자연스러움의 중시)
- 격국格局 제6: 가문[431] · 충장[432] · 출각색出脚色(배우의 출연) · 소수살[433] · 대수살[434]

전사여론塡詞餘論 (희곡을 짓고 남은 이야기)[435]

연습부

- 선극選劇 제1: 별고금別古今(고금의 구별) · 제냉열劑冷熱(조용한 무대와 뜨거운 무대의 배합)

427 | 이어는 입성운각은 작가의 재능을 잘 보여주기도 하지만 작가의 무지를 가장 잘 드러낸다고 지적한다. 왜냐하면 입성 글자 중에서는 고상하고 자연스러운 글자가 드물고 읽기 어려운 글자들이 많아 글자의 쓰임새를 잘 모르고 사용하면 훌륭한 곡을 만들 수가 없기 때문이다.(연남지남 외 지음, 319~320쪽 참조)

428 | 이어는 역대로 무두務頭가 무엇을 뜻하는지 명확하게 제시되지 않았다고 불만을 토로한 뒤에, 어쩔 수 없이 이해가 안 되는 것으로 이것을 이해할 수밖에 없다고 하면서 다음과 같은 비유를 들었다. 즉 곡 중에 무두가 있다는 것은 바둑에 눈이 있는 것과 같아서 두 눈이 있으면 살고 없으면 죽는 것과 같다. 따라서 보고도 정감이 일어나지 않고 창을 해도 곡이 진작되지 않으면 무두가 없는 곡이며 죽은 곡과 같다. 결국 전체 구가 힘이 있도록 해주는 것이 무두이다. 이를 미루어보면 곡에만 무두가 있는 게 아니라 시詩 · 사詞 · 가歌 · 부賦 · 팔고문에도 무두가 있다고 할 수 있다고 하였다.(연남지남 외 지음, 321~323쪽 참조)

429 | 빈백賓白은 고전 희곡에서 배우의 대사를 가리킨다.

430 | 과원科諢은 배우들의 해학적인 동작이나 말을 가리킨다. 세분하면 과科는 골계 동작을 가리키고 원諢은 골계 언어를 가리킨다. 이와 관련해서 박성훈, 「이어의 科諢예술론 고찰: 『한정우기』를 중심으로」, 『중국문화연구』 15, 2009.12 참조.

431 | 가문家門은 남희南戱와 전기傳奇의 개장백開場白으로 내용은 줄거리의 대의나 극중 인물의 가세家世와 연결되어 있다.

432 | 충장沖場은 전기 극본의 제2절이다. 충장이 시작되면 반드시 간단한 말로 등장 인물의 신분 · 성격 · 환경과 당시의 사상을 설명하는데 극 전체의 정신, 극 전체의 중요한 대목은 감추어둔다.

433 | 소수살小收煞은 전기傳奇 극본을 상하 두 부분으로 나누고 이야기의 흐름으로 보아 상반부의 끝에 나타나 잠시 한 단락을 알리는 것을 가리킨다.

434 | 대수살大收煞은 전체의 무대가 막을 내리는 것을 가리킨다.

435 | 이어는 희곡을 짓고 남은 이야기에서 김성탄의 『서상기』에 대한 평점을 논하며 천고의 기문奇文은 사람이 짓는 게 아니라 신神과 귀鬼가 짓는 것이고 사람은 귀와 신에게 씌워진 것이라고 하였다.

- 변조變調 제2: 축장위단縮長爲短(긴 분량의 축약)・변구성신變舊成新(옛것을 새것으로 바꾸기)
- 수곡授曲 제3: 해명곡의解明曲意(곡 의미의 해명)・조숙자음調熟字音(음의 조절과 숙달)・자기모호字忌模糊(모호성 기피)・곡엄분합曲嚴分合(곡의 나뉨과 합침 구분)・라고기잡鑼鼓忌雜(징과 북의 혼용 기피)・취합의저吹合宜低(피리의 저음 적합)
- 교백教白 제4: 고저억양高低抑揚(높낮이와 억양)・완급돈좌緩急頓挫(완급과 갑자기 꺾임)
- 탈투脫套 제5: 의관악습衣冠惡習・성음악습聲音惡習・언어악습語言惡習・과원악습科諢惡習

권3 성용부

- 선자選姿 제1: 기부肌膚・미안眉眼・수족手足・태도態度
- 수용修容 제2: 관즐盥櫛(세안과 빗질)・훈도熏陶(향내)・점염點染
- 치복治服 제3: 수식首飾(머리 장식)・의삼衣衫(윗옷)・혜말鞋襪(신과 버선)
- 습기習技 제4: 문예文藝・사죽絲竹(현악기와 관악기)・가무歌舞

권4 거실부[436]

- 방사房舍 제1: 향배向背・도경[437]・고하高下・출첨심천出檐深淺(처마의 깊이)・치정격置頂格(천정 설치)・추지甃地(바닥의 벽돌담)・쇄소灑掃・장오납구藏汚納垢(잡동사니의 수납)
- 창란窗欄 제2: 제체의견制體宜堅(형태의 견고한 구성)・취경재차取景在借(경관 빌리기)
- 장벽牆壁 제3: 계장界牆(외곽 담장)・여장女牆(작은 담장)・청벽廳壁・서방벽書房壁
- 연편聯匾 제4: 초엽련蕉葉聯・차군련此君聯・비문액碑文額・수권액手卷額・책혈편冊頁匾・허백편虛白匾・석광편石光匾・추엽편秋葉匾

436 ㅣ『한정우기』「거실부」는 원림 조성의 실제 방법을 설명한 글이다. 따라서 '거실居室'은 일상적인 주거 공간으로 한정되지 않고, 정자・사榭・산석・연못・화목 등을 갖춘 작은 원림을 가리킨다. 이 편에 대한 설명은 박경자, 『중국의 정원』, 학연문화사, 2010, 567~578쪽을 참조했다. 아울러 중국 전통 원림의 사상적 원리와 배경을 살펴보려면 장가기(장자지)張家驥, 심우경 외 옮김, 『중국의 전통조경문화: 중국전통 원림문화의 사상적 배경과 이론』, 문운당, 2008 참조.

437 ㅣ 도경途徑은 집안에 난 길들을 말하는데, 원림의 특징은 일상의 주거 공간이면서 천천히 완상하면서 노닐며 걸으므로 지름길과 돌아가는 길로 이루어져 있다.

- 산석山石 제5: 대산大山 · 소산小山 · 석벽石壁 · 석동石洞 · 영성소석零星小石(낱개의 작은 돌들)

기완부器玩部

- 제도制度 제1: 궤안几案 · 의올椅杌(걸상) · 상장床帳 · 주거櫥柜(궤짝) · 상롱협사箱籠篋笥(상자) · 골동骨董 · 노병爐瓶(화로와 병) · 병축屛軸(병풍 굴대) · 차구茶具 · 주구酒具 · 완설碗碟(그릇) · 등촉燈燭 · 전통箋筒
- 위치位置 제2: 기배우른排偶(짝수 배열의 기피) · 귀활변貴活變(자유로운 배치 중시)

권5 음찬부

- 소채蔬菜 제1: 죽순 · 버섯 · 순채 · 오이 · 연줄기 · 호박 · 토란 · 파 · 마늘 · 부추 · 무 · 매운 겨자 즙〔芥辣汁〕
- 곡식穀食 제2: 죽 · 탕 · 떡 · 면 · 가루
- 육식肉食 제3: 돼지 · 양 · 소 · 개 · 닭 · 거위 · 오리 · 들짐승 · 물고기 · 조개 · 자라 · 게 · 자잘한 물고기류

종식부[438]

- 목본木本 제1: 모란 · 매화 · 복숭아 · 자두 · 살구 · 배 · 해당화 · 옥란 · 신이辛夷 · 산다山茶 · 백일홍 · 수구繡球 · 가시나무 · 치자 · 진달래꽃 · 앵두 · 석류 · 무궁화 · 계화 · 합환合歡 · 목부용木芙蓉 · 협죽도夾竹桃 · 서향瑞香 · 말리茉莉
- 등본藤本 제2: 장미 · 목향 · 도미 · 월월홍 · 자매화 · 매괴玫瑰 · 소형素馨 · 능소화 · 진주란
- 초본草本 제3: 작약 · 난초 · 혜초 · 수선화 · 연꽃 · 양귀비 · 접시꽃 · 원추리 · 계관鷄冠 · 옥잠화 · 봉선화 · 금전화 · 나비꽃 · 국화 · 채소
- 중훼衆卉 제4: 파초 · 취운翠雲 · 우미인虞美人 · 서대초書帶草 · 노소년老少年 · 천죽天竹 · 호자虎刺 · 이끼 · 부평

438 | 종식부의 식물 명칭은 우리나라와 중국이 달라 번역어를 확정하기가 쉽지 않다. 우리말 대응어가 없으면 원서의 한국어 음을 달았다. 이와 관련해서 이어, 김의정 옮김, 『쾌락의 정원』, 글항아리, 2018 참조.

- 죽목竹木 제5: 대나무·소나와 잣나무·오동·회화나무·느릅나무·버드나무·
 황양목·종려·단풍나무·측백나무·사철나무(冬靑)

권6 이양부

- 행락行樂 제1: 귀인이 즐기는 법·부자가 즐기는 법·빈천한 사람이 즐기는 법·
 가정에서 즐기는 법·여행길에서 즐기는 법·봄날 즐기는 법·여름날 즐기는
 법·가을날 즐기는 법·겨울날 즐기는 법·수시로 풍경과 일을 마주하며 즐기는
 법·잠·앉기·걷기·서기·술 마시기·이야기 나누기·목욕·금 연주 듣기와
 바둑 구경·꽃 구경과 새 소리 듣기·새와 물고기 기르기·대나무와 나무 물주기
- 지우止憂 제2: 눈앞에 보이는 근심 그치기·몸 밖의 예측할 수 없는 근심 그치기
- 조음調飮 제3: 먹기 좋아하는 것 많이 먹기·먹기 겁내는 것 적게 먹기·너무 배고
 플 때는 배불리 먹지 않기·너무 배부를 때는 굶지 않기·화날 때와 슬플 때는
 먹지 않기·피곤하고 근심에 쌓여 있을 때 먹지 않기
- 절색욕節色欲 제4: 쾌락과 흥분 상황의 욕구 절제·우환과 상심 상황의 욕구 절
 제·극도의 기아와 포만 상황의 욕구 절제·피로와 고통이 처음 멈출 때의 욕구
 절제·신혼 시절의 욕구 절제·한겨울과 한여름의 욕구 절제
- 각병却病 제5: 병이 아직 걸리지 않았을 때 예방·병에 걸리려 할 때 예방·병에
 이미 걸렸을 때 퇴치
- 요병療病 제6: 천성으로 대단히 좋아하는 약·그 사람이 급하게 필요한 약·한결
 같이 아끼는 약·일생토록 본 적 없는 약·평소에 먹어보고 싶었던 약·평소에
 즐겨 만든 약·평생 아주 싫어하는 약

마지막 「이양부」의 내용은 미학과 그다지 관계가 있지 않지만 좋은 신체와 좋은
마음의 상태가 심미 한정의 기초로 고려될 뿐만 아니라 일상생활의 한 부분으로 여겨
진다. 이렇게 보면 「이양부」는 미학과 생활이 서로 만나는 지점을 차지하고 있고, 또
이어의 『한정우기』의 체계에서 필수적이다. 『한정우기』의 앞의 일곱 가지 부분은 이
어의 참신한 사상으로 가득할 뿐만 아니라 하나의 주제, 즉 어떻게 객관적인 사물로
하여금 더욱 사람의 마음을 넓고 정신을 편안하게 하는가를 둘러싸고 논의가 펼쳐지고
있다.

권1 「사곡부」와 권2 「연습부」는 희곡을 다루며 『한정우기』의 머리를 차지한다. 희곡은 명청 시대의 가정에서 즐기는 최고의 예술 형식이었고, 또 고대 문화 중 미학의 주요 흐름의 전환이나 변화와 관련된다. "역대로 문자의 융성은 그 이름에 각각 귀결되는 곳이 있다. '한사漢史' '당시唐詩' '송문宋文' '원곡元曲' 등은 이 세상 사람들이 입에 달고 있는 구두어口頭語이다."[439]

희곡은 여러 방면의 미학적 요소를 포함하고 있다. 이 두 부분의 내용을 세부적으로 살펴보면 이어는 희곡 하나하나의 세부細部마다 미의 요소로서 퇴고하고, 완전한 미를 힘써 추구하여 명청 희곡 이론의 높은 수준에 도달했다. 시대의 주요한 흐름과 관련에서 이어는 한편으로 희곡이 이전의 문예 장르가 가진 점을 포함하면서 갖추고 있다고 설명하고, 다른 한편으로 이전의 문예 장르에 없었던 새로운 것을 갖추었다고 지적했다. 그 중심에 옛것을 두어 새것이 전통과 결코 대립하지 않게 된다. 더욱 새로운 것이 있으면 새로운 심미 형식을 제공하게 되었다.

두 가지를 함께 돌아보면 새로운 특성을 널리 표방하여 이어의 희곡 이론의 특징을 구성했다. 새로운 의식의 추구는 이어의 희곡 이론이 지닌 첫 번째 하이라이트이다. 이어는 「사곡부 상·탈소구」에서 다음처럼 말했다.

> 새로움이란 천하 사물의 아름다움을 일컫는 말이다. 문장의 도는 다른 것과 비교하면 더욱 힘을 쏟아야 한다. 두드리고 두드려서 진부한 말을 힘써 없애 새로운 것을 추구하는 것을 말한다. 가사를 소리에 맞추어 메우는 방법에 이르러서 시부나 고문과 비교하면 또 더욱 힘을 쏟는다. 다만 앞 시대 사람이 지은 것이 아니고 지금에서 옛것이 된 것은, 나 한 사람의 손에서 나온 것이니 오늘에서 어제 것을 보면 시비를 걸 만한 것이 있다. 어제 이미 보았어도 오늘 못 본 것은 못 본 것을 새것으로 여길 줄 아는 것은 이미 본 것을 옛것인 줄 아는 것이다. 옛사람이 극본을 '전기傳奇'라고 한 것은 다루는 일(줄거리)이 매우 기이하고 특이하기 때문에 사람들이 본 적이 없지만 전해지는 것이다. 그러므로 그런 이름을 붙인 것이니 기이한 것이 아니면 전하지 않는다는 것을 알 수 있다. 새로움이란 기이함의 다른 이름이다.
>
> 신야자 천하사물지미칭야 이문장일도 교지타물 우가배언 알알호진언무거 구
> 新也者, 天下事物之美稱也. 而文章一道, 較之他物, 尤加倍焉, 憂憂乎陳言務去, 求

439 「사곡부 상·결구 제1」: 歷朝文字之盛, 其名各有所歸, 漢史·唐詩·宋文·元曲, 此世人口頭語也.

신지위야　지어전사일도　교지시부고문　우가배언　비특전인소작　어금위구　즉출
新之謂也. 至於塡詞一道, 較之詩賦古文, 又加倍焉. 非特前人所作, 於今爲舊, 卽出

아일인지수　금지시작역유간언　작이견이금미견야　지미견지위신　즉지이견지위구
我一人之手, 今之視昨亦有間焉. 昨已見而今未見也, 知未見之爲新, 卽知已見之爲舊

의　고인호극본위　전기자　인기사심기특　미경인견이전지　시이득명　가견비기부
矣. 古人呼劇本爲 '傳奇'者, 因其事甚奇特, 未經人見而傳之, 是以得名, 可見非奇不

전　신즉기지별명야
傳. 新卽奇之別名也.(「사곡부 상 · 탈소구」)

여기서 '새로움'은 광범위한 문장, 즉 시 · 부 · 고문 등의 각도에서 말하고 있다. 물론 심미적인 낯설게 하기의 원칙으로 말한 것이다. 앞사람이 아직 말하지 못한 것은 새로운 것이고, 앞사람이 이미 말했지만 내가 새로운 방식으로 말하는 것을 '첨신尖新'이라고 한다.

동일한 말이더라도 첨신으로 드러내면 사람으로 하여금 눈썹을 들썩이고 눈을 크게 뜨게 하여 마치 듣지 못했던 것을 듣게 하는 듯하다. 낡은 것으로 드러내면 사람으로 하여금 뜻이 무뎌지고 마음이 식어서 꼭 들을 필요가 없는 것을 듣는 듯하다. 대사에 첨신의 문장이 있고, 문장에 첨신의 구가 있으며 구에 첨신한 글자가 있어 그걸 첫머리에 배치할 경우, 보지 않으면 그만일 뿐이지만 일단 보면 그만두고자 해도 그만둘 수 없다. 그것을 무대에서 공연할 경우, 듣지 않으면 그만일 뿐이지만 일단 들으면 처음으로 돌아가려고 해도 그럴 수 없다. 특출난 것은 사람을 움직일 수 있으니, 첨신 두 자는 바로 문장에서 특출난 것이다.

동일화야　이첨신출지　즉령인미양목전　유여문소미문　이노실출지　즉령인의라심
同一話也, 以尖新出之, 則令人眉揚目展, 有如聞所未聞, 以老實出之, 則令人意懶心

회　유여청소불필청　백유첨신지문　문유첨신지구　구유첨신지자　칙렬지안두　불
灰, 有如聽所不必聽. 自有尖新之文, 文有尖新之句, 句有尖新之字, 則列之案頭, 不

관즉이　관칙욕파불능　주지양상　불청즉이　청칙구귀부득　우물족이이인　첨신이
觀則已, 觀則欲罷不能, 奏之揚上, 不聽則已, 聽則求歸不得. 尤物足以移人, 尖新二

자　즉문중지우물야
字, 卽文中之尤物也.(『한정우기』「사곡부 하 · 의취첨신意取尖新」)

희곡의 전체로부터 새로운 것을 말하면 희곡의 글쓰기는 요구나 난이도에서 시사詩詞보다 높아야 한다. 구句 · 자字 · 성聲 · 운韻 · 평측平仄 등은 모두 일정한 격식이 있지만 시사처럼 일정한 활용을 갖고 있지는 않다. 시詩 · 사詞 · 부賦 · 문文은 형식의 견제

를 조금 받아서 칠 분七分의 장점이 십 분十分의 몫을 할 수 있다. 희곡은 형식의 규정을 엄격하게 받기 때문에 십 분을 하더라도 '다른 문자의 이십 분을 대응할 만하다'. 이것은 희곡이 예술 장르 속에서 차지하는 중요성을 늘리고 동시에 희곡의 심미 쾌감도 어느 정도 늘어나게 하였다.

희곡의 새로움은 더욱 시·사·부·문과 다르다는 데에 있다. 이제 바로 이어의 두 번째 하이라이트에 들어섰다. 먼저 희곡은 사건을 서술해야 한다. 이 때문에 「사곡부」는 '구조가 제일'에 있다. 서사는 인물이 있어야 한다. 이 때문에 구조 속에서 먼저 중심 주제를 세워야 한다. "이 한 사람 한 가지 사건은 전기傳奇의 중심 주제가 된다."[440] 사전史傳(역사)에서 사람과 사건을 묘사하기도 한다. 그러나 역사는 실제의 일(사실)인 반면 전기에는 사실도 있고 허구도 있다. 이 방면으로 말하면 희곡은 이 두 가지를 겸하고 있다. 즉 옛날에 있던 것도 있고 옛날에 없던 것도 있는 것이다.

더욱 중요한 것은 희곡에서 사실을 묘사하더라도 희곡의 예술적 형식에 따라 서술되고 희곡의 심미적 요구가 더욱 가미되어 새로운 예술 미감을 형성하게 된다는 점이다. 이러한 내용은 「소설·희곡의 미학」(옮긴이 주: 제6장 제5절)이라는 한 절에서 이미 이야기 했으므로 여기서 생략한다. 희곡에 이와 같은 새로움을 찾는 장점이 있기 때문에 이어는 희곡의 구조를 이야기할 때, 그것을 『예개』속의 각 예의 구조를 말한 논의와 비교하여 기奇와 신新의 특징은 더욱 크게 뚜렷해졌을 뿐만 아니라 미감의 즐거움에 관한 이론을 단단히 고정시켰는데, 이러한 특징이 사람들에게 미감을 얻도록 한 것이다.

생활 속에서 희곡은 예술의 형식으로 각 장르의 예술을 그 안에서 종합하고 또 옛것을 받아들이고 새것을 내놓아 사람에게 가장 커다란 쾌락을 얻게 하는 것을 제외하면 다음이 바로 여색이었다. 중국 문화는 남성 중심의 문화였고 여성은 남성의 즐거운 감상과 쾌락의 대상으로 나타났다. 이 때문에 「성용부聲容部」의 첫 장에서 다음처럼 밝힌다. "'식색은 본성이다.' …… 내게 아름다운 아내와 첩이 있어 내가 그들을 좋아하는 것은 내 본성 속에 있는 것을 되살린 것이므로 성인이 다시 태어난다 해도 내 마음과 같을 것이다.[441] …… 사람이 뜻을 펼칠 수 있는 자리에 있으면서, 한두 명의 첩妾을 사서 스스로 즐기지 않으면, 부귀에 처해서도 빈천하게 행동하는 것이다."[442]

440 『한정우기』「사곡부 상·입주뇌立主腦」: 此一人一事, 卽作傳奇之主腦也.
441 | 이 표현은 확실한 근거를 제시할 수 없지만 확신할 때 사용하는 구분이다. 실례를 찾는다면 『맹자』 「공손추」 상2의 "聖人復起, 必從吾言矣.";『중용』 29장의 "所謂聖人復起, 不易吾言者也." 등이 있다.

이 부분에서 이어는 명청 시대의 심미관을 따라 여성의 아름다움을 구성하는 요소를 하나하나 이론적으로 분석했다. 자태를 선별할 때 중점을 다음 네 가지, 즉 피부, 눈썹과 눈, 손과 발, 태도 등에 두었다. 용모를 꾸밀 때 중점을 다음 세 가지, 즉 세안과 빗질, 훈도,[443] 얼굴 화장 등에 두었다. 옷단장을 할 때 중점을 다음 세 가지, 즉 머리 장식, 옷, 신발 등에 두었다. 기예를 배울 때 중점을 다음 세 가지, 즉 문예, 관악기와 현악기, 노래와 춤 등에 두었다. 이상 네 가지 방면의 13종류의 구성 요소는 여성의 미를 갖추는 객관적 조건을 구성했다.

어떤 한 방면이 모두 다 갖추어지면, 서로 같은 심경에서 사람은 미감의 즐거움을 얼마쯤 더 많이 느낄 수 있다. 여성의 미를 이야기하는 것은 이미 명청 시대 이론의 공공연한 화제였다.[444] 여기서 이어는 비록 자신이 참으로 알고 확실하게 아는 견해를 제시했지만 미학의 관점에서 말하면 또한 위영[445]의 『열용편悅容篇』만큼 정밀하고 깊지는 못하다.[446] 『열용편』에서는 인용문을 빼고 또 수연隨緣·즙거葺居·연식緣飾·선시選侍·아공雅供·박고博古·심진尋眞·급시及時·오대悟對·종정鍾情·차자借資·초은招隱·달관達觀 등 모두 13편의 짧은 글이 있다. 미인의 신체적 조건, 환경적 안배, 정신적 정조 등 사람으로 하여금 미감을 일으키도록 하는 구체적 요소를 하나하나씩 언급하고 있다.

거실은 사람의 생활에서 일상적이면서도 중요하다. 『한정우기』에서 「거실부」와 「기완부」는 집안에서 머무는 환경을 구성한다. 전반적으로 기본적인 공간 분할에서 부분마다 실내 장식, 구체적인 섬세한 놀이 기구와 사용하는 물건에 이르기까지 어떻게 만들고 놓아두고 배치해야 사람으로 하여금 편안하고 유쾌하며 즐거이 감상하고 눈을 즐겁게 할까에 대해 이어는 대단히 창의적인 논의를 진행했다. 『한정우기』는 이러한 두 가지 부분의 목록에 관련해서 다만 집에 살면서 필요로 하는 필수품을 배열한다. 어떻게 이러

442 『한정우기』 「성용부」: '食色性也' …… 我有美妻美妾而我好之, 是還我性中之所有, 聖人復起, 亦得我心之同然 …… 人處得爲之地, 不買一二姬妾自娛, 是素富貴而行貧賤矣.(김의정, 24~25)

443 ┃ 훈도薰陶는 보통 사람의 품성이나 도덕의 자질을 잘 가르치고 길러서 인격자가 되도록 하는 맥락에서 쓰인다. 여기서 훈도는 인격이 아니라 몸에서 풍기는 멋을 기르는 것이다.

444 ┃ 최병규, 「장조張潮의 『유몽영幽夢影』에 나타난 미인관」, 『인문학연구』 제53권, 2017 참조.

445 ┃ 위영衛英은 명말청초 소주(쑤저우) 출신으로 자가 영숙永叔이다. 문장으로 이름이 널리 알려졌다. 저서로 명나라 문인들의 잠설 25종을 채록하여 편찬한 『침중비枕中秘』가 있다.

446 ┃ 장법(장파)은 『중국미학사』 2쇄에서 『열용편』을 언급하지만 그 내용을 자세하게 논의하지 않는다. 이와 관련해서 백승도 옮김, 『장파교수의 중국미학사』, 838~840쪽 참조.

한 거주 환경으로 하여금 안에서 밖까지 미학의 경계에 이르게 할 수 있는가에 대해 이어는 몇 가지 원칙을 제시했다. 첫째, 공간의 척도는 사람의 척도와 서로 부합해야 한다. 둘째, 거실은 주인의 성정을 나타내야 한다. 셋째, 상투적 장식에 빠지지 않고 창의적이어야 한다. 넷째, 항상 변화하고 늘 새로운 감상을 드러내어야 한다.

「거실부」의 첫 편은 궁전과 거실의 차이를 구별한다. 거실은 사람이 그 안에서 생활하므로 반드시 "방과 사람은 서로 어울려야 한다."[447] 이러한 기초 위에서 거실에서 원정園亭으로, 창문의 설치에서 실내의 기물로, 또 정원 안의 가산과 연못 그리고 꽃과 바위까지 모두 '위치가 적절해야' 주인의 성정과 취미를 드러낼 수 있다. 이 때문에 이어는 거실을 설계하는 것이 마치 글을 짓는 것과 같고 그림을 그리는 것과 같으며 또 글씨를 쓰는 것과 같다고 생각했다. 반복해서 거실과 글, 글씨, 그림을 서로 함께 논의하고 서로 비유하며 모두 하나씩 설명한다. 거실 꾸미기가 바로 예술이고 심미이다. 이른바 "원정을 처음 지을 때에는 땅에 따라 알맞게 지으며 기존의 관점에 매이지 않고 서까래 하나, 나무 하나까지 반드시 스스로 재단하도록 하며 그 장소를 지나가고 그 방으로 들어가는 사람이라면 마치 호숫가 삿갓 쓴 노인[448]의 글을 읽는 듯하게 한다."[449]

가장 두려운 것은 바로 두 가지이다. 첫째, 부귀를 쌓아 기둥에 그림을 그리고 들보에 그림을 새기며, 누각과 난간에 옥구슬을 장식하는 것이다. 둘째, 다른 사람을 모방하는 것이다. 이곳은 어떤 집의 격식에 따르고 저곳은 다른 어떤 집의 모형을 따르는 것이다. 이 때문에 이어는 자기의 체계성을 갖춘 설계의 창의적인 견해를 보여주었다. 큰 측면에서 말하면 집은 고정적이다. 공간 분할에서 원림의 미학적 원칙에 따라 진행시켜 융통성을 드러내는 것 이외에도 창문에 대해 창조적이고 새로운 해석을 하였다.

창살과 문짝을 제작할 때 모두 폭은 같지만 양식을 달리하여 서로 교체하기에 편하게 한다. 같은 방이지만 저곳의 문과 창문을 이곳으로 옮겨 달면 곧 이목이 새로워져

447 『한정우기』「거실부 · 방사房舍 제1」: 房屋與人, 欲其相稱.(김의정, 141)

448 이어 자신을 가리킨다. 이어는 호가 입옹笠翁이었고, 호상입옹湖上笠翁이라고도 불리었다.

449 『한정우기』「거실부 · 방사 제1」: 創造園亭, 因地制宜, 不拘成見, 一椽一楹, 必令出自己裁, 使經其地入其室者, 如讀湖上笠翁之書.(김의정, 144)

마치 건물이 모두 옮겨진 것처럼 느껴진다. 다시 저 방으로 들어가면 또 하나의 경계 가 바뀌므로 다만 하나를 옮긴 것일 뿐만 아니라 두 개를 이동한 것이다. (김의정, 286)

범 작 창 령 문 선　개 동 기 관 착 이 이 기 체 재　이 편 교 상 갱 체　동 일 방 야　이 피 처 문 창 나 입 차
凡作窓櫺門扇, 皆同其寬窄而異其體裁, 以便交相更替. 同一房也, 以彼處門窓挪入此

처　변 각 이 목 일 신　유 여 방 사 개 천 자　재 입 피 옥　우 환 일 번 경 계　시 불 특 천 기 일　차 천
處, 便覺耳目一新, 有如房舍皆遷者. 再入彼屋, 又換一番境界, 是不特遷其一, 且遷

기 이 의
其二矣.(「기완부·귀활변**450**」)

원과 집이 이어지며 가산의 석동石洞과 거실이 서로 연결되는 형식을 창조했다.

다른 가옥과 연결한다. 그 가옥 안에도 작은 돌 몇 덩이를 놓아 이 동과 끊어진 듯 이어진 듯하여 가옥과 동굴을 뒤섞어 하나가 되게 한다. 비록 거실에 있을지라도 동 굴에 앉아 있는 것과 다를 바가 없다. 동굴 속에는 빈 터를 조금이라도 남겨둬야 적당 하고, 그 안에 물을 저장하므로 물이 새는 틈을 인공적으로 만든다. 위에서 아래로 뚝뚝 떨어지는 물소리가 들리는데, 아침저녁으로 모두 그렇게 되도록 한다. 동굴 안에 몸을 두면 6월에도 한기를 느끼니**451** 실제로 깊은 계곡에 산다고 말하지 않는 경우를 나는 믿지 못한다. (김의정, 213)

이 타 옥 련 지　옥 중 역 치 소 석 수 괴　여 차 동 약 단 약 련　시 사 옥 여 동 혼 이 위 일　수 거 옥 중
以他玉連之, 屋中亦置小石數塊, 與此洞若斷若連, 是使屋與洞混而爲一, 雖居屋中,

여 좌 동 중 무 이 의　동 중 의 공 소 허　저 수 기 중 이 고 작 루 극　사 연 적 지 성 종 상 이 하　단 석 개
與坐洞中無異矣. 洞中宜空少許, 貯水其中而故作漏隙, 使涓滴之聲從上而下, 且夕皆

연　치 신 기 중 자　유 불 육 월 한 생　이 위 진 거 유 곡 자　오 불 신 야
然. 置身其中者, 有不六月寒生, 而謂眞居幽谷者, 吾不信也.(「거실부·석동」)

세밀한 측면에서 말하면 장식 형식과 기물 양식은 모두 창의적인 의미를 갖고 있다. 예컨대 창문과 난간의 경우 종횡격縱橫格·의사격欹斜格·굴곡체屈曲體를 새로 만들어 냈다. 예컨대 연편聯匾의 경우는 스스로 초엽련蕉葉聯·차군련此君聯·비문액碑文額·수 권액手卷額·책혈편冊頁匾·허백편虛白匾·석광편石光匾·추엽편秋葉匾 등을 새롭게 만

450 | 귀활변貴活變은 실내의 가구나 물품을 배치하는 주제와 관련된다. 전문 용어가 아니라 가구 등을 융통 성 있게 처리하는 것을 중시한다는 뜻이다. 김의정은 '자유로운 변화'로 의역하고 있다.
451 | 원문은 "유불육월한생有不六月寒生"으로 되어 있지만 문맥상 '불不' 자를 해석하지 않는다.

들어내었다.[452] 이 중 어느 것도 심미의 각도에서 새로운 의미를 나타내지 않은 게 없다. 여기서 잠시 두 가지 실례를 들어본다. 하나는 창을 교묘하게 사용하여 완성된 진짜와 가짜가 하나를 이룬 경지이다.

> 이러한 창을 집안에 설치하려면 먼저 반드시 담장 밖에 판자를 설치하여 물건을 받치는 용도를 갖추어야 한다. 모든 화분의 꽃, 새장의 새, 뱅뱅 도는 소나무, 괴이한 돌은 죄다 다시 바꾸어 배치할 수 있다. 예컨대 화분의 난초가 꽃을 피워낼 때 창밖으로 옮기면, 바로 이것이 부채에 그린 한 폭 그윽한 난초 그림이 된다. 화분의 국화가 꽃을 피워 창에서 보이는 곳으로 들여놓으면 바로 이것이 부채에 그려진 한 폭의 아름다운 국화 그림이 된다. 혹은 며칠 만에 한번 바뀌고, 혹은 하루에 한 번 바뀐다. 가령 하루에 여러 번 바꿔도 안 될 것은 없다. 다만 하단을 가려 화분의 형태가 밖으로 드러나지 않도록 해야 한다. 가리는 물건으로 잘게 부수어진 돌보다 오묘한 게 없다.(김의정, 171)
>
> 설차창어옥내 선필어장외치판 이비성물지용 일체분화롱조 반송괴석 개가갱환
> 設此窗於屋內, 先必於墻外置板, 以備成物之用. 一切盆花籠鳥, 蟠松怪石, 皆可更換
>
> 치지 여분란토화 이지창외 즉시일폭편편유란 앙국서영 내지유중 즉시일폭선
> 置之. 如盆蘭吐花, 移之窗外, 卽是一幅便面幽蘭. 盎菊舒英, 內之牖中, 卽是一幅扇
>
> 두가국 혹수일일갱 혹일일일갱 즉일일수갱 역미상불가 단수차폐하단 물로분
> 頭佳菊. 或數日一更, 或一日一更, 卽一日數更, 亦未嘗不可. 但須遮蔽下段, 勿露盆
>
> 앙지형 이차폐지물 즉막묘어령성쇄석
> 盎之形, 而遮蔽之物, 則莫妙於零星碎石.(「거실부 · 취경재차取景在借」)

다른 하나는 침상에서 피는 꽃이다. 침상에 대한 창의적인 생각은 이어가 네 가지로 이야기를 했다. 다른 세 가지는 휘장에 뼈대가 있게 하고 휘장에 열쇠를 더하고, 상에는 덮개를 입혀야 한다는 것이다. 침상에 꽃이 피는 것이야말로 가장 색다른 운치를 이룬다. 그 목적은 저녁에도 꽃향기를 맡도록 하는 데에 있다.

> 침상의 휘장 안에 먼저 받침대를 설치하여 꽃을 두는 도구로 삼는다. 받침대는 또 판자의 모습이 노출되지 않도록 해야 한다. 오묘함은 코로 꽃향기를 맡아 몸이 나무

452 | 이와 관련해서 이어, 김의정 옮김, 『쾌락의 정원』, 글항아리, 2018, 160~164, 195~204쪽 참조.

아래에서 잠을 자는 듯하여, 이것이 꾸며서 만들어진 것인 줄을 모르게 하는 데에 있다. 먼저 작은 기둥 2개를 만들어 침상 뒤에 보이지 않게 못을 박은 다음 휘장을 그 밖에 매달아놓는다. 받침대는 너무 커서는 안 되고 길이는 다만 한 자로 하고 폭은 몇 촌이면 좋다. 그 아래에 또 작은 나무 여러 개를 사용하여, 삼각형의 시렁을 만들며 아주 가는 못으로 휘장 너머의 기둥 위에 못질을 하고 나서 판자를 올려놓는데, 반드시 아주 단단해지도록 해둔다. 시렁을 고정한 뒤에 천연색 비단으로 한 가지 사물을 만드는데, 혹은 괴석 한 덩이를 본뜨거나 혹은 여러 뭉치의 채색 구름처럼 만들어 받침대 바깥에 설치하여 받침대의 꼴을 가린다. 중간을 몇 촌 높이 솟게 하고 삼면은 휘장과 나란하게 하는데, 실로 그 위쪽을 꿰매면, 마침내 휘장에 수를 놓아 장식한 물건과 같게 보이고, 오문의 퇴화[453] 양식과 비슷하다. 만약 침상 전체와 서로 어울리게 하고자 한다면, 그림을 그려 넣거나 수를 놓으며, 휘장 가득히 다 매화를 그리고 받침대는 구불구불한 고목의 가지로 만들거나 벼랑에 튀어나온 바위의 모습으로 만드는 것이 조금도 문제될 게 없다. 휘장에 이런 것이 있으면, 대체로 이름난 꽃과 기이한 초목을 구해 청공[454]으로 만들 수 있다. 낮에는 함께 본채에 있고 밤에는 곁에 끼고 함께 잠이 든다. 설사 온갖 꽃들이 어쩌다 없어지거나 온갖 초목이 다 사라지더라도 또 화로에는 용연향[455]이 있고, 쟁반에는 불수감[456]과 모과, 향남[457] 등의 사물로 이어갈 수 있다. 이와 같다면 내 몸은 내 몸이 아니라 나비가 되어 꽃 사이에서 날고 자며 먹게 된다. 그러니 사람이 사람이 아니라 신선이 되어 움직이고 일어서고 앉고 눕는 일상의 거동이 즐거운 경계가 아닌 것이 없다. 내 일찍이 달콤하게 자다가 비몽사몽간에 갑자기 매화의 향기를 맡았는데, 입과 얼굴에 다 그윽한 향기가 풍겨, 마치 가슴속에서 나오는 것처럼 닮았다. 나도 모르게 몸이 가벼워져 날아오르는 듯해 이 몸이 더 이상 인간 세상 속에 있은 않은 것처럼 느껴졌다.(김의정, 232~234)

453 | 오문吳門은 오나라의 수도가 있던 소주(쑤저우)를 가리키고 퇴화堆花는 각종 천으로 문양을 만들어 장식하는 기법을 말한다.

454 | 청공淸供은 실내에 진열하여 책상머리에서 감상하는 물건으로 각종 분경, 꽃꽂이, 과일, 수석, 공예품, 골동, 문방구 등을 가리킨다.

455 | 용연향龍涎香은 향유고래의 기름이 바다에 떠다니다가 굳어진 것으로 향료로 쓰인다.

456 | 불수감佛手柑은 불수佛手, 구조목九爪木이라고 하며 운향과蕓香科에 속하는 상록소교목으로 귤처럼 노랗게 익은 열매의 모양이 손과 비슷하여 이런 이름이 생겼다.

457 | 향남香楠은 학명이 Aidia cantbioides이고 산과 구릉에서 12미터까지 자라는 교목이다.

어상장지내선설탁판　이위좌화지구　이탁판우물로판형　묘재비수화향　엄연신면수
於床帳之內先設托板, 以爲坐花之具. 而托板又物露板形, 妙在鼻受花香, 儼然身眠樹

하　부지기위장조야자　선위소주이근　암정상후　이이장현기외　탁판불가태대　장
下, 不知其爲裝造也者. 先爲小柱二根, 暗釘床後, 而以帳懸其外. 托板不可太大, 長

지척허　관가수촌　기하우위소목수단　제위삼각가자　용극세지정　격장정어주상
止尺許, 寬可數寸, 其下又爲小木數段, 制爲三角架子, 用極細之釘, 隔帳釘於柱上,

이후이판가지　무사극고　가정지후　용채색사라제성일물　혹상괴석일권　혹작채운
而後以板架之, 務使極固. 架定之後, 用彩色紗羅制成一物, 或像怪石一卷, 或作彩雲

수타　호어판외이엄기형　중간고출수촌　삼면사여장평　이이선봉기상　경사장상수
數朶, 護於板外以掩其形. 中間高出數寸, 三面使與帳平, 而以線縫其上, 竟似帳上繡

출지물　사오문퇴화지식시야　약욕전체상칭　즉혹화혹수　만장구작매화　이이탁판
出之物, 似吳門堆花之式是也. 若欲全體相稱, 則或畫或綉, 滿帳俱作梅花, 而以托板

위규지로간　혹작현애돌출지석　무일불가　장중유차　범득명화이훼가작청공자　일
爲虯枝老幹, 或作懸崖突出之石, 無一不可. 帳中有此, 凡得名花異卉可作清供者, 日

즉여지동당　야즉휴지공침　즉사군방우결　만훼장궁　우유로내룡연　반중불수　여
則與之同堂, 夜則携之共寢. 卽使群芳偶缺, 萬卉將窮, 又有爐內龍涎, 盤中佛手, 與

목과　향남등물가이상계　약시즉신비신야　접야　비면숙식진재화간　인비인야　선
木瓜, 香楠等物可以相繼. 若是則身非身也, 蝶也, 飛眠宿食盡在花間. 人非人也, 仙

야　행기좌와무비락경　여상어몽감수족　장각미각지시　홀후랍매지향　인후치협진
也, 行起坐臥無非樂境. 予嘗於夢酣睡足, 將覺未覺之時, 忽嗅蠟梅之香, 咽喉齒頰盡

대유분　사종장부중출　불각신경욕거　위차신필불부재인간세의
帶幽芬, 似從臟腑中出, 不覺身輕欲擧, 謂此身必不復在人間世矣.

(「기완부・상장床帳」)

이것이 바로 생활의 심미화이다. 이상의 실례를 통해 『한정우기』가 생활의 각 방면에 대해 나름의 기본 원칙을 펼쳤고, 객관적인 요소에서 문화와 시대의 심미 기준에 최대한 새로운 해석을 부여했음을 알 수 있다. 「음찬부」에서는 어떻게 각종 음식을 사람의 건강에 유익하고 좋은 맛을 내게 하는가의 방면으로 생각하고 있다. 「종식부」에서는 어떻게 각 종류의 나무・등나무・풀・꽃을 사람에게 이로운 감각・사상・상징에 유리한가라는 방면으로 안배하고 있다. 이처럼 객관적인 기초에다 주체적인 심리 태도가 더해지고, 또 한정閑情의 융통성 있는 변화를 다루며 일상생활의 미학 이론이 형성되었다.

미학의 중요한 사유

명청 미학은 체계적인 저작 이외에 방대한 양의 이론이 고문·소품문·청언과 여러 가지 형태의 글 속에 흩어져 있다. 이들은 명청 시대의 미학 사상을 전체적으로 결론짓는 데에 빼어놓을 수 없는 구성 요소이다. 체계적인 저작은 미학 사상의 분열 속에서 나타났는데, 분열은 두 가지 큰 측면으로 나타났다. 첫째, 이지를 대표로 하는 급진적 사상과 고전적 취미(취향)의 분열이다. 둘째, 새로운 문예 형식과 고전 형식의 구별이다. 이 때문에 몇몇 체계적인 저작은 어느 정도 '체계'를 갖추었는지 몰라도 마땅히 도달해야만 하는 역사적 수준에 도달하지 못했다. 많은 사람들이 방대한 문헌 속에 흩어져 있는 미학 이론을 구체적으로 전개시켰는데, 이는 마치 한 알 한 알로 된 미학의 진주처럼 명청 시대 미학의 밝고 선명한 색을 이루었다. 아래에서 찬란히 빛나는 진주를 골라서 소개하여 아직 완전히 정리가 되지 않은 체계적인 저작을 보충하는 자료로 삼고자 한다.

1. 양강陽剛의 미와 음유陰柔의 미

청나라의 요내姚鼐는 「복노혈비서復魯絜非書」[458]에서 이렇게 말했다.

458 | 노혈비魯絜非(1732~1794)는 원명이 사기士驥, 자가 혈비絜非, 호가 산목山木으로 신성新城(지금의 강서(장시)성 여천(뤼촨)黎川) 사람이다. 건륭乾隆 36년(1771)에 진사가 되었다. 요내에게 고문古文의 법식을 물었다고 한다. 문장은 고문의 풍격 문제를 논하면서, 널리 비유법을 사용하여 절실한 경계의 말들을 지어내 앞사람들이 미처 발견하지 못한 점들을 밝혀낸 것으로 평가된다. 저서로 『산목집山木集』이 있다.

천지의 도는 음과 양, 굳건함과 부드러움의 관계일 뿐이다. 문文이란 천지의 정수요, 음양과 강유가 드러난 것이다. 성인의 말씀만이 두 가지 기를 통합하여 치우치지 않지만, 『역경』『시경』『서경』『논어』에 기록된 것도 간간이 강유로 나뉠 수가 있다. 그 시대와 사람에 따라 말하는 체제는 각각 어울리는 틀이 있기 마련이다. 제자백가가 나온 이후로 글짓기가 치우치지 않은 자가 없게 되었다. 양과 굳건함의 아름다움을 얻은 것은 그 문장이 벼락과 같고 번개와 같으며, 골짜기에서 나오는 거센 바람과 같고, 높은 산의 험준한 절벽과 같고, 큰 강물이 불어 둑이 터지는 것과 같고, 준마駿馬가 내리 치닫는 것과 같다. 그 빛은 밝은 해와 같고, 불과 같고, 순금이나 쇠와 같다. 사람에게 높은 곳에 올라 멀리 바라보는 것과 같고, 임금이 되어 만민을 조회하는 것과 같고, 수만 명의 용사를 독려하여 싸우게 하는 것과 같다. 음과 부드러움의 아름다움을 얻은 것은 그 문장이 막 뜨려는 아침 해와 같고, 맑은 바람과 같고, 구름과 같고, 노을과 같고, 안개와 같고, 그윽한 숲속을 굽이굽이 흐르는 시내와 같고, 잔물결과 같고, 물무늬와 같고, 반짝이는 옥과 같고, 큰 기러기가 울며 넓은 하늘을 나는 것과 같다. 사람에게 아득하게 탄식하는 것과 같고, 아스라이 그리워하는 것과 같고, 뛸 듯이 기뻐하는 것과 같고, 해쓱하여 슬퍼하는 것과 같다.

천지지도 음양강유유이이 문자 천지지정영 이음양강유지발야 유성인지언 통
天地之道, 陰陽剛柔柔而已. 文者, 天地之精英, 而陰陽剛柔之發也. 惟聖人之言, 統

이기지회이불편 연이 역 시 서 논어 소재 역간유가이강유분의 치기시기인
二氣之會而弗偏. 然而『易』『詩』『書』『論語』所載, 亦間有可以剛柔分矣. 値其時其人

고어지 체각유의야 자제자이강 기위문무불유편자 기득우양여강지미자 즉기문
告語之, 體各有宜也. 自諸子而降, 其爲文無弗有偏者. 其得於陽與剛之美者, 則其文

여정 여뢰 여장풍지출곡 여숭산준애 여결대천 여분기기 기광야 여태일 여화
如霆, 如雷, 如長風之出谷, 如崇山峻崖, 如決大川, 如奔騏驥, 其光也, 如杲日, 如火,

여금류철 기우인야 여풍고시원 여군이조만중 여고만용사이전지 기득우음여유
如金鏐鐵, 其于人也, 如馮高視遠, 如君而朝萬衆, 如鼓萬勇士而戰之. 其得于陰與柔

지미자 칙기문여승초일 여청풍 여운 여하 여연 여유림곡간 여륜 여양 여주옥
之美者, 則其文如升初日, 如淸風, 如雲, 如霞, 如烟, 如幽林曲澗, 如淪, 如漾, 如珠玉

지휘 여홍곡지명이인요곽 기우인야 유호기여탄 막호기여유사 난호기여희 초
之輝, 如鴻鵠之鳴而入寥廓, 其于人也, 謬乎其如嘆, 邈乎其如有思, 暖乎其如喜, 愀

호 기 여 비
乎其如悲.(요내, 「복노혈비서」)

이 대목은 두 가지 점에서 중요한 의의를 갖고 있다. 첫째, 심미 범주를 가장 간단하고 요령 있게 결론을 내렸다는 점이다. 이를 기준으로 삼아 다시 옛사람의 3품·9

품·24품 등을 살펴보게 되면 전반적 파악이 가능하여 중국 미학 전체의 범주 체계가 완전하게 정리가 될 수 있다. 둘째, 요내가 양강의 미와 음유의 미를 서술하는 방식은 사람·사물·풍경에 비유하여 미학의 분류가 논리의 분류와 다르다는 것을 뚜렷이 보여준다. 이는 감성적 성질로 분류하는 것이기도 하고 통감通感의 방식으로 진행하는 것이기도 하다. 이는 미학 범주의 분류를 위해 유익한 시사점을 던져준다.

2. 허실상생

중국 문화의 우주는 허실상생虛實相生의 우주이다. 『주역』에 따르면 "한 번 음이 주도하고 한 번 양이 주도하는 것을 도라고 한다."[459] 여기서 '음'은 실체일 수도 있고 허체虛體일 수도 있다. 『노자』에 따르면 "만물은 음을 짊어지고 양을 껴안고 텅 빈 기로 조화한다."[460] 양은 밝게 드러나는 곳이며 볼 수 있는 것이라면, 음은 어두운 곳이며 볼 수 없는 것이다. 따라서 음양도 각각 유무에 대응하기도 하고 허실에 대응하기도 한다. 음양과 허실 사이의 전화를 통해 허실을 보면 허실상생은 더 깊은 문화적 의의를 담고 있다.

명청 시대의 사람은 허실상생의 미학과 예술의 표현에 대해 보편적인 이해를 갖고 있었다. 달중광(1623~1692)은 『화전』에서 다음처럼 말했다.

> 공空은 본래 그리기가 어렵다. 실경實境이 맑으면 공경空境이 나타나고, 정신을 그릴 수 없다면 진경眞景은 핍진해야 신경神境이 생겨난다. 위치가 서로 어긋나면 그리는 곳에서는 군더더기가 많아지지만 허실상생은 그리지 않은 곳에서 묘경妙境을 이룬다.
>
> 공 본 난 도 실 경 청 이 공 경 현 신 무 가 회 진 경 핍 이 신 경 생 위 치 상 려 유 화 처 다 속 췌 우
> 空本難圖, 實景淸而空景現, 神無可繪, 眞景逼而神景生. 位置相戾, 有畵處多屬贅疣,
>
> 허 실 상 생 무 화 처 개 성 묘 경
> 虛實相生, 無畵處皆成妙境.(달중광笪重光,『화전畵筌』)

이는 그림과 문화 우주의 깊은 의미를 하나로 결합시키고 있다. 왕부지는 『강재시화』

459 『주역』「계사전」상: 一陰一陽之謂道.(이기동 하, 321)
460 『노자』 42장: 萬物負陰而抱陽, 沖氣以爲和.(최진석, 337)

에서 당시唐詩를 다음처럼 비평했다. "그대는 어디에 사시는지? 저는 횡당에 삽니다. 배를 멈추어 잠시 묻고자 하는데, 어쩌면 같은 고향 사람인 듯하여."⁴⁶¹ 이 시는 "글자가 없는 곳에도 모두 그 의미가 담겨 있다."고 하였다.⁴⁶² 여기서 글자 없는 곳[無字處]은 시 속의 말과 말 속의 정情의 관계이면서, 유한한 시구와 광대한 시 밖의 관련성을 보여 주고 있다.

유희재는 『예개』「시개」에서 "율시의 미묘함은 완전히 글자 없는 곳에 있다."⁴⁶³고 하고, 『예개』「사곡개」에서 "사의 미묘함은 말하지 않고 말하는 것보다 더 미묘한 것이 없다."⁴⁶⁴고 했다. 여기서 유희재가 말하고자 하는 것은 왕부지와 대체로 같다. 모두 문학의 오묘함이 어디에 있는가를 말하고 있다.

장화⁴⁶⁵는 『학화잡론』에서 말했다. "「옥판십삼행」 장법章法의 묘는 그 행간의 공백에 모두 맛이 있음을 깨닫는다."⁴⁶⁶ 진실로 전문가가 보는 것은 대체로 같다. 계성은 『원야』에서 말했다. "널벽은 창살이 없는 창을 설치하여 늘 비워두어 은연중에 다른 세계가 드러나도록 만든다. 정자와 대는 비어 있는 곳에 그림자가 드리워지게 하고, 누각은 텅 빈 터를 이웃하여 만든다."⁴⁶⁷ '허'의 묘경을 드러내도록 요구하고 있다. 앞에서 인용했듯이(옮긴이 주: 제6장 제5절 제3항) 김성탄이 『서상기』의 훌륭한 곳이란 바로 한 글자, 곧 무無라고 말했다. 중국 예술의 묘이자 중국 미학 경계의 묘는 다름 아닌 이 '무'라는 한 글자에 있다.

461 君家何處住? 妾住在橫塘. 停船暫借問, 或恐是同鄉. | 이 시는 당 제국 시인 최호崔灝가 지은 「장간행長干行」에 나오는 구절이다. '장간행'은 장간리 마을길이라는 뜻으로 중국 악부의 곡명이다. 이백과 허난설헌이 같은 제목의 시를 지었다. 시에 나오는 장간과 횡당은 강소(장쑤)성 강녕(장닝)江寧현에 있는 마을 이름이다.

462 왕부지, 『강재시화薑齋詩話』 제42조: 君家何處住? 妾住在橫塘. 停船暫借問, 或恐是同鄉. …… 無字處皆其意.(조성천, 90) | 『강재시화』의 선역본으로 조성천 옮김, 『강재시화』 지식을만드는지식, 2008, 90쪽 참조.

463 유희재, 『예개』「시개」: 律詩之妙, 全在無字處.(허권수·윤호진, 235)

464 유희재, 『예개』「사곡개」: 詞之妙, 莫妙于以不言言之.(허권수·윤호진, 371)

465 | 장화蔣和는 청 제국 학자이자 서화가書畵家로 금단金壇(지금의 강소(장쑤)성 금단(진단)金壇시) 출신으로 자가 중화仲和, 호가 취봉醉峰 또는 최봉最峰이라고 한다. 관직은 국자감학정國子監學正에 이르렀다. 소학小學에 밝았고 서예에 조예가 깊었으며 산수·인물·화훼를 모두 잘 그렸고, 특히 묵죽墨竹에 뛰어났다. 작품으로 〈매죽도梅竹圖〉가 유명하다. 저서로 『사죽간명법寫竹簡明法』 『서학정종書學正宗』 『한비예체거요漢碑隷體擧要』 『설문집해說文集解』 등이 있다.

466 장화, 『학화잡론學畵雜論』: 「玉版十三行」章法之妙, 其行間空白處, 俱覺有味.

467 계성, 『원야』「원설園說·장절裝折」: 板壁常空, 隱出別壺之天地, 亭臺影罅, 樓閣虛隣.(김성우·안대회, 107)

3. 눈 속의 상, 가슴속의 상, 손 안의 상

청 제국 정판교(1693~1765)[468]는 「제화」에서 심미 의상의 중요한 문제를 제기했다.

> 강나루 객관에서 맑은 가을날 아침 일찍 일어나 대나무를 보았는데, 안개 빛, 해 그
> 림자, 이슬 기운이 모두 성근 가지나 촘촘한 잎사귀 사이에 떠다니고 있었다. 가슴이
> 쿵쾅거리며 뛰고 마침내 그림을 그리고 싶다는 화의가 들었다. 사실 가슴속에 있는
> 대나무는 결코 내 눈에 보이는 대나무는 아니다. 그래서 먹을 갈고 종이를 펴 붓을
> 대니 어느 새 그 모습이 변해버렸다. 손으로 그려지는 대나무 또한 가슴속에 형상화
> 되었던 대나무는 아니었다. 요컨대 뜻이 붓보다 앞서는 것은 불변의 원칙이다. 운치
> 가 법식 밖에 있어야 변화의 기틀이 생기니, 어찌 홀로 그림만 그러하겠는가!
>
> 강관청추 신기간죽 연광 일영 로기 개부동어소지밀엽지간 흉중발발 수유화의
> 江館淸秋, 晨起看竹, 烟光, 日影, 露氣, 皆浮動於疏枝密葉之間. 胸中勃勃, 遂有畵意.
>
> 기실흉중지죽 병불시안중지죽야 인이마묵전지 락필숙작변상 수중지죽우불시흉
> 其實胸中之竹, 竝不是眼中之竹也. 因而磨墨展紙, 落筆倏作變相, 手中之竹又不是胸
>
> 중지죽야 총지 의재필선자 정칙야 취재법외야 화기야 독화운호재
> 中之竹也. 總之, 意在筆先者, 定則也. 趣在法外也, 化機也. 獨畵云乎哉.
>
> (정판교, 「제화題畵」)

이는 창작 규칙의 문제일 뿐만 아니라 심미 의상의 문제이기도 하다. 심미 대상이
심미 주체로 드러나는 데에 세 가지 방식이 있을 수 있다. 첫째, 눈 속의 물상物象이다.
그것은 객체의 경과 주체의 눈이 서로 만나 생겨난다. 주체가 자신의 정감을 사물에
투사하여 사물로 하여금 나의 물상이 되도록 하면, 이미 현실의 경이 심미의 경으로
되었다고 말할 수 있다. 눈 속의 상에서 주체는 제멋대로 물상의 객관성을 바꿀 수
없다.

둘째, 가슴속의 의상意象이다. 가슴속은 눈 속과 달라 주체의 심미 이상에 근거하여

468 | 정판교鄭板橋는 흥화興化(지금의 강소(장쑤) 흥화(싱화)현) 출신으로 자가 극유克柔이다. 난초와 대나
무를 잘 쳤으며 서예와 시사詩詞에 모두 조예가 깊어 양주팔괴揚州八怪의 일인一人으로 불리었다. 그의
철학과 미학의 관점은 원기론元氣論에 기초를 두었다. 우주 만물은 원기가 모여 이루어진 것이며 형상을
그리는 것 역시 일정한 원기를 모아야 한다고 하였다. 저서로 『정판교집鄭板橋集』이 있다.

물상의 객관성을 바꾸어놓을 수가 있다. 가슴속 의상에는 주체의 강렬한 주관적 정감이 들어 있고, 형체를 떠나서 유사함을 얻은 능동적인 힘을 갖고 있어서 그림을 그리는 데에 적합하다.

셋째는, 손 안의 상, 즉 구체적인 예술 방식을 통해 실현한 예술 형상이다. 이는 정판교에게 다름 아닌 화상畵象이다. 그것은 구체적인 물질 재료의 제약을 받으면서도 특정한 물질 재료의 장점을 발휘할 수 있다. 이는 필연적으로 가슴속의 의상과 다르다. 중국 미학으로 말하면 비록 예술의 미에 그 특정한 장점이 있다고 하더라도, 결코 예술의 미가 현실의 미와 다르다는 점에서 바로 현실의 미보다 낮다고 생각하지 않고, 눈속의 미〔물상〕와 가슴속의 미〔의상〕 그리고 예술의 미〔화상〕는 제각각 독특하여 다른 형식으로 대체될 수 없는 나름의 매력을 갖고 있다고 여긴다.

청 제국의 장조는 『유몽영』 84조에서 분명히 이렇게 말한다.

> 땅 위의 산수가 있고, 그림 위의 산수가 있으며, 꿈속의 산수가 있고, 가슴속의 산수가 있다. 땅 위의 산수는 미묘함이 언덕과 골짜기의 깊고 그윽함에 달려 있고, 그림 위의 산수는 미묘함이 필묵의 넘치는 힘에 있고, 꿈속의 산수는 미묘함이 풍경의 환상적인 변화에 있고, 가슴속의 산수는 위치가 자유로운 데 있다.
>
> 유 지 상 지 산 수　유 화 상 지 산 수　유 몽 중 지 산 수　유 흉 중 지 산 수　지 상 자　묘 재 구 학 심 수
> 有地上之山水, 有畵上之山水, 有夢中之山水, 有胸中之山水. 地上者, 妙在丘壑深邃,
>
> 화 상 자　묘 재 필 묵 림 리　몽 중 자　묘 재 경 상 변 환　흉 중 자　묘 재 위 치 자 여
> 畵上者, 妙在筆墨淋漓, 夢中者, 妙在景象變幻, 胸中者, 妙在位置自如.
>
> (장조張潮, 『유몽영幽夢影』)

이러한 장조의 표현은 우리가 미가 존재하는 방식의 다양성을 검토하고 논의하는 데에 좋은 시사점을 던져준다. 즉 감각이 지각하는 미(물상)가 있고, 마음이 스스로 구성하는 미(의상)가 있고, 낮에 꾸는 꿈을 포함하여 꿈속에 상상하는 미가 있고, 예술 작품의 미(화상)가 있다.

4. 말로 표현할 수 없는 리理

심미 및 예술은 논리와 다르다. 이는 엄우에서 시작하여 명확하게 제기되었다. 심미와 예술은 각각 나름의 논리를 갖추고 있는데, 이는 청 제국 미학 이론의 공통된 인식이다. 하이손은 예술의 리는 무리無理(즉 개념(말)으로 표현할 수 없는 리) 가운데에 있어야 비로소 드러난다고 주장했다.

> 당시가 천고에 뛰어난 것은 결코 리를 말하지 않기 때문이다. 송나라의 주희와 이정형제 그리고 명나라 진백사[469] 등은 오로지 리만을 말했기 때문에 시가 없는 것이다. 저 『육경』은 모두 리를 밝힌 책이지만 다만 『모시』 3백 편만 리를 말하지 않았다. 리를 말하지 않은 것은 리가 아닌 것이 없기 때문이다. …… 국풍의 민요와 민가는 리에 합치되지 않는 것이 없다. 오직 리로만 이해한다면 고루해진다. …… 『초사』나 『이소』는 충성과 사랑 그리고 슬픔과 안타까움으로 가득 차 있지만 그 오묘함은 황당하고 무리한 데 있다. 이하의 시가 『이소』의 후예가 될 수 있었던 것은 바로 무리 속에서 그것을 추구했기 때문이다.
>
> 부당시소이절천고자 이기절불언리이 송지정주급고명진백사제공 유기담리 시이
> 夫唐詩所以絶千古者, 以其絶不言理耳. 宋之程朱及故明陳白沙諸公, 惟其談理, 是以
> 무시 피륙경개명리지서 독모시삼백편불언리 유기불언리 소이무비리야 풍
> 無詩. 彼六經皆明理之書, 獨毛詩三百篇不言理, 惟其不言理, 所以無非理也. …… 風
> 요공가 무불가이입리 약단작리해 즉고루의 초소수충애측달 연기묘재황당
> 謠工歌, 無不可以入理. 若但作理解, 則固陋矣. …… 楚騷雖忠愛惻怛, 然其妙在荒唐
> 무리 이장길시가소이득위소묘예자 정당우무리중구지
> 無理, 而長吉詩歌所以得爲騷苗裔者, 政當于無理中求之. (하이손賀貽孫, 『시벌詩筏』)

무리(말로 표현할 수 없는 리)이기 때문에 리(예술의 리)가 있게 된다. 섭섭은 이 두 이론을 비교하여 심미와 예술의 리를 명명했는데, 이 점은 이미 앞에서 인용한 적이 있다.

469 | 진백사陳白沙는 명나라의 유학자로 이름이 헌장獻章, 자가 공보公甫, 호가 석재石齋·백사白沙 선생이라고도 부른다. 오강재吳康齋에게 배웠으나 극히 짧은 기간으로 향리로 돌아와서 주자학과 다른 입장을 취하기에 이르렀다. 일시 관직에 몸담았다가 학문 강의로 일생을 보냈다. 독서에 의해 '이치'를 아는 방법에 실망하여, 오로지 정좌에 의해 마음을 가라앉히고 우주의 이치를 몸으로 인식해야 한다고 설명했다. 그는 명 제국의 심리적 경향의 선구자였고 보다 주관적으로 마음의 문제를 추구했던 왕양명과 함께 명 제국의 지성계를 대표한다. 저서로 후세에 편집한 『백사자전집白沙子全集』 6권이 있다.

(옮긴이 주: 제6장 제6절 제3항) 그는 예술의 리를 '말로 표현할 수 없는 리'로 보고, "그윽하고 아득함을 리로 삼는다[幽渺以爲理]." 아울러 이러한 '리'를 설명해야 예술의 '지리至理'라고 할 수 있다.(섭섭, 『원시』「내편」하)

섭섭은 '그윽하고 아득함을 리로 삼는다'를 설명했지만 이론적 언어에 의해 분명하게 설명될 수 있는 것이 아니다. 이어는 진지하게 이렇게 말한다. "이 이치는 매우 어려워 말로 전할 수 있는 것이 아니다. 마음속으로 깨달아야 한다."[470]

이렇게 말한다면 결국 이야기하지 않은 것과 같아진다. 지연재[471]는 이 점을 좀 더 분명하게 이야기했다고 할 수 있다. 그는 『홍루몽』에서 가보옥賈寶玉의 성격과 언어를 묘사하는 문자에 대해 이렇게 말했다.

> 전혀 이해할 수 없는 가운데에 실제로 이해할 수 있게 되고, 또한 이해하면서도 그 경위를 말로 설명할 수는 없는 경우가 있다. 눈을 감고 생각해보면 마치 가보옥이란 한 인물을 실제로 본 듯하고, 실제로 그의 말을 들은 듯하면서도, 다른 사람에게 그것을 전한다는 것은 전혀 불가능하며 또한 문장으로 써낼 수도 없다.
>
> 기 홀 륜 불 해 지 중 실 가 해　 가 해 중 우 설 불 출 리 로　 합 목 사 지　 각 여 진 견 일 보 옥　 진 문 차 언
> 其㫚圇不解之中實可解, 可解中又說不出理路. 合目思之, 却如眞見一寶玉, 眞文此言
> 자　이 지 제 이 인 만 불 가　역 불 성 문 자 의
> 者, 移之第二人萬不可, 亦不成文字矣.(지연재, 「홍루몽제십구회 비어紅樓夢第十九回批語」)

이것도 섭섭이 말한 두보의 시 "노자 사당의 푸른 기와는 초겨울의 추위 밖에 있네[碧瓦初寒外]."인데, 이 구절을 글자를 따라 말하면 리에 부합한다고 할 수 없고, 리에 따라 말하면 제대로 설명하기가 어렵다. 그러나 "입장을 바꿔 당시의 정황 속에 놓이면 그 다섯 자, 즉 '벽와초한외碧瓦初寒外'의 정경을 깨닫게 되는데, 황홀함이 마치 자연적으로 이루어져 더 다듬을 필요가 없을 듯하다. 즉 형상으로 펼쳐지고 눈으로 느끼며 마음으로 깨닫게 된다. …… 그 이치가 분명해지고 그 일도 그러하다."[472]

470 이어, 『한정우기』: 此理甚難, 非可言傳, 只堪意會.
471 ㅣ지연재脂硯齋는 『홍루몽紅樓夢』 초본抄本 계통의 『지연재중평석두기脂硯齋重評石頭記』의 중요한 평점자이다. 지연재의 비어批語가 홍학계紅學界에서 '지평脂評' 또는 '지비脂批'로 알려져 있다. 지평본脂評本은 조설근曹雪芹의 사상이 담긴 『홍루몽』에 가장 잘 부합하지만 지연재가 누구인지 조설근과 무슨 관계가 있는지 아직도 밝혀지지 않고 있다. 지금까지 지연재의 신분과 관련해서 1) 동일인이라는 설, 2) 아내라는 설, 3) 숙부라는 설, 4) 당형제라는 설 등이 있다. 『석두기』는 『홍루몽』의 본래 이름 중의 하나이다.

말로 표현할 수 있는 리와 구별되는 심미와 예술의 리를 어떻게 명확하게 해석하는 가는 지금도 여전히 어려운 문제이다. 이 문제에 대해 사실 청나라 사람도 이미 분명하게 말했던 것이다.

5. 유아와 혈서

어떻게 해야 우수한 작품을 쓸 수 있을까? 다양한 연구를 하는 동안 이 두 가지 상호 관계의 관점은 문제의 실질과 부딪치게 된다. 첫째는 유아有我이고, 둘째는 피로 쓴 글인 혈서血書이다.

유아는 창작할 때에 먼저 자신의 체험과 특징이 있어야 한다. 나의 독특성은 예술적 독특성의 보증이다. 요연은 「이겸삼십구추시제사」에서 이렇게 말했다. "시는 한 사람에 의해 독특하고 기이하게 창작된다. 저 물리를 빌려 내 마음을 펼쳐 보인다. 가을이 되면 사물이 있고, 사물에 나아가면 나의 성정이 모두 있게 된다. 그렇다면 사물은 더 이상 사물이 아니고, 개별적 아의 성정이 변환하여 이루어진 것이다."[473]

객관 사물이 동일하더라도 나와 타인이 같지 않으므로 같은 사물을 묘사하면 필연적으로 다르게 나오게 된다. 이처럼 내가 있으면, 독특성이 자연스럽게 나온다. 사람의 정감 심령心靈은 결국 공통성과 상통성이라는 일면을 갖고 있다. 청 제국 사람들은 '유아'의 핵심을 정해야 우연히 서로 통하고 서로 같을 때가 있고 그 의의도 그대로 '나'를 드러내게 된다. 석도는 『화어록』「변화」에서 이렇게 말했다. "내가 나됨은 스스로 내가 있다는 것에 있다. 옛사람의 수염과 눈썹이 내 얼굴에 생겨날 수가 없으며, 옛사람의 오장육부가 내 뱃속에 들어올 수가 없다. 나는 스스로 나의 오장육부를 드러내고 내 수염과 눈썹을 끄집어내 보여야 어떤 때에 어느 작가의 그림과 일치된다고 하더라도 그 작가가 나에게 온 것이지, 내가 그 작가를 위한 것이 아니다."[474] 여기서 관건은

472 섭섭, 『원시』「내편」 하: 然設身而處當時之境會, 覺此五字之情景, 恍如天造地設, 呈於象, 感於目, 會於心. …… 其理昭然, 其事亦然也.

473 요연廖燕, 「이겸삼십구추시제사李謙三十九秋詩題詞」: 詩則爲一人所獨異. 借彼物理, 抒我心胸. 卽秋而物在, 卽物而我之性情俱在, 然則物非物也, 一我之性情變幻而成也.

474 석도, 『화어록』「변화」: 我之爲我, 自有我在. 古之鬚眉, 不能生在我之面目, 古之肺腑, 不能安入我之腹腸. 我自發我之肺腑, 揭我之鬚眉, 縱有時觸着某家, 是某家就我也, 非我故爲位某家也.(김용옥, 68; 김대원, 36)

중국의 도가 '무'이며, 어떠한 사람이 도를 표현하면 '유'가 된다. 이 '유'는 도의 표현이지만 다만 어떤 한 측면에서 도의 표현일 뿐이다. 동시에 이 도는 구체적인 '아'로 드러나는데, 한편으로 내가 단지 나이기만 하면 도를 완전히 드러낼 수 없지만 다른 한편으로 내가 나를 가지고 있어야만 나는 도를 풍부하게 할 수 있다. 이것은 '유'가 가진 의미이다. 이런 의미에서 석도는 『화어록』「일획」에서 "일획의 법은 나로부터 세워진다."[475]라고 하였다.

유아는 무아와 상대된다. 개인의 독특성의 기초에서 어떻게 해야 더 잘 묘사할 수 있을까? 어떻게 개인의 독특성을 진정한 예술 작품이 되게 할 수 있는가? 청 제국 사람은 '혈서血書'의 설을 제기했다. 장조는 『유몽영』 권159에서 말했다. "옛날과 오늘날의 지극한 문장은 모두 피와 눈물로 이루어졌다."[476] 이는 앞에서 논의했듯이 바로 사마천의 '발분저서', 한유의 '불평즉명', 구양수의 '궁이후공窮而後工'이라고 말할 수 있다. 혈서는 더욱 직접적으로 생명의 깊이와 감수성의 깊이를 강조했다. 정판교는 「황신」[477]에서 말했다. "옛 사당의 이끼 낀 흔적을 사랑스레 바라보고, 거친 벼랑의 나무 뿌리가 어지럽게 얽힌 모습을 늘 그린다. 정감과 정신이 흔들리며 사라진 곳을 그려내면, 진상眞象은 없으나 진혼眞魂은 있게 된다."[478] 피로 쓴 글이라야 진혼을 묘사할 수 있다. 왕국유(왕궈웨이)는 『인간사화』에서 말했다. "이욱(937~978)의 사는 참으로 이른바 피로 쓴 글이다."[479]

이욱은 '갓난아이의 마음을 잃어버리지 않고', '진정한 성정'을 품고 세상에 살면서, 나라와 가정을 잃은 비통함을 당해 피로 혼을 묘사해내서 그 사詞의 감개의 깊이와 경계의 큼을 갖게 되었다. "본래 인생이란 길이 한스러운 것, 물이 길이 동쪽으로 흐르는 것과 같네." "흐르는 물에 꽃 지며 봄이 떠나니. 하늘 나라와 인간 세상이 마치 떨어져 있듯이."[480] '피와 눈물'은 '기술'과 구별되며 '혈서'를 붙잡아야 예술의 근본을

475 석도, 『화어록』「일획」: 一畫之法, 乃自我立.(김용옥, 36; 김대원, 24)

476 장조, 『유몽영』: 古今至文, 皆血淚所成.

477 | 황신黃愼은 청나라 영화英華(지금의 복건(푸젠)성 영화(잉화)현) 출신으로 자가 궁무躬懋, 또는 공무恭懋, 호가 영표癭瓢이다. 양주팔괴의 한 사람이다. 초서를 잘 썼고, 신선神仙 고사를 소재로 한 인물화를 잘 그렸고, 광초狂草의 필법을 보여주었다.

478 정판교, 「황신黃愼」: 愛看古廟破苔痕, 慣寫荒崖亂樹根, 畵到情神飄沒處, 便無眞象有眞魂.

479 왕국유(왕궈웨이), 『인간사화』(18): 李後主之詞, 眞所謂以血書者也.(류창교, 42; 조성천, 58)

480 왕국유(왕궈웨이), 『인간사화』(15): 自是人生長恨水長東, 流水落花春去也, 天上人間.(류창교, 37; 조성천, 54)

붙잡게 된다.

> 성당의 시인은 피의 흔적은 있지만 먹의 흔적은 없고, 오늘날 성당 시대를 배우는
> 자는 먹의 흔적은 있으나 피의 흔적은 없다.
>
> 성당시인　유혈흔무묵흔　금지학성당자　유묵흔무혈흔
> 盛唐詩人, 有血痕無墨痕, 今之學盛唐者, 有墨痕無血痕.(하이손, 『시벌』)

먹의 흔적이 기술이라면 피의 흔적은 영혼이다. 시를 배우려면 먹의 흔적에서 피의
흔적을 깨달아야 하고, 시를 쓰려면 먼저 피의 흔적이 있어야 하고 피의 흔적에서 먹의
흔적으로 나아가야 한다.

6. 가슴속에 대나무가 있는지 없는지

중국 미학은 역대로 뜻이 붓보다 앞서 있다는 '의재필선意在筆先'과 가슴속에 대나
무가 있다는 '흉유성죽胸有成竹'을 중시했다. 위부인(242~349)은 「필진도」에서 명확히
말했다. "뜻이 뒤따르고 붓이 앞서면 그르치고 …… 뜻이 앞서고 붓이 뒤따르면 아름
답다." [481] 정판교는 이처럼 정론이 된 이론에 자신만의 새로운 해석을 보태었다. 그의
「제화」를 살펴보자.

> 문동文同(1018~1099)이 대나무를 그릴 때 가슴속에 대나무가 형상화되어 있었다. 정판
> 교가 대나무를 그릴 때 가슴속에 대나무가 형상화되어 있지 않았다. 엷음과 짙음, 성
> 김과 빽빽함, 짧음과 김, 살찜과 마름 등 손 가는대로 그려내어 저절로 창작을 마무리
> 하니 그 정신과 이치가 모두 충분하다. 보잘것없는 이 후학이 어찌 감히 망령되이
> 앞 시대 현인들에 견줄 수 있겠는가? 그러나 대나무가 형상화되어 있느냐 대나무가
> 없느냐는 것은 실제로 다만 한 가지 똑같은 도리일 뿐이다.
>
> 문여가화죽　흉유성죽　정판교화죽　흉무성죽　담농소밀　단장비수　수수사거　자이
> 文與可畫竹, 胸有成竹. 鄭板橋畫竹, 胸無成竹. 淡濃疏密, 短長肥瘦, 隨手寫去, 自爾

481 위부인, 「필진도筆陣圖」: 意後必前者敗 …… 意前必後者勝.

성국 기신리구족야 막자후학 하감망의전현 연유성죽무성죽 기실지시일개도리
成局, 其神理俱足也. 藐兹後學, 何敢妄擬前賢? 然有成竹無成竹, 其實只是一個道理.

<p style="text-align:right">(정판교, 「제화題畫」)</p>

앞에서 말했던 눈 속의 상, 가슴속의 상, 손의 상은 완전히 같지는 않다는 것을 고려하면, 예술 창조는 가슴에 대나무가 있기도 하고, 대나무가 없기도 한 변증법적인 관계라는 것을 알 수 있다. 가슴에는 대나무가 있어 가슴이 완전히 손을 이끈다고 해도 작품은 분명 엉망이 될 터이고, 가슴에 대나무가 없어 모든 걸 손에게 넘겨준다고 해도 마찬가지로 한바탕 바빠서 어찌할 줄을 모르게 된다. 이 때문에 진정한 예술 창조는 변증법적으로 가슴에 대나무가 있은 다음에 가슴속에 대나무가 없게 되고, 가슴속에 대나무가 없기 전에 가슴속에 대나무가 있어야 한다.

이 예술 창작의 변증법적 관계에 대해 김성탄은 특별히 상세히 말했다. 그는 다음처럼 말했다.

> 가장 고통스러운 것은 사람의 자제들이 아직 붓을 들기 전에 가슴속에 먼저 이미 문자가 있다. 만약 아직 붓을 들기 전에 가슴속에 먼저 문자가 있다면 반드시 문자를 지을 줄 모르는 사람이다. 『서상기』에는 이런 경우가 없다. 가장 고통스러운 것은 사람의 자제가 붓을 들었는데, 가슴속에 아직 문자가 없다면 반드시 문자를 지을 줄 모르는 사람이다. 『서상기』에는 이런 경우가 없다.
>
> 최고시인가자제 미취필 흉중선이유료문자 약미취필 흉중선이유료문자 필시불
> 最苦是人家子弟, 未取筆, 胸中先已有了文字. 若未取筆, 胸中先已有了文字, 必是不
>
> 회주문자인 서상기 무유차사 최고시인가자제 제료필 흉중상자무유문자 필시불
> 會做文字人, 『西廂記』無有此事. 最苦是人家子弟, 提了筆, 胸中尙者無有文字, 必是不
>
> 회주문자인 서상기 무유차사
> 會做文字人, 『西廂記』無有此事. (김성탄, 「독제육재자서『서상기』법讀第六才子書『西廂記』法」)

모든 작품을 이렇게 쓸 때 이러하고 하나의 작품이나 일부분을 쓸 때도 이와 같아야 한다. 위의 말에 이어서 김성탄은 이렇게 썼다. "『서상기』의 「경염」 한 편을 막 쓸 때도, 그는 「차상」 한 편이 어떻게 될지 몰랐다. 「차상」 한 편을 막 쓸 때도, 그는 「수작」 한 편이 어떻게 될지 몰랐다. 그는 늘 앞의 한 편을 쓸 때, 뒤의 한 편이 어떻게

될지 모른다. 무엇을 쓰더라도 거기에 모든 생각과 모든 기력을 다 쏟아붓기 때문이다. 그는 다만 앞의 한 편을 쓸 뿐이다. 『서상기』의 「차상」 한 편을 쓸 때, 그는 앞의 「경염」 한 편이 어떤 내용인지 모른다. 「수작」 한 편을 쓸 때, 그는 「차상」이 어떤 내용인지 모른다. 모든 생각과 모든 기력을 쏟아붓기 때문이다. 그는 다만 뒤의 한 편을 쓸 뿐이다."[482]

다만 가슴속에 대나무가 있는 것과 가슴속에 대나무가 없는 것의 변증법적 관계에서 창작의 영감이 비로소 생겨나고, 신들린 듯한 붓놀림이 있게 된다. 이러한 신들린 듯한 붓놀림은 사람이 일에 앞서 생각나지 않을 수 있지만 글을 쓸 때는 느닷없이 생겨나는 것이다. 이어의 말을 살펴보자.

> 마음이 가는 곳에 붓도 거기에 이른다면 사람이 할 수 있는 것이다. 붓이 가는 곳에 마음 또한 이른다면 사람이 다 주관할 수 없다. 마음이 그렇게 하고 싶지 않지만 붓이 그렇게 하는 것이다. 예컨대 귀물鬼物이 그 사이(과정)을 주관한다면, 이러한 문자가 오히려 뜻을 가지고 있다고 말할 수 있을까? 문장은 도에 전일하면 진실하고 또 진실하여 신명에 통하니 다른 사람을 속이는 말이 아니다. 천고의 기이한 문장은 사람이 지어내는 것이 아니라 신귀神鬼가 그렇게 하는 것이요, 사람은 귀신에 홀렸을 뿐이다.
>
> 심지소지 필역지언 시인지소능위야 약부필지소지 심역지언 즉인불능진주지의
> 心之所至, 必亦至焉, 是人之所能爲也, 若夫筆之所至, 心亦至焉, 則人不能盡主之矣.
> 차유심불욕연 이필사지연 약유귀물주지기간자 차등문자 상가위지유의호재 문
> 此有心不欲然, 而筆使之然, 若有鬼物主持其間者, 此等文字, 尙可謂之有意乎哉. 文
> 장일도 실실통신 비기인어 천고기문 비인위지 신위지귀위지야 인즉귀신소부
> 章一道, 實實通神, 非欺人語. 千古奇文, 非人爲之, 神爲之鬼爲之也, 人則鬼神所附
> 자 이
> 者耳. (이어, 『한정우기』 「전사여론塡詞餘論」)

사람은 구체적인 시공간 속에서 생활하면서 자기 시대의 장점을 얻을 때도 시대의 제한을 받는다. 가슴속에 형상화된 대나무가 있으면 사람은 시대의 높은 수준에 설 수

482 김성탄, 「독제육재자서『서상기』법」: 『西廂記』正寫「驚艶」一篇時, 他不知道「借廂」一篇應如何. 正寫「借廂」一篇時, 他不知道「酬酌」一篇應如何. 總是寫前一篇時, 他不知道後一篇應如何, 用煞二十分心思, 二十分氣力, 他只顧寫一篇. 『西廂記』寫到「借廂」一篇時, 他不知道「驚艶」一篇是如何. 寫到「酬酌」一篇時, 他不知道「借廂」是如何. 用煞二十分心思, 二十分氣力, 他只顧寫後一篇.

있도록 하고, 대나무가 없으면 사람이 시대의 제한을 넘어설 수 있게 해준다. 정판교는
또 다른 「제화」에서 실제로 다음처럼 말했다. "하늘을 들고 땅을 짊어질 만한 문장,
번개가 치고 천둥이 치는 듯한 글씨, 신도 꾸짖고 귀신도 욕할 만한 이야기, 과거에도
없었고 오늘날에도 없는 그림은 원래 평범한 눈동자 가운데에 있지 않다. 그림을 그리
기 전에 하나의 격(틀)을 세우지 않은즉, 그림을 다 그린 다음에 하나의 격을 남길 수가
없다."[483]

7. 독자의 능동성

독자의 주동성(능동성)을 강조하는 것은 명청 미학의 한 가지 큰 특색이다. 이 이론을
말하기 전에 반드시 명청 시대 이전 고대 미학 중에 작품과 독자의 관계 이론을 돌아봐
야 한다. 제2장 중에 『예기』「악기」와 『순자』「악론」이 제기했던 관점을 말하면서 작품
이 독자를 결정하고, 좋은 작품이 좋은 영향을 미치며, 나쁜 작품이 나쁜 영향을 미친다
고 했다. 이는 작품과 독자의 일대일 대응 관계이며 중국 미학의 주류 이론으로, 시·
문·소설·희곡에서 모두 많은 지지자를 갖고 있다.

근대에 와서 양계초(량치차오)는 「소설과 군치의 관계를 논함〔論小說與郡治的關係〕」에
서 소설의 사람에 대한 '감동〔熏〕' '여운〔浸〕' '자극〔刺〕' '주인공의 동일시〔提〕'를 사용하
여 이런 종류의 이론을 상세히 해명했다.[484] 제3장 중에 작품의 성질과 독자의 반응에
필연적인 관계가 없고, 대응 관계가 없다는 혜강의 '성무애락론'을 이야기했다. 이 이론
에 호응한 사람은 적지만 당 태종 이세민은 도리어 찬성했다. 어사대부 두엄(?~628)[485]

483 정판교, 「제화題畵·난죽석蘭竹石」: 掀天揭地之文, 震電驚雷之字, 呵神罵鬼之談, 無古無今之畵, 原不在
尋常眼孔中也. 未華之前, 不立一格, 卽畵已後, 不留一格.

484 ｜ 양계초(량치차오)는 소설의 예술적 특수성에 대한 인식을 심화시키는 네 가지 힘으로 '훈熏' '침浸' '자刺'
'제提'를 들고 있다. 이 네 가지는 예술 형상으로서 소설의 세계가 독자에게 예술 상상 활동을 불러일으킬
수 있고, 예술 상상 활동을 통해 감상자로서 주체와 예술 형상으로서 대상을 서로 침투, 융화시켜 하나로
만들 수 있다는 원리이다. '훈'이란 소설에 감동되는 것, '침'은 소설이 독자에게 주는 여운, '자'는 소설이
독자에게 주는 자극력, '제'는 최고의 경지로서 독자가 책 속으로 들어가 책 속의 주인공처럼 느끼는 동일
시 현상을 가리킨다. 양계초(량치차오)는 소설을 이 네 가지 힘이 가장 쉽게 기탁될 수 있는 문학 양식으
로 인식한다. 이에 대해서 이종민, 「제4장 량치차오의 문학적 사유」, 『근대 중국의 문학적 사유 읽기』,
소명출판, 2005, 141쪽 참조. 옮긴이의 '훈' '침' '자' '제'의 한국어 번역은 이 책을 참조했다.

485 ｜ 두엄杜淹은 당나라 경조京兆 두릉杜陵(지금의 섬서(산시) 서안(시안)시) 사람으로 자가 집례執禮이다.

의 '앞 시대의 흥망은 진실로 음악에서 말미암았다'는 논조에 대해 이세민은 다음과 같이 반박한다.

그렇지 않다. 악이 어떻게 사람을 감응하게 할 수 있겠는가? 즐거워하는 자가 들으면 기쁘고, 슬퍼하는 자가 들으면 슬프니, 슬프고 기쁜 것은 사람의 마음에 달려 있지 악에서 말미암는 것이 아니다. 정치가 갈 길을 잃게 되면 그 사람들의 마음이 고통스럽다. 그러나 고통스러운 마음이 서로 감응하므로 그것을 들으면 슬플 따름이다. 어떻게 악의 슬프고 원망함이 기뻐하는 자를 슬프게 할 수 있겠는가? 지금 〈옥수玉樹〉 〈반려伴侶〉[486]와 같은 곡은 그 소리가 모두 갖추어져 있으니, 짐이 공을 위해 그것을 연주해보면 공은 반드시 슬프지 않다는 것을 알게 될 것이다. (임동석, 2/2: 752)[487]

불연　부음성기능감인　환자문지즉열　애자청지즉비　비열재우인심　비유악야　장
不然. 夫音聲豈能感人? 歡者聞之則悅, 哀者聽之則悲, 悲悅在于人心, 非由樂也. 將

망지정　기인심고　연고심상감　고문지즉비이　하락지애원능사열자비호　금　옥수
亡之政, 其人心苦. 然苦心相感, 故聞之則悲耳. 何樂之哀怨能使悅者悲乎? 今〈玉樹〉

반려　지곡　기성구존　짐능위공주지　지공필불비이
〈伴侶〉之曲, 其聲俱存, 朕能爲公奏之, 知公必不悲耳. (오긍吳兢, 『정관정요』「예악」)

거시적 관점에서 보면 작품과 독자의 일대일 대응 관계와 무대응 관계는 모두 두 가지 극단이다. 이 두 관점을 제외하면 작품이 독자에게 여러 가지 작용을 미치는 관점이 있다. 즉 작품의 의미는 한 가지이지만 내용이 풍부하고 독자의 성질에 차이가 있으므로 독자에 대한 작품의 영향은 다양하기 마련이다. 작품의 내용으로 말하면 한 제국에는 시에는 완벽한 해석이 없다는 '시무달고詩無達詁'라는 이론이 제기되었다. 이 이론

시를 잘 지었고, 당 태종 이세민의 부름으로 어사대부御史大夫를 제수받았고, 검교이부상서檢校吏部尙書를 지내었다.

486 | 두엄의 말에 따르면 진陳나라가 망할 때는 〈옥수후정화玉樹後庭花〉가 만들어졌으며, 제齊나라가 망할 때는 〈반려곡伴侶曲〉이 만들어졌다고 한다. 〈옥수후정화〉는 남북조 시대에 진陳나라의 마지막 왕 후주가 사치하고 놀기를 좋아하여 항상 연회를 베풀고 빈객을 청하여 주색에 빠져 불렀던 음란한 노래를 말한다. 진나라 후주後主 진숙보陳叔寶가 지었다고 전해진다. 우리나라에서는 『악학궤범』에 후전後殿·후정화後庭花·북전北殿이라 하여 고려 충혜왕忠惠王이 뒤뜰에서 여자들과 어울려 불렀다고 전해지는데 조선 세종 때 폐지되었다고 한다. 이어 성종 때 성현成俔이 왕명에 의하여 악가樂歌를 개산改刪할 때, 조선 창업을 송축한 가사로 개작하였다. 『경국대전經國大典』에는 향악공鄕樂工을 뽑을 때 시험곡으로 썼다는 기록도 있다. 〈반려곡〉은 북제 후주 고위高緯가 스스로 작곡을 할 줄 알아 당시 새로운 소리를 채용하여 〈무수無愁〉와 함께 만든 악곡이다.

487 | 번역은 임동석 옮김, 『정관정요』 2, 동서문화사, 2009 참조.

이 말하는 것은 보통 사람의 해석자와 성인의 경전 사이의 거리와 경전 작품의 풍부성이지 작품의 다의성이 아니었다. 독자 성질의 다양성으로 말하면 육조 시대 유협은 『문심조룡』「변소」에서 설명했듯이 굴원의 작품은 내용이 풍부하여 독자의 성질이 일치하지 않았다. "『초사』를 통해 재능이 탁월한 자는 원대한 체재를 세웠고, 수식에 꽂힌 자는 화려한 수사를 잡았고, 읊조리며 낭송하는 자는 산천을 삼켰고, 처음 배우는 자는 향초의 이름을 모았다."[488]

명청 시대 이래로 독자 능동성의 관점은 전과 달리 아주 중시되었다. 왕부지가 말했다.

> 시는 연상 능력을 키울 수 있고, 관찰력을 기를 수 있으며, 어울릴 수 있고, 풍자하는 법을 배울 수 있다.[489] …… 이 네 가지 실정 밖으로 나가 네 가지 실정이 생겨나게 하고 네 가지 실정 속에 노닐면 정에 막히는 바가 없게 된다. 작자는 일치된 생각으로 창작하지만 독자는 각자 자신의 정에 따라 스스로 깨닫게 된다.
>
> 시 가 이 흥　가 이 관　가 이 군　가 이 원　　출 어 사 정 지 외　이 생 기 사 정　유 어 사 정 지 중
> 詩可以興, 可以觀, 可以群, 可以怨 …… 出於四情之外, 以生起四情, 游於四情之中,
>
> 정 무 소 질　작 자 이 일 치 지 사　독 자 각 이 기 정 이 자 득
> 情無所窒. 作者以一致之思, 讀者各以其情而自得.(왕부지, 「시역詩繹」)

처음 보면 왕부지와 유협의 관점은 같아 보인다. 자세히 생각해보면 같지 않다는 것을 알 수 있다. 물론 작품의 작용이 지닌 다양성으로 보면 두 사람은 같다. 독자의 성질로 보면 도리어 질적 차이가 있다.

유협은 독자가 작품의 원의에 담긴 중요성에 얼마나 접근했느냐를 기준으로 다양성을 다루었다. 이처럼 독자의 작품에 대한 이해도는 다양하면서도 등급이 있다. 이 등급은 독자가 작품에 접근하는 정도에 따라 결정되므로 작품은 여전히 중요한 지위를 차지한다. 왕부지가 "독자는 각자 자신의 정에 따라 스스로 깨닫게 된다."라고 했으니, 스스로 깨닫는 자득에는 등급이 없으며 독자의 중요성이 강조된다.

488 유협, 『문심조룡』「변소辨騷」: 才高者菀其鴻裁, 中巧者獵其艶辭, 吟諷者含其山川, 童蒙者拾其香草.(최동호, 80)

489 ㅣ 이 부분은 왕부지가 아니라 공자의 말을 옮겨 싣고 있다. 『논어』「양화」 09(460): 小子何莫學夫詩? 詩可以興, 可以觀, 可以群, 可以怨, 邇之事父, 遠之事君, 多識於鳥獸草木之名.(신정근, 687) 이에 의거하여 시의 효능으로 흥興 · 관觀 · 군群 · 원怨으로 압축하여 말하게 되었다.

유희재는 『예개』「문개」에서 다음처럼 말했다. "『공양전』을 지은 공양고公羊高와 『곡량전』을 지은 곡량적穀梁赤 두 사람은 『춘추』의 경문을 잘 읽었다. 가볍게 읽을 곳, 무겁게 읽을 곳, 느리게 읽을 곳, 빠르게 읽을 곳 등 읽는 방법이 같지 않아야 내용이 구별된다."[490] 여기서 왕부지와 마찬가지로, 읽는 방법에 구별이 있으면 얻은 의미는 다르다. 얻는 의미가 다르다고 해서 높고 낮은 차별은 없다. 작품의 풍부성을 인정하는 바탕에서 독자의 주동성이 더욱 강조되고 있다. 작품은 여전히 통일된 사상을 갖고 있을 뿐만 아니라 이 통일된 사상은 이해의 가능성을 가지고 있어야 한다. 논리상으로 보면 그것은 독자의 '읽는 방법'과 독자의 '스스로 깨달음'을 규범으로 삼고 있다.

명청 시대의 독자의 능동성 이론에는 독자를 더욱 강조하는 이론이 있었다. 이 이론은 작품이 원래 무슨 뜻을 갖고 있는지, 작품에 '일치된 생각'이 있는지, 이 '일치된 생각'이 이해할 수가 있는지 여부도 상관하지 않았다. 다만 독자가 어떻게 이해했는지, 독자 자신이 바로 나름대로 이해를 하게 된 이유를 강조할 뿐이다. 서위의 주장을 살펴보자.

책에 실린 내용 중에 다 알 수 없는 것도 있다. 그것을 반드시 바르게 이해할 필요가 없다. 요체는 내 마음이 완전히 통하는 바를 취하여 알맞게 쓰는 데에 있을 따름이다. 내 마음이 완전히 통한 것을 가져다 책에서 아직 통하지 않는 부분의 이해를 추구하면 된다. 비록 그렇게 해서 다 해석되지 않더라도, 가려움에 비유해서 손가락으로 긁어서 다소 시원해지는 것과 같다. 내 마음이 아직 완전히 통하지 않는 것을 가져다 반드시 글이 완전히 통하기를 추구한다면, 비록 다 해석된다 하더라도 다리가 마비된 사람에게 비유해서 손가락으로 긁고서 다 긁는 꼴로 낫지 않는 것과 같다.

범 서 지 소 재 유 불 가 진 지 자 불 필 정 위 지 해 기 요 재 우 취 오 심 지 소 통 이 구 적 용 이 이
凡書之所載, 有不可盡知者, 不必正爲之解, 其要在于取吾心之所通, 以求適用而已.

용 오 심 지 소 통 이 구 서 지 소 미 통 수 미 진 석 야 비 제 양 자 지 마 이 위 소 미 위 부 제 야
用吾心之所通, 以求書之所未通, 雖未盡釋也, 譬諸痒者, 指摩以爲搔, 未爲不濟也.

용 오 심 지 소 미 통 이 필 구 서 지 통 수 진 석 야 비 제 비 자 지 소 이 위 소 미 위 제 야
用吾心之所未通, 以必求書之通, 雖盡釋也, 譬諸痺者, 指搔以爲搔, 未爲濟也.

(서위徐渭, 「시설서詩說序」)

490 유희재, 『예개』「문개」: 公・穀兩家, 善讀『春秋』本經. 輕讀, 重讀, 緩讀, 急讀, 讀不同而義以別也.(허권수・윤호진, 33)

여기서 작품의 본래 의미가 무엇인지 더 이상 중요하지 않다. 중요한 것은 독자의 해석이며 독자가 작품을 읽고 촉발을 받아 생겨난 자신의 사상이다. 이에 대해 담헌(1832~1901)[491]은 한층 분명하게 말한다.

작자의 마음 씀씀이가 꼭 그렇지 아니하니, 독자의 마음 씀씀이가 하필 그렇지 않아야 하는가?

작 자 지 용 심 미 필 연 이 독 자 지 용 심 하 필 불 연
作者之用心未必然, 而讀者之用心何必不然.(담헌, 『복당사화復堂詞話』)

이러한 독자의 능동성의 이론이 대응하는 것은 바로 작자 이론 중의 "내가 옛사람에 부합하는 것이 아니라 옛사람이 나와 부합한다"는 '유아有我' 이론이다.

8. 심미의 풍부성과 독특성

심주[492]는 파초를 대상으로 다음의 글을 남겼다.

파초는 잎이 크고 텅 비어 있으며 비를 받으면 소리가 난다. 비의 빠르고 느린 속도, 성기고 퍼붓는 밀도에 따라 울림과 메아리가 어긋나지 않는다. 파초에 어찌 소리가 있겠는가? 비를 빌려 소리가 나는 것이다. 비가 모이지 않으면 파초도 아무 소리 없이 고요히 서 있다. 파초가 텅 비어 있지 않으면 비 또한 파초로 하여금 소리를 내게 할 수 없다. 파초와 비는 그렇게 서로 호응한다. 파초는 고요하고 비는 움직인다. 움직임과 고요함이 서로 부딪히면서 소리를 이룬다. 소리와 귀는 서로 그렇게 하게 하고 서로 받아들인다. 마치 빗물이 뚝뚝 젖게 하고, 통통 튀고, 딱딱 두드리고, 주르

491 | 담헌譚獻은 인화仁和(지금의 절강(저장) 항주(항저우)시) 출신으로 초년 시절 이름이 정헌廷獻, 자가 중수仲修, 호가 복당復堂이다. 동치同治 6年(1867)에 거인擧人이 되었다. 관직 생활을 그만둔 뒤에는 고향으로 돌아가 은둔하며 저술에 전념했다. 집안에 전 시대 사람들의 곡曲이 많이 소장되어 있었고, 사詞를 잘 지었다.

492 | 심주沈周는 명 제국의 화로 자가 계남啓南, 호가 석전石田이다. 장주(창저우)長州의 명문 출신으로 부조父祖 일족이 모두 시문에 뛰어났다. 심주는 황공망에게 몰두하여 만년에 오진吳鎭의 화풍을 배워, 필묵의 격조가 강하고 웅건한 화풍을 창출했다. 남종화 부흥의 선도자라는 명성에 비하면 수작이 많지 않다.

록 내리는 듯, 마치 승려가 불당에서 불경을 외우는 듯, 어부가 물고기를 잡는 긴 막대를 두드리는 듯, 구슬이 쏟아지는 듯, 말이 뛰쳐나가는 듯 각양각색이다. 빗소리를 듣고서 상상하는 것은 또한 듣는 이의 신묘함에 속한다. 장주493의 호일胡日이 파초를 뜰에 심어 비가 내리는 것을 엿보고 나서 '청초'라 이름지었다. 이에 움직임과 고요함의 기틀에서 얻은 바가 있었던가?494

이 소품은 파초와 비의 화음, 즉 막 비가 파초를 두드리는 음향의 효과를 말하고 있다. 비가 파초를 두드리는 아름다움은 '듣는 이의 신묘함[聽者之妙]'에 달려 있다. 이 때문에 심미는 주체와 객체의 다양한 구성 요소의 결합이다. 그중에 '청자지묘聽者之妙'는 바로 명청 시대 사람들이 6백 년에 걸쳐서 일궈낸 심미 경험의 정화이다. 사물의 아름다움은 심미 경험을 갖춘 청자에 의존하고, 듣기의 신묘함은 세계 자체와 주체의 가장 좋은 배합에 의존한다.

장조는 『유몽영』에서 다양한 각도로 듣는 이의 신묘함이 어떻게 객체의 미와 가장 좋은 심미 효과를 이루어내는가를 다음처럼 말했다.

봄에는 새 소리, 여름엔 매미 소리, 가을엔 풀벌레 소리, 겨울엔 눈 내리는 소리를 듣는다. 환한 대낮엔 바둑 두는 소리, 달빛 아래선 피리 부는 소리, 산속에선 솔바람 소리, 물가에선 노 젓는 소리를 듣는다면 이 인생이 헛되지 않을 따름이리라.

춘 청 조 성　 하 청 선 성　 추 청 충 성　 동 청 설 성　 백 주 청 기 성　 월 하 청 소 성　 산 중 청 송 성　 수
春聽鳥聲, 夏聽蟬聲, 秋聽蟲聲, 冬聽雪聲, 白晝聽棋聲, 月下聽簫聲, 山中聽松聲, 水

제 청 관 내 성　 방 불 허 차 생 이
際聽欸乃聲, 方不虛此生耳.(『유몽영』권7)

거위 소리를 들으면 백문(남경)495 앞에 서 있는 듯, 노 젓는 소리 들으매 삼오496 땅에

493 | 장주長州는 오늘날의 강소(장쑤)성 오(우)吳현에 속한다.

494 | 심주沈周, 「청초기聽蕉記」: 夫蕉者, 葉大而虛, 承雨有聲. 雨之疾徐, 疏密, 響應不忒. 然蕉何嘗有聲? 聲假雨也. 雨不集, 而蕉亦默默靜植, 蕉不虛, 雨亦不能使之爲聲, 蕉雨故相能也. 蕉靜也, 雨動也, 動靜戞摩而成聲, 聲與耳又相能入也. 迨若匝匝涵涵, 剝剝滂滂, 索索淅淅, 床床浪浪, 如僧諷堂, 如漁鳴榔, 如珠傾, 如馬驤, 得而象之, 又屬聽者之妙矣. 長洲胡日之種蕉于庭, 以伺雨, 號聽蕉', 于是乎有所得于動靜之機與?

495 | 백문白門은 여러 가지 뜻이 있지만 강소(장쑤)성 남경(난징)시의 별칭으로 볼 만하다. 소품에 인용된 지역이 대부분 강남을 배경으로 하고 있기 때문이다. 육조六朝 건강建康(오늘날 남경(난징))에 도성을 지으면 정남문을 선양문宣陽門으로 불렀고 속칭 백문白門이라 부른 데에서 연유하여 백문이 남경을 가리

배를 띄우고 있는 듯, 여울물 소리에 내 마음은 어느새 절강에 있는 듯, 노새 목 밑에 걸린 방울소리를 들으면 내가 마치 장안 큰길 위를 가고 있는 듯하다.

<ruby>聞<rt>문</rt></ruby><ruby>鵝<rt>아</rt></ruby><ruby>聲<rt>성</rt></ruby><ruby>如<rt>여</rt></ruby><ruby>在<rt>재</rt></ruby><ruby>白<rt>백</rt></ruby><ruby>門<rt>문</rt></ruby>

문 아 성 여 재 백 문 문 로 성 여 재 삼 오 문 탄 성 여 재 절 강 문 라 마 항 하 령 탁 성 여 재 장 안 도
聞鵝聲如在白門, 聞櫓聲如在三吳, 聞灘聲如在浙江, 聞騾馬項下鈴鐸聲如在長安道
상
上.(『유몽영』 권41)

소나무 아래서 금 소리 듣고, 달빛 아래서 통소 소리 듣고, 시냇가에서 폭포 소리 듣고, 산속에서 범패 소리 들으니, 귀 속에 또 다른 무엇이 있음을 느낀다.

송 하 청 금 월 하 청 소 간 변 청 폭 포 산 중 청 범 패 각 이 중 별 유 부 동
松下聽琴, 月下聽簫, 澗邊聽瀑布, 山中聽梵唄, 覺耳中別有不同.(『유몽영』 권82)

이상은 청각의 미이다. 시각의 미도 이와 마찬가지로 독특한 이해와 취미를 필요로 한다. 『유몽영』 권28에는 "누각에서 산을 바라보고, 성에서 눈을 구경하고, 등 앞에서 달을 구경하고, 배 안에서 노을을 구경하고, 달 아래에서 미인을 바라보니, 이것은 모두 별스러운 정경이다."[497] 청각과 시각만이 아니라 이야기 나누는 미도 독특한 조건에 의존한다. "달빛 아래서 선禪을 이야기하니 운치가 더욱 깊어지고, 달빛 아래에서 검을 이야기하니 간담이 더욱 서늘해지고, 달빛 아래에서 시를 논하니 풍치가 더욱 그윽해지고, 달빛 아래에서 미인을 마주하니 애정이 더욱 두터워진다."[498]

이야기의 주제(선禪·검劍·시詩 등)와 이야기의 배경(달빛 아래)이 특수한 의경意境을 구성한다. 담소뿐 아니라 음주의 즐거움도 이러하다. "음력 정월 대보름날에는 반드시 호방한 벗과 술잔을 기울여야 하고, 단오에는 반드시 아름다운 벗과 술잔을 기울여야 하며, 칠석에는 반드시 시를 아는 벗과 술잔을 기울여야 하고, 추석에는 반드시 담박한 벗과 술잔을 기울여야 하며, 중양절에는 반드시 세상에 아랑곳하지 않은 벗과 술잔을 기울여야 한다."[499]

키게 되었다.
496 | 삼오三吳는 장강長江 하류에 있는 강남의 지역을 가리키는 이름이다. 삼오 하면 일반적으로 오군吳郡, 오흥군吳興郡 그리고 회계군會稽郡을 가리킨다. 광의로는 이 세 군 이외에 인근의 몇몇 군을 더 포함하기도 한다.
497 장조, 『유몽영』 권28: 樓上看山, 城頭看雪, 燈前看花, 舟中看霞, 月下看美人, 另是一番情景.
498 장조, 『유몽영』 권83: 月下談禪, 旨趣益遠. 月下說劍, 膽肝益眞. 月下論詩, 風致益幽. 月下對美人, 情意益篤.
499 장조, 『유몽영』 권8: 上元須酌豪友, 端午須酌麗友, 七夕須酌韻友, 中秋須酌淡友, 重九須酌逸友.

절기가 다르면 자연의 풍경도 달라진다. 이런 풍경에 가장 적합한 것은 성격(취향)이 다른 벗이다. 『유몽영』은 절기를 중심으로 벗과 풍경의 관계를 이야기한 뒤에 '권11'에서는 다시 자연 의상을 중심으로 동일한 사상을 이야기한다. "꽃을 감상할 때 마땅히 아름다운 사람과 짝해야 하고, 달 아래에 취했을 때 마땅히 시인과 짝해야 하고, 눈이 내릴 때는 마땅히 고상한 사람과 짝해야 한다."[500] 미는 아주 미묘한 것이라 같은 것이라도 환경이 다르면 그 맛이 달라지고 주체의 방식이 다르면 그 맛도 달라진다. 김성탄은 『서상기』를 마땅히 어떻게 읽어야만 하는지에 대해 바로 다음의 고전적인 글을 썼다.

> 『서상기』는 반드시 땅을 쓸고 읽어야 한다. 땅을 쓸고 읽는 자는 가슴속에 한 점의 티끌도 남겨두지 않을 수 있다. 『서상기』는 반드시 향을 피우고 읽어야 한다. 향을 피우고 읽는 자는 공경함을 다하여 귀신과 소통할 수 있다. 『서상기』는 반드시 눈을 마주하고 읽어야 한다. 눈을 마주하고 읽는 자는 맑고 깨끗함을 빌릴 수 있다. 『서상기』는 반드시 꽃을 대하고 읽어야 한다. 꽃을 대하고 읽는 자는 어여쁨을 도울 수 있다. 『서상기』는 반드시 하루 낮밤의 공력을 들여 한숨에 읽어야 한다. 한숨에 읽는 자는 시작과 끝을 전체적으로 살펴볼 수 있다. 『서상기』는 반달 또는 한 달의 공력을 들여 정밀하고 절실하게 읽어야 한다. 정밀하고 절실하게 읽어야 자잘한 부분까지 자세히 살필 수 있다. 『서상기』는 반드시 미인과 마주 앉아 읽어야 한다. 미인과 마주 앉아 읽는 자는 이리저리 뒤엉킨 다정을 증험할 수 있다. 『서상기』는 반드시 도인과 마주하여 읽어야 한다. 도인과 마주 앉아 읽는 자는 해탈에 일정한 방법이 없음을 탄식할 수 있다.
>
> 『西廂記』必須掃地讀之. 掃之讀之者, 不得存一點塵於凶中也. 『西廂記』必須焚香讀之. 焚香讀之者, 致其恭敬, 以期鬼神通之也. 『西廂記』必須對雪讀之. 對雪讀之者, 資其潔淸也. 『西廂記』必須對花讀之. 對花讀之者, 助其娟麗也. 『西廂記』必須盡一日一夜之力, 一氣讀之. 一氣讀之者, 總攬其起盡也. 『西廂記』必須展半月一月之功,

500 장조, 『유몽영』 권11: 賞花宜對佳人, 醉月宜對韻人, 映雪宜對高人.

정절독지 정절독지자 세심기부촌야 서상기 필수여미인대좌독지 여미인대좌
精切讀之. 精切讀之者, 細尋其膚寸也. 『西廂記』必須與美人對坐讀之. 與美人對坐

독지자 험기전면다정야 서상기 필수여도인대좌독지 여도인대좌독지자 탄기
讀之者, 驗其纏綿多情也. 『西廂記』必須與道人對坐讀之. 與道人對坐讀之者, 嘆其

해탈무방야
解脫無方也.(김성탄,「독제육재자서『서상기』법」)

미는 풍부하다. 풍부한 미를 수용하려면 다른 방법, 다른 배치, 다른 환경, 다른 정
서가 필요하다. 그중 가장 중요한 것은 역시 영혼의 능동성과 독창성이다. 장조는『유
몽영』권32에서 말했다. "꽃을 사랑하는 마음으로 미인을 사랑하면 자신이 별다른 운치
로 풍요로워진다는 것을 깨닫게 된다. 미인을 사랑하는 마음으로 꽃을 사랑하면 갑절의
깊은 정을 키우게 된다." [501] 한 번 마음을 다른 곳으로 바꾸면 정감이 새로워진다. 가장
중요한 것은 바로 풍부한 심미의 마음이다.

이어는『한정우기』에서 이렇게 말했다. "만약 약간의 한정과 한 쌍의 혜안을 갖출
수 있다면 눈앞에 스쳐가는 사물이 모두 그림이고, 귀로 들어오는 소리는 시의 재료가
아닌 게 없게 된다." [502] 이와 반대로 당신이 이러한 마음이 없다면 아름다운 사물과
아름다운 풍경이 당신 눈앞에 펼쳐지더라도 당신과 아무런 관계가 없다. 원매가『속시
품』에서 다음처럼 말했다. "새가 울고 꽃이 떨어지는 것은 모두 신과 교통하는 것이다.
사람이 깨닫지 못하면 바람에 나부끼며 사라진다." [503] 풍부한 심미의 마음이 있으면
아름다운 사물을 실컷 감상할 수 있을 뿐만 아니라 한 부류와 접촉하면 전체적으로
공감할 수 있다. 개별적인 심미 현상에서 동류의 심미 대상을 터득할 수 있다. 이러한
공감에서 성질이 다른 심미의 동일성을 느낄 수 있다.

눈으로 인해 뜻 높은 선비를 떠올리고, 꽃으로 인해 미인을 떠올리고, 술로 인해 협객
을 떠올리고, 달로 인해 좋은 벗을 떠올리고, 산수로 인해 스스로 뜻에 맞는 시문을
떠올린다.

501 장조,『유몽영』권32: 以愛花之心愛美人, 則領略自饒別趣. 以愛美人之心愛花, 則護惜倍有深情.
502 이어,『한정우기』「거실부·창란 제2」: 若能實具一段閑情, 一雙慧眼, 則過目之物, 盡在畵圖, 入耳之聲, 無
 非詩料.(김의정, 175)
503 원매,『속시품續詩品』: 鳥啼花落, 皆與神通. 人不能悟, 付之飄風.

인설상고사　인화상미인　인주상협객　인월상호우　인산수상득의시문
因雪想高士, 因花想美人, 因酒想俠客, 因月想好友, 因山水想得意詩文.

<div align="right">(장조, 『유몽영』 권40)</div>

이는 자연물과 인간의 동일성을 말한다. 다시 그는 "해박한 벗을 마주하는 것은 기이한 책을 읽는 듯하고, 풍류를 아는 벗을 마주하면 유명한 사람의 시문을 읽는 듯하고, 삼가고 단정한 벗을 마주하면 성현의 경전을 읽는 듯하고, 우스운 말을 잘하는 벗을 마주하면 전기 소설을 읽는 듯하다."[504] 이는 인간과 서적의 동일성을 말한다. "해서는 문인처럼 써야 하고, 초서는 명장처럼 써야 하고, 행서는 이 둘 사이에 놓여 마치 허리띠를 느슨히 하고 가벼운 갖옷을 입은 양호[505]처럼 해야 한다. 이것이 바로 아름다운 점이 된다."[506] 이는 인간과 예술의 동일성을 말한다. 한정과 혜안이 있으면 서로 다른 것 속에서도 서로 같은 점을 볼 수 있을 뿐만 아니라 단일함 속에서도 풍부함을 볼 수가 있다.

장조는 『유몽영』 권135에서 미인을 더욱 상세하게 분석해놓았다. "이른바 미인이란 꽃 같은 용모에, 새 소리 같은 목소리, 달 같은 정신, 버들 같은 자태, 옥 같은 뼈를 삼고, 얼음과 눈 같은 살결, 가을 물 같은 맵시, 시와 사의 운문을 닮은 마음을 지니고, 묵향의 향기를 피우니, 내가 더 할 말이 없구나!"[507]

9. 추함에 관하여

추함에 관련하여 인물의 경우로 『장자』에 보면 겉모습이 추하지만 덕이 뛰어난 사례를 묘사하고 있다. "덕이 뛰어나면 외모는 잊는다."[508]며 "추함을 아름다움으로 바꾸

504　장조, 『유몽영』 권12: 對淵博友如讀異書, 對風雅友如讀名人詩文, 對謹飭友如讀聖經賢傳, 對滑稽友如讀傳奇小說.

505　│ 양호羊祜(221~278)는 위진 시대 전략가이자 정치가 그리고 문학자로 자가 숙자叔子이다. 그는 현산에 올라 늘 술을 마시고 시를 읊었다. 그가 죽은 뒤에 현산에 비석을 세우고 사당을 지었다. 그 비석을 바라보는 자마다 눈물을 흘리지 않는 이가 없어 타루비墮淚碑라 한다.

506　장조, 『유몽영』 권13: 楷書須如文人, 草書須如名將, 行書介乎二者之間, 如羊叔子緩帶輕裘, 正是佳處.

507　장조, 『유몽영』 권135: 所謂美人者, 以花爲貌, 以鳥爲聲, 以月爲神, 以柳爲態, 以玉爲骨, 以冰雪爲膚, 以秋水爲姿, 以詩詞爲心, 以翰墨爲香, 吾無間然矣.

508　『장자』 「덕충부」: 德有所長, 而形有所忘.

었다." 추함이 어떻게 심미 대상이 되는지 이는 도리어 아주 복잡한 문제이다. 장조는 『유몽영』에서 말했다. "용모는 추하지만 볼만한 사람이 있고, 비록 용모가 추하지는 않지만 볼만한 것이 없는 사람도 있다."[509] 그러나 무엇을 볼만하다는 것인지 그의 글에는 오히려 구체적인 설명이 없다. 송원 이래의 희곡은 '추함'을 '생生·단旦·축丑·말末'[510] 네 가지 기본 배역의 하나로 간주했다. 축은 주로 남을 웃기려고 일부러 우스운 말이나 행동을 하는 골계로 심미 대상을 삼았다.[511]

추는 미학의 측면에서 두 가지의 중국적인 특색을 가지고 있다. 첫째, 사회가 전환기에 있을 때, 사대부는 정신을 견고하게 지키므로 추함을 외면의 아름다움과 서로 대립시켰다. 이는 바로 앞에서 설명했듯이(옮긴이 주: 제6장 제3절) 부산傅山의 '사녕사무' 중 "차라리 추할지언정 예쁘게 꾸미지 말라〔寧醜毋媚〕."로 나타났다. 둘째, 송나라에서 원림에 배치된 산과 바위에 대한 감상을 통해 추함이 진정으로 아름다움으로 탈바꿈하게 되었다. 정판교는 다음과 같이 말했다.

> 미불米芾은 바위가 야위고 주름지고 구멍이 뚫리고 투명하다고 논의했는데, 이는 바위의 오묘함을 다 드러낸다고 할 수 있다. 소식은 또 돌은 무늬가 있으면서도 추한데, 돌의 갖가지 다양한 형상으로 모든 것이 추라는 한 글자에서 흘러나온다고 하겠다. 저 미불은 좋은 것이 좋은 줄로만 알았지, 비루하고 모자란 것 속에도 지극히 좋은 것이 있는 줄을 몰랐다. 소식의 가슴은 조화옹의 용광로이리라! 내가 이 바위를 그릴 때에 추한 바위였는데, 추하면서도 웅건하고 추하면서도 빼어나다. 나의 제자 주문진[512]이 나머지 그림을 찾았으나 얻지 못하여 이 글을 보내주었다. 주문진의 손에는 어쩌면 미불의 석화石畵가 있었을 터이나, 마땅히 버리고 돌아보지 말아야 하리.

509 장조, 『유몽영』 권176: 貌有醜而可觀者, 有雖不醜而不足觀者.

510 | 생生과 단旦은 극 중의 남녀 주인공 역할을 하는 배역을 맡고, 추丑와 말末은 희극적 연기를 하는 배역을 맡는다. 축은 익살꾼 역으로 분장하는 배우로 콧등을 하얗게 칠하는데, 문축文丑·무축武丑으로 나뉜다. 이에 대해 김정규, 『중국희곡총론』, 명지대학교 출판부, 2000, 126쪽 참조.

511 | 丑은 현대 중국어에서 희곡의 익살꾼을 가리키기도 하고 못생긴 추함을 가리킨다. 우리나라 한자로 보면 전자는 축丑이지만 후자는 추醜로 서로 자형이 다르다.

512 | 주문진朱文震은 역성歷城(지금의 산동(산둥) 제남(지난)濟南) 출신으로 자가 거선去羨, 호가 청뢰靑雷이다. 관직은 첨사부주부詹事府主簿에 이르렀다. 젊은 시절부터 전서와 예서에 몰두하고, 과거 시험에 뜻을 두지 않았다. 그는 경사京師에서 머물며 태학에 들어가 석고문石鼓文을 본뜨는 데에 마음을 두었다. 정판교에게 배운 뒤로 산수화에 전념했다. 저서로 『설당시고雪堂詩稿』 『광인인전廣印人傳』 『골동쇄기骨董瑣記』 『묵림금화墨林今話』 『화전편운畵傳編韻』 등이 있다.

미원장론 왈수 왈추 왈루 왈투 가위진석지묘의 동파우왈 석문이추 일추자칙
未元章論: 曰瘦, 曰縐, 曰漏, 曰透, 可謂盡石之妙矣. 東坡又曰: 石文而醜, 一醜字則

석지천태만상 개종차출 피원장단지호지위호 이부지누열지중유지호야 동파흉
石之千態萬狀, 皆從此出. 彼元章但知好之爲好, 而不知陋劣之中有至好也. 東坡胸

차 기조화지로야호 섭화차석 추석야 추이웅 추이수 제자주청뢰색여화부득 즉
次, 其造化之爐冶乎! 變畵此石, 醜石也, 醜而雄, 醜而秀, 弟子朱靑雷索餘畵不得, 卽

이시기지 청뢰수중당유원장지석 당기불고야
以是寄之. 靑雷手中倘有元章之石, 當棄弗顧也. (정판교, 「제화 · 석石」)

이러한 정판교의 말을 통해 소식이 추를 가지고 바위를 논의한 대가大家라면, 정판
교는 추를 가지고 바위 그림으로 발휘해낸 인물이라는 것을 알 수 있다. 추함은 웅장한
아름다움〔壯美〕으로 바뀌고 우아한 아름다움〔優美〕으로도 바뀔 수 있다. 유희재는 『예
개』 「서개」에서 말했다.

　　괴이한 바위는 추함을 아름다움으로 삼고, 추함이 지극한 경지에 이른 곳이 곧 아름다
　　움이 지극한 곳에 이른 곳이다. 하나의 추醜라는 글자 속의 자연은 쉽게 다 표현할
　　수가 없다. (허권수 · 윤호진, 514)

　　괴석이추위미 추도극처 변시미도극처 일추자중구학미이진언
　　怪石以醜爲美, 醜到極處, 便是美到極處. 一醜字中丘壑未易盡言. (유희재, 『예개』 「서개」)

이 때문에 중국 미학의 추함을 아름다움으로 바꾸는 '화추위미化醜爲美'에는 세 가지
다른 영역, 즉 현실적 인물 · 예술적 인물 · 원림 괴석이 있다. 이 세 가지 영역에서 추
함은 본래 다르고, 추함은 심미 대상으로 존재하는 형태도 다르며, 추함이 아름다움으
로 전화되는 방식도 다르다.

맺는 글

고대 미학의 정체 구조

어떠한 사물이든 다른 관점에서 보면 뚜렷이 다른 면모를 드러낼 수 있다. 이러한 의미에서 진리는 다원적이다. 당신이 하나의 관점을 선택한다면 그것 또한 이러한 면모를 뚜렷이 드러낼 것이다. 이런 의미에서 진리는 일원적이다. 어떤 관점을 고르는 것은 당신이 사물을 바라보려는 저 한 방면에 의해 결정된다. 이 책에 쓰인 중국 미학사는 1840년에서 끝난다.[1] 예컨대 유희재 · 왕국유(왕궈웨이)와 같은 1840년 이후의 이론도 전통의 연속적 일면으로 취급하지 서양의 충격과 영향을 받은 일면은 언급하지 않았다. 따라서 논리적인 측면에서 내용은 여전히 1840년 이전의 고전형이라고 볼 수 있다.

1840년의 기준은 새로운 역사적 시각의 선택에 기초한다.[2] 20세기 이래 스펭글러, 아놀드 토인비, 막스 베버, 칼 야스퍼스 등과 같은 저명한 역사 학자와 역사 철학자들이 등장했다. 그들은 19세기 역사 학자와 역사 철학자의 유럽 중심론과 진보 사관과 계통이 완전히 다른 새로운 세계사의 관념을 제시했다. 유럽 중심론과 진보 사관에 따르면, 인류 역사는 모두 유럽사를 기준으로 삼아 원시 사회, 노예 사회, 봉건 사회에서 자본주의 사회로 한 걸음씩 나아갔다고 보았다. 비서양 문화는 각각 유럽에 대해 스스로 비애를 느꼈다. 예컨대 인도인은 자신의 카스트 제도가 조금도 변화하지 않은 채 5천 년이나 존재했다는 것을 발견하고, 이집트인은 5천 년 이래 정체된 채 진보하지 못했다는 것을 발견한다.

다른 문화는 거론하지 않고 중국만 갖고 말하면, 유럽 중심론과 진보 사관은 중국 현대 학자에게 거짓 이론으로 밝혀졌다. 왜 중국의 '봉건 사회'는 2천 년이나 지속되었는가? 왜 중국의 과학 기술은 16세기 이전에는 줄곧 세계를 이끌다가 현대 과학의 수준

1 | 1840년 이후의 미학사는 이 책과 같은 시리즈에 속하는 장계군(장치췬)章啓群, 신정근 · 안인환 · 송인재 옮김, 『중국 현대 미학사: 중국 근현대 사상가 11인의 심미적 사유』, 성균관대학교 출판부, 2013 참조.

2 | 1840년은 청과 영국 사이의 무역 분쟁으로 제1차 아편전쟁이 발발한 해다. 전쟁은 아편으로 인해 발발했기 때문에 일반적으로 아편전쟁이라고 부른다. 당시 중국은 영국에 차를 수출하고, 영국은 중국에 주로 모직물과 인도 면화를 수출했다. 영국은 차 수입을 결제할 은이 부족해지자, 인도에서 재배한 아편을 지방무역상인을 통해 청에 밀수출하여 벌어들인 은으로 차를 수입했다. 이로 인해 청 제국의 정치 위기가 발생하자 결국 전쟁으로 이어졌다. 청 제국은 아편전쟁의 패배로 굴욕적인 조약을 맺게 되면서 더 이상 쇄국의 상태를 유지할 수 없게 되었다. 이 때문에 1840년은 중국 역사에서 근대의 기점으로 간주된다.

으로 도약하여 나아가지 못했는가? 이러한 물음들은 하나둘로 끝나지 않는다. 20세기의 역사학과 역사 철학은 우리에게 새로운 세계사 관념을 제공했다. 이러한 관념을 귀납시키고, 다듬고, 총결하려 새롭게 세계사를 바라보는 하나의 관점을 구성할 수 있다. 이러한 관점으로 보면, 인류의 세계사는 아래와 같이 나눌 수 있다.

기원전 200만여 년 전의 구석기 시대에서 기원전 3000년 고이집트 제1왕국이 세워지기까지를 제1단계로 삼는다. 이 단계는 인류의 기나긴 원시 문화의 시기이다.

기원전 3000년에서 기원전 1000년까지 4대 문화(이집트·메소포타미아·인도·중국)와 이전의 마야 문화를 기준으로 제2단계로 삼는다. 인류 사회가 고급 문화의 시기로 들어섰다. 기원전 1000년에서 200년까지 인도 문화, 중국 문화, 그리스와 히브리를 대표로 하는—이집트와 메소포타미아 그리고 페르시아를 그 안에 포괄하는—지중해 문화는 거의 동시에 '철학적 돌파'를 실현했다. 즉 철학 사상과 이성적 사유를 낳았다. 인도의 『우파니샤드』와 붓다를 대표로 하는 철학과 종교 사상, 중국의 공자와 노자를 대표로 하는 선진 제자, 지중해 문화는 그리스 철학자, 히브리 선지자와 페르시아의 조로아스터교를 대표로 한다.

이 3대 문화는 각각 서로 다르고 특색을 갖춘 문화의 축을 형성했다. 이 시기는 축의 시대로 일컬어진다. 이 이후로 중국·인도·지중해 3대 문화는 완전히 자기 나름의 규율에 따라 움직여나갔다. 그중 각각의 대문화는 나름대로 성장하기도 하고 문화권에 영향을 주었다. 예컨대, 중국 문화는 조선·일본 등에 영향을 미쳤다. 인도 문화는 동남아에 영향을 미쳤다. 지중해 문화는 또 변화하여 서양의 천주교 문화, 동방 정교 문화와 이슬람교 문화 등 3대 문화를 낳게 되었다.[3]

전체적으로 말하면 세계사는 여전히 하나의 분산된 세계사, 즉 각각의 대문화가 자신의 역사관의 규율에 따라 독자적으로 운행한다. 각각의 대문화에는 나름의 독특한 신앙 체계, 철학 관념, 사유 방식, 우주 모델, 역사 법칙, 사회 모델, 심리 구조가 있다. 이 분산된 세계사는 17세기까지 지속되었다. 이것이 제3단계이다.

지금까지 인류 역사의 3단계는 원시 문화, 고급 문화와 축의 문화로 되어 있는데,

3 | 장법(장파)은 지금 여기서 유럽 중심주의와 진보 사관을 대체하는 새로운 역사관을 서술하고 있으나, 결국 유럽 중심주의를 세 개의 중심으로 확대한 버전에 지나지 않는다. 예컨대 동아시아는 유럽 중심주의에서 중국 중심주의로 대체된 것에 불과하다. 이러한 새로운 역사관도 유럽 중심주의와 마찬가지로 문화가 중심에서 주변으로 일방적 흐름을 보인다는 가설에 바탕을 두고 있다. 세계 곳곳에서 문물의 동시성을 보면 문화는 발전의 차이를 보이지만 일방향이 아니라 쌍방향으로 영향을 주고받는다고 할 수 있다.

모두 분산된 세계사이다. 17세기에 자본주의가 서양에서 일어나서 전 세계로 확산되면서 분산된 세계사를 통일된 세계사로 끌어갔다. 이전의 각 문화는 모두 분산된 세계사에서 자신의 규칙에 따라 움직였지만, 현재 모든 문화는 모두 반드시 통일된 세계사에서 세계화의 규율에 따라 움직인다. 비서양의 개별 문화는 모두 서양 문화에 의해 강제로 통일된 세계에 이끌려 들어왔다. 즉 서양 문화의 강력한 도전 속에서 수동적으로 또는 주체적으로 세계사에 진입했다. 통일된 세계사에 진입한 이후의 시기는 인류 역사의 제4단계이다.

이는 많은 복잡한 상황을 생략한 축약도이다. 그것은 이미 우리에게 중국 문화사를 전체적으로 이해할 수 있도록 해준다. 중국 문화는 1840년을 경계로 두 부분으로 나뉜다. 1840년 이전은 분산된 세계사 속의 중국 문화로 자신의 법칙에 따라 움직였다. 여기에 체계적인 생산·생장·발육·진화의 전체적인 그림이 있다. 1840년 이후는 통일된 세계사 속의 중국사로, 중국 문화가 처음에 강제적으로 후에는 주체적으로 통일된 세계사에 진입하여 중국 문화의 현대성 시기로 들어서게 되었다.

이때 중국은 서양 문화를 주류 문화로 삼는 세계사의 규칙에 따라 움직였다. 이 때문에 중국 문화로 말하면 1840년 전과 후는 완전히 다른 두 시대라고 할 수 있다. 물론 몇천 년 동안 존재해온 고대 중국의 다양한 구성 요소는 여전히 현대 중국에서 계속 존재하고 진화할 것이다. 그러나 그것은 새로운 정체 속에서 존재하며 새로운 정체에 의해 다른 의의가 부여되었다.

옛날의 구성 요소와 새로운 구성 요소가 공존하고 양자는 끊겼다 이어졌다, 때와 공간에 따라 오르락내리락 상호 대립하고 삼투하며, 얽매이고, 모욕 주며 지위를 바꾸어왔다. 이 때문에 현대 중국사는 중국 역사 자체로부터 보면, 시간 좌표가 바로 고대에서 현대의 변천사를 추리해낼 수 있다. 세계사의 관점에서 보면, 고대에서 현대에 이르는 단절은 매우 분명하고, 고와 금은 완전히 다른 철학, 이론, 논리적 언어이다. 이 때문에 1840년 이후의 중국 미학, 예컨대 양계초(량치차오)와 왕국유(왕궈웨이)(현대의 한 측면) 등을 1840년 이전의 중국 미학에 집어넣어 일괄적으로 설명하고, 체계적으로 매우 많은 노력을 기울여서 설명과 해석을 하지 않으면, 중국 고대 미학의 총체성을 방해할 수도 있고 중국 현대 미학을 단순하게 만들 수 있다.

이상이 이 책이 어떻게 이러한 결말을 내리게 되었는지에 대한 기본적인 이유이다.

현대 해석학에서 전체는 각 부분의 총합이며, 당신이 사물에 범위를 정한다면 이

범위의 전체가 세워질 수 있다고 본다. 역사는 늘 미완성이고, 이후 출현한 역사의 사건은 늘 이전의 역사 사건에 대한 이해에 영향을 줄 수 있다. 따라서 역사를 전체적으로 이해하고자 한다면 본체론의 의의에서 말해서는 안 된다. 왜냐하면 역사는 어떤 시간의 점 위에서 정돈될 수는 없기 때문이다.

중국으로 말하면 중국 문화의 역사는 외세의 강력한 힘에 의한 갑작스런 중단, 고금古今의 단절을 겪으면서 공교롭게도 중국 현대와 다른 '중국 고대'라는 하나의 시간 범위를 긋게 되었다. 마침 1840년 이후의 미학적 수요가 새로운 모델을 사용하여야 설명할 수 있는 것처럼 1840년 이전의 중국 미학은 축의 시대에서 세워진 사상적 모델 및 그것의 부연과 변화로 설명해야 한다. 따라서 세계 기타 문화와 비교하고 현대 중국 미학과 비교해보더라도 중국 고대 미학은 상대적인 정체성을 가지고 있다

제1절

미학의 줄기

중국 미학의 정체성은 다방면에서 살펴볼 수 있다. 사회 구조의 측면에서 보면 조정 미학, 사인 미학, 민간 미학과 시민 미학으로 나눌 수 있다. 앞에서 얘기한 대로 하나라에서 한 제국까지는 조정 미학이 세워지고 발전하고 변화되면서 정형화되어가던 시기이다. 선진과 양한 시대는 사인 미학의 배양기이고, 위진 시대는 사인 미학의 발생기, 당송 시대는 사인 미학의 발전과 성형기, 명청 시대는 사인 미학이 확대되어 발전하는 시기였다. 송나라는 시민 미학의 배양기이고, 명 제국은 시민 미학의 발생기이고, 청 제국은 시민 미학의 전환기이다.

중국에서 가장 광대한 지역은 향촌이다. 민간 미학은 결코 독립된 형태로 형성된 적이 없다. 그것은 조정·사인·시민 미학을 위해 기초를 제공하고 또 이 세 가지 안에서 의존하기도 하고 이 셋을 통해 표현되었다. 이러한 네 가지 측면, 즉 조정·사인·민간·시민 미학에서 사인은 핵심이다. 사는 사대부를 간략히 지칭한 것인데, 사대부는 관직에 있지 않은 사와 현재 관직에 있는 대부의 두 방면을 포괄한다.

이 때문에 중국의 사인은 시민 계층이 나타나기 전에 조정(국)과 민간(가)의 사이에서 진퇴와 왕복을 보였고, 시민이 나타난 이후에 조정·민간·시민 셋 사이에서 왕래하고 진출했다. 사는 문자와 사상을 담당한 계층이다. 중국 문화가 숭상한 것은 '화和'이지 대립이 아니고, 강조한 것은 '통通'이지 편집偏執이 아니고, 주목할 것은 '안安'이지 투쟁이 아니고, 추구한 것은 '일一'이지 다중심이 아니다. 사는 바로 '화' '통' '안' '일'의 구현자이다. 그러므로 중국 미학은 네 가지 방면과 네 가지 배경이 있지만 사인 미학이 핵심에 자리한다.

일정한 의미에서 말하면 조정 미학·민간 미학·시민 미학은 모두 사인을 통해 이론적 형태로 가공되어 표현된다. 이러한 의미에서 조정·사인·민간·시민 미학은 결코 네 가지 독립된 미학 체계가 아니라 중국 미학을 구성하는 네 가지 배경이다. 하나라에서 한 제국까지, 미학은 주로 조정과 민간의 관계를 참고하여 미학의 주제를 사고했다. 그 전형적인 대표가 바로 『순자』 『악기』 「시대서」에서 나타난 미학이다.

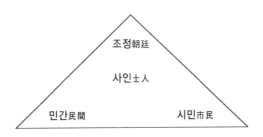

위진 시대가 시작되면서 주로 사인이 스스로 문화 속에서 마땅히 어떻게 제자리를 잡아야 하는가를 고려하며 미학을 사유하기 시작했다. 이것이 바로 이른바 인간(사인)이 자각적 기초에서 미를 자각한 시기이다. 송·원·명·청은 미학이 시민 취미와 연결되고 아울러 그 지점에서 미학을 사유했는데, 이것이 바로 이지에서 이어에 이르는 명청 시대의 미학이다.

사인은 중국을 대일통으로 묶는 정합적 역량이며 동시에 미학을 대일통으로 묶는 정합적 역량이다. 이처럼 정합하려면 첫째로 반드시 정합을 부여하는 각 부분을 충분히 고려해야 하고, 둘째로 이러한 부분을 하나의 정체로 가지런히 묶어내야 한다. 정체와 부분의 관계에서 부분을 강조하면 조정·사인·민간·시민 미학이 있다. 이러한 네 구성 요소가 이미 정체 안에 충분히 들어와 있기 때문이다. 정체와 부분의 관계에서 정체를 강조하면, 하나의 미학, 즉 사인이 사유해온 중국 미학만이 있을 뿐이다.

이러한 의미에서 중국 미학은 사인 미학이다. 이택후(리쩌허우)는 중국 미학의 네 줄기, 즉 유·불·도·굴원의 이소가 모두 사인 미학이라고 제시했다.[4] 성복왕(청푸왕)[5]은

4 ㅣ 이와 관련해서 이택후(리쩌허우)의 두 책, 이유진 옮김, 『미의 역정』, 글항아리, 2014; 조송식 옮김, 『화하미학』, 아카넷, 2016 참조.
5 ㅣ 성복왕(청푸왕)成復旺은 현재 인민(런민)대학人民大學에서 고전 문학과 미학을 가르치고 있다. 저서로 『중국문학 이론사간편中國文學理論史簡編』 등이 있다.

이지를 대표로 하는 명 말 사조의 중요성을 강조했는데, 이도 사인 미학이다. 이 다섯 가지 줄기는 조정·사인·민간·시민을 배경으로 연계되어야만 분명하게 설명될 수 있다. 다섯 가지 줄기는 비록 근원적으로 네 가지 큰 배경에 의존되어 있으나, 미학과 사상의 직접적 관계에서 보면 도리어 사상 유파로 나눈 것이다. 두 사람은 사상 유파로 나누지만 네 가지 큰 배경을 끌어들이지 않았고 또 그것을 깊이 있게 설명하지도 않았다.

사상 유파와 미학의 연계를 설명하면 다음과 같다. 유가 미학은 사인과 조정의 관계가 긍정적인 방향으로 실현되고 있으며 조정과 향촌(후에 시민을 더함)의 등급과 존비가 분명하면서도 즐겁고 화기애애한 심미 문화를 세우는 데에 힘을 다했다. 전장 제도와 예의를 구조로 하고 충성과 절의 그리고 사랑과 애정을 내용으로 하고 온유와 돈후를 태도로 하고 천하의 안정과 화합을 효과로 삼는다. 사인과 조정의 관계는 공간과 논리의 관계만이 아니라 시간과 역사의 관계이기도 하다. 즉 중국사는 천도天道가 순환하는 중에 한 왕조가 번성했다가 쇠퇴하고 다른 왕조가 그를 이어받는 관계이다.

앞의 관계가 '정正'이라면 뒤의 관계는 '변變'이다. 유가 미학은 '정'을 중심으로 하지만 필연적으로 '변'의 상황을 고려해야 한다. 이 때문에 공자 미학에는 두 가지 측면이 있다. 첫째, 문화의 정체성을 중시하는 꾸밈새와 본바탕을 유기적으로 결합시키는 '문질빈빈文質彬彬', 군주와 신하 그리고 부모와 자식의 관계를 규정하는 제도적 형식의 측면이 있다. 둘째, 사인 자신이 세상이 제 갈 길을 잃었으면 은거하는 '무도즉은無道則隱', 나(공자)는 증점에 찬동한다는 '오여점야吾與點也'로 종합되는 공자와 안회가 즐거워한 경지로서 '공안락처孔顔樂處'의 측면이 있다. 맹자 미학도 이러한 두 가지 측면이 있다. 맹자는 사인의 자주성으로 '허실이 없이 알차서 광채가 있는' 측면을 더욱 강조한다. 순자 미학에도 두 가지 측면이 있다. 그는 정체 제도로서 군신 부자의 측면을 더욱 강조했다.

도가 미학도 유가 미학과 마찬가지로 사인이 조정 및 민간과 맺는 관계를 배경으로 한다. 도가의 무게 중심은 유가와 상반된다. 도가는 시간과 역사의 '변'을 중심으로 하여 사유한다. 이 때문에 도가는 때에 따라 모두 조정에서 물러나 향촌으로 돌아갔다. 그들이 돌아간 곳은 조정에 직접적으로 예속된 향촌이 아니라 자연 천도에 속한 향촌이다. 따라서 도가 미학은 유가의 공자와 안회가 즐거워한 공안락처와 서로 교류하는 측면이 있지만 내재적인 사상 근거와 외재적인 심미 의미는 똑같지 않다. 유가에서 공자

와 안회의 즐거움은 처음부터 끝까지 예禮의 내재적 율령에 있다면, 도가의 제도와 예법을 초월하는 천도는 진정으로 심미 정조와 서로 일치하고 세속 밖으로 초월하는 '소요유'에 있다. 노자의 "큰 소리는 들릴 소리가 없고" "큰 형상은 드러날 모습이 없다.",[6] 장자의 "신으로 만나지 눈으로 보지 않는다.", "귀로 듣지 말고 마음으로 듣고, 다음으로 마음으로 듣지 말고 기로 들어라."[7] 이로써 중국 미학의 진정한 기초가 형성되었다.

사인은 가국家國 질서를 중심으로 하며 유가 사상은 이를 바탕으로 선명하게 드러날 수 있다. 또 자신의 안위를 중심으로 하여 도가 풍채가 이로 인해 두드러지게 나타났다. 중국의 우주는 한 번 음이 주도하고 한 번 양이 주도하며 중국의 역사는 번성과 쇠퇴가 순환하고, 유가와 도가는 다르면서도 교차하며 또 서로 보완하기도 한다. 유가와 도가의 교차점, 즉 '도가 제대로 작동하지 않으면 은거한다'는 태도는 유가의 실용 이성 속의 명철보신[8]의 지혜를 드러내었다. 이러한 측면이 있어서 쇠퇴하는 세상과 혼란스런 세상의 교체기에 정치에는 도가 제대로 작동하지 않을 때 누가 나서 나라와 천하를 위하여 책임질 수 있겠는가?

이것이 바로 굴원의 정신이다. 굴원이 공자나 맹자와 다른 점은 바로 군왕의 어리석음을 마주하고서 그는 물러나지도 은거하지도 않으면서 나라를 위해 자신을 잊고 한결같이 더욱더 애정이 깊어진다. 유가가 천하를 가슴에 품는다고 하는데 실제로 굴원에 와서야 비로소 중국 문화의 충신 형상을 형성했다. 유가의 자신을 희생해서 사랑을 이룬다는 '살신성인殺身成仁', 자신의 몸을 버리고 도의를 따른다는 '사신취의舍身取義'는 굴원에 와서야 비로소 진정으로 실현되었다.

굴원의 「이소」 전통이 중국 미학에 단독적으로 설 수 있는 줄기가 될 수 있는 까닭은 두 가지 면에 있다. 첫째, 유가를 보완했다. 굴원이 있고서 유가는 비로소 감히 사랑하고 원망할 수 있고 용기와 정감의 참된 본성을 발휘하게 되었다. 이렇게 유가는 세 가지 측면이 있게 되었다. 1) 세상이 안정될 때의 나라를 다스리고 천하를 태평하게 하는 고상한 유자이다. 2) 혼란스런 세상에서 공자와 안회처럼 즐거워할 수 있는 유가이다. 3) 혼란스런 세상에서 자신의 목숨을 버리는 충신이다.

6 『노자』 41장: 大音希聲, 大象無形.(최진석, 328)

7 『장자』「양생주」: 以神遇而不以目視. 「인간세」: 無聽之耳而聽之以心, 無聽之以心而聽之以氣.

8 ｜ 명철보신明哲保身은 『서경』「열명說命」과 『시경』「대아・증민烝民」에 나오는 말로 원래 현명한 사람이 자신에게 위험을 가져올 수 있는 일에 참여치 않는 것을 일컬었으나, 현재에는 잘못이나 자신의 이익에 손해될 것이 두려워 원칙적인 문제에도 가부를 표시하지 않는 태도를 일컫는다.

둘째, 도가를 보완했다. 굴원의 「이소」 전통이 더욱 애정이 깊어져 도가에 들어가서 위진 시대의 풍도를 이루게 되었다. 미학의 관점으로 보면, 도가는 굴원의 「이소」를 더해 현학적 미학을 구성했다. 굴원의 「이소」가 없다면 도가는 자신의 몸만을 보전하고 해를 멀리하는 형이상학적인 초월만이 있을 것이다. 굴원의 「이소」가 더해져서 형이상학적인 초월이 조정으로부터 독립되고 또 향촌으로부터 독립된 사인 정회로 전화를 이루고 산수 전원의 심미 경계를 이루게 되었다. 굴원의 「이소」의 전통은 노장의 오곡을 먹지 않고 바람을 호흡하고 이슬을 마시는 진인·지인·신인[9]을 전원으로 돌아가 산수를 좋아하는 사인으로 전화시키고, 도연명의 경계와 왕유의 경계로 전화시켰다.

중국 미학의 세 번째 줄기는 엄격히 말해서 넓은 의미의 '불교'가 아니라 선禪이다. 불교가 중국에 전래되어 여러 다양한 학파를 낳았다. 남북조 시대에는 육가칠종이 있었고, 당 제국에 들어와서는 또 유식종·법상종·화엄종·천태종 등이 있었다. 이러한 여러 종파의 문화적 기능과 미학 영향은 한편으로 대중을 향한 종교적 기능인데, 이런 점에서 도교와 상통한다. 다른 한편으로 이론적 사유에서 철학적 기능인데 이 점은 도가와 상통한다.

이 때문에 불교는 도가(도교)와 차이점이 많다. 예컨대 신의 계보, 개념 술어, 시각 형성 등등에서 그렇다. 문화의 작용과 성질에서 불교는 기본적으로 도가(도교)와 같다. 이러한 의미에서 불교는 기본적으로 도가로 귀착할 수 있다. 그러나 불교가 중국화되어 생겨난 선종은 도리어 도가와 완전히 다른 기능을 낳았다. 선종의 교외별전敎外別傳·불립문자不立文字·직지인심直指人心'은 장자 철학을 한 걸음 더 나아가게 하였다. (옮긴이 주: 제4장 제5절 제1항) 선종에서 보면 붓다는 사람 밖에 있는 것이 아니라 바로 사람의 마음속에 있으므로 사람의 본마음이라고 할 수 있다.

이 때문에 주로 타인에게 구하지 않고 자신에게서 구한다. 선종은 본심으로 돌아가는 수행이다. 불교가 나아가는 것은 세속 세계 밖의 세속을 초월한 세계에 있다. 완전히 세속 밖으로 나와, 출가하여 순수한 종교 생활을 보내니 도가류의 은거와 유사하다. 선종이 추구하는 것은 도리어 현세의 생존으로서 현실을 떠나서 세속을 초월하지 않고,

9 | 진인眞人·지인至人·신인神人는 『장자』 「소요유」에 나오고 도와 일치되어 사는 사람을 가리키지만 여기서는 한 제국 후기에 각광을 받은 양생養生의 맥락에서 쓰이고 있다. 이와 관련해서 칠호(치하오)漆浩, 정민성 옮김, 『중국 양생술의 신비로움』, 에디터, 2003; 첨석창(잔스촹)詹石窗, 안동준 외 옮김, 『도교문화 15강: 당신이 궁금해하는 도교에 관한 모든 것』, 알마, 2012 참조.

이 세상을 떠나서 부처가 되지 않는다. 현세의 일상생활을 보내는 것이다. 이 때문에 선종의 지혜는 그 핵심이 바로 어떻게 이처럼 모순으로 보이거나 또는 확실하게 모순되는 현상에 해당되는, 즉 세간과 초세간, 사람됨과 성불, 부처를 찾기(기도)와 자신을 찾기(수양) 중에 이러한 모순을 초월하는 데에 있다.

이러한 특수한 초월은 이미 두 가지를 모두 갖고 있고, 또 두 가지로 하여금 통일되도록 한다. 선종의 통일에서 세간을 초세간에 통일시키거나 사람됨을 성불에 통일시키거나 본심의 추구를 우상 숭배에 통일시키는 것이 아니다. 이와 반대로 초세간을 세간에 통일시키고, 성불을 사람됨으로 통일시키고, 우상 숭배를 본심의 추구로 통일시킨다. 이는 바로 선종의 평상심平常心이 사인으로 하여금 노장식의 전원 산수로부터 도시의 정원으로 돌아가게 한 것이다. 유가가 묘당(사당)을 중시하고 도가가 강호를 높이 여긴다면 선종은 사람에게 다만 선심禪心을 가지라고 말할 뿐이다. 묘당이 곧 강호인데 선심이 없으면 강호도 묘당과 같다. 따라서 묘당과 강호의 본질적 차별을 통일시켰다. 선종은 미학의 이상 경계를 왕유가 누린 산림의 즐거움으로부터 백거이가 한 도시의 은둔으로 바꾸도록 했다. 선종이 없다면 중당 이후의 미학은 깊이 있는 설명을 할 수 없다.

미학의 다섯 번째 줄기는 이지에서 이어에 이르는 명청 시대의 사조이다. 앞의 네 가지 줄기, 즉 유·도·굴원·선의 배경이 모두 소농 경제와 정합되는 향촌과 대일통 조정을 둘러싸고 사유한다면 명청 사조의 배경은 송나라 이래로 도시에 나타난 시민 사회이다. 시민 취미는 조정의 위의와 다르며 향촌의 세속적 기운과 다르다. 이 때문에 이지의 사상은 유가도 아니고 도가도 아닌 급진적인 경향을 나타낸다. 시민 취미는 또한 중국 고대 사회의 정체 구조에서 생겨났기 때문에 이지는 삼원三袁, 원씨 삼형제의 발전을 거쳐 이어, 원매에 이르기까지 시민의 세속적 분위기의 인정과 조정의 왕법王法을 힘을 다해 조화시키고자 노력했다. 인정과 왕법을 어떻게 조화시켜야 하는가와 무관하게, 시민 취미(취향)는 시종 향락적인 새로운 경지를 갖게 되어 명청 사회의 새로운 사조를 일구어냈다.

중국 미학의 다섯 가지 커다란 줄기에는 하나의 기초가 있는데, 이것이 바로 가家(가문)이다. 천하의 가를 정합적으로 통일시키고 모든 것이 가장 집중적으로 드러난 황가皇家, 즉 국國(나라)이다. 유·도·굴원·선은 사회적 내용으로 말하면 모두 이러한 가－국 구조 및 가－국 구조가 시공에서 작용하여 출현하는 다양한 현현이자 구상이다.

이러한 의미에서 유가는 중국 미학의 근간이고, 도가와 굴원 그리고 선은 모두 끊임 없이 유가를 돌파하면서 동시에 유가를 보충하고 풍부하게 했다고 말할 수 있다. 미학 자체로 말하면 유가는 미학의 근간으로서 가―국 질서에 기여했고 가장 미학적이지 않 았다. 반대로 오히려 도가·굴원·선종은 유가를 돌파할 때 가장 많은 미학적 성격을 띠었다. 도가의 "큰 형상은 드러날 모습이 없고", 굴원의 "더욱 애정이 깊어지고", 선종 의 "마음을 갖지 않고 도에 합치한다"고 했는데, 가장 미학적이다. 따라서 도가·굴 원·선종은 유가를 주체로 하는 중국 문화에 두텁고도 풍부한 미학을 갖추게 하였다고 할 수 있다.

잠시 살펴보면 명청 시대의 사조는 유가·도가·굴원·선종 이외에 도시에 기원한 시민 취미가 있었는데, 이는 광대한 지역의 가―국 구조와 달랐다. 역사의 발전에 따라 특히 청 제국 이래로 진화하면서 시민 취미는 광대한 가―국 구조 속으로 보급되어 조정의 상하·사인·향촌의 보편적 취미를 이루었고, 또 유가를 주체로 하는 문화 구조 속에 진입하게 되었으며 문화 정체의 한 부분을 이루었다. 이것은 소설·희곡 이론에서 아주 선명하게 표현되었다.

유가·도가·굴원·선종·명청 사조 이 다섯 가지 큰 줄기에서 유가·도가·명청 사조는 3대 기본 줄기이고, 굴원과 선종은 앞의 세 가지의 보충과 조화이다. 그중 굴원 은 유가와 도가의 보충이고 선은 유가와 도가 및 시민 취미의 조화이다.

제2절

미학의 범주 체계

중국의 범주를 설명할 때 먼저 하나의 전제를 파악해야 한다. 중국인은 범주가 없으면 사물을 파악할 길이 없다. "말이 아니면 뜻에 도달할 수 없다." "말이 아니면 사물을 묘사할 수 없다." 동시에 범주는 사물과 같지 않을 뿐만 아니라 사물보다 작다는 것을 안다. "말은 사물을 다 설명할 수 없다." "말은 뜻을 다 표현할 수 없다." 따라서 중국인이 범주를 사용하여 사물을 파악하고 이론을 조직할 때, 범주는 눈과 손에서 한편으로 채우고, 자리를 잡으며, 점을 정하게 하고, 다른 한편으로 텅 비우고, 늘어나고 줄어들 수 있고 탄력성이 있다. 이 때문에 중국 미학의 범주는 간혹 개념쌍을 이루어 나타나고, 하나의 범주의 성질은 여러 범주의 호환성으로 직접 터득하게 되고, 하나의 범주의 정체성에 의해 결정된다.

중국 회화는 '산점 투시散點透視'인 것처럼 중국 미학의 범주도 '산점 투시'라고 할 수 있다. 여기서 산散은 "형체는 흩어지나 정신은 흩어지지 않는다〔形散神不散〕."의 맥락이다. 간명히 중국 미학 범주의 총체적 체계성을 보여주기 위해 우리는 가장 중요한 세 가지 큰 단위, 즉 심미 대상 범주, 심미 창조 범주, 심미 감상 범주로 해설하고자 한다. 그중 심미 대상 범주가 가장 중요한데, 창작의 결과는 심미 대상이며, 감상의 지향도 심미 대상이다. 이러한 의미에서 심미 대상 범주는 핵심이다. 중국 미학에서 심미 대상 범주가 가장 풍부하기 때문이다. 심미 대상 범주는 구조 범주 · 유형 범주 · 이상 범주 등 세 가지 커다란 부류로 나누어진다. 그리고 부류마다 각각 자신의 하위 분류를 갖고 있다.

1. 심미 대상의 구조 범주

심미 대상의 범주가 가장 일찍 나타난 것은 구조 범주이다. 문화는 간단함에서 복잡함으로, 원시 사회에서 하·상·주에 이르기까지, 미는 모두 통일되어 있었다. 주목을 끄는 주요한 것은 구조 문제이다. 미학에서 선진과 양한이 중요한 것은 구조 문제이다. 육조 이후로 심미 유형은 중요한 문제가 되었고, 송대 이후로 심미 이상이 중요한 문제가 되었다. 우리는 먼저 구조 범주를 설명해야 한다.

심미 대상의 구조 범주는 요컨대 세 가지 부류가 있다. 첫째 부류는 조정 미학에서 비롯한다. 이것은 상대적으로 간단한 이층 구조로 되어 있다. 이것은 바로 공자의 문文과 질質, 덕德과 언, 양웅의 사事와 사辭, 선진 시대에서 「시대서」까지 지志와 시詩 등이 있다. 이러한 이론이 본문의 의미에 구애되지 않고 그것을 모든 선진 양한의 심미 대상 구조에 대한 이론으로 이러한 네 가지 개념으로 재구성한다면, 덕과 언, 지志와 시詩는 언어 심미 대상에 속하고, 문과 질은 심미 대상으로서 사람과 사물에 관련되고, 사事와 사辭는 서술 작품과 서로 관련된다.

둘째 부류는 사인에게서 비롯한다. 즉 위진 시대의 인물 품평이다. 이때 사인은 문화 정체 중에 복잡성을 분명히 보여주는데, 시·서·화는 예술의 성질로서 드러나고, 철학 사상은 미학으로 들어가게 되고, 미학 이론도 문화의 높은 수준으로 상승하게 되었다. 따라서 심미 대상은 다층 구조로 나타나고, 이러한 구조는 인체 구조를 본보기로 삼는다. 앞에서 이야기한 대로 위진 시대의 인체 구조는 1, 2, 3에서 9에 이른다. 예컨대 구징九徵은 대체로 신·골·육 등 셋으로 귀결된다. 이것이 가장 상용되는 세 층위이다. 인체의 신·골·육 및 그것이 개별적 예술 장르로 확장되어 사용된 범주를 하나로 귀결시키면 아래처럼 열거할 수 있다.

1. (1) 기氣·신神·정情·의意·풍風
 (2) 운韻·취趣·세勢·자姿·태態·상象·력力
2. 골骨·체體·질質·근筋·격格·식式
3. 육肉·형形·색色·성聲·조調·모貌·필筆·묵墨·사辭·문文·언言

세 층위 중 세 번째 층위는 '외형外形'에 속한다. 이는 인체의 외형[肉]과 여러 가지

예술의 외형, 즉 문학의 언어, 서예의 먹, 회화의 색, 음악의 소리를 포괄한다. 두 번째 층위는 형에서 체현되어진 내용 중 비교적 실질적이어서 확실하게 파악될 수 있는 것이다. 첫 번째 층위는 내용에서 드러난 비실체적인 것이다. 이것은 정신으로 이해할 수 있지만 형체로 찾기 어렵고, 뜻으로 얻을 수 있지만 말로 표현하기 어렵다. 그것은 심미 대상의 핵심이다. 삼대 층위의 구분에서 한 층위 안의 여러 범주는 드러남과 숨음이 서로 나타나고 또 서로 교차하며 서로 삼투하며 복합적인 범주를 이룰 수 있다.

제1층위의 (1)에 속한 각 범주는 서로 묶어볼 수 있다. 신기神氣 · 의기意氣 · 풍기風氣 · 신정神情 · 풍신風神 · 풍정風情 · 정의情意. (1)과 (2)의 사이도 다음처럼 묶어볼 수 있다. 기운氣韻 · 기세氣勢 · 기력氣力 · 신태神態 · 신운神韻 · 신자神姿 · 정운情韻 · 정취情趣 · 정태情態 · 의운意韻 · 의취意趣 · 의태意態 · 풍취風趣 · 풍운風韻 · 풍자風姿. 세 층위 사이에도 서로 삼투하며 상호 조합될 수 있다. 예컨대 기는 기골氣骨 · 기질氣質 · 기체氣體 · 기격氣格 · 기색氣色 · 형기形氣 · 성기聲氣 · 필기筆氣 · 묵기墨氣 · 문기文氣 등으로 조합될 수 있다. 이런 이유로 중국 심미 대상의 구조는 정체 기능의 범주로 묶어서 파악한 것이고 구체적인 운용에서 특정한 조건에 근거하여 취사선택하고 적합한 범주로 표현되게 된다.

구조 범주의 첫째 부류와 둘째 부류를 비교하면 알 수 있다. 첫째 부류의 두 층위, 예컨대 문과 질 등은 기본적으로 둘째 부류의 세 층위 중에서 제2층위와 제3층위에 해당된다. 첫째 부류의 내용성 범주(덕德 · 질質 · 지志 · 사事)는 완전하게 둘째 부류의 제2층위이다. 첫째 부류의 형식성을 띤 범주(언言 · 문文 · 사辭)는 완전히 둘째 부류의 제3층위이다. 이 때문에 둘째 부류의 범주 체계는 첫째 부류를 포괄한다. 그러나 또 두 가지를 나누어볼 수 있다. 첫째 부류는 간단한 심미 대상(예컨대 조정의 전장 제도)에 비교적 적합하고, 둘째 부류는 복잡한 심미 대상(예컨대 예술 작품)에 비교적 적합하기 때문이다. 따라서 그러한 구분은 심미 대상의 분류 의미를 갖고 있고, 그 종합은 미학 이론의 총체적 의미를 갖고 있다.

셋째 부류는 심미 대상 중 구조 범주로 철학 사상에서 비롯하는데, 네 가지 방면을 포괄한다. 첫째로 『주역』의 언言 · 상象 · 의意의 이론이고, 둘째로 불교의 경계 이론이다. 이 두 방면의 이론적 힘은 심미 대상 구조 이론으로 승화되었고, 또 당 제국의 예술적 번영을 누렸다. 『주역』 철학은 구조의 시각에서 변증적인 언 · 상 · 의의 삼층 구조를 낳았다. 불교 이론은 객관의 경치와 다른, 즉 주관적인 참여를 통해 주관과 객관이

하나로 융합되는 '경계'에 이르게 되었다. 당 제국의 시가 실천은 사람에게 언어로 구축된 예술의 경계를 받아들이게 하였다. 이에 예술을 기초로 하는 의경 이론을 형성시켰다. 그것도 다층多層 구조이다.

『주역』과 불교에 바탕을 둔 심미 대상의 구조 범주는 3층 구조로 되어 있다. 이 구조는 인체학(신神·골骨·육肉)에 바탕을 둔 3층 구조와 두 가지 차이가 있다. 첫째, 언과 상에는 현실과 다른 예술성을 갖추고 있고, 현실의 경景과 예술의 경境을 구분하고 있다. 둘째, 가장 높은 층(신神·정情·기氣·운韻)의 비실체성을 더욱 뚜렷하게 부각시켰다. 즉 형상 너머의 형상, 경계 너머의 경계, 의미 너머의 의미 등이다.

구조로 보면 언·상·의 이론은 신·골·육 이론과 같다. 언·상·의 이론의 범주를 신·골·육의 층위에 그대로 배열할 수 있다. 의경 이론이 신·골·육의 구조로 들어갈 때, 신·골·육 이론이 미학적 측면에서 상승할 수 있었다. 위에서 말했듯이 첫째로 현실의 경과 예술의 경을 분명히 구분 짓고, 둘째로 운韻 너머의 정취를 강조했다. 위진 시대에는 예술 구조를 인체 구조에 견주었는데, 인체의 현실미는 예술미의 특징을 약간 모호하게 할 수 있다. 당 제국 이후, 의경 이론을 통해 인체 이론을 돌이켜 보게 되자, 인체 이론 자체도 심미적 상승 작용이 일어났다. 의경 이론이 인체 이론과 융합할 수 있기 때문에 전반적인 심미 대상의 구조 이론도 하나의 총체가 되었다.

이러한 정체整體는 하나가 셋으로 나누어질 수 있고 이에 따라 세 쌍의 범주를 얻을 수 있다. 이는 다른 심미 대상을 파악하는 데에 적합하다. 1) 간단한 형식과 내용 이론

은 조정의 전장 제도에 쓰이고, 2) 인체 이론은 인물 품평에 쓰이고, 3) 의경 이론은 예술 작품에 쓰인다. 셋은 다시 하나로 합할 수 있는데, 이것이 바로 중국 미학에서 심미 대상 구조의 범주 체계가 된다.

2. 심미 대상의 유형 범주

심미 대상 구조는 하나의 범주 계열을 형성하여 한 층위마다 깊이 들어가고 각 층위마다 내용을 전개하는 특징을 보였다. 심미 대상의 유형은 다른 범주 계열을 형성하여 복잡함에서 간단함으로, 간단함에서 복잡함으로 이르는 구조를 드러냈다. 그것은 중국 문화에서 수數의 규칙을 배경으로 하고 정체 기능을 방식으로 하여 자신의 유형을 전개한다. 예컨대 간명해야 할 때 2종·3종·4종·8종으로 줄이고, 확대해야 할 때 24종·36종·108종으로 늘릴 수 있다. 유형의 2분법은 유송[10] 때의 색깔을 칠하고 금박을 입힌 '착채루금錯采鏤金'과 물에서 피어난 연꽃과 같은 '부용출수芙蓉出水'[11]가 있다. 이 두 가지 유형 중 하나는 유가의 미인데, 유가는 문식文飾을 중시한다. 다른 하나는 도가의 미인데, 도가는 자연을 숭상한다.

청 제국 요내는 심미 대상을 양강과 음유로 이분했다. 양강의 미는 유가의 미이다. 『역전』에서 말했다. "하늘의 운행은 굳건하다. 군자는 이를 본받아 스스로 굳건해지고 쉼없이 노력한다."[12] 음유의 미는 도가의 미이다. 『장자』에서 "텅 비우고 고요하며 태연하고 담담하며 적막하고 일 벌이지 않음"[13]이 "하늘과 땅의 근본이다." 두 가지 구분을 보면 하나는 범주를 사용하고 다른 하나는 형상을 사용하지만, 기본적으로 동일한 내용을 말한다.

유형의 3분법은 당 제국 예술의 세 경계가 있다. 이백의 시가, 오도자의 회화, 장욱의 초서가 호방하고 자유로운 미이다. 두보의 시가, 한유의 문장(산문), 안진경의 해서는

10 ┃ 유송劉宋은 남조南朝 송宋(420~479)나라로 남북조 시대 남조의 첫 번째 왕조 명칭이다. 420년 송나라 무제武帝 유유劉裕가 동진 정권을 교체하여 송으로 국호를 바꾸었다.

11 ┃ 부용출수芙蓉出水는 타고난 아름다움과 자연스럽고 청신한 예술 풍격을 가리키며 착채루금과 상대가 되는 개념이다.

12 『주역』「건괘·상전」: 天行健, 君子以自强不息.(이기동, 상: 54~55)

13 『장자』「천도」: 夫虛靜恬淡寂寞無爲者, 萬物之本也.(안동림, 346; 안병주 전호근, 2: 226)

법도가 넓고 큰 미이다. 왕유의 시와 일군의 수묵 화가는 자유롭고 한가한 미이다. 이러한 유형 구분은 형상으로 나눈다. 그 밖에 당·송·명·청나라 시대에는 세 개념으로 세 가지 큰 유형, 즉 신神·일逸·묘妙로 나눈다. 이 세 범주는 다른 시기에 다른 해석이 있을 수 있다. 조금 수정하면 이 세 가지는 당 제국의 세 유형에 대응할 수 있다. 즉 신은 두보의 넓고 큰 법도에, 일은 이백의 호방하고 자유로움에, 묘는 노자의 "그윽하고 그윽하니, 모든 오묘함이 드나드는 문이여!"[14]에 대응하는데, 모두 왕유 등의 선도禪道 경계에 딱 들어맞는다고 말할 수 있다. 미학 전체의 발전사에서 보자면 신神·일逸·묘妙는 심미 유형 전체의 세 가지 구분이라고 할 수 있다.

신은 유가의 미로 두보의 시이고, 안진경의 글씨이고, 한유 문장의 경계이며 구양수의 문장, 채양蔡襄의 서예이고, 곽희 회화의 경계이기도 하다. 일은 도가와 불교의 미로 도연명의 시문이고, 왕유의 시화이고, 백거이의 원림이고, 소식 시·서·화의 경계이다. 묘는 원·명·청 제국 이래 시민 취미(취향)를 구현하고 있는 신흥 문예의 분야로 희곡·소설·필기·판화의 미이다. 앞서 말했듯이 희곡과 소설 이론에서 아름다움을 칭찬하는 데 가장 많이 사용된 말은 묘妙와 기奇 두 글자이다. 묘는 기 위에 세워진 것이다.

4분법은 조비의 『전론』「논문」에서 말하고 있다. "주의奏議는 아정해야 하고 서론은 이치에 맞아야 하고, 명뢰銘誄는 실질을 높여야 하고, 시부는 화려해야 한다."[15] 아雅·리理·실實·려麗는 네 가지 풍격의 유형이다. 4분법에서 가장 많은 것은 4계절의 경치로 구분하는 것이다. 이에 대해 왕유가 「산수론」에서 다음과 같이 말했다.[16] 유형은 4분법이지만 보편적 적용 가능성이 있다.

봄날 경치는 안개가 자욱하고 연기가 하얗게 피어오르고, 물은 남빛으로 물든 듯, 산의 빛깔은 점점 푸르러진다. 여름날 경치는 오랜 나무가 하늘을 덮고, 푸른 물결은 잔잔하고, 폭포가 구름을 뚫는 듯하고, 강가에 그윽한 정자가 있다. 가을 경치는 하늘

14 『노자』 1장: 玄之又玄, 衆妙之門.(최진석, 21)

15 조비, 『전론』「논문論文」: 蓋奏議宜雅, 書論宜理, 銘誄尙實, 詩賦欲麗.

16 ㅣ 왕유王維는 「산수결山水訣」과 「산수론山水論」이라는 글을 지었다고 전해진다. 중국 회화 이론가 갈로(거루)葛路에 따르면 이 두 글은 왕유의 이름을 가탁한 글이다. 다만 그는 그 근거를 명확히 제시하고 있지는 않지만, 당송 시대의 단편적이나 훌륭한 견해를 제시한 화론으로 평가하고 있다. 이에 대해서는 갈로(거루)葛路, 강관식 옮김, 『중국 회화 이론사』 돌베개, 2010, 185~187쪽 참조.

의 빛깔이 물과 같고, 숲이 우거져 빽빽하고, 기러기가 가을 강에 날고, 갈대가 모래밭에 무성하다. 겨울 경치는 땅에 눈이 덮이고, 나무꾼은 섶을 지고, 고기잡이배는 해안가에 닿고, 수심이 얕고 모래는 평평하다.

춘 경 즉 무 쇄 연 롱　　장 연 인 소　　수 여 람 염　　산 색 점 청　　하 경 즉 고 목 폐 천　　록 수 무 파　　천 운
春景則霧鎖煙籠, 長煙引素, 水如藍染, 山色漸靑. 夏景則古木蔽天, 綠水無波, 穿雲

폭 포　　근 수 유 정　　추 경 즉 천 색 여 수　　족 족 유 림　　안 홍 추 수　　노 도 사 정　　동 경 즉 차 지 위 설
瀑布, 近水幽亭. 秋景則川色如水, 簇簇幽林, 雁鴻秋水, 蘆島沙汀. 冬景則借地爲雪,

초 자 부 신　　어 주 의 안　　수 천 사 평
樵者負薪, 漁舟倚岸, 水淺沙平.(왕유, 「산수론山水論」)

8분법은 유협의 『문심조룡』 「체성」에 나오는 팔체八體가 있다. "첫째는 단정하고 우아하며, 둘째는 멀고 심오하며, 셋째는 정밀하고 간결하며, 넷째는 밝고 분명하며, 다섯째는 복잡하고 풍부하며, 여섯째는 장대하고 화려하며, 일곱째는 새롭고 기발하며, 여덟째는 가볍고 시류를 좇는다."[17] 여덟 가지 종류에는 둘씩 서로 상대되는 네 가지 조합이 있다.

첫째의 우아함과 일곱째의 기발함은 서로 반대되고, 둘째의 심오함과 넷째의 분명함은 크게 다르고, 다섯째의 복잡함과 셋째의 간결함은 상치되고, 여섯째의 장대함과 여덟째의 가벼움은 서로 어긋난다.(최동호, 346)

아 여 기 반　　오 여 현 수　　번 여 약 천　　장 여 경 괴
雅與奇反, 奧與顯殊, 繁與約舛, 壯與輕乖.(유협, 『문심조룡』「체성」)

두 가지 조합은 분명히 양대 종류로 나눌 수 있다. 우아함 · 분명함 · 복잡함 · 장대함 등 네 가지는 양에 속한다. 기발함 · 심오함 · 간결함 · 가벼움 네 가지는 음에 속한다. 이는 『주역』의 분류 방식과 가깝다. 『주역』은 8괘로 여덟 가지의 기본 물질을 대표한다. 우주 만물은 바로 이 여덟 가지 기본 유형이 진화해온 결과이다. 8괘와 64괘 그리고 384효는 우주 만물을 상징한다. 8괘도 둘씩 서로 짝하여 4조로 이루어지고, 다시 정련하여 음양 2효로 수렴된다. 유협의 8체는 8 · 4 · 2의 조합으로 이미 양강과 음유 이론과 조합을 이룬다. 유협은 8체의 해석을 만족스럽게 하지 못했다. 따라서 아

17 유협, 『문심조룡』「체성體性」: 一曰典雅, 二曰遠奧, 三曰精約, 四曰顯附, 五曰繁縟, 六曰壯麗, 七曰新奇, 八曰輕靡.(최동호, 346)

직 보편적인 적용 가능성을 갖추지 못했다.

　곽린(1767~1831)[18]은 『시품』에서 12분법으로 나누었다. 이는 앞에서 이미 설명했다. (옮긴이 주: 제4장 제7절 제5항) 사공도의 『시품』, 황성黃鉞의 『화품』, 양증경楊曾景의 『서품』은 24분법으로 설명했다. 이도 앞에서 이미 설명했다. 서상영의 『계산금황溪山琴況』도 24분법으로 나누었다. 또 36분법으로 원매의 『속시품』, 허봉은[19]의 『문품』이 있는데, 앞에서 이미 설명했다. 또 108격格으로 나눈 경우로 두몽[20]의 『어례자략語例字略』이 있다. 이 저술에는 심미 유형의 문제만 아니라 심미 유형의 등급 구분까지 다루고 있는데, 이에 대해 뒤에서 이야기하려고 한다.

　이상의 심미 유형의 분류 중 방법론에서 가장 특징적인 것은 사공도의 『시품』이다. 이 책은 주로 앞에서 말한 대로 24시품을 2·4·5로 귀결시켜 요약했다.(옮긴이 주: 제4장 제7절) 수집하는 능력을 잘 보여주고 있다. 24가지 중에 12·8·5·4·2·1을 포함하는 동시에 그것은 36·72·108로 확대 가능하다는 것을 암시하고 있다. 따라서 24품 중에 중국 미학 전체 속의 개별적 분류의 호환성을 직접적으로 이해할 수 있다. 이런 점에서 24품은 기능성이 뛰어나며 다양한 방식의 구분을 받아들일 수 있고 다양한 가변성의 조합을 진행할 수 있으며 품목과 품목을 설명하는 시도 분리될 수도 있고 결합할 수도 있다. 이처럼 기본적 질서가 있고 또 변화하여 고착되지 않으니 중국식 이론의 파악 형식을 잘 갖추고 있다.

　이상의 논의를 종합하면 중국 미학의 심미 유형은 다음과 같이 간단히 요약할 수 있다. 첫째, 양강陽剛과 음유陰柔는 우주 천지로부터 전체적으로 분류한 것이다. 둘째, 신神·일逸·묘妙는 주요 사상과 역사 발전으로부터 전체적으로 분류한 것이다. 셋째,

18 ｜곽린郭麐은 강소(장수) 오강(우장)吳江 출신으로 자가 상백祥伯, 호가 빈가頻加이다. 오른쪽 눈썹이 모두 희어 백미생白眉生 또는 곽백미郭白眉라고도 불리었다. 요내姚鼐의 문하에서 배우고, 완원阮元에게 높은 평가를 받았다. 사장에 뛰어났고, 전각에 조예가 깊었다. 죽석竹石도 그렸으며, 서예는 황정견黃庭堅을 배웠다. 과거에 연연하지 않고 오직 시문과 서화에 전념했다. 저서로 『영분관시집靈芬館詩集』『강행일기江行日記』『당문수보유唐文粹補遺』『형몽사衡夢詞』『부미루사浮眉樓詞』『참여기어懺餘綺語』가 있다.

19 ｜허봉은許奉恩은 청나라 말기 안휘(안후이)성 동성현桐城縣 출신으로 자가 숙평叔平이다. 1862년 전후로 살았는데, 생몰년이 모두 확실하지 않다. 태평천국의 난을 겪으며 여러 곳을 돌아다녔다. 평소 들은 바를 기록한 『풍학도설風壑塗說』 원고를 무림(우린)武林에 보관했으나 잃어버렸다가 또 『요재지이』를 모방하여 서른 해 남짓 만에 지은 저서로 『이승里乘』이 있다.

20 ｜두몽竇蒙은 당나라 때 부풍扶風(지금의 섬서(산시)성 인유(린여우)麟游현) 출신으로 자가 자전子全이다. 관직은 국자사업國子司業을 지냈다. 저서로 『술서부주述書賦注』『술서부어례자격述書賦語例字格』『화습유록畵拾遺錄』 등이 있다.

사계절의 경치는 우주 사이에 있는 천·지·인의 상호 삼투와 운동으로 분류한 것이다. 넷째, 24품은 2·3·4를 단위로 하는 구분법의 전개이다. 다섯째, 108격은 구분이 더 세분화된 전개이다. 이로부터 중국 미학이 우주 천지의 자연 운동을 핵심으로 삼아 전개된다는 것을 알 수 있다.

심미 대상의 구조와 유형은 모두 중국 우주관, 즉 기-음양-오행을 배경과 기초로 하여 진행되고 또 공동성을 갖고 있다. 가장 핵심적인 범주를 살펴보면 양강음유의 유형 또는 신·일·묘의 유형은 모두 신·골·육의 구조를 총체적 파악한 것이다. 심미 대상의 구조는 같지만 유형은 같지 않다. 유형에 대한 파악은 구조 위에 세워진 것이다. 동일한 구조의 심미 대상에 대해 더욱 세밀하게 유형과 풍격을 파악하려면 대상의 각 층위에서 나타나는 특징을 자세히 분석해야 한다. 예컨대 종영의 『시품』에 보이는 구조와 유형의 대응 관계는 다음과 같다.

기氣(신神)	기(기후)	맑고 우아함〔淸雅〕
	기氣	맑고 빼어남〔淸拔〕[21]
	(아雅)의意	깊고 두터움〔深篤〕
체體(골골骨)	체재體裁	아름답고 촘촘함〔綺密〕
	문체文體	화려하고 깨끗함〔華淨〕
	기체其體	화려하고 고움〔華艶〕
	골골骨(氣)	기이함〔奇(高)〕
사辭(육육肉)	문채文彩	높고 화려함〔高麗〕
	사사詞(多)	원통하고 슬픔〔慷慨〕
	조채調彩	푸르고 무성함〔葱菁〕

심미 대상의 신·골·육 구조에서 어떤 것이 가장 두드러진다면, 바로 이 층위가 그 대상의 특징으로 간주할 수 있다. 마찬가지로 그 유형도 주로 이러한 층위의 특징에 따라 결정된다. 따라서 중국 미학에서 심미 대상의 범주 조합은 기본적으로 다음처럼 생겨난다. 구조적 특성을 지닌 실사實詞에 유형적 특성을 지닌 형용사를 첨가하는

21 용례를 살펴보면 '청발淸拔한 기가 있다'는 식으로 쓰인다.

방식이다.

심미 대상의 유형 구분은 높고 낮음의 등급 평가와 좋고 나쁨의 가치 평가를 포함한다. 양자는 통일되어 있다. 좋고 나쁨은 기본이며 좋은 것 위에 또 등급이 있다. 종영이 『시품』에서 칭찬하는 유형은 다음과 같다. 깊다〔深〕, 넓고 깊음〔淵〕, 멀다〔遠〕, 높다〔高〕, 자유롭다〔逸〕, 한가롭다〔閑〕, 담박하다〔淡〕, 우아하다〔雅〕, 전아하다〔典〕, 예스럽다〔古〕, 깨끗하다〔淨〕, 맑다〔淸〕, 참되다〔眞〕, 화려하고 곱다〔華艷〕, 화려하고 아름답다〔華綺〕, 예쁘고 꾸미다〔妍冶〕, 맑고 밝다〔流亮〕, 곱고 치밀하다〔綺密〕, 아름답고 풍성하다〔美贍〕, 풍부하고 넉넉하다〔豊饒〕, 복잡하고 부유하다〔繁富〕, 뚜렷하고 빛나다〔彪炳〕, 푸르고 무성하다〔葱菁〕, 뚜렷하고 밝다〔鮮明〕 등.

비판하는 유형은 다음과 같다. 얄팍하다〔淺〕, 어리고 약하다〔嫩弱〕, 가볍고 교묘하다〔輕巧〕, 투박하고 곧다〔質直〕, 평범하고 속되다〔凡俗〕, 밋밋하게 아름답다〔平美〕, 비천하고 급하다〔鄙促〕, 비천하고 곧다〔鄙直〕, 문드러지고 길게 끈다〔靡曼〕, 번잡하고 거칠다〔繁蕪〕, 엄격하고 끊는다〔峻切〕, 맑은 듯 속인다〔淑詭〕 등.

두몽이 『「술서부述書賦」어례자격語例字格』에서 비판하는 범주는 다음과 같다. 무질서하다〔不倫〕: 앞에서 진하고 뒤에서 엷으며 반은 못 되고 반은 이룬다, 마싹 마르다〔枯槁〕: 북쪽으로 가고자 하나 남쪽으로 돌아오고 기맥이 끊어져 이어지지 않는다, 어리고 약하다〔嫩〕: 힘이 마음을 따르지 못하다, 가볍다〔薄〕: 원만하게 갖추지 못하여 부족하다, 성기다〔疏〕: 음양이 서로 어긋나서 반대되다, 겁내다〔怯〕: 글을 쓰는 데에 용맹스럽지 못하다, 두렵다〔畏〕: 이유도 없이 부끄러워하고 말을 더듬는다, 지다〔雌〕: 기운이 부족하다, 반질반질하다〔滑〕: 풍채가 제대로 갖추지 못하다, 싱겁다〔寬〕: 성글고 산만하여 단속하지 못한다.

좋은 범주 등급은 앞에서 이미 설명했던 『시품』『화품』『서품』『곡품』처럼 상품·중품·하품으로 나눈다. 가치 등급에서 가장 깊은 의미가 있는 것은 신神·일逸·묘妙이다. 이것은 세 가지 유형이기도 하고 또 세 가지 등급이기도 하다. 어떤 것이 최고 등급인지 아직 정론이 없다. 심미 구조로 말하면 세 가지는 모두 신·골·육 중 신에 속하기 때문이다. 심미 유형에서 말하면 신은 유가의 신이고, 일逸은 도가의 신이고, 묘는 시민 취미(취향)의 신이다. 따라서 유가 미학은 신을 제일로 치고, 도가 미학은 일逸을 제일로 치고, 시민 취미(취향)는 묘를 제일로 친다. 고대 사회를 총체적으로 논의하면 사회는 등급 사회이므로 심미 유형에도 등급 구분이 있다. 문화 철학에는 총체적

지향이 있다. 이 때문에 심미 유형의 등급 구분에도 총체적인 경향이 있다. 이것은 특별히 양강음유로부터 반영된다. 유협의 팔체는 아정雅正을 제일로 치고 양강을 중시한다면, 사공도의 24품은 웅혼함을 제일로 치고 여전히 양강을 중시한다. 문화에서 양은 하늘이 되고, 음은 땅이 되고, 군주는 양이고, 신하는 음이기 때문이다. 심미 유형은 우주의 도를 반영해야 한다.

3. 심미 창조 범주

심미 창조 범주는 다음과 같은 몇 가지 측면으로 이루어진다. 첫째, 심미 대상은 왜 생겨나는가? 둘째, 심미 대상은 어떻게 생겨나는가? 그 과정은 어떠한가? 셋째, 창조 과정은 통제할 수 있는가 없는가?

사람은 왜 심미 대상을 창조하는가? 가장 이른 시기에 나온 '시언지詩言志'로 설명해보자. 여기서 지志는 유가의 지이고, 정치적 목적을 위한 것이다. 창조 주체로서 개인은 외재적인 사회의 이익을 위해 기여한다. 여기서 사회-이성의 범주가 도출되었다. 예컨대 선진 시대의 문물로 선한 덕을 밝혀 더욱 빛나게 한다는 문물소덕文物昭德(『좌씨전』환공 2년), 한유의 문이 도를 실어야 한다는 문이재도文以載道, 유종원의 문이 도를 밝혀야 한다는 문이명도文以明道, 백거이의 군주·백성·때·일을 위해 문을 지어야 한다는 위군위민위시위사이작爲君爲民爲時爲事而作 등등이 있다. 일련의 이 주장들은 모두 뜻을 말하고 도를 실어 나르는 '언지재도言志載道' 계열로 귀결될 수 있다. 이러한 부류의 창작을 평가하는 기준은 사회의 효과에 있다.

사마천이 분노를 쏟아내어 책을 쓰는 것은 개인의 심리적 평형을 위해서였다. 모든 것이 이것을 기준으로 삼으면 '언지재도'의 사회-이성 형태와 다르며, 개인-격정 형태이다. 여기서 다음과 같은 다른 종류의 미학 범주가 도출된다. 즉 길게 노래하다 그것으로 모자라 통곡하는 장가당곡長歌當哭, 기울어지면 울게 되는 불평즉명不平則鳴, 시로 감정을 불러내는 시이빙정詩以聘情, 곤경에 처한 후에야 시문이 공교해지는 궁이후공窮而後工, 광기를 드러내며 크게 울부짖는 발광대규發狂大叫 등등이 있다.

이들은 감정을 밖으로 쏟아내는 '분정설분噴情泄憤' 형태로 귀결될 수 있다. 그것의 철학적 기초는 굴원의 「이소」이다. 육기의 시는 정을 따라 나와 곱고 화려하다는 '시연

정이기미詩緣情而綺靡'에서 송나라의 글쓰기를 즐거움으로 삼는 '사서위락寫書爲樂'에 이르기까지 모두 개인의 흥취를 드러내는 것을 창작 동기로 정형화시켰다. 육기의 경우 개인을 중심으로 하지만 또 꼭 가슴에 가득 찬 응어리를 어쩔 수 없이 쏟아내는 것이 아니라 평화로운 가운데에 온유한 사랑의 마음에서 창작이 일어날 수 있고, 생활의 한가로운 정감에서 창작이 기원할 수 있다.

이로 인해 일련의 범주가 생겨날 수 있다. 즉 감정을 풀어내는 서정抒情, 먹을 가지고 희롱하는 희묵戲墨, 뜻을 풀어내는 사의寫意, 고요한 뜻의 염지恬志, 한적한 마음의 적심適心, 글을 가지고 노는 완문玩文 등이 있다. 이들은 모두 정을 표현하고 뜻을 묘사하는 서정사의형抒情寫意型으로 귀결시킬 수 있다. 자세히 나누어보면 서정사의는 응당 두 가지 유형이 있을 수 있다. 하나는 송나라 문인의 취미를 바탕으로 생겨난 고아한 일기逸氣로 이는 도가이고 불교이고 선종의 취향에 속한다. 다른 하나는 송·원·명·청의 시민 취미(취향)를 바탕으로 세워지고 감각 기관의 즐거움에 집중되었다. 주요한 범주는 동심·지정至情·성령性靈·본색本色·첨신尖新·직로直露·이속俚俗 등이 있다.

지금까지 논의를 종합하면 심미 창조의 동력은 바로 유가·굴원·도가·선·시민 사상이라는 중국 문화의 다섯 가지 큰 줄기에서 나왔다고 할 수 있다. 이 다섯 가지 큰 줄기는 앞에서 말한 대로 심미 주체 심리의 움직임에서 다른 점이 있다. 각자의 특징을 뚜렷하게 드러내기 위해 우리는 정체 기능의 주체 심리의 여러 구성 요소를 각각 하나의 용어를 통해 다섯 가지 큰 줄기의 특질을 나타내고자 한다. 즉 유가의 뜻을 말하는 언지(言)志, 굴원의 분노를 쏟아내는 발분(發)憤, 도가·선종의 정감을 펼치는 서정(抒)情, 시민의 참다운 취미인 진취(眞)趣가 그것이다.

지志·분憤·정情·취趣는 창조의 주체의 동인일 뿐이다. 주체의 동인은 어떻게 생겨나는가? 유가의 전통에는 '흥'이 있다. "흥이란 일어나는 것이다[興者, 起也]." 도가 전통에는 만나는 '우遇'가 있고 불교의 전통에는 '인연[緣]'이 있고 굴원의 「이소」 전통에는 밖으로 드러내는 '발發'이 있고 민간 전통에는 내가 느끼는 '감感'이 있고, 명청 사상에는 '성령'이 있다. 이들 범주가 모두 창작 사유가 생겨나는 그 순간을 말하고 있다. 이때는 기본적으로 심리의 문제이지 심리의 사상적 동인의 문제가 아니다. 이러한 범주들은 그 유래와 기원이 있다고 하더라도 그것을 사용한 뒤에 결코 어떤 학파나 어떤 유파의 표지 없이 서로 통용할 수 있다.

창작의 사유가 진출할 때를 파악하는 범주로 위에서 언급한 것 외에 부딪치는 '촉觸',

만나는 '회會', 호응하는 '응', 합치되는 '계契' 등이 있다. 중국 미학은 특별히 심미 창조 중의 홍발감동興發感動을 중시한다. 그것은 심미 창조가 생겨날 수 있는 관건이다.

> 동각에서 매화를 보니 때의 감흥이 일어나니, 양주의 하손도 어쩌면 이러하니.
>
> 동 각 관 매 동 시 흥 환 여 하 손 재 양 주
> 東閣觀梅動時興, 還如何遜在揚州.
>
> (두보, 「화배적등촉주동정송객봉조매상억견기和裴迪登蜀州東亭送客逢早梅相憶見寄」)

> 산수의 아름다움은 눈으로 보고 마음에 담아 필묵 사이로 나타나는 것이니, 홍 아닌 것이 없을 따름이다.
>
> 산 수 지 승 득 지 목 우 제 심 이 형 어 필 묵 지 간 자 무 비 흥 이 이 의
> 山水之勝, 得之目, 寓諸心, 而形於筆墨之間者, 無非興而已矣. (심주, 「서화회고書畵匯考」)

> 인정의 느낌(부대낌)은 그만두고자 하여도 그럴 수 없고, 마음이 펼치는 바는 접촉하면 드러난다.
>
> 인 정 지 감 욕 파 불 능 심 지 소 선 유 촉 즉 발
> 人情之感, 欲罷不能, 心之所宣, 有觸卽發. (요화姚華, 「곡해일작曲海一勺」)

> 어떤 때에 정감과 경물이 만나면 순식간에 수많은 말들이 마치 물이 동쪽으로 흘러들어가듯 사람의 넋을 빼앗아간다.
>
> 유 시 정 여 경 회 경 각 천 언 여 수 동 주 령 인 탈 백
> 有時情與景會, 頃刻千言, 如水東注, 令人奪魄. (원굉도, 「서소수시序小修詩」)

> 감정이란 대상과 만남으로 움직이는 것이다. …… 그러므로 만나는 것은 물이고, 움직이는 것은 감정이다. 감정이 움직이면 마음이 모이고, 마음이 모이면 정신이 합치되고, 정신이 합치되면 소리가 난다. 이른바 깃드는 곳에 따라 드러난다는 것이다.
>
> 정 자 동 호 우 자 야 고 우 자 물 야 동 자 정 야 정 동 즉 회 심 회 즉 계 신 계 즉 음 소 위 수
> 情者, 動乎遇者也. …… 故遇者物也, 動者情也. 情動則會, 心會則契, 神契則音, 所謂隨
> 우 이 발 자 야
> 寓而發者也. (이몽양, 『공동집空同集』)

심미 창조에는 이성으로 통제되는 측면이 있기도 하고 이성으로 통제될 수 없는 측면도 있다. 바로 이러한 측면이 세계 미학에서 중시되어온 영감의 문제와 관련된다.

중국 미학은 통제할 수 없는 측면의 사유를 매우 중시한다. 흥興·우遇·연緣·발發·시時·감感·회會·응應·계契 등은 모두 심미 창조의 특정을 깊이 가진 범주에 포함된다. 이러한 범주를 전체적으로 귀납하면 이러한 범주를 대표할 수 있는 하나의 범주를 뽑아낼 수 있는데, 이것이 바로 감과 흥을 합친 '감흥感興'이다.

돌발성을 지닌 홍발감동은 창조적 충동을 낳고 이어서 바로 창조 과정을 진행시킨다. 중국 미학에서 창조 과정에 대한 인식은 예술 장르(시·서·화·소설)에 따라 주체의 사상(유·도·선·명청 사상)에 따라 차이가 생긴다. 이는 대체로 서로 같은 몇 가지 단계로 귀납할 수 있다. 첫째, 마음이 텅 비고 고요한 허정虛靜에 들어가는 단계, 둘째 정신과 사물이 함께 노니는 단계, 셋째, 의상이 형성되는 단계, 넷째 예술적 형상으로 바뀌는 단계이다.

심미 창조는 먼저 영혼의 활동이다. 이 영혼의 활동이 전개할 수 있는 전제는 허정이다. 중국 철학은 선진 시대에서 시작되어 각 학파가 모두 허정의 중요성을 이야기했다. 『순자』「해폐」에서 허일이정虛一而靜을 이야기한다.

> 마음은 안에 품지 않은 적이 없지만 이른바 비우는 '허'한 상태가 된다. 마음은 갈라지지 않은 적이 없지만 이른바 하나가 된 '일'의 상태가 된다. 마음은 움직이지 않은 적이 없지만 고요한 '정'의 상태가 된다.(이운구, 2: 173)
>
> 심미상부장야 연이유소위허 심미상불량야 연이유소위일 심미상부동야 연이유
> 心未嘗不藏也, 然而有所謂虛. 心未嘗不兩也, 然而有所謂一. 心未嘗不動也, 然而有
>
> 소위정
> 所謂靜.(『순자』「해폐解蔽」)

다만 마음속의 '장'藏(선입관)·'양'兩(복잡한 사상)·'동'動(사유의 혼란)을 괄호로 치고 '허일이정'의 상태에 들어가야만 우주 진리를 인식하는 전제를 갖추게 된다.

『노자』는 "마음 비움을 철저하게 완전히 하고 고요함을 착실히 지키고"[22] "그윽한 거울(마음)을 깨끗하게 닦아내야 한다."[23]고 말한다. 『장자』가 "도는 오직 마음을 비우는 곳에 모인다."[24]고 하고, 고요한 마음의 거울[25]을 말한다. 이도 허정을 도를 살피는

22 『노자』 16장: 致虛極, 守靜篤.(최진석, 145)

23 『노자』 10장: 滌除玄覽.(최진석, 89)

24 『장자』「인간세」: 唯道集虛.(안동림, 114; 안병주·전호근, 1: 161)

25 | 『장자』「천도」에는 성인聖人의 고요한 마음에 대한 다음과 같은 구절이 보인다. "水靜猶明, 而況精神聖人

전제로 보고 있다. 불교는 '공'을 강조한다. 소식의 말로 하면 바로 "조용해져야 모든 움직임들을 이해할 수 있게 되고 텅 비어 있어야 모든 경지를 받아들일 수 있다."[26] 이러한 문화의 보편적 배경 아래에서 허정은 순조롭게 심미 창작의 심리적 전제가 되었다. 유협도 비슷한 논의를 펼쳤다.

> 녹로로 도자기를 빚듯이 문학적 상상력을 길러야 하는데, 귀중한 것은 바깥 사물에 흔들리지 않게 비움과 고요함에 있다. 오장을 치우고 씻어내며, 정신을 맑고 하얗게 해야 한다.(최동호, 330)
>
> 도균문사 귀재허정 소약오장 조설정신
> 陶鈞文思, 貴在虛靜. 疏瀹五臟, 澡雪精神.(유협, 『문심조룡』「신사神思」)[27]

이것은 문장을 논한 것이다. 포안도[28]는 그림에 대해 비슷한 주장을 펼쳤다.

> 가슴에서 세속의 때를 깨끗이 씻어내고 기에서 뜨거운 기운을 없앤 뒤에, 붓을 잡으니 마치 깊은 산에 있는 듯하고 머무는 곳은 들이나 골짜기와 같다.
>
> 부유흉척진애 기소연화 조필여재심산 거처여동야학
> 夫惟胸滌塵埃, 氣消煙火, 操筆如在深山, 居處如同野壑.
>
> (포안도, 「학화심법문답學畫心法問答」)

비움과 고요함의 허정은 심미 창조에서 이렇게 중요하다. 이 때문에 허虛·정靜·공空·무無·적寂을 둘러싸고 일련의 범주가 생성되었다. 예컨대 마음에 품어 쌓아두는 '장藏'에서 마음을 맑게 하는 '징회澄懷', 가슴속을 씻어내는 '척흉滌胸', 보고 듣는 것

之心靜乎. 天地之鑑也, 萬物之鏡也(물이 고요하여도 오히려 밝고 맑은데 하물며 밝고 정밀하고 신묘한 성인의 마음이 고요한 경우이겠는가. 성인의 고요한 마음이야말로 천지를 있는 그대로 비추는 거울이며, 만물을 빠짐없이 비추는 거울이다)."(안동림, 345)

26 소식, 「송참료사送參寥師」: 靜故了群動, 空故納萬境.

27 | 『문심조룡』에서 '신사神思'란 문학 창작에서 근본이 되는 영묘하면서도 불가사의한 정신의 작용으로서 '문학적 상상력'을 가리킨다. 따라서 「신사」는 문학 창작에 대한 상상력을 창작 활동의 근본으로 보고 있다. 성기옥 옮김, 『문심조룡』 지식을만드는지식, 2000, 188쪽 참조.

28 | 포안도布顔圖는 청나라 사람으로 자가 소산嘯山, 호가 죽계竹溪이다. 관직은 수원성부도통綏遠城副都統을 지냈다. 시에 조예가 깊었고, 그림을 좋아했으며 금琴을 잘 탔다. 산수화를 장진악張振岳에게 배우고, 그림을 그리는 데에 장법章法을 가장 중시하였다. 그의 그림은 다양한 것을 담고 있지만 어지럽지는 않았다고 평가된다.

을 거두어들이는 '수시반청收視反聽' 등이 도출되었다. 하나로 하는 '일一'에서 정신을 모으고 기를 고요하게 하는 '응신정기凝神靜氣', 뜻을 쓰더라도 나뉘지 않는 '용지불분用志不分', 고요히 생각을 집중하는 '적연응려寂然凝慮', 사려를 끊고 정신을 집중하는 '절려응신絶慮凝神' 등이 도출되었다.

허정 다음에 정식으로 창작의 심리 활동이 시작된다. 바로 '신유神遊'이다. 유협의 말이다. "사유의 이치가 오묘하고 정신이 사물과 함께 노닌다."[29] 신유는 먼저 내심이 외재적 세계를 고찰하고 두루 돌아다닌다. 사마상여는 부賦의 창작을 이렇게 말했다. "부를 창작하는 시인의 마음은 우주를 감싸 안는다."[30] 육기는 문의 창작을 이렇게 말했다.

> 눈으로 보고 귀로 듣는 것을 거두어들이고 사색에 몰두하여 널리 물으니, 정신은 사방 천지를 달리고 마음은 만 길을 노닐게 된다네.(이규일, 33)
>
> 수 시 반 청 탐 사 방 신 정 무 팔 극 심 유 만 인
> 收視反聽, 耽思傍訊, 精騖八極, 心遊萬仞.(육기, 『문부』)

한졸[31]은 그림의 창작을 이렇게 말했다.

> 조화와 말없이 일치되어 도와 기틀을 함께하니, 붓을 잡으면 수많은 온갖 상象이 흘러 들고, 붓을 휘두르면 천 리를 쓸어낸다.
>
> 묵 계 조 화 여 도 동 기 악 관 이 잠 만 상 휘 호 이 소 천 리
> 默契造化, 與道同機, 握管而潛萬象, 揮毫而掃千里.(한졸, 『산수순전집山水純全集』)

호응린(1551~1602)[32]은 시의 창작을 이렇게 말했다.

29 유협, 『문심조룡』「신사」: 思理爲妙, 神與物遊.(최동호, 329)

30 유흠, 『서경잡기西京雜記』 권2: 賦家之心, 包括宇宙.(김장환, 131) | 번역은 김장환 옮김, 『서경잡기: 서한사회에 관한 132편의 견문록』, 예문서원, 1998 참조.

31 | 한졸韓拙은 송나라 때 하남河南 남양南陽(지금의 하남(허난)성 남양(난양) 南陽시) 출신으로 자가 순전純全, 호가 금당琴堂 또는 만서전옹晩署全翁이다. 11세기 말에서 12세기 초에 살았다고 하나 생몰년이 확실하지 않다. 선화宣和 연간(1129~1125)에 화원의 지후祗侯를 지냈으며, 산수와 괴석怪石을 잘 그렸다. 저서로 『산수순전집山水純全集』이 있다.

32 | 호응린胡應麟은 명 제국 말기 난계蘭溪(지금의 절강(저장)성 난계(란시)蘭溪시) 출신으로 자가 원서元瑞, 호가 소실산인少室山人, 별호가 석양생石羊生이다. 명 말의 저명한 학자이자 시인이자 문예 비평가로서 문헌학·사학·시학·소설과 희극 방면에도 뚜렷한 성취를 이루었다. 일생 학문에만 전념하며 많은 저술

사유는 드넓은 공간을 돌아다니고, 정신은 영원한 시간 속을 노닌다.(기태완 외, 309)[33]

탕 사 팔 황　신 유 만 고
蕩思八荒, 神遊萬古.(호응린胡應麟, 『시수詩藪』 권5)

　　신유는 일종의 상상이다. 한편으로 작가의 모든 경험을 끌어들여서 물상을 선명하고 생생하게 드러나도록 한다. 다른 한편으로 자신의 경험을 초월하여 마음이 마땅히 있어야 하는 논리에 따라 자신이 아직 경험한 적이 없는 물상을 만들어내며 아울러 아직 있지 않았던 물상을 생생하게 살아 움직이게 한다. 이 때문에 신유는 심미 창작 중 특수한 심유心遊로 현실 세계를 노니는 외유外遊와 다르고, 이론과 실용의 사고와 다르다. 신유는 모든 심리 기능을 발휘하여 우주 만물의 전체를 받아들이는 심미 사유이다. 따라서 신유는 심心을 주체로 하고 유遊를 기능으로 하고, 세계를 대상으로 하는 일련의 범주를 낳을 수 있었다. 즉 신유神遊·심유心遊·내유內遊·신사神思·심상心想·현람玄覽·상상想象 등이 있다.

　　"사유는 드넓은 공간을 돌아다니고, 정신은 영원한 시간 속을 노닌다."는 것은 외재적 물상과 구별되는 흉중의 예술 의상을 형성하고, '정신이 사물과 노닐고' '우주를 감싸안는' 것은 마지막으로 특정한 심중의 의상으로 전형화되어야 한다. 마음속 의상이 나타나서 완성되고 생생하려면 중요한 표지가 있다. 즉 의상의 신을 얻는 것이다. 그것은 두 가지 측면을 포괄한다. 첫째, 의상에는 형이상학적인 깨달음이 있다. 둘째, 자기 자신이 의상으로 대상화되는 것이다.

　　먼저 두 번째 측면을 말해보자. 내유할 때 정감과 생기가 가득 찬 상태가 된다. "산에 오르면 온 산에 정감이 가득하고, 바다를 보면 온 바다에 뜻이 넘친다."[34] 정감이 이입되면서 사람도 경물 속으로 깊숙이 들어가는 듯하며, 심지어 자신을 잊어버리고 마치 사물 속에 들어간 듯하다. 문동은 대나무를 그리며 이렇게 말했다. "멍하니 자기 자신을 잊고, 자신이 대나무와 하나가 되었다."[35] 나대경(1196~1252?)도 풀과 벌레를 그

을 남겼다. 저서로 『시수詩藪』『소실산방필총정집少室山房筆叢正集』『소실산방유고少室山房類稿』등이 있다.

33 ｜ 호응린의 『시수』 국역본으로 기태완 외 역주, 『호응린의 역대한시비평』, 성균관대학교 출판부, 2005로 나와 있다.

34 유협, 『문심조룡』 「신사」: 登山則情滿於山, 觀海則意溢於海.(최동호, 330)

35 소식, 『소동파집蘇東坡集』 전집前集 권16 「서조보지소장여가화죽書晁補之所藏與可畵竹」: 嗒然遺其身, 其身與化竹.

리면서 다음을 느꼈다.

내가 풀벌레가 된 건지, 풀벌레가 내가 된 건지 모르겠다.

<ruby>不<rt>부</rt></ruby><ruby>知<rt>지</rt></ruby><ruby>我<rt>아</rt></ruby><ruby>之<rt>지</rt></ruby><ruby>爲<rt>위</rt></ruby><ruby>草<rt>초</rt></ruby><ruby>蟲<rt>충</rt></ruby><ruby>耶<rt>야</rt></ruby>, <ruby>草<rt>초</rt></ruby><ruby>蟲<rt>충</rt></ruby><ruby>之<rt>지</rt></ruby><ruby>爲<rt>위</rt></ruby><ruby>我<rt>아</rt></ruby><ruby>耶<rt>야</rt></ruby>. (나대경, 『학림옥로鶴林玉露』)

이어는 희곡 속의 등장 인물을 창작할 때를 논하면서 이렇게 말했다.

한 사람을 대신하여 말을 하려면 먼저 한 사람을 대신하여 마음을 확립해야 한다. 꿈을 오고 가고 정신이 자유롭게 노닐지 않는다면 어떻게 다른 사람의 처지에 놓일 수 있겠는가? 어쨌든 마음을 먹고서 단정하게 굴려면 내가 처지를 바꿔서 단정한 생각을 대신해야 하고, 반대로 마음을 먹고서 나쁘게 굴려면 내가 원칙을 내려놓고 방편을 따라 잠시 사특하고 치우친 생각을 해봐야 한다.[36]

欲代此一人言, 先代此一人立心, 若非夢往神游, 何謂設身處地, 無論立心端正者, 我當設身處地, 代爲端正之想. 卽遇立心邪辟者, 我亦當舍經從權, 暫爲邪辟之思.

(이어, 『한정우기』)

회화와 희곡을 창작하며 상황과 처지를 바꿔서 생각할 때 자신이 사물과 함께 노니는 '신여물화身與物化'는 바로 고개지가 말한 대로 마음이 생각을 옮겨가며 오묘함을 터득하는 '천상묘득'[37]이다. 마음속 의상이 활발하게 살아 움직일 수 있는 이유는 바로 작가가 '자신이 사물과 함께 노니는' 데에 있다. 작가가 의상 자체가 되려면 작가는 마음이 없어 의상의 마음을 마음으로 삼으며, 작가는 본성이 없어 의상의 본성을 본성으로 삼는다. 따라서 의상이 마음 내면의 살아 있는 형상으로 되었다. 정신이 사물과 노

36 ㅣ 이 부분의 번역과 맥락은 유위림(류웨이린)劉偉林, 심규호 옮김, 『중국문예심리학』, 동문선, 1999, 551쪽 참조.

37 ㅣ '천상묘득遷想妙得'은 고개지의 『위진승류화찬魏晉勝流畵贊』에 나오는 개념이다. 관련 구절은 다음과 같다. "凡畵, 人最難, 次山水, 次狗馬, 臺榭, 一定器耳, 難成而易好, 不待遷想妙得也. 此以力不能差其品也." '천상'이란 생각을 옮긴다는 뜻으로, 예술적 상상을 이용하고 발휘하는 것이다. '묘득'이란 묘를 얻음, 즉 작품의 아름다움을 얻는 것이라고 할 수 있다. 따라서 '천상묘득'은 예술적인 상상을 발휘하여 작품 속에서 묘한 아름다움을 얻어내야 한다는 의미이다. (류웨이린, 심규호 옮김, 251)

니는 신여물화神與物化에서 작가의 신이 상상하는 사물과 융합하여 일체가 되고, 어느 것이 나(작가)인지, 어느 것이 물(의상)인지 알지 못한다. '신여물화'라는 신유의 예술 활동이 성공을 거두는 지표로 일군의 범주가 생겨나게 되었다. 마음이 생각을 옮겨가며 오묘함을 터득하는 '천상묘득遷想妙得', 사물과 나의 경계를 잊는 '물아양망物我兩忘', 다른 사람을 대신하여 마음을 세우는 '대인입심代人立心', 모습을 본떠서 마음을 취하는 '의용취심擬容取心' 등이 있다.

사람이 사물과 함께 노니는 '동화'는 의상의 정신을 얻을 뿐만 아니라 동시에 우주의 이치를 터득하게 된다. 내심의 의상을 오묘하게 터득하는 것은 우주 이치의 깨달음 위에 가능해진다. 이것이 바로 유협이 말한 "사물은 모습(외관)에 따라 눈에 들고, 마음은 이치에 반응한다."[38]는 것이다. 곽약허는 "정신을 집중하여 멀리 생각하고, 사물과 깊숙하게 통한다."[39]라고 하고, 사공도는 "도와 함께 나아가니 손만 대면 봄이 된다."[40]라고 하고, 한졸은 "조화와 말없이 일치되어 도와 기틀을 함께한다."[41]고 했다. 이는 모두 의상과 형이상학적 우주의 도의 관계를 말하고 있다. 이를 유가로 말하면 곧 두보의 "천지에 머나먼 만 리를 보는 눈, 계절의 변화에 백 년을 읽는 마음"[42]이다. 도가로 말하면 곧 혜강의 "눈으로 돌아가는 기러기 전송하고, 손으로 오현금을 타네. 천지를 살펴서 스스로 깨달으니, 마음은 태현太玄에서 노니네."[43]라는 것이다. 불교로 말하면 왕유의 "산하는 천안天眼 속에 있고 세계는 법신法身 안에 있다."[44]라는 것이다.

도연명의 시를 살펴보자.

38 유협, 『문심조룡』「신사」: 物以貌求, 心以理應.(최동호, 333)

39 곽약허, 『도화견문지圖畵見聞志』권3: 凝神遐想, 與物冥通.(박은화, 270) Ⅰ이하 『도화견문지』의 번역은 곽약허 지음, 박은화 옮김, 『도화견문지』, 2005 참조. 이 구절은 곽약허가 산수와 나무, 바위를 잘 그린 남송 때의 화가 송해宋澥에 대한 품평 속에 들어 있다.

40 사공도, 『이십사시품』「자연」: 俱道適往, 着手成春.(최재혁, 285; 안대회, 288)

41 한졸, 『산수순전집』: 默契造化, 與道同機.

42 Ⅰ두보, 「춘일강촌春日江村」제1수에 보이는 구절로 원문은 다음과 같다. "農務村村急, 春流岸岸深. 乾坤萬里眼, 時序百年心. 茅屋還堪賦, 桃源自可尋. 難難賤生理, 飄泊到如今."

43 Ⅰ혜강, 「수재로 임명된 형 공목이 군에 들어감에 보내는 시〔兄秀才公穆入軍贈詩〕」제15수에 보이는 구절로 원문은 다음과 같다. "目送歸鴻, 手揮五弦, 俯仰自得, 游心太玄." Ⅰ번역은 혜강, 한흥섭 옮김, 『혜강집』, 소명출판, 2006, 24쪽 참조.

44 Ⅰ왕유, 「여름날 청룡사에 들러 조선사를 뵙고〔夏日過靑龍寺謁操禪師〕」의 한 구절로 원문은 다음과 같다. "龍鍾一老翁, 徐步謁禪宮. 欲問義心義, 遙知空病空. 山河天眼裏, 世界法身中. 莫怪銷炎熱 能生大地風." Ⅰ번역은 박삼수 옮김, 『왕유시전집』, 현암사, 2008, 531쪽 참조.

동쪽 울타리 밑에서 국화 꽃잎 따는데 한가로이 남산이 보이네.

산 기운은 저녁 되어 더욱 아름답고 나는 새들은 서로 더불어 돌아오네.

여기에 참된 뜻이 있어 말하려다 이미 말을 잊었네.

채국동리하　유연견남산　산기일석가　비조상여환　차중유진의　욕변이망언
採菊東籬下, 悠然見南山. 山氣日夕佳, 飛鳥相與還. 此中有眞意, 欲辨已忘言.

(도연명, 「음주」)

　　이는 구상 속에서 우주의 오묘한 이치를 몸으로 깨닫는 것이다. 이 때문에 사람이
사물과 하나 되는 동화의 과정은 의상의 정신을 얻었을 뿐만 아니라 동시에 우주의
이치를 터득하게 된다. 이는 또한 마음이 드넓고 그윽한 도의 경지에서 노니는 '유심태
현遊心太玄'이기도 하다.
　　『노자』에서 말했다. "그윽하고 그윽하니, 모든 오묘함이 드나드는 문이여."[45] 중국
문화에서 기의 우주는 '태현太玄'이 변화가 많고 생동적인 공령空靈 특성을 결정지었다.
사람과 사물이 하나가 되는 동화의 물아양망도 변화가 많고 생동적인 현묘한 이치가
작동하는 배경에서야 더욱 깊고 두터워졌다. 신여물화와 유심태현은 같이 심미 창조가
영혼 속에서 완성되는 것을 상징한다. 이는 운치 너머의 정취에 따른 내면의 의상이
생동감 있고 활발발하게 드러나는 것을 포함한다. 이러한 형이상학적 깨달음과 관련해
서 일련의 개념이 있다. 마음이 드넓고 그윽한 도의 경지에서 노니는 유심태현遊心太玄,
호응과 이해를 통해 우주의 신묘함에 감응하는 응회감신應會感神, 신묘함을 초월하여
이치를 터득하는 신포리득神超理得, 영감적인 교통에 뜻을 두는 의우영통意于靈通, 형상
너머의 형상, 운치 너머의 정취 등이 있다.
　　심미 창조의 마지막 결과는 마음속에 품고 있는 내재적인 사유의 의상이 예술 작품
속의 형상으로 외화되는 것이다. 따라서 심미 창조의 신유神遊도 개별 예술 장르의 형
식적 매개에 따라 차이가 있으며 독특한 형식의 파악과 의상의 출현이 함께 결합하게
된다. 문학에서 의상과 문학 언어의 관계로 나타난다. "정신은 가슴에 있으므로 의기意
氣가 중요한 부분을 거느리고, 사물은 눈과 귀의 감각에 따르면 문장의 말이 중추中樞를
맡는다."[46] 뒤이어 한편으로 의상이 집중될수록 "감정이 어렴풋하다가 더욱 선명해지

45 『노자』 1장: 玄之又玄, 衆妙之門.(최진석, 21)
46 유협, 『문심조룡』 「신사」: 神居胸臆, 而志氣統其關鍵, 物沿耳目, 而辭令管其樞機.(최동호, 329)

고, 모든 물상이 환하게 떠오른다."[47] 다른 한편으로 적합한 말을 찾아내어 의상을 나타내어야 한다.

> 깊이 잠겨 있는 말은 끌어내기 어려운데,[48] 물속에 헤엄치며 노는 물고기를 낚시에 걸어 깊은 물속에서 꺼내는 것과 같다. 아름다운 글은 쓰기가 쉽지 않다. 마치 하늘 나는 새를 주살로 잡아 두터운 구름에서 끌어내리는 것과 같다. (이규일, 33)
>
> 침 사 불 열 약 유 어 함 구 이 출 중 연 지 심 부 조 련 편 약 한 오 영 격 이 추 증 운 지 준
> 沈辭怫悅, 若游魚銜鉤, 而出重淵之深. 浮藻聯翩, 若翰鳥纓繳, 而墜曾雲之峻.
>
> (육기, 『문부』)

> 정신을 집중하고 생각을 고요하게 하고, 글자 꼴의 대소·굴곡·평직, 글자의 움직임 과 힘의 맥이 서로 잘 연결되는지를 미리 생각해야 하니, 뜻은 붓보다 앞에 있어야 한다.
>
> 응 신 정 사 예 상 자 형 대 소 언 앙 평 직 진 동 령 근 맥 상 련 의 재 필 전
> 凝神靜思, 預想字形大小, 偃仰平直, 振動令筋脈相連, 意在筆前.
>
> (왕희지, 「제필진도후題筆陳圖後」)

예술 작품으로 외화되려면 가장 마지막으로 '손'이 실현하여 예술 형식으로 완성된다. 소식은 심미창조란 "마음에 환하게 드러나 똑똑하고 분명해야" 할 뿐만 아니라 "손에도 환하게 드러나 똑똑하고 분명해야 한다."[49]고 하였다. 왕국유(왕궈웨이)는 이렇게 말했다. "'붉은 살구나무 가지 끝에 봄기운이 아우성치네.'는 '뇨闹'란 한 글자를 써서 경계가 완전히 나타났다. '구름이 흩어지고 달이 나오니, 꽃이 그림자를 희롱하네.'는 '농弄'이란 한 글자를 써서 경계가 완전히 드러났다."[50] 이는 의상이 문자를 통해 예술 형상으로 전화되어 완성된다는 것을 강조한다. 여기도 일군의 범주가 구성된다.

47 육기, 『문부』: 情瞳曨彌鮮, 物昭晰而互進. (이규일, 33)

48 불열怫悅은 원래 울적하고 답답하다는 불욱怫郁의 뜻이다. 이선李善의 주석에 따라 '꺼내기 어렵다'는 난출 難出로 풀이한다.

49 소식, 「답사민사서答謝民師書」: 求物之妙, 如系風捕影, 能使是物了然于心者, 盖千萬人而不一遇也. 而况能 使了然于口与手者乎?「답사민사서」는 「답사민사추관서答謝民師推官書」라고도 한다. 구양수는 여기서 나 아가 "了然于心, 了然于口, 了然于手."를 말했다고 한다.

50 왕국유(왕궈웨이), 『인간사화』: '紅杏枝頭春意闹', 着一'闹'字而境界全出. '雲破月來花弄影', 着一'弄'字而境 界全出. (류창교, 23; 조성천, 44)

지금까지 논리의 각도에서 심미 창조를 이성적으로 분석해봤다. 실제의 창작 과정에서 작가가 수준 높은 눈·마음·손의 능력을 갖추어야만 심미 창조가 혼연일체의 과정이 된다. 이러한 혼연일체의 과정은 단계적 성격을 띠기도 하지만 이 외에 종종 '영감'이란 일면이 작용하고 있다. 그것은 분석할 길이 없다. 육기는 『문부』에서 말했다. "자극과 호응의 일치 및 통함과 막힘의 실마리는 온다고 막을 수 없고 간다고 멈출 수 없다."[51]

> 때로 뜻이 고요해지고 시상이 왕성해지면 좋은 구가 자유자재로 머리에서 헤엄쳐 떠오르지 않게 막을 수가 없을 정도이니 분명 신령이 도운 듯하다.
>
> 유 시 의 정 신 왕 가 구 종 횡 약 불 가 알 완 여 신 조
> 有時意靜神王, 佳句縱橫, 若不可遏, 宛如神助.(교연, 『시식詩式』)

> 정신으로 이해하고, 묵묵히 생각하고, 생각하고 생각하기를 거듭하면 귀신이 통하게 해주고 산봉우리가 빙빙 돌고 구름 그림자가 날아 움직이니, 천기가 이른 것일 것이다.
>
> 신 회 지 묵 사 지 사 지 사 지 귀 신 통 지 봉 만 선 전 운 영 비 동 기 천 기 도 야
> 神會之, 默思之, 思之思之, 鬼神通之, 峰巒旋轉, 雲影飛動, 其天機到也.
>
> (포안도, 「화학심법문답」)

여기서 우리는 이미 영감과 관련된 일련의 범주로 감응·영기靈氣·신조神助·천기天機를 확인하게 되었다. 전체적인 특징은 영감이 갑자기 찾아와서 파악할 수도 없고 어떻게 이렇게 된 것인지 알 방법이 없다는 데에 있다.

이는 예컨대 소식이 「문설文說」에서 다음과 같이 말한 것과 같다.

> 나의 문장은 마치 깊은 원천[52]과 같아서 땅을 가리지 않고 어디라도 흘러갈 수 있다. 평지에서는 도도하게 흘러가며 하루에 천 리를 어렵지 않게 흘러간다. 산과 바위를 만나 구불구불 돌아갈 때 사물에 따라 형체가 달리 나타나 정체를 알 수가 없다. 알 수 있는 것은 가야 할 곳에 늘 가고, 머무르지 않을 수 없는 데에서는 멈추고 이러할

51 육기, 『문부』: 若夫應感之會, 通塞之紀, 來不可遏, 去不可止.(이규일, 129)
52 ┃ 만곡萬斛에서 1곡은 10말이므로 만곡은 10만 말이 된다. 여기서 만곡원천萬斛泉源은 끊임없이 솟아나는 샘의 근원의 뜻으로 시문의 구상이 매우 풍부한 모양을 비유하는 말로 널리 쓰인다.

따름이다. 다른 것은 나도 알 수가 없다.[53]

오문여만곡천원　불택지개가출　재평지도도골골　수일일천리무난　급기여산석곡
吾文如萬斛泉源, 不擇地皆可出. 在平地滔滔汩汩, 雖一日千里無難. 及其與山石曲

절　수물부형이불가지야　소가지자　상행우소당행　상지우불가부지　여시이이　기
折, 隨物賦形而不可知也. 所可知者, 常行于所當行, 常止于不可不止, 如是而已, 其

타수오역불능지야
他雖吾亦不能知也.(소식, 「문설文說」)

창작의 영감이 어떤 과정으로 오는지 알 수가 없지만 영감이 찾아올 수 있는 기초는
알 수가 있다. 유가로 말하면 바로 양기養氣이다. 한유는 사람이 힘을 다해 경전을 읽어
기氣를 기르고 인의를 나름 이룬 뒤에 자유자재로 휘갈길 수 있다고 말했다. "말의 장단
과 소리의 높낮이가 모두 합당하게 된다."[54]

소철(1039~1112)[55]은 영감을 얻는 방법으로 사람이 만 리나 되는 먼 길을 가려면 천
지의 기를 얻어야 한다고 보았다.

기가 자신[56]의 심중에 가득 차서 자신의 모습에 넘쳐흐르고, 자신의 말 속에 살아
움직이며 자신의 문장에 드러나지만 그들 스스로는 알지도 못한다.[57]

기충호기중　이일호기모　동호기언　이견호기문　이부자지야
氣充乎其中, 而溢乎其貌, 動乎其言, 而見乎其文, 而不自知也.

(소철, 「추밀원의 한태위께 드림[上樞密韓太尉書]」)

도가와 불교 사상을 가진 예술가로 말하면 고결한 선비가 세속을 떠나면 영감이

53 ｜ 번역은 조규백 역주, 『역주 소동파산문선』, 백산출판사, 2005, 287쪽 참조.

54 한유, 「답이익서答李翊書」: 言之長短與聲之高下者, 皆宜.

55 ｜ 소철蘇轍은 송나라 때 미주眉州 미산眉山(지금의 사천(쓰촨)성 미산(메이산)시) 출신으로 자가 자유子由,
　　　호가 난성欒城이다. 19세 때인 가우嘉佑 2年(1057)에 형 소식과 진사과에 급제했다. 신종神宗 때에 왕안석
　　　의 속관屬官이었으나 그의 신법新法을 반대하여 하남추관河南推官으로 좌천되었다. 철종哲宗 때에는 조정
　　　신하와 갈등으로 여러 차례 이직과 좌천, 귀양을 겪기도 했다. 휘종徽宗 때에 태중대부太中大夫에 제수되
　　　었으나 사양하고 허주許州(지금의 하남(허난)성 허창(쉬창)許昌시)에 집을 짓고 은거하며 자호를 영빈유로
　　　穎濱遺老라고 하였다. 부친 소순蘇洵(1009~1066), 형 소식과 함께 '삼소三蘇'로 불리었고, 당송팔대가唐宋
　　　八大家의 한 사람이다. 특히 책策과 논論에 뛰어났다. 저서로 『난성집欒城集』 『난성후집欒城後集』 『난성삼
　　　집欒城三集』 『난성응조집欒城應詔集』 등이 있다.

56 ｜ 여기서 본문의 '기其'는 맹자와 사마천를 가리킨다. 소철이 창작의 스승을 찾는 과정에서 맹자의 호연지기
　　　浩然之氣와 사마천의 천하 여행을 배우려고 했기 때문이다.

57 ｜ 한태위는 북송 정치의 중심 인물이었던 한기韓琦를 가리킨다. 번역은 황견 엮음, 이장우·우재호·박세
　　　욱 옮김, 『고문진보』 후집, 을유문화사, 2003 초판 제1쇄, 2007 제2판 1쇄, 1329쪽 참조.

온다고 보았다. 송나라의 곽약허는 이렇게 말했다. "회화 창작의 육법은 정밀한 논의라 영원히 변하지 않을 것이다. 골법용필 이하 다섯 가지 법은 배울 수 있다. 기운생동의 기운은 반드시 선천적으로 아는 데에 있지 진실로 공교하고 세밀하게 노력한다고 해서 얻을 수 없고 또 세월이 흘러도 저절로 이룰 수 없다. 말없이 작업하는 도중에 신과 하나가 되니 어찌하여 그렇게 되는 줄 모르면서 그렇게 하게 된다." [58]

이른바 선천적으로 아는 '생지生知'는 주로 인품으로 드러난다. 곽약허는 또 말하기를, 조정의 고관과 현인 그리고 바위굴에 지내는 재야의 선비는 "고아한 정감을 그림에 맡긴다. 인품이 이미 높으면 기운이 높지 않을 수 없고, 기운이 이미 높으면 생동하지 않을 수 없다." [59]고 했다. 명나라의 동기창은 곽약허의 말 중에 어찌하여 그렇게 되는 줄 모르면서 그렇게 하게 된다는 '부지기연이연不知其然而然'을 한 걸음 더 나아가 새롭게 해석했다.

> 화가의 육법 중에 첫 번째가 기운생동인데, 기운은 배울 수가 없다. 이것은 선천적으로 아는 것이라 자연히 하늘이 부여한 것이다. 하지만 배워서 터득할 수 있는 것도 있다. 만 권의 책을 읽고 만 리 길을 여행하며 마음의 더러운 때를 털어내고, 자연의 산천을 마음으로 형상화하며, 경계[60]를 이루어 손 가는 대로 그려낸다면, 모두 산수의 신을 전할 수 있다.
>
> 화 가 육 법　일 왈 기 운 생 동　기 운 불 가 학　차 생 이 지 지　자 연 천 수　연 역 유 학 득 처　독 만
> 畵家六法, 一曰氣韻生動, 氣韻不可學, 此生而知之, 自然天授. 然亦有學得處, 讀萬
> 권 서　행 만 리 로　흉 중 탈 득 진 탁　자 연 구 학 내 영　성 립 은 악　수 수 사 출　개 위 산 수 전 신
> 卷書, 行萬里路, 胸中脫得塵濁, 自然邱壑內營, 成立鄞鄂, 隨手寫出, 皆爲山水傳神.
>
> (동기창, 「화선실수필畫禪室隨筆」)

명 제국 말기의 사조로 말하면 영감의 원천을 동심·지정至情·성령으로 보았다. 탕현조는 성령을 기이한 선비[奇士]와 기이한 마음[奇心]으로 표현했다.

58 곽약허, 『도화견문지』: 六法精論, 萬古不移, 然骨法用筆以下五法, 可學. 如其氣韻, 必在生知, 故不可以巧密得, 復不可以歲月到. 默契神會, 不知其然而然也. (박은화, 66)

59 곽약허, 『도화견문지』: 高雅之情, 一寄于畵. 人品旣已高矣, 氣韻不得不高, 氣韻旣高矣, 生動不得不至. (박은화, 66)

60 | 은악鄞鄂은 은악垠堮과 같고, 변두리, 경계의 뜻이다. 형체나 신체의 뜻을 나타내기도 한다. 은악은 특히 도교의 전문 용어로 원신元神을 가리키는데, 이는 위백양魏伯陽의 『주역참동계周易參同契』에 처음 나온다.

천하의 문장이 생기를 띠는 이유는 온전히 기이한 선비에 달려 있다. 선비가 기이하면 마음이 신령하고 미묘하고 마음이 신령하고 미묘하면 날아 움직일 수 있다.

천 하 문 장 지 소 이 유 생 기 자　 전 재 기 사　 사 기 즉 심 령　 심 령 즉 능 비 동
天下文章之所以有生氣者, 全在奇士, 士奇則心靈, 心靈則能飛動.

(탕현조, 「옥명당문玉茗堂文」 5)

천하의 가장 좋은 문장 치고 어린아이의 마음에서 나오지 않은 것이 없다.(김혜경, Ⅰ: 350)

천 하 지 지 문　 미 유 불 출 우 동 심 언 자 야
天下之至文, 未有不出于童心焉者也.(이지, 「동심설」)

세상에서 진정으로 문장을 지을 줄 아는 사람은 처음부터 하나같이 문장을 짓는 데에 뜻을 둔 것이 아니다. …… 일단 경물을 보면 정감이 생겨나고, 눈으로 보면 탄식이 일어난다. 이에 다른 사람의 술잔을 빼앗아 자신이 쌓아온 울분의 더미 위에 들이붓는다. …… 발광하며 크게 부르짖고, 눈물 흘리며 통곡하게 되는데, 이를 스스로 그만둘 수 없다.(김혜경, Ⅰ: 345~346)

세 지 진 능 문 자　 비 기 초 개 비 유 의 우 위 문 야　　　 일 단 견 경 생 정　 촉 목 흥 탄　 탈 타 인 지
世之眞能文者, 比其初皆非有意于爲文也. …… 一旦見景生情, 觸目興嘆, 奪他人之

주 배　 요 자 기 지 괴 첩　　　 발 광 대 규　 류 체 통 곡　 불 능 자 지
酒杯, 澆自己之塊壘. …… 發狂大叫, 流涕慟哭, 不能自止.(이지, 「잡설雜說」)

오직 성령을 펼쳐내지 형식에 얽매이지 않겠다. 자신의 속마음에서 흘러나온 게 아니면 붓을 놀리지 않겠다. 어떤 때에 정감과 경물이 만나면 순식간에 수많은 말들이 마치 물이 동쪽으로 흘러들어가듯 사람의 넋을 빼앗아간다.

독 서 성 령　 불 구 격 투　 비 종 자 기 흉 억 류 출　 불 긍 하 필　 유 시 정 여 경 회　 경 각 천 언　 여 수 동
獨抒性靈, 不拘格套. 非從自己胸臆流出, 不肯下筆. 有時情與景會, 頃刻千言, 如水東

주　 령 인 탈 백
注, 令人奪魄.(원굉도, 「서소수시序小修詩」)

세 가지 영감 이론은 결국 주체의 '심'으로 귀결된다. 그것의 기본 범주는 유기儒氣, 일기逸氣와 동심과 감성을 내용으로 하는 성령이다. 개념으로 말하면 일반적인 기氣·심心·성性·영靈으로 귀결할 수 있다. 거대하고 지극히 순수하고 가득 차서 흘러넘치는 유가의 기, 도가와 불교의 심, 세속적인 성령의 응應·감感·기機·회會 등과 서로

절묘하게 잘 만나서 영감의 개별적인 범주를 낳았다.

4. 심미 감상 범주

감상 범주의 주체는 제1장 제6절에서 이미 설명했듯이 심心·기氣·오관이 원동력이 되는 구조로 되어 있다. 이것은 본래 하나의 범주 계열을 형성했다. 이러한 주체의 심리 구조로 감상해보면 역사의 순서에 따라 차례로 살펴보는 관觀, 맛보는 미味, 깨닫는 오悟의 세 가지 중요한 범주가 나타났으며, 이들 세 범주가 심미 감상 범주의 기본적 틀을 구성했다.

'관觀'은 제1장에서 이미 말했듯이 두 가지 측면을 포괄한다. 하나는 위로 바라보고 아래로 살피는 앙관부찰仰觀俯察, 멀리 또는 가까이로 왔다 갔다 하는 원근왕환遠近往還 이다. 이 둘은 중국인 특유의 관조 방식이며, 그 핵심은 눈을 이리저리 돌리는 '유목遊 目'이다. 주체는 오관·심·기가 원동력이 되는 구조이기 때문에 눈을 돌리는 유목의 '목'이 '눈'을 중심으로 하지만 다른 감관과 영혼도 모두 눈을 따라가니 시각으로만 한정 해서 논의할 수는 없다.

다른 하나는 겉에서 속으로 이르는 유표급리由表及裏이다. 본래 심·기·오관이 원 동력이 되는 구조에는 이미 겉에서 속으로 나아가는 의미를 내포하고 있다. 이는 살펴 보는 '관觀'의 눈 돌리기는 분명히 외재적인 것을 두루 살펴본다는 의미를 중심으로 하 는 데에 치우쳐 있다. 이 때문에 '겉에서 속으로 이른다'의 방법을 제시하여 본질적 인 식에 도달하고자 했다. 살펴보는 '관'을 바라보는 '간看', 쳐다보는 '시視', 멀리 보는 '망 望', 몰래 보는 '초瞧' 등[61]과 구별하여 관의 심층적 의미를 뚜렷하게 드러내었다. 사람을 살펴보는 관인觀人은 그 사람의 본질적 성격을 인식하는 뜻이다. 관상觀相은 상의 이면 에 있는 본질적인 것을 드러내 보여주는 것을 의미한다. 이 때문에 살펴보는 '관'은 마 음을 깨끗이 한다는 '징회澄懷'와 관련될 수 있다. 이 때문에 '징회관도澄懷觀道'는 '징회 간도澄懷看道'로 바꿀 수 없다.

[61] 여기서 다룬 것 이외에 일어나지 않는 일을 내다보는 도睹, 뚫어지게 보거나 주의 깊게 보는 혜眭, 흘겨보 는 혜眄가 빠져 있다.

관은 결국 외재적인 눈 돌리기를 중심으로 하면서 겉에서 속으로 이르는 것이다. 내적인 것의 파악을 뚜렷하게 하려면 다른 범주로 표현해야 한다. 이것이 바로 등급으로 나누는 '품品'과 맛보는 '미味'이다.

선진 시대와 양한 시대에는 살펴보는 '관'을 중심으로 심미를 감상했다. 대체로 그것은 '밖'에서 '안'으로 이르는 '내內'에 초점이 있고, 안의 성질은 실체적인 것이다. 위진 시대에 이르러 사람에게 심미 대상의 구조는 신神·골骨·육肉의 인체 구조이고, 내재적이고 본질적인 성격을 띤 신神·정情·기氣··운韻은 이미 비실체적인 것이다. 살펴보는 '관'은 여전히 사용할 수는 있지만 대상을 제대로 반영하여 마음껏 즐기기가 어려웠다.[62] 반면 등급을 나누는 '품'과 맛보는 '미'는 언어화할 수 없는 심미 대상의 내적 성질을 더욱 나타낼 수 있다. '품'과 '미'의 관계는 앞에서 이미 설명했다. '미'는 음식을 먹고 마시는 데에서 유래한 체미體味로서 중국 문화에서 본래 천도天道에 부합하는 무궁한 깊은 의미를 지녔다.

『여씨춘추』「효행람·본미」를 보자.

솥 안에서 생겨나는 변화는 정묘하고 섬세하여 입으로 말할 수 없고, 의지로 헤아려도 일깨워줄 수가 없다. 이는 활을 쏘고 수레를 모는 정미함, 음양의 변화 및 조화와 네 계절의 운행 이치와 같다. (김근, 107)[63]

정중지변 정묘미섬 구불능언 지불능유 약사어지미 음양지화 사시지수
鼎中之變, 精妙微纖, 口不能言, 志不能喩. 若射御之微, 陰陽之化, 四時之數.

(『여씨춘추』「효행람·본미本味」)

이 때문에 맛보는 미味의 이러한 범주는 비실체적인 기氣·신神·정情·운韻과 호응하기가 적합했다. 맛보는 '미'는 일련의 동사와 결합하여 심미 대상의 내재적 성질을 맛보는(음미하는) 다양한 표현을 구성할 수 있다. 즉 맛을 찾는 심미尋味, 세밀히 맛보는 세미細味, 맛을 몸으로 느끼는 체미體味, 씹어서 맛보는 저미咀味, 맛을 되새기며 감상하는 음미吟味, 맛을 즐기는 완미玩味 등이 있다.

62 | 살펴볼 실체가 없으므로 관은 감상 방법에서 비유적으로 쓰일 수 있지만 실질적인 의미를 담아내기 어려워졌다. 즉 '관'은 비실체적 대상과 호응하는 맥락으로 쓰일 수 없었던 것이다.

63 | 번역은 김근 역주, 『여씨춘추』 2, 민음사, 1994 참조.

살펴보는 관은 주체로서 보는 자와 보이는 객체가 구별된다. 미에서 주체는 감상 활동을 진행하는 심리 동작의 '맛보기〔味〕'와 감상되어지는 내재적 본질의 '맛〔味〕'이 하나로 합쳐지게 된다. 주체의 감상은 다양한 맛보기로 나타나는데, 예컨대 맛을 품평하는 품미品味, 맛을 찾는 심미尋味, 씹어서 맛보는 저미咀味, 맛을 되새기며 감상하는 음미吟味, 맛을 즐기는 완미玩味, 맛을 몸으로 느끼는 체미體味 등이 있다. 객체의 내재적 성질은 다양한 맛으로 나타나는데, 참맛의 진미眞味, 바른 맛의 정미正味, 신선한 맛의 선미鮮味, 더 나을 수 없는 맛의 지미至味, 두터운 맛의 후미厚味, 순수한 맛의 순미淳味, 맑은 맛의 청미淸味, 정이 담긴 맛의 정미情味, 기쁜 맛의 이미怡味 등이 있다.

맛보는 미는 심미 감상의 주요 범주로서 심미 대상의 신·골·육의 구조와 서로 일치한다. 정·기·신·운은 실체가 아니라 비실체적이지만 일반적으로 이러한 비실체적인 것도 파악할 수 있는 것이다. 당송 시대에 이르러 심미 대상의 내재적 본질로서 뜻 너머의 뜻, 맛 너머의 맛이 느끼게 되었다. 경치 너머의 경치, 형상 너머의 형상, 운치 너머의 정취 등 일련의 범주가 출현하기 시작했다. 심미 감상의 맛보기도 물론 더 높은 요구를 받게 되었다. 이때 깨닫는 '오悟'가 출현했다. 깨달음은 운치 너머의 정취에 대한 깨달음이다. 엄우는 『창랑시화』에서 말했다. "선의 도는 오직 오묘한 깨달음에 달려 있고 시의 도 역시 오묘한 깨달음에 달려 있다."[64] 범희문[65]은 『대상야어』에서 말했다. "오랫동안 곱씹어야 그 의미를 터득하게 된다."[66] 곱씹음이란 맛을 찾는 심미尋味이고 맛을 품평하는 품미이고, 맛을 몸으로 느끼는 체미이며 그 의미를 터득하면 깨달음에 들어간다. 원 제국의 유훈(1240~1319)[67]은 『은거통의』에서 이렇게 말했다.

세상에서 아직 깨닫지 못한 자는 마치 몸은 종이로 장막을 만들어놓은 창 안에 앉아 있어서 보려고 해도 창밖의 경치를 볼 수 없는 것과 같다. 이제 창문에 구멍 하나를

64 엄우, 『창랑시화』「시변」: 大抵禪道惟在妙悟, 詩道亦在妙悟.│번역은 김해명·이우정 옮김, 『창랑시화』, 소명출판, 2001, 38쪽 참조.

65 │범희문范曦文은 남송 말기 전당錢塘(지금의 절강(저장)성 전탕(쳰탕)) 출신으로 자는 경문景文이고 호는 약장藥莊이다. 생몰 연대가 확실하지 않다. 대략 송 말 전후로 살았던 것으로 보인다. 저서로 『대상야어對床夜語』 외에 『약장폐고藥莊廢稿』가 있다.

66 범희문, 『대상야어對床夜語』: 詛嚼旣久, 乃得其意.

67 │유훈劉壎은 송말 원초 남풍南豐(지금의 강서(장시)성 남풍(난펑)현) 출신으로 자가 기잠起潛, 호가 수운촌水雲村이다. 수촌水村 선생이라 불리었다. 마고산麻姑山에서 은거하며 독서와 연구에 전념했다. 『은거통의』 외에 저서로 『수운촌민고水云村泯稿』『수운촌고水雲村稿』『경설강의經說講義』『애감애鑑』『영화록英華錄』 등이 있다.

뚫어 눈으로 바깥을 투시하면, 창밖의 높고 먼 산천과 밝고 맑은 바람과 달, 드넓고 큰 하늘과 땅, 다양한 인물을 볼 수 있다. 온갖 풍경이 펼쳐져 어느 것도 제 모습을 숨길 수 없게 된다. 가로막혀 있는 하나의 막을 없애는 것, 이를 깨달음이라고 한다.

세지미오자　　정여신좌창내　　위지소격　　고불도창외지경　　급기점파일규　　안천력투
世之未悟者, 正如身坐窓內, 爲紙所隔, 故不睹窓外之境, 及其點破一竅, 眼穿力透,

변견득창외산천지고원　　풍월지청명　　천지지광대　　인물지착잡　　만상횡진　　거무둔형
便見得窓外山川之高遠, 風月之淸明, 天地之廣大, 人物之錯雜, 萬象橫陳, 擧無遁形.

소쟁유일막지격　　시지위오
所爭唯一膜之隔, 是之謂悟.(유훈, 『은거통의隱居通義』)

내용의 중점은 깨달음이 심미 감상의 가장 마지막 단계로서 특징을 갖는다고 강조하는 데에 있다. 옛사람의 말 속에서 간혹 이러한 점에 치중했지만 결코 깨달음으로 인한 긴장의 범위를 뚜렷하게 드러내지 못했다. 이 때문에 맛보는 미와 깨닫는 오는 쉽게 구분되지 않았다.

여기서 참조해야 할 두 가지 사항이 있다. 첫째, 주요 범주가 출현한 역사적 순서로서 선진과 양한의 살펴보는 '관', 위진남북조의 맛보는 '미', 당송의 깨닫는 '오'의 차례이다. 둘째, 심미 대상 구조의 역사적 진화로서 선진과 양한의 실체적 내용(질質·덕德·지志·사事)은 위진남북조 시대의 비실체적 내용(신神·정情·기氣·운韻), 당송 시대에는 기氣·정情·운韻을 바탕을 하여 그 위에 다시 형상 너머의 형상, 경치 너머의 경치, 맛 너머의 맛, 뜻 너머의 뜻을 뚜렷하게 드러냈다. 이처럼 맛보는 미와 깨닫는 오 두 가지가 무엇을 중시하는지 그 차이를 알 수 있다. 만약 맛보는 미의 중점이 가슴속을 맑게 하여 형상을 맛보는 '징회미상澄懷味象'에 있고 주관적 마음의 노력을 표현하고자 한다면, 깨닫는 오의 초점은 이미 의도하지 않고 도와 합일하는 '무심합도無心合道'에 있고 노력하는 마음조차도 아예 초월했다는 것을 나타낸다.

이 때문에 살펴보는 관·맛보는 미·깨닫는 오는 미학 감상 이론의 통시성이 전개된 것이자 공시성의 구조이기도 하다. 심미 감상으로 말하면 살펴보는 관에만 이르면 외형에서 실체적 성격을 띤 내용에 이른다. 맛보는 미에만 이르면 비실체적 내용에 이른다. 깨닫는 오에 이르러야만 운치 너머의 정취에 들어가게 된다. 관·미·오는 주체의 활동으로서 관·미·오이다. 그것이 함축하는 것은 심미 주체의 오관·심·기가 원동력이 되는 구조이다.

앞에서 말했듯이 『장자』「인간세」에서 말했다. "귀로 듣지 말고 마음으로 들으며,

또 마음으로 듣지 말고 기로 들어야 한다."[68] 소옹은 「관물 내편」에서 말했다. "사물의 관찰은 눈으로 보는 것이 아니다. 눈으로 보는 것이 아니라 마음으로 보는 것이다. 마음으로 보는 것이 아니라 이치로 보는 것이다."[69]

장자의 귀·마음·기와 소옹의 눈·마음·리의 세 층은 구조로 보면 기본적으로 살펴보는 관·맛보는 미·깨닫는 오에 대응한다. 다만 장자가 선진 시대에 미학의 운치 너머의 정취를 아직 이해하지 못했기 때문에 그의 기는 우주의 기에 통한다. 소옹은 유가로서 '관'을 강조하면서도 '리'를 강조한다. 이러한 '리'는 이미 형이상학적인 '리'이며 한번 가감의 손을 본다면 미학 이론으로 바뀔 수 있었다. 여기서 주로 살펴보는 관·맛보는 미·깨닫는 오가 진행한 주체 심리 구조의 배경을 밝혀보았다. 이 점에 대한 이해는 미학 범주의 정체성을 이해하는 데에 매우 중요하다.

5. 미학 범주의 정체성

미학의 세 범주에 대한 고찰을 통해 미학 범주의 총체적인 기본 특징을 얻을 수 있다. 심미 범주는 심미 대상을 중심으로 하고 심미 대상에는 구조와 유형이라는 두 가지 패턴이 있다. 가장 간단한 방식으로 도식화하면 다음과 같다.

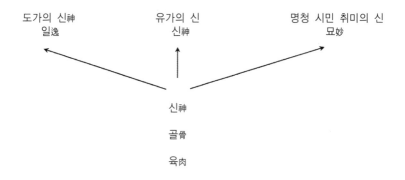

68 『장자』「인간세」: 無聽之以耳而聽之以心, 無聽之以心而聽之以氣. (안동림, 114; 안병주·전호근, 1: 161)
69 소옹, 「관물 내편」: 夫所以謂之觀物者, 非以目觀之也, 非觀之以目而觀之以心也, 非觀之以心而觀之以理也.

여기서 가장 중요한 것은 중국의 심미 대상은 인체 구조이고, 그 유형의 구분은 인체 구조를 기초로 하여 세워졌다는 데 있다. 바로 이러한 특징으로 인해 중국 미학은 선명한 범주의 정체성을 갖게 되었다.

창조와 감상은 심미 대상의 구조와 유형을 둘러싸고 진행된다. 비록 두 가지가 각자 나름의 범주가 있지만 이 두 범주는 모두 심미 주체를 배경으로 하며 모두 오관·심·기가 원동력이 되는 구조를 지니고 있다. 주체가 창작해야 하는 심미 대상과 감상해야 하는 심미 대상도 인체 구조이다. 따라서 이 세 가지는 본래 다른 범주 계열이 근본적으로 서로 같은 하나의 기초 위에 서 있다. 심미 대상은 신·골·육이고, 가장 높은 단계는 신·기이고, 신은 기와 나누어 따로 이야기해야 한다. 신은 구체적이고 객체적 신이다. 기는 이러한 심미 객체와 우주의 연관이다.

심미 창조의 허정虛靜·내유內游·물화物化·의상意象은 모두 창작 주체의 신에 의해 주관된다. 구체적으로 말해서 주체의 신은 신·심·정·기를 포괄한다. 이 때문에 양기養氣는 창작의 필수적인 한 부분이 된다. 주체의 기도 우주의 기와 서로 통한다. 심미 감상의 관·미·오도 심·기·오관이 원동력이 되는 구조를 배경으로 진행된다. 마음을 비우고 도에 합일하는 '무심합도無心合道'의 오묘한 깨달음은 주체의 기와 심미 대상의 기가 회통하고 주체의 기와 객체의 기는 모두 우주의 기라는 기초 위에 세워진 것이다. 이 때문에 심미 대상의 기운생동, 창작 주체의 기가 심중에 가득 찬 '기충호중氣充乎中', 감상 주체의 기로 듣는 '청지이기聽之以氣'는 우주론의 기초 위에 중국 미학이 통일될 수 있도록 하였다. 우주의 근본은 기이고, "천하는 하나의 기로 통한다〔通天下一氣〕." 인간의 근본은 기이고, "기를 품부 받아 태어난다〔稟氣而生〕." 심미 객체의 근본은 기이고 '기운생동'이다. 이 때문에 중국 미학은 기를 특징으로 하고, 기로 통일된다. 기는 중국 미학 전체를 꿰뚫는다. 이를 기초로 하여 기와 서로 상관된 가장 중요한 중국 철학 관념은 동시에 중국 미학의 관념이 될 수 있다는 것을 알 수 있다.

중국 미학의 전체에서 미학의 각 부분을 꿰뚫는 근본 범주로 다음처럼 다섯 가지가 있다고 말해야 한다.

1) 기운생동氣韻生動: 이는 중국 미학의 내재적 생명이며 모든 것을 꿰뚫을 수 있다.
2) 음양상성陰陽相成: 이는 중국 미학의 기본 원칙이며 모든 것을 꿰뚫을 수 있다.
3) 허실상생虛實相生: 이도 중국 미학의 기본 원칙이며, 모든 것을 꿰뚫을 수 있다.

4) 화和(조화): 이는 중국 미학의 가장 높은 이상이다. 중국의 화에는 슬픔·원망·분함·유감의 일면이 포함된다. 이는 마치 자연의 네 계절 중에 가을과 겨울이 있는 것과 같고, 역사 순환 중에 쇠퇴와 멸망이 있는 것과 같다. 중국 미학은 슬픔·원망·분함·유감을 나타낼 때도 마찬가지로 조화의 믿음 위에 서 있다. 서위와 정판교의 서예, 팔대산인과 석도의 회화는 붓으로 아무리 기괴하고 기이한 것을 빚어내더라도 여전히 조화의 구도를 지키고 있다. 원·명·청 제국의 비극은 충신·의사·양민으로 하여금 그토록 많이 죽음의 길로 나아가도록 했지만 늘 누명을 벗겨서 명예를 되찾는 대단원으로 끝을 맺는다. 이러한 예술은 겉으로 불화不和를 보이지만 근본적으로 도리어 조화를 추구한다. 그것의 불화는 문화의 조화를 결코 빠뜨릴 수 없는 구성 요소이다. 불화이지만 결국 조화로 이어지는 불화지화不和之和이다.

5) 의경意境 / 경계境界: 이는 중국 미학에서 심미 생성의 근원이다. 심미 대상이 심미 대상이 되는 것은 의경이 있는가에 달려 있고, 창작 주체가 창작하려는 심미 대상은 의경을 가진 심미 대상이다. 감상 주체가 감상하는 심미 대상은 의경의 심미 대상이다. 의경이 있으면 기운생동, 음양상성, 허실상생, 조화가 모두 그 안에 있다.

이상 5대 범주를 개별적 대범주의 계열에 사용하여 중국 미학의 내재적 통일을 드러낼 수 있다. 바로 이 5대 범주가 고대 중국 미학과 현대 중국 미학을 구별 짓는다. 이 5대 범주는 일단 현대 미학에 운용되면 원래 갖고 있던 깊고 두터운 문화 의미의 함축을 잃어버려 기껏해야 심미 현상과 예술 현상의 설명에 그칠 뿐이다. 현대인의 우주관은 이미 완전히 고대와 다르기 때문이다. 이제 사람들이 믿는 것은 과학적 우주이지 기氣의 우주가 아니다.

이 때문에 1840년 이후의 중국 미학은 마땅히 본질적으로 1840년 이전의 미학과 다른 완전히 새로운 이야기를 해야 할 것이다.

후기

나는 1984년 북경(베이징)대학교를 졸업하고 중국인민(런민)대학교에 소속되어 일하면서 '중국 미학사'를 가르치도록 지시를 받았다. 두 차례 과목을 개설한 뒤에 인민(런민)대학교의 미학교연美學敎硏 기구를 확대하여 미학연구소美學硏究所가 세워졌다. 몇 분의 좋은 동료가 늘어나서 다시 각자가 맡을 전공 수업의 영역을 새롭게 배당했다. 이후로 나는 줄곧 '20세기 서양 미학'과 '중서 비교 미학'을 강의하기 시작했다. 1997년까지 줄곧 미학 분과의 구성원은 여러 차례 이동이 있었고, 중국 미학사를 연구하고 이 과목을 개설한 교원이 모두 떠나고 말았다. 그래서 나는 또다시 옛 전공을 붙잡고 중국 미학사를 연구하고 강의하게 되었다. 대학원을 대상으로 두 차례 수업을 막 끝냈을 무렵에 상해인민(상하이런민)출판사 이위(리웨이)李衛 선생이 원고 청탁을 했다. 본래 나 자신이 중국 미학사에 대한 사유와 강의 경험이 아직 무르익지 않아 거절하려고 했지만, 당시 강의의 수요를 고려하고 동시에 4권의 미학 교재 세트가 전체로 출간될 필요가 있어서 보잘것없는 내용을 사양하지 않고 출간하게 되었다. 그간 이위(리웨이) 선생의 수고에 매우 감사드린다. 책은 2000년에 출판되었다.

지난 5년간 강의와 연구 과정에서 이 책엔 적지 않은 분량의 증보와 수정이 가해졌다. 책의 한 장章 한 장章 각기 다른 정도로 원고를 고쳐 썼다. 특별히 진한 시대의 음악 우주와 관련된 내용을 증보했다. 『문심조룡』 체계의 새로운 인식, 선종 미학의 영향, 원 제국 미학의 내용, 명청 시대의 체계적 저작의 내용 등등에 대해 원래 있던 내용을 적지 않게 바꾸었다. 이 외에도 전체 글자 수로 보면 제1쇄에 비해 약 15만 자가 늘어났다. 이로 인해 한 권의 중국 미학사가 기본을 갖춘 처음의 형태를 갖추게

되었다. 물론 중국 미학사는 참으로 어려운 영역이다. 이 책에 결점과 약점이 분명 있을 것이다. 여러 독자분들께서 질정을 마다하지 않기를 바란다.

『중국 미학사』의 제2쇄는 사천인민(쓰촨런민)출판사에서 출판하게 되었다. 출판사의 지도자가 크게 도와줘서 고맙고 특별히 동맹융(둥멍룽)董孟戎 편집 주간의 수고에 감사드린다.

장 파

지은이 참고문헌

갈로(거루)葛路, 『中國古代繪畫理論發展史』, 上海人民出版社, 1982.

강효원(장샤오위안)江曉原, 『천학의 근원天學眞原』, 遼寧敎育出版社, 1995.

곽소우(궈사오위)郭紹虞 主編, 『중국 역대 문론 선집中國歷代文論選』(4冊), 上海古籍出版社, 1979.

금학지(진쉐즈)金學智, 『中國書法美學』(上下冊), 江蘇文藝出版社, 1994.

금학지(진쉐즈)金學智, 『書法美學談』, 上海書畫出版社, 1984.

라종강(뤄중치앙)羅宗强, 『현학과 위진 사인의 심리玄學與魏晉士人心態』, 南開大學出版社, 2003.

마승원(마청위안)馬承源, 『중국 청동기中國靑銅器』, 上海古籍出版社, 1988.

방광화(팡광화)方光華, 『제기의 향기俎豆馨香』, 陝西人民敎育出版社, 2000.

범자엽(판쯔예)范子燁, 『중국 고대 문인의 생활 연구中古文人生活硏究』, 山東敎育出版社, 2001.

사천대학중문과(쓰촨대학중원시四川大學中文系) 編, 『송문선宋文選 전언前言』, 人民大學出版社, 1980.

상해서화사(상하이수화서)上海書畫社・華東師範大學古籍室選編, 『역대 서예론 논문 선집歷代書法論文選』(上下冊), 上海書畫出版社, 1979.

서복관(쉬푸관)徐復觀, 『중국예술정신中國藝術精神』, 春風文藝出版社, 1982.

성복왕(청푸왕)成復旺, 『중국 고대의 인학과 미학中國古代的人學與美學』, 中國人民大學出版社, 1992.

성복왕(청푸왕)成復旺, 『정신과 사물의 교유: 중국 전통적 심미 방식神與物遊: 論中國傳統的審美方式』, 中國人民大學出版社, 1990.

소병(쑤빙)蕭兵, 『중용의 문화 성찰中庸的文化省察』, 湖北人民出版社, 1997.

소치(쑤츠)蕭馳, 『중국 시가 미학中國詩歌美學』, 北京大學出版社, 1986.

심자승(선쯔청)沈子丞 編,『역대 화론 명저 자료집歷代畵論名著滙編』, 文物出版社, 1982.

양치평(량즈핑)梁治平,『자연 질서의 조화를 찾다尋求自然秩序的和諧』, 上海人民出版社, 1991.

여가석(위자스)余嘉錫,『세설신어전소世說新語箋疏』, 中華書局, 1983.

여개량(위카이량)余開亮,「이해의 장소: 육조 원림 연구會心之處: 六朝園林硏究」, 博士論文,
 2004

여영시(위잉스)余英時,『사와 중국문화士與中國文化』, 上海人民出版社, 1987.

엽랑(예랑)葉朗,『중국미학사 대강中國美學史大綱』, 上海人民出版社, 1985.

엽랑(예랑)葉朗 主編,『중국역대 미학문고中國歷代美學文庫』(19冊), 高等敎育出版社, 2004.

왕노민(왕루민)王魯民,『중국고대 건축문화 탐구中國古代建築文化探微』, 同濟大學出版社,
 1997.

왕요(왕야오)王瑤,『중국 문학사 논집中國文學史論集』, 上海古籍出版社, 1982.

왕의(왕이)王毅,『원림과 중국 문화園林與中國文化』, 上海人民出版社, 1990.

원화(위엔화)袁禾,『중국 무용 의상론中國舞蹈意象論』, 文化文藝出版社, 1994.

유공건(위콩젠)兪孔堅,『이상적 경관 탐구: 풍수의 문화 의의理想景觀探索: 風水的文化意義』,
 商務印書館, 2000.

유자건(류쯔젠)劉子健,『중국 내재적 전화中國轉向內在』, 江蘇人民出版社, 2001.

유장림(류장린)劉長林,『중국 계통 사상中國系統思想』, 中國社會科學出版社, 1990.

유천화(류티엔화)劉天華,『그림 경계: 중국의 고전적 원리의 미畵境文心: 中國古典園林之美』,
 三聯書店, 1994.

육사현(루쓰시엔)陸思賢,『신화와 고고학神話考古』, 文物出版社, 1995.

이복순(리푸순)李福順,『중국미술사中國美術史』下卷, 遼寧美術出版社, 2000.

이택후(리쩌허우)李澤厚,『중국고대사상사론中國古代思想史論』, 人民出版社, 1986.

이택후(리쩌허우)李澤厚,『화하미학華夏美學』, 中外文化出版公司, 1989.

이택후(리쩌허우)李澤厚・유강지(류강지)劉綱紀,『中國美學史』(第1・2卷), 中國社會科學出版
 社, 1984~1987.

입원중이(가사하라 주지)笠原仲二, 양약미(양뤄웨이)楊若薇 譯,『고대 중국인의 미의식古代中
 國人的美意識』, 北京大學出版社, 1987.

장광복(장광푸)張光福, 『중국미술사中國美術史』, 知識出版社, 1982.

장광직(장광즈)張光直, 『미술, 신화와 제사美術, 神話與祭祀』, 遼寧教育出版社, 1988.

장국성(장귀싱)張國星, 「불교와 사령운의 산수시佛學與謝靈運的山水詩」, 『學術月刊』, 1986年
　　　第11期.

장극화(짱커화)臧克和, 『중국문자와 유가사상中國文字與儒家思想』, 廣西教育出版社, 1996.

장극화(짱커화)臧克和, 『설문해자의 문화적 해설說文解字的文化解說』, 湖北人民出版社, 1997.

장법(장파)張法, 『중국 예술, 역정과 정신中國藝術, 歷程與精神』, 中國人民大學出版社, 2003.

전목(첸무)錢穆, 『중국 문학 강연록中國文學講演錄』, 巴蜀書社, 1987.

정건군(청젠쥔)程建軍, 『중국고대건축과 주역철학中國古代建築與周易哲學』, 吉林教育出版社,
　　　1991.

조산림(자오산린)趙山林, 『중국 희곡학 통론中國戲劇學通論』, 安徽教育出版社, 1995.

조중읍(자오중이)趙仲邑, 『문심조룡 주석文心雕龍注釋』, 漓江出版社, 1982.

종도(중타오)鍾濤, 『육조 변려문 형식과 그 문화적 의미六朝騈文形式及其文化意蘊』, 東方出
　　　版社, 1997.

종백화(쭝바이화)宗白華, 『미학산보美學散步』, 上海人民出版社, 1981.

주석보(저우스바오)周錫保, 『중국 고대 복식사中國古代服飾史』, 中國戲劇出版社, 1984.

주적인(저우지인)周積寅 編著, 『중국화론 요강中國畵論輯要』, 江蘇美術出版社, 1985.

진망형(천왕형)陳望衡, 『중국고전미학사中國古典美學史』, 湖南教育出版社, 1998.

진식(천즈)陳植, 『원야 주석園冶注釋』, 中國建築出版社, 1988.

풍시(펑스)馮時, 『중국 천문 고고학中國天文考古學』, 社會科學文獻出版社, 2001.

풍천유(펑티엔위)馮天瑜 等, 『중국문화사中國文化史』, 上海人民出版社, 1990.

호경지(후징즈)胡經之 主編, 『중국 고전미학 종합연구中國古典美學總編』(上中下冊), 中華書
　　　局, 1988.

황흥도(황싱타오)黃興濤, 「'미학' 개념과 서양 미학의 중국 최초 전파'美學'一詞及西方美學在中
　　　國的最早傳播 - 近代中國新名詞原流漫考之三」, 『文史知識』, 2000年第1期

옮긴이 참고문헌

1. 원전 인용 시 참고문헌

계성, 김성우 · 안대회 공역, 『원야』, 예경, 1993.

공자, 신정근 역주, 『공자씨의 유쾌한 논어』, 사계절, 2009.

공자, 류종목 옮김, 『논어의 문법적 이해』, 문학과지성사, 2000.

곽희, 신영주 옮김, 『임천고치』, 문자향, 2003.

굴원, 권용호, 『초사』, 글항아리, 2015.

굴원, 류성준, 『초사』, 혜원출판사, 1999.

김미영 옮김, 『대학 · 중용』, 홍익출판사, 1999 초판 제1쇄, 2010 개정판 제8쇄.

김학주 옮김, 『서경』, 명문당, 2002.

김학주 옮김, 『시경』, 명문당, 2002.

노자, 최진석 옮김, 『노자의 목소리로 듣는 도덕경』, 소나무, 2001.

도연명, 이성호 옮김, 『도연명전집』, 문자향, 2001.

맹자, 박경환, 『맹자』, 홍익출판사, 1999 초판, 2008 개정판 10쇄.

묵적, 박재범 옮김, 『묵자』, 홍익출판사, 1999.

반고, 신정근 역주, 『백호통의』, 소명출판, 2005.

사공도, 안대회 옮김, 『궁극의 시학: 스물네 개의 시적 풍경』, 문학동네, 2013.

사마천, 정범진 외 옮김, 『사기』 전7권, 까치, 1995.

석도, 김용옥 옮김, 『석도화론』, 통나무, 1992.

석도, 김대원 역주, 『중국고대화론유편: 제1편 범론』, 소명출판, 2010.

성백효, 『주역전의』 상 · 하, 전통문화연구회, 1998.

손과정, 임태승 옮김, 『손과정 서보 역해』, 미술문화, 2009.

순자, 이운구 옮김, 『순자』 2책, 한길사, 2006.

순자, 김학주 옮김, 『순자』, 을유문화사, 2001, 2003 3쇄.

엄우, 김해명 옮김, 『창랑시화』, 소명출판, 2001.

여불위, 김근 옮김, 『여씨춘추』 3책, 민음사, 1995.

왕국유(왕궈웨이), 류창교 옮김, 『세상의 노래비평, 인간사화』, 소명출판, 2004.

왕궈웨이, 조성천 옮김, 『인간사화』, 지식을만드는지식, 2009.

왕유, 박삼수 역주, 『왕유시전집』, 현암사, 2008.

왕필, 김학목 옮김, 『노자도덕경과 왕필의 주』, 홍익출판사, 2000, 2012 개정판 1쇄.

왕충, 이주행 옮김, 『논형』, 1996.

유검화兪劍華, 조남권·김대원 역주, 『중국역대화론 I : 「고과화상화어록苦瓜和尙畵語錄」』,
　　　　다운샘, 2004.

유소, 이승환 옮김, 『인물지』, 홍익출판사, 1999.

유소, 공원국·박찬철 옮김, 『인물지』, 위즈덤하우스, 2009.

유협, 최동호 옮김, 『문심조룡』, 민음사, 1994.

유협, 연변인민출판사 편집부, 『문심조룡』, 연변인민출판사, 2007.

유협, 성기옥 옮김, 『문심조룡』, 커뮤니케이션북스, 2010.

유희재, 윤호진·허권수 옮김, 『역주 예개』, 소명출판, 2010.

육기, 이규일 역해, 『문부역해文賦譯解』, 한국학술정보, 2010.

원굉도, 심경호·박용만·유동환 역주, 『역주 원중랑집』, 소명출판, 2004.

이기동, 『주역강설』 2책, 성균관대학교 출판부, 1997.

이상옥 옮김, 『예기』 상·중·하, 명문당, 1993.

이성호 옮김, 『도연명 전집』, 문자향, 2001.

이어, 김의정 옮김, 『쾌락의 정원』, 글항아리, 2018.

이지, 김혜경, 『분서』 2권, 한길사, 2004.

장언원, 조송식 옮김, 『역대명화기』 상·하, 시공아트, 2008.

장자, 안동림 옮김, 『장자』, 현암사, 1999 초판, 2003 개정판 4쇄.

장자, 안병주·전호근 『장자』 1~4, 전통문화연구회, 2006.

정재서 역주, 『산해경』, 민음사, 1996.

조남권 · 김종수 공역, 『동양의 음악사상 악기樂記』, 2001 1판, 2005 3판.

좌구명, 신동준 옮김, 『좌구명의 국어』, 인간사랑, 2005.

좌구경, 신동준 옮김, 『춘추좌전』 3책, 한길사, 2006.

종영, 이철리 옮김, 『역주 시품』, 창비, 2007.

주회, 성백효 역주, 『시경집전』, 전통문화연구회, 2016.

지재희 옮김, 『예기』 3책, 자유문고, 2000.

지재희 · 이준녕 옮김, 『주례』, 자유문고, 2002.

하문환(허원환)何文煥, 김규선 옮김, 『역대시화 3』, 소명출판, 2013.

한비자, 이운구 옮김, 『한비자』 2책, 2002.

혜강, 한홍섭 옮김, 『혜강집』, 소명출판, 2006.

호응린, 기태완 외 옮김, 『호응린의 역대한시 비평: 중국시학 이론서』, 성균관대학교 출판부,
 2005.

황건 엮음, 이장우 · 우재호 · 박세욱 옮김, 『고문진보』 『초사』, 을유문화사, 2003 초판 1쇄,
 2007 2판 1쇄.

2. 번역 시 참고문헌

가의, 허부문 옮김, 『과진론 · 치안책』, 책세상, 2004.

갈로(거루), 강관식 옮김, 『중국회화이론사』, 돌베개, 2010.

계진회(지전화이)季鎭淮, 김이식 · 박정숙, 『사마천 평전: 가장 낮은 곳에서 가장 높이 보다』,
 글항아리, 2012.

고령인(가오링인)高令印, 『주희 사적고朱熹事迹考』, 上海人民出版社, 1987.

고령인(가오링인)高令印 · 고수화(가오슈화)高秀華, 『주희 사적고朱熹事迹考』, 商務印書館, 2016.

공상임, 이정재 옮김, 『도화선桃花扇』, 을유문화사, 2008.

공상임, 송영준 역주, 『도화선』 1, 2, 소명출판사, 2009.

곽노봉 역주, 『중국역대서론』, 동문선, 2000.

곽약허 지음, 박은화 옮김, 『도화견문지』, 2005.

구명정(치우밍정)邱明正 · 주립원(주리위안)朱立元 主編, 『미학소사전美學小辭典』, 上海辭書出
　　　　版社, 2007.

권덕주, 「종병의 「화산수서」고설」, 『논문집』(숙명여자대학교) 19, 1979.

권웅상, 『중국공연예술의 이해』, 신아사, 2015.

김경희, 『게슈탈트 심리학』, 학지사, 2000.

김달진 역해, 『당시 전서』, 민음사, 1987.

김민나, 『문심조룡』, 살림, 2005.

김승용, 「사공도 『24시품』과 위작논쟁」, 『한문학보』 제6집, 2002.

김장환 옮김, 『서경잡기: 서한사회에 관한 132편의 견문록』, 예문서원, 1998.

김정규, 『중국희곡총론』, 명지대학교 출판부, 2000.

김주연, 「朝鮮時代 宮中儀禮美術의 十二章 圖像 연구」, 이화여자대학교 박사학위논문(미술사
　　　　학과), 2012.

김충렬, 『노장사상 강의』, 예문서원, 1995.

김학주, 『중국문학사론』, 서울대학교 출판부, 2001.

김형종, 『청말 신정기의 연구』, 서울대학교 출판부, 2002.

김희, 「'기추인畸醜人'을 통해 본 장자의 사유방식」, 『동양철학』 20권, 2006.

노성강(루성장)盧盛江 校考, 『문경비부론휘교휘고文鏡秘府論彙校彙考』, 中華書局, 2006.

노장시, 『한유평전』, 연암서가, 2013.

두유명(뚜웨이밍), 김태성 옮김, 『문명들의 대화』, 휴머니스트, 2006.

레비-브륄, 김종우 옮김, 『원시인의 정신세계』, 나남, 2011.

列維-布留爾, 정유(딩여우)丁由 譯, 『원시사유原始思惟』, 商務印書館出版, 1981.

레싱, 윤도중 옮김, 『라오콘-미술과 문학의 경계에 관하여』, 나남, 2008.

마해옥(마하이위)馬海玉, 「자오바오고우 문화의 존형 그릇상의 동물 도안 연구趙寶溝文化兩件尊
　　　　形器上的動物形圖案研究」, 『遼寧師範大學學報(社會科學版)』, 第40卷 第3期. 2017.5

맹원로, 김민호 옮김, 『동경몽화록』, 소명출판, 2010.

모종감(머우종지엔)牟鐘鑒, 이봉호 옮김, 『중국 도교사: 신선을 꿈꾼 사람들의 이야기』, 예문

서원, 2015.

미학대계간행회, 『미학의 역사』, 서울대학교 출판부, 2007.

민택(민쩌)敏澤, 성신중국어문연구회 옮김, 『중국문학이론비평사: 양한편』, 성신여자대학교 출판부, 2001.

배득렬, 「문심조룡 체성 연구」, 『인문학지』, 2009.

버크, 김동훈 옮김, 『숭고와 아름다움의 이념의 기원에 대한 철학적 탐구』, 마티, 2006.

버크, 김혜련 옮김, 『숭고와 미의 근원을 찾아서』, 한길사, 2010.

북경 중앙미술학원 미술사계 중국미술사교연실 엮음, 박은화 옮김, 『간추린 중국미술의 역사』, 시공사, 1998.

사령운, 김만원 옮김, 『사령운 시선』, 문이재, 2002.

서빈(쉬빈)徐彬 譯, 『예술 우주藝術宇宙』, 湖南科技出版社, 2010.

서운상(수원시앙)舒運祥 譯, 『예술과 우주藝術與宇宙』, 上海科學技術出版社, 2001.

서복관(쉬푸관), 권덕주 옮김, 『중국예술정신』, 동문선, 1990.

서복관(쉬푸관), 고재욱 외 2명 옮김, 『중국경학사의 기초』, 강원대학교 출판부, 2007.

성기옥, 「문심조룡의 문학창작론 연구」, 경상대학교 중어중문학 박사학위논문, 2009.

손가빈(쑨자빈)孫佳賓, 「계산금황 음악미학 사상연구溪山琴況音樂美學思想硏究」, 『中國音樂』, 1999.

손영식, 『성리학의 형이상학 도론: 성리학의 정체성 논쟁』, UUP, 2008.

시마다 겐지, 김석근 옮김, 『주자학과 양명학』, 까치, 2001.

신정근, 『동중서: 중화주의의 개막』, 태학사, 2004.

신정근, 『신정근교수의 동양고전이 뭐길래?』, 동아시아, 2012.

신정근, 『맹자와 장자, 희망을 세우고 변신을 꿈꾸다』, 성균관대학교 출판부, 2014.

신정근, 『노자와 묵자, 자유를 찾고 평화를 넓히다』, 성균관대학교 출판부, 2015.

아리스토텔레스, 천병희 옮김, 『시학』, 문예출판사, 2002.

아리스토텔레스, 이상섭 옮김, 『시학』, 문학과지성사, 2005.

아서 라이트, 위진수당사학회 옮김, 『당대사의 조명』(대우학술총서457), 도서출판 아르케, 1999.

칼 야스퍼스, 백승균 옮김, 『역사의 기원과 목표』 이화여자대학교 출판부, 1987.

필립 얌폴스키, 연암 종서 옮김, 『육조단경연구』, 경서원, 1992.

양선군(양산췬)楊善群 · 정가융(정자룽)鄭嘉融, 김봉술 · 남홍화 옮김, 『중국을 말한다: 원시시
　　대 · 하 · 상』, 신원문화사, 2010.

양웅, 최형주 역해, 『법언』, 자유문고, 1996.

양웅, 이연승 옮김, 『법언』, 지식을만드는지식, 2010.

양효동(양사오둥)楊曉東, 「가일거사'분석"可一居士"辨析」, 『蘇州大學學報』 1993年 02期.

여영시(위잉스), 이원석 옮김, 『주희의 역사 세계』 상 · 하, 글항아리, 2015.

역중천(이중톈)易中天, 심규호 옮김, 『이중톈 제국을 말하다』, 에버리치홀딩스, 2008.

엽랑(예랑), 이건환 옮김, 『중국미학사대강』, 백선문화사, 2000.

왕국유(왕궈웨이)王國維, 『왕국유선생전집王國維先生全集 初編 1』, 大通書局, 1976.

왕부지, 조성천 옮김, 『강재시화』, 지식을만드는지식, 2008.

왕소화(왕사오화)汪少華, 「현고회근출, 관청마골고' 구절 출처의 비밀」, 『古籍整理研究學刊』,
　　2003. 11 第6期

왕업림(왕예린)王業霖, 이지은 옮김, 『영혼을 훔친 황제의 금지문자: 문자옥 글 한 줄에 발목
　　잡힌 중국 지식인들의 역사』, 애플북스, 2010.

왕은근(왕인건)汪銀根, 「요내 '양강음유'설 탐색姚鼐'陽剛陰柔'說探微」, 『安徽文學』(下半月),
　　2011.

유위림(류웨이린)劉偉林, 심규호 옮김, 『중국문예심리학』, 동문선, 1999.

이병한 · 이영주 공편, 『중국고전문학이론비평사』, 방송통신대학교 출판부, 1988, 2001 12쇄.

이병한, 『중국고전시학의 이해』, 문학과지성사, 1992 초판, 2000 2쇄.

이병한 · 이영주 역해, 『당시선』, 서울대학교 출판부, 1998 초판1쇄, 2006 5쇄.

이병해(리빙하이)李炳海, 신정근 옮김, 『동아시아 미학: 동아시아 정신과 문화를 꿰뚫는 핵심
　　키워드 24』, 동아시아, 2010.

이쌍분(리수앙펀)李雙芬, 「복사 '시'와 후세 '주'의 분석卜辭'示'與後世'主'之辨析」, 『殷都學刊』
　　2016年 02期.

이어, 고숙희 옮김, 『열두 누각 이야기』, 지식을만드는지식, 2010.

이재숙, 「청대 원매의 『수원시화』선역」, 강릉대학교 석사학위논문, 2007.

이제(리지)李濟, 『은허출토 청동예기의 총검토殷虛出土靑銅禮器之總檢討』, 中央研究院歷史
 語言硏究所集刊(四十七本四分), 1976.

이창일, 『소강절의 철학: 先天易學과 상관적 사유』, 심산, 2007.

이택후(리쩌허우), 이유진 옮김, 『미의 역정』, 글항아리, 2014.

이택후(리쩌허우), 권호 옮김, 『화하미학』, 동문선, 1990.

이택후(리쩌허우), 조송식 옮김, 『화하미학 ─ 중국의 전통 미학』, 아카넷, 2016.

임영주, 『전통문양자료집』, 미진사, 2000.

임종진, 『증점, 그는 누구인가』, 역락, 2014.

장가기(장자지)張家驥, 심우경 외 옮김, 『중국의 전통조경문화: 중국전통 원림문화의 사상적
 배경과 이론』, 문운당, 2008.

장경렬 외 편역, 『상상력이란 무엇인가』, 살림, 1997.

장계군(장치췬)章啓群, 신정근·안인환·송인재 옮김, 『중국 현대 미학사: 중국 근현대 사상
 가 11인의 심미적 사유』, 성균관대학교 출판부, 2013.

장법(장파)張法, 『미학도론美學導論』(第2版), 中國人民大學出版社, 2004.

장법(장파)張法, 유중하 외 옮김, 『동양과 서양, 그리고 미학』, 푸른숲, 1999 초판 1쇄, 2004
 10쇄.

장법(장파)張法 지음, 백승도 옮김, 『장파교수의 중국미학사』, 푸른숲, 2012.

장상평(장시앙핑)張祥平, 박정철 옮김, 『역과 인류 사유: 인류 사유의 만리장성』, 이학사,
 2007.

장학성(장쉐청)章學誠, 임형석 옮김, 『문사통의교주』(전 5권), 소명출판, 2011.

정산(딩산)丁山, 『갑골문에 보이는 민족과 그 제도甲骨文所見民族及其制度』, 中華書局, 1988.

장이국(장얼궈)張二國, 「상주 신의 모습商周的神形」, 『海南師範學院學報(人文社會科學版)』2001
 年 第4期 第14卷(總54期).

장회관, 이쾌동 옮김, 『장회관서론』, 고륜, 2011.

정병석 옮김, 『역주 예기집설대전: 월령』, 학고방, 2010.

정순목, 『중국서원제도』, 문음사, 1990.

조경란, 『중국 근현대 사상의 탐색 ─ 캉유웨이에서 덩샤오핑까지』, 삼인, 2003.

조경란, 『현대 중국 지식인 지도 - 신좌파·자유주의·신유가』, 글항아리, 2013.

조규백 역주, 『역주 소동파산문선』, 백산출판사, 2005.

조춘청(자오춘칭)趙春靑·진문생(친원성)秦文生, 조영현 옮김, 『문명의 새벽: 원시시대』, 시공사, 2003.

주기평, 「역대시화(歷代詩話)본 교연(皎然) 시식(詩式) 역주」, 『중국어문학지』 34권, 2010.

주한민(주한민)朱漢民, 『중국의 서원中國的書院』, 商務印書館出版社, 1991.

주돈이, 주희 주석, 권정안·김상래 역주, 『통서해通書解』, 청계, 2004.

중국사학회 엮음, 강영매 옮김, 『중국 역사 박물관』 1, 범우사, 2004.

진상군·왕용호, 「'사공도『24시품』'은 위작이다 - 原題: 「司空圖『二十四詩品』辨僞」」, 『한문학보』 제6집, 2002.

진염(천옌)陳炎 외 지음, 신정근 외 옮김, 『중국 미의 문화사』, 성균관대학교 출판부, 2017.

진원휘(전위안후이)陳元暉 等編著, 『중국고대의 서원제도中國古代的書院制度』, 上海敎育出版社, 1981.

질 베갱·도미니크 모렐, 김주경 옮김, 『자금성 금지된 도시』, 시공사, 1999, 2004 9쇄.

차주환, 『중국시론』, 서울대학교 출판부, 2003.

첨석창(잔스추앙)詹石窗, 안동준 외 옮김, 『도교문화 15강: 당신이 궁금해 하는 도교에 관한 모든 것』, 알마, 2012.

초야교(구사노 다쿠미)草野 巧, 송현아 옮김, 『환상동물사전』, 들녘, 2001.

최재혁 편저, 『중국고전문학이론』, 역락, 2005.

칠호(치하오)漆浩, 정민성 옮김, 『중국 양생술의 신비로움』, 에디터, 2003.

탕용동(탕용퉁)湯用彤, 장순용 옮김, 『한위양진남북조 불교사』 전4권, 학고방, 2014.

포강화(바오장화)鮑江華, 「'사절언상'의 의미'事絶言象'義正」, 『浙江大學學報』(人文社會科學版) 第32卷 第6期, 2002.11

포송령, 김혜경 옮김, 『요재지이』 전6책, 민음사, 2002.

포진원(푸전위안)浦震元, 신정근 외 옮김, 『의경: 동아시아 미학의 거울』, 성균관대학교 출판부, 2013.

풍몽룡, 최병규 편역, 『삼언三言: 중국고대통속소설의 정화』, 창해, 2002.

풍몽룡, 최병규 옮김, 『삼언 애욕소설선』, 학고방, 2016.

풍몽룡, 김진곤 옮김, 『강물에 버린 사랑』, 예문서원, 2002.

한국철학사상연구회 편, 『현대 중국의 모색: 문화전통과 현대화 그리고 문화열』, 동녘, 1992.

한유, 오수형 역, 『한유산문선』, 서울대학교 출판문화원, 2010.

한유, 이주해, 『한유문집』 1, 문학과지성사, 2009.

허신許慎 찬撰, 단옥재段玉裁 주注, 『설문해자주說文解字注』, 上海古籍出版社, 1988.

헌팅턴, 이희재 옮김, 『문명의 충돌』, 김영사, 1997.

헤겔, 두행숙 옮김, 『헤겔미학』 1~3, 나남출판, 1996.

헤겔, 두행숙 옮김, 『헤겔 미학강의』, 은행나무, 2010.

헤겔, 박배형, 『헤겔 미학 개요』, 서울대학교 출판문화원, 2014.

혜능, 성철 옮김, 『돈황본 육조단경』, 장경각, 1987.

W.H. Hawley, 『중국 전통문양(화양)』, 이종, 1999, 2쇄 2006.

심선홍(선산홍)沈善洪 主編, 吳光 執行 主編, 『황종희전집黃宗羲全集』 第10冊, 浙江古籍出版
　　社, 2006.

휘종, 신영주 외 옮김, 『선화화보: 북송 휘종의 회화 인물사』, 문자향, 2018.

지은이 · 옮긴이 소개

지은이

장파 張法

이 책의 저자인 장파는 예리한 사고와 꾸준한 연구 활동을 바탕으로 20년 가까이 중국 인문학의 기틀을 다시 세우는 작업에 기여해온 중국 학술계의 거장 가운데 한 명이다. 세계 수준의 보편적인 학문관에 맞추어 중국의 학술 체계를 재구축하면서, 동시에 세계적 학문의 체계까지 더욱 풍성하고 완벽하게 만드는 일에 동참해왔다. 그의 이러한 학문적 지향과 실천 속에서 탄생한 노작이 바로 『중국 미학사』다.

쓰촨四川대학 중문과를 졸업하고 베이징北京대학 철학과에서 미학을 전공해 석사학위를 받은 그는, 박사학위는 없지만 런민人民대학에서 교수 · 박사지도교수 · 미학연구소 소장 등을 두루 거치며 중국을 대표하는 미학 전문가로 발돋움했다. 이후 쓰촨외국어대학의 중국외국문화비교연구센터 주임교수와 런민대학 박사지도교수를 겸했다. 런민대학에서 정년을 앞두고 저장浙江사범대학 인문학원 교수로 자리를 옮겨 지금까지도 현역으로 활동 중이다. 하버드대학 · 토론토대학 방문학자를 지냈으며, 중화미학학회상무이사회 이사 · 중국미학학회 부회장 · 중국문예이론학회 상무이사 · 중국비교문학학회 이사 등을 역임했다.

탄탄한 기초와 폭넓은 지식 그리고 최신의 이론을 바탕으로, 그는 중국과 서양의 미학사 · 미학 원리 · 비교 미학 · 중국 예술 · 중국 현대문학 · 영화예술 · 문예이론 등 다양한 분야에 걸쳐 왕성한 연구 활동을 이어가고 있다. 2013년까지만 놓고 보아도 그의 학문적 업적은 단독저서 18권, 공저 5권, 편집 5권, 논문 200여 편에 이른다. 대표 저서로 우리나라에 『동양과 서양, 그리고 미학』(1999)으로 번역 소개된 『중국과 서양 미학 및 문화정신』, 『예술의 바다에 배를 띄우다』, 『미학 입문』, 『세계화 시대로 나아가는 문예이론』, 대표 공저로 『중국 예술학』, 『예술철학』, 『미학의 역사: 20세기 중국 미학의 학술 진전』 등이 있다.

옮긴이

신정근

서울대학교 철학과를 나와 동 대학원에서 박사학위를 받았다. 현재 성균관대학교에서 동양철학과 예술철학을 강의하면서 교학상장 중이며, 유학대학장·유학대학원장·유교문화연구소장을 맡고 있다. (사)인문예술연구소를 운영하면서는 '강연＋공연'이란 신인문예술의 길도 함께 찾고 있다. 『동양철학의 유혹』, 『마흔, 논어를 읽어야 할 시간』 등의 대중적 글쓰기 영역과 『사람다움의 발견』, 『철학사의 전환』 등의 전문적 글쓰기 영역을 자유로이 횡단하고 있다. 동아시아철학과 미학의 현대적 재구성과 영역의 확장에 관심을 두고 텍스트를 깊고 넓게 읽는 데 주력하면서 이 과정에서 발굴되는 동아시아 학문의 도전 정신을 현재의 사상적 자원으로 축적·심화시키고 있다.

모영환

국민대학교 기계공학과를 졸업하고, 성균관대학교 동양철학과에서 석사와 박사학위를 받았다. 성균관대학교 유교문화연구소 책임연구원·양현재 재감 등을 지냈으며, 현재 성균관대학교에서 강의하고 있다. 『문명이 낳은 철학, 철학이 바꾼 역사 1』을 함께 집필했다. 주요 논문으로 「장재張載와 안원顏元을 통해 본 유가 인성론의 전개에 관한 연구」(박사학위논문), 「선진 시대 '천인관계론'의 양상과 장재張載의 계승에 관한 연구」, 「안원顏元을 통해 본 '복고'와 '창신'의 사유: 공자와 안원 교육관의 비교를 중심으로」 등이 있다.

임종수

감리교신학대학교 종교철학과를 졸업하고, 성균관대학교 동양철학과에서 석사, 동아시아학술원에서 박사학위를 받았다. 성균관대학교 동아시아학술원 BK21박사후연구원·유교문화연구소 책임연구원 등을 지냈으며, 현재 성균관대·감리교신학대·대안연구공동체 등에서 강의하고 있다. 『종교 속의 철학, 철학 속의 종교』와 『문명이 낳은 철학, 철학이 바꾼 역사 1』, 『21세기 보편영성으로서 성誠과 효孝』 등을 함께 집필했다. 주요 논문으로 「임조은林兆恩의 종교사상 연구: 삼교합일론을 중심으로」, 「『적송자중계경赤松子中戒經』에 나타난 조명造命의 의미」 등이 있다.

가

지은이

장파張法 · 전 런민人民대학 및 쓰촨四川외국어대학 교수, 현 저장浙江사범대학 인문학원 교수

옮긴이

신정근 · 성균관대학교 유학대학 학장 · 유교문화연구소 소장
모영환 · 성균관대학교 강사
임종수 · 성균관대학교 강사

동아시아
예술
미학
총서 ── **1**
중국편

중국 미학사
상고 시대부터 명청 시대까지

1판 1쇄 발행 2019년 2월 28일
1판 3쇄 발행 2022년 1월 31일

기　　획　신정근
지 은 이　장파
옮 긴 이　신정근 · 모영환 · 임종수
펴 낸 이　신동렬
책임편집　현상철
외주교정　이지희
편　　집　신철호 · 구남희
마 케 팅　박정수 · 김지현

펴 낸 곳　성균관대학교 출판부
등　　록　1975년 5월 21일 제1975-9호
주　　소　03063 서울특별시 종로구 성균관로 25-2
전　　화　02)760-1253~4 팩스 02)762-7452
홈페이지　http://press.skku.edu

ISBN 978-89-7986-938-5　93600